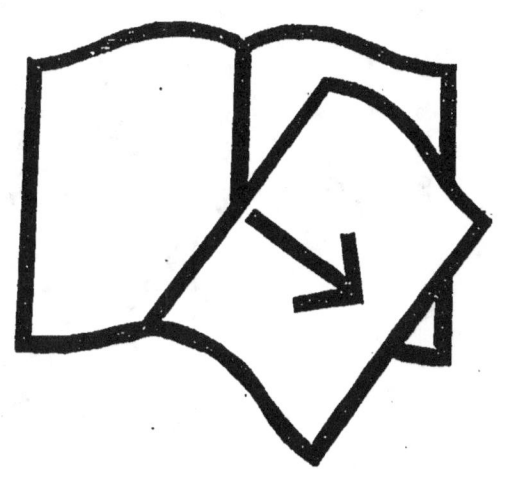

Couvertures supérieure et Inférieure manquantes

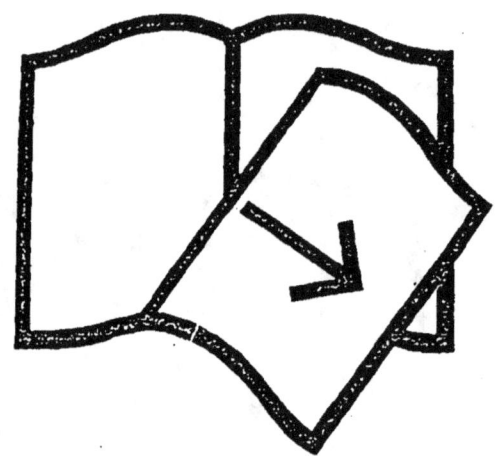

Documents manquants (pages, cahiers...)
NF Z 43-120-13

DE LA PAGE
À LA PAGE

DICTIONNAIRE GÉNÉRAL

DES

ARTISTES DE L'ÉCOLE FRANÇAISE

Depuis l'origine des arts du dessin jusqu'en 1882 inclusivement.

PEINTRES, SCULPTEURS, ARCHITECTES, GRAVEURS ET LITHOGRAPHES.

SUPPLÉMENT

A

* AARON (Mlle Rachel), peintre, née à Paris, élève de Mme Callias. — Rue de Berri, 13. — S. 1878. *La Fortune et l'enfant*, d'après Baudry, porcelaine. — S. 1879. *L'Automne*, d'après M. Puvis de Chavannes, porcelaine.

ABADIE (Paul) père, architecte, mort le 3 décembre 1868. (Voyez sa notice page 5, tome I^{er}).

ABADIE (Paul), fils du précédent, architecte de l'institution des sourds-muets de Bordeaux. O. ✻ 1869 ; membre de l'Institut 1875. (Voyez tome I^{er}, page 5). — Rue de Berlin, 36. — Exposition universelle de 1878 : *Église de Montmoreau* (Charente) ; — *Église de Feniaux* (Charente-Inférieure) ; — *Église de Saint-Michel-d'Entraigues* (Charente) ; — *Église de Lesterps* (Charente) ; — *Église de Brantôme* (Dordogne) ; — *Monument sépulcral à Sarlat* (Dordogne) ; — *Église d'Aubazine* (Corrèze). — On doit encore à cet artiste les constructions suivantes : *Deux églises à Angoulême* (Charente) ; — *Un hôtel-de-ville à Angoulême* ; — *Un hôtel-de-ville à Jarnac* (Charente) ; — *Agrandissement du lycée d'Angoulême* ; — *Une chapelle monumentale à Angoulême* ; — *Restauration de la cathédrale d'Angoulême* (Roman Byzantin) ; — *Restauration de la cathédrale de Périgueux* (Dordogne), Byzantin ; — *Une église à Périgueux* ; — *Une église à Bergerac* (Dordogne) ; — *Une église à Mussidan* (Dordogne) ; *Une église à Faux* (Dordogne) ; — *Sacristie de la cathédrale de Bordeaux* (Gironde) ; — *Une église à Bordeaux* ; — *Reprise en sous œuvre et restauration de la tour isolée de Saint-Michel à Bordeaux* (hauteur 112 m. 60) ; — *Restauration d'une église romane à Bordeaux, construction de son escalier* ; — *Une église à Lenjoirau* (Gironde) ; — *Une église à Veleyrac* (Gironde) ; — *Un clocher à Bassens* (Gironde) ; — *Un clocher à Bégadan* (Gironde) ; — *Un clocher à Loupiac* (Gironde) : — Restaurations pour la Commission des monuments historiques : *Église de la Sentieneine* (Creuse) ; — *Église de Brantôme* (Dordogne) ; — *Église du Mai d'Agenais* (Lot-et-Garonne) ; — *Église de Loupiac* (Gironde) ; — *Église d'Aulnay* (Charente-Inférieure) ; — *Église de Saint-Michel d'Entraignes* (Charente) ; — *Église de Meuthiers* (Charente) ; — *Église de Chermant* (Charente) ; — *Église de Rion-Martin* (Charente) ; — *Église de Montmereau* (Charente) ; — *Église de Lesterps* (Charente) ; — *Église de Châteauneuf* (Charente) ; — *Église de Gensac* (Charente) ; — ... *de Cognac* (Charente) ; — *Église de M...* (Charente).

* ABBEMA (Mlle Louise), peintre, née à Etampes (Seine-et-Oise), élève de MM. Devedeux, Chaplin et Carolus-Duran. — Rue Lafitte,

47. — S. 1874. *Portrait de Mme ***.* — S. 1875. *La duchesse Josiane.* — S. 1876. *Portrait de Mlle Sarah-Bernhardt, sociétaire de la Comédie-Française.* — S. 1877. *Le déjeuner dans la serre;* — *Portrait de Mme D...* — S. 1878. *Lilas blanc;* — *Portrait de Mlle Sarah-Bernhardt*, médaillon bronze. — S. 1879. *Portrait de Mme ***;* — *Portrait de Mlle Jeanne Samary, sociétaire de la Comédie-Française.* — S. 1880. *L'amazone ;* — *Portrait de Mlle B. Baretta, sociétaire de la Comédie-Française ;* Cinq gravures : *M. Ch. Garnier; — M. Ch. Chaplin ; — Mlle Sarah-Bernhardt ; — M. Paul Mantz ; — M. Carolus-Duran* (pour les Croquis contemporains). — S. 1881. *Portrait de Mme ***;* — *L'heure de l'étude.* — S. 1882. *Les Saisons.*

* ABARY (Mlle Marie-Mathilde), peintre, née à Paris, élève de MM. Chaplin, Jacquet et Mme Bertaux. — Avenue de Villiers, 145. — S.1880. *Portrait de Mlle Lucy G... ; — Le favori.* — S. 1881. *Charles Mathias*, médaillon plâtre.

ABEL (Marius), peintre, mort à Paris le 11 septembre 1870. (Voyez sa notice page 5, tome Ier). — S. 1869. *Mort de sainte Monique ; — Etude de femme ; — Portrait de Mlle C. P...,* dessin. — S. 1870. *La toilette de Diane.*

* ABEILLE, architecte. Il donna, vers le milieu du XVIIIe siècle, les plans de la maison Mullin, située à Genève, rue de la Cité. Cette habitation est aujourd'hui connu sous le nom de *De Saussure.* (Dussieux, *Artistes français à l'étranger*).

* ABGRALL (Jean-Marie), architecte, né à Lampaul-Guimilian (Finistère). — A Pontecroix (Finistère). — S. 1881. *Projet d'église à Tréboul* (Finistère), quatre châssis : 1° Plan; — 2° Elévation ; — 3° Façade principale ; — 4° Coupes.

* ABOT (Eugène), graveur, né à Malignes (Belgique) de parents français, élève de Gaucherel. — Aux Mureaux (Seine-et-Oise). — S. 1877. Trois eaux-fortes: *Le courage militaire*, d'après M. P. Dubois; — *La Charité*, d'après le même ; — *Autel en marbre*, d'après Mino da Fiesole (pour l'*Art*). — S. 1878. Six gravures : *Portraits ; — La symphonie*, d'après Hamon, gravure. — S. 1879. *Le crépuscule*, d'après Hamon, gravure ; — *La charmeuse*, gravure (pour l'*Art*). — S. 1880. Trois gravures : *Portrait de Mme V... ; — Portrait de Mme Saint-Syr ; — Portrait de M. Berr*, eaux-fortes. — S. 1881. Trois gravures : *Portrait de Mme Geudrier; — Portrait de M. T. Révillon ; — Portrait de Mme Petit-Collin.* — S. 1882. Trois eaux-fortes: *La toilette de Vénus*, d'après Boucher; — *Portrait de Mlle Lloyd, de la Comédie-Française ; — Portrait de Mlle Beaugrand, de l'Opéra ;* — Trois eaux-fortes: *Portrait de Mme Miolan Carvalho; — Portrait de Mme Damoreau; — Portrait de Mme Malibran.*

* ABOURY (Mlle Marie), peintre, née à Paris, élève de Mme F. Burat. — Rue Nicolo, 3. Passy-Paris. — S. 1879. *Fleurs*, aquarelle ; — *Roses*, éventail, aquarelle. — S. 1880. *Roses*, aquarelle ; — *Fleurs des champs*, éventail, gouache. — S. 1881. *Fleurs variées*, aquarelle.

ABRAM (Tancrède), peintre. (Voyez : tome Ier, page 5). — Au musée de Château-Gontier (Mayenne). — S. 1869. *Les roches du Gibet, effet d'hiver ; — Forêt de Karnoë, Basse-Bretagne*, eau-forte. — S. 1870. *Etang de la Corbinière pendant l'automne ; — Paysage, avec ruines*, eau-forte ; — *L'arbre de Jean Cottereau*, eau-forte. — S. 1872. *Le sentier du Tambourin à Noirmoutier* (Vendée) ; — Onze gravures à l'eau-forte pour l'*Album: Château-Gontier et ses environs.* — S. 1873. *La Grâce-de-Dieu, près de Baume-les-Dames* (Doubs), peinture ; — *Une rue de Vitré ; — Ile de Noirmoutier ; — Parc de L'Ansaudière ; — Eglise Toussaint, à Angers ; — La tour Guillon à Angers ; — Caves de l'Hôtel-Dieu, à Angers*, eaux-fortes. — S. 1874. *Vallée de Cuisance* (Doubs); — *La source de Kergoarek*, eau-forte, — Six eaux-fortes : *Ruines de Ronceray* (Maine-et-Loire); — *Château de la Hammonière* (Maine-et-Loire) ; — *Pont-lez-Moullins* (Doubs) ; — *Pont de Baume-les-Dames ; — Château de Thoraise* (Doubs) (pour l'*Album d'Angers* et pour l'*Album de Besançon*). — S. 1875. *La source de Kergoarek*, peinture ; — Six eaux-fortes : *Les ruines du donjon de Plessis-Bouré ; — Le vieux château et le quai du roi de Pologne; — La chapelle de Béhuard ; — L'hôtel Pincé* (pour l'*Album d'Angers*) ; — *Souvenir du parc de Brissac* (Maine-et-Loire) ; — *Vallon de Parcé-Fromentières* (Mayenne). — S. 1876. *Le Sablot à Noirmoutier* (Vendée) ; — Six eaux-fortes : *Château du Percer ; — La Beaumette de Louis XI; — Château de Montsabert ; — Fouilles romaines de Chastellière; — Eglise Saint-Serge ; — Ruines de Champtocé* (pour l'*Album d'Angers*). — S. 1877. *Le chemin du Coudray* (Mayenne) ; — *Le plateau d'Origné* (Mayenne) ; — Deux eaux-fortes : *La butte du Gohier* (Maine-et-Loire); — *La rue Beaudrière à Angers* (pour l'*Album d'Angers*). — S. 1878. *En hiver.* — S. 1879. *Le château de Barbe-Bleue* (Maine-et-Loire) ; — *La mare de Blaison* (Maine-et-Loire). — S. 1880. *Matinée d'octobre, vallée de Blaison*, peinture ; — *Matinée d'octobre, vallée de Blaison*, d'après le tableau du graveur, eau-forte. — S. 1881. *L'étang de Kerné*, peinture ; — *L'étang de Kernézet*, d'après le tableau de l'auteur, eau-forte. — S. 1882. *Le ruisseau et la chapelle Saint-Philibert ; — Un village en Anjou ; — Ruisseau de Saint-Philibert*, d'après le tableau de l'auteur, eau-forte ; — *Village en Anjou*, d'après le tableau de l'auteur, eau-forte.

* ABRAM (Charles-Frédéric), peintre, né à Belfort (Haut-Rhin), élève de M. Demesmay. — Rue du Saint-Esprit, 1, à Besançon. — S. 1879. *La Borme, à Cléron* (Doubs); — « *Mon portrait.* » — S. 1880. *Le Val-Blois à Cléron ; — Les bords de la Loue à Scey* (Doubs). — S. 1882. *Un coin du Puits-Noir.*

* ABRAM (Paul), peintre, né à Vesoul (Haute-Saône), élève de M. Gérôme. — Rue Châteaubriant, 5. — S. 1876. *Alsace-Lorraine*, dessin à la plume. — S. 1882. *Portrait de Mlle M. V...*

ACCARD (Eugène), peintre, élève d'Abel de Pujol (voyez : tome Ier, page 5). — Boulevard Poissonnière, 14. — S. 1869. *Les présents ; — Un chapitre intéressant.* — S. 1870. *Après la partie... sans rancune! ; — En retard.* — S.1872. *Les fleurs.* — S. 1873. *Jour de fête.* — S. 1874. *L'indiscrète ; — Après le dîner.* — S. 1875. *La perruche ; — La robe de chambre de Madame.* — S. 1876. *Portrait de Mme L. P... ; — Violettes, buire, collier et objets divers.* — S. 1877. *Marion Delorme.* — S. 1878. *Les deux placets ; — En-*

fance de *Montaigne.* — S. 1879. *Jeune mère ;* — *Portrait de M. F. S...* — S. 1880. *Portrait de Mlle R H... ; — Les confidences.* — S. 1881. *Portrait de Mme B... ; — Portrait de M. B...* — S. 1882. *Un coin d'atelier le mercredi des Cendres; — Portraits de Mme Saint-M... et de sa fille.*

ACHARD (Jean-Alexis), peintre. (Voyez : tome Ier, page 5). — Rue des Beaux-Arts, 3. — S. 1870. *Vue prise aux environs de Honfleur ; — Dessous de bois à Cernay-la-Ville.*

* ACLOCQUE (Paul-Léon), peintre, né à Montdidier (Somme), élève de MM. Picot et Bluhm. — Avenue d'Antin, 14. — S. 1875. *Portrait de M. V..., membre de l'Assemblée nationale.* — S. 1876. *Le fumoir de l'Assemblée nationale au palais de Versailles.* — S. 1877. *Portrait du général Borel, chef d'état-major du gouverneur de Paris ; — Portrait de M. E. T...* — S. 1878. *Le vice-amiral Pothuau.* — S. 1879. *Portrait de Mme A...* — S. 1880. *Portrait de M. E. Dentu ; — Portrait de Mme C...* — S. 1881. *Portrait de M. T...*

* ACOQUAT (Mme Louise-Marie), peintre, née à Pontivy (Morbihan), élève de Mme Dumoulin. — Place du Marché, 8, à Neuilly-sur-Seine. — S. 1879. *Buisson d'églantines,* gouache. — S. 1880. *Fleurs des champs,* gouache ; — *Roses et lilas,* gouache.

* ADAM, architecte. Il fut probablement l'un des architectes de la cathédrale de Poitiers, à la fin du XIIe siècle. Ce nom est tracé en peinture dans la basse nef méridionale de cette église, sur les nervures qui se croisent à la clef de la dernière voûte. (Lance, *Les architectes français*).

* ADAM (Mme Anaïs), peintre, née à Jouvelle (Haute-Saône), élève de MM. Roussel et Barré. — Rue des Deux-Gares, 12. — S. 1876. *Marguerite,* d'après M. J. Bertrand, porcelaine. — S. 1878. *Amours,* d'après Boucher, porcelaine.

* ADAM (Mlle Clémence), peintre, née à Paris, élève de Mme de Cool. — Rue de Vaugirard, 64. — S. 1868. *La naissance de Vénus,* d'après Burey, porcelaine. — S. 1870. *Vierge,* d'après le Corrège, porcelaine ; — *Portrait du jeune A. L...,* miniature.

* ADAM (Jean) père, graveur d'architecture, rue du Plâtre-Saint-Jacques, 13. Il a gravé les planches de l'*Architecture hydraulique,* de Bélidore, de l'*Attaque et de la défense des places,* par Carnot, de *La construction des ponts,* par Navier, des *Ruines de Pompéi,* de plusieurs planches pour le *Grand ouvrage sur l'Égypte.*

* ADAM (Jean-Nicolas), graveur. — Rue de la Parcheminerie, 38. Il a gravé le *Naufrage du capitaine Fraycinet,* d'après Marchais, une *Vue de Saint-Malo,* d'après Gudin, etc.

* ADAM (Mlle Lucie-Sébastienne), sculpteur, née à Paris, élève de M. Lason. — Rue de la Pompe, 76. Passy. — S. 1874. *Le printemps,* statue plâtre. — S. 1875. *Portrait de Mme V. H...,* buste marbre. — S. 1876. *L'automne,* statue plâtre. — S. 1877. *Portrait de Mlle M. C...,* buste terre cuite. — S. 1878 *Saint Jean-Baptiste,* statue plâtre. — S. 1879. *Portrait de Mme L. A...,* buste marbre. — S. 1880. *Sainte Geneviève, patronne de Paris,* statue plâtre.

* ADAM (Michel), architecte, né dans la petite ville de Jargeau (Loiret), vers 1513. Il est l'un des habiles artistes qui construisirent à Orléans, au XVIe siècle, la charmante collection des petits logis ou hôtels qui sont encore aujourd'hui le principal ornement de cette cité. Il fut élève de Michel-Ange. (Buzonnière, *Histoire d'Orléans*).

ADAM-SALOMON (Antony-Samuel), sculpteur, mort en avril 1881. (Voyez : tome Ier, page 8). — Rue de la Faisanderie, 55. Passy. — S 1869. *Alexandre Bixio,* buste marbre ; — *Serres,* de l'*Académie des sciences,* buste marbre. — S. 1870. *Orfila, doyen de la Faculté de médecine,* buste marbre ; — *Portrait de M. C. de Saint-Paul, député au Corps législatif,* buste marbre. — S. 1872. *Portrait de M. Janin de l'Académie française,* buste marbre : — *Portrait de M. Garnier-Pagès,* buste marbre. — S. 1873. *Portrait de M. F. de Lesseps,* buste marbre ; — *Portrait de M. de la Germonière, député de l'Assemblée nationale,* buste marbre. — S 1874. *Daniel Stern,* médaillon terre cuite ; — *Augustin Cochin,* buste marbre ; — *François Ponsard,* buste marbre (pour le musée de Versailles). — S. 1875. *Thouvenel, ancien ministre des Affaires étrangères,* buste marbre (appartient à la Compagnie des chemins de fer de l'Est) ; — *Portrait du docteur Royer, membre de l'Académie des sciences,* buste plâtre ; — *Portrait de M. L. Péreire,* buste marbre. — S. 1876. *Portrait de Mme la princesse B...,* buste plâtre ; — *Portrait du comte du L...,* buste plâtre. — S. 1877. *Portrait de Mme A. de C...,* buste plâtre ; — *Portrait de Mme C. de C...,* buste plâtre. — S. 1878. *Portrait de M. E. Chadwick,* buste marbre ; — *Portrait de Mme E. O...,* buste plâtre teinté. — S. 1879. *Charlotte Kestner,* d'après un portrait peint en 1780. buste marbre (appartient à Mme Charles Kestner). — S. 1880. *Premier président de Royer,* buste marbre ; — *M. Bouzemont,* buste marbre. — S. 1881. *Victor Cousin,* buste plâtre ; — *Odilon Barrot,* buste plâtre.

* ADAM-COURTOIS, architecte. Il se rendit, en 1548, de Compiègne à Noyon pour donner son avis sur certains travaux à faire à l'église Notre-Dame de cette ville, et reçut, pour ses honoraires de deux jours passés à la visite de l'édifice, un lion, valant 54 sous 4 deniers. (Mélicocq, *Artistes du Nord*).

* ADAM-VIVARD (Mlle Jeanne), graveur, née à Saint-Pierre-le-Moutier (Nièvre), élève de l'école professionnelle de la rue Laval et de M. Perrichon. — Rue Nollet, 73. Batignolles. — S. 1877. *Les bords du Loing, près de Saint-Fargeau (Yonne),* d'après M. Langeval, gravure sur bois ; — *Près de Saint-Fargeau,* gravure sur bois. — S. 1878. *La rentrée au village,* gravure sur bois.

* ADAN (Félix-Louis), peintre, né à Paris, élève de M. H. Adan. — Rue Meslay, 49. — S. 1878. *Fruits.* — S. 1880. *Fleurs.*

ADAN (Louis-Émile), architecte. (Voyez: tome Ier, page 8). — Rue de Courcelles, 75. — S. 1869. *Un coin de Ghetto à Rome ; — Les sonneurs ; Vues de Rome,* aquarelles. — S. 1870. *Un hérétique ; — « Marguerite, Mater dolorosa » ; — I. Papazzi à Rome,* aquarelles ; — *Les bijoux,* aquarelle. — S. 1872. *On attend le parrain ; — Les joueurs de boules.* — S. 1873. *Un complot ; — Matinée d'août.* — S. 1874. *L'Amour de la nymphe ; — Marguerite.* — S. 1875. *Le dernier*

jour de vente. — S. 1876. *L'arrivée au château.* — S. 1877. *La leçon de danse* ; — *L'amateur,* aquarelle. — S. 1878. *Grand-père boude* ; — *Le maître de chapelle* ; — *La toilette du bal,* aquarelle ; — *La romance,* aquarelle. — S. 1879. *Un petit prodige* ; — *L'été de la Saint-Martin.* — S. 1880. *Gulliver à Brobdingnag.* — S. 1881. *La leçon de chant.* — S. 1882. *Soir d'automne.*

* ADAN (Xavier-Eugène), peintre, né à Paris, élève de MM. Adan frères. — Rue du Faubourg-Saint-Denis, 103. — S. 1876. *Une table de cuisine,* aquarelle ; — *La Mare-aux-Grenouilles, à Gabourg* ; — *Dives (Calvados),* aquarelle. — S. 1877. *Roses,* aquarelle. — S. 1878. *Souvenir de Gabourg,* aquarelle. — S. 1879. *Renard en quête,* aquarelle.

* ADDÉ (Victor), peintre, né à Saint-Lizier (Ariège), élève de H. Lehmann. — Avenue du Maine, 21. — S. 1879. *Coucher de soleil,* faïence. — S. 1880. *Grand'maman.*

* ADELARD, abbé de la Hasbaye au XI° siècle, est cité comme ayant pris part à de grands travaux d'architecture, mais on ignore quels furent ces travaux. (Lance, *Les architectes français*).

* ADELINE (Louis-Jules), architecte, graveur et auteur de nombreuses publications, né à Rouen (Seine-Inférieure), le 28 avril 1845. Cet artiste a pris part aux expositions suivantes : S. 1873. *Cathédrale de Rouen, vue prise aux Halles,* eau-forte. — S. 1874. *La Grosse-Horloge, à Rouen,* d'après M. P. Langlois, eau-forte. — S. 1875. *Monument commémoratif du siège de la ville de Toul* (Meurthe) : Plan, élévation (ce projet a obtenu au concours le 1er prix de l'exécution) ; — *Projet de monument funéraire à la mémoire du compositeur A. Méreaux.* Plan, élévation, profil (ce projet a obtenu le 3° prix au concours). — S. 1876. *Eglise Saint-Ouen à Rouen,* eau-forte ; — Quatre eaux-fortes : *Escalier des orgues de Saint-Maclou à Rouen,* d'après P. Langlois ; — *Vue prise de l'avenue du Cours-la-Reine à Rouen* ; — *Le violon de faïence* (pour *l'Illustration nouvelle* et pour une édition des œuvres de M. Champfleury). — S. 1877. *Tourelle du Palais de justice de Rouen, vue prise de la rue aux Juifs,* eau-forte. — S. 1878. *L'église Saint-Maclou à Rouen et la rue des Bonnetiers,* dessin du graveur, gravure. — S. 1879. *Cour du collège d'Albano* (cathédrale de Rouen), dessin du graveur, gravure. — S. 1880. *Une gravure : Rouen, autrefois et aujourd'hui,* éventail, dessin du graveur. — S. 1881. *Une gravure : Une vieille rue de Gaudebec en Caux,* croquis du graveur. — S. 1882. *Une des portes de l'église Saint-Maclou à Rouen,* eau-forte ; — *Les ponts de Robec et les boucheries de Saint-Ouen à Rouen,* eau-forte. — Comme architecte, on lui doit en outre: le *Monument du graveur Brévière,* en collaboration, pour la sculpture, avec M. Louis Auvray, statuaire, monument érigé sur la place de Forges-les-Eaux (Seine-Inférieure). — Dans le vestibule du musée d'histoire naturelle le *Monument du savant Pouchet.* Comme graveur, on cite encore : *Fontaine Sainte-Croix, Saint-Ouen,* eau-forte ; — *Fontaine Saint-Vincent,* monument détruit, eau-forte ; — *Le Palais de justice de Rouen au XVI° siècle.* — Il a publié : *Les quais de Rouen autrefois et aujourd'hui,* 1 vol. in-fol. avec 50 eaux-fortes (planches hors texte, vignettes, têtes de pages, fac-similé d'anciens dessins tirés en couleur). Rouen, Augé, 1880 ; — *Rouen disparu,* vingt eaux-fortes précédées d'une notice illustrée, 1 vol. gr. in-4°, avec 4 vignettes dans le texte. Rouen, Augé, 1876 ; — *Rouen qui s'en va,* vingt eaux-fortes précédées d'une notice illustrée, 1 vol. gr. in-4°, avec 4 vignettes dans le texte. Rouen, Augé, 1876 ; — *Plan de Rouen dressé en 1655 par Jacques Gomboust,* réimpression fac-similé publiée par la société rouennaise de bibliophiles, avec *Description des antiquitez et singularitez de la ville de Rouen,* précédée d'une notice sur l'œuvre de Gomboust et d'une étude sur les plans et vues de Rouen, atlas in-folio avec titre, de 6 planches gravées à l'eau-forte et 1 vol. petit in-4° carré, illustré d'eaux-fortes dans le texte et d'un frontispice. Rouen, Métérie, 1873 ; — *Les sculptures grotesques et symboliques* (Rouen et environs), avec une préface par Champfleury, un fort volume in-8° illustré de 100 vignettes inédites avec deux eaux-fortes hors texte. Rouen, Augé, 1879 ; — *Le cortège historique organisé par le comité des fêtes de bienfaisance de Rouen, le 13 juin 1880 (entrée de Henri II à Rouen en 1550),* album oblong gr. in-4° de 22 eaux-fortes hors texte et notice illustrée. Rouen, Augé, 1880 ; — *Hippolyte Bellangé et son œuvre (1806-1866),* 1 vol. in-8° avec 8 planches hors texte (eaux-fortes et photogravures) et 28 dessins dans le texte. Paris, A. Quantin ; — *L. H. Brevière, dessinateur et graveur, rénovateur de la gravure sur bois en France (1797-1869), notes sur la vie et les œuvres d'un artiste normand,* 1 vol. petit in-4° carré, avec un portrait-frontispice, une eau-forte d'après un dessin de Brevière, un autographe fac-similé et 4 vignettes d'après Barrias, Gros et Langlois, tirées sur les planches originales gravées par Brevière. Rouen, Augé, 1876 ; — *Les illustrateurs des vieilles villes,* discours de réception à l'Académie des sciences, belles-lettres et arts de Rouen (séance du 17 décembre 1880), gr. in-8° avec titre-frontispice, eau-forte. Rouen, Deshayes, 1881 ; — *Promenades et excursions en Normandie ; — Environs de Rouen ; — De Rouen à la Bouille ; — De Rouen à la mer ; - Jumièges ; — Gisors ; — Le Tréport ; — Les Andelys,* brochures in-18, in-8 et in-4° avec frontispices ; — Réimpressions illustrées de raretés et de facéties normandes : *La farce des Quiolards,* tirée d'un ancien proverbe normand, comédie en patois normand (XVII° siècle), avec introduction et 10 eaux-fortes. Rouen, Augé, 1881 ; — *Voyage de Paris à Saint-Cloud par mer et par terre,* par Néel (de Rouen), 1748, avec introduction et 12 eaux-fortes. Rouen, Augé, 1878 ; — *Voyage de Rouen à la Bouille, par terre et par mer (1752,* avec introduction et 12 eaux-fortes. Rouen, Augé, 1877 ; — *La promenade du pont de bateaux, avis au sexe de Rouen,* par Perrot (de Paris) 1796, suivi de réponses inédites, avec introduction et frontispice, eau-forte. Rouen, Augé, 1881.

* ADELSWARD (Gustave d'), peintre, né à Lyon (Rhône), élève de M. Bonnat. — Rue du Rocher, 56. — S. 1876. *La plage et les falaises des Vaches-Noires* (Calvados) ; — *Etang à Herserange.* — S. 1877. *A Bougival* (Seine-et-Oise) ; — *Brick norvégien déchargeant des bois à Ostende*

(Belgique). — S. 1878. *Le soir à Venise;* — *Saint-Georges-Majeur à Venise, la nuit.* — S. 1879. *A Jehan-de-Paris* (Barbizon), *forêt de Fontainebleau* (appartient à M. S. Alphen). — S. 1880. *L'allée des tilleuls à Bendeville* (Seine-et-Oise) ; — *Un soir à l'étang des Réaux.* — S. 1881. *Moutons dans une clairière, forêt de Compiègne.*

* ADERER (Mlle Camille), peintre, née à Metz (Moselle), élève de Mme Thoret. — Rue de Rome, 67. — S. 1879. *Portrait de Mlle Berthe A...* — S. 1880. *Portraits.*

* ADLER-MESNARD (Eugène-Edouard), graveur, né à Paris, élève de MM. Willmann et J. Sulpis. — Boulevard du Mont-Parnasse. 82. — S. 1875. Quatre eaux-fortes : *Athènes, le temple de Thésée;* — *Le temple de Jupiter ;* — *L'acropole;* — *L'amphithéâtre.* — S. 1877. *Cerveteri : Tombeaux étrusques,* d'après M. W. Klose, eau-forte. — S.1879. Quatre gravures : *Temple de la Concorde, à Girgenti* (Sicile), d'après M. W. Klose; — *Temple de Junon, à Girgenti,* d'après le même ; — *Athènes, vue prise de l'Acropole,* d'après le même ; — *Corinthe,* d'après le même. — S. 1880. Trois gravures : *La voie des tombeaux à Cerner ; Les Latonnes, à Syracuse* (Sicile); — *Sicyone* (Grèce), d'après M. W. Klose. — S. 1881. *Paysage,* d'après Poussin, gravure (pour la Société française de gravure). — S. 1882. *Saint-André* (Alpes-Maritimes), *au soleil couchant,* dessin du graveur.

* ADORNO DE TSCHARNER (Antoine-Charles), peintre, né à Colmar (Haut-Rhin), élève de Comte. — Place Vintimille, 11. — S. 1870. *La becquée.* — S. 1874. *Vieilles lettres.*

* ADRIEN (Mlle Marie), peintre, née à Nantes (Loire-Inférieure), élève de Mme Bernard. — Rue de Lubeck, 10, à Chaillot. — S. 1874. *Bouquet de pensées.* d'après Mme A. Bernard, porcelaine. — S.1877. *Petite fille,* d'après Greuze, porcelaine. — S. 1878. *Le messager,* d'après Boucher, porcelaine.

* AFFRE (Louis-Antoine-Théodore), architecte, né à Laqueue (Seine-et-Oise) le 26 septembre 1796, élève de MM. Douville et Petit. — Rue Sainte-Croix-d'Antin, n° 1. — Il est auteur de plusieurs projets d'édifices publics ; il a construit plusieurs hôtels à Paris et quelques châteaux aux environs.

* AGACHE (Alfred-Pierre), peintre, né à Lille (Nord), élève de MM. Pluchart et Colas. — Rue Solférino, 181, à Lille. — S. 1879. *Champ de trèfle ;* — *Tête d'étude,* fusain. — S. 1880. *Vieille femme,* étude. — S. 1881. *Fillette.* — S. 1882. *Les Parques.*

* AGASSIS (Joseph-Marius), peintre, né à Lyon (Rhône). — Place Morand, 19, à Lyon. — S. 1874. *Les bords de la Brevenne, près Lyon ;* — *Un bois à Civrieux-d'Azergues* (Rhône), fusains. — S. 1878. *Un saut de Lizeron près de Lyon,* fusain. — S. 1879. *Lizeron avant le saut près de Lyon,* fusain. — S. 1880. *Paysage des bords de la Brevenne* (Rhône), fusain.

* AGRICOL (saint), évêque de Châlon-sur-Saône, qui vivait vers le commencement du v^e siècle, fut l'architecte de plusieurs édifices de son diocèse, et notamment de la cathédrale. Grégoire de Tours, qui fut presque son contemporain, dit que cet édifice était orné de colonnes et enrichi de marbres, de mosaïques et peintures. (Grégoire de Tours, livre V).

* AGUASSA (Jean), architecte, était de Cordes en Albigeois. Le 20 avril 1503, il commença l'édification du clocher de l'église Saint-Jean-Baptiste d'Espalion (Aveyron), moyennant la somme principale de cent livres tournois, six setiers de blé seigle, deux pipes de vin « de la prochaine cueillette » et l'usage d'une chambre à deux lits pendant tout le temps de la durée des travaux. (Marlavagne, *Artistes du Rouergue).*

* AGUERO (Pablo-Emilliano de), peintre, né à Paris, élève de MM. Gérôme et Bonnat. — Cité Fénélon, 5. — S. 1880. *Table de cuisine.* — S. 1881. *Panier de pommes.* — S.1882. *Lapin de garenne ;* — *Fruits.*

* AGUILAR DE MARGARET (Mlle Elisabeth-Berthe d'), peintre, née à Vendôme (Loir-et-Cher). — Rue Boulainvilliers, 37, à Passy. — S. 1877. *Avant-dîner,* d'après M. T. Faivre, faïence. — S. 1878. *Rêverie,* d'après M. Aubert, faïence.

* AIDROPHE (A. P.), architecte, né à Paris, élève de Bellanger. — Rue du Faubourg-Poissonnière, 37. — Exposition Universelle de 1878. *Temple consistorial Israélite,* rue de la Victoire : Plans, coupes, façades, vues photographiques.

* AIGON (Antonin), sculpteur, né à Montpellier (Hérault), élève de M. Rouillard. — Boulevard Richard-Lenoir, 138. — S. 1868. *Nature morte,* panneau bronze argenté. — S. 1869. *L'embuscade,* bas-relief plâtre; — *Le coup-double, canards blessés,* groupe plâtre. — S. 1870. *Chat sauvage et faisan,* groupe plâtre. — S. 1877. *Le coup double,* groupe bronze — S. 1878. *Chat sauvage et faisan,* groupe bronze.

* AIGUIER (Ernest), sculpteur, né à Alençon (Orne), élève de M. Fannière. — Rue Bérite, 4. —S. 1881. *Portrait de M. E...,* médaillon plâtre; — *Portrait de Mlle C...,* médaillon plâtre ; — *Portrait de Mlle B...,* médaillon plâtre. — S. 1882. *Deux médaillons,* plâtre ; — *Un médaillon,* plâtre.

AILLAUD (Antoine-Alphonse), peintre, mort à Paris en mars 1869. (Voyez : tome I^{er}, page 9).

* AIMÉE (Mlle Louise), peintre, née à Paris, élève de Mme Trébuchet. — Boulevard de la Madeleine, 7. — S. 1878. *Fleurs,* éventail gouache. — S. 1879. *Fleurs,* éventail aquarelle. — S. 1880. *Lilas,* gouache.

AIZELIN (Eugène), sculpteur ; Méd. 2^e cl. 1878 (E. U.). (Voyez : tome I^{er}, page 9). — Rue Gay-Lussac, 10. — S. 1869. *La Jeunesse,* statue plâtre. — S. 1870. *Orphée descendant aux enfers,* statue plâtre. — S. 1872. *Une veuve,* statue plâtre. — S. 1874. *L'Idylle,* statue marbre (pour la cour du Louvre) ; — *Une merveilleuse de 1796,* buste marbre. — S. 1875. *L'Avril,* statue plâtre ; — *Ophélia,* buste marbre ; — *La sortie de l'église,* buste marbre. — S. 1876. *Orphée descendant aux enfers,* statue marbre (musée de Reims), réexp. en 1878) ; — *Amazone vaincue,* statue marbre (réexp. en 1878). — S. 1877. *Pandore,* statue marbre ; — *La Pastorale,* buste marbre. — S. 1879. *Marguerite à l'église,* buste marbre. — S. 1880. *Mignon,* statue plâtre. — S. 1881. *Mignon,* statue marbre. — S. 1882. *Portrait de M. Louis Mathieu,* buste plâtre. — On lui doit encore : *Sainte Geneviève* et *Saint*

Honoré, statues en pierre pour l'église Saint-Roch ; — *Le Japon*, statue en pierre pour le Palais du Trocadéro ; — *L'Idylle*, statue en pierre pour le nouvel Opéra.

AIZELIN (Mme) née Sophie Berger, peintre, morte en avril 1882. (Voyez : tome I^{er}, page 9). — Rue du Cardinal-Lemoine, 9. — S. 1869. *Portrait de Mme G...*, pastel. — S. 1870. *Portrait de M. G...*, pastel.

* ALAINE (Félix), peintre, né à Paris, élève de son père. — Rue de Sablonville, 36 bis, à Neuilly-sur-Seine. — S.1879. *Laveuses à Cernay* (Seine-et-Oise) ; — *Les baigneuses sous bois*. — S. 1880. *Le crépuscule*.

* ALASONIÈRE (Fabien-Henri), graveur, né à Amboise (Indre-et-Loire), élève de Lalanne et Desboutin. — Rue Mayran, 3. — S. 1881. Quatre gravures : *Portrait de M. A. L...* ; — *Portrait de M. E. Bellot* ; — *Portrait de M. Mélandi* ; — *Portrait de M. Desboutin*. — S. 1882. Huit gravures : *Portrait de M. J. F. Millet* ; — *Portrait de M. Corot* ; — *Portrait de M. Théodore Rousseau* ; — *Portrait de M. Daubigny* ; — *Portrait de M. Diaz* ; — *Portrait de M Courbet* ; — *Portrait de M. Ingres* ; — *Portrait de M. Eugène Delacroix*.

* ALAUS (Déodat), architecte. Il était de Saint-Bauzeli-de-Levesou et fut chargé, en 1554, de la construction de l'église de Saint-Curan (Aveyron) moyennant la somme de 600 livres, monnaie courante, douze pipes de vin, cinq-cents setiers de seigle, une maison pour habiter pendant toute la durée de la construction, etc. (Marlavagne, *Artistes du Rouergue*).

* ALAUX (Daniel), peintre, né à Bordeaux (Gironde), élève de MM. Galland et Bonnat. — Rue de Laval, 17. — S. 1881. *Le père Jean*. — S. 1882. *A la côte*.

* ALBARÈDE (Charles d'), peintre, né à Sourdeval (Manche), élève de M. Gérôme. — Rue de Sèvres, 76. — S. 1879. *Une femme au bain*, aquarelle. — S. 1880. *Ariane abandonnée*.

* ALBERT (Ernest), peintre, né à Paris, élève de MM. Sieflert, Pipard et Mathieu. — Rue des Rigolles, 100. — S. 1870. *Oiseaux et fleurs*, faïence. — S. 1877. *Angélique, d'après Ingres*, faïence. — S. 1880. *Portrait de M. H...*, dessin ; — *Figure moyen-âge*, faïence (appartient à M. Grenot).

* ALBERT (Joseph), peintre, né à Tréffort (Ain), élève de MM. Bonnat et Puvis de Chavannes. — Cité Guichard, 2. — S. 1878. *Jérémie*. — S. 1880. *Bouquetière*.

* ALBERT-LEFEUVRE (Louis-Etienne-Marie), sculpteur, né à Paris, élève de MM. Falguières et Dumont. — Rue du Mont Parnasse, 32. — S. 1875. *Jeanne d'Arc entend une voix céleste*, statue plâtre. — S. 1876. *L'Adolescence*, statue plâtre. — S. 1877. *Jeanne d'Arc enfant entend ses « voix »*, statue marbre (réexp. en 1878). — S. 1878. *Après le travail*, groupe plâtre. — S. 1881. *Pour la patrie*, groupe plâtre ; — *Joseph Bara*, statue plâtre. — S. 1882. *La Paix*, groupe plâtre.

* ALBRIZIO (Charles), architecte, né à Brive (Corrèze), élève de M. Vaudremer. — Rue Legendre, 101. — S. 1877. *Projet d'une église à élever dans le faubourg Saint-Pierre de Montsort à Alençon*, six châssis : 1° Façade principale ;

— 2° Façade postérieure ; — 3° Façade latérale ; — 4° Coupe longitudinale ; — 5° Coupe transversale ; — 6° Plan. — S. 1878. *Projet de groupe scolaire pour la commune de Saint-Ouen* (Seine), quatre châssis. — S. 1879. *Mairie de la ville de B...* (Nord), trois châssis : 1° Façades principale et latérale ; — 2° Coupes transversale et longitudinale ; — 3° Plans du rez-de-chaussée et du 1^{er} étage. — S. 1881. *Projet d'église paroissiale pour la commune de Saint Mandé*, sept châssis. — S. 1882. *Projet d'abattoir pour la ville de Tarbes*, trois châssis.

* ALBY (Marie-Jules), peintre, né à Marseille (Bouches-du-Rhône), élève de Cabanel. — Rue Pergolèse, 12. — S. 1877. *Une sybille*, aquarelle. — S. 1878. *La mort de Henri, duc de Guise à Blois*, aquarelle. — S. 1879. *La loggia di Lanzi à Florence sous les Médicis*, aquarelle ; — *Le toast*, d'après un tableau de l'auteur, dessin à la plume. — S. 1880. *Début dans la vie*, aquarelle ; — *Portrait de Mlle de ****, pastel. — S. 1881. *L'antichambre de Richelieu*, aquarelle ; — *Le foulage du blé, scène antique*, peinture. — S. 1882, *Les fagots, fin octobre*.

* ALDEBERT (Emile), sculpteur, né à Milhau (Aveyron), élève de M. E. Loubon. — Rue de l'Obélisque, 11, à Marseille. — S. 1868. *Ariane à Naxos*, statue marbre ; — *Mercure*, statue plâtre. — S. 1869. *Faune*, statue plâtre. — S. 1870. *Jeune homme apprivoisant un oiseau*, statue plâtre. — S. 1872. *Portrait d'enfant*, buste marbre. — S. 1874. *Pêcheur à la ligne*, statue plâtre ; — *Soldat romain*, buste plâtre. — S. 1875. *Tentation*, statuette marbre. — S. 1877. *Portrait de M. G. G...*, buste plâtre. — S. 1878. *Portrait d'une jeune fille*, buste marbre ; — *La vocation*, statue plâtre.

* ALESTRA (Guillaume). Une charte conservée dans les archives de la commune de Montpellier, et portant la date de 1273, fait connaître le nom de cet architecte, qualifié dans le document de *magister lapidum*. (Lance, *Les architectes français*).

* ALEXANDER (Léon), peintre, né à Saumur (Maine-et-Loire), élève de MM. E. Lévy et Cabanel. — Avenue Trudaine, 20. — S. 1872. *Une ambulance pendant le siège de Paris*. — S. 1879. *Portrait de Mlle ****, fusain.

ALEXANDRE (Léon), peintre. (Voyez : tome I^{er}, page 10. — Rue de Babylone, 68. — S. 1870. *Heureux âge*. — S. 1877. *Le Christ mort*, d'après André Mantegna, dessin.

ALEXANDRE (Louis), peintre, né à Reims en 1759, mort dans la même ville en 1827. Il remporta le premier prix à l'école de dessin en 1779, et il était considéré comme l'un de ses meilleurs élèves. Sa réputation était suffisamment établie pour qu'il ne craignît pas, en 1796, après la fermeture des écoles de la ville, d'en ouvrir une privée avec M. Serrurier, architecte. Le musée de Reims possède de cet artiste : *Le pont de bois de Fléchambault, brulé à l'époque de l'invasion*, carton ; — *Portrait de l'abbé Fourneaux, chanoine de Laon*, carton ; — *Portrait de l'abbé Anot, chanoine de l'église métropolitaine de Reims*, toile ; — *Iole s'empare des armes d'Hercule*, camaïeu bleu sur velin.

* ALIOT (Mlle Marie), graveur, née à Paris, élève de l'Ecole nationale de dessin. — Rue de

Tournon, 5. — S. 1881. *Le labourage*, d'après M. Jacque, gravure. — S. 1882. *Les Grimpeurs*, d'après Michel-Ange, dessin du graveur, gravure.

* ALIX (Mlle Laure-Justine-Joséphine), peintre, née à Paris, élève de Mmes Apoil et de Châtillon. — Rue de Courcelles, 53. — S. 1876 *Italienne*, porcelaine. — S. 1877. *L'Innocence*, d'après Greuze, porcelaine. — S 1878. *Le Printemps*, porcelaine. — S. 1880. *Fleurs*, porcelaine; — *Portrait de Mlle A. L...*, porcelaine.

* ALIX (Simon), architecte, né en 1540. Par lettres patentes datées de Vitry-le-François le 7 novembre 1573, Charles IX lui donna l'office de maître-général des œuvres de maçonnerie du royaume Il succédait à Grand-Rémy, qui venait de mourir. Le 3 avril de l'année suivante, ce prince, par ordonnance datée de Vincennes, lui accorda la jurisdiction « sur le faict du mestier « des maçons, tailleurs de pierre, plastriers, « mortelliers, etc. » En 1576, le 13 avril, il prêta serment à Henri III en la même qualité de maître des œuvres, par devant Jean Spifame, conseiller au Parlement. (Lance, *Les architectes français*).

* ALLAIN (Ludger), graveur, né à Paris, élève de M. L. Gaucherel. — Rue Dieu, 10. — S.1880. *Le pont de Saint-Denis*, gravure ; — *Le canal de l'Ourcq*, gravure. — S. 1881. *Paysage*, d'après Corot, gravure.

* ALLAIS, architecte. — Passage du Commerce, cour de Rohan, 2 bis. — Il a construit une église dans le département de l'Orne, et restauré le château Margaux, à Bordeaux, etc.

* ALLAIS (Louis-Jean) père, graveur au pointillé, lavis, aqua-tinta. — Rue de la Bucherie, 14. — Il a gravé une partie des planches du grand ouvrage sur l'Egypte.

ALLAIS (Prosper-Paul-Ernest), graveur (Voyez : tome I^{er}, page 2). — Carrefour de l'Observatoire, 2. — S. 1869. *La cour de Laurent de Médicis, dit le Magnifique*, d'après M. N. de Keyser, gravure à la manière noire. — S. 1872. *L'atelier de Raphaël Sanzio*, d'après M. de Keyser, gravure à la manière noire ; — *Noé sortant de l'arche*, d'après M. Schopin, gravure à la manière noire. — S. 1873. *Hayda se rendant en Angleterre*, d'après M. Hammann, gravure à la manière noire ; — *Daniel*, d'après M. Schopin, gravure à la manière noire. — S. 1874. *Le nid abandonné*, d'après M. Desandré. — S.1875. *La belle Théano aux conférences de Pythagore*, d'après M. Coomans. — S. 1876. *Pour mon père*, d'après M. Coomans, gravure à la manière noire et au burin ; — *Pour les pauvres*, d'après le même, gravure à la manière noire et au burin. — S. 1877. *Les grands maîtres de la musique*, d'après M. Hammann, gravure à la manière noire, au burin et à l'eau-forte ; — *Le fauteuil vide*, d'après M. Baugniet, gravure au burin, à l'eauforte et à la manière noire. — S. 1878. *Haendel*, d'après M. E. Hammann, gravure ; — *Edouard III et les bourgeois de Calais*, d'après M. E. Schopin, gravure. — S. 1879. *La coupe de l'Amitié*, d'après M. J. Coomans, gravure ; — *Les adieux d'Hector et d'Andromaque*, d'après M.Maignan. — S. 1880. *Sébastien Back*, d'après Ed. Hammann, gravure ; — *Le suisse*, d'après M. E. J. Saintin. — S. 1881. *Regit pueri educatio*, d'après M. J. Coomans. — S. 1882. *Charles IX contraint de signer la Saint-Barthélemy*, d'après le tableau de M. T. Gide.

* ALLAN (Mlle Marie), peintre, née à Paris, élève de MM. Brun et Fouque. — Rue Saint-Lazare, 86 — S. 1868. *Jeune fille en prière*. — S. 1869 *Portrait de Mme N. S..*

* ALLAR (André-Joseph), sculpteur, né à Toulon (Var) le 22 août 1845, élève de Dantan aîné, Guillaume et Cavelier. — Rue Pigalle, 27. — S. 1873. *Hécube et Polydore*, bas-relief plâtre ; — *Enfant des Abruzzes*, statue bronze (pour le château de Compiègne), réexp. en 1878. — S. 1874. *Sainte Cécile*, tête d'étude, marbre (réexp. en 1878). — S. 1875. *Le rêve d'un poète*, bas-relief plâtre ; — *La Danse*, bas-relief plâtre. — S. 1876. *La Tentation*, groupe marbre (musée de Lille, réexp. en 1878). — S. 1877. *Portrait de M. Jacques D...*, buste marbre. — S. 1878. *Portrait de Mme la marquise D...*, buste terre cuite ; — *Mlle Lili*, buste marbre. — Exposition universelle de 1878 : *L'Eloquence*, statue pierre (pour l'église de la Sorbonne). — S. 1879. *Les adieux d'Alceste*, groupe plâtre (appartient à l'Etat). — S. 1880. *Portrait de Mme de L...*, buste terre cuite ; — *Portrait de M. Jules C...*, buste marbre. — S. 1881. *Enfant des Abruzzes*, statue marbre ; — *La mort d'Alceste*, groupe marbre. — S. 1882. *Thétis porte les armes d'Achille*, statue plâtre.

* ALLARD (Mlle Antoinette), peintre, née à Rochefort-sur-Mer (Charente-Inférieure), élève de Lessieux. — Rue Saint-Pierre, 135, à Rochefort-sur-Mer. — S. 1879. *La Fontaine-auxRoches* (Saintonge), fusain ; — *Montagne des Trois-Couronnes, à Irun* (Espagne), fusain. — S. 1880. *La Sèvre à Beaulieu* (Deux-Sèvres), fusain ; — *Bois vert, à Fouras-les-Bains* (Charente-Inférieure), fusain.

* ALLARD (Georges-Joseph), sculpteur, né à Lonrai (Orne), élève de M. Julien Roux. — Boulevard Malesherbes, 9 — S. 1869. *Portrait de M. et de Mme A. G...*, médaillon bronze. — S. 1870. *Portrait de Mlle A. A...*, buste terre cuite.

* ALLARD (Mme Marie-Mathilde) née Tournemine, peintre, née à Ussel (Corrèze), élève de M. Léon Cogniet. — Rue des Feuillantines, 10. — S. 1879. *Portrait de M. E. P..., professeur au Muséum*. — S. 1880. *Femme d'Orient*. — S. 1882. *Portrait de Mme de F...*

* ALLARD-CAMBRAY (Célestin), peintre, né à Paris, élève de M. Léon Cogniet. — Rue de Paris, 151, à Montreuil-sous-Bois. — S. 1869. *Christ dans l'église de Notre-Dame d'Atocha à Madrid*. — S. 1870. *Henri III*. — S. 1879. *La répétition interrompue*. — S. 1880. *Carrière abandonnée à Montreuil-sous-Bois*.

ALLASSEUR (Jean-Jules), sculpteur. (Voyez : tome I^{er}, page 12). — Rue Ramey, 34, à Montmartre. — S. 1870. *Portrait de Mme E. About*, buste terre cuite. — S. 1875. *Moïse sauvé des eaux* (réduction de la statue en marbre exposée au Salon de 1859).

* ALLAUME, architecte. En 1608, il fit avec Nicolas de Châtillon le projet d'une place monumentale pour le quartier du Marais, à Paris. Ce projet fut abandonné à la mort de Henri IV. (Lance. *Les architectes français*),

* Allemand (Gustave), peintre, né à Lyon (Rhône), élève de son père et de MM. Cabanel, Danguin et Harpignies. — Quai de la Charité, 4, à Lyon. — S. 1869. *Intérieur du cabinet de M. X.*. — S. 1870. *Intérieur de cuisine* (appartient à la Société des amis des arts de Lyon). — S. 1874. *Un moine.* — S. 1875. *La gorge des Trois-Fonds à Hérisson* (Allier). — S. 1876. *Les chênes de Saint-Julien à Crémieux* (Isère) ; — *Paysage*, d'après Hobbema, eau-forte. — S. 1877. *Une belle matinée de décembre à Crémieux ; — Un soir d'hiver à Crémieux* (appartient à la Société des amis des arts de Lyon). — S. 1878. *Avril à Cernay* (Seine-et-Oise) ; — *Octobre à Crémieux.* — S. 1879. *Vue prise de la terrasse du château Marion à Saint-Génis-Laval* (Rhône). — S. 1880. *La vallée d'Ambry à Optevoz* (Isère) soir ; — *Les bords d'Ambry à Optevoz, matin.* — S. 1881. *Un soir d'hiver dans la vallée d'Ambry ; Une matinée de septembre à Châteauvieux-sur-Saran* (Ain). — S. 1882. *Novembre dans le bois de Mezieu* (Isère).

Allemand (Louis-Hector), peintre. (Voyez : tome Ier, page 13). — Quai de la Charité, 34, à Lyon. — S. 1870. *Novembre, le saut du Gier à la Valla* (Loire).

* Alliot (Napoléon), sculpteur, né à Paris, élève de Levasseur. — Passage Vaucouleurs, 3. — S. 1869. *Portrait de M. Flamand*, buste plâtre. — S. 1881. *Portrait d'enfant*, buste plâtre.

* Allix (Mlle Bathilde), peintre, née à Fontenay-le-Comte (Vendée), élève de M. Wappers. — Place de Valois, 5. — S. 1876. *Le repos de Diane*, d'après M. Chaplin, faïence. — S. 1877. *L'adoration des rois Mages*, d'après Albrecht Durer, faïence ; — *La Vierge filant entourée d'anges*, d'après le même, émail. — S. 1878. *La Vierge au baldaquin*, d'après Raphaël, émail. — S. 1882. *Le mariage de la Vierge*, d'après Durer, faïence ; — *Une femme et deux enfants*, d'après F. Primaticio, faïence.

* Allix (Mlle Thérèse-Mirza), peintre, née à Fontenay-le-Comte (Vendée), élève de MM. Steuben et Wappers. — Place de Valois, 5. — S. 1877. *Marie Stuart*, d'après un dessin du xvie siècle, faïence. — S. 1878. *Portrait de M. H. Triat*, émail, — *Portrait de Mme la vicomtesse de B...*, émail ; — *Bergère*, d'après Flinck, émail. — S. 1879. *Béatrice de Cenci*, d'après Guido Reni, émail ; — *Portrait de M. T...*, émail. — S. 1880. *Ecce Homo*, émail. — S. 1882. *Portrait de M. le docteur Emile A...*, miniature.

Allongé (Auguste), peintre. (Voyez : tome Ier, page 13). — Rue Notre-Dame-des-Champs, 83. — S. 1869 *Le soir dans les îles de Créteil ; — Une mare sur la plage de Villers-sur-Mer* (appartient à M. Thibaut) ; — *Le sentier de la source à Villers-sur-Mer*, fusain ; — *Les bords du Scorf, environs de Quimperlé*, fusain. — S. 1870. *Octobre en forêt ; — Ruines de l'abbaye de Saint-Arnoud, près Trouville*, fusain ; — *Les bords de l'Yerres à Crosne*, fusain. — S. 1872. *Vue de la ville du Puy, prise du pont d'Espaly-Saint-Marcel* (Haute-Loire) ; — *Solitude*, fusain. — S. 1873. *Matinée d'automne ; — La mare, souvenir de la Brie*, fusain (appartient à M. le comte d'Audifret). — S. 1874. *La mer* (réexp. en 1878, musée du Havre) ; — *Souvenir de Plombières* (Vosges) ; — *Souvenir de Villers-sur-Mer* (Calvados), fusain ; — *Les baigneuses*, fusain ; — *Les peupliers*, fusain. — S. 1875. *La Sologne en juin ; — Le Cousin à Avallon ; — Dans le parc à Plombières*, fusain. — S. 1876. *Locmariaker* (Morbihan) ; — *Une route ; — Le torrent du Cousin au Creux-de-la-Foudre* (Yonne), fusain ; — *L'étang du Moulin-Fron en Sologne*, fusain. — S. 1877. *Une soirée d'automne dans le Morvan ; — A travers bois ; — En revenant de Pontaubert* (Yonne), fusain ; — *Le moulin de Soury, sur la rivière d'Anre* (Calvados), fusain. — S. 1878. *Les bords du Cousin* (Yonne) ; — *Le gué du ra-des-Vaux à Mélusien* (Yonne) ; — *Le gour du moulin de Givry* (Yonne), fusain ; — *Un ruisseau dans le Morvan*, fusain. — Exposition universelle de 1878 : *Marée basse à Villers-sur-Mer* (Calvados) ; — *Les chaumes de Méluzien*, fusain ; — *Le gour du moulin Guereau à Méluzien*, fusain. — S. 1879. *La pêche aux écrevisses à Méluzien ; — Etang de Givry*, fusain ; — *Sur les chaumes, près Avallon* (Yonne), fusain. — S. 1880. *Dans la prairie ; — Belle journée d'hiver ; — La neige en forêt*, fusain ; — *Un étang en Sologne*, fusain. — S. 1881. *Marine ; — Le soir*, fusain ; — *La brameraie sur le Cousin à Avallon* (Yonne), fusain. — S. 1882. *Le champ Rimbert près d'Avallon* (Morvan) ; — *Près des îles de la Baume à Avallon* (Yonne), fusain ; — *Le matin sur la Marne*, fusain.

* Allou (Antoine-Roger-Henri), peintre, né à Paris, élève de Guillemet. — Rue Miroménil, 68. — S. 1880. *Environs de Dieppe.* — S. 1881. *Dans la prairie à Archelles* (Seine-Inférieure). — S. 1882. *Le chemin du manoir à Varenne, environs de Dieppe.*

* Allouard (Edmond), peintre, né à Paris, élève de l'Ecole des beaux-arts décoratifs. — Rue des Lions-Saint-Paul, 9. — S. 1881. *Dans une serre.* — S. 1882. *Fleurs.*

Allouard (Henri-Emile), sculpteur, né à Paris le 11 juillet 1844, élève de M. Lequesne ; Méd. 3e cl. 1876. (Voyez : tome Ier, page 14). — Rue Vavin, 28. — S. 1869. *Jeune fille effeuillant une marguerite*, statue plâtre ; — *Portrait de feu M.C...*, médaillon pierre pour une tombe. — S. 1870. *Le réveil*, statue plâtre (appartient à M. Gaillard). — S. 1872. *Marguerite au sabbat*, statue plâtre (appartient à l'Etat). — S. 1873. *Mélantho*, groupe plâtre (appartient à l'Etat). — S. 1874. *Candeur*, buste marbre, réexp. en 1878 (appartient à M. Fontana) ; — *Portrait de Mlle L. E...*, buste marbre ; — *Portrait de M. C. B...*, médaillon bronze. — S. 1875. *Ponticus*, statue plâtre. — S. 1876. *Alexandre Ducat*, buste bronze (pour le foyer de l'Odéon) ; — *Ossian*, statue plâtre (appartient à l'Etat), réexp. en 1878. — S. 1877. *Portrait de M. J. A. Gaillard*, buste plâtre ; — *Primavera*, buste plâtre. — S. 1878. *Charmeuse*, statue plâtre (appartient à l'Etat) ; — *Portrait de Mlle Marguerite V...*, buste marbre. — S. 1879. *Bacchus enfant*, statue plâtre (appartient à l'Etat) ; — *Portrait de Mme C. B...*, buste marbre. — S. 1880. *Marguerite*, buste en bronze argenté et doré ; — *M. Ernest Picard*, buste marbre (pour la Chambre des députés). — S. 1881. *Charmeuse de serpents*, statue plâtre ; — *Bacchus enfant*, statue marbre. — S. 1882. *Derniers moments de*

Molière, statue plâtre ; — *Portrait de Mlle G. H...*, buste marbre. — On lui doit encore : *Le Printemps, Flore et Zéphyre*, groupe marbre ; — *Terme et Bacchante*, groupe marbre (pour M. Fontana) , — Le buste en marbre du *général Balland* (pour la ville de Toul) ; — *Une grande cheminée Renaissance*, pierres et marbres de diverses couleurs (pour M. Buloz). Au concours ouvert pour la statue de *Figaro*, le modèle présenté par M. Allouard a obtenu le 2e prix.

ALOPHE (Marie-Alexandre), peintre, mort le 10 août 1883. (Voyez : tome Ier, page 14). — Rue Royale-Saint-Honoré, 25. — S. 1869. *Un page ; — Silence du soir*. — S. 1870. *Dans les bois.* — S. 1874. *Portrait de M. *** ; — Portrait d'enfant ; — Portrait de Mme ****, fusain. — S. 1875. *Portrait de Mlle M. H... ; — Portrait de feu M. Marion.* — S. 1876. *Portrait de Mme G... ; — Portrait de Mlle M. D...*, dessin aux trois crayons. — S. 1877. *En pleine campagne : — Portrait de Mlle ***.* — S. 1878. *Portrait de Mme M. G... ; — Portrait de Mlle Eda W...*, fusain. — S. 1879. *La lecture de Faublas ; — Découragement ; — Portraits de M. et de Mme W. A...*, fusain.

* ALTEMER (Mlle Clémence), peintre, née à Paris, élève de M. Wagrez. — Quai d'Anjou, 17. — S. 1875. *Portrait de M. E. A...* — S. 1877. *Portrait de Mme P. H...* — S. 1878. *Portrait de Mme A. de V...* — S. 1880. *Portrait de M. A. H. A...* — S. 1882. *Portrait de Mlle Lucy K...*

* ALVERINGE, architecte. En 1477, l'archevêque Ollivier de Pennart, qui venait de faire terminer la nef de la cathédrale d'Aix, en fit commencer le portail en présence du roi René. Les architectes Alveringe et Soqueti furent chargés de ce travail ; le premier exécuta la partie basse de la façade jusqu'aux Apôtres, le second fit le reste. (L'abbé Maurin, *Saint-Sauveur d'Aix*).

* AMBROISE (Jules-François-Achille), peintre, né à Paris, élève de M. Lehmann. — Rue Alain-Chartier, 9. — S. 1879. *Ruisseau sous bois*, fusain ; — *Etang sous bois*, fusain. — S. 1880. *Le soir ; — Un coin de la forêt de Fontainebleau*, fusain ; — *Chaumière aux environs de Saint-Dié* (Vosges) fusain. — S. 1881. *Une ferme à Charlepont* (Oise). — S. 1882. *Cabanes de glaisiers à Vaugirard ; — La mare aux Fées, forêt de Fontainebleau.*

* AMEISTER DE BERKHEIM. Voyez : BERKHEIM (Jean Ameister de).

* AMÉLIUS DE BOULOGNE est considéré comme l'architecte du portail de la cathédrale d'Anvers. Il aurait été emmené de France, vers le milieu du XIVe siècle, par l'empereur d'Allemagne Charles IV. (Dussieux, *Les artistes français à l'étranger*).

* AMENON (Mlle Juliette d'), peintre, née au Mans (Sarthe), élève de Mlle Hautier et de MM. Chaplin, Jaquesson de la Chevreuse. — Rue des Saints-Pères, 14. — S. 1875. *Messire Carondelet*, d'après Mabuse, porcelaine. — S. 1876. *Portrait de Mlle Marie P...*, porcelaine ; — *L'Amour dormant*, d'après Albani, porcelaine. — S. 1877. *Portrait de Mme de S...*, porcelaine. — S. 1880. *Portrait de M. le président de Brix.*

AMOUREUX (l'), sculpteur, né à Lyon. Voyez : LAMOUREUX, tome Ier, page 893.

* AMOUROUX (Joseph), peintre, né à Perpignan (Pyrénées-Orientales), élève de M. Gleyre. — Rue des Epinettes, 11, à Charenton-Saint-Maurice. — S. 1879. *Vase céladon, statuette en bronze, boite en émail, livres.* — S. 1880. *Portrait de M. A. A...*

* AMPENOT (Edouard-Gabriel-François), peintre, né à Paris, élève de MM. Lucas et Maillard. — Rue Coypel, 20. — S. 1879. *Portrait de Mlle R. B... ; — Portrait de M. P...*, dessins. — S. 1880. *Portrait du docteur C. A... ; — Portrait de Paul I...*, dessins. — S. 1881. *Portrait de M. F...*, dessin au crayon.

* AMPHOUX (Etienne-Paul), peintre, né au Havre (Seine Inférieure), élève de MM. Galbrund et Gérôme. — Rue Escarpée, 21, au Havre. — S. 1877. *Portrait du pasteur A...* — S. 1878. *Victuailles.*

AMY (Jean-Barnabé), sculpteur. (Voyez : tome Ier, page 15). — Rue du Moulin-de-Beurre, 12. — S. 1869. *La Béatitude*, statue pierre. — S. 1870. *Bailly*, buste plâtre (Ministère des beaux-arts). — S. 1872. *L'Innocence*, buste marbre ; — *Portrait de M. F. Mistral*, médaillon marbre. — S. 1873. *Portrait de M. Thiers*, médaillon bronze. — S. 1874. *Figaro*, statue plâtre (pour l'hôtel du journal le *Figaro*, en collaboration avec M. Boisseau). — S. 1875. *Méry*, bas-relief plâtre ; — *Portraits de MM. F. Mistral, Boumanille, T. Aubanel*, bas-relief marbre (Ministère des beaux-arts). — S. 1876. *Jacoby, poète provençal du XVIIe siècle*, buste plâtre bronzé ; *Méry*, bas-relief bronze. — S. 1877. *Le Remords*, statue marbre (réexp. en 1878, Ministère des beaux-arts) ; — *Tête de chien*, bronze. — S. 1878. *L'Enfer*, buste terre cuite ; — *Monsieur Thiers couronné par la Renommée et l'Histoire*, groupe plâtre. — S. 1879. *Basile*, buste plâtre (appartient à M. H. de Villemessant) ; — *Les enfants de M. P...*, médaillon plâtre. — S. 1880. *Portrait de M. H. de Villemessant*, buste plâtre peint (en collaboration avec M. Emile Boisseau) ; — *Martin de Nimes*, buste plâtre peint. — S. 1881. *Portrait de Frédéric Mistral*, médaillon bronze. — S. 1882. *Vien*, statue pierre (pour la façade du musée de Montpellier).

ANASTASI (Auguste), peintre. (Voyez : tome Ier, page 15). — Rue de Navarin, 12. — S. 1869. *Mai ; — La maison aux lauriers roses, Italie ; — Le jardin d'hiver de S. A. I. Mme la princesse Mathilde, seconde vue*, aquarelle (appartient à S. A. I. Mme la princesse Mathilde). — S. 1870. *Une fontaine près l'Ariccia, environs de Rome, le matin ; — L'escalier du bac à Douarnenez* (Bretagne).

* ANCELET (Gabriel-Auguste), architecte, né à Paris, élève de Baltard. — Rue Vitruve, 64. — S. 1881. *Chaire à prêcher dans l'église de l'Ara-Cœli à Rome*, aquarelle.

* ANCELOT (Eugène-Joseph), peintre, né à Garche (Seine-et-Oise), élève de M. Chevalier. — Rue de la Victoire, 12. — S. 1878. *Une servante*, faïence. — S. 1879. *La conversation*, faïence. — S. 1880. *Après le duel*, faïence. — S. 1882. *Pierrots ; — Martins-pêcheurs.*

* ANDERS (Mme Ve), née Marie-Joséphine Hesèque, peintre, née à Paris, élève de Redouté.

— Rue des Martyrs, 82. — S. 1875. *Fruits ;* — *Fleurs.* — S. 1879 *Rose dans une potiche ;* — *Fruits.* — S. 1880. *Roses.*

* ANDRÉ, l'un des architectes, au XII^e siècle, de l'église de Saint-Genèz, du diocèse de Bellay. C'était un ecclésiastique. Il est mentionné dans un cartulaire manuscrit de l'abbaye de Saint-André-le-Bas, à Vienne. (*Bulletin archéologique,* tome II).

ANDRÉ, architecte, intendant et directeur des bâtiments du duc Léopold de Lorraine. De 1704 à 1705, on entreprit sur ses dessins des travaux au magasin à fourrages (de la cour) à Nancy. Une ordonnance ducale, datée de 1707, défend d'entreprendre des bâtiments nouveaux avant que les plans en aient été soumis à André, premier architecte du duc. (Lepage, architecte de Nancy).

* ANDRÉ, architecte du prince de Conti, exécuta en 1778 de grands travaux dans le château de ce prince, à l'Ile-Adam. Il fut le premier maître de Pierre Fontaine, qui devint son élève à l'âge de seize ans. (Halévy. *Notes sur P. Fontaine).*

* ANDRÉ (Mme), née Adèle-Gabrielle Viardot, peintre, née à Paris, élève de MM. Léon Cogniet et Chaplin. — Rue de Turbigo, 85. — S. 1876. *La fileuse,* d'après Greuze, porcelaine.— S.1878. *Mort de Virginie,* d'après M. J. Bertrand, porcelaine. — S. 1879. *Portrait de M. A. C...,* porcelaine.

* ANDRÉ (Adolphe), graveur, né à Paris, élève de M. Gibert. — Rue Bertholet, 81. — S.1875. *Détails d'architecture* (pour la *Revue d'architecture,* de M. C. Daly). — S. 1876. *Chapelle funéraire,* gravure d'architecture (pour la *Revue d'architecture).* — S. 1877. *Porte de l'administration du nouvel Opéra* (pour la *Monographie du nouvel Opéra),* gravure d'architecture. — S. 1881. *l'Opéra,* gravure d'architecture.

* ANDRÉ (Alexis), sculpteur, né à Paris, élève de MM. Chambard et Cavelier. — Route d'Orléans, 58, à Montrouge. — S. 1878. *Portrait de M. Eugène D...,* buste plâtre. — S. 1879. *Portrait de M. J. Jobbé-Duval,* peintre, buste plâtre. — S. 1880. *Sainte Cécile,* statue plâtre. — S. 1881. *Portrait de Mlle Félicie de B...,* buste plâtre. — S. 1882. *Portrait de M. A. Tallon, artiste lyrique,* buste plâtre.

* ANDRÉ (Charles-Hyppolite), peintre, né à Paris. — A Pont-Aven (Finistère). — S. 1877. *Bords de la rivière d'Yères.* — S. 1878. *Paysage d'hiver au coucher du soleil.* — S. 1879. *Les saules à l'approche du soir sur les bords de l'Yères.* — S. 1882. *Une rue à Pont-Aven.*

* ANDRÉ (Gaspard), architecte, né à Lyon (Rhône), élève de M. Questel. — Rue de la Charité, 11, à Lyon. — S 1868. *Monument commémoratif de la victoire de Callao.*—S.1870. *Projet de monument à la mémoire de Rossini, dans un jardin public,* quatre châssis même numéro : Plan d'ensemble, — Elévation générale, — Coupe sur l'axe, — Elévation du monument; — *Une porte de cimetière,* élévation. — Exposition universelle de 1878 : *Le théâtre des Célestins à Lyon,* trois châssis (ce projet a été exécuté pour le compte de la ville de Lyon).

ANDRÉ (Jules), peintre. (Voyez : tome I^{er}, page 16). — Rue du Buis, 8, à Auteuil. — S. 1869. *Etang des chênes à Lagrange* (Seine-et-Marne) ; — *Vue prise aux environs c Bourgneuf* (Creuse). — Exposition posthume : S. 1870. *La fosse aux Loups, à la Grange-Biéneau* (Seine-et-Marne).

* ANDRÉ (Marthe-Alphonse-Edmond-Jules), peintre, né à Sèvres (Seine-et-Oise), élève de son père Jules André et de MM. Pils et Berne-Bellecour. — Avenue de Wagram, 26.—S.1868. *Barque-pilote portant une amarre, souvenir de Normandie.* —S. 1869. *Bateaux pêcheurs échoués après un coup de vent, souvenir de Normandie.* — S. 1870. *La canonnière Farcy, faisant ses expériences dans la baie de Seine, le 10 août 1869 sous les ordres de l'aviso Cuvier, commandant la station maritime de la Manche;* — *Le phare de l'Hôpital, vue d'Honfleur* (appartient à M. F. Détaille) : — *Le vieux port d Honfleur,* aquarelle ; — *Eglise Sainte-Anastasie à Véronne,* aquarelle. — S. 1872. *Le départ ;* — *Un relais en 1776.* — S. 1873. « *Vive le Roy* » (juillet 1795). — S. 1874. *Brigands pour les oiseaux.* — S. 1875. *Devant Patay, halte des zouaves de Charette, campagne de la Loire,* 1870.

* ANDRÉE (Mlle Jeanne), sculpteur, née à Neuilly (Seine). — A Saint-Pétersbourg. — S. 1877. *Blessée,* groupe plâtre. — S. 1878. *Portrait de M. F. Berton, artiste dramatique,* buste plâtre. — S. 1880. *Portrait de M. Eric B...,* buste plâtre teinté ; — *Un moulin,* fusain.

* ANDRÉE (Mlle Marie), peintre, née à Paris, élève de Chaplin. — Rue Biot, 18. — S. 1868. *Naissance de Vénus,* d'après Boucher, faïence. — S. 1869. *Portrait de Mlle Jeanne de M...* — S. 1870. *Vénus blessée,* faïence. — S. 1872. *Amours vendangeurs,* faïence ; — *Amours nageurs,* faïence.

* ANDRIEU (Henri), peintre, né à Carcassonne (Aube), élève de M. Picot. — Rue Jacob, 20. — S. 1878. *Chasse aux alouettes.* — S. 1879. *Une rue d'Alet* (Aude).

ANDRIEU (Pierre), peintre. (Voyez: tome I^{er}, page 18). — Rue de Seine, 54. — S. 1869. *Lion dévorant un chevreau ;* — *Tigre terrassant un sanglier.* — S. 1870. *Sainte Famille ;* — *Tigre couché.* — S. 1874. *Fleurs et fruits d'automne.* — S. 1875. *Lionne gardant sa proie.* — S.1876. *Tigresse couchée ;* — *Tigre.* — S. 1877. *Tigre endormi ;* — *Tigre.* — S. 1879. *Chasse aux lions ;* — *Tigre au repos.*— S. 1880. *Jaguar en chasse ;* — *Portrait de Mme A...* — S. 1881. *Lion.*

* ANDRIEUX (Jean-Hector), peintre, né à Montluel (Ain), élève de M. Bilfelde. — Rue de la Municipalité, 69, à Auteuil. — S. 1874. *La Vierge allaitant l'Enfant Jésus,* d'après Solari, miniature. — S. 1878. *La Vierge au Silence,* d'après Annibal Carrache, miniature.

ANDRIEUX (Clément-Auguste), peintre, mort à Samois le 16 mai 1880. (Voyez : tome I^{er}, page 18). — A Samois par Héricy (Seine-et-Marne). — S. 1869. *Journée du 9 thermidor an II (27 juillet 1794), la Convention refuse d'entendre Robespierre.* — S. 1870. *Le repos en été ;* — *Un chasseur ;* — *Campagne de 1804, l'ordre,* aquarelle (appartient à M. Massé). — S. 1873. *Don Quichotte.* — S.1874. *Un wagon de troisième classe.* — S. 1875. *Boucherie municipale* (siège de Paris, 1870), dessin.—S. 1876. *Sancho Pança*

et Don Quichotte. — S. 1878. La glissade. — S. 1879. Jésus porté au tombeau; — Le retour de la noce, éventail, aquarelle; — Ronde d'enfants, éventail, aquarelle. — S. 1880. Le premier miroir.

ANDROUET, architecte. Voyez : DUCERCEAU.

* ANETAL (Mlle Valentine d'), sculpteur, née à Paris, élève de Mme Léon Berthaux. — Rue Saint-Lazare, 54. — S. 1878. La pêche, bas-relief plâtre teinté. — S. 1879. Le roi de Thulé, buste plâtre.

* ANGELO (Mlle Marthe), sculpteur, née à Paris, élève de M. Francia. — Rue d'Amsterdam, 77. — S. 1876. Portrait de Mme D..., buste plâtre. — S. 1877. Portrait de Mme F..., buste plâtre; — Portrait de Mme L..., buste plâtre. — S. 1878. Portrait de Mlle Fernande L..., buste plâtre; — Portrait de M. Francia, buste plâtre. — S 1881. Portrait de Marcel Pittié, buste plâtre. — S. 1882. Buste de Mme de B..., plâtre.

* ANGLADE (Jean-Baptiste), peintre, né à Eauze (Gard), élève des Ecoles des beaux-arts de Bordeaux et de Toulouse. — Boulevard Mont-Parnasse. 55. — S. 1880. Roméo et Juliette, d'après Makart, vitrail; — Faust et Marguerite, vitrail, xvie siècle; — Deux têtes, xvie siècle, peinture sur verre; — La Sainte Trinité, d'après A. Durer, xvie siècle, vitrail. — S. 1881. Portrait de Mme J..., vitrail. — S. 1882. Deux travées de fenêtres d'appartements, style xvie siècle, vitraux.

* ANGO (Roger), architecte. Il construisit, en 1499, le Palais de justice de Rouen, à l'exception de la salle des procureurs, bâtie en 1393, sous Charles V. Cet artiste mourut en 1509 avant d'avoir terminé son œuvre. (Ramée, Histoire de l'architecture.)

ANGRAND-CAMPENON (Mlle Sargines), peintre, née à Paris, élève de M. Abel Lucas. (Voyez : tome Ier, page 18). — A la manufacture royale des Gobelins. — S. 1869. Portrait de M. C..., pastel; — Portrait de Mme C..., pastel; — S. 1870. Portrait de Mlle L..., pastel; — Portrait de Mme ***, pastel.

* ANGUY (Victor-Amédée d'), graveur, né à Morley (Meuse), élève de M. Chaumont. — Rue Corbeau, 1. — S. 1869. Eglise de la Trinité, coupe sur le maître-autel; — Eglise de la Trinité, coupe sur l'orgue (pour la Monographie de l'église de la Trinité, par M. Ballu, architecte).

* ANKER (Albert), peintre, né à Anet (Suisse), élève de Gleyre et de l'Ecole française. — Boulevard du Mont-Parnasse, 161. — S. 1859. Une école de village dans la Forêt-Noire; — La fille de l'hôtesse. — S. 1861 Luther au couvent d'Erfuth; — Convalescence. — S. 1863. Sortie d'église; — La petite amie; — Satiété. — S. 1864. Baptême; — Enterrement d'un enfant. — S. 1865. Un Conseil de commune; — Les petites baigneuses. — S. 1866. Dans les bois; — La leçon d'écriture. — S. 1867. Les dominos; — Saute-mouton. — S. 1868. Le hochet; — La sœur aînée; — Un bourguemestre, costume de 1520, faïence; — La femme du bourguemestre, faïence. — S. 1869. Un pauvre homme; — Les marionnettes. — S. 1870. La soupe de Cappel. — S. 1872. Soldats de l'armée du général Bourbaki soignés par des paysans suisses. — S. 1873. L'ours de neige; —
Le jeu du berceau. — S. 1874. Le petit musicien; — L'attente. — S. 1875. Un vieux huguenot; — Le vin nouveau — S. 1876. Printemps; — Les petites brodeuses. — S. 1877. Guerre de 1798. — S. 1878. La convalescence. — S. 1880. La sieste; — Le mège (charlatan exerçant illégalement la médecine). — S. 1882. Quiétude.

* ANNALY (Mme), peintre, née à Bordeaux (Gironde), élève de MM. Anguin, Baudit et Pelouse. — Rue de l'église Saint-Seurin, 14, à Bordeaux. — S. 1878. Les bords du Drot (Lot-et-Garonde). — S. 1879. Marée basse à Arcachon (Gironde); — Une ferme dans le Tarn. — S. 1880. La glane en décembre (Haute-Vienne). — S. 1881. Ave, Printemps! — S. 1882. Le bois d'Ychoux, automne.

ANNEDOUCHE (Alfred), graveur. Voyez : tome Ier, page 18). — Boulevard du Mont-Parnasse, 82. — S. 1869. Meyerbeer, d'après M. Hamman, gravure à la manière noire. — S. 1870. Regrets à la terre, d'après M. Zaber Buller. — S. 1872. La sœur aînée, d'après Bouguereau; — Le sommeil, d'après M. L. Perrault. — S. 1873. Le jour des Morts, au Campo-Santo-de-Pise, d'après M. Cot; — Le coquillage, d'après Bouguereau. — S. 1874. Les petites maraudeuses, d'après Bouguereau (réexp. en 1878). — S. 1875. Une mère, d'après M. Jourdan. — S. 1876. L'orage, d'après M. Bouguereau, gravure au burin (réexp. en 1878). — S. 1877. L'Assomption de la Sainte Vierge, d'après Poussin, gravure au burin. — S. 1878. L'Assomption, d'après Poussin, dessin. — S. 1882. La Tentation, d'après Bouguereau, gravure.

ANQUETIL DE PETITVILLE, architecte, travaillait à Etretat de 1218 à 1238. (Lance, Les architectes français).

* ANSIAUX (Jean-Joseph-Eléonore-Antoine), peintre, né à Liège en 1764, élève de Vincent et de l'École des beaux-arts, médaille en 1812 et en 1819. — Rue Serpente, 16. — S. 1793. Portrait en pied d'un militaire; — Portrait d'une femme artiste; — Un cadre de miniatures; — Un enfant dans un nuage; — Un cadre contenant des miniatures; — Deux portraits, même numéro. — S. 1795. Tableau de famille; — Le détenu, portrait; — La colombe-chérie; — Cadre contenant des miniatures à l'huile. — S. 1796. Portraits, même numéro : Un militaire; — Une femme; — Le citoyen B..., architecte, enseignant le dessin à son frère; — Un cadre renfermant plusieurs miniatures à l'huile; — Les bergers d'Arcadie; — Ganimède donnant à boire à Jupiter; — Hébé présentant le nectar à Jupiter. — S. 1798. Portrait en pied de femme; — Portrait, buste d'homme; — Portrait, buste de femme; — S. 1799. Portrait en pied du citoyen S...; — Portrait de la citoyenne M..., nourrissant son enfant; — Portrait de la citoyenne V... — S. 1800. Portrait en pied de Mlle M..., artiste du Théâtre-Français de la République. — S. 1801. Sapho; — Léda; — Portrait du citoyen B..., membre du Corps législatif. — S. 1802. Portrait de Mme ***. — S. 1804. Portrait du général Kléber (ce tableau est un prix d'encouragement obtenu au concours de l'an VII); — Portrait de Mlle de L... — S. 1806. Un tableau de famille; — Portrait d'enfant; — Portrait de M. J...; — Tête d'enfant; — Portraits, même numéro. — S. 1808.

Portrait de M. Agob Dux Oglu ; — *Pusieurs enfants,* même numéro. — S. 1810. *Angélique et Médor ;* — *Portrait en pied de feu S. E. M. Crétet, comte de Campmol, ministre de l'intérieur ;* — *Portrait de Mlle C... ;* — *Tête d'étude ;* — *Un Christ au tombeau.* — S. 1812. *L'Assomption de la Vierge ;* — *Portrait de Mme C... ;* — *Plusieurs portraits,* même numéro. — S. 1814. *La résurrection de Notre-Seigneur ;* — *La conversion de saint Paul* (destinés à la cathédrale de Liège); — *Portrait en pied d'un jeune grec ;* — *Portrait de M. B..., statuaire.* — S. 1817. *Le cardinal de Richelieu présentant le Poussin à Louis XIII* (Ministère de l'Intérieur) ; — *Renaud et Armide ;* — *Plusieurs portraits,* même numéro. — S. 1819. *Le retour de l'enfant prodigue* (Ministère de l'intérieur) ; — *L'éducation de l'Amour par Mercure* (Maison du roi) ; — *Mercure remet les pommes à Pâris* (Maison du roi) ; — *Nymphe de Diane endormie sur les bords du Parthénius ;* — *Plusieurs portraits,* même numéro. — S. 1812. *Saint Jean reprochant à Hérode sa conduite licencieuse avec Hérodiade* (Maison du roi) ; — *Jésus bénissant les enfants* (Maison du roi) ; — *Moïse sauvé des eaux* (Maison du roi) ; — *Portrait de M. C..., statuaire, membre de l'Institut ;* — *Portrait de M. P..., homme de lettres ;* — *Portrait de Mme P...* — S. 1824. *La flagellation de Jésus-Christ* (Ministère de l'intérieur) ; — *Saint Paul à Athènes* (Ministère de l'intérieur) ; — *L'Annonciation de la Vierge* (pour la chapelle de l'infirmerie de Marie-Thérèse) ; — *Portrait en pied de Mme F... ;* — *Portrait de Mme de V... ;* — *Portrait de M. V...* — S. 1827. *L'adoration des Mages* (Maison du roi) ; — *Portrait d'enfant ;* — *L'élévation en croix* (Ministère des travaux publics). — S. 1831. *Une descente de croix,* projet de tableau ; — *Vénus apparaissant à Adonis ;* — *L'Amour quittant Psyché ;* — *Socrate et Alcibiade chez Aspasie ;* — *Alexandre, Apelle et Campaspe ;* — *Serment de Louis Philippe Ier, roi des Français.* — S. 1833. *Le rêve de Paris ;* — *Clémence de Napoléon envers la princesse de Hatzfeld ;* — *Les premiers pas de l'enfance ;* — *La prière du soir ;* — *Portrait de M. ***.* — S. 1835. *Jésus expirant sur la croix.* — S. 1836. *L'Assomption de la Vierge* (pour la chapelle des dames Sainte-Marie, faubourg du Roule) ; — *Saint Charles Borromée pendant la peste de Milan* (Maison du roi). — S. 1838. *Ménecée, fils de Créon, roi de Thèbes.*

* ANSSEAU (Joseph), graveur, né à Paris, élève de M. Verdeil. — Avenue du Maine, 23. — S. 1869. *La bataille de Rocroy,* d'après M. Bida, dessin de M. Gilbert, gravure sur bois. — S. 1875. *Barbier turc,* d'après M. Bonnat, dessin de M. Bocourt, gravure sur bois (pour le *Monde Illustré) ;* — *La ronde de nuit,* d'après Rembrandt, dessin de M. Pasquier, gravure sur bois. — S. 1877. *Le permis de séjour,* d'après M. S. Durand, dessin de M. Lavée, gravure sur bois ; — *Permission,* d'après Morin (pour l'*Art*). — S. 1878. *La pensée,* d'après Chapu, dessin de M. Lavée, gravure sur bois (pour le *Monde illustré*). — S. 1879. *Surprise au petit jour,* d'après M. de Neuville, dessin de M. J. Lavée, gravure sur bois (pour le *Monde illustré) ;* — *Salut aux blessés,* d'après M. Detaille, dessin de M. J. Lavée ; gravure sur bois (pour le *Monde illustré*). — S. 1880. *Un capitaliste,* d'après M. Dupray, dessin de M. J. Lavée, gravure sur bois (pour le *Monde illustré) ;* — *Les fiançailles,* d'après M. Lenoir, dessin du même (pour le *Monde illustré*). — S. 1881. *Mille angoisses,* d'après Knaus, dessin de M. J. Lavée (pour le *Monde illustré*). — S. 1882. *Prise d'habit aux Carmélites,* d'après Rougeron, dessin de M. J. Lavée, gravure sur bois (pour le *Monde illustré*).

ANSTÉE, archidiacre de la cathédrale de Metz, fut l'un des architectes de ce monument. Il devint abbé de Gorze en 945 et mourut le 7 septembre 960. (Bégin, *Cathédrale de Metz.*)

ANTHAUME (Xavier-Michel), peintre. (Voyez : tome Ier, page 19). — Rue des Jacobins, 41, à Saint-Quentin. — S. 1868. *Portrait de femme,* porcelaine ; — *Portrait de Mme ***,* porcelaine. — S. 1869. *Un homme d'arme,* vitrail. — S. 1870. *Portrait de femme,* xviie siècle, porcelaine ; — *L'Annonciation,* d'après Boulogne, porcelaine. — S. 1872. *Portrait d'enfant,* porcelaine. — S. 1874. *Portrait de jeune fille,* porcelaine. — S. 1875. *Portrait de Mlle Leguevel de la Combe,* porcelaine. — S. 1876. *Le mariage de sainte Catherine,* d'après le Corrège, émail. — S. 1877. *Portrait,* porcelaine, fac-simile d'ivoire. — S. 1878. *Portrait de Mme *** ;* — *Portrait de Mme de Saint-Debain,* porcelaine ; — *Portrait de Mme B...,* porcelaine ; — *Portrait d'enfant,* porcelaine. — S. 1879. *Jean-Jacques Rousseau,* d'après Latour, porcelaine. — S. 1880. *Portrait de Mlle L. M...,* porcelaine.

ANTIGNA (Jean-Pierre-Alexandre), peintre, mort à Paris le 28 février 1878. (Voyez : tome Ier, page 19). — Rue Trézel, 17. Boulevard des Batignolles. — S. 1869. « *Le roi des moutards* » ; — *Fascination.* — S. 1870. *Une tache de sang, bohémiens ;* — *Une martyre.* — S. 1872. *Aragonaises d'Anso ;* — *Cousquet-hi* (Bretagne). — S. 1873. *Les ombres chinoises ;* — *Le jour des prix en Bretagne.* — S 1874. *Marée montante ;* — *Après la tempête ;* — *Recherche de la pieuvre* (réexp. en 1878). — S. 1875. *Yvonne et Marc ;* — *Les deux voix ;* — *La fontaine des Trois-Moulins à Melun* (réexp. en 1878). — S. 1876 *Les femmes et le secret ;* — *Plage de la Roche-Rouge à Saint-Briac* (Ille-et-Vilaine). — S. 1877. *Un jeu de la Saint-Jean ;* — *Le jeu de la perche, exercice de force.* — Exposition posthume : S. 1878. *L'Enfer ;* — *Portrait de M. Petit.*

ANTIGNA (Mlle Hélène-Marie), peintre. (Voyez : tome Ier, page 19). — Boulevard des Batignolles, 10. — S. 1869. « *Oh ! elle dort !* » — S. 1870. *La part du chat.* — S. 1872. *Recommandation, intérieur breton.* — S. 1873. *La jeune mère.* — S. 1874. *Apprentie cordon-bleu ;* — *Grotte de baigneurs indigènes à Saint-Briac* (Ille-et-Vilaine). — S. 1875. *Tant va la cruche à l'eau.* — S. 1876. *Un intérieur à Saint-Brieuc ;* — *Etable.* — S. 1877. *Le cidre nouveau ;* — « *On n'entre pas !* » — S. 1878. *La fontaine de la vallée Gatorge à Saint-Briac* (Ille-et-Vilaine) ; — *Le sommeil de midi.* — S. 1879. *Intérieur.* — S. 1880. *La sieste ;* — *Ah ! tu triches !*

* ANTISSIER (Jean), architecte. Il était en 1618 juré du roi en l'office de maçonnerie ; il fut pris pour expert, avec Claude Villefaux, par Marin de la Vallée, constructeur de l'Hôtel-de-ville de Paris, dans le différend qu'eut ce der-

nier avec le conseil municipal de Paris. (Leroux de L..., Hôtel-de-ville).

ANTOINE COLAS, fut l'un des architectes de la cathédrale de Troyes ; il entra en fonction vers 1462. Dans les comptes de 1462-1463, son salaire et ses honoraires se trouvent stipulés ainsi qu'il suit : « A Antoine Colas, maçon de l'église
« et maistre des maçons d'icelle et de l'ou-
« vraige, qui doit avoir, chascun jour ouvrier
« qu'il besoignera pour la dicte église, 4 sous
« 2 deniers tournois, avec chascun an, au de
« Noël, 4 livres tournois pour le drap d'une
« robe et la maison qui tient emprès la maison
« de la dicte église appelée l'ostel des Trois-Vi-
« sages, en la rue en allant à la tour ».(Pigeote, *Cathédrale de Troyes*).

* APELDOORN (Mlle Camille), peintre, née à Paris, élève de l'école professionnelle de Mme Lemonnier. — Rue de Laval, 37. — S. 1876. *Allant à l'école*, d'après Mlle J. Bôle, porcelaine. — S. 1877. *Les pigeons blancs*, d'après M. Vernet-Lecomte, faïence ; — *Pasqua Maria*, d'après M. Bonnat, porcelaine.

* APOIL (Mlle Rose-Anna), peintre, née à Sèvres (Seine-et-Oise), élève de Mme Apoil. — Rue de Brancas, 14, à Sèvres. — S. 1875. *La Simplicité*, d'après Greuze, porcelaine. — S. 1876. *Portrait de femme*, d'après Mme Vigée-Lebrun.

APOUX (Joseph), peintre, né au Blanc (Indre), élève de M. Gerôme. — Rue Latérale, 5, Montrouge. — S. 1880. *Lucrèce Borgia et ses poupées*; — *La première pipe* ; — *Sainte Radegonde*, dessin ; — *La petite chiffonnière*. — S. 1881. *L'aveu* ; — *Dans la mansarde*, dessin. — S. 1882. *La petite laitière* (appartient à Mme D...).

* APPARUTI (Albert-Léon), peintre, né à Pouilly-sur-Saône (Côte-d'Or), élève de MM. Harpignies, Dubufe et Mazerolle. — Rue de la Tour-d'Auvergne, 16. — S. 1875. *Le Hoc à Cancale* (Ille-et-Vilaine). — S. 1877. *Environs d'Auvers-sur-Oise* (Seine-et-Oise).

APPIAN (Adolphe), peintre. (Voyez : tome I^{er}, page 20. — Villa des Fusains, rue des Trois-Artichauts, à Lyon. — S. 1868. *Temps gris, marais de la Burbanche* (Ain) ; — *Bords du Furan en octobre, à Rossillon* (Ain) ; — *Environs de Rochefort* (Ain), dessin au fusain ; — *Marais de Virieux-le-Grand* (Ain), dessin au fusain. — S. 1869. *Avant la pluie, village de Villeneuve* ; — *Un soir, bords du Rhône à Rix* (Ain) ; — *Bords de rivière à Bridoire* (Savoie), fusain ; — *Environs du lac d'Aignebelette* (Savoie), fusain ; — Deux gravures à l'eau-forte même numéro : *Au Valromey* (Ain) ; — *Marais de la Burbanche* (pour l'*Illustration nouvelle*). — S. 1870. *Le hal du bois des Roches* (Ain) ; — *Source de l'Albarine en automne* (Ain); — *Les rochers de Nanthuis* (Ain), dessin ; — *Bords de l'Albarine* (Ain), dessin ; — *Un soir aux bords du Rix* (Ain), eau-forte (pour l'*Illustration nouvelle*) ; — *Village de Villeneuve* (Suisse), eau-forte (pour l'*Illustration nouvelle*). — S. 1872. *Barques de cabotage, côtes d'Italie* ; — *Flotille de barques marchandes, Monaco* ; — *Sources de l'Albarine*, eau forte ; — *Le pont de rochers à Nantua* (Ain), eau-forte.— S.1873. *Environs de Monaco* (musée du Luxembourg) ; — *Souvenir*. — S. 1874. *Un ponton à Beaulieu* (Alpes-Maritimes) ; — *La mer, calme plat, environs de Menton* (Alpes-Maritimes) ; — *Mare aux environs de Rix*, dessin ; — *Chemin sur la route de Bourg*, dessin ; — Deux eaux-fortes : *Le port de Monaco* ; — *Moria à Bordighiere* (Italie), pour l'*Eau-forte en 1874*); — Deux eaux-fortes : *Le ruisseau à Rossillon* (Ain) ; — *Une rue du village d'Artemare* (Ain), pour l'*Illustration nouvelle*. — S. 1875. *Avant l'orage, port de Monaco* ; — *Un canal aux Martigues* (Bouches-du-Rhône) ; — *Les bords du lac d'Arandon* (Isère), dessin ; — *Barque de cabotage sur les côtes d'Italie*, eau-forte ; — *Paysage*, eau-forte. — S. 1876. *Inondation à Venise le 15 octobre 1875* ; — *A Venise* ; — *Une écluse dans la vallée d'Estressin* (Isère), fusain ; — *Les bords du lac d'Arandon*, fusain. — S. 1877. *Barque de pêcheurs faisant escale dans les rochers de Collioure* (Pyrénées-Orientales), appartient à M. Shulz (réexp. en 1878) ; — *Les bords de la Méditerranée à Collioure, un jour de mistral* (réexp. en 1878) ; — *Un canal à Rossillon*, fusain (appartient à M. Bélingard) ; — *Dans le port de Gênes*, fusain ; — Quatre eaux-fortes : *Un canal aux Martigues* ; — *Un soir d'automne à Artemare* ; — *Venise, inondation du 15 octobre 1875* ; — *Cabane de pêcheurs au bord de la mer*. — S. 1878. *Un canal le soir en Dauphiné* ; — *Une route aux environs de Gênes* ; — *Un petit port à Marano* (Italie), dessin ; — Quatre gravures : *Inondation de Venise* ; — *Canal aux Martigues* ; — *Une rue à Artemare* ; — *Cabanes de pêcheurs au bord de la mer* ; — Quatre gravures : *Un soir d'automne* ; — *Une mare aux environs de Rossillon* ; — *Barques de cabotage dans les rochers de Collioure* ; — *Barques marchandes aux environs de Monaco*. — Exposition universelle de 1878 : *Lisière de bois dans le Dauphiné, un soir d'automne*, fusain ; — *Route aux environs de Gênes*, fusain. — S. 1879. *Route de Port-Vendres* (Pyrénées-Orientales) ; — *Environs de Lyon* ; — *Environs de Collioure*, fusain ; — *A San-Remo* (Italie), gravure ; — *A Collioure, retour de la pêche*, gravure. — S. 1880. *La dernière neige à Artemare* (Ain) ; — *Environs d'Argelès* (Pyrénées-Orientales); — *Bords du Rhône, près de Valence*, dessin ; — Quatre gravures : *Environs de Lyon* ; *Chemin de l'étang de Frignon* ; — *Aux environs de Menton* ; — *A Venise*. — S. 1881. — *Le port de Collioure* ; — *La plage du Faubourg à Collioure* ; — *Environs de Rochefort*, fusain ; — *Le lac d'Arandon*, gravure. — S. 1882. *Environs de Carquéraune près d'Hyères* ; — *Lisière de bois en Dauphiné*, fusain ; — Deux gravures : *Environs de Carquéranne près d'Hyères* ; — *Environs de Mourillon* (Var), d'après un tableau de l'auteur.

* APVRIL (Edouard d'), peintre, né à Grenoble (Isère), élève de l'École des beaux-arts et de M. Cottavoz. — Place de l'Etoile, 2, à Grenoble. — S. 1868. *Jeune fille à sa toilette* ; — *Portrait de jeune homme*. — S. 1869. *Portrait de Mme D*... — S. 1870. *Le livre d'images*. — S. 1874. « *Pauvre petite !* » ; — *En classe*. — S. 1875. *La journée a été rude*. — S. 1876. *Le catéchisme*. — S. 1878. *Portrait de Mlle C*... — S. 1879. *Un peintre*. — S. 1880. *Le passage du ruisseau* ; — *Les fleurs se fannent*. — S. 1881. *Pauvre musique*. — S. 1882. *Portrait de Mlle B*...

ARASSE. Voyez : ATABOURS.

ARASSE (Jacques), architecte. En 1533, lors

de la construction des bâtiments de l'Hôtel de ville de Paris, sur les dessins de D. Boccador, quatre artistes, au nombre desquels se trouvait Arasse, furent chargés d'assister l'architecte en chef dans la direction des travaux. « On ne sait pas exactement en quelle qualité ces artistes furent adjoints à Boccador, dit M. Lance, mais il est probable que leurs fonctions correspondaient à celles des *inspecteurs* d'aujourd'hui, c'est-à-dire qu'ils étaient là pour suppléer le maître général des œuvres. Ce qui semblerait indiquer pourtant qu'à certains égards leurs titres étaient les mêmes que ceux de Boccador, c'est qu'au mois de juin 1534 le prévôt des marchands, en leur recommandant d'exercer une surveillance plus active sur les ouvriers, afin de hâter l'achèvement des travaux, les invitait, *ainsi que le maître général*, à ne pas s'absenter tous ensemble pour aller prendre leur repas, et à faire en sorte que l'un d'eux fût toujours présent sur le chantier. Mais, soit que les attributions de ces artistes fussent mal définies, soit toute autre cause, des discussions s'élevèrent entre eux au mois d'avril 1534, et quatre conseillers de ville furent adjoints au prévôt des marchands et aux échevins pour tenter de les mettre d'accord. » Dans un compte des dépenses faites pour l'entretien des fortifications de Paris pendant l'année 1531, Jacques Arasse figure comme étant chargé de la superintendance ou inspection générale de tous les travaux de maçonnerie. Son traitement était de 150 livres tournois par an. (Leroux de L..., *Hôtel de ville*).

ARBANT (Louis), peintre. (Voyez : tome I^{er}, page 21). — Rue Lallier, 8. — S. 1869. *Le panier de raisins*. — S. 1877. *Fruits*, aquarelle. — S. 1878. *Fruits*. — S. 1879. *Fruits*.

ARBEIT (Eugène), peintre. (Voyez : tome I^{er}, page 21). — A Wegscheild (Haut-Rhin). — S. 1877. *Un artiste ambulant*. — S. 1878. *Un jour de fête*. — S. 1880. *Le sous-maître*; — *Paysanne de la Haute-Alsace*. — S. 1882. *Jeune fille tricotant*.

* ARBEY (Paul), peintre, né à Paris, élève de M. E. Tanguy. — Cour de Vincennes, 41. — S. 1880. *Barbizon en décembre*. — S. 1882. *Un moulin sur la Nonette à Gouvieux* (Oise).

ARBOUIN (Sidney), peintre, né à Cognac (Charente), élève de M. L. Gros. — Rue des Dames, à Poissy. — S. 1875. *Les bords de la Seine, près de Carrière* (Seine-et-Oise). — S. 1876. *Les bords de la Seine, près de Poissy*. — S. 1877. *Les pins de Vence-Cagnes* (Alpes-Maritimes). — S. 1878. *Mare aux environs de Vence-Cagnes* — S. 1879. *Un peintre dans son atelier*. — S. 1880. *Pécheur du Crau de Cagnes* (Côtes de Provence). — S. 1881. *Bords de la Seine à Triel*. — S. 1882. *Effet de soir sur la Seine, près Poissy*.

* ARCET (Mlle Jeanne d'), peintre, née à Passy, élève de M. Chevallier. — Rue de Seine, 51. — S. 1878. *Vénus*, d'après Annibal Carrache, faïence; — *Fantaisie*, d'après Boucher, faïence. — S. 1879. *L'Adoration des bergers*, d'après Jordaens, faïence; — *Choc de cavaliers*, d'après Rubens, faïence. — S. 1880. *Pavots*, faïence.

ARCHENAULT (Adrien-François-Théodore), peintre. (Voyez : tome I^{er}, page 21). — A la gare, impasse Bellevue, 2, à Fontainebleau. — S. 1879. *La nymphe Echo et les Amours pleurent aux pieds de la Fécondité. La mort de Narcisse le chasseur*; — *Une distribution de prix à Avon* (Seine-et-Marne).

* ARDEMANS (Théodore), architecte, fut un des nombreux artistes que Philippe V appela en Espagne pour construire ou décorer les monuments qu'il y fit élever. Il dessina les immenses jardins du château de la Granja, imités de ceux de Versailles, et pour lesquels on dépensa plus de soixante-quinze millions de piastres. Il commença ces grands travaux en 1719. (Dussieux, *Les Artistes français à l'étranger*).

* ARDISSON (Jules-Louis), sculpteur, né à Nice (Alpes-Maritimes), élève de MM. Galliena et Cera. — Rue de Fontenelle, 30 — S. 1876. *Le Printemps*, d'après Le Barbier, bas-relief sur bois de buis; — *Les Amours forgerons*, d'après C. Coypel, bas-relief sur bois de buis. — S. 1877. *Petits Amours*, d'après Boucher, bas-relief buis. — S. 1880. *Le Printemps*, bas-relief buis. — S. 1881. *La fontaine d'amour*, d'après Fragonard, bas-relief buis. — S. 1882. *Portrait de Mme Quost*, buste terre cuite; — *Portrait de M. L. L...*, médaille plâtre.

* ARERA (Mlle Elisabeth-Louise), peintre, née à Paris, élève de Brielman. — Rue Godot-de-Mauroi, 26. — S. 1879. *L'église d'Orval, près Saint Amand-Mont-Rond* (Cher); — *Pointe de la Vieille-Ville à Saint-Nazaire* (Loire-Inférieure); — *Les dernières feuilles à Fontainebleau*; — *La ferme de Rouy-le-Bas* (Seine-et-Marne); — *Un parc à Choisy-le-Roi* (Seine); — *Effet de neige*, aquarelles; — *Nature morte*, lavé. — S. 1880. *Déjeuner rustique*; — *L'avant-port du Havre*; — *Un soir à Vernière* (Seine-et-Oise); — *Rue du Grand-Croissant au Havre*; — *Le bac au Perreux* (Seine), aquarelles; — *L'inondation de 1879 au Perreux*, lavé. — S. 1881. *Nature morte*. — S. 1882. *Mendiante*; — *Au petit Brébant*.

* ARGENGE (Eugène d'), peintre, né à Paris, élève de MM. Eugène Giraudet et Busson. — Rue Saussier-Leroy, 4, aux Ternes. — S. 1881. *Le grain*; — *Matinée d'hiver*, pastel. — S. 1882. *Marée montante*; — *Lisière de forêt*; — *Automne*, pastel.

* ARIDAS (Auguste), peintre, né à Angers (Maine-et-Loire), élève de MM. J. Dauban et Gérôme. — A Limoges. — S. 1878. *Oignons*. — S 1879. *Portrait de Mlle M. J...* — S. 1880. *Portrait de M. C. P...*; — *Portrait de M. E. J...* — S. 1881. *Portrait de Mlle E. D...* — S. 1882. *Portrait de Mme L. A...*

* ARLIN (Joanny), peintre, né à Lyon (Rhône). — Rue Louis, 35. A Mont-Chat-lès-Lyon. — S. 1869. *Marécage dans l'Isère*, fusain; — *Chemin de l'Etang* (Bresse), fusain. — S. 1870. *Une éclaircie*; — *Le paysagiste*, fusain; — « *Il neige* », dessin. — S. 1872. *Environs de Saint-Paul-du-Varax* (Ain), en avril (appartient à la Société des amis des arts de Lyon). — S. 1874. *Soleil couchant* (Dauphiné), appartient à M. Armand Thévenin. — S. 1875. *Sentier sous bois à Varax*. — S. 1876. *Moulin à Optevoz* (Isère). — S. 1878. *Etang de Gillieu* (Isère). — S. 1879. *Un beau jour de novembre dans les bois*. — S. 1880. *Sortie du bois*; — *Le soir près Optevoz*. — S. 1881. *Crépuscule après la pluie*.

*ARMAND, architecte. Il obtint, en 1742, le grand prix d'architecture, sur: *Une façade d'Hôtel de ville.* C'est le seul renseignement qu'on ait sur cet artiste. (*Archives de l'art français*).

*ARMAND-DELILLE (Ernest-Emile), peintre, né à Marseille (Bouches-du-Rhône), élève de Mme Armand Delille et de M. Gérôme. — Rue Pergolèse, 12. — S. 1874. *Vue de la Seine, près Asnières* (Seine) ; — *Fleurs et fruits.* — S. 1875. *Fleurs.* — S. 1876. *Pavots et pivoines* (appartient à Mlle Coutts Trotter). — S. 1877. *Les bords de la Creuse à Pont-Sébreau ;* — *Les environs du Moutier d'Ahun* (Creuse). — S. 1878. *Dans la vallée du Brigandoux* (Haute-Savoie) ; — *Les bords de la Creuse, le soir.* — S. 1879. *La vallée du Dessoubre dans le Jura ;* — *Un coin d'herbage en Normandie.* — S. 1880. *Le sentier des Coussières, le soir* (Creuse) ; — *Une mare aux environs de Guéret.* — S. 1881. *Le canal de la Bresle aux environs d'Eu ;* — *Une vallée en Normandie, matinée d'automne.* — S. 1882. *Un tournant de l'Orne, octobre ;* — *Le val des Pins.*

*ARMAND-DELILLE (Mme) née Louise Mayor, peintre, née à Genève, élève de M. Lugardon et de l'Ecole française. — Rue Portalis, 7. — S. 1868. *Glacier de Vuassons, Valais* (Suisse), dessin. — S. 1869. *Portrait de jeune fille*, mine de plomb. — S. 1870. *Le Jura vu d'Hermance, près Genève*, dessin rehaussé ; — *Frise décorative pour un poêle*, faïence. — S. 1874. *Apollon, campanile de Venise*, faïence ; — *La Paix, campanile de Venise*, faïence. — S. 1876. *Tête*, d'après Raphaël, faïence. — S. 1877. *La sybille de Delphes*, d'après Michel-Ange, faïence. — S. 1878. *La Foi*, d'après Raphaël, camaïeu, faïence. — S. 1880. *Jour d'automne ;* — *Portrait*, dessins.

ARMAND-DUMARESQ (Charles-Edouard), peintre. (Voyez: tome I*er*, page 24). — Rue d'Offemont, 3. — S. 1868. *Retour de l'île d'Elbe.* — S. 1869. *La veille d'Austerlitz ;* — *Le lendemain de Solférino ;* — *Napoléon au camp de Boulogne, 1804*, aquarelle ; — *Washington au camp de Cambridge, 1776*, aquarelle. — S. 1872. *Défense de Saint-Quentin, le 8 octobre 1870.* — S. 1873. *Signature de l'acte de déclaration d'indépendance des Etats-Unis d'Amérique, le 2 août 1776.* — S. 1874. *Un conseil de guerre au bivouac ;* — *L'espion.* — S. 1875. *Reddition de Yorktown, le 18 octobre 1781 ;* — *Portrait de M. C. Cuching, ministre des Etats-Unis à Madrid ;* — *Hussard chamborand ;* — *Uhlan prussien*, aquarelle ; — *Officier d'artillerie pensylvanien*, aquarelle. — S. 1877. *Charles XII, roi de Suède, à Bender, 1er février 1713* (réexp. en 1878). — S. 1878. *Portrait de M. Berger.* — S. 1879. *Bataille de Saratoga ;* — *Portrait de Son Excellence M. de Santos ;* — *Pauvre mère ! souvenir de 1871*, aquarelle. — S. 1880. *George, prince de Galles, plus tard George IV, passe en revue les grenadiers de la garde, 1777.* — S. 1882. *Portrait de S. E. Mendès Léal, ministre du Portugal.*

ARNALDUS, architecte, vivait au commencement du XIII siècle. C'est lui qui acheva, en style ogival, un peu angoumoisin, la nef et la façade occidentale de l'église de Guitres. (*Annales archéologiques*, tome XXII).

ARNAUD (Charles-Auguste), sculpteur, mort le 6 septembre 1883, subitement en chemin de fer, en revenant de Cayeux avec sa famille. (Voyez: tome I*er*, page 22).

*ARNAUD (Mlle Joséphine), peintre, née à Marseille (Bouches-du-Rhône), élève des écoles professionnelles de Mme Lemonnier, de Mme Jacobber et de M. Hébert. — Rue d'Angoulême, 8. — S. 1868. *La nostalgie*, d'après M. H. Merle, porcelaine. — S. 1880. *Portrait de Mme A...*, porcelaine. — S. 1882. *Mandolinata*, d'après M. C. Muller, porcelaine.

*ARNAUD (Mlle Marie-Félicie), sculpteur, née à Perthuis (Vaucluse), élève de MM. Loubon et Itasse. — Place Boulnois, 1. Ternes. — S. 1870. *Portrait de M. E. R...*, médaillon plâtre. — S. 1873. *Portrait de Mlle A...*, médaillon terre cuite. — S. 1874. *Mater Redemptoris*, bas-relief plâtre bronzé.

ARNAUDIN (d'). Voyez: D'ARNAUDIN.

ARNAUT (Daude) et Arnaut (Guillaume), architectes. Ces deux frères vivaient à Montpellier dans les dernières années du XIII* siècle et les premières du XIV*. Ils furent plusieurs fois consuls : le premier l'était encore en 1323, et Guillaume en 1325. On conserve dans les archives de Montpellier un marché fait par eux pour la construction de deux salles voûtées en croisée d'ogive avec des fenêtres à meneaux « chanfreinés », qu'ils firent en 1293 au rez-de-chaussée d'une maison, rue du Four-de-l'Espinas. (Lance, *Les architectes français*).

ARNOLD (Georges-Alexandrine-Rodolphe), architecte, né à Lille (Nord), élève de M. André. — Boulevard Voltaire, 242. — S. 1869. *Projet de construction de l'église Saint-Michel à Lille*, sept châssis, même numéro : 1° Plan ; — 2° Elévation principale ; — 3° Elévation latérale ; — 4° Elévation du chevet ; — 5° Coupe transversale ; — 6° Coupe longitudinale ; — 7° Détails (appartient à la ville de Lille) ; — *Composition antique*, frontispice. — S. 1870. *Projet de palais d'exposition et de fêtes à Lille*, six dessins même numéro: 1° et 2° Plans; — 3° Elévation ; — 4° Elévation ; — 5° et 6° Coupe sur l'axe, coupe transversale ; — *Projet d'école navale*, quatre dessins même numéro : 1° et 2° Plans ; — 3° Elévation ; — 4° Coupe sur l'axe. — S. 1881. *Palais de justice pour Nouméa*, trois châssis : 1° Plan et coupe ; — 2° Façade ; — 3° Détail à 0,01 ; — *Type adopté pour la médaille des expositions de la Nouvelle-Calédonie* (concours de 1876), appartient à la direction des colonies). — S. 1882. *Projet de cathédrale pour la ville de Nouméa*, quatre châssis (appartient à la direction des Colonies).

ARNOUD (Charles), peintre. (Voyez: tome I*er*, page 22). — A Samois par Héricy (Seine-et-Marne). — S. 1869. *Les conseils de l'aïeule ;* — *Intérieur de cuisine.* — S. 1870. *La leçon de dessin ;* — *Les attributs de la peinture.* — S. 1872. *La lessive.* — S. 1873. *Le déjeuner.* — S. 1875. *Intérieur d'atelier ;* — *Ustensiles.* — S. 1876. *La bonbonne.* — S. 1877. *Vénus antique.* — S. 1878. *Fleurs*, aquarelles. — S. 1879. *Coin de cuisine.* — S. 1880. *Nature morte*, aquarelle.

*ARNOULT (Mlle Jeanne-Eugénie-Laurence), peintre, née à Parmain (Seine-et-Oise), élève de Mme Colin-Libour et de Mlle A. Jumon. — Rue de Douai, 25. — S. 1877. *La petite sœur*, d'après Greuze, porcelaine. — S. 1878. *Che-*

vreuils, faïence ; — *Portrait de Mlle ****, porcelaine.

ARNOUX (Michel), peintre. (Voyez : tome Ier, page 23). — A Ecouen (Seine-et-Oise).— S. 1869. *Premier apprentissage ; — Réveillé trop tôt.* — S. 1870. *Un nouveau compagnon ; — Les enfants ne barbottent pas.* — S. 1872. *La toilette.* — S. 1875. *La grande sœur.* — S. 1876. *Un armurier de village.* — S. 1877. *La femme du barbier.*

ARRAS (Martin d'). Voyez : LE VINCHON.

ARRAULT (Martin), un des architectes du château de Gaillon. « On sait qu'à une époque encore récente, il était de règle d'attribuer à des architectes italiens tout monument français de la Renaissance dont le nom du constructeur avait échappé aux recherches, très-superficielles il est vrai, faites pour le découvrir. Le château de Gaillon offre un exemple, entre beaucoup d'autres, de ce peu de confiance des historiens de l'art français dans le génie des architectes leurs compatriotes. Tous ceux qui, dans la première moitié de notre siècle, eurent à parler de la belle résidence du cardinal d'Amboise, répétèrent à l'envie que Gaillon était, comme Chambord, l'œuvre d'un architecte étranger et que cet architecte n'était autre que le Véronais Jean Joconde. Or, bien qu'aucun de ces écrivains si peu français ne pût appuyer cette opinion d'une preuve quelconque, le public partagea si bien cette erreur que c'est à peine s'il consentit à être détrompé lorsque la vérité parvint à se faire jour. Emeric David fut le premier à exprimer un doute à ce sujet, mais c'est au savant M. Deville que les véritables architectes de Georges d'Amboise doivent la postérité dont ils jouissent à bon droit aujourd'hui, et qui leur est désormais assurée. Les *Comptes des dépenses du château de Gaillon*, nous ont fait connaître ces artistes, assez nombreux d'ailleurs, et dont les plus considérables sont : Pierre Fain, Pierre Delorme, Guillaume Senault et Pierre Valence. Martin Arrault n'est mentionné dans les comptes que vers la fin des travaux ; mais son nom ne doit pas moins être recueilli et figurer parmi ceux de ces confrères les plus favorisés ». A la date du 20 avril 1509, Arrault et Néauldet traitent avec le *prothenotaire* Delisle de la taille et du polissage de soixante toises de pierre de liais pour le revêtement du sol, le *pavement* de la grande cour du château. (Deville, *Comptes de Gaillon*).

ARSON (Alphonse), sculpteur. (Voyez : tome Ier, page 23). — Rue de Palestine, 2, à Belleville. — S. 1872. *Perdrix*, groupe cire ; — *Faisans et leurs petits*, bronze argenté. — S. 1874. *Tétras d'Amérique*, groupe cire ; — *Dispute de perdrix*, groupe bronze argenté. — S. 1875. *Tétras*, groupe bronze ; — *Compagnie de faisans surprise par un renard*, bas-relief plâtre. — S. 1877. *Coq et poule de prairies*, groupe bronze; — *Famille de faisans surprise par un oiseau de proie*, médaillon bronze. — S. 1880. *Pigeons*, groupe.

* ARTAUD (Mlle Félicie), peintre, née à Paris, élève de Mme Adam. — Rue de Rocroy, 23. — S. 1879. *Angela*, porcelaine.— S. 1880. *Portrait d Mlle ****, porcelaine.

* ARTER (Pierre), architecte, fils de Rémy Arter, de Boulogne, acheva en 1386 la cathédrale de Prague, qui avait été commencée en 1343 par Mathias ou Mathieu d'Arras. (Du Sommerard, *Arts au moyen âge*).

* ARTHUS (Louis-Albert), peintre, né à Paris, élève de Laporte. — Rue Taitbout, 8. — S. 1880. *Un moulin à Veules-en-Caux (Seine-Inférieure); — Etude.* — S. 1882. *Portrait de Mme la vicomtesse de Z...*

* ARTIGUE (Albert-Emile), peintre, né à Buenos-Ayres (Amérique septentrionale) de parents français, élève de MM. Cabanel et Douard. — Rue du Sommerard, 35. — S. 1875. *Au printemps;* — S. 1877. *Les lilas.* — S. 1882. *Moqueuse; — Un futur orateur*, eau-forte.

* ARTUS (Mlle Lucile), peintre, née à Davron (Seine-et-Oise), élève de Mlle R. Thévenin et M. T. Robert-Fleury. — Rue des Louviers, 52, à Saint-Germain-en-Laye. — S. 1878. *Portrait de Mme ****, pastel. — S. 1879. *Portrait de M.R. J...*, pastel.

* ARUS (Raoul-Joseph), peintre, né à Nîmes (Gard), élève de l'Ecole des beaux-arts de Marseille. — Avenue de Villiers, 45. — S. 1874. *Armée de la Loire, décembre* 1870. — S. 1875. *En avant! siège de Paris, 1870-1871.* — S. 1876. *Un défilé dans la cour d'honneur de Versailles.* — S. 1877. « *Vingt minutes d'arrêt* », *effet de neige; — Une étape de cavaliers.* — S. 1878. *Artillerie prenant position.* — S. 1879. *Victoire de Coulmiers* (Loiret). — S. 1880. *Le dernier train,* 1870. — S. 1882. *Une visite à l'atelier du Panorama.*

* ARVEUF (Alexandre-Alexis), architecte, né à Paris, élève de M. Questel. — Rue Montaigne, 11 bis. — S. 1873. *Château de Romefort* (Indre), *réédification du donjon*, six châssis : Plans, élévations. — S. 1874. *Château de Romefort*, six châssis : 1°, 2° et 3° Elévations ; — 4° et 5° Plans ; — 6° Coupe.

* ARZENS (Pierre), peintre, né à Montréal (Aude), élève de MM. E. Leygue, Boulanger et J. Lefebvre. — Villa Molitor, 14, à Auteuil. — S. 1877. *Portrait de M. A. A... ; — Portrait de Mme P. A...*, dessins. — S. 1880. *Portrait de Mlle Waldteufeld, de l'Odéon*, dessin.

* ASSIER DE LA TOUR (Edmond d'), peintre, né à Toulouse (Haute-Garonne), élève de l'Ecole des beaux-arts de Toulouse. — Rue des Greniers, 12, à Toulouse. — S. 1881. *Tête de chiens.* — S. 1882. *Chiens ariégeois.*

* ASTANIÈRES (Clément comte d'), sculpteur, né à Paris, élève de M. G. Clerc.— Rue d'Assas, 68. — S. 1873. *Un gymnasiarque*, statue plâtre. — S. 1878. *La régénération*, statue bronze ; — *Cheval de chasse*, bronze. — S. 1879. *Portrait de M. Robert ****, buste bronze ; — *Bouboule*, tête de chien, bronze. — S. 1880. *Maurice*, buste marbre ; — *François*, buste marbre. — S. 1881. *Petit curieux*, figure marbre. — S. 1882. *Antoine*, buste marbre ; — *L'espiègle*, statue marbre.

ASTOUD-TROLLEY (Mme Louise), sculpteur, née à Paris, élève de M. Monanteuil et de sa mère Mme Astoud. (Voyez : tome Ier, page 23). Rue Coëtlogon, 2. — S. 1870. *Charlotte Corday*, buste plâtre ; — *Portrait de M. ****, médaillon bronze. — S. 1874. *Erigone*, statue plâtre. — S. 1876. *Portrait de M. C. Daulue*, buste bronze.

— S. 1878. *Erigone*, statue bronze. On doit encore à cette artiste : *Cinq mascarons* aux clés des fenêtres du 2º étage des façades neuves du Palais des Tuileries, place du Carrousel.

* Astruc (Frédéric), peintre, né à Puivert (Aude). — Rue des Ecoles, 21 bis. — S. 1868. *Portrait de l'auteur ;* — *Vue prise à Paris, effet de neige.* — S. 1882. *Un rabelaisien.*

* Astruc (Marius-Théodore), peintre, né à Paris, élève de M. Ponson. — Rue des Noyers, 19. — S. 1876. *Au Bas-Meudon* (Seine-et-Oise). — S. 1876. *Les bords de l'Yères à Villeneuve-Saint-Georges* (Seine-et-Oise). — S. 1880. *Notre-Dame de Paris, vue des bords de la Seine.*

* Astruc (Zacharie), peintre et sculpteur, né à Angers (Maine-et-Loire) en février 1835. — Rue du Faubourg-Saint-Honoré, 233. — S. 1869. Trois aquarelles, même numéro : *Souvenirs du Languedoc ;* — Cinq aquarelles, même numéro : *Sujets divers ;* — *Homme lisant*, médaille plâtre ; — *Le moine*, bas-relief plâtre. — S. 1870. Huit aquarelles, même numéro : *Vues prises aux environs de Paris ;* — Six aquarelles, même numéro : *Sujets divers ;* — *L'enfant au jouet*, bas-relief plâtre ; — *Portrait de M. Barbey d'Aurevilly*, médaillon plâtre. — S. 1872. *Dom Bazile*, bas-relief plâtre. — S.1874. *Les aigles de Visagra, à Tolède* (Espagne), aquarelle ; — *Répétition pour un ballet*, aquarelle ; — *Portrait de M. F. Ponce*, bas-relief plâtre. — S. 1875. *Les balcons roses* (Espagne), aquarelle. — S. 1876. *Portrait de M. Barbey d'Aurevilly*, buste bronze. — S. 1877. *Saint François d'Assise*, d'après Alonzo Cano, aquarelle ; — *Portrait de Mlle L. Z. Astruc*, buste plâtre. — S. 1878. *L'Aurore*, bas-relief plâtre ; — *Carmen*, buste plâtre. — S.1879. *Petites poupées japonaises, jouets d'Isabelle*, aquarelle (appartient à M. Lambert). — S. 1880. *Poupées blanches japonaises*, aquarelle ; — *Portrait du chanteur Barroilhet*, bas-relief plâtre. — S. 1881. *Portrait de Manet*, buste bronze. — S. 1882. *Le marchand de masques*, statue plâtre, noms des masques : *D'Aurevilly ;* — *Balzac ;* — *De Hauville ;* — *Berlioz ;* — *Carpeaux ;* — *Corot ;* — *Delacroix ;* — *Dumas ;* — *Faure ;* — *Gambetta ;* — *Gounod ;* — *Hugo.* — Comme écrivain, M. Zacharie Astruc a publié : *Les quatorze stations du Salon* (avec préface de George Sand) ; — *Histoire funèbre de Faubert ;* — *Les lamentations d'Eliacin ;* — *Les désespoirs de Fo-Kiel ;* — Nombreux articles critiques sur la peinture, la musique, le théâtre, les mœurs, dans les journaux et revues de Paris.

* Atabours (Jean), architecte. Le 10 juillet 1398, le conseil municipal de Rouen s'étant assemblé pour choisir l'emplacement le plus convenable à l'édification de la Porte Martinville, Jean Atabours fut appelé avec d'autres architectes pour donner son avis sur cette question. Le 13 du même mois, les maîtres réunis firent à l'administration municipale un rapport concluant à ce que la construction projetée fût assise sur pilotis. (Richard, *Recherches historiques*).

* Attendu (Antoine-Ferdinand), peintre, né à Paris, élève de M. Mettling. — Rue de la Glacière, 18 bis. — S. 1870. *Nature morte ;* — *Saltimbanque*, d'après M. Mettling, aquarelle. — S. 1874. *Huîtres.* — S. 1875. *Lapin de garenne ;* — *Salade mayonnaise.* — S. 1876. *Le thé.* — S. 1877. *Le café.* — S. 1878. *Le déjeuner froid.* — S. 1879. « *Chez mon écaillière* » ; — *Les langoustes.* — S. 1880. *La valence ;* — *Pommes.* — S. 1881. *Arrivage du Mans ;* — *Les victimes.* — S. 1882. *Chez l'armurier.*

* Attout-Tailfer (Pierre-Alphonse), peintre, né à Paris, élève de M. Gérôme. — Rue Guy-de-la-Brosse, 7. — S. 1879. *Saint-Etienne-du-Mont.* — S. 1880. *Notre-Dame de Paris.*

* Aubaud (Mlle Marie-Juliette), peintre, née à Paris, élève de Mme Fleury. — Rue Saint-Georges, 36, à Batignolles. — S. 1873. *L'Amour désarmé*, d'après Angelica Kauffmann, porcelaine. — S. 1877. *Renvoi d'Agar et d'Ismaël*, porcelaine.

Aubé (Jean-Paul), sculpteur, élève de Dantan et de Duret ; Méd. 2ᵉ cl. 1874 ; rappel en 1876 et 3º cl en 1878 (E. U.). Voyez : tome Iᵉʳ, page 24. — Rue des Fourneaux, 74. — S. 1873. *Prosper Mérimée*, buste marbre (pour l'Institut). — S. 1874. *La Sirène*, groupe plâtre (réexp. en 1878). — S. 1875. *La Sirène*, groupe bronze (Ministère des beaux-arts). — S. 1876. *La statue de Pygmalion*, statue plâtre (réexp. en 1878). — S. 1877. *Portraits de mes enfants*, fragment de groupe plâtre ; — *Portrait de M. A. D..*, buste terre cuite. — S. 1878. *Galathée*, statue marbre (musée de Montpellier). — S. 1879. *Dante Alighieri*, statue plâtre ; — *L'Agriculture*, statue plâtre (modèle d'une statue exécutée pour le Trocadéro). — S. 1880. *Dante Alighieri*, statue plâtre ; — *L'Agriculture*, statue plâtre (modèle d'une statue exécutée pour le Trocadéro). — S. 1880. *Dante Alighieri*, statue bronze (appartient à la ville de Paris) ; — *La Guerre*, groupe plâtre. — S. 1881. *L'Agriculture*, statue allégorique, marbre ; — *Le comte Siméon*, buste marbre (pour la bibliothèque du Conseil d'Etat). — S. 1882. *Portrait de Mme R...*, buste marbre ; — *Michel Lallier, prévôt des marchands*, statue plâtre (pour l'Hôtel-de-Ville).

* Aubelit (Jean), architecte. En 1401, la cathédrale de Troyes ayant besoin d'être visitée par un homme de l'art, le doyen du chapitre, maître Héliot, envoya à Paris messire Jean Gaillard pour « parler à Maistre Remond, maistre « des œuvres du roy, et sçavoir à lui se il « pourroit venir par deçà, pour visiter l'église, « lequel s'excusa, en la présence de M. S. d'Au- « ceurre, et bailla audit messire Jean Gaillart « maistre Jehan Aubelit et maistre Jehan Pré- « vost, son neveu, pour icelle visite ». Aubelit, Prévost et leur « varlet » arrivèrent à Troyes le jeudi après la Saint-André et visitèrent l'église en présence de l'évêque. Les ouvriers ou entrepreneurs de l'église assistèrent dans cette opération les artistes parisiens qui dressèrent procès-verbal de la visite et donnèrent leur avis sur certains travaux à faire aux voûtes de l'église et ailleurs. Aubelit et son neveu dînèrent avec l'évêque et reçurent pour leurs honoraires et frais de voyage vingt-deux livres dix sous tournois. En 1403, le 25 janvier, Aubelit, qualifié de sergent d'armes du roi et de maçon général du duc d'Orléans, délivra un certificat pour payement à plusieurs ouvriers, « pour les conduites d'eau de Beaumont, » de la somme de cinquante-sept livres. Il fit la même année un

toisé des travaux de maçonnerie exécutés au château de Coucy. (De Laborde, *Ducs de Bourgogne*).

* AUBELET (Jean), architecte. En 1490, une chapelle Saint-Pierre, dépendance du monastère des Célestins du Mont-de-Chartres, en la forêt de Guise (Aisne), fut élevé par ordre du duc d'Orléans ; Aubelet, architecte du duc, délivra pour ces travaux des « lettres certificatoires », nécessaires au payement du maçon Jean Tuffier. (Lance, *Les architectes français*).

* AUBERGEON (Mlle Marie-Madeleine), peintre, née à Luc-sur-Mer (Calvados), élève de l'école professionnelle de la rue Duperré et de M. Carbillet. — Rue Lemercier, 82. — S. 1877. *La fleur d'aubépine*, d'après M. Bouguereau, porcelaine. — S. 1878. *Le denier de la veuve*, d'après M. E. Dubufe, porcelaine. — S. 1879. *Portrait de Mlle M...*, porcelaine. — S. 1881. *Portrait de Mme A...*, porcelaine. — S. 1882. *Portrait de M. D...*, porcelaine.

* AUBERT, architecte. Vers 1780, il construisit à Paris l'hôtel d'Imécourt, situé rue Boudreau, lequel appartient aujourd'hui à Mme Schneider, et la maison formant l'un des angles de la rue Caumartin et du boulevard, maison décorée sur ses trumeaux de figures et de trophées en bas-relief. Elle était autrefois couronnée par une terrasse plantée en jardin, d'une surface de 120 toises. Des colonnes tronquées, des arcs de triomphe en treillage, des pyramides, des ruines factices, décoraient ce jardin-terrasse et servaient en même temps à dissimuler les souches de cheminées. Deux petits ponts chinois avaient été jetés sur un ruisseau qui, après avoir formé une île dans son cours sinueux, distribuait ses eaux à tous les étages de l'habitation. Cet artiste a construit vingt-huit hôtels ou maisons dans le même quartier. (Lance, *Les architectes français*).

AUBERT (Ernest-Jean), peintre ; Médaille 2e cl. (Voyez : tome Ier, page 24). — Rue du Faubourg-Saint-Honoré, 248. — S. 1870. *Portrait de Mlle J. T...* ; — *Jeune fille*. — S. 1872. *Le fil rompu*. — S. 1873. *Nymphe des récifs ou le réveil* (réexp. en 1878). — S. 1875. *A la source*. — S. 1877. *L'amour qui vient* ; — *Ecueils*. S. 1878. *La leçon d'astronomie* (appartient à M. Knœdler) ; — *L'Amour, marchand de miroirs*. — S. 1881. *Le miroir aux alouettes*. — S. 1882. *La brise* (appartient à M. S. Avery) ; — *L'hiver*, panneau décoratif (appartient à M. Knœdler).

* AUBERT (Jean), architecte, contrôleur des bâtiments du roi et dessinateur de son cabinet, fut admis à l'Académie d'architecture le 22 janvier 1720. Il construisit au château de Chantilly le bâtiment destiné au logement des gentilshommes ainsi que les grandes écuries. Ses autres travaux sont, à Paris, l'hôtel du Maine, celui de Beauvais, rue de Tournon, commencé par Lassurance l'aîné. Il a été l'un des architectes du Palais-Bourbon. En 1738 il fut chargé du contrôle des bâtiments de Saint-Germain-en-Laye en remplacement du même Lassurance. (*Archives de l'Art français*).

AUBERT (Joseph), peintre, né à Nantes (Loire-Inférieure), élève de MM. Cabanel et Yvon. — Boulevard Saint-Michel, 137. — S. 1877. *Portrait de Mme **** ; — *L'ange déchu*. — S. 1878. *Tobie ensevelit les morts*. — S. 1879. *Portrait de M. **** ; — *Le baptême du Christ*. — S. 1880. *Portrait de Mlle de **** ; — *Périclès, Aspasie, Phidias*, fragment de frise. — S. 1882. *Les noyades de Nantes en 1793*. *

AUBERT (Paul), sculpteur, né à Aix (Bouches-du-Rhône), élève de MM. Dumont et Truphème. — Impasse de l'Aude, 6. — S. 1879. *Portrait de M. G. M...*, buste plâtre ; — *Portrait de M. W...*, médaillon plâtre. — S. 1881. *Portrait de M. Marcel A...*, médaillon plâtre. — S. 1882. *Portrait de Mme A...*, buste plâtre.

AUBERT (Pierre), sculpteur, né à Lyon (Rhône), élève de MM. Dumont et Bonassieux. — Rue du Champ-d'Asile, 69. — S. 1879. *Portrait de Mme L. H...*, buste plâtre ; — *Portrait de Mlle F...*, buste plâtre. — S. 1880. *Portrait de M. Duvergier*, buste marbre. — S. 1881. *Portrait de M. Duvergier, ingénieur*, buste bronze ; — *Portrait de M. A. A...*, buste bronze. — S. 1882. *La Musique*, esquisse plâtre.

AUBERT (Mme Stéphanie), peintre. (Voyez : tome Ier, page 25). — Boulevard du Temple, 54. — S. 1870. *Portrait de M. L...*, pastel ; — *Tête de femme*, pastel. — S. 1872. *Madame Elisabeth de France*, pastel. — S. 1873. *Portrait de Mlle M. A...*, pastel. — S. 1875. *Portrait de Mlle A. B...*, pastel. — S. 1877. *Portrait de Mlle A. Désormeaux*, pastel. — S. 1878. *Portrait de Mlle Inès. L. G...*, pastel.

AUBERTIER (Alcide-Francisque), peintre. (Voyez : tome Ier, page 25). — Rue Saint-Marc, 5. — S. 1869. *Portrait de Mlle B..., artiste du théâtre des Variétés*, pastel. — S. 1870. *Les premiers jours d'automne à la Back, souvenir de Bouzonville* (Moselle), appartient à M. Miguien.

* AUBERTIER (Eugène), peintre, né à Lyon (Rhône). — A Châtillon (Seine). — S. 1876. *Inquiétude*, fusain. — S. 1877. *Une matinée d'hiver*, fusain (appartient à M. Girard). — S. 1878. *Mosquée de Sidi-ben-Fedhal* (XIIe siècle), *oasis du Vieux-Biskra* (Sahara), fusain (appartient à Mme Vve Larousse). — S. 1879. *Le pont de Chiquihuit, souvenir de la campagne du Mexique*, fusain.

AUBIN (Gabriel). Voyez : SAINT-AUBIN.

* AUBLET (Albert), peintre, né à Paris, élève de MM. Cl. Jacquand et Gérôme. — Rue Galilée, 39. — S. 1873. *Intérieur d'atelier* ; — *La boucherie Ducourroy au Tréport* (Seine-Inférieure), réexp. en 1878 (appartient à M. Alexandre Dumas). — S. 1874. *La sieste, intérieur d'écurie* ; — *Intérieur de cour dans la Seine-Inférieure* ; — *Ferme au Tréport* (Seine-Inférieure). — S. 1875. *Le jardin de Marguerite* ; — *Le retour à la ferme*. — S. 1876. *Néron essaie des poisons sur des esclaves* ; — *Un enfant au soleil*, étude. — S. 1877. *Jésus réveillé pendant la tempête* ; — *La mère Marianne au Tréport*. — S. 1878. *Portrait de Mme C...*, — *Le duc de Guise le 23 décembre 1588 à Blois*. — S. 1879. *Le lavabo des réservistes, dans la caserne du Centre à Cherbourg* (Manche) ; — *Séléné*. — S. 1880. *Portrait de Mme la baronne de B...* ; — *Henri de Guise chez Henri III, le 9 mai 1588*. — S. 1881. *Portrait de Mlle Germaine A...* ; — *Une salle d'inhalation au Mont-Dore*. — S. 1882. *Cé-*

rémonie des derviches hurleurs de Scutari ; — Portrait de Mme la comtesse de L...

* AUBLET (Mme Mélanie-Florence), peintre, née à Paris, élève de MM. L. Cogniet et Lazergues. — Avenue Montaigne, 56. — S. 1869. *Portrait de feue Mme Valentine Aublet,* pastel. — S. 1870. *Fruits;* — *Panier renversé, fruits.*

* AUBRY (Claude-Guillot), architecte, né en 1703, à Chevillon en Champagne, mort en 1771. Il fut admis à l'Académie d'architecture le 17 décembre 1737. Ses principaux travaux sont, à Paris, l'hôtel de Villeroy, situé rue de l'Université ; celui de Conti, rue de Grenelle-Saint-Germain ; l'hôtel de Lassay, qui était enclavé dans les terrains du Palais-Bourbon. Il éleva aussi deux fontaines publiques, l'une à Arnouville, l'autre à Gonesse, près Paris. (Sedaine, *Éloge d'Aubry*).

* AUBRY (Girard ou Gérard), peintre, né à Reims vers 1620. D'après plusieurs pièces recueillies dans les études de notaires de Reims, il était peintre ordinaire de la reine, résidait en cette ville au commencement du XVIIe siècle, et avait une maison de campagne à Mont-sur-Courville. Le musée de Reims possède un tableau de lui : *Saint Jérôme.*

* AUBRY (Gaston, peintre et architecte, né à Montargis (Loiret), élève de M. André. — Avenue Montaigne, 51. — S. 1878. *Château de Sully-sur-Loire* (Loiret), aquarelle ; — *Château de Vellebon* (Eure-et-Loir), deux châssis : 1° Coupes transversale et longitudinale ; — 2° Façade principale et coupe longitudinale. — S. 1879. *Entrée du Pollet* (Seine-Inférieure), aquarelle ; — *Château de Mesnières* (Seine-Inférieure), aquarelle. — S. 1882. *Chapelle sépulcrale en granit, élevée à C...* (Ille-et-Vilaine).

* AUBRYET (Maurice), peintre, né à Pierry (Marne), élève de MM. J. Lefebvre et Le Roux. — Rue Saint-Quentin, 22. — S. 1875. *Paysage d'hiver.* — S. 1876. *Paysage.* — S. 1877. *Entre Houlgate et Villers* (Calvados). — S. 1878. *Plage normande.* — S. 1879. *La plaine de Falère* (Grèce) ; — *Souvenir de Grèce.* — S. 1882. *Le Portel, environs de Boulogne.*

* AUDFRAY (Etienne), peintre, né à Saint-Christophe-du-Bois (Maine-et-Loire), élève de M. P. Flandrin. — Rue de Vaugirard, 108. — S. 1875. *Une paysanne angevine.* — S. 1877. *La sieste.* — S. 1878. *Paysanne vendéenne.* — S. 1879. *La perruche.* — S. 1882. *Portrait de Mgr Freppel, évêque d'Angers.*

AUDIAT (Mme Félicie), peintre. (Voyez : tome Ier, page 29). — Avenue d'Eylau, 97. — S. 1869. *L'incendie ;* — *Le retour.* — S. 1870. *A l'église ;* — *Tireuse de cartes.* — S. 1879. *Portrait de Mme A...*

* AUDIT ou AUDIC, architecte de l'église de Tredrez (Côtes-du-Nord). Il en commença la construction en 1500. (*Mélanges d'histoire et d'archéologie*).

* AUDRAN (Charles dit *Karle*), graveur, né à Paris en 1594, mort dans la même ville en 1674. Il était fils de Louis Audran, officier de louveterie sous Henri IV. Il annonça de bonne heure des dispositions pour le dessin et la gravure ; il entreprit le voyage d'Italie pour aller se perfectionner à Rome, puis il revint à Paris. Ses premières planches étaient marquées d'un C.; mais son frère Claude Audran ayant adopté la même marque, il dut, pour éviter toutes confusions entre les travaux des deux frères, changer son nom de Charles en celui de Karle, et marquer ses estampes d'un K au lieu d'un C. Dans son *Catalogue d'estampes,* l'abbé de Marolles cite cent trente pièces gravées par Karle Audran; les plus remarquables sont : *Une Annonciation,* d'après A. Carrache, et *une Assomption,* d'après le Dominiquin.

* AUDRAN (Claude) frère du précédent, graveur, né à Paris en 1597, mort à Lyon en 1677, élève de son frère Karle, qu'il quitta, après avoir appris le dessin et la gravure, pour aller s'établir à Lyon. « Ses ouvrages, dit l'abbé Fontenai, « sont d'un assez bon goût, mais inférieurs à « ceux de son frère Karle Audran ». Il eut d'un second mariage entre autres enfants : Germain, Claude II et Girard.

* AUDRAN (Germain) fils de Claude et neveu de Karle, graveur, né à Lyon en 1631, mort dans la même ville en 1710, élève de son père et de son oncle Karle Audran. Il vint tout jeune à Paris chez son oncle, sous la direction duquel il fit de rapides progrès. A son retour à Lyon, il publia des estampes qui eurent un grand succès. Il fut nommé adjoint à professeur de l'académie fondée dans cette ville à l'instar de celle de Paris. De son mariage il eut quatre fils qui furent artistes : Claude III, Benoit, Jean et Louis.

AUDRAN (Claude), 2e du nom, frère aîné de Gérard, peintre. (Voyez : tome Ier, page 27).

AUDRAN (Gérard), fils de Claude Ier du nom, graveur. (Voyez : tome Ier, page 27).

* AUDRAN (Claude III), fils de Germain Audran, peintre, né à Lyon en 1658, mort à Paris en 1734, au palais du Luxembourg « où il occupa « pendant 29 ans, dit l'abbé de Fontenai, la « place de concierge de cette maison royale. Il « a excellé dans le genre des grotesques et ara-« besques. Le roi le nomma son peintre et son « dessinateur. On voit de ses ouvrages à Ver-« sailles, Marly, Trianon, Meudon, etc. »

AUDRAN (Benoit) fils de Germain et neveu de Gérard, graveur. (Voyez : tome Ier, page 28).

* AUDRAN (Jean) fils de Germain, graveur, né à Lyon (Rhône) en 1667, mort à Paris, en 1756. Il fut élève de son oncle Gérard, et en 1707 il devint graveur du roi, avec une pension et un logement aux Gobelins, et l'année suivante il fut reçu membre de l'Académie royale de peinture. « Pour se faire une idée de la délicatesse « du burin de Jean Audran, dit l'abbé de Fon-« tenai, on n'a qu'à voir les *batailles d'Alexan-*« *dre* réduites en petit ; l'*Esther,* d'après Charles « Coypel ; le *Couronnement de la reine Marie de* « *Médicis* ». Il a gravé plusieurs morceaux de la galerie de Crozat, de la galerie du Luxembourg, et de celle de Versailles. Son œuvre est considérable ; on y compte cinquante portraits d'après les meilleurs peintres.

* AUDRAN (Louis) dernier fils de Germain, graveur, né à Lyon en 1670, mort à Paris subitement en 1712, élève de son père et de son oncle Girard Audran, chez lequel son père l'envoya se perfectionner dans l'art de la gravure. Malheureusement la mort qui le surprit à la fleur de l'âge ne lui permit pas de produire beaucoup.

Mais les travaux qu'il a laissés témoignent des grands progrès qu'il avait faits. On cite tout particulièrement ses Œuvres de miséricorde, d'après Bourdon, et Le cadavre, d'après Houasse.

*Audy (Jonny), peintre, né à Paris. — Boulevard d'Essling, 25. — S. 1872. Le général Ducrot et son état-major à Buzenval, 19 janvier 1871, aquarelle. — S. 1876. En route pour Deauville (Calvados) ; — Chevaux de courses, aquarelle (appartient à M. Cullerier).

Aufray (Joseph-Athanase), peintre. (Voyez: tome I^{er}, page 26). — Rue Capron-Forest, 35. — S. 1869. Le retour du bois ; — Enfant de chœur allumant l'encens. — S. 1870. Le flagrant délit ; — Un faux pas. — S. 1872. L'annonce de la comédie. — S 1873. Retour du marché ; — Après l'école. — S. 1874. Un fumeur. — S. 1875. Les cartes de grand-père. — S. 1876. La dernière touche. — S. 1882. Un journal amusant.

Aufray-de-Roc'Bhian (Alphonse-Edouard), peintre et graveur. (Voyez: tome I^{er}, page 26). — Rue des Couronnes, 11 bis, à Asnières. — S. 1869. Les coteaux de Bougival vus de l'île de Croissy (appartient à M. Duboc). — S. 1870. Un coin dans l'île de Croissy. — S. 1874. Les pâturages, eau-forte ; — La berge, eau-forte ; — La nuit au village, eau-forte. — S. 1875. Roquebrune (Alpes-Maritimes), eau-forte. — S. 1876 Le daguet aux écoutes, eau-forte ; — L'abreuvoir est public et qui veut vient y boire, eau-forte. — S. 1877. Chaumières normandes, eau-forte ; — Train de bois en Tourraine, eau-forte. — S. 1879. Deux gravures : Une agonie sous bois ; — Le retour de l'étude. — S. 1880. Le soleil s'est couché ce soir dans les nuées ; demain viendra l'orage et le soir et la nuit (Victor Hugo), eau-forte ; — La nuit de l'eau dans l'ombre argentée la surface ; sillons, sentiers, buissons, tout se mêle et s'efface (Victor Hugo), eau-forte. — S. 1881. Retour d'une chasse, gravure ; — Les marais du Danube, gravure. — S. 1882. Sur la falaise, eau-forte ; — La Veulette en Veules-en-Caux, eau-forte.

Augé (Estienne), peintre, né à Saintes (Charente-Inférieure) (Voyez: tome I^{er}, page 26). — Boulevard Mazas, 36. — S. 1870. Marchande au carreau du Temple. — S. 1872. Vallée du Couëdic, Saint-Brieuc.

*Augé (Mlle Marie), peintre, née à Paris, élève de M. Suffert. — Rue Cail, 17. — S. 1875. Le peintre dans son atelier, d'après Boucher, porcelaine. — S. 1877 Intérieur hollandais, d'après Pieter de Hooch, porcelaine ; — La Courtisane, d'après Sigalon, porcelaine.

*Augen (Mlle Aline), peintre, née à Paris, élève de Mme de Cool. — Rue de l'Université, 25. — S. 1879. La coupeuse d'herbes, porcelaine. — S. 1880. Portrait de Mme M..., porcelaine ; — Portrait de Mlle C. H..., porcelaine. — S.1881. Naissance de Vénus, d'après Cabanel, porcelaine. — S. 1882. Nymphe et Bacchus, d'après M. J. Lefebvre, porcelaine.

*Augen (François) et Simon, greffier, relevèrent à leurs frais, en 1696, le pignon du bas de la nef de l'église Saint-Hilaire, de Tours. Ces travaux étaient terminés la même année. (Lance, Les architectes français).

Auguin (Louis-Auguste), peintre, né à Rochefort, Charente-Inférieure. (Voyez : tome I^{er}, page 28). — Rue de la Course, 67, à Bordeaux. — S. 1869. Ruisseau de la Roche-Courbon (Saintonge) ; — Cours du Charenton, près Saint-Savinien (Saintonge). — S. 1870. Les grands chênes du Chatanet, (Saintonge), effet d'automne ; — Une vallée (Angoumois). — S. 1872. Un soir dans le vallon (Saintonge) ; — Une vieille chagnée, automne (Saintonge). — S. 1873. Sous les chênes en automne ; — Un bras de la Charente à Bagnolet, près de Cognac (Charente). — S. 1874. Rayon d'automne, souvenir du parc de Cognac ; — Les grands bois de Fenioux (Charente-Inférieure), réexp. en 1878 (musée de Reims). — S. 1875. Bagnolet vu de Chatenay, près Cognac ; — Coteau du Solençon, près Cognac (appartiennent à M. R. Hennessy) ; — Les bords du Bramerie en Saintonge. — S. 1876. Par monts et par vaux ; — Garenne de Bussac, été de la Saint-Martin. — S. 1877. Les ombrages de Juillet ; — Le rocher, belle journée d'octobre, réexp. en 1878 (appartient à M. Vignon Thomeret). — S. 1878. L'été au port Besteau, en Saintonge ; — Les derniers beaux jours, campagne de Doahet, en Saintonge. — S. 1879. Dans le vallon, en Saintonge. — S. 1880. A travers champs, matinée de septembre ; — Solitude (Limousin). — S. 1881. Vallée du Clain (Poitou). — S. 1882. Soirée d'octobre, Vayres (Gironde) ; — Les derniers beaux jours, Bussac (Saintonge).

*Aumont (Jean), était en 1737, maître général des œuvres de maçonnerie, architecte et juré expert à Paris. (Lance, Les architectes français).

*Aumont (Mlle Marie-Suzanne d'), peintre, née à Paris, élève de M. Chaplin, de Mme de Cool et de M. Pommayrac. — Rue du Milieu, 55, à Montreuil-sous-Bois (Seine). — S. 1875. Portrait de Mme la duchesse de la Rochefoucault Bisaccia, porcelaine. — S. 1876. La bouquetière, d'après M. Chaplin, porcelaine ; — Les lapins, d'après M. Guillemin, porcelaine. — S. 1877. Haydée, d'après M. Chaplin, porcelaine ; — Le tabac, d'après M. Lazerges, porcelaine. — S.1878. Christ, d'après M. Lazerges, porcelaine ; — Portraits du général marquis d'Abzac ; de M. G. de Vauguérin ; de Mlle Blanche d'A..., miniatures. — S. 1879. Portraits de Mlles de ***, miniatures ; — Portrait de M. de ***, miniature. — S. 1880. En éclaireur, miniature.

*Aurel (Paul d'), peintre, né à Paris. — A Versailles. — S. 1878. Violettes, éventail, gouache. — S. 1880. Eglantines, éventail, aquarelle.

*Aurèle (Marc), peintre, né à Belleville-Paris. — Boulevard de la Chapelle, 58. — S. 1876. Instrument de musique, aquarelle. — S. 1878. Pommes de Chatigny. — S. 1880. Sainte Cécile. — S. 1881. Repasseuse. — S. 1882. Les altos.

*Aurenque (Aimé-Jean-Baptiste), architecte, né à Laspeyres (Lot-et-Garonne), élève de M. Lesch. — Avenue des Champs-Elysées, 129. — S. 1873. Projet d'école primaire pour les deux sexes avec salles de cours public et de dessin pour la ville d'Agen, six dessins : 1° et 2° Plans du rez-de-chaussée et du 1^{er} étage ; — 3^e Façade principale ; — 4°, 5° et 6° Coupes. — S. 1874. Projet de monument à la Vierge de Notre-Dame de Bon-Encontre (Lot-et-Garonne):Plan, coupe, élévation. — S. 1879. Asile de nuit, fourneau économique et chauffoirs publics, quatre châssis

1° Plan du soubassement ; — 2° Plan du rez-de-chaussée ; — 3° Façades principale et latérale ; — 4° Coupes longitudinale et transversale; — Détails ; — Vue perspective (en collaboration avec M. Bernard F. Constant.) — S. 1880. *Projet d'Hôtel de ville pour Rodez*, cinq châssis : 1° Plan du soubassement ; — 2° Plan du rez-de-chaussée ; — 3°, 4° Plan des 1er et 2e étages; — 5° Façade principale ; — 6° Façade latérale ; — 7° Façade postérieure ; — 8° Coupe transversale ; — 9° Détails du motif principal de la façade et coupe. — S. 1882. *Projet de théâtre*, six cadres : Plans du rez-de-chaussée du 1er étage et de l'amphithéâtre ; — Façade principale ; — Coupe en travers et en long (en collaboration avec M. Bernard Constant).

* Auhioust (Paul), architecte, fut nommé le 3 mai 1667, contrôleur des bâtiments du comté de Blois. (Lance, *Les architectes français);*

Aussandon (Hippolyte-Joseph-Nicolas), peintre, né à Paris. (Voyez : tome Ier, page 29). — Quai Voltaire, 17. — S. 1869. *La sagesse de Jésus* (appartient à M. Montuessy-Chomer) ; — *Le petit déjeuner du matin.* — S. 1870. *Les lilas;* — *Portrait de l'auteur.* — S. 1873. « *Hélas ! que faire ?* » — *Portrait de Mme J. A...* — S. 1874. *Une fille d'Eve.* — S. 1875. *Mignon.* — S. 1876. *La surprise du jour de l'an.*— S. 1877. *Nymphe à la source;* — *Les sabots de Noël.* — S. 1878. *Le menuet, époque de Louis XIII.* — S. 1879. *L'oiseau envolé !! ;* — *Portrait de M. L. P..., capitaine de vaisseau.* — S. 1880. *Portrait de Mme M... ;* — *Portrait de Mme L...* — S. 1881. *La nymphe à Corot.*— S. 1882. *Le fruit défendu, Ecc.*

Austin de Bordeuse. Voyez : Bordeuse (Austin de).

Auteroche (Alfred-Eloi), peintre. (Voyez : tome Ier, page 29). — Cité Gaillard,1. — S.1869. *L'abreuvoir, souvenir des Vosges;* — *Le repos, pâturage normand.* — S. 1870. *Vache hollandaise gardée par une petite fille ;* — *Le marchand de vaches;* — *Bœuf au joug,* fusain. — S. 1872. *Animaux au pâturage et traite du lait* (Normandie); — *La herseuse* (Vosges), dessin. — S. 1873. *La côte des Bossettes de Dives* (Calvados). — S. 1874. *Herbage aux environs de Trouville* (Calvados) ; — *Poulinières ;* — *La petite bergère ;* — *La maison de Jeanne d'Arc à Domrémy-la-Pucelle* (Vosges), dessin à la plume. — S. 1875. *La herseuse.* — S. 1876. *Maisons-Laffitte* (Seine-et-Oise), *au pont de la station ;* — *La plage d'Houlgate* (Calvados), *en avril ;* — *Sur la falaise de Veulettes* (Seine-Inférieure). — S. 1877. *Le roc de Granville* (Manche), dessin. — S. 1878. *La pointe de Carolles des Roches-Noires de Granville.* — S. 1879. *Le ravin de Mandailles* (Cantal) ; — *La prairie.* — S. 1880. *Juments poulinières.* — S. 1781. *Portrait de Mlle Jeanne Leroy-Dupré,* sépia à la plume.— S.1882. *Au South-Jersey, chiens et moutons;* — *Chiens et moutons,* dessin.

* Auteroche (Mlle Eugénie Venot d'), peintre, née à Paris, élève de M. Léon Cogniet. — Rue Fontaine-Saint-Georges, 42. — S. 1876. *Portrait de M. Gourdon de Genouillac.*—S.1877. *Portrait du comte de la T...* — S. 1879. *Fruits d'automne;* — *Prunes Reine-Claude;* — *Portrait de l'abbé H..., chanoine du chapitre de Saint-Denis,* dessin. — S. 1880. *Portrait de M. C... ;* — *Portrait de M. Gourdon de Genouillac,* dessin.

* Authiat (Eugène-Alfred), peintre, né à Melun (Seine-et-Marne). — Rue des Abbesses, 21. — S. 1879. *La baie de Cancale* (Ille-et-Vilaine). — S. 1880. *Solade d'oranges ;* — *Petit coin de la Grande-Jatte.*

* Autran (Augustin), architecte, né à Marseille (Bouches-du-Rhône), élève de l'école spéciale d'architecture. — Boulevard Saint-Michel, 43. — S. 1870. *Abbaye du Mont-Saint-Michel,* douze dessins même numéro : 1° à 4° Salle des chevaliers : Plan ; — Coupe ; — Vue ; — Perspective intérieure ; — Vue et détails en perspective ; — 5° et 6° Chapelle romaine ; — Plan ; — Vue perspective ; — 7° Chartrier, façade ; — 8° et 9° Crypte. plan, coupe ; — 10° à 12° Porte d'entrée, coupe, plan, élévation (en collaboration avec M. F. Georget).

* Auvray (Alexandre-Hippolyte), peintre, né à Cambrai (Nord) le 15 mars 1798, élève de l'Académie de Valenciennes, mort à Valenciennes le 2 juin 1860. Pendant qu'il suivit les cours de l'Académie, Auvray ainé remporta plusieurs succès, et bientôt il se livra à la peinture en décors. On connait de lui plusieurs peintures dans les églises des environs de Valenciennes. Le musée de cette ville possède de lui : *Vue de la grande place de Valenciennes, pendant le carnaval, au moment de la marche de la mascarade de Binbin,* lithographie. — Consultez : *Histoire des peintres,* de Siret ; — *Catalogue du Musée de Valenciennes,* J. Potier, 1841.

* Auvray (Félix), peintre d'histoire, et écrivain frère du précédent, né à Cambrai et non à Paris, le 31 mars 1800,mort à Paris le 11 septembre 1833, élève de l'école de Valenciennes et du baron Gros. — Félix était tout jeune enfant quand son père vint s'établir à Valenciennes. A l'âge de douze ans, on le mit en apprentissage chez un peintre en bâtiment qui lui permit de suivre les cours de l'école gratuite de dessin, où ses progrès furent si rapides qu'au bout de six ans, ayant remporté tous les premiers prix, la ville de Valenciennes l'envoya, comme pensionnaire, continuer ses études à Paris. Il entra dans l'atelier de Gros en 1820 et devint bientôt un de ses meilleurs élèves. Poitrinaire de naissance, Félix savait à quel âge on meurt de cette affreuse maladie, aussi était-il pressé de produire et de se faire une réputation. Il était encore élève de l'Ecole des Beaux-Arts lorsqu'il débuta au Salon de 1824 par l'envoi de deux grands tableaux : *La jalousie d'Axone* et *Saint Louis prisonnier à Damiette,* le premier exposé sous le nom de baptême Félix, le second sous le nom de Auvray. Ce dernier fut remarqué et acheté par la Maison du roi. Ce succès le décida à quitter l'école et l'atelier de Gros. Il partit pour l'Italie où il séjourna trois ans et d'où il envoya aux Expositions de Paris quatre grandes compositions. Le climat de Rome étant contraire à sa santé, Félix revint à Paris en 1827, rapportant un grand nombre d'études peintes et dessinées d'après nature. Malgré les ravages de la maladie, il ne cessa de travailler ; l'année de sa mort il exposa au Louvre : *Le dévouement de la princesse Sibylle,* grande peinture que possède le musée de Valen-

ciennes; et quelques heures avant de succomber, il jetait sur le papier une grande composition religieuse tracée à la plume, c'était *Le chant du cygne !* Mort à l'âge de trente-trois ans, presque au début de sa carrière, l'œuvre catalogué de Félix Auvray ne compte pas moins de trois-cent-dix-sept peintures et dessins, parmi lesquelles plusieurs grandes compositions mesurant quinze à vingt pieds de long. — On voit de lui au musée de Valenciennes : *Un homme et un enfant nus endormis*, études grandes comme nature (c'est son frère Hippolyte qui a posé pour l'homme et son jeune frère Louis, pour l'enfant, et c'est pendant une séance que, dans un moment de repos, le jeune Louis traça pour s'amuser sur le parquet un profil de Mamelouck dont son frère fut si content qu'il lui dit : « dès demain tu entreras à l'Académie, mais, tu seras sculpteur; je ne veux pas qu'il y ait deux peintres dans la famille) ; — *Protogène peignant* (premier tableau historique peint par Félix Auvray étant encore élève à Valenciennes) ; — *Deux figures*, dessinées d'après nature, sur papier de couleur, à l'Ecole des beaux-arts de Paris ; — *Deux figures*, peintes d'après nature à l'atelier de Gros ; — *Mézence reconnait son fils Lausus tué par Enée*, esquisse peinte à l'Ecole des beaux-arts ; — *Mort de Méléagre*, premier tableau peint à Paris ; — *Le déserteur spartiate arrivant des Thermopyles*, grand tableau peint à Rome (S. 1827), donné au musée comme hommage de reconnaissance envers la ville de Valenciennes : *La mort de Ferraud, député à la Convention* et *Le serment de Louis-Philippe Ier, à la Chambre des députés*, esquisses peintes du concours ouvert par le Gouvernement ; — *Avènement de Pépin-le-Bref au trône* (ce grand tableau, exposé au Salon de 1831, est mis par son frère Louis en dépôt au musée de Valenciennes) ; — *Le dévouement de la princesse Sybille*, grande peinture acquise par la ville (Louis, frère de l'auteur, a posé pour le duc Robert) ; — au musée de Cambrai : *Dévouement de Gauthier de Châtillon* (Salon de 1827), tableau fait à Rome et offert par l'auteur au musée de Cambrai, sa ville natale ; — au musée de Douai : *Tête d'étude*, pour la princesse Sybille du tableau du musée de Valenciennes ; — au palais des Tuileries : *Saint Paul prêchant aux Athéniens* (Salon 1827), tableau acheté par l'empereur Napoléon III. — Cabinet de M. Libert à Paris : *Armide et Renaud* ; — *Œdipe et Antigone* ; — *Derniers jours de Pompéi* (Salon 1831) ; — Cabinet de Mmes de Fontenelle : *La lettre de recommandation* ; — *La séduction* ; — *L'intercession* (S. 1831). — Cabinet de M. Pillion à Valenciennes : *Avènement de Pépin-le-Bref au trône*, esquisse du tableau en dépôt au musée de Valenciennes ; — *Le page distrait*, petit tableau ; — *Ville envahie par surprise*, esquisse ; — Cabinet de M. Cornu : *Amazones surprises dans la célébration de leurs mystères, repoussent les soldats de Cyrus, armées seulement des couteaux servant aux sacrifices*, esquisse peinte ; — *Le déserteur spartiate*, esquisse à la sépia du tableau du musée de Valenciennes ; — Cabinet de M. Deromby : *Saül invoquant les mânes de Samuel*, esquisse peinte ; — *Le même sujet*, esquisse sépia ; — *Sénèque dictant son testament*, esquisse sépia ; — *Ulysse reconnu par sa nourrice*, esquisse sépia ; — *Les enfants du graveur Pradier jouant avec une chèvre*, esquisse peinte du tableau exposé en 1833 ; — *Portrait de Mme G. de Lurieux*, esquisse peinte du tableau exposé en 1833 ; — *Portrait du peintre Chopin*, ébauche ; — Cabinet de M. Desavary, à Arras : *Vue intérieure de Sainte-Marie-Majeure à Rome*, esquisse peinte ; — Cabinet de M. Cellier, à Douay : *Enlèvement d'Hélène*, esquisse sépia ; — *Thésée soulevant la pierre qui cachait les armes de son père*, esquisse sépia ; — Galerie de M. Louis Auvray. Peintures : *Tableau de famille*, fait lorsqu'il était encore élève à l'école de Valenciennes, en 1819 ; — *Orphée*, première peinture faite à son arrivée à Paris (c'est le portrait de l'auteur) ; — *Petit portrait d'Auvray père*, fait à Paris ; — *Figure d'étude*, peinte à l'atelier de Gros ; — *Autre figure d'étude, coiffée d'un casque*; *Figure de jeune homme debout*, étude ; — *Tête d'étude*, peinte à Rome pour le tableau du *Dernier jour de Pompéi*, exposé en 1831 ; — *Tête d'homme*, étude pour le tableau de *Pépin le Bref*, du musée de Valenciennes ; — *Tête de vieillard*, étude pour le grand-prêtre du tableau : *Le serment d'Annibal*, resté inachevé ; — *L'épée de Damoclès*, grand tableau exposé en 1831 ; — *Un capucin se désaltérant*, petit tableau peint à Rome et exposé en 1831 ; — *Alcibiade chez les courtisanes*, esquisse peinte ; — *Résurrection de Lazare*, esquisse peinte ; — *Courage de Porcia, femme de Brutus*, esquisse peinte ; — *Le dernier jour de Pompéi*, esquisse peinte du tableau exposé en 1831 ; — *La Nativité*, esquisse peinte du tableaux exécuté pour une église du Nivernais ; — *La robe de Joseph rapportée à Jacob*, esquisse peinte ; — *Apparition dans un rêve*, esquisse peinte ; — *Napoléon et les souverains de l'Europe jugés aux Enfers*, esquisse peinte ; — *Médée rajeunit le vieillard Eson, père de Jason*, esquisse peinte ; — *Dévouement de Gautier de Châtillon*, esquisse peinte du grand tableau du musée de Cambrai, exposé en 1827 ; — *Résurrection de la fille de Jaïre*, esquisse peinte ; — *Mort de Gracchus (Caius)*, esquisse peinte ; — *Guérison du paralytique*, esquisse peinte ; — *Mort de Pallas, fils d'Evandre*, esquisse peinte ; — *Job et ses amis*, esquisse peinte ; — *Dévouement de la princesse Sybille*, esquisse peinte du grand tableau du musée de Valenciennes, exposé en 1833 ; — *Allégorie*, esquisse peinte ; — *Trait d'humanité dans les neiges des Alpes*, esquisse peinte ; — *Saint Roch implorant Dieu pour les pestiférés* ; — *Une négresse*, tête d'étude pour le tableau de *la Nativité* ; — *Deux paysages* sur la même toile : D'un côté : *Un noyer*, et de l'autre côté : *Un platane*, études d'après nature ; — Dessins encadrés : *Le Laocoon*, grand dessin de 2 mètres, à l'estompe d'après l'antique, sur papier teinté rehaussé de blanc ; — *Tête de jeune femme, coiffée d'un chapeau de paille*, étude à l'estompe sur papier teinté pour le tableau du *Déserteur spartiate*, du musée de Valenciennes ; — *Tête de jeune femme*, étude d'après nature pour le tableau de la *Résurrection de la fille de Jaïre*, dessin à l'estompe et crayon blanc ; — *Tête de femme morte*, étude d'après nature, à l'estompe et crayon blanc sur papier teinté ; — *Saint Paul prêchant à Athènes*, esquisse à la sépia rehaussée de blanc, du tableau acheté par

l'Empereur ; — *Ville envahie par surprise*, esquisse à l'estompe rehaussée de blanc sur papier teinté ; — *Mort simulée de Cornutus*, esquisse à la sépia rehaussée de blanc sur papier teinté ; — *Les Furies traînant un criminel au tribunal des Enfers*, esquisse à la sépia, rehaussée de blanc sur papier teinté ; — *Caïus-Gracchus sortant de chez lui pour se rendre au Forum*, esquisse à la sépia, rehaussée de blanc sur papier teinté; — *Job et ses amis*, 2ᵉ composition, esquisse à la sépia, rehaussée de blanc, sur papier teinté ; — *Enlèvement de Polixène à la prise de Troie*, esquisse à la sépia, rehaussée de blanc, sur papier teinté ; — *Tobie quitte la table et ses amis pour donner la sépulture à un Israélite*, esquisse à la sépia, rehaussée de blanc, sur papier teinté. — Dessins en portefeuille, aquarelles: *Intérieur de l'église Sainte-Marie-Majeure à Rome*; — *Abraham chasse Agar*; — *Résurrection de Lazare*; — *L'Amour faisant danser les Grâces*; — *Mort de Sénèque*, esquisses ; — *Costumes italiens, professions diverses*, croquis ; — *Une italienne, porteuse d'eau*, croquis ; — *Une italienne*, croquis ; — *Renaud et Armide*, esquisse ; — *Le fils de Miltiade vient prendre la place de son père mort en prison*, esquisse. — Grandes sépias sur papier blanc : *Héro et Léandre*, esquisse ; — *Alcibiade chez les courtisanes*, 2ᵉ composition, esquisse ; — *L'épée de Damoclès*, esquisse ; — *Les trois Parques*, esquisse; — *Le chaos débrouillé*, esquisse ; — *Néron*, esquisse ; — *Résurrection de Lazare*, 3ᵉ composition, esquisse ; — *Gygès à la cour du roi Candaule*, esquisse ; — *Le déserteur spartiate*, 2ᵉ esquisse du tableau du musée de Valenciennes ; — *Héro et Léandre*, 2ᵉ composition, esquisse ; — *Le fils de Miltiade vient prendre la place de son père mort en prison*, 2ᵉ composition, esquisse ; — *Gygès à la cour du roi Candaule*, 2ᵉ composition, esquisse ; — *Hector reproche à Pâris sa mollesse*, esquisse ; — *Mort de Cléopâtre*, esquisse ; — *Marius sur les ruines de Carthage*, esquisse sur papier teinté ; — *Cléopâtre*. — Petites sépias sur papier blanc : *Ville envahie par surprise*, 2ᵉ composition, esquisse ; — *Serment d'Annibal*, esquisse d'un tableau resté inachevé ; — *Mort de Virginie*, esquisse n° 3 ; — *Une apparition en rêve*, esquisse ; — *Mort de Témistocle*, esquisse ; — *Le déserteur spartiate*, 2ᵉ composition, esquisse ; — *Thimoléon*, esquisse n° 7 ; — *Donnez à boire à ceux qui ont soif*, esquisse ; — *Résurrection de Lazare*, 4ᵉ composition, esquisse ; — *La Nativité*, 2ᵉ composition du tableau exécuté pour le Nivernais, esquisse; — *Le serpent d'airain*, esquisse, — *Virgile lisant l'Énéide*, esquisse n° 12 ; — *L'enfant et le papillon, image de la vie de l'homme*, esquisse ; — *Armide et Renaud*, 2ᵉ composition, esquisse ; — *Le Crime poursuivi par les Remords*, esquisse ; — *Le dernier jour de Pompéi*, 2ᵉ composition, esquisse ; — *Ariane et l'Amour*, esquisse ; — *Flore et l'Amour*, esquisse ; — *Le lion de Florence*, esquisse ; — *Saint Louis en prière devant la couronne d'épines*, esquisse ; — *L'artiste et le pacha* ; — *Syncope de Mahomet*, esquisse ; — *Le récit*, esquisse n° 23 ; — *Italienne et son enfant à la fontaine*, esquisse ; — *La fileuse italienne*, esquisse ; — *Serment d'Annibal*, 2ᵉ composition, esquisse. — Dessins à la plume : *Allégorie religieuse*, grande et dernière inspiration, esquisse dessinée à la plume quelques heures avant la mort de l'auteur ; — *Mort de Cléopâtre*, esquisse ; — *Horace vainqueur des Curiaces tue sa sœur en revenant triomphant*, esquisse ; — *La dixième plaie d'Égypte*, esquisse ; — *Mort d'Hector*, esquisse n° 3 ; — *La mort*, esquisse n° 2 ; — *Autre mort*, esquisse n° 4 ; — *Alcibiade chez les courtisanes*, 3ᵉ composition, esquisse ; — *Mort de Thémistocle*, 2ᵉ composition, esquisse ; — *Mort de Lucrèce*, esquisse ; — *Priam aux pieds d'Achille*, esquisse ; — *Mort de Lucrèce*, 2ᵉ composition, esquisse ; — *Le roi Candaule et Gygès*, 3ᵉ composition, esquisse ; — *La mort*, esquisse n° 10 ; — *Jacob*, esquisse ; — *Serment d'Annibal*, 3ᵉ composition, esquisse ; — *La Grèce délivrée du joug de la Turquie*, esquisse ; — *Sujet romain*, esquisse ; — *Enéide*, esquisse n° 16 ; — *La mort de Cléopâtre*, 2ᵉ composition, esquisse ; — *Bienfaisance de Louis XII*, esquisse ; — *Adieux d'Hector et d'Andromaque*, esquisse ; — *Vision de saint Louis*, esquisse n° 1 ; — *Le chaos débrouillé*, 2ᵉ composition, esquisse ; — *Le chaos débrouillé, interprétation égyptienne*, esquisse ; — *L'Amour débrouille le chaos, interprétation grecque*, esquisse ; — *Education de la Vierge*, projet de plafond pour une chapelle Sainte-Anne, esquisse ; — *L'ange Gabriel*, pendantif pour la même chapelle, esquisse; — *L'ange Raphaël*, pendantif pour la même chapelle, esquisse ; — *La reine Clotilde*, esquisse ; — *Buckingham*, première pensée, esquisse ; — *Esquisse n° 29* ; — *Esquisse n° 30* ; — *Le roi Candaule et Gygès*, 4ᵉ composition, esquisse ; — *Esquisse n° 31* ; — *Tobie guérissant son père aveugle*, esquisse ; — *Esquisse n° 33* ; — *Le roi Candaule et Gygès*, 5ᵉ composition, esquisse ; — *L'arc d'Ulysse*, esquisse n° 35 ; — *Lutte contre les bergers*, esquisse n° 36. — Dessins à l'estompe : *Un poing*, premier dessin de Félix Auvray à son entrée à l'école de Valenciennes ; — *Homme nu vu de dos*, demi-figure, estompe rehaussée de blanc ; *Homme dans la pose du forgeron tirant son soufflet*, dessin à l'estompe rehaussé de blanc ; *Homme vu de profil*, dessin idem ; — *Homme dans la pose du gladiateur*, dessin idem ; — *Homme vu de face, le bras droit sur la tête*, dessin idem ; — *Homme courant, vu de profil*, dessin inachevé. — Figures d'après l'antique : *Le torse antique*, sur papier teinté ; — *Le Génie suppliant*, idem; — *Antinoüs*, idem ; — *Le jeune faune*, idem ; — *Le même, vu de profil*, idem ; — *Achille*, idem ; — *Ajax*, groupe sur papier blanc ; — *Le gladiateur*, grand dessin, papier teinté. — Dessins mine de plomb et lavis : *Homme drapé*, étude pour le tableau de *Saint Paul à Athènes* ; — *Homme drapé*, croquis sépia ; — *Deux italiennes à genoux*, croquis idem ; — *Deux femmes drapées*, croquis, idem ; — *Deux figures drapées*, croquis idem ; — Figures d'étude mine de plomb : *Jeune homme appuyé sur le coude droit*, étude pour le tableau de *La lettre de recommandation*, exposé en 1833 ; — *Homme vu de face, la main droite sur la poitrine*, étude pour le tableau projeté de *Buckingham* ; — *Jeune homme vu de dos, la main droite appuyée sur la hanche*, étude pour le même tableau ; — *Homme coiffé d'une toque*, étude pour le même tableau ; — *Homme saluant profondément*, étude pour le même tableau ; — *Jeune*

homme assis, étude pour le tableau de *La séduction*, exposé en 1833; — *Étude de pantalon*, pour la précédente figure; — *Jeune homme agenouillé et étude de pieds et de mains* pour cette figure; — *Homme assis*, étude pour le tableau *Le page distrait*; — *Femme assise*, étude pour la reine, dans le tableau de *Pépin-le-Bref*, exposé en 1831; — *Femme les bras levés*, étude pour le même tableau; — *Homme attaché par les bras et les pieds*, étude pour le tableau de *La reine Blanche de Castille*; — *Femme assise*; — *Femme agenouillée et pleurant*; — *Étude de mains*, pour le tableau de *La lettre de recommandation*, exposé en 1833; — *Étude de mains*, pour *Le dernier jour de Pompéi*; — *Étude de mains de femme*, pour le tableau *Le Message d'amour*; — *Étude de jambes de femme*; — *Étude de femme*, demi-figure; — *Homme emportant une femme*, étude pour *Le dernier jour de Pompéi*; — *Homme indiquant du doigt*, étude pour le tableau de *Napoléon aux Enfers*; — *Homme assis prêtant serment*, étude pour le roi dans le tableau de *Pépin-le-Bref*, exposé en 1831; — *Tête de jeune homme*, étude au crayon noir pour le tableau du *Dernier jour de Pompéi*; — *Tête de vieillard*, étude au crayon noir et blanc; — *Tête de vieille femme*, étude pour le tableau *Le capucin se désaltérant*; — *Tête de jeune fille et étude de mains*, mine de plomb; — *Tête de jeune femme et étude de mains*; — *Étude de mains de femme*, pour le tableau *Le page distrait*; — *Tête de jeune homme et étude de mains*; — *Tête de jeune fille*, mine de plomb; — *Tête d'enfant*, mine de plomb; — *Tête d'ange*, mine de plomb; — *Tête de séraphin*, mine de plomb; — *Groupe de têtes d'expression, enfants, femmes et vieillards*, mine de plomb; — *Groupe de six têtes d'expression*; — *Groupe de cinq têtes d'expression*, encre et mine de plomb. — Têtes d'étude à la sépia: *Tête de femme de profil, chevelure flottante au vent*; — *Têtes de deux italiennes âgées*; *Une jeune femme italienne*; — *Deux jeunes femmes d'Asie*; — *Têtes de paysans romains et de jeune femme de Rome*; — *Trois têtes de profil*; — *Deux têtes de romaines*; — *Têtes de deux jeunes italiennes*; — *Groupe de trois têtes d'expression*; — *Jeune femme au chapeau de paille*. — Têtes d'étude mine de plomb: *Portrait de la comtesse de Chabannes*; — *Lucrèce Borgia, duchesse d'Est*; — *Autre portrait de la même*; — *Portrait du pape Alexandre VI*; — *Portrait du cardinal Cornetto*; — *Portrait du duc de Buckingham*; — *Portraits de Mirabeau, de l'abbé Siéyès, de Robespierre*; — *Portraits de Metternick et lord Castelbrough*; — *Portrait de Robespierre*; — *Une tête de femme et une étude d'arbre*. — Études d'animaux: *Une chèvre couchée*, dessin à l'encre de Chine; — *Tête de chèvre*, mine de plomb; — *Chèvre debout*, mine de plomb; — *Vache couchée*, mine de plomb; — *Un porc*; — *Une tête de chat et un fauteuil*, mines de plomb. Paysages composés et architecture, grandes sépias: *Arc de triomphe*; — *Paysage, un temple au premier plan et monuments dans le fond*; — *Paysage, un temple à gauche et une fontaine à droite*; — *Paysage, une petite fontaine à droite et un obélisque au centre*; — *Paysage, eau sur le premier plan, petit temple au centre et monuments dans le fond*; — *Paysage, rivière sur le devant, pont au centre et monuments à droite et sur le fond*; — *Villa avec portique*; — *Paysage, bouquet d'arbres à gauche, monuments au centre et montagnes dans le fond*; — *Villa à deux portiques et fontaine à droite*; — *Logia et palais*; — *Paysage composé*, genre Poussin sur papier teinté. — Paysages, petites sépias: *Paysage, rotonde à gauche et panthéon au fond*; — *Paysage, vue prise du Tibre*; — *Paysage composé*; — *Arc de triomphe*; — *Paysage, fabrique au centre et chûte d'eau*; — *Paysage, roche à droite avec fabrique dans le fond*; — *Paysage, monument à droite, rivière et pont au centre*; — *Paysage, pyramide et ruines*; — *Paysage, fontaine au centre, portique, colonnade et temple*; — *Paysage, rotonde surmontée d'un temple*; — *Paysage, temple à droite, arc de triomphe et fabrique dans le fond*; — *Obélisque à gauche, palais à droite et fabrique dans le fond*; — *Paysage, obélisque à droite et fabrique dans le fond*; — *Paysage, colonne à gauche et temple dans le fond*; — *Entablement*; — *Trois autels*; — *Deux autels*; — *Un autel*; *Un bas-relief de la cour du palais Albani*. — Paysages mine de plomb: *Paysage*; — *Fontaine, chapiteau, temple*; — *Paysage*; — *Précipice et torrent*. — Caricatures: *Le mauvais ménage* (1830), lithographie; — *Hernani au Théâtre-Français*, lithographie; — Turpitudes historiques: *Aristide chez la courtisane*; — *Démosthènes sur le champ de bataille*; — *Le cheval de Caligula*; — *Néron et le pâtissier*; — *Caton et les oies du Capitole*, lithographies. — Félix Auvray a laissé deux volumes manuscrits sur Rome, dont M. Louis Auvray, son frère, prépare l'impression. — Consultez: Les Bulletins de la Société d'émulation de Cambrai; — Le Dictionnaire de Larousse; — Le catalogue du musée de Valenciennes, de J. Potier, édit. de 1841.

* AUVRAY (Louis) frère des précédents, statuaire et écrivain, né à Valenciennes (Nord) le 7 avril 1810, élève de Léonce de Fieuzal, à Valenciennes et de David d'Angers, à Paris; attaché au Ministère des beaux-arts comme rédacteur au catalogue des Salons officiels, depuis 1874 jusqu'à la suppression des expositions faites par l'État; président du Comité central des artistes; vice-président de la Société libre des beaux-arts; président-fondateur de l'Union artistique, scientifique, littéraire Valenciennoise, à Paris. — « Dans son enfance, le jeune Auvray mettait tout son plaisir à crayonner dès qu'il avait un instant libre. Un jour son frère travaillait à une étude et le jeune Louis lui servait de modèle; dans ses moments de repos, se livrant à son amusement favori, Louis Auvray dessina sur le plancher quelques profils dont il avait gardé le souvenir: son frère en fut si content que, dès le lendemain, il le fit entrer à l'Académie, quoique ses parents n'eussent jamais pensé à en faire un artiste. Il remporta successivement tous les premiers prix. Satisfait de son zèle et de ses succès, le conseil municipal lui accorda la pension, et en 1830, Auvray se rendit à Paris, où il entra dans l'atelier de David d'Angers. » (J. F. Potier: *Livret du musée de Valenciennes*, 1841, page 108). « Mais ses débuts à l'École des beaux-arts furent bientôt arrêtés par une maladie qui l'obligea, en 1832, à aller chercher dans sa famille des soins que réclamait l'état de sa

santé. Ce ne fut qu'en 1834 qu'il put reprendre ses travaux ». (J. Vaudin : *Gazettes et gazettiers*, 2⁰ année. Paris, Dentu, 1863, p. 141). M. Louis Auvray a pris part, comme sculpteur et comme architecte, aux expositions suivantes : Salon 1835. *Jacques Saly, sculpteur du roi Louis XV*, buste plâtre, pour la galerie historique de la Société d'agriculture, sciences et arts. — S. 1836. *Antoine Watteau, peintre des fêtes galantes*, buste plâtre, pour la Société d'agriculture, sciences et arts de Valenciennes.— S. 1839. *Jehan Froissart, historien et poète*, statue plâtre. — S. 1845. *Sainte Cécile*, statue en pierre, commandée par l'Etat, pour l'église de Saint-Nicolas de Valenciennes ; — *L'abbé Sicard*, buste en marbre, commandé par l'Etat, pour l'Institut des sourds-muets de Paris ; — *Antoine Watteau*, buste en marbre, pour le musée du Louvre. — S. 1852. *L'abbé Sicard*, buste drapé marbre, pour le monument érigé à Fousseret (Hante-Garonne) ; — *Portrait d'homme*, médaillon bronze ; — *Portrait de femme*, médaillon bronze. — Architecture : *Projet de monument pour Napoléon I*ᵉʳ, deux chassis (papier grand aigle) : Plan, élévation et coupe. — S. 1853. *L'abbé de l'Epée*, buste marbre, pour l'Institut des sourds-muets de Paris ; — *Le compositeur Lesueur*, buste plâtre, pour l'Hôtel de ville d'Abbeville. — S. 1857. *Lesueur, compositeur*, buste marbre, pour le musée de Versailles. — S. 1859. *Jeune femme*, étude, buste marbre, acheté pour la loterie de l'Exposition et gagné par le Préfet du Tarn ; — *Antoine Watteau*, buste marbre, pour le monument érigé à Nogent-sur-Marne ; — *Portrait de M. Brevière, graveur de l'imprimerie impériale*, médaillon bronze. — S. 1863. *Bacchante*, buste marbre, pour le palais des Tuileries. — S. 1865. *A. Sauvageot*, buste marbre, pour le musée du Louvre ; — *Jeune femme couronnée de fleurs*, buste marbre, pour le palais des Tuileries. — S. 1866. *Tête de vieillard*, étude marbre, acheté par l'Etat pour le musée de Valenciennes. — S. 1868. *Du Bois, architecte du gouvernement*, buste marbré (appartient à Mme Brault, née Du Bois); — *Condillac*, buste marbre, pour le palais de l'Institut. — S. 1869. *Portrait de Mlle Eugénie ***, buste terre cuite. — S. 1870. *Un philosophe*, buste marbre. — S. 1873. *Solon*, buste marbre, acheté par l'Etat pour le musée de Douai;— *Portrait de Mme ***, médaillon bronze. — S. 1874. *Félix Auvray*, buste plâtre teinté ; — *Auvray père*, médaillon bronze. — S. 1875. *Moitte, statuaire*, buste marbre, pour le palais de l'Institut. — S. 1876. *Solon, tête d'étude*, bronze, acheté par l'Etat, pour le musée de Lille ; — *Alexandre Dubois, architecte*, buste bronze. — S. 1878. *L'abbé de l'Epée donnant l'enseignement à deux jeunes sourds-muets*, groupe de trois figures, bronze commandé par l'Etat pour l'Ecole des sourds-muets de Bordeaux ; — *Brevière, graveur*, buste marbre, pour le musée de Rouen. — S. 1879. *Portrait de M. H. Catenacci, dessinateur*, médaillon bronze ; — *Portrait de M. Braun, graveur à Munich*, médaillon bronze. — S. 1880. *Portrait de Mme veuve Milhomme*, médaillon plâtre. — Huit médaillons bronze: *Alexandre de Pujol, fondateur de l'Académie de Valenciennes ; d'Outreman, historien ; J. Saly, statuaire ; Antoine Watteau,*

peintre ; Portrait de M. L. A... ; Portrait de Mlle M. M... ; — L'abbé Desfontaines ; — Momal, peintre. — S. 1881. *Le compositeur Le Sueur*, buste en marbre, pour le nouvel Opéra. — S. 1882. *Portrait de Mme E. T...*, médaillon bronze. — On doit en outre à M. Louis Auvray : *Un Christ en croix*, sculpture en bois pour la chapelle d'un château des environs de Cambrai (1829) ; — *Jehan Froissart*, buste plâtre, pour la bibliothèque de Valenciennes (1833); — *Une série de portraits de Valenciennois célèbres*, médaillons bronze, musée de Valenciennes (1833) ; — *Victor Ducange, auteur dramatique*, buste pour le théâtre de la Gaieté (1834), détruit dans l'incendie de cet édifice ; — *Le général Saudeur*, buste, pour la Société d'agriculture, sciences et arts de Valenciennes (1835); — *J. Saly, sculpteur*, buste marbre, pour le musée de Valenciennes (1836); — *Le petit fronton en pierre, du théâtre de Valenciennes;* — *La restauration des sculptures de la façade de l'Hôtel-de-Ville de Valenciennes* (1837) ; — *Le compositeur Lesueur*, buste marbre pour le palais de l'Institut (1839) ; — *Jehan de la Vacquerie*, statue en pierre, pour la façade de l'Hôtel-de-ville de Paris, détruite dans l'incendie de l'édifice par la Commune de 1871 (1840) ; — *Henri IV*, statue de quatre mètres de haut commandée par l'Etat (1841) ; — *Le Commerce s'appuyant sur l'Abondance*, groupe en pierre de deux figures de sept pieds de haut, pour la place du Marché de Valenciennes (1842), détruit dans son transport à l'Académie, transport dirigé par M. Fache, professeur de sculpture ; — *Jehan Froissart*, buste marbre, pour le musée de Versailles ; — *Lesueur, compositeur*, buste marbre, pour le foyer de l'Opéra, détruit dans l'incendie de la rue Le Pelletier ; — *Condillac*, grand buste monumental en pierre pour la façade de la préfecture de Grenoble ; — *Milhomme, statuaire*, buste plâtre, pour le musée de Valenciennes ; — *Le génie de l'Astronomie*, groupe en pierre, pour le nouveau Louvre ; — *Lesueur, compositeur*, buste marbre, pour le Conservatoire de musique ; — *Cérès*, statue marbre, commandée par l'Etat ; — *J. Saly, statuaire*, buste marbre, pour le musée de Versailles ; — *Cinq cariatides* en pierre, à la façade nouvelle de l'Hôtel-de-ville de Valenciennes ; — *Vénus sortant des eaux*, statue marbre, commandée par l'Etat ; — *Le Sacré-Cœur de Jésus*, statue marbre pour une chapelle de l'église Notre-Dame de Valenciennes ; — *Le roi David et Saint Jean-Baptiste*, petites statues en marbre pour la même église ; — *Félix Auvray, peintre d'histoire*, buste marbre pour le musée de Valenciennes, commandé par l'Etat ; — *Monument de l'abbé Sicard, à Fousseret* ; — *Monument de Watteau* (sculpture et architecture), inauguré à Nogent-sur-Marne le 15 octobre 1865 ; — *Monument du graveur Brevière*, en collaboration avec M. Adeline, architecte, érigé sur la place de Forges-les-Eaux (Seine-Inférieure) ; — *Projet de monument à Froissart, historien et poète*, esquisse plâtre ; — *Projet de monument du siège de Valenciennes en 1793*, esquisse plâtre ; — *Projet de monument à Napoléon I*ᵉʳ, concours ouvert en 1841, deux châssis et esquisse plâtre. — Comme écrivain, M. Louis Auvray a publié : *Allocutions maçonniques*. Paris, E. B. Delanchy,

1840, in-8°; — Les comptes-rendus des *Salons* de 1834, 1835, 1837, 1839, 1845, 1852, 1853, 1855, 1857, 1859, 1861, 1863, 1864, 1865, 1866, 1867, 1868, 1869, 18 volumes; — *Délassements poétiques d'un artiste, poésies*, 1 vol. in-8° tiré à 100 exemp., 1848; — *Projet du tombeau de Napoléon I*er, précédé de l'historique du concours ouvert par l'État, et de la description du projet proposé par l'auteur, projet qui eut l'honneur d'être du petit nombre de ceux choisis par le jury et préféré à ceux évincés de MM. Nicolle, architecte, ✻; Lenoir, architecte, membre de l'Institut ✻; Eug. Lacroix, architecte, ✻; Gilbert, architecte, ✻, membre de l'Institut; Cavelier, statuaire, membre de l'Institut, ✻; Fayatier, statuaire, ✻; Etex, statuaire, ✻; Rochet, statuaire, ✻; Klagmann, statuaire, ✻; Oudiné, statuaire, ✻, Dantan, statuaire, ✻; Jacquot, statuaire, ✻; Desprez, statuaire, ✻; Daumas, statuaire, ✻; Maindron, statuaire, ✻; Devéria, peintre; etc. etc.: album in-folio, avec gravures et photographies; — *Le musée Européen*, librairie Renouard. Paris, 1873, 1 vol. in-8°, avec 21 gravures dans le texte; — *Bouterwek, sa vie et ses œuvres*, imp. E. Vert. Paris, 1870, in-8° avec portrait; — *Le dictionnaire général des artistes de l'École française*, à partir de la lettre D, jusqu'à Z inclusivement, 2 volumes et un supplément. — En 1860, il a fondé et rédigé la *Revue artistique et littéraire*, 18 volumes in-8° (1860 à 1870 inclusivement); — Pendant six ans, 1854 à 1860, il a été chargé de la *Chronique hebdomadaire des Beaux-Arts* dans le journal *L'Europe artiste*; — Il a collaboré à la *Revue des Beaux-Arts*, de F. Pigeory, au *Bulletin du Comité central des artistes*, aux *Annales de la Société libre des beaux-arts*; au *Moniteur des architectes*, où ont été insérés des mémoires sur l'*Éducation littéraire de l'artiste*, sur l'*Enseignement de l'École des beaux-arts* et sur les *Expositions officielles de l'État*, sur *Le genre d'architecture monumentale le plus approprié à notre climat, à notre culte et à nos mœurs*, etc. — De 1833 à 1882 Il a fourni de nombreux articles au *Courrier du Nord*, à l'*Echo de la frontière*, à l'*Impartial du Nord*, etc. — On doit à la persévérance initiative de M. Louis Auvray, la plupart des améliorations apportées à l'enseignement de l'École nationale des Beaux-Arts et au régime des Expositions officielles (Voyez la *Revue artistique et littéraire* et les salons de 1834 à 1870). — Plusieurs de ses sculptures ont été reproduites par la gravure et la lithographie par MM. Dieudonné, Huguenet, Gaucherel, Vien, Rivoulon, etc., pour le *Magasin pittoresque*, pour la *Revue de l'architecture*, de César Daly, le *Journal des artistes*, l'*Illustration*, le *Monde illustré*, l'*Univers illustré*, etc. — Consultez sur cet artiste: *Le catalogue du musée de Valenciennes*, par J. Potier, 1841, page 106; — *Gazettes et gazetiers*, par J. F. Vaudin, 2° année. Paris, 1863, pages 140 à 144; — *Le grand Dictionnaire Larousse*; — *La Biographie des contemporains*, Glaeser. Paris, 1879, etc., etc.

* Aux-Tabours (Jean). Voyez: Tabours (Jean aux).

* Avançon (Ernest-Thiérion d'), peintre, né à Troyes (Aube), élève de MM. C. Busson et Comte. — Rue de Douai, 45. — S. 1868. *Mgr le Dauphin*. — S. 1869. *Rébus, nature morte*. — S. 1870. « *Les couleurs de ma Dame* », nature morte (appartient à M. A. Sichet); — « *Sur un guéridon* », nature morte. — S. 1873. *Furieuse nuit*.

* Avand (Mlle Berthe), peintre, née à Versailles (Seine-et-Oise), élève de Mme E. Bazin et de M. Em. Richard. — Boulevard de la Reine, 137, à Versailles. — S. 1879. *Portrait de Mlle B. A...*, porcelaine. — S. 1880. *Reines-Marguerites*, porcelaine. — S. 1882. *Fleurs de printemps*, faïence.

* Avé (Emile-Georges), peintre, né à Saint-Denis (Seine), élève de MM. Mouchot et Grollan. — Quai d'Argenteuil, 4, à Villeneuve-la-Garenne. — S. 1880. *La butte d'Epinay, environs de Saint-Denis*. — S. 1881. *Bords de la Seine*.

* Aviat (Jules), peintre, né à Brienne-le-Château (Aube), élève de MM. E. Hébert, Bonnat et Lafrance. — Rue d'Amsterdam, 77. — S. 1876. *Portrait de Mme N. M. A...*; — *Portrait de M. E. B...*, dessin. — S. 1877. *Portrait du docteur E. Dorlicos*; — *Manuela*. — S. 1878. *Néero*; — *Portrait de Mme A...* — S. 1879. *Sainte Elisabeth de Hongrie*; — *Coin d'atelier*. — S. 1880. *Portrait de M. le général Henrion-Bertier*; — *Charlotte Corday*. — S. 1881. *Portrait de M. le docteur J. J. P...*; — *Portrait de Mlle J. P...* — S. 1882. *Les forgerons*; — *Portrait de Mme A. B...*

Aviat (Louis-Auguste), peintre, né à Arcis (Aube), élève de M. Pron. (Voyez: tome I*er*, page 31). — A Troyes. — S. 1869. *Effet de ciel après la pluie*, fusain; — *Un ciel sombre*, fusain. — S. 1870. *Le soir après la pluie*; — *Avant l'orage*, fusain.

Aviler (Auguste-Charles d'), architecte. Voyez: Daviler, tome I*er*, page 361.

* Avisart (Robin), architecte. Les archives municipales de Blois possèdent de cet artiste une quittance ainsi conçue: « Saichent tuit que « je, Robin Avisart, mestre des ouvraiges de la « conté de Blois, — pour M S. le duc d'Orléans, « — cognois avoir eu et reçu de M. d. S. la « somme de douze livres dix sols tournois, pour « mes gaiges de service au terme de la saint « Jehan-Baptiste. Je me tiens pour bien paié et « en quicte M. d. S. — A Blois, le premier jour « d'aoust, l'an mil quatre cenz. » (De Laborde, *Ducs de Bourgogne*).

* Avite (saint), évêque de Clermont en Auvergne. Il construisit l'église primitive de Notre-Dame-du-Port, celle de Saint-Genez de Thiers, et restaura celle de Saint-Anatolien, qui menaçait ruine. (Félibien, *Recueil historique*. — Lance, *Les architectes français*).

* Avril (Edouard-Henri), peintre, né à Alger, élève de MM. Pils et B. Lehmann. — Rue d'Alleray, 81. — S. 1878. *Portrait de M. A...* — S. 1880. *Chasseresses*.

* Axenfeld (Henry), peintre, né à Odessa (Russie), naturalisé français en 1878, élève de M. Léon Cogniet. — Rue des Beaux-Arts, 3 bis. — S. 1853. *La brodeuse, portrait de Mlle N...*, dessin; — *François I*er *et Charles-Quint chez la duchesse d'Etampes*, d'après Bonnington, dessin. — S. 1857. *Mariage mystique de sainte Catherine d'Alexandrie*, d'après le tableau du Corrège, de la galerie du Louvre, dessin; — *Portrait de*

Rembrandt, d'après Rembrandt, dessin; — *Portrait de Mme G...*, dessin; — *Portrait de M. F..*, pastel; — *Portrait de Mme C...*, pastel. — S. 1859. *Portrait de Mme B...*, pastel; — *Portrait de Mlle S...*, pastel; — *Portrait de Mme P...*, pastel; — *Portrait de M. P...*, pastel; — *La sœur de Rembrandt*, d'après Rembrandt, dessin. — S. 1861. *Fiancée;* — *Portrait du docteur B...*, dessin; — *Portrait de M. L...*, dessin. — S. 1863. *Jupiter et Antiope*, d'après le tableau du Corrège, du musée du Louvre, dessin à l'estompe; — *Le bourguemestre*, d'après Rembrandt, dessin à l'estompe. — S. 1864. *Portrait du docteur A...*, dessin à l'estompe. — S. 1865. *Portrait de M. C...*; — *Portrait de Mlle N...*, dessin à l'estompe; — *Portrait de M. P...*, dessin à l'estompe. — S. 1866. *Portrait de M. F. L...*; — *Portrait de Rembrandt*, dessin. — S.1867. *Pour le couvent;* — *Un vieux soudard*, dessin; — *Portrait de Mme A...*, dessin. — S. 1869. *Portrait de Mme D...*; — *Portrait de Mme G...*; — *Portrait de M. G. G...*, dessin. — S. 1870. *Un vieux philosophe*, dessin. — S. 1872. *Buveur*, dessin. — S. 1873. *Le Strega*. — S. 1875. *Le secret trahi;* — *Un vieux guerrier*, dessin (réexp. en 1878); — *Italienne*, dessin. — S. 1877. *La toilette.* — S. 1878. *L'aïeule.* — S. 1879. *Le petit secrétaire intime;* — *Une vieille hollandaise.* — S. 1880. *Un vœu;* — *La lecture interrompue.* — S. 1881. *La prière;* — *Une cheminée à Saint-Briac*, dessin à l'estompe; — *Un compilateur moderne*, dessin à l'estompe. — S. 1882. *Un portrait du temps jadis;* — *La tâche finie*, dessin.

* AZAM (Jean-Baptiste), peintre, né à Paris, élève de M. Adolphe Leleux. — Rue François Ier, 6. — S. 1876. *Le sommeil.* — S. 1878. *Chrysanthèmes.* — S. 1879. *Légumes;* — *Comestibles.*

AZE (Valère-Adolphe-Louis), peintre, né à Paris, élève de M. Robert-Fleury. (Voyez: tome Ier, page 32). — Rue Blanche, 56. — S. 1869. *Louis XI promenait dans Lyon par les boutiques le vieux roi René pour l'amuser aux marchandises, lui il prit les marchands;* — *Les porteuses d'eau à Venise.* — S. 1874. *Le matin.* — S. 1876. *Jean Bellin dans une rue de Venise.* — S. 1878. *Visite à la cathédrale;* — *Au retour de la messe.*

* AZON, architecte. Il fut le premier architecte de la cathédrale de Seez, qu'il construisit dans la première moitié du XIe siècle. L'œuvre d'Azon ne resta pas longtemps debout: peu de temps après qu'il y eut mis la dernière main, des voleurs ayant pénétré dans l'église et s'en étant rendus maîtres, ceux qui accoururent pour les en chasser incendièrent l'édifice, qui fut ainsi détruit. Cette église fut reconstruite par Yves, comte de Bellesme et d'Alençon, et évêque de Seez, sur l'invitation qui lui en fut faite par le pape Léon IX. (*Histoire des comtes d'Alençon*, livre II).

B

BAADER (Louis-Marie), peintre; Méd. de 3e cl. 1874. (Voyez: tome Ier, page 32). — Rue du Regard, 10. — S. 1869. *La Zampogna, ancien royaume de Naples;* — *Calypso après le départ d'Ulysse.* — S. 1870. *Contribution directe;* — *La saison des nids.* — S. 1872. *Sans vocation;* — *La toilette.* — S. 1873. *« Du côté de la barbe est la toute-puissance! »* — S. 1874. *La gloire posthume.* — S. 1875. *Le remords;* — *Chaudronnerie.* — S. 1876. *Fantaisie sur la vielle.* — S. 1877. *La cryptée, épisode du massacre des ilotes* (réexp. en 1878). — S. 1878. *Une méprise, Jeannot cherche la cuisine;* — *Raccommodeur de faïences, époque de Louis XVI.* — S. 1879. *La pêche;* — *Rêverie.* — S. 1880. *Portrait de l'auteur;* — *Georges Washington élu président des Etats-Unis d'Amérique, fait ses adieux à sa mère.* — S. 1882. *Portraits de Mme la vicomtesse de D... et de ses enfants.*

* BABCOCK (William), peintre, né à Boston, élève de M. Couture et de l'Ecole française. — A Barbizon (Seine-et-Marne). — S. 1868. *Poissons et légumes, nature morte;* — *Intérieur.* — S. 1874. *Dans les gorges de Rochefort, forêt de Fontainebleau.* — S. 1878. *A Rochefort, forêt de Fontainebleau.*

* BABONEAU (Henri-François-Marie), peintre, né à Nantes (Loire-Inférieure), élève de MM. Echappé et Chalot. — Rue des Abbesses, 13. Montmartre. — S. 1876. *Salomon au temple*, d'après une ancienne gravure, grisaille. — S. 1878. *Saint Augusrius, évêque*, grisaille, vitrail; — *Deux têtes*, XVIe siècle, vitraux. — S. 1879. *La France et l'Italie*, vitrail grisaille.

* BACCARIT, architecte des écuries du roi et des Quinze-Vingts, ne doit sa célébrité qu'à un acte de vandalisme: ce fut lui qui abattit, en 1744, le jubé de Saint-Germain-l'Auxerrois, à Paris, lequel avait été élevé sur les dessins de Pierre Lescot et sculpté par Jean Goujon. « En 1744, le chapitre qui desservait cette église ayant été réuni à celui de la cathédrale, les marguilliers et le curé, devenus maîtres absolus de l'édifice et désireux sans doute de donner une preuve éclatante de leur nouveau pouvoir, décidèrent la destruction de ce jubé. Trop remarquable, il est vrai, pour être apprécié à sa valeur dans un temps où le plus détestable goût régnait en fait d'architecture religieuse, ce bijou ne pouvait guère échapper à la destruction. Baccarit, ne craignant pas de se rendre complice de cette mauvaise action, mit le marteau dans ce petit chef-d'œuvre. Non content de cela, il osa porter la main sur le monument même: ce fut lui aussi qui laboura de cannelures les vieilles piles du chœur de cette église et enguirlanda leurs beaux chapiteaux du XIIIe siècle, après les avoir outrageusement mutilés. Il va sans dire que les affreux caissons et panneaux taillés au-dessus des archivoltes datent aussi de ce temps-là. Mais Baccarit, il faut le dire, ne fut pas seul coupable de ces indignes

dégradations : l'Académie des arts, à laquelle il avait soumis son projet de *décoration*, l'avait hautement approuvé ; il est donc juste aujourd'hui de frapper de la même réprobation tous les vandales de 1744 ». (Lance, *Les architectes français*).

* BACH (Armand-Eugène), peintre, né à Paris, élève de M. Cabanel. — Boulevard Saint-Germain, 198. — S. 1879. *Dans le chemin de la Grande-Marine à Capri* (Italie). — S. 1880. *Eva*. — S. 1881. *Manon Lescaut et le chevalier Desgrieux*. — S. 1882. *Les comédiens du château de la Misère*.

* BACHELER, architecte, vivait dans les premières années du xv° siècle. Les échevins de la ville de Béthune avaient confié en 1416 à Gautier Martin, maître des œuvres de la ville de Lille, l'achèvement d'une grosse tour « jointe à la forteresse du marché aux chevaux » ; quand le travail fut terminé, une contestation s'étant élevée avec les entrepreneurs qui en avaient été chargés, on appela pour recevoir ce travail Martin Le Vinchon, maître des œuvres de l'église Saint-Waast d'Arras, Jean Mynal, pensionnaire de la ville de Lille, et Bacheler, pensionnaire de l'église de Thérouranne. Ces experts, après examen de la question, décidèrent qu'il serait accordé une indemnité aux réclamants, et en fixèrent le chiffre à trente-sept livres huit sous. (Mélicocq, *Artistes du Nord*).

* BACHELIER (Nicolas), architecte et sculpteur, né à Toulouse le 17 juin 1485. L'église d'Assier (Lot), fut élevée sur ses dessins ; il commença en 1545, ce monument dû à la magnificence de Galiot de Genouillac, gouverneur du Languedoc. On voit encore dans une des chapelles de cette église le *mausolée de Genouillac*, dont Bachelier fut à la fois l'architecte et le sculpteur. On doit encore à cet artiste le *château d'Assier*, dont Brantôme parle comme d'un des plus somptueux du Quercy, et celui de *Montal*, près de Saint-Céré, bâti en 1534. Toutefois l'escalier du château de Montal, richement décoré de sculptures, comme les autres parties de l'édifice, n'est pas, dit-on, de la main de Bachelier. Il commença en 1543 le pont de Saint-Subra (Saint-Cyprien), à Toulouse, qui fut continué par son fils Dominique et achevé en 1601 par Pierre Souffron. Il décora la porte de la sacristie de la cathédrale de Rodez, et il fit le premier portail de l'église Saint-Sernin, de Toulouse. On lui attribue le clocher de l'église collégiale de Villefranche-de-Rouergue. Le buste de Bachelier figure au Capitole de Toulouse dans la salle des *illustres*. Consultez : Brantôme, *Hommes Illustres* ; — *Bulletin monumental*, tome I^{er} ; — Laffargue, *Arts en Gasc.* ; — Advielle, *Les Beaux-Arts*.

* BACHELIN (Auguste), peintre, né à Neufchâtel (Suisse), élève de M. Couture et de l'Ecole française. — Rue de Saint-Quentin, 22. — S. 1868. *La gamelle*. — S. 1869. *Triomphe et deuil*. — S. 1870. *Le tirage au sort*; — *Mai*. — S. 1872. *Entrée de l'armée de l'Est en Suisse, 1^{er} février 1871*. — S. 1875. *Conversion difficile, moine et Garibaldien*.

BACHEREAU-REVERCHON (Victor), peintre, élève de MM. G. Deville, E. Hébert et Bonnat. (Voyez : tome I^{er}, page 34). — Rue de Douai, 63. — S. 1869. *Chevreuil, panneau décoratif* ; —

Une querelle d'antichambre, aquarelle. — S.1870. *Chien poursuivant des canards, panneau décoratif pour la salle à manger* (appartient à M. G. de Bessé) ; — *Le renard et le buste*, aquarelle. — S. 1872. *Le fil et la chaîne*, aquarelle ; — *Les pillards*, aquarelle. — S, 1873. *Coin de meuble*, — S. 1875. *La partie de volant* ; — *Un martyr de la mode* ; — *Honni soit qui mal y pense*. — S. 1876. *La chambre de la reine, le 6 octobre 1789*. — S. 1877. *Tamerlan* ; — *La galerie des glaces à Versailles le lendemain du 19 janvier 1871*. — S. 1878. *Derniers moments de François de Lorraine, duc de Guise, assassiné devant Orléans par Poltrot de Méré* (1563). — S. 1879. *La veille d'un mariage au xvi° siècle, la signature du contrat* ; — *En faction du côté de l'office*. — S. 1880. *Présentation d'Henriette d'Entragues à Henri IV*. — S. 1881. *Beaumarchais lisant le mariage de Figaro chez la princesse de Lamballe*. — S. 1882. *La fontaine Wallace de la place Clichy* ; *Portrait de M. F...* ; — Trois aquarelles : *Fontaine Wallace* ; — *Causerie* ; — *Pressante déclaration*.

* BACON (Henri), peintre, né à Boston, élève de MM. Cabanel, Frère et de l'Ecole française. — Rue du Faubourg Saint-Honoré, 157. — S. 1868. *La première visite*. — *Les braconniers, effet de neige*. — S. 1869. *L'argent perdu* ; — « *Où est maman ?* ». — S. 1870 « *Comment on paie la carte* » ; — *Les amis*. — S. 1872. *Temple protestant le jour de Noël*. — S. 1873. *L'option, Alsace*. — S. 1875. *Les jeunes garçons de Boston se plaignent au Lord général Gage des procédés de ses soldats*. — S. 1876. *Franklin chez lui à Philadelphie*. — S. 1877. *En pleine mer, le Péreire, paquebot transatlantique*. — S. 1878. *Les adieux*. — S. 1879. *Funérailles à la mer*. — S. 1880. *Flirtation, behind the wheelhouse*. — S. 1882. *Récit d'un marin*.

* BACQUET. Le père Bacquet, carme déchaussé, construisit les bâtiments du couvent de la Visitation, à Gray, lesquels furent commencés en 1584. (Gattin et Bessons, *Histoire de la ville de Gray*).

* BACQUET (Paul-Eugène-Victor), sculpteur, né à Villemaur (Aube), élève de MM. Farochon et Dumont. — Boulevard Mont-Parnasse, 81. — S. 1870 *Bacchus jeune*, statue plâtre. — S. 1873. *Un exilé*, statue plâtre. — S. 1874. *Portrait de M. C. Vincent*, buste plâtre. — S. 1876. *Jeune Gaulois marchant au supplice*, statue plâtre. — S. 1878. *Velléda*, statue plâtre. — S. 1879. *Portrait de M. E. Jacques, conseiller municipal de Paris*, buste plâtre. — S. 1880. *Jeune fille*, statue plâtre. — S. 1881. *Portrait de M. le commandant d'état-major A...*, buste bronze (appartient au commandant ***). — S. 1882. *Portrait du baron Taylor*, buste plâtre (pour le palais de l'Institut).

* BADIN (Jean-Jules), peintre, né à Paris, élève de MM. Cabanel et Baudry. — A la manufacture nationale à Beauvais. — S. 1873. *Haïdé*. — S. 1874. *Portrait du jeune P. Boucher* ; — *La reine Labe*. — S. 1875. *Circé* ; — *Portrait de Mlle E. F...*. — S. 1876. *Portrait de Mme B...* ; — *Portrait de Mme G. D...*. — S. 1877. *Portrait de M. E. S...* ; — *Portrait de Lilie* (réexp. en 1878). — S. 1879. *Emilia* ; — *Jeune marchande de légumes à Yport* (Seine-Inférieure).

— S. 1880. *Portrait M. P. B...*; — *La petite bohême.* — S. 1881. *Portrait de Mlle E...*; — *La fille du lansquenet.* — S. 1882. *Portrait de Mme M...*; — *Portrait de M. M...*

BADIOU DE LA TRONCHÈRE, sculpteur. (Voyez: tome I^{er}, page 35).— Rue d'Enfer, 97.— S.1869. *Tête d'étude*, terre cuite. —S. 1870. *Portrait de M. B. de L...*, buste marbre. — S. 1872. *Marguerite de Valois, reine de Navarre, sœur de François I^{er}*, statue marbre (pour la ville d'Angoulême) ; — *Charles Rollin, recteur de l'Université* (1694), buste marbre (pour l'école Normale supérieure). — S. 1873. *Portrait de M. H. T...*, buste marbre. — S. 1874. *Portrait du jeune C. T...*, buste marbre ; — *Portrait du baron L...*, buste plâtre. — S. 1875. *Portrait de Mme A. T...*, buste marbre ; — *Tête d'étude*, marbre. — S. 1876. *Portrait du docteur Edouard Meyer*, buste marbre. — S. 1878. *Portrait de M. B...*, buste plâtre. — S. 1880. *Jeune fille*, buste plâtre coloré.

* BADOUREAU (J.-F.), graveur. — Rue du Gros-Chenet, 21. On cite de lui : *Les deux enfants Jésus*, d'après Raphaël ; — *Le Christ et la Vierge*, d'après le Titien ; — *La Vierge à la chaise* et *La Vierge au poisson*, d'après Raphaël ; — *Saint Jean*, d'après le Dominiquin, etc.

* BADUEL, architecte, vivait au XVI^e siècle. Il construisit en 1545, à Bournazel (Aveyron), lieu de sa naissance, un château que l'auteur des *Annales de Rouergue*, qualifie de splendide monument, et qui eût pu être, ajoute-t-il, la demeure d'un prince, s'il eût été achevé d'après les plans de cet artiste. Baduel avait fait ses études en Italie, aux frais du seigneur de Bournazel, et c'est à son retour en France et après avoir été employé à Paris aux travaux du Louvre, qu'il construisit la belle résidence de son Mécène. M. de Gaujal attribue à Baduel la construction du château de Graves, mais cette assertion est contredite par M. de Marlavagne, il invoque à l'appui de son opinion un texte manuscrit qu'il a eu sous les yeux, et duquel il résulte que ce château, au moins dans ses plus belles parties, le grand portail, la galerie et les pilastres de la cour intérieure, fut, en 1533, l'œuvre de Guillaume de Lissorgue, surnommé le sourd de Bournazel. — Consultez: Lance, *Les architectes français*.

* BADUEL (Paul-Antoine), peintre, né à Paris, élève de MM. Pils, Léon Cogniet et Feyen-Perrin. — Rue Blanche, 60. — S. 1875. *La chanson du fou*. — S. 1877. *Portrait de Mme V...* — S. 1880. *Un duo*.

* BADUFLE (Albert-Paul), sculpteur, né à Chartres (Eure-et-Loir), élève de MM. Jouffroy et Chenillion. — Rue Monsieur-le-Prince, 22. — S. 1874. *Le poète Philippe Desportes*, buste plâtre. — S. 1882. *Portrait de M. B...*, buste plâtre (appartient à M. F. Brault).

* BAFFIER (Eugène), sculpteur, né à Neuvis-le-Barrois (Cher), élève de l'Ecole des beaux-arts de Nevers et de MM. Aimé Millet et J. Garnier. — Rue de l'Ouest, 132. — S. 1880. *La République*, buste plâtre. — S. 1881. *La République*, buste marbre (pour la mairie du XIV^e arrondissement de Paris). — S. 1882. *Au coin du feu*, buste plâtre ; — *Portrait de Mlle Charlotte M...*, buste plâtre argenté.

* BAGUÈS (Eugène-Joseph-Antoine), peintre, né à Paris, élève de MM. Laporte et J. Lequien. — Rue de Chabrol, 18. — S. 1881. *Portrait de Mme A. M. B...* — S. 1882. *Saint Jean-Baptiste* ; — *Portrait de M. B...*

* BAIL (Les frères), architectes. En 1464, ils construisirent la chapelle Notre-Dame de Kernasclédin, en la paroisse Saint-Caradec-Trigomel, dans le Morbihan. — Consultez : Lance, *Les architectes français*.

* BAIL (Claude-Joseph), peintre, né à Limonest (Rhône), élève de M. J. Bail, son père et de M. Gérôme. — A Bois-le-Roi (Seine-et-Marne). — S. 1878. *Nature morte*. — S. 1879. *Huîtres* ; — *Poissons de mer*. — S. 1880. *Bibelots*. — S. 1881. *Le cochon*. — S. 1882. *La mère Brune* ; — *Joueur de violoncelle*.

* BAIL (Franc-Antoine), peintre, né à Paris, élève de son père, et de MM. Gérôme et Carolus Duran. — A Bois-le-Roi (Seine-et-Marne). — S. 1878. *Poissons*. — S. 1879. *Deux natures mortes*. — S. 1880. *La vendange*. — S. 1882. *Intérieur rustique*.

BAIL (Jean-Antoine), peintre, né à Chasselay (Rhône). (Voyez : tome I^{er}, page 35). — A Bois-le-Roi (Seine-Inférieure). — S. 1869. *Le colporteur* ; — *L'image*. — S. 1870. *Le repos de quatre heures*. — S. 1873. *Mendiant*. — S. 1874. *Le dimanche en Auvergne*. — S. 1875. *Une fromagerie en Auvergne* ; — *La soupe*. — S. 1876. *Le raisin*. — S. 1877. *Au cabaret*. — S. 1878. *La vendange*. — S. 1879. *Le chat* ; — *Les pommes*. — S. 1880. *Bonne chasse*. — S. 1881. *Un membre de la fanfare*. — S. 1882. *Une auberge, en Normandie* ; — *Un intérieur de tisserand, à Veules (Seine-Inférieure)*.

* BAILLARGE (Alphonse-Jules), architecte né à Melun (Seine-et-Marne), élève de Duban ; méd. 2^e cl. 1875 ; rappel 1876. — Rue Etienne Palla, 21, à Tours. — S. 1875. *Basilique de Saint-Martin de Tours restituée sur ses fondations du XI^e siècle*, huit châssis : 1° et 2°. Plans ; — 3°, 4°, 5°. Elévations ; — 6°, 7°. Coupes ; — 8°. Vue perspective du quartier des marches après la reconstruction de la basilique. — S. 1876. *Monuments du château de Loches* (Indre-et-Loire) sept châssis : 1°. Plan ; —2°, 3°, 4°. Elévation de la citadelle du château côté sud ; — 5°. Plans de la porte des Cordeliers ; — 6°. Elévation restaurée, côté de la rivière ; — 7°. Coupe transversale restaurée. — S. 1877. *Projet de monument funéraire à élever dans l'église de Solesmes sur le tombeau de R. P. abbé Dom Prosper Guéranger*, deux châssis : 1°. Elévation du tombeau ; — 2°. Plans, coupe du caveau funéraire ; — *Pont de Saint-Côme, près de Tours, après sa rupture le 27 janvier 1871*.

* BAILLET (Ernest), peintre, né à Brest (Finistère), élève de MM. O Saunier. — Rue d'Orsel, 13. — S. 1877. *Le soir dans la Gorge-aux-Loups, forêt de Fontainebleau*. — S. 1878. *Le chemin de Kerangosquer, près de Pont-Aven* (Finistère) ; — *Une ferme aux environs de Pont-Aven*. — S. 1879. *Pins maritimes, à Douarnenez* (Finistère) ; — *Le port Ru, à Douarnenez, marée basse*. — S. 1880. *La ferme de Kervigüelen, près de Pont-Aven*. — S. 1881. *Barques de pêche de l'Adriatique*. — S. 1882. *Les chênes de Saint-Fiacre (Bretagne)*.

BAILLY (Antoine-Nicolas-Louis), architecte; président de la société des artistes français. (Voyez: tome I^{er}, page 36). — Boulevard Bonne-Nouvelle, 19.—Exposition Universelle de 1878: *Palais du Tribunal de Commerce de Paris;* Plans, coupes, élévations photographiques, modèle en relief de l'escalier principal ; — *Mairie du IV^e arrondissement de Paris*, place Baudoyer : Plans, coupes, élévations photographiques.

BAILLY (Charles-Elie), sculpteur (voyez: tome I^{er}, page 36). — Rue Pérignon, 22. — S. 1869. *La femme à l'amphore*, statue plâtre. — S. 1870. *Portrait de M. A. S...*, buste plâtre. — S. 1873. *Portrait de Mlle A. L..*, buste plâtre. — S. 1874. *Portrait du général C. P...*, buste marbre ; — *Portrait de M. J. C...*, buste plâtre. — S. 1875. *Portrait de M. Ravaut*, buste marbre (réexp. en 1878) ; — *Amour*, statuette marbre ; — *Portrait de M. J. C...*, buste marbre. — S. 1876. *Portrait de Mme C. L...*, buste marbre ; — *Portrait de M. E. S...*, buste marbre. — S. 1877. *Portrait de Mme R. J...*, buste marbre (réexp. en 1878) ; — *Portrait de M. R. S... de la comédie française*, buste plâtre. — S. 1878. *Le premier inventeur*, statue plâtre ; — *Portrait de Mme N. M...*, buste marbre. — S. 1879. *Seigni Joan le fol*, statue plâtre ; — *Portrait de M. P. M...*, buste plâtre. — S. 1880. *Portrait de Mme A M...*, buste plâtre ; — *Voltaire*, statuette plâtre. — S. 1881. *Portrait de M. Edmond Valentin*, buste marbre (appartient à l'Etat).

* BAILLY (Félix), peintre, né à Troyes (Aube). — Faubourg Croncels, 32, Melun. — S. 1870. *Paysage, effet de brouillard pendant une journée d'automne;* — *Un jour d'automne, effet de brouillard*, dessin ; — *Un jour d'automne, après la chute des feuilles*, dessin. — S. 1872. *Le chemin vert, environs de Melun, effet d'automne*, dessin.

* BAILLY (Gérard), sculpteur de Reims, mort en 1548. Maître Gérard Bailly, *tailleur d'images*, exécuta à la cathédrale les sculptures de l'autel du Saint-Lait, et celles de l'autel de la Transfiguration. Les premières seules sont connues par le dessin des archives du chapitre, qu'a publié M. Paris. On voit de lui au musée de Reims : *La Nativité*, retable en pierre tendre, à trois divisions.

* BAILLY (Jean), né à Bourges en 1480, l'un des architectes de l'église Saint-Jean de Troyes, fut chargé en 1508 de visiter les quatre piliers du chœur de cette église « attenant les chaires des prêtres et les voltes tant bas que haut ». Ses honoraires pour cette visite, dans laquelle il était assisté de son « compaignon », furent de dix sous. Il fut de nouveau consulté sur la même question en 1511. Le 15 juillet, on l'appela avec plusieurs autres architectes pour donner son avis sur la démolition du petit clocher et des hautes et basses voûtes de la même église. Les chefs de la bourgeoisie de Troyes consultés par l'évêque pour décider s'il convenait de continuer la tour du nord de la cathédrale, il prit part à cette délibération avec Garnache, Jean de Soissons et l'architecte de la cathédrale, Martin Chambiges. On le retrouve encore en 1521, avec Chambiges, dans une visite de l'église Saint-Jean : il s'agissait de refaire les voûtes et de terminer le petit clocher, qu'on a décidé de conserver. — Consulter : Assier, *Comptes de la fabrique*.

* BAILLY (Jean), architecte, fils du précédent. Il succéda en 1532 à Jean de Soissons comme architecte de Troyes. Il continua la tour du nord jusqu'en 1554, époque à laquelle elle était arrivée à la hauteur de la corniche qui couronne le cadran. Il mourut le 19 août 1559 et fut inhumé dans la cathédrale. — Consultez : Pigestte, *Cathédrale de Troyes*.

BAILLY (Léon-Charles-Adrien), peintre. (Voyez: tome I^{er}, page 36). — Avenue d'Eylau, 157. — S. 1868. *Le jour de la paye* ; — *Sybille*. — S. 1869. *Une chambre ardente*. — S. 1870. *Portrait de M. B...;* — *La bonne mère*.

* BAILY (Mlle Caroline-Berthe-Alice), peintre, née au Havre (Seine-Inférieure), élève de l'école professionnelle de la rue Laval, de MM. Parvillée et Ch. Bellay. — Rue Lallier, 4. — S. 1879. *Odile*, faïence. — S. 1880. *Portrait de Mlle Fanny C...*, miniature. — S. 1881. *Portrait de Mme H. C...*, miniature ; — *Portrait de Mlle M. L...*, miniature. — S. 1882. *Loulou*, miniature ; — *Deux plats*, faïence.

* BAIRD (William-Baptiste), peintre, né à Chicago, élève de M. Yvon et de l'école française. — Rue Odessa, 3. — S. 1872. *Le retour du prisonnier*. — S. 1874. *Une mère de famille*. — S. 1876. *Une poule et ses poussins ;* — *Dans la forêt de Fontainebleau*. — S. 1877. *Un chemin à Clamart (Seine-et-Oise)*. — S. 1878. *Printemps ;* — *Bois de Clamart*. — S. 1879. *A Grez (Seine-et-Marne)*. — S. 1880. *Vaches ;* — *Moutons*. — S. 1881. *Un troupeau dans le midi ;* — *Vaches revenant du pâturage*.

* BAL (Jean-Baptiste-Edouard), peintre, né à Paris. — Rue de Vaugirard, 98. — S. 1868. *Pour faire une omelette*, nature morte. — S. 1869. *Intérieur d'église*. — S. 1870. *Portrait de Mme Marianne Marland*, dessin à la mine de plomb. — S. 1872. *Tasse et soucoupe*. — S. 1876. *Casque et cuirasse ;* — *Portrait de Mme L. B...*, dessin. — S. 1877. *Portrait de M. R...*, dessin. — S. 1878. *Coin de table*. — S. 1879. *La timbale ;* — *Les bords de l'Oise;* —*Bonne-maman*, dessin ; — *Jeune paysan*, dessin. — S. 1880. *Intérieur de ferme à Frépillon (Seine-et-Oise)*. — *Environs de Montmorency, soleil couchant*. — S. 1881. *Un modeste déjeuner*.

* BALAIRE (Charles), graveur, né à Paris, élève de M. Fagnion. — Avenue du Maine, 73. — S. 1875. *Les fraudeurs de tabac*, d'après M. Billet, dessin de M. Duvivier (pour le *Monde illustré*) ; — *Le poirier de messire Jean*, d'après M. Hanoteau, dessin de M. Duvivier; gravures sur bois pour le *Monde illustré*. — S. 1876. *Tirailleurs à la Malmaison*, d'après M. Berne-Bellecour, gravure sur bois (pour l'*Art*) ; — *Un mariage protestant*, d'après M. Brion, dessin de M. Duvivier, gravure sur bois (pour le *musée des familles*). — S. 1877. *Frédéric Barberousse visite le tombeau de Charlemagne*, d'après Rethel, dessin de M. Duvivier (pour une *Histoire de Charlemagne*). — S. 1882. Trois gravures sur bois : *Le déjeuner sur l'herbe*, dessin de M. Riou ; *La vieille Mause*, d'après M. Maillart; — *Le château de Kenilworth*, dessin de M. Riou (pour une édition des œuvres de Walter-Scott).

BALFOURIER (Adolphe-Paul-Emile), peintre,

né à Montmorency (Seine-et-Oise). élève de M. Rémond. (Voyez : tome I^{er}, page 37). — Rue Frochot, 8. — *Vue prise à Elché*, dessin. — S. 1869. *Une fontaine à San-Moragués* (Majorque) ; — *Cours de la Tardoire* (Haute-Vienne) ; — *Tour de Curruz* (Espagne) dessin ; — *Un moulin à Elché*, dessin. — S. 1870. *Vue prise à Hyères* (Var) ; — *Poste de douaniers, à Almanarer* (Var) ; — *Quatre gravures à l'eau forte*, même numéro. *Vues prises aux environs d'Hyères*. — S. 1872. *Cascatelles de Tivoli* (Italie) ; — *Vue prises dans le Var*. — S. 1873. *Différentes vues prises dans le Var.* — S. 1874. *Environs de Valence* (Espagne). — S. 1875. *Rochers, à Hyères* (Var) ; — *Le pressoir à huile* ; — *Tour Samblancq à Elché* ; — *Bouquets de pins, à Almanarre* (Var) ; — *Cinq eaux-fortes* ; *Quatre vues prises à Hyères* ; — *Un aveugle à Elcpé* (pour l'*Illustration nouvelle*).

* BALLA (Jules), peintre, né à Rio-Janeiro, de parents français, élève de MM. Signol et Cabanel. — Boulevard Maillot, 46, à Neuilly-sur-Seine. — S. 1869. *Portrait de Mlle A...*, dessin ; — *Portrait de Rembrandt*, d'après le tableau de Rembrandt du musée du Louvre, dessin. — S. 1870. *Portrait de M. B...* ; — *Portrait de l'auteur*, dessin ; — *Portrait de Jean et de Gentil Bellin*, d'après le tableau de Gentil Bellin, du musée du Louvre, dessin.

* BALLANDE (Louis-Jean), peintre, né à Terrasson (Dordogne), élève de MM. Leygue et Gérôme. — A Vernon (Eure). — S. 1876. *Portrait de Mlle Jeanne P...*, fusain. — S. 1877. *Portrait de M. P. M...* ; — *Portrait de Mme A. M...*, fusains. — S. 1879. *Portrait de Mme**** ; — *Portrait de M**** ; — *Portrait de M. A...*, dessin. — S. 1881. *Portrait de M****.

* BALLAVOINE (Jules-Frédéric), peintre, né à Paris, élève de M. Pils. — Rue de la Tour d'Auvergne, 16. — S. 1869. *Portrait de l'auteur*, dessin. — S. 1870. *Portrait de Mme Blanche B...* — S. 1872. *Un rêve*, panneau décoratif. — S. 1874. *Le bouquet de fête*. — S. 1875. *La cigale.* — S. 1876. *Le bouquet du fiancé* ; — *Méditation*. — S. 1877. *Plaisirs d'été*, panneau décoratif ; — *La banderie*, panneau décoratif ; (appartiennent à M. Cléry). — S. 1878. *Portrait de Mme J. de B...* ; — *Une partie de campagne aux environs de Paris*. — S. 1879. *Le tir*. — S. 1880. *La séance interrompue*. — S. 1882. *Les aquarellistes* ; — *Surprise*.

* BALLEROY (Albert de), peintre, né à Igé (Orne), élève de M. Smitz (Voyez : tome I^{er}, page 37). — Rue de Miroménil, 2. — S. 1869. *Une chasse dans le parc d'Enonville* ; — *Le défaut*. — S. 1870. *Le vol de l'est* (sic) ; — *Chiens briquets*.

* BALLEROY (Charles de), peintre, né à Limoges (Haute-Vienne), élève de son père et de M. Gérôme. — Rue Mazagran, 10. — S. 1878. *Portrait de l'auteur*, dessin. — S. 1880. *Cinéraire*, aquarelle.

* BALLET (Léon-Victor), peintre, né à Paris, élève de M. Riottot. — Avenue de Clichy, 88. — S. 1872. *Fleurs*, porcelaine. — S. 1876. *Nature morte*, faïence. — S. 1880. *Chrysanthèmes*, faïence. — S. 1882. *Giroflées*, faïence. — *Roses*, porcelaine.

* BALLIN (Auguste-Charles-Alfred), peintre, né à Boulogne-sur-Mer (Pas-de-Calais), élève de M. J. Noël. — Rue Sainte Adresse, 19, au Hâvre. — S. 1868. *Vue prise dans le bassin Dock du Havre* ; — *Le Hâvre vu de la mer*. — S. 1869. *Tempête* ; — *Souvenir des environs de Boulogne-sur-Mer*. — S. 1870. *La Hogue, 29 mai 1692* ; — *Le port de Boulogne-sur-Mer, à marée basse.* — S. 1872. *Intérieur d'une cour de ferme, à Sainte-Adresse* (Seine-Inférieure). — S. 1873. *Chapelle et tombeau d'Edouard-le-Confesseur, à l'abbaye de Westminster* (Angleterre), eau-forte. — S. 1874. *Le chant de l'alouette*, d'après M. D. Cox, gravure. — S. 1877. *Six eaux-fortes : Marine d'autrefois* ; — *Marine d'aujourd'hui* ; — *Greenwich* ; — *Gravesend* ; — *Windsor-Castle* ; — *London-Bridge* ; — *Quatre eaux-fortes : Avant le combat* ; — *Combat* ; — *Après le combat* ; — *Baissant pavillon*. — S. 1878. *Un combat naval en 1800* ; — *Portsmouth, vieux navires servant de magasins au charbon de la flotte anglaise*, gravure (pour l'eau forte en 1878) ; — *La chapelle d'Edouard-le-Confesseur, dans l'abbaye de Westminster*. — S. 1880. *La rade de Portsmouth en 178*, gravure.

* BALLIN (John), graveur, né à Veile (Danemark), élève de l'Ecole des beaux-arts de Paris. — S. 1874. *La séparation*, d'après M. Protais ; — *Les adieux*, d'après M. Tissot. — S. 1877. *Les carpes de Fontainebleau*, d'après M. Comte, gravure au burin et à la manière noire. — S. 1880. *Les eaux de Béthesda*, d'après le tableau de M. Edwin-Long.

* BALLOT (Mme Charles), née Adélaïde Belloc, peintre, née à Paris, élève de MM. Belloc et Chaplin. — Rue Saint-Arnand, 11 bis. — S. 1870. *Portrait de Mme Louise. S. Belloc.* — S. 1872. *La République*, d'après Belloc, miniature. — S. 1873. *Portraits de Mme*** et de son fils*, miniature. — S. 1875. *Portrait de M. C. B...* — S. 1877. *Portrait de M. R. M...* — S. 1879. *Portrait de Mme Henry C...*

* BALLOT (Mme), née Jacqueline-Cécile Adelon, peintre, née à Fleurey-sur-Ouche (Côte-d'Or), élève de Mlle Rosa Bonheur. — Rue de Grenelle Saint-Germain, 59. — S. 1878 *Portrait de Mme E...*, pastel (appartient à Mme Questroy). — S. 1879. *Portrait de Mme P...*, pastel.

BALLU (Théodore), architecte, O. ✶ 1869 ; membre de l'Institut 1872 ; C. ✶ 1882 ; méd. 1^{re} cl. 1878, E. U. (Voyez tome I^{er}, page 38). — Rue Blanche ; 80. — Exposition Universelle de 1878 : *L'Hôtel-de-Ville de Paris* : Plans, coupes, dessins d'ensemble et de détail des diverses façades, modèle en relief du monument (en collaboration avec M. P. J. E. Deperthes) ; — *Eglise Saint-Joseph, à Paris* : Plans, vues photographiques, modèle en relief ; — *Eglise Saint-Ambroise, à Paris* ; monographie, vues photographiques ; — *Eglise de la Trinité à Paris* ; monographie, vues photographiques, modèle en relief de la façade.

* BALLU (Albert), architecte né à Paris, élève de son père et de M. F. Barrias ; méd. 3^e cl. 1874 ; 2^e cl. 1877 ; 3^e cl. 1878 (E. U.). — Rue Blanche, 80. — S. 1874. *Eglise de Jouy-le-Moustier* (Seine-et-Oise), six châssis, quatorze dessins : 1°, 2°, et 3°. *Façades principale, absidale, latérale, état actuel, restauration* ; — 4°. *Plan actuel, vue perspective* ; — 5°. *Plan restauré, coupe longitu-*

dinale, état actuel, restauration ; — 6°. Coupe transversale, état actuel, restauration (réexp. en 1878). — S. 1875. *La vallée des moulins, à Amalfi* (Italie), aquarelle ; — *Eglise de la Ferté-Alais* (Seine-et-Oise), pour les Archives et les Publications de la Commission des Monuments historiques (réexp. en 1878).—S. 1877. *Projet de reconstruction de l'église d'Esnandes* (Charente-Inférieure), quatre châssis : (réexp. en 1878) ; — *Projet de Palais-de-Justice pour Charleroi* (Belgique), huit châssis (Ce projet en voie d'exécution a obtenu le 1er prix au concours (réexp. en 1878). — S. 1880. *Vues de Tolède et de Tanger*, aquarelles ; — *Vues de Constantine, Alger et Tunis*, aquarelles.

* BALLUE (Pierre-Ernest), peintre, né à la Haye-Descartes (Indre-et-Loire), élève de M. E. Vallée. — Rue de Saint-Vincent-de-Paul, 5. — S. 1875. *Chemin bordé de pommiers sur la lisière d'un bois* (appartient à M. Turquet) ; — *L'allée de chênes, dans la forêt de Saint-Michel* (Seine-et-Oise), *un jour d'automne*. — S. 1876. *La plaine de Barbizon* (Seine-et-Marne) ; — *Les bords du Morin, à Crécy* (Seine-et-Marne). — S. 1877. *Une cour de ferme aux environs d'Amiens*. — S. 1878. *L'allée des artistes, forêt de Fontainebleau* (appartient à M. Bourdier) ; — *Dans les bouleaux, forêt de Fontainebleau* (appartient au même). — S. 1879. *Le chemin de Sorbonne* (Seine-et-Marne), *un soir d'automne*. — S. 1880. *Le matin sur les bords de la Clayse*. — S. 1881. *Les bords de la Vienne près Chinon*.

BALLUE-GENEVAY (Mme Blanche), peintre, née à Paris, élève de Mme Le Guay. — Rue de la Pompe, 111. Passy. — S. 1877. *L'Aurore et Céphale*, d'après Boucher, émail. — S. 1878. *Les Trois Grâces et l'Amour*, d'après Boucher, émail. —S. 1881. *Portrait de Juliette*, émail. — S. 1882. *La marquise de Noailles*, d'après J. F. Lagrenée, émail.

* BALMETTE (Jules-Jean), peintre, né à Cognac (Charente), élève de M. Yvon. — S. 1868. *Un mendiant ;* — *Lapin et corbeau, nature morte.* — S. 1869. *Portrait du père de l'auteur ;* — *Nature morte.* — S. 1870. *Adoration des Mages ;* — *Portrait de Mme de M. B...* — S. 1872. « *Ma tante Jeannette* » *paysanne de Saint-Même* (Charente). — S. 1873. *Portrait de M. L...* — S. 1876. *Portrait de Mme de K...* — S. 1879. *Portrait de Mme de V...*

* BALMY-D'AVRICOURT (Léopold-Gaston), peintre, né à Noyon (Oise), élève de MM. Herst, Dubuffe et Mazerolle. — Rue des Martyrs, 35. — S. 1874. *Vue prise aux environs de Zurich* (Suisse). — S. 1878. *La ferme du Chatel, aux environs de Pont-Aven* (Finistère), — S. 1879. *Le pré de Saint Guénolé, à Pont-Aven*.

BALZE (Paul-Jean-Etienne), peintre, mort à Paris le 27 mars 1884. (Voyez : tome Ier, page 40). — Rue Dauphine, 47. — S. 1869. *Façade de l'église Notre-Dame-de-Puiseaux, décorée de peintures sur faïence par l'auteur ;* — *Sainte Cécile, spécimen des peintures qui décorent la façade de l'église de Puiseaux*, faïence.—S. 1877. *La Poésie*, d'après Raphaël, faïence.—On lui doit encore, à la façade de l'église Notre-Dame-de-Puiseaux : *Saint Pierre ;* — *Saint-Paul ;* — *Saint-Louis et Louis VI*, faïence ; — A l'église Saint-Joseph à Paris, tympans du porche : *Saint Joseph montant au ciel ;* — *L'Ange de la Vigilance ;* — *L'ange de la Pureté*, émaux sur lave.

BALZE (Raymond), peintre. (Voyez : tome Ier, page 40). — Rue Furstemberg, 6. — S. 1868. *Les vendeurs chassés du Temple*, gouache ; — *Le portrait du chat*, dessin. — S. 1872. *Elégie nationale*. — S. 1873. *Jésus-Christ apaise une tempête*. — S. 1874. *La première couronne ;* — *Bénédiction pontificale à Sainte-Marie-Majeure, à Rome*. — S. 1877. *Jeanne d'Arc, à Patay ;* — *Silène ;* — *Les dons d'Abel et de Caïn à leur mère*, pastel ; — *Horace chante aux Tiburtines les bienfaits de Mécène*, lithographie ; — *L'Étude*, lithographie. — S. 1878. *Sic transit gloria mundi ;* — *Horace chantant ses poésies aux Tiburtines ;* — *La guerre, ses causes et ses suites*, dessin ; — *Etudes d'enfants*, dessin. — S. 1879. *Le dessin d'art à l'asile*. — S. 1880. *Il campo d'oro, décoration du char de la messe des moissonneurs ;* — *Cavalcator romain poursuivant un taureau ;* — *Le Génie guidé par l'Étude s'élève à l'immortalité*, pastel ; — *Triomphe de Paul-Emile* (Tite Live), dessin à la plume. — S. 1882. *La réprimande maternelle ;* — *La distraction, instruction obligatoire ;* — *Le Christ au jardin des Oliviers*, dessin ; — *Le Christ apaisant la tempête*, dessin.

* BANCE (Louis-Charles-Jacques-Albert), peintre, né à Paris, élève de MM. Butin et Van Marcke. — Rue Lechatelier, 13. — S. 1875. *Retour des moullières, à Villerville* (Calvados). — S. 1877. *Vaches dans les Graves, à Villerville*. — S. 1880. *Egarée*. — S. 1881. *L'herbage de la Couture, à Cambremer* (Calvados). — S. 1882. *Herbage, à Saint-Pair-du-Mont* (Calvados).

* BAR (Nicolas), architecte. En 1515, il fut nommé maitre des œuvres de maçonnerie du comté de Vaudémont (Lorraine), en remplacement de Mengin-Cheveron, décédé. Il demeurait au Pont-Saint-Vincent (Meurthe). — Consultez : Lepage, *Les offices*.

BAR (Pierre-Alexandre de), peintre, né à Montreuil-sur-Mer, (Pas-de-Calais), élève de M. A. du Fontenay. (Voyez : tome Ier, page 41). — Rue Boileau, 24, à Auteuil. — S. 1868. *Vue prise près de Lans-le-Bourg* (Savoie). — S. 1869. *Vue prise aux environs de Saint-Michel-de-Maurienne* (Savoie); — *Vue du pont de la Saulce, près Saint-Michel-de-Maurienne*, aquarelle ; — *Vue prise à Châtillon* (Savoie), fusain. — S. 1870. *La nuit de Walpurgis ;* — *Souvenir de Savoie*, aquarelle. — *Mort de Virginie, paysage ;* — *Une rue au Caire* (Egypte). — S. 1873 *Ravin sous bois*, fusain. — S. 1874. *Intérieur de forêt en Amérique*. — S. 1876. *Paysage dans le Morvan*, d'après M. Hannoteau, eau-forte. — S. 1880. *Souvenir des Alpes*, pastel ; — *Environs de Dieppe*, autographie ; — *Environs de Menton* (Haute-Savoie), autographie. — S. 1881. Trois gravures : *Portraits*.

BARABAN (Victor-Louis), architecte, né à Paris, élève de M. A. J. Hénard. (Voyez : tome Ier, page 41). — Rue Billaut, 35. — S. 1869. *Projet de construction de l'église Saint-Michel, à Lille*, cinq châssis, même numéro : 1°. Plan ; — 2°. Façade principale ; — 3°. Façade latérale ; — 4°. Coupe longitudinale ; — 5° à 7°. Coupe transversale, plan général et perspective (en collabo-

ration avec M. G. Hénard). — S. 1872. *Eglise de Noyon* (Oise) *et ses dépendances, XIV° siècle*, douze châssis : 1° a 6°. Plans, façades, coupes de l'état actuel ; — 7° à 12°. Plan, façades, coupes et détails restaurés.

* Baraguey, architecte du roi et du palais du Luxembourg. Le théâtre de l'Odéon à Paris, ayant été incendié en 1818, fut restauré par Chalgrin et Baraguey. A cette courte notice, Lance, dans son *Dictionnaire des Architectes français*, n'ajoute que le détail suivant : « Dans une lettre datée du 13 août 1815, Baraguey prend le double titre d'architecte du roi et du Luxembourg, sans doute pour donner plus de poids à la réclamation qu'il adresse au maire de son arrondissement ; cette réclamation est relative à une contribution municipale de 280 francs, qu'il trouve d'autant plus excessive qu'il vient d'avoir trois prussiens à sa charge pendant neuf jours, lesquels prussiens lui ont coûté un louis par jour !.... »

* Barbai (Ursin), architecte, né à Villiers, près des Andelys, le 21 janvier 1750, mort à Montmirail le 27 octobre 1824 ; il donna dans les dernières années du règne de Louis XVI, les plans du château de son village natal. — Consultez : B. de Ruville, *Histoire des Andelys*.

* Barbant (Auguste), graveur, né à Paris. — Rue de Vaugirard, 14. — S. 1881. *Lac Guengo*, d'après M. de Bar, gravure sur bois. — S. 1882. *Paysage*, d'après M. A. de Bar ; — *Paysage*, d'après M. Riou, gravure sur bois.

* Barbant (Charles), graveur, né à Paris, élève de M. Best et de son père. — Rue de Vaugirard, 114. — S. 1869. *La reine de Saba visitant le roi Salomon*, dessin de M. Gustave Doré, gravure sur bois. — S. 1872. *Patriarche russe*, dessin de M. de Neuville, gravure sur bois (pour le *Tour du Monde*). — S. 1873. *Sept gravures sur bois*, dessins de MM. A. de Neuville, E. Bayard, Lavée et de Niederhausen (réexp. en 1878). — S. 1874. Six gravures sur bois : *François II, à seize ans* ; — *L'amiral de Coligny* ; — *Femme Tzigane*, dessins de M. de Neuville ; — *Le sentier*, dessin de M. Clerget ; — *Histoire du pélerin*, dessin de M. Vierge. — S. 1875. Six gravures sur bois : *La prise d'une forteresse*, dessin de M. Viollet-le-Duc (pour *l'Histoire d'une forteresse*) ; — *L'arrestation de Broussel* ; — *L'hôtel de la rue Quincampoix* ; — *Le château de Blois*, dessins de M. de Neuville (pour *l'Histoire de France*, de Guizot) ; — *La porte nord du grand Tôpe de Sanchi*, dessin de M. Thérond ; — *Effet de nuit*, dessin de M. Riou (pour le *Tour du Monde*). — S. 1876. Six gravures sur bois : *Paysan de la campagne de Rome*, dessin de M. Maillart ; — *Vue de Rome*, dessin de M. Français ; — *Le temple d'Auguste*, dessin de M. H. Clerget ; — *Course de chevaux* ; — *Le châtaignier des Cent-Cavaliers*, dessin de M. Grandsire ; — *Le chemin du village*, dessin de M. Weber ; — *Une gravure sur bois* : *Un dessin de M. Doré* (pour une édition de *Roland furieux*). — S. 1877. Six gravures sur bois : *Trois sujets*, dessins de M. G Doré (pour une édition de *Roland furieux*) ; — *Assassinat de Jean-Sans-Peur* ; — *Portrait de Calvin*, dessins de M. de Neuville (pour *l'Histoire de France* de Guizot) ; — *Le monastère de Fi-lai-sy, en Chine*, dessin de M. Clerget. — S. 1878. Six gravures sur bois : *Camille Desmoulins, au Palais Royal*, dessin de M. Lix (pour une édition de *l'Histoire de France*) ; — *Le roi Louis XVI, prisonnier aux Tuileries*, dessin du même (pour une édition de *l'Histoire de France*) ; — *Napoléon I*er *et Fox*, dessin du même (pour une édition de *l'Histoire d'Angleterre*) ; — *Un trappeur canadien*, dessin de M. Delord (pour le *Tour du Monde*) ; — « *Tout ce qui se passe pendant cette heureuse nuit* », dessin de M. G. Doré (pour une édition de *Roland furieux*) ; — *Dessin de M. E. Bayard*. — S. 1879. *Roland furieux*, gravure sur bois. — S. 1881. *Portrait russe*, d'après M. de Neuville. — S. 1882. *La jeune mère*, d'après Millet, gravure sur bois.

* Barat (Mlle Léonie), peintre, née à Rio-Janeiro, élève de Mme Colin-Libour, de Mlle A. Bonomé et de l'Ecole française. — Avenue de la Grande-Armée, 64. — S. 1877. *La halte*, d'après Albrecht Dürer, faïence ; — *La reine de Saba chez le roi Salomon*, d'après Raphaël, faïence. — S. 1878. *L'enlèvement d'Europe*, d'après Lesueur, faïence. — S. 1879. *Le fauconnier*, d'après Couture, faïence ; — *Vue du port de Calvi* (Corse), d'après M. G. Lacroix, faïence. — S. 1880. *Vue prise à Port-Marly*, faïence. — S. 1882. *Pivoines*, faïence.

* Barau (Emile), peintre, né à Reims (Marne), élève de M. Jettel. — Rue de la Bruyère, 3 bis. — S. 1877. *Huttes dans les Pays-Bas* ; — *Chaumière dans les Pays-Bas*. — S. 1878. *Vue prise en Hollande*. — S. 1879. *Une rue de village en Bretagne* ; — *Souvenir de Normandie*. — S. 1880. *Chaumière dans les Dunes* (Danemark). — S. 1881. *Village en Bretagne* ; — *Chaumières en Bretagne*. — S. 1882. *Village des Roches* (Touraine) ; — *Une rue à Bourré* (Cher), pastel.

Barbe (Jules), peintre, né à Paris, élève de MM. Diéterle et Séchan. (Voyez : tome I^{er}, page 42). — Rue Ramey, 59, à Montmartre. — S. 1868. *Un coin de cuisine* ; — *Nature morte*, dessin. — S. 1869. *La défroque d'un paysan italien*, nature morte. — S. 1870. *Ustensiles de cuisine*, nature morte ; — *Objets italiens*, nature morte. — S. 1874. *Un panier de cerises* (appartient à M. Legrand) ; — *Le congé du cuirassier*. — S. 1875. *Souvenir de Bretagne* (appartient à M. L. Duprez). — S. 1876 *Pot et légumes* (appartient à M. Ternaux-Compans).

* Barbeny (Mlle Clotilde), peintre, née à Septeuil (Seine-et-Oise), élève de Mlle Burat. — Rue du Faubourg Saint-Martin, 68. — S. 1880. *Fleurs de printemps*, faïence ; — *Fleurs d'été*, aquarelle. — S. 1881. *Vase de fleurs*, faïence. — S. 1882. *Fleurs*, aquarelle ; — *Fleurs décoratives*, faïence.

* Barret, architecte. Il construisit de 1642 à 1653, sur la tour du nord de la cathédrale d'Orléans, un clocher « à la Moderne ». Ce clocher, qui devait déparer le monument, n'eut heureusement qu'une courte existence : il fut démoli en 1691. — Consultez : Buzonnière, *Histoire d'Orléans*.

Barbet (Adrien), graveur en médailles, né à Paris, élève de MM. Caillouette et Levasseur. (Voyez : tome I^{er}, page 42). — Quai Valmy, 15. — S. 1869. *Terpsychore*, camée sardonix. — S. 1877. *Portrait de M. G. S...*, camée sur

onyx ; — *Cincinnatus*, sardoine, gravure en creux épreuve argent (réexp. en 1878). — *Mucius Scævola*, gravure en creux, épreuve argent, (réexp. en 1878). — S. 1878. Dans un cadre : *Minerve*, camée sur onyx ; — *Portrait de M****, camée sur sardoine orientale. — S. 1881. *Le serment des Horaces*, camée onyx, d'après David ; — *Ajax*, buste en minerai d'opale, d'après l'antique. — S. 1882. *Tête de la République*, camée agathe onyx.

* BARBET (Alexandre-Lucien), architecte, né à Paris, élève de l'Ecole des beaux-arts et de M. André. — Avenue de la Gare, 7, à Nice. — S. 1882. *Bibliothèque et musée pour un chef-lieu de département*, six châssis.

* BARBEY (Jean-Etienne), architecte, né à Paris, élève de M. Huvé. — Rue de Turin, 14. — S. 1870. *Ecole congréganiste de jeunes filles et établissement d'œuvres charitables fondés par M. l'abbé Langeguieux, curé de Saint-Augustin, rue de Malesherbes 20 et 22*, sept dessins, même numéro : 1°. Elévation de la façade sur la rue ; — 2° à 7°. Quatre plans à différents étages, coupe parallèle à la façade, coupe sur l'axe.

* BARBIER DE BLIGNIER, architecte de la Faculté de médecine de Paris. Il a construit l'amphithéâtre d'anatomie de la rue de la Bûcherie, dont l'inauguration se fit le 18 février 1744. Il figure dans les comptes de dépenses de cette construction, pour plusieurs payements d'honoraires qui lui ont été faits de 1742 à 1744. — Consultez : Lance, *Les architectes français*.

* BAUDOU (Edmond), peintre, né à Dammartin (Seine-et-Marne), élève de M. P. Vignal. — Rue du Faubourg Saint-Antoine, 47. — S. 1879. *Les bords de l'Erdre, près la Chapelle* (Loire-Inférieure), fusain. — S. 1880. *Les bords de la Seine, près Mantes*, fusain.

* BADAULT, architecte, né à Angers, vers 1740. Il a bâti, à Angers, les *hôtels Lantivy, près la Porte-Neuve ; de Livois, rue Saint-Michel ; de la Besnardière, faubourg Samson*. Il a construit aussi le *château de Pignerolle, commune de Saint-Barthélemy* (Maine-et-Loire). — Consultez : Bodin, *Recherches sur Angers*.

* BARDEY (Auguste), sculpteur, né à Beaume-les-Dames (Doubs), élève de M. A. Dumont. — Rue Campagne-Première, 3. — S. 1868. *Le berger Tircis et les poissons*, statue plâtre. — S. 1869. *Le berger Tircis, et les poissons*, statue plâtre. — S. 1869. *Le berger Tircis* statue marbre. — S. 1876. *Le barbier du roi Midas*, statue plâtre.

* BARDIN (Mme Marguerite), peintre, élève de MM. L. Cogniet et Ernest Hébert. — Rue de Rocroy, 23. — S. 1880. *Costumes de la campagne de Rome*, aquarelle. — S. 1881. *Gibier*, pastel.

* BARDOUX (Mme Laure), peintre, née à Viviers (Yonne), élève de MM. Gérôme et Regnard. — Rue Delambre, 37. — S. 1881. *Fleurs et oiseaux*, faïence. — S. 1882. *Iris*, faïence ; — *Tulipes*, faïence.

* BARDOUX-MARELLE (Charles-Georges), peintre, né à Paris, élève de M. Péquégnot. — Rue de Paradis-Poissonnière, 50. — S. 1879. *Mosquée d'Ahmed-ibn-Touloun*, aquarelle. — S. 1880. *Le Credo*, dessin.

* BARQUE (Charles), lithographe. (Voyez, tome I^{er}, page 44). — Rue Laval, 19. — S. 1869. Trois lithographies, même numéro : *Portrait d'Andréa del Sarto*, d'après lui-même ; — *Deux portraits*, d'après Holbein ; — Trois lithographies, même numéro : *Deux portraits*, d'après Holbein ; — *Etudes du licteur, pour le martyre de Saint-Symphorien*, d'après J. D. Ingres.

* BARILLER (Edouard-Maurice), architecte, né à Paris, élève de M. Questel. — Rue d'Enghien, 54. — S. 1876. *Monument commémoratif de la bataille de Coulommiers*, deux châssis : 1°. Façade.

* BARILLOT (Léon), peintre, né à Metz (Moselle), élève de MM. Cathelineau et Bonnat. — Rue de la Tour-d'Auvergne, 16. — S. 1869. *Le chemin de la Mothe, à Bourmont* (Haute-Marne), *effet d'automne ; — Fleurs*. — S. 1870. *Un coin de la forêt de Sainte-Odile* (Alsace) ; — *Un chemin en automne*. — S. 1872. *Plateau de la Mare-aux-Fées, forêt de Fontainebleau ; — Chevaux morts de faim sous Metz, octobre 1870*, deux eaux-fortes. — S. 1873. *Cour de ferme dans la Haute-Marne ; — Herbage, à Beuzeval* (Calvados). — S. 1874. *Animaux au pâturage sur les falaises de Cancale* (Ille-et-Vilaine) ; — *La vieille Charlotte et sa vache ; — Vache cancalaise*. — S. 1875. *La fontaine ; — Les deux amis ; — Marais de Criqueville* (Calvados). — S. 1876. *Au pays d'Auge* (Calvados) ; — *Retour des champs, Lorraine*. — S. 1877. *La ferme Louëdin près Honfleur* (Calvados, réexp. en 1878) ; — « *Le vieux Jacques et ses bêtes* ». — S. 1878. *Le gué de Las-Laudies, le jour du marché d'Aurillac*. — S. 1879. *La ferme d'Onival* (Somme) ; — *Marais d'Hautebut* (Somme) acquis par l'Etat ; — Trois gravures : *Le Verger* (pour l'*Album Cadart*, de 1878) ; — *Galette ; — Le gué de Las-Laudies*, d'après un tableau du graveur (pour l'*Album* Boetzel et pour l'*Illustration-Nouvelle*) ; — Une gravure : *Retour des champs, en Lorraine*, d'après un tableau de l'auteur (pour l'*Art*). — S. 1880. *Les étangs de Saint-Paul-de-Varax* (Ain) acheté par l'Etat ; — *Halte à l'auberge de Villiers-sur-Morin* (appartient à M. A. Faivre) ; — Deux gravures : *Les marais d'Hautebut*, d'après un tableau de l'auteur (pour le *Catalogue illustré*, Dumas) ; *Stop*, d'après un panneau décoratif de l'auteur (pour l'*Album Cadart*). — S. 1881. *Troupeau dans un étang de Dombes* (Ain) ; — *Les bêtes de Seurette* (Lorraine) ; — Deux gravures : *Pâturages Bressans*, d'après un tableau de l'auteur (pour l'*Album Cadart*) ; — *Les bêtes de Seurette*, d'après un tableau de l'auteur. — S. 1882. *Le marché de Quettehou* (Manche).

* BARILLOT-BONVALLET (Mlle Léonie), peintre, née à Montigny-les-Metz (Moselle), élève de son frère. — Rue de la Tour-d'Auvergne, 16. — S. 1878. *Roses et giroflées*. — S. 1879. *Chrysanthèmes ; — Roses et azalées*. — S. 1880. *Roses trémières ; — Chrysanthèmes*.

* BARIOT (Mlle Laure), peintre, né à Theys (Isère), élève de Mme D. de Cool. — Rue de Provence, 74. — S. 1877. *Entre la Richesse et l'Amour*, d'après M. Bouguereau, porcelaine. — S. 1878. *Le mariage de la Vierge*, d'après Schrandolph, faïence ; — *L'enlèvement d'Amymone*, d'après M. Giacomotti, porcelaine.

* BARNOIN (Camille), peintre, née à Avignon (Vaucluse), élève de MM. Cabanel et Yvon. — Rue du Dragon, 13. — S. 1869. *Jeune faune*. —

S. 1870. *Portrait de Mlle L. B...* — S. 1878. *Portrait de M. A. B...* — S. 1879. *Portrait de Mlle M...*

* BARNOUVIN (Jean-Baptiste-Pierre-Arthur), peintre, né à Paris, élève de H. Flandrin et de Lecoq de Boisbaudran — Boulevard d'Enfer, 14. — S. 1869. *Dante et Virgile aux Enfers,* d'après Eugène Delacroix, aquarelle ; — *Fragment de l'apothéose de Saint-Louis,* d'après M. Cabanel, aquarelle. — S. 1870. *L'Enfant et la Fortune,* d'après M. Baudry, aquarelle.

* BARON (Mme Aurélie), peintre, née à Nemours (Seine-et-Marne), élève de Mlle L. Durussel. — Rue Lafayette, 17. — S. 1878. *Marguerite,* d'après M. H. Merle, porcelaine ; — *Portrait de Mme A. B...,* porcelaine. — S. 1879. *Portrait de Mme F..,* porcelaine. — S. 1880. *Portrait de Mlle B. M...,* porcelaine. — S. 1882. *Portrait de Mme veuve Vigée Lebrun et de sa fille,* porcelaine.

BARON (Dominique), peintre, né à Toulouse (Haute-Garonne). (Voyez : tome Ier, page 44). — Rue Frochot, 7. — S. 1868. « *La belle journée !* ». — S. 1869. *L'île des souvenirs ;* — *La ferme des moulins.* — S. 1873. *La politique des femmes.* — S. 1874. *Le chant du rossignol.* — S. 1875. *Un moment d'inquiétude ;* — *Paysage.* — S. 1876. *Le chapitre intéressant ;* — *Les bords du Morin* (Seine-et-Marne). — S. 1877. *La première au rendez-vous.* — S. 1878. *La chapelle, bords du Morin ;* — *Portrait de Mme M. Y...* — S. 1879. *Matin ;* — *Journée d'automne à Crécy.* — S. 1881. *La belle saison.*

* BARON (Emile), peintre, né à Paris, élève de M. Mac-Henry et d'Ingres. — A la Turballe (Loire-Inférieure). — S. 1870. *La Sainte Famille,* faïence. — S. 1878. *Les lavandières,* aquarelle.

BARON (Henri-Charles-Antoine), peintre, né à Besançon (Doubs), élève de M. Gigoux. (Voyez : tome Ier, page 44). — Boulevard Saint-Michel, 87. — S. 1868. *Le bénitier ;* — *L'arrivée* (Villa d'Este), en collaboration avec M. Français, appartient à M. J. Pupier ; — *Fête officielle au Palais des Tuileries pendant l'Exposition Universelle de 1867,* aquarelle. (Maison de l'Empereur). — S. 1869. *L'achat d'un triptyque,* aquarelle (appartient à M. le docteur Court) ; — *Le buste de Monseigneur,* aquarelle (appartient au même). — S. 1870. *Les patineurs* (appartient à M. A. Hartmann). — S. 1874. *Le vieux fou de son altesse* (appartient à M. Thiollier) ; — *Son Eminence chez ses neveux* (appartient à M. Meiner) ; — *Joueurs de boules ;* — *L'amoureux,* aquarelle ; — *Le patin,* aquarelle (appartiennent à M. Thiollier). — S. 1876. *Arlequinade ;* — *Un coin de rue, à Catane* (Sicile). — S. 1877. *Le cerf volant* (appartient à M. A. Hartmann réexp. en 1878) : — *Un cabaret sur la Brenta* (Italie). — S. 1878. *Bébé.* — Exposition Universelle de 1878 : *L'Eté ;* — *L'Hiver ;* — *Musique,* aquarelle (appartient à M. A. Hartmann) ; — *Oranges,* aquarelle (appartient au même) ; — *Cabaret,* aquarelle (appartient à M. Honoré Baron) ; — *Visite,* aquarelle (appartient à M. Thiollier) ; — *Polichinelle,* aquarelle (appartient au même).

* BARON (Mlle Marie-Céline), peintre, née à Paris, élève de M. Baron. — Rue Saint-Louis-en-l'Ile, 5. — S. 1879. *Fruits.* — S. 1880.

Nature morte. — *Farniente,* éventail. — S. 1881. *Sur la table.*

BARON (Paul), peintre, né à Givry (Saône-et-Loire), élève de l'Ecole des beaux-arts. (Voyez : tome Ier, page 44). — Rue Saint-Louis-en-l'Ile. — S. 1868. *L'Amour désarmé.* — St 1810. *Odalisque.*

BARON (Stéphane), peintre, né à Lyon (Rhône). (Voyez : tome Ier, page 45). — Rue d'Assas, 68. — S. 1868. *Barques en perdition, à Capri.* — S. 1869. *Baigneuse ;* — *La comédie de l'Amour.* — S. 1870. *Penserosa, souvenir d'Anacapri, golfe de Naples ;* — *Le retour de la fontaine, souvenir de Capri, golfe de Naples.* — S. 1872. *Le ravissement de Psyché,* d'après la fresque de Raphaël, aquarelle (appartient à M. le président de la République). — S. 1875. *Un joueur de guitare de la Vieille-Castille* (Espagne). — S. 1876. *Les quatre âges de la vie ;* — *Alonzo-Cano,* d'après Velazquez, aquarelle ; — *Cléopâtre,* d'après Tiepolo, aquarelle. — S. 1877. *Une galerie de Versailles sous Louis XIV,* aquarelle. — S. 1878. *Diane surprise.* — S. 1879. *Une consultation ;* — *Chez soi.* — S. 1880. *Portrait de Mlle K. Ty... ;* — *L'embarquement pour Cythère,* d'après Watteau, aquarelle.

* BARRANOUX (Pierre-François), sculpteur, né à Marseille (Bouches-du-Rhône), élève de M. Cavelier. — Rue du Mont-Parnasse, 52. — S. 1880. *L'automne,* statue plâtre. — S. 1881. *Pécheur aux crabes,* statue plâtre. — S. 1882. *Portrait de M. C...,* médaillon plâtre.

* BARRAU (Théophile-Eugène-Victor), sculpteur, né à Carcassonne (Aude), élève de MM. Jouffroy et Falguière; médaill. 3e cl. 1879 ; 2o cl. 1880 — Rue Notre-Dame-des-Champs, 28. — S. 1874. *Portrait de Mme Barrau,* buste plâtre. — S. 1875. *Portrait de Mme B...,* buste plâtre bronzé. — S. 1876. *Portrait de M. J. Borel,* buste terre cuite ; — *Portrait de Mlle Cécile V...,* buste plâtre. — S. 1877. *Portrait de Mme de V. C...;* buste plâtre. — S. 1878. *Caprice,* groupe plâtre. — S. 1879. *Hosanna,* statue plâtre. — S. 1880. *La poésie française,* groupe plâtre ; — *Portrait de Mme de H...,* buste plâtre. — S. 1881. *Portrait de M. Décap,* buste plâtre. — S. 1882. *Fenaison,* statuette plâtre ; — *Salomé,* groupe plâtre.

* BARRAULT (Jacques-Alfred), peintre, né à Thionville (Moselle), élève de M. Duran-Brager. — S. 1868. *A l'étape.* — S. 1869. *La corvée des morts, Italie,* 1859.

* BARRÉ, architecte. Il construisit à Paris l'hôtel du directeur des postes Grimod de la Reynière, à l'angle de la rue des Champs-Elysées et de l'avenue Gabriel. — Lance. *Les architectes français.*

* BARRÉ (Désiré-Honoré Armand), sculpteur, né à Champsecret (Orne), élève de M. Leharivel-Durocher. — A Pasloup (Seine-et-Oise). — S. 1868. *Gallus,* statue plâtre. — S. 1869. *Jeune faune regardant ses cornes,* statue plâtre. — S. 1870. *Caïn,* statue plâtre. — S. 1873. *Le rêve d'Armide,* statue plâtre. — S. 1874. *Jeune faune se découvrant des cornes,* statue marbre. — S. 1875. *Le rêve d'Armide,* statue marbre (réexp. en 1878). — S. 1876. *Le rêve,* statue plâtre ; — *Portrait de M. Jules Amigues,* buste plâtre teinté. — S. 1878. *Le réveil,* statue

marbre. — S. 1879. *Quærens quem devoret*, statue plâtre bronzé. — S. 1880. *La Vierge*, buste marbre.

BARRE (Jean-Auguste), sculpteur. (Voyez : tome I*er*, page 46). — A l'Institut. — S. 1869. *L'amiral Protet*, statue bronze (pour la ville de Shang-Haï) ; — *S. A. I. Madame la princesse Mathilde*, statue plâtre. — S. 1870. *Portrait de Mme Edouard Dubufe*, buste marbre ; — *Portrait de M. le sénateur comte de Nieuwerkerke surintendant des musées impériaux*, buste bronze. — S. 1873. *Portrait de Mme la marquise d'O...*, buste marbre. — S. 1874. *Berryer*, statue plâtre (pour la ville de Marseille) ; — *Portrait de Mlle H. Schneider, artiste dramatique*, buste marbre ; — *Portrait de Mme H. de P...*, médaillon plâtre. — S. 1879. *Berryer*, buste marbre (pour le musée historique de Versailles) ; — *Portrait de Mme la comtesse de B...*, buste marbre. — S. 1881. *Tête d'Apollon*, médaillon bronze.

BARRÉ (Jean-Baptiste), sculpteur. (Voyez : tome I*er*, page 46). — A Rennes. — S. 1869. *Portrait de Mme L...*, médaillon plâtre. — S. 1874. *Leperdit doyen des tailleurs, maire de Rennes en 1793*, buste bronze (pour le musée de Rennes).

* BARREAU DE CHEFDEVILLE (François-Dominique), architecte, né en 1725, élève de Boffrand ; 1*er* grand prix de Rome en 1749, sur : *Un Temple de la Paix*. Après la mort de L'Assurance, il fut un des architectes du Palais-Bourbon, à Paris. (Lance. *Les architectes français*).

* BARRET-DU-COUDERT (Mme Marie-Joséphine), peintre, née à Chartres (Eure-et-Loir), élève de Mlle Durieu. Avenue de la Gare, 31, à Chartres. — S. 1877. *Portrait de M. B. du C...*, miniature. — S. 1880. *Portrait de M. S. S...*, miniature ; — *Portrait de Mme****, miniature.

BARRIAS (Ernest-Louis), sculpteur ; méd. 1870 ; méd. 1*re* cl 1872 ; ✻ 1878 ; méd. d'honneur 1878 ; méd. 1*re* cl. 1878 (E. U.) ; membre de l'Institut 1884. Voyez : tome I*er*, page 47). — Rue Fortuny, 40. Avenue de Villiers. — S. 1870. *Jeune fille de Mégare*, statue marbre (réexp. en 1878, musée du Luxembourg). — S. 1872. *Le serment de Spartacus*, groupe marbre provenant du jardin des Tuileries (réexp. en 1878) ; — *La Fortune et l'Amour*, groupe bronze (appartient à M. Vibert). — S. 1873. *La Religion*, statue plâtre ; — *La Charité*, statue plâtre, (destinées à un monument funéraire, (appartient à M. D...). — S. 1874. *Monument funéraire* : aux angles, *la Religion, la Charité, Sainte Sophie et un Ange*, statues bronze, sur la table *statue couchée en marbre de Mme****, (en collaboration avec M. Guérénot, architecte). — S. 1875. *Portrait de Mme D...*, buste marbre (réexp. en 1878) ; — *Portrait de Mme de D...*, buste marbre. — S. 1876. *Groupe pour un tombeau*, marbre. — S. 1877. *Portrait de M. D.*, buste marbre (réexp. en 1878) ; — *Portrait de Mme Olivier*, buste marbre (réexp. en 1878) ; — *Portrait de Mme E. Barrias*, buste marbre (réexp. en 1878). — S. 1878. *Les premières funérailles, Adam et Eve emportent le corps d'Abel*, groupe plâtre. Exposition Universelle de 1878 *Henri Regnault*, buste bronze. — S. 1879. *Portrait de M. Munkacsy*, buste bronze. — S. 1880. *Bernard Palissy*, statue pierre (pour la ville de Paris). — S. 1881. *Bernard Palissy*, statue bronze ; — *La défense de Paris en 1870*, groupe plâtre (pour la ville de Paris). — S. 1882. *Groupe commémoratif de la défense de Saint-Quentin en 1870 et bas-relief du piédestal*, modèles plâtre. — Il a exécuté, au palais des Tuileries, pavillon Marsan : *La Comptabilité*, bas-relief pierre ; — *Tombeau monumental à Lima* ; — *Tombeau du comte d'Eu* (Brésil), marbre, à Versailles ; — *L'Architecture*, fronton pierre, galerie faisant suite au pavillon Marsan ; — *Monument de T. Couture*, cimetière du Père Lachaise ; — *Monument du docteur Hirtz*, au cimetière israëlite, à Versailles ; — *La Serrurerie et la Maçonnerie*, avant-foyer de nouvel Opéra.

BARRIAS (Félix-Joseph), peintre, né à Paris, élève de M. L. Cogniet. (Voyez : tome I*er*, page 46). — Rue de Bruxelles, 34. — S. 1869. *Portrait de Mlle A. L...* ; — *Portrait de M. H. L...* — S. 1870. *Luisa l'Albanaise* (Etats-Romains) ; — S. 1873. *Electre porte des libations au tombeau de son père* (réexp. en 1878) ; — *Hélène se réfugie sous la protection de Vesta*. — S. 1774. *Esquisse d'une frise exécutée à Londres dans le palais du marquis de Westminster*, aquarelle. — S. 1875. *L'homme est en mer*. — S. 1877. *Eve* (réexp. en 1878) ; — *Portrait de Mme la marquise F. de B...* — S. 1878. *La fée aux perles* ; — *Portrait de l'auteur*. — Exposition Universelle de 1878. *La mort de Socrate*. — S. 1879. *Portrait de M****, colonel, aux chasseurs d'Afrique. — S. 1880. *Portrait de M. André B...* ; — *Portrait de jeune fille* ; — *Croquis de voyage en Afrique*, sept dessins ; — *Croquis de voyage dans les Pyrénées*, trois dessins. — S 1882. *Le Mont-d'Or, au temps d'Auguste, bain de vapeur* ; — *Sous les murs de Mansourah, le saut de mouton, souvenirs d'Afrique*. — Il a exécuté au nouvel Opéra, au plafond du salon du foyer : *La glorification de l'Harmonie* ; — panneaux : *La Musique dramatique* (Orphée pleure Eurydice) ; — *La Musique amoureuse* (La Sérénade) ; — *La musique champêtre* (Le Repos des moissonneurs) ; — A l'église de la Trinité, à Paris, chapelle Sainte-Geneviève : *Sainte Geneviève ravitaille la ville de Paris assiégée par Clovis* ; — *La châsse de Sainte-Geneviève* ; — *La sainte intercède pour les malheureux que prient devant son tombeau*, peintures murales.

* BARROIS (Jean-Baptiste-Alfred), peintre, né à Ville-Issey (Meuse), élève de M. Gérôme. — Avenue des Thernes, 58. — S. 1879. *Portrait de Mme T...* — S. 1880. *Une baigneuse* (appartient à M. Borniche) ; — *Daphnis et Chloé*.

BARRY (François-Jean), peintre, né à Marseille, élève de M. A. Aubert (Voyez : tome I*er*, page 46). — Rue des Martyrs, 23. — S. 1868. *Vue prise à Birket-Essabé* (Basse-Egypte) ; — *Lever de lune en mer*. — S. 1869. *Vue de Constantinople, prise de l'entrée du Bosphore* ; — *Entrée du port de Marseille, effet de lune*. — S. 1870. *Vue d'Ajaccio, prise au moment de l'arrivée du yacht impérial* ; — *Tarmoneh, vue prise sur les bords du canal Mahmoudiez*, à *Alexandrie* (Egypte). — S. 1874. *Vue prise aux environs d'Alexandrie* (Egypte) ; — *Navires au mouillage*. — S. 1875. *Pirate fuyant un croiseur* ; — *Entrée du Bosphore* ; — *Intérieur du port de*

Constantinople, *la Corne d'Or* (appartient à M. Meffren). — S. 1876. *Escadre cuirassée en rade de Toulon.* — S 1877. *Combat du brick russe le Mercure, contre deux vaisseaux turcs, le 14 mai 1829; — Débarquement du Sultan Abdul-Aziz à Ras el-Tyn, palais du Kédive*(Alexandrie) *le 7 avril 1863* — S. 1878. *Combat du Bourayne, aviso français dans les mers de la Cochinchine, contre cinq jonques chinoises armées chacune de vingt pièces de canon, le 21 octobre 1872.* — S. 1880. *Barque en détresse;* — *Vue de Saint-Pétersbourg, effet de soir.* — S. 1881. *Revue de la flotte passée à Cherbourg par le Président de la République le 9 août 1880.* (Ministère des beaux-arts). — S. 1782. *Prise de la ville de Sfax* (Tunisie) *le 16 juillet 1881, à six heures du matin.*

BARRY (Gustave), peintre, né à Avesnes (Nord). Voyez: tome Ier, page 46). — S. 1870. *Portrait de Mme G...*, dessin ; — *Jeune italienne*, d'après Bouguereau lithographie. — S. 1874. *Le Printemps*, d'après Leroy, lithographie. — S. 1876. *Les chants du ciel*, d'après M. Coomans, lithographie. — S. 1877. *« Devine! »* d'après Baldi, lithographie. — S. 1878. *Portrait de Mme C. D...*, dessin. — S. 1879. *Etude.* — S. 1881. *Premières épines de la science*, d'après Merle, lithographie. — S. 1882. *Les bords du Touch, environs de Toulouse*, dessin.

BARSAC (Mme Marie), peintre, né à Paris. (Voyez : tome Ier, page 46). — Rue de Boulogne, 23. — S. 1869. *Une fileuse.* — S. 1870. *Petits musiciens.*

* BARTHÉLEMY, architecte. En 1688, il était architecte ou « commis des bastiments » de l'hôpital général de Paris. Le charpentier Ipotôt exécuta, sous sa direction, des travaux de sa profession à la maison des Enfants-Trouvés, sise sur le parvis Notre-Dame, en face de l'Hôtel-Dieu. (Lance, Les architectes français).

* BARTHÉLEMY (Eugène), architecte, né à Paris, élève de M. Dufeux et de l'Ecole des beaux-arts. — Boulevard du Mont-Parnasse, 11. — S. 1874. *Projet d'Hôtel-de-Ville pour Oran*, douze châssis : 1°. 2° et 3°. Fondations, plans du rez-de-chaussée, de l'entresol et des étages ; — 4° et 5°. Façades principale et latérale; — 6°. 7° et 8°. Coupes longitudinale et transversale ; — 9°. Façade ; — 10°. Plafond ; — 11° et 12°. Perspectives.

* BARTHÉLEMY (Jacques-Bertrand), sculpteur, né à Toulouse (Haute-Garonne), élève de M. Cavelier. — Rue Dareau, 73. — S. 1880. *Portrait de Mme B. H...*, buste plâtre. — S. 1881. *La Voulzie*, statuette plâtre.

BARTHÉLEMY (Raymond), sculpteur. (Voyez : tome Ier, page 49). — Rue de Humboldt, 25. — S. 1869. *Ganymède*, groupe plâtre (musée du Luxembourg, réexp. en 1878) ; — *Jeune faune jouant avec un chevreau*, statue bronze provenant du jardin du Luxembourg (réexp. en 1878). — S. 1873. *Portrait de M. Pouillet*, buste marbre. — S. 1876. *Le jeu de grâce*, statue plâtre. — S. 1877. *Baltard*, buste marbre (pour l'Institut). — S. 1878. *Le cardinal de la Rochefoucauld*, buste marbre (pour le monument élevé à sa mémoire dans la Bibliothèque Sainte-Geneviève) ; — *Portrait du docteur S...*, buste plâtre. — S. 1879. *Elie de Beaumont*, buste marbre (pour l'école des mines). — S. 1880. *Bachelier*, buste marbre (Ecole nationale des Arts décoratifs). — S. 1881. *Jean Bérain*, buste marbre (pour l'Académie nationale de musique). — S. 1882. *Sébastien Bourdon*, statue pierre (pour la façade du musée de Montpellier).

BARTHOLDI (Frédéric-Auguste), sculpteur, né à Colmar (Haut-Rhin), élève de MM. P. Scheffer et Soitoux. (Voyez tome Ier, page 48). — Rue Vavin, 40. — S. 1870. *Jeune vigneron alsacien*, statue bronze. — S. 1870. *Vercingétorix*, statue équestre plâtre; — *Le maréchal Vauban*, statue plâtre (pour la ville d'Avallon). — S. 1872. *Portraits de MM. Erckmann et Chatrian*, groupe plâtre ; — *La malédiction de l'Alsace*, groupe bronze et marbre (Exécuté avec le produit d'une souscription ouverte en Alsace). — S. 1873. *Lafayette arrivant en Amérique*, statue plâtre (pour la ville de New-York) ; — *Les loisirs de la Paix*, groupe bronze. — S. 1874. *Les quatre étapes de la vie chrétienne*, modèles plâtre au tiers d'exécution (pour la décoration du clocher de Brattle street church, à Boston (Etats-Unis d'Amérique en collaboration avec M. Richardson, architecte). — S. 1875. *Champollion*, statue marbre pour le collège de France. — S. 1878. *Le Lion de Belfort*, plâtre (modèle au tiers de l'exécution) ; — *Gribeauval*, statue plâtre (appartient à l'Etat). Exposition Universelle de 1878 : *La Liberté éclairant le Monde*, statue bronze (Modèle au 16° d'exécution du monument qui doit être érigé à New-York, en mémoire de la proclamation de l'Indépendance américaine). — S. 1879. *Gribeauval*, statue bronze ; — *Portrait de M. Arbel sénateur*, buste terre cuite. — S. 1881. *Portrait de Maurice A...*, statue plâtre. — S. 1882. *Portrait de J. Chauffour*, buste plâtre ; — *Portrait de Pierre C...*, statue plâtre. — Il a exécuté : *Le Lion de Belfort*, en cuivre martelé, érigé sur la place Denfert-Rochereau, à Paris

* BARTHOLOMÉ (Paul-Albert), peintre, né à Thiverval (Seine-et-Oise), élève de MM. Menn Gérôme et Barthélemy. — Rue Bayard, 8. — S. 1879. *Portrait de Mme J...* ; — *A l'ombre.* — S. 1880. *Portrait* ; — *Le repas des vieillards à l'asile.* — S. 1881. *Dans la serre.* — S. 1882. *Portrait de Mme*** ; — *Portrait de M. le docteur B...* ; — *Une mendiante*, pastel.

* BARTHOLONY (Charles), peintre, né à Paris, élève de MM. Noël Saal et Palizzi. — Rue de La Rochefoucault, 12. — S. 1868. *Vue de Coudrée* (Haute-Savoie) ; — *Vue de Hauteville* (Savoie). — S. 1869. *Clair de lune ;* — *Vue de Jungfrau.* — S. 1870. *Vue de Salins* (Jura). — *Vue prise de l'île de Wight.* — S. 1880. *Une boutique de la halle.*

BARYE (Alfred), sculpteur. (Voyez : tome Ier page 49). — Rue Oberkampf, 144. — S. 1874. *Perdrix effrayées*, groupe bronze. — S. 1882. *Bouffon italien XVI° siècle*, bronze (appartient à M. Meissner).

* BASCHET (Ludovic), peintre, né à Paris, élève de M. Couture. — Boulevard Magenta, 126. — S. 1868. *Fruits et fleurs ;* — *Fruits.* — S. 1869. *Luxe;* — *Frugalité.* — S. 1870. *L'école buissonnière.*

* BASLY (Eugène de), sculpteur, né à Caen (Calvados), élève de M. Jouffroy. — Rue Péronnet, 99, à Neuilly-sur-Seine. — S. 1881.

Enfant mourant de faim, statue plâtre. — S. 1882. *Portrait de M. L. H...*, buste plâtre.

BASSAND (Mlle Cécile), peintre, née à Thielsur-Iner (Yonne), élève de M. Belloc. (Voyez: tome Ier, page 50). — Rue de Monsieur-le-Prince, 62. — S. 1869. *Portrait de l'infante Marguerite*, d'après le tableau de Vélazquez, du musée du Louvre, miniature. — S. 1873. *Mgr Darboy, archevêque de Paris*, miniature. — S. 1874. *Tête de jeune femme*, miniature. — S. 1877. *Portrait de l'abbé ****, miniature. — S. 1878. *Portrait de M. E. B...*, miniature. — S. 1879. *Sa Sainteté Pie IX*, miniature.

* BASSET (Urbain), sculpteur, né à Grenoble (Isère), élève de M. Cavelier. — Boulevard Saint-Jacques, 51. — S. 1870. *La Philosophie*, statue plâtre (pour le musée-bibliothèque de Grenoble). — S. 1874. *Portrait de Mme ****, buste terre cuite. — S. 1875. *Portrait de M. P. Génisty*, médaillon terre cuite. — S. 1876. *Le Torrent*, projet de fontaine, souvenir du Dauphiné, statue plâtre. — S. 1878. *Le Torrent*, fontaine, statue bronze ; — *La Brise*, groupe plâtre (projet pour un jardin public). — S. 1879. *Feu Mme B...*, buste plâtre bronzé ; — *Portrait de Mme F...*, médaillon plâtre bronzé. — S. 1880. *Portrait de Mme****, buste marbre ; — *Les premières fleurs*, statue bronze. — S. 1881. *Portrait de Mme B...*, buste plâtre ; — *Portrait de Mlle F. M...*, médaillon terre cuite. — S. 1882. *Portrait de M. P. B...*, buste marbre ; — *La source*, statuette bronze (appartient à MM. Casse et Deipy).

* BASSET DE BELLAVALLE (Louis), peintre, né à Naples de parents français, élève de M. Bouchot. — A Andresy (Seine-et-Oise). — S. 1869. *Huit aquarelles*, même numéro ; — *Faust et Marguerite*. — S. 1879. *Portrait de Mlle Jeanne B. de B...*

* BASSOR (Ferdinand), peintre, né à Besançon (Doubs), élève de MM. Pils et Matout. — Impasse du Maine, 16. — S. 1870. *Portrait de M. le docteur R...* — S. 1877. *Portrait de Mme A. B...* — S. 1878. *Portrait de Mme A. G...* — S. 1879. *Portrait de M. Pajot, professeur ;* — *Tête d'étude* (appartient à M. Boudot). — S. 1880. *Portraits de Mme H. H... et de son fils ;* — *Portrait de M. Boucher, statuaire ;* — *Portrait de M. M. C...*, dessin. — S. 1881. *Portrait de M. L. M... ;* — *Portrait de M. L. B...* — S. 1882. *Portrait de Mme**** ;* — *Portrait de M. le docteur B...*

* BASTARD (Léon), lithographe, né à Paris. — Rue Poulet, 11, à Montmartre. — S. 1879. *Les saules à Auvers* (Seine-et-Oise). — S. 1880. *Les saules*, eau-forte ; — *Deux gravures : L'Oise à Auvers* ; — *Le soir*, lithographie ; — *Un puits à Auvers*, lithographie. — S. 1881. *Lever de lune*, lithographie. — S. 1882. *Fin d'octobre*, peinture ; — *Deux eaux-fortes : Jour d'été* ; — *Soir d'hiver* ; — *Quatre lithographies : Au Moncel* ; — *L'Oise, matin* ; — *L'Oise, soir* ; — *Aux Remys*.

* BASTET (Tancrède), peintre, né à Dornène (Isère), élève de MM. Irvoy et Cabanel. — Rue Odessa-Projetée, 7. — S. 1881. *Portrait de Mlle C. H...* — S. 1882. *Chut !*

* BASTET (Victorien-Antoine), sculpteur, né à Bollène (Vaucluse), élève de M. Dumont. — Rue Vavin, 36. — S. 1879. *Narcisse*, statue plâtre. — S. 1881. *La vigne mourante*, statue plâtre ; — *Portrait de Mme B...*, buste terre-cuite. — S. 1882. *Portrait de Mlle P. L...*, buste terre-cuite ; — *Source de Vaucluse*, plâtre.

* BASTIEN (Denis-Ernest), peintre, né à Metz (Moselle), élève de M. H. Flandrin, (tome Ier, page 50). — Quai de la Bataille, 6. A Nancy. — S. 1868. *Portrait de Mme X...* — S. 1869. *Baigneuse*. — S. 1870. *Mélisse et Amalthée*. — S. 1874. *Baigneuses*. — S. 1877. *Naïade*.

* BASTIEN (Mlle Marie), peintre, né à Strasbourg (Bas-Rhin), élève de Mme Thorel. — Boulevard Saint-Michel, 95. — S. 1880. *Fleurs*, éventail ; — *Atrium pompéien*, éventail. — S. 1881. *Yport* (Seine-Inférieure), aquarelle.

* BASTIEN–LEPAGE (Jules), peintre, né à Damvillers (Meuse), élève de M. Cabanel ; méd. 3e cl. 1874 ; méd. 2e cl. 1875 ; 3e cl. 1878. (E. U.) ; ✯ 1879. — Rue Legendre, 12. — S. 1870. *Portrait de M***.* — S. 1873. *Au printemps*. — S. 1874. *La chanson du printemps* ; — *Portrait de « mon grand père »* (réexp, en 1878 appartient à M. E. Bastien Lepage). — S. 1875. *La communiante* (réexp. en 1878) ; — *Portrait de M. Hayem* (réexp. en 1878). — S. 1876. *Portrait de M. Wallon*. — S. 1877. *Portrait de Lady L...* ; — *« Mes parents »*. — S. 1878. *Les foins ;* — *Portrait de M. André Theuriet*. — Exposition Universelle de 1878 : *L'annonciation aux bergers*. — S. 1879. *Saison d'octobre* ; — *Portrait de Mlle Sarah-Bernhardt*. — S. 1880. *Jeanne d'Arc ;* — *Portrait de M. Andrieux*. — S. 1881. *Un mendiant* ; — *Portrait de M. Albert Wolf*. — S. 1882. *Portrait de Mme W...* ; — *Le père Jacques*.

* BASTON (Alexandre), peintre, né à Paris, élève de M. Lequien. — Rue de la Goutte d'Or, 24. — S. 1877. *Portrait de Mlle P...*, émail. — S. 1878. *La Jeunesse et l'Amour*, d'après Bouguereau, porcelaine. — S. 1880. *Le Printemps*, éventail gouache. — S. 1881. *L'île Saint-Denis*.

* BATAILLE (Eugène), peintre, né à Grandville (Manche), élève de M. Léon Cogniet. — Rue Maurepas, 25, à Versailles. — S. 1868. *Enfance d'Esméralda ;* — *Jeune chevrier des Alpes Italiennes*. — S. 1869. *Primavera*, panneau décoratif. — S. 1870. *Les trois marches de marbre rose ;* — *Portrait de Mme U...* — S. 1872. *Gros-René*, aquarelle. — S. 1875. *Carmagnola*.

BATAILLE (Jean-Auguste-Emile), peintre, né à Paris. (Voyez : tome Ier, page 51). — Rue Gabrielle, 6. Montmartre. — S. 1868. *Effet de soir ;* — *La cavée aux pierres*. — S. 1869. *Les grottes de Saint-Marc* (Charente) ; — *Le village d'Héricourt* (Oise).

* BATIFAUD-VAUR (Paul), peintre né à Paris, élève de MM. Yvon et Carolus-Duran. — Rue de Varennes, 42. — S. 1870. *Portrait de Mlle L. M...* — S. 1876. *Portrait de Mme R... ;* — *Portrait de Mme E. M...* — S. 1878. *Portrait de Mlle de C... ;* — *Paysage*, fusain. — S. 1879. *Portrait de Mlle A. P...*, aquarelle. — S. 1880. *Portrait de Mlle J. H... ;* — *Portrait de Mlle A. P...*, pastel. — S. 1881. *Portrait de M. E. M...*, sénateur.

* BATTEUR (Carlos-François), architecte, né à Lille (Nord), élève de l'école académique de

Lille. — Boulevard de l'Impératrice, 70, à Lille. — S. 1870. *Projet d'un palais des beaux-arts et de l'Industrie à Lille*, six dessins même numéro : 1° et 2°. Plans au rez-de-chaussée et au premier étage ; — 3°. Elévation de la façade ; — Elévation latérale ; — 5° et 6°. Coupe sur l'axe , coupe transversale ; — *Etudes d'architecture italienne*, neuf dessins, même numéro : 1° à 4°. *Plafond de la salle du Sénat, à Venise ; — Revêtement de marbre de la Chartreuse de Pavie ; — Vue intérieure du vestibule de Saint-Marc, à Venise ; — Vue intérieure de Saint-Marc ; —* 5° à 8°. *Décoration d'une petite voûte à Mantoue ; — Clôture du marché Sainte-Marie-des-Miracles ; — Fragment de plafond de la basilique de Saint-Jean de Latran ; — Coupe et plan ;* — 9° à 11°. *Eglise de San-Francisco, à Rimini ; — Elévation de la façade ; — Fragment de la façade latérale ; — Détail de l'angle de la façade.*

BATUT (François), peintre, né à Castres (Tarn), élève de Valette. (Voyez: tome I^{er}, page 51). — Rue Lafayette, 111. — S. 1868. *Portrait de Mlle F...*, pastel ; — *Portrait de Mlle M...*, pastel. — S. 1869. *Portrait de Mlle D...*, pastel ; — *Portrait de M. C. D...*, pastel. — S. 1870. *Portrait de S. E. M. Maurice Richard, ministre des Beaux-Arts*, pastel ; — *Portrait de Mme Marie-Sass*, pastel. — S. 1872. *Portrait de Mlle*** ; — *Portrait de Mlle N...*, dessin. — S. 1874. *Portrait de Mlle B...*, pastel ; — *Portrait de Mlle C...*, pastel. — S. 1876. *Portrait de M. J. Cambos, statuaire*, pastel. — S. 1878. *Portrait de Mlle S...*, pastel. — S. 1879. *Portrait de Mlle F...*, pastel ; — *Portrait de Mlle T...*, pastel. — S. 1880. *Portrait de Mlle U...*, pastel ; — *Portrait de Mlle C...*, pastel. S. 1881. *Portrait de Mlle S...*, pastel. — S. 1882. *Portrait de Mlle D...*, pastel.

BAUDRY-VAILLANT (Mme Marie-Adélaïde), peintre, née à Paris, élève de MM. Galbrund et Robert-Fleury. (Voyez : tome I^{er}, page 51). — Avenue Malakoff, 137. — S. 1868 *Portrait de M. O. B...*, pastel. — *Portrait de M. V...*, pastel ; — *Portrait de Mlle***, pastel. — S. 1870. *Portrait de Mlle de K...*, pastel ; — *Une enfant blonde*, pastel. — S. 1873. *Catherine*. — S. 1874. *Miss Giroflée*, pastel. — S. 1876. *Portrait de Mlle Danicheff*, pastel. — S. 1877. *Un amiral futur*, pastel. — S. 1878. *Jane, étude d'enfant*, pastel. — S. 1879. *La Malaguena*, pastel ; — *Portrait de Mme Vaillant*, pastel. — S. 1880. *Portrait de M. G. T...*, pastel ; — *Primavera*, pastel. — S. 1881. *Mesdemoiselles Bonbon mère et filles, études d'enfants*, pastel ; — *Portrait de Mme M. T...*, pastel.

* BAUCHERY (Mlle France), peintre, née à Paris, élève de M. Donzel et de Mme Levasseur. — Cours de Vincennes, 18, à Saint-Mandé. — S. 1876. *L'Ange intercesseur*, d'après M. H. Merle, porcelaine. — S. 1877. *L'A. B. C*, d'après Perrault ; — *Portrait de Mlle Louise L...*, porcelaines. — S. 1878. *Portrait de Mlle Alice A...*, porcelaine. — S. 1880. *Portrait de Mlle C. M...*, miniature.

* BAUDE (Charles), graveur, né à Paris, élève de M. Guillaume. — Rue Notre-Dame-des-Champs, 105. — S. 1877. *François de Borgia devant le cercueil d'Isabelle de Portugal*, d'après M. J. P. Laurens, gravure sur bois (pour l'*Illustration*). — S. 1878. *Le dernier jour d'un condamné*, d'après Munkacsy (réexp. en 1878). — S. 1879. *La folie de Hugues-Van-der-Goes*, d'après M. Wauters (pour le *Monde illustré*), gravure sur bois. — Trois gravures sur bois : *Jeune fille suisse du XVI^e siècle*, d'après M. B. Collin (pour l'*Illustration*) ; — *Esope*, d'après Velazquez (pour l'*Illustration*) ; — *Une paysanne*, d'après M. J. Goupil (pour l'*Univers illustré*). — S. 1880. Une gravure sur bois : *Portrait de Mlle Sarah-Bernhardt*, d'après M. Bastien Lepage. — *Portrait de M. Hetzel*, d'après M. Meissonnier. — S. 1881. *Un accident*, d'après M. Dagnan-Bouveret, gravure sur bois ; — *Portrait de Louis B...*, d'après M. Carolus-Duran (tous deux pour l'*Illustration*). — S. 1882. *Le Christ devant Pilate*, fragment d'après le tableau de M. Munkacsy (pour le *Monde illustré*) ; — Gravures sur bois : *Portraits*, d'après MM. Bastien Lepage et J. Sargent (pour le *Monde Illustré*).

* BAUDELOT (Maxime), sculpteur, né à Dôle (Jura), élève de MM. Jouffroy et A. Millet. — Rue des Quatre-Vents, 13. — S. 1878. *Portrait de Mlle A. B...*, médaillon plâtre ; — *Portrait du petit Marcel D...*, médaillon bois. — S. 1879. *Portrait de Mlle Berthe M...*, buste plâtre ; — *Portrait de Mme Petit-Jean*, médaillon plâtre. — S. 1880. *Le dernier combattant du Vengeur*, statue plâtre.

BAUDERON (Louis), peintre, né à Paris, élève de M. E. Delacroix. (Voyez : tome I^{er}, page 51). — Rue de Vintimille, 16. — S. 1869. *La Charité* ; — *Portrait d'enfant*. — S. 1870. *Portrait de M*** ; — *Tête d'étude*.

* BAUDERON-DE-VERMERON (Mme), née Léontine Rémaury, peintre, née à Realmont (Tarn), élève de M. L Bauderon, et de Mlle Dubos. — Rue de Clichy, 35. — S. 1876. *Les Grâces au bain*, d'après Boucher, porcelaine ; — *La Terre*, d'après le même, porcelaine — S. 1877. *Salomé*, d'après H. Régnault, faïence. — *Tête de Vierge*, d'après Sasso Ferrato, faïence. — S. 1878. *Léda*, d'après M. G. Moreau, faïence ; — *Narcisse*, d'après le même, faïence.

* BAUDIT (Amédée), peintre, né à Bordeaux (Gironde), élève de M. Diday. — Rue de l'Eglise-Saint-Seurin, 77, à Bordeaux. — S. 1868. *Environs de Dieppe, lever de lune* ; — *Un marais dans le Berry*. — S. 1869. *L'étang de Lacanau dans les Landes* ; — *Environs de Royan* (Charente-Inférieure). — S. 1870. *Paysage dans les Landes, novembre* ; — *Vue prise à Saint-Ouen, effet de lune*. — S. 1872. *Le retour du troupeau Landes* ; — *Paysage à Ychoux* (Landes). — S. 1873. *Levée de l'étang de Biscarosse* (Landes) ; — *Journée pluvieuse à Biscarosse*. — S. 1874. *Le gare d'Ascain près de Saint Jean-de-Luz* (Basses-Pyrénées) ; — *L'étang du Bouchet* (Berry). — S 1875. *Près de Bayonne* ; — *Pâturage dans les Landes*. — S. 1876. *Sous bois à Casteljaloux* (Lot-et-Garonne) ; — *Une matinée de novembre, à Casteljaloux*. — S. 1877. *Au bord de la mer à Royan* ; — *Chemin de ferme aux environs de Pons* (Charente-Inférieure). — S. 1878. *Matinée d'avril aux environs de Bordeaux* ; — *Dernier rayon de soleil couchant aux Eyzies* (Dordogne). — S. 1879. *Sur les bords de l'étang de Lacanau*

(Gironde). — S. 1880. *Matinée de novembre.* — S. 1881. *Une lande dans le Limousin.* — S. 1882. *Un chemin au Bleux-Monpont* (Dordogne).

* BAUDOCHE (Claude), architecte. Il est représenté à genoux dans un vitrail de l'église Sainte-Barbe (Moselle). — Consultez : *Revue des sociétés savantes*, 4e série, tome Ier.

* BAUDON (Auguste-Adolphe), peintre, né à Mouy (Oise). — A Mouy. — S. 1870. *Groupes de coquilles françaises*, aquarelle. — S. 1872. *Groupe de coquilles*, aquarelle.

* BAUDON (Rémy-Jules), sculpteur, né à Attigny (Ardennes), élève de M. Sanzel. — Rue de Châlon, 8. — S. 1868. *L'enfant au hochet*, statuette plâtre. — S. 1869. « *A bon chat, bon rat* »; statue plâtre. — S. 1870. *L'enfant au hochet*, statue marbre.

* BAUDOT (Joseph-Eugène-Anatole de), architecte, né à Sarrebourg (Meurthe), élève de M. Viollet-le-Duc; méd. 1869; méd. 2e cl. 1872 et 1878 (E. U.); ✱ 1879. — Place de Rennes, 3. — S. 1869. *Église de Rambouillet* en cours d'exécution, dix dessins, même numéro : 1º à 3º. Plan, élévation principale, abside ; — 4º et 5º. Coupe longitudinale, façade latérale ; — 6º et 7º. Coupe transversale sur l'axe des transepts, détails des chéneaux et de la charpente ; 8º à 10º. Perspective extérieure, perspective intérieure, détails d'une travée (réexp. en 1878). — *Ancienne église Saint-Frambourg à Senlis* : 1º. Vues perspectives ; — 2º. Plans ; — 3º Coupe transversale ; — 4º. Détails d'une travée. — S. 1870. Projet d'église pour la ville de Sèvres, dix dessins même numéro : 1º. Plan d'ensemble ; — 2º. Plan de la crypte ; — 3º. Plan supérieur ; — 4º et 5. Façade principale, abside ; — 6º. Coupe longitudinale ; — 7º. Façade latérale ; — 8º et 9º. Coupe transversale, vue perspective de l'abside ; — 10º. Vue perspective du clocher. — *Projet d'église pour Levallois-Perret*, neuf dessins, même numéro : 1º à 3º. Plan, deux coupes transversales ; — 4º et 5º. Façade principale, façade latérale ; — 6º et 7º. Coupe longitudinale, abside ; — 8º et 9º. Vue perspective extérieure, vue perspective intérieure. — S. 1872. *Projet de château*, six châssis : 1º et 2º. Plans au niveau de la terrasse et à diverses hauteurs ; — 3º Perspective ; — 4º et 5º. façade ; — 6º. Coupe de l'escalier. — S. 1874. *Habitation de M. B...*, dans le département de la Loire, trois châssis : 1º. Plan d'ensemble, vue générale ; — 2º Façade ; — 3º. Perspective du grand escalier d'entrée sur le jardin — S. 1875. *Restauration de l'église Saint-Nicolas-Saint-Laumer*, à Blois six châssis ; — 1º. Plan restauré ; — 2º. Façade latérale nord ; — 3º. Vue de l'abside, état actuel ; — 4º. Coupe transversale restaurée ; — 5º. Coupe sur les transepts, détails ; — 6º. Coupe longitudinale restaurée (pour les Archives et les Publications de la Commission des Monuments historiques (réexp. en 1878). — S. 1876. *Absides normandes*, (études comparatives), deux cadres : 1º. Vue perspective de... (pour les Archives et les Publications de la Commission des Monuments historiques) ; — *Église de Privas*, projet en cours d'exécution, quatre cadres : 1º. Plan ; — 2º. Coupes longitudinale et transversale ; — 3º. Façade principale et abside ; — 4º. Façade latérale (réexp. en 1878). — S. 1877. *Buffet d'orgues exécuté en 1876 dans la cathédrale de Clermont-Ferrand* (réexp. en 1878) ; — *Projet d'église paroissiale* (application de la voûte annulaire, deux cadres : 1º Plan, façade principale ; — 2º. Façade latérale, coupes — Exposition universelle de 1878 : *Église de Saint-Louis-hors-Bayeux* (Calvados) ; — *Chapelle du séminaire de Bayeux* ; — *Église de Tour* (Calvado). — S. 1879. *Projet (esquisse) d'école musée d'application de l'art à l'industrie*, quatre cadres : 1º. Plan ; — 2º. Vue perspective ; — 3º. Élévation principale ; — 4º. Coupe perspective intérieure. — S. 1880. *Église de Tarn*, à Toulouse, deux châssis : 1º. Plan et coupe transversale ; — 2º. Élévation et coupe longitudinale ; — *Château de Laval*, deux châssis : 1º. Plan général et élévation intérieure ; — 2º. Étude du Hourd de la tour (xiie siècle). — S. 1881. *Projet de lycée*, cinq châssis : 1º Élévation principale et coupe transversale ; — 2º Élévation latérale et coupe longitudinale ; — 3º. Plan du rez-de-chaussée ; — 4º. Plan du 1er étage ; — 5º. Plan du 2e étage. — S. 1882. *Église d'Evron* (Mayenne) état actuel trois cadres : Plans, coupe et élévations latérales.

* BAUDOIN (Antoine-Albert), peintre, né à Châlon-sur-Saône (Saône-et-Loire), élève de M. Gleyre. — Rue de Vaugirard, 91. — S. 1869. *Nymphes surprise par un satyre.* — S. 1870. *Vénus Libyca.* — S. 1876. *Un ultimatum.*

* BAUDOUIN (Eugène), peintre, né à Montpellier (Hérault), élève de MM. Gérome, Glaize, A. Didier et L. Flameng. — Boulevard du Mont-Parnasse, 25. — S. 1868. *Campement de pêcheurs nomades sur les côtes de la Méditerranée, près Maguelonne* (Bas-Languedoc). — S. 1869. *Le marché au bois, à Tarbes* ; — *Vallée de Lutour, près Cauterets* (Hautes-Pyrénées). — S. 1870. *Pruniers en fleurs sur le chemin de Fleury à Meudon, effet de printemps* ; — *Un jardinet dans un faubourg de Tarbes.* — S. 1872. *Les châtaigniers d'Urac* (Hautes-Pyrénées) *soleil couchant.* — S. 1874. *Au Bas-Meudon* (Seine-et-Oise) *hiver* ; — *Las Bagadeivras en Languedoc*, scène prise sur les rives du Lez, près de Montpellier. — S. 1875. *Les vendanges dans le Bas-Languedoc* ; — *La sente du Bois Sacré, à Cauterets* (Hautes-Pyrénées) ; — *Les paysagistes à l'île de Saint-Germain un jour de printemps.* — S. 1876. *Las Camellas* (le lavage du sel), salines de Villeneuve près de Montpellier. — S. 1877. *La cueillette des olives dans le Bas-Languedoc* (réexp. en 1878) ; — *Le Mas-du-Diable et le Roc Substantion* (Bas-Languedoc). — S. 1878. *La récolte des amandes dans le haut Languedoc, aux environs de Bédarieux* (Hérault), la bastide Saint-Raphaël ; — *Vue des Rocs-Rouges, prise du Mas-de-Tantajo, environs de Bédarieux.* — S. 1879. *Le garrigue du Mas-Tantajo, paysage languedocien* ; — *Les basaltes de Monistrol-d'Allier près du Puy.* — S. 1880. *Blanchisseuses se rendant à la rivière de Lez, route du Pont-Juvénal, à Montpellier.* — S. 1881. *Le vieux Lodève* ; — Trois gravures : *Une garrigue en Languedoc* ; — *Les Chaumes* ; — *Marcelle.* — S. 1882. Neuf gravures : *Don Quichotte* ; — *Le Fourré* ; — *Une allée au bois de Meudon* ; — *L'étang de Villebon* ; — *Un ravin à Burjouville* ; — *Les lilas*

panachés ; — *Les peupliers* ; — *Briquette et Luisant* ; — *Le ruisseau* ; — *Croquis d'après nature*. — On lui doit en outre une *Vue de Béziers*, commandée par l'Etat pour la préfecture de Béziers.

* BAUDOUIN (Jean), architecte. La ville de Loches voulant faire construire un hôtel-de-ville « Jehan Baudouin, maistre maczon », fut appelé en 1534 dans cette ville pour visiter le terrain et donner « son advis et pourtraict sur l'édification du bastiment et hostel de ville ». Son plan lui fut payé quarante-cinq sols. La construction de l'édifice fut successivement dirigée par les maîtres maçons de Loches André Sourdeau, André Fortin, Bernard Musnier. (Grandmaison).

* BAUDOUIN (Mme), née Léonie-Eugène-Noël Parfait, peintre, née à Paris, élève de Mlle Burat et de M. Eugène Baudouin. — Boulevard Mont-Parnasse, 25. — S. 1879. *Roses églantines*, aquarelle. — S. 1880. *La bouillabaisse à Palavais* (Hérault). — S. 1882. *La cabane du pécheur.*

* BAUDOUIN (Mme Louise), peintre, née au Bourget (Seine), élève de M. Maugeret. — Boulevard Voltaire, 122. — S. 1879. *Portrait de Mme L..*, porcelaine. — S. 1880. *Portrait de Mlle A. M...*, porcelaine.

* BAUDOUIN (Paul-Albert), peintre, né à Rouen (Seine-Inférieure), élève de MM. Gleyre-Delaunay et Puvis de Chavannes. — Rue du Cherche-Midi, 55. — S. 1868. *Pêcheurs de crevettes.* — S. 1869. *L'orage.* — S. 1878. *Le pain de dix heures, Normandie.* — S. 1879. *La noce passe ;* — *Strasbourg 1792.* — S. 1882. *Histoire du blé.*

* BAUDRIER (Gustave-Louis), peintre, né à Paris, élève de M. Bergerot. — Boulevard Malesherbes, 62. — S. 1876. *Gibier.* — S. 1877. *Gibier.* — S. 1878. *Raisins.* — S. 1879. *Gibier.* — S. 1880. *Fleurs des champs.* — S. 1881. *Pêches et raisins.* — S 1882. *Fruits.*

* BAUDROT (Gérard ou Evrard), architecte. Le chapitre de la cathédrale de Troyes, ayant résolu en 1620 ou 1621 de reprendre les travaux de construction de cet édifice, qui étaient suspendus depuis plusieurs années, Baudrot fut chargé de faire « deux pourtraicts du couronnement de la tour ». Ces plans et devis, furent envoyés à Paris au trésorier de France, lequel avait un droit de contrôle sur les dépenses de cette construction. En 1638, il fit un projet de balustrade pour la deuxième galerie du grand portail, au-dessus de la rose. Ce dessin est conservé à la bibliothèque de la ville de Troyes. — Consultez : Pigeotte, *cathédrale de Troyes.*

BAUDRY (Ambroise), architecte, né à Napoléon-Vendée (Vendée), élève de MM. Lebas et Louvet ; méd. 1866 ; méd. 3e cl. 1867 (E. U.) ; méd. 1870 ; ✲ 1870 ; méd. 3e cl. 1878 (E. U.) ; O ✲ 1879. (Voyez : tome Ier, page 53). — Boulevard Saint-Michel, 77. — S. 1870. *Etudes sur le forum romain et sur le mont Capitolin au siècle d'Auguste,* cinq dessins, même numéro : 1°. *Plan des ruines* ; — 2°. *Essai de restitution de plan* ; — 3°. *Essai de restitution de la face principale (côté du Capitolin)* ; — 4°. *Côté gauche du forum* ; — 5°. *Côté droit du forum.* (réexp. en 1878).

BAUDRY (Paul-Jacques-Aimé), peintre, O ✲ 1869 ; membre de l'Institut 1870 ; C ✲ 1875 ; méd. d'honneur 1881. (Voyez : tome Ier, page 53). — Rue Notre-Dame-des-Champs, 56. — S. 1869. *Portrait de M. Charles Garnier, architecte.* — S. 1872. *Portrait de M. E. About.* — S. 1876. *Portrait de Mlle D...* ; — *Portrait de M. E. H...* — S. 1877. *Portrait du général C. de M...* ; — *Portrait de Mlle H..* — S. 1870. *Portrait de M. Eugène Guillaume, membre de l'Institut ;* — *Portrait de M. Jules B...* — S. 1881. *Glorification de la Loi* (fragment de la décoration de la grande salle des audiences de la Cour de cassation), — *Portrait de Louis de Montebello.* — S. 1882. *La Vérité* (appartient à Mme la comtesse de B. C..).

* BAUDUER (Guillaume), architecte, vivait à la fin du XVe siècle. On trouve son nom dans les comptes des consuls de la ville d'Auch; il y ait qualifié de « maistre maçon architecte ». (Lance. *Les architectes français*).

* BAUGNIÈS (Eugène), peintre, né à Paris, élève de MM. Mercier et Gleyre. — Boulevard Malesherbes, 100. — S. 1872. *Portrait de Mme E. B...*, aquarelle ; — *Portrait de Mme***,* aquarelle. — S. 1873. *Portrait de M. F. J...,* aquarelle. — S. 1874. *Le bazar aux huiles, au Caire* ; — *Le café chez un cheick, au Caire.* — S. 1875. *Boutique de tailleur, au Caire ;* — *Danse d'almée dans un café, au Caire.* — S. 1876. *Sommeil.* — S. 1877. *Portrait de Mme M. J... ;* — *Portrait de Mme***.* — S. 1878. *Bastonnade à Tanger.* — S. 1879. *La prière des derviches, au Caire.* — S. 1880. *Danse dans un café, au Caire.* — S. 1881. *Almée.*

BAURAULT (Jean-Baptiste), sculpteur ; méd. 1870 ; méd. 1re cl. 1873 ; 3e cl. 1878 (E. U.) ; ✲ 1878. (Voyez : tome Ier, page 54). — Rue de Vaugirard, 152 — S. 1869. *Portrait du jeune Thoinnet de la Turmélière,* statue marbre ; — *Portrait de Mme V..,* buste marbre. — S. 1870. *Jeune gaulois,* statue plâtre ; — *Portrait de M. Baujault père,* buste terre-cuite. — S. 1873. *Meyerbeer,* statue marbre (pour l'Institut) ; — *Le premier miroir,* statue marbre (Ministère des beaux-arts, réexp. en 1878). — S. 1875. *Jeune gaulois,* statue marbre ; — *Brutus enfant,* buste marbre ; — *Le premier miroir,* bronze argenté. —S. 1876. *Portrait de M. Laval,* peinture ; — *Jeune fille entendant un premier chant d'amour,* statue marbre. — S. 1877. *Portrait de M. C...,* buste marbre ; — *Ricard, ancien ministre de l'Intérieur,* buste marbre. — S. 1878. *Le rêve,* statue plâtre ; — *Portrait de Mme P. D...,* buste marbre. — S. 1879. *Le colonel Denfert-Rochereau,* statue plâtre, pour la ville de Saint-Maixent (Deux-Sèvres) ; — *Portrait de M. P M...,* buste marbre. — S. 1880. *Monument destiné à la mémoire de Ricard,* marbre et bronze (pour la ville de Niort). — S. 1881. *Hanneton vole,* statue plâtre). — *Portrait de M. J. D...,* et son chien Mytho, groupe marbre. — S. 1882. *Portrait de Mme B...,* buste plâtre ; — *Portrait de M. P. Leclerc,* buste terre cuite.

* BAUME (Louis-Michel-Edmond), architecte, né à Paris, élève de M. Lebas. — Rue Dauphine, 28. — S. 1869. *Plan de la ville moderne d'Alexandrie (Egypte),* d'après la triangulation de 1867 et de 1868.

BAUMES (Amédée), peintre, né à Paris, élève de M. P. Delaroche. (Voyez : tome Ier, page 54).

— Rue Rochechouart, 74. — S. 1868. *La Convalescence;* — *Marguerite enfant.* — S. 1869. *Enfance de Marguerite.*

* BAUSBACK (Alphonse), sculpteur, né à Paris, élève de M. Dubois et Laporte. — Rue François-Miron, 68. — S. 1878. *Portrait de Mlle****, médaillon plâtre. — S. 1881. *Portrait de Mlle M. L...*, médaillon plâtre.

* BAUSSAN, sculpteur, sur lequel les renseignements manquent. On lui doit une statue de la Vierge pour le monument érigé à Lodève (Hérault), en souvenir du dogme de l'Immaculée Conception, le 31 mai 1858.

BAVOUX (Charles-Jules-Nestor), peintre, né à Lac-ou-Villers (Doubs), élève de M. Picot. (Voyez: tome I^{er}, page 55). — Rue Charles-Nodier, 21, à Besançon. — S. 1868. *Sous Ble-fonds* (Doubs); — *Entre roches,* dessin. — S. 1869. « *Un de nos malins* »; — *Fontaine-Argent,* dessin. — S. 1870. *La source du Doubs;* — *La citadelle de Besançon.* — S. 1872. « *Mon village* ». — S. 1873. *Raisin margillien.* — S. 1874. *Fusains et noisetiers,* fusain. — S. 1875. *Une seille de raisins;* — *Raisins;* — *Le moulin du Bas,* fusain. — S. 1876. *Le panier du fermier;* — *Moineaux et raisins.* — S. 1877. *Un beau cep;* — *Les bergers d'Arcadie,* dessin. — S. 1878. *Midi moins un quart* (Doubs); — *Une hottée de raisins.* — S. 1879. *Combes du Doubs;* — *Le rocher de la Châtelaine, en Franche Comté.* — S. 1880. *Ombrelle et raisins.* — S. 1882. *Un panier de raisins du Doubs.*

BAYARD (Emile), peintre, né à La Ferté-sous-Jouarre (Seine-et-Marne), élève de M. L. Cogniet. (Voyez: tome I^{er}, page 55). — Rue Notre-Dame des-Champs, 70 bis. — S. 1873. *L. Franchetti, commandant des éclaireurs à cheval, blessé mortellement au combat de Villiers le 2 décembre 1870,* fusain (appartient à Mme L. Fanchetti); — *P. de Monbrison, colonel du Loiret, blessé mortellement à l'attaque de Buzenval, le 19 janvier 1871,* fusain (appartient à Mme de Montbrison). — S. 1874. *Le défilé;* — *Pendant le siège de Paris;* — *Gloria victa! triptyque,* fusain. — S. 1875. *Le lendemain de Waterloo* (réexp. en 1878). — S. 1876. *Une guinguette au XVIII^e siècle, panneau décoratif;* — *Un marché au XVIII^e siècle, panneau décoratif* (appartiennent à M. Bordes). — S. 1877. *Baigneuses, panneau décoratif;* — *Patineurs, panneau décoratif* (appartiennent à M. Hugues Teyssier). — S. 1878. *Fête au château.* — S. 1879. *Le matin d'un premier débat.* — S. 1882. *Deux panneaux décoratifs* (appartiennent à M. Steengracht).

* BAYARD DE LA VINGTRIE (Paul-Armand), sculpteur, né à Paris, élève de MM. Cavelier et Guillaume; Méd. 1^{re} cl. 1876. — Impasse du Maine, 16. — Sous le nom de La Vingtrie: S. 1876. *Charmeur,* statue plâtre. — S. 1877. *Charmeur,* statue bronze (réexp. en 1878). — S. 1878. *Portrait de M. Brancion, préfet de la Loire-Inférieure,* statue bronze. — S. 1881. *Au bain,* statue plâtre. — S. 1882. *Portrait de Mme E. B...,* médaillon bronze.

* BAYE (Alphonse-Pierre), peintre, né à Paris. — Quai de Béthune, 20. — S. 1878. *Anémones,* gouache. — S. 1879. *Vase de fleurs* (appartient à M. Gélinier); — *Pivoines;* — *Pivoines,* gouache (appartient à M. Schneider); — *Boules-de-neige et pivoines,* gouache (appartient à M. Cabarteux). — S. 1880. *Artichauts;* — *Fleurs,* gouache (appartient à M. Cabarteux); — *Pivoines,* gouache (appartient à M. E. Rémy). — S. 1881. *Fleurs,* aquarelle; — *Fleurs,* gouache. — S. 1882. *Roses;* — *Vase de fleurs,* gouache.

* BAYEUX, architecte, a fourni les plans de l'hôtel-de-ville de Beauvais (Oise), vers le milieu du XVIII^e siècle. C'est tout ce que dit le *Dictionnaire des architectes français.*

* BAYEUX, architecte de Caen. En 1732, il termina, par un dôme à huit pans, le petit clocher de l'église Saint-Germain, d'Argentan. Ce dôme était accompagné aux quatres angles de la tour de pyramides couplées. Ce travail fut exécuté par Jean Lemonier, maçon d'Argentan. — Consultez: Lance: *Les architectes français.*

* BAYEUX (Guillaume de), architecte, au mois de juillet 1398, le conseil municipal de Rouen voulant élever la Porte Martainville, chargea ce maitre d'œuvres et plusieurs autres de sonder le terrain choisi et de donner leur avis sur les mesures à prendre pour fonder convenablement l'édifice. En 1420, lorsque Jenson Salvart, maitre des œuvres du château de Tancarville (Seine-Inférieure), eut achevé les travaux de restauration et l'exhaussement de la tour Coquesart, Guillaume de Bayeux, maître des œuvres du roi au bailloge de Rouen, et Martin Leroux, tous deux architectes, se rendirent à Tancarville pour examiner les ouvrages exécutés dans ce château et donner leur avis. — Consultez: Deville, *château de Tancarville.*

* BAYEUX (Jean de), architecte. Le 29 mai 1388, il fut reçu maître maçon de la cathédrale de Rouen, aux gages de vingt livres d'or par an, auxquelles on ajoutait cent sous tournois pour une robe, *pro rauba.* En 1389, il fut nommé « maistre des œuvres de machonnerie de la ville », aux gages de dix livres. Il construisit une partie des murailles de l'enceinte militaire de Rouen, notamment la tour dite Guillaume-Lion, et jeta les fondements de la Porte Martainville, dont il avait tracé le plan. La tour du beffroy de Rouen ayant été rasée par ordre de Charles VI, il fut chargé de sa reconstruction. En 1394, il fit l'adjudication de travaux ordonnés par le conseil municipal pour un mur à établir sur la rivière de l'Aubette. Il fit, en 1396, marché avec Jean Moreau, « carrieur » de Pontoise, pour cinq cents quartiers de pierre destinés à la construction de la Porte Martainville. Il mourut dans les premiers mois de l'année 1398, avant d'avoir achevé la tour du beffroy. — Consultez: *Recherches des archives,* de Deville; — *Ancien hôtel-de-ville de Rouen,* de Delaquérière.

* BAYEUX (Jean de), fils du précédent, architecte. Il succéda à son père dans les fonctions de maître des œuvres de la ville de Rouen, mais non comme architecte de la cathédrale. Le 26 avril 1405, un marché fut passé, sur le devis dressé par cet architecte, avec Colin Rousseau, maçon de Paris, pour l'achèvement de la Porte Martainville. L'entrepreneur étant mort sans avoir pu achever sa tâche, des experts, au nombre desquels se trouvait Jean de Bayeux, furent chargés de constater l'état d'avancement

des travaux et d'arrêter les comptes de la ville avec la veuve de Rousseau. Le 18 mars, 1409, Jean était absent, et l'on attendait son retour pour tracer les fondements de la barrière et de la porte. — Consultez : *Recherches historiques*, de Richard.

* BAZEROLLE (Louis), graveur, né à Beaune (Côte-d'Or), élève de M. Chapon. — Rue des Poissonniers, 37, à Montmartre. — S. 1880. *Le Cerf aux aguets*, dessin de M. Edward, gravure sur bois (pour le *Monde Illustré*). — S. 1882. *Chasse aux sangliers*, dessin de M. Edward, gravure sur bois.

* BAZELLAIRE (Mlle Isabelle de), peintre, née à Sauley (Vosges), élève de M. Grandsire. — Rue Delaborde, 48. — S. 1879. *Sous bois, à Ormont* (Vosges), aquarelle. — S. 1880. *Bords de la Meurthe* (Vosges), aquarelle ; — *Azalées et rhododendrons*, aquarelle. — S. 1881. *Fleurs de printemps*, aquarelle.

* BAZILLE (Jean-Frédéric), peintre, né à Montpellier (Hérault). — Rue des Beaux-Arts, 8. — S. 1868. *Portrait de la famille**** ; — *Etude de fleurs.* — S. 1869. *La vue du village.* — S. 1870. *Scène d'été.*

* BAZIN (Charles-Emile), architecte, né à Senones (Vosges), élève de l'école d'architecture et de M. Baudot. — Rue Descartes, 42. — S. 1881. *Ancien prieuré Saint-Martin-des-Champs:* 1°. *Enceinte fortifiée, (tour d'angle)* ; — 2° *Enceinte fortifiée, (échauguette)* ; — 3°. *Fontaine pratiquée rue Saint-Martin* ; — 4°. *Sculptures et inscriptions dans la tour.*

* BAZIN (Mme), née Eugénie-Hélène Nold, peintre, née à Pontivy (Morbihan), élève de M. A. Schilt. — Au Chesnay, rue du Sud, 2, à Versailles. — S. 1877. *Portrait de Mlle Jeanne B...*, miniature. — S. 1878. *Portrait de M. T. G..., ministre plénipotentiaire*, miniature ; — *Portrait de Mme T..., née P...*, miniature. — S. 1879. *Portrait de M. Eugène B...*, porcelaine. — S. 1880. Trois miniatures sur ivoire : *Portrait de Mme Lucie de V...* ; — *Portrait de Mlle Jeanne de la C. L...* ; — *Portrait de mon mari.* — S. 1881. *L'Amour vainqueur*, d'après Chaplin, miniature sur ivoire. — S. 1882. *Portraits de Mlles Jeanne-Eugénie***, et d'Eugène****, miniatures.

* BAZIRE (Emile-Marie-Victor), peintre, né à Saint-Hilaire-du-Harcouët (Manche), élève de M. Charles Fouqué. — A Saint Hilaire-du-Harcouët. — S. 1880. *Chemin de Lapenty, près Saint-Hilaire* (Manche), aquarelle. — S. 1881. *Bords de l'Airon, à Saint-Hilaire-du-Harcouët*, dessin à la plume ; — *Champ planté de pommiers à Saint-Hilaire de Harcouët*, dessin à la plume. — S. 1882. *Bord de rivière*, dessin.

* BEAU (Alfred), peintre, né à Morlaix (Finistère), élève de MM. Flers et Isabey. — A Quimper. — S. 1870. Six faïences, même numéro ; — *Fleurs et fruits* ; — S. 1879. *Vallon de Pluguffan* (Finistère), faïence. — S. 1880 *Louise de Lorraine* ; — *L'amiral de Coligny*, faïences. — S. 1882. *Quenouille de la grand'mère* ; — *Fleurs des bois*, faïences.

* BEAUCE (Jean de). Voyez au supplément : LE TEXIER.

BEAUCÉ (Jean-Adolphe), peintre, mort en 1876. (Voyez : tome I^{er}, page 57). — Rue Guttemberg, 29, à Boulogne (Seine). — S. 1869. *Combat de Camarone* (Mexique), 30 *avril* 1863 ; — *Bataille de San Lorenzo* (Mexique), 8 *mai* 1863. — S. 1870. *La première sortie, souvenir de la campagne d'Italie* (appartient à M. J. Belloir) ; — *Bazar à Alexandriette* (Syrie) appartient à M. le docteur Perrin. — S. 1872. *Le général de Martimprey devant Magenta*, 4 juin 1859 (appartient au général de Martimprey) ; — *Cour intérieure d'une maison à Aquas-Galientes* (Mexique),appartient à M. Albert Bazaine). — S. 1873. *Les dames de Metz, souvenir du siège de Metz*, dessin. — S. 1874. *La dernière visite, souvenir de l'armée du Rhin* 1870 ; — *Le 16^e de uhlans mis en déroute par des chasseurs de France, épisode de la bataille de Bezonville*, le 16 août 1870 ; — *Le maréchal Canrobert, à Saint-Privat,le 18 août 1870*, fusain. — S. 1875. *Combat de Pa-li-Kiao*, 21 septembre 1860 (Ministère des Beaux-Arts) ; — *Attaque du Bourget*, 96^e journée du siège de Paris, dessin ; — *Le Petit-Poucet*, dessin.

BEAUCÉ (Vivant), peintre. (Voyez : tome I^{er}, page 57). — Rue de Douai, 39. — S. 1869. *Le pénitent, type russe*, aquarelle ; — *Le rémouleur, type russe*, aquarelle. — S. 1874. *Dans la bergerie* (appartient à M. Laurent) ; — *La sortie du troupeau* ; — *La rentrée du troupeau.* — S. 1875. *Petite bergerie à Chessy* (Seine-et-Marne). — S. 1876. *Bergerie de Chessy.*

* BEAUCHARD (Mme Angéline), peintre, née à Lyon (Rhône), élève de M. J. Tourny et de Mme Delphine de Cool. — Rue Puteaux, 17. — S. 1872. *Enlèvement d'une nymphe par un faune*, d'après M. Cabanel, porcelaine ; — *Portrait de Mme B...*, porcelaine. — S. 1874. *Portrait de Mlle B...* ; — *Portrait de M. B...*, porcelaines. — S. 1875. *Nymphe et Bacchus*, d'après M. J. Lefebvre, porcelaine ; — *La Cible*, d'après Boucher, porcelaine. — S. 1876. *Vénus commande à Vulcain des armes pour Enée*, d'après Boucher, porcelaine ; — *Portrait de M. E. B...*, porcelaine. — S. 1877. *La courtisane*, d'après Sigalon, porcelaine ; — *Portrait de Mlle Mathilde C...*, porcelaine ; — *Portrait de Mme de B...*, porcelaine. — S. 1878. *Portrait de M. C...*, porcelaine ; — *Portrait de Mme C...*, porcelaine ; — *Portrait de Mlle Madeleine C...*, porcelaine. — S. 1880. *Pavots*, gouache ; — *Roses*, porcelaine.

* BEAUCHAT (Léon-Emile), peintre, né à Metz (Moselle), élève de M. Brocq. — A Dampnart, par Lagny. — S. 1877. *L'étude dérangée.* — S. 1879. *Le banc du jardinier.*

* BEAUDOUIN (Charles), architecte orléanais. Dans un acte de baptême d'un de ses enfants, son nom est suivi de cette mention : « entrepreneur des ouvrages du roy ». En 1732, il prenait le titre « d'architecte des ouvrages du roy ». (Artistes orléanais.)

* BEAUDOUIN (Jean). Voyez au supplément : BAUDOUIN (J.).

* BEAUFEU (Pierre-Albert), peintre, né à Paris, élève de M. Bonnat. — Boulevard de Clichy, 75. — S. 1877. *Portrait de l'auteur.* — S. 1878. *Seigneur de la cour de Henri III* ; — *Portrait de Mme B...* — S. 1879. *Portrait de M. C...* — S. 1880. *Portrait de Mme****. — S. 1881. *Un paysan basque* ; — *Laïs.* — S. 1882. *Après le bain.*

* BEAUFILS (Jacques), architecte, né en1487. Il

fut appelé en 1548 à Bourges, pour visiter, avec son confrère Jean Bellyveau, le clocher et les voûtes de la cathédrale. En 1505, il avait été adjoint à Pellevoisin, l'architecte en chef des travaux de cet édifice. (Girardot et Durand).

* BEAUFORT (Mme Jeanne, vicomtesse de), peintre, née à Paris, élève de Mlle Marest. — Rue Blanche, 44. — S. 1878. *Vénus sur l'onde*, d'après Boucher, faïence. — S. 1879. *La Peinture*, d'après Boucher, faïence. — S. 1881. *Jacinthes et tulipes*, faïence. — S. 1882. *Rebecca à la fontaine*, d'après le Poussin, faïence.

* BEAUFFORT (Royer-Anatole-Charles-Philippe de), peintre, né à Paris, élève de M. Frémiet. — Quai Voltaire, 17. — S. 1879. *Nature morte*, aquarelle ; — *Nature morte*, aquarelle. — S. 1880. *Oiseaux*, aquarelle ; — *Nature morte*, aquarelle. — S. 1881. *Oiseaux*, aquarelle ; — *Oiseaux, écureuils*, aquarelle. — S. 1882. *Nature morte*, aquarelle.

BEAUGER (Antony), peintre, né à Paris, élève de M. Defaux. (Voyez : tome 1er, page 57). — Rue Rodier, 64. - S. 1869. *Un lavoir, à Epinay* (Seine-et-Oise) ; — *Bords de la Seine, à Epinay*. — S. 1870. *Un soir, à Besson* (Allier.) ; — *Vue prise à Farmoutier* (Oise). — S. 1874. *Vue prise à Chauvigny* (Allier). — S. 1875. *Vue prise à Villers-sur-mer* (Calvados). — S. 1876. *Les falaises du cap Blanc*. — S. 1879. *Environs de Chauvigny*. — S. 1880. *A l'île Saint-Denis* (Seine) ; — *Environs de Farmoutier*. — S. 1882. *Environs de Villers-sur-mer*.

* BEAUGRAND (Ernest), peintre, né à Tillé (Oise), élève de M. Pils. — Rue Tardieu, 4. — S. 1872. *Solo de trombone*, aquarelle. — S. 1874. « *La fenêtre de ma voisine* », aquarelle. — S. 1880. *Environs de Saint-Malo*, aquarelle.

* BEAUJANOT (Auguste), peintre, né à Paris, élève de M. Gérôme. — Rue d'Aval-Amelot, 9. — S. 1878. *Portrait de Mme D...* — S. 1880. *Portrait de M. S...* ; — *Argumentation*. — S.1881. *Retour de l'enfant prodigue*.

* BEAUJEU (Jean de), architecte. On le croit originaire du Lyonnais. Il alla s'établir à Auch avec sa famille et devint bourgeois de cette ville. A ce titre, il assista à plusieurs assemblées communales, du 8 septembre 1566 au 20 mars 1567 ; il succéda, en 1567, à Méric Boldoytre comme architecte de la cathédrale d'Auch. C'est lui qui éleva, de 1530 à 1567, jusqu'à la hauteur de la première galerie, les trois portes et le porche qui les précède. Ces ouvrages sont d'ailleurs signés de lui : un, sur le socle, du côté du nord : JO. D. BEAVJEV ARCHITECTE FACIE. ANNO XPI 1560 ; et du côté du midi : JO. D. BEAVJEV FACIEBAT ANNO XPI 1567. (P. Lafforgue, *artistes gascons*).

BEAUJEU (Paul-François-Marie de), peintre. (Voyez : tome Ier, page 57). — Rue du Faubourg-Saint-Honoré, 157. — S. 1869. *Le gagnage* ; — *Trim*. — S. 1870. *Les épaves de la Gargone* (côtes de Bretagne). — 1875. *Le parc*, éventail. — S. 1878. *Un jambon*. — S. 1880. *Bric à brac*.

* BEAUJEU (Simon de), architecte. Vers 1440, il était maître des œuvres royaux, à Nimes. A cette époque il construisit par ordre du cardinal, un pilier de pierre ou pilori pour y exécuter « certains masques, homicides ou vieilles « sorcières, condamnées à être brûlées et arsis, « et des verges de fer pour y attacher les « oreilles et autres membres des dits masques. » (Lance, *Les architectes français*).

* BEAUJEUX (Pierre de), architecte. Dans les comptes de la construction de la tour et du clocher de l'église de Saint-Claude, en 1468 et 1469, il est qualifié de maître des œuvres « du dit couvent ». Consultez : *Bulletin archéologique*, tome II.

BEAUJOINT (Léon), peintre. (Voyez : tome Ier, page 57.) — Rue de Fleurus, 27 — S. 1869. *Portrait de Mme X...* ; — *Fantaisie*.

BEAUJOUAN (Amédée-Jean-Louis), peintre (Voyez : tome Ier, page 57). — Rue Saint-Dominique-Saint-Germain, 100. — S. 1870. *Une aquarelle*, d'après Poussin.

BEAULIEU (Anatole-Henry de), peintre, mort à Paris le 1er juin 1884, âgé de 66 ans. (Voyez : tome Ier, page 58.) — Rue de Fleurus, 1. — S. 1870. *Ancienne batterie de Gialennec* (Morbihan), *souvenir d'une rencontre*. — S. 1874. *Après l'attaque, poste d'un corps de garde de volontaires dans la maison d'un forgeron, armée de la Loire 1871* (Sarthe) ; — *Femme adultère exposée au pilori pour être vendue ou jetée au Bosphore, ancien Stamboul* ; — *Un puits dans une maison pillée, campagne de la Loire 1871* (Sarthe). — S. 1875. *La Madeleine rencontre Jésus pour la première fois* (appartient au comte d'Osmoy) ; — *La couleuvre*. — S. 1877. *La Douma, ancienne ballade slave*. — S. 1880. *La maison de Schylock, Jessica*. — S. 1882. *La dame de trèfle* ; — *La fête du cochon, à Fest-en-Hoch* (Ile de Croix, Morbihan), appartient à M. Castellani).

* BEAULIEU (Barthélemy), architecte. Parmi les tombes de la nef de Saint-Nicolas-des-Champs, à Paris, se trouvait celle de « honorable homme B. Beaulieu, en son vivant « maistre masson et bourgeois de Paris, qui « trépassa le mercredi 1er jour d'octobre 1572... » (*Bibl. nat. Epitaph. mss.*, III, 1260).

BEAUME (Joseph), peintre. (Voyez, tome Ier, page 58). — Rue d'Enghien, 12. — S. 1869. « *Là est Toulon !* » — S. 1870. *Le printemps* ; — *L'automne*. — S. 1872. *La sortie de l'école*. — S. 1874. *Chasse au sanglier* ; — *Le rendez-vous de chasse* ; — *Le départ pour le marché*. — S.1876. *Une scène de l'invasion* ; — *La tentation de saint Antoine*. — S. 1877. *Le déjeuner du chasseur* ; — *La mère de famille*. — S. 1878. *Marguerite* ; — *Sancho Pança*.

* BEAUMETZ (Henri-Charles Etienne), peintre, né à Paris, élève de MM. Cabanel et L. Roux ; Méd. 3e cl. 1880. — Rue de La Bruyère, 7. — S. 1875. *En reconnaissance à la ville Evrard, siège de Paris*, décembre 1870. — S. 1876. *Mobiles évacuant le plateau d'Avron pendant le bombardement*. — S. 1877. *L'arrière-garde* (appartient à M. Dessaignes) ; — *Infanterie de soutien*. — S. 1879. *La prise d'un château en 1870* ; — *Portrait du docteur D. B...* — S. 1880. *Les voilà !* 1870 (acheté par l'Etat). — S. 1881. *Le bataillon des Gracilliers part pour la frontière*. — S. 1882. *La brigade Lapasset brûle ses drapeaux, Metz, 26 octobre 1870*.

* BEAUMONT, architecte. En 1399 il fit payer, sur son certificat, des travaux exécutés à Paris à la chapelle des Célestins, dans un hôtel du

duc de Bourgogne (Louis), situé rue de la Poterne « lez-Saint-Pol », et dans un autre sis à Chailluiau (Chaillot). — Consultez : De Laborde, *Ducs de Bourgogne*.

BEAUMONT (Charles-Edouard de), peintre. (Voyez: tome I^{er}, page 59). — Rue Poncelet, 26. Ternes. — S. 1868. *La part du capitaine* ; — *Léda*. — S. 1869. *Pourquoi pas ?* — S. 1870. *Quærens quem devoret* ; — « *Les femmes sont chères !* » — S. 1872. *Suite d'une armée* (appartient à M. Stewart). — S. 1873. *La fin d'une chanson* (appartient à M. Alexandre Dumas) réexp. en 1878) ; — *Où diable l'amour va-t-il se nicher !* (appartient à M. Heine), réexp. en 1878). — S. 1874. « *Bête comme une oie !* » ; — *Têtes folles*. — S. 1875. *Au soleil*. — S. 1876. *A qui parler*. — S. 1877. *Un nid de Sirène* (appartient à M. G. H. Warren). — S. 1878. *L'éternel Pierrot*.

* BEAUMONT (Claude-Etienne), architecte, né en 1757, à Besançon, mort à Paris en 1811, élève de Dumont et de David Leroy. Il fut inspecteur des travaux de l'église de la Madeleine, à Paris, alors que Couture le jeune était architecte en chef de cet édifice. En 1801, il fut chargé par le ministre de l'intérieur de disposer au Palais-Royal la salle des séances du Tribunat ; salle qui fut démolie en 1827 pour la continuation des grands appartements, après avoir servi de chapelle pendant treize ans. Vers la même époque il devint architecte du Palais-de-Justice, du Temple, de la maison des sœurs de Charité et de l'Institution des Sourds-Muets. Au concours ouvert, sous le premier Empire, pour convertir l'église de la Madeleine en temple de la Gloire, Beaumont obtint le premier prix. Cette victoire ne lui profita guère. On sait qu'il avait été inspecteur des travaux de la Madeleine à la fin du règne de Louis XVI. Ayant été révoqué de cet emploi sur la demande de Couture, l'architecte en chef, il s'en vengea en publiant, sous le nom de *Dulin*, une critique des travaux en cours d'exécution comparés au plan primitif de Coutant d'Ivry. Cette critique était accompagnée d'un contre-projet, œuvre anonyme de Beaumont qui eut d'autant plus de succès qu'elle fut supprimée par arrêt du Conseil. Se souvenant du succès qu'avait obtenu ce contre-projet, Beaumont le reprit, le développa pour le concours où il obtint le prix. Mais alors les mécontents, les envieux, l'accusèrent de s'être approprié les idées de *Dulin* et crièrent si fort que l'Académie revint sur sa décision et accorda le prix au projet qui avait été placé en seconde ligne. Il voulut se justifier du reproche de plagiat en prouvant que *Dulin* n'était qu'un prête-nom et qu'il était le véritable auteur du fameux article critique et du contre-projet publiés sous ce nom : il obtint seulement une indemnité de 10,000 francs pour son travail.

* BEAUMONT (Ferdinand-Louis), graveur, né à Périgueux (Dordogne), élève de Pils. — Boulevard Saint-Michel, 125. — S. 1881. Deux gravures: *Porte d'une maison gothique et de la Renaissance, à Périgueux* ; — *Vue de Saint-Front avant sa restauration* (Périgueux).

* BEAUMONT-CASTRIES (Mme Jeanne de), sculpteur, née à Paris, élève de M. Crauk. — Avenue de l'Alma, 16. — S. 1873. *Portrait d'enfant*, médaillon bronze. — S. 1875. *Portrait de Mme la comtesse de Castries*, buste plâtre. — S. 1876. *Le maréchal de Castries*, buste plâtre ; — *Portrait de Mme ****, médaillon terre cuite. — S. 1877. *Le maréchal de Castries*, buste marbre, réexp. en 1878 (Ministère des beaux-arts) ; — *Chopin*, buste plâtre (réexp. en 1878). — S. 1878. *Jeanne d'Arc*, buste plâtre. — S. 1879. *L'amiral Coligny*, buste plâtre bronzé. — S. 1880. *Portrait de Mme Krauss*, médaillon bronze ; — *L'amiral Coligny*, buste bronze (pour la ville de Châtillon). — S. 1882. *Portrait*, buste.

* BEAUNEVEU (André), sculpteur et peintre de Valenciennes. D'après une note que nous devons à l'obligeance de M. le chanoine Deshaisnes, cet artiste travaillait encore en 1361 à Valenciennes, où il passa la plus grande partie de sa vie. Il fut chargé vers 1364 par le roi Charles V, de sculpter trois tombeaux pour ce roi et ses deux prédécesseurs. En 1374, le comte de Flandre lui confia l'exécution du tombeau en marbre qu'il voulait faire ériger dans la chapelle des comtes de Flandre, à Courtrai. Le duc de Berry, l'un des grands protecteurs des arts, lui donna la direction des ouvrages de peinture et de sculpture qu'il fit exécuter vers 1390, à son château de Méhun-sur-Yèvre. Il existait aussi de lui d'importants travaux faits en Angleterre. André Beauneveu était en même temps un miniaturiste habile. On possède de lui deux manuscrits enluminés, dont l'un, qui est à Bruxelles, doit être considéré comme un chef-d'œuvre.

* BEAUNYEZ (Jacques), architecte: Au mois de mai 1527, il prit envers le chapitre de l'église Saint-André, de Chartres, l'engagement de couvrir en pierre « à escaille de poisson, une « tourelle avec voulte qui sera par dessoubs la « dite couverture en façon de ung patron et, « pourgect pour ce faict, etc. ». — Consultez: *Archives de l'art français*, tome VII.

* BEAUREGARD, architecte. Les chapelles situées au-dessous des tribunes qui règnent autour de l'église du grand collège des Jésuites, à Lyon, ont été décorées par cet architecte. — Consultez: *Archives de l'art français*, 2^e série, tome II.

* BEAUREPAIRE (Alfred Quesnay de), peintre, né à Saumur (Maine-et-Loire), élève de MM. J. Gigoux et Bessoa. — Rue Vanneau, 54. — S. 1874. *Melegnano, souvenir de la campagne d'Italie*, 1859. — S. 1875. *Au marché de Saint-Malo* (Ille-et-Vilaine), aquarelle. — S. 1876. *Un mousse de Saint-Malo*, aquarelle ; — *Sur le quai de Saint-Malo*, aquarelle.

* BEAUSIRE (Jean), architecte, mort à Paris en mars 1743. Il fut de 1683 à 1706, architecte de la ville de Paris. En 1705 il était « conseiller « du roi, maistre général des bastiments de Sa « Majesté, architecte maistre des œuvres, garde « ayant charge des fontaines publiques de la « ville de Paris, et contrôlleur des bastiments « d'icelles ». Il construisit, de 1705 à 1706, le regard ou *fontaine de Paradis* à l'angle des rues de Paradis et du Chaume (Blondel, dans son *Architecture française*, a consacré une planche à cette fontaine). En 1719, il fut chargé, avec Robert de Cotte, de donner le plan du nouvel hôtel des Mousquetaires du roi, qui devait être élevé sur le quai Malaquais, mais ce projet fut abandonné. On lui doit la construction

du *chœur de Saint-Benoit-le-Bistourné*, à Paris. Admis à l'Académie d'architecture en 1716, il se démit de son titre d'académicien en 1741, sans doute à cause de son grand âge, car à cette date il y avait cinquante-huit ans qu'il exerçait les fonctions d'architecte de la ville de Paris.

* Beausire (Jean-Baptiste-Augustin), fils aîné du précédent, mort à Paris à la fin de 1764 ; architecte du roi, maître général, contrôleur-inspecteur des bâtiments ; admis à l'Académie d'architecture en 1732. Il fut architecte de la ville de Paris de 1706 à 1751, et eut pour successeur, dans ses dernières fonctions, son gendre Laurent Destouche. De 1730 à 1740, il construisit un aqueduc pour le ruisseau qui prenait sa source sur les hauteurs de Ménilmontant et se transformait en égoût en traversant le quartier du Temple. Beausire fut chargé des fêtes offertes au roi Louis XV lors de sa rentrée à Paris, en 1744. — Consultez : Lance, *Les architectes français*.

* Beausire le jeune, frère du précédent, architecte, mort en 1761. Il fut admis à l'Académie d'architecture le 4 janvier 1741. Il a donné à l'abbé Lambert les notes de son *Discours sur les progrès de l'Architecture*, lequel fait partie de l'histoire littéraire du règne de Louis XIV. — Consultez: Lance, *Les architectes français*.

Beauvais (Mme), née Anaïs Lejault, peintre, née à Cuzy-sur-Yonne (Nièvre), élève de MM. Lazarus, Wihl, Carolus Duran et Henner. — Quai Voltaire, 17. — S. 1868. *Portrait de M. B...* — S. 1869. *Portrait de Mme L...* ; — *Le pêcheur*. — S. 1870. *Portrait de M. Hignard* ; — *Portrait de M. Sarasate*. — S. 1872. *Portrait de Mme M. L...* — S. 1873. *Portrait de Mlle M. C...* — S. 1874. *Portrait de M. Barre, statuaire*. — S. 1875. *Adelia*. — S. 1876. *Le repos du modèle* ; — *Portrait de M. Verconsin*. — S. 1877. *Portrait de M. D...* ; — *Portrait de Mlle Z...* — S. 1878. *La cigale*. — S. 1879. *Perles et roses*. — S. 1880. *La mort d'Albine dans le Paradou*. — S. 1881. *La brûleuse de papillons*. — S. 1882. *La tentation de Saint-Antoine* ; — *La fileuse*.

Beauvais (Paul-Armand-François), peintre. (Voyez : tome Ier, page 60). — Rue Denfert-Rochereau, 18. — S. 1869. *A l'ombre des chênes;* — *Le chemin de la ferme*. — S. 1870. *Le chemin du pâturage* (appartient à M. Ribot) ; — *L'abreuvoir* ; — *La passerelle*, aquarelle. — S. 1872. *Prairie sur le bord de la mer près d'Honfleur* (Calvados) ; — *Bords de la Vire, près de Saint-Lô* (Manche). — S. 1873. *Un gué dans le Berry;* — *Le chemin des caves à Villentrois*. — S. 1874. *Bords du Modon* (Berry) ; — *La prairie à Villentrois;* — *La béronée en automne* (Berry). — S. 1875. *Descendant aux prés;* — *Vendanges en Berry;* — *Pêchers en fleurs*. — S. 1876. *Glaneurs dans les chaumes* (Berry) ; — *Bords de l'Aven à marée basse* (Bretagne). — S. 1877. *Avril* ; — *La Saint-Fiacre dans le Berry* (réexp. en 1878) ; — *La foire de Saint-Fiacre, près Valençay* (Indre), eau-forte. — S. 1878. *Sur la falaise, à Carteret* (Manche); — *Fin d'octobre dans le Berry*. — S. 1879. *Novembre, la rentrée;* — *Le soir, retour des champs* (Berry) ; — *Souvenirs du Berry*, gravures. — S. 1880. *Dans les vignes* (Berry), *soir d'hiver* ; — *Environs de Veules* (Seine-Inférieure) ; — *Dans les vignes, soir d'hiver*, eau-forte. — S. 1881. *Saison des semailles, le soir* (Berry) ; — *Fin d'Avril* (Berry) ; — *Tête de paysan berrichon*, gravure. — S. 1882. *Sur les hauteurs d'Omonvilbe* (Manche) ; — *L'heure de rentrer, novembre, en Berry;* — Deux eaux-fortes : *Souvenirs du Berry*.

* Beauvais de Préau (Claude-Henri), architecte, né à Orléans, le 18 octobre 1732. Il a construit à Paris, l'hôtel des Postes, rue Plâtrière. — Consultez : Braisne et Lapierre. *Hommes illustres de l'Orléanais*.

* Beauverie (Charles-Joseph), peintre, né à Lyon (Rhône) en 1839, élève de l'Ecole des beaux-arts de Lyon et de M. Gleyre; méd. 3e cl. 1877 ; 2e cl. 1881. — Rue Gabrielle, 19, à Montmartre. — S. 1869. *Pâturage de moutons, à Chailly, au printemps* ; — *Portrait de Mme C. B...* — S. 1870. *Le soir dans la Lande, après la pluie ;* — *Le moulin de Cernay, effet de matin ;* — *Un marché, effet de neige*, eau forte. — S. 1872. *Etang de Cernay* (Seine-et-Oise), *automne;* — *Un lavoir à Cernay, après-midi d'automne*. — S. 1873. *Chemin dans les blés;* — *Le Cumulus, après diner d'automne*. — S. 1874. *Le matin sur les bords de l'Oise* (réexp. en 1878, musée d'Avignon) ; — *Une boucherie aux environs de Paris* ; — *Après midi de printemps* ; — *Auberge de village*, eau-forte (pour l'*Illustration nouvelle*) ; — *Bords de l'Oise*, eau-forte : — *Les blés*, eau-forte. — S. 1875. *L'Oise, à Auvers* (Seine-et-Marne), *le matin* (réexp. en 1878) ; — *La saulée après-midi* ; — *Station de fiacres au boulevard extérieur* ; — *Escalier des appartements du préfet à l'hôtel-de-ville de Paris après l'incendie*, eau-forte (pour la Société des amis des arts à Lyon) ; — *La rue des rosiers, à Montmartre*, eau-forte (pour l'Eau-forte en 1875). — S. 1876. *Bords de l'Oise, le matin ;* — *Carrières de Méry-sur-Oise, un après-midi d'automne ;* — *Méolan, près Poissy* (Seine et-Oise), *effet de neige* (pour l'Eau-forte en 1876). — S. 1877. *Lever de lune dans le Dauphiné* (réexp. en 1878, musée de Lyon) ; — *La vallée d'Amby* (Dauphiné), *le matin ;* — Deux eaux-fortes: *Coupe de bois ;* — *La maison du pont;* — Deux eaux-fortes : *Le matin, rue Bouchée ;* — *L'après-midi, rue Rémi* (pour l'Oise à Auvers). — S. 1878. *Le sentier de Cordeville* (Seine-et-Oise), *au mois de juin ;* — *Les Communaux, à Glissencourt* (Eure); — *Lever de lune dans le Dauphiné* d'après un tableau du graveur, eau-forte. — S. 1879. *Juin;* — *Matinée d'octobre;* — Quatre gravures: *Les bords de l'Oise*. — S. 1880. *La Lire et le canal du Forcy* (Loire), appartient à M. H. Penel ; — *La diva Benaetz, à Saint-Just-sur-Loire;* — Quatre gravures : *Bords de l'Oise ;* — *La Loire à Saint-Just* (Loire) ; — *Chaumière de Valharmey*, eau-forte (pour l'*Illustration* en 1880). — S. 1881. *Ceuillette des pois, à Auvers ;* — *Soir d'automne;* — *Chaumière à Auvers, vieille route*, gravure (pour l'Illustration en 1881) ; — *Printemps dans les plaines de la Somme*, d'après M. Japy, gravure. — S. 1882. *La récolte des pommes de terre;* — *Matinée brumeuse sur l'Oise ;* — *Le Furan, à Andrezieux* (Loire), eau-forte.

* Bécar (Pierre-Louis), peintre, né à Paris, le 25 août 1792, mort à Valencienne (nord) où il a passé la plus grande partie de sa vie. Il a pris

part aux expositions de cette ville : 1825. *Un paysage composé*; — 1828 *Deux paysages composés* ; — 1829 *Vue prise à Vianden* (duché du Luxembourg) ; — *Étude d'après nature de la Roche* (duché du Luxembourg) ; — *Portrait de M**** ; — 1832 *Scène de contrebandier dans une salle basse du château de Vianden* ; — *Portrait du docteur Lachaisse* ; — *La prière* ; — 1833 *Un portrait* ; — *Un vieillard endormi* ; — *Un portrait*, dessin au crayon.

* Becker (Adolphe de), peintre, né à Helsingfors, Russie, élève de MM. Couture, Hébert, Bonnat et de l'Ecole des beaux-arts. — Rue Cauchois, 15. — S. 1869. *La récréation*. — S. 1872. *Margoton* ; — *La poupée cassée*. — S. 1874. *Intérieur finlandais*. — S. 1875. *Le nouveau-né* (Finlande) ; — *La présentation du bébé* (Finlande). — S. 1877. *Après le dîner*. — S. 1880. *Avant la chasse* (Finlande) ; — *Après la séance*. — S. 1881. *Pour le chat* ; — *Le cordonnier campagnard* (Finlande).

* Becker (Alfred), peintre, né à Paris, élève de MM. Carolus-Duran et Georges Becker. — Rue de Fleurus, 27. — S. 1877. *Portrait de Mme A. M…* — S. 1879. *Portrait de Mme G. D…* — S. 1880. *Portrait de Mme V…* ; — *Portrait de Mme D…*

* Becker (Georges), peintre, né à Paris, élève de M. Gérôme ; médaille 1870 ; méd. 2ᵉ classe 1872. — Rue de Fleurus. 26. — S. 1868. *Dans les catacombes*. — S. 1870. *Oreste et les furies*. — S. 1872. *La veuve du martyr*. — S. 1875. *Respha protège les corps de ses fils contre les oiseaux de proie* (réexp. en 1878). — S. 1877. *Portrait de Mlle F. B…* ; — *Saint Joseph protecteur de l'Enfance* (réexp. en 1878) (appartient à l'église de Saint-Louis d'Antin). — S. 1878. *Portrait de Mme N…* ; — *Portrait de M. D. W.* — S. 1879. *Portrait du docteur T…* ; — *Une martyre chrétienne*. — S. 1880. *Portrait du général marquis de Gallifet, commandant le 9ᵉ corps d'armée*.

Beco de Fouquières (Mme), née Louise-Marie Dedreux, peintre. (Voyez : tome Iᵉʳ, page 61). — Rue d'Anjou Saint-Honoré, 19. — S. 1869. *Intérieur* (Pas-de-Calais) ; — *La convalescence* ; — *Portrait de Mme la comtesse de M…*, pastel ; — *Etudes*, aquarelles. — S. 1870. *Enfants bretons* ; — *Femmes de Bretagne*, pastels. — S. 1872. *Intérieur à Poul-Dahut* (Finistère), aquarelle ; — *Maison de pêcheur, à Douarnenez* (Finistère), aquarelle. — S. 1873. *Les psaumes* ; — *Portrait de Mlle Marie-Thérèse d'A…*, pastel. — S. 1874. *Intérieur artésien* ; — *Portrait de Mme J. L…*, pastel ; — *Portrait de Mme H. B… de F…*, pastel ; — *Jeune fille de Pont-Aven* (Finistère), pastel. — S. 1875. *Gravillaises à l'église*, pastel. — S. 1876. *Portrait de Mme V…*, pastel ; — *Bigoudenne de Pont-l'Abbé* (Finistère), pastel. — S. 1877. *Fleurs d'automne* ; — *Jeune fille de Kerfuntun* (Finistère), pastel (réexp. en 1878). — S. 1878. *Portrait de M. B. de F…*. — S. 1879. *Printemps*, pastel ; — *Arlésienne*, pastel. — S. 1880. *Jeune religieuse* ; — *Parois roses* ; — *Entrée de cour au village*, pastel. — S. 1881. *Petite fille de Kerlas* (Finistère), pastel. — S. 1882. *Portrait de Mlle C…*, pastel ; — *Un intérieur de ferme*, aquarelle.

Becquet (Just), sculpteur. (Voyez : tome Iᵉʳ, page 61). — Rue Denfert-Rochereau, 39. — S. 1868. *Vendangeur*, statue plâtre ; — *Portrait de Mme B…*, buste terre cuite. — S. 1870. *Ismaël*, statue plâtre. — S. 1872. *Victor Cousin*, buste marbre (réexp. en 1878, appartient à l'Ecole normale supérieure). — S. 1873. *Portrait de M. A. D…*, buste terre cuite. — S. 1874. *Lion*, terre cuite. — S. 1875. *Une vache*, terre cuite. — S. 1877. *Le R. P. Ducoudray, ancien supérieur de l'école Sainte-Geneviève*, statue marbre (monument élevé par les anciens élèves de l'Ecole) ; — *Ismaël*, statue marbre (réexp. en 1878). — S. 1878. *Joseph arrivé en Egypte*, statue plâtre. — S. 1879. *Mademoiselle Bébé*, buste terre cuite (appartient à M. Malinet) : — *Nounou*, buste terre cuite. — S. 1880. *Le colonel Denfert-Rochereau*, buste plâtre bronzé ; — *Faune jouant avec une panthère*, statue marbre (appartient à l'Etat).

* Becquet (Robert), architecte et charpentier de la flèche de la cathédrale de Rouen, élevée en 1544 et détruite par la foudre en 1822. Il est question de lui pour la première fois en 1527, dans les travaux de cette cathédrale. En 1530, il fit en qualité de « charpentier du roy », la charpente du chœur. Robert Becquet était poète à ses moments perdus : on le voit, en 1545, prendre part au concours des Palinods ; il y envoya une ballade qui remporta le prix de *la Rose*. — Consultez : Deville, *Rev. des arch.*

* Bedard (Jean-Marie-Edouard), peintre, né à Paris, élève de M. A. Véron. — Rue du Château, 2 bis, à la Garenne-Colombe. — S. 1879. *Abatis d'arbres sur le boulevard de Sannois, à Argenteuil* (Seine-et-Oise). — S. 1880. *Intérieur de l'île de Croissy* ; — *Une vue du pont Bineau* (Seine).

* Bedel (Marie-Augustin-Maurice), peintre, né à Meaux (Seine-et-Marne). — Rue Spontini, 51. — S. 1878. *L'entrée du port de Saint-Hélier* (Jersey). — S. 1880. *L'étang de Villebon*. — S. 1882. *A Fréminicourt* (Eure-et-Loir).

* Bédiou (Nicolas), architecte, mort le 12 décembre 1572, ainsi que le dit l'épitaphe de sa tombe placée auprès des marches de l'autel de l'église d'Arques (Seine-Inférieure), dont il était l'un des architectes. Cette pierre tumulaire de Bédiou est aujourd'hui incrustée dans une des parois de la chapelle Saint-Wilgeforte (transept gauche). Le chœur de l'église d'Arques appartenant au style du XVᵉ siècle, doit être l'œuvre d'un premier architecte. — Consultez : *Les architectes français*, de Lance.

Bedouet (Charles-Louis), peintre, né à Tours (Indre-et-Loire), élève de M. Dupré. (Voyez : tome Iᵉʳ, page 61). — A L'Isle-Adam (Seine-et-Oise). — S. 1869. *Intérieur de forêt* ; — *Lisière de forêt*.

* Béffara (Pierre-Louis), architecte, né à Arras en 1712, mort dans la même ville le 8 avril 1778. Béffara dressa les plans de la basse ville d'Arras, perça les rues larges qui la traversent, et donna les plans des maisons de ce quartier neuf. Il a laissé à sa ville natale un très bon atlas qui sert encore aujourd'hui au règlement des alignements. — Consultez : *Les Rues d'Arras*, de D'Héricourt Godin.

* Begué (Ferdinand), graveur en médaille, né à Paris, élève de MM. Ernest-Emile Hue et

Ponscarme. — Rue Richelieu, 10. — S. 1877. *Hercule terrassant un lion*, sardoine, gravure en creux. — S. 1878. *Portrait de M. G. D...*, médaillon plâtre. — S. 1879. *Portrait de M. G. D...*, camée sur pierre fine. — S. 1880. Dans un cadre : 1°. *Portrait de M. P...* ; — 2°. Epreuve vieil or, reproduction sur onyx ;— 3°. Epreuve vieil argent ; — 4°. *Tireur d'arc*, intaille sur onyx ; — 5°. Epreuve galvano.

* Beguin (Victor-Louis), peintre, né à Paris, élève de MM. Boulard et Bureaux. — Rue des Lions Saint-Paul, 12. — S. 1868. *Environs de Spa.* — S. 1869. *Canal de Dordrecht.* — S. 1870. *Ferme près Valmondois ; — Environs de Champigny.* — S. 1875. *Marine.* — S. 1878. *Entrée du Hâvre.*

* Brignet (Auguste-Adolphe-Eugène), architecte, né à Beaufort-en-Vallée (Maine-et-Loire), élève de M. C. Dufeux. — A Angers. — S. 1878. *Eglise Saint-Joseph d'Angers*, quatre châssis.

* Beinheim (Jean de), architecte. Il figure comme architecte de la ville de Strasbourg dans des documents datés de 1397 à 1405. Son sceau montrait ses armes parlantes : une jambe (en allemand *bein*) qui indiquait soit l'origine de l'artiste, soit celle de sa famille, venue de Beinheim. Ce sceau portait la légende « *S. Hans von Beinhiem* ». — Consultez : *Maîtres d'œuvres*, de Schnéegans.

* Belair (Fernand de), peintre, né à Lyon (Rhône), élève de M. Chatigny. — Rue du Plat, 3, à Lyon. — S. 1876. *Le dormeur ; — L'enfant au coq.* — S. 1877. *David.* — S. 1882. *Baigneuse.*

* Belangé (Jacques), architecte angevin, mort à Auch le 27 août 1568 et inhumé dans l'église des Jacobins. La pierre qui recouvrait la tombe de cet artiste, se trouve aujourd'hui sur la plateforme du perron de l'église des Jacobins. On croit que Jacques Boulangé succéda à Boldère comme architecte de la cathédrale d'Auch.

* Belard (Gustave), sculpteur, né à Toulouse (Haute-Garonne), élève de MM. Jouffroy, Falguières et Mercié.—Boulevard Saint-Michel, 115. — S. 1880. *Au bord de la mer*, statue plâtre. — S. 1882. *Idylle*, plâtre.

* Belbeys (Mme Emma-Clarisse), peintre, née à Paris, élève de M. Bergeret. — Rue de Laval, 26. — S. 1878. *Nature morte.* — S. 1880. *Dessert ; — Déjeuner.*

* Bélisart ou Bellisart, architecte, admis à l'académie d'architecture le 24 juin 1776. Il continua les *bâtiments du Palais-Bourbon*, à Paris, commencés en 1722 par Girardini, et ont pour successeurs Lassurance, Barreau et Charpentier ; il travailla principalement au *petit Palais-Bourbon*. On lui doit aussi la salle de spectacle de Chantilly. — Consultez : *Les architectes français*, de Lance.

* Béliard (Edouard), peintre, né à Paris, élève de MM. Hébert, Bonnat et Corot. — A Etampes (Seine-et-Oise). — S. 1868. *Intérieur d'atelier.* — S. 1880. *Le faubourg Saint-Martin, à Etampes pendant la neige.* — S. 1881. *L'housche de Saint-Martin, à Etampes : — Les courtils de Saint-Martin, à Etampes.*

* Bélier (Charles), architecte français, réfugié à Heidelberg. En 1592, il construisit dans cette ville, l'hôtel du chevalier de Saint-Georges. — Consultez : *Histoire de l'architecture*, de Ramée.

Bélin (Antoine), architecte. En 1509, les échevins de la ville de Béthune, voulant faire construire un pont, consultèrent Bélin, maîtres des œuvres de la ville d'Arras. — Consultez : *Artistes du Nord*, de Mélicocq.

* Belin-Dollet (Georges-Gaspard), graveur, né à Moulins (Allier), élève de l'Ecole municipale de Moulins. — Place Dauphine, 14. — S. 1881. *Les bords de l'Aumence, à Cosne*(Allier), gravure. — S. 1882. *Démolition de l'ancien Hôtel-Dieu de Paris au mois d'octobre 1877, vue prise du chemin de halage du quai du Marché-Neuf.*

* Bellamy (Mlle Elisa), peintre, née à Paris, élève de Mlle Hautier et Mme Morlet. — Rue Lemercier. 21. — S. 1877. *Ninon de Lenclos*, faïence. — S. 1878. *Portrait de M. B...* porcelaine.

* Bellemain (André), architecte, né à Lyon (Rhône). — Rue Saint-Pierre, 25, à Lyon. — S. 1874. *Monument élevé à Nuits* (Saône-et-Loire) *à la mémoire des soldats tués au combat du 18 décembre 1870.*

Bellangé (Eugène), peintre. (Voyez : tome Ier, page 64). — Rue de Douai, 57. — S. 1869. *Aurons-nous la guerre, camp de Châlons ? — Episode de la bataille de Wagram.* — S. 1870. *Une entrée de parc à Ingouville* (Normandie) ; — *Le déluge au camp suites de l'orage du 21 juin 1868 au camp de Saint-Maur.* — S. 1875. *Sainte-Adresse* (Seine-Inférieure). — S. 1877. *Un grenadier, épisode de Magenta*, aquarelle. — S. 1878. *Du haut des falaises, le Tréport* (Seine-Inférieure) ; — *Un larce*, aquarelle ; — *Au drapeau !* aquarelle. — S. 1879. *L'assaut, infanterie de ligne*, aquarelle. — S. 1880. *Un matin à Dieppe ; — L'éducation*, aquarelle ; — *Un tirailleur* (Italie 1859), aquarelle.

* Bellanger (Camille-Félix), peintre, né à Paris le 13 janvier 1853, élève de MM. Cabanel et Bouguereau. — Rue Claude-Bernard, 47. — S. 1875. *Abel*, (musée du Luxembourg) (réexp. en 1878) ; — *Portrait du colonel Paillie.* — S. 1876. *Cléombrote II, roi de Sparte.* — S. 1877. *L'ange au tombeau ; — Une bacchante.* — S. 1878. *Portrait de Mme E. Waddington.* — S. 1879. *Portrait de Mlle*** ; — Scène de l'Enfer, du Dante.* — S. 1880. *Idylle ; — Jeune faune.* — S. 1881. *Matin et crépuscule ; — Une petite paysanne ; — Portrait*, dessin. — S. 1882. *Portrait de Mlle Zozotte ; — Coucou.*

* Bellanger (Mlle Rosalie-Sophie), peintre, née à Paris, élève de M. Bellanger — Rue du Faubourg-du-Temple, 92. — S. 1877. *Le printemps*, d'après Lancret, porcelaine. — S. 1879. *Poissons.*

Bellardel (Napoléon-Joseph), peintre, né à Paris, élève de MM. Ange-Tissier et Landelle. (Voyez : tome Ier, page 64). — Rue Nollet, 21, à Bois-Colombe (Seine). — S. 1876. *Taquinerie.*

Bellay (Paul-Charles-Alphonse), peintre. (Voyez : tome Ier, page 65). — Rue Blanche, 72. — S. 1869. *La Cène*, d'après la fresque de Léonard de Vinci, aquarelle ; — *Une fille du peuple à Rome*, gouache. — S. 1870. *La Vierge de Saint Sixte*, d'après Raphaël, aquarelle ; — *La madone de Foligno*, d'après le même, aqua-

relle. — S. 1872. *Marchande d'orange*, aquarelle. — S. 1874. *Les anges qui réveillent les morts*, fragment du jugement dernier de Michel-Ange, aquarelle. — S. 1876. *Portrait de M. Henriquel*, gravure au burin; — *Portrait de M. P. Baudry*, eau forte. — S. 1877. *Une terrasse à Capri* (Italie), aquarelle; — *Une rue à la Cervara* (Italie), aquarelle; — *Portrait de Mme****, aquarelle; — *Italienne de Castel-Madama*, gouache. — S. 1878. *Enfant*, fragment d'après Raphaël, gouache (appartient à M. Armand); — *La barque du jugement dernier*, d'après Michel-Ange (chapelle Sixtine), gouache, (appartient au même); — *La Charité*, d'après M. P. Dubois, gravure, (Ministère des beaux arts); — *Portrait de M****, d'après M. Cabanel, gravure. — S. 1879. *La Jurisprudence*, d'après Raphaël, gravure,(pour la Société française de gravure); — *Quatre gravures : Types d'italiennes*. — S. 1880. *Portrait de Mme M...*, aquarelle; — *Portraits*, aquarelles; — *Fragment de la dispute du Saint-Sacrement*, d'après Raphaël, gravure. — S. 1881. *Trois portraits*, aquarelles et dessin; — *Orientale*, aquarelle; — *Portrait de M. H. Patin*, gravure. — S. 1882. *Cinq portraits*, aquarelles; — *Mignon*, dessin.

* Belle (Nicolas de), architecte du XIIIe siècle. Religieux de l'ordre de Citeaux, onzième abbé du monastère de Notre-Dame-des-Dunes, succéda en 1231, à Salomon de Gand comme architecte des travaux de reconstruction de son monastère, commencés en 1244 par Pierre, septième abbé du lieu, et continués par Amélie, Gilles de Steine et Salomon de Gand. Il dirigea ces travaux pendant les vingt années qu'il fut abbé de Notre-Dame-des-Dunes.

* Bellée (Léon le Gæesbe de), peintre, né à Ploërmel (Morbihan), élève de MM. Montfort et Gaucherel. — Au Franc-Port, par Compiègne (Oise). — S. 1870. *Moulin et pécheries* (Bretagne); — *Dessous de châtaigniers* (Bretagne); — *Six gravures à l'eau forte, même numéro : Paysages*; — *Quatre gravures à l'eau forte, même numéro : Paysages*; — *Entrée de Lande, Bretagne*, lavis. — S. 1872. *Lande maritime, Bretagne*; — *Chemin dans la neige, Bretagne*; — *Moulin et pécheries*, eau-forte; — *Pâturage breton*, d'après M. C. Bernier, eau-forte. — S. 1873. *Le sillon Thalber* (Côtes-du-Nord); — *Gabarre sous un grain*. — S. 1874. *Lavoir à marée basse*; — *Une coupe en forêt*; — *La hutte des charbonniers*; — *Futaie de hêtres*, dessin à la plume (appartient à M. Clarté). — S. 1875. *Les piliers du Scornée, à Belle-Ile-en-Mer* (Morbihan); — *Chaumière sur la lisière d'une forêt*; — *Un hameau*; — *Coupe en forêt*, d'après le tableau de l'auteur, eau-forte. — S. 1876. *En forêt, la mare-aux-Cerfs*; — *Ruines de l'abbaye de Sainte-Croix d'Offémont* (Oise). — S. 1877. *Pommiers en fleurs*. — S. 1878. *La Sinope*, (Basse-Normandie). — *Les bergeries d'Auneville* (Manche). — S. 1879. *En forêt, une coupe*; — *En forêt, le givre*. — S 1880. *Vivier du Grès* (forêt de l'Aigne), en hiver, panneau décoratif (appartient à M. le comte Foy). S. 1881. *Avant l'orage*; — *L'automne*, panneau décoratif (appartient à M. le comte Foy). — S. 1882. *Pécheries dans la mer glaciale, Hammerfest*; — *Ville de Karasjok* (Haute-Laponie), vue extérieure; — *Groupes d'arbres, forêt de Compiègne*, eau-forte; — *Les écorceuses, forêt de l'Aigne*, eau-forte.

Bellel (Jean-Joseph-François), peintre, né à Paris, élève de M. Justin Ouvrié. (Voyez: tome Ier, page 66). — Rue Say, 10. — S. 1868. *Arabes fuyant un incendie, souvenir du Sahara*; — *Une scierie sur la rivière du Sillet, à Berthecourt* (Oise) (réexp. en 1878); — *Vue prise dans les bois de Graviéres* (Puy-de-Dôme), dessin au fusain (réexp. en 1878). — *Route de Châteldon à Lachaux* (Puy-de-Dôme), dessin au fusain. — S. 1869. *Les derniers beaux jours, effet d'automne*; — *Vue prise aux environs de Medeah, province d'Alger*; — *Don Quichotte et Sancho Pança traversant la campagne de Monteil*, fusain; — *Virgile composant les Géorgiques*, fusain. — S. 1870. *Vue prise dans la montagne de Lachaux* (Puy-de-Dôme); — *Route de Grave-Noire à Lachaux*, fusain; — *Vue prise à Gironde, chemin de Châteldon* (Puy-de-Dôme), fusain. — S. 1873. *De Boghar à Boussaâda* (Sahara algérien) réexp. en 1878; — *Vue prise aux environs de Cassis* (Bouches-du-Rhône). — S. 1874. *Environs d'Allevard* (Isère), réexp. en 1878; — *Oasis, près de Boussaâda* (province de Constantine) réexp. en 1778; — *Caravane se rendant à Tuggurt* (Sahara algérien), aquarelle; — *Route de Médéah aux gorges de la Chiffa* (province d'Alger), aquarelle; — *Le ravin de Grave-Noire*, fusain. — S. 1875. *Solitude, effet d'automne*; — *De Constantine à Bathna*; — *Grande rue du Bazar, à Constantine*; — *Don Quichotte et Sancho*, fusain (réexp. en 1878); — *Chemin de Lachaux à Châteldon* (Puy-de-Dôme), fusain, (réexp. en 1878); — *Souvenir du ravin de Thiers* (Puy-de-Dôme), fusain. — S. 1876. *Arabes à la recherche d'un campement* (Sahara algérien); — *Le ravin de Gironde, près de Châteldon*. — S. 1878. *Jésus et les disciples d'Emmaüs*; — *Près Viviers* (Ardèche); — *Vue prise dans le ravin de Thiers* (Puy-de-Dôme), fusain; — *Les gorges de Montpairon, près Châteldon* (Puy-de-Dôme), fusain. — S. 1879. *Souvenir de Vivarais*; *Route de Médéah à Boghar* (province d'Alger). — S. 1880. *Souvenir des environs de Toulon* (Var); — *A travers l'Algérie, province de Constantine*. — S. 1881. *Le ravin de Constantine* (Algérie), *improvisateur arabe*; — *Route de Lachaux à La Roche* (Auvergne); — *Paysage composé*, fusain; — *Vue prise dans le ravin de Grave-Noire*, fusain. — S. 1882. *Vue prise à Trani, province de Naples*; — *Une scierie dans la vallée de Therain* (Oise); — *A travers l'Algérie sur le chemin de Blidah à Boghar*, fusain; — *Châteldon* (Puy-de-Dôme), fusain.

* Bellenger (Clément-Edouard), graveur, né à Paris, élève de MM. A. et G. Bellenger. — Rue Crébillon, 8. — S. 1881. *Suite de gravures sur bois, d'après les dessins de M. Georges Bellenger* (pour l'*Illustration des romans de M. E. Zola*); — *Une gravure sur bois : Défense héroïque de Châteaudun*, d'après M. Philippoteaux. — S 1882. *Deux gravures sur bois : L'imprimeur Liénard et son fils*, d'après le fusain de M. L'hermitte (pour l'*Art*); — *Orphée et Eurydice*, d'après G. F. Watts (pour l'*Art*); — *Une gravure sur bois : Le tisserand*, d'après le fusain de M. Lhermitte.

Bellenger (Georges), peintre et lithographe,

méd. 3e cl. 1873. (Voyez : tome Ier, page 66). — Rue de Seine, 16. — S. 1869. Quatre lithographies, même numéro : *Fac-simile*. d'après Raphaël, Watteau et Géricault; — *Portrait de H. Flandrin*, lithographie. — S. 1870. *Diane*, peinture ; — *Tête de Vierge*, d'après Raphaël, lithographie. — S. 18.2. *Le bain*, peinture. — S. 1873. *Cinq fac-simile de dessins de Léonard de Vinci et d Holbein*, lithographies (pour les classiques de l'*Art*, publiés sous la direction de M. F. Ravaisson, membre de l'Institut). — S. 1874. *La Fortune*, peinture ; — *Deux figures de la chapelle Sixtine*, d'après Michel-Ange, lithographie; — *Tête*, d'après l'antique, lithographie. — S. 1875. *L'étang*, peinture. — S. 1876. *Fragments de sculpture égyptienne*, lithographies. — S. 1877. *La récolte à Trémazan* (Finistère), appartient à M. Juillard ; — *Portrait de Mme Jarre*, d'après Prud'hon, lithographie ; — *Autres figures de la chapelle Sixtine*, d'après Michel-Ange, lithographie. — Exposition Universelle de 1878 : Cinq lithographies : *L'Amour*, d'après Prud'hon ; — *Daphnis et Chloé*, d'après le même ; — *Billet de concert*, d'après le même ; — *Carte d'adresse*, d'après le même ; — *La Pudeur* ; — Quatre lithographies : *Enfant*, d'après Raphaël ; — *Enfant*, d'après le même ; — *Femmes jouant de la guitare*, fac-simile, d'après Watteau ; — *La marche de Silène*, d'après Géricault ; — Cinq lithographies : *Têtes*, d'après Léonard de Vinci ; — *Saint Jean-Baptiste*, d'après Luini ; — *Portrait*, d'après Holbein ; — *Portrait*, d'après le même ; — *La Joconde*, d'après Léonard de Vinci. — Deux lithographies: *Figures*, d'après Michel-Ange. — S. 1878. *Portrait de Mme E. L...*, peinture ; — *Portrait de Mlle B. D...*, *en costume arabe*, peinture. — S. 1879. *La Madone*, peinture. — S. 1880. *Rochers à Brignogaud* (Finistère), peinture ; — *Une planche*, lithographie (pour l'*Art égyptien*). — S. 1881. *Portrait*, peinture ; — *Six lithographies*: d'après Mlle Mayer, F. Boucher, Monginot, Roland, Prud'hon, Decamps ; — *Fac-simile*, d'après M. Carrier-Belleuse. — S. 1882. Lithographie : *M. Velpeau, dans une salle de l'hopital de la Charité allant procéder à l'autopsie d'un cadavre*, d'après le tableau de M. Feyen-Perrin.

BELLENGER (Marie-Victor-Albert), graveur, né à Pont-Audemer (Eure), élève de l'Ecole Nationale de dessins et de M. Pannemaker. — Boulevard Port-Royal, 62. — S. 1873. *Trois gravures sur bois*, dessins de M. G. Doré (pour une édition de Rabelais) ; — *Vue prise des hauteurs de Windsor*, dessin du même, gravure sur bois. — S. 1874. *L'armée de Conrad périt dans les défilés des monts Cadinus*, dessin de M. Gustave Doré, gravure sur bois ; — Huit gravures sur bois : *Sujets tirés d'un roman historique du temps de Kosciusko*, dessins de M. Kossak. — S. 1875. Trois gravures sur bois : *La bénédiction ; — Le vœu ; — Le chemin de Jérusalem*, dessins de M. Gustave Doré (pour une edition des Croisades). — S. 1876. *Un instant seul*, d'après M Muller, gravure sur bois (pour le *Monde illustré*) ; — *La fête du grand père*, d'après M. Leloir, dessin de M. Lavée (pour le *Monde illustré*). — S. 1877. *Les bons Génies de la mer*, dessin de M. Gustave Doré, gravure sur bois (pour la *Chanson du vieux marin*) ; — Six gravures sur bois : *Quatre sujets*, dessins de M. Vierge (pour une *Histoire de France*) ; — *Roméo et Juliette*, d'après M. G. Dicksey (pour une édition de Shakespeare) . — *Fac-simile d'un croquis de Paul Véronèse*, dessin de M. Gilbert (pour l'*Art*). — S. 1878. *Le marché de Maubeuge*, d'après M V. Gilbert (pour l'*Art*) ; - *Un diner chez Molière, à Auteuil*, d'après M. G. Mélingue, gravures sur bois (pour le *Monde illustré*). — S. 1879. *Sept gravures sur bois*, dessins de M. E. Morin ; — *Six gravures sur bois*, dessins de MM. Overand, C. Gregory, Yearmes et C. W. Cope. — S. 1880. Trois gravures sur bois : *Pauvres de Londres attendant l'ouverture d'un asile de nuit*, d'après M. L. Fildes ; — *Tarquin le superbe*, d'après M. Alma-Tadéma ; — *Surprise au bain*, d'après M. Morris. — S. 1881. Gravures sur bois : *Partie de l'œuvre de J. J. Perrault*, d'après les dessins de M. Boutelle (appartient à M. A. Dantés) ; — Quatre gravures sur bois : *La barque*, d'après Calderon ; — *Reines* ; — *La reine Elisabeth*, d'après Yeames ; — *La leçon de musique*, d'après sir F. Leighton. — S. 1882. *Rabelais, curé de Meudon*, d'après M. J. Garnier, gravure sur bois (pour l'*Art*).

BELLET-DU-POISAT (Jean-Pierre-Joseph-Alfred), peintre, mort le 22 septembre 1833, à l'âge de 66 ans. (Voyez : tome Ier, page 66). — Rue Lafayette, 111. — S. 1869. *La muse et le poète ; — Dunes en Hollande, environs de la Haye*. — S. 1870. *Le calvaire*. — *Le centaure*. — S. 1872. *Le lac de Genève et le canton de Vaud à la sortie du tunnel de Chexbres* (Suisse). — S. 1873. *Le port, à Genève* (appartient à M. Hoschedé). — S. 1874. *Le port des Paquis, à Genève* ; — *Temps de houle sur le lac*. — S. 1875. *Le Christ servi par les anges ; — Le Christ marche sur les eaux*. — S. 1876. *La jetée de Trouville* (Calvados) ; — *La Bourse*. — S. 1877. *Moulins près de la Haye ; — Canal de Scheveningue* (Pays-Bas), dessins. — S. 1878. *Les pèlerins d'Emmaüs*. — S. 1879. *La nuit dans le port ; — Vieux moulin sur le Rhône, à Genève*. — S. 1880. *Combat des Centaures et des Lapithes*. — S. 1881. *Un canal dans les dunes* (Hollande). — S. 1882. *Bords de la Meuse ; — Marine*.

BELLIER DE LA CHAVIGNERIE (François-Philippe), peintre. (Voyez : tome Ier, page 68). — A Chartres (Eure-et-Loir). — S. 1869. *Les grèves du mont Saint-Michel*. — S. 1880. *A Vinsas* (Ardèche), aquarelle aquarelles.

* BELLION (Mlle Alice), peintre, née à Rive (Isère), élève de Mme D. de Cool. — Rue du Bac, 87. — S. 1874. *Christ au tombeau*, d'après Van Dyck, lave émaillée. — S. 1876. *Le dernier soutien*, d'après M. Got, porcelaine. — *L'enfant au chat*, d'après M. Merle, porcelaine. — S. 1877. *La naissance de Vénus*, d'après Cabanel, aquarelle ; — *Portrait de Mme B...*, porcelaine. — S. 1878. *Idylle*, d'après M. J. Bertrand, porcelaine ; — *Portrait de M. B...*, porcelaine. — S. 1879. *Portrait de Mlle R...*, porcelaine ; — *L'Aurore*, d'après Hamon, porcelaine. — S. 1880. *Portrait de M***, porcelaine ; — *Portrait de Mlle B...*, porcelaine. — S. 1882. *L'Assomption*, d'après Murillo, porcelaine.

* BELLION (Gabriel-Joseph), peintre, né à Marseille (Bouches-du-Rhône), élève de M. Yvon.

— Avenue de Villiers, 96. — S. 1870. *Fruits.* — S. 1879. *Côtes de Provence;* — *Sous bois au printemps.* — S. 1880. *Paysage.*

* BELLOC (Mme), née Berthe Chaillery, peintre, née à Rochefort-sur-Loire (Maine-et-Loire), élève de MM. J. Richard et Laboureur. — Rue de Belleville, 9. — S. 1876. *Portrait du docteur C...,* porcelaine. — S. 1877. *Portrait de Mlle S. L...,* porcelaine. — S. 1878. *Portrait de M. G...,* émail.

* BELLOC-REDELSPERGER (Mme Louise), peintre, née à Paris, élève de Belloc et de Mme Herbelin. — Boulevard Malesherbes, 37. — S. 1872. *Portrait de Mlle Laugel,* miniature; — *Une petite fille,* d'après Chardin, miniature. — S. 1879. *Portrait de Mme S...,* miniature; — *Groupe d'enfants,* miniature

BELLY (Léon-Adolphe-Auguste), peintre, mort en 1877. (Voyez: tome I^{er}, page 68). — Quai d'Orsay, 71. — S. 1869. *Fête religieuse au Caire;* — *La pêche des dorades,* Calvados (réexp. en 1878). — S. 1874. *Bords de la Sauldre, en hiver* (Sologne); — *La mare aux Fées, forêt de Fontainebleau;* — *Ruines de Balbek* (Syrie). — S. 1875 *Un étang en Sologne;* — *Bords de la Sauldre;* — *Une lande en Sologne* (réexp. en 1879). — S. 1877. *Le gué de Montboulan, en Sologne;* — *Dahabieh engravée* (Egypte). — Exposition Universelle de 1878 (exposition posthume): *Abords de Djiseh* (Egypte); — *Mare et palmiers à Djiseh;* — *Enfant chassant des poules* (Normandie); — *Bords de la Seine à Samois* (Seine-et-Marne) (appartient à M. Beauss); — *Mare de l'Ecluse* (Sologne).

* BELOUIN (Paul), sculpteur, né à Rennes (Ille-et-Vilaine), élève de l'Ecole des beaux-arts et de M. Toussaint. — Rue d'Assas, 48. — S. 1878. *Saint-Vincent-de-Paul recueille les enfants abandonnés,* statue plâtre. — S. 1879. *Saint François d'Assises, pleurant au souvenir des souffrances du Christ,* statue plâtre. — S. 1880. *Tombeau de Jacques Lasne, curé de Saint-Joseph à Angers.* — S. 1881. *Tombeau d'un mobile tué à Champigny;* — *Saint Joseph au repos,* statue plâtre. — S. 1882. *Portrait de M. de B...,* buste plâtre; — *Portrait de M. C. L...,* buste plâtre.

* BELTRAND (Tony), graveur et peintre, né à Lyon (Rhône), élève de M. Cabasson et Pannemaker. — Rue de la Tombe-Issoire, 37. — S. 1870. Trois dessins, même numéro : *Bords de la Bièvre.* — S. 1872. *Ruelle des Gobelins,* dessin; — *Hôtel-Dieu,* dessin. — S. 1878. Cinq gravures sur bois : 1-2. *Culs de lampe;* — 3°. *Fac-simile d'un croquis de Vélazquez;* — *Femme du Pollet,* d'après M. Vollon; — *Fac-simile d'un croquis de M. Harpignies.* — S. 1879. Quatre gravures sur bois : 1° *Le joueur de cornemuse,* dessin de M. Français; — 2°. *Le singe malade;* — 3°. *Fac-simile d'un dessin de Millet;* — 4°. *Effet de nuit,* d'après Hamilton; — *Vue de Meaux* (Seine-et-Marne), dessins à la plume. — S. 1880. Six gravures sur bois: 1°. *D'après un tableau de M Bogoloubolf;* — 2°. *D'après un tableau de M. Baudouin;* — 3°. *Vieille femme à l'église;* — 4°. *Eglise de la Trinité;* — 5°. *Composition humoristique;* — 6°. *Enfants et cigognes.* — S. 1881. *Un cadre renfermant neuf portraits,* dessin; — Deux gravures sur bois: 1°. *La cueillette des œillettes,* d'après M. Salmson; — 2°. *Soir d'été,* d'après MM. Salmson et Van Beer; — Deux gravures sur bois: 1°. *Portrait de M. L. T...;* — *Renaud de Bourgogne à Belfort,* d'après Maignan.

* BELVILLE (Mme), née Marie-Joséphine-Lucille-Amélie Chrétin, peintre, née à Bordeaux (Gironde), élève de son père. — Rue de Provence, 21. — S. 1878. *Saint François d'Assise,* médaillon mosaïque ; — *La sainte Vierge, style greco-russe,* d'après M. E. Hébert, faïence. — S. 1879. *La Vierge et l'Enfant Jésus,* d'après une mosaïque de la chapelle San-Zano, à Saint-Prassede à Rome, mosaïque.

* BELYVEAU (Jean), architecte, né en 1497. Il fut appelé, le 19 juin 1548, en compagnie de son confrère Jacques Beaufils, pour visiter le clocher et les voûtes de la cathédrale de Bonrges. En 1564 il construisit la maison des *pestiférés* dans la même ville, et éleva un des corps de bâtiments de l'Hôtel-de-ville. — Consultez : *Archives de l'art français.*

* BÉMONT (Adrien), architecte, né à Paris, élève de M. Constant Dufeux. — Rue du Cardinal-Lemoine, 21. — S. 1870 *Projet d'hôtel-de-ville pour une petite ville,* dix dessins, même numéro : 1°. à 3°. *Plans;* — 4°. à 7°. Plans, façade de la Justice de paix sur le jardin, coupe; — 8°. Elévation de la façade principale; — 9°. et 10°. Façade latérale, coupe sur l'axe.

* BENARD, architecte. L'hôtel des Postes, à Paris, ayant dû être reconstruit rue de Rivoli, entre les rues de Castiglione et Neuve-du-Luxembourg, Benard donna les plans de cet édifice et en commença la construction en 1811; mais ce projet fut abandonné en 1822, et, sur l'emplacement choisi, on éleva le Ministère des finances. — Consultez : *Les rues de Paris,* de Lazare.

BENARD (Auguste-Sébastien), peintre. (Voyez: tome I^{er}, page 69) — Rue de Dunkerque, 63. — S. 1868. *Bateau à vapeur de Folkestone entrant dans le port de Boulogne par un gros temps, novembre 1867;* — *Avant le départ, intérieur du port de Boulogne, novembre 1867.* — S. 1869. *Marché aux chevaux en Basse-Normandie.* — S. 1870. *Marche de dragons sous Louis XV.* — S. 1873. *Le carabat, ancien coche partant pour Versailles,* aquarelle.

* BÉNARD (Emile-Henry-Jean), architecte et peintre, né à Goderville (Seine-Inférieure), élève de M. Paccard. — Rue de l'Orangerie, 3, au Havre. — S. 1872. *Vestibule de Saint-Pierre de Rome,* aquarelle; — *Vue de Santa-Maria della Salute, in grand canal, à Venise,* aquarelle. — S. 1874. *L'une des chapelles de Santa Prassede, à Rome,* aquarelle; — *Une entrée de musée,* six châssis : 1° et 2°. Plans coupe; — 3°. Façade; — 4° et 5°. Détails; — 6°. Profils. — S. 1875. *Voûte de l'appartement des Borgia au Vatican,* aquarelle; — *Fragment du repas chez Lévy,* d'après Paul Véronèse, aquarelle. — S. 1877. *Intérieur de l'église de Saint-Germain des Prés,* aquarelle. — S. 1878. *Saint-Jean de Latran à Rome,* aquarelle; — *Appartement Borgia au Vatican,* aquarelle; — *Façade de Saint-Pierre de Rome,* gravure.

* BÉNARD (Henry), peintre, né à Paris, élève de M. Gérôme. — Rue Bonaparte, 24. —

S. 1879. *Nature morte.* — S. 1880. *Paysage.*

BÉNARD (Hubert-Eugène), peintre. (Voyez: tome Ier, page 69).—Rue de Calais, 3, à Boulogne-sur-Mer. — S. 1869. *Radeau norvégien doublant les Benkey's-Rocks.*

* BÉNARD (Paul), architecte, né à Paris, élève de M. Lebas. — Rue du Cirque, 9. — S. 1872. *Projet d'un monument à ériger à Rio-Janeiro, en mémoire des victoires remportées par le Brésil sur le Paraguay* (en collaboration avec M. de Caminhoa); — *Modèle en relief du même monument.* — S. 1874. *Projet de construction à élever dans le jardin d'acclimatation de Chezireh* (Egypte), deux châssis, vingt et un dessins, plans, coupes, élévations, intérieurs.

* BÉNAZET (saint), architecte, né à Alvilar, dans le Vivarais, en 1165, mort en 1194 d'après l'abbé Fontenay, et en 1195 selon Félibien. Il est considéré comme l'architecte de l'ancien pont d'Avignon, qu'il aurait achevé de construire en 1188. Il a bâti aussi à Avignon un hôpital où il institua des religieux qu'on nomma les frères du Pont. Il se retira dans cette communauté, dont il était le prieur, et y mourut.

* BENETT (Hippolyte-Léon), peintre, né à Orange (Vaucluse), élève de Timbal. — Rue du Haut-Pavé, 9, à Etampes. — S. 1879. *Une corvée matinale, vue prise dans la vallée de Foa* (Nouvelle-Calédonie), fusain ; — *Paysage néo-calédonien, rivière de Boui-la Oua, ou Negrepo, près Canala,* fusain. — S. 1880. *Les tours de Notre-Dame, à Hienghène* (Nouvelle-Calédonie), fusain.

* BENEZER (Bernard), peintre, né à Lagrasse (Aude), élève de MM. H. Flandrin et Picot. — Rue du Faubourg-Arnaud-Bernard, 30, à Toulouse. — S. 1870. *Le vœu des Capitouls.* — S. 1881. *Laurent-le-Magnifique chantant ses canzoni en l'honneur de son fils Jean de Médicis* (Léon X).

* BÉNI-GRUIÉ (Victor), peintre, né à Poitiers (Vienne), élève de Gérôme. — Rue Saint-Louis-en l'île, 19. — S. 1881. *Portrait de Mme***. — S. 1882. *Qui dort dîne* (appartient à M. Bouvret) ; — *Les provisions.*

* BENNASSÉ (Mlle Alice), peintre, née à Limoges (Haute-Vienne), élève de Mmes Barathon, Dalpayrat et de M. Loyer. — Rue de La Tour, 11, à Passy. — S. 1874. *Daphnis et Chloé,* d'après Gérard, porcelaine. — S. 1875. *Portrait de Mme C...,* porcelaine.

BENNER (Emmanuel), peintre. (Voyez: tome Ier, page 69). — Rue de la Chaussée d'Antin, 23. — S. 1869. *Jeune fille de Capri,* dessin. — S. 1870. *Nature morte.* — S. 1872. *Portrait de Mme***. — S. 1873. *Joueuse de guitare, souvenir de Naples* (appartient à M. H. Kœchlin).— S. 1874. *Rêverie ; — Rubinello.* — S. 1875. *Abandonnée ; — Espagnole ; — Italienne.* — S. 1876. *Madeleine ; — Les captifs.* — S. 1877. *Vénus et Adonis* (réexp. en 1878) ; — *Une famille de l'âge de pierre, au lac de Bienne.* — S. 1878. *Une famille lacustre, au lac de Bienne* (Suisse) ; — *Portrait de Mlle G...* — S. 1879. *Chasseurs à l'affût ; — Une dormeuse* (musée d'Amiens). — S. 1880. *Les baigneuses ; — Les cygnes.* — S. 1881. *Le repos,* étude. — S. 1882. *Portrait de Mlle B. C... ; — Baigneuse.*

BENNER (Jean), fils, peintre. (Voyez: tome Ier, page 69). — Boulevard de Clichy, 71. —
S. 1869. *Saint Sébastien : — Roméo et Juliette* (appartient à M. Jules Siegfried). — S. 1870. *Margherita ; — Luisella.* — S. 1872. *Après une tempête, à Capri* (réexp. en 1878, musée de Belfort). — S. 1873. *Escalier d'Ana, à Capri.* — S. 1874. *Après un baptême, à Capri ; — Sérénade du jour de l'an, à Capri.* — S. 1875. *Portrait de Maurice D... ; — Trappiste en prière ; — Canzonetta.* — S. 1876. *Athéniennes surprises par des Pélasges de Lemnos.* — S. 1877. *Portrait de M. Scheurer-Kestner, sénateur ; — Portrait de Mme M. B...* — S. 1878. *Briséis et Patrocle ; — Portrait de M. Dauphinot, sénateur.* — Exposition Universelle de 1878 : *La grotte verte, à Capri.* — S. 1879. *Néréide ; — Une épave.* — S. 1880. *Une rue à Capri.* — S. 1881. *Carmela ; — Une maison à Capri.* — S. 1882. *Jeunes filles allant à la fontaine, Capri ; — Mazarella.*

* BENNETER (Johan-Jacob), peintre, né à Christiania, élève de MM. L. Meyer, Th. Gudin et de l'Ecole française. — Rue Guyot, 8, à Batignolles. — S. 1869. *Barque abandonnée en pleine mer, clair de lune ; — Port de mer, effet de matin.* — S. 1870. *Pleine mer, clair de lune ;* — S. 1873. *Port de Frederiksvarn* (Danemark) *pendant une aurore boréale.* — S. 1874. *Navire normand au IXe siècle.* — S. 1875. *Un cyclone ; — Le port de Rotterdam* (Pays-Bas). — S. 1876. *Vue sur le Dogger-Bank* (banc des chiens), *dans la mer du Nord ; — Combat entre la frégate la Preneuse, commandée par le capitaine l'Hermitte et le Jupiter, vaisseau anglais 2° rang, le 26 septembre 1799.* — S. 1880. *Une prise à Bommelfjord, côté ouest de Norwège ; — Navires de guerre louvoyant en pleine mer.*

* BENOIST (Michel Charles), peintre, né à Paris, élève de MM. Tabar, Signol et Gérôme. — Rue Boursault, 73. — S. 1870. *Deux faïences, même numéro : Portrait de M. Noël F... ; — Intérieur de forge.* — S. 1873. *Cerfs et chiens,* faïence. — S. 1874. *Portrait de Mlle M. B...,* faïence. — S. 1875. *Une cour,* faïence; — *Sur le chemin d'Orsay,* faïence ; — *Aux Longs-Rochers, forêt de Fontainebleau,* faïence.— S. 1877. *Pâturage,* faïence ; — *Une route en forêt, effet de neige,* faïence. — S. 1878. *Nature morte ; — Une route, en automne,* faïence (appartient à M. Henry); — *Rivière,* faïence (appartient au même). — S. 1879. *Coin de cour, effet de neige,* faïence. — S. 1880. *Dans la prairie,* faïence; — *Effet de neige,* faïence. — S. 1882. *Sangliers et chiens,* faïence.

BENOIST (Philippe), peintre. (Voyez : tome Ier, page 69). — Quartier Lebel, 10, à Vincennes. — S. 1869. *Paris en 1850, vue prise du pont de la Concorde ; — Deux lithographies, même numéro :* 1°. *Façade du Nouvel-Opéra ;* — 2°. *Vue extérieure de l'église Saint-Augustin.* — S. 1870. *Façade de l'église Saint Sulpice ; — Façade du Palais de l'Industrie aux Champs-Elysées,* lithographies. — S. 1872. *Vue à vol d'oiseau de l'Exposition universelle de 1867,* aquarelle (en collaboration avec M. Ciceri-Eugène). — S. 1879. *La place de la Bastille, en 1840,* aquarelle ; — *Vue de Florence,* aquarelle.

* BENOIT, architecte. En 1081, Guy Geoffroid, duc d'Aquitaine, donna au monastère de Cluny l'église de Saint-Eutrope, de Saintes, qu'il avait achetée. La crypte de cette église étant trop

petite et obscure, un autre emplacement fut choisi pour l'édification d'une nouvelle église, laquelle, construite par un architecte, nommé Benoit, fut terminée en 1096. — Consultez : *Bulletin monumental.*

BENOIT (Léon-Alfred), peintre, né à Andresy (Seine-et-Oise), élève de Meissonier. — A Andresy. — S. 1869. *A Andresy, effet de soir ;* — *Vue prise à Conflans.* — S. 1870. *Vue prise à Andresy, effet de matin ;* — *Effet de soir.* — S. 1880. *Groseilles.* — S. 1882. *Les raisins ;* — *Prunes* (appartient à M. Saint-Amand).

* BENOIT DE FORTIER : Voyez au supplément : FORTIER (Benoit de).

BENOUVILLE (Jean-Achille), peintre. (Voyez : tome I^{er}, page 70). — Quai Malaquais, 5. — S. 1870. *Le Colisée vu du Palatin ;* — *Le ravin,* panneau décoratif pour le Nouvel-Opéra (réexp. en 1878) ; — *Paysages,* aquarelle. — S. 1872. *Le pic du Midi de Bigorre vu du pont de Jurançon* (Basses-Pyrénées), appartient à M. Stewart. — S. 1873. *Château de Lugagnan dans la vallée d'Argelès* (Hautes-Pyrénées), Ministère des beaux-arts ; — *A Bellevue, parc de Mme Dufour,* aquarelle. — S. 1874. *La Nive, à Itxasson* (Basses-Pyrénées) ; — *Souvenir des environs de Valmontone* (Italie) ; — *L'Ariccia, environs de Rome.* — S. 1875. *Dans les bois ;* — *Les bords de la Nice près de Cambo* (Basses-Pyrénées) ; — *Sentier dans les dunes de Kraanjelek, à Zandvoort* (Pays-Bas). — S. 1876. *Le vallon de Maurevielle, dans l'Esterel* (Var), réexp. en 1878 ; — *Le Saut-du-Loup, vu des environs de Cannes* (Alpes-Maritimes). — S. 1877. *Portrait de Mme N. B...* ; — *Le lac d'Albano, Monte-Cavo* (Italie), réexp. en 1878. — S. 1878. *L'Anio, entre Tivoli et Vicovaro* (Italie). — S. 1880. *Castel-Fusano, environs de Rome ;* — *Saint-Marc de Venise ;* — *Venise,* études d'après nature, aquarelles ; — *Saint-Marc,* aquarelle. — S. 1881. *Après le bain ;* — *Gorges d'Apremont, forêt de Fontainebleau ;* — *Campagne de Rome,* étude, aquarelle. — S. 1882. *Villa Doria, à Albano,* aquarelle ; — *Parc à Bellevue,* aquarelle.

* BENOUVILLE (Mme Nadegda), peintre, née à Amsterdam (Hollande), de parents français. — Quai Malaquais, 5. — S. 1874. *Fontarabie* (Espagne), aquarelle ; — *Pau,* aquarelle. — S. 1875. *Ruelle à Wildbadt,* aquarelle ; — *Une rue de Fontarabie,* aquarelle. — S. 1876. *Vallon de Maurevielle, dans l'Esterel* (Var). — S. 1877. *La Napoule, près de Cannes* (Alpes-Maritimes), aquarelle. — S. 1880. *Saint-Marc, à Venise,* études, aquarelle ; — *La grand'mère,* aquarelle.

* BENOUVILLE (Pierre-Louis-Albert), architecte, né à Rome, de parents français, élève de M. André ; méd. 3^e cl. 1876 ; méd. 2^e cl. 1877. — Rue Vanneau, 36. — S. 1875. *Château de Graves, près Villefranche-de-Rouergue* (Aveyron), quatre châssis : 1°. Plans, détails ; — 2°. Façades ; — 3°. Coupes ; — 4°. Cheminée (en collaboration avec M. Pons). — S. 1876. *Château de Graves, près Villefranche-de-Rouergue,* deux châssis : 1°. Ordre de l'entrée, chapiteau de l'escalier ; — 2°. Ordres de la cour (en collaboration avec M. Jules-Marius-Henri Pons). — S. 1877. *Maison de campagne, dite de Diomède, à Pompéi,* essai de restauration, deux châssis : 1°. Plans, coupe longitudinale ; — 2°. Façade, coupe transversale, perspective (réexp. en 1878) ; — *La place du Capitole, à Rome,* cinq châssis : 1°. Plan ; — 2°. Élévation ; — 3°. Coupe longitudinale ; — 4°. Détail ; — 5°. Profils, la fontaine de Marforio, entrée du couvent de l'Ara-Cœli. — S. 1878. *Église de Daphni* (Grèce), essai de restauration, deux châssis : 1°. Plan, Façades, détail des absides ; — 2°. Façades, coupes ; — *Église de Torcello, près Venise,* essai de restauration, six châssis : 1°. Plans ; — 2°. Façade (état actuel) ; — 3°. Façade (restauration) ; — 4°. Coupes ; — 5°. Coupes, détails ; — 6°. Détails, croquis. — S. 1879. *Souvenir de Pompéi,* treize études.

BENTABOLE (Louis), peintre, mort à Paris en décembre 1880. (Voyez : tome I^{er}, page 71). — Rue Pigalle, 22. — S. 1869. *Souvenir de Bayeux.* — S. 1870. *Marine, gros temps.* — S. 1872. *Côtes de Bretagne.* — S. 1873. *Côte de Barfleur* (Manche). — S. 1874. *Débarquement en rade.*

* BÉRAIN (Jean), architecte. En 1761, il fut appelé à Saint-Quentin, en compagnie de Jean-Baptiste Marteau, architecte du roi, pour recevoir les nouvelles orgues de l'église collégiale de cette ville. — Consultez : *Églises de Saint-Quentin,* de Gomart.

* BÉRANGER (Edmond), peintre, né à Sèvres (Seine-et-Oise), élève de MM. Émile Béranger, Gérôme et de Mme Apoil. — Grande-Rue, 38, à Sèvres. — S. 1877. *La Terre et l'Eau,* émail (appartient à M. Caïn) ; — *Tête d'enfant,* d'après Raphaël, émail. — S. 1880. *La toilette,* émail. — S. 1882. *Portrait de Mme F...,* émail.

BÉRANGER (Jean-Baptiste-Antoine-Émile), peintre. (Voyez : tome I^{er}, page 72). — Villa Brancas, à Sèvres. — S. 1869. *Une brodeuse ;* — *Une femme de chambre.* — S. 1870. *Une maille échappée.* — S. 1878. *La consolation ;* — *Une bouquetière.* — S. 1879. *Une écaillière ;* — *Le premier quartier de la lune rousse.* — S. 1880. *L'Amour et la Muse.* — S. 1881. *La petite mère.* — S. 1882. *Un rêve ;* — *Marchande d'oranges.*

* BÉRANGER (Jules), peintre, né à Paris, élève de MM. Émile Béranger et Gérôme. — Villa Brancas, à Sèvres. — S. 1878. *Les mauvais conseils.* — S. 1880. *Le bain.*

* BÉRANGER-CORNET, architecte, commença en 1258 la construction de l'église paroissiale de Najac, laquelle coûta 31,000 sous de Cahors. Elle fut consacrée le 14 septembre 1363. — Consultez : *Artistes du Rouergue,* de Marlavagne.

* BÉRARD (Désiré), peintre, né à Saint-Pierre-de-Bressieux (Isère), élève de MM. Guichard et Cabanel. — Rue de Madame, 45. — S. 1868. *Un déjeuner de jambon et de fromage,* nature morte. — S. 1869. *Portrait du docteur F. de P...*

BÉRARD (E. de), peintre, né à la Guadeloupe, élève de Picot. (Voyez : tome I^{er}, page 72). — Rue de la Bruyère, 46. — S. 1870. *Le Nil à Memphis* (Égypte), aquarelle ; — *Le Nil à Boulak* (Égypte), aquarelle. — S. 1872. *Digue et pyramide de Sakarah* (Égypte). — S. 1880. *Le matin* (Indes-Orientales), aquarelle ; — *Le soir* (Indes-Orientales), aquarelle. — On lui doit en outre les peintures de l'une des salles du Muséum d'histoire naturelle.

* BÉRARD (Édouard), architecte, né à Paris,

élève de M. Eugène Delacroix et de M. Viollet-le-Duc. — Rue Ampère, 18. — S. 1869. *Projet de restauration de la tour de Jean-sans-Peur, à Paris*, deux châssis, même numéro : 1°. Vues perspectives, état actuel, restauration ; — 2°. Elévations principale et latérale, plans et coupe, (réexp. en 1878). — S. 1872. *Projet de restauration du palais Granvelle, à Besançon*, quatre châssis : 1°. Plans ; — 2°. Elévation et coupe, état actuel ; — 3°. Détail restauré ; — 4°. Coupe longitudinale restaurée (réexp. en 1878) ; *Avant projet de restauration de l'église Saint-Paul à Besançon*, Plan restauré, vues perspectives, état actuel et état restauré (appartient à S. Em. le cardinal Mathieu). — S. 1874 *Grosse tour de l'hôtel de Bourgogne en dehors de l'enceinte de Philippe-Auguste, à Paris, rue du Petit-Lion-Saint-Sauveur* (pour les *Archives et les Publications de la Commission des monuments historiques*). — S. 1876. *Eglise de Notre-Dame de Melun* (pour les *Archives et les Publications de la Commission des monuments historiques*). — S. 1877. *Eglise de Saint-Sauveur, à Melun*.

* BÉRARD (Léon-Daniel), peintre, né à Rio-Janeiro, élève de MM. Pils, Lehmann et de l'Ecole des beaux-arts.—Avenue de Villiers,45. — S. 1877. *Jeune femme jouant avec un chat.* — S. 1878. *Portrait de M. H. L...* — S. 1879. *Portrait de M. M. L...* — S. 1880. *Loisirs du modèle ; — Portrait de Mme veuve Rorel.* — S. 1881. *Portrait de Mme E. D..* — S. 1882. *Ribaude, Italie XVI° siècle* (appartient à MM. Arnold et Tripp) ; — *Portrait de Mme D. B...*

* BÉRAUD (Jean), peintre, né à Saint-Pétersbourg, de parents français, élève de M. Bonnat. — Rue Washington, 13. — S. 1873 *Portrait de M P B...* ; — *Portrait du jeune A. de L...* — S. 1874. *Portrait de Mme H. de M... ; — Portrait de M. M. C.* — S. 1875 *Portrait de Mlle M. B..* ; — *Léda* — S. 1876. *Portrait de Mme de P... ; — Le retour de l'enterrement.* — S. 1877. *Portrait de M. A. P ..; — Le dimanche près de Saint-Philippe-du-Roule.* — S. 1878. *Une soirée ; — Portrait de M. Coquelin cadet dans le rôle du Matamore* — S. 1879. *Condoléance; — Les Halles.* — S. 1880. *Le bal public.* — S. 1881. *Montmartre.* — S. 1882. *L'intermède; — Le vertige.*

* BÉRAUD-CALLIER, architecte. Il est qualifié de « Maistre des œuvres et baromès de Montpellier et Homelas » dans un acte existant aux archives de Montpellier De 1468 jusqu'à la fin du XV° siècle, il eut la direction d'un grand nombre d'ouvrages au point Juvénal, à la Grande-Loge, à Notre-Dame-des-Tables, etc. En 1492 il fut chargé, avec plusieurs autres architectes, ses compatriotes, de visiter une des portes de Montpellier qui menaçait ruine et d'indiquer les travaux de consolidation à y entreprendre.

BERCHÈRE (Narcisse), peintre, ✻ en 1870 ; méd. 3° cl. Exposition Universelle de 1878. (Voyez : tome I⁰ʳ, page 72). — Rue de Laval, 20. — S. 1869. *Halage sur une digue du lac Menzaleh* (Basse-Egypte) ; — *Port du vieux Caire sur le Nil ; — Ruines de la mosquée du Kalife-Hakem au Caire*, dessin (appartient à M. le docteur Court) ; — *Environs de Rosette* (Basse-Egypte), dessin (appartient au même). — S. 1870. *Embouchure du Nil, à Lesbeh* (Basse-Egypte), le matin. — S. 1875. *Les plaines du Delta au printemps* (Basse-Egypte) réexp. en 1878, (Ministère des beaux-arts) ; — *Coup de vent sur le Nil pendant l'inondation ; — Le haut Nil à midi.* — S. 1876. *Mahalet-el-Kébir* (Basse-Egypte) ; — *Le Sakiêk, système d'irrigation usité en Egypte ; — Une noce arabe au Caire*, aquarelle. — S. 1877 *Un campement en Egypte ; — Port de Damiette* (Basse-Egypte), aquarelle ; — *Une rue du vieux Caire*, aquarelle. — S. 1878. *Le Nil entre le vieux Caire et l'île de Rodah* (Egypte), appartient à M. J. Guichard ; — *La Ramassion. à Thèbes*(Haute-Egypte); — *Maisons à Rosette*, aquarelle ; — *Le Pœcile, à Athènes* (marché aux herbes et aux fleurs), aquarelle.— Exposition Universelle de 1878 : *Cour de la mosquée du Sultan Barbouck, au Caire*, aquarelle ; — *Une vue au Vieux-Caire*, aquarelle (appartiennent au baron E. de Rothschild) ; — *Philoé* (Nubie), *le soir*, aquarelle (appartient au même) ; — *Vue prise dans le port de Damiette* (Basse-Egypte), aquarelle (appartient à M. A. Hartmann) : — *Noce arabe au Caire*, aquarelle (appartient au même) ; — *Cour de marchand au Caire*, aquarelle (appartient au même). — S. 1879. *Une rue à Jérusalem*, aquarelle ; — *Canal à Sohag* (Haute-Egypte), aquarelle.

* BERCY (Louis), peintre, né à Chaumont (Haute-Marne), élève de M. Vachsmut. — Quai des Célestins, 36 — S. 1869. *Pivert, geai et rouge-gorge, nature morte.* — S. 1870. *Gibier, nature morte.*

* BÉRENGER, évêque de Perpignan, alla voir l'église du Saint-Sépulcre pour en bâtir une semblable *(Gallia Christiana*, tome VI*).* — Consultez : Lance, *Les architectes français.*

BERENGER. Il est mentionné ainsi qu'il suit dans un nécrologe du XIII° siècle : « III Kal. novembris 1180, *obiit* Berengarius ecclesiæ artifex bonus. » Est-ce à lui qu'on doit le porche occidental de la cathédrale de Chartres, élevé sous l'épiscopat de Guillaume de Champagne vers 1170? Il est permis de le présumer, dit l'abbé Bulteau dans son ouvrage sur la *Cathédrale de Chartres.*

* BÉRENGIER (Théophile-Paul-Marie), peintre, né à Marseille (Bouches-du-Rhône), élève de M. F. Gaillard. — Rue Saint-Savournin, 18, à Marseille. — S. 1876. *Portrait de l'auteur.* — S 1877. *Portrait de M***.* — S. 1879. *Portrait de Mme****.* — S. 1882. *Portrait.*

* BERGER (Albert), architecte, né à Paris, élève de MM. Questel et Pascal. — Rue de Provence, 16. — S. 1881. *Colonnes rostrales pour la décoration de la place de la République*, (en collaboration avec M Louis Guébin). — S. 1882. *Projet de casino pour la plage de X...*, (Var) : Plans, Coupes, façades, (en collaboration avec M. Courtois Suffit).

BERGER (Mlle Clémentine), graveur, née à Arc (Haute-Saône), élève de M. A. Prunaire. — Boulevard Mont-Parnasse, 105. — S. 1879. *Les mendiants*, d'après Rembrandt, gravure sur bois; — *Dessin de M. H. Pille*, gravure sur bois. — S. 1881. *Une gravure sur bois*, d'après Rembrandt. — S. 1882. *Soldat*, d'après M. Meissonnier, gravure sur bois ; — *Soldat*, d'après M. Pille, gravure sur bois.

* BERFER-BIT (Achille), architecte, né à Paris,

élève de M. Train. — Avenue de Saint-Mandé, 80. — S. 1882. *Crèche pour le XII^e arrondissement*, deux châssis (en collaboration avec M. Despras).

* BERGERET (Denis-Pierre), peintre, né à Villeparisis (Seine-et-Marne), élève de M. Isabey. — Rue de Laval, 26. — S. 1870. *Deux natures mortes*. — S. 1872. *Lapin* ; — *Panier de raisins*. — S. 1873. *Raisins et pêches* ; — *Poissons*. — S. 1874. *Fleurs et fruits* ; — *Gibier*. — S. 1875. *La langouste* ; — *Le dessert*. — S. 1876. *Figues* (appartient à M Parissot) ; — *Asperges, pâté, crevettes*. — S. 1877. *Les crevettes* (appartient à M. Aumont Thiéville, réexp. en 1878) ; — *Les apprêts du dessert* (appartient à M. Falco, réexp. en 1878). — S. 1878. *La desserte* (appartient à M. A. Laniel) ; — *Les prunes* (appartient à M. Van der Lingen). — S. 1879. *Poissons* — S. 1880. *Le régal des mouches* ; — *Guerre, Art, Religion*. — S. 1881. *Un jour de chance* ; — *Présent de Pomone*. — S. 1882. *Marée* ; — *Gerbe des prés*.

* BERGERON (Antoine), architecte. Il était « Juré des massonneries du roy » et prit part en 1660 à la direction des travaux du château de Vaulx-le-Vicomte, près Melun, appartenant au surintendant Fouquet. — Consultez : *Archives de l'art français*, tome XI.

* BERGERON (Mlle Berthe), peintre, née à Nevers (Nièvre). — Rue Carnot, 2. — S. 1872. *Angélique*, d'après Ingres, porcelaine. — S. 1873. *La Source*, d'après Ingres, porcelaine ; — *Les femmes d'Alger*, d'après E. Delacroix, porcelaine. — S. 1874. *Vénus Anadyomène*, d'après Ingres, porcelaine. — S. 1874. *Roger délivrant Angélique*, d'après Ingres, aquarelle.

BERGUE (Tony-François de), peintre. (Voyez : tome I^{er}, page 74). — Rue de Colombes, 109, à Asnières. — S. 1881. *Naufrage sur les côtes de Bretagne*.

BERKHEIM (Jean-Ameister de), architecte de la ville de Strasbourg (Bas-Rhin), fonctions qu'il exerça jusqu'en 1429. Il eut pour prédécesseur Jean de Bernheim, et pour successeur son fils. Son sceau montre deux marteaux posés en sautoir au dessus de trois montagnes héraldiques, lesquelles indiquaient sans doute l'origine du maître ou de sa famille : de Berkeim (Berg, mont, montagne). Ce sceau portait pour légende cette inscription : S. (Sigillum), HANS AMEISTER DER MURER (Sceau de Jean Ameister le maçon). — Consultez : Schnéegans, *Les Maîtres d'œuvres*.

BERKHEIM (Jean-Ameister de), fils du précédent, architecte. Il remplaça son père en 1429 dans les fonctions de maître des œuvres au chantier de la cathédrale de Strasbourg et conserva ses fonctions jusqu'en 1466. L'écusson d'Ameister fils diffère de celui de son père : au lieu de deux marteaux ou maillets, il en montre trois posés debout chacun sur les petits monts héraldiques, dont la position est aussi modifiée — Consultez : Schnéegans, *Les Maîtres d'œuvres*.

BERMOND (Philias-Félix), peintre. (Voyez : tome I^{er}, page 74). — Rue de Sèvres, 19. — S. 1870. « *Les yeux de la grand'mère* » ; — *Huîtres, nature morte*.

* BERMONT-DARDOIZE (Jean), peintre, né à Paris, élève de M. Dardoize. — Rue des Saints-Pères, 67. — S. 1879. *Environs de Château-Thierry* (Aisne), fusain ; — *Environs de Cernay* (Seine-et-Oise), fusain. — S. 1880. *Paysage*, fusain ; — *Portraits d'enfants* : *Henri P..* ; — *Léon D...* ; — *Pierre Cr. de V...* ; — *Louis P...*, sanguines. — S 1881. *Avant l'orage*, fusain.

* BERNAMONT (Mlle Clarisse), peintre, née à Châtillon (Seine), élève de Mme Thoret et de M. A. Leloir. — Rue du Cherche-Midi, 4. — S. 1880. *Portrait de Mlle B...*, miniature — *Portrait d'enfant*, miniature. — S. 1881. *Cadre de cinq portraits*, miniatures. — S. 1882. *Chrysanthèmes*, aquarelle ; — *Portrait de Mme B...*, miniature ; — *Portrait de Mlle Jeanne J...*, miniature.

* BERNARD, architecte. Il a bâti à Nancy les églises Saint-Roch et des Dames du Saint-Sacrement. — Consultez : Lance, *Les architectes français*.

BERNARD (Mme Anaïs), peintre. (Voyez : tome I^{er}, page 75) — Rue Taitbout, 66. — S. 1869. *Bouquet de fleurs*, aquarelle. — S. 1872. *Bouquet de fleurs des champs*, aquarelle.

* BERNARD (Anthony), architecte. En 1502 ; il travaillait à la cathédrale de Rodez. On devait lui payer par an, pour son entretien et celui de ses vingt ouvriers, 30 pipes de vin, 160 setiers de seigle, 10 setiers de froment, et, d'autre part, 180 livres tournois. En 1510, il dirigeait encore les travaux de cette cathédrale. — Consultez : *Artistes du Rouergue*, de Marlavagne.

* BERNARD (Cassien-Joseph), architecte, né à Grenoble (Isère), élève de MM. Questel et Pascal. — Rue Bonaparte, 18. — S. 1875. *Projet pour l'église du Sacré-Cœur, à Montmartre*, quatre chassis : 1° *Plan* ; — 2° et 3° *Façades* ; — 4° *Coupe* (en collaboration avec M. Tournade). — S. 1882. *Arc romain, à Tebessa, ancienne Théveste* (Algérie).

* BERNARD (Mlle Denise), peintre, née à Paris, élève de Mlle Dubos. — Rue de Bruxelles, 30. — S. 1874. *La femme à la cage*, d'après Chaplin, faïence. — S. 1875 *Jeune femme*, d'après Chaplin, faïence.

* BERNARD (Mme Denyse), peintre, élève de M. Chaplin. — Rue Casimir Périer, 6. — S. 1877. *Le chapelet*. — S. 1878. *Portrait de Mlle J. L...*

* BERNARD (Edouard), peintre, né à Lagny (Seine-et-Marne), élève de MM. Sieffert, J. Lequien et Roty. — Rue Vincent, 9. Buttes-Chaumont. — S 1874. *Le mendiant*, d'après Murillo, porcelaine. — S. 1875. *La leçon de lecture*, d'après Terburg, porcelaine. — S. 1876. *Portrait de M. D...*, porcelaine. — S. 1878 *Juan Prim*, d'après Regnault, aquarelle ; — *Exécution sans jugement sous les rois maures de Grenade*, d'après le même, aquarelle. — S. 1880. *Panier de pommes*, aquarelle. — S. 1881. *Fruits*, aquarelle — S. 1882. *Dante et Virgile conduits par Phlégias*, d'après M. E. Delacroix, aquarelle.

* BERNARD (Mlle Elisabeth), peintre, née à Paris, élève de M. P. Flandrin, de Mme Thoret et de M. Robert-Fleury — Rue Richelieu, 61. — S. 1875. *Italienne*, d'après Bouguereau, faïence. — S. 1876. *Pendant l'orage*, d'après Bouguereau, faïence ; — *Flore et Zéphire*, d'après le même, faïence. — S. 1877. *Baigneuse*, d'après Bouguereau, faïence. — S. 1878. *Pendant*

la moisson, d'après Bouguereau, faïence ; — *Portrait de M. T...*, porcelaine.

* BERNARD (Eugène), architecte. En 1550, il succéda à Pellevoisin comme architecte de la cathédrale de Bourges. C'est tout ce que dit le *Dictionnaire des architectes français*, de Lance.

* BERNARD (F. Constant), architecte, né à Châlon-sur-Saône (Saône-et-Loire), élève de M. Letrosne et Morel. — Avenue des Champs-Elysées, 129. — S. 1879. *Asile de nuit, fourneaux économiques et chauffoir public*, quatre châssis : 1º Plan du soubassement ; — 2º Plan du rez-de-chaussée ; — 3º Façade principale et latérale ; — 4º Coupes longitudinale et transversale, détails, vue perspective (en collaboration avec M. Aimé, Jean-Baptiste Aurenque. — S. 1880. *Projet de collège et école professionnelle pour la ville de Flers* (Orne), cinq châssis : Plan général du rez-de-chaussée ; — 2º Plan d'une partie du rez-de-chaussée ; — 3º Plan du 1er étage ; — 4º Façade principale et transversale ; — Coupe longitudinale et détail d'une classe. — S. 1882. *Projet de théâtre*, six cadres : Façade, Coupes plans du rez-de-chaussée, du 1er étage et de l'amphithéâtre, notice

BERNARD (Jean-François-Félix-Armand), peintre. (Voyez : tome Ier, page 75) — Rue de Monsieur le-Prince, 22. — S. 1869. *Le ravin de Ruthières en Trièves* (Dauphiné) ; — *Le village de Francheville aux environs de Lyon*. — S. 1870. *Le lit d'un torrent* (Haut-Dauphiné) ; — *Campagne de Rome, effet de soir* — S. 1872. *Les murs de Norba près la Quercia grande dans le Latium* (Italie) ; — *Poceretto*. — S. 1874. *Le mont Aiguille* (Isère) ; — *Le lac de Némi* Italie). — S. 1875. *Les bords de l'Anio près de Ticoli* (Italie). — S. 1877. *Vue prise près de Norma* (Italie) ; — *A Ponte-Nomentano, environs de Rome*. — S. 1878. *Les bords du Tibre* ; — *Le lac de Némi, campagne de Rome*. — S. 1879. *Les bords de la rivière d'Ain, près de Poncin* (Ain).

* BERNARD (Jules), peintre, né à Grenoble (Isère), élève de MM. Molin, Pils et E. Hébert. — Impasse du Maine, 18. — S. 1875. *Portrait de l'auteur*. — S. 1877. *Portrait de Mme L.*. — S. 1878. *Portrait du général Grenier*. — S. 1879. *Portrait de Mme G...* — S. 1880. *Portrait de Mme T...* — S. 1881. *Résignées !...* — S. 1882. *Bohémienne*.

* BERNARD (Louis), architecte et religieux feuillant de la ville de Tours. En 1556, il commença à Orléans la construction de la chapelle du couvent de la Visitation, qui a été détruite à l'époque de la Révolution. — Consultez : Buzonnière, *Histoire d'Orléans*.

* BERNARD (Mlle Marie), peintre, née à Paris, morte dans la même ville en 1881, élève de Mme Jacobber et de M. P. Hébert. — Rue Delaborde, 47. — S. 1877. *Van Dyck*, d'après un portrait du peintre par lui-même, porcelaine. — S. 1878. *Thamar*, d'après Cabanel, porcelaine.

* BERNARD (Mlle Mathilde), peintre, née à Versailles (Seine-et-Oise), élève de Mme Mac-Nab. — Rue Montmartre, 159. — S. 1879. *Portrait de Mlle E. S...*, pastel ; — *Pastèques*, aquarelle. — S. 1880. *Portrait de Mlle Laure Donne*, pastel. — S. 1881. *Femme, costume empire*, pastel.

* BERNARD PALISSY : Voyez au supplément : PALISSY (Bernard).

BERNARD (Philibert), peintre.(Voyez : tome Ier, page 75). — Rue du Regard, 10. — S. 1869. *Une trouvaille* ; — *Chasseresse*. — S. 1870. *Après la faute* ; — *La Vierge et l'Enfant Jésus*. — S. 1876. *Le droit de la cuisinière*. — S. 1878. *Portrait de Mme B...* — S. 1879. *Maître Choux et Compagnie, nature morte*. — S. 1880. *Nature morte*.

* BERNARD (Pierre), architecte, né à Cavour, le 24 décembre 1761, élève de Frouard, obtint le grand paix d'architecture en 1782, sur : *Un Palais de Justice*. C'est tout ce qu'on sait sur cet artiste.

* BERNARD (Scipion), architecte. Le 11 décembre 1528, il fut adjoint à Martin Chambiges pour la direction des travaux du transept de la cathédrale de Beauvais. — Consultez : *Bulletin monuments*, tome X.

BERNARD (Victor), sculpteur. (Voyez : tome Ier, page 61). — Passage des Trois-Couronnes. — S. 1873. *Portrait du jeune P. N...*, buste marbre. — S. 1876. *Carpeaux*, buste bronze.

* BERNARD DE NANCY, architecte. Il a construit les églises du collège des Feuillants et des Dames du Saint-Sacrement à Nancy. — Consultez : *Biographie de l'Ancienne Lorraine*.

* BERNARD DE SOISSONS, architecte. Il fit plusieurs des voûtes de la cathédrale de Reims et travailla à la grande rose du portail. Consultez : Taché, *Notre-Dame de Reims*.

* BERNARD DE WORMS, architecte. Il a été maître des œuvres de la ville de Strasbourg entre 1510 et 1528. — Consultez : Schnéegans, *Maîtres d'œuvres*.

* BERNARDEAU (Jean), architecte, fit en 1543 le maitre-autel et le Jubé de la cathédrale de Chartres qui furent détruits en 1793 Des bas-reliefs provenant de ce Jubé, recueillis d'abord pour le musée des Petits-Augustins où ils ont figuré, sont aujourd'hui déposés dans les magasins de l'église abbatiale de Saint-Denis. Pourquoi pas au musée du Louvre ou à celui de Cluny ? Bernardeau décora dans la même année une des chapelles de la cathédrale, celle dédiée aujourd'hui à Notre-Dame-des-Sept-Douleurs ; il ne reste plus rien de cette décoration.

BERNE-BELLECOUR (Etienne), peintre, méd. 1re cl. 1872 ; ✳ en 1878 ; méd. 3e cl. 1878, Exposition Universelle. (Voyez : tome Ier, page 76). — Rue Legendre, 4. — S. 1869. *Désarçonné* (appartient à M Stewart, réexp. en 1878) ; — *Un sonnet* ; — *La sabarcane*, aquarelle ; — *Un amoureux*, aquarelle (appartient à M. Hartmann, réexp. en 1878). — S. 1870. *Après la procession* ; — *Tonte de moutons en Normandie* ; — *Tribunal révolutionnaire*, aquarelle (appartient à M. M. Helloway) ; — *Inscription d'amour*, aquarelle (appartient à M. J. Stebbins). — S. 1872. *Un coup de canon* (appartient à M. Watel, réexp. en 1878) ; — *Un nid d'amoureux*, aquarelle. — S. 1873. *Le jour des fermages*. — S. 1874. *Le prétendu* (appartient à Mlle Wolfe). — *Portrait de Mme V...* ; — *Un matin d'été*. — S. 1875. *Les tirailleurs de la Seine au combat de la Malmaison le 21 octobre 1870*. (Appartient à M. Dreyfus) ; — *La brèche*. (Appartient à M. D. Botkine). — S. 1876. *La desserte* (appartient à M. Lagrange). — S. 1877. *Dans la tranchée, mort du sous-lieutenant Michel, tirailleur de la*

Seine, à Boulogne-sur-Mer; janvier 1871 ; — *Japonaise,* aquarelle (appartient à M. Allain, réexp. en 1878) ; — *Cocher russe,* aquarelle (appartient à M. Martel, réexp. en 1878). — S. 1878. *Un poste avancé, grandes manœuvres de* 1877 ; — *En tirailleurs ;* — *Après déjeuner,* aquarelle (appartient à Mme Zulma Bouffar) ; — *Fantaisie,* aquarelle. — Exposition Universelle de 1878 : *Un bouquet,* aquarelle. — S. 1879. *Sur le terrain ;— Après la pluie,* aquarelle. — S. 1881. *Attaque du château de Montbéliard* (campagne de 1870-71) appartient à MM. Goupil et C^{ie}. — S. 1882. *Manœuvre d'embarquement.*

* BERNEVAL (Alexandre de), architecte. En 1419, Henri II, roi d'Angleterre, voulant faire construire à Rouen un château, acheta le terrain sur lequel devait s'élever cette construction. Berneval se trouvait au nombre des architectes chargés d'estimer la valeur de ce terrain. A sa mort, en 1339, l'abbé Marc-d'argent ayant laissé l'église Saint-Ouen, inachevée, Alexandre Berneval fut chargé de reprendre les travaux interrompus ; il éleva le portail méridional du transept et fit la base de la tour centrale. Mais la mort vint encore interrompre l'œuvre commencée: il mourut en 1440, et son fils lui succéda immédiatement pour continuer les travaux. On voit son tombeau dans la chapelle Saint-Agnès, à l'église Saint-Ouen, de Rouen. Voici son épitaphe : « Ci gist maistre Alexandre « de Berneval maistre des œuvres de machon- « nerie du roy nostre sire ou baillage de Rouen, « et de ceste église, qui trespassa l'an de grâce « Mil CCCCXL, le V^e jour de Janvier. Priez Dieu pour l'âme de luy. » Consultez : *Revue des Architectes.*

* BERNEVAL (Colin de), fils du précédent et son successeur comme architecte de l'église Saint-Ouen, de Rouen. Huit jours après la mort de son père, il fut chargé de consolider les quatre piliers et de faire les voûtes du transept resté inachevé. C'est à lui qu'on doit la rose du nord et le raccord des hautes fenêtres.

* BERNHARDT (Gustave), architecte, né à Strasbourg (Bas-Rhin), élève de MM. Viollet-le-Duc et de Boileau. — Rue de Vanves, 99. — S. 1878. *Eglise protestante de la commune de Weitbruch* (Alsace).

* BERNHARDT (Mlle Sarah), peintre, sculpteur et artiste dramatique, née à Paris, élève de MM. Mathieu-Meusnier et Frenchesci. — Avenue de Villers, 41. — S. 1874. *Portrait de Mlle B. G...,* buste marbre. — S. 1875. *Portrait de Mlle Bernhardt,* buste marbre. — S. 1876. *Après la tempête,* groupe plâtre ; — *Portrait de M. D...,* buste bronze. — S. 1878. *Portrait de M. E. de G...,* buste bronze ; — *Portrait de M. W. B...,* buste bronze. — S. 1879. *Portrait de Mlle L. Abbema,* buste marbre; — *Portrait de miss H...,* buste marbre. — S. 1880. *Portrait de M. de L...,* buste bronze ; — *Le sergent Hoff,* buste bronze ; — *La jeune fille et la mort,* peinture. — S. 1881. *Ophélie,* bas-relief, marbre ; — *Portrait de M. Coquelin Cadet,* buste marbre.

* BERNIER (Barthélemy), peintre, né à Lyon (Rhône), élève de M. Cambon. — Rue de la Commune, 25, à Anvers. — S. 1870. *Les Pyrénées à Bagnères de Bigorre,* fusain ; — *Les Pyrénées aux environs de Lannemezan,* fusain. —

S. 1872. *Vue de la ville de X.,* dessin.—S. 1874. *Une salle de Steen à Anvers,* fusain ; — *Ancienne salle de la Corporation des Brasseurs, à Anvers,* fusain. — S. 1875. *L'entrée du Steen, à Anvers, ancienne prison de l'Inquisition,* fusain.

BERNIER (Camille), peintre ; ✻ en 1872; méd. 2^e cl. 1878, exposition universelle. (Voyez : tome I^{er}, page 76). — Rue Jean-Nicot, 2. — S. 1868. *Sentier dans les genêts, près Bannalée* (Finistère) ; — *Etang de Quimerc'h, près Bannalée.* — S. 1869. *Lande de Kerlagadie, Bretagne ;* — *Fontaine en Bretagne ;* — *Etang de Quimerc'h,* d'après un tableau de l'auteur, eau-forte (pour la *Gazette des Beaux-Arts*) ;—*Sentier dans les genêts,* d'après un tableau de l'auteur, eau forte. — S. 1870. *Un chemin près de Bannalée ;* — *Landes de Kerlagadie,* d'après un tableau de l'auteur, eau forte (pour la *Gazette des Beaux-Arts*). — S. 1872. *Janvier* (Bretagne), réexp. en 1878, (musée du Luxembourg) ; — *Août* (Bretagne).— S. 1873. *D'anndour Bannalée.* — S. 1874. *Lande en Bretagne ;* — *Etang en Bretagne.* — S. 1875. *Automne ;* — *Eté.* — S. 1876. *Une ferme en Bannalée* (appartient à M. Saucède, réexp. en 1878). — S. 1877. *Sabotiers dans le bois de Quimerc'h* (appartient à M. Duneau, réexp. en 1878). — S. 1878. *Etang de Kermoine ;* — *Lande de Sainte-Anne.* — S. 1879. *L'allée abandonnée* (musée de La Rochelle). — S. 1880. *Le matin.* — S. 1881. *La lande de Kerenie.* — S. 1882. *L'étang.*

* BERNIER (Paul-Alfred), peintre, né à Paris, élève de Defaux. — A Rouen, au 12^e régiment de chasseurs. — S. 1879. *Village aux environs de Rouen.* — S. 1880. *Au printemps, entrée d'un village en Normandie.*

* BERNIER (Stanislas-Louis), architecte, né à Paris, élève de Daumet ; grand prix de Rome en 1872 ; méd. 3^e cl. 1878 ; 1^{re} cl. 1878 (E. U.). — Rue de Vienne, 6. — S. 1878. *Etudes d'architecture antique,* dix châssis : 1° Basilique de Palestrina (état actuel), détails, plan (restauration); — 2° Détails (état actuel) ; — 3° Chapiteau (restauration) ; — 4° Stylobate ; — 5° Essai de restauration de la façade ; — 6° Détails et plan du temple de Minerve, à Assise ; — 7° Chapiteau ; — 8° Entablement ; — 9° Façade (restauration); — 10° Détail de la Parete nera, à Pompéi ; — *Etudes d'architecture italienne,* six châssis : 1° Cloître de Saint-Jean de Latran, à Rome ; — 2° Façade de la Libreria-Vecchia, à Venise ; — 3° Détails du rez-de-chaussée, ibid ; — 4° et 5° Détails du 1^{er} étage, ibid ; — 6° Plafond de l'église Santa-Maria-in-Ara Cœli, à Rome. — S. 1880. *Détails du portique des écoles et du camp des soldats, à Pompéi.* — S. 1881. *Entablement de l'ancienne bibliothèque* (Venise). — S. 1882. *Hôtel d'un peintre, à Paris,* sept cadres, deux châssis.

* BÉROUD (Louis), peintre, né à Lyon (Rhône), élève de M. Gourdet et Lavastre. — Rue Houdon, 1. Place Pigalle. — S. 1873. *Galerie d'Apollon au Louvre.* — S. 1875. *Le musée de Cluny; — Le musée des Souverains, au Louvre.* — S. 1876. *La Psalette de Tours.* — S. 1878. *Intérieur de Notre-Dame de Paris.* — S. 1879. *La fontaine Médicis au jardin du Luxembourg ; — Portrait de Mme A...* — S. 1880. *Portrait de ma mère ; — La place Saint-Sulpice.* — S. 1881.

La place (future) de la République. — S. 1882. *Le salon carré du musée du Louvre;* — *Une copie, étude.*

BERRÉ, peintre, au jardin des plantes; médailles en 1810 et en 1817. Il a pris part aux expositions suivantes: S. 1808. *Deux tableaux de Gibier.* — S. 1810. *Une lionne couchée avec ses lionceaux* (ce tableau peint sur tôle vernie fut acheté par l'impératrice Joséphine); — *Gibier*, peinture sur tôle vernie; — *Deux cygnes et un chien;* — *Deux mérinos;* — *Deux moutons d'Égypte.* — S 1812. *Un lion tenant sous sa patte une gazelle;* — *Un renard terrassant un coq;* — *Un aigle royal s'efforçant d'enlever un agneau;* — *Le singe et le chat;* — *Un chien de basse-cour à la chaine;* — *La famille du cerf du Gange.* — S. 1814. *Un taureau conduit par un jeune homme;* — *Intérieur d'une étable;* — *Une lionne avec ses petits;* — *Une panthère avec ses petits;* — *Une louve allaitant Rémus et Romulus;* — *Intérieur d'une étable;* — *Une lionne avec ses petits;* — *Une maison de campagne;* — *Lionne dans une grotte avec ses petits.* — S. 1817. *Une lionne dans sa grotte avec ses lionceaux;* — *La panthère d'Amérique avec ses petits;* — *Famille de cerfs;* — *L'éléphant du Jardin des plantes, visité par le duc et la duchesse de Berry, accompagnés par les dames d'honneur et les professeurs de l'établissement* (esquisse terminée du grand tableau commandé par l'État); — *Un lion trouvant un aspic dans sa grotte, frémit à l'aspect de ce dangereux reptile;* — *Vaches traversant un village;* — *Gibier mort;* — *Une vache allaitant deux enfants.* — S. 1819. *Intérieur de ferme, vaches à l'abreuvoir;* — *Intérieur de ferme, sortie d'animaux;* — *Repos de biches, vue prise dans la forêt de Fontainebleau;* — *Animaux dans une prairie;* — *Un étang où des animaux vont boire;* — *Paysages faisant pendants;* — *Le loup et l'agneau;* — *Bertrand et Raton.* — S. 1822. *Vaches et animaux sur le bord d'un étang;* — *Vaches dans une prairie bordée d'une rivière, vue de Suisse;* — *Un chariot trainé par des bœufs;* — *Intérieur d'étable;* — *Une jeune vachère près d'une source.* — S. 1824. *Un taureau et des vaches dans une prairie;* — *Vache qui boit, vue de Hollande* (ce tableau appartient à M. Lafontaine); — *Une vache qui beugle, vue des environs de Paris;* — *Vaches et moutons près d'une barrière;* — *Vaches dans une prairie* ce tableau appartient à M. Marcotte); — *Vaches et moutons, vue de la fontaine de Montmartre;* — *Repos d'animaux;* — *Animaux dans une prairie* (appartient à M. de Wailly); — *Des vaches et un âne* (appartient à M. Luce). — S. 1827. *Abreuvoir au soleil couchant;* — *Repos d'animaux au soleil levant* (appartient à M. Delafontaine); — *Vaches gardées par une jeune fille dans une prairie* (appartient à M. Marcotte). — On cite encore de cet artiste: une vue prise dans les environs de Paris et une vue prise en Hollande. Le musée de La Rochelle possède de lui : *Animaux dans un paysage.*

* BERSER (Pierre), architecte. Il fut maître des œuvres de la ville de Strasbourg, de 1380 à 1385. Son sceau qui a été conservé, porte, avec ses armes parlantes, cette légende : « S. Pietri dicti Berser. » — Consultez : Schnéegans, *Maîtres d'œuvres.*

* BERSOU (Charles-Marie-Jean-Baptiste), sculpteur, né à Dieppe (Seine-Inférieure), élève de MM. Senties et A. Dumont. — Rue Spontini, 66. — S. 1875. *Portrait de M. D..., buste plâtre.* — *Portrait d'enfant, buste plâtre.* — S. 1880. *Portrait de Lemoine-Montigny, buste plâtre;* — *Portrait de Chéri-Lemoine-Montigny, buste plâtre.* — S. 1882. *Portrait de Mme Beaufrère, buste plâtre.*

* BERTAUX (Henri), peintre, né à Paris. — Rue Saint-Jacques, 179. — S. 1878. *Les ruines de Saint-Arnould, près de Trouville* (Calvados), faïence; — *Le chien de l'officier,* d'après M. Decaen; — *Le dernier ami,* d'après Janet-Lange, porcelaine. — S. 1880. *Vue du littoral, Normandie,* dessin.

BERTAUX (Mme Léon), sculpteur; méd. 2e cl. 1873. (Voyez : tome Ier, page 77). — Avenue de Villiers, 147. — S. 1873. *Jeune fille au bain,* statue plâtre. — S. 1874. *Jeune prisonnier,* statue bronze (réexp. en 1878); — *Au printemps,* buste bronze. — S. 1875. *Le printemps,* buste marbre. — S. 1876. *Jeune fille au bain,* statue marbre (réexp. en 1878); — *Portrait de Mme E. de L..., buste marbre.* — S. 1879. *Portrait de Mme L. C..., buste plâtre;* — *Eugène Gautier, compositeur,* médaillon bronze. — S 1880. *Portrait de M. Emile Cardon,* buste bronze. — S. 1881. *Sophie Arnould,* buste marbre (pour l'Académie nationale de musique); — *Portrait de Mme Louise Belloc,* buste marbre. — S. 1882 *Jeune fille au bain,* statue bronze; — *Portrait de M. Buttet du Bourget,* médaillon bronze. — On doit à Mme Léon Bertaux : *Chardin,* statue en pierre, pour le nouvel Hôtel-de-Ville de Paris; — *Sophie Arnould,* buste marbre pour le Nouvel-Opéra.

BERTAUX (Léon), sculpteur. (Voyez tome Ier, page 77). — Rue du Faubourg Saint-Honoré, 233. — S. 1873. *Berger,* buste terre cuite; — *Nymphe,* buste terre cuite. — S. 1874. *Portrait de Mme***,* buste terre cuite.

BERTEAUX (Hippolyte-Dominique), peintre. (Voyez : tome Ier, page 77). — Rue de Versailles, 27, à Nantes. — S. 1869. *Retour de la vendange.* — S. 1870. *Éros piqué par une abeille, se plaignant à Cythérée.* — S. 1872. *Avec ces amis là, pas de déception;* — *Portrait de M. G...* — S. 1873. *Portrait de M D...* — S. 1876. *La Science,* panneau décoratif; — *Une fontaine, à Constantinople* (réexp. en 1878). — S. 1877. *La Terre.* — S. 1878. *Portrait de M. O. Say;* — *Le gibier du garde chasse, portrait du baron A. de Dion.* — S. 1879. *Portrait de M. A. R...;* — *Portrait de M Robierre, directeur de l'école supérieure des Sciences, à Nantes.* — S. 1881. *Projet esquisse de l'ensemble du plafond du théâtre Graslin, à Nantes;* — *Fragment du plafond du théâtre Graslin, à Nantes.* — S. 1882. *Première leçon d'histoire, portrait de Mme L. H..., et de son enfant.* — On doit en outre à cet artiste le plafond du théâtre Graslin, à Nantes, représentant: *La Poésie dominant la Scène.*

* BERTEUIL (Mlle Marie), peintre, née à Paris, élève de Mlle F. Caille. — Rue Lécluse, 10. — S. 1878. *Mignon,* d'après Bouguereau, faïence. — S. 1879. *La Charité,* d'après Bouguereau, faïence. — S. 1880. *Portrait de M. B...,* porcelaine.

* BERTHAULT (Claude-Alexandre-Lucien),

peintre, né à Coulommiers (Seine-et-Marne), élève de M. Cabanel. — Boulevard Berthier, 73. — S. 1876. *Portrait de M. B...* — S. 1877. *Portrait de Mme B...* — S. 1878. *Portrait de M. A. L...* ; — *Saint-Jean-Baptiste.* — S. 1879. *La fille de Jephté.* — S 1880. *Edith reconnaît le corps du roi Harold après la bataille d'Hastings (1066).* — S. 1881. *Hérodiade.* — S. 1882. *Ismaël.*

* BERTHAULT (Louis-Martin), architecte, né à Paris en 1771 d'après Lance, en 1783 selon Gabet, en 1767 d'après Dussieux. Il se fit une réputation par le goût qu'il mit dans la composition des parcs et des jardins anglais. Il fut chargé de dessiner et de planter, pour l'impératrice Joséphine, le parc de la Malmaison. On lui doit le château de Jouy-en-Josas, près Versailles, bâti pour Oberkampf; les parcs de la Jonchère, près de Marly, de Compiègne, de Pontchartrain, de Ruslay, de Saint-Leu, du Raincy, du Beaucard, d'Arminvilliers, de Condé, et ceux du fameux château-Margaux. Il a restauré les hôtels d'Osmond et de Récamier. Cet artiste conserva sous la Restauration ses fonctions d'architecte du château de Compiègne et du palais de la Légion d'honneur, dont il avait été investi sous le premier empire.

BERTHELEMY (Pierre-Emile), peintre. (Voyez : tome I^{er}, page 78) — Rue Berthe, 13, à Montmartre. — S. 1869. *Naufrage du transport de l'Etat l'Europe échoué sur un banc de corail, près l'îlot le Triton* ; — *Trois gravures à l'eau forte, même numéro* : — *Vues de ports de mer (pour l'Illustration nouvelle).* — S. 1870. *La pêche au maquereau* ; — *Le moulin de la Brèche-au-Diable, près Falaise.* — S. 1872. *Un coup de vent à l'entrée du port de Fécamp (Seine-Inférieure).* — S. 1873. *La plage d'Asnelles (Calvados) à marée haute, effet de matin.* — S. 1874. *Les préparatifs du départ pour la pêche sur les côtes du Calvados.* — S. 1876. *Grosse mer roulant des épaves.* — S. 1877. *La rentrée des bateaux pêcheurs à l'approche d'un gros temps dans le port de Saint-Valery-en-Caux (Seine-Inférieure).* — S. 1878. *L'arrivée des pêcheurs et la vente du poisson sur la plage de Grand-Camp* ; — *Le sauvetage des épaves d'un navire échoué sur un banc de sable.* — Exposition universelle de 1878 : *La plage d'Asnelle (Calvados), départ des bateaux pour la pêche.* — S. 1879. *L'entrée des jetées de Courceulles (Calvados) à marée haute* ; — *L'église de Saint-Wast-de-la-Hougue (Manche), grosse mer.* — S. 1880. *Orage en mer* ; — *La pêche à la bourraque (Côtes de Normandie).* — S. 1881. *Intérieur d'une forge à Bernières-sur-mer (Calvados).* — S. 1882. *Barque de pêche relevant son chalut.*

* BERTHELEMY (Valentin-Emile), peintre, né à Rouen (Seine-Inférieure), élève de son père et de M. Gérôme. — Rue Berthe, 13, à Montmartre. — S. 1880. *Une dentellière à Bernières-sur-Mer* ; — *Le garde champêtre annonçant le prix du pain à Bernières-sur-Mer.* — S. 1881. *Bateaux pêcheurs* ; — *Marée haute.* — S. 1882. *Retour de la pêche, Bernières-sur-Mer* ; — *Dans l'attente.*

* BERTHELIER (Jean-Marie), peintre, né à Lyon (Rhône), élève de M. Regnier. — Rue Notre-Dame-de-Nazareth, 50. — S. 1868. *Fleurs.* — S. 1870. *Fruits.* — S. 1873. *Fleurs et fruits.* — S. 1874. *Pommes.*

BERTHELON (Eugène), peintre. (Voyez : tome I^{er}, page 79). — Rue Pigalle, 7. — S. 1869. *Impasse du Chêne-des-Fées forêt de Fontainebleau* ; — *Dernières maisons de Chaville (Seine-et-Oise).* — S. 1870. *Vue prise au Chesnay, près de Versailles* ; — *Vue prise à Fontainebleau, près du Charlemagne.* — S. 1872 *Hêtre de la vallée de la Chambre, Fontainebleau* ; — *Route près de Laminière (Seine-et Oise).* — S. 1873. *Plateau de Bellecroix, forêt de Fontainebleau, au printemps, effet de soir.* — S. 1874. *Les bords de la Seine à Vernon (Eure) le matin* ; — *Un soir au rocher Besnard, forêt de Fontainebleau* ; — *Dans le bois de Meudon.* — S. 1875. *Aux environs d'Argenteuil (Seine)* ; — *Forêt de Fontainebleau près du mont Ussy.* — S. 1876. *Eglise de Pont-de-l'Arche (Eure),* appartient au docteur Delzenne ; — *Vue prise à Pont-de-l'Arche, un jour de printemps.* — S. 1877. *A Meudon (Seine-et-Oise), le matin* ; — *Près du Charlemagne, forêt de Fontainebleau.* — S. 1878. *Vue prise à Incheville, près du Tréport (Seine-Inférieure)* ; — *Au mont Ussy, forêt de Fontainebleau.* — S. 1879. *Les bords de la Seine, à Epône (Seine-et-Oise), le soir, après la pluie* ; — *Avant l'orage, à Saint-Pierre-Louvier (Seine).* — S. 1880. *Matinée d'été, à Aincourt (Seine-et-Oise)* ; — *Vue prise à Saint-Pierre-Louviers (Eure).* — S. 1881. *Intérieur de falaise au Tréport* ; — *Falaise de Mers (Vue prise du banc de galets au Tréport, soir).* — S. 1882. *Vue prise près de Nemours* ; — *La tempête du 14 octobre, vue prise au Tréport.*

* BERTHERAND (Mme A.), peintre, née à Paris, élève de M. Lalanne. — A Chacenay (Aube). — S. 1879. *Les fossés du château de C...,* fusain. — S. 1880. *Escalier du château de C...* ; — *Entrée d'un béguinage en Flandre,* fusains. — S. 1881. *Escalier de la Psalette, à Tours (Indre-et-Loire),* fusain.

BERTHET (Paul), sculpteur, né à Dijon (Côte-d'Or), élève de M. Jouffroy. — Rue de l'Arrivée, 16. — S. 1870. *Faune jouant de la flûte,* statue plâtre. — S. 1877. *Portrait de M. T..,* médaillon plâtre. — S. 1882. *Portrait de M. Auguste Noël,* médaillon bronze.

* BERTHIER (Jean-Antoine), peintre, né à Saint-Genix-d'Aoste (Savoie), élève de M. Gérôme. — Rue de Turenne, 23. — S. 1868. *Le portement de croix,* d'après le tableau de E. Lesueur, du musée du Louvre, dessin. — S. 1870. *Saint Paul, à Ephèse, faisant brûler les mauvais livres,* d'après Lesueur, dessin.

* BERTHIER (Jean-Baptiste), architecte et ingénieur géographe, né à Tonnerre en 1721, mort en 1804. Il donna les plans de l'Hôtel-de la-Guerre, à Versailles. — Consultez : Leroy, *Les rues de Versailles.*

* BERTHIER (Paul), peintre, né à Paris. — Rue Bonaparte, 13. — S. 1879. *Ruines du temple de Castor et Pollux, à Agrigente (Sicile).* — S. 1881. *Un intérieur à Oisème.*

* BERTHOMIEU (Germain), peintre, né à Bédarieux (Hérault), élève de Cot. — Rue du Vignal, à Bédarieux. — S. 1880. *Ravin Tantajo.* — S. 1882. *Lou Riou.*

* BERTHON (Auguste), peintre, né à Saint-Etienne, élève de l'école de Lyon et de M. J. Frappa. — Rue Poncelet, 3. — S. 1880. *Por-*

trait de M. José Frappa, pastel. — S. 1881. Parisienne, pastel. — S. 1882. Portrait de Mme J. B...

* BERTHON (Louis-Mathieu), peintre, né à Bourgoin (Isère), élève de M. Hébert. — Rue Sainte-Catherine, 3, à Saint-Etienne. — S. 1868. Portrait de Mme C. D...; — Le Christ de la Transfiguration, d'après Raphaël, émail. — S. 1869. Le Christ, d'après M. Dumas, émail. — S. 1870. La Source, d'après Ingres, émail; — La Vierge, d'après le même, émail.

BERTHON (Nicolas), peintre. (Voyez: tome Ier, page 79). — Rue Turgot, 23. — S. 1869. La barbière de Châtel-Guyon (Auvergne). — S. 1870. Type d'auvergnat; — La leçon de biniou (Auvergne); — Portrait de Mme F. B..., dessin. — S. 1872. Lein du pays! (Auvergne). — S. 1873. Le passe-temps (Auvergne). — S. 1874. Un enterrement à la Tour-d'Auvergne (Puy-de-Dôme), réexp. en 1878 (musée de Besançon); — « Que dira maman? » — La marguerite. — S. 1875. Paysanne (brayaude) des environs de Riom (Puy-de-Dôme); — La Méditation (appartient à M. G. Serre); — La promenade. — S. 1876. Paysanne du Marais, aux environs de Marinque (Puy-de-Dôme), réexp. en 1878 (acheté pour la loterie Nationale); — Brayaude, près de Riom. — S. 1877. Une procession à Saint-Bonnet, en 1815 (Puy-de-Dôme), réexp. en 1878 (musée de Clermont-Ferrand). — S. 1878. Intérieur, en Auvergne; — Paysan auvergnat, en 1815. — S. 1879. Sortie de l'église (Auvergne) (musée de Riom). — S. 1880. Intérieur montagnard, en Auvergne; — Paysan de Châtel-Guyon. — S. 1881. Paysanne de la Tour-d'Auvergne (appartient à M. D..., de Londres). — S. 1882. Fileuse à Châtel-Guyon.

BERTHOUD (Auguste), peintre. (Voyez: tome Ier, page 80). — A Interlaken (Suisse). — S. 1870. Au bord de l'eau, paysage.

* BERTIER (Francisque-Edouard), peintre, né à Paris, élève de M. Cabanel. — Rue de Lisbonne, 66, parc Monceau. — S. 1868. Portrait de Mme B...; — Portrait de M. A. B... — S. 1869. Portrait de M. le baron Mercier de Lostende, ambassadeur de France en Espagne. — S. 1870. Portrait de Mme la princesse J...; Portrait de Mme R... — S. 1875. Portrait du comte de G... — S. 1876. Portrait de M. F. de Lesseps; — Portrait de Mme C. C... — S. 1877. Portrait de Mme T...; — Portrait de Mme de S... — S. 1878. Une marée; — Portrait de Mme B... — S. 1879. Portrait de Mme G. B...; — Un vieux curé de campagne. — S. 1880. Portrait du comte C. d'A...; — Mon fils. — S. 1881. Mignon chez Wilhelm Meister; — Portrait de M. C. K... — S. 1882. Musique en famille; — Pivoines doubles.

BERTIER (Louis-Eugène), peintre. (Voyez: tome Ier, page 80). — Rue d'Enfer, 32. — S. 1869. Objets divers, nature morte. — S. 1870. Une joueuse de viole.

* BERTIN (Alexandre), peintre, né à Fécamp (Seine-Inférieure), élève de M. Cabanel. — Rue Saint-Georges, 50. — S. 1876. Portrait de Mlle X...; — Portrait de M. X. B... — S. 1877. Portrait d'enfant; — Sapho. — S. 1878. Portrait de Mme ***. — S. 1879. Portrait de M. C. S..., procureur général près la cour d'appel d'Aix; — Tireurs d'arc gaulois se disputant un oiseau. — S. 1880. La première moisson; — Portrait de Mme B... — S. 1881. Portrait de Mme E. L...; — Portrait de M. C. A... — S. 1882. Portrait de M. A. M...; — Funérailles de Hoche.

* BERTIN (Arsène-Auguste), sculpteur, né à Paris, élève de MM. A. Dumont et Bonnassieux. — Rue de Madame, 46. — S. 1881. Acis, statue plâtre. — S. 1882. Joueur de dés, statue plâtre.

* BERTIN (Dominique), architecte, né à Paris, vivait en 1556. Il a publié une traduction de Vitruve. — Consultez: Lacroix du Maine, Bibl. franc.

* BERTIN (Mlle Marie), peintre, née à Paris, élève de l'école professionnelle de la rue Laval. — Rue Lepic, 88. — S. 1879. Portrait de Mlle M. B..., fusain. — S. 1880. Etude, fusain.

BERTINOT (Nicolas-Gustave), graveur; rapp. de Méd. 1re cl. 1878 (E. U.); membre de l'Institut en 1878. (Voyez: tome Ier, page 82). — Rue Saint-Sulpice, 27. — S. 1869. Portrait du docteur J. Z. Amussat, d'après Naigeon; — Séduction de Marguerite, d'après M. H. Merle. — S. 1870. Le Christ succombant sous la croix, d'après le tableau de Lesueur, réexp. 1878, du musée du Louvre (pour la Société française de gravure); — Pénélope, d'après M. Ch. Marchal. — S. 1872. Pastorale, d'après M. Bouguereau; — Une jeune mère, d'après le même. — S. 1874. Mgr Darboy, d'après M. H. Lehmann, réexp. 1878 (pour la Société française de gravure). — S. 1875. La Belle-Jardinière, d'après Raphaël, réexp. 1878. — S. 1876. Une gravure au burin: Portrait de M. Jacques Manuel, d'après un dessin de Rousseaux, réexp. 1878. — S. 1879. La Vierge, l'enfant Jésus et saint Jean, d'après M. Bouguereau, gravure. — S. 1880. Portrait de Mme la marquise de Queux-de-Saint-Hilaire, d'après M. Couder, gravure. — S. 1881. Le Christ en croix, d'après M. Philippe de Champaigne (pour la Chalcographie du Louvre).

* BERTON (Armand), peintre, né à Paris, élève de MM. Millet, Cabanel et Etex. — Impasse du Maine, 18. — S. 1875. Le hameau de Lafolie, près Houdan (Seine-et-Oise), aquarelle. — S. 1877. Portrait de Mme B...; — Portrait de M. J. E. P..., dessin. — S. 1878. Portraits de M. C. H...; de Mlle B. L... — S. 1879. Portrait de Mme La Villette; — Portrait de Mlle B. V... — S. 1880. Le soir; — Portrait de Mlle E. B..., dessin. — S. 1881. Portrait de M. M. de J...; — Portrait de Mme M. de M... — S. 1882. Eve; — La femme à la rose; — Portrait de M. T. de J..., dessin; — Portrait de Mlle Jeanne de J..., dessin.

* BERTON (Paul-Emile), peintre, né à Chartrettes (Seine-et-Marne), élève de MM. Allongé et Cotelle-Hébert. — Rue Saint-Georges, 8. — S. 1874. Chrysanthèmes et faisan; — La mare du buisson, à Chartrettes; — L'étang du Bois-Vinet (Loir-et-Cher), fusain. — S. 1875. Dans les bois, en décembre (appartient à Mme Jacquet); — Mer basse, à Grandcamp (Calvados); — Au bord de la Seine, à Chartrettes; — Une allée, en Normandie, fusain. — S 1876. La Seine entre Chartrettes et Bois-le-Roi; — La première neige dans le taillis; — Herbage, à Grandcamp, fusain; — Barque désemparée, à Grandcamp, aquarelle. — S. 1877. Après la pluie, souvenir de Sologne; —

La bonde de l'étang de Sainte-Claire, en Sologne; — *La grève de la comtesse, à Portrieux* (Pas-de-Calais), fusain; — *L'étang de Moulinfron, le soir,* aquarelle. —S. 1878. *Octobre, en Sologne;* — *Le retour des pêcheries par la Roche-Noire, à Cancale* (Ille-et Vilaine). — S. 1879. *Le sort d'un chevreuil perdu;* — *Marée basse, à Villerville* (Calvados). — S. 1880. *L'Indre, environs de Loches;* — *Le bois, novembre.* — S. 1881. *Charbonnier dans les bois;* — *Juin, environs de Melun.* — S. 1882. *Automne, forêt de Fontainebleau;* — *Sous bois de bouleau, forêt de Fontainebleau.*

* BERTRAND (Albert-Emmanuel), peintre, né à Paris, élève de M. Pils. — Boulevard Ornano, 9. — S. 1880. *Le marché aux pommes du pont Louis-Philippe;* — *Les Halles, effet de matin,* dessins. — S. 1881. *Pendant les grandes chaleurs,* dessin.

BERTRAND (Antoine-Valory), graveur. (Voyez: tome I^{er}, page 82). — Quai Saint-Michel, 19. — S. 1868. « *Si je m'en allais avec cette âme...* » dessin de M. Gustave Doré, gravure sur bois (pour une édition du *Dante*). — S. 1869. Six gravures sur bois, même numéro: *Voyage en Italie,* dessin de M. H. Regnault (pour le *Tour du Monde*); — *Deux gravures sur bois,* même numéro, dessins de M. Thérond (pour le *Tour du Monde*). — S. 1870. Treize gravures sur bois, même numéro: *Voyage en Bosnie,* dessins de M. T. Valério (pour le *Tour du Monde*); — Trois gravures sur bois, même numéro: *Voyage en Italie,* dessin de M. H. Regnault (pour le *Tour du Monde*). — S. 1872. *Charlemagne apercevant les premiers vaisseaux normands;* — *Les premiers chrétiens défilant devant Saladin,* dessins de M. de Neuville, gravure sur bois (pour l'*Histoire de France,* de M. Guizot). — S. 1873. *Pagode,* dessin de M. Thérond, gravure sur bois (pour le *Tour du Monde*); — Six gravures sur bois, dessins de M. A. de Neuville (pour le *Tour du Monde* et pour l'*Histoire de France,* de M. Guizot). — S. 1874. Trois gravures sur bois: *Paysans Bulgares,* dessin de M. E. Bayard; — *Paysans Jats, du Malwa septentrional* (Inde); — *Michol redoutant la colère de Saül fait évader David,* dessin de M. Bida (pour le *Tour du Monde* et pour une édition de la *Bible*); — Trois gravures sur bois: *Les paysans à la fin du x^e siècle;* — *Richard-Cœur-de-Lion fait décapiter les prisonniers musulmans;* — *Pierre l'Hermite,* dessins de M. de Neuville (pour l'*Histoire de France,* de M. Guizot); —*Une gravure sur bois: Tombeau d'Altamch, à Delhi* (Inde), dessin de M. Thérond (pour le *Tour du Monde*). — S. 1875. Deux gravures sur bois: *Louis II de Bourbon, prince de Condé;* — *Philippe d'Orléans, régent de France,* dessins de M. de Neuville (pour l'*Histoire de France,* de M. Guizot); — Une gravure sur bois: *Chasse au mammouth dans les temps préhistoriques,* dessin de M. E. Bayard; — Trois gravures sur bois: *Monastère bulgare,* dessin de M. Thérond; — *La Bégaum de Bhopal* (Inde), dessin de M. de Neuville; — *Le coche pour Virginia-City, station de Reno-Nevada,* dessin de M. de Penne (pour le *Tour du monde*). — S. 1876. Une gravure sur bois: *Le palais des Seths, à Adjmir,* dessin de M. Thérond (pour le *Tour du Monde*); —Six gravures sur bois: *Jeune fille japonaise,* dessin de M. Maillart; — *Tente kalmouke,* dessin de M.Véréchaguine; — *Tchipanugona et sa femme,* dessin de M. Bayard; — *Saint Ambroise refuse l'entrée de l'église à Théodose,* dessin de M. P. Philippoteaux; — *Marie-Antoinette,* dessin de M. de Neuville; — *Types albanais,* dessin de M. Valerio (pour le *Tour du Monde*, les *Promenades en Italie,* l'*Histoire de France,* de M. Guizot et la *Géographie,* de M. Reclus). — S. 1877. Une gravure sur bois: *Intérieur de famille monténégrine dans la montagne,* dessin de M. Valério (pour le *Tour du monde*); — Deux gravures sur bois: *Monténégrins des frontières de l'Herzégovine;* — *Monténégrin des environs de Cettigne,* dessins de M. Valerio (pour le *Tour du Monde*). — S. 1878. Deux gravures sur bois: *Lamentations et prières sur les morts* (Monténégro), dessin de M. Valerio; — *Gardeuse d'armes à l'entrée d'un monastère* (Monténégro), dessin du même (pour le *Tour du Monde*). — S. 1879. Une gravure sur bois: *Mosquée de Chir-Dar, à Samarkand* (Turkestan), dessin de M. Thérond (pour le *Tour du Monde*); — Deux gravures sur bois: *Juif et juives de Tanger* (Maroc), dessin de M. E. Bayard; — *Moine grec en prière,* dessin de M. Delort (pour le *Tour du Monde*).

* BERTRAND (Edouard), peintre, né à Nancy (Meurthe), élève de M. Thiéry. — Rue de Strasbourg, à Grenoble. — S. 1877. *Le café des Platanes, à Alger,* fusain; — *Ancienne voie romaine d'Alger à Birmandrais,* fusain. — S. 1879. *La rue du Diable, à la Casbah* (Alger), fusain; — *Une rue d'Alger, dans le quartier Rab-el-Oued,* fusain. — S. 1880. *Le jardin des Oliviers, à Blidah* (Algérie): — *Vue prise à Bitraria* (environs d'Alger).

* BERTRAND (Emile), peintre, né à Redorte (Aude), élève de M. Pascal. — Rue du Cherche-Midi, 10. — S. 1880. *Etudes,* aquarelles. — S. 1882. *Aquarelles.*

* BERTRAND (Ernest), peintre, né à Nancy (Meurthe), élève de M. Belloc. — Cours Bourbon, 58, à Lyon. — S. 1870. *Carrefour Sidi-Mohammed chérif, Alger;* — *Une rue à Constantine.* — S. 1874. *Le gros olivier de Beaulieu, près Nice.*

* BERTRAND (Georges-Jules), peintre, né à Paris, élève de MM. Yvon, F. Barrias et Bonnat. — Avenue de Villeneuve-l'Etang, 38, à Versailles. — S. 1876. *L'avare.* — S. 1877. *Feuilles d'automne.* — S. 1878. *L'aïeule;* — *Le saut de Leucade.* — S. 1879. *Loisir d'esclave;* — *Les roses.* — S. 1880. *Portrait de M^{me} A...;* — *Portrait de M. A...* — S. 1881. *Patrie.*

BERTRAND (James), peintre; ✱ en 1876; Méd. 3° cl. 1878, exposition universelle. (Voyez: tome I^{er}, page 83). — Place Pigalle, 11. — S. 1869. *Mort de Virginie* (réexp. en 1878, musée du Luxembourg); — *La petite curieuse.* — S. 1870. *Mort de Manon Lescaut;* — *Marguerite.* — S. 1872. *Folie d'Ophélie.* — *Mort d'Ophélie.* — S. 1873. *Cendrillon;* — *Idylle.* — S. 1874. *Jeune fille* (réexp. en 1878); — *Roméo et Juliette;* — *Anuccia.* — S. 1875. *Mort de Marie-Madeleine* (réexp. en 1878); — *Lesbie;* — *Connais-toi toi-même.* —S. 1876. *La Marguerite de Faust* (réexp. en 1878); — *L'Aurore.* —

S. 1877. *L'éducation de la Vierge* (réexp. en 1878), pour l'église Saint-Louis-d'Antin ; — *Echo.* — S. 1878. *Tête d'étude;* *Le cloître.* — S. 1879 *Galatée et son amant surpris par le cyclope Polyphème ;* — *En sortant de l'école.* — S. 1880. *Marguerite à l'église ;* — *Charmeuse d'oiseaux.* — S. 1881. *L'Amour entraînant la Nuit sur la terre.* — S. 1882. *Guet-apens ;* — *La cigale chantant à la lune.*

* BERTRAND (Jean), architecte. Il a construit, en 1531, trois chapelles adossées au collatéral de gauche de l'église de Chaource (Aube), dont Jean Lapro avait donné les plans. Ce travail fut terminé en 1538. — Consultez : D'Arbois, *Voy. paléogr.*

* BERTRAND (Léon), peintre, né à Limoux (Aude), élève de M. Cabanel. — Place de la Sorbonne, 1. — S. 1879. *Portrait de M. L. B...;* — *Portrait de Mlle J. B...* — S. 1880. *Portrait de M. J. B... ;* — *Portrait de Mlle Marguerite M...*

* BERTRAND (Martial-Léon), peintre, né à Paris. — Rue de Tournon, 12. — S. 1879. *Nature morte.* — S. 1880. *Un coin de la Chesnaye* (Eure).

* BERTRAND (Paulin), peintre, né à Toulon (Var), élève de M. Cabanel. — Rue Oberkampf, 97. — S. 1880. *Portrait de M. F. S...* — S. 1882. *Portrait de Mme B. S...*

* BERTRAND DE DREUX, architecte. Il est mentionné comme maçon-juré dans un mandat du 25 mars 1578, relatif à une somme de 200 écus dont Henri III avait fait don à Thibaut Métezeau. — Consultez : Dussieux, *Les artistes français à l'étranger.*

* BERTRAND-PERRONY (Auguste), peintre, né à Valence (Drôme), élève de M. Cabanel. — Rue Boissonnade, 11. — S. 1876. *Le bon Napolitain.* — S. 1877. *Portrait de Mme F. M...* — S. 1878. *Portrait de M. B..., sénateur ;* — *Portrait de Mme J. G..., pastel.* — S. 1879. *Elévation mentale vers Dieu*, pastel ; — *Joseph de Montgolfier*, médaillon cire — S. 1880. *Portrait de Mme *** ;* — *Portrait de M. O. C... ;* — *Portrait de Mlle ****, pastel ; — *Portrait de Mme M. P...*, médaillon cire. — S. 1881. *Portrait de Mme la comtesse de la S...*

* BERTRANDUS, architecte. C'est le plus ancien « maistre de piera » connu de la ville de Montpellier. Son nom figure dans un état des censives de cette ville à la date de 1204. — Consultez : Lance, *Les architectes français.*

* BERVEILLER (Edouard), graveur, né à Faulquemont (Moselle), élève de M. Belhatte. — Rue de Rennes, 137. — S. 1869. Neuf gravures sur bois, même numéro : *Paysages et animaux*, d'après les dessins de M. Giacomelli. — S. 1870. *Gravures sur bois*, même numéro : dessin de M. Giacomelli. — S. 1873. *Neuf vignettes*, dessin de M. Giacomelli, gravures sur bois. — S. 1874. Cinq gravures sur bois : *Animaux et paysages*, dessins de M. Giacomelli et de ses élèves. — S. 1875. Quatre gravures sur bois : *Titre des œuvres de Beaumarchais*, dessin de M. Vierge ; — *Titre de l'homme qui rit*, dessin de M. Marie ; — *Animaux*, dessins de M. Ashton. — S. 1876. Neuf gravures sur bois : *Ara et perroquet ;* — *Faucon ;* — *Kakatoès ;* — *Le dendroc-helidon ;* — *Roitelets*, dessins de M. Giacomelli (pour l'*Oiseau*, de Michelet) ; — *Trois compositions de M. Bayard* (pour l'*Hudson-Bay*) ; — *Cimeterre, pistolet*, dessins de M. H. Rousseau ; — *Une gravure sur bois : Hippopotames*, dessin de M. Weir. — S. 1877. Six gravures sur bois : *Imogen à l'entrée de la grotte* (Shakespeare, *Cymboline*), gravé sur photographie ; — « *Qui va là ?* », gravé sur photographie ; — *Le retour de l'enterrement*, dessin de M. Lavée, d'après M. Béraud ; — *L'automne, l'hiver*, d'après M. Wagner ; — *Vue de Normandie*, d'après M. Gaudry. — S. 1878. Neuf gravures sur bois, d'après des dessins de M. Giacomelli (pour la *Vie des Oiseaux*) ; — Six gravures sur bois : *Portrait de M. de Norois*, d'après Mme Mathieu ; — *Le Sonnet*, dessin de M. Dada ; — *Rochers en mer*, dessins de M. Williams ; — *Royat*, dessin de M. Boot ; — *Encadrements*, dessins de M. Edward. — S. 1879. Quatre gravures sur bois : *Roses de Noël ;* — *Roses ;* — *Primevères ;* — *Pensées*, dessins de M. Edward. — S. 1880. Cinq gravures sur bois : *Famille des mésanges ;* — *Histoire des rossignols ;* — *Encadrements pour le Livre de la nature*, dessins de M. Edward. — S. 1881. Une gravure sur bois : *Un coin des Halles*, d'après M. Gilbert (pour le *Monde illustré*) ; — *Une gravure sur bois : Vierge*, d'après M. G. Doré (pour la *France illustrée*). — S. 1882. *Six gravures sur bois*, dessin de M. Giacomelli (pour la *Vie intime des oiseaux*).

* BERY (Edouard-Jean-Baptiste-Septime), graveur en médailles, né à Tours (Indre-et-Loire), élève de MM. Caillouetet et Jouanin. — Rue de Ménilmontant, 103. — S. 1874. *Portrait de M. Jouanin*, camée cornaline orientale ; — *Portrait de M. R. M. G...*, camée coquille ; — *Portrait de M. J. S...*, camée coquille. — S. 1875. *Portrait de M. W...*, médaillon plâtre ; — « *Mon ami Alfred* », médaillon bronze.

* BESNARD (Joseph), peintre, né à Beaufort-en-Vallée (Maine-et-Loire), élève de M. L. Lobin. — A Châlon-sur-Saône. — S. 1880. *Portraits des docteurs L. de N..., vitrail pour leur château, près Arnay-le-Duc.* — S. 1881. *Vitrail, style Louis XV* (appartient à Mme de M...) ; — *Vitrail fantaisie* (appartient à M. le docteur Baptault, à Châlon-sur-Saône).

BESNARD (Mme Louise), née Vaillant, peintre. (Voyez : tome Ier, page 84). — Villa Médicis, à Rome. — S. 1869. Deux miniatures, même numéro : *Portrait de Mme V... ;* — *Portrait de Mme R...* — S. 1870. Trois miniatures même numéro : *Portraits.* — S. 1873. *Portrait de Mme ****, miniature ; — *Portrait d'un jeune grec*, miniature. — S. 1876. *Portrait de Mme ****, miniature ; — *Portrait de M. A. Lenoir*, miniature. — S. 1877. *Portrait de Mme B...*, miniature ; — *Portrait de Mme C...*, miniature.

* BESNARD (Paul-Albert), peintre, né à Paris, élève de MM. Cornu, Cabanel et J. Bremont ; Méd. 3e cl. 1874 ; 2e cl. 1880. — S. 1868. *Portrait de M. J. W... ;* — *Un jeune berger.* — S. 1869. *L'homme qui court après la fortune et celui qui l'attend dans son lit ;* — *Jeune florentine.* — S. 1870. *Procession des bienfaiteurs et des pasteurs de l'église de Vauhallan, depuis son origine jusqu'à la révolution de 1793 ;* — *Portrait de M. Edouard C..., en costume de Scapin,*

aquarelle. — S. 1872. *Portrait de Mlle M. G...;* — *Portrait de Mlle V... —* S. 1874. *L'automne;* — *Portrait de Mlle ***. —* S. 1875. *Portrait de Mlle E. V...;* — *Portrait du jeune B... —* S. 1877. *Portrait de M. A. Wormser;* — *Une source;* — *Une musicienne,* aquarelle; — *Etude,* aquarelle. — S. 1878. *Saint Benoît ressuscite un enfant.* — S. 1879. *Portrait de Mme la baronne d'E... —* S. 1880. *Après la défaite, épisode d'une invasion au v^e siècle;* — *Portrait de Mlle Melcy, du théâtre du Gymnase.* — S. 1881. *Portrait de Mme ***.* — S. 1882. *L'Abondance encourage le Travail;* — *Le Remords,* allégorie.

* BESNARD-DUBRAY (Mme Charlotte-Gabrielle), sculpteur, née à Paris, élève de M. Vital-Dubray. — Rue Bugeaud, 10. — S. 1880. *Judith présentant la tête d'Holopherne aux habitants de Béthulie,* statue; — *Portrait de Mme H. L...,* buste. — S. 1882. « *Mélancolia* », bas-relief plâtre.

* BESNOUARD (Guillaume), architecte de la ville de Tours au commencement du xvi^e siècle. Dans un compte de 1511, il est mentionné plusieurs fois ainsi qu'il suit : « A G. Besnouard et « Macé Salmon, maistres des œuvres de mac-« zonnerie et charpenterie de la dicte ville et « autres ouvriers d'icelle, pour leur droit d'un « mouton, ainsi qu'ilz ont accoustumé d'avoir « de la dicte ville par chacun an, le jour de « l'Assumpcion Jésus-Christ; pour ce XXXV « s. t. » « A Jean Fey... pour la disnée de no-« bles hommes maistre Fournier, notaire et « secretaire du roy nostre Sire; Jehan Galocheau, « esleu pour le dit seigneur en l'eslection de « Tours, bourgeois et échevins de la dicte ville; « Thomas Jacob, per et conseiller d'icelle, les « maires et esleuz appelez avec eux; Guillaume « Besnouard et Macé Salmon (qualifiés comme « ci-dessus) et les quatre clercs d'icelle, après la « Visitacion par eulx faicte aux grans ponts du « dit Tours, sur la rivière de Loire, des répara-« cions qui estoient nécessaires à y faire, etc. « LV, I. V. d. t. » D'autres visites ou inspections sont faites vers la même époque par cet artiste aux ponts Saint-Eloi et de Saint-Sauveur; aux fossés « commencez à faire pour détourner « les gérondes troublissons la fontaine, et déli-« bérer la manière de garder de troublir et « blanchir la dicte fontaine... »; à des maisons situées dans le voisinage des dits fossés, afin de « veoir.... s'il y aurait point de dangier et si « besoing estait de estaier les dictes maisons, « etc. »

BESNUS (Michel-Amédée), peintre. (Voyez : I^{er}, page 84). — Rue d'Assas, 116. — S. 1869. *Bœufs de labour aux environs de Lauzerte* (Tarn-et-Garonne); — *Les scieurs de long dans les prés de Montigny-sur-Loing* (Seine-et-Marne). — S. 1870. *Pendant la grève;* — *La dernière meule, ferme de Gomonvilliers* (Seine-et-Oise); — *Chevaux de halage,* eau-forte. — S. 1873. *Matinée dans les prairies du Nid d'Ajane, près de Poitiers.* — S. 1874. *Un matin à la Ferté-sous-Jouarre;* — *L'abreuvoir, soirée d'automne, en Poitou;* — *Le puits de Jeanne.* — S. 1875. *Aux Andelys* (Eure), appartient à M. C. Sœhnée; — *Les chevaux du « père Vincent »;* — *La Juine aux environs d'Etampes* (Seine-et-Oise). — S. 1876. *La Gironde, à Pauillac, après un orage;* — *Le sentier de la ferme, à Gomonvilliers.* — S. 1877. *Le passeur, coup de soleil pendant l'orage* (Poitou); — *La ferme de Saint-Siméon, à Honfleur* (Calvados), *un jour de pluie;* — *Pâturage aux environs de Pont-l'Evêque* (Calvados), eau-forte (pour l'*Illustration nouvelle*). — S. 1878. *Fin de mai, environs d'Orsay.* — S. 1879. *Les charbonniers, bords de la Seine.* — S. 1880. *Le goûter, d'Igny à Orsay en temps de moisson;* — *Les vaches de la ferme de Beaudésir,* brouillard d'automne. — S. 1881. *Le bouvier, matinée d'automne.* — S. 1882. *Fin de septembre sur les falaises d'Arromanches* (Calvados); — *Promenade autour de Rome,* soir.

* BESSEY (Mlle Gabrielle de), peintre, née à Paris, élève de Paul Flandrin. — Rue du Bac, 97. — S. 1879. *Portrait de l'auteur.* — S. 1880. *Portrait de M. de M...*

* BESSIÈRES (Lucien-Dieudonné), architecte, né à Paris, élève de MM. Gallet, Mortier et de l'Ecole des beaux-arts. — Rue du Faubourg-Poissonnière, 155. — S. 1869. *Projets de Palais de justice pour la ville d'Anvers,* trois châssis, même numéro : 1° et 2° *Plans, rez-de-chaussée et 1^{er} étage;* — 3° et 4° *Elévations principale et postérieure;* — 5° et 6° *Elévation latérale, coupe transversale.* — S. 1870. *Croquis d'un voyage en Corse;* — *Détails d'architecture ecclésiastique et militaire, de mobilier ecclésiastique, d'orfèvrerie et de ferronnerie,* quarante dessins, même numéro.

BESSON (Faustin), peintre, mort à Paris, le 4 mars 1882. (Voyez : tome I^{er}, page 85).

* BESSON (Henri-François), peintre, né à Paris, élève de M. Benoist-Cartigny. — Rue Lallier, 4, à Montmartre. — S. 1879. *Livres.* — S. 1880. *Deux natures mortes.*

* BESSON (Jules-Hippolyte), peintre, né à Paris. — Rue Saint-Lazare, 14. — S. 1873 *Pie,* aquarelle. — S. 1874. *Geai,* aquarelle.

* BESSON (Mlle Marie-Hortense), peintre, née à Paris, élève de Mlles Brika, Destigny et de M. Dessart. — Rue Moret, 18. — S. 1880. *Portrait de Mlle C...,* porcelaine; — *Portrait de M. ***,* porcelaine. — S. 1882. *Portrait de Mlle Desclauzas,* porcelaine.

* BESSY (Arthur-Léon), graveur, né à Nantes (Loire-Inférieure), élève de M. Claude Sauvageot. — Rue Censier, 53. — S. 1869. *Palais du bey de Tunis* (pour la *Revue d'architecture,* de M. César Daly). — S. 1870. *Façade principale du palais du vice-roi d'Egypte* (pour la *Revue d'architecture,* de M. C. Daly). — S. 1874. *Façade et coupe du palais Granville, à Besançon.* — S. 1881. *Projet architectural.*

* BÉTEAU, architecte de Charles VI, duc de Lorraine. De 1698 à 1704, il a construit l'église des Grandes-Carmélites de Nancy, dont la coupole a été peinte par Provençal. Il dirigea « sur un dessin apporté de Rome », les travaux de la chapelle Notre-Dame-de-Mont-Carmel, de la même ville, dont la première pierre fut posée, le 22 mai 1699, par le prince et la princesse de Vaudemont. En 1716, il reconstruisit, à Nancy, les bâtiments du monastère des Petites-Carmélites.

* BETHMONT (Charles-Henri), peintre, né à Paris, élève de M. J. Achard. — Cours Pinteville, 37, à Meaux. — S. 1880. *Bords de la*

Marne, à *Nanteuil*. — S. 1881. *Bords de la Marne, le bas Nanteuil*. — S. 1882. *La Marne, près la Ferté-sous-Jouarre* (Seine-et-Marne), faïence ; — *Le petit bras de l'île Robinson, bords de la Marne*. — Le musée de La Rochelle possède de cet artiste : *Ruisseau sous bois, à Tavernolles, environs de Grenoble* (Isère).

* Béthune (Henri-Gaston), peintre, né à Paris, élève de MM. J. Noël, E. Giraud et Bonnat. — Rue Michel-Ange, 10. — S. 1876. *Crépuscule*, aquarelle. — S. 1877. *Coucher du soleil, à Saint-Raphaël* (Var), aquarelle. — S. 1878. *Portrait d'une jeune fille*, aquarelle ; — *Vues de Menton* (Alpes-Maritimes), quatre aquarelles. — S. 1879. *Portrait de Mlle L. P...*, aquarelle ; — *Une éducation difficile*, aquarelle. — S. 1880. *Pins maritimes au cap Martin, à Menton* ; — *Le chaos, route de Gavarnie* (Hautes-Pyrénées) ; — *Laveuses, à Menton*, aquarelle ; — *La douane française au Pont-Saint-Louis, à Menton*, aquarelle. — S. 1881. *Quai de Garavax, à Menton*, aquarelle. — S. 1882. *Un étang, à Valmont* (Seine-Inférieure) ; — *Le lavoir Saint-Louis, à Menton* ; — *Souvenir de Menton*, dessin ; — *La plage de Gavarax, à Menton*, dessin.

* Betrix (Ernest), peintre, né à Paris, élève de M. Baudry. — Rue Portefoin, 8. — S. 1880. *Portrait de M. C...* — S. 1882. *Portrait de Mme de C...*

* Betsellère (Émile), peintre, né à Bayonne (Basses-Pyrénées), élève de M. Cabanel ; Méd. 3ᵉ cl. 1878. — Rue de la Bruyère, 12. — S. 1872. *L'oublié*. — S. 1873. *Des vaincus !* — S. 1874. *Pot-au-feu*. — S. 1875. *En avant !* ; — *Frère Laurent*. — S. 1876. *Un dernier ami*. — S. 1878. *Jésus calmant la tempête*. — S. 1879. *Jésus calme les flots*, fusain (appartient à M. Borniche). — S. 1880. *Portrait de M. G. Porterive* ; — *Le général Dumouriez*. — S. 1881. *Jeune fille travaillant* ; — *Panier de fruits* (appartient à M. Borniche).

* Bettannier (Albert), peintre, né à Metz (Moselle), élève de MM. Lehmann et Maillard. — Rue Lafitte, 56. — S. 1881. *En Lorraine*. — S. 1882. *En Lorraine* ; — *Étude*.

* Bettinger (Gustave), peintre, né à Orléans (Loiret), élève de MM. G. Boulanger et J. Lefebvre. — Avenue Trudaine, 31. — S. 1880. *Mort des girondins Pétion et Buzot*. — S. 1881. *Mort de Werther*. — S. 1882. *Portrait de M. Médrano, clown espagnol*.

* Beuvelet (Mme Anaïs), sculpteur, née à Bar-le-Duc (Meuse). — Rue du Faubourg-Saint-Martin, 68. — S. 1881. *Portrait de M. F...*, buste plâtre ; — *Portrait de M. F...*, buste plâtre. — S. 1882. *Portrait de M. ****, buste plâtre.

Beyer (Eugène), peintre. (Voyez : tome Iᵉʳ, page 86. — Rue de la Reine-Blanche, 8. — S. 1880. *Portraits des enfants de Mme B. Ch.*

* Beylard (Charles), sculpteur, né à Bordeaux (Gironde) ; élève de MM. Perraud et A. Dumont ; Méd. 2ᵉ cl. 1878. — Rue Brézin, 7. — S. 1870. *Portrait de M. C...*, buste plâtre. — S. 1872. *Portrait de Mme ****, buste plâtre. — S. 1874. *Portrait de Mme B...*, buste plâtre. — S. 1875. *Portrait de M. A. Goukovsky*, buste bronze. — S. 1876. *Pasteur chaldéen*, buste plâtre. — S. 1877. *Méléagre*, groupe bronze, réexp. en 1878 (Ministère des beaux-arts). — S. 1878. *Le frère*

Alphonse, statue plâtre (modèle de la statue en bronze à élever à Bordeaux sur le tombeau des Frères des Écoles chrétiennes). — S. 1880. *Maria Magdalena*, statue plâtre. — S. 1881. *Portrait de M. ****, buste plâtre.

* Beyle (Pierre-Marie), peintre, né à Lyon (Rhône) ; Méd. 3ᵉ cl. 1881. — Boulevard Clichy, 6. — S. 1868. *Aoh !!!* ; — *La permission refusée*. — S. 1869. *La toilette de la femme sauvage*. — S. 1870. *La chute* ; — *Le tour de ville*. — S. 1872. *La toilette du singe*. — S. 1873. *La toilette de l'atelier* ; — *Un marchand de bibelots*. — S. 1874. *Combat de tortues* ; — *La part du maître* ; — *La collation*. — S. 1875. *Bayard et les jeunes filles de Brescia* ; — *Les premières notes* ; — *La confession*. — S. 1876. *Les commères de Briquebec* ; — *Une japonaise*. — S. 1877. *Un bazar, à Casbah* (Alger) ; — *Yamina, mauresque d'Alger*. — S. 1878. *La dernière étape de Coco* ; — *La parure de la mariée, Algérie*. — S. 1879. *De la mairie à l'église* ; — *Une partie de dames*. — S. 1880. *Sur la falaise* ; — *Fleurs de péché*. — S. 1881. *Pêcheuses de moules, au Pollet* (Dieppe). — S. 1882. *Les pêcheries de Dieppe, marée basse* ; — *Pêcheuses de crabes* (Dieppe) ; — *Au printemps*, aquarelle.

* Bianchi (Mlle Mathilde), sculpteur, née à Châteaudun (Eure-et-Loir). — Rue Jean-Goujon, 6. — S. 1879. *Portrait de Mlle R. Bianchi*, buste marbre ; — *Portrait de Mlle T. Bianchi*, buste marbre. — S. 1880. *Enfant et chat*, groupe marbre. — S. 1881. *Enfant tenant un oiseau mort*, statue marbre.

Biard (François), peintre. (Voyez : tome Iᵉʳ, page 87). — Aux Plâteries, près Fontainebleau (Seine-et-Marne). — S. 1869. *Mort du chef de division Dupetit-Thouars, capitaine du vaisseau « le Tonnant », à la bataille navale d'Aboukir, en 1798* ; — *Passagers incommodés par une invasion de moustiques, de cancrelas et de maringoins*. — S. 1870. *Capture d'un vaisseau anglais dans le port de Malamocco, près Venise, par le chevalier de Forbin* ; — *Dévouement et mort de Bisson*. — S. 1872. *Épisode de la bataille navale d'Aboukir, 1ᵉʳ août 1798* ; — *De Suez à Calcutta, traversée orageuse*. — S. 1873. *Ouverture de la chasse de Courbuisson, dans la forêt de Fontainebleau*. — S. 1874. *Le capitaine Pleville* ; — *Les convives en retard* ; — *Cour intérieure du palais des ducs d'Infantado, à Guadalaxara* (Espagne). — S. 1875. *Le Vengeur* ; — *Exilés alsaciens dans les forêts vierges du Nouveau-Monde*. — S. 1876. *Appartement à louer, à Paris* ; — *Maison à louer, à la campagne*. — S. 1877. *Les naufragés de la Lucie-Marguerite, vue prise à Magdalena-bay* (Spitzberg), *par le 80ᵉ degré de latitude nord* ; — *Compartiment réservé pour la tranquillité des dames seules*. — S. 1878. *Pirates guettant une proie* ; — *Portrait de Mlle C. P... dans le rôle de la princesse Lydia Walanoff des Danicheff*. — S. 1879. *Le serment du capitaine Lacrosse* ; — *Une veillée dans le village de Samois* (Seine-et-Marne). — S. 1880. *Souvenirs de voyages* : 1º *Impératrice de Brésil* ; — 2º *Vent du désert* ; — 3º *Princesse impériale du Brésil* ; — 4º *Vente d'esclaves à Tunis* ; — 5º *Empereur du Brésil* ; — 6º *Tente de lapons* ; — 7º *Ours blanc des régions polaires* ; — 8º *Un rendez-vous au Groënland* ; — 9º *Scène de grand chemin en Espagne* ;

— Souvenirs de voyage : 1° *Sauvages mundroucous ;* — 2° *Vent du désert ;* — 3° *La prière du Santon ;* — 4° *Aurore boréale au nord du Spitzberg ;* — 5° *Un artiste ;* — 6° *Chutes du Niagara ;* — 7° *Ecole turque d'Alger ;* — 8° *Forêt vierge ;* — 9° *Wagon américain.* — S. 1881. *La pêche par les femmes d'une tribu sauvage.* — S. 1882. *Un peintre fantaisiste devant la justice ;* — *Un peintre classique devant son modèle.*

* BIARD (Nicolas), architecte, né à Ambroise (Indre-et-Loire), en 1450. Un procès-verbal d'enquête relatif à la construction de la Tour neuve de Bourges, donne quelques renseignements biographiques sur cet artiste, chose rare pour cette époque. On y lit : « Colin Byart, « depuis son jeune aige, a toujours esté meslé « et entremis du faict de massonnerie, et en- « tr'aultres a été à conduire le commence- « ment des pons Notre-Dame de Paris. Depuys « fust appelé par le seigneur de Guyer (Gyé), « mareschal de France, à veoir, faire et visi- « ter quelqu'œuvres du chasteau de Verpré, « et au chasteau d'Amboyse, et depuys au « chasteau de Blois, qui sont choses somp- « tueuses et de grant entreprise, et a toujours « hanté et fréquenté plusieurs maistres expé- « rimentés au dict mestier ». En 1499, lorsqu'il s'est agi de reconstruire le pont Notre-Dame, à Paris, les magistrats municipaux chargèrent Biard, qui était de Blois, Didier de Félin et André de Saint-Martin, de diriger les travaux du nouveau pont. Biart fut l'un des architectes du cardinal d'Amboise : en 1504 il se rendit de Blois à Gaillon, pour visiter les travaux que le cardinal y faisait faire. Cette consultation lui fut payée soixante-dix sous, y compris ses frais de voyage. L'année suivante il reçut pour deux autres visites à Gaillon, 18 livres 5 sous pour la première, et 17 sous 6 deniers pour la seconde. En 1506, il a pris part à la décoration de la chapelle du château. Le 14 septembre de la même année, il fut convoqué avec Guillaume Senault, pour donner son avis sur l'achèvement de la tour de Beurre de la cathédrale de Rouen ; il s'agissait de savoir si cette Tour s'amortirait en aiguille ou en couronne. Le 4 décembre, même année, il était à Bourges, avec d'autres architectes, délibérant sur les mesures à prendre pour prévenir la chute de la tour nord de la cathédrale ; mais quelque jours plus tard elle s'affaissait sur elle-même. En 1508, Biart fut chargé, avec Jean Cheneau, de la direction des travaux de la nouvelle tour. — Consultez : la *Notice*, de M. de Girardot. — *Comptes du château de Gaillon,* par Deville.

BIART (Pierre), sculpteur et architecte du roi, né à Paris en 1559. (Voyez : tome I^{er}, page 87). Sauval lui attribue le jubé de Saint-Etienne-du-Mont, à Paris, qu'il trouve « très-galant, quoiqu'un peu trop chargé d'ouvrage ». Il existait au musée des Petits-Augustins, à Paris, un bas-relief en marbre en l'honneur de cet artiste ; il représentait un génie soutenant l'inscription suivante : « Cy gist Pierre Biart, en « son vivant maître sculpteur et architecte, « lequel, âgé de 50 ans, est trépassé le dix- « septième jour de septembre 1609. Priez Dieu « pour son âme.

« Sculpteur, peintre, architecte, en mon vivant je fus.
« Bien digne, s'il en fut, d'un second Alexandre.
« Paris fut mon berceau, ma paroisse, ma cendre,
« Et le ciel mon esprit qui me l'avoit infus.
« Le Démon de nature eut peur d'être confus,
« Et, voyant mon ouvrage à sa gloire prétendre,
« Il aborde la Mort, il la force à me prendre :
« Volontiers, se dit-elle, il n'est pas de refus ».
« Elle me tira donc hors les geôles charnelles,
« Où le sang de Jésus me fit avoir un lien.
« Je travaillerois, las ! selon mon ordinaire,
« Si tout ce qui ressent l'inconstance lunaire,
« Ne me déplaisoit point autant que me plaît Dieu.
« Après avoir vu Rome, en France je revins,
« Pour faire ma fortune aveque mon ouvrage :
« Mais son ingratitude abaisse mon courage :
« Tout vient aux ignorans, rien aux hommes divins ».

(Sauval, tome I, p. 407 et 442).

BIBRON (Mme) née Jenny Belloc, peintre. (Voyez : tome I^{er}, page 89). — S. 1870. *Jeune femme appuyée sur une harpe ;* — *Portrait de Mme B... ;* — « *Ils sont à moi* », dessin.

* BICHARD (Alphonse-Adolphe), graveur, né à Rambouillet (Seine-et-Oise), élève de MM. Gaucherel et Hédouin. — Rue de Humboldt, 25. — S. 1879. *Treize gravures* (pour une édition des scènes de *La vie de Bohème*, de Henri Murger, pour la Société des amis des livres). — S. 1880. *Deux gravures : Frontispices ;* — *Une gravure : Portrait du chanoine Dœllinger,* d'après M. Lembach (pour l'*Art*).

* BICHARD (Alphonse-Joseph), peintre, né à Rambouillet (Seine-et-Oise), élève de Pils. — Rue Campagne-Première, 8 bis. — S. 1870. *Un petit curieux,* aquarelle. — S. 1872. *Un coin d'atelier,* aquarelle. — S. 1874. *Portrait de Mme F...,* aquarelle.

* BICHEBIEN (Pierre), architecte de l'Hôtel-de-Ville de Chartres, de l'ancien séminaire de Saint-Vincent et de quelques maisons situées dans le voisinage de la cathédrale. C'est tout ce que dit le *Dictionnaire des architectes français,* de Lance.

BIDA (Alexandre), peintre ; ✻ en 1870. (Voyez : tome I^{er}, page 89). — A Buhl, Alsace. — S. 1869. *L'auteur de l'Imitation,* dessin. — S. 1870. *La Cène,* dessin ; — *La prédication de saint Paul, à Athènes,* dessin. — S. 1872. *Jésus au milieu des Docteurs,* dessin. — S. 1874. *Le départ,* dessin ; — *Le repas,* dessin ; *La porte de Bethléem,* dessin. — S. 1876. *Jérôme Savonarole,* aquarelle. — S. 1877. *Un banc d'église, en Suisse,* aquarelle ; — *Le chef de saint Jean-Baptiste,* aquarelle. — S. 1878. *Paysage,* aquarelle ; — *Intérieur d'un couvent de Venise,* aquarelle. — Exposition Universelle de 1878 : *Douze dessins* (pour une édition de l'*Histoire de Joseph*) ; — *Onze dessins* (pour une édition du *Livre d'Esther*) ; — *Jésus au milieu des Docteurs ;* — *Le repas des moissonneurs* (pour une édition du *Livre de Ruth*) ; — *La porte de Bethléem* (pour une édition du *Livre de Ruth*) ; — *Le départ* (pour une édition du *Livre de Ruth*). — S. 1882. *Le retour du Calvaire,* dessin.

BIDAU (Eugène), peintre. (Voyez : tome I^{er}, page 89). — Rue Rébeval, 66. — S. 1869. *Fleurs.* — S. 1870. *Le pillage, fleurs ;* — *Fruits.* — S. 1872. *L'hiver ;* — *Le printemps.* — S. 1873. *Les petits turbulents ;* — *A une fiancée.* — S. 1874. *Le messager ;* — *Fleurs de printemps ;* — *Une*

pêche d'amateur. — S. 1875. La vie à la campagne ; — Les apprêts d'une soirée ; — La poudre d'escampette. — S. 1876 Offrande à la Vierge ; — La petite famille. — S. 1877. Les petits maraudeurs (appartient à M. E. Peltier) ; — Fleurs de mimosa et camélias (appartient à M. Thiers). — S. 1878. Chandelier persan. poisson en cristal, violettes de Parme, camélias (appartient à M. T. Conte) ; — Devant la laiterie. — S. 1879. Hommage (appartient au comte de Puyfontaine). — S. 1880. Sympathie ; — Fleurs et bijoux. — S. 1881. Fleurs (appartient à Mme A. Bigot). — S. 1882. Lilas et roses-thé (appartient à Mme Peltier).

BIDAULT (Emile), peintre. (Voyez: tome I^{er}, page 91). — A Avallon. — S. 1868. Vue prise aux environs d'Avallon ; — Cour de ferme, près d'Avallon. — S. 1869. Chemin sous roches (Morvan), appartient à M. E. Cabany ; — Site du Morvan (appartient au même) ; — La fileuse (Morvan), aquarelle ; — Arbres et rochers, près d'Avallon, fin de l'automne, aquarelle.— S.1870. Matinée dans le Morvan ; — Deux aquarelles même numéro: Etang ; — Rochers ; — Deux aquarelles, même numéro: Glacier de Grindelwald ; — Monts Granier, vue du lac du Bourget. — S. 1872. Portrait de Mme A. S... ; — Portrait de Mme de T... — S. 1876. La neige dans le Morvan, aquarelle ; — Portrait de M. Allongé, fusain. — S. 1877. Moulin à Meluzien, près d'Avallon ; — La rivière aux îles Labaume (Yonne), aquarelle ; — Bords du Cousin (Yonne), aquarelle. — S. 1878. Un étang, près de Buzenval (Seine-et-Oise) ; — Aux environs de Lormes (Nièvre), aquarelle ; — Un sentier dans le Morvan, aquarelle ; — Ile Saint-Honorat (Alpes-Maritimes), aquarelle. — S. 1880. Bords du Cousin, à Pontaubert (Yonne) ; — Etude d'automne, aquarelle. — S. 1881. Deux paysages, aquarelle. — S. 1882. Huit paysages, aquarelle.

* BIDAULT (Henri), peintre, né à Sainte-Colombes-les-Bois (Nièvre). — A Rossillon (Ain). — S. 1872. Le bois Carré, à la Ourbauche (Ain). — S. 1873. Effet de matin. — S. 1874. Le bois, à Rossillon (Ain). — S. 1875. Jeune fille ; — Paysage. — S. 1876. Les planteurs de pommes de terre. — S. 1877. Bergères du Haut-Plateau ; — « Mon ami Baptiste » fumant ses terres. — S. 1878. Lavandières. — S. 1879. Petite mère. S. 1880. Le soir. — S. 1881. Les Pères de la Chartreuse de Portes (Ain) en promenade. — S. 1882. Bergère.

* BIDAULT (Mme Lucie), peintre, née à Aubin-sur-Yonne (Yonne), élève de Mme M. Lecocq. — Rue Vernier, 30. Ternes. — S. 1878 La fête des Tabernacles, camaïeu faïence. — S. 1882. Eglantine, d'après M. Jacquot, faïence.

BIDOT (Clément-Amédée), peintre. (Voyez: tome I^{er}, page 91). — Rue Pierre-Levée, 4. — S. 1869. Le parvenu, faïence (appartient à M. Michel Bouquet) ; — Portrait de Mlle C. L..., faïence. — S. 1870. Portrait de Mme R..., dessin ; — Portrait de M. E. C..., dessin.

BIENNOURY (Victor-François-Eloi), peintre. (Voyez : tome I^{er}, page 91). — Quai Saint-Michel, 19. — S. 1869. Ésope composant une fable. — S. 1870. Le rôdeur ; — Portrait de Mme E. R..., dessin ; — Portrait de M. le baron T...,

dessin. — On lui doit encore : L'éducation de la Vierge, pour l'église Sainte-Elisabeth ; — L'institution des Quinze-Vingts, pour le lycée Saint-Louis.

* BIENVENU (A.), architecte, né à Paris, élève C. Dufeux. — Rue Saint-Benoist, 22. — Exposition Universelle de 1878 : Restauration de l'abbaye Saint-Germain-des-Prés du XVI^e au XVIII^e siècle ; — Vue de l'ancien Hôtel-Dieu.

* BIENVENU (Lucas), architecte. Il construisit en 1545, à Fontenay-le-Comte, pour le sénéchal Michel Tiraqueau, un hôtel où le sénéchal avait réuni une nombreuse collection d'objets d'art et de curiosité. (Fillon, Poitou et Vendée).

* BIENVÊTU (Gustave), peintre, né à Paris, élève de M. J. Petit. — Rue de Nanterre, 30, à Colombes (Seine). — S. 1877. Un dessert. — S 1878. Roses et pavots ; — Chez l'horticulteur. S. 1879. Bibelots ; — Dans « mon jardin ». — S. 1880. Coin de cellier. — S. 1881. Chez grand'mère. — S. 1882. La palissade.

BIGAND (Auguste), peintre. (Voyez : tome I^{er}, page 92). — A Versailles. — S. 1869. Un martyr espagnol sous le proconsul Dacien ; — Un bénédictin au moyen-âge, restaurant un tombeau mutilé.

* BIGAUX (Louis-Félix), peintre, né à Lessay (Manche), élève de MM. Delfosse et Defais. — Rue du Cherche-Midi, 30. — S. 1880. Vieux compagnons ; — Un dessert. — S. 1881. Dans ma cuisine. — S. 1882. Solitude.

BIGET (Bernard), né à Besançon, élève de Jourdain. (Voyez: tome I^{er}, page 92).

BIGNIER (Thomas). Voyez : VEGNIER (Thomas), architecte, tome II, page 645.

* BIGOT (Eugène), peintre, né à Paris, élève de M. Quentin. — Avenue Parmentier, 180. — S. 1877. Portrait de Mlle A. B..., porcelaine. — S. 1878. Portrait de Mme A. B.., porcelaine. — S. 1880. Portrait, porcelaine.

* BIGOT (Mme Eugénie-Victor), peintre, née à Dinan (Côtes-du-Nord), élève de Mmes Desportes et Aubé. — A Epinay-sur-Orge (Seine-et-Oise). — S. 1880. Fleurs de printemps, faïence ; — Fleurs d'automne, faïence. — S.1882. Pensées, fritillaires et narcisses, faïence.

* BIGOT (Georges-Ferdinand), graveur, né à Paris, élève de MM. Carolus-Duran et Gérôme. — Rue Bonaparte, 24. — S. 1881. Trois gravures: Un menu ; — Un frontispice ; — Un coin de cimetière.

* BILCO (Charles-Jules), peintre, né à Alger, élève de M. Jacquesson de la Chevreuse. — Rue de l'Assomption, 73, à Auteuil. — S. 1870. « 1814 », d'après M. Meissonier, dessin à la plume. — S. 1874. La dernière cartouche, d'après M. de Neuville, dessin à la plume. — S.1875. Les rôdeurs de nuit, d'après M. Munkacsy, dessin. — S. 1876. Attaque par le feu d'une maison barricadée et crénelée, d'après M. de Neuville, dessin à la plume. — S. 1877. Portrait d'une jeune fille ; — La Fontaine, d'après M. J. Breton, dessin à la plume.

* BILHAUD (Ernest-Célestin), peintre, né à Montmartre-Paris. — Rue de Bagnolet, 125. — S.1876. Un bouquet de lilas. — S. 1880. Portrait. — S. 1881. Portrait de Mme ***. — S. 1882. La fidélité anxieuse.

* BILLAUDEL, architecte. Il habitait en qualité

d'intendant des bâtiments du roi, l'ancien hôtel d'Alaigre, à Versailles, qui avait été occupé, de 1723 à 1726, par le célèbre financier Paris-Duverney. En 1737, le roi, ayant accordé cet hôtel au marquis d'Antin, donna 5,000 livres à Billaudel pour le dédommager. En 1741, il fut appelé au contrôle des Bâtiments de Saint-Germain et de Compiègne, en remplacement d'Aubert, et, en 1756, il succéda à Soufflot comme contrôleur des travaux de Marly. Il fut admis à l'Académie d'architecture, le 14 décembre 1734, et mourut en 1762. — Consultez: Leroy, *Les rues de Versailles*.

* BILLAUDEL (Jean-René), fils du précédent, architecte, mort à Paris en 1786; grand prix de Rome, en 1754, admis à l'Académie d'architecture, le 14 février 1774. Il fut nommé le 27 octobre 1762, « intendant et ordonnateur alter-
« natif des bâtiments du château du Louvre, de
« l'hôtel de Bourbon, du palais des Tuileries,
« de la pompe du Pont-Neuf, du collège royal de
« l'Université de Paris et des châteaux de Vin-
« cennes, Madrid, Saint-Germain-en-Laye, Fon-
« tainebleau, Château-Thierry; des sépultures
« royales de Saint-Denis et autres lieux ».

* BILLER (Joseph), peintre, né à Neuf-Brisach (Haut-Rhin), élève de M. Thurner. — Rue de l'Eglise, 2, à Issy (Seine). — S. 1877. *Pensées.*
— S. 1878. *Un coin de jardin.* — S. 1880. *Chrysanthèmes; — Un coin de jardin*, dessin. — S.1881. *Fleurs.*

* BILLET (Pierre), peintre, né à Cantin (Nord). élève du MM. Emile et Jules Breton; Méd. 3ᵉ cl. 1873; 2ᵉ cl. 1874. — A Cantin. — S. 1868. *Les suites d'une partie de cartes; — L'attente; — Une servante*, dessin; — *Une petite fille*, dessin. — S. 1869. *Pêcheur sur la plage d'Ambleteuse* (Pas-de-Calais) ; — *La partie de monsieur le Maire.* — S. 1870. *Pêcheuses des environs de Boulogne.* — S. 1872. *L'heure de la marée, côte de Normandie.* — S. 1873. *Coupeuses d'herbes; — Retour du marché.* — S. 1874. *Ramasseuses de bois* (appartient à M. Duncan) ; — *Fraudeurs de tabac.* — S. 1875. *En hiver ; — Souvenir d'Ambleteuse.* S. 1876. *Jeune maraîchère ; — Une source à Yport* (Seine-Inférieure). — S. 1878. *Un bûcheron ; — Pêcheuses d'équilles.* — S. 1879. *Avant la pêche.* — S. 1881. *Les glaneuses.*

* BILLIARD (Victor-Edmond), peintre, né à Gravigny (Eure), élève de M. de Louvigny. — Rue de Moscou, 36. — S. 1877. *Un coin du parc Monceau*, aquarelle. — S. 1878. *Vue prise d'Andrésy* (Seine-et-Oise), aquarelle; — *Une allée du bois de Boulogne, en automne*, aquarelle. — S. 1879. *La neige, bois de Boulogne*, aquarelle. — S.1880. *Cinq aquarelles ; — Vue prise à Normanville, près Evreux*, aquarelle.

* BILLIART (Norbert), peintre, né à Nemours (Seine-et-Marne). — Boulevard Malesherbes, 42. — S. 1878. *Le moulin de Beuzeval* (Calvados). *Une ferme, à Beuzeval* (Calvados). — S. 1880. *Le bief du moulin, à Beuzeval.* — S. 1882. *Portrait de Mme V...; — Ruisseau, à Beuzeval.*

* BILLION (Etienne), dit Bochard, l'un des architectes de l'église paroissiale de Bourg. Il voulut, le 19 janvier 1537, se démettre de ces fonctions, motivant sa démission sur ce qu'on lui imposait la charge du guet, bien que les architectes en fussent ordinairement exemptés. Le conseil de ville l'ayant exempté de cette corvée, il consentit à retirer sa démission. — Consultez: Jules Baux, *Mémoire historique de la ville de Bourg de 1336 à 1789.*

* BILLON (Etienne-Marie), architecte, né à Bourbon-Lancy (Saône-et-Loire), élève de MM. H. Labrouste et André; méd. 3ᵉ cl. 1878. — Rue de la Sorbonne, 2. — Exposition universelle : *Hôpital de Ménilmontant*, plan général, façade, coupe transversale, coupe longitudinale, perspective ; — *Ecole rue Chomel*, plans et vues photographiques.

BILLOT (Achille), peintre. (Voyez : tome Iᵉʳ, page 93). — A Lons-le-Saulnier. — S. 1869. *Un futur membre de l'Institut ; — Portrait de Mme J. F...; — Portrait de Mlle Marie Nau de Beauregard*, dessin. — S. 1870. *Portrait de Mlle Marie B...; — Portrait de M. L...*, dessin. — S. 1872. *Sainte Geneviève puisant l'eau miraculeuse qui doit guérir sa mère de la cécité*, dessin ; — *Une petite réjouie*, dessin. — S. 1875. « *La petite Chilotte*, dessin. — *Portrait de Mlle J. R...*, dessin. — S. 1876. *Portrait de Mme P. L...*, dessin. — S. 1879. « *Mon cousin Ernest* » ; — *Portrait de mon ami Diudiu* », dessin ; — *Portrait de M. Jules Grévy, président de la République*, dessin (appartient à Mlle Alice Grévy). — S. 1880. *Canard du lac de Chalains.* — S. 1881. *Maria ; — Monument élevé à Perraud, statuaire*, plâtre. — S. 1882. *Une Lédouienne; — Portrait de Mme T...*, dessin. — On lui doit encore les peintures de l'abside à l'église de Passenas (Jura).

BILLOTTE (Léon-Joseph), peintre. (Voyez : tome Iᵉʳ, page 93). — Quai de Bourbon, 43. — S. 1869. *Hamlet ; — Bouquetière.* — S. 1870. *Pour lui ; — Retour au château, paysage.* — S. 1872. *Chez soi.*

* BILLOTTE (René), peintre, né à Tarbes (Hautes-Pyrénées), élève de M. Fromentin. — Boulevard de Clichy, 11. — S. 1878. *Une vallée; — Une entrée de village.* — S. 1879. *Bords de l'Oise.* — S.1880. *Bords du canal, à Saint-Denis; — Ecluse, à Saint-Denis.* — S. 1881. *Le soir, effet de lune ; — Le soir, neige fondante.* — S. 1882. *Un coin de la Meuse.*

* BILLY (Charles-Bernard de), peintre, né à Paris, élève de MM. Donzel et Levasseur. — Rue de Chevreuse, 13, à Issy (Seine). — S. 1876. *Léda*, d'après une ancienne peinture, porcelaine; — *La Vierge, l'Enfant Jésus et saint Jean-Baptiste*, d'après Landelle, porcelaine. — S. 1877. *La Nativité de la sainte Vierge*, d'après Murillo, porcelaine, — S. 1879. *Fleurs et fruits*, d'après M. Maisiat, aquarelle. — S. 1881. *La leçon de basse de viole*, d'après Netscher, gravure. — S. 1882. *Trois eaux-fortes: La fuite de Loth*, d'après Rubens; — *Le printemps*, d'après M. G. Ferrier ; — *La fête champêtre*, d'après Lancret (pour l'Art).

* BIMAR (Pierre-Charles-Henri), peintre, né à Montpellier (Hérault). — A Pérols, près Montpellier. — S. 1874. *Fruits.* — S. 1875. *Artichauts.*

BIN (Jean-Baptiste-Emile-Philippe), peintre. (Voyez : tome Iᵉʳ, page 93). — Rue Cauchois, 11. — S. 1868. *Naissance d'Eve ; — Minerve, Thésée et Hercule*, carton (fragment de la décoration du plafond de l'école Polytechnique de

Zurich). — S. 1869. *Prométhée enchaîné;* — *Portrait de M. Savoy;* — *Portrait de M. Lagondeix,* buste plâtre. — S. 1870. *Portrait de M. Lagondeix;* — *Le bûcheron et l'hamadryade Aigeiros;* — *Naissance de Minerve,* motif central du plafond exécuté à *l'Ecole polytechnique de Zurich,* carton; — *La mort de la Vierge,* carton (pour le pourtour de l'autel de la Vierge, à l'église Saint-Sulpice). — S. 1872. *Héraklès Teraphonios, l'affût.* — S. 1874. *Vénus Astarté, fragment de décoration pompéienne.* — S. 1875. *Ave César, scoparii te salutant* (appartient à M. C. Ferrier, de Genève). — S. 1876. *L'Harmonie* (plafond pour la salle à manger du palais de la Grande Chancellerie de la Légion d'honneur). — S. 1877. *Portrait de M. Mallet.* — S. 1878. *Portrait de M. H...* — S. 1879. *Portrait de M. de Marcère.* — S. 1880. *Portrait de M. le docteur Clémenceau,* député. — S. 1881. *La rivière le Clain;* — *La rivière la Boivre* (figures décoratives faisant partie du plafond de la salle du conseil municipal de l'Hôtel-de-Ville de Poitiers). — S. 1882. *Plafond destiné à l'Hôtel-de-Ville de Poitiers pour la salle du Conseil Municipal* (Ministère des beaux-arts); — *Portrait de M. E. Engel.* — On lui doit en outre les peintures du grand foyer du théâtre de Reims (Marne).

* BINET (Adolphe-Gustave), peintre, né à Saint-Sauveur (Calvados), élève de MM. Gérome et Etex. — Rue de la Glacière, 18 bis. — S. 1876. *Portrait de M. B...* — S. 1880. *Portrait de Mme B...* — S. 1881. *L'omnibus.* — S. 1882. *Les pillards;* — *L'avenue des Champs-Elysées.*

* BINET (Mme Moïna), née Allard, peintre, née à Marseille (Bouches-du-Rhône), élève de MM. Carolus-Duran et Henner. — Rue Saint-Placide, 44. — S. 1877. *Portrait de Mme Lubanska.* — S. 1878. *Portrait de M. F. Passy, membre de l'Institut;* — *Portrait de Mlle J. P...* — S. 1879. *Portrait de M. A. B...;* — *Portrait de Mme B..* — S. 1880. *Religieuse.* — S. 1882. *Vénitienne.*

* BINET (Victor-Jean-Baptiste-Barthélemy), peintre, né à Rouen (Seine-Inférieure). — Rue de la Glacière, 18 bis. — S. 1878. *La garenne, vue prise dans l'île Saint-Denis* (Seine). — S. 1879. *Une rue à Arcueil* (Seine); — *La maison « du père Lecable »,* à *Saint-Aubin-sur-Quillebœuf* (Eure). — S. 1880. *La Seine, à Saint-Aubin, près Quillebœuf;* — S. 1881. *La Côte-Pelée, près Quillebœuf;* — *Chemin de décharge près Gentilly.* — S. 1882. *L'ondié qui passe, vue prise aux environs de Quillebœuf;* — *Vieux chemin d'Arcueil, à la Glacière.*

* BION (Mlle Louise-Marie-Agnès), peintre, née à Paris, élève de M. Dessart et de Mme Thoret. — Rue Madame, 66. — S. 1876. *La Vierge allaitant l'Enfant Jésus,* d'après Solario, porcelaine; — *La famille malheureuse,* d'après Prud'hon, faïence. — S. 1877. *Virginie,* d'après M. Bertrand, porcelaine; — *Portrait de M. l'abbé***,* porcelaine. — S. 1878. *Mariage de la sainte Vierge et de saint Joseph,* porcelaine; — *Portrait de M. A...,* porcelaine; — *Portrait de Mme A...,* porcelaine. — S. 1879. *Portrait de Mme la marquise de N...,* porcelaine.

* BION (Paul-Laurent), graveur en médailles, né à Paris, élève de MM. Jouffroy, Ponscarme et Delaunay. — Rue Rousselet, 7. — S. 1875. *Mercure,* épreuve bronze (pour la chambre de Commerce de Paris). — S 1877. *Jeune mendiant,* statue plâtre. — S. 1880. *Hylas,* statue plâtre. — S. 1881. *La bonne nouvelle,* statue plâtre. — S. 1882. *Le petit Capet,* statue plâtre.

* BIOT (Gustave), peintre, né à Paris. — Rue du Mont-Thabor, 5. — S. 1879. *Eventail,* aquarelle. — S. 1880. *Eventail,* aquarelle.

BIROTHEAU (Ferdinand), peintre. (Voyez: tome Ier, page 94). — A Rennes. — S. 1874. *Portrait de Mme Chapuy, artiste de l'Opéra-Comique.*

* BISCAYE (Charles), peintre, né à Béziers (Hérault). — A Béziers. — S. 1869. *La Tour de l'évêque, clair de lune.* — S. 1870. *Le dernier quartier,* paysage.

** BISCHOF-D'ALGESHEIM (Pierre), l'un des architectes de la cathédrale de Strasbourg au XIVe siècle. Le sceau de cet artiste a été conservé; il porte cette légende: *Bischof von Algesheim.* — Consultez: L. Schnéegans, *Maîtres d'œuvres.*

* BISSON (Edouard), peintre, né à Paris. — Rue Bara, 2. — S. 1875. *Magnétisme animal.* — S. 1876. *Le coup de grâce.* — S. 1878. *Kopp, bull-terrier* (appartient à M. L. Osiris). — *Le supplice de Tantale.* — S. 1879. *La raison du plus faible.* — S. 1880. *Au secours!* — S. 1881. *Contemplation.* — S. 1882. *Convalescence.*

BISSON (François-Jacques), peintre. — Rue de Vaugirard, 99. (Voyez: tome Ier, page 94.) — S. 1869. *Intérieur de garde-manger.* — S. 1870. *Intérieur de forêt.* — S. 1873. *Garde-manger.* — S. 1875. *Poissons.*

* BISSON (Henri-Louis), peintre, né à Paris, élève de M. Montignot. — Rue d'Assas, Impasse Vavin, 44. — S. 1876. *Le fromage blanc.* — S. 1878. *Effet de lampe.*

* BISTAGNE (Paul-Marie-Ernest), peintre, né à Marseille (Bouches-du-Rhône), élève de M. F. Barry. — Rue de la Butte-Chaumont, 36. — S. 1875. *Le débarquement des oranges.* — S. 1877. *Sauvetage d'un brick échoué sur les côtes de Provence.* — S. 1878. *Barque espagnole devant Marseille.* — S. 1879. *Après la tempête, côtes de Provence;* — *Bateau de pêche provençal.* — S. 1880. *La poste aux choux.* — S. 1881. *Le retour de la pêche, côtes de Provence;* — *Un enterrement à Venise, le soir.*

* BITON (Léon), peintre, né à Néris-les-Bains (Allier), élève de MM. Gleyre et P. Delaroche. — Rue de Bréda, 4. — S. 1868 *Portrait de Mme E. R...* — S. 1879. *Portrait de M. E. de L...;* — *Anges gémissant à la vue de la croix,* pastel.

* BIVA (Henri), peintre, né à Paris. — Rue du Château-d'Eau, 72. — S. 1875. *Panier de raisins.* — S. 1876. *La porte du jardin.* — S. 1877. *Un troisième larron.* — S. 1878. *Anémones.* — S. 1879. *Les roses du parc;* — *Pavillon d'été du château de Villeneuve-l'Etang* (Seine-et-Oise). — S. 1880. *Un coin de mon jardin;* — *Aux environs de Montfermeil.* — S. 1881. *Ma récolte.* — S. 1882. *Les roses du jardin;* — *Vue de l'île de Créteil, par un temps gris.*

* BIVA (Paul), peintre, né à Paris. — Rue du Faubourg-Poissonnière, 128. — S. 1878. *Le matin, à Villeneuve-l'Etang* (Seine-et-Oise). —

S. 1879. Dans le parc ; — L'étang de Villeneuve-l'Etang ; — Anémones, gouache. — S. 1880. Pensées. — S. 1881. Provisions ; — Fruits.

* Bizemont (le comte Adrien de), fils, peintre, né le 31 août 1785 au château de Thignonville, aujourd'hui détruit (Loiret), mort à Orléans le 26 février 1855, élève de son père. On voit de lui au musée de la ville d'Orléans : Église et croix de Saint-Marceau, près d'Orléans, dessin à l'encre de Chine ; — Vue de la porte Saint-Jean, à Orléans, dessin à l'encre de Chine ; — Vue intérieure de l'église Saint-Avignon d'Orléans, dessin à l'encre de Chine ; — Intérieur de la cathédrale de Sainte-Croix, à Orléans, dessin à l'encre de Chine.

* Bizet (Maurice-Adolphe-Marie), architecte, né à Paris, élève de M. Guénepin. — Rue des Vinaigriers, 33. — S. 1869. Projet de Calvaire, six châssis, même numéro. Plan général ; — Plan des bâtiments principaux et de la crypte ; — Façade principale ; — Façade latérale ; — Coupe générale ; — Coupe longitudinale de la grande chapelle (Maison de l'Empereur).

* Blairat (Marcel), peintre, né à Roquemaure (Gard), élève de son père. — A Etouedy (Haute-Egypte). — S. 1877. Un coin du vieux Rhône (Camargue), eau-forte. — S. 1879. Demoiselle, aquarelle. — S. 1880. Odalisque, aquarelle ; — Zenola, danseuse d'Afi (Haute-Egypte), aquarelle. — S. 1882. Une cicatrice, eau-forte.

* Blairsy (Achille), peintre, né à Toulouse (Haute-Garonne), élève de M. L. Cogniet. — Place Rouais, 10, à Toulouse. — S. 1869. Le poste du cabinet du roi avant l'assassinat du duc de Guise. — S. 1873. Le Grand-Lévrier conduisant les chiens de son Altesse. — S. 1874. La lecture de la Bible interrompue ; — Arquebusiers et lansquenets, aquarelle.

* Blaise ou Blaisot (Jean), architecte de l'église Saint-Germain d'Argenton construite sur l'emplacement d'une ancienne chapelle des Templiers qui fut détruite en 1310. L'église Saint-Germain a été commencée en 1410 et l'on ne croit pas que Blaise en ait été le premier architecte. En 1442 il lui fut payé 20 deniers « pour avoir donné avis comment il fallait le « mur de la nef vers la rue. » On reconstruisit alors le bas-côté septentrional. — (L'abbé Laurent.)

* Blanc (Bernard), architecte. Il reçut, en 1692, des honoraires pour travaux de réparations exécutés au Palais-de-Justice de Pau. (Archives des Basses-Pyrénées.)

Blanc (Célestin-Joseph), peintre. (Voyez : tome Ier, page 95). — Rue du Mont-Dore, 11. — S. 1868. Un trouvère ; — Portrait d'enfant. — S. 1869. Récréation sur la terrasse du château ; — Portraits des enfants de M. S... — S. 1870. Famille de pêcheurs, golfe de Naples ; — Sous les bois, Pifferaro ; — Portrait de Mme B..., dessin. — S. 1872. Paysans au repos, environs de Naples. — Petite marchande d'oranges, souvenir de Rome. — S. 1873. Danaé ; — Départ pour la pêche, environs de Naples. — S. 1874. Ou l'on s'oublie ; — Indolence ; — Portrait de M ***, dessin ; — Portrait d'enfant, dessin. — S. 1875. La fête à la Madone. — S. 1876. Syrinx changée en roseaux ; — Portrait de Mme H..., dessin. — S. 1877. Portrait d Mlle L. Blanc. — S. 1878. Musiciens italiens ambulants ; — Portrait de Mlle Célestine B... — S. 1879. Portrait de M*** ; — Portrait de Mlle E. G... — S. 1880. Avant la chasse ; Jeune fille en prière, dessin ; — Italienne, tête d'étude, dessin. — S. 1881. Le violon cassé ; — Portrait de M. L. L... — S. 1882. Portrait de Mlle *** ; — Vieux Salamite, étude.

* Blanc (Charles-Désiré), peintre, né à Grenoble, élève de son père et de M. Gérôme. — Rue des Saints-Pères, 57. — S. 1876. Portrait de Mme V. H... — S. 1879. Portrait de l'auteur. — S. 1880. Portrait de Mme E. B... ; — Portrait de M. M. L. W...

Blanc (Jean-Baptiste), peintre. (Voyez : tome Ier, page 95). — Passage Gourdon, 12, à Montrouge. — S. 1876. Portrait de M. J. M... — S. 1877. Portrait de l'auteur. — S. 1878. Portrait de M. R... — S. 1879. Portrait de M. J...

* Blanc (Paul-Emile), peintre, né à Laverdière, élève de MM. Gleyre, d'A. Hesse, de Meissonnier et de l'Ecole des beaux-arts. — S. 1882. Mendiants ; — Six études, d'après nature, fusain ; — Mendiants, eau-forte.

Blanc (Paul-Joseph), peintre. (Voyez : tome Ier, page 96). — Passage Didot, 29. — S. 1870. Persée. — S. 1872. L'enlèvement du Palladium. — S. 1873. L'invasion. — S. 1876. La délivrance (réexp. en 1878). — Le vœu de Clovis à la bataille de Tolbiac, baptême de Clovis. — S. 1878. Femme de brigand (appartient à M. E. Pasteur) — S. 1879. Judith et Holopherne (appartient à M. E. Pasteur) ; — « Mon lieutenant » (appartient à M. Bosenzweig). — S. 1881. Le triomphe de Clovis, fragments de la frise du Panthéon. — S. 1882. La grand'mère, dessin.

Blanc-Fontaine (Henry), peintre. (Voyez : tome Ier, page 96). — Grande-Rue, à Grenoble. — S. 1869. La procession des Rogations, à Sassenage (Isère). — S. 1876. Paysag d'automne en Dauphiné. — S. 1877. La tour de Côte-Vieille, en Dauphiné, automne.

* Blanc-Garin (Ernest), peintre, né à Givet (Ardennes), élève de MM. Cabanel et Portaëls. — Rue de la Poste, 87, à Bruxelles. — S. 1874. Portrait de Mlle R... — S. 1876. Judith. — S. 1879. Visite à l'atelier de de M. Wauters.

Blanchard (Auguste), peintre-graveur. (Voyez : tome Ier, page 96). — Rue de la Victoire, 47. — S. 1872. Le Christ mort sur les genoux de la Vierge, d'après le tableau de Francia (National Gallery, à Londres) ; — Le Sauveur retrouvé par sa mère dans le Temple, d'après Holman Hunt (réexposés en 1878). — S. 1874. La fête des vendanges à Rome, d'après M. Alma Tadéma (réexp. en 1878). — S. 1878. Une bacchante, d'après M. Alma Tadéma. — Exposition Universelle de 1878 : La Peinture, d'après M. Alma Tadéma gravure. — La sépulture, d'après le même, gravure. — S. 1882. Quatre gravures ; — Visite à l'atelier, gravure.

Blancard (Edouard-Théophile), peintre mort en 1880 : grand prix de Rome en 1868 ; méd. 2e cl. 1872 ; 1re cl. 1874. (Voyez : tome Ier, page 97). — Rue de Rome, 137. — S. 1872

Courtisane. — S. 1874. *Hylas entraîné par les nymphes* (reexp. en 1878) musée du Luxembourg. — *Hérodiade ;* — *Portrait du jeune ***.* — S. 1875. *Portrait de Mme la baronne de M...* (réexp. en 1878) ; — *Portrait de M. O ..* ; — *Cortigiana.* — S. 1876. *Portrait d'enfant ;* — *Le lutrin* (réexp en 1878, appartient à M. Marchand). — S. 1877. *Portrait de Mme la duchesse de Castiglione-Colonna* (Marcello). — S. 1878. *Le bouffon ;* — *Portrait de Mme la comtesse de L...* — S. 1879. *Portrait de Mlle T. L. C... ;* — *Portrait de Mme de F...* — S. 1880. *Françoise de Rimini ;* — *Portrait de Mme la comtesse de T...*

BLANCHARD (Jules), sculpteur, méd. 2e cl. 1873 ; ✱ en 1881. (Voyez : tome Ier, page 98). — Rue de Madame, 74. — S. 1869. *Le Drame, la Comédie, la Musique et la Danse*, bas-reliefs plâtre (modèle demi-grandeur du fronton du théâtre d'Angoulême). — S. 1870. *La bouche de la Vérité*, statue plâtre. — S. 1872. *La bouche de la Vérité*, statue marbre (réexp. en 1878) ; — *Bethsabée*, statue plâtre. — S. 1873. *Jeune faune*, statue plâtre ; — *Portrait de Mlle G. F...*, buste marbre. — S. 1874. *Mgr Buquet*, buste plâtre ; — *La Foi, l'Espérance*, statues plâtre (pour un monument élevé à la mémoire de de Mgr Buquet dans l'église des Carmes, à Paris) ; — *Bethsabée*, statue marbre. — S. 1875. *Portrait de M. J. H...*, buste marbre. — S. 1876. *Un faune*, statue bronze (réexp. en 1878. Ministère des beaux-arts) ; — *Portrait de Mme Paul P...*, buste terre cuite. — S. 1877. *Hercule et Omphale*, groupe plâtre (réexp. en 1878. Ministère des beaux-arts). — S. 1878. *Portrait de Mgr Dupanloup*, buste plâtre ; — *Portrait de Mme A...*, buste terre cuite. — S. 1879. *Diane surprise par Actéon*, statue plâtre. — S. 1880. *Une ondine*, statue plâtre et mascarons pour la décoration d'une fontaine à ériger sur la place de Soissons. — S. 1881. *Diane surprise*, statue marbre ; — *Portrait de Mlle C. L...*, buste plâtre. — S. 1882. *Boccador*, statue plâtre (Modèle de la statue exécutée pour l'Hôtel-de-Ville).

* BLANCHE (Jacques-Emile), peintre, né à Paris, élève de M. Gervex. — Rue des Fontis, 15 à Auteuil. — S. 1882. *A bord d'un yacht ;* — *Dans la verandah ;* — *Dans la serre*, essence et pastel ; — *Nouveaux quais de la Tamise, près de Sommerset house, à Londres*, détrempe et pastel.

* BLANCHON (Emile-Henry), peintre, né à Paris, élève de M. Cabanel. — Rue du Faubourg-Saint-Honoré, 235. — S. 1876. *Mort de Mahomet.* — S. 1878. *Judith.* — S. 1879. *La transfusion du sang.* — S. 1881. *Cours des adultes, école du soir*, panneau décoratif pour la mairie du XIXe arrondissement. — S. 1882. *Déclaration de naissance.* (Un des quatre panneaux destinés à la décoration de la salle des mariages de la mairie du XIXe arrondissement, concours de 1880).

* BLANDIN (Mme), née Armande Plumery, peintre, née à Viarmes (Seine-et-Oise), élève de M. E. Marc. — Rue Guénégaud, 19. — S. 1868. *Paysages*, dessins. — S. 1870. *Paysages*, dessins.

* BLANGY (Maximilien-Charles-Octave de), peintre, né à Juvigny (Calvados), élève de M. Biennoury. — Quai Saint-Michel, 19. —

S. 1868. *Jeune napolitain.* — S. 1870. *Une ambuscade.*

* BLAND (Mme Delphine), peintre, née à Paris, élève de Mme D. de Cool. — Rue du Louvre, 6. — S. 1880. *Portrait de Mlle Thérèse B...*, porcelaine. — S. 1882. Cinq émaux, 1, 2, 3, d'après M. Lenoir ; — 4. *Méphistophélès ;* — 5, d'après M. Vibert.

BLARD (Théodore), sculpteur. (Voyez : tome Ier, page 99). — Rue des Carrières, 12, à Batignolles. — S. 1874. *Portrait de Mlle M. V...*, médaillon terre cuite ; — *Portrait de Mlle M. F...*, médaillon terre cuite.

BLASSET ou BLASSEL (Nicolas), architecte et sculpteur. (Voyez : tome Ier, page 99). On n'est pas d'accord sur l'orthographe du nom de cet artiste ; Bellier de la Chavignerie, écrit Blassel, en s'appuyant sur l'acte de naissance que voici :
« Ville d'Amiens. — Paroisse Saint-Leu,
« mai 1600 (et non en 1587 comme l'écrit par
« erreur Bellier de la Chavignerie). — Le
« VIIIe jour du dit mois, baptizé un fils nommé
« Nicolas, à Philippe Blassel, les parains et
« marainnes Adrien Voiturier, Pierre Salle et
« leurs femmes ». Lance croit devoir adopter l'orthographe de la légende d'un portrait de cet artiste, gravé de son vivant par Lenfant en 1658, au bas duquel on lit : « NICOLAUS BLASSET, Ambianensis, Architectus et sculptor Regius. Cet artiste est surtout connu par ses sculptures, par les statues qui décorent la chapelle Saint-Sébastien de la cathédrale d'Amiens et le mausolée du chanoine Guillaume Lucas dans la même église. — Consultez : La notice publiée par M. Dubois, chef du bureau de la Mairie d'Amiens.

BLAVIER (Emmanuel-Emile), sculpteur. (Voyez. tome Ier, page 99). — Rue Carnot, 9. — S. 1870. *Portrait de M. Alphonse M...*, buste terre cuite. — S. 1873 *Portrait de Mgr Pichenot, évêque de Tarbes*, buste marbre (appartient aux RR. Pères missionnaires). — S. 1874. *Portrait de M. H. Laserre*, buste terre cuite. — S. 1876. *Fleur des champs*, buste terre cuite (appartient à M. Lorenzi).

* BLAYN (Fernand), peintre, né à Paris, élève de MM. Cabanel et Yvon. — Rue du Cherche-Midi, 55. — S. 1878. *Portrait de M. Basset-Lerat, officier d'Etat-major.* — S. 1879. *Une épave, à Yport*, 1878. — S. 1880. *Un sauvetage ;* — *Mal reçu.* — S. 1881. *Un vieux guerrier ;* — S. 1882. *Le retour des pêcheurs ;* — *Sur la grève.*

* BLAZY (Léon-Philippe), peintre, né à Paris, élève de MM. Belaife et Lalanne. — Rue Turbigo, 15. — S. 1880. *Vallée du Réceillon, près l'abbaye d'Yères* (Seine-et-Oise), fusain ; — *Pont des Nonnes, abbaye d'Yères*, fusain. — S. 1881. *Les sources, abbaye d'Yères*, fusain.

BLENY (Eugène), graveur. (Voyez : tome Ier, page 99). — Place Saint-André-des-Arts, 9. — S. 1869. Cinq eaux-fortes, même numéro : *Vues prises à Fontainebleau ;* — *La rencontre dans le ravin*, eau-forte. — S. 1870. Deux gravures à l'eau-forte, même numéro : *Paysages*. — S. 1876. *Lisière de forêt*, eau-forte ; — *La berle aux plantes*, eau-forte. — S. 1878. *Cascade de Sassenage* (Isère), gravure. — *Plantes exotiques*, gravure.

* BLEZER (Joseph-Charles de), sculpteur, né à

Gand (Belgique), naturalisé français, élève de M. Clésinger et de l'Ecole des beaux-arts. — Faubourg Saint-Denis, 137. — S. 1868. *Le printemps*, buste terre cuite. — S. 1869. *Héro*, statue plâtre; — *Le matin*, statue marbre. — S. 1870. *John Brown*, buste colossal plâtre. — S. 1875. *Le matin*, statuette terre cuite. — S. 1877. *Le serment du laboureur*, statue plâtre. — S. 1879. *Portrait de M. A. Bouvier*, statue plâtre. — S. 1880. *Le professeur Brunet*, buste plâtre. — S. 1881. *Portrait de M. Nozière*, buste bronze.

* BLIGNY (Albert), peintre, né à Château-Thierry (Aisne), élève de M. Bonnat. — Rue de la Bruyère, 31. — S. 1875. *Nouvelles de l'armée*. — S. 1876. *Ses conquêtes*. — S. 1877. *Le chemin de la ville*. — S. 1878. *De brigade en brigade*; — *Repos pendant les manœuvres*; — *Une affaire d'honneur*, aquarelle. — S. 1879. *Le retour de la revue*; — *Portrait de M. F. C...* — S. 1880. *Episode de la guerre de Vendée en 1796*. — S. 1881. *La partie de tonneau*.

* BLIN (Mlle Adèle), peintre, née à Quimperlé (Finistère). — Rue Royale, 15, à Nantes. — S. 1874. *Portrait de Mlle****, miniature. — S. 1875. *Portrait de M. T. B...*, miniature ; — *Portrait de Mlle L. B...*, miniature. — S. 1876. *Portrait de Mme A. F...*, miniature; — *Portrait de Mme C. G...*, miniature. — S. 1882. *Portrait de M. L. V...*, miniature.

* BLIN DE BOURBON (Mme Marie-Caroline-Catherine-Emma), peintre, née à Abbeville (Somme), élève de M. J. Noël. — Rue Chauveau-Lagarde, 6. — S. 1873 *Château du Quesnel* (Somme), aquarelle. — S. 1874. *Vue de Caix* (Somme), aquarelle; — *Vue du Quesnel*, (Somme), aquarelle; — *Vue d'Abbeville* (Somme), aquarelle.

BLOC (Mlle Emma), peintre. (Voyez : tome Ier, page 100). — Rue du Château-d'Eau, 58. — S. 1868. *Deux porcelaines*, même numéro : *Apollon et les Muses*, d'après Lemoine; — *Le mariage d'Hercule*, d'après le même. — S. 1869. *La naissance de Vénus*, d'après Boucher, porcelaine. — S. 1870. *Tête de jeune homme*, d'après un dessin de Léonard de Vinci, porcelaine.

* BLOCH (Alexandre), peintre, né à Paris, élève de M. Bastien Lepage. — Rue d'Orsel, 11 — S. 1880. *Chez l'antiquaire*. — S. 1881. *Bords de la Seine, à Vaux* (appartient à M. Delorière). — S. 1882. *Le pêcheur d'écrevisses, bords de la Marne* (appartient à M. Delorière); — *Le moulin de Jarcy* (Seine-et-Oise), (appartient à M. Zaninit).

* BLOCH (Mme Elisa), sculpteur, née à Breslau (Silésie), naturalisée française. — S. 1881. *L'Espérance*, statue plâtre; — *Portrait de Mlle A. M...*, buste plâtre. — S. 1882. *L'Age d'or*, groupe plâtre; — *Portrait de M. E. M...*, buste plâtre.

* BLONDEAU (Mlle Lucie-Jeanne-Camille), peintre, née à Aigurande (Indre), élève de M. D. de Cool. — Rue Jenner, 56. — S. 1877. *Portrait de Mme E. B...*, porcelaine. — S. 1878. *Le retour du marché*, d'après M. Bouguereau, porcelaine.

* BLONDEL (François), architecte, né à Rouen (Seine-Inférieure), en 1683. Il construisit à Rouen l'*hôtel des Consuls*, qui existe encore ; il fit à Paris la *décoration du chœur* et de la *chapelle de la communion* de l'église de Saint-Jean-en-Grève, le *baldaquin de la chapelle de la Vierge* de l'église Saint-Sauveur ; — à Versailles, l'*hôtel des Gardes-du-Corps* ; — à Genève, *trois maisons de plaisance*, parmi lesquelles se trouve l'*hôtel Buisson*. Il fut chargé de la direction des *fêtes des deux mariages du Dauphin*, père de Louis XV, dont les dessins ont été gravés en deux volumes in-folio. — Consultez : Blondel, *cours d'architecture* ; — Dussieux, *Artistes français à l'étranger*.

* BLONDEL (Mlle Gabrielle), peintre, née à Paris, élève de M. P. Flandrin, de Mme Thoret et M. A. Leloir. — S. 1876. *Portrait de M. A. B...*, dessin. — S. 1877. *Portrait de Mme P...*, dessin. — S. 1879. *En retenue* ; — *Etude*, dessin ; — *Portrait de Mme B...* — S. 1880. *Une lettre* ; — *Etude*, dessin.

* BLONDEL (Henri), architecte. — Quai de la Mégisserie, 14. — S. 1880. *Cinq châssis* : 1° *Cercle agricole, vestibule d'entrée* ; — 2° *Hôtel Continental, coupe longitudinale* ; — 3° *Porte cochère, quai de la Mégisserie* ; — 4° *Perspective du Théâtre-français* ; — 5 *Hôtel Continental*, plan du rez-de-chaussée.

* BLONDEL (Henri-Hector), sculpteur, né à Bolbec (Seine-Inférieure). — Rue de Mulhouse à Saint-Quentin. — S. 1870. *Jeanne et Eva*, médaillon plâtre. — S. 1876 *Rapide, lévrier*, cire (appartient à M. Boutry). — S. 1879. *Portrait de M. W...*, buste plâtre.

* BLONDEL (Maurice-Charles), peintre, né à Toulouse (Haute Garonne), élève de M. J. Ouvrié. — Rue Daubigny, 7. — S. 1878. *La Seine à Suresne* (Seine), *rue de Saint-Cloud*. — S. 1879. *Notre-Dame-de-Paris, vue du Pont d'Austerlitz*. — S. 1880. *Port de Saint-Malo* (Ille-et-Vilaine).

* BLONDEL (Paul), architecte, né à Paris, élève de M. Daumet. — Rue de Rennes, 143. — S. 1880. *Peintures de Pompéi*. 1° *Temple des douze dieux, au Panthéon* ; — 2° *Chambre de l'Apollon blessé* ; — *Tombeau de Sforza à Rome* : 1° Façade, coupe de plan ; — 2° Détails. — S. 1881. *Restauration du temple de la Concorde* (Forum à Rome), dix châssis : 1° Plan, état actuel ; — 2° Elévation, état actuel ; — 3° Plan restauré ; — 4° Façade restaurée ; — 5° Coupe longitudinale ; — 6° Coupe transversale restaurée ; — 7° Détail entablement ; — 8° Détail, chapiteau intérieur ; — 9° Détails, construction ; — 10° Profils, côtés (appartient à M. E. Dolfus). — S. 1882. *Frise du temple de Vespasien, à Rome*.

* BLOT (Mlle Angèle-Eugénie), peintre, né à Caen (Calvados), élève de son père et de l'Ecole nationale, Rue Hallé, 46. — S. 1876. *Portrait de Cl... Halle*, d'après Legros, faïence. — S. 1877. *Les environs de Caumont* (Calvados), *le matin*, faïence. — S. 1880. *Automne, une éclaircie*, faïence ; — *Automne sous bois*, faïence

* BLOT (Mme Laure), peintre, née à Versailles (Seine-et-Oise), élève de M. Léon Cogniet. — Rue de la Paroisse, 14, à Versailles. — S. 1878. *La Mélancolie*, d'après Lagrenée, porcelaine. — S. 1879. *Portrait de Mme D...*, porcelaine ; — *Portrait de Mme B...*, porcelaine. — S. 1880. *Portrait de Mlle M...*, porcelaine.

* Blot (Mlle Maria), peintre, née à Jersey (Grande-Bretagne), de parents français, élève de son père. — Rue Hallé, 16. — S. 1878. *Les cadeaux de l'Enfant Jésus*, d'après M. G. Doré, faïence. — S. 1880. *Le chemin à Saint-Cloud*, faïence.

* Blouet (Mlle Léontine), peintre, née à Lille (Nord), élève de Mlle Dubois. — Rue Saint-Médard, 35, à Bourges. — S. 1878. *L'Amour blessé*, d'après Carpeaux, porcelaine. — S. 1879. *Portrait de M. E. M...*, porcelaine. — S. 1880. *Portrait de M. E. B...*, porcelaine ; — *Portrait de M. J. B...*, porcelaine ; — *Portrait de Mme J. B...*, porcelaine. — S. 1881. *Portrait de M. O. T. T..., officier impérial chinois*, porcelaine. — S. 1882. *L'Amour et Psyché*, d'après Canova, porcelaine.

* Blu (Charles-Xavier-Jules), peintre, né à Paris, élève de M. Emile Bin. — Route de Senlis, à Creil. — S. 1876. *Ulysse évoque l'ombre de Tirésias*, d'après Bouchardon, faïence ; — S. 1880. *Etude*, faïence ; — *L'alerte*, faïence.

Blum (Maurice), peintre. (Voyez : tome Ier, page 103). — Rue de Boulogne, 23. — S. 1869. *La Présentation.* — S. 1870. *Un escamoteur sous Louis XV ; -- Portrait de M. le docteur D...* — S. 1872. *La présentation du futur* (appartient à M. Errazurizez). — S. 1873. *Antichambre d'un cardinal.* — S. 1874. *Une répétition au cirque Fernando.* — S. 1875. *Leçon de maintien au cirque Fernando.* — S. 1876. *L'amateur.* — S. 1877. *Billard sous la régence* (appartient à M. G. Meusnier) ; — *Une partie de billard au cercle des Champs-Elysées.* — S. 1878. *Un cabaret.* — S. 1879. *La poule aux œufs d'or* ; — *Les chiens savants, répétition au cirque Fernando.* — S. 1880. *Portrait de Mlle J. H...* ; — *Champ d'or, étude.* — S. 1881. *L'ami de la maison* ; — *Portrait de M. E. M..., sénateur.*

* Bobin (Prosper), architecte, né à Montigny-en-Gohelle (Pas-de-Calais), élève de M. Coquart. — Rue Bonaparte, 70. — S. 1882. *Palais de la Bourse*, six châssis : 1º Plan général à 0m01 ; — 2º Façade principale à 0m02 ; — 3º Coupe longitudinale à 0m02 ; — 4º Façade latérale à 0m02 ; — 5º Détail d'une travée de la grande salle à 0m10 ; 6º — Vue perspective de l'intérieur de la grande salle.

* Bocher (René-Paul-Emmanuel), peintre, né à Paris, élève de M. Détaille. — Rue de Grenelle-Saint-Germain, 113. — S. 1873. *Intérieur d'atelier*, aquarelle. — S. 1879. *Porte de Fontarabie (Espagne)*, aquarelle.

Bocourt (Etienne-Gabriel), peintre. (Voyez : tome Ier, page 103). — Rue du Val-de-Grâce, 16. — S. 1870. *Jean Barentz cordonnier et lieutenant de l'amiral Tromp*, d'après Frans Hals, aquarelle ; — *Portrait*, d'après le tableau de Rembrandt de la galerie Pitti, fusain. — S. 1878. *Portrait de M ****, aquarelle. — S. 1879. *Portrait de M. P. Vaillier*, aquarelle. — S. 1880. *Un fumeur*, aquarelle ; — *Portrait de M. le docteur P...*, aquarelle. — S. 1881. *Portrait de M. V...*, aquarelle. — S. 1882. *Chemin de la ferme de la Pagerie (Maine-et-Loire)* ; — *Un coin de ma chambre* ; — *Portrait de Corot*, gravure ; — *Portrait de M. J. F. Millet*, gravure.

* Bocquet (Louis-Auguste-Henri), peintre, né à Paris, élève de M. Adam. — Quai du Moulin, 5, à l'Ile-Saint-Denis. — S. 1878. *Fleurs d'amandier rose*, gouache ; — *Fleurs de pommier*, gouache. S. 1879. *Un buisson*, gouache. — S. 1880. *Fleurs printanières.* — S. 1881. *Mauvais jours*, gouache. — S. 1882. *Rouges-gorges et saule-marceau*, gouache.

* Bocquet (Robert), architecte. Maître Jacques Daubeuf, tabellion, rédigeait en 1609 un marché passé entre « Robert Bocquet masson, les gentilhommes, paroissiens et thésauriers », pour façonner et monter la pierre nécessaire à la construction de la tour d'Ipreville, près Fécamp. — Consultez : L'abbé Cochet, *Les Eglises.*

* Bocquillon (Mlle Antoinette-Mélanie), peintre, née à Bellevue-Meudon (Seine-et-Oise), élève de M. Richard. — Avenue du Château de Meudon, 45, à Bellevue. — S. 1878. *Ariadne à son réveil se voit abandonnée de Thésée*, d'après A. Kauffmann, porcelaine. — S. 1879. *Nysa*, d'après A. Leloir, porcelaine. — S. 1879. *Le Paradis perdu*, d'après M. Gautherin, porcelaine.

* Bocquin (Jean-Adolphe), lithographe, né à Lyon (Rhône), élève de M. Perron. — Rue Méchain, 7. — S. 1869. *Distraite*, d'après M. Vidal ; — *Portrait de M. Gill André.* — S. 1872. *Portrait de M ****, dessin ; — *Portrait de M ****, dessin. — S. 1877. *Portrait de M. D...* ; — *Portrait de M. T...* ; — *Un jeune pâtre.*

* Bodendiek (Benoit), sculpteur, né à Lille (Nord), élève de M. Colas. — Boulevard de Picpus, 60. — S. 1870. *Pâris et Hélène*, groupe bronze. — S. 1878. *Portrait du docteur E. C...*, buste bronze.

Bodin (Archange), peintre. (Voyez : tome Ier, page 104). — Au Sart, par Nouvion-et-Catillon (Aisne). — S. 1869. *Portrait de M. P...* — S. 1872. *Portrait de Mlle B. de B...* — S. 1875. *Lisette.* — S. 1876. *Portrait de Mme B...* — S. 1877. *Cendrillon* ; — *Un fumeur.* — S. 1878. *L'offrande.* — S. 1879. *La bénédiction du pain.*

* Bodin (Ernest), peintre, né à Poitiers (Vienne), élève de M. Bonnat. — A Samoreau, près Fontainebleau. — S. 1869. *Souvenir de Provence.* — S. 1870. *Vallée du Mont Saint-Germain* ; — *Sous les hêtres, forêt de Fontainebleau.* — S. 1875. *Un manoir en Poitou* ; — *A Saint-Raphaël (Var).* — S. 1876. *Méditerrannée.* — S. 1878. *Forêt de Fontainebleau.* — S. 1879. *Rochers du Fournas à Saint-Raphaël (Var)* ; — *Les bords de la mer de Saint-Raphaël.* — S. 1880. *Ancien château, près Vidauban (Var).*

* Bodin (Jean-François), architecte, né à Angers (Maine-et-Loire), le 26 septembre 1766, mort en 1829. Un concours ayant été ouvert en 1796 pour un monument à élever à l'armée française, Bodin envoya un *projet d'arc de triomphe destiné au rond-point de l'Etoile, à Paris.* Il a publié : *Recherches sur la ville de Saumur*, 2 vol. in-8 ; — *Recherches historiques sur l'Anjou et ses monuments*, 2 vol. in-8.

* Bodmer (Frédéric-Henri-Adolphe), peintre, né à Barbizon (Seine-et-Marne), élève de son père. — A Barbizon. — S. 1878. *Une bande de sangliers*, dessin. — S. 1879. *Sanglier forçant les banderolles.* — S. 1881. *Une volée de mésanges.*

* Bodoy (Ernest-Alexandre), peintre, né à Paris, élève de M. A. Bourgoin. — Rue de la Faisanderie, 56, à Passy. — S. 1874. *Attelage à quatre chevaux* ; — *Rendez-vous de chasse en*

forêt.—S. 1876. *Le drag de S. A. R. Mgr le comte de B..., la Marche, le 18 mai 1875.* — S. 1877. *La voiture est avancée* (appartient à M. G. de Montgomery). — S. 1878 *Volcelest, épisode de chasse.* — S. 1880. *L'arrivée au rendez-vous* (appartient à M. le vicomte de Lévis-Mirepoix). — S. 1881. *Après déjeuner.*

* Boederer (Édouard), architecte. — Rue Monsieur-le-Prince, 30. — S. 1870. *Projet d'église pour Levallois-Perret*, cinq dessins même numéro : 1° à 3° Plan, Coupe transversale, abside ; — 4° Élévation de la façade ; — 5° Élévation latérale.

Boeswilvald (Émile), architecte, C. ✻ en 1880. (Voyez : tome I^{er}, page 104). — Rue Hautefeuille, 19. — Exposition universelle de 1878 : *La crypte de Saint-Avit, à Orléans*; — *L'ancienne cathédrale de Laon*; — *La Sainte-Chapelle de Paris, détails*; — *Église de Montierender* (Haute-Marne) ; — *Église de Vignory* (Haute-Marne) ; — *Chapelle sépulcrale d'Avioth* (Meuse); — *Le palais des ducs de Lorraine, à Nancy*; — *La maison des musiciens, à Reims* (Marne).

* Boeswilvald (Paul-Louis), fils du précédent, architecte, né à Paris, élève de son père et de M. Laisné ; méd. en 1870 ; 2° cl. 1878 (E. G). — Boulevard Saint-Michel, 6. — S. 1878. *Crypte de l'église Saint-Marc, à Venise*, vingt-trois dessins, même numéro : 1 à 11 Plan, coupe en arrière du tombeau, coupe sur le tombeau, détails de dallage et de chapiteaux ; — 12 à 23 Deux coupes transversales, coupe longitudinale, détails des clôtures (réexp. en 1878); — *Église de Sainte-Marie-des-Miracles, à Venise*, dix-sept dessins, même numéro : 1 à 9 Deux plans, vue de la façade, détails ; — 10 à 11 Façade principale, façade du sanctuaire ; — 12 Façade latérale, — 13 Coupe longitudinale ; — 14 et 15 Coupes sur la nef et sur le chœur ; — 16 et 17 Détails d'une travée de la façade latérale sur le canal (réexp. en 1878). — S. 1875. *Restauration du Pont-Vieux d'Orthez* (Basses-Pyrénées), réexp. en 1878); — *Église Saint-Serge, à Angers*, deux cadres : 1° État actuel ; — 2° Restauration de la façade, coupe (pour les Archives et les Publications de la Commission des monuments historiques). — S. 1877. *Chapelles du XVI° siècle dans l'ancienne cathédrale de Toul* (Meurthe), cinq cadres : 1 Chapelle de la Nativité, plans ; — 2 Chapelle de la Nativité, coupes ; — 3 Chapelle des évêques, plans ; — 4 Chapelle de la Nativité, façade extérieure ; — 5 Chapelle de la Nativité, coupes (réexp. en 1878). — S. 1879. *Les murailles de Guérande* (Loire-Inférieure) sept châssis: 1° Plan général de la ville, détails ; — 2° Porte Saint-Michel, façade principale ; — 3° Porte Saint-Michel, façade postérieure ; — 4° Porte Saint-Michel, coupes, plans ; — 5° Porte de Saillé, — 6° Tour de l'abreuvoir ; — 7° Vues générales (pour les Archives et les publications de la Commission des monuments historiques), — *Église de Vailly*, trois châssis : 1° Façade latérale, coupe longitudinale ; — 2° Face latérale restaurée, plan ; — 3° Coupes transversales (pour les Archives et les publications de la Commission des monuments historiques). — S. 1881. *Étude de restauration de l'ancien Hôtel-Dieu de Tonnerre*: 1° Plan, perspective, état actuel, fragment de vitrail ; — 2° Élévation absidale, face latérale restaurée ; — 3° Coupe longitudinale, coupe transversale. — S. 1882. *Projet de restauration du clocher de Sorèze* (Tarn), un châssis.

Boetzel (Philippe-Ernest), peintre et graveur ; méd. 3° cl. 1873 (gravure) ; ✻ en 1877. (Voyez : tome I^{er}, page 105). — Boulevard de Clichy, 11. — S. 1868. Deux gravures sur bois, même numéro : 1° *Le corps de Charles-le-Téméraire retrouvé sur le champ de bataille de Nancy*, dessin de M. Feyen-Perrin ; — *Paysage*, dessin de M. Corot (pour l'*Année illustrée*; — *Tête antique*, gravure sur bois (pour la *Gazette des Beaux-Arts*). — S. 1869. Onze gravures sur bois, même numéro : Dessins de MM. J. L. Brown ; J. Brion, Chifflant, Ed. Frère, Schenck, Servix et Veyrassat (pour l'*Année illustrée*, les *Travailleurs de la mer*, etc.) ; — Trois gravures sur bois, même numéro : *Deux sujets*, d'après Frans Hals (pour la *Gazette des Beaux-Arts*) ; — *Le quai d'Anjou*, dessin de M. Daubigny (pour *Paris-Guide*). — S. 1870. *La marchande de pankoafs*, d'après Rembrandt, gravure sur bois. — S. 1874. *Portrait de M. J. L...*, fusain ; — *Portrait de M. R...*, fusain ; — *La Victoire*, d'après H. Regnault, gravure sur bois (pour la *Gazette des Beaux-Arts*) ; — *Le bon bock*, d'après M. Manet, dessin de l'auteur, gravure sur bois ; — *Les dernières cartouches*, d'après M. de Neuville, dessin de l'auteur, gravure sur bois (pour l'*Album Bœtzel*).—S. 1875. *Portrait de Mme F...*, fusain ; — *Portrait de M. Bosch, guitariste espagnol*, fusain ; — *Splendeur et misère*, d'après Duez, fusain ; — *Quinze gravures sur bois*, dessins de l'auteur (pour l'*Influence de la pression de l'air sur la vie de l'homme* par le docteur Jourdanet). — S. 1876. *Portrait du duc Decazes*, fusain ; — *Grandeur et misère*, d'après Duez, dessin de l'auteur, gravure sur bois. — S. 1877. *Portrait du comte F. Decazes*, fusain ; — *Portrait de M. E. Decazes*, fusain (appartiennent au duc Decazes) ; — *Portrait de M. Thiers*, dessin du graveur, gravure sur bois. — S. 1878. *La mare aux canards, panneau décoratif*, fusain ; — *La Saint-Hubert au Parc-aux-Bœufs avant le départ*, fusain ; — *Quatre gravures sur bois*, d'après Tripole. — S. 1879. *Portrait de M. E. Catelain*, fusain ; — *Une gorge près de Roquebrune* (Alpes-Maritimes), fusain ; — *Portrait de M. Gambetta*, dessin du graveur, gravure sur bois. — S. 1880. *Une baigneuse*, peinture ; — *Laveuses près de la Méditerranée*, fusain ; — *Portrait de Mme ****, fusain ; — *Ville d'Avray*, d'après Corot, eau-forte. — S. 1881. *Portrait de M. Gambetta*, fusain ; — *Portrait de M. Moussard*, fusain. — S. 1882. *Portrait de M. E. Blanc*, fusain ; — *Portrait de M. Besnier*, fusain.

Bœtzel (Mlle Hélène), fille du précédent, graveur. (Voyez : tome I^{er}, page 105). Boulevard de Clichy, 11. — S. 1868. *Les petits musiciens ambulants*, dessin de M. E. Feyen, gravure sur bois (pour la *Gazette des Beaux-Arts*).—S. 1869. *Après Sadowa*, dessin de M. Jundt, gravure sur bois (pour le *Monde Illustré*). — S. 1870. *Après la pluie*, d'après le tableau de M. Schenck, gravure sur bois. — S. 1872. *Lisière de bois*, dessin de M. C. Jacque, gravure sur bois. — S. 1873. *Portrait de femme*, d'après Frans Hals, gravure

sur bois. — S. 1874. *Tigres*, dessin de M. Feyen Perrin, d'après M. E. Delacroix, gravure sur bois. — S. 1875. *Six gravures sur bois*, dessins de M. E. Bœtzel (pour l'*Influence de la pression de l'air sur la vie de l'homme*, par le docteur Jourdanet). — S. 1879. *Trois gravures sur bois* (pour la *Gazette des Beaux-Arts*)

* Bœtzel (Emile), peintre, né à Paris, élève de MM. E. Bœtzel et Henner. — Rue des Martyrs, 74. — S. 1880. *Portrait*; — *Coq de Bruyère*, fusain.

Bogino (Frédéric-Louis), sculpteur. (Voyez : tome I^{er}, page 106). — Rue du Moulin-Vert, 51, à Plaisance. — S. 1868. *Jeune homme portant un vase*, statue plâtre. — S. 1870. *Le Génie*, statue plâtre. — S. 1873. *Le guetteur*, statue plâtre ; — *Portrait de Mme J. Janin*, buste terre cuite. — S. 1874. *Le Christ au Jardin des Oliviers*, groupe plâtre ; — *Portrait de M. de S...*, buste terre cuite. — S. 1875. *Jeune homme portant une amphore*, statue marbre (Ministère des beaux-arts) ; — *Portrait de M. Guillot de Saimbris*, buste marbre ; — *Portrait de Mme de la B...*, buste terre cuite. — S. 1876. *Portrait de Mme la baronne de Caters, née Lablache*, buste plâtre ; — *Monument érigé à la mémoire des soldats morts pour la France pendant les journées des 16 et 18 août 1870, à Gravelotte, Saint Pirrat, Sainte-Marie-aux-Chênes; Rezonville et Mars-la-Tour*, groupe plâtre (modèle du monument inauguré à Mars-la-Tour, le 2 novembre 1875). — S. 1877. *Portrait de Mme la baronne de Caters*, buste terre cuite. — S. 1879. *Bas-reliefs du piédestal du monument commémoratif érigé à Mars-la-Tour* (souscription nationale), deux modèles, plâtre bronzé. — S. 1880. *Jeanne-d'Arc au bûcher*, statue plâtre. — S. 1881. *Antoine-César-Becquerel, membre de l'Académie des sciences*, buste marbre (pour l'Institut). — S. 1882. *Portrait de M. Gréoin*, buste terre cuite. — Cet artiste a exécuté : *La Paix*, fronton en pierre du pavillon Marsan, aux Tuileries.

* Bogino (Emile-Louis-Démétrius), sculpteur, né à Paris, élève de son père et de M. Jouffroy. — Rue du Moulin-Vert, 59, à Plaisance. — S. 1876. *Un Niobide*, statue plâtre. — S. 1877. *Clio*, statue plâtre. — S. 1878. *Le serment d'Oreste*, statue plâtre. — S. 1879. *Le dernier chant du barde*, statue plâtre.

Bouly (Mme M. Gervais), peintre. (Voyez : tome I^{er}, page 106). — Rue de Seine, 21. — S. 1868. *L'hiver, la mort du petit oiseau*. — S. 1870. *Raisins* ; — *Lilas*.

* Boux (Léon), sculpteur, né à Bar-le-Duc (Meuse), élève de M. Jean Debay. — Passage des Favorites, 29. — S. 1868. *Bacchante*, médaillon décoratif, faïence ; — *Mercure enfant*, buste terre cuite. — S. 1872. *Portrait de Mme ****, médaillon terre cuite. — S. 1873. « *Tandis que maman cause* », statuette terre cuite ; — *La présentation*, bas-relief terre cuite. — S. 1876. *Lorraine*, 1871, médaillon terre cuite. — *Folie*, médaillon terre cuite. — S. 1879. *Le loup*, tête terre cuite. — *L'agneau*, tête terre cuite. — S. 1880. *La cigale*, buste bronze ; — *La fourmi*, buste bronze. — S. 1881. *Harpagon*, buste plâtre ; — *La vigne*, buste terre cuite. — S. 1882. *Le maître d'école*, buste terre cuite ; — *L'écolier*, buste plâtre.

Boichard (Alcide), peintre. (Voyez : tome I^{er}, page 107). — Rue Bochard-de-Saron, 9. — S. 1868. *La marée montante* ; — *Une partie de jonchets*. — S. 1869. *Les joies maternelles* panneau décoratif. — S. 1879. *Le Rédempteur*.

* Boichard (Georges-Lucien), peintre, né à Paris, élève de M. Bonnat. — Rue Denfert-Rochereau. 77. — S. 1880. *Une source* (appartient à M. Berteaux). — S. 1881. *Etude*.

* Boichot, peintre-dessinateur. Cet artiste a pris part aux expositions suivantes : — S. 1806. *Mars et Vénus surpris par Vulcain*, dessin. — S. 1810. *Une pompe en l'honneur d'Isis*. — S. 1812. *Quatre sujets allégoriques*. — S. 1814. *Pompe asiatique*, d'après la description d'Apulée. — S. 1817. *Lacédémoniennes sur les bords de l'Eurotas*. Ce dessin fait partie de la collection destinée à orner la traduction de Xénophon, publiée par M. Gail.

Boileau père (Louis-Auguste), architecte. (Voyez : tome I^{er}, page 107). — Rue de Seine, 11. — S. 1868. *Eglise de Notre-Dame-de-France, à Londres*, six dessins, même numéro : 1° Plan du rez-de-chaussée et des tribunes ; — 2° Plan du sous-sol ; — 3° Plan de l'ossature des voûtes et du comble ; — 4° Coupe ; — 5° Elévation des arcs de l'ossature ; — 6° Vue perspective de l'intérieur. — S. 1869. *Construction spéciale pour magasin de nouveautés avec habitation, écuries et remises*, quatre dessins, même numéro : 1° Plan du rez-de-chaussée et des étages du magasin ; — 2° Plan des étages d'habitation ; — 3° Coupe ; — 4° Façades.

Boileau fils (Louis-Charles), architecte. (Voyez : tome I^{er}, page 108) — Rue de Sèvres, 38. — S. 1860. *Projet d'église pour la ville de Lille*, cinq dessins même numéro : Plan ; — Façade principale et façade postérieure ; — Façade latérale ; — Coupe longitudinale ; — Coupe transversale. — S. 1870. *Projet d'hôtel-de-ville pour la commune de Periers* (Manche), six dessins même numéro : 1° à 3° Plans divers ; — 4° Elévation de la façade principale ; — 5° Coupe transversale de la façade postérieure ; — 6° Coupe transversale ; — *Projet d'église pour la ville de Grenoble*, neuf dessins même numéro : 1° et 2° Plans ; — 3° et 4° Elévation de la façade et de l'abside ; — 5° Elévation latérale ; — 6° et 7° Coupe longitudinale, coupe transversale ; — 8° Elévation perspective de la façade ; — 9° Vue perspective indiquant le mode de construction. — S. 1874. *Galerie de tableaux dans les magasins du Bon-Marché*, quatre cadres : 1° et 2° Plan, coupes transversale et longitudinale ; — 3° Plafond développé ; — 4° Vue perspective (réexp. en 1878). — S. 1875. *Bâtiment d'écurie ; façade d'un hôtel* ; — *Plan d'un grand magasin, lanterne centrale et escalier d'un grand magasin ; — Palais d'Exposition pour les Arts et l'Industrie*. — S. 1878. *Décoration d'une chapelle dans l'église Saint-Sauveur, à Belléme* (Orne), neuf châssis : 1° Plan et balustrade ; — 2° 3° 4° Elévations ; — 5° 6° 7° Détails ; — 8° 9° Vues perspectives. — S. 1880. *Ecole de garçons pour l'Isle-Adam* (Seine-et-Oise).

Boilvin (Emile), peintre ; méd. 3° cl. 1877 ; 2° cl. 1879. (Voyez : tome I^{er}, page 109). — Rue des Beaux-Arts, 5. — S. 1868. *Harangue de maistre Janotus, de Bragmardo, faicte à Gar-*

gantua pour réclamer les cloches. — S. 1869. Panurge. — S. 1870. Louis XI en prière. — S. 1873. Portrait de femme, d'après Frans Hals ; — Le bain, d'après Wouwermans ; — Hérodiade, d'après M. H. Lévy, eaux-fortes ; — Portrait de petit garçon, d'après Drouais ; — Vertumne et Pomone, d'après Boucher ; — Portrait de petite fille, d'après Drouais, eaux-fortes. — S. 1874. Metz, 8 octobre 1870 ; — Le triomphe de Vénus, d'après Boucher, eau-forte ; — La dame au parasol, d'après Lancret, eau-forte. — S. 1876. « Allons, en chasse ! » ; — Six eaux-fortes : L'entrée au village ; — La cuisine de Mme Lefrançois ; — Promenade d'Emma et de Rodolphe ; — Rencontre d'Emma et du précepteur ; — La chambre de l'hôtel de Rouen ; — La veillée de la morte (pour une édition de Mme Bovary) ; — Trois eaux-fortes : Orpha prend congé de Noémie et de Ruth, d'après M. Bida ; — Cul-de-lampe, d'après le même (réexp. en 1878). — S. 1877. Dix eaux-fortes : Education de Gargantua ; — Bataille contre Pichrocole ; — Rencontre de Panurge ; — Dispute entre Panurge et Thaumaste ; — Panurge mange son blé en herbe ; — Songe de Panurge ; — Les moutons de Dindenault ; — Pantagruel dans l'île des Papimanes ; — Le tribunal de Grippeminaud ; — Panurge présenté à la dive bouteille par Bacbuc, dessins du graveur (pour une édition de Rabelais) (réexp. en 1878). — S. 1878. Et dixit fratribus suis : Ego sum Joseph, d'après M. Bida, gravure. — Le perroquet, aquarelle (appartient à M. Templier). — S. 1879. La Vierge aux Saints-Innocents, d'après Rubens, gravure ; — Agacerie, d'après une aquarelle du graveur. — S. 1880. Les Muses, la Poésie lyrique, dessin ; — Les fils des armures, dessin ; — La nourrice, dessin (pour une édition des poésies de M. F. Coppée, appartient à M. Lemerre) : — La mère de Tobie, d'après M. Bida. — S. 1881. Bacchus et Ariane, d'après M. Ranvier ; — Aman et Esther, d'après M. Bida, gravures. — S. 1882. Dix eaux-fortes : Les Muses ; — La poésie lyrique ; — Le banc ; — La grève des Forgerons ; — Intimité ; — La nourrice ; — Le pêcheur à la ligne ; — Les fils des armures ; — La trêve ; — La lettre du mobile breton (compositions pour les poésies de M. F. Coppée.)

* BOILLIVUS, architecte provençal. Il construisit à Marseille l'église de Maguellonne qu'il acheva en 1178, comme l'indiquait une inscription qu'on lisait encore à la fin du XVIIe siècle sur une des façades de cet édifice. — Consultez : Félibien, Recueil historique.

BOILLY (Eugène), peintre. (Voyez : tome Ier, page 109). — Rue de l'Université, 11, à Toulouse. — S. 1869. Saint-Joseph et l'Enfant Jésus.

* BOIRLEAU (Mlle Marie), peintre, née à Limoges (Seine-et-Oise), élève de Mmes Baraton et Dalpayrat. — Route de Lyon, 13, à Limoges. — S. 1878. Mme Vigée-Lebrun, d'après Mme Vigée-Lebrun, porcelaine ; — Carmela, italienne, porcelaine. — S. 1879. Fleurs des champs, d'après M. Bouguereau, porcelaine. — S. 1880. Portrait de Mme B..., porcelaine. — S. 1882. Portrait, porcelaine.

* BOISCHEVALIER (Paul-Eugène de), graveur, né à Louveciennes (Seine-et-Oise). — Rue Montalivet, 10. — S. 1877. Moutons, eau-forte. — S. 1878. Moutons, gravure.

* BOISLECOMTE (Edmond de), peintre, né à Arras (Pas-de-Calais), élève de MM. J. P. Laurent et Rivey. — Rue Poncelet, 26. Ternes. — S. 1879. Le dédaigneux ; — Le palier des exécutions à l'Alhambra de Grenade. — S. 1880. Enceinte de l'église des Templiers-de-Luz (Hautes-Pyrénées), aquarelle ; — Diogène ; — Irréguliers carlistes dans l'enceinte de l'église des Templiers à Luz. — S. 1881. Espada. — S. 1882. Un ajusteur ; — Fourbus !...

BOISSEAU (Emile-André), sculpteur, méd. 2e cl. 1880. (Voyez : tome Ier, page 110) — Avenue de Ségur, 53. — S. 1868. Portrait de M. H. C..., médaillon marbre. — S. 1869. La fille de Celuta pleurant son enfant, statue plâtre ; — Dupin, procureur général à la Cour de cassation, statue bronze (pour la ville de Varzy). — S. 1870. Portrait de Mme B..., buste marbre. — S. 1872. La fille de Céluta pleurant son enfant, groupe marbre ; — Marguerite après sa faute, statue plâtre. — S. 1873. L'adolescence, première émotion, statue plâtre. — S. 1874. Portrait de Mme P..., buste plâtre (en collaboration avec M. Amy) ; — Figaro, statue plâtre (pour l'hôtel du Journal le Figaro). — S. 1875. Portrait de M. H. Parent, buste marbre ; — Portrait de Mme M. Oudot, buste plâtre. — S. 1876. L'adolescence, statue marbre (réexp. en 1876). — L'Amour captif, statue plâtre. — S. 1877. Portrait de Mme E. G..., buste marbre ; — Portrait de M. C. S..., buste plâtre. — S. 1878. Le Génie du mal, statue plâtre. — S. 1879. Grasset aîné, conservateur du musée de Varzy (Nièvre), buste bronze. — S. 1880 Le Génie du mal, statue marbre ; — Le crépuscule, groupe plâtre. — S. 1881. Portrait de Maurice G..., buste marbre. — S. 1882. Une japonaise, buste marbre et bronze ; — Isabelle d'Este, buste marbre.

* BOISSEAU (Mlle Léopoldine), peintre, née à Tours (Indre-et-Loire), élève de M. Poitevin. — Rue de Lancry, 50. — S. 1877. L'enfant grondé, d'après Greuze, porcelaine. — S. 1878. L'automne, d'après M. H. Pille, porcelaine ; — Intérieur d'une cuisine, d'après Drolling, porcelaine. — S. 1880. Portrait de Mlle L..., miniature ; — Portrait de M. J. B..., émail.

* BOISSIÉ (Mlle Marie-Gabrielle-Pauline), peintre, née à Lisle-en-Jourdain (Gers), élève de Mme Thoret. — Rue de Sèvres, 11. — S. 1879. Portrait de Mme L. C..., porcelaine. — S. 1880. Portrait de Mlle S. L..., porcelaine ; — Pêcheuse, porcelaine. — S. 1882. Satyre enlevant une bacchante, d'après Cabanel, porcelaine.

* BOISSIER (Mme), née Julienne-Marie Roussuge, peintre, née à Paris en 1777, élève de son mari André-Claude Boissier. (Voyez ce nom au tome Ier, page 111). On doit à cette dame : un Christ en croix, tableau de 12 pieds sur 6 ; — Saint Jean l'évangéliste ; — La Vierge ; — La Madeleine, qui se trouve dans l'église Saint-Jean, à Château-Gontier ; — La Vierge visitant Sainte-Elisabeth.

* BOISSIÈRE (Mme Mathilde-Marguerite-Augustine), peintre, née à Lille (Nord), élève de M. Denis. — Avenue de la Reine-Hortense, 1. — S. 1875. Portrait de Mme L..., porcelaine. — S. 1877. Le réveil, d'après M. Jalabert, porcelaine.

* Boisson (Léon), graveur, né à Nimes (Gard), élève de M. Henriquel. — Rue d'Hauteville, 92. — S. 1876. *Saint Jean* (fragment de la Belle-Jardinière), d'après Raphaël, gravure au burin. — S. 1882. *La Vierge et l'Enfant Jésus*, d'après J. Ballini, gravure sur bois.

* Boissonade (Mme), née Julie Cantrelle, peintre, née à Paris, élève de Balleroy. — Rue des Lombards, 31. — S. 1879. *Campanules*, d'après M. C. Labbé, faïence ; — *Rose*, d'après le même, faïence. — S. 1882. *Hallali*, d'après Jadin, faïence ; — *Le taureau*, d'après P. Potter, faïence.

* Boisvils (Edmond de), peintre, né à Arras (Pas-de-Calais), élève de MM. A. Gallier et Rivey. — Rue de Berlin, 38. — S. 1869. *Objets persans*, aquarelle. — S. 1870. *Basse-cour de château*, aquarelle. — *Annibal*, aquarelle. — S. 1875. *Au bois de Crézecques*. — S. 1876. *Au sommet Lutz* (Hautes-Pyrénées).

* Boitelet (Mlle Marie-Louise), peintre, née à Guéret (Creuse), élève de Mme D. de Cool. — Carrefour de l'Odéon, 4. — S. 1878. *Portrait du docteur G. d'Hercourt*, porcelaine. — S. 1880 *Portrait de M. C. L...*, porcelaine.

Boitte (François-Louis-Philippe), architecte ; Méd. 1re cl. 1872. (Voyez : tome Ier, page 3). — Rue Gay-Lussac, 42. — S. 1868. *Deux aquarelles*, même numéro : *Décorations murales, à Pompéi*. — S. 1872. *Temple de la Victoire Aptère, à Athènes :* 1° Etat actuel, un cadre ; — 2° Restauration, cinq châssis. — S. 1875. *Restauration de la sépulture de Henri de Bourbon, prince de Condé, dans le transept sud-est de l'église Saint-Paul, à Paris, et dont l'œuvre sculpturale en bronze de Pierre Sarrazin, est actuellement au château de Chantilly*. Plan, élévation, perspective. — S. 1878 *Restauration du mausolée du connétable Anne de Montmorency*, quatre châssis : 1° Plans, vue perspective ; — 2° Coupe ; — 3° Façade ; — 4° Détails ; — *Restauration du cénotaphe de Catherine - Charlotte de la Trémoille, première femme du grand Condé*. — Exposition universelle de 1878 : *Monument en cours d'exécution, élevé au général Juchault de la Moricière, dans la cathédrale de Nantes*, quatre châssis : 1° Plans ; — 2° Coupe longitudinale ; — 3° Façade principale ; — 4° Façade latérale (en collaboration avec M. Dubois). — S. 1880 *Vue de la galerie Henri II, palais de Fontainebleau*, aquarelle. — *Vue du palais Sciarra, à Rome* ; — *Tombeau dans l'église de Santa-Croce*. — S. 1881. *Tribune de la chapelle de la Trinité, à Fontainebleau*. — S. 1882. *Travée géométrale de la galerie de François Ier, château de Fontainebleau* (appartient à M. le comte de Chauveau).

* Boldère ou Boldotre (Pierre), « maistre architecte et maçon », succéda à Pierre de Beaujeu comme architecte de la cathédrale d'Auch. Il exerçait ces fonctions en 1573. — Consultez : P. Lafforgue, *Artistes en Gascogne*.

* Boldoytre (Méric), architecte, sans doute parent du précédent, car c'est le même nom orthographié de deux façons, si peu différentes qu'il n'y a pas à en tenir compte. En 1536, les travaux de la cathédrale d'Auch étaient dirigés par Méric Boldoytre. Dans les comptes des consuls de cette ville, il est qualifié de « mestre de lobro ». A cette époque il fut choisi comme expert pour la vérification de travaux que la commune faisait exécuter à la porte de Treille. Les consuls lui offrirent à cette occasion, une collation, composée de pain et de vin blanc. En 1547, Boldoytre était mort ou avait été remplacé par Jean de Beaujeu. — Consultez : P. Lafforgue, *Artistes en Gascogne*.

* Bôle (Mlle Jeanne), peintre, née à Paris, élève de M. Chaplin et de Mlle M. Nicolas. — Rue Godot-de-Mauroy, 39. — S. 1870. « *Quinze ans* ». — S. 1873. *L'alphabet de Claudine*. — S. 1874. *Le bilboquet*. — S. 1875. *Deux amis ;* — *Allant à l'école*. — S. 1876. *A la fontaine*. — S. 1877. *Les enfants chez la sorcière*. — S. 1878. *Sur la terrasse*. — S. 1879. *A la promenade* ; — *Le tambour crevé*. — S. 1880. *Portrait de M. *** ;* — *Avant la danse*. — S. 1882. *Odette*.

* Bommart (Philippe-Alexandre-Louis), architecte, né à Douai (Nord), le 25 octobre 1750, mort le 30 décembre 1818. Il a construit plusieurs édifices dans sa ville natale, notamment la grande salle de l'Hôtel-de-Ville, la restauration de la salle de spectacle, et la décoration de plusieurs places publiques. — Consultez : Duthilleul, *Galerie douaisienne*.

* Boitte (Anatole-Gosselin de), peintre, né à Châteaudun (Eure-et-Loir), élève de Gleyre. — Rue des Huguenots, 17, à Orléans. — S. 1869. *Un lièvre, nature morte*. — S. 1870. *Nature morte*. — S. 1879. *Saules*, fusain. — S. 1880. *Les bords du Sichon* (Allier), fusain.

* Bompard (Maurice), peintre, né à Rodez (Aveyron), élève de M. H. Schmidt ; Méd. 3e cl. 1880. — Boulevard Saint-Germain, 80. — S. 1878. *Portrait de M. H. B...* ; — *Portrait de M. Théodore de Banville*. — S. 1879. *Portrait du docteur G. de Montfumal* ; — *Portrait de M. J. B...* — S. 1880. *Etude d'oiseaux, nature morte ;* — *Le repos du modèle* (acheté par l'Etat). — S. 1881. *Un début à l'atelier*. — S. 1882. *Un cul-de-jatte*.

* Bon (Jean). Ces mots : « *Joannus Bonus* », sont gravés sur un des murs de l'église Saint-Trophime, à Arles. (Lance, *Les Architectes français*).

* Bonaparte (Mlle Jeanne), graveur, née à Paris, élève de l'Ecole nationale de dessin et de M. Cougny. — Rue de Varennes, 9. — S. 1878. *Chaumières bourguignonnes*, d'après M. C. Jacque, gravure sur bois ; — *Portrait de l'auteur*, médaillon plâtre.

* Bonaventure (Nicolas), architecte, vivait à la fin du XVIe siècle. Il a fait l'une des trois fenêtres du fond du chœur de la cathédrale de Milan, celle du milieu. — Fr. Piroveno, *Milano, nuova descrizione*.

* Bonaventure (Philippe), architecte. Il fut appelé en 1388, à Milan, pour diriger les travaux du fameux dôme. La permission de sortir de France pour se rendre en Italie lui fut accordée le 8 juin 1389, et pendant huit ans il fut l'architecte de la cathédrale. — Consultez : Giulini, *Memorie spettanti alla storia di Milano*.

* Boncourt, obtient le grand prix d'architecture en 1724, sur un *Projet de maître-autel pour une cathédrale*. C'est tout ce que dit le *Dictionnaire des architectes*.

* Bondy (Olivier de), peintre, né à Paris, élève de M. Harpignies. — Rue d'Anjou, 42. —

S. 1876. *Le moulin de Cors, bords de la Creuse* (Indre). — S. 1877. *La plage du Moulcau, bassin d'Arcachon* (Gironde). — S. 1878. *Falaises de Fontenailles* (Calvados). — S. 1879. *Le fort de Socoa, baie de Saint-Jean-de-Luz* (Basses-Pyrénées). — S. 1881. *La « Via dritta », à Bordighera* (Italie). — S. 1882. *Vue des Buttes-Chaumont.*

* Bonet (Mme), née Marie Mesnil, peintre, née à Paris, élève de Mlle Jacquemard et de Mme Dukett. — Rue Marie-Louise, 10. — S. 1877. *Tête d'étude*, porcelaine. — S. 1878. *Etude, d'après M. Laporte*, porcelaine ; — *Portrait de M. H. J...*, porcelaine. — S. 1879. *Portrait de Mme C. G...*, porcelaine ; — *Portrait de Mlle L. C...*, porcelaine.

* Bonfils (Gaston), peintre, né à Menton (Alpes-Maritimes), élève de A. et L. Glaize. — Rue de Vaugirard, 95. — S. 1878. *Moine en prière.* — S. 1879. *Le repas d'Antonio.* — S. 1880. *Portrait de M. H. Pasquier.*

* Bonheur (Germain-René), peintre, né à Paris, mort en 1882, élève de M. Gérôme. — Quai des Imberts, à Blois. — S. 1874. *Lisière de bois.* — S. 1875. *La lande de Bosi, en Sologne* ; — *Le printemps.* — S. 1878. *Temps gris aux environs de Bracieux* (Loir-et-Cher). — S. 1879. *La mare du clos Lavallière aux environs de Blois.*

Bonheur (François-Auguste), peintre, mort subitement en chemin de fer, à Bellevue, en février 1884. (Voyez : tome I^{er}, page 116). — A Magny-les-Hameaux, près Chevreuse. — S. 1868. *Le berger et la mer* ; — *Environs de Jalleyrac* (Auvergne). — S. 1869. *Le chemin perdu, souvenir des Pyrénées.* — S. 1874. *Souvenir d'Auvergne.* — S. 1875. *Avant la pluie.* — S. 1878. *Vallée de la Jordanne* (Cantal) ; — *Animaux et paysage.* — S. 1879. *Intérieur de forêt* ; — *Le col de Cabre* (Cantal). — S. 1880 *Le retour de la foire* ; — *Chevaux au pâturage.* — S. 1882. *Paysage et animaux.*

Bonheur (Isidore-Jules), frère du précédent, sculpteur. (Voyez: tome I^{er}, page 116). — Rue de Crusol, 14. — S. 1868. *Dromadaire*, bronze ; — *Tigre royal*, plâtre. — S. 1869. *Lionne et ses petits*, bronze ; — *Bœuf et chien*, plâtre. — S. 1870. *Bœuf et chien*, groupe bronze ; — *Cheval percheron*, plâtre. — S. 1872. *Jument et poulain*, groupe bronze ; — *Vache romaine*, bronze. — S. 1873. *Pépin-le-Bref dans l'arène*, groupe plâtre. — S. 1874. *Pépin-le-Bref dans l'arène*, groupe bronze. — S. 1875. *Tête de chien courant*, plâtre ; — *Tête de chien d'arrêt*, plâtre ; — *Cora, chienne d'arrêt*, plâtre. — S. 1876. *Un lion*, plâtre ; — *Cora, chienne d'arrêt*, bronze. — S. 1877. *Le dénicheur de tigres*, statue plâtre. — S. 1878. *Cheval de course*, groupe plâtre ; — *Cheval de manège*, groupe plâtre. — S. 1879. *Un cavalier, époque de Louis XV*, bronze ; — *Un jockey*, bronze. — S. 1880. *Cavalier arabe*, bronze ; — *Maquignon*, bronze. — S. 1881. *Paysan conduisant un taureau*, groupe cire. — S. 1882. *Cavalier romain*, plâtre ; — *Le saut de la haie*, plâtre.

Bonheur (Mlle Marie-Rosa), sœur des précédents, peintre. (Voyez: tome I^{er}, page 115). — A By (Seine-et-Marne). — S. 1869. *Les deux taureaux et la grenouille*, aquarelle (appartient à M. le baron de Boissieu).

Bonhommé (François), peintre, mort en 1880. (Voyez : tome I^{er}, page 116). — Rue Troyon, 26, à Sèvres. — S. 1868. *Deux gravures typographiques*, même numéro : *La nouvelle fonderie de Toulon* ; — *Les soldats de l'industrie*, lithographie ; — *Deux lithographies*, même numéro. — S. 1869. *La coulée de la fonte de fer au bois, un jour de fête, ancienne méthode*, dessin ; — *Un atelier de fonderie dans les chantiers de la marine impériale, nouvelle méthode*, dessin. — S. 1870. *Forges d'Indret, forgeage de l'arbre coudé d'une machine navale de 1,200 chevaux, au moment d'une chaude*, dessin (appartient à l'Ecole normale du génie maritime) pour *l'Histoire pittoresque de la métallurgie*, par M. Bonhommé ; — *Fonderie d'Indret, coulée d'un cylindre en fonte de fer, d'une machine navale de 1,200 chevaux*, dessin (appartient à l'école normale du génie maritime, pour *l'Histoire pittoresque de la métallurgie*, par M. Bonhommé. — S. 1873. *Les Grevles noeres, manœuvre du marteau pilon, méthode moderne*, dessin aquarelle. — S. 1875. *La bibliothèque du maire de Sèvres, pendant l'hiver de 1870 à 1871, hauteurs de Ville-d'Avray* (Seine-et-Oise), aquarelle (appartient à M. L. Journault) ; — *Coulée du fer fondu*, gravure. — S. 1879. *Une ville houillière et ferronnière*, aquarelle (appartient à M. Carpentier) ; — *Serment judiciaire*, aquarelle (appartient à M. F. Bracquemont). — S. 1880. *Architecture d'usine, une forge*, dessin ; — *Les mineurs sur la benne à chapeau*, aquarelle ; — *Envahissement de l'Assemblée nationale, le 15 mai 1848* ; — *La barricade du pont du Temple, juin 1848.*

Boniface (Emile), peintre. (Voyez : tome I^{er}, page 117). — A Montmorency (Seine-et-Oise). — S. 1873. *Les orphelins, souvenir de la baie de Cancale* (Ille-et-Vilaine).

* Boniface (Mlle Irma), peintre, née au Cateau (Nord). — Rue Saint-Jacques, 220. — S. 1878. *Une parisienne.* — S. 1879. *Jean Valjean.*

* Boniface (Pierre), architecte ; il était en 1388 l'un des maîtres d'œuvres de la cathédrale de Limoges et avait pour collaborateur Jean Damnand. Son salaire était de trois sous quatre deniers par jour. Pierre Boniface avait succédé à Jean Placen. — Consultez : l'abbé Arbillot, *Cathédrales.*

* Bonfin, architecte. Il fut chargé en 1756 de construire le théâtre de la porte Dauphine, à Bordeaux. En 1773, il devint contrôleur des travaux du Grand-Théâtre, dont Louis était l'architecte en chef. Bonfin construisit aussi, en 1778, le *Château royal*, de Bordeaux, destiné à la résidence de l'archevêque prince de Rohan-Guémenée. Pendant la Terreur, ce château devint le siège du tribunal révolutionnaire, et en 1808 Napoléon I^{er} en fit un palais impérial. Il a bâti la mairie de Bordeaux en collaboration avec Etienne. — Consultez: Detchéverry, *Théâtres de Bordeaux.*

Bonirote (Pierre), peintre. (Voyez : tome I^{er}, page 117). — Palais Saint-Pierre, à Lyon. — S. 1870. *Le récit d'un pêcheur* ; — *Femme grecque à la porte de l'église.*

* Bonjean (Mlle Antoinette-Louise), peintre. — Rue Coulaincourt, 21. — S. 1879. *Giroflées.* — S. 1881. *Nature morte.* — S. 1882. *Paysage* ; — *Nature morte.*

Bonnaffé (Jules), sculpteur. (Voyez : tome I^{er}, page 117). — Rue de la Faisanderie, 48, à Passy. — S. 1878. *Terpsichore*, statue marbre.

Bonnard (Jacques-Charles), peintre de paysages et architecte. (Voyez au tome I^{er}, page 117). Comme paysagiste il a pris part aux expositions suivantes : S. 1822. *L'entrée de l'ancien palais de la république de Florence*. — S. 1824. *Vue de l'abbaye des Camaldules, en Toscane ; — Forêt de sapins dans les montagnes de la Toscane ; — Vue des restes du port d'Horacius Coclès, à Rome ; — Apparition de Francesca, à Alp ; — Vue de Nice, prise de la route de Gênes ; — Paysage composé, partie de la ville de Florence ; — Vue de la loge des Lanzi, à Florence.*

* Bonnard (Jean), architecte. Dans le registre de l'Espagne du roi Charles IX, année 1572, conservé aux archives nationales, on lit cet article : « A Jehan Bonnard, architecte dud. seig^r, 100 liures en considération de ses seruices journaliers. 30 nouembre ». Consultez : Jal, *Dictionnaire critique*.

Bonnassieux (Jean), sculpteur. (Voyez : tome I^{er}, page 118). — Exposition universelle de 1878 : *David*, statue bronze. — On doit aussi à M. Bonnassieux : *Le duc de Luynes*, buste en marbre pour la bibliothèque Nationale ; — *Le Père Lacordaire*, buste en marbre, pour le palais de l'Institut ; — *le R. P. Lacordaire*, statue bronze, inaugurée le 10 juin 1875, à Flavigny (Côte-d'Or) ; — *Notre-Dame des étudiants*, statue pierre, pour l'église Saint-Sulpice, à Paris ; — *Mgr Darboy*, statue marbre, pour l'église Notre-Dame de Paris ; — *Le Sage accueille la Vérité et repousse l'Erreur*, couronnement de l'un des frontons du pavillon Marsan des Tuileries ; — *La Vierge*, statue marbre, pour l'église Saint-François-Xavier.

Bonnat (Léon), peintre. O. ✻ 1874. (Voyez : tome I^{er}, page 118). — Rue Bassano, 48. — S. 1869. *L'Assomption* (pour la chapelle de la Vierge, dans l'église Saint-André, de Bayonne). — S. 1870. *Femme fellah et son enfant ; — Une rue à Jérusalem* (réexp. en 1878, appartient à M. F. Pascault). — S. 1872. *Cheiks de l'Akabah* (Arabie Pétrée) ; — *Femme d'Ustaritz* (pays basques). — S. 1873. *Barbier turc* (appartient à M. Schwabacher) ; — *Scherzo* (réexp. en 1878, appartient à Mme Garfunkel). — S. 1874. *Le Christ* (pour l'une des salles de la cour d'Assises, au Palais-de-Justice de Paris), réexp. en 1878 ; — *Portrait de Mlle D...* (réexp. en 1878) ; — *Les premiers pas*. — S. 1875. *Portrait de l'auteur ; — Portrait de Mme Pasca* (réexp. en 1878). — S. 1876. *Barbier nègre, à Suez*, réexp. en 1878 (appartient à M. Sourigues) ; — *La lutte de Jacob*. — S. 1877. *Portrait de M. Thiers* (réexp. en 1878). — S. 1878. *Portrait du comte de Montalivet ; — Portrait de Mme la comtesse de V... — Exposition universelle de 1878 : Tenerezza* (appartient au baron M. Springer.) ; — *Non piangere* (appartient à M. Pascault) ; — *Portrait de Don Carlos ; — Portrait de Mme P. B... ; — Portrait de Mme F. B... ; — Portrait de Mme P. C... ; — Portrait de M. Robert Fleury*, membre de l'Institut ; — *Le Christ ; — La Justice entre le Crime et l'Innocence* (provient de l'une des salles de la cour d'Assises du Palais-de-Justice de Paris) ; — *Génies portant des cartouches sur lesquelles sont écrit Jus et Lex* (même provenance) ; — *Génies tenant les attributs de la Force et de la Justice* (même provenance). — S. 1879. *Portrait de M. V. Hugo ; — Portrait de miss Mary S...* — S. 1880. *Job ; — Portrait de M. Grévy*, président de la République. — S. 1881. *Portraits de feu Léon Coguiet ; de Mme la comtesse Potocka*. — S. 1882. *Portrait de M. Puvis de Chavannes.*

* Bonnaud (Frédéric), peintre, né à Marseille (Bouches-du-Rhône), élève de M. Ribot. — Rue Bochard-de-Saron, 9. — S. 1879. *En Provence*. — S. 1880. *Poissons*. — S. 1882. *Poisson* (appartient à Mme F...) ; — *Trop tard !*

* Bonnavaine (Nicolas), architecte. En 1377, il reçut des honoraires en sa qualité de maître des œuvres du duc de Bourgogne, Philippe-le-Hardi. — Consultez : Lance, *Les Architectes français*.

* Bonne-Ame (Guillaume), architecte. Lanfranc, religieux de l'abbaye aux Hommes, de Caen, ayant été nommé archevêque de Cantorbéry en 1070, il chargea Bonne-Ame, son successeur, de terminer la construction de l'église de ce monastère, qu'il avait commencée. — Consultez : Lance, *Les architectes français*.

* Bonneau, architecte. Il fut, avec Convers, l'architecte de l'église Saint-Louis-du-Louvre. C'est tout ce que dit le *Dictionnaire des Architectes*.

* Bonneau (Etienne), peintre, né à Guépy (Nièvre), élève de M. Cabanel, mort à Capri, le 15 avril 1882, âgé de trente-cinq ans. — Rue Cameron, 22. — S. 1874. *La dispute* — S. 1878. *Djemmoul*. — S. 1880. *Portrait de M. B. M... ; — Jeune fille de la tribu des Ouled-Nail*. — S. 1881. *Prêtresse d'Isis*. — S. 1882. *Offrande à la Madone.*

* Bonnefoy (Adrien-Adolphe), peintre, né à Paris, élève de E. Trouvé. — Rue des Tournelles, 40. — S. 1876. *La liseuse, d'après Gérard Dow*, porcelaine. — S. 1877. *Table de cuisine*, aquarelle. — S. 1880. *Portrait de la petite Eugénie G...* — S. 1881. *Salammbô*. — S. 1882. *Portrait de Mlle M. C... ; — Mort de Mahomet*, aquarelle.

Bonnefoy (Henri-Arthur), peintre ; Méd. 3^e cl. 1880. (Voyez : tome I^{er}, page 119). — Rue Fontaine-Saint-Georges, 42. — S. 1868. *Paysage ; — Ruisseau*, aquarelle. — *Dessous de bois*, aquarelle. — S. 1869. *Oliviers aux environs de Cannes, le soir ; — Etude d'ormes*, aquarelles. — S. 1870. *Vue prise à Saint-Raphael ; — Rues de Villefranche et de Cannes*, aquarelles. — S. 1872. *La sieste*. — S. 1873. *Vent du Nord, environs de Boulogne-sur-Mer*. — S. 1874. *Saint-Cassien, l'hiver* (Alpes Maritimes) ; — *Les poules du voisin*. — S. 1875. *Novembre ; — Juillet ; — Vouloir et pouvoir ; — Dans une villa, à Cannes*, aquarelle ; — *Une rue de Villefranche*, aquarelle. — S. 1876. *Le blé nouveau* (réexp. en 1878) ; — *Coin de jardin, à la campagne* ; — *Le pressoir à cidre*, aquarelle ; — *Un coin de verdure*, aquarelle. — S. 1877. *Un garde-champêtre* ; — « *Dia, hue ! dia dia !* » ; — *Une source*, aquarelle. — S. 1878. *Fraicheur ; — Temps lourd ; — Un coin de jardin du palais de Constantine*, aquarelle ; - *Une vieille porte de jardin, à la campagne*, aquarelle. — Exposition universelle de 1878 : *Sous bois*, aqua-

relle. — S. 1879. *Camaraderie ;* — *Aux environs de Cannes ;* — *Fréne, au bord de l'eau*, aquarelle ; — *Le château de Beaumont-les-Autels* (Eure-et-Loir), aquarelle. — S. 1880. *Juin, en Danemark ;* — *Monsieur, Madame et Bébé ;* — *Nature morte*, aquarelle ; — *Croquis*, aquarelle. — S. 1881. « *Délinquants* » ; — *Octobre, soir.* — S. 1882. *L'école buissonnière ;* — *Le bœuf et la grenouille ;* — *Le renard et les raisins*, aquarelle.

BONNEGRACE (Charles-Adolphe), peintre, mort le 20 octobre 1882. (Voyez : tome Ier, page 119; — Rue de la Tour-d'Auvergne, 12. — S. 1868. *Portrait de Mlle M... ;* — *Portrait de M. Guillaume Lacessière.* — S. 1869. *Portrait de Mme de P... ;* — *Portrait de M. Bussy, directeur de l'école supérieure de pharmacie, membre de l'Institut.* — S. 1870. *Portrait de M. A. S... ;* — *Portrait de M. Georges Feydeau.* — S. 1872. *Portrait de Mme M... ;* — *Portrait de M. Despléchin, peintre décorateur.* — S. 1873. *Portrait de l'auteur*, réexp. en 1878 ; — *Portrait de Mlle Cellier, artiste dramatique.* — S. 1874. *Portrait de M. V. Thiébault ;* — *Portrait de M. de Ganeval ;* — *Le printemps, portrait de Mlle Léa.* — S. 1875. *Portrait de M. J. C... ;* — *Portrait de M. M... ;* — *Naissance de Vénus.* — S. 1876. *Portrait du comte de B... ;* — *Portrait de M. J...* — S. 1877. *Portrait de M. F... ;* — *Portrait de M. R...* — S. 1878. *Portrait de M. B... ;* — *Portrait de M. T...* — S. 1879. *Portraits du docteur Rouch, de M. N...* — On doit encore à cet artiste : *Saint Denis, préchant ;* — *Saint Denis, martyr*, pour l'église Saint-Bernard, à Paris.

* BONNELAIRE (Nicolas), architecte. Il était en 1377, maître des œuvres de maçonnerie du duc de Bourgogne, à Dijon. — Consultez : Delaborde, *Ducs de Bourgogne*.

* BONNEMAISON (Georges), peintre, né à Toulouse. — Rue de la Bruyère, 21. — S. 1873. *Un goûter.* — S. 1874. *Le matin.* — S. 1875. *En Sologne.* — S. 1876. *Communal de la Grange* (Berry). — S. 1877. *L'automne, forêt de Fontainebleau ;* — *Plage, à marée basse.* — S. 1878. *Le Grand-Val, près Etretat* (Seine-Inférieure). — S. 1879. *La Grande-Haie, près de Dinard* (Ille-et-Vilaine) ; — *Plage de Saint-Enogat* (Ille-et-Vilaine). — S. 1880. *Herbage aux environs du Tréport ;* — *Plage du Tréport, marée basse.* — S. 1881. *La Seine, au pont de Bercy.* — S. 1882. *Après la pluie, vue prise en Normandie ;* — *La Goule-aux-Fées, à Saint-Enogat* (Bretagne).

* BONNEMÈRE (Lionel), sculpteur, né à Angers (Maine-et-Loire), élève de MM. Mercier et Barye. — Rue Notre-Dame-de-Lorette, 47. — S. 1869. *Au printemps*, bas-relief plâtre. — S. 1870. *Nox*, groupe plâtre bronzé. — S. 1877. *Pigeon voyageur blessé*, groupe bronze. — S. 1878. *Tétras à queue fourchue*, plâtre bronzé.

* BONNENFANT (Léon), architecte, né à Issoudun (Indre), le 13 décembre 1847, élève de MM. Dufeux et Genain. — Rue de Solferino, 5 bis. — S. 1879. *Casino italien, cottage anglais, pavillon mauresque* (concours de 1878 au diplôme d'architecture) ; — *Projet* (esquisse) *de monument à George Sand.* — S. 1880. *Projet d'école de garçons, pour la ville d'Issoudun*, trois châssis : 1° Plan des fondations, plan d'ensemble ; — 2° Plan du rez-de-chaussée, façade principale ; — 3° Plan du premier étage, coupes longitudinale et transversale. — On lui doit : *Maison d'habitation pour artistes peintres et sculpteurs, à Paris, rue Boissonnade, 12.*

* BONNET, architecte. Il construisit sous Louis XVI l'hôtel de Boufflers, à Paris, rue de Choiseul, à l'angle du boulevard, dit le *Dictionnaire des architectes français*.

* BONNET (Mlle Lucy), sculpteur, née à Paris, élève de M. Hégel. — Rue de Penthièvre, 34. — S. 1877. *Portrait de Mlle L. D...*, médaillon plâtre. — S. 1879. *Portrait de Mme A. H...*, médaillon plâtre.

BONNET (Paul-Emile), architecte. (Voyez : tome Ier, page 120). — Rue du Mesnil, 13, à Maisons-sur-Seine. — Exposition universelle de 1878 : *Mairie du XIIIe arrondissement de Paris, place d'Italie* : Plan ; — Coupe ; — Elévation ; — Vues perspectives et photographiques ; — Modèle en relief du plafond de la salle des Mariages.

* BONNETTE (André), peintre à Reims de 1770 à 1789. On voit par les comptes de la ville, qu'il travailla aux décorations commandées pour le passage, à Reims, de Marie-Antoinette, en 1770, avant son mariage. Le musée de cette ville possède de Bonnette : *Vue de la ville de Reims ;* peinture fantastique. — *Groupe d'enfants ailés dans les nuages*, dessin ; — *Femme assise, nue, tenant embrassé son enfant* (dessin, les chairs au crayon rouge et les draperies au crayon noir). Cet artiste a peint des tableaux d'église, des dessus de portes et de cheminées.

* BONNETTI (Antoine-Louis), peintre et dessinateur à Toul, né à Entrevaux (Basses-Alpes), en 1788, élève de David, professeur de dessin au collège et à l'école de la ville de Toul. On a de lui les *Proportions du corps humain*, 1 volume in-folio, trente planches et texte.

* BONNEUIL (Etienne de), architecte. Vers la fin du XIIIe siècle, cet artiste fut appelé à Upsal pour y bâtir l'église de la Trinité, sur le modèle de Notre-Dame de Paris. Il partit de Paris avec dix compagnons pour Upsal, en 1287. (Emeric David, *Histoire de la sculpture*).

* BONNIER (Louis), peintre, né à Templeuve (Nord). — Rue du Faubourg Saint-Martin, 122. — S. 1881. *Six études*, dessin. — S. 1882. *Les lacs d'Italie*, aquarelles.

* BONNIFAY (Ludovic), peintre, né à Toulon (Var), élève de MM. Picot et Bouguereau. — Boulevard Montparnasse, 62. — S. 1868. *Léda.* — S. 1869. *Coquetterie.*

* BONNOT Albert-Louis), peintre, né à Paris, élève de M. Gérôme. — Rue Erlanger, 50. — S. 1876. *Porte close ;* — *Chrysanthèmes.* — S. 1877. *La Vierge et l'Enfant Jésus.*

BONNUIT (Mme), née Eugénie-Francine Derichsweiler, peintre, née à Paris, élève de son père et de Mme Apuil. (Voyez : tome Ier, page 121). — Grande Rue, 15, à Sèvres. — S. 1870. *Méditation*, d'après M. Chaplin, émail. — S. 1876. *Le chant*, d'après M. H. Baron, émail.

* BONOMÉ (Mlle Adolphine), peintre, née à Paris, élève de Mme Collin-Libour. — Boulevard Denain, 9. — S. 1874. *La Renommée*, d'après Chérubino Alberti, faïence. — S. 1875. *L'écureur ;* — *Chrysanthèmes.* — S. 1876. *Pen-

sées. — S. 1877. *Chrysanthèmes.* — S. 1878. *Portrait de Mlle J...*; — *Portrait de Mme B...,* dessin; — *Portrait de M. P...* — S. 1879. *Portrait de M. H. C...,* dessin; — *Portrait de M. L. T...,* dessin. — S. 1880. *Retour du marché;* — *Portrait de M. C. R...,* dessin; — *Portrait de Mlle B. E...,* dessin. — S. 1881. *La grand'mère.*

* Bonvalet-Barillot (Mme Léontine), peintre, née à Montigny-lez-Metz (Moselle), élève de son frère et de M. Barillot. — Avenue de la République, 14. — S. 1881. *Fleurs de printemps; Fleurs d'automne.* — S. 1882. *Camélia et Azalée;* — *Chrysanthèmes.*

Bonvin (François), peintre; ✱ en 1870. (Voyez: tome I*er*, page 121). — Rue des Coches, à Saint-Germain-en-Laye. — S. 1868. *Harengs sur le gril;* — *La lettre de réception, intérieur d'une communauté.* — S. 1869. *Religieuse tricottant, intérieur d'hôpital* (appartient à M. Edouard André); — *Le jeune dessinateur* (appartient à M. Mosselmann). — S. 1870. *L'Ave Maria, intérieur du couvent d'Aramont;* — *Le pâturage, effet de matin* (appartient à M. H. Mosselmann). — S. 1873. *Le réfectoire* (appartient à M. Gil-Pérès); — *Le laboratoire* (appartient à M. E. Seurre); — *Outils du graveur à l'eau-forte;* — *Porte de Saint-Malo, à Dinan* (Côtes-du-Nord); — *Le graveur, effet de lampe,* eaux fortes. — S. 1874. *L'école des Frères, la petite classe* (appartient à M. Jarre); — *L'écureuse* (appartient à M. E. Seurre); — *Portrait de Mlle L. de K...* — S. 1875. *L'alambic* (appartient à M. P. Coquelin); — *Le cochon* (appartient à M. Lefebvre); — *L'écolier en retenue* (appartient à M. Seurre). — S. 1876. *Gravesende, environs de Londres* (appartient à M. P. Lefebvre); — *Le bateau abandonné, bords de la Tamise* (appartient à M. Valencourt). — S. 1877. *Le couvreur tombé, souvenir d'hôpital;* — *La femme qui veille, effet de lampe,* aquarelle (appartient à M. Valencourt). — S. 1878. *L'apprenti cordonnier* (appartient à M. E. Seurre); — *Soir d'automne, à Port-Marly* (Seine-et-Oise). — S. 1879. *Pendant les vacances* (appartient à M. Descombes). — S. 1880. *Un coin d'église.*

* Bopp-du-Pont (Léon), peintre, né à Bordeaux (Gironde), élève de M. Harpignies. — Boulevard du Cauderan, 401, à Bordeaux. — S. 1875. *Escarmouche à boules de neige.* — S. 1877. *Environs de Bordeaux;* — *Dunes du Pylat.* — S. 1878. *Le soir dans les Landes.* — S. 1880. *Le matin dans les Landes.*

* Boquentin (Mlle Marie-Amélie-Julie-Delphine), peintre, née à Clermont-Ferrand (Puy-de-Dôme), élève de Mlle Sorg. — Rue Haute Montée, 5, à Strasbourg. — S. 1873. *Madame Elisabeth de France,* miniature. — S. 1874. *Adélaïde de Bourbon, duchesse d'Orléans,* d'après un portrait des galeries de Versailles, miniature. — S. 1875. *Vénus,* d'après le Titien, miniature. — S. 1876. *Portrait de Mlle Cécile B...,* miniature. — S. 1877. *La fiancée juive,* d'après Rembrandt, miniature; — *Portrait de Mme O...,* miniature. — S. 1878. *La prière du matin,* d'après Cot, miniature. — S. 1879. *Van Dyck,* d'après lui-même, miniature (appartient à M. Simonis). — S. 1880. *Portrait de Mme P. d'H...,* miniature. — S. 1881. *Portrait de Madeleine,* miniature; — *Portrait de Mme Marie E...,* miniature. — S. 1882. *Deux portraits en miniature.*

* Boquet (Jules-Charles), peintre, né à Amiens (Somme), élève de Lalanne. — Rue Porte-Paris, 24, à Amiens. — S. 1879. *Arc de Drusus, à Rome,* fusain; — *Vue prise de la rue Saint-Leu, à Amiens,* fusain. — S. 1880. *Le vieux puits de Saint-Maulvis;* — *Cour de chaumière en Picardie;* — *Marais de Breilly-sur-Somme,* fusain. — S. 1881. *Saules près d'un ruisseau,* fusain. — S. 1882. *La vallée du Bastan* (Hautes-Pyrénées).

Boquet (Mlle Marie-Virginie), peintre, née à Paris, élève de M. Lalanne. (Voyez: tome I*er*, page 122). — Rue Porte-Paris, 24 à Amiens. — S. 1869. Deux émaux, même numéro: *L'Innocence,* d'après Greuze; — *Portrait de Mme de C...* — S. 1870. *La prière de l'Amour;* — Deux aquarelles, même numéro: *La Musique; — La Danse;* — *Le lion amoureux,* porcelaine. — S. 1872. *Portrait de Mme la baronne de R...* — S. 1873. *La princesse de Lamballe,* miniature. — S. 1876. *Portrait de Mme la duchesse de C...,* miniature; — *Portrait de Mme Zélie T...,* miniature. — S. 1877. *Le lion amoureux,* d'après Roqueplan, miniature; — *La poésie lyrique,* miniature. — S. 1878. *Portrait de Mme G. T...,* miniature; — *Portrait de Mlle B...,* miniature.

* Boquet (Pierre-Jean), peintre, élève de Leprince, vers 1811. Le musée de Reims possède de cet artiste: *Le matin ou le bouquet désiré;* — *Le soir ou le bouquet rendu,* paysages avec figures et animaux.

* Borchard (Edmond), peintre, né à Bordeaux (Gironde), élève de MM. Cabanel, Brandon, Dubuffe, Mazerolle et Van-Marke. — Rue Fontaine Saint-Georges, 42. — S. 1870. *Quatorze portraits, souvenir d'atelier,* dessins à la plume. — S. 1875. *Environs de Bruges,* aquarelle. — S. 1876. *Cour de ferme.* — S. 1877. *Au bordde l'Oise.* — S. 1878. *Nick* (appartient à Mme de Vatimesnil); — *Retour de chasse, la retraite prise.* — S. 1880. *Un relais de chiens.* — S. 1882. *Bob et Diane, grands danois* (appartient à M. de Loymes).

* Bord (Jean de), peintre, né à Bordeaux (Gironde), élève de M. Alaux. — Rue de Paris, 22, à Maisons-Laffitte. — S. 1870. *Intérieur d'étable, vache et génisse.* — S. 1876. *Chien en arrêt.*

Bord (Léon de), peintre. (Voyez: tome I*er*, page 122). — A Mantes (Seine-et-Oise). — S. 1868. *Un chardon;* — *Un panier de fleurs d'automne.* — S. 1870. *Une ferme des environs de Bordeaux;* — *Intérieur de la forge des jeunes détenus de la maison Saint-Jean à Villenave d'Ornon près Bordeaux.*

* Bordeaux (Mlle Marie-Marguerite), peintre, née à Prétreville (Calvados), élève de Mme A. Godard et de M. R. Thévenin. — Rue des Déchargeurs, 11. — S. 1874. *Portrait de Mme P...,* pastel. — S. 1875. *Portrait de Mme V...,* pastel. — S. 1878. *Portrait de Mlle P. B...,* pastel. — S. 1879. *Etude,* pastel. — S. 1880. *Portrait de Miss W...,* pastel. — S. 1881. *Portrait de Mlle D...,* pastel. — S. 1882. *Etude.*

* Bordes (Auguste), architecte; — A Bor-

deaux. — M. Bordes a construit la *chapelle de Saint-Vincent près le pont de Cubzac* (Gironde). On lui doit en outre : *Histoire des monuments anciens et modernes de la ville de Bordeaux.* Bordeaux, 1845-1848, 2 vol. in-4° avec 70 planches.

* BORDES (Ernest-Dominique), peintre, né à Pau (Basses-Pyrénées), élève de M. Bonnat. — Impasse Hélène, 15. — S. 1879. *Nature morte.* — S. 1881. *Le concierge est tailleur.* — S. 1882. *Malaguéna de Séville.*

BORDES (Joseph), peintre et lithographe, né à Toulon (Var), en 1773, élève d'Isabey. Il a pris part aux expositions suivantes : — S. 1808, 1810. *Portraits, miniatures.* — S. 1812. *Portraits de madame la duchesse de Capracotta, Marie-Rosa de Riso ; de Mlle Lisbeth Champion ; de M. M. Lestrelin, négociants ; de l'auteur.* — S. 1814. *Portraits, miniatures.* — S. 1817. *Portraits de Mlle Fanny Brias ; de Mme Mircovich ; de Mme Bordes, aquarelle.* — S. 1819. *Portraits de M. Baptiste, artiste du théâtre Feydeau ; de Mme Baptiste ; de Mlle Pauline, artiste du théâtre des Variétés ; de Mme Saint-Léon, aquarelle.* — S. 1822. *Portraits de M. Tamelier, ex-maire d'Eauplet ; de M. le comte de Clermont Lodève ; de M. Ravez, président de la chambre des députés ; de M. Aimé-Martin, homme de lettres.* — S. 1824. *Portraits de Mme Zimmermann ; de Mlle Charlotte Bordes, artiste du théâtre de la porte Saint-Martin, dans le rôle du petit chaperon rouge, aquarelle ; de M. Lafon, artiste du premier théâtre français ; de M. Lafeuillade, artiste du théâtre Feydeau ; de Jean Baptiste Greuze, lithographie, d'après le tableau du musée du Louvre ; de Talma, lithographie.* — S. 1827. *Portraits de M. le chevalier Berton, dessin ; d'un vieillard ; de Mme Bruno ; de M. Launer, artiste de l'Académie royale de musique.* — S. 1833. *Portrait de la Reine, dessin d'après M. Hersent.* — S. 1834. *Portraits du Roi ; du feu roi de Naples.* — S. 1835. *Portraits, en miniature et à l'aquarelle.* — On doit aussi à Bordes le *portrait du général Bertrand,* qui a été gravé par Mécou.

* BORDET (Auguste), graveur, né à Sombernon (Côte-d'Or). — Rue de Villiers, 23, à Neuilly-sur-Seine. — S. 1868. *Château* (pour la Revue d'architecture par M. C. Daly). — S. 1876. *Une Coupe de l'église de la Sainte-Trinité.* — S. 1876. *Une gravure d'architecture : Le Salon de la Guerre au palais de Versailles.* — S. 1879. *Coupe transversale du nouvel Opéra,* gravure. — S. 1881. *Châlet des forêts* (Exposition universelle de 1878), gravure d'architecture ; — *Hôtel privé, rue Legendre 10, façade sur le jardin* (Hermant architecte), gravure d'architecture. — S. 1882. *Escalier d'honneur du grand Opéra,* gravure d'architecture ; — *Mairie du XII^e arrondissement de Paris,* gravure d'architecture.

* BORDEUSE (Austin de), architecte. Il a construit vers le milieu du XVII^e siècle, un des monuments les plus considérables de l'Indoustan, le tadj-Mahel, mausolée élevé près d'Agra par les ordres du Shah Jehan, empereur du Mogol, à la mémoire de sa femme Noor Jehan. Ce monument qui occupa 20,000 ouvriers pendant vingt-deux ans, coûta quatre-vingt millions de francs environ. — Lance, *Les Architectes français.*

* BORÉ (Jean), architecte. Sur un des murs de l'église de Saint-Même (Charente), on lit cette épitaphe inscrite dans un encadrement ogival surmonté d'une croix : ici gist le corps de Jean Boré maistre « architecte qui decedda le V octob. » Il est probable que cet artiste avait restauré cette église. — L'abbé Michon, *statist. de la Charente.*

* BORGONHON (Mondon), architecte. On trouve le nom de cet artiste dans les archives de Montpellier de 1481 à 1501. Il travailla dans cette ville au portail des Carmes, au pont des Augustins et à l'église Notre-Dame-des-Tables. — Lance, *Les Architectes français.*

* BORGONHON (Pierre), architecte que l'on croit frère du précédent. En 1478, 1491 et les années suivantes, il dirigea à Montpellier les travaux exécutés à Notre-Dame-des-Tables, aux tours et aux portes de l'enceinte de la ville, à des hôpitaux et à des fontaines publiques. — Consultez : Lance, *Les Architectes français.*

BORIONE (William), peintre. (Voyez : tome I^{er}, page 123). — Rue de Rocroy, 23. — S. 1868. *Le songe ;* — *Portrait de l'auteur ;* — *Une fille d'Eve,* fusain ; — *Une fille du ciel,* fusain. — S. 1869. *Portrait de M. le comte A. de L. C...,* pastel ; — *Portrait de M. Paul Féral,* pastel. — S. 1870. *Le café, nature morte ;* — *Portrait de M. R... ;* — *Portrait de Mlle de V...,* pastel ; — *Portrait de M. W...,* pastel. — S. 1875. *Portrait du docteur Guépin, de Nantes ;* — *Portrait du curé de C... ;* — *Le panier renversé ;* — *Coin de table,* fusain ; — *Fruits,* fusain ; — *Eva,* fusain. — S. 1876. *Le sommeil,* fusain. — S. 1877. *Petit secret,* fusain ; — *Fleurs des champs,* fusain.

BORÉLY (Charles), peintre. (Voyez : tome I^{er}, page 123). — Rue des Rabuissons, 43, à Amiens. — S. 1869. *Portrait de l'auteur.*

BORN (Paul-Marie-Ignace), peintre, né à Neuilly (Seine), élève de MM. G. Guillaumet et Alex. Legrand. — Rue de la Ferme Saint-James, à Neuilly. — S. 1868. *Près d'Etretat.* — S. 1880. *Château de Saint-Honorat* (Alpes-Maritimes).

* BORNAIT-LEGUEULE (Charles-Timothée), peintre, né à Paris, élève de M. Allongé. — Rue de Passy, 30. — S. 1870. *Briqueterie dans la vallée de la Touques,* fusain ; — *Falaises de Saint-Christophe,* fusain. — S. 1872. *Les vieux ormes en hiver, vallée de la Touques* (Calvados), fusain. — S. 1873. *Cabane pour la chasse au marais dans la vallée de la Touques,* fusain ; —. *Près de Trouville-sur-Mer* (Calvados), fusain — S. 1875. *Les bords de la Seine aux environs de Mantes,* fusain.

* BONNAT (Jean-Edouard), peintre, né à Bordeaux (Gironde), élève de MM. Lusson et Porcile. — Rue des Poissonniers, 35. — S. 1878. *Le printemps,* d'après Cot, vitrail. — S. 1879. *Lucie de Lammermoor,* d'après M. A. Vély, vitrail. — S. 1880. *Allant à l'école,* peinture sur verre.

BORNSCHLEGEL (Victor de), peintre. (Voyez : tome I^{er}, page 124). — S. 1869. *Intérieur de ferme en Lorraine ;* — *La sonnette.* — S. 1870. *Portrait de Mme Mattis.*

BORREL (Alfred), graveur en médailles, né à Paris. (Voyez : tome I^{er}, page 124). — Rue Monge, 6. — S. 1868. *Médaillon et médaille*

même numéro : *Portrait de Mme C...*, médaillon plâtre bronzé ; — *Médaille commémorative de la visite de l'Empereur et de l'Impératrice dans les hôpitaux de Paris*, 2 clichés bronze (préfecture de la Seine). — S. 1869. *Le docteur Alexandre Blanchet*, médaille bronze ; — *Portrait de M. Alfred Ac...*, médaillon plâtre. — S. 1870. *Isnard Desjardins*, médaillon marbre ; — Trois médailles même numéro ; 1° *L'Horticulture*, plâtre ; — 2° *Médaille commémorative de l'exposition de Rome*, deux clichés bronze face et revers (Ministère des Beaux-Arts) ; — 3° *L'industrie linière*, bronze. — S. 1872. *M. Wée, ancien maire du X° arrondissement*, Médaillon bronze, face ; médaille bronze et revers (réexp. en 1878) ; — *La Prudence maritime*, médaillon plâtre face, médaille bronze face et revers (réexp. en 1878). — S. 1873. *L'Hospitalité Suisse*, médaille plâtre face et revers ; — *E. J Leclaire*, médaillon bronze face et revers. — S. 1874. *L'Industrie protégeant le Travail*, médaille, modèle plâtre, épreuve bronze face et revers ; — *Portrait de Mme A. E...*, médaillon plâtre. — S. 1875. *L'Hospitalité St isse*, épreuve bronze face et revers, (réexp. en 1878, ministère des Beaux-Arts) ; — *La Justice*, modèle plâtre (pour la Commission des Monnaies et Médailles) ; — *Médaille de récompense pour la Société centrale d'Horticulture de France*, modèle plâtre épreuve bronze (réexp. en 1878). — S. 1876. *Portrait de M. Richard Nielsen, peintre*, médaillon plâtre ; — *La Prudence*, jeton de présence de la Compagnie des agents de change près la Bourse de Paris, modèle plâtre, épreuve bronze face et revers ; — *La Justice*, médaille bronze (pour l'Administration des monnaies et médailles). — S. 1878. Dans un cadre : Jeton de la Chambre de commerce de Lille, modèle plâtre, épreuves bronze avers et revers ; — *Médaille de la Société des médecins des bureaux de bienfaisance*, épreuves bronze avers et revers. — S. 1880. Médaillons et médailles : *Claude Bernard*, médaillon plâtre, deux médailles face et revers, même sujet (Ministère des Beaux-Arts) ; — *Charles Sauvageot*, médaillon plâtre ; — *Mlle C...*, médaillon plâtre ; — *La Prudence maritime*, médaille plâtre. — S. 1882. Six médailles bronze ; *M. Paul Bert*, face et revers ; — *Isaac Crémieux*, face et revers (Ministère des Beaux-Arts) ; — *M. Pasteur*, face et revers (pour la Société d'agriculture de la Seine-et-Marne).

* Borrel (Joseph-Ad.-Erasme), architecte, né à Saint-Martin-de-Belleville (Savoie), élève de son père et de M. Louviers. — Boulevard Saint-Germain, 60. — S. 1881. *Projet d'un abattoir public pour la ville de Mantes* (Seine-et-Oise). 1° Plan d'ensemble ; — 2° Vue sur la cour et coupe transversale ; — 3° Coupe en long et façade principale.

Borrel (Valentin-Maurice), graveur en médailles et statuaire ; mort à la Rue, commune de Chevilly (Loiret) le 31 mars 1882. (Voyez : tome 1er, page 121). — Rue de Nesle, 4. — S. 1868. Médaillon et médaille même numéro : *Son Excellence le duc de Morny*, médaillon plâtre et médailles face et revers (Maison de l'Empereur). — S. 1869. *Pelouze, membre de l'Institut, président de la Commission des Monnaies*, médaillon bronze et deux clichés bronze, face et revers (pour la Commission des Monnaies et Médailles), réexp. en 1878) ; — *Esquiron de Parieu, membre de l'Institut, vice-président du Conseil d'Etat*, deux clichés bronze face et revers. — S. 1870. Médaillons et médailles, même numéro : 1° *Ponsard*, face et revers plâtre (pour la Commission des Monnaies et Médailles) ; — 2° *Médaille commémorative de l'inauguration de l'église de la Trinité*, face et revers bronze (préfecture de la Seine). — S. 1872. *Le maréchal Niel*, médaille bronze face et revers (Ministère des Beaux-Arts) ; réexp. en 1878) ; — *La ville de Besançon au général Roland*, médaille bronze face et revers, (réexp. en 1878 (pour la ville de Besançon). — S. 1873. *Quétand, avocat*, médaillon bronze ; — *Lambrecht, ancien ministre*, médaille modèle plâtre, épreuve bronze, face et revers (Ministère des Beaux-Arts) ; — *Portrait de M. Crémieux, député à l'Assemblée nationale*, buste bronze. — S. 1875. *Pierre Corneille*, modèle plâtre, épreuve bronze, face et revers (pour la Commission des Monnaies et Médailles, réex. en 1878). — S. 1876. *Le frère Philippe*, modèle plâtre épreuve, bronze face et revers (réexp. en 1878, Ministère des Beaux-Arts).

* Bosc (Ernest), architecte, né à Nîmes (Gard), élève de M. Questel. — Boulevard Saint-Germain, 40. — S. 1869. *Projet d'asile pour cent quatre-vingts vieillards des deux sexes pour la ville de Montpellier*, trois châssis même numéro : 1° à 3°. Plan général, premier étage, atelier pour les hommes ; —4°. Plan du rez-de-chaussée ; —5° à 8°. Elévation générale, élévation latérale, coupe longitudinale, coupe transversale. — S. 1875. *Architecture rurale*, deux châssis : 1°. Quatre plans et huit perspectives de divers types de fermes françaises, anglaises, belges et hollandaises : — 2°. Plans, coupes et élévations de maisons de journaliers, de cultivateurs et de fermiers.

* Bosc (Jaume) dit Bosquet, architecte. En 1455, dans une expertise relative à la *Vis* de l'église Notre-Dame-des-Tables à Montpellier, où il figure avec Guilheminot, il prend le titre de lieutenant du maître des œuvres. Cette année même il répara la contre-escarpe des fossés ; trois arcs et les merlets du mur de la ville. De 1470 à 1473 il travailla au pont Juvénal, et en 1478 à d'autres réparations aux fortifications.

* Bosc (Jean) dit Bosquet, architecte. En 1380 il construisit la flèche du clocher de l'église de Notre-Dame-des-Tables, à Montpellier, laquelle fut détruite par la foudre en 1412 et reconstruite par le même artiste. On le consulta en 1397 sur la reconstruction de la tour du palais de la dite ville.

* Bosery, architecte. En 1726 il construisit à Paris la porte du marché de Bussy, et en 1738 la chapelle du collège des Lombards, rue des Carmes, en même temps qu'il restaura l'ensemble de ce monastère. Il fut l'architecte du château de Brunoy. — Consultez : *Piganiol*.

* Bosguerard (Mlle Gabrielle de), peintre, née à Port-de-France (Martinique), élève de Mme Gérôme-Regnard. — Rue Babylone, 46. — S. 1879. *Fleurs*, faïence. — S. 1880. *Fleurs et oiseaux*, faïence.

Bosquier (Charles-Joseph), peintre. (Voyez : tome I^{er}, page 126). — Rue de la Tour d'Auvergne, 9. — S. 1868. *Fruits, automne.* — S. 1880. *Nature morte.*

Bossé (Mme), née Hélène-Girardot, peintre. (Voyez : tome I^{er}, page 127). — Rue Drouot, 6. — S. 1868. *Saint Michel,* d'après Raphaël, émail; — *Elisabeth d'Autriche,* d'après Clouet, émail. — S. 1869. *Enfants,* d'après Raphaël, dessus de porte, faïence. — S. 1872. *Le Silence,* d'après Annibal Carrache, faïence ; — *Tête de femme,* d'après Hans Holbein, faïence. — S. 1877. *Ruth et Noémie,* d'après Schnoor, faïence.

Bost (Mlle Wilhelmine), peintre. (Voyez : tome I^{er}, page 127). — Rue du Bac, 108. — S. 1868. *Italienne,* pastel ; — *Portrait d'enfant,* pastel. — S. 1869. *Portrait de Mlle Davioud,* miniature ; — *Jeune paysanne,* pastel. — S. 1873. *Portrait de Mlle de M...,* miniature ; — *Portrait de M. A. Davioud,* miniature. — S. 1874. *Portrait de Louise,* pastel. — S. 1875. *Portrait de M. S...,* miniature ; — *Portrait de Mlle de J...,* miniature. — S. 1878. *Portrait de Mlle Lise P...,* pastel ; — *Portrait de Mlle Marguerite D...,* pastel ; — Exposition Universelle de 1878 : *Portrait du comte de F ..,* miniature ; — *Portraits des enfants de M. Duchâtelet,* miniatures. — S. 1879. *Portrait de Mlle D...,* dessin. — S. 1881. *Portrait de Mlle M. D...,* dessin aux trois crayons. — S. 1882. *Portrait de M. S...,* dessin.

* Botté (Louis-Alexandre), sculpteur, né à Paris, élève de MM. Dumont, Millet et Ponscarme. — Rue de l'Odéon, 21. — S. 1881. *Novice, tête d'étude,* médaillon bronze. — S. 1882. *Saint Sébastien,* bas-relief, plâtre.

* Bouchacourt (Jean-Baptiste), peintre, né à Chelles (Seine-et-Marne), élève de M. T. Rousseau. — Rue Bichat, 49. — S. 1869. *Le printemps.* — S. 1870. *Moulin de Bonneuil.*

* Bouchard (Louis-Paul), peintre, né à Paris, élève de MM. G. Boulanger et Lefèvre. — Rue de Calais, 12. — S. 1881. *Voltaire à la Bastille.* — S. 1882. *Rosette.*

* Bouchard (Pierre-Louis), peintre, né à Lyon (Rhône), élève de H. Flandrin et P. Flandrin. — Rue Saint-André-des-Arts, 53. — S. 1869. *Deux commères de Pont-Aven (Finistère) ; — Bretonne faisant du feu dans les champs.* — S. 1870. *Bretonne allant à la fontaine.* — S. 1874. *La petite marchande de poissons.* — S. 1876. *Rêverie ; — Une batteuse de beurre.* — S. 1878. *Une marchande de cerises.*

Bouché (Louis-Alexandre), peintre. (Voyez : tome I^{er}, page 128). — A Luzancy. — S. 1869. *Chemin creux à Luzancy.* — S. 1870. *Bouquet d'arbres à Luzancy le soir ; — Le ru, sous bois.* — S. 1872. *Un chemin dans les bois au mois de mars.* — S. 1874. *Une rue à Luzancy ; — La mare du village ; — Portrait de M. C. C ..* — S. 1875. *La sortie du troupeau ; — Le charriage du fumier.* — S. 1876 *La pluie ; — La charrue.* — S. 1877. *La campagne au printemps ; — Le berger qui se chauffe.* — S. 1878. « *Mon jardin* » ; — *Soirée d'automne, bords de la Marne.* — S. 1879. *Le hameau ; — La neige.* — S. 1880. *La Marne ; — Chevaux de labour.* — S. 1881. *La tournée du meunier ; — La promenade du jeudi.* — S. 1882. *Une mare en hiver ; — La ruelle aux ânes.*

Bouché (Louis-Alphonse-Ernest), peintre. (Voyez : tome I^{er}, page 128). Rue de la Cathédrale, 4, à Carcassonne. — S. 1872. *La route de la Montagne-Noire, à Mellon, près Castres sur l'Agout* (Tarn).

* Boucher (Alfred), sculpteur, né à Nogent-sur-Seine (Aube), élève de MM. A. Dumont et Ramus. — Rue Blomet, 45, à Vaugirard. — S. 1874. *Enfant à la fontaine,* statue plâtre; — *Portrait de M. D ..,* buste terre cuite. — S. 1875. *Le jeune Fulvius,* statue plâtre. — S. 1876. *Portrait de Mme G..,* buste plâtre. — S. 1878. *Portrait de M. Fugère, de l'Opéra Comique,* buste plâtre ; — *Eve après sa faute,* statue plâtre. — S. 1879. *Léda,* groupe plâtre ; — *Portrait du docteur M. H...,* médecin des hôpitaux de Paris, buste plâtre. — S. 1880. *Vénus Astarté,* statue plâtre ; — *Joseph de Pret Boose de Calesberg,* buste marbre. — S. 1881. *L'amour filial,* groupe plâtre ; — *Portrait de M. le docteur Pajet,* buste terre cuite. — S. 1882. *Mme Dupuytren,* buste marbre ; — *Barye statuaire,* buste marbre.

* Boucher (Alfred-Jean), peintre, né à Nantes (Loire-Inférieure), élève de M. A. Sauzay. — Rue de Lancry, 45. — S. 1876. *Les bords de la Seine, à Etiolles ; — L'île Laborde près de Ris.* — S. 1880. *Intérieur de maraîchers, à Soisy-sous-Etiolles* (Seine-et-Oise). — S. 1881. *Aubépine en fleurs, forêt de Fontainebleau.* — S. 1882. *Une matinée dans la Vallée-Verte.*

* Boucheron (Alexandre), sculpteur, né à Sens (Yonne). — Quai de la Tournelle, 61. — S. 1881. *Eléphant d'Asie,* bronze. — S. 1882. *Rhinocéros femelle de Nubie,* cire.

Boucherville (Adrien de), peintre. (Voyez: tome I^{er}, page 131). — Rue de Boulogne, 16. — S. 1868. *Psyché ; — Fileuse.* — S. 1869. *La chaste Suzanne ; — Jeune femme regardant des dessins.* — S. 1870. *Le réveil ; — Un lendemain de bal.* — S. 1872. *Rigolette ; — Les jaloux.* — S. 1873. *Salle de vente un jour d'exposition ; — Rêverie* (appartient à M. Haseltine). — S. 1874. « *Patatras !* » ; — *Présentation de la mariée.* — S. 1875. *La chasse de Monsieur ; — Un dîner fin.* — S. 1876. *Les relevailles* (appartient à M. Dalarne) ; — *Le printemps.* — S. 1877. *Une partie champêtre ; — Dans les bois.* — S. 1878. *Les caquets au salon.* — S. 1879. *Le dernier-né ; — Passe-temps.* — S. 1880. *Les bijoux ; — Les fleurs.* — S. 1881. *Chez les pauvres ; — La fête de la châtelaine.* — S. 1882. *Opulence et misère ; — « Farniente.* »

Bouchet (Auguste), peintre. (Voyez : tome I^{er}, page 131. — Rue Turgot, 23. — S. 1868. *Fileuse arlésienne ; — Une femme grecque.* — S. 1869. *Camp de César, près d'Aps* (Ardèche). — S. 1870. *Les filles des Cévennes ; — Torrent dans les Cévennes.* — S. 1872. *Vals* (Ardèche). — S. 1874. *Arabes.* — S. 1875. *Campement arabe.* — S. 1877. *Mahboul (fou arabe) ; — La prière du matin en Afrique.* — S. 1878. *Aubenas, effet de matin.* — S. 1879. *Route de Stora* (province de Constantine). — S. 1880. *Un coin du château de Fumechon* (Eure), appartient à M. G. Parisot. — S. 1881. *Marchande du Caravansé-*

rail. — S. 1882. *Route au Mont-des-Oliviers, province de Constantine.*

* Bouchet (Jules), architecte, né à Paris, élève de MM. Baltard et Lequeux. — Rue de Lyon, 20. — S. 1869. *Projet de tombeau :* Plan ; — Vue perspective ; — Deux élévations.

* Bouchet-Doumenq (Henri), peintre, né à Paris, élève de MM. Gleyre et Glaize. — Boulevard Clichy, 11. — S. 1870. *Jeune fille faisant un bouquet.* — S. 1877. *Sainte Cécile, martyre.* — S. 1878. *Aux Alyscamps,* Arles (Bouches-du-Rhône) ; — *La mort de saint Jean-Baptiste.* — S. 1879. *Sur le Rhône, à Arles.* — S. 1880. *Portrait de M. Poujade, député :* — *Rêveuse,* Arles. — S. 1881. *Portrait de M. B. D...* ; — *A la campagne.*

* Bouchon-Brandely (Germain), sculpteur, né à Bort (Corrèze), élève de M. Jouffroy. — Au Collège de France, place Cambrai, 1. — S. 1869. *Portrait de M. le docteur Henri de L...,* buste bronze. — S. 1870. *Portrait de Mme A. H...,* médaillon marbre ; — *Portrait d'enfant,* buste terre cuite. — S. 1874. *Portrait de Mlle Georgette,* médaillon plâtre ; — *Frank Mitchell, engagé volontaire, tué à Buzenval, le 19 janvier 1871,* médaillon plâtre. — S. 1876. *Portrait de M. E. Laboulaye,* médaillon bronze ; — *Portrait de M. J. Ozenne,* médaillon bronze.

* Bouchon (Félix-Joseph), peintre, né à Paris. — Rue Monsieur-le-Prince, 22. — S. 1879. *Neige sous bois ;* — *Porte de Moret-sur-Loing* (Seine-et-Marne). — S. 1880. *Terrasse de Meudon ;* — *La pêche du goémon, à Saint-Enogat.* — S. 1882. *La rentrée du troupeau, le soir ;* — *L'arrivée au port.*

* Bouchu (Léopold), graveur, né à Paris. — Rue du Terrage, 4. — S. 1879. *Entrée de forêt,* gravure. — S. 1881. *Moutons,* gravure.

Bouclier (Mme) Marie-Louise-Amélie Jovin des Fayères, peintre. (Voyez : tome 1er, page 132). — A Bougival (Seine-et-Oise). — S. 1868. *Fruits d'automne ;* — *Le salon de Mme B...,* aquarelle. — S. 1869. *Table de cuisine ;* — *Petit salon d'été, à Bougival,* dessin. — S. 1870. *La perdrix aux choux.*

* Boudard (Mlle Marguerite), peintre, née à Orléans (Loiret), élève de Mme D. de Cool. — Rue de l'Odéon, 79. — S. 1875. *Sainte Véronique et Simon le Cyrénéen,* d'après Lesueur, porcelaine. — S. 1876. *La Danse,* d'après Prud'hon, faïence. — S. 1877. *La Nativité de la Vierge,* d'après Murillo, porcelaine, — *Portrait de M. A. B...,* porcelaine. — S. 1878. *Portrait de M. ***,* porcelaine.

* Boudet (Pierre), peintre de fleurs, mort à Sèvres le 21 septembre 1883, dans la quatre-vingt-troisième année de son âge. Il avait été attaché à la manufacture de Sèvres, puis à la manufacture impériale de Saint-Pétersbourg et enfin à la manufacture de porcelaine de Londres. Il a travaillé aussi à la décoration de l'ancien Hôtel-de-Ville de Paris, du palais de Fontainebleau et des châteaux de Grobois et de Dampierre.

* Boudier (Abel-Eugène), architecte, né à Chevreuse (Seine-et-Oise), élève de MM. Paccard et André ; Méd. 2e cl. en 1876 et 1878. — Rue d'Assas, 16. — S. 1874. *Abbaye des Vaux-de-Cernay* (Seine-et-Oise), six châssis, huit dessins :

1º Plan : — 2º Façade de l'église, état actuel, la même restaurée ; — 3º Coupe transversale de l'église restaurée, détail du portail, façade postérieure de l'église restituée ; — 4º Perspective de l'abbaye restaurée ; — 5º Vue perspective du bâtiment et de la salle du chapitre, du parloir, etc., état actuel ; — 6º Frontispice, détails, coupe, élévation, etc. (réexp. en 1878) ; — *Monument à élever à la mémoire des citoyens des arrondissements de Lunéville et de Sarrebourg, victimes de la guerre de 1870-1871* (concours ouvert à Lunéville). — S. 1875. *Projet d'église et de presbytère,* cinq châssis : 1º Plan du rez-de-chaussée ; 2º, 3º Façades ; — 4º, 5º Coupes. — S. 1876. *Château de Châteaudun,* dix châssis : 1º, 2º Plans ; — 3º Façade de Longueville ; — 4º Grand escalier ; — 5º Travée de fenêtres ; — 6º Porte de la salle des gardes ; — 7º Escalier : — 8º Aile de Saint-Médard, donjon, sainte chapelle ; — 9º Aile de Longueville, façade nord ; — 10º Aile de Saint-Médard, façade ouest (réexp. en 1878). — S. 1877. *Le grand escalier du château de Châteaudun* (Eure-et-Loir), douze châssis : 1º Plan du rez-de-chaussée, plan de l'entresol ; — 2º Plan du 1er étage, plan du 2e étage ; — 3º, 4º, 5º Coupes ; — 6º, 7º, 8º, 9º, 10º Perspectives ; — 11º Détail de l'un des pinacles extérieurs ; — 12º *Projet de restauration de la façade de Longueville* (réexp. en 1878). — Exposition Universelle de 1878 : *Tombeau dit des Guirlandes, à Pompéi,* deux châssis : 1º Entablement ; — 2º Pilastre.

* Boudier (Edouard-Louis), peintre, né à Paris. — Rue de la Michodière, 2. — S. 1869. *Bruyères de Sèvres.* — S. 1870. *Bords de la Bièvre ;* — *Etangs de Montauger, près Corbeil ;* — *Moulins, à Montmartre,* fusain. — S. 1872. *Plateau de Belle-Croix, forêt de Fontainebleau ;* — *Route de Roissy à Ormoy, près Corbeil* (Seine-et-Oise), aquarelle. — S. 1873. *Le soir, souvenir des étangs de Montauger, aux environs de Corbeil.* — S. 1874. *Un chemin dans la forêt, aux premiers jours d'automne ;* — *Lisière du bois de Verrières,* aquarelle. — S. 1875. *A Carnac* (Morbihan), appartient à M. E. Richard) ; — *Le Boquet-Colin, forêt de Compiègne ;* — *Le Four-d'en-Haut, forêt de Compiègne ;* — *Une rue, à Ormoy* (Seine-et-Oise), aquarelle. — S. 1876. *Lavoir du Fetanio* (Morbihan), appartient à M. Edouard Richard ; — *Vieux chemin, à Kerluir* (Morbihan) ; — *Les sables de Beaumer* (Morbihan), aquarelle ; — *Prairie, à Surianville* (Vosges), aquarelle. — S. 1877. *Les châtaigniers de Rustephan* (Finistère), (appartient à M. Tirard) ; — *Dans la vallée de Pont-Aven* (Finistère) ; — *Au bord de la mer,* éventail aquarelle. — S. 1878. *Les dernières feuilles, forêt de Compiègne ;* — *Jeanne-Marie, souvenirs de Carnac* (Morbihan). — S. 1879. *Le village de Tremalo* (Finistère) ; — *Arnodou an hioiz* (l'épreuve de la fontaine) ; — *Trois paysans,* panneaux décoratifs ; — *Automne.* — S. 1881. *Vieux chemin, à Nizon* (Finistère). — S. 1882. *Une vieille route dans la Cornouaille.*

Boudin (Amédée-François), architecte, né à Paris, élève de M. Ch. Laisné ; Méd. 3e cl. 1880. — Rue Blanche, 56. Cité Gaillard. — S. 1869. *Portes de l'église de Saint-Maclou de Rouen, attribuées à Jean Goujon,* trois dessins, même nu-

méro. — S. 1873. *Eglise abbatiale de Fontgombault* (Indre), neuf châssis. — S. 1874. *Eglise de Triel* (Seine-et-Oise); — *Eglise de Feucherolles*; — *Clocher de l'église d'Hardricourt*, Seine-et-Oise (pour les Archives et Publications de la Commission des monuments historiques). — S. 1875. *Eglise du Dorat* (Haute-Vienne), six châssis : 1°, 2°, 3° Elévations; — 4° *Plans, coupe sur la nef*; — 5°, 6° *Coupes*. — S. 1876. *Eglise de Civray* (Vienne), deux cadres : 1° *Façade principale*; — 2° *Plan, façades, coupes, détails*. — S. 1878. *Tombeau de Marguerite d'Autriche, à Bron* (Ain), trois châssis : 1° *Elévations, coupes*; — 2°, 3° *Plans, détails*. — S. 1880. *Stalles, jubé et tombeau de Marguerite de Bourbon, dans l'église de Bron* (Ain), huit châssis : *Elévations, coupes, plans et détails*.

BOUDIN (Eugène-Louis), peintre. (Voyez : tome I^{er}, page 133). — Place Vintimille, 11. — S. 1868. *Le départ pour le pardon* (Finistère); — *La jetée du Havre*. — S. 1869. *La plage, à marée basse*; — *La plage, marée montante*. — S. 1870. *La rade de Brest* (appartient à M. E. Hoschedé); — *Pécheuses de Kerhor* (Finistère). — S. 1872. *Au rivage*; — *Une rade*. — S. 1873. *Port de Camaret* (Finistère); — *Rade de Camaret*. — S. 1874. *Rivage de Portrieux*; — *Quai du Portrieux* (Côtes-du-Nord). — S. 1875. *Le port de Bordeaux*; — *Le port de Bordeaux, vu du quai des Chartrons*. — S. 1876. *La plage de Berck* (Pas-de-Calais); — *L'Escaut, à Anvers* (Belgique). — S. 1877. *Rotterdam* (Pays-Bas). — S. 1878. *Portrieux*. — S. 1879. *La plage*. — S. 1880. *La pêche*. — S. 1881. *La Meuse, à Rotterdam*. — S. 1882. *Sur la Meuse, environs de Rotterdam*.

BOUDON (Mlle Mathilde), peintre. (Voyez : tome I^{er}, page 133). — Rue de Trévise, 26. — S. 1869. *Portrait de Mlle H. R...*

* BOUDOT (Léon), peintre, né à Besançon (Doubs), élève de M. Français. — Rue Battant, 64, à Besançon. — S. 1877. *Aux dernières feuilles* (Franche-Comté); — *Après la pluie, la rue de Notre-Dame-des-Champs, à la tombée de la nuit*. — S. 1878. *Un matin en descendant la Loue* (Franche-Comté); — *Le matin, en Franche-Comté*. — S. 1880. *Une allée de noyers, en novembre*; — *Le brouillard*. — S. 1881. *Les canards*. — S. 1882. *Un val, en Franche-Comté*.

* BOUDROT (Gérard), architecte. Il acheva, de 1634 à 1635, la tour neuve de la cathédrale de Troyes. (Vallet de V., *Archives de Troyes*).

* BOUEL (Louis-François-Numance), peintre, né à Brunoy (Seine-et-Oise), élève de M. C. Kuwasseg. — A Brunoy. — S. 1870. *Un chemin dans la forêt de Sénart*. — S. 1875. *La rivière d'Yères, à Brunoy*. — S. 1879. *Un moulin, à Jarcy* (Seine-et-Oise).

BOUET (Georges-Adhémar), peintre, né à Caen (Calvados), élève de M. Delaroche. (Voyez : tome I^{er}, page 133). — Rue de l'Académie, à Caen. — S. 1868. *Etudes de plantes dans un paysage*.

BOUET (Pierre-Henri), peintre. (Voyez : tome I^{er}, page 133). — Quai de la Bordigue, 3, à Cette. — S. 1879. *Au bord de la mer*. — S. 1880. *Panier de fruits*; — *Corbeille renversée*.

* BOUFFAY (Mlle Caroline), peintre, née à Reims. — A Allaines-les-Marais (Nord). —

S. 1879. *Fleurs et fruits d'automne*; — *Fruits*. — S. 1880. *Pavots*; — *Fruits*. — S. 1881. *Gibier*; — *Myosotis et roses*. — S. 1882. *Fleurs de Provence*.

* BOUFFÉ (Mlle Pauline), sculpteur, née à Paris, élève de Mlle F. Dubois-Davesne et de M. A. Millet. — Rue de la Fontaine, 16. — S. 1869. *Portrait de Mme Rose Chéri*, buste marbre; — *Portrait de M. Bouffé, rôle de Pauvre Jacques*, buste terre cuite (appartient au théâtre du Gymnase). — S. 1870. *Portrait d'enfant*, buste terre cuite.

* BOGGOURD (Auguste), peintre, né à Pont-Audemer (Eure), élève de M. Billet. — Route de Rouen, à Pont-Audemer. — S. 1868. *Une bruyère normande*; — *Ruines du château de Pierrefonds*, dessin au fusain; — *Forêt de Villers-Cotterets*, aquarelle. — S. 1869. *Une clairière dans un bois de pins*; — *Falaises, à Trouville-sur-Mer*; — *Vallée de Toutainville*, aquarelle. — S. 1870. *Vallée de Trouville* (Eure); — *Une vallée*; — *Vue prise à Vire*, aquarelle. — S. 1872. *Un village au printemps*. — S. 1873. *Chemin sous les arbres*, aquarelle. — S. 1874. *Pommiers dans les blés*; — *Bois de pins*, aquarelle; — *Un vieux noyer*, aquarelle. — S. 1875. *Futaie, à Illeville* (Eure); — *La plaine, dans le Roumois*; — *Un bouleau*. — S. 1876. *Arbres, en septembre*; — *La branche rompue*. — S. 1877. *Une crique, en basse Seine*: — *Un noyer dans les foins*, aquarelle. — S. 1878. *Pont-Audemer, en automne*; — *Blés et pommiers*, aquarelle; — *Lilas*, aquarelle. — S. 1879. *Un chemin, le long des blés*; — *Effet de neige*; — *Fleurs de printemps*, aquarelle; — *Rochers, à Trouville-sur-Mer* (Calvados); — *Vieilles maisons, à Pont-Audemer*; — *Quatre aquarelles*. — S. 1880. *Neige et frimas*; — *Pommiers et fleurs*; — *Ruines de l'abbaye de Jumièges*, six aquarelles; — *Paysage du Roumois*, aquarelle. — S. 1881. *Les Roches-Noires, à Trouville-sur-Mer*; — *Châtaignier*, aquarelle. — S. 1882. *Le fond du parc*; — *Une carrière à chaux*.

BOUGRON (Louis-Victor), sculpteur. (Voyez : tome I^{er}, page 134). — Rue de l'Abbé-de-l'Epée, 8, à Versailles. — S. 1868. *Souvenir*, statue marbre (appartient à M. Gautier aîné). — S. 1875. *Femme portant des fleurs*, statue marbre (pour un sarcophage du cimetière de l'Est).

BOUGUEREAU (William-Adolphe), peintre; Membre de l'Institut, 1876; Méd. d'honneur, 1878 (E. U). (Voyez : tome I^{er}, page 134). — Rue Notre-Dame-des-Champs, 75. — S. 1868. *Pastorale*; — *Enfants endormis*. — S. 1869. *Apollon et les Muses dans l'Olympe* (plafond pour la salle des concerts, à Bordeaux); — *Entre la richesse et l'amour*. — S. 1870. *Baigneuse*; — *Le vœu à Sainte-Anne*. — S. 1872. *Pendant la moisson*; — *Faucheuse*. — S. 1873. *Nymphes et satyres*; — *Petites maraudeuses*. — S. 1874. *Charité* (appartient à M. Avery); — *Homère et son guide*; — *Italiennes à la fontaine*. — S. 1875. *La Vierge, l'Enfant Jésus et saint Jean-Baptiste* (appartient à Mme Bouricaut), réexp en 1878; — *Flore et Zéphyre* (réexp. en 1878); — *Baigneuse*. — S. 1876. *Pieta* (appartient au prince P. Demidoff), réexp. en 1878; — *Portrait de Mme B...* (réexp. en 1878). — S. 1877. *Vierge consolatrice* (musée du Luxembourg, réexp. en

1878) ; — *La Jeunesse et l'Amour* (appartient à M. Aclocque), réexp. en 1878. — S. 1878. *Portrait de Mme ****. — Exposition Universelle de 1878 : *Ame au ciel* (appartient à M. Knœdler) ; — *Nymphée* (appartient à M. Verlé) ; — *La grande sœur* (appartient à M. Donatis) ; — *Portrait de Mgr l'évêque de la Rochelle* ; — *Portrait de M. B…* — S. 1879. *Naissance de Vénus* (appartient à l'Etat) ; — *Jeunes bohémiennes*. — S. 1880. *La flagellation de Notre-Seigneur Jésus-Christ* ; — *Jeune fille se défendant contre l'Amour*. — S. 1881. *La Vierge aux Anges* (appartient à M. William Schauss) ; — *L'Aurore* (appartient à M. S. P. Avery). — S. 1882. *Le Crépuscule* (appartient à MM. Knœdler et Cⁱᵉ) ; — *Frère et sœur* (appartient aux mêmes). — On doit encore à ce maître, les peintures de la chapelle de Saint-Pierre et Saint-Paul, et celles de la chapelle Saint-Jean-Baptiste à l'église Saint-Augustin, de Paris.

* Bouilh (Mlle Gabrielle-Marie), peintre, née à Luçon (Vendée), élève de Mme D. Clerc. — Rue Ravignan, 14, à Montmartre. — S. 1876. *Farniente*, d'après M. Landelle, porcelaine. — S. 1877. *Le réveil*, d'après M. Jalabert, porcelaine. — S. 1878. *Portrait de l'auteur*, porcelaine.

* Bouilh (Mlle Marie-Berthe), sœur de la précédente, peintre, née à Paris, élève de Mme D. Clerc. — Rue Ravignan, 14, à Montmartre. — S. 1877. *Le coucher*, d'après M. Bouguereau, porcelaine ; — *Le Christ et saint Jean*, d'après Ary Scheffer, porcelaine. — S. 1878. *La duchesse de Bourgogne*, porcelaine ; — *Portrait de femme*.

* Bouillon (Léon), peintre, né à Lons-le-Saulnier (Jura), élève de MM. Pils et Lehmann. — Rue de Bruxelles, 20. — S. 1877. *Portrait de M. Etienne J…* ; — *Portrait de M. H. Chéron*. — S. 1879. *Portrait de Mme E. J…* ; — *Serment d'amour chez les Ansariés* (Syrie). — S. 1880. *Le sergent Hoff sur la Marne* ; — *Portrait de M. René Cahun*. — S. 1881. *Une étudiante*. — S. 1882. *Chevrière du Jura* ; — *Sur l'herbe*.

Bouillon-Landais (Paul Louis), peintre, né à Marseille (Bouches-du-Rhône), élève de M. Emile Loubon. — Au Musée des beaux-Arts, à Marseille. — S. 1868. *Pêcheurs provençaux* ; — *Vue de l'entrée du vieux port de Marseille*, aquarelle. — S. 1869. *Le Rocher, côtes de Provence.* — S. 1870. *Le soir*, marine.

* Bouisset (Firmin-Etienne-Maurice), peintre, né à Moissac (Tarn-et-Garonne), élève de M. Garrepuy. — Rue Berthollet, 7. — S. 1880. *Portrait de M. V. G…* ; — *Portrait de M. M. C…* — S. 1881. *Portrait de M. C. D…* — S. 1882. *Automne*, dessin ; — *Grand'mère*, gravure.

* Bouisson (Emile), peintre, né à Toulon (Var), élève de M. E. Loubon. — Traverse Nicolas, 5, à Marseille. — S. 1868. *Moutons, aux environs de Rognac* (Provence). — S. 1869. *Villa Cloquet, rade de Toulon.* — S. 1870. *Troupeau de moutons passant un pont*.

Boulangé (Jean-Baptiste-Louis), peintre. (Voyez : tome Iᵉʳ, page 136). — Aux Lilas (Seine). — S. 1868. *Souvenir de la forêt de Fontainebleau* ; — *Vue prise aux environs de Romainville*. — S. 1870. *Le chemin des Carrières, bois de Romainville* ; — *La prairie*. — S. 1872. *Sous bois, forêt de Fontainebleau*. — S. 1876. *La prairie, à Vitry-la-Ville* (Marne).

* Boulanger (Edmond-Théodore), architecte, né à Versailles (Seine-et-Oise), élève de MM. C. Dufeux et Questel. — Rue Maryan, 4. — S. 1877. *Projet d'église cathédrale de Saïgon* (Cochinchine), six châssis : 1º Plan ; — 2º Façade principale ; — 3º Façade latérale ; — 4º, 5º Coupes longitudinale et transversale ; — 6º Perspective (en collaboration avec M. J. Bourard).

* Boulanger (François-Jean-Louis), peintre, né à Gand (Belgique), de parents français, élève de M. E. De Vigne. — Rue Pierre-Levée, 13. — S. 1857. *Vue du Palais-de-Justice, à Gand, prise entre l'Escaut et la Lys* ; — *Vue du quai Saint-Michel, à Gand*. — S. 1859. *Vue prise à Amsterdam sur le Tage* ; — *Vue prise à Gand, le matin, au marché aux légumes ; au fond se trouve la porte de l'ancien château des comtes de Flandre bâti en 1200.* — S. 1861. *Marché aux herbes de Gand* ; — *Marché aux herbes de Gand*. — S. 1863. *Le marché au poisson de Gand* ; — *Marché au poisson*.

Boulanger (Gustave-Rodolphe), peintre. (Voyez : tome Iᵉʳ, page 137) — Rue de Boulogne, 6. — S. 1869. *El-Hassueb, conteur arabe* (appartient à M. Claudine Gerentel) ; — *La promenade sur la voie des tombeaux, à Pompéi*, réexp. en 1878 (appartient à M. L. André) ; — *Les deux femmes et le secret*, dessin lavé d'aquarelle (appartient à M. le baron de Boissieu). — S. 1870. *C'est un émir*, réexp. en 1878 (appartient à M. Stebbins) ; — *Les chaouches du Hakem, souvenir du vieux Blidah*. — S. 1872. *Attendant le seigneur et maitre*. — S. 1873. *La quête de l'Aïd-Srir, à Bishra, province de Constantine*. — S. 1874. *La Via Appia, au temps d'Auguste*. — S. 1875. *Le gynécée*. — S. 1876. *Un bain d'été, à Pompéi* (appartient au comte Aguado), réexp. en 1878 ; — *Comédiens romains répétant leurs rôles* (réexp. en 1878). — S. 1877. *Saint Sébastien et l'empereur Maximilien Hercule*, réexp. en 1878 (Ministère des beaux-arts) ; — *Portrait de Mme Bettine B…* — S. 1878. *Un repas chez Lucullus, Triclinium d'été*. — S. 1882. *Flabellifer, esclave portant l'éventail*. — On doit encore à cet artiste : *Les peintures du foyer de la Danse*, au nouvel Opéra ; — Deux panneaux (*Mariage et Patrie*), pour la mairie du XIIIᵉ arrondissement de Paris).

* Boulanger (Marc), architecte de l'abbaye Saint-Michel, à Saint-Michel (Meuse). On lit cette inscription gravée sur sa tombe dans cette église : « D. O. M. Cy gist maitre Marc Boulan-
« ger, architecte dv grand corps de logis de cette
« abbaye tovrné à l'Orient, qui, ayant achevé
« cet ouvrage, décéda regretté par messieurs les
« abbés et religieux et estimé d'vn chacvn pour
« vn homme de bien, loyal et pieux, l'an mil
« six cent quatre vingt et sept, le IVᵉ novembre,
« aagé de 44 ans. Priez Diev povr son âme. Et
« Anne Dievdonné sa femme qui…… » — Consultez : *Bulletin archéologique*, tome III.

* Boulanger (Hilaire), architecte, probablement le fils du précédent. Il fut l'un des architectes de l'église Saint-Michel, à Saint-Michel (Meuse), et il a été inhumé dans cette église ainsi que le constate l'inscription funéraire qui suit : « † Obiit F. Hilaire Boulanger hujus templi architectus, 5ᵉ jvl. 1731 ». — Consultez : *Bulletin archéologique*, tome II.

* BOULARD (Catherine-François), architecte. Il habitait Lyon en 1793, lors du siège de cette ville et y prit part comme ingénieur. Le 24 février 1794, il périt sur l'échafaud, victime de la Terreur. Il a laissé des Mémoires estimés, notamment un travail sur les aqueducs romains qui amenaient des eaux à Lyon. — Lance, *Les Architectes français*.

BOULARD (Auguste), peintre et graveur. (Voyez: tome I*er*, page 139. — Quai d'Anjou, 15. — S. 1868. *Portrait de Mme N. F...; — Portrait de M. B...* — S. 1874. *Portrait*, d'après M. Boulard père, eau-forte ; — *Chevreuil*, d'après Mme M. Brosset, eau-forte ; — *Six eaux-fortes*, d'après M. J. Dupré et d'après l'auteur. — S. 1876. *Portrait de Mlle V. B...* — S. 1877. *Plage au Portel (Pas-de-Calais)* ; — *Portrait de Mlle A...* — S. 1880. *Portrait de Mlle N. E ..* ; — Trois gravures : *Bataille de la Moskowa*, d'après L. Bellangé ; — *Renaud et Armide*, d'après Boucher ; — *Henri II*, statue en bronze ; — Trois gravures : *Portrait de M. B...*, d'après M. Boulard ; — *Racine*, d'après Largillière ; — *Le départ des pêcheurs*, dessin du graveur. — S. 1881. *L'attente de la marée, à Cayeux (Somme)*; — Deux gravures: *Le Christ au tombeau*, d'après Van Dyck ; — *Fête patronale*, d'après de Marne; — Trois gravures : *Mise en croix*, d'après Van Dyck ; — *Saint Martin*, d'après le même ; — *Portrait de H. Daumier*. — S. 1882. *Charles I*er*, d'après Van Dyck (pour le *Van Dyck*, de M. J. Guiffrey), eau-forte ; — Trois eaux-fortes : *Portrait de M. **** ; — *Portrait de Mme **** (appartiennent à M. de Champeaux); — *Vue de Venise*, d'après Guardi.

* BOULARD (Hervé), architecte de Henri III, roi de Navarre. Il reçut, en 1563, 300 livres de gages et honoraires, comme architecte du château de Pau. En 1566, une somme de 380 livres lui fut comptée pour la construction de la Chambre des archives, dans la grande tour du même château. Il éleva, en 1580 une fontaine dans les jardins du château de Nérac, et en 1582 il fit un dessin de la généalogie de la maison de Navarre. — Consultez : *Archives des Basses-Pyrénées*.

* BOULARD (Jérôme), architecte, on le croit fils du précédent. En 1583, il reçut, comme architecte du roi de Navarre, Henri III, des honoraires pour des travaux exécutés sous sa direction au château de Mont-de-Marsan. — Consultez : *Archives des Basses-Pyrénées*.

* BOULARD (Mlle Marie), peintre, née à Paris, élève de Mlle Kron-Meni et de Mme Grec. — Rue de Viarmes, 18. — S. 1878. *Salmacis*, d'après M. Landelle, porcelaine; — *Nostalgie*, d'après M. H. Merle, porcelaine. — S. 1880. *Portrait de mon père*, porcelaine. — S. 1882. *Mignon*, d'après M. J. Lefebvre, porcelaine ; — *Portrait de ma mère*, porcelaine.

* BOULAY (Mme Elise), peintre, née à Châteaudun (Eure-et-Loir), élève de Mme D. de Cool. — Rue Montorgueil, 76. — S. 1874. *Portrait de M. B...*, porcelaine. — S. 1875. *Italiennes à la fontaine*, d'après M. Bouguereau, porcelaine. — S. 1876. *Portrait de M. le maréchal de Mac-Mahon, président de la République*, porcelaine (appartient à Mme la duchesse de Mac-Mahon) ; — *Le passage du gué*, d'après M. Bouguereau, porcelaine. — S. 1877. *Portrait de Mlle M. B...*, porcelaine ; — *Portrait de M. C...*, porcelaine ; — *Un baptême, au XVIe siècle*, d'après M. Delobbe, porcelaine. — S. 1878. *La Madeleine*, d'après M. Cot, porcelaine.

* BOULAYE (C. A. Paul de la), peintre, né à Bourg, élève de M. Bonnat. — Rue de Douai, 69. — S. 1872. *Portrait du vicomte de la B...* S. 1882. *Etude*.

* BOULIAN (Mlle Aline), peintre, née à Bourmont (Haute-Marne), élève de MM. Carolus Duran, Henner, Picard et F. Palizzi. — A Dourdan (Seine-et-Oise). — S. 1872. *Cerises*. — S. 1877. *Reliques du vieux temps*. — S. 1878. *Les cerises*. — S. 1880. *Deux écolières* ; — *Une leçon difficile*. — S. 1881. *Portrait de ma mère*. — S. 1882. *Profil; — Portrait de Mlle M. B:..*

* BOULINEAU (Aristide), peintre, né à Cozes (Charente-Inférieure), élève de l'école de dessin de Bordeaux et de M. Gérôme. — Rue de Madame, 57. — S. 1868. *Baigneuses*. — S. 1870. *Ivresse*. — S. 1876. *Portrait de Mme M. B.:*

* BOULLAND, architecte, né à Troyes en 1739, mort à Paris en 1813, élève de Blondel. Il était en 1773, architecte du chapitre de l'église métropolitaine de Paris. En 1775, il construisit la chapelle de la communion de l'église Saint-Nicolas-des-Champs de Paris, et il restaura la façade de cette même église, en 1775, en collaboration avec Antoine. Enfin il commença les bâtiments de l'abbaye royale de Jarcy, près Brunoy, dont la première pierre fut posée le 3 septembre 1780, par le comte de Provence. — Consultez: L'abbé Pascal, *Not. s. Saint-Nicolas-des-Champs, à Paris*.

* BOULOGNE (Pierre de), architecte. En 1386, il acheva la cathédrale de Prague, et probablement le palais de Kalstein, près de Prague. (Dussieux, *Les artistes français à l'étranger*).

* BOULOY (Benoit-Joseph-Florentin), peintre et graveur, né à Quercamp (Pas-de-Calais), le 11 février 1818, élève de David. (Note de Bellier de La Chavignerie.)

* BOUNEAU (Jules-Frédéric), peintre, né à Paris, élève de MM. Ch. Jacque et Feuchère. — Rue de Ménilmontant, 143 — S. 1880. *La berge, effet du matin*. — S. 1870 *Paysage*, aquarelle ; — *Feu Mme B...*, médaillon plâtre.

* BOUQUET (Louis), graveur, né à Gizaucourt (Marne) en 1765, mort à Paris, rue de la Harpe, 87, le 4 avril 1814. — Note de Bellier de la Chavignerie.

BOUQUET (Michel), peintre, ✻ 1881. (Voyez : tome I*er*, page 143). — Rue de la Rochefoucault, 36. — S. 1868. *Bords de la rivière*, faïence; — *Bateaux chargés de foin sur la Tamise*, faïence. — S. 1869. *Marée basse* ; — *Un lever de lune* ; — *Les Quatre Saisons*, faïence ; — *Paysage en Savoie*, faïence. — S. 1870. *La grotte de Cozon, baie de Douarnenez* ; — *Marée basse*, faïence ; — *Paysage le soir*, faïence. — S. 1872. *Soleil levant dans le brouillard*, faïence. — S. 1873. *Barques de la Tamise*, faïence (appartient à M. A. Périer); — *Intérieur de forêt*, faïence. — S. 1874. *Barques napolitaines*, faïence (appartient à M. P. Casimir Périer) ; — *Pêcheurs de sardines sur les côtes de Bretagne*, faïence (appartient à M. Lecaudey) ; — *Coup de soleil entre deux ondées*, faïence. — S. 1875. *Les*

Vaches-Noires, *plage de Villers* (Calvados), faïence ; — *Tentes arabes, près de Biskra* (province de Constantine), faïence. — S. 1876. *Le marais de Kanfrour, près Kéremma* (Finistère) ; — *Ruisseau dans le parc de Kéremma*. — S. 1877. *La plage de Kéremma à la marée montante ;* — *Près Kéremma ;* — *Un étang en Bretagne*, faïence ; — *Le vieux moulin, clair de lune*, faïence. — S. 1878. *Un marais à Kéremma*, faïence ; — *Une ferme à Kéremma*, faïence. — S. 1879. *La Seine à Carrières-Saint-Denis* (Seine-et-Oise) ; — *Marée basse*, faïence (appartient à M. Casimir Périer) ; — *Paysage en Bretagne*, faïence. — S. 1880. *Galiote hollandaise*, faïence ; — *Un ruisseau*, faïence. — S. 1881. *Bords de rivière*, faïence ; — *Souvenir des bords du Scorff en Bretagne*, faïence. — S. 1882. *Ile de Capri, un matin de février ;* — *Bateaux sur la plage*, faïence ; — *Barques napolitaines*, faïence (appartient à M. P. Casimir Périer).

Bour (Charles), graveur et lithographe. (Voyez : tome Ier, page 144). — Champ de Mars, 3, à Lunéville. — S. 1868. *Combat de taureaux*, d'après Brascassat, lithographie ; — *Vaches attaquées par des loups*, d'après le même, lithographie (réexp. en 1878). — S. 1880. *Les Sommets* (Provence) ; — *Une pinède près Marseille*, peintures.

* Bourard (J.), architecte. — S. 1877. *Projet d'église cathédrale pour la ville de Saïgon* (Cochinchine), six châssis : 1º Plan ; — 2º Façade principale ; — 3º Façade latérale ; — 4º, 5º Coupes longitudinale, transversale ; — 6º Perspective (en collaboration avec M. Boulanger (Edmond-Théodore).

Bourbon-Leblanc (Louis-Gabriel), peintre. (Voyez : tome Ier, page 144). — Rue Monsieur-le-Prince, 22. — S. 1868. *La Guerre*, dessin au fusain. — S. 1869. *Portrait de M. A...*

* Bourdais (Jules), architecte, né à Brest (Finistère), élève de l'Ecole nationale centrale. — Rue Laffitte, 51. — S. 1874. *Palais-de-Justice du Havre*, six châssis : 1º et 2º. Plans du rez-de-chaussée et du 1er étage ; — 3º et 4º. Coupes ; — 5º et 6º. Façades principales et latérales. (Ce projet en voie d'exécution a obtenu le 1er prix au concours, réexp. en 1878). — Exposition Universelle de 1878 : *Mairie du XIXe arrondissement de Paris*, rue de Crimée : Plans, coupe longitudinale, modèle en relief (en collaboration avec M. Davioud (Gabriel-Jean-Antoine).

* Bourdery (Marie-Louis-Gabriel), peintre, né à Mussidan (Dordogne), élève de M. Gérôme. — Rue des Combes, 1, à Limoges. — S. 1874. *Cupidon et Psyché*, d'après Jules Romain, faïence ; — *Rue de la Grosse-Horloge, à Rouen*, faïence ; — *Un guerrier*, d'après Salvator Rosa, dessin sur verre doré. — S. 1876. *La Vierge au singe*, d'après Albert Durer, faïence ; — *Jacob et Rachel*, faïence. — S. 1877. *Bataille de Komorn en 1597*, d'après Sprenger, faïence. — S. 1878. *Les hallebardiers*, d'après Hans-Holbein, faïence ; — *La promenade hors des murs*, d'après Albert Durer, émail. — S. 1879. *La femme aux deux maris*, émail. — S. 1880. *Saint Martial et saint Eloi, patrons de la ville de Limoges*, émaux sur cuivre, destinés à faire les deux volets d'un triptyque limousin. — S. 1881. *Une ancienne procession en Flandre*, émail ; — *Un vieil atelier d'émailleur, à Limoges*, émail. — S. 1882. *Samson et Dalila*, émail ; — *Jacques Callot*, émail.

Bourdet (Jules-Joseph-Guillaume), peintre. (Voyez : tome Ier, page 145). — Les habitudes d'intempérance de cet artiste avaient chassé le goût du travail et la paresse avait engendré la misère. Pour satisfaire à son funeste penchant, il vendit tableaux, matériel, mobilier, vêtements ; tout y passa. Et lorsqu'il eut tout dissipé, il recourut, pour subvenir à sa misérable existence, à ses anciens amis. Pendant plusieurs années les peintres se cotisèrent pour l'aider de leur bourse, et cherchèrent par leurs conseils à l'arracher à l'état d'abjection où l'avait conduit l'ivrognerie ; mais tout fut inutile, et dans les dernières années de sa vie, Bourdet se trouva sans asile. Touché de son infortune, quoique peu digne d'intérêt, un peintre qui l'avait connu dans ses beaux jours, prit pitié de sa position et l'autorisa à passer la nuit dans son atelier, situé boulevard Montparnasse. Le lendemain matin on le trouva assis dans un fauteuil et les jambes allongées sur une chaise ; il était mort (29 octobre 1869).

* Bourdiet (Pierre), architecte. Dans un registre des baptêmes de la paroisse Saint-Sébastien, de Nancy, à la date du 18 juillet 1700, il est qualifié d'architecte du duc Léopold de Lorraine. En 1702, il donna les dessins des bâtiments de l'Académie de peinture de Nancy, lesquels furent érigés sur l'ancienne esplanade, au-dessus de la porte royale. — Consultez : Lepage, *Archives de Nancy*.

Bourdin (Alphonse), peintre en miniature, né au Mans (Sarthe). (Voyez : tome Ier, page 145).

* Bourdin (Thibaud), sculpteur, chef d'une famille d'artistes sur laquelle M. Eugène Vaudin vient de publier une intéressante brochure. D'après notre auteur, Emeric David est le seul historien d'art qui ait parlé des Bourdin, et il suppose que Michel et Thomas étaient les fils de Thibaud Bourdin, natif d'Orléans. Il ne fait aucune mention du tombeau de Diane de Poitiers, que le catalogue du musée de Versailles cite à tort, comme étant l'œuvre de Michel Bourdin. Cet artiste, qui exécuta le monument de Saint-Valérien en 1642, ne peut être l'auteur du tombeau de Diane de Poitiers, décrit en 1576, par du Cerceau, il y a soixante-six ans entre ces deux œuvres. En présence de ces chiffres, si l'ancien tombeau du château d'Anet est l'œuvre d'un membre de la famille Bourdin, on ne peut l'attribuer qu'à Thibaud, chef de la dynastie des Bourdin, en attendant de découvertes futures la connaissance de pièces authentiques. A la dispersion du musée des monuments français, ce tombeau alors attribué à Germain Pillon, fut réclamé par Louis-Philippe, duc d'Orléans, à titre d'héritier du duc de Penthièvre qui l'installa dans un pavillon du parc de Neuilly, où les Vandales du 24 février 1848 tentèrent de le briser. Il fut restauré et placé à Versailles. Dans sa *Description des antiquités du Louvre*, M. de Clarac mentionne parmi les artistes associés aux travaux de sculpture du vieux Louvre « *Bardin d'Orléans* » mais sans plus de détails. Ce collaborateur de Jean Cousin et de Pierre Lescot, dit M. E. Vaudin, n'est autre, évidemment, que Thibaud Bourdin,

le sculpteur présumé du *Tombeau de Diane de Poitiers*. On sait, en effet, avec quelles incorrections on écrivait autrefois les noms propres. Ici, en quelques années, le même nom revêt trois ou quatre formes différentes: *Bardin*, *Berdin*, *Boudin*. Cette question d'orthographe douteuse, le tombeau de Louis XI et la vierge d'Orléans, signés *Bourdin* d'Orléans, l'ont définitivement tranchée, et cette dernière orthographe a décidément prévalue.

* BOURDIN (Michel), fils aîné du précédent, sculpteur, élève de son père, né à Orléans (Loiret), de 1580 à 1590. Il habitait Paris en 1609, date à laquelle il eut de Nicole Absolut, sa femme, un fils nommé comme lui *Michel* (acte de baptême des registres de la paroisse Saint-André-des-Arts). D'après les registres des actes de baptême de la paroisse Saint-Sulpice, il eut aussi deux filles, *Antoinette*, née en 1615, et *Marie*, en 1612, et un second fils, *Louis*, mort en 1653. Il résida dans la « maison de Nevers » c'est-à-dire à l'hôtel de Nevers, l'ancienne demeure de Marguerite de Navarre, première femme de Henri IV, et qui était affectée, comme le fut le Louvre, au logement des artistes de la cour ou attachés à la direction des bâtiments royaux. Les travaux de Michel Bourdin, aujourd'hui connus et décrits dans la brochure de M. Eugène Vaudin, sont: La *statue de la Vierge*, de la cathédrale d'Orléans; — le *Tombeau de Louis XI*, à l'église Notre-Dame de Cléry, daté de 1622; — Les *statues de saint Gervais et de saint Protais*, pour le portail de l'église Saint-Gervais, à Paris: — le *Tombeau de Pierre Dauvet*, dans l'église de Saint-Valérien (Yonne), en 1642; — le *Tombeau d'Amador de La Porte*, grand prieur de France, placé autrefois dans l'église du prieuré du Temple, à Paris. On voit de Michel Bourdin, au musée de Versailles: un moulage en plâtre de la *Statue de Louis IX, à genoux*, qui surmontait son tombeau à Notre-Dame-de-Cléry, et la *statue en marbre d'Amador de La Porte, à genoux*, provenant de son tombeau élevé dans l'église du prieuré du Temple et supprimé à la révolution de 1793.

* BOURDIN (Michel), fils aîné du précédent, sculpteur, né à Paris en 1609, mort en 1678, âgé de 69 ans. Sur les registres mortuaires de l'église Saint-Jean-en-Grève, figure Michel Bourdin, fils aîné, avec la qualité de « gentilhomme du roy ». L'abbé de Marolles le met au rang des plus grands sculpteurs français. Toutefois l'Académie royale de sculpture ne crut pas devoir rectifier l'éloge de l'abbé de Marolles en s'adjoignant le fils aîné de Michel Bourdin, lors de sa fondation, en 1648. Chose singulière! dit M. Eugène Vaudin, auquel nous empruntons tous ces renseignements, de cet artiste si vanté par Marolles, je n'ai pu trouver la moindre mention de ses œuvres. Peut-être y aurait-il à lui faire une part dans celles, si peu nombreuses déjà, qui sont attribuées à son père.

* BOURDIN (Thomas), sculpteur, frère de Michel et comme lui, élève de son père Thibaud Bourdin, mort en 1637. Les deux frères Bourdin furent employés par le cardinal de Richelieu à la décoration de son magnifique château dans le Poitou. M. Anatole de Montaiglon, a trouvé sur la liste des artistes des châteaux royaux, conservée aux archives nationales, la note suivante: « Thomas Bourdin, sculpteur, auquel S. M. « accorde la somme de trois cents livres de « gaiges ». *(Bâtiments royaux*, années 1618 et 1623). C'était un artiste habile, dont la vie et les œuvres sont restées ignorées. Les grands groupes qu'il exécuta pour la ceinture du chœur de la cathédrale de Chartres, seraient encore anonymes si une double inscription, tracée par lui-même, n'apprenait qu'il les sculpta en 1611 et 1612. Cette merveilleuse ceinture du chœur de l'église de Chartres « se compose de quarante-et-un groupes de grandeur demi-nature, se détachant sur un riche motif d'architecture gothique, qui se relie à chacun des onze piliers du chœur. C'est comme une immense broderie de la « *Vie de Jésus-Christ* ». Les sujets dus au ciseau de Thomas Bourdin représentent: *Jésus et Satan sur la montagne*; — *Jésus et la Chananéenne*; — *Jésus et les disciples d'Emmaüs*; — *Le Crucifiement*; — *La Descente de croix*; — *Jésus-Christ sort du tombeau*; — *La Transfiguration*. Thomas Bourdin, qui vécut encore vingt-cinq ans après ces importants travaux, a dû laisser nombre d'œuvres sans doute attribuées à d'autres artistes, et qu'on pourra lui restituer un jour en toute certitude. Ainsi il est impossible qu'il ne s'en trouve pas parmi les sculptures du château de Richelieu, aujourd'hui dispersées et restées anonymes ou faussement attribuées. — Consultez: Eugène Vaudin, *Bourdin père et fils, sculpteurs orléanais*.

* BOURDON (Mlle Adine), peintre, née à Paris, élève de MM. Lesourd-Beauregard, J. Guillet, Levasseur et Mlle Pelleport. — Rue Beautrellis, 6. — S. 1870. *Bouquet de fleurs*, gouache. — S. 1872. *Bouquet de marguerites*, aquarelle. — S. 1876. *Fleurs*, gouache. — S. 1878. *Groupe de roses*, gouache aquarelle; — *Chrysanthèmes et raisins*, gouache aquarelle. — S. 1878. *Dahlias*, gouache.

* BOURDON (Amé), architecte. De 1581 à 1582 il reçut 12 s. d'honoraires pour avoir fait « un « pourtrait et *éligiens* pour les maisons au lieu « de l'étaple au vin », à Cambray. — Consultez: Lefèvre, *Matériaux pour l'Histoire des arts*.

* BOURÉE (Jean), architecte. Il était maître des œuvres du duc Louis d'Orléans pour ses comtés de Valois et de Beaumont. En 1395 il pressa le devis des ouvrages de maçonnerie et de charpenterie à faire « ès deux pons leviz du pont de Beaumont-sur-Oyze. » Le 17 février 1396, il fit marché avec un Simon le Maçon pour les réparations à exécuter au château de Crépy en Valois. et le 11 mai 1397 il donna son avis sur des travaux à faire à des maisons et moulins dépendants des domaines du duc. — Consultez: Delaborde, *Ducs de Bourgogne*.

* BOUREL (Aristide), peintre, né à Dunkerque (Nord). — A Rosendalle-lès-Dunkerque. — S. 1872. *Pêcheuses de crevettes, à Dunkerque*. — S. 1877. *L'écorcheuse de raies*. — S. 1878. *Nature morte*. — S. 1880. *Trappistes aux champs*.

* BOURET (Eutrope), sculpteur, né à Paris, élève de M. Buhot. — Rue Saint-Sébastien, 25. — S. 1875. *Portrait « de mon fils »*, buste plâtre. — S. 1880. *Portrait de M. Alexis Bouvier*, buste bronze. — S. 1881. *Petite baigneuse*, statuette terre cuite. — S. 1882. *La source,*

statuette marbre ; — *La jeunesse*, buste marbre.

* BOURET (Jean-Louis-Antoine-Marie), peintre, né à Galluis-la-Queue, élève de Mlle Chéron et de M. Dufaux. — A Épinay-sous-Sénard (Seine-et-Oise). — S. 1876. *Une perdrix aux choux.* — S. 1877. *Choux-fleurs et ustensiles de cuisine.* — S. 1879. *En carême.*

BOURET (Pierre-Marie-Gabriel), peintre. (Voyez : tome 1er, page 147). — Rue Chanoinesse, 2. — S. 1868. *Le retour à la ferme ;* — *Une rue de village en Normandie.* — S. 1869. *Le Christ dans le jardin des Oliviers.* — S. 1872. *Idylle.* — S. 1873. *Baigneuses.* — S. 1874. *Les poissons et le berger qui joue de la flûte.* — S. 1876. *Paysage.*

* BOURGAIN (Gustave), peintre, né à Paris, élève de M. Gérôme. — Rue de Rougemont, 8. — S. 1880. *Portrait de Mlle M...; — Portrait.* — S. 1881. *Atelier de construction, à Bercy ; — Buveur d'absinthe.* — S. 1882. *A bord d'une barque de pêche.*

* BOURGAULT-DUCOUTRAY (Mme Marie), sculpteur, née à Metz (Moselle). —Rue La Bruyère, 36. — S. 1870. *Portrait de Mlle A...*, médaillon plâtre. — S. 1873. *Portrait de Mme****, buste plâtre. — S. 1874. *Portrait de M. J. B. D...*, médaillon plâtre ; — *Portrait de M. C. R. D...*, médaillon plâtre.

* BOURGE (DE). Voyez : DEBOURGE.

* BOURGEOIS (Mme Anna-Louise), peintre, née à Paris, élève de MM. Mazerolle et Urbain Bourgeois. — Rue de l'Abbaye, 13. — S. 1877. *Giroflées et primevères.* — S. 1878. *Bouquet de chrysanthèmes.* — S. 1879. *Fleurs et nature morte.* — S. 1880. *Giroflées et chrysanthèmes.* — S. 1882. *Fleurs et nature morte.*

* BOURGEOIS (Antoine-Achille), graveur en taille douce et au pointillé, né à Polna, en 1777 et fixé à Paris depuis son enfance, élève de Rouotte : Il a gravé plusieurs têtes d'expression d'après Greuze : *L'Attention ; — La peur de l'orage ; — Artémise ; — La Bacchante ; — L'enfance de Paul et Virginie,* d'après le dessin de Lafitte (Salon de 1804); — *La Nymphe surprise,* d'après Meynier; — *Les portraits de l'empereur de Russie, de l'empereur d'Autriche et du roi de Prusse,* d'après les dessins de Dumont jeune et de Rougel ; — *Les Portraits de Radet, Desfontaines et Barré,* réunis ; — *Un Portrait du Dominiquin ;* — Une suite de *Portraits d'avocats* pour la collection de M. Tardieu; etc. (Gabet. *Dict. des artistes de l'Ecole française au XIXe siècle*).

BOURGEOIS (Charles-Arthur, baron), sculpteur. (Voyez : tome 1er, page 148). Méd. 1870 ; méd. 2e cl. 1873; 3e cl. 1878. — Rue Servandoni, 21. — S. 1868. *Laveuse arabe,* statue bronze ; — *Acteur grec,* statue bronze (provient du jardin du Luxembourg, réexp. en 1878). — S. 1870. *La Pythie de Delphes,* statue marbre (musée du Luxembourg, réexp. en 1878). — S. 1872. *Portrait de M. D...*, buste marbre. — S. 1873. *Un esclave,* statue plâtre (réexp. en 1873). — S. 1874. *Portrait de Mme****, buste plâtre. — S. 1875. *La Religion,* statue pierre (pour le fronton de l'église de la Sorbonne); — *Circé,* groupe plâtre. — S. 1876. *Portrait de Mme G...*, buste plâtre. — S. 1878. *Héro et Léandre,* groupe plâtre. — S. 1879. *Eisoury* (Marocain), charmeur de serpents, statue plâtre bronzé. —
S. 1880. *Portrait de M. Paul Dupont,* sénateur, buste bronze ; — *Portrait de S. Em. le cardinal Mathieu,* archevêque de Besançon, statue marbre (pour la cathédrale de Besançon). — S. 1881. *Sphinx,* statue bronze (pour la décoration d'un monument funèbre élevé à Bruxelles en l'honneur des soldats français tués pendant la guerre ; M. Grant architecte). — On doit encore à cet artiste : *Saint Joachim,* statue en pierre, pour l'église Saint-Eustache ; — *La Moisson,* statue pierre pour le palais du Louvre ; — *Portrait de Lamartine,* buste marbre pour le palais de l'Institut ; — *L'Amérique du Sud,* statue pour le palais du Champs-de-Mars

* BOURGEOIS (Eugène-Victor), peintre, né à Paris, élève de M. T. Bourgeois. — Rue Perronnet, 41, à Neuilly-sur-Seine. — S. 1874. *Un bras de rivière* (appartient à M. Hédin). — S. 1877. *La ferme de la Ville-Bertin, à la Houssaye* (Seine-et-Marne), aquarelle ; — *La fosse Bazin, près Paris,* aquarelle. — S. 1878. *La Tour du Trésor, à Crévecœur* (Seine-et-Marne), appartient à M. P. Froumy; — *Les marnières de la Houssaye ;* — *Un nid de vautours,* dessin (appartient à M. R. Etienne). — S. 1879. *Plaine d'Ecoublay, près de Chaumes* (Seine-et-Marne) ; — *La marre de Leurres.* — S. 1880. *Coin de forêt* (appartient à M. Taffet) ; — *Un verger de fleurs* (appartient à M. P. Froumy); — *Un repaire,* dessin (appartient à M. Legrand); — *Eglise de Criquebœuf* (Calvados), aquarelle (appartient au même). — S. 1881. *Les Graves, à Villerville* (Calvados). — S. 1882. *Le petit pont de Gravoleaux* (Seine-et-Marne).

* BOURGEOIS (Gustave), peintre, né à Mesnil-Saint-Firmin (Oise), élève de M. Péron. — Rue de Vaugirard, 95. — S. 1870. *Le crucifiement du Christ et les deux larrons,* cartons de vitraux (pour l'église d'Oger (Marne). — S. 1875. *Saint Maurice, saint Candide et saint Exupère refusent de sacrifier aux faux dieux,* carton de vitrail (pour l'église Saint-Maurice de Reims). — S. 1877. *Saint Maurice, saint Candide et saint Exupère refusent de sacrifier aux faux dieux,* vitrail. — S. 1879. *Tradition des clefs par Notre Seigneur à saint Pierre comme signe de sa primauté dans l'église,* carton pour vitrail pour l'église de Crépy-en-Valois (Oise).

* BOURGEOIS (Jean). Il est considéré comme l'architecte du chœur de l'église collégiale de Saint-Quentin, bâtie au xiiie siècle. (Melleville, *Dictionnaire historique*).

* BOURGEOIS (Jean), architecte. Il était l'un des maîtres des œuvres des ducs de Bourgogne, Philippe-le-Hardi et Jean-sans-Peur. En 1387, il fit exécuter à la chapelle du duc Philippe, à Dijon, « des ouvrages » pour lesquels il paya aux ouvriers dix-sept francs d'or, et il reçut, en 1400, trente sous tournois pour aller visiter les travaux de maçonnerie faits à Agilly. En 1401-1402, il avait la direction des travaux du château de Dijon. Bourgeois reçut des honoraires en 1403, pour être allé « à cheval » inspecter les travaux qu'on exécutait à Saulx, à Salives, à Aignay, à Chatillon, à Villaines, à Maiscy, à Lanternay, à Sulmaise. En 1404, il visita, pour la ville de Dijon, les moulins d'Ouche. Il retourna à Saulx en 1406 pour « voir et visiter les ouvraiges illec faiz et

« nécessaires à faire » ; ses frais de voyages étaient de quatre gros par jour. En 1410 le duc de Bourgogne lui fit un don de cent francs « en considération de ses bons services ». Cet artiste exerçait encore ses fonctions en 1412. — Consultez : Delaborde, *Ducs de Bourgogne* ; — Canat, *Maîtres des œuvres.*

BOURGEOIS (Léon-Pierre-Urbain), peintre. (Voyez : tome I^{er}, page 149). — Rue de l'Abbaye, 13. — S. 1868. *Portrait de M. R. G...* — S. 1873. *Portrait de Mme de L...* — S. 1874. *Sainte Anne.* — S. 1876. *Portrait de Mlle D. de G...* ; — *Jésus-Christ descendu de la croix.* — S. 1877. *Portraits de MM. Henry et Louis D...* ; — *Saint Sébastien* (réexp. en 1878). — S. 1878. *Justinien, empereur d'Orient* (appartient à la Cour de cassation, chambre des requêtes) ; — *Portrait de Mme B...* — S. 1879. *Le corps du diacre saint Vincent, jeté aux oiseaux de proie, est gardé par des anges.* — S. 1880. *Portrait de Mme***.* — S. 1881. *Portrait de ma petite fille.* — S. 1882. *Portrait de Mlle Jeanne B...* — *L'Art,* carton pour une tapisserie. — On lui doit aussi : *La Science,* carton d'une peinture qui a été exécutée en tapisserie.

BOURGEOIS (Louis-Maximilien), sculpteur, méd. 3^e cl. 1873 ; 2^e cl. 1877. (Voyez : tome I^{er}, page 150). — Rue de Sèvres, 103. — S. 1869. *Sainte Agathe,* statue plâtre ; — *Portrait de M. le marquis de Barthélemy,* buste marbre. — S. 1870. *Héro,* groupe plâtre ; — *Portrait de M. G. Roussel,* buste bronze. — S. 1872. *La Guerre,* statue plâtre. — S. 1873. *L'Oracle et l'Impie,* statue plâtre ; — *La Guerre,* statue marbre (réexp. en 1878). — S. 1874. *Printemps,* buste marbre ; — *Portrait de M. Maurice Cherrier,* médaillon bronze ; — *Portrait de M. E. de Pury,* médaillon bronze. — S. 1875. *Mercure,* statue plâtre ; — *Portrait de M. W. Hirschy,* médaillon bronze. — S. 1876. *Vierge, portrait de feue Mlle de B...,* statue plâtre ; — *Portrait de Mlle M. B...,* buste plâtre. — S. 1877. *Vierge, portrait de feue Mlle de B...,* statue marbre ; — *Mercure,* statue marbre réexp. en 1878. (Ministère des Beaux-Arts). — S. 1878. *La Cigale,* statue plâtre ; — *La Géographie,* statue plâtre. — S. 1879. *Guillaume Budé fondateur du collège de France sous François I^{er},* statue plâtre (pour le pavillon de Flore, Tuileries) ; — *Diane,* statue plâtre (Ministère des Beaux-Arts). — S. 1880. *Portrait de feue Mme la princesse de Saint Barthélemy,* buste marbre ; — *Portrait de M. B. Lagarde ancien député,* médaillon bronze. — S. 1881. Trois médaillons dans un cadre : *Portrait de Mme la vicomtesse de B...,* terre cuite ; — *Portrait de Mme M...,* bronze ; — *Portrait de feue Mlle C. L...,* terre cuite ; — *Modèle en bronze et épreuve en bronze de la médaille des récompenses de l'Exposition artistique, industrielle et commerciale de Melun, 1880.* — S. 1882. *Guillaume Budé, fondateur du collège de France,* statue marbre (destiné au collège de France) ; — *Trois médaillons bronze : Portraits de M. F. D...* ; — *de M. P. de R...,* et de *M. J. M...* ; — *Médaille de MM. les sénateurs,* modèle plâtre et clichés bronzés (commandé par le Sénat). — On lui doit en outre : *La géographie,* statue pierre pour le Palais du Trocadéro ; — *Guillaume Budé,* statue pierre, et *Diane,* statue pierre, pour le pavillon de Flore au palais des Tuileries ; — *Lesueur,* statue pierre pour le nouvel Hôtel-de-Ville.

BOURGEOIS (Marie-Auguste-Antoine), architecte. (Voyez : tome I^{er} page 150). — Rue du Bac, 97. — Exposition Universelle de 1878 : *Restauration du château d'Anet* (Eure-et-Loir), vingt-quatre châssis : 1° Plan et élévation du château (état actuel) ; — 2° Façade générale (état actuel) ; — 3° Plan général (restauration) ; — 4° Façade générale (restauration) ; — 5° Coupe sur la cour d'honneur ; — 6° Coupe transversale ; — 7° Façade, côté du jardin ; — 8° Perspective de la fouille actuelle du crypto-portique (restauration), plan du perron (état actuel, restauration), détail de la façade du crypto-portique (restauration) ; — 9° Le crypto-portique, plan, coupes et façades ; — 10° Plafond du salon de Diane ; — 11° Coupe de la tourelle ; — 12° Plafond de la tourelle ; — 13°, 14°, 15°, 16°. panneaux, grandeur d'exécution ; — 17°, 18°. Plafonds ; — 19° Cheminée du salon bleu, carrelage du dressoir ; — 20°, 21°. Cheminées ; — 22° Boiseries de la salle à manger, plafonds ; — 23° et 24° Détails. (Exposé en 1867).

* BOURGEOIS (Nicolas), religieux Augustin et architecte. En 1711, l'ancienne flèche du beffroi de Rouen, élevée au XIV^e siècle par Jean de Bayeux, menaçant ruines, fut démolie en toute hâte. Le Frère Nicolas fut chargé de donner les plans de la nouvelle construction, laquelle consistait en un dôme surmonté d'un campanile qui existe encore. Les travaux furent conduits par Jean Dounest, architecte de la ville. Nicolas Bourgeois inventa le mécanisme du pont de bateaux de Rouen (qui servait encore il y a trente ans) ; il était alors fontainier de la ville aux gages de 260 livres par an. A Paris, il avait construit le pont tournant qui servait de communication du jardin des Tuileries à la place Louis XV. — Consultez : Delaquerière, *Ancien Hôtel-de-Ville.*

BOURGEOIS (Mlle Sophie), peintre. (Voyez : tome I^{er}, page 149). — Route de Melun, à Villeneuve-Saint-Georges. — S. 1868. *Portrait d'enfant,* miniature. — S. 1875. *Portrait de Mme D...,* miniature ; — *Portrait de Mme F...,* miniature. — S. 1876. *Portrait d'enfant,* miniature. — S. 1877. *Portrait d'enfant,* miniature. — S. 1878. *Portrait d'enfant,* miniature. — S. 1879. *Portrait de Mme B...,* miniature.

* BOURGEOIS (Vincent), architecte, né à Laon. En 1611, il entreprit la restauration du portail de la cathédrale de Reims, « et principalement « la grande voulte (voussure) du grand portail, « où la plupart des pierres estoient corrompues « et en pièces, et grande partie des figures de « dessous tombées ». — Consultez : Henry et Loriquet, *Journal et Mémoires de J. Pussot.*

BOURGES (Mlle Pauline-Elise-Léonide), peintre. (Voyez : tome I^{er}, page 151). — Rue de l'Eglise, à Auvers-sur-Oise. — S. 1868. *Le déjeuner ;* — *La poupée.* — S. 1869. *Petite bohémienne.* — S. 1870. *La diseuse de bonne aventure ;* — *La petite balayeuse.* — S. 1872. *L'hiver ;* — *Intérieur d'atelier.* — S. 1873. *Glaneuses ;* — *Effet de neige.* — S. 1874. *La sœur aînée* (appartient à M. Daubigny) ; — *L'été.* — S. 1875. *Laveuses au bord du Tigre, à Rome.* — S. 1876. *Un bénitier*

de Saint-Pierre à Rome. — S. 1877. Bûcheronnes, effet de neige; — Le premier froid. — S. 1878. Laveuses; — Petite fagotière; — Effet de neige, aquarelle. — S. 1879. Neige, à Auvers (Seine-et-Oise) : — La porte d'un jardin, à Auvers; — Eventail, aquarelle. — S. 1880. Moisson, à Auvers; — Allant à l'école. — S. 1881. L'onglée. — S. 1882. Le fagot; — Les bords de l'Oise en décembre.

* BOURGOGNE (Pierre), peintre, né à Paris, élève de MM. V. Galland, Ch. Polisch et Lequien. — Rue de Brancas, 3, bis, à Sèvres. — S. 1869. Fleurs. — S. 1872. Fleurs. — S. 1873. Musette, fleurs et fruits; — Nid de pinson, fleurs et fruits. — S. 1874. Avant le bal. — S. 1875. Un buisson de roses. — S. 1877. L'automne, chrysanthèmes; — Pour une fête. — S. 1879. Fleurs d'été, roses. — S. 1880. La veille d'une fête, fleurs; — Giroflée. — S. 1881. Un convoi. — S. 1882. Retour du jardin; — Prunes et roses.

BOURGOIN (Adolphe), peintre. (Voyez: tome Ier, page 151). — Rue Clauzel, 10. — S. 1868. Le message; — La sortie de l'église le jour des Rameaux. — S. 1870. Le bénitier; — Jeune femme vendant ses bijoux. — S. 1873. L'épousée.

BOURGOIN (Désiré), peintre. (Voyez : tome Ier, page 152). — Rue de Lancry, 7. — S. 1869. Deux miniatures, même numéro : Portrait de M. P...; — Portrait de Mme P... — S. 1870. Portrait de Mlle Sarah-Bernhardt dans le personnage de Mariette, de François de Champi, aquarelle (appartient à M. Duquenel) ; — Portrait de Mlle Sarah-Bernhardt, dans le Passant, aquarelle (appartient au même). — S. 1873. Allée de la Roche-Fortière, près de Villers-Cotterets (Aisne), aquarelle; — Les noces de Cana, d'après Paul Véronèse, aquarelle. — S. 1875. Eglise de Fleury, près de Villers-Cotterets, aquarelle (appartient à M. Delpère); — Le carrefour l'Epine, dans la forêt de Fontainebleau, aquarelle (appartient à M. A. Lacarrière); — Souvenir de Ville d'Avray (Seine-et-Oise), aquarelle (appartient à M. Leloir). — S. 1876. Souvenir de Boisle-Roy, aquarelle ; — Eglise de Fleury, aquarelle (appartient à Mme Angelo). — S. 1877. Souvenirs de Sermaise (Seine-et-Marne), aquarelles. — S. 1878. Château de Bailly, aquarelle (appartient à M. Maréchal) ; — Atelier de M. Georges Vibert, aquarelle (appartient à M. Vibert). — S. 1879. Bouquet de roses de Bengale, aquarelle ; — Fleurs de printemps, aquarelle. — S. 1880. Le cadeau du parrain, aquarelle (appartient à M. A. H...) ; — Fleurs de printemps, aquarelle à Mme de Villers). — S. 1881. Dans un cadre, cinq aquarelles : Souvenirs de Bois-le-Roy. — Atelier d'Edouard Detaille, aquarelle. — S. 1882. Tulipes, aquarelle (appartient à Mme de Villers).

* BOURGONNIER (Claude-Charles), peintre, né à Paris, élève de MM. Cabanel, Millet et Falguières. — Rue d'Assas, 68. — S. 1881. La Cigale et la fourmi; — Portrait de M. A. B... — S. 1882. Le réveil.

BOURGUIGNON (Louis-Edouard), graveur, né à Paris, élève de M. Jardin. — Rue de Vaugirard, 138. — S. 1881. Les adieux de Louis XVI, d'après M. Six, gravure sur bois. — S. 1882. Trois gravures sur bois : Centaure ivre; — Tête de faune; — Buste d'empereur romain; — Types Kirghiens, d'après M. Bayard.

BOURIÈRES (Jean-Baptiste-Emile), peintre. (Voyez : tome Ier, page 153). Rue des Petits-Hôtels, 8. — S. 1876. Danseuses et génies, vitrail ; — La Musique, vitrail.

* BOURLET (Mlle Marie), peintre, née à Hornaing (Nord), élève de Mlles H. Richard et Durussel. — Rue de l'Abbé-Grégoire, 22. — S. 1879. Nostalgie, d'après M. H. Merle, porcelaine. — S. 1880. Danseuse, porcelaine. — S. 1882. Baigneuse, d'après M. Perrault, porcelaine ; — Lady Gotiva, d'après le tableau de M. Van Lérins au musée d'Anvers, porcelaine.

* BOURMANCÉ (J. P.), architecte, né à Paris, élève de M. Quesnel. — Rue d'Oran; 14, à Alger. — Exposition Universelle de 1878 : Mausolée des rois de Mauritanie, dit tombeau de la chrétienne, près Tipaza (province d'Alger).

* BOURNICHON (Gustave), architecte et peintre, né à Nantes (Loire-Inférieure), élève de Lebas. (Voyez : tome Ier, page 153). — Rue de Londres, 15. — S. 1869. Tombeau de Philippe le Hardi, duc de Bourgogne, au musée de Dijon, aquarelle. — S. 1870. Etang de la Ville d'Avray, soleil couchant, fusain.

* BOUNON (Mlle Hélène), peintre, née à Agen (Lot-et-Garonne), élève de Mme Collin-Libour. — Rue Dupuytren, 9. — S. 1880. Eventail, aquarelle. — S. 1881. Faïence. — S. 1882. Pivoines, porcelaine.

*BOURSE (Mlle Marie-Louise-Mathilde), peintre, née à Paris, élève de M. Le Sourd-Beauregard et de Mme D. de Cool. — Rue du Banquier, 4. — S. 1873. Portrait du docteur B..., porcelaine. — S. 1874. Petites maraudeuses, d'après M. Bouguereau, porcelaine. — S. 1875. Le réveil, d'après M. Jalabert, porcelaine. — S. 1876. Chloé blessée, d'après M. Dupuis, porcelaine; — A la source, d'après M. J. Aubert, porcelaine.

* BOURSIER, architecte. Il construisit à Paris l'hôtel de Périgord, rue de l'Université, et, vers 1730 celui du prince Xavier de Saxe, rue du Faubourg-Saint-Honoré. (Thiery).

* BOUSSAC (P.-O.-G.-Hippolyte), architecte, né à Narbonne (Aude), élève de MM. C. Laisné, Carolus-Duran et Ginain. — Rue Gay-Lussac, 42. — S. 1879. Projet d'hôtel pour M. D..., peintre, à Boulogne, deux châssis : 1° Plans, coupe; — 2° Elévation. — S. 1881. Projet de monument commémoratif pour l'Assemblée nationale, à Versailles. — S. 1882. Projet de cheminée pour la salle des gardes, du château de Kergolet (Finistère), appartient à M. le comte de Chauveau.

* BOUSSARD (Jean-Marie), architecte et graveur, né à Cry (Yonne), élève de M. Paccard. — Rue des Ecoles, 10. — S. 1874. Douze eaux-fortes; esquisses de concours à l'Ecole des beaux-arts : Tour des cloches, d'après M. Guadet; — Une glacière, d'après M. Hébert ; — Colonne rostrale, d'après M. Mayeux ; — Salle à manger d'été, d'après M. Pamart ; — Fontaine à Cérès, d'après M. Lebas ; — Fontaine sur une route d'Afrique, d'après M. Ancelet ; — Frontispice, d'après M. Julien ; — Aiguade sur un port de mer, d'après M. Vionnois ; — Salle de billard, d'après M. Paulin ; — Pont sur un chemin de fer, d'après M. Vaudremer ; — Source thermale, d'après M. Moyaux ; — Volière, d'après M. Diet. —

S. 1876. Deux eaux-fortes : *Les Propylées de l'Acropole d'Athènes* ; — *Ruines du théâtre d'Hérode, vues des murs de l'Acropole d'Athènes*, d'après les dessins de M. Pascal ; — Une eau-forte : *Le Pandroseion (Acropole d'Athènes)*, d'après un dessin de M. Pascal. — S. 1879. Deux gravures : *Fouilles archéologiques dans la plaine d'Athènes* ; — *Ruines de l'Erecthéion, à l'Acropole d'Athènes*.

* BOUSSART (Simon), architecte. En 1476, il fut nommé « Maître visiteur de maçonnerie » au bailliage de Vosge (duché de Lorraine), en remplacement de Jean Wiriot, de Mirecourt, qui avait exercé cet office sous les ducs Jean et Nicolas. — Consultez : Lepage, *les Offices*.

* BOUSSENOT (Adrien-Étienne-Ferdinand), peintre, né à Paris, élève de MM. Carolus-Duran et Chaigneau. — Rue Taitbout, 80. — S. 1876. *Paysage avec animaux*, aquarelle. — S. 1877. *Une rue de Beaune*. — S. 1879. *Le boulevard des Batignolles*. — S. 1880. *Une partie de pêche ;* — *Cour de ferme aux environs de Châteaudun*, aquarelle. — S. 1882. *Portrait de Mme G...*

BOUSSIGNON, architecte. En 1735, les maire et jurats de Bordeaux autorisèrent la demoiselle Dujardin à faire bâtir une salle de spectacle dans le jardin de l'Hôtel-de-Ville, et Boussignon donna le plan de cet édifice et en dirigea la construction. — Consultez : Detchéverry, *Théâtres de Bordeaux*.

* BOUTEMONT, dessinateur et graveur sur bois, mort vers 1720. On cite de lui, dit l'abbé de Fontenay, une estampe des *Armes du roi, entourées d'attributs d'artillerie et de chasse*, gravure chargée de contre-tailles très hardiment coupées et très bien exécutées. Cet artiste savait les mathématiques et un peu de chimie ; il trouva une nouvelle espèce de poix pour goudronner les vaisseaux, découverte qui lui a valu un emploi dans la marine et lui fit renoncer à la gravure.

* BOUTERON (Jean), architecte. Au mois de septembre 1400, Pierre de Soye, échevin d'Orléans, fut envoyé à Bonneval pour traiter avec Jean Bouteron, de la construction de la Porte Bourgogne. — Consultez : Delaborde : *Ducs de Bourgogne*.

* BOUTEILLER (Henri), peintre, né à Modène (Italie), de parents français, élève de M. Devedeux. — Rue de la Douane, 6. — S. 1870. *Sous bois, effet de matin*. — S. 1881. *En forêt*.

* BOUTEILLÉ (Jean-Ernest), sculpteur, né à Toulouse (Haute-Garonne), élève de MM. Jouffroy et Falguière. — Rue de Seine, 18. — S. 1880. *Portrait de M. A. B...*, buste plâtre. — S. 1881. *Jeune mendiant aveugle*, statue plâtre. — S. 1882. *Avant le combat*.

* BOUTELIÉ (Louis), graveur, né à Paris, élève de MM. Henriquel-Dupont et Lecoq-Boisbaudran. — Rue des Feuillantines, 35. — S. 1878. *Le Donataire*, d'après Ghirlandaio, dessin ; — *La Donataire*, d'après le même, dessin ; — *Le déjeuner*, d'après M. Fichel, gravure. — S. 1879. *Fragment de la dispute du Saint-Sacrement*, d'après Raphaël ; — *La sybille Lybique*, d'après Michel-Ange, dessins. — S. 1880. *Béatrix d'Este*, d'après Léonard de Vinci, gravure (pour la Société française de gravure). — S. 1881. *Portrait de Perraud*, d'après Damery ; — *Portrait de Perraud*, d'après Cabanel, gravures.

* BOUTET (Gabriel), peintre, né à la Rochelle (Charente-Inférieure), élève de MM. Bouguereau et Bayard. — Rue Servandoni, 15. — S. 1878. *Portrait du maréchal de Mac-Mahon*. — S. 1879. *Conférence diplomatique*. — S. 1880. *Sérénade interrompue* ; — *Bonne à tout faire*. — S. 1881. *Retour à la ville*.

BOUTIBONNE (Charles-Edouard), peintre. (Voyez : tome I^{er}, page 154). — Rue de Laval, 26, avenue Frochot. — S. 1881. « Se remarier ! » — S. 1881. *Portrait de Mme L. D...* ; — *Suzanne* (appartient à M. C. Prevet). — S. 1882. *Portrait de Mlle L. du S...*

* BOUTIGNY (Émile-Paul), peintre, né à Paris, élève de M. Cabanel. — Rue Notre-Dame-des-Champs, 117. — S. 1876. *Portrait de M. A...* ; — *Route de Pont-de-Brique, à Boulogne-sur-Mer* (Pas-de-Calais). — S. 1877. *Portrait de M. B...* — S. 1878. *Portrait du baron de C...* — S. 1879. *Grand-Camp* (Finistère) ; — *Episode des guerres de Vendée, en 1793*. — S. 1880. *Un cantonnement, souvenir des dernières manœuvres*. — S. 1881. *Episode de l'affaire de Quiberon, 26 juin 1795*. — S. 1882. *Episode du combat de Bapaume en 1870, armée du Nord*.

* BOUTILLIER-DEMONTIÈRES (Léon), peintre. (Voyez : tome I^{er}, page 154). — Rue Saint-Lazare, 59. — S. 1870. *Aziza*, pastel ; — *L'adolescente*, pastel. — S. 1877. *Portrait de Mlle M...*, pastel. — S. 1879. *Aurélia*, pastel. — S. 1880. *Aricie*, pastel.

* BOUTILLIER-DU-RETAIL (Mlle Berthe), peintre, née à Poitiers (Vienne), élève de Mlle Burat et de Mme D. de Cool. — Rue de la Barouillère, 12. — S. 1868. *Fleurs*, porcelaine. — S. 1875. *Portrait de Mlle ****, porcelaine.

* BOUTIN (Mme), née Albertine-Marie-Anne de Perpigna, peintre, née à Paris, élève de Mlle Mikulska. — Rue de Hambourg, 18. — *La Paix ramenant l'Abondance*, d'après Mme Vigée-Lebrun, faïence. — S. 1876. *Galatée*, d'après Albani, faïence. — S. 1877. *L'Automne*, d'après Lebas, faïence. — S. 1879. *Tête de jeune fille*, faïence. — S. 1879. *L'entrée de Charles-Quint, à Anvers*, d'après M. Mackart, faïence. — S. 1880. *Portrait de Mlle L. B...*, faïence. — S. 1882. *Les nymphes endormies*, d'après Fragonard, faïence.

* BOUTIN (Mlle Lucile-Alexandre-Antoinette), née à Versailles (Seine-et-Oise), élève de Mlle Mikulska. — Rue de Hambourg, 16, bis. — S. 1879. *Fleurs*, éventail gouache. — S. 1880. *Encadrements pour livre d'heures*, dessin ; — *Fleurs*, éventail gouache.

* BOUTON (Jules-César), graveur, né à Epinal (Vosges), élève de M. Deghony. — Rue Crébillon, 1. — S. 1875. Deux gravures sur bois : *Jésus chez Zachée* ; — *Parabole des dix mines d'argent* (pour une édition des Saints Évangiles). — S. 1882. *Résurrection de Lazare*, gravure sur bois (pour l'Imprimerie nationale).

* BOUTRY (Julien-Louis-Camille), graveur, né à Arras (Pas-de-Calais), élève de M. Lalanne. — Place des Etats, à Arras. — S. 1876. Deux eaux-fortes : *Le temple de Vénus, à Rome* ; — *La porte San-Lorenzo, à Rome*. — S. 1877. *Le Palatin, à Rome* ; — *Campagne romaine*, eaux-fortes. — S. 1878. *Portail de la cathédrale d'Anvers*, dessin à la plume ; — *L'Arrotino*, d'après une statue antique, dessin à la plume ;

— Trois gravures : 1° *Un couvent, à Rome* ; — 2° *Portail et portion de l'église Saint-Martin, à Ypres* (Belgique) ; — 3° *La maison des drapiers, à Gand* (Belgique). — S. 1879. *La rue des Argentiers, à Rome* ; — *La maison des Bateliers, à Gand*, dessin à la plume ; — *L'Hôtel-de-Ville de Bruxelles, en 1877*, gravure. — S. 1880. *Hôtel des Arbalétriers, à Gand*, dessin à la plume ; — *Maison hanséatique, à Gand*, dessin à la plume ; — *Entrée du palais des comtes de Flandre, à Gand*, eau-forte. — S. 1881. *Souvenir de Venise*, gravure ; — Trois gravures : *Au Mont-Saint-Michel* ; — *Vue générale* ; — *Portion de la vue principale* ; — *Crypte de l'Aquiton*. — S. 1882. *Flèche de la cathédrale d'Anvers*, eau-forte ; — *Chaumière normande* (Veules), eau-forte.

* BOUVARD (J. Antoine), architecte, né à Saint-Jean-de-Bournay (Isère), élève de M. Constant Dufeux. — Rue de Madame, 67. — S. 1881. *Motifs décoratifs, pour la place de la République*, trois châssis : 1° Mat. ensemble, 0m05 ; — 2° Mat. détail du fûtan 1|5 ; — 3° Mat. couronnement au 1|5 ; — Deux châssis : 1° Colonne rostrale, ensemble à 0m,05 ; — 2° Colonne rostrale ; — 3° Base et chapiteau au 1|5 (en collaboration avec M. Gravigny).

* BOUVENNE (Aglaüs), graveur, né à Paris, élève de M. Diaz. — Rue du Cherche-Midi, 31. — S. 1870. Trois lithographies, même numero : *Reliures*. — S. 1878. *Mil-huit-cent-cinquante-deux*, gravure. — S. 1882. *Le tombeau de Charles Meryon, graveur, à Charenton-Saint-Maurice*, eau-forte.

BOUVIER (Auguste), architecte. (Voyez : tome Ier, page 155) — Rue de Navarin, 7. — S. 1870. *Spécimen d'architecture gothique, en Angleterre*, aquarelle ; — *Projet de restauration du château de Maisons-sur-Seine*, trois dessins même numéro : 1° Façade du côté de la grille d'entrée ; 2° Façade du côté de la Seine ; — 3° Plan du rez-de-chaussée et de la cour d'honneur.

BOUVIER (Laurent), peintre. (Voyez : tome Ier, page 155). — Rue du Faubourg-Poissonnière, 138. — S. 1868. *L'art céramique*. — S. 1869. *Alphée et Aréthuse* ; — *Jeune égyptien*. — S. 1870. *Le printemps* (réexp. en 1878) ; — *Le ruisseau de Tréry, à Vinay* (Isère) ; — *Alphée et Aréthuse*, pastel. — S. 1872. *Eve*. — S. 1873. *Maria*. — S. 1874. *Marie*. — S. 1875. *Portrait de Mme H. P...* ; — *Eve*, pastel. — S. 1876. *Portrait de M. M...*

BOUVIER-PELLION (Mlle Jeanne), peintre, née à Lyon (Rhône), élève de M. Lalanne. — Boulevard Malesherbes, 17. — S. 1878. *Porte du vieux château de Manneville, en Normandie*, fusain. — S. 1880. *Ruines du château de Kirkwal* (Ecosse), fusain.

* BOUVOT-DAVID (Eugène), peintre, né à Londres, de parents français. — Boulevard du Temple, 32. — S. 1878. *Fleurs et oiseaux*, aquarelle. — S. 1880. *Les champs, à Herblay*, aquarelle ; — *Sainte-Geneviève-du-Bois, matinée d'octobre*, aquarelle.

BOUWENS-VAN-DER-BOYEN (William-Oscar-Wilforot), architecte, né à la Haye (Hollande), naturalisé français, élève de MM. H. Labrousse et L. Vaudoyer. — Rue de Lisbonne, 55. — S. 1879. *Hôtel du Crédit Lyonnais*, douze châssis : 1° Plan des caves ; — 2° Plan du sous-sol ; — 3° Plan du rez-de-chaussée ; — 4° Plan de l'entre-sol ; — 5°, 6°, 7° et 8° Plans des 1er, 2e, 3° et 4° étages ; — 9° Plan des combles ; — 10° Coupe ; — 11° Façade sur le boulevard des Italiens ; — 12° Fragment de la façade sur la rue de Choiseul.

* BOUYER (Mlle Marie), peintre, née à Paris, élève de Mme May. — Boulevard Saint-Germain, 82. — S. 1880. *Clocher de Contras*, faïence ; — *Portrait de Mme B...*, porcelaine. — S. 1881. *Portrait de M. B...*, porcelaine.

* BOVERAT (Mme), née Marguerite Brelay, peintre, née à Bougival, élève de M. Barrias. — Rue d'Alger, 6 — S. 1881. Neuf aquarelles : *Etudes* ; — *Une prairie dans l'île de Croissy*, aquarelle. — S. 1882. *Etudes*, aquarelles.

* BOVERAT (Mlle Marie-Adrienne), peintre, née à Paris, élève de Mme Thoret et de M. Dessart. — Rue de Rivoli, 140. — S. 1877. *La dame au manchon*, d'après Mme Vigée-Lebrun, porcelaine (appartient à M. Chevalet). — S. 1878. *La toilette d'Esther*, d'après M. de Troy, porcelaine ; — *Psyché enlevée par les Zéphyrs*, d'après Prud'hon, porcelaine.

BOVY (Antoine), graveur en médaille. (Voyez : tome Ier, page 156). — Rue Carnot, 7. — S. 1868. *Médaille commémorative du départ de l'Empereur pour la campagne d'Italie*, face et revers (Maison de l'Empereur). — S. 1869. Médailles et médaillons, même numéro : *Portrait de Eynard*, médaillon plâtre ; — *Charles Dupin*, médaille plâtre et médaille bronze, face et revers. — S. 1870. *S. M. l'Empereur*, médaillon plâtre. (Commission des monnaies et médailles).

* BOWES (Mme Joséphine), peintre, née à Paris. — Rue de Berlin, 7. — S. 1869. *En Savoie*, paysage. — S. 1870. *Marée montante, près de Boulogne-sur-Mer*.

* BOYÉ (Mme Rose Marie-Emma), peintre, née à Paris, élève de Mme Balleroy. — Boulevard Richard-Lenoir, 90. — S. 1875. *Roses de Provins panachées et bluets*, d'après M. Ch. Labbé, porcelaine. — S. 1876. *Rose*, d'après M. C. Labbé ; — *Géranium*, porcelaine. — S. 1877. *Bouquet de pensées*, porcelaine. — S. 1878. *Pavot*, d'après M. C. Labbé, porcelaine ; — *Roses*, d'après M. C. Labbé, porcelaine.

BOYENVAL (Victor), peintre. (Voyez : tome Ier, page 157). — Rue de Quatre-Crosses, 16. — S. 1868. *Le marchand d'oiseaux*, idylle. — S. 1869. *Les deux pigeons*. — S. 1870. *L'Amour en pénitence*, idylle. — S 1875. *Vue prise à Capri* (Italie), aquarelle. — S. 1879. *Portrait de Mme G. D...* — S. 1880. *Portrait de M. Gaston D...* — S. 1882. *Portrait de Mlle B. D...*

BOYER (Auguste), peintre. (Voyez : tome Ier, page 157). — Rue de Douai, 69. — S. 1868. *Idylle*. — S. 1869. *Paysage*. — S. 1870. *Châtaigneraie, vue prise à Osny*.

* BOYER (Mme), née Maria-Léontine Simon, sculpteur, née à Paris, élève de MM. Jules Clément et Franceschi. — Rue de Madrid, 25. — S. 1869. *Portrait de feu le docteur Simon*, buste plâtre. — S. 1877. *Portrait du jeune Marcel B...*, buste marbre. — S. 1880. *Portrait de Mme Etienne B...*, buste marbre ; — *Portrait de Mme L. S...*, médaillon bronze. — S. 1881. *Tête de saint Jean*, buste plâtre.

* Boyer (R.), architecte, né à Clermont en Lodevois. La municipalité de Montpellier le chargea, en 1370, de diriger les travaux de restauration des aqueducs et conduits de la fontaine du chemin de Lales ; il fit à cette fontaine un arc nouveau et la décora d'un griffon (Renouvier et Ricard).

* Boynet (Emmanuel), architecte et sculpteur, né à Loudun (Vienne). Il alla s'établir à Rouen dans la première moitié du XVIIe siècle, et il y construisit une partie des maisons les plus remarquables de cette époque. En 1660, étant fort âgé, il abjura la religion protestante. — Consultez : Langlois, *Essai historique*.

* Boynet (Emmanuel), fils du précédent, architecte. En 1654, il commença la reconstruction des bâtiments du monastère de Saint-Wandrille, en Normandie ; il restaura, en 1656, le clocher, et termina en 1672 le jubé élevé à l'entrée du chœur de l'église, lequel avait été commencé par D. Rivard. Boynet fils abjura le protestantisme le 5 mai 1657, entre les mains du sous-prieur de Saint-Wandrille. —Consultez : Langlois, *Essai historique*.

* Boyron (Georges), dit le maître *Adam Stéphanois*, graveur sur métaux pour armes de chasse, né à Saint-Etienne (Loire), le 23 juillet 1730, décédé dans la même ville le 23 mai 1804. — De bonne heure il se livra à l'art de la gravure, et ses premiers essais donnèrent des espérances. La nature l'avait surtout doué d'une imagination vive et féconde et d'une grande facilité pour la versification. Il a composé des chansons, des épigrammes, des contes en patois dont il ne reste plus que des fragments. La pièce la plus remarquable venue jusqu'à nous a pour titre : *Lou Poucey de l'imaginatioun*. Ses poésies ont été publiées pour la première fois par M. Descreux : *Fragmens des poésies patoises de maître Boyron, graveur*, etc. Saint Etienne, D. Sauret, 1837, in-8° de 18 pages.

* Boytte (Robert), architecte. En 1555, il construisit sur ses dessins, le grand portail de l'église Saint-André, à Rouen, et cet artiste conserva une ancienne rose dans l'ordonnance de cet ouvrage. — Consultez: *Revue des sociétés savantes*, 3e série, tome IV.

* Boyvin, architecte, construisit vers la fin du XVIIe siècle l'Hôtel-Dieu de Besançon. — Consultez : A. Guilbert, les *Villes de France*.

* Brabis de Lion (François-Nicolas), architecte, garde-magasin des bâtiments du roi, né en 1706, décédé à Paris le 21 novembre 1750 (Saint-Eustache), 44 ans, rue Platrière. (Note de Bellier de la Chavignerie).

Bracony (Armand), peintre. (Voyez : tome Ier, page 159). — Rue de Calais, 9. — S. 1869. *Etude de bouleaux sur le Mont-Ussy, forêt de Fontainebleau ;* — *Vue prise le matin des hauteurs du Mont-Ussy* — S. 1870. *Vue prise dans la baie de Douarnenez* (Finistère) ; — *Entrée d'un village, en Bretagne*. — S. 1874. *Pavé de Meudon, à Chaville* (Seine-et-Oise), appartient à M. Bonneau. — S. 1875. *Etang de la Glacière, à Chaville ;* — *Effet de matin, à Chaville*. — S. 1876. *Dans la forêt de Fontainebleau ;* — *Le verre d'eau*. — S. 1877. *L'hiver, dans la forêt de Fontainebleau*.

Bracquemond (Felix), peintre. (Voyez: tome Ier, page 159). — Rue de Brancas, 13, à Sèvres. — S.1869. *Don Juan et le pauvre ;* — *Gargantua sur sa jument*, aquarelle ; — *La rencontre de Pantagruel et de Panurge*, aquarelle ; — *Deux eaux-fortes même numéro : Maison rustique*, d'après J. Van Ostade ; — *Vaches au repos*, d'après Albert Copy. — S. 1870 Deux gravures à l'eau-forte, même numéro : *Vues prises au Bas-Meudon ;* — Deux gravures à l'eau-forte, même numéro : *Vues prises au Bas-Meudon*. — S. 1872. Seize *eaux-fortes* destinées à une édition de Rabelais. — S. 1881. *Séance de la Convention du 20 mai 1795, présidée par Boissy-d'Anglas*, d'après E. Delacroix (préfecture de la Seine) ; — *Edmond de Goncourt*, gravures'. — S. 1882. Deux eaux-fortes : *Le coq ;* — *Ebats de canards ;* — *Le soir*, d'après Th. Rousseau, eau-forte.

* Bracquemont (Mme Marie), peintre. — Rue de Brancas, 13, à Sèvres. — S. 1874. *Marguerite*. — S. 1875. *La lecture*.

* Brail (Achille-Jean-Théodore), peintre, né à Cassagnolles (Hérault), élève de M. Comte. — Rue d'Estrée, 5, à Givet (Ardennes). — S. 1874. *Une sentinelle, souvenir de Metz*. — S. 1876 *Un coup de feu aux avants-postes*. — S. 1878. *Le sergent de planton*. — S. 1880. *Le laissez-passer ;* — *Une ambuscade*. — S. 1881. *Un cantonnement*. — S. 1882. *Les réservistes*.

* Bralle, architecte. En 1806, il termina, à Paris, les fontaines du marché aux chevaux, de la pointe Saint-Eustache, du parvis Notre-Dame, de la place de l'Ecole et celle de la rue de Vaugirard, formant l'un des angles de la rue du Regard. La fontaine du Palmier, élevée sur la place du Châtelet est aussi son œuvre.

* Bramtot (Alfred-Henri), peintre, né à Paris, élève de Bouguereau. Méd. 3e cl. 1876 ; 1er grand prix de Rome 1879. — A l'académie de Rome, — S. 1875. *Saint Sébastien ;* — *Portrait de M. H. H. B...* — S. 1876. *Aristée ;* — *Portrait de Mlle B- D....* S. 1877. *Portrait de Mlle J. B...*, (réexp. en 1878). — S. 1878. *Massacre des Innocents ;* — *Portrait de M. E. G...;* — *L'amour transi ;* — *Portrait du vicomte O. de S. M....* — S. 1882. *Supplice d'Ixion ;* — *Portrait de M. Louis B...*

* Brandais (Mme Marie-Elisabeth), peintre, née à Paris, élève de Mme Bossé et de M. Angot. — Rue de Rouvrai, 10, à Neuilly-sur-Seine. — S. 1877. *Saint Michel*, faïence. — S. 1879. *Portrait*, faïence.

Brandon (Jacob-Emile-Edouard), peintre. (Voyez : tome Ier, page 160). — Rue d'Amsterdam, 77. — S. 1869. *La sortie de la loi le jour du sabbat ;* — *La leçon de Talmud* (appartient à M. Iigon) ; — *Portrait de M. D. de P...*, dessin ; — *Fragment d'études d'après nature pour les peintures murales exécutées dans l'oratoire de Sainte-Brigitte, à Rome*, fusain et aquarelle. — S. 1870. *Le Sabbat* (appartient à M. Hadengue) ; — *L'examen ;* — *Le bûcheron et Mercure*, aquarelle (appartient à M. le baron de Boissieu) ; — *Quinze aquarelles, même numéro : Souvenirs d'Italie*.

* Brandt (Pierre), peintre, né à Paris, élève de M. A. Rousseau. — A l'Ile Saint-Denis. — S. 1870. *Portrait de M***, fusain ; — *Portrait de M***, fusain. — S. 1878. *Portrait de M***, fusain. — S. 1879. *Portrait de M. L...*, fusain.

— S. 1882. *Fin d'hiver, bords de la Seine.*

* BRARD (Ernest-Georges), sculpteur, né à Zonzac (Charente-Inférieure), élève de MM. Thomas et Barrias. — Rue de Cordouan, 2, à la Rochelle. — S. 1880. *Enfant et chat,* groupe plâtre. — S. 1881. *Enfant et chat,* groupe marbre.

* BRARD (Eugène-Lucien), sculpteur, né à Tourouvre (Oise), élève de M. Ribis. — Rue de Turbigo, 30. — S. 1874. *Le Printemps,* bas-relief, argent repoussé. — S. 1876. *Amphitrite,* bas-relief, argent repoussé (appartient à M. Lucas). — S. 1877. *La Musique,* bas-relief, argent repoussé. — S. 1879. *Portrait de Mme P. B...,* médaillon argent repoussé.

* BRATEAU (Jules-Paul), sculpteur, né à Bourges (Cher), élève de MM. Honoré, H. Brateau, Nadaud et Bourdoncle. — Rue Condorcet, 39. — S. 1874. *Portrait de M. G. C...,* buste plâtre ; — *Femme et enfant jouant,* médaillon argent. — S. 1875. *Portrait de Mme H. B...,* buste plâtre teinté. — S. 1876. *La Nuit, le Jour, le Temps, l'Amour,* bas-relief, argent repoussé. — S. 1877. *Marie de Médicis,* d'après Rubens, médaille argent repoussé, incrusté d'or. — S. 1881. *Le retour du printemps,* bas-relief argent repoussé.

* BRAUN (Henri), peintre, né à Paris, élève de M. Barrias. — Place Dancourt, 10, à Montmartre. — S. 1872. *Vaches au pâturage.* — S. 1873. *Taureau alsacien.*

* BRAZIER (Auguste-Amand), peintre, né à Paris, élève de M. H. Saintin et J. Lefebvre. — Rue de Brissac, 1. — S. 1877. *Souvenirs d'un aventurier, XVII° siècle ;* — *Un goûter.* — S. 1878. *Une défroque ;* — *Le rat de ville et le rat des champs.* — S. 1879. *Vendredi chair ne mangeras...* — S. 1880. *Un souper ;* — *Méchant Noël.* — S. 1882. *Le rat qui s'est retiré du monde ;* — *Réveillons-nous!*

* BRAZIER (Mme Marie-Julie), peintre, née à Paris, élève de MM. Aumont et H. Saintin. — Rue de Brissac, 1. — S. 1879. *Fleurs,* aquarelle. — S. 1880. *Chrysanthèmes,* aquarelle ; — *Fleurs,* aquarelle. — S. 1882. *Fleurs,* aquarelle.

* BRAZON (Mlle Camille-Marie), peintre, née à Chartres (Eure-et-Loire), élève de Mme Mallet. — Grande Rue, 153, à Sèvres. — S. 1881. *Jour heureux,* d'après M. Chaplin, porcelaine. — S. 1882. *Le printemps,* d'après M. Chaplin, porcelaine.

* BRÉAUTÉ (Albert), peintre, né à Paris, élève de M. Lehmann. — Route de Saint-Mandé, 15 bis, à Charenton. — S. 1880. *Portrait de M. B...,* dessin ; — *Portrait de M. G...,* dessin. — S. 1881. *Portrait de M. S...,* dessin. — S. 1882. *Portrait de M. G...,* avocat, dessin.

BRÉBANT (Louis-Adolphe), peintre, né à Paris, élève de M. Léon Cogniet. (Voyez : tome Ier, page 161). — Rue du Faubourg-Saint-Honoré, 28. — S. 1869. *Portrait de Mlle S. B...,* miniature.

* BRÉBANT-PEEL (Albert), peintre, né à Calais (Pas-de-Calais), élève de MM. L. Francis et J. D. Harding. — Rue de la Bruyère, 12. — S. 1877. *Portrait de lady E. D...,* aquarelle. — S. 1880. *Portrait de Mme D...,* aquarelle.

* BRÉHAM (Paul-Henri), peintre, né à Paris, élève de M. Cabanel. — Boulevard des Sablons, 5, à Neuilly-sur-Seine. — S. 1875. *L'attente.* —

S. 1876. *Les petits favoris.* — S. 1877. *L'adoration des Mages.* — S. 1878. *La condamnation d'Haman.* — S. 1879. *David chante devant Saül.* — S. 1881. *Kyaxarès, roi des Mèdes, invite le chef des Scythes et ses principaux officiers à un grand banquet, après les avoir enivrés il les fait tous tuer.*

* BREIGNOU (Henri-Théobald-Thépault, comte du), graveur, né à Morlaix (Finistère), élève de MM. J. L. Brown et Princeteau. — Rue Mosnier, 21. S. 1869. — *Quatre eaux-fortes, même numéro : Scènes de sport.* — S. 1870. *Neuf gravures à l'eau forte, même numéro : Chasses anglaises.* — S. 1879. *Les harriers de Malow et leur huntsman, souvenir d'Irlande,* peinture. — S. 1880. *Aux courses de Malow, souvenir d'Irlande.*

* BREIL (Mlle Olga), peintre, née à Paris, élève de Mme Léon Cogniet et de Mlle R. Thévenin. — Rue Caumartin, 18. — S. 1874. *Portrait de M. E. B...,* miniature. — S. 1875. *Portrait de M. T. B...,* miniature. — S. 1876. *Portrait de Mme M...,* miniature. — S. 1877. *Portrait de Mme ***,* miniature. — S. 1878. *Portraits des enfants de M. G...,* miniature. — S. 1879. *Portrait de Mme F...,* miniature. — S. 1880. *Tête d'étude,* miniature.

* BRELAY (Mlle Marguerite-Eva), peintre, née à Bougival (Seine-et-Oise), élève de M. F. Barrias. — Rue d'Offémont, 31. — S. 1876. *Un champ à Dinard* (Ille-et-Vilaine), aquarelle. — S. 1877. *Le Mont-Valérien,* aquarelle. — S. 1878. *La falaise de Saint-Lunaire* (Ille-et-Vilaine), aquarelle ; — *Vue de Saint-Malo* (Ille-et-Vilaine), aquarelle. — S. 1882. *Tête de femme,* aquarelle.

* BRÉLY (Auguste de la). Voyez au supplément : LA BRÉLY (Auguste de).

* BRÉMONT (Louis-Jean), peintre, né à Paris, élève de M. Cabanel. — Rue de l'Arbalète, 39. — S. 1881. *Un coin du parc de sa Grandeur le duc de Sutherland, à Nentham* (Staffordshire) ; — *Les côtes de Normandie* (Calvados), peinture sur lave. — S. 1882. *Le bac ;* — *Une lande dans le comté de Staffordshire* (Angleterre).

* BRÉMONT (Mlle Thérèse-Marie), peintre, née à Paris, élève de Mme Trébuchet. — Rue du Faubourg-Montmartre, 13. — S. 1878. *Corot,* porcelaine ; — *Charlotte Corday,* porcelaine. — S. 1879. *Fleurs,* aquarelle. — S. 1880. *Fleurs,* éventail, gouache ; — *Fleurs,* gouache.

BRESDIN (Rodolphe), graveur. (Voyez : tome Ier, page 163). — Rue Delambre, 28. — S. 1869. *Trois eaux fortes, même numéro :* 1° *Le papillon et la fleur ;* 2° *Le dindon et les paons ;* — 3° *La baleine et les poissons.* — S. 1873. *Huit eaux-fortes : Paysages et sujets divers.* — S. 1879. *Quatre paysages,* lithographies.

BREST (Fabius), peintre. (Voyez : tome Ier, page 163). — Rue de Douai, 52. — S. 1869. *Fontaine des eaux-douces d'Asie ;* — *Sur le Bosphore.* — S. 1870. *Mosquée, à Trébizonde ;* — *Village d'Arnaout-Keuil, sur le Bosphore.* — S. 1872. *Venise.* — S. 1873. *Le pont de Rialto, à Venise ;* — *Khan de la sultane Validé, à Constantinople.* — S. 1874. *Le pont des Soupirs, à Venise ;* — *Barques turques, sur le Bosphore ;* — *Un canal, à Venise.* — S. 1875. *Kief de Hamour, aux environs de Constantinople ;* — *Village de Beicos, sur le Bosphore ;* — *Village de Beicos.* — S. 1876.

Fleurs; — *Une rue à Constantinople* (réexp. en 1878). — S. 1877. *Le Bosphore* (réexp. en 1878) ; — *Eglise Saint-Jean, à Beauvais.* — S. 1878. *Entrée du Bosphore* (Asie) ; — *Le platane de Godefroy de Bouillon, dans la prairie de Buyak-Déré.* — S. 1879 *Village d'Eyoub, à Constantinople ;* — *La tour de Galata, à Constantinople.* — S. 1880. *Barques sur le Bosphore.* — S. 1881. *Bab-Humayoun, une des portes du vieux sérail, à Constantinople.* — S. 1882. *Barques turques, sur le Bosphore ;* — *Barques turques, sur le Bosphore.*

* BRETEGNIER (Georges), peintre, né à Héricourt (Haute-Saône), élève de MM. Gérôme et Meissonier. — Quai Saint-Michel, 19. — S. 1881. *Portrait de M. le docteur P. Lubert.* — S. 1882. *Henri II, d'Angleterre, faisant amende honorable au tombeau de Thomas Becket ;* — *Portrait de Mme Veuve J. B...*

* BRETON (Charles-Léon), peintre, né à Paris, élève de M. Ulysse Butin. — Rue du Faubourg-Saint-Honoré, 233. — S. 1874. *Fleurs, fruits, oiseaux,* porcelaine. — S. 1880. *Pêcheuse de moules, à Villerville.* — S. 1881. *Au bord de la mer.* — S. 1882. *Un coin de rue, à Honfleur,* aquarelle.

BRETON (Jules-Adolphe), peintre ; médaille d'honneur en 1872. (Voyez : tome Ier, page 164). — A Courrières (Pas-de-Calais). — S. 1868. *Femmes récoltant des pommes de terre ;* — *L'héliotrope.* — S. 1869. *Un grand pardon breton ;* — *Les mauvaises herbes.* — S. 1870. *Les lavandières des côtes de Bretagne ;* — *Fileuse.* — S. 1872. *Jeune fille gardant des vaches ;* — *La fontaine* (réexp. en 1878, appartient à M. Lefèvre). — S. 1873. *Bretonne.* — S. 1874. *La falaise.* — S. 1875. *La Saint-Jean.* — S. 1877. *La glaneuse* (réexp. en 1878, musée du Luxembourg). — Exposition Universelle de 1878 : *Paysan breton,* étude pour le *Grand-Pardon breton,* exposé en 1869 ; — *Paysanne bretonne,* étude pour le *Grand-Pardon breton,* exposé en 1869 ; — *La Saint-Jean,* esquisse du tableau exposé en 1875 ; — *Les amies* (appartient à M. Waring) ; — *La sieste ;* — *Les pêcheurs de la Méditerranée ;* — *Raccommodeuses de filets.* — S. 1879. *Portrait de Mme*** ;* — *Villageoise.* — S. 1880. *Portrait de Mme C. G... ;* — *Le soir.*— S. 1881. *Femme de l'Artois.* — S. 1882. *Le soir dans les hameaux du Finistère ;* — *Portrait de ma nièce.*

BRETON (Emile-Adélard) peintre ; méd. 1re cl. 1878 (E. U.) ; ✻ en 1878. (Voyez : tome Ier, page 164). — A Courrières (Pas-de-Calais). — S. 1868. *Une source ;* — *La neige.* — S. 1869. *Soleil couchant ;* — *Entrée de village, effet de neige, la nuit.* — S. 1870. *La nuit ;* — *Le ruisseau d'Orchimont* (Ardennes-Belges). — S. 1872. *Une matinée d'hiver* (réexp. en 1878) ; — *Un soir d'hiver.* — S. 1873. *Soleil couchant après l'orage ;* — *Un dimanche matin en hiver* (Artois). S. 1874. *Nuit d'hiver* (réexp. en 1878, musée de Douai) ; — *L'automne ;* — *Crépuscule.* — S. 1875. *Le canal de Courrières, en automne ;* — *Un village d'Artois, en hiver ;* — *L'étoile du berger.* — S. 1876. *Matinée.* — S. 1877. *Une matinée d'été* (réexp. en 1878). — S. 1878. *Nuit de janvier, après une bataille ;* — *Paysage.* — Exposition Universelle de 1878 : *Printemps ;* — *Automne ;* — *Soleil couchant.* — S. 1879. *Eglise.* — S. 1880. *Après l'orage, soleil couchant, en mer ;* — *La neige* (Artois). — S. 1881. *Les vieux saules, à Wissant* (Artois) ; — *La gelée, en Artois.* — S. 1882. *Un soir d'été ;* — *Un soir d'hiver.*

* BRETON (Mlle Marthe-Marie-Louise), peintre, née à Paris, élève de Mme Thoret et de M Dessart. — Rue de Latran, 5. — S. 1879. *Contes enfantins,* d'après M. H. Merle, porcelaine. — S. 1880. *Portrait de Mme L...,* porcelaine.

* BREUIL (Léon-Michel), sculpteur, né à Flavigny (Côte-d'Or), élève de MM. Ramey et A. Dumont. — Rue de l'École-de-Médecine, 107. — S. 1868. *Portrait de Mme E. P...,* buste plâtre. — S. 1873. *Le maréchal de Vauban,* médaillon bronze.

* BREUILIER (Mlle Louise), peintre, née à Dreux (Eure-et-Loir), élève de M. J. Tourny. — Rue Guénégaud, 27. — S. 1868. *Le portement de Croix,* d'après Paul Véronèse, aquarelle. — S. 1869. *Le Christ au tombeau,* d'après le tableau du Titien du musée du Louvre, aquarelle.

* BREUILLIER (Bélisaire-Eugène), architecte, né à Saint-Leu-Taverny (Seine-et-Oise). — Rue Neuve-de-l'Eglise, 6, à Saint-Germain-en-Laye. — S. 1876. *Projet d'hôpital-hospice pour la ville de Saint-Germain-en-Laye,* deux cadres : 1° Plans ; — 2° Coupes, façades. (Ce projet a obtenu le 3e prix au concours).

* BREGNAT (Raphaël), graveur, né à Châteauneuf (Drôme), élève de MM. Jattiot et Beaucourt. — Rue Vavin, 35. — S. 1882. Quatre gravures sur bois : 1° *Le mariage civil,* d'après M. Gervez ; — 2° *Plafond du Théâtre-Français,* d'après M. Mazerolle (pour Paris) ; — *L'ami du paysan,* d'après Giacomelli ; — *Résignation,* d'après M. Ralli (pour le *Magasin pittoresque*).

* BRIAND (Jules), peintre, né à Angers (Maine-et-Loire), élève de M. Dupuis. — Cité Pigalle, 9. — S. 1870. *Nature morte.* — S. 1872. *Singe et perroquet.*

* BRICARD (Réné), peintre, né à Paris, élève de MM. Cartelier et Gérôme. — Rue de la Tour-d'Auvergne, 41. — S. 1870 *Portrait de Mme C...* — S. 1876. *Portrait de l'auteur.* — S. 1877. *Portrait de Mme R. B...*

* BRICKA (Mlle Blanche), peintre, née à Paris, élève de Mlle M. Bricka. — Rue de Turenne, 132. — S. 1877. *Marguerite,* d'après M. J. Bertrand, porcelaine. — *Ophélie,* d'après le même, porcelaine. — S. 1878. *Tête d'étude,* fusain. — S. 1879. *Tête d'étude,* fusain ; — *Tête d'étude,* fusain.

* BRICON (Mlle Fortunée Clotilde), peintre, née à Paris, élève de Mme D. de Cool. — Rue d'Assas, 58. — S. 1872. *S. S. Pie IX,* émail. — S. 1874. *Le droit chemin,* d'après M. Hugues Merle, porcelaine. — S. 1875. *L'adoration des Mages,* d'après J. Schrandolph, faïence. — S. 1876. *Portrait du comte Elie de Gricourt,* émail ; — *Portrait de Mlle J. S...,* émail. — S. 1877. *Portrait de M***,* émail ; — *Portrait de Mme ***,* émail ; — *Portrait de M. B...,* porcelaine. — *Italiennes à la fontaine,* d'après M. Bouguereau, porcelaine. — S. 1879. *Portrait de M. B...,* émail ; — *Portrait de M. R. S...,* émail. — S. 1880. *Portrait de Mme de D...,* porcelaine ; — *Portrait de Mlle de ***,* porcelaine ;

— *Portrait de M. J. B...*, émail ; — *Portrait de Marthe*, émail.

* Bricoux (Jules-Charles), peintre, né à Valenciennes (Nord), élève de M. H. Lehmann. — Rue d'Odessa projetée, 5. — S. 1879. *Portrait de Mme H. G...* — S. 1880. *Portrait de Mlle M. C...*

* Briden (Désiré), sculpteur, né à la Chapelle-Saint-Luc (Aube), élève de MM. A. Dumont et Thomas. — Rue de Liancourt, 26. — S. 1881. *Portrait de M. Gambey*, buste terre cuite. — S. 1882. *La Coupe*, statue plâtre.

Bridoux (François-Augustin), graveur. (Voyez: tome Ier, page 167) — Carrefour de la Croix-Rouge, 1. — S. 1875. *La Vierge au Donataire*, d'après Léonard de Vinci (pour la chalcographie du Louvre).

* Brielman (Jacques Alfred), peintre, né à Paris, élève de M. E. Lavieille. — Rue de Chabrol, 16. — S. 1868. *Les bords de la Marmende, à Saint-Amand-Montrond* (Cher). — S. 1869. *Le ru de Montévrain, près de Lagny* (Seine-et-Marne). — S. 1870. *Voie des Orvillers, à Thiais* (Seine), *effet de neige* ; — *Bords de la Marne, effet de matin*. — S. 1872. *Les bords de l'Arnon, à Culan* (Cher) ; — *Effet de neige, à Choisy-le-Roi*. — S. 1874. *Les dernières feuilles à Choisy-le-Roi* ; — *La garenne à Guérard* (Seine-et-Marne) ; — *Le chemin du Morin* (Seine-et-Marne). — S. 1875. *Le soir, à Thiais* (Seine) ; — *La messe de 7 heures, à l'église de Thiais*. — S. 1876. *Fête nautique, à Nogent-sur-Marne* ; — *Campement de bohémiens, à Guérard*, (Seine-et-Marne). — S. 1877. *Un dimanche matin, au Perreux, bords de la Marne* ; — *Le marché au Perreux à Nogent-sur-Marne*. — S. 1878. *Le chemin du moulin à Guérard* (Seine-et-Marne). — S. 1879. *Le moulin Perrot, à Guérard* (Seine-et-Marne) ; — *Dîner champêtre, au Perreux, Nogent-sur-Marne*. — S. 1880. *Passage à gué, à Hérisson* (Allier) ; — *Les laveuses du Cher, à Saint-Amand-Montrond*. — S. 1880. *Les vieux arbres de Drevant près Saint-Amand-Montrond*. — S. 1882. *Un soir dans les Cévennes*. — On doit à cet artiste : *Vue du port et de la ville de Saint-Nazaire* (Loire-Inférieure), pour l'École des Ponts et Chaussées ; — *Vue de la ville et du port du Havre*, pour le même établissement ; — *Vue de la ville et du port de Honfleur* (Calvados), pour la chambre de Commerce de Honfleur ; — *Vue de l'embouchure de la Loire* ; — *Vue de l'embouchure de la Seine*, pour le ministère des Travaux publics.

* Brielman (Mlle Julie-Eugénie), peintre, née à Paris, élève de MM. Brielman et Serres. — Rue de Chabrol, 16. — S. 1875. *Nébuleuse*, gouache. — S. 1876. *Le Chariot*, gouache. — S. 1877. *Le rêve de Cendrillon*, éventail, gouache ; — *Le chemin de Bicheray*, gouache. — S. 1878. *Souvenir de Saint-Amand* (Cher), gouache. — S. 1880. *L'avant-port de Honfleur*, lave ; — *L'étang Peyron, près Bois-Gaillé* (Cher), aquarelle. — S. 1881. *Le moulin de la Tuilerie à Saint-Amand* (Cher), peinture sur lave ; — *Montrond*.

* Briend (Alfred), graveur, né à Matignon (Côtes-du-Nord), élève de M. Rajon. — Boulevard Magenta, 118. — S. 1875. *La rue de l'Eure, à Harfleur* (Seine-Inférieure), eau-forte ; — *Une ferme, à la Contrie, près Nantes*, eau-forte. — S. 1876. *Trois eaux-fortes : L'escalier des Cent-Huit à Boulogne-sur-Mer* (Pas-de-Calais) ; — *La porte du Jersual, à Dinan* ; — *Le passage des Carmélites, à Rennes*. — S. 1877. *Trois eaux fortes : Officier de Uhlans*, d'après M. de Neuville ; — *Michel-Ange*, d'après M. Beer ; — *Cuirassier au repos*, d'après M. Detaille. — S. 1879. *La rue de la Poissonnerie à Montivilliers* (Seine Inférieure), pour le *Porte-folio*, gravure. — S. 1880. *Cour, parvis Saint-Germain, à Rennes*, gravure. — S. 1881. *Rue de la Côte Saint-Pierre, à Saint-Brieuc*, gravure.

* Brière (Georges), architecte, né à Paris, élève de M. Thierry-Ladrange et de l'École spéciale d'architecture. — Rue de Provence, 17. — S. 1869. *Peintures murales de l'église d'Ennezat* (Puy-de-Dôme). — S. 1870. *L'arc de triomphe d'Orange*, seize dessins, même numéro : Façade principale ; — Façade latérale ; — Détail de la frise du nord ; — Détail de la frise du sud ; — Détail du tympan des voûtes (deux dessins) ; — Intrados des voûtes (deux dessins) ; — Bas-relief de l'attique (deux dessins) ; — Bas-reliefs latéraux de la frise (deux dessins) ; — Details de la corniche (trois dessins) ; — Plan (en collaboration avec M. A. Demarest) ; — *Projet de cercle d'ouvriers, à Mulhouse*, sept dessins même numéro : Plan général ; — Façade générale ; — Coupe générale ; — Coupe perspective indiquant les détails de la salle de conversation ; — Élévation de la salle de conversation ; — Élévation du gymnase ; — Coupe du gymnase.

* Brière (Paul), peintre, né à Paris, élève de M. Pils. — Rue des Archives, 8. — S. 1876. *Portrait de Mlle B...* — S. 1877. *Le lundi de paye*.

Brigot (Ernest-Paul), peintre. (Voyez: tome Ier, page 167). — Rue Lemercier, 91, à Batignolles. — S. 1870. *Épisode de chasse.* — S. 1874. *Portrait de M. M...* (appartient à M. Lagier). — S. 1876. *Haïlalli courant*, panneau décoratif ; — *Sanglier attaqué par des chiens*, panneau décoratif (appartiennent à M. P. Hebert).

Briguiboul (Jean-Pierre-Marcel), peintre. (Voyez : tome Ier, page 167). — Rue Cotta-Grimaldi, villa Abbe, à Nice. — S. 1873. *Portrait de Mme **** ; — *Femme mauresque*. S. 1877. *Femme de la tribu des Oulad-Sidi-Ayssa* (Algérie). — S. 1878. *Étude* ; — *Portrait de M ****. — S. 1880. *Vision de Caïn mourant*.

* Brillaud (François-Eugène), peintre, né à Cugand (Vendée), élève de M. Pils. — Rue Saint-Vincent, 1. — S. 1877. *Fileuse des environs de Nantes*. — S. 1878. *A la chute du jour*. — S. 1879. *Portrait de Mme B...* ; — *La petite morte*. — S. 1880. *Jeune veuve* ; — *Portrait de Mme ****. — S. 1881. *Chez mon grand père*.

* Brillet (Mlle Léonie-Henriette), peintre, née à Montrouge (Seine), élève de Mlle Solon. — Rue Mouton-Duvernet, 15. — S. 1876. *Vénus chez Vulcain*, d'après Boucher, porcelaine. — S. 1877. *Funérailles d'Atala*, d'après Girodet, porcelaine. — S. 1878. *Portrait de Mlle Marie J...*, porcelaine. — S. 1881. *Portrait de Mlle A. de M...*, porcelaine. — *Portrait de Mlle M. J. A...*, porcelaine. — S. 1881. *Portrait de Mlle L...*, miniature.

Brillouin (Louis-Georges), peintre ; méd. 3e classe 1876. (Voyez: tome Ier, page 167). —

Rue Pergolèse, 48. — S. 1868. *L'écot de Lantara;* — *La jeunesse de Callot;* — *Les amateurs de peinture,* gouache à l'essence; — *Une visite d'amateurs,* gouache à l'essence. — S. 1869. *La lettre de recommandation;* — *Le libraire ambulant* (appartient à M. Debacker); — *Un bibliophile,* gouache à l'essence; — *Un homme d'armes,* dessin à l'essence. — S. 1870. *L'éducation du prince;* — *L'équipement;* — *Oldbuck de Monkbarns,* gouache à l'essence; — *Environs de Rome,* gouache à l'essence. — S. 1872. *Pastorale;* — *Un capitaine.* — S. 1873. *Jean et André Both en Italie;* — *Menus propos.* — S. 1874. *Les noces de Georges Dandin;* — *Lindor;* — *Famille espagnole,* d'après M. G. Doré, dessin; — *La lande, souvenir de Saintonge,* dessin; — *Le marais, souvenir de Saintonge,* dessin. S. 1875. *Vieux papiers* (réexp. en 1878); — *Mandolinata;* — *Vieille pipe* — S. 1876. *L'antichambre;* — *La vocation d'un cadet de famille* — S. 1877. *Les racoleurs;* — *Bouquet à Chloé;* — *Stances à Sylvie,* gouache (réexp. en 1878); — *Bouquet à Chloé,* gouache. — S. 1878. *Le portrait;* — *La maladie de Polichinelle.* — S. 1879. *Matinée dans les prairies de la Boutonne (Saintonge);* — *Orage et pluie dans les marais de la Vergne (Saintonge).* — S. 1880. *Chansons;* — *Le repos, paysans des Abruzzes dans la campagne de Rome;* — *La gazette,* fusain; — *L'Almanach,* fusain. — S. 1881. *Le portrait de l'Hôte;* — *La famille du condamné attendant l'heure des derniers adieux* — S. 1882. *Le soir en plaine, souvenir de la Saintonge;* — *Dans les bois de Bourboule, souvenir d'Auvergne.*

* Brois (Georges), sculpteur, né à Provins (Seine-et-Marne), élève de M. Gauthier. — A Provins. S. 1869. *Portrait de M. Muller,* médaillon plâtre. — S 1870. *Mort du colonel prince de X...,* Sadowa 1866, statue plâtre. — S. 1875. *Giotto enfant,* statuette plâtre. — S. 1876. *Giotto enfant,* statuette bronze; — *Soldat blessé,* statuette bronze. — S 1879. *Un dragon,* statuette bronze.

Brion (Gustave), peintre, mort en 1878. (Voyez: tome 1er, page 168). — Rue de Humboldt, 25. — S. 1869. *Un mariage protestant en Alsace;* — *Le Gland et la Citrouille,* aquarelle (appartient à M. le baron de Boissieu). — S. 1870. *Un enterrement à Venise 1868.* — S. 1872. *Guillertanz* (danse de coq), concours dont le prix est un coq, souvenir d'Alsace. — S. 1874. *Une noce en Alsace.* — S. 1875. *Le jour du baptême.* — S. 1876. *Les premiers pas;* — *Lantenac,* fusain; — *Radoub,* fusain (pour une édition de mil-sept-cent-quatre-vingt quatre). — S. 1877. *Le réveil, campement de pèlerins sur le mont Sainte-Odile;* — *Gringoire,* fusain; — *Esméralda,* fusain (pour une édition de *Notre-Dame de Paris*). — S. 1878. *Phœbus de Chateaupers,* fusain; — *Claude Frollo,* fusain (pour une édition de *Notre-Dame de Paris*).

* Brion (Léon-Ascagne), peintre, né à Paris, élève de MM. C. Boulanger et J. Lefèbvre. — Rue des Vinaigriers, 31. — S. 1877. *Portraits des enfants de M. P...* — S. 1878. *Saint Jérôme;* — *La ménagère, intérieur, à Honfleur (Calvados).* — S. 1879. *L'Extrême-Onction, dans le Finistère;* — *Portrait de Mlle A...* — S. 1880. *Sur la terrasse;* — *Marchand d'oranges, Alger.*

— S. 1882. *L'orpheline;* — *Le presbytère.*

* Brioux (Henry-Lionel), peintre, né à Angers (Maine-et-Loire), élève de MM. Gleyre, Pils et Lansyer. — Rue du Pont-Neuf, 3, à Alençon. — S 1874. *Portrait de M. L..,* dessin. — S. 1879. *Portrait de Mme B...* — S. 1880. *Rochers de Carolles, près Granville.*

* Brioux (Lionel), peintre, né à Angers (Maine-et-Loire), élève de M. Daubigny. — Avenue de Saint-Cloud, 103. — S 1864. *L'étang de Saint-Nicolas (Anjou).* — S. 1868. *Environs d'Angers.*

* Brispot (Henri), peintre, né à Beauvais (Oise), élève de MM. Lavaille et Bonnat. — Avenue Trudaine, 3. — S 1869. *Ustensiles de fumeurs, nature morte.* — S 1870. *Armures, nature morte;* — *Canard.* — S. 1873. *Panier de pommes.* — S. 1875. *Retour de chasse.* — S. 1876. *Chantres au lutrin.* — S. 1878. *Le donneur d'eau bénite.* — S. 1879. *Domine, salvam fac Rempublicam.* — S. 1880. *Le donneur d'eau bénite.* — S. 1881. *En province.* — S. 1882. *La Grâce des Forgerons;* — *Portrait de M. de la C...*

* Brissaud (Gustave), peintre, né à Bonny-sur-Loire (Loiret), élève de M. L. Loir. — Place des Batignolles, 4. — S. 1877. *D'une fenêtre.* — S. 1878. *Une rue à Courbevoie (Seine).* — S. 1879. *La rue Godefroy, à Puteaux (Seine).* — S. 1880. *Cour de ferme, à Bonny (Loiret).* — S. 1831. *Derrière les baraques, matinée à la foire de Saint Cloud.*

* Brissart (Pierre), architecte de Saint-Quentin. En 1458, il fut appelé à Noyon pour visiter l'église Notre-Dame et donner son avis sur des réparations importantes à faire à cet édifice. A cette occasion, il a reçu pour trois journées de séjour et de travail, 58 sous 8 deniers (Mélicocq, *Artistes du Nord*).

* Brisset (Emile), peintre, né à Paris, élève de MM. Bonnat et Yvon. — Rue Pergolèse, 48. — S. 1870. *Indiens Apaches enlevant des femmes blanches, dans la Sonora (Mexique).* — S. 1874. *Reconnaissances d'hussards prussiens.* — S. 1876. *A la dernière marche;* — *Un larcin.* — S. 1879. *Portrait de Mme B...* — S. 1880. *Une halte en forêt.*

Brisset (Pierre-Nicolas), peintre. (Voyez: tome 1er, page 169). — Rue du Delta, 19. — S. 1869. *Portrait de Mme L...* — S. 1872. *Portrait de Mlle J. C...* — S. 1873. *Portrait de M. J. M. C...* (pour le musée de Narbonne). — S. 1876. *Les deux sœurs de charité* (réexp. en 1878). — S. 1877. *Portrait de M. B...* — S. 1878. *Etude.* — S. 1880. *Ecohé.* — On lui doit en outre: *L'Adoration des bergers;* — *La présentation au Temple,* pour la chapelle de la Vierge, à l'église Saint-Augustin; — *La mise au tombeau;* — *Les âmes du Purgatoire,* pour la chapelle des Ames-du-Purgatoire, dans l'église de la Trinité.

* Brisset (Pierre), architecte de Saint-Josse-sur-Mer, fut appelé par les chanoines de l'église Notre-Dame de Saint-Omer pour donner son avis sur la restauration du vieux clocher de cette église (Alexandre Hermand).

* Brisson (Nicolas-Henri), peintre d'histoire, élève de l'Académie royale de peinture; mort à Paris le 5 octobre 1788 (Saint-Sulpice), 28 ans. — Note de Bellier de la Chavignerie.

Brissot de Warville (Félix-Saturnin), peintre. (Voyez: tome I^{er}, page 169). — Rue Neuve, 17, à Versailles. — S 1868. *Douane de Larruns (Basses-Pyrénées), troupeau descendant les montagnes ; — Une marche d'animaux, dans les Pyrénées ;* — Quatre dessins à la plume, même numéro : *Moutons ; —* Deux dessins à la plume, même numéro : *Moutons. —* S. 1869. *L'orage ; — Moutons ; — Moutons*, aquarelle (appartient à M. le docteur Court) ; — *Moutons au repos*, aquarelle (appartient au même). — S. 1870. *Après la pluie ; — Une fontaine, souvenir d'Espagne ; — Moutons, souvenir des Pyrénées*, aquarelle. — *Abreuvoir, en Espagne*, aquarelle. — S. 1872. *Troupeau de moutons.* — S. 1873. *Moutons, souvenir du Finistère.* — S. 1874. *Lisière de bois ; — Parc à moutons,* aquarelle ; — *Moutons,* aquarelle. — S. 1875. *Moutons sortant du parc ; — Muletier aragonais ; — La herse ; — Moutons après l'orage,* aquarelle ; — *Moutons dans la lande,* aquarelle. — S. 1876. *La rentrée dans la bergerie ; — Après l'orage.* — S. 1877. *Une bergerie ; — Muletiers espagnols ; — Souvenir de Malaga (Espagne),* aquarelle ; — *La rentrée du troupeau,* aquarelle. — S. 1878. *Intérieur de cour ; — Groupe de moutons,* aquarelle. — Exposition Universelle de 1878 : *La sortie du troupeau ; — Moutons sous bois.* — S. 1879. *Une lande ; — Pâturage.* — S. 1880. *Le rouleau ; — Dans la bruyère ; — Le buisson ; — Dans la plaine.* — S. 1882. *Moutons au pré.*

Brochart (Constant), peintre. (Voyez : tome I^{er}, page 170). — Rue Lamandé, 16, à Batignolles. — S. 1868. *L'oracle, en Kabylie,* pastel ; *— Portrait de Mme la comtesse A...,* pastel. — S. 1869. *Regrets et sympathie,* pastel ; — *Après le bal,* pastel. — S. 1870. *Le lac,* pastel ; — *Courage,* pastel. — S. 1872. *Position critique,* pastel ; — *Le vœu accompli,* pastel.

Brocq (Pierre-Jules), peintre. (Voyez : tome I^{er}, page 170). — Avenue de Saint-Mandé, 60. — S. 1869. *Gibier, nature morte.* — S. 1870. *Une heureuse famille ; — Mes petites voisines.* — S. 1876. *Bouquins.*

* Brodbeck (Mme Marie), peintre, née à Paris, élève de M. Corot. — Rue de Dunkerque, 13. — S. 1878. *Une lisière de bois dans les Vosges, un jour d'automne.* — S. 1879. *Un soir, à l'étang de Cernay (Seine-et-Oise).* — S. 1880. *Bergerie.* — S. 1881. *Un soir, près d'Abonne (Seine-et-Marne).*

* Bronner (Xavier), peintre, né à Colmar (Haut-Rhin), élève de MM. Bodmer et Meister. — Place de la Cour d'Appel, 8, à Colmar. — S. 1868. *Mûres sauvages,* lithographie ; — *Marronniers,* lithographie. — S. 1869. *Gobéas,* lithographie. — S. 1879. *Intérieur de forêt, vallée de Fréland (Haute-Saône).* — S. 1880. *Mûrier sauvage.*

* Brossard (Alexandre), peintre, né à Paris, élève de MM. L. Cogniet et Lequien. — Rue Saint-Sébastien, 28. — S. 1863 *Tête d'étude,* pastel. — Note de Bellier de la Chavignerie.

Brossard (Guillaume-Etienne-André), peintre, né à la Rochelle (Charente-Inférieure), élève de MM. Gros et Delaroche. (Voyez : tome I^{er}, p. 171.) — Rue Tronchet, 32. — S. 1868. *Le petit chaperon rouge ; — Portrait de M. le lieutenant général, vicomte de N...* — S. 1869. *Portrait de Mlle L. A... ; — Portrait de Mgr Landriot, archevêque de Reims* (musée de la Rochelle). — S. 1873. *Portrait du vicomte G. de D...* — S. 1876. *Portrait de Mgr de Ladone, évêque de Nevers ; — Portrait du général Dufaure du Bessol ; — Frère et sœur,* pastel. — S 1877. *Portrait du docteur Mandel ; — Portrait de Mme G. B...* — S. 1878. *Portrait de l'auteur.* — S. 1879. *Portrait du baron de Rarignan, sénateur ; — Un baptême, en Normandie ;* — S. 1880. *Une petite maraudeuse.*

Brosset (Mlle Marie), peintre. (Voyez : tome I^{er}, page 172. — Boulevard Bourdon, 15. — S. 1869. *Une fileuse ; — Côtelettes.* — S. 1870. *Un intérieur ; — Nature morte.*

* Brossien (Mlle Louise-Edmée), peintre, née à Paris, élève de M. Kron-Méni. — Rue de la Côte-Saint-Thibault, 50, à Bois-Colombes. — S. 1880. *Portrait de M. L. B...,* porcelaine. — S. 1881. Trois porcelaines, même numéro : *Portrait de M. Charles Jollet ; — Portrait de Mlle A. B.. ; — Portrait de Mlle S. J...*

* Brot-Lemercier (Mme Marie), peintre, née à Paris, élève de M. Sieffert. — Rue Vanneau, 37. — S. 1877. *La bohémienne,* d'après Hals, faïence. — S. 1880. *Portrait de M. ***,* porcelaine.

Brouillet (Pierre-Amédée), sculpteur. (Voyez : tome I^{er}, page 172). — Rue Saint-Savin, 14, à Poitiers. — S. 1868. *Baigneuse,* statue plâtre. — S. 1869. *Regrets,* statue. — S. 1870. *Sapho,* statue plâtre ; — *Portrait de M. Odysse Barot,* buste marbre. — S. 1874. *Gay-Lussac,* buste marbre (pour l'Ecole normale supérieure). — S. 1875. *Nyse et Bacchus,* groupe plâtre.

* Brouillet (Pierre-André), peintre, né à Poitiers (Vienne), élève de MM. Gérome et J. P. Laurens. — Rue Campagne-Première, 15. — S. 1879. *Portrait du docteur L. B...* — S. 1880. *Ecce homo.* — S. 1881. *Portrait ; — Violation du tombeau d'Urgel.* — S. 1882 *Portrait de Mme E. F.. ; — Le 5 octobre 1789, les femmes de Paris allant demander du pain à Versailles.*

* Broussard (André-Pierre-Henri), sculpteur, né à Ménigoute (Deux-Sèvres), élève de MM. Hivonnait, Jouffroy et P. Dubois. — Rue de l'Ouest, 36. — S. 1870. *Le repos,* statuette plâtre. — S. 1875. *Portrait de Mlle ***,* buste plâtre. — S. 1878. *L'Innocence,* statue plâtre. — S. 1880. *Christ au tombeau,* plâtre. — S. 1881. *Portrait de M. M..., sénateur,* buste plâtre.

* Broustel (Jean-Marie-Joseph), architecte, né à Toulouse (Haute-Garonne), élève de M. Questel. — Rue de Seine, 56. — S. 1870. *Projet d'église pour un village des environs de Paris,* sept dessins, même numéro : 1° et 2° Plans ; — 3° Façade principale ; — 4° et 5° Façade latérale, coupe longitudinale ; — 6° et 7° Abside, coupe transversale. — S. 1874. *Marché couvert pour la ville d'Auxerre,* cinq châssis : 1° et 2° Plans du sous-sol et du rez-de-chaussée ; 3° et 4° Elévations principale et latérale ; — 5° Coupe transversale. — S. 1880. *Chapelle servant de dépôt aux morts avant leur inhumation dans un cimetière hors les murs,* deux châssis. — S. 1882. *Projet de cirque,* trois châssis : Plan, coupe et élévation.

* Brout (Nicolas), architecte. Maçon-juré et garde de la voirie du roi, il permit en 1458,

aux marguilliers de Saint-Jean-le-Vieux, à Paris, de boucher une ruelle qui continuait la rue aux Fevres jusqu'à la Seine. — Consultez : Sauval, tome I^{er}.

* Broutel ou Brutel (Antoine), architecte. Il conduisit avec Gabriel Leduc, sous les ordres de F. Mansart et de Lemercier, les travaux du Val-de-Grâce.

* Broutelles (Théodore de), peintre, né à Dieppe (Seine-Inférieure), élève de M. J. Noël. — Rue Pigalle, 26. — S. 1879. Marine. — S. 1880. Le chantier de construction à Dieppe ; — La pêche aux harengs, côtes de Normandie. — S. 1881. Un navire à la côte. — S. 1882. Naufrage du Zoé-Alexandre, de Dieppe, pendant la tempête du 14 octobre 1881.

Brouty (Charles-Victor), architecte. (Voyez : tome I^{er}, page 172). — Rue de Trévise, 42. — S. 1876. Hôtel-de-Ville de Saintes (Charente-Inférieure) ; — Mairie et écoles de Villemomble ; Façade sur la cour d'honneur ; — Plan du rez-de-chaussée.

* Broux (Prosper), peintre, né à Etain (Meuse). — Rue du Mont-Parnasse, 36. — Vue prise dans la vallée d'Ossau (Basses-Pyrénées), aquarelle. — S. 1870. Le chemin creux, à Vitry, aquarelle. — S. 1878. Souvenir de Lalongue (Basses-Pyrénées), lavis au bistre ; — Les bords de la Marne, aquarelle.

Brown (John-Louis), peintre ; ✱ en 1870. (Voyez : tome I^{er}, page 172). — Rue de la Rochefoucault, 64. — S. 1868. Le 18 octobre 1781, le général Washington se rencontre avec le duc de Lauzun et décide l'attaque, par ce dernier, de New-Glocester occupé par les dragons du colonel Darleton, la veille de la capitulation de Lord Cornwallis à Yorkton (appartient à M. A. T. Stewart) ; — Messieurs les maîtres assurez vos chapeaux, nous avons l'honneur de charger ? (régiment de cuirassiers du roi, pendant la guerre de Sept-Ans) ; — Un convoi de prisonniers de guerre, aquarelle, — L'interrogatoire du déserteur, aquarelle ; — Chevaux et cavaliers, eaux-fortes ; — Gravures à l'eau-forte, même numéro: Sujets divers. — S. 1869. 17 juin 1715, sept heures du soir ; — Le comte de Saxe ; — Episode de la prise de Yorktown, aquarelle. — S. 1873. La nouvelle de la défaite de Wissembourg arrive à Haguenau, le 4 août 1870 ; — Avant-postes du 1^{er} corps de l'armée du Rhin, souvenir du 5 août 1870. — S. 1874. Paysage et animaux (appartient à M. Bague) ; — Zoological garden, chiens et perroquets, réexp. en 1878 (appartient à M. E. Delchet) ; — Episode de la bataille de Fræschwiller. — S. 1875. Le voyage interrompu, réexp. en 1878 (appartient à Mme la baronne N. de Rothschild) ; — Maquignons normands ; — La maréchaussée conduit au présidial de Guérande une chaîne de faux sauniers, du Bourg de Batz (Comté-Nantais). — S. 1876. La marée montante, grève du Mont-Saint-Michel, réexp. en 1878 (appartient à M. E. Dumont) ; — Meeting (assemblée), aquarelle ; — Un épisode de chasse à courre, aquarelle ; — La marée montante, grève du Mont-Saint-Michel (Manche) ; — Voyage sentimental. — S. 1877. Piqueurs à la française ; — Visite au marais salants du Croisic (Loire-Inférieure), chevaux hollandais ; — Halte de cavaliers, aquarelle (appartient au comte Welles de Lavalette) ; — Chiens en défaut, aquarelle (appartient à M. C. Ferry). — S. 1878. Deux chasseurs à courre ; — Un épisode de la vie militaire du maréchal de Conflans ; — Reitres, aquarelle ; — La falaise, aquarelle. — Exposition universelle de 1878 : Le vol du héron (appartient à M. E. Delchet) ; — Dans les bois (appartient à M. A. Durenne) ; — Fauconniers ; — Chevaux au vert, aquarelle (appartient à M. P. Lagarde); — Le rendez-vous interrompu, aquarelle (appartient à M. Cousinéry) ; — La retraite prise, aquarelle (appartient à M. Durenne). — Dans le parc de Choisy, aquarelle (appartient au même) ; — Sur la plage, aquarelle (appartient à M. Akermann) ; — Le relais, aquarelle. — S. 1880. Officier attaqué par les pandours ; — Seaside (au bord de la mer), souvenir de l'île de Wight ; — Un groom (laquais), gouache; — Baby (bébé), pastel. — S. 1881. A Cross-Country ; — Moidrey.

* Bruand (Jacques), fils de Jacques, l'architecte du roi et du duc d'Orléans. Né à Paris, le 22 octobre 1663, il mourut dans la même ville en 1752, âgé de 89 ans. Il était élève de son père. Il fut reçu membre de l'Académie d'architecture, le 5 mai 1699, et nommé professeur à la même Académie, en 1728.

* Bruand (Sébastien), architecte, père de Jacques I^{er} et de Libéral, et grand-père de Jacques II. (Voyez ces noms tome I^{er}., pages 172 et 173). Il était « général des bastiments du roy, « ponts et chaussées de France, architecte des « bastiments du roy et du duc d'Orléans ». — Consultez : Jal, Dictionnaire critique.

* Bruchon (Emile), sculpteur, né à Paris, élève de M. Mathurin Moreau. — Rue des Solitaires, 23. — S. 1880. Modèle du groupe exécuté pour le tombeau de Mlle Ruel, au cimetière du Père-Lachaise.

Bruck (Charles-Louis), graveur, né à Paris, élève de M. Soudain. — Boulevard de la Chapelle, 12. — S. 1880. Porte arabe, gravure ; — Crédence, XVI^e siècle, gravure.

* Bruelle (Gaston), peintre, né à Paris, élève de M. J. Noël. — Rue du Havre, 12. — S. 1869. Une rue, à Quimper. — S. 1870. Le Bosphore, arrivée de S. M. l'Impératrice à Constantinople ; — Trouville, la sortie des bateaux de pêche. — S. 1874. Barques de pêche, côtes de Normandie. — S. 1875. Un gros temps, au Havre (Seine-Inférieure). — S. 1876. Intérieur du port de Trouville (Calvados), marée basse, aquarelle. — Honfleur (Calvados), vue de la mer, aquarelle. — S. 1877. Barques Trouvillaises. — S. 1878. Trouville, vu de la mer ; — Le port d'Hennebont (Morbihan), aquarelle. — S. 1879. Barques de pêche surprises par un grain. — S. 1880. En rade. — S. 1881. Le Tréport.

* Brulé (J.), architecte. En 1520, il commença de Charpentier la construction du clocher de l'église de Béthisy-Saint-Pierre (Oise). Une inscription en beaux caractères gothiques a conservé la mémoire de ces artistes ; elle est ainsi conçue : « J. Brulé et J. Charpentier, mas-« çons, ont commencé ce preset clocher, le « treizième jour de mars V^{cxx}, fuz fini de par « maistre Nicole Boucher, vicaire de ceas, Ber-« teren Goufier, chambrier de Béthisy, Renaud « Boucher, E. Caron, T. P. Thomas, autres pa-

« roissiens. Priez pour eulx ». — Lance, *Les architectes français*.

* BURLE (Pascal), peintre, né à Paris, élève de Truphème, Pannemaker et Rousseau. — Passage d'Enfer, 15. — S. 1879 *Portrait de M. T. B...*, dessin. — S. 1880 *Portrait de M. J. B..*; — *Etude*, d'après Murillo, gravure (pour le musée de la Haye). — S. 1881. *Portrait du docteur D...*, d'après Carolus-Duran, gravure. — S. 1882. *Portrait de Mlle C. D..*, gravure.

* BRUN, architecte. Il construisit aux portes de Marseille, pour la famille Borély, le château de ce nom. En 1767, la construction commençait à s'élever lorsque Clérisseau, à son retour d'Italie, s'arrêta en Provence et fit, sur la demande des propriétaires de ce château, un projet de façade. Ce dessin existe encore et ne fait pas regretter que l'édifice ait été achevé par l'artiste qui l'avait commencé. — Consultez : Lagrange : *Gazette des Beaux-Arts*, tome VI.

* BRUN (Alexandre), peintre, né à Marseille (Bouches-du-Rhône), élève de MM. Martin, Loir, Carolus-Duran et Machard. — Boulevard du Mont-Parnasse, 81. — S. 1877. *Matelot provençal.* - S. 1878. *Trois-mâts, barque, abattu en carène.* — S. 1879. *Le quai de Rive-Neuve, à Marseille;* — *Une pêche à la palangrote, en Méditerranée.* — S. 1880. *Tartane de pêche, en Provence;* — *Le retour des tartanes.* — S. 1881. *Tartane provençale en détresse;* — *Bacchante.* — S. 1882. *La prise de Sfax, le 16 juillet 1881;* — *La ho[†]ière d'Yport.*

BRUN (Charles), peintre (Voyez : tome I^{er}, page 173). — Rue Bellefond, 8. — S. 1868. *Mendiante.* — S. 1869. *Le matin, Paris;* — *Joueur de tam-tam, souvenir de Constantine.* — S. 1870. *Chiffonnière.* — S. 1872. *Portrait de M. P...;* — *Jeune fille arabe des environs de Constantine* (Algérie). — S. 1873. *Une rue de Constantine.* — S. 1875. *Mauresque de Constantine*, réexp. en 1878 (appartient à Mme la comtesse d'Ambroise); — *La marchande de mouron* (appartient à M. Paquet). — S. 1876. *Jeune fille arabe cueillant des fleurs de laurier rose;* — *Une jeune paysanne.* — S. 1877. *Sur le pas de la porte, souvenir de Constantine;* — *Découragement.* — S 1878. *Jeune marchand d'oranges, souvenir de Constantine;* — *Petit porteur arabe, souvenir de Constantine.* — S. 1879. *Constantine* — S. 1880. *La berceuse, souvenir de Constantine.* — S. 1881. *Le joueur de bengala, souvenir de Constantine.* — S. 1882. *Marchande d'oranges, souvenir de Constantine.*

* BRUN (Henri), sculpteur, né à Varey (Ain), élève de MM. David d'Angers et Rude. — Rue Boissonade, 12. — S. 1876. *Le docteur de Venne*, médaillon plâtre (pour son tombeau). — S. 1879. *Edgar Quinet*, buste plâtre (projet moitié d'exécution).

* BRUN (Jean-Baptiste-François), peintre, né à Paris. — Rue du Cherche-Midi, 76. — S. 1870. *Vue du bois de Meudon*, dessin aux deux crayons.

* BRUNARD (Joseph), peintre, né à Saint-Brice (Seine-et-Oise), élève de M. P. Delaroche, E. Rousseau et Pommayrac. — A Troyes (Aube). — S. 1868. *Portrait de femme*, miniature; — *Portrait de femme*, miniature. — S. 1872. *Portrait de Mlle M...*, miniature; — *Le Printemps*, d'après M. Brochart, miniature. — S. 1874. *Portrait de miss G...*, miniature; — *Portrait de Mlle C...*, artiste lyrique, miniature; — *Portrait de Mlle F...*, artiste dramatique, miniature. — S. 1876. *Diane au bain*, d'après Vanloo, miniature; — *Portrait de Mme ****, miniature. — S. 1877. *Portrait de Mlle B...*, miniature; — *Portrait de M. A. Brunard*, miniature. — S. 1878. *Portrait de la princesse Mercedès*, miniature. — S. 1879. *Portrait de Mme ****, miniature. — S. 1880. *Portrait d'une jeune américaine*, miniature. — S 1882. *Roses de mai*, d'après M. Chaplin, miniature.

* BRUNAUD (Lucien-Edmond), peintre, né à Paris, élève de MM. Gérôme et Ch. de Serres. — Rue de Turbigo, 8. — S 1880 *Bois de Clamart, fin de janvier.* — S. 1881. *Portrait de M. B...;* — *La Solane* (Corrèze). — S. 1882. *Portrait de Mme B...*, pastel.

BRUNE (Adolphe), peintre, mort le 1^{er} avril 1880. (Voyez : tome I^{er}, page 174) — Rue Germain-Pilon, 12 — S. 1870. *Le péché originel.* — S. 1875. *D'après un pastel de Nattier;* — *Portrait de Mlle de V...*, dessin.

BRUNE (Emmanuel-Jules), peintre; Méd. 2^e cl. 1878; ✻ en 1878. Voyez : tome I^{er}, page 175. — Rue des Beaux-Arts, 8. — S. 1870. *Vues prises en Egypte*, aquarelle; — *Vues prises en Alsace*, aquarelle. — S. 1872. *Etudes de décoration italienne et arabe*, aquarelle — S. 1876. *Rocher près de la fontaine Stanislas, à Plombières* (Vosges), aquarelle. — S 1877. *Les bords de la Seine, à Bacqueville*, aquarelle; — *Le bois de Verrières*, aquarelle. — Exposition Universelle de 1878 : *Peintures de l'église de Nohant-Vic* (Indre). — S 1881. *Peintures à fresques de la chapelle de Villeneuve-lès-Avignon*, XIX^e siècle, aquarelle.

BRUNEAU (Adrien-Louis), peintre. (Voyez : tome I^{er}, page 175). — Rue des Petites-Ecuries, 22. — S. 1869. *La vendange*, aquarelle; — *La cueillette des pommes*, aquarelle. — S. 1870. *Quatre aquarelles, même numéro : Paysages;* — *Un grain*, aquarelle (appartient à M. le docteur Coqueret). — S. 1872. *Soleil de Mars*, aquarelle, — S. 1874. *Soir d'automne;* — *L'Yon, en amont de la Roche-sur-Yon*, aquarelle; — *L'Yon, en aval de la Roche-sur-Yon*, aquarelle; — *Plateau d'Avron, campement de mobiles*, aquarelle. — S. 1875. *Gelée blanche au soleil levant;* — *Canetons surpris par un chat*, aquarelle; — *Canetons ravageurs*, aquarelle — S. 1876. *Cerneaux, verjus et le portrait de Masette.* — S. 1877. *Canetons et vuccain, chasselas*, aquarelle (réexp. en 1878); — *Souris et noisettes*, aquarelle. — S. 1878. *On ne les avait pas cassées pour elle*, aquarelle. — Exposition universelle de 1878 : *Escargot en danger;* — *Noix et souris;* — *Raisin d'Espagne;* — *Poulets aux champs*, aquarelles. — S. 1879 *Souris et maïs*, aquarelle; — *Victoire indécise*, aquarelle. — S. 1880. *Pâture indigeste*, aquarelle.

* BRUNEAU (Mlle Aurélie), peintre, née à Bordeaux (Gironde), élève de Mme Girardin. — A Ville-d'Avray (Seine-et-Oise). — S. 1868. *Bluets et marguerites*, aquarelle — S. 1869. *Datura*, aquarelle. — S. 1870. *Prunes*, aquarelle. — S. 1876. *A Beuzeval* (Calvados).

* BRUNEAU (Charles), peintre, né à Angers

(Maine-et-Loire), élève de M. Cabanel. — Rue Chaptal, 30. — S. 1879. *Portrait de Mlle M. M...*; — *Intérieur, à Champioceaux* (Maine-et-Loire), aquarelle ; — *Portrait de Mlle M. G...*, aquarelle. — S. 1880. *Bourriche de pensées*, aquarelle ; — *Roses de Bengale*, aquarelle. — S. 1881. *Portrait de Mlle L. M..*; — *Fantaisie japonaise*, aquarelle ; — Deux aquarelles même numéro: 1° *En bateau, à Maisons-Laffitte* ; — 2° *La petite liseuse.* — S. 1882. *Portrait de Mme E...*; — *Portrait de Mme P...* ; — *Au bord de l'eau*, aquarelle (appartient à M. Bertier) ; — *Dans la prairie*, aquarelle.

* Bruneau (Eugène), architecte, né à Morsang-sur-Orge (Seine-et-Oise), élève de M. H. Labronste: Méd. 3° cl. 1876 ; 2° cl. 1878 (E. U.). — Rue Beaurepaire, 13. — S. 1873. *Ecole d'asile de Boulogne* (Seine), dix châssis : Plans, coupes, élévations ; — *Pierre commémorative dédiée aux défenseurs de Paris*, deux châssis : 1° Elévation ; — 2° Plan et coupe (ce projet a obtenu le premier prix au concours), réexp. en 1878. — S. 1874. *Projet d'un monument élevé à Belgrade* (Servie), à la mémoire du prince Obrenovitsch III, deux dessins ; Elévation et plans. — S. 1875. *Maison de répression de Nanterre* (Seine), quatre châssis : 1° Plan du rez-de-chaussée ; — 2° Façade principale ; — 3° Coupe longitudinale ; — 4° Vue perspective. — S. 1876. *Le château de Loches*, sept châssis, état actuel (pour les Archives et les Publications de la commission des Monuments historiques), réexp. en 1878. — S. 1877 *Le château de Coucy* (Seine), sept cadres (pour les Archives et les Publications de la commission des Monuments historiques, réexp. en 1878) ; — *Monument élevé à la mémoire de Chintreuil, à Pont-de-Vaux* (Ain). — S. 1878. *Les cressonnières de Veules* (Seine-Inférieure), aquarelle; — *Une ferme normande*, aquarelle. — S. 1879 *Monument élevé à Saint Maixent* (Deux-Sèvres), à la mémoire du colonel Denfert-Rochereau. — S. 1880. *Restauration du château de Loches*, deux châssis.

* Bruneau (Ludovic-Adolphe), sculpteur, né à Orléans (Loiret), élève de MM. Perraud et A. Dumont. — Boulevard Saint-Jacques, 16. — S. 1877. *Portrait de M. A. d'Hauteville*, buste plâtre. — S. 1878. *Portrait de Mme G..*, buste plâtre. — S. 1879 *Portrait de Mme C....* médaillon plâtre ; — *Portrait de M. ****, buste plâtre. — S. 1880. *Portrait de M. D...*, buste plâtre. — S. 1881. *Innocence*, buste plâtre.

* Brunel, architecte du maréchal d'Albret. Il fut chargé, en 1677, avec son confrère Coussarel, de refaire à l'abbaye de Bassac (Charente), la deuxième voûte de la chapelle. — Consultez: l'abbé Michon, *Statistique de la Charente.*

* Brunel (Arthur-Alfred), peintre, né à Paris, élève de son père. — Rue de la Condamine 9. — S. 1879. *Pommes et raisins* (appartient au marquis de Cherville). — S. 1880. *Halte de chasse* (appartient à M. Maurice Richard).

Brunel (Pierre), architecte. Sous les rois Jean et Charles V, il occupa la charge de maître des œuvres royaux de la sénéchaussée de Beaucaire et Nîmes. Il est considéré comme l'architecte des fortifications de Villeneuve-lez-Avignon, et des constructions militaires élevées vers la même époque dans le Bas-Languedoc. Des lettres patentes du roi Charles V, datées du 18 juin 1364, confirmant cet artiste dans la charge d'architecte du roi, qu'il tenait du roi Jean, ordonnaient aux agents des comptes d'avoir à payer ou à faire payer au dit maître Pierre « les susdits droits, en la manière et aux époques accoutumées », et que « les payements lui soient faits à Paris sans difficulté aucune ». — Consultez: Achard, *Les artistes d'Avignon.*

* Brunel (Mlle Suzanne), peintre, née à Paris, élève de Mme Thoret et de M. A. Leloir — Rue de Fleurus, 37. — S. 1877. *Italienne*, aquarelle ; — *Gustine*, aquarelle. — S. 1878. *Claudine*, aquarelle. — S. 1879. *Louisette*, aquarelle. — S. 1880. *Intérieur de ferme normande* ; — *En classe*, aquarelle ; — *Portrait de Mlle S. B..*, aquarelle.

Brunel-Rocque (Léon), peintre. (Voyez: tome I^{er}, page 175). — Rue Boileau, 49, à Auteuil. — S. 1868. *Nééré se moquant des pieds de bouc du faune Lycos* ; — *Portrait de M. L. B...* — S. 1869. *Léda* ; — *Portrait de R. C..., du Lycée de Versailles.* — S 1870. *Portrait de Mme L. D..* ; — *Portrait de Mme J. D...* — S. 1875. *Portrait de Mme G* — S. 1879. *Portrait de M A. B...* — S. 1880. *Portrait de M B. Hauréau, membre de l'Institut* ; — *Portrait de Mlle S..*

Brunet (Eugène), sculpteur. (Voyez: tome I^{er}, page 176). — Rue de Saint-Didier, 61. — S. 1881. *Portrait de Mlle D...*, médaillon marbre ; — *Portrait de Mme S...*, médaillon terre cuite. — S. 1882. *Portrait de Mlle M. L...*, médaillon plâtre.

* Brunet (Jean-Baptiste), peintre, né à Poitiers (Vienne), élève de MM. Gérôme et Boulanger. — Rue de Seine, 35 et 37 — S. 1876. *Portrait de M. F. F...* ; — *Portrait de M. P. G...*, dessin. — S. 1877. *La nuit du Sabbat* ; — *Portrait de M. H. G...*, fusain. — S. 1879. *Carone.* — S 1880. *Les derniers moments du pape Clément XIV* ; — *Portrait de M. H. Salomon, député.* — S. 1881. *J nc* ; — *La joie du foyer.* — S. 1882. *Après le bain* ; — *Portrait de M. Tran-Nguyen-Hanh.*

* Brunet (François-Joseph), graveur, né à Paris, élève de M Hildebrand. — Rue Blomet, 69 — S. 1881. Trois gravures sur bois : *Le fils du Connétable* ; — *Cauvin dans les fossés* (1793) ; — *La tempête*, d'après les dessins de M. Pranishnikoff, Riou et Adrien Mari — S 1882. Deux gravures sur bois: (pour le *Tour du Monde*, dessins de MM. Riou et Vuillier).

Brunet-Debaines (Alfred), peintre. (Voyez : tome I^{er}, page 176). — Grafton square, 8, Clapham, à Londres. — S. 1868 *Une maison de campagne, à Charette-sur-Doubs* (Bourgogne), aquarelle ; — *La cour du château de Saint-Germain, en 1857*, eau-forte. — S. 1869. *Vue prise à Pont-à-Mousson*, aquarelle ; — *La rue du Faubourg-Saint Denis, à Paris*, aquarelle. — S. 1870. Trois gravures à l'eau-forte, même numéro: *L'église Saint-Vivien, à Rouen* ; — *La cour du château de Saint-Germain, en 1870* ; — *Vue prise à Rouen* — S. 1872. *Abside de l'église Saint-Sauveur, à Caen*, aquarelle ; — *Maison de campagne, en Bourgogne*, aquarelle ; — *Hôtel-Dieu de Paris, derniers vestiges du pont Saint-Charles*, eau-forte (réexp. en 1878); — *Château de Saint Ger-*

main-en-Laye, vue perspective des terrains, angle nord-est, eaux-fortes. — S. 1873. Ruines du palais des Tuileries, aspect du pavillon de l'Horloge, aquarelle ; — Six eaux-fortes, d'après MM. Ruisdaël, Van Goyen, Constable et Corot ; — Lanterne du château de Saint Germain-en-Laye avant la restauration, eau-forte. — S. 1874. La chapelle du lycée, à Vendôme (Loir-et-Cher), aquarelle ; — Vue prise à Châteaudun (Eure-et-Loir), aquarelle ; — Le pont Marie, à Paris, aquarelle ; — Intérieur de cour, en Italie, d'après Decamps (pour le catalogue de la collection de M. J. W. Wilson) ; — Les funérailles de Wilkie, d'après Turner (pour le Portfolio), réexp. en 1878 ; — Intérieur de l'église Saint-Ouen, à Pont-Audemer (Eure), eaux-fortes. — S. 1875 Vue prise à Aderville (Manche), aquarelle ; — Vue prise à Chartres, aquarelle ; — L'église de la Madona della Salute, à Venise, d'après Canaletti, eau-forte ; — Trois eaux-fortes : Paysage, d'après M. Daubigny ; — Le vieux château, d'après A. Cuyp ; — Paysage, d'après M. J. Dupré (pour l'Art, le Portfolio, et le catalogue de la collection de M. J. W. Wilson) ; — Deux eaux-fortes : Le chemin blanc ; — La chaumière, à Arleux (Nord), d'après Corot (appartiennent à M. Hoschedé). — S. 1876. Environs d'Hérisson (Allier), aquarelle. — Intérieur de cour, à Beaune (Côte-d'Or), aquarelle ; — Les bords de la Seine, à Rouen, eau-forte ; — Deux eaux-fortes : Approche de Venise (réexp. en 1878) ; — Le port de Ruysdaël, d'après Turner. — S. 1877. Un chemin creux, aux environs d'Hérisson ; — Lilas et violettes, aquarelle ; — Giroflées, aquarelle ; — La ferme de la vallée, d'après M. Constable, eau-forte (réexp. en 1878) ; — Neuf gravures à l'aquatinta, d'après les croquis de Turner. — S. 1878. Ancien Hôtel-Dieu de Paris, derniers vestiges du pont Saint-Charles, vue prise en 1877, aquarelle ; — Lilas et pivoine, aquarelle ; — Daphnis et Chloé, d'après M. Français (pour la Société de propagation des livres d'art), gravure ; — Le retour d'Agrippine, en Italie, d'après Turner, gravure (pour le Portfolio), réexp. en 1878. — Exposition Universelle de 1878 : Vue prise à Saint-Galmier, aquarelle. — S. 1879. Vue prise de la Basse-Vieille-Tour, à Rouen, aquarelle ; — La rue de l'Epicerie, à Rouen, aquarelle. — S. 1880. Giroflées, aquarelle ; — Pensées, aquarelle. — S. 1881. Le champ de blé, d'après Constable, gravure ; — Danse de nymphes, d'après Corot (appartiennent à MM. Goupil et Cⁱᵉ). — S. 1882. Les funérailles de Wilkie, d'après Turner.

* Brunet de Boyer (Antoine-Napoléon), peintre, né à Lyon (Rhône), élève de MM. Révoil et Delacroix. — Rue des Feuillantines, 65. — S.1868 Le saut du Gier au Mont-Pila (Loire), dessin au crayon ; — Ancienne scierie, au Mont-Pila, dessin au crayon. — S. 1869. Grande cascade du Gier, au Mont-Pila, dessin ; — Cirque du Mont-Pila et cascades du Gier, dessin. — S. 1870. Une vieille scierie, au Mont-Herboux (Loire), dessin ; — Chute de Furens au Gouffre-d'Enfer, à Rochetaillée (Loire), pastel.

Brunet-Houard (Pierre-Auguste), peintre. (Voyez : tome Iᵉʳ, page 176 — Rue des Provenceaux ; 30, à Fontainebleau. — S. 1868. Cuirassiers de la garde impériale, départ de l'é-

tape ; — Halte de saltimbanques. — S. 1869. Intérieur de ménagerie, le matin ; — Le chemin de la foire ; — Portrait de Mme la comtesse de M..., dessin ; — Cuirassiers de la garde impériale, dessin. — S. 1870. Episode de la bataille de Wagram, 6 juillet 1809 (appartient à M le comte de Lauriston). — S. 1872. Le cloarec. — S. 1873. Reddition de Pampelune, en septembre 1823 (appartient au comte de Lauriston) ; — Bateleurs valaques avec leurs animaux, débarquant en Bretagne. — S. 1874. Pendant l'invasion ; — Aux environs de Châteaudun (Eure-et-Loire).—S. 1875. Avant la curée, le vautrail de M. de Condé. — S. 1876. Après l'action ; — Ecole de tir au polygone de Fontainebleau. — S. 1879. Voitures d'ambulances, les ambulanciers ramassent les blessés sous le feu de l'ennemi ; — Platow, Joy et Nelson coiffant un sanglier. — Exposition Universelle de 1878 : Curée au château de Fontainebleau, retrait de M. de Condé. — S. 1879. Curée chaude, équipage de M. *** dans la forêt de Fontainebleau. — S. 1880. Un montreur d'ours, en voyage. — S. 1881. Halte de montreur d'ours dans une lande de la Vendée ; — Bande de Valaques traversant la forêt de Fontainebleau. — S. 1882. Avant la représentation ; — En rupture de ban.

* Brunet-Kessel (Mme Marie-Camille), sculpteur, née à Autun (Saône-et-Loire), élève de MM. J. Félon et Mathieu-Meusnier. — Rue des Beaux-Arts, 15. — S. 1881. Abigaïl, haut-relief, marbre. —S. 1882. Portrait de M. Alphonse Labitte, buste terre cuite ; — Portrait de M. le docteur Télédano, buste plâtre.

Brunner-Lacoste (Henri-Emile), peintre. (Voyez : tome Iᵉʳ, page 177). — Place Saint-Michel, 5. — S. 1868. Une fenêtre à l'automne ; — Un cygne mort ; — L'automne, dessin (appartient à S. E. Nubar-Pacha). — S. 1869. Un dessert ; — Le rat de ville et le rat des champs. — S. 1870. Vue du parc de Rigny (appartient à M. L. Genève). — S. 1872. Farniente. — S. 1874. Fleurs et fruits ; — Pavots. — S. 1875. Fleurs. — S. 1876. Iris et pavots. — S. 1877. Fleurs de parc ; — Fleurs des bois. — S. 1880. Marché aux fleurs du Pont-au-Change, à Paris ; — Roses trémières. — On doit encore à cet artiste : Plafond et peintures décoratives de l'hôtel de sous-préfecture de Sceaux.

* Brux (Mme veuve Olympe), graveur, née à Paris, élève de Mlle Laisné et de M. Pisan. — Rue du Cherche-Midi, 83. — S. 1868. Gravures sur bois, même numéro : Sujets divers, dessin de M. G. Doré (pour le Tour du Monde et le Capitaine Fracasse) ; — Ruines du palais de Rhamsès III, dessin de M. de Bar (pour le Tour du Monde) ; — Pièces d'armoiries, dessin de M. Féart. — S. 1869. Quatre gravures sur bois, même numéro : 1° Loup attaqué par des chiens ; — 2° Chiens de berger, dessin de M. H. Lalaisse ; — 3° Intérieur d'un cabaret, dessin de M. Gustave Doré (pour le Capitaine Fracasse, de M. Th. Gautier) ; — 4° Chasse, dessin de M. Luminais (pour le journal La vie à la campagne). — S. 1870. « Je suis, mes bons seigneurs, chevalier errant », dessin de M. Gustave Doré, gravure sur bois (pour une édition de Don Quichotte).— S. 1875. Sept gravures sur bois : Deux dessins

de M. G. Doré (pour une édition de *Rabelais* et une édition des *Contes* de La Fontaine) ; — *Loup attaqué par des chiens* ; — *Une famille de caniches*, dessin de M. H. Lalaisse ; — *Jeune enfant*, dessin de M. Yan-Dargent (pour une édition des *Contes* d'Andersen) ; — *Le pigeonnier*, dessin de M. Giacomelli ; — *Un dessin de M. Racinet* (pour une édition des *Contes* d'Apulée). — S. 1880. *Le marais*, d'après Corot, gravure sur bois. — S. 1881. *Six gravures sur bois*, dessins de MM. F Holfbauer et P. Benoist (pour *Paris à travers les âges*).

* Bruxelles (Henri de), architecte de Paris. Jean Thierry et Michelin travaillaient depuis trois mois au jubé de la cathédrale de Troyes, lorsque, le 27 octobre 1382, Henry de Bruxelles, parisien, vint proposer un nouveau plan de jubé qui fut adopté par les chanoines et par une assemblée de bourgeois et d'ouvriers appelés à juger en dernier ressort. Il obtint qu'un maître maçon de son choix, nommé Henri Soudan et habitant aussi Paris, lui serait adjoint, et le salaire de chacun de ces deux maîtres fut fixé à un mouton d'or par semaine. Un cautionnement de quatre cents francs exigé d'eux par le chapitre, fut garanti par « Marguerite, jadis femme « de feu Jehan de Huy, demeurant à Paris, au « coing de la rue des Billettes, par devers la « rue de la Vereye ». Cette Marguerite était la belle-mère de Henri Soudan. Le jubé construit par Henri de Bruxelles fut détruit à la révolution de 1793. — Consultez : *Mémoires de la société des antiq. de France*, tome IX.

* Bruyas (Emile), sculpteur, né à Lyon (Rhône). — Rue du Plat, 32, à Lyon. — S. 1879. *Joueuse de tambour de basque*, bas-relief plâtre. — S. 1881. *Danseuse jouant des cymbales*, bas-relief plâtre.

Bruyas (Marc), peintre. (Voyez: tome I^{er}, page 177.) — Place Sathonay, 5, à Lyon. — S. 1868. *Mascaron entouré de fleurs et de raisins*. — S. 1869. *L'ombrelle, fleurs.* — S. 1870. *Fleurs sauvages.* — S. 1879. *Fleurs et fruits*.

* Bruyer (Léon), sculpteur, né à Paris, élève de M. Rude. — Boulevard Ornano, 47. — S. 1869. *La Vierge présentant le Monde à la bénédiction de son fils*, statue pierre et marbre. — S. 1870. *Le repos*, statuette plâtre. — S. 1872. *Portrait de Mme H...*, buste marbre. — S. 1874. *Le Printemps*, buste marbre. — S. 1875. *Portrait de Mme L....*, médaillon terre cuite ; — *Portrait de M. de B...*, médaillon bronze (appartient à l'hospice de Saint-Germain). — S. 1876. *L'Espérance*, statuette marbre (réduction d'une figure du grand foyer de l'Opéra). — S. 1877. *L'Automne*, buste pierre. — S. 1878. *Portrait de M. H ...*, médaillon marbre. — S. 1879. *Christ*, buste pierre. — S. 1880. *Portrait de Mlle H. B...*, médaillon terre cuite. — S. 1882. *Portrait de Mlle Bruyer*, buste bronze ; — *Portrait de M. Charles Horton*, médaillon terre cuite. — On doit en outre à cet artiste: *L'Espérance*, statue plâtre, pour le foyer du nouvel Opéra.

* Bruyerre (Louis-Clémentin), architecte, né à Paris, élève de MM. Garrez et C. Dufeux ; Méd. 3^e cl. 1875 ; 1^{re} cl. 1878 (E. U.) ; ✻ en 1879. — Place Saint-Michel, 2. — S. 1870. *Eglise de Saint-Nectaire* (Puy-de-Dôme), huit dessins même numéro : 1° Plan du rez-de-chaussée ; — 2° Coupe longitudinale ; — 3° à 6° Coupe transversale, façade principale, plan à la hauteur des galeries ; — Détail d'un chapiteau ; — 7° Abside ; — 8° Façade latérale (réexp. en 1878). — S. 1875. *Eglise d'Orcival* (Puy-de-Dôme), huit châssis : 1° Plan du rez-de-chaussée, plan des tribunes, état actuel ; — 2° Plan de la crypte, coupe sur la nef, façade ouest, détails, état actuel ; — 3° Coupe longitudinale, état actuel ; — 4° Façade latérale, état actuel ; — 5° Coupe sur le transept, façade absidale, état actuel ; — 6° Portes au sud et au nord, état actuel ; — 7° Plans, coupe longitudinale, restauration ; — 8° Façade absidale, tracé géométrique, restauration (pour les Archives et les Publications de la commission des Monuments historiques, réexp. en 1878). — S. 1876. *Monographie de l'église de Saint-Saturnin* (Puy-de-Dôme), dix châssis : 1° Plan général du village ; — 2° Plan de l'église ; — 3° Plan de la crypte, façade à l'ouest, vue prise au nord ; — 4°, 5° Coupes ; — 6°, 7° Façades ; — 8° Vue de l'abside (état actuel) ; — 9° Plans (restauration) ; — 10° Façade orientale (restauration), (pour les Archives et les Publications de la commission des Monuments historiques), réexp. en 1878. — Exposition Universelle de 1878 : *Eglise de Royat* (Puy-de-Dôme), quatre châssis (appartient aux Archives des Monuments historiques) ; — *Eglise de Mauriac* (Cantal), deux châssis (appartient aux Archives des Monuments historiques) ; — *Croix en lave, à Royat* (appartient aux Archives des Monuments historiques) ; — *Croix en lave, à Saint-Nectaire* (appartient aux Archives des Monuments historiques) ; — *Monument antique découvert au sommet du Puy-de-Dôme, probablement le temple de Mercure des Arvennes*, treize châssis (appartient aux Archives des Monuments historiques) ; — *Etude archéologique sur les ruines du palais des Tuileries ; — Monument sépulcral, à Chambon* (Puy-de-Dôme) ; — *Croix en lave, à Saint-Cirques* (Puy-de-Dôme). — S. 1879. *Etudes et croquis* : 1° *Trépied en bronze* ; — 2° *Trépied en bronze* ; — 3° *Vase grec* ; — 4° *Vase grec* ; — *Etudes et croquis* : 1° *Tuile antique décorée, de Cumes* ; — 2° *Antefixe antique décorée, de Cumes* ; — 3° *Carrelage émaillé, exécuté par Luc II Della Robia*. — S. 1880. *Monument sépulcral circulaire, à Chambon*, dessin. — S. 1881. *Etat actuel de l'église d'Herment* (Puy-de-Dôme), cinq dessins. — S 1882. *Etat actuel de l'église de Perses, à Espalion* (Aveyron), trois dessins.

* Buchin (Maurice), peintre, né à Coulège (Jura), élève de M. A. Hesse. — A Lons-le-Saulnier. — S. 1870. *Les bords de l'étang Grégoire, près de Larnaud* (Jura). — S. 1876. *Ruines du château de Bouzols* (Haute-Loire).

* Buffières (Mme Anne-Marie, comtesse de), peintre, née à Sceaux (Seine), élève de Cassagne. — Rue de Bassano, 31. — S 1878. *Vue de Nice*, aquarelle. — S. 1880. *Les hauteurs de la Solle-Fontainebleau*, aquarelle ; — *Les Roches, Fontainebleau*, aquarelle.

* Bugarel (Emile), peintre, né à Paris, élève de M L. Loir. — Avenue de Neuilly, 192, à Neuilly-sur-Seine. — S. 1880. *Une rue, à Bercy*. — S. 1881. *Les bords du Tarn, à Gaillac*. — S. 1882. *Une rue de Chaton*.

* Bugnicourt (Ernest), peintre, né à Paris — Rue Pavée, 12. — S. 1868 *Portrait de M. Drot*, faïence. — S. 1869. *Jeune femme*, faïence. — S. 1870. *Un pêcheur*, faïence.

* Bugniet (Pierre-Gabriel), architecte. Il mourut à Charly, près de Laon, le 3 novembre 1806, dans un âge très avancé. C'est sur ses dessins que fut construite, en 1785, la prison de Roanne, démolie en 1837. — Consultez: Lance, *Les architectes français*.

* Buhot (Félix-Hilaire), peintre, né à Valognes (Manche), élève de MM. Pils, J. Noël et Gaucherel; Méd. 3° cl. 1880. — Boulevard de Clichy, 71. — S. 1875. *Japonisme*, aquarelle; — Six eaux-fortes: *Objets d'art japonais, bronzes, ivoire, porcelaine, bois sculpté*. — S. 1877. Quatre eaux-fortes: *Un dimanche, en Alsace*, d'après M. Jundt; — *Au fil de l'eau*, d'après le même; — *Un cardinal*, d'après M. Vibert; — *Une matinée d'hiver*, d'après un tableau de l'auteur (réexposé en 1878); — Onze eaux-fortes: *Une petite ville, en Basse-Normandie*; — *Route de Gréville*; — *Cacolettière, à Luchon*; — *Crépuscule d'automne*; — *Un grain sur la place de Trouville*; — *En province*; — *Une prairie*, d'après T. Rousseau; — *La Butte-aux-Cailles*; — *Matinée d'automne* (réexp. en 1878). — S. 1878 *Le quai de l'Hôtel-Dieu, par une matinée d'hiver*, aquarelle; — *Douze gravures*: 1° à 6° pour une édition de l'*Ensorcelée*; — 7° à 11° pour une édition du *Chevalier Destouches*. — S. 1879. *Une coupe en girasol*; — *Un vase en cristal de roche*, d'après M. Froment; — *Meurier*, dessin du graveur. — S. 1880. Dix gravures: *Sujets pris dans la Vieille maîtresse, de M. J. Barbey d'Aurevilly*, d'après les dessins du graveur. eaux-fortes; — Sept gravures: *Le débarquement en Angleterre*; — *Environs de Hastings*; — *La place Bréda, effet de neige*; — *La place Pigale*; — *Souvenir de Barham-Court* (Angleterre); — *Les voisins de campagne*; — *Chaumières bas-normandes*, d'après les dessins et peintures du graveur. — S. 1881. *Un vase en bronze*, gravure. — S. 1882. Deux eaux-fortes: *Chaumières normandes*.

* Buisson (Georges), peintre, né à Paris, élève de MM. F. Garnier et Gros. — Rue de Belleville, 61. — S. 1879. *Hareng*, faïence. — S. 1882. *Nature morte*, faïence.

* Buland (Emile-Jean), graveur, né à Paris, élève de MM. Henriquel Dupont et Cabanel. — Rue de Pontoise, 22. — S. 1880. *La Source*, d'après Ingres, gravure. — S. 1881. *Portrait de femme*, d'après Holbein, gravure.

* Buland (Jean-Eugène), peintre, né à Paris, élève de MM. Cabanel et Yvon. — Quai d'Anjou, 9. — S. 1873. *Portrait de M. G. C.*. — S. 1874. *Portrait de M. B.*. — S. 1875 *Portrait de Mme V...*; — *Portrait de Mme B...*. — S. 1876. *Distraction d'une courtisane*; — *Daphnis et Chloé*. — S. 1877. *Passage de la grande mosquée, à Tlemcen* (province d'Oran), appartient à M. Berterat; — *Les frères de Joseph demandant Benjamin à leur père*. — S. 1878 *Jeune chasseur grec*; — *Quête pour le marabout, à Tlemcen*. — S. 1879. *Offrande à la Vierge*. — S. 1880. *Offrande à Dieu*; — *Lycénion et Daphnis*. — S. 1881. *L'Annonciation*; — *Après deux ans d'absence*. — S. 1882. *Jésus chez Marthe et Marie*; — *Leçon de chant*.

* Bulens (René), sculpteur. — Rue de Corneille, 81. — S. 1881. *Candeur*, buste marbre; — *Printemps*, buste bronze. — S. 1882. *Premier miroir*, statuette marbre; — *Eté*, buste marbre.

Bulio (Jean), sculpteur. (Voyez: tome I^{er}, page 179). — Rue Folie-Méricourt, 16. — S. 1869. *Fileuse*, statue plâtre. — S. 1878. *Portrait de Mme ****, buste bronze. — S. 1880. *Thiers*, statuette bronze; — *M. Gambetta*, statuette bronze. — S. 1881. *Ecce homo*, buste bronze; — *Portrait de M. le baron Taylor*, buste plâtre. — S. 1882. *L'Amour musicien*, statue plâtre.

* Bullant (Charles), neveu de Jean Bullant, architecte, élève de son oncle. En 1573, il travailla, sous les ordres de son oncle, aux tombeaux royaux de Saint-Denis. Il soumissionna des travaux pour la sépulture des Valois, en 1582, concurremment avec Pierre Chambiges et d'autres architectes. — Consultez: Berty, *Les grands architectes*.

* Bullant (Jean), architecte. Il construisit en 1524 l'église des Prémontrés de l'abbaye de Saint-Jean-hors-les-Murs, à Amiens. On lit dans un compte de la seigneurie de Lucheux (Somme), de l'année 1525: « Jehan Bullant, maistre machon, demeurant à Amiens, qui vint audict « Luceu pour conduire l'ouvrage de machonnerie d'une tour ». Il était encore l'architecte de la cathédrale d'Amiens en 1532. — Consultez: Goze, *Rues d'Amiens*. — Dusevel, *Recherches historiques*.

* Bullant (Jean), fils du précédent, né à Amiens, architecte. Au mois d'août 1562 un incendie consuma la charpente du beffroi d'Amiens. L'année suivante, le Corps de ville, songeant à faire rétablir cette charpente, fit visiter la maçonnerie qui devait la supporter, par Antoine Lambert, Jean Bullant et Nicolas de Baillon, afin de s'assurer si elle était en état de « soustenir ung si pesant fardeau ». Mais ce ne fut qu'en 1574 que Bullant fut chargé de cette reconstruction, après qu'on eut constaté qu'elle n'offrait pas assez de solidité. Il fit le plan où « pourtraict » du beffroi « sur six feuilles de « grand papier collées ensemble ». En 1568, il fut chargé de donner les dessins d'un bastion et d'exhausser les remparts. Le registre de l'échevinage d'Amiens contient sur cet architecte un renseignement curieux. On y lit le passage suivant: « Sur ce qu'il a esté dit que Jehan « Bullant, maistre masson de la ville, faict fort « mal son debvoir d'entendre aux ouvraiges « massonnerie du beffroi où il est employé, « mesme que depuis huict jours il y a porté ung « livre dont il faict lecture aux ouvriers y « estans par lespace de quatre heures desuicte, « tous lesquels cependant n'ont faict aucun ouvraige sinon qu'escouter ledit Bullant, et qu'il « luy sera faict et parfaict son procès en toute « diligence » — Consultez: Goze, *Les rues d'Amiens*. — Dusevel, *Les Eglises*.

* Bullet (J.-B.), fils de Pierre Bullet, fut admis à l'Académie royale d'architecture le 5 mai 1699. Il a construit le château de Champ-en-Brie. — Consultez: Dargenville.

Bullier (Alexandre-Augustin-Célestin), sculp-

teur. (Voyez: tome I^{er}, page 179). — Boulevard Port-Royal, 80. — S. 1869. *Portrait de Mme Emma P...*, buste plâtre. — S 1870. *Premiers essais oratoires de Jules César*, statue bronze (réexp. en 1878) ; — *Portrait du fils de l'auteur*, buste plâtre. — S. 1873. *Un martyr*, statue plâtre. — S. 1874. *Juvenis dormiens*, statue plâtre bronzé ; — *L'Alsace* statue plâtre bronzé. — S. 1876. *Portrait de Mme Alexandre Bullier*, buste terre cuite. — S. 1881. *L'Invocation*, statue plâtre. — S. 1882. *Rex sacrificulus*, statue plâtre.

* BULOT (Eugène), peintre, né à Saint-Cyr (Seine-et-Oise), élève de M. Lejour. — Avenue du Château, 18, à Meudon. S. 1868. *Fruits.* — S. 1873. *Fleurs de printemps ; — Marrons d'Inde.*

* BULLOT (Louis-Eugène-Denis), architecte, né à Paris, élève de MM. Cambon et Thierry. — Rue d'Angoulême-du-Temple, 29. — S. 1874 *Projet de rideau d'avant-scène pour le théâtre de Genève.*

* BULTEAU (Charles), peintre, né à Roubaix (Nord), élève de MM. Cabanel et Masson. — Rue Rochechouart, 35 — S 1870. *Tête d'étude*, dessin. — S. 1877. *Portrait de M. Marcel C...* — S. 1880. *Portrait de Mme C. L...* — S. 1882. *Portrait de M. F. M...*

* BUNEL (Charles-François), peintre, né à Etampes (Seine-et-Oise), élève de MM. Chouppe et Vaudremer. — Rue des Beaux-Arts, 12. — S. 1876. *Mosquées de Kaid-Bey, tombeau des mamelucks, au Caire*, aquarelle ; — *Mosquées de Boulacq, au Caire*, aquarelle. — S. 1877. *Mosquée de Daoud, au Caire*, aquarelle ; — *Tombeau à El-Ouarrah, près du Caire*, aquarelle. — S.

BUNOT (Charles-René-Auguste), architecte, né à Ollainville (Seine-et-Oise), le 8 février 1848, élève de M. Daumet ; Méd. 3^e cl. 1880 ; sous-inspecteur aux travaux des bâtiments civils. — Rue Godefroy, 6, à Puteaux. — S. 1880. *Projet pour la construction d'un groupe scolaire, à Puteaux*, cinq châssis : 1°, 2°, 3° Plan du rez-de-chaussée, des bâtiments et du premier étage ; — 4° Façades et coupes ; — 5° Vue perspective de l'ensemble des bâtiments (ce projet a obtenu le 1^{er} prix au concours et l'auteur a été chargé de l'exécution de l'édifice). On lui doit la restauration de l'hôtel de Mme V^e Godefroy.

* BUQUET (Edouard-Charles), architecte, né à Paris, élève de M. E. Morin. — Avenue de la Grande-Armée, 75. — S. 1873. *Projet de théâtre pour le quartier des Ternes*, deux châssis : 1° Plans ; — 2° Façade et coupe.

BUNAT (Mlle Fanny), peintre. (Voyez: tome I^{er}, page 180). — Passage Saulnier, 25. — S. 1869 Quatre aquarelles même numéro: *Roses blanches et balisier ; — Azalées d'Amérique ; — Polonia et roses jaunes ; — Camélias.* — S. 1870. *Couronne de fleurs*, aquarelle ; — *Roses et volubilis*, porcelaine. — S. 1872. *Fleurs*, aquarelle. — S. 1874. *Raisins*, aquarelle. — S. 1876. *Vase de fleurs*, aquarelle ; — *Roses églantines*, aquarelle. — S. 1877. *Bouquet de roses*, aquarelle. — S. 1878. *Anémones*, aquarelle. — S. 1879. *Pavots*, aquarelle. — S. 1880. *Roses*, aquarelle ; — *Roses de Noël*, aquarelle. — — S. 1881. *Althéas*, aquarelle.

* BURCARD KETTENER, architecte. Il commença en 1313 la reconstruction de la nef de l'église Saint-Thomas, à Strasbourg, où il cumulait les fonctions de receveur de la fabrique et d'architecte de l'église. Burcard n'acheva pas son œuvre, ce fut Jean Erlin qui y mit la dernière main vers 1330. En 1311 il avait fondé, pour le salut de son âme et de celle de sa femme Gertrude, deux autels établis sous la tour du Nord ; c'est là que les deux époux furent enterrés et que reposent peut-être encore leurs cendres. — Consultez : Schnéegans, *Eglise Saint-Thomas*.

BURDY (Henri-Auguste), sculpteur. (Voyez: tome I^{er}, page 180). — A Triel (Seine-et-Oise). — S. 1870. *Portrait de M. Eugène Guelle*, médaillon bronze ; — *Portrait de Mlle Marie Lainé*, médaillon bronze. — S. 1872. *Portrait de M. Guelle*, camée sur cornaline orientale ; — *Jules César*, épreuve en plâtre d'un camée sur émeraude. — S 1874. *Charge des cuirassiers, à Reichshoffen*, camée cornaline ; — *Marat du siège de Paris*, statuette pierre fine ; — S. 1877. *La sainte Vierge*, statuette pierre fine. — S. 1877. *Portrait de Mlle Parcery*, bas-relief bronze. — S. 1879. Dans un cadre : *Portrait du général Blanco, président de la République du Vénézuela*, modèle et épreuve ; — *Portrait de Mme la marquise de B...*, modèle et intaille ; — *Portrait de M. Lange*, modèle et épreuve de pierre fine ; — *Portrait de M. G...*, cornaline orientale ; — *La Vertu assiégée par l'Amour*, épreuve de pierre fine ; — *Tête de Minerve*, épreuve de gravure sur grenat ; — *La Remontrance*, d'après M. Maillet, épreuve de pierre fine ; — *Vénus*, d'après Flaxman, épreuve de pierre fine ; — *Marie de Médicis*, d'après Caillouette, épreuve de pierre fine ; — *Soldat de la ligne*, épreuve de pierre fine — *Faune et bacchante*, d'après Pradier ; — *Amphitrite*, d'après le même ; — *Amours*, d'après Boucher ; — *Enfant endormi sur une ancre*, épreuve de gravure sur grenat ; — *Danseuse*, d'après M. Schœnewerck, épreuve de pierre fine ; — *Bacchante*, d'après M. Clésinger, épreuve de pierre fine ; — *Portrait de M. A. Lange*, statuette terre cuite ; — *Portrait de Mme V...*, statuette terre cuite. — S. 1880. *Portraits des enfants de M. Blam*, groupe terre cuite ; — *Portrait de M. Hector Pessard*, buste terre cuite.

* BURE (François-Ernest), graveur, né à Paris, élève de MM. Pisan et Hildebrand. — Rue Mazarine, 41. — S. 1878. Six gravures sur bois : 1° *Où diable vont-ils ?* d'après M. Compte-Cadix ; — 2°, 4°, 6° *Sujets divers*, dessins de MM. Kilburne, Grégory Johnston, Paget et Stevens. — S. 1879. Trois gravures sur bois : 1° *Pêche aux homards*, d'après M. Hoocks ; — 2° *Bernard de Palissy*, dessin de M. Laby ; — 3° *La mère coupable* (Beaumarchais), dessin de M A. Marie — S. 1880. *Le Saut-du-Loup*, d'après M. Metzmacher.

* BUREAU (Mme V^e Louise), sculpteur, né à la Pallasse (Allier), élève de M. Ferru. — Rue de Vintimille, 24. — S. 1874. *Jeune napolitaine*, buste plâtre. — S. 1875. *Portrait du général Rose*, buste marbre ; — *Quinze ans*, buste plâtre. — S. 1876. *Un florentin*, buste plâtre ; — *Enfant au nid*, buste plâtre. — S. 1877. *L'orphe-*

line, statuette plâtre. — S. 1878. Tête d'étude, plâtre. — S. 1879. Portrait d'Edmond Desmaze, buste marbre. — S. 1880. Jeune berger, statue plâtre. — S. 1881. Portrait de Mme R..., buste plâtre ; — Portrait de M. G..., buste bronze. — S. 1882. Portrait de M. B d'A..., buste plâtre ; — Portrait de Mme la comtesse B..., buste plâtre teinté.

Bureau (Pierre-Isidore), peintre. (Voyez : tome I^{er}, page 180). — Rue de Turenne, 59. — S. 1868. Souvenir de Rotterdam ; — Hiver. — S. 1869. Entrée de village. — S. 1870. Vue prise aux environs d'Arras, clair de lune. — S. 1872. Clair de lune, à Jouy-le-Comte (Seine-et-Oise). — S. 1874. Route de Champagne, près de l'Isle-Adam (Seine-et-Oise). — S. 1876. Le côteau de Champagne, près de l'Isle-Adam.

Buret (Mlle Marguerite), peintre. (Voyez : tome I^{er}, page 180). — Rue Saint-Jacques. 79. — S. 1870. Trois émaux, même numéro : Deux têtes de profil ; — Portrait de Mme la princesse de S..

* Burgain (Mlle Jeanne), peintre, née à Paris, élève de M. Bonnat. — Rue d'Hauteville, 94. — S. 1880. Vieille femme de Villerville récitant son chapelet ; — Fantaisie orientale ; — Quatre croquis à la plume.

* Burgat (Eugène), peintre, né à Manigod (Haute-Savoie), élève de MM. Van-Elven et Pils. — Rue de Vouillé, 64. — S. 1869. Fruits. — S. 1870. Fruits ; — Nature morte. — S. 1880. Fruits ; — Raisins (appartient à M. Robichon). — S. 1881. Portrait de l'auteur.

* Burgkan (Mlle Berthe), peintre, née à Paris, élève de l'Ecole nationale des beaux-arts et de M. Jacquesson de la Chevreuse. — Rue de Charonne, 49 — S. 1878. Portrait de M. V..., dessin. — S. 1880. Portrait de M. G..., dessin ; — Jeune napolitaine, dessin.

* Burney (François-Eugène), graveur, né à Mailley (Haute-Saône), élève de M. de Vaugirard, 35. — S. 1880. Portrait de Mgr Dubar, gravure. — S. 1881. Portrait de Mgr de Ségur, d'après M. Gaillard, gravure. — S. 1882. Portrait de M. le docteur Paradis, gravure ; — Quatre eaux-fortes : 1° M. V. Hugo ; — 2° M. A. Dumas fils ; — 3° M. Sardou ; — 4° M. Zola.

* Burrows (Henry-Adrien), peintre, né à Paris, élève de M. Stingeneyer. — Boulevard de Clichy, 11. — S. 1869. « Le coup de l'étrier ». — S. 1870. Un abordage.

* Bury (Armand), peintre, né à Fives-Lille (Nord), élève de M. Souchon. — Rue de Solférino, 234, à Lille. — S. 1880. Portrait du commandant G. C... — S. 1882. Portrait d'un ami.

Bury (Charles-Jules), graveur, né à Paris, élève de M. J. M. B. Bury, son père. — A Auvers (Seine-et-Oise). — S. 1869. Yeschal-Djani, à Brousse, d'après M. Parville. — S. 1870. Chaire à prêcher dans l'église de Flers, d'après M. Ruprich-Robert (pour la Revue d'architecture). — S. 1878. Grande travée de l'Ecole des beaux-arts de Marseille, gravure. — S. 1880. Salon de Louis XVI, eau-forte. — S. 1881. Palais de Longchamps, à Marseille, gravure d'architecture.

Bury (Jean-Baptiste-Marie), graveur. (Voyez : tome I^{er}, page 181). — A Auvers (Seine-et-Oise). — S. 1870. Eglise fortifiée, à Royat, d'a-

près M. Deroy. — S. 1876. Villa, à Palavas (Hérault), gravure d'architecture (pour les Habitations modernes, de M. Viollet-le-Duc). — S. 1879. Vue perspective du tribunal de Commerce de Paris (pour le livre intitulé : Paris). — S. 1881. Restauration de l'église de Montmorency, par M. Magne fils, gravure d'architecture.

* Bury (Paul-Louis), graveur, né à Paris, élève de son père et de MM. V. Lenoir et Decloux. — A Auvers (Seine-et-Oise). — S. 1879. Vue perspective du Palais-de-Justice de Paris, gravure (pour un livre intitulé : Paris). — S. 1881. Archives de la ville de Paris, pour l'ouvrage de M. F Narjoux, gravure d'architecture.

* Bury (Mme Louise de), peintre, née à Paris, élève de M. Harpignies. — Avenue Montaigne, 73. — S. 1869. Le verre d'eau, nature morte ; — Curiosités, nature morte. — S. 1870. Instruments de musique ; — Pêches. — S. 1882. Les jetées de Trouville, aquarelle.

* Bussière (Jean), architecte, vivait encore en 1507, époque de la mort de Saint-François-de-Paule puisqu'il édifia, avec Michel Marseil, le tombeau de ce saint personnage. Il semble avoir été l'architecte du couvent et de l'église des Minimes du Plessis-les-Tours. — Consultez : Grandmaison.

Busson (Charles), peintre ; Méd. 1^{re} cl. 1878 E. U. (Voyez : tome I^{er}, page 182). — Place Pigalle, 5. — S. 1869. Ruines du château de Lavardin, près Montoire (appartient à M. le vicomte de la Panouse). — S. 1870. Chaussée de l'étang de la Mer-Rouge (Berry) ; — Après la pluie (Vendômois). — S. 1872. Un matin, à Venise, quai des Esclavons ; — Venise, le soir. — S. 1873. Les dernières feuilles (musée de Vendôme), réexp. en 1878 ; — Parc du château de Sainte-Claire (appartient à M. P. Lagarde). — S. 1874. Les fossés du château de Lavardin, près Montoire (musée du Luxembourg), réexp. en 1878. — S. 1875. Après la pluie (appartient au comte d'Osmoy), réexp. en 1878. — S. 1876. Dormoir, Vendôme ; — Avant l'orage. — S. 1877. Le village de Lavardin (Loir-et-Cher), Ministère des beaux-arts (réexp. en 1878). — S. 1878. Une vieille femme normande. — S. 1879. Ancien déversoir, près Montoire. — S. 1880. L'abreuvoir du vieux pont du château de Lavardin. — S. 1881. Bois de Saint-Martin, près Montoire ; — Le ruisseau. — S. 1882. Pazay, près Montoire, la maison du pêcheur ; — Les ruines du château de Lavardin.

Butin (Ulysse-Louis-Auguste), peintre, né à Saint-Quentin (Aisne), élève de MM. Picot et Pils, mort à Paris le 9 décembre 1883, à l'âge de 46 ans ; Méd. 3^e cl. 1875 ; 2^e cl. 1878 (E. U.) : ✻ le 14 juillet 1881. — Rue du Faubourg-Saint-Honoré, 233. — S. 1870. Bouffonnerie ; — Portrait de M. B..., dessin ; — Portrait de M. V..., dessin. — S. 1873. La nonchalante. — S. 1874. Les Moulières, à Villerville (Calvados). — S. 1875. L'attente, le samedi à Villerville. — S. 1876. Femmes au cabestan, à Villerville. — S. 1877. Le départ ; — La pêche, panneau décoratif. — A Villerville, dessin ; — A Villerville, dessin. — S. 1878. Enterrement d'un marin, à Villerville ; — Le bain, fusain ; — Portrait de M. G. Clairin, dessin. — S 1879. La femme

du marin, côte normande. — S. 1880. Ex-voto (acheté par l'État). — S. 1881. Le départ (appartient à M. Rouam).

BUTTARA (Antoine-Eugène-Ernest), peintre. (Voyez : tome Ier, page 183). — Rue Singer, 26, à Passy. — S. 1869. Les aqueducs de Claude, dans la campagne de Rome, par un temps de sirocco ; — La basse-cour ; — Le Bosco, de l'Académie de France, à Rome, aquarelle. — S. 1870. Le bois de Saint-Cassien, effet d'automne. — S. 1873. Une rue, aquarelle. — S. 1874. Environs de Cannes ; — Saint-Casner, près de Cannes ; — Entrée d'une bastide sur la route d'Antibes (Alpes-Maritimes), aquarelle. — S. 1875. Le monticule boisé de Saint-Cassien ; — Saint-Cassien ; — Les montagnes de Grasse (Alpes-Maritimes). — S. 1876. Les bords de la Maritza, à Andrinople (Turquie d'Europe). — S. 1877. Marine ; — Paysage, effet de soir. — S. 1878. Le cabaret du golfe Juan. — S. 1879 Les bords de la Siagne, à Cannes ; — Fossés du château d'Egreville (Seine-et-Marne). — S. 1880. Le fort Sainte-Marguerite (Alpes-Maritimes) ; — Egreville. — S. 1881. Maisons des pêcheurs à l'île Sainte-Marguerite. — S. 1882. Le cap Roux, montagne de l'Esterel ; — Marine, aquarelle.

C

*CABAILLOT-LASALLE (Camille-Léopold), peintre, né à Paris, élève de MM. L. Lasalle et E. Frère. — Rue d'Orsel, 47. — S. 1868. La réponse. — S. 1869. Rendez-vous de chasse, panneau décoratif (appartient à M. Ed. Brunier). — S. 1880. La veillée. — S. 1881. Le retour au village, effet d'hiver. — S. 1882. Les laveuses.

CABANE (Edouard), peintre, né à Paris, élève de M. Bouguereau. — Rue Boissonnade, 15. — S. 1876. Portrait de M. C. C... ; — Le Carême. — S. 1878. Portrait de Mlle A. C... — S. 1881. Portrait de Mme M. de G... ; — Portrait de M. C. F... — S. 1882. Narcisse.

CABANE (Némorin), peintre. (Voyez ; tome Ier, page 184). — A Saint-Didier (Vaucluse). — S. 1874. Portrait de M. C... ; — Le chemin, aquarelle ; — La route, aquarelle. — S. 1875. Portrait de Mme L. de S... — S. 1881. Paysages de Hollande, aquarelles ; — Paysages du Midi et de la Haute-Savoie, aquarelles.

CABANEL (Alexandre), peintre. (Voyez : tome Ier, page 184). — Rue de Vigny, 4. Parc-Monceau. — S. 1869. Portrait de Mme C... ; — Portrait de Mme la marquise de B... — S. 1870. Mort de Francesca de Rimini et de Paolo Malatesta, réexp. en 1878 (Musée du Luxembourg) ; — Portrait de Mme la duchesse du V... (réexp. en 1878). — S. 1872. Giacomina, portrait, costume florentin du XVe siècle. — S. 1873. Portrait de Mme la comtesse de M. A... (réexp. en 1878) ; — Portrait de Mme la vicomtesse de Saint-R... — S. 1874. Portrait de Mme la duchesse de L... et de ses enfants (réexp. en 1878) ; — Portrait de Mme la comtesse W. de L... (réexp. en 1878) ; — Première extase de saint Jean-Baptiste. — S. 1875. Thamar et Absalon, réexp. en 1878 (Musée du Luxembourg) ; — Vénus ; — Portrait de Mme la baronne de G... — S. 1876. La Sulamite ; — Portrait de Mme la vicomtesse de L... — S. 1877. Portrait de Mme M... (réexp. en 1878) ; — Lucrèce et Sextus-Tarquin (appartient à M. Hauk, de New-York). — S. 1878. Portrait de Mme *** ; — Portrait de Mlle J. P... — Exposition Universelle de 1878 : Saint Louis, roi de France (pour le Panthéon). — S. 1879. Portrait de Mme la marquise de C. T... ; — Portrait de M. Mackay. — S. 1880. Phèdre ; — Portrait de Mme L. A... — S. 1881. Portrait de Mlle E. M... ; — Portia, scène des coffrets-du marchand de Venise (appartient à M. K...). — S. 1882. Portrait de Mlle des C... ; — Patricienne de Venise, XVIe siècle.

*CABANEL (Pierre), peintre, né à Montpellier (Hérault), élève de M. A. Cabanel ; Méd. 3e cl. 1873. — Boulevard Rochechouart, 84. — S. 1869. Héro retrouvant le corps de Léandre. — S. 1870. Daphnis et Chloé. — S. 1873. La fuite de Néron. — S. 1874. La mort d'Abel. — S. 1875. Nymphe surprise par un satyre. — S. 1877. Naufrage sur les côtes de Bretagne, réexp. en 1878 (Ministère des beaux-arts). — S. 1878. Moissonneurs, Midi de la France. — S. 1879. Italienne, à Paris. — S. 1880. L'enfant prodigue. — S. 1881. Jeune fille des environs de Naples. — S. 1882. Bettina.

*CABARTEUX (Jean-Jacques-François), graveur, né à Seraing (Belgique), de parents français, élève de M. Hildebrand. — Rue de la Grande-Chaumière, 8. — S. 1869. Entrée du Pré Catelan, dessin de M. de Bar, gravure sur bois. — S. 1870. Quatre gravures sur bois, même numéro, dessin de MM. A. de Bar et J. Gaildran. — S. 1872. Le repas champêtre, d'après Loutherbourg, gravure sur bois. — S. 1873. L'avenue du bois de Boulogne, dessin de M. Gaildran, gravure sur bois. — S. 1877. Six gravures sur bois : L'établissement thermal aux Eaux-Chaudes (Basses-Pyrénées) ; — Le pont d'Enfer aux Eaux-Chaudes ; — Moulin de Dordrecht ; — Charlemagne franchissant les Alpes ; — La tour de Coucy ; — La gardeuse de chèvres. — S. 1878. Deux gravures sur bois : Le palais et le canal Resonico, à Venise, dessin de M. Stroobant ; — Oiseaux, d'après M. Hondecoeter (pour le Magasin pittoresque). — S. 1879. Jeune femme donnant à manger à des enfants, dessin de M. J. Laurens (pour le Magasin pittoresque), gravure sur bois ; — Le raccommodeur de faïence, d'après M. L. Baader, dessin du peintre, gravure sur bois (pour le Magasin pittoresque). — S. 1880. Six gravures sur bois : 1° Fondation de l'Observatoire, d'après Lebrun, dessin de M. A. Brun ; — 2° et 3° Deux vignettes, dessin de MM. E. Morin et Kauffmann ; — Le roi Mléza, dessin de M. C. Gilbert ; — 5° Gambrinus, dessin de M. E. Morin ; — 6° Fin de la séance, d'après

un croquis. — S. 1881. Deux gravures sur bois. — S. 1882. Vue de Vezelay, dessin de M. E. Garnier, d'après le tableau de M. Guillon (pour le Magasin pittoresque).

CABASSON (Guillaume-Alphonse), peintre et dessinateur, mort le 15 juin 1884; professeur à l'Ecole des arts décoratifs; ✻ en 1878. (Voyez: tome 1er, page 184). — A l'Ecole nationale des Arts décoratifs. Rue de l'Ecole de Médecine, 5. — S. 1868. Mort du jeune Arthur de Bretagne, assassiné par Jean-sans-Terre; — Porera; — Portrait de M. J. M..., dessin aux trois crayons. — S. 1869. Brunette allant à la pêche des équilles; — Plage de Villerville par un gros temps, marée montante. — S. 1870. Le Christ au tombeau; — Le Dante et Virgile aux enfers dans le cercle des Géants. — S. 1874. Antonio, aquarelle. — S 1879. Louison, la fille du pêcheur; — Antonio; — La pêche des moules, à Villerville (Calvados), aquarelle; — Pêcheuses de moules, à Villerville, aquarelle. — S. 1880. L'escalier des dunes, à Villerville, rentrée des pêcheurs de moules; — L'étude interrompue, aquarelle. — S. 1882. Souvenir de Normandie, l'éboulement; Jeunes filles allant à la pêche des équilles, aquarelle.

CABAT (Louis), peintre. (Voyez: tome Ier, page 185). — Rue de la Visitation-Sainte-Marie, 3. — S. 1869. Après l'ondée, site du Berry; — Solitude, site du Tyrol. — S. 1872. Temps orageux; — Fontaine druidique, paysage. — S. 1873. Un lac; — Un étang. — S. 1877. Un matin dans le parc du Magnet; — Coucher de soleil, pastel.

* CABAUD (Paul), peintre, né à Annecy (Haute-Savoie), élève de M. J. Hornung. — A Annecy. — S. 1870. Vue du lac d'Annecy. — S. 1875. Rives du Fier, à Brogny, près d'Annecy. — S. 1877. Environs d'Annecy. — S. 1878. Soleil levant sur le Mont Blanc, vue prise de la mer de rochers du mont Parmelan. — S. 1879. Un hameau dans la Haute-Savoie. — S. 1880. Vue prise à Duing, environs d'Annecy. — S. 1881. Etude de châtaigniers aux environs d'Annecy.

CABET (Jean-Baptiste-Paul), sculpteur, mort à Paris en 1877. (Voyez: tome Ier, page 185). — Rue des Feuillantines, 90. — S. 1868. Le réveil du printemps, statue marbre (Maison de l'Empereur). — S 1869. Rescipicenza, statue marbre. — S. 1872. Mil-huit-cent soixante-et-onze, statue plâtre. — S. 1875. La Théologie, statue plâtre; — Portrait de M. Peyrat, buste plâtre. — S. 1877. Mil-huit-cent-soixante et onze, statue marbre, réexp. en 1878 (Ministère des beaux-arts).

* CABIT (Jean), peintre, né à Bordeaux (Gironde). — A Bordeaux. — S. 1881. Un soir d'été. — S. 1882 Décembre, les feuilles sèches; — Fin d'automne dans le Bazadais.

CABUCHET (Emilien), sculpteur. (Voyez: tome Ier, page 185). — Rue de Saint-Simon, 3 ter. — S. 1869. Le curé d'Ars, statue terre cuite (reexp. en 1878). — S. 1874. Notre-Seigneur-Jésus-Christ, statue marbre (pour la chapelle absidale de Notre-Dame de Lourdes); — Portrait de Mlle ***, buste marbre. — S. 1875. Le génie de l'Art, statue plâtre. — S. 1876. Sainte Marthe, statue plâtre (modèle moitié grandeur d'exécution d'une statue destinée à la nouvelle cathédrale de Marseille). — S. 1878. Notre-Dame-de-Lourdes (pour Notre-Dame, de Lourdes). — S. 1879. Portrait de M. Rigaud, premier président de la Cour d'appel d'Aix, buste marbre; — Sainte Marthe, statuette bronze. — S. 1880. Sainte Famille au travail, bas-relief en pierre, pour la chapelle du château de Varembon (Ain). — S. 1881. Samson ramassant la mâchoire d'âne, statue plâtre; — Portrait de M. Besson, évêque de Nimes, buste plâtre. — S 1882. Monseigneur Plantier, statue pierre; — L'abbé Paradis, médaillon bronze.

* CABUZEL (Auguste-Hector), peintre, né à Bray-sur-Somme (Somme), élève de MM. H. Vernet, L. Cogniet et Pils. — Rue de Vaugirard, 64. — S. 1869. La Vasque. — S 1870. Les bords de la Somme; — Les bords du Nil, dessin. — S. 1873. Le bracelet. — S. 1874. L'automne; — La lecture. — S. 1875 Agacerie; — Visite au Louvre. — S. 1876. La peinture. — S. 1877. Un dernier coup d'œil. — S. 1880. L'étude; — Les dernières fleurs; — S. 1881. Indécision. — S. 1882. La décideuse.

* CACHANT (Toussaint), architecte chartrain. Le 4 février 1518, il traita avec les fabriciens de l'église de Poivilliers, près Chartres, pour « construire et édifier bien et duement le cueur « de l'église de Poivilliers a cinq pans et a six « pilliers de pierre de taille a cinq vourieres », etc. — Consultez: Archives de l'Art français, tome VII.

* CACHIER (Guillaume), peintre, né à Paris. — Rue de la Goutte-d'Or, 30. — S. 1875. Fruits, faïence. — S. 1876. Diner d'anachorète, faïence; — Fleurs et fruits.

* CADDAU (Louis), architecte, né à Tarbes (Hautes-Pyrénées), élève de M. Ruprich-Robert. — Rue Saint-Louis, 23, à Tarbes. — S. 1881. Projet d'abattoir pour Tarbes. — S. 1882. Eglise et clocher d'Aurichat (Hautes-Pyrénées), état actuel, deux châssis.

* CADÉ (Constant), sculpteur, né à Corcieux (Vosges), élève de MM. A. Dumont et Franceschi. — Rue Neuve, 12, à Besançon. — S. 1868. Portrait de Mme de ***, buste plâtre. — S. 1869. Portrait de M. P..., capitaine aux tirailleurs algériens, buste plâtre; — Conscrit en révision, à Corcieux, statuette plâtre. — S. 1870. Portrait de M. T..., statuette plâtre; — Portrait de M. Thierry, buste plâtre teinté. — S. 1872. Portrait de M. E. M..., buste bronze. — S. 1873. Portrait de Mme Cadé, buste plâtre. — S. 1874. Portrait de Mlle J. C..., buste terre cuite; — Portrait de Mlle C..., buste terre cuite; — Gilbert, statuette plâtre. — S. 1875. Portrait du général Lacretelle, buste plâtre. — S. 1877. Enfant, buste plâtre. — S. 1878. Portrait de Mme E. J..., buste plâtre teinté; — Portrait de Mlle F..., buste plâtre. — S. 1880. Portrait de M. V. Outhenin-Chalandre, buste bronze.

* CADET (François-Claude), graveur, né à Paris en 1821, trouvé pendu à son domicile, rue du Temple, 125, le 4 décembre 1856. (Note de Bellier de la Chavignerie).

CADOLLE (Alexandre-Joseph), peintre. (Voyez: tome Ier, page 186). — Rue Durantin, 22. — S. 1870. Vue prise aux environs du fort de Romainville; — Un coin des buttes Montmartre.

* CADOUX (Marie-Edme), sculpteur, né à Blacy

(Yonne), élève de M. Jouffroy. — Avenue du Maine, 24 et 26. — S. 1876. *Nymphe désarmant l'Amour*, groupe plâtre. — S. 1877. *Portrait de M. A. P...*, buste terre cuite; — *Portrait de Mlle J. D...*, buste terre cuite. — S. 1878. *Portrait de Mlle Pauline B...*, buste plâtre; — *Portrait de Mlle Henriette B..*, buste plâtre. — S. 1879. *Portrait de M. Lepère, ministre de l'Intérieur*, buste plâtre. — *Portrait « de ma mère »*, buste plâtre. — S. 1880. *Portrait de M. Lepère, ministre de l'Intérieur*, buste marbre; — *Portrait de Mlle H. Bert*, buste marbre. — S. 1881. *Lepelletier de Saint-Fargeau*, buste marbre; — *Mlle Léonie Bert*, buste marbre. — S. 1882. *Pleurant ses ailes*, statue plâtre, — *Portrait de M. Paul Bert, membre de l'Institut*, buste marbre (offert par les instituteurs et les institutrices de France, le 18 septembre 1881).

* Cagniart (Émile), peintre, né à Paris. — Place des Abbesses,13, à Montmartre. — S.1877. *Les buttes Montmartre, du côté de Clignancourt*. — S. 1879. *Pâturage, près de Cherbourg* (Manche); — *Un quai, à Cherbourg*; — *Le Bas-Meudon* (Seine-et-Oise), aquarelle; — *Le sentier, à Montlignon* (Seine-et-Oise), journée d'hiver, aquarelle. — S. 1880. *Un bras de la Seine, à Argenteuil*; — *Les Vaux-de-Cernay*, aquarelle; — *Un coin de la Seine, à Asnières*, aquarelle. — S. 1881. *Etang des Cascades, à Cernay* (Seine-et-Oise); — *Matinée d'automne dans les bois de Cernay*. — S. 1882. *Bords de la Sédelle* (Creuse); — *Quatre pastels : La Creuse*.

* Caihon (Jean), architecte. Il quitta Paris en 1629, pour se rendre à Auch et pour y continuer les travaux du grand portail occidental de la cathédrale de cette ville, commencés en 1560, par Jean Beaujeu. Un contrat signé le 16 juin 1629, nous fait connaître les conditions faites à Cailhon pour cette entreprise. — Consultez: l'abbé Caneto, *Sainte-Marie d'Auch*. — Lafforgue, *Histoire de la cathédrale d'Auch*.

* Caillard (Jules), peintre, né à Paris, élève de MM. Cabanel et Hébert. — Rue de Penthièvre, 38. — S. 1868. *Le quai Conti*; — *Le quai d'Orsay*. — S. 1870. *Portrait de M. ****. — S. 1880. *La nymphe des eaux*.

Caillaud (Alfred-Benoit), peintre, né à la Rochelle (Charente-Inférieure), élève de M. Fromentin. — Passage Bosquet, 20. Gros-Caillou. — S. 1879. *Objets religieux*. — S. 1880. *Armures* (appartient à M. Borniche).

* Caillaux (Mme Clémentine), peintre, née à Cinq-Mars la-Pile (Indre-et-Loire), élève de M. Albert. — Rue de la Villette, 17, à Belleville. — S. 1876. *La cruche cassée*, d'après Greuze, porcelaine. — S. 1878. *Amphitrite*, d'après M. Baudry, camaïeu porcelaine.

* Caille (Mlle Fanny), peintre, élève de MM. Chaplin et Divers. — Rue de Rome, 111. — S. 1869. *Baigneuse*, d'après M. Chaplin, faïence. — S. 1870. *Jupiter et Calisto*, faïence; — *L'obéissance récompensée*, faïence (appartient à Mme la comtesse Renée de Tocqueville). — S. 1876. *Chasse au lion*, d'après Rubens, faïence (appartient à M. Watel). — S. 1877. *L'Amour vainqueur*, faïence (appartient à M. Chaplin); — *L'automne*, faïence. — S. 1880. *Tête de jeune fille*, faïence (appartient à Mlle de Gauchy).

Caillé (Joseph-Michel), sculpteur, mort à Nantes le 18 août 1881 ; Méd. 1868, 1870; Méd. 2e cl. 1874, 2e cl. 1878 (E. U.). (Voyez : tome Ier, page 187). — Rue Denfert-Rochereau, 77. — S. 1870. *Bacchante jouant avec une panthère*, groupe bronze (réexp. en 1878, en bronze). — S. 1872. *Portrait du docteur Leiog*, médaillon bronze. — S. 1874. *Caïn*, statue plâtre. — S. 1875. *Bacchante et panthère*. groupe bronze; — *Beudant*, buste marbre (pour l'Institut). — S. 1876. *Caïn*, statue marbre (reexp. en 1878). — S. 1877. *Portrait de Mme E. Broisat, dans le rôle de Kitty Bell de Chatterton*, buste plâtre. — S. 1878. *Elégie*, statue pierre (pour le palais des Tuileries). — S. 1879. *Voltaire*, buste plâtre ; — *Portrait de Mme C...*, buste plâtre. — S. 1880. *Elégie*, statue marbre.

Caille (Léon), peintre. (Voyez : tome Ier, page 187). — Boulevard du Mont-Parnasse, 81. — S. 1869. *La contemplation maternelle*; — *Une mère*. — S. 1870. *La douce réprimande*; — *Intérieur rustique*. — S. 1872. *La leçon de lecture*; — *La petite famille*. — S. 1873. *Les joies de la famille*. — S. 1874. *La bouillie* (appartient à M. Van Hinsbergh); — *Le poupon*. — S. 1875. *Le coucher des enfants*. — S. 1877. *Un intérieur paisible*; — *« Silence, petite! »* — S. 1878. *Une fille d'Eve*. — S. 1879. *Près de l'âtre*; — *Le départ pour l'école*. — S. 1880. *Pas bredouille*. — S. 1882. *Risette à maman*; — *Il sera général!*

Cailleteau. Voyez: V. Lassurance.

Caillou (Louis), peintre. (Voyez : tome Ier, page 188). — Avenue des Ternes, 96. — S. 1869. *Souvenir du Morvan*; — *Une rue de village, en Picardie*. — S. 1870. *Une ferme, en Picardie*; — *Chemin couvert, en Normandie*. — S. 1872. *Un marais sous bois*; — *L'aube sous bois*. — S. 1873. *Sentier sous bois*; — *Marais, dans la Somme*. — S. 1874. *Ruisseau sous bois*. — S.1875. *La source, Bretagne*; — *Une rue de village, en Vendée*; — *Sous bois*. — S. 1876. *Le soir, dans la vallée*; — *Sous bois, l'automne*. — S. 1877. *Souvenir d'Auvergne*; — *Une clairière sous bois*. — S. 1878. *L'étang des Roches*; — *La source*. — S. 1879. *L'automne, au village*; — *Le matin, sur la Canche* (Pas-de-Calais). — S. 1880. *La crue, sous bois*; — *Le vieux moulin*. — S. 1881. *Rivière sous bois*. — S. 1882. *Le matin, dans les bois*, novembre.

Caïn (Auguste-Nicolas), sculpteur; Méd. 2e cl. 1878 (E. U.). (Voyez : tome Ier, page 188). — Rue de l'Entrepôt, 19. — S. 1869. *Tigre terrassant un crocodile*, groupe plâtre. — S. 1870. *Tigre terrassant un crocodile*, groupe bronze (Ministère des beaux-arts); — *Lion de Nubie et sa proie*, groupe plâtre. — S. 1872. *Paons*, groupe plâtre, — *Tête de tigre*, plâtre. — S. 1873. *Famille de tigres*, groupe plâtre (appartient à l'Etat). — S. 1874. *Nid de faisans*, groupe bronze. — S. 1875. *Lion et lionne se disputant un sanglier*, groupe plâtre, réexp. en 1878 (Ministère des beaux-arts). — S. 1876. *Famille de tigres*, groupe bronze (pour le jardin des Tuileries). — Exposition Universelle de 1878 : *Combat de tigres*, groupe plâtre. — S.1881. *Lionne changeant de gîte*, plâtre; — *Groupe de chiens de Saint-Hubert*, plâtre (appartient à Mgr le duc d'Aumale). — S. 1882. *Lion et lionne se disputant un sanglier*, bronze (Ministère des

beaux-arts); — *Rhinocéros attaqué par des tigres*, plâtre.

* Cain (Georges-Jules-Auguste), peintre, né à Paris, élève de MM. Cabanel, G. Vibert et Detaille — Rue de Chabrol, 18. — S. 1878. *Un fin morceau ;* — *Fumeur, époque de Louis XV*, aquarelle. — S. 1879. *Envoi de la ferme ;* — *Heure du déjeuner*. — S. 1880. *Le buste de Marat aux piliers des Halles*. — S. 1881. *A Cluny*. — S. 1882. *Une rixe en 1814, au café de la Rotonde ;* — *Portrait de M. Lhéritier, dans le rôle de Cordenbois, dans la Cagnotte*.

* Calamatta (Mme), née Joséphine-Raoul-Rochette, peintre, née à Paris, élève de MM. Calametta et H. Flandrin. — Rue Vintimille, 24. — S. 1875. *Portrait de Mme M. Lenoir*. — S. 1876. *Premier présent*. — S. 1877. *Idylle ;* — « *Chère grand'mère ! »* — S. 1878. *Portrait de Mme L. H... ;* — *Philippe de Hainaut*. — S. 1879. *Le récit du grand-père*. — S. 1880. *L'Enfant Jésus initiant sa mère au mystère de la Croix*.

* Calbet (Antoine), peintre, né à Gaubert (Lot-et-Garonne), élève de MM. E. Michel et Cabanel. — Rue du Cherche-Midi, 102. — S. 1881. *Portrait de M. D... ;* — *Portrait de M. B...* — S. 1882. *Jeune fille tenant une guitare, étude*.

* Caligny (Anatole-Victor), architecte, né à Trouville-sur-Mer (Calvados), élève de M. Pascal. — Rue de Bréda, 5. — S. 1876. *Projet de Palais-de-Justice pour la ville de Charleroi* (Belgique), sept châssis : 1°, 2°, 3° Plans ; — 4° Façade principale ; — 5°, 6° Coupes ; — 7° Détail du centre de la façade (ce projet a obtenu le 5° prix au concours, en collaboration avec M. Dionis-du-Séjour (Ludovic). — S. 1877. *Un poste de douanes au confluent de deux rivières*, trois châssis : 1° Plan général ; — 2° Vue d'ensemble ; — 3° Coupe transversale ; — *Projet de Palais-de-Justice pour la ville de Provins* (Seine-et-Oise), cinq châssis : 1° Plan du rez-de-chaussée ; — 2° Plan du 1er étage ; — 3° Façade principale ; — 4° Façades latérale et postérieure ; — 5° Coupe transversale ; — 6° Coupe longitudinale (en collaboration avec M. Dionis-du-Séjour (Ludovic). — S. 1880. *Temple protestant pour le Puys, près Dieppe* (Seine-Inférieure), sept châssis : Plans, façades, coupes.

* Calinaud (Eugène-Mathurin), architecte, né à Paris, élève de M. Vaudremer. — Avenue de Villiers, 10. — S. 1869. *Projet d'église pour la ville de Lille*, cinq châssis, même numéro : 1° Plan ; — 2° et 3° Élévations, façade et abside ; — 4° Élévation latérale ; — 5° Coupe longitudinale ; — 6° et 7° Coupe transversale, plan des fondations. — S. 1870. *Projet d'église pour Levallois-Perret*, sept dessins, même numéro : 1° à 3° Plan, élévation principale, abside ; — 4° Façade principale sur la place ; — 5° Façade sur le jardin ; — 6° à 8° Coupe longitudinale, façade latérale, plan général ; — *Projet d'Hôtel-de-Ville pour le Periers* (Manche), huit dessins, même numéro : 1° à 3° Plan du soubassement, du rez-de-chaussée et du 1er étage ; — 4° Façade principale sur la place ; — 5° Façade sur le jardin ; — 6° à 8° Coupe longitudinale, façade latérale, plan général. — S. 1875. *Projet d'habitation coloniale pour la Cochinchine*, quatre châssis : 1° Plan ; — 2° Plan, coupe ; — 3° Coupe ; — 4° Élévation, perspective ; — *Église communale de Genissieux, près Romans* (Drôme). — Élévation, coupe, plan. — S. 1877. *Projet d'une Faculté mixte de médecine et de pharmacie, pour la ville de Bordeaux*, sept châssis : 1° Plan du rez-de-chaussée ; — 2° Plan du 1er étage ; — 3° Plan des caves ; — 4° Façade principale ; — 5° Façade postérieure et sur la place ; — 6° Coupes transversale et longitudinale ; — 7° Perspective. — S. 1881. *Projet d'une mairie pour Pantin*, sept châssis : 1° Plan d'ensemble des rez-de-chaussées ; — 2° Plan du rez-de-chaussée et des sous-sols ; — 3° Plan du 1er étage ; — 4° Façade principale ; — 5° Façade latérale ; — 6° Façade postérieure ; — 7° Coupe transversale et longitudinale ; — *Projet d'un groupe scolaire pour Levallois-Perret* : 1° Plan du rez-de-chaussée, plan du 1er étage, plan du 2e étage et caves ; — 4° Façade sur la rue des Arts et sur la rue Eugénie ; — Coupes transversale et longitudinale.

* Calinaud (Louis-Félix), architecte, né à Bourganeuf (Creuse), élève de M. Questel ; Méd. 3° cl. 1880. — A Athis (Seine-et-Oise). — S. 1877. *Projet d'église cathédrale pour Saïgon* (Cochinchine), cinq châssis : 1° Plan, coupe ; — 2° Façade principale ; — 3° Façade latérale ; — 4° Coupe longitudinale ; — 5° Perspective, détail. — S. 1880. *Projet pour la construction d'un groupe scolaire, à Puteaux*, sept châssis. — S. 1882. *Projet de groupe scolaire pour Levallois-Perret*.

* Callias (Mme Benigna de), peintre, née à Paris, élève de M. Cabanel. — Rue Washington, 26. — S. 1868. *Portrait de Mme Gueymard*, faïence. — S. 1869. *Deux faïences, même numéro : Manlius, Curtius*, d'après Goltzius. — S. 1870. *Persée*, faïence. — S. 1872. *Vierge*, faïence ; — *Vierge*, faïence. — S. 1874. *Hercule et Diomède*, faïence. — S. 1876. *Porsenna*, d'après Goltzius, faïence ; — *Attilius*, d'après le même, faïence. — S. 1877. *Cavalier romain*, faïence ; — *Cavalier romain*, faïence. — S. 1878. *La Poésie*, d'après Raphaël, faïence ; — *La Théologie*, d'après le même, faïence. — S. 1881. *Portrait de Mme la comtesse de B...*, faïence.

* Callias (Horace de), peintre, né à Paris, élève de M. Cabanel et de l'Ecole des beaux-arts. — Rue Washington, 13. — S. 1870. *Salmacia ;* — *Bellone*, faïence. — S. 1872. *Thésée et Ariadne* (Ministère des beaux-arts). — S. 1873. « *N'y venez jamais la première* ». — S. 1874. *Duo d'orgue portatif et de tympanon, sous Charles le Téméraire ;* — *Un paysage parisien ;* — *L'envoûtement*. — S. 1875. *La martyre byzantine ;* — *Baigneuse*. — S. 1876. *La conquête de la Toison d'or ;* — *La captive*. — S. 1877. *La Fortune*. — S. 1878. *Arrestation de Georges Cadoudal, le 10 mars 1804*. — S. 1879. *Mort du général Kléber, le 14 juin 1800*. — S. 1880. *Dévouement du chevalier d'Assas*. — S. 1881. *Retraite de Russie, 1812 ;* — *Diane*. — S. 1882. *Portrait de Mme H. de C... ;* — *Portrait de Mlle Véra B...*

Calliat (Pierre-Victor), architecte. (Voyez : tome Ier, page 190). — Rue du Cardinal-Lemoine, 4. — S. 1874. *Intérieur de basilique*, aquarelle (réexp. en 1878) ; — *Intérieur de vestibule*, aquarelle. — S. 1876. *Intérieur d'un palais*, aquarelle (réexp. en 1878) ; — *Porte de l'époque*

du XVIe siècle, aquarelle. — S. 1877. Une galerie de sculpture, aquarelle (réexp. en 1878). — S. 1880. Intérieur d'un muséum, aquarelle.

* CALLOT (Georges), peintre, né à Paris, élève de M. Adan. — Rue de Longchamps, 69, à Passy. — S. 1877. Portrait de Mme L. C... — S. 1878. Portrait de Mlle A. C... — S. 1879. La chasse, panneau décoratif ; — Portrait de M. C... — S. 1880. Portrait de M. O. G... ; — Etude. — S. 1881. Portrait. — S. 1882. Crépuscule.

CALLOT (Jean-Baptiste-Adolphe), peintre. (Voyez : tome Ier, page 190). — Rue de Châteaudun, 55. — S. 1870. Portrait de M. R..., dessin. — S. 1877. Portrait du docteur Péan, dessin. — S. 1879. Les apprêts du souper, commune du Velay, dessin ; — Portrait de femme, d'après une peinture de l'école flamande du XVIIe siècle, faïence. — S. 1880. Portrait de M. B...

* CALMANT (Eugène-Marguerite), peintre, né à Paris. — Rue de Sèvres, 38. — S. 1876. Cinéraires, aquarelle ; — Pensées, aquarelle. — S. 1877. Roses et lilas blancs ; — Tulipes, aquarelle ; — Primevères, aquarelle. — S. 1878. Tulipes, primevères, pensées, jacinthes; — Azalées, aquarelle. — S. 1879. Bourriche de pensées, aquarelle ; — Pot de giroflées, aquarelle. — S. 1880. Pensées, aquarelle. — S. 1881. Fleurs, un accident ; — Cinéraires, aquarelle ; — Glaïeuls, aquarelle.

CALMELET (Hedwig), peintre. (Voyez : tome Ier, page 192). — Rue Blomet, 97. — S. 1869. Le Mont-Blanc et le glacier des Bossons, vue prise près de Chamonix, aquarelle ; — Vue de toute la route du Mont-du-Chat, vallée de Chambéry, aquarelle. — S. 1870. Les roches striées, près de Wesserling (Haut-Rhin), aquarelle ; — Bords de la Creuse, près de Ceaulmont (Indre), aquarelle.

CALMELS (Anatole-Célestin), sculpteur. (Voyez : tome Ier, page 191). — S. 1872. La Douleur, statue plâtre.

* CALMELS (Henri), peintre, né à Toulouse. — A Carbonne (Haute-Garonne). — S. 1877. Les dernières feuilles. — S. 1878. Un chemin en hiver. — S. 1879. Premiers jours d'automne. — S. 1880. Avant la pluie, automne.

* CALMETTES (Fernand), peintre, né à Paris, élève de MM. A. et L. Glaize. — Rue de Vaugirard, 95. — S. 1878. Adolescent, étude. — S. 1879. Méditation. — S. 1880. Antigone. — S. 1881. Un disciple de Descartes.

* CALMIS (Nicolas de), architecte. Il était, en 1319 et 1320, maître de l'œuvre de la cathédrale de Sens et il vint en cette qualité acheter à Paris des pierres de Saint-Leu, destinées aux travaux de cette église. Calmis ne résidait pas à Sens, car lorsqu'il s'y rendit à la Saint-Jean en 1320, on lui accorda 50 sous pour ses frais de voyage. (Quantin, Notes historiques).

* CALON (Achille-Augustin), peintre, né à Paris. — Passage Masséna, 5 bis, à Neuilly. — S. 1868. Spadassins, aquarelle ; — Joueurs d'échecs, aquarelle. — S. 1878. Portrait de M***. — S. 1879. Portrait de Mme A. L..., dessin ; — Portrait de M. P. C..., dessin. — S. 1880. Portrait de M. Paul C..., dessin. — S. 1882. Portrait de Mlle J. P..., dessin.

* CALON (Adrien-Augustin), peintre, né à Paris, élève de M. Lehmann. — Passage Masséna, 5 bis,

à Neuilly. — S. 1877. Portrait de Mme S. C... — S. 1878. Portrait de M***. — S. 1881. Portrait.

* CALOT (Emile-Emmanuel), sculpteur, né à Douai (Nord), élève de Jouffroy. — Rue Mayet, 16. — S. 1878. Portrait de Mme C. C..., médaillon bronze ; — Portrait de Mme C. M..., médaillon plâtre argenté. — S. 1879. Portrait de M. Sandrique, buste plâtre. — S. 1881. Portrait du docteur Bernier, de Bournonville, buste bronze ; — Portrait de M. Cyr Morgand, buste plâtre.

* CALOT (Mlle Marie), peintre, née à Paris, élève de MM. Rélin et Levasseur. — Rue Neuve Saint-Merri, 30. — S. 1868. Portrait de Mignonne ; — Portrait de Mlle M. C..., dessin. — S. 1869. Minette ; — Portrait de M. L. C..., dessin. — S. 1870. Le coin du feu ; — Portrait de Mlle Eugénie O..., miniature.

* CALOT (Mme Marie-Elvina), peintre, née à Corbeil (Seine-et-Oise), élève de M. Privoire. — Rue Morizot, 6, à Levallois-Perret. — S. 1881. Chrysanthèmes, aquarelle ; — Fleurs, aquarelle. — S. 1882. Fleurs et fruits, aquarelle.

* CALS (Adolphe-Félix), peintre, né à Paris, élève de M. L. Cogniet. — Rue du Faubourg Saint-Denis, 103. — S. 1868. Portrait de Mlle C...; — Grand'mère et petit fils. — S. 1869. Portrait de M. le comte de B... — S. 1870. Portrait de Mlle A. de L... ; — Ferme en Normandie.

* CALVÈS (Maurice), peintre, né à Lorient (Morbihan), élève de M. Leduc. — A Soncourt-les-Montants (Haute-Marne). — S. 1872. Un violoncelle, aquarelle. — S. 1873. Un coin de verger en fleurs.

* CALVÈS (Léon-Georges), peintre, né à Paris, élève de MM. Calvès et Guillemot. — Rue de la Tour-d'Auvergne, 44. — S. 1870. Paysage en automne, aquarelle ; — Paysage en automne, aquarelle. — S. 1872. Bouriche de géraniums variés, aquarelle ; — Lisière du bois de Charmont, à Soucourt-Vignory, printemps, aquarelle. — S. 1873. La source, vallée de l'abbaye de Soucourt-Vignory, aquarelle ; — Soir d'automne dans la vallée de l'abbaye de Soucourt-Vignory, aquarelle. — S. 1875. Le chemin du bois. — S. 1877. Les pavots, aquarelle (appartient à M. Borniche). — S. 1878. Roses, aquarelle ; — Roses, aquarelle. — S. 1879. Portrait « de mon père » ; — Taureau au pâturage, aquarelle ; — Vache, étude, aquarelle. — S. 1880. Semaille en Champagne ; — Retour des champs, aquarelle ; — Le soir, aquarelle. — S. 1881. En route pour la foire ; — Glaïeuls, aquarelle (appartient à M. G...). — S. 1882. Les chevaux du fardier, Champagne ; — La cavalerie du vieux marché, Montmorency.

* CAMARROQUE (Charles), peintre, né à Bordeaux (Gironde), élève de M. Cabanel et de l'Ecole municipale de Bordeaux. — Place d'Anvers, 8. — S. 1875. Le repos. — S. 1876. Un coin du buffet alsacien de la rue Jacob. — S. 1877. Portrait de « l'ami J. B... ». — S. 1879. Nick et Stop. — S. 1880. Portrait de M***.

CAMBON (Armand), peintre, méd. 3e cl. 1873. (Voyez : tome Ier, page 193). — Rue de Saint-Simon, 3 ter. — S. 1869. La Vérité sous un domino de bal. — S. 1870. Portrait de Mme N. C... — S. 1872. Portrait du marquis d'A..., ancien président à la Cour des comptes ; — Por-

trait de Mme P. du R... — S. 1873. Portrait du baron de H... — S. 1874. Comme on s'aime le soir et le matin de la vie. — S. 1875. Echo et Narcisse. — S. 1876. Roland combat l'Orque qui devait dévorer Olympe. — S. 1877. Portrait de M. C... (réexp. en 1878). — S. 1878. Portrait de M. C. du R... — Exposition Universelle de 1878 : Diane surprise au bain par Actéon. — S. 1879. Portrait de Mme L. B... ; — Portrait de Mme L. H... — S. 1880. Alcine et Roger, panneau décoratif. — S. 1882. Au printemps de la vie.

Cambos (Jules), sculpteur, né à Castres (Tarn), élève de M. Jouffroy ; ✻ en 1881. (Voyez : tome Ier, page 193). — Rue du Mont-Parnasse, 19. — S. 1869. La femme adultère, statue marbre (réexp. en 1878). — S. 1870. La femme adultère, statue bronze. — S. 1872. Eve, statue plâtre. — S. 1874. La fourmi, statue plâtre. — S. 1875. Sainte Solange, statue pierre (pour la cathédrale de Nevers) ; — La cigale (réduction en marbre de la statue exposée au salon de 1865). — S. 1877. Lydie, statue plâtre. —S. 1878. Portrait de M. Ruprich-Robert, architecte, buste marbre. — S. 1879. La Paix, statue plâtre. — S. 1881. La Guimard, buste marbre (pour l'Académie nationale de musique). — S. 1882. La Poésie, statue plâtre (modèle de la statue exécutée pour l'Hôtel-de-Ville).

* Cambray (Henri-Frédéric-Maurice), peintre, né à Paris, élève de Mlle Blot et de M. Collot. — Rue Saint-Denis, 251. — S. 1880. Portrait de M. P. B..., porcelaine. — S. 1882. L'Amour et la Volupté, porcelaine.

* Cambray (Mlle Marie de), peintre, née à Fontenay-aux-Roses (Seine), élève de M. Marzocchi de Belluci. — Place de l'Hôtel-de-Ville, 3. — S. 1869. Portrait de la mère de l'auteur. — S. 1870. Jeune fille dans un atelier.

* Caminade-d'Angers (Georges), peintre, né à Angers (Maine-et-Loire). — Rue des Saint-Pères, 57. — S. 1875. Portrait de Mlle A. B..., faïence (appartient à M. Bost) ; — Portrait du jeune M. Delabost, émail (appartient à M. Merry Delabost) ; — Portrait de Mlle V..., émail (appartient à M. R. Vallet). — S. 1877. Portrait de Mme M. S..., émail. — S. 1878. Portrait de M. G. Sazerat, faïence ; — Lucie de Lamermoor, portrait de Mlle E. Albani, du théâtre italien, faïence. — S. 1879. Querelle ! — Portrait de Mme M. C..., émail.

Camino (Charles), peintre. (Voyez : tome Ier, page 194). — Rue de Rocroy, 2. — S. 1869. Deux miniatures, même numéro : Portrait de M. le comte de la V... ; — Portrait de Mlle Béatrice de la V... — S. 1870. Portrait de Mlle Suzanne P..., miniature ; — Trois aquarelles, même numéro : Baigneuses. — S. 1872. Portrait de Mlle Henriette de la R..., miniature ; — Portrait de Mlle Gabrielle M..., miniature. — S. 1873. Portrait de M. René C..., miniature. — S. 1874. Portrait du jeune baron B. de L..., miniature ; — La petite marquise S. de S..., miniature ; — Jeune fille à la fontaine ; aquarelle. — S. 1875. Portrait de Mme M. D. Camino, miniature (réexp. en 1878) ; — Marchande de bibelots, aquarelle ; — Les fumeurs, d'après M. Fromentin, aquarelle. — S. 1876. Portrait du comte Auguste de R..., miniature ; — Portrait de Mme la comtesse Marthe de R..., miniature. — S. 1877. Portrait de Mme M. H..., miniature ; — Portrait de la petite fille de M. R..., miniature. — S. 1878. Une fillette, miniature ; — Un bébé, miniature. — S. 1879. Deux sœurs, miniature ; — Les trois enfants de M. T. R..., miniature ; — La poésie du soir, cimetière arabe, aquarelle. — S. 1880. Portrait de M. de V..., miniature ; — Portrait de feu du baron B. de la R..., miniature. — S. 1881. Portrait de la princesse de R..., née princesse de L..., miniature (appartient à Mme Chapman Bates) ; — Thérèse, miniature. — S. 1882. Portrait de Mlle A. H..., miniature ; — Souvenir de Travail, aquarelle.

* Cammas (Guillaume), peintre et architecte, né à Angers (Maine-et-Loire), dans les premières années du XVIIIe siècle. Il a construit à Toulouse (Haute-Garonne), la façade du capitole. Son buste est placé dans une des salles du musée de Toulouse. (Biographie toulousaine).

* Cammas (Lambert-François-Thérèse), fils du précédent, architecte, né à Toulouse en 1743, mort en 1804, en la même ville. Il a fourni des projets de décoration pour la plupart des églises de sa ville natale et fait peint la coupole de l'église des Chartreux de Toulouse. — Consultez : Biographie Toulousaine.

*Campanosen (Jean), de Normandie, architecte. Il fut appelé en Italie vers 1399 pour conduire les travaux de la cathédrale de Milan, succédant à Henri de Gamodia, architecte allemand, qui dirigeait les mêmes travaux depuis 1391. Il travailla au dôme avec un autre architecte français jusqu'en 1402. — Consultez : Cicognara, storia della scultura.

* Campes (Charles), peintre, né à Paris, élève de M. Gérôme. — Rue Billault, 13. — S. 1870. « Le mari qu'on aura ». — S. 1879. Portrait de M. C. C. C..., dessin. — S. 1880. Portrait de Mme L. de F...

* Camproger (Mlle Jeanne), graveur, née à Paris, élève de l'Ecole impériale de dessin. — Boulevard de Latour-Maubourg, 50. — S. 1869. Deux gravures sur bois, même numéro : Tête, d'après un croquis de M. Bida ; — Guerrier, d'après Raphaël. — S. 1870. Gravure à l'eau-forte, d'après un dessin de M. Bléry ; — Gravure sur bois, d'après une sépia d'Etienne Aubry.

* Camus (Adolphe-Auguste), sculpteur, né à Paris, élève de M. A. Doublemard. — Rue Saint-Ambroise, 9. — S. 1880. Portrait de M. Chaffiot, buste plâtre. — S. 1881. Portrait de M. Chaffiot, buste bronze. — S. 1882. Portrait de M. Pierret, buste plâtre.

* Camus (Fernand), peintre, né à Paris. — Rue de Maubeuge, 20. — S. 1879. Les bords de la Seine, à Neuilly. — S. 1880. Le pont de Neuilly. — S. 1881. Le Bas Prunay (Seine-et-Oise).

* Camus (Georges), peintre, né à Paris, élève de M. Corot. — Rue de la Fourche, 2, à Arras. — S. 1869. Objets d'étagère ; — Le dîner du pauvre, nature morte.

* Camus (Vincent), architecte. Il construisit de 1680 à 1686 le dortoir des sœurs de charité de l'hôpital Saint-Jean-d'Angers. (C. Post., Inv. de l'hosp.).

Camus de Mézières : Voyez à ce supplément Lecamus de Mézières.

* Camut (Jean-François-Emile), architecte, né

à Paris, élève de MM. Harpignies et Daumet. — Rue Ventadour, 6. — S. 1878. Le monument d'Henri Regnault à l'Ecole des beaux-arts, aquarelle (appartient à M. Pouila) ; — Notre-Dame de Paris, vue de la berge du quai Montebello, aquarelle. — S. 1879. L'église de la Ferté-Alais (Seine-et-Oise), aquarelle. — S. 1880. La Bivelerie, à Pont-Audemer, aquarelle (appartient à M. Vaurny). — S. 1881. Hôtel Cujas à Bourges, état actuel, huit châssis : 1° Plan d'ensemble à 0m,01 ; — 2° Elévation de façade sur rue à 0m,02 ; — 3° Coupe sur la ligne A. B. du plan à 0m,02 ; — 4° Coupe sur la ligne C. D. du plan, à 0m,02 ; — 5° Coupe sur la ligne E. F. à 0m,02 ; — 6° Détails à 0m,10 ; — 7° Détails de la porte sur rue à 0m,10 ; — 8° Vue d'ensemble de la cour ; — Projet de restauration, cinq châssis : 9° Plan d'ensemble à 0m,01 ; — 10° Elévation de la façade sur rue à 0m,02 ;—11° Coupe sur la ligne A. B. du plan ; — 12° Coupe sur la ligne C. D. du plan ; — 13° Coupe sur la ligne E. F. du plan ; — Plafond de l'ancien hôtel Mazarin (Bibliothèque nationale), deux châssis : 14° Ensemble à 0m,10 ; — 15° Détails à 0m,25. — S. 1882. Eglise de Saint-Sulpice de Favières (Seine-et-Oise), aquarelle ; — La cour de l'hôtel de Jacques-Cœur à Bourges, aquarelle (appartient à M. Rhodier).

* CANA (Félix), sculpteur, né à Paris, élève de MM. A. Dumont et Capellaro. — Rue d'Angoulême, 80. — S. 1873. Portrait de M. S. Y..., buste plâtre. — S. 1877. Portrait de M. F. C..., médaillon marbre. — S. 1878. Portrait du jeune E. C..., buste terre-cuite. — S. 1882. Portrait du jeune C..., buste marbre.

CANA (Louis-Emile), sculpteur. (Voyez : tome Ier, page 195).—Rue Vieille-du-Temple,119. — S. 1869. Perdrix d'Amérique, dite Cupido, genre Tétras, cire. — S. 1870. Buse terrassant un lapin, groupe marbre ; — Perdrix d'Amérique, dite Cupido, genre Tétras, bronze. — S. 1872. Perdrix glaneuse, bronze. — S. 1873. Faisans, groupe bronze. — Exposition Universelle de 1878 : Combat de coqs, groupe bronze (exposé au Salon de 1868) ; — Héron, bronze.

* CANARD (Charles), peintre, né à Rio-de-Janeiro (Brésil), de parents français, élève de M. Merlin. — Avenue Richerand, 12. — S. 1877. Portrait de M. B..., porcelaine. — S. 1878. Nicolas Boileau-Despréaux, d'après Coysevox, faïence. — S. 1879. Musiciens ambulants, d'après Dietrich, porcelaine.

* CANIEZ (Barthélemy), sculpteur, né à Valenciennes (Nord), élève de MM. Cavelier et Fache. — Rue Denfert-Rochereau, 89. — S. 1881. Portrait de Mme***, buste plâtre teinté. — S. 1882. Tête d'étude, plâtre bronzé.

* CANETEL (Bernard), architecte, dont le nom est mentionné dans des lettres patentes du 11 mai 1397 de Louis, duc d'Orléans, à propos de travaux exécutés dans les comtés de Valois et de Beaumont. En 1399, il fit porter sur son certificat des travaux exécutés à Paris, à la chapelle des Célestins et dans un hôtel du duc Louis, situé rue de la Poterne « lez saint Pol », et dans un autre hôtel sis à « Chailluiau » (Chaillot). — Consultez : Delaborde, Ducs de Bourgogne.

* CANOBY (Mme), peintre, née à Paris, élève de Mme Colin-Libour. — Rue de la Tour, 60, à Passy. — S. 1874. Encadrement, d'après Albert Durer, faïence ; — La Renommée, d'après Chérubino Alberti, faïence. — S. 1875. La Guerre, faïence ; — Amours, d'après Boucher, faïence. — S. 1876. Le veau d'or, faïence. — S. 1877. La Sainte-Famille, faïence. — S. 1878. Galatée, d'après Annibal Carrache, faïence.

CANON (Louis-Jean), peintre. (Voyez : tome Ier, page 195). — Rue Jean-de-Beauvais, 29. — S. 1869. La lecture, costume oriental ; — Enfants jouant dans une brouette. — S. 1870. La petite danseuse, costume italien. — S. 1873. Portrait de Mme la vicomtesse de***, pastel. — S. 1874. Italienne à la fontaine ; — La leçon de danse, aquarelle. —S. 1875. Italienne porteuse d'oranges. — S. 1880. La toilette ; — La Madeleine, pastel.

* CANTEGRIL (Félix-Eugène), peintre, né à Bordeaux, élève de M. Anguin. — Rue Vergniaud, 52, à Bordeaux. — S. 1870. Bords de la Sèvre-Niortaise. — S. 1878. Un bras de la Sèvre, le soir. — S. 1880. La lesque de Moret (Gironde). — S. 1881. Le printemps dans la Lande.

CANZI (Auguste), peintre ; — Médaille 3e classe 1838. — S. 1833. Portrait de M. Tamburini ; — Portrait de M. L. Suepfle, philologue. — S. 1834. Portrait de Mlle Taglioni. — S. 1835. Portraits. — S. 1836. Sainte-Madeleine ; — Portraits. — S. 1837. Costume mauresque, étude. — S. 1838. Délivrance du prince Albert de Saxe ; — Portrait de M. Marie, avocat ; — Tête de femme, étude. — S. 1839. Jeune pêcheur indien avec un enfant ; — Jeune fille, étude. — S. 1840. Oreste et Pylade en Tauride. (Note de Bellier de la Chavignerie.)

* CAPDEVIELLE (Louis), peintre, né à Lourdes (Hautes-Pyrénées), élève de MM. Millet, Bonnat et Cabanel. — Rue des Dames, 32. — S. 1874. Job. — S. 1876. Rémouleur ; — Le prix d'excellence. — S. 1877. Lou pélo porc (l'échaudeur de porcs, Basses-Pyrénées). — S. 1878. Portrait du général K... ; — Portrait de Mme Potel. — S. 1879. Portrait de Mme de S... ; — Portrait de Mme la comtesse de G... — S. 1880. Portrait de Mme la vicomtesse de C... ; — Un atelier de couturières. — S. 1881. Portrait de M. L. K... — S. 1882. Noce à Laruns, près Eaux-Bonnes (Basses-Pyrénées). — ; — La fin de Nana.

CAPELLARO (Charles-Romain), sculpteur. (Voyez : tome Ier, page 196). — Rue du Chemin-Vert, 159. — S. 1868. La tentation, groupe plâtre. — S. 1869. Portrait de M. F. Duret, statuaire, buste marbre (pour le palais de l'Institut). — S. 1870. La Rosée, statue plâtre ; — Allan-Kardec, fondateur de la Doctrine spirite, buste bronze (pour un tombeau). —S.1872.Allan-Kardec, buste terre cuite.—S. 1874. L'Ange Gabriel, statue pierre (pour le portail de l'église Saint-Eustache). — Exposition universelle de 1878. Le laboureur, statue marbre. —S. 1879. Portrait de M. A. Parent, buste bronze. — S. 1880. Denis Dussoubs, tué le 4 décembre 1851, buste bronze (pour un tombeau). — S. 1881. La Révolution française, projet de statue décorative, plâtre ; — La Satire, statue plâtre. — S. 1882. Jeune fille jetant des fleurs sur une tombe, statue pierre ; — 1789, statuette bronze.

CAPELLE (Alfred-Eugène), peintre. (Voyez : tome Ier, page 196). — Avenue Saint-Pierre, 20, à Asnières. — S. 1869. Vaches à l'abreuvoir sur

les bords de la Marne. — S. 1870. *Souvenir des bords de l'Orne ;* — *Environs de Clécy* (Calvados). — S. 1875. *Les bords de l'Orne,* aquarelle. — S. 1878. *Dans les pierres des morts ! Hill-harrietan* (pays basques) ; — *A Charpie* (Calvados), aquarelle. — S. 1879. *Une cour en Normandie,* aquarelle ; — *Bords de la Marne,* aquarelle. — S. 1880. *Souvenir de Mortfontaine,* aquarelle ; — *Environs de Rouen,* aquarelle. — S. 1882. *Sous bois,* aquarelle (appartient à M. Dassis).

* CAPMARTIN (Dominique), architecte. A la fin du XVIe siècle, il était maitre des œuvres et réparations royales en la sénéchaussée de Toulouse. En 1599, il dirigea les travaux de contruction du pont Saint-Cyprien, de Toulouse, lequel avait été commencé en 1543, par Nicolas Bachelier. — Consultez : Lafforgue, *Artistes en Gascogne.*

* CAPPELLI (Alfred), peintre, né à Paris.—Rue Gaveau, 3. — S. 1870. *La place du Marché, à Honfleur,* aquarelle. — S. 1879. *Chez le cloutier, intérieur dans le département de l'Orne.*

* CAPPELLI (Mlle Blanche), graveur, née à Paris, élève de l'Ecole professionnelle de la rue Laval et de M. Perrichon. — Rue Gaveau, 3. — S. 1877. *Fontana Vecchia, place de la Vieille-Fontaine, à Viterbe* (Italie), gravure sur bois. — S. 1879. *Environs de Saint-Brieux,* gravure sur bois. — S. 1880. *Avant l'orage,* dessin de M. Perrichon, gravure sur bois.—S. 1881. *Moulins en Hollande,* gravure sur bois. — S. 1882. *Moulin-Fort, à Chenonceaux* (Indre-et-Loire.)

CAPOUL (Charles), peintre, né à Toulouse (Haute-Garonne), élève de M. Léon Cogniet. — Avenue d'Eylau, 51. — S. 1868. *Musicien accordant son violoncelle.* — S. 1869. *Portrait de M. C...* — S. 1873. *Portrait de M. Capoul, dans Marta.* — S. 1877. *Les Bethmalaises, à la fontaine, souvenir de l'Ariège.*

* CAPTIER (Etienne-François), sculpteur, né à Daugy (Saône-et-Loire), le 27 mars 1842, élève de MM. A. Dumont et Bonnassieux; Méd. en 1869; 2e cl. en 1872. — Avenue de Breteuil, 78. — S. 1869. *Faune,* statue plâtre, réexp. en 1878 (Ministère des beaux-arts). — S. 1870. *Faune,* statue bronze; — *Portrait de M. Martin,* médaillon bronze. — S. 1872. *Mucius Scævola,* statue plâtre (réexp. en 1878). — S. 1873. *Hébé,* statue plâtre; — *Judith triomphante,* statue plâtre. — S. 1874. *Adam et Eve,* groupe plâtre. — S. 1875. *Portrait de M. O...* buste plâtre ; — *La Fantaisie,* statue plâtre ; — *Hébé,* statue marbre. — S. 1877. *Portrait de Mlle Alice R...* buste plâtre ; — *La Rosée,* statue marbre, réexp. en 1878 (Ministère des beaux-arts). — S. 1878. *Le dernier refuge, scène du déluge,* groupe plâtre. — Exposition Universelle de 1878 : *Vénus,* statue plâtre (Ministère des beaux-arts) ; — *Timon, le misanthrope,* statue plâtre (Ministère des beaux-arts). — S. 1879. *L'Innocence,* statue plâtre. — S. 1880. *Diane, figure décorative,* plâtre; — *Portrait de Mlle Rouby,* buste plâtre. — S. 1882. *Fille d'Eve,* statue plâtre ; — *Portrait de M. ***,* peinture.

* CAQUÉ (Pierre), architecte. En 1745, il éleva le portail de l'église des prêtres de l'Oratoire Saint-Honoré, à Paris, et la tribune qui lui est adossée, ainsi que le maitre-autel. — Lance, *Les architectes français.*

* CAQUETON (Louis), architecte. De 1529 à 1533, il fut, comme d'autres architectes, adjoint à Boccador aux travaux de la construction de l'Hôtel-de-Ville de Paris. Il était, en 1531, comme à la direction des travaux d'entretien des fortifications de la même ville et recevait pour ses gages 60 livres tournois par an. — Consultez: Leroux de L..., *Hôtel-de-Ville de Paris.*

* CARAMAN (Mme de), exposant sous le pseudonyme d'*Antonia,* peintre. — Rue du Bac, 46. — S. 1867. *Portrait de Mme la duchesse de Vallombrosa* (note de Bellier de la Chavignerie).

CARAUD (Joseph), peintre. (Voyez: tome Ier, page 198). — Rue Bochard-de-Saron, 9. — S. 1869. *Portrait de M. le docteur P. P...* — S. 1870. *La reine Marie-Antoinette et sa fille, Madame Royale, à Versailles ;* — *L'Aumône.* — S. 1872. *Soubrette repassant ;* — *Jeune fille portant un chat.* — S. 1873. *Le déjeuner.* — S. 1874. *Promenade ;* — *La perruche ;* — *Conversation.* — S. 1875. *Le doigt piqué.* — S. 1876. *La petite fermière.* — S. 1877. *Le printemps* (réexp. en 1878) ; — *L'abbé complaisant* (réexp. en 1878). — S. 1878. *Louis XV et Madame du Barry, au petit Trianon ;* — *Le moulin à café.* — S. 1879. *Bouderie ;* — *La bouquetière.* — S. 1880. *Soubrette endormie ;* — *Deux amis* (appartient à M. Borniche). — S. 1882. *La pie ;* — *Le jardinier.*

* CARAVANIEZ (Alfred-Adolphe), sculpteur, né à Saint-Nazaire (Loire-Inférieure), élève de MM. Cavelier et Millet. — Rue de Chevreuse, 5. — S. 1880. *Portraits des enfants de M. Quiros, consul d'Espagne,* médaillon terre cuite. — S. 1881. *Cathelineau, général des Vendéens, jurant de défendre sa foi* (1793), statue plâtre. — S.1882. *Mon petit ami Henri Biron,* médaillon terre cuite.

* CARBILLET (Jacques-François), peintre, né à Auberive (Haute-Marne), le 4 février 1766, mort à Châlon-sur-Saône (Saône-et-Loire), élève de Devosges ; fondateur de l'Ecole de dessin de la ville de Châlon-sur-Saône. On trouve de lui dans diverses familles du pays de nombreux portraits en miniature habilement touchés. Cet artiste s'est surtout voué à l'enseignement.

CARBILLET (Jean-Baptiste-Prudent), neveu du précédent ; il est aussi par sa mère Marie Gillot, nièce de Claude Gillot, petit-neveu du fécond et gracieux peintre du XVIIIe siècle. (Voyez : tome Ier, page 198). — J.-B.-P. Carbillet a encore exposé au Salon de 1869 : *L'Apothéose de sainte Catherine ;* — *Abandonnée !...* — On lui doit en outre: *Le Martyre de sainte Agathe,* donné par l'Etat au musée de Cahors ; — *Sainte Julie martyrisée ;* — *Adoration des bergers ;* — *Elisabeth et le petit saint Jean aux pieds de la Sainte Famille ;* — *La Résurrection ;* — *Saint Jean-Baptiste annonce la venue du Christ ;* — *Laissez venir à moi les petits enfants ;* — *Incrédulité de saint Thomas ;* — *Le chemin du Calvaire, Jésus succombe sous la croix ;* — *Découragement de l'artiste ;* — *Bertrand du Guesclin blessé, combat contre cinq Anglais ;* — *La résistance inutile ;* — *La famille du Faune.* Il a peint un grand nombre de portraits, entre autres ceux de: *Mme Tixier, de Châlon ; Mme de Chastenay; Mme Bréard ; M. Henri Brouët ; M. Huet de Saint-*

Quentin; M. et Mme Pouvesle; M. et Mme Valade Gabel; M. Grégoire, du Siècle; M. de Marville, juge de paix, à Paris; enfin le portrait de son oncle *Jacques-François Carbillet,* d'après une miniature peinte par J.-F. Carbillet, d'après lui-même, pour le musée de Châlon-sur-Saône. On cite aussi de cet artiste: *Jeune femme endormie avec son enfant, un faune les regarde; — L'Amour coupable; — L'Amour s'envole; — Le départ; — La déclaration; — Jeune fille à la fontaine; — Scène d'inondation; — La châtelaine faisant du crochet.*

CARBONNEAU (Jean-Baptiste-Charles), graveur. (Voyez: tome Ier, page 198). — Rue Couesnon, 24. — S. 1869. *Quatre gravures sur bois,* même numéro: Dessin de M. Gaillard, d'après des statues et des bas-reliefs de Thorvaldsen (pour *Thordvaldsen, sa vie et son œuvre,* par M. E. Pion.

* CARBONNIER (Jacques-Paulin-Charles), graveur, né à Paris, élève de MM. Lalanne, Allongé et Harpignies. — Rue de Paradis-Poissonnière, 51. — S. 1877. *Entrée de l'abbaye de Brantôme* (Dordogne), eau-forte; *— Un coin de la vallée de Charentoune* (Eure), fusain. — S. 1878. Trois gravures: *Vue de Venise,* d'après Duvieux; *— Au mois de décembre; — Paysage,* d'après Ruysdaël (pour le catalogue d'une collection); *— Fin d'automne dans la forêt de Roumare* (Seine-Inférieure), fusain. — S. 1879. Six gravures: *Caudebec-en-Caux* (Seine-Inférieure); *— Rivière Sainte-Gertrude, entre la rue de la Cordonnerie et la Seine; — Moulin de bas; — Maisons en amont du moulin de bas; — Maison du XIIIe siècle, dans la rue de la Boucherie; — Moulin de haut; — Parvis de l'église; — Plage de Lion-sur-Mer* (Calvados), fusain; *— Caudebec-en-Caux,* six dessins à l'encre de chine; *— La grande rue; — La place du Marché; — Maisons en amont du moulin de bas; — Parvis de l'église; — Le moulin de haut; — Maison du XIIIe siècle, rue de la Boucherie* (pour une publication d'eaux-fortes). — S. 1880. *Hutte de sabotiers, dans les bois du Blanc-Buisson* (Eure), peinture; *— Bois de sapins* (Eure), fusain; *— Effet de neige, dans les plaines de Bourmois* (Seine-Inférieure), fusain; *— Six gravures: Caudebec-en-Caux, rue de la Boucherie; — Rivière Sainte-Gertrude, en aval de la rue de la Cordonnerie; — Pont attenant à la tour des Fascines; — Grande rue; — Moulin-de-haut; — Place du Marché; — Quatre gravures: 1° Effet de neige en Boudelau* (Seine-Inférieure); *— 2°, 3°, 4° Château du Blanc-Buisson* (Eure). — S. 1881. *Douze aquarelles; — La femme à la fontaine,* d'après Chardin, gravure. — S. 1882. *Six paysages, — Trois eaux-fortes: Paysages.*

* CARCINT (Pierre de), architecte, fut maître des œuvres de maçonnerie pour le roi au bailliage de Rouen (Seine-Inférieure). Il reçut, le 16 août 1394, la somme de 20 livres 4 sous tournois pour ses gages. — Consultez; De Laborde, *Ducs de Bourgogne.*

CARDIN DE CHANTELOU, dit Valence. Voyez: VALENCE.

* CARDIN GUÉRARD, architecte. En 1528, il était maître de l'œuvre de la cathédrale de Sens. En 1530, il passa un marché pour certains ouvrages de la « tour de pierre ». Le prix de ces travaux fut fixé à 70 livres tournois (Quantin, *Notes historiques*).

* CARDINAUX (Mlle Sophie), peintre, née à Paris, élève de Mme Baudouin et de l'école nationale de dessin. — Rue des Martyrs, 38. — S. 1877. *Le nouveau-né,* d'après M. Bouguereau, porcelaine. — S. 1878. *La jeune mère,* d'après M. de Curzon, porcelaine; *— Portrait de M. C...,* porcelaine. — S. 1880. *Portrait de Mlle C...,* porcelaine.

* CARDON (Mlle Delphine), peintre, née à Paris, élève de l'école professionnelle de Mlle Lemaître et de M. Sabourin. — Rue de la Roquette, 8. — S. 1880. *Chrysanthèmes,* porcelaine. — S. 1882. *La pauvrette,* d'après M. Jacquet, porcelaine.

* CARDON (Richard-Ernest), graveur, né à Havrincourt (Pas-de-Calais), élève de M. Dupré. — Rue de Vaugirard, 108. — S. 1877. Trois gravures sur bois: *Femmes au cabestan,* d'après M. U. Butin, dessin de M. H. Girardet; *—Vues de la mosquée Sainte-Sophie, à Constantinople,* dessin de M. Seffier (pour le *Magasin pittoresque*). — S. 1882. *Gilliatt et la pieuvre,* d'après la statue de M. Carlier (pour le *Monde illustré*).

* CARÊME (Marie-Antoine), architecte, né à Paris le 8 juin 1784, mort dans la même ville en 1833, une des célébrités de l'art culinaire. Il commença par étudier l'architecture. On a de lui plusieurs projets pour les embellissements de Paris et de Saint-Pétersbourg, lesquels ont été publiés en 2 volumes in-folio en 1821. — Lance, *Les architectes français.*

CAREY (Charles-Philippe-Auguste), peintre. (Voyez: tome Ier, page 200.) — Boulevard Saint-Germain, 159. — S. 1869. *Vue prise près Pourville, environs de Dieppe,* peinture. — S. 1870. *Les bords de la Saudre, effet de soleil couchant, à Romorantin* (Sologne), fusain et gouache; *— Marais, près de Romorantin* (Sologne), *effet de soleil couchant,* fusain et gouache; *— Condottière revenant du pillage,* d'après Decamps, eau-forte; *— Portrait de Mme la comtesse de C...,* eau-forte. — S. 1872. *Une mare, à Villiers-le-Morhiers* (Eure-et-Loir), fusain. — S. 1873. *Buisson au bord d'une prairie, à Villiers-le-Morhiers* (Eure-et-Loir), eau-forte. — S. 1874 *Une boucherie, au Tréport* (Seine-Inférieure), d'après M. Aublet, eau-forte (appartient à M. A. Dumas). — S. 1875. *Un lavoir, à Villiers-le-Morhiers,* fusain. — S. 1876. *Portrait de Mme la comtesse d'Aulmoy,* eau-forte (pour les *Voyages de Mme d'Aulnoy, en Espagne*). — S. 1879. *Maison du garde dans les bois, à Sèvres* (Seine-et-Oise), fusain; *— Les glacières de Chaville* (Seine-et-Oise), fusain. — S. 1880. *Tempête au cap de la Hague, côte de Cherbourg,* fusain.

* CARILLON (Philéas-Hector), sculpteur, né à Trancy (Yonne), élève de M. Guillaumet. — Rue de l'Hôtel-Dieu, 28, à Argenteuil. — S. 1875. *Portrait de Mlle A. C...,* buste plâtre. — S. 1876. *Portrait de M. E. T...,* buste plâtre; *— Portrait d'enfant,* buste plâtre. — S. 1877. *Portrait de M. Fontanet,* buste plâtre. — S. 1878. *Portrait de M. L. Lhérault,* buste marbre. — S. 1880. *Portrait de M. Defrance,* buste terre cuite; *— Portrait de M. Arveuf,* buste plâtre. — S. 1881. *Portrait de M. R...,* buste terre cuite.

* Carion (Louis-Adolphe), sculpteur, né à Valenciennes (Nord), élève de M. Cavelier. — — Rue Odessa (projetée), 5. — S. 1878. *Portrait du général B..., commandant le 5º corps d'armée*, buste terre cuite. — S. 1881. *Portrait de M. O. C...*, buste plâtre ; — *Portrait de M. J. D...*, médaillon plâtre.

* Carlès (Jean-Paul-Antonin), sculpteur, né à Gimont (Gers), le 24 juillet 1851, élève de M. Jouffroy ; Méd. 2º cl. 1881. — Boulevard Mont-Parnasse, 81. — S. 1878. *La cigale*, buste plâtre. — S. 1879. *Le mendiant*, statue plâtre ; — *Portrait de Mlle F. de J...*, buste plâtre. — S. 1880. *Portrait de Mlle Françoise de J...*, buste marbre ; — *Portrait de Mlle S...*, buste plâtre. — S. 1881. *Abel*, buste plâtre ; — *Portrait de Mme la comtesse de P...*, buste marbre. — S. 1882. *Portrait de Mlle B. L...*, buste plâtre ; — *Portrait de M. Gérard de Ganay*, buste plâtre.

Carlier (Emile), sculpteur, né à Paris, élève de M. J. Feuchère. (Voyez : tome Iᵉʳ, page 201). — Quai de Jemmapes, 22. — S. 1869. *L'Hiver*, statue plâtre : — *Une paresseuse*, statuette marbre. — S. 1870. *L'Industrie française*, statue argent (appartient à M. Pouyer-Quertier). — S. 1872. *Frileuse*, statuette marbre (appartient à M. de Marnyhac) ; — *Portrait du docteur Pasquier*, statuette marbre. — S. 1873. *Sous le manteau de la Fable*, statue plâtre. — S. 1875. *Pierrot*, statuette plâtre. — S. 1876. *La Rosée*, statue plâtre ; — *Pierrot*, statuette marbre. — S. 1877. *Michel Alcan*, buste plâtre. — S. 1879. *Frileuse*, statue bronze ; — *Torchère*, statue bronze.

* Carlier (Emile-Joseph-Nestor), sculpteur, né à Cambrai (Nord), le 3 janvier 1849, élève de MM. Jouffroy et Hiolle ; Méd. 2º cl. 1879 ; 1ʳᵉ cl. 1883. — Rue Denfert-Rochereau, 37. — S. 1874. *Portrait de M. Montaubry, artiste lyrique*, buste plâtre ; — *Portrait de Mlle C. L...*, buste plâtre. — S. 1875. *Portrait de Mlle J... buste plâtre. — S. 1875. Portrait de Mlle Marthe*, buste bronze. — S. 1876. *Enguerrand de Monstrelet, chroniqueur français*, statue plâtre (pour la ville de Cambrai). — S. 1877. *Portrait de M. E. G...*, buste bronze. — S. 1878. *Projet de tombeau*, esquisse plâtre ; — *Portrait de Mme M...*, médaillon plâtre. — S. 1879. *Gilliatt*, statue plâtre (au musée de Valencienne). — S. 1880. *Gilliatt*, statue bronze (pour la ville de Cambrai). — S. 1881. *Avant l'âge de pierre*, groupe plâtre. — S. 1882. *Portrait de M. N. J...*, buste bronze ; — *Portrait de Mlle J. M...*, buste terre cuite. — M. Carlier a exécuté la *Résurrection*, groupe en bronze pour un tombeau au Père-Lachaise.

* Carlier (Fernand-Louis), graveur, né à Saint-Quentin (Aisne), élève de MM. Berlhatte et Laplante. — Rue Saint-Jacques, 286. — S. 1881. *Six gravures sur bois* (pour le *Tour du Monde*). — S. 1882. *Cinq gravures sur bois* (pour le *Tour du Monde* et la *Géographie universelle*, d'Elisée Reclus), d'après les dessins de MM. Taylor et Weber.

* Carlier (François), architecte. En 1712, il fut envoyé de Paris en Espagne par Robert Cotte, pour diriger l'exécution des jardins du Buen-Retiro et du palais de Madrid. Il fit exécuter dans le même palais, sur les dessins de Cotte, le grand cabinet des Furies. Cette mission se termina en 1715. On retrouve plus tard Carlier à Madrid, sous Ferdinand VI, construisant le couvent des religieuses de l'ordre de saint François-de-Salles, fondé par la reine Marie Barbara. (Dussieux, *Les artistes français à l'étranger*).

* Carliez (Eléonore-Auguste), peintre, né à Rouen (Seine-Inférieure), élève de MM. G. Morin, Pils et Léon Cogniet. — Rue du Cherche-Midi, 55. — S. 1868. *François Iᵉʳ et Triboulet*. — S. 1870. *La marchande de statuettes*. — S. 1872. *Ruines du palais de Saint-Cloud*, façade principale ; aquarelle ; — *Ruines du palais de Saint-Cloud, une des portes du salon de Mars*, aquarelle. — S. 1873. *Saint Antoine de Padoue et l'Enfant Jésus*. — S. 1874. *Saint Clément, martyr, évêque d'Ancyre, secouru par les anges*. — S. 1875. *La Margarita*, aquarelle ; — *Signore, la carita*, aquarelle. — S. 1876. *Portrait de Mme ****, — La rivière, à Signy-L'Abbaye* (Ardennes), aquarelle. — S. 1877. *Un virtuose*, aquarelle. — S. 1878. *Une petite marchande de fleurs*, aquarelle. — S. 1879. *Loisirs de gentilshommes*. — S. 1880. *Fleurs d'automne*. — S. 1881. *Moulin*. — S. 1882. *Dans une cour, à Poissy*.

* Carlin (Etienne-Constant), peintre, né à Clermont (Oise), en 1808, décédé à Paris le 16 juin 1869, rue Beauregard, 39. — Cet artiste a peint de nombreux portraits, il n'avait pris part à aucune des expositions officielles. (Note de Bellier de La Chavignerie.)

* Carne (Charles-Désiré de), peintre, né à Bailleul (Nord), élève de M. Dumoulin. — Rue Négrier, 64, à Lille. — S. 1879. *Crépuscule d'hiver, effet de neige*. — S. 1880. *Effet de neige*. — S. 1881. *Les colzas, environs de Lille*. — S. 1882. *Les moulins, Flandre* ; — *Une prairie, environs de Lille*.

Carolus-Duran, peintre. (Voyez : tome Iᵉʳ, page 493, à Duran (Carolus). — S. 1880. *Portrait de Mme Georges Petit* ; — *Portrait de M. Boucheron*. — S. 1881. *Portrait de Mme **** ; — *Un futur doge (enfant Vénitien, xvıᵉ siècle*. — S. 1882. *Mise au tombeau* ; — *Portrait de Lady D...*

* Canon, architecte, construisit à Paris le marché de la rue Culture-Sainte-Catherine, rue des Francs-Bourgeois, dont la première pierre fut posée le 20 août 1783. (Lance, *Les architectes français*).

* Canon (Mlle Adèle), peintre, née à Paris, élève de MM. Donzel et Levasseur. — Rue Debelleyme, 24. — S. 1879. *Portrait de M. F. C...*, porcelaine. — S. 1880. *Portrait de M. L. F...*, porcelaine. — S. 1882. *Portrait de Mlle F. G...*, miniature ; — *Dans la campagne*, d'après M. Lerolle, porcelaine.

* Canon (Emile-Jean-Baptiste), peintre, né à Nancy (Meurthe), élève de MM. Yvon et Courbet. — Rue Rochechouart, 68. — S. 1868. *Saint Antoine, ermite*, carton de vitrail, dessin au fusain ; — *Saint Didier, évêque de Langres*, aquarelle. — S. 1869. *Saint Gervais, martyr*, dessin ; — *Saint Pierre recevant les clefs des mains du Christ*, aquarelle. — S. 1870. *Saint Joachim et saint Jacques*, aquarelle ; — *Portrait de Mlle ****, dessin. — S. 1878. *Portrait du père de l'auteur* ; — *Soldat*, dessin. — S. 1879. *Portrait du docteur L...* ; — *Une rue, la nuit en*

Alsace, aquarelle (appartient à Mme de Malloy).
— S. 1880. *Portrait de M. A...* ; — *Jeune dame, XVIIᵉ siècle*, aquarelle. — S. 1882. *Portrait de Mme D...*

* Caron (Jacques). Il fut l'architecte du beffroi de l'Hôtel-de-Ville d'Arras, comme l'atteste une inscription gravée dans l'intérieur du corps de garde de l'Hôtel-de-Ville. (Guilbert, *Les villes de France*.)

* Caron (Jacques), architecte. En 1512 il jeta les fondements de l'Hôtel-de-Ville de Dreux, lequel fut continué en 1516 par Clément Métezeau et Jean des Moulins. — Consultez : Berty, *Les grands architectes*.

Caron (Jean-Antoine), peintre. (Voyez : tome Iᵉʳ, page 201). — S. 1870. *Portrait de Mme J. S...* ; — *Portrait de l'auteur*.

Caron (Jules), peintre. (Voyez : tome Iᵉʳ, page 201). — Boulevard du Nord, 27, à Poissy. — S. 1869. *Vendangeurs importuns* ; — *Maigre chair*. — S. 1870. *Menu gibier*. — S. 1872. *Perdrix grise*. — S. 1875. *Fraises*.

* Caron (Louis-Jules-Gustave), peintre, né à Paris, élève de MM. J. Laurens et J. Didier. — Rue Séguier, 2. — S. 1868. *Portrait de M. E. C...* ; — *Dans le bois de Verrières* (Seine-et-Oise). — S. 1869. *Portrait de M. Paul T...* ; — *Pâturage entre Ostie et Castel Fusano*, d'après M. J. Didier, dessin au fusain (appartient à M. Viard) ; — *Dans les bois de Verrières* (Seine-et-Oise), dessin au fusain (appartient à M Boulloche). — S. 1870. *Le plateau de la mare aux Fées, forêt de Fontainebleau* (appartient à M. Petiton) ; — *Route de Bièvre à Amblainvilliers, longeant le bois de Verrières* (appartient à M. L. Tassy) ; — *Michelina*, d'après M. Didier, aquarelle (appartient à M. le docteur E. Magitot) ; — *A la villa Médicis* (Rome), fusain (appartient à M. Ivan Carraud). — S. 1872. *Dans la vallée de Bièvre* (Seine-et-Oise), appartient à M. H. Gabé ; — *Viterbe* (Italie), d'après M. J. Didier, fusain (appartient à M. B. de la Crye). — S. 1873 *Intérieur du bois de Verrières*, fusain (appartient à M. Garnier). — S. 1874. *La mare aux Fées, forêt de Fontainebleau*, fusain (appartient à M. C. Meynier) ; — *Abreuvoir dans les montagnes, environs de Rome*, d'après M. J. Didier, fusain (appartient à M. H. de Venel). — S. 1875. *Portrait de M. E. P...* ; — *Une rue de Marlotte* (Seine-et-Marne), d'après M. J. Didier, fusain (appartient à M. Hénissard). — S. 1876. *A l'entrée du bois de Verrières*, fusain (appartient à M. H. Faré). — S. 1877. *Au Buisson de Verrières*, fusain (appartient à M. C. de Marcillac).

* Caron (Pierre-François), graveur sur bois, déposé à la Morgue le 4 juin 1817. (Note de Bellier de la Chavignerie).

* Carot (Henri-Alexandre), peintre, né à Paris, élève de son père et de M. J. F. Millet. — Rue Denfert-Rochereau, 41. — S. 1880. *Portrait de Mme B...*, pastel. — S. 1882. *Saint-Lambert, près Chevreuse*, aquarelle.

* Carot (Jules-Etienne), peintre, né à Paris, élève de M. Kreyder. — Place des Vosges, 18. — S. 1877. *Houx et giroflées*, gouache (appartient à M. Levasseur) ; — *Primevères* ; — *Chrysanthèmes*. — S. 1878. *Pour faire un bouquet*, gouache. — S. 1879. *Potiche japonaise*. — S. 1880. *Fleurs de printemps*, aquarelle.

Carpeaux (Jean-Baptiste), sculpteur, mort à Paris le 12 octobre 1875. (Voyez : tome Iᵉʳ, page 202). — Rue Boileau, 71, à Auteuil. — S. 1869. *Négresse*, statue marbre ; — *Portrait de M. Garnier, architecte*, buste bronze. — S. 1870. *Portrait de Mlle Eugénie Fiocre*, buste marbre ; — *Mater Dolorosa*, buste marbre. — S. 1872. *Les Quatre parties du monde soutenant la Sphère*, groupe plâtre (pour une fontaine à ériger dans le jardin du Luxembourg) ; — *Portrait de M. Gérôme, membre de l'Institut*, buste bronze. — S. 1874. *Portrait de Mme Sipierre*, buste marbre ; — *Portrait de M. Alexandre Dumas fils*, buste marbre ; — *L'Amour blessé*, statuette marbre. — S. 1875. *Portrait de M. Chérier*, buste bronze ; — *Portrait de Mme A. D...*, buste marbre.

* Carpentier (Mme Louise), peintre, née à Lille (Nord), élève de Mme Jacobber et de M. Pluchart. — Boulevard Beauséjour, 36, à Passy. — S. 1876. *Portrait de Mme C...*, émail. — S. 1877. *Le Désespoir*, d'après M. Prud'hon, émail. — S. 1879. *Portrait de M. J. Brame*, émail ; — *La Madeleine*, d'après Murillo, émail. — S. 1882. *Tête d'étude*, porcelaine.

* Carré (Mme Eléonore), peintre, née à Paris, élève de MM. Levasseur et Douzel. — Rue du Faubourg-du-Temple, 62. — S. 1877. *Le livre d'images*, d'après Bouguereau, porcelaine ; — *Frère et sœur*, d'après M. H. Merle, porcelaine. — S. 1878. *Idylle*, d'après M. Munier, porcelaine ; — *En pénitence*, d'après Perrault, porcelaine.

* Carré (Jean), architecte. Il travaillait en 1539, en qualité de maître des ouvrages de maçonnerie, aux fortifications de Béthune. — Consultez : Mélicocq, *Les artistes du Nord*).

* Carré (Jules), peintre, né à Noyers-sur-Sercin (Yonne), élève de MM. Laemlein et Pils. — Rue Simon-le Franc, 5. — S. 1869. *Portrait de Mme X...* — S. 1870. *Portrait de M. L...* ; — *La salle des morts*.

* Carré (Mlle Nelly), peintre, née à Paris, élève de Mlle Chevalier. — Rue de Calais, 5. — S. 1877. *Portrait de Mme N. C...*, émail ; — *Portrait du docteur V...*, émail. — S. 1878. *Portrait de M. N. C...*, émail ; — *Portrait de M. A. C...*, émail. — S. 1879. *Metz*, d'après M. Protais, aquarelle ; — *Portrait de l'auteur*, émail ; — *Etude*, émail. — S. 1880. *Portrait de M. et Mme C...*, émail.

* Carré-Soubiran (Victor), peintre, né à Montereau (Seine-et-Marne), élève de M. Th. Chassereau. — Rue Saint-Vincent-de-Paul, 5. — S. 1868. *La recette* ; — *Rêverie*. — S. 1869. *La lettre* ; — *La poule aux œufs d'or*. — S. 1870. *La Belle au Bois-Dormant, chez la bonne vieille* ; — *Intérieur de cour, à Sannois*. — S. 1874. *La récréation*. — S. 1875. *Le repos*. — S. 1876. *Un fournil, en Champagne*. — S. 1879. *Intérieur, en Champagne* ; — *Paysanne russe*. — S. 1880. *Raisin* ; — *Paysans russes* ; — *En Champagne*.

* Carred (Lucien-Daniel), graveur, né à Paris, élève de MM. E. Lièvre et Gaucherel. — Rue Notre-Dame-de-Nazareth, 28. — S. 1873. *Marchand turc*, d'après Bida, eau-forte. — S. 1879. *Les Adieux*, d'après M. Willems, gravure. —

S. 1880. *La Vue*, d'après D. Téniers, gravure. — S. 1881. *Portrait de M. Maurel, de l'Opéra, dans le rôle de Don Juan*, gravure. — S. 1882. *Esope*, d'après Vélasquez, eau-forte.

CARRIER (Auguste), peintre, né à Paris, élève de M. Paliard. — Rue des Petites-Ecuries, 22. — S. 1868. *Marine*, faïence (appartient au musée céramique de Montereau). — S. 1875. *Joueur de boules*, porcelaine. — S. 1878. *Portrait de M. D. C...*, porcelaine.

Note de l'Editeur. — C'est ici que s'arrête le Supplément annoncé par M. Auvray dans sa préface au tome premier. Le grand âge et l'état de santé de l'auteur ne lui permettent pas de le pousser plus loin.

Marne, soleil couché. — S. 1879. *Portrait de Mme d'O...* — S. 1880. *Retour des champs;* — *Portrait de M. A. B...*

* CARUCHET (Eugène), peintre, né à Paris, élève de Picot. — S. 1868. *Pensent-ils à ce mouton?* d'après Boucher, émail. — S. 1882. *Vue prise à Villerville.*

* CASANOVA (Jean), architecte. En 1375, il construisit le campanile de la maison du consulat de Montpellier. Cet ouvrage lui fut adjugé le 7 août. — (Consultez : Lance, *Les Architectes français.*)

CASEY (Daniel), peintre. (Voyez : tome Iᵉʳ.) — S. 1869. *Io* (appartient au baron de Reiset). — S. 1870. *Portrait de M. Dupuy de Lôme;* — *Portrait de Mlle L. C...* — S. 1879. *Portrait de M***.* — S. 1880. *Portrait de M. le marquis de R...*

* CASIER, architecte. Il construisit l'église Saint-Laurent, à Beauvais. (Cambry, *Département de l'Oise.*)

* CASILE (Alfred), peintre, né à Marseille (Bouches-du-Rhône). — S. 1879. *Une falaise en Normandie.* — S. 1880. *Sous les falaises à Puys.* — S. 1881. *Les terrains du lazaret à Marseille.* — S. 1882. *Le Champ-de-Mars après l'Exposition.*

CASSAGNES, architecte, religieux capucin de Rodez, fut, en 1758, l'architecte de l'église de Saint-Amans. Cette église, qui était de la période romane, menaçait ruine lorsqu'il en entreprit la reconstruction. Il la fit démolir avec beaucoup de soin et la rééditia sur le même plan, dans le même style et presque de tous les mêmes matériaux. Cette abnégation, ce respect pour le passé, sont peut-être sans exemple, surtout dans le dernier siècle. (*Annales archéologiques.*, tome XII).

CASSAGNE (Armand-Théophile), peintre. (Voyez : tome Iᵉʳ.) — S. 1868. *Les hauteurs du mont Ussy, effet du matin dans la forêt de Fontainebleau;* — *Le dormoir du Nid-de-l'Aigle;* — *Trois aquarelles* même numéro; *Promenade au Nid-de-l'Aigle, forêt de Fontainebleau* (appartient à MM. Canuet et Imbault); — *Trois aquarelles* même numéro; *La forêt de Brotonne et ses environs, Normandie.* — S. 1869. *Vallée du Charlemagne.* — *La forêt;* — *La forêt de Fontainebleau,* aquarelle; — *Environs de Falaise,* aquarelle. — S. 1870. *Route sous la tillaie, forêt de Fontainebleau* (réexp. en 1878); — *Les centenaires de la forêt;* — *La chênaie, effet du matin,* aquarelle. — S. 1872. *Les géants de la forêt* (réexp. en 1878); — *Le printemps dans la forêt.* — S. 1873. *Le soir;* — *Solitude.* — S. 1874. *A travers les rochers, Fontainebleau;* — *La forêt en automne;* — *Le sentier de la Croix-d'Augas;* — *Les hauteurs de la Solle,* aquarelle; — *Le dormoir de la Tillaie,* dessin à la plume; — *Quatre paysages,* gravures au procédé Comte (pour une édition des *Contes de Perrault*). — S. 1875. *Le plateau des Fées;* — *L'allée de Sully et l'étang des Carpes, palais de Fontainebleau;* — *Sous les grands hêtres, forêt de Fontainebleau.* — S. 1876. *Les derniers rayons du soleil dans la vallée de la Chambre;* — *Avon,* aquarelle; — *Lisière de forêt, le matin,* aquarelle. — S. 1877. *Vue de Fontainebleau, route de Milly;* — *Le dormoir du Nid-de-l'Aigle,* aquarelle. — *Le Charlemagne et le Roland, forêt de Fontainebleau aux premiers jours de l'hiver,* aqua

relle. — S. 1878. *La mare aux pigeons,* aquarelle; — *Le vallon du Pivert,* aquarelle. — S. 1879. *L'été sous les grands bois, forêt de Fontainebleau;* — *Le carrefour du Gros-Hêtre en automne.* — S. 1880. *La mare, forêt de Fontainebleau en automne;* — *La famille du bûcheron, forêt de Fontainebleau;* — *Le Nid-de-l'Aigle,* aquarelle; — *La gorge de Roland,* aquarelle. — S. 1881 *Les braconniers, forêt de Fontainebleau;* — *L'artiste amateur,* aquarelle. — S. 1882. *La mare aux grenouilles;* — *Voyage en forêt du printemps à l'automne,* aquarelle; — *Voyage en forêt,* aquarelle.

* CASSIEN-BERNARD (M.-Joseph), architecte, né à La Mure (Isère), élève de MM. Questel et Pascal. — S. 1881. *Monument à élever à la République, sur la place du Château-d'Eau* (concours de 1880), deux cadres.

* CASTAN (Gustave), peintre, né à Genève (Suisse), élève de M. Calame et de l'Ecole française. — S. 1868. *Une matinée d'automne;* — *Forêt de chênes.* — S. 1869. *Temps d'orage; Souvenir du Bourbonnais;* — *Une mare,* eau-forte; — *Lisière de forêt,* eau-forte. — S. 1870. *Intérieur de bois.* — S. 1872. *Un labourage* (appartient à M. A. Harthmann); — *Soleil couchant en hiver.* — S. 1873. *Soleil couchant.* — S. 1874. *Les bords de l'Aire au pied du bois de la Batie, environs de Genève;* — *L'étang de Roches à Morestel* (Isère); — *Intérieur de bois à Gargilouse* (Creuse). — S. 1875. *La marée basse aux environs de Trouville;* — *La marée haute à Villerville.* — S. 1876. *Un ruisseau à Régnier* (Haute-Savoie); — *Souvenir d'Auvers* (Seine-et-Oise). — S. 1877. *La première neige, lac d'Oexhinen* (Oberland bernois); — *Souvenir du Berry.* — S. 1878. *Le bois de la Liguières, près de Coppet;* — *Les bords de la Creuse.* — S. 1879. *Le chemin du bois à Cernay-la-Ville.* — S. 1880. *Matinée d'automne à Auvers-sur-Oise;* — *Marée basse à Sainte-Adresse.* — S. 1881. *Matinée d'automne;* — *Les bords de l'Oise.* — S. 1882. *Les falaises de Villerville-sur-Mer.*

CASTAN (P. J. Edmond), peintre. (Voyez : tome Iᵉʳ.) — S. 1869. *L'attente du retour des pêcheurs;* — *La jeune mère.* — S. 1870. *Le fils aîné de la veuve;* — *Les deux orphelines.* — S. 1872. *Les faneuses.* — S. 1873. *Orpheline!* — « *Pauvres petits!* » — S. 1874. *Réprimande;* — *Amour maternel.* — S. 1875. *Portrait de Mme G...;* — *Portrait de Mlle G...;* — *Petits pêcheurs, un coup de soleil, le matin;* — *Un coin de ferme dans la Sarthe.* — S. 1876. *Le marchand d'étoffes;* — *Le petit gourmand.* — S. 1877. *Souvenir de Catalogne.* — S. 1878. *Portrait de M. A. B...* — S. 1879. *Portrait de M. G...;* — *Portraits des enfants de M. R...* — S. 1880. *Portrait de M. P. de B...;* — *Paysage,* fusain; — *Souvenir de Combleur* (Loiret), faïence. — S. 1882. *Le premier-né.*

*CASTAND, architecte. En 1740, le comte d'Argenson, alors ministre de la guerre, acheta à son beau-frère, Hérault de Séchelles, une modeste habitation située à Neuilly, près Paris, sur la rive droite de la Seine. Sur l'emplacement de cette maison, il fit bâtir par Castand le château qui, agrandi, devint plus tard une des résidences royales de Louis-Philippe. — (Consultez : Joanne, *Environs de Paris.*)

* CASTELLANI (Charles-Jules), peintre, né à

Bruxelles (Belgique), naturalisé français, élève de MM. Yvon et Delaunay. — S. 1873. *Les Turcs à Wissembourg.* — S. 1874. *Un escadron du 1ᵉʳ régiment de cuirassiers tente de percer les lignes prussiennes après la bataille de Sedan, commandant Cugnon d'Alincourt, division Bonnemain.* — S. 1875. *Charge des zouaves pontificaux et des francs-tireurs de Tours à Loigny, le 2 décembre 1870.* — S. 1877. *Mil huit cent soixante-dix.* — S. 1879. *Les marins au Bourget, 24 décembre 1870.*

CASTELNAU (Alexandre-Eugène), peintre. (Voyez : tome Iᵉʳ.) — S. 1869. *Mercure et Argus ;* — *L'enfant prodigue.* — S. 1870. *Petite fille.* — S. 1875. *Portrait de Mme B... ;* — *Portrait de M.E.C... ; — Auprès du berceau.* — S. 1876. *Portrait de M.G. C... ;* — *Une jeune Bohémienne.* — S. 1877. *Descente de croix, la Vierge et Marie-Madeleine.* — S. 1878. *Hercule entre le Vice et la Vertu.* — S. 1879. *Jeune fille.* — S. 1880. *Le bois.* — S. 1881. *Cour de ferme, Midi de la France ;* — *Après une inondation.* — S. 1882. *Ferme dans les Cévennes ; — Pauvre convalescente.*

* CASTEX-DÉGRANGE (Adolphe), peintre, né à Marseille (Bouches-du-Rhône), élève de l'Ecole des beaux-arts de Lyon. — S. 1870. *Nature morte.* — 1874. *Chrysanthèmes de Chine.* — S. 1875. *Roses thé.* — S. 1876. *Buisson de roses* (appartient à M. le comte de Milly). — S. 1877. *La dernière cueillette ;* — *L'écentaire de la bouquetière* (appartient à M. Arbelot). — S. 1878. *Bataille !* — S. 1880. *Oranges* (appartient à M. Gaildrand). — S. 1881 *Avant le marché* (appartient à M. Coriot). — S. 1882. *Au coin du bois* (appartient à M. R...).

* CASTIGLIONE (Joseph), peintre, né à Naples, élève de l'Ecole française. — S. 1869. *Le passé ;* — *Portrait de Mme la marquise T...* — S. 1873. *Marie de Médicis ;* — *Un prélude.* — S. 1874. *Villa Tortonia à Frascati,* près Rome. — S. 1875. *Le château de Haddon-Hall* (Derbyschire), *au moment où les soldats de Cromwell l'envahissent ;* — *Une visite chez l'oncle cardinal Frascati, près Rome ;* — *Entre trois larrons.* — S. 1876. *Petite fête chez un artiste ;* — *Tête d'étude.* — S. 1878. *La leçon au perroquet ;* — *Portrait de M. Pandolfini du Théâtre italien.* — S. 1879. *Les fleurs du printemps ;* — *La promenade des Anglais à Nice.* — S. 1880. *Portrait de M. J. B. ;* — *Portrait de M. G. D. C...* — S. 1881. *Le cardinal artiste ;* — *Olivia et Sébastien ;* — *Tête d'étude,* dessin à la plume. — S. 1882. *Portrait de la comtesse de B... ;* — *Ophélia.*

* CATANEO (Charles-Henri), sculpteur, né à Paris, élève de M. Cavelier. — S. 1877. *Berger ajustant sa flûte,* statue plâtre. — S. 1879. *Portrait de M. C. G...,* buste plâtre. — S. 1880 *Portrait de M. le docteur Cotté,* buste plâtre. — S. 1881. *Portrait de M***,* buste plâtre.

* CATELIN (Henri), peintre, né à Paris, élève de MM. Sieffer et J. Lequien. — S. 1869. *Le mendiant,* d'après le tableau de Murillo, porcelaine. — S. 1870. *Atala,* d'après le tableau de Girodet, porcelaine. — S. 1876. *Portrait de Mme C...,* porcelaine. — S. 1878. *Sur les buttes Montmartre, effet de soleil,* faïence. — S. 1879. *En tirailleurs,* d'après M. Berne-Bellecour, faïence. — S. 1882. *La femme au chapeau,* faïence.

* CATELINE (Michel), architecte. Cet artiste et son confrère Vitecoq achevèrent en 1532 le jubé de l'église Saint-Laurent, de Rouen, commencé en 1511 par Pierre Desvignes. Un curé nommé Martin Dauno fit détruire ce jubé en 1677. — (Consultez: *Revue des sociétés savantes,* 4ᵉ série, tome VII.)

* CATENACCI (Hercule), peintre, né à Terrare (Italie), naturalisé français, élève de MM. Basoli et J. Donnenichini. — S. 1869. *Souvenir d'Italie.* — S. 1870. *— La rue aux Fèves, à Lisieux.*

CATHELINEAUX (Christophe), peintre, mort à Paris le 1ᵉʳ janvier 1883. (Voyez : tome Iᵉʳ.) — S. 1869. *La chasse aux rats, ratiers et boule ;* — *Les deux amis, ratiers.* — S. 1870. *Blanchette, race havanaise ;* — *Cockney et Tiny, griffons écossais.* — S. 1872. *Un saurelage ;* — *Un pacage sous bois.* — S. 1873. *Chien griffon anglais.* — S. 1874. *Trim, épagneul anglais* (appartient à M. Boucicaut) ; — *Griffons écossais.* — S. 1875. *Chiens de berger, plaine de Châtillon.* — *Vaillant, Renfort, Souillard, chiens du Jardin d'acclimatation ;* — *Kety et Nika, petits griffons écossais et russes.* — S. 1877. *Chiens courants saintongeois ; Chiens courants nivernais.* — S. 1879. *Chiens bassets français ;* — *Chien saintonge griffon.* — S. 1881. *Chien écossais griffon* (appartient à M. Ch. de Pinsau). — S. 1882. *Une piste perdue, effet du soir.*

* CATOIRE (Gustave-Albert), peintre, né à Paris, élève de N. Péquégnot. — S. 1875. *Un moulin dans l'Oise.* — S. 1877. *Devant la ferme ;* — *La ruelle à Péchesse à la Ferté-Alais.* — S. 1878. *Un plateau à Fontanas* (Puy-de-Dôme) ; — *Une soirée d'août à Royat.* — S. 1879. *Perdu au pied du Puy-de-Dôme.* — S. 1880. *La cour de mon oncle.*

CATOIRE (Louis), architecte, élève de Percier et Fontaine. Il fut, de 1827 à 1841, architecte du département de la Dordogne, et parmi les nombreux édifices publics et privés qu'il a construits, on cite particulièrement le palais de justice de Perigueux, le théâtre, le marché couvert de la même ville et le grand séminaire diocésain. (Lance, *Les Architectes français.*)

* CATUFFE (Mlle Claire), peintre,née à Tournon-sur-Rhône (Ardèche), élève de MM. Henner et Carolus-Duran. — S. 1877. *Etude.* — S. 1878. *Portrait de M. P. B...* — S. 1879. *Portrait de Mlle E. T...* — *Portrait de Mlle J. T...* — S. 1880. *Portrait de Mlle M. B... ;* — *Portrait de Mlle A. R...* — S. 1881. *Portrait de Mlle M. S. de B...* — S. 1882. *Portrait de Mme O...*

* CAUCAUNIER (Jean-Denis-Antoine), peintre, né à Paris, élève de MM. Pils et Ballavoine. — S. 1880. *Casse-cou ;* — *Mes loisirs.* — S. 1882. *Portrait de Mlle W...*

* CAUCHOIS (Eugène-Henri), peintre, né à Rouen (Seine-Inférieure), élève de M. Duboc. — S. 1874. *Un lapin.* — S. 1875. *Horloges et pendules ;* — *Fleurs et fruits.* — S. 1876. *Avant l'étalage.* — S. 1877. *La sacristie de Coye* (Oise), *la veille de la Fête-Dieu.* — S. 1879. *Fleurs* (appartient à M. Kriegelstein) ; — *La pièce de résistance* (appartient au même). — S. 1880. *Une collision près le Manneken-Pis* (appartient à M. Kriegelstein) ; — *Avant et après, panneau décoratif* (appartient à M. Lhermitte). — S. 1881. *Le déjeuner frugal* (appartient à M. Shouff) ; — *Les œufs à la neige* (appartient à M. Van der Broock.)

* Cauchy (Mme Émile de), peintre, née à Forceville (Somme), élève de M. Armand Leleux et de Mlle Burat. — S. 1876. *Fruits et fleurs*, porcelaine. — S. 1878. *Géranium et rose jaune*, aquarelle.

* Caudron (Eugène), peintre, né à Abbeville (Somme), élève de son père. — S. 1868. *Verre et potiches, nature morte*. — S. 1869. *Cour de ferme à Cayeux* (Somme). — S. 1873. *Avant, pendant et après*. — S. 1874. *Le laboratoire.* — S. 1879. *Portrait de Mme A. C...*, bas-relief plâtre; — *Portrait de M. Gédéon B...*, bas-relief plâtre.

Caudron (Jules), peintre. (Voyez : tome Ier.) — S. 1868. *Le progrès*; — *L'attente*. — S. 1870. *Vieille femme de pêcheur à Cayeux*; — *Paysan picard*. — S. 1875. *Une écureuse.* — S. 1876. *Sur la plage à Cayeux*; — *Une bonne pêche*. — S. 1877. *Le triage du poisson à Cayeux*; — *Soins maternels*.

* Caumont (Mlle Céline), peintre, née à Paris, élève de Mmes Thoret et Vion. — S. 1877. *Portrait du jeune S. L...*, porcelaine. — S. 1878. *Portrait de M. F. B...*, porcelaine; — *Portrait de Mme F. B...*, porcelaine. — S. 1880. *Portrait de Mlle L. C...*, émail; — *Portrait de Mme B. L...*, porcelaine. — S. 1882. *Les Cervarolles*, d'après M. Hébert, porcelaine; — *Portrait d'enfant*, porcelaine.

Caussade (Charles), peintre.(Voyez : tome Ier.) — S. 1869. *Environs de Versailles, rue prise à Cernay.* — S. 1870. *Environs de Cannes*.

* Causse (Mlle Angèle), peintre, née à Bordeaux (Gironde), élève de Mme Delphine de Cool. — S. 1872. *Les trois grâces*, d'après Raphaël, porcelaine; — *Intérieur flamand*, d'après Téniers, faïence. — S. 1873. *Le poète florentin*, d'après M. Cabanel, porcelaine. — S. 1874. *Le puits qui parle*, d'après M. Vély, porcelaine. — S. 1879. *Mauresque*, d'après M. Richter, porcelaine.

Cauvin (Édouard), peintre. (Voyez : tome Ier). — S. 1869. *Marine, Méditerranée*. — S. 1870. *Effet de lever de soleil sur la côte Sainte-Marguerite aux environs de Toulon*, aquarelle; — *Le golfe de Balaguier, rade de Toulon, effet de crépuscule*, aquarelle. — S. 1872. *Vue prise sur les bords de l'Aveyron, effet de matin*, aquarelle. — S. 1874. *Halte de bohémiens à la Crau-d'Arles*, aquarelle. — S. 1876. *Aux Ambiers, environs de Saint-Nazaire* (Var); — *Aux environs d'Arles*, aquarelles. — S. 1878. *Gorges d'Ollioules* (Var); — *La madrague du port de Saint-Nazaire par un grain*, aquarelles.

* Cauvin (Mlle Marie), peintre, née à Avesnes (Nord), élève de Mlles C. Guenez et Remy. — S. 1878. *Portrait de M. D...*, porcelaine. — S. 1879. *Portrait de Mme Cauvin*, porcelaine. — S. 1880. *Portrait de M. Ringuet*, porcelaine.

Cavaillé (Pierre-Paul), peintre. (Voyez : tome Ier). — S. 1869. *Portrait de Mme la baronne de Saint-R...*; — *Portrait de M. J. Massenet.* — S. 1870. *Portrait de M. G. L...*; — *Portrait de M.***.* — S. 1874. *Portrait d'enfant*. — S. 1875. *Portrait de M. C. Massenet*; — *Portrait du marquis de Chérisey*; — *Portrait de M. V. Dupré.*

Cavaillé (Mme), née Julie Massenet, peintre. (Voyez : tome Ier). — S. 1870. *Portrait de M. C...*; — *Portrait d'enfant*. — S. 1872. *Portrait de M.***.* — S. 1874. *Portrait de Mme***.* — S. 1876. *Jeune fille à la fontaine*. — S. 1877. *Le premier portrait*; — *Portrait de M.***.* — S. 1880. *Le problème*. — S. 1881. *Pepito, tête d'Italienne.*

Cavelier (Pierre-Jules), sculpteur. (Voyez : tome Ier). — S. 1869. *François Ier, statue bronze*, (pour la cour centrale de l'hôtel de ville de Paris). — S. 1873. *F. Duban, buste marbre* (Ministère des Beaux-Arts). — S. 1879. *Portrait du docteur R. M...*, buste bronze.

* Cayart, architecte. De 1701 à 1705, il reconstruisit l'église française de Berlin, sur le modèle du fameux temple protestant de Charenton, bâti par de Brosse et démoli en 1685. Lance, *Les Architectes français*).

* Cayla (Jules-Joseph), peintre, né à Lunas (Hérault), élève de M. E. Michel. — S. 1878. *Vue de l'étang de Lairolles* (Hérault). — S. 1880. *Les bords de la Bièvre à la Glacière.*

* Cazanon (Michel-J.), peintre, né en 1814. — S. 1839. *Portrait d'homme*. — S. 1843. *Vue prise près de Gênes*; — *Vue prise près de Pausilippe, golfe de Naples.* — S. 1844. *Une marine*; — *Vue prise à Corbeil.* — S. 1845. *Vue de Morne-Jaillet et San-Fernando-Naparime, île de la Trinitad.* — S. 1846. *Vue prise aux environs de Naples, en bas de Pausilippe*; — *Plage de Luques, Calvados.* — S. 1847. *Plage de Calvados*; — *Vue près de Poissy*; — *Petit fort dans la Méditerranée.*

* Cazamajor (Mme Victorine), peintre, née à Paris, élève de MM. Couture et Léon Cogniet. — S. 1868. *Le coin du feu.* — S. 1873. *Auber*, miniature.

* Cazaux (Charles), architecte, né à Paris, élève de MM. Lacroix et Génain. — S. 1875. *Projet pour l'église du Sacré-Cœur, à Montmartre, cinq châssis* (réexp. en 1878). (Ce projet a obtenu une prime au concours ouvert en 1874.) — *Église de Bernières* (Calvados), deux châssis. — S. 1876. *Sépulture appartenant au comte de P...*; *Projet de tombeau pour Frédérick Lemaître*. — S. 1880. *Projet de restauration de Château-Guillaume* (Indre), huit châssis. — Exposition Universelle de 1878 : *Projet d'école normale à construire à Versailles*, trois châssis. (Ce projet a obtenu une prime au concours ouvert en 1877); — *Étude d'un avant-projet d'église votive au culte spécial du Sacré-Cœur, à élever sur une hauteur dans Paris*, quatre châssis.

* Caze (Louis), peintre, né à Paris, élève de M. Franque. — S. 1879. *Portrait de M. J. Gaudet.* — S. 1880. *Portrait de M. O...*; — *Portrait de Mlle C. M...* — S. 1881. *Portrait de M. le docteur Obled.* — S. 1882. — *Portrait de Mlle M. V...*

Cazes (Romain), peintre, mort en 1881. (Voyez : tome Ier). — S. 1869. *Le printemps*; — *Six dessins même numéro : Bernardines du refuge d'Anglet, près Biarritz.* — S. 1870. *Mission des apôtres* (Préfecture de la Seine). — S. 1877. *Escalier dans un palais en ruines à Fontarabie* (Espagne), fusain; — *Femmes auprès d'un puits, à Fontarabie*, fusain. *Les trois vertus théologales*, peinture. — S. 1878. *Sapho*; — *Portrait de Mlle M. P...* — S. 1879. *Un puits dans une rue de Fontarabie.* — On doit encore à cet artiste : Les peintures du chœur de l'église Notre-Dame de

Clignancourt ; — la chapelle de Saint-Ignace à l'église du Jésu ; — les peintures du chœur de l'église Saint-François-Xavier ; — la chapelle du chœur de l'église Notre-Dame, à Bordeaux.

* Cazin (Jean-Charles), peintre, né à Samer (Pas-de-Calais), élève de M. Lecoq de Boisbaudran. — S. 1876. *Le chantier*, peinture à la cire. — S. 1877. *La fuite en Égypte*, peinture à la cire. — S. 1878. *Le voyage de Tobie*, gouache, cire et pastel. — S. 1879. *Le départ*, cire et pastel ; — *L'Art*, panneau faisant partie de la décoration d'un plafond (appartient à M. Lerolle). — S. 1880. *Ismaël ; — Tobie ; — La Terre*, cire et pastel. — S. 1881. *Souvenir de fête ; — Un poste de secours*, cire et pastel (appartient à M. Ch. H...).

* Cazin (Mme), née Marie Guillet, peintre, née à Paimbœuf (Loire-Inférieure), élève de Mme Peyrol-Bonheur et de M. J. C. Cazin. — S. 1876. *Un étang en Picardie*. — S. 1877. *Village de pêcheurs*. — S. 1878. *Le matin sur la côte*. — S. 1879. *Femme romaine*, dessin. — S. 1880. *Anes en liberté ; — Tristesse*, dessin. — S. 1881. *L'enfant*, dessin ; *— Le contre-maitre*, dessin. — S. 1882. *Tristesse*, masque bronze.

* Cederstoum (Gustave baron de), peintre, né à Stockholm, élève de M. Bonnat et de l'École française ; méd. 2ᵉ cl. 1878 (E. U.). — S. 1874. *Epilogue*. — S. 1876. *Portrait de M****. — S. 1880. *Charles XII au passage du Dnieper*. — S. 1881. *Enrôlement sous Charles VII*. — S. 1882. *Bonne étape*.

* Ceineray, architecte. Il fit avec son confrère Crucy (voyez ce nom), la décoration de la place Louis XVI, à Nantes.

* Celers (Zacharie de), architecte. En 1531, il reconstruisit les halles d'Amiens, détruites l'année précédente par un incendie. — (Consultez : Goze, *Rues d'Amiens*.)

* Cellié (Mlle Julie), peintre, née à Paris, élève de Mme M. Rélin. — S. 1878. *Le passage du gué*, d'après Bouguereau, éventail gouache. — S. 1879. *L'agneau nouveau-né*, d'après Bouguereau, éventail gouache. — S. 1881. *Portrait de Mlle C...*, porcelaine ; — *Portrait de Mlle J. C...*, porcelaine.

Cellier (Jules-Henri), peintre. (Voyez : tome Iᵉʳ) — S. 1868. *Portrait de Mlle M. S...* — S. 1870. *Portrait de M. T...* — S. 1874. *Portrait de Mme J. C...* — S. 1876. *Portrait de Mme V. C...* — S. 1877. *Louise*. — S. 1880. *Portrait de M. A. Grard*. — On doit en outre à M. Jules Cellier : *Le portrait du statuaire Bra*, et celui du *sauveteur Quéter*, placés au musée de Douai ; — *Le Christ en croix*, à l'église de Vis-en-Artois ; — quinze toiles représentant *les mystères du Rosaire*, et la décoration de toute l'église d'Ecourt-Saint-Quentin (Pas-de-Calais), dans le style du treizième siècle ; — *Décoration de la chapelle des Bernardines*, à Douai, y compris quatre grandes figures de *saintes* ; — *Décoration de la chapelle de la Vierge*, à l'église Saint-Jacques de Douai ; — *Décoration de la chapelle des Carmélites de Douai ; — Décoration de l'église de Dorignies ; — Douai : sujet du chœur. L'assomption : — La mort de saint Joseph ; — Décoration du chœur de l'église de Waziers-lez-Douai. — Les quatre évangélistes ; — Le portrait du cardinal Régnier*, pour le réfectoire du collège Saint-Jean à Douai ;

— *Les évangélistes* pour l'église d'Etaing (Pas-de-Calais) et *décoration de cette église* ; — *Les évangélistes*, *décoration du chœur de l'église de Lewarde, près Douai ; — Décoration de l'église de Buironfosse* (Aisne) ; — *Décoration de l'église de Ferm-Nord-Saint-Martin ; — Décoration de la grande salle des fêtes et de toute la mairie de Douai ; — Décoration de la salle de spectacle et de la grande partie des décors de la scène*, de 1851 à 1880.

* Célos (Henri), peintre, né à Sèvres (Seine-et-Oise), élève de MM. Jérôme et J. Dupré. — S. 1877. *Le Champ-au-Loup, souvenir de Vétheuil ; — Les bords de la Seine, le soir, souvenir de Vétheuil*, dessin. — S. 1878. *Une belle journée de mars sur la lisière du bois de Sèvres ; — Les derniers beaux jours ; — L'hiver*, faïence. — S. 1879. *Les bords de l'Aisne à Jaulzy* (Oise), faïence. — S. 1880. *Côtes de Vétheuil*. — S. 1881. *Un soir d'automne en Picardie*. — S. 1882. *Une rue de Vélizy* (Seine-et-Oise).

* Célos (Mme), née Gabrielle-Claire-Jules Dammoux, peintre, née à Sèvres (Seine-et-Oise), élève de Mme Apoil et de M. Dammonne. — S. 1875. *La danse bachique*, d'après Watteau, porcelaine. — S. 1876. *Portrait de Mme ****, porcelaine. — S. 1877. *Portrait de Mlle Cécile C...*, porcelaine ; — *Portrait de Mlle Jeanne D...*, porcelaine. — S. 1879. *La Musique*.

* Cély (Claude), peintre, né à Paris. — S. 1877. — *Maison de village à Chailly*. — S. 1878. *Maison à Vic-sur-Cere* (Cantal). — S 1879. *Village d'Auvergne*. — S. 1880. *Vieille paysanne*.

* Cérémonie (Jean-Adolphe), sculpteur, né à Paris. — S. 1869. *Portrait de M. E. d'H...*, buste plâtre. — S. *Cheval de renfort d'omnibus*, groupe plâtre. — 1870. *Garde de Paris, ordonnance*, groupe plâtre ; — *Portrait de M. d'Herville*, buste marbre. — S. 1872. *Cheval de renfort d'omnibus*, groupe bronze. — S. 1874. *Un bœuf de halage*, plâtre — S. 1875. *Après la bataille*, statuette plâtre. — S. 1876. *Sortie de l'écurie au dépôt des omnibus*, groupe plâtre. — 1877. *Portrait de Mme G...*, médaillon terre cuite. — S. 1878. *Un cheval difficile à ferrer*, groupe plâtre. — S. 1879. *Portrait de M. S. G...*, médaillon terre cuite. — S. 1880. *Etalon percheron*, aquarelle ; — *Enfant mort d'hydrophobie*, médaillon bronze. — S. 1881. *Les trois âges du cheval*, médaillon terre cuite.

— Ceribelli (César), sculpteur, né à Rome, naturalisé français, élève de MM. Rodolini, Chelli, et de l'Académie de France à Rome. — S. 1868. *Portrait de Mme T. C...*, buste plâtre ; — *Portrait de Mme D. P...*, médaillon plâtre. — S. 1869. *L'empereur Napoléon III*, médaillon marbre. — S. 1870. *Deux médaillons plâtre bronzé même numéro : Portrait de M. N. Ceribelli ; — Portrait de M. E. B...* — S. 1873. *Portrait de Mlle Césarine Ceribelli*, buste plâtre. — S. 1874. *N. C...*, médaillon marbre (fait partie d'un tombeau du Campo-Verano à Rome). — S. 1875. *Portrait de Mlle ****, buste plâtre bronzé. — S. 1877. *Portrait de M. Émile de Girardin*, buste terre cuite ; — *Portrait du vicomte de C...*, médaillon bronze. — S. 1878. *Une jeune courtisane du dix-huitième siècle*, buste terre cuite ; — *La Vertu, seizième siècle*, buste marbre. — S. 1879.

La Méchanceté, statue plâtre ; — *Portrait du jeune Gaston Lavaissière*, buste plâtre bronzé. — S. 1880. *Portrait posthume de M. E. Carlier*, buste plâtre. — S. 1881. *Bianca Capello*, buste marbre ; — *La Méchanceté*, statue bronze. — S. 1882. *La Florentine*, buste marbre ; — *Une bouquetière*, buste marbre.

* CERMAK (Jaroslaw), peintre, né à Prague, élève de MM. Gallay, Robert-Fleury et de l'École française. — S. 1868. *Jeunes filles chrétiennes de l'Herzégovine, enlevées par des Bachi-Bouzouks et conduites à Andrinople pour être vendues.* — S. 1870. *Portrait de M. Bouquet* ; — *Portrait de Mlle de S....* — S. 1873. *Episode de la guerre de Monténégro en 1862* ; — *Chasse et pêche, souvenir de Roscoff.* — S. 1874. *Jeunes filles de l'Herzégovine menant des chevaux à l'abreuvoir* (appartient à M. Van Goch) ; — *Rendez-vous dans la montagne, Monténégro* (appartient à M. Neyt) ; — *Portrait de Mlle L. M...,* — S. 1876. *Episode du siège de Naumbourg* (appartient à M. de Ladenburg). — S. 1877. *Des Herzégoviniens de retour dans leur village pillé par les Bachi-Bouzoucks trouvent le cimetière ravagé et l'église détruite.*

*CESNRON (Achille Théodore), peintre, né à Oran (Algérie), élève de M. Bonnat. — S. 1847. *Provisions.* — S. 1878. * *Le renard et la cigogne* ; — *Pivoine et herbacées.* — S. 1879. *Fruits et fleurs ;* — *Légumes.* — S. 1880. *Au soleil* ; — *A l'ombre.* — S. 1881. *Les roses* ; — *Pavots.* — S. 1881. *La fille du jardinier ;* — *Le reposoir.*

CESSON (Victor-Etienne), peintre, né à Coincy, (Aisne), élève de M. Amaury-Duval. (Voyez : tome 1er.) — S. 1868. *Psyché,* d'après M. Amaury Duval, dessin au fusain. — S. 1876. *Portrait de Mlle M. M...,* fusain, — S. 1880. *Environs de Perpignan ;* — *Vue prise au Géant de Montpreux, près Coincy (Aisne).*

CHABAL-DUSSURGEY (Pierre-Adrien), peintre, (Voyez : tome 1er.) — S. 1869. Deux dessins même numéro : *Liserons des haies ;* — *Mourille noire.* — S. 1870. Deux lithographies même numéro : *Mauve ;* — *Hortensia du Japon ;* — *Vase de fleurs orné d'une guirlande de violettes de Parme, papaver bracteatam et lilas.* — S. 1870. *Tabac ;* — *Bouillon blanc,* dessins. — S. 1872. *Un vase de fleurs.* — S. 1874. *Panneau décoratif* (appartient à la manufacture de Beauvais). — S. 1875. *Roses, choromatelle, aubépine ;* — *Primevère.* — S. 1876. *Fleurs ;* — *Fruits.* — S. 1877. *Les émigrants,* gouache. — S. 1878. *Concordia.* — S. 1879. *«Un rosier de mon jardin »,* hiver 1879.

CHABASSOL (Mlle Marguerite), peintre, née à Vaas (Sarthe), — S. 1880. *Une faïence.* — S. 1881. *Environs de Paris,* faïence.

* CHABAT (Pierre), architecte. (Voyez : tome 1er.) — S. 1868. Douze aquarelles, même numéro : 1° *Temple de Vesta à Tivoli.* Vue et détails ; 2° *Colonne de fonte dans la nouvelle salle de lecture de la Bibliothèque Impériale ;* — 3° *Travée de la galerie des Rois à Notre-Dame de Paris ;* — 4° *Détails de l'ordre du pavillon central des Tuileries ;* — 5° *Porte grecque à Cafalu (Sicile) ;* — 6° et 7° *Porte d'Auguste à Pérouse (Italie) :* — 8° et 9° *Porte du temple d'Hercule à Cora (Italie) ;* — 10° *Colonnes et chapiteaux égyptiens à Thèbes ;* — 11° *Tombeau de Theron à Agrigente (Sicile) ;* — 12° *Amphithéâtre Flavien à Rome.* — S. 1869. *Temple de Vesta à Tivoli,* frontispice. — S. 1873.

Porte de l'église Saint-Maclou à Pontoise. — S. 1878. *Eglise de Villers (Oise) ;* — *. Tombeau à Saint-Leu-Taverny. (Seine-et-Oise).*

CHABAUD (Félix-Louis), sculpteur. (Voyez : tome 1er). — S. 1869. *La Nuit,* statue bronze (lampadaires pour l'extérieur du Nouvel-Opéra) ; — Deux médailles même numéro : *La préfecture de Marseille,* cliché bronze, face et revers ; — *l'Industrie.* — S. 1879. *Ange,* statue plâtre (pour un monument funèbre).

* CHABERT, (Pierre-Alexandre), architecte, né à Paris, élève de MM. Morot et Lossereau. — S. 1881. *Chapelle sépulcrale transportable en fer et pierre dure pour la famille de Carapébus,* élevée en 1879 dans le cimetière de Rio-de-Janeiro.

* CHABON (Emile-Delphes), peintre, né à Nantna (Ain), élève de MM. Signol et Gérôme. — S. 1868. *Christ mort ;* — S. 1869. *Bacchante endormie.* — S. 1876. *Au pain sec.* — S. 1877. *La petite mère.* — S. 1881. *Suites du jeu.*

* CHABRIÉ (Charles), sculpteur, né à Paris, élève de MM. Jouffroy et Chevilliard. — S. 1868. *Portrait de M. E. C...,* buste bronze. — S. 1870. *Rêverie d'enfant,* statue plâtre. — S. 1874. *Rêverie d'enfant,* statue marbre (réexp. en 1878). (Ministère des Beaux-Arts.) — *Mélantho,* statue plâtre. — S. 1875. *Sapho,* buste marbre ; — *Un solo,* statuette terre cuite. — S. 1878. *Maison de Théodore Rousseau à Barbizon,* peinture. — S. 1879. *Portrait de M. E. R...,* buste terre cuite. — S. 1882. *Portrait de Mme P. J...,* buste terre cuite et marbre.

* CHABROL (Mlle Nelly de), peintre, née à Nevers (Nièvre), élève de Mme Trébuchet et de M. Delorme. — S. 1876. *Portrait de Mme ***,* porcelaine. — S. 1877. *Portrait du vicomte de C...,* médaillon plâtre bronzé.

CHABRY (L), peintre. (Voyez : tome 1er). — S. 1869. *Temps de pluie en automne sur l'étang de Lacanau (Gironde) ;* — *Coupe de bois dans les landes de la Gironde.* — S. 1870. *Marais d'Andernas (Landes), effet de crépuscule.* — S. 1872. *Troupeau dans un chemin de Saint-Georges-de-Didonne (Charente-Inférieure).* — S. 1873. *Chemin dans un bois (Gironde) ;* — *Lisière de bois (Gironde).* — S. 1874. *Un ravin à Olhette (Basses-Pyrénées) ;* — *Petit gave à Olhette.* — S. 1875. *Côtes de Saintonge, golfe de Gascogne ;* — *Les chênes des Bretons dans le parc de Carnine (Lot-et-Garonne).* — S. 1876. *Bords de l'Autenne à Richemond (Charente).* — S. 1877. *La gorge de Riou-Mayou à Tramesaigne (Hautes-Pyrénées) ;* — *Le lac d'Orédon (Hautes-Pyrénées).* — S. 1878. *Le pic de Glarabide, vallée de Riou-Mayou ;* — *Les hauteurs de la Vallière un soir d'automne.* — S. 1879. *Marais des landes de Gascogne un soir d'automne ;* — *Côtes de Saintonge un beau matin par un temps de pluie.* — S. 1880. *La roche isolée à Valière (Golfe de Gascogne) ;* — *Au mois d'avril à Valière.* — S. 1881. *Dans la vieille forêt de Buch (Landes) automne, étude d'après nature* (appartient à M. Ed. Morange). — S. 1882. *Ruines de Thèbes (Haute-Egypte) à une journée de Rhamsin, vent du désert.*

* CHAFFAULT (Mme la comtesse du), peintre, née à Montbéliard (Doubs), élève de MM. Soyer et Bourgeois. — S. 1881. *Jehan l'esveillé, roy de la Basoche,* émail ; — *Chevalier allemand,* émail. — S. 1882. *Louis XI à Toulouse,* émail.

Chagot (Edmond), peintre. (Voyez : tome I^{er}). S. 1868. *Moleta, barque de pêche portugaise à l'embouchure du Tage ; — Plage de Belem, Lisbonne le matin ; — Pêcheur raccommodant ses filets, intérieur à Etretat, aquarelle.* — S. 1869. *Une rue au Caire ; — Épisode de la bataille de Lépante, 1571, aquarelle ; — Moleta, barque de pêche portugaise, aquarelle.* — S. 1870. *Vieux moulin de la Richardaye, bords de la Rance ; — Les grèves de Saint-Briac à marée basse, côte nord de la Bretagne.* — S. 1870. *Musicien arabe, aquarelle.* — 1874. *L'anse de la Claire, dans l'île de Noirmoutier, aquarelle ; — Le sentier du Tambourin, île Noirmoutier, aquarelle ; — Vue de Noirmoutier, prise de la Barbeaudrie, aquarelle.* — S. 1875. *Water-Lane de Moulin-Huet à Guernesey, aquarelle.* — S. 1876. *Vallon de Petit-Bot, dans l'île de Guernesey, aquarelle ; — Marchands potiers au Caire, aquarelle.* — S. 1877. *Vues prises en Zélande, île de Walkeren, aquarelles réexp. en 1878. — Un tourneur au Caire, aquarelles.* — S. 1879. *Sloop anglais en danger sur les brisants de Roquaine, île de Guernesey ; — Lac de Retournemer ; — Vallée aux environs de Gérardmer (Vosges), trois aquarelles ; — Longemer ; — La frontière d'Alsace, trois aquarelles.* — S. 1879. *La vallée de Saint-Pierre à Jersey, aquarelle ; — Vues des environs de Grève-de-Lecq à Jersey, trois aquarelles.* — S. 1880. *Environs de Cannes et d'Uriage, aquarelles ; — Villeneuve d'Uriage (Isère), aquarelle.* — S. 1881. *Le canal Vanacsel et le Rio S. Barnaba à Venise, aquarelle ; — Vue de Venise, aquarelle.* — S. 1882. *Trois vues de Salins (Jura) prises sur les bords de la Furieuse, aquarelles ; — Trois vues d'Italie, Ischia, Capri et Venise, aquarelles.*

* Chahuneau (Ferdinand), graveur, né à Averdon (Loir-et-Cher), élève de M. Gusman. — S. 1881. *Paysage, soleil levant, d'après A. Smith, gravure sur bois.* — S. 1882. *Une esclave, d'après M. Duravé (pour le Tour du Monde).*

Chaigneau (Ferdinand), peintre. (Voyez : tome I^{er}.) — S. 1868. *Basse-cour.* — S. 1869. *La rue de Barbizon, effet du soir ; — Hêtres et chênes de Bas-Bréau, forêt de Fontainebleau.* — S. 1870. *Troupeau de moutons en plaine ; — Bergère et moutons en hiver. — Moutons aux champs, aquarelle,* (appartient à M. Hoschedé) ; — *Intérieur de forêt au Bas-Bréau, aquarelle,* (appartient au même). — S. 1872. *Moutons sous bois ; — Dans le Bas-Bréau.* — S. 1873. *Paysage et animaux ; — La Barbizonnière, effet de soir.* — S. 1874. *Berger fuyant l'orage, plaine de Barbizon.* — S. 1875. *La rentrée au parc.* — S. 1876. *Le matin ; — Le soir.* — S. 1877. *Le troupeau du monastère, ferme et chapelle de Bandelue (Seine-et-Marne) ; — La route des Laryons, forêt de Fontainebleau ; — Les rochers du Jean-de-Paris, forêt de Fontainebleau* (réexp. en 1878) ; — *Sous bois dans la forêt de Fontainebleau, aquarelle.* — S. 1878. *La ferme de Barbizon ; — La plaine ; — Quatre aquarelles : Paysages.* — S. 1879. *L'étoile du berger ; — Le champ de sarrasin ; — Trois aquarelles : Paysages ; — Bords de la Seine, île de la Grande-Jatte, pastel ; — Trois gravures : La meule ; — La nuit ; — La ferme.* — S. 1880. *Aux champs.*

Chaignon (Alphonse), peintre. (Voyez : tome I^{er}.) — S. 1868. *Vue de Quimperlé.* — S. 1876. *Un carrefour, faïence ; — Bords du Rhin, faïence.* — 1877. *Environs de Caen, faïence.* — S. 1878. *Aux environs de Strasbourg, faïence.* — S. 1879. *Vue de Vitré, faïence.* — S. 1880. *Bords du Loing, faïence ; — Une vieille rue à Blois, faïence.*

* Chaillery (Eugène-Louis), peintre, né à Angers (Maine-et-Loire). — S. 1870. *Daphnis et Chloé, d'après Gérard ; — Vierge, d'après Raphaël, porcelaines.* — S. 1879. *Apprêts de confitures ; — Giroflée.* — S. 1880. *Aiguière et armure.*

* Chaillery (Mlle Laure), peintre, née à Rochefort-sur-Loire (Maine-et-Loire), élève de J. Richard. — S. 1868. *Têtes de jeunes filles, porcelaine.* — S. 1869. *L'Innocence, d'après Greuze, porcelaine ; — L'Amitié, d'après M. Bouguereau, porcelaine.* — S. 1875. *Portrait de M. A. L..., porcelaine.*

* Chaillou (Narcisse), peintre, né à Nantes, (Loire-Inférieure), élève de M. Bonnat. — S. 1870. *Un amateur de musique ; — Un mendiant.* — S. 1872. *Un enterrement en Transylvanie ; — Un marchand de rats, souvenir du siège de Paris.* — S. 1873. *« Au voleur ! » Souvenir de Transylvanie ; — L'Assistance publique à Paris.* — S. 1874. *Une alerte, francs-tireurs en Alsace.* — S. 1875. *Petit mangeur de pastèques.* — S. 1876. *La première neige, souvenir de Hongrie.* — S. 1877. *La répétition générale.* — S. 1878. *Portrait de M. *** ; — L'étang de Poquelin à Plessis-Belleville.* — S. 1879. *Avant la prise.* — S. 1880. *Première barbe ; — Entre deux coups de marteaux.* — S. 1882. *Portrait de Mlle C... ; — Portrait de ma nourrice.*

Chaine (Henri), architecte, né à Barcelone (Espagne) de parents français, élève de MM. Harpignies et Pascal. — S. 1870. *Projet de chapelle pour les Petites-Dalles (Seine-Inférieure), huit dessins.* — S. 1877. *Chaumière normande, aquarelle.* — S. 1878. *Vue prise dans la Gorge-des-Martinets, près Villefranche (Aveyron), aquarelle.* — S. 1879. *Rochers à marée basse, aquarelle.* — S. 1881. *Église de Saint-Gilles (Manche), état actuel, deux feuilles.*

* Chaine (Jules), sculpteur, né à Paris, élève de MM. Laynaud et Halon. — S. 1877. *Portrait de M. L..., buste terre cuite.* — S. 1878. *Portrait de M. ***, buste terre cuite.*

* Chaix (Mme Désirée), peintre, née à Paris, élève de M. Corot. — S. 1870. *La petite liseuse.* — S. 1879. *Un coin de jardin.* — S. 1880. *Dans les champs.*

* Chalambert (Marie-Alexandre-Abel), peintre, né à Paris, élève de MM. J. Boulanger et J. Lefebvre. — S. 1877. *Maraudeurs, panneau décoratif.* — S. 1879. *Tir à l'arc, panneau décoratif.* — S. 1880. *Sainte Élisabeth de Hongrie.*

* Challard (Achille-Auguste), peintre, né à Sens (Yonne). — S. 1868. *Portrait de M. L. D..., dessin.* — S. 1869. *Portrait de M. C. V...* — S. 1876. *Portrait de M. ***. — S. 1877. *Coin de cheminée.*

* Challié (Mlle Alphonsine de), peintre, née au château de Gaultré (Deux-Sèvres), élève de M. Chaplin. — S. 1878. *Portrait de l'amiral de Chaillé.* — S. 1879. *Portrait de Mlle de B...* — S. 1880. *Premières roses.* — S. 1881. *L'écolière.* — S. 1882. *Tête d'étude.*

* CHALMANDRIER (Henri), né à Châlons-sur-Marne (Marne), architecte, élève de MM. A. Vigny et Ed. Thiérot. — S. 1882. *Relevé des deux portes de l'église de Lavannes, près Reims ;* — *Relevé des portes d'églises des villages de la Chaussée et d'Istres ;* — *Relevé des portes des églises Ecury-sur-Coole et de Nuisement-sur-Coole,* trois châssis.

* CHALMÉ (Alfred), peintre, né à Villedieu (Manche), élève de M. O. Mathieu. — S. 1868. *Portrait de M. X.* — S. 1872. *Portrait d'enfant,* émail ; — S. 1874. *Portrait de Mme **** émail.

* CHALOMAX (Jean-Baptiste), sculpteur, né à Clermont-Ferrand (Puy-de-Dôme), élève de MM. Prude et Barye. — S. 1869. *Portrait de M. le général de Chabron,* buste plâtre. — S. 1878. *Portrait de M. L. C...,* buste plâtre.

* CHALON (Louis), peintre, né à Paris, élève de MM. E. Lefebvre et G. Boulanger. — S. 1880. *Portrait de Mlle J. C...* — S. 1882. *Ma femme et mon singe.*

* CHALOT (Antoine), peintre, né à Nantes (Loire-Inférieure), élève de M. Amaury-Duval. — S. 1876. *Portrait de M. A. C...* — S. 1877. *Portrait de M. E. Bellot, graveur.* — S. 1878. *Portrait de Mlle Gilland.* — S. 1879. *Portrait de M. R. Ponsard.* — S. 1880. *Portrait de M. A. Lapointe.*

* CHAMAGNE (Nicolas de), architecte. Il reçut, de 1617 à 1618, des honoraires comme architecte de la ville de Nancy, pour les plans de boutiques élevées devant l'hôtel de ville. On lui paya en 1627 d'autres sommes pour la construction du pont Mongeat. — (Consultez : Lepage, *Archives de Nancy.)*

* CHAMBARD (Louis-Léopold), sculpteur; (Voyez : tome I^{er}). — S. 1869. *Jeune fille,* statue marbre — S. 1870. *Argus endormi par Mercure,* statue plâtre ; *L'Amour aiguisant des flèches,* statue plâtre. — S. 1872. *Rouget de l'Isle,* statuette plâtre. — S. 1874. *Marius,* statue marbre ; — *Portrait de Mlle C. C...,* buste plâtre. —S. 1875. *La première pose,* statue plâtre. — S. 1877. *Portrait de M. André,* médaillon terre cuite. — S. 1878. *L'union fait la force,* statue plâtre. — S. 1879. *Jeune Napolitain accordant sa mandoline,* statue plâtre. — S. 1880. *Portrait de Mlle C. C...,* buste terre cuite bronzée. — S. 1881. *Surprise,* groupe plâtre. — S. 1882. — *Foletta,* terre cuite. — On doit encore à cet artiste : *La fuite en Egypte,* bas-relief en pierre pour l'église Notre-Dame-de-la-Sainte-Croix, à Ménilmontant.

* CHAMBINIÈRE (Maurice), peintre, né à Niort (Deux-Sèvres) — S. 1879. *Portrait de Mme R...,* aquarelle. — S. 1880. *Portrait de M. V...,* aquarelle ; — *Tulipes,* aquarelle.

* CHAMBORD (Fernand-Maximilien de) peintre, né à Paris, élève de MM. Hodin et Lefèvre. — S. 1870. Quatre miniatures même numéro : *Portraits de Mlle Valentine d'Egbord ; — de Mlle Alice Régnault ; — de Mlle Blanche Pierson ; — de Mme N. de C...* — S. 1873. *Portrait de Mme de B...,* miniature ; — *Portrait de Mme V...,* miniature. — S. 1874. *Portrait de Mlle E. C. M...,* miniature ; — *Portrait de M. G...,* miniature. — S. 1879. *La Source.* — S. 1880. *Le repos dans l'atelier.*

* CHAMBRAY (Roland-Fréart, sieur de), architecte, né à Cambrai (Nord), mort en 1675. Ce fut lui qui ramena le Poussin de Rome à Paris. Il a publié les ouvrages suivants : *Parallèle de l'architecture antique avec la moderne, avec un recueil des dix principaux auteurs qui ont écrit des cinq ordres,* Paris, 1650, gr. in-folio, fig. — Une seconde édition du *Parallèli* a été publiée en 1702 par Emery et Michel Brunet : *Parallèle des principaux auteurs qui ont écrit sur l'architecture.* Chambray a traduit en français le *Traité de la peinture,* de Léonard de Vinci.

* CHAMBRY (Michel), architecte. Il vivait à Auch (Gers) vers le milieu du seizième siècle. Il épousa la fille de Jean Beaujeu, architecte de la cathédrale de cette ville, et fut probablement son collaborateur. — (Lafforgue, *Artistes en Gascogne).*

* CHAMERLAT (Jules-Marc), peintre. (Voyez : tome I^{er}.) — S. 1868. *L'empereur Maximilien au couvent des Capucins ;* — *Le soir de l'exécution de l'empereur Maximilien, Queretaro, 19 juin 1867.*

* CHAMOIS, architecte de la fin du dix-septième siècle, qui a construit à Paris : *L'hôtel de Louvois,* rue de Richelieu, sur l'emplacement du square qui en a conservé le nom ; — *Le couvent de la Visitation,* faubourg Saint-Germain ; — *Le couvent des Bénédictines,* de la Ville-Lévêque ; — *Le couvent des Nouvelles-Catholiques ;* — *Le château de Chaville,* près Paris, pour le ministre Louvois. (Lance, *Les Architectes français.)*

* CHAMPCLAUX (Mlle Célina Marguerite), peintre, née à Neuilly-le-Réal (Allier), élève de Mme Thoret et de MM. Dessart et Blanchard. — S. 1877. *Portrait de Mme la comtesse de N...,* porcelaine ; — *Vase de fleurs,* faïence. — S. 1878. *L'enlèvement de Psyché,* d'après Prud'hon, faïence ; — *Bouquet,* gouache. — S.1880. *Fleurs,* faïence ; — *Portrait de Mlle M. C...,* porcelaine.

* CHAMPCLAUX (Mlle Hyacinthe-Constance), peintre, née à Neuilly-le-Réal (Allier), élève de Mme Thoret et de MM. Dessart et Blanchard. — S. 1877. *Vase de fleurs,* faïence. — S. 1878. *Bouquet,* gouache ; — *Héloïse et Abeilard,* porcelaine. — S. 1880. *Fleurs,* faïence. — S. 1882. *Les deux sœurs,* faïence ; — *Fleurs,* faïence.

CHAMPEAUX (Octave de), peintre, né à Orléans (Loiret), élève de MM. Diaz et J. Dupré. (Voyez : tome I^{er}). — S. 1868. *Vue prise en automne dans la forêt de Fontainebleau.* — S. 1869. *Vue prise à Honfleur, soleil couchant ;* — *Vue dans la forêt de Fontainebleau.* — S. 1870. *Vue du Pont-Royal à Paris ;* — *Le port du Lido à Venise.* — S. 1876. *Ruines du temple de Janus à Autun.* — S. 1877. *Bords de l'Arroux à la Roche-Mouron* (Saône-et-Loire) ; — *Marée basse près Honfleur ;* — *Vallée de Troëmeur, chapelle de Sainte-Barbe,* dessin ; — *Sites pris en Bretagne,* dessins. — S. 1878. *Près de Lézardrieux* (Côtes-du-Nord) ; — *La plaine de la Napoule et les montagnes de l'Estérel ;* — *Environs de Cayeux,* deux dessins ; — *Quatre croquis.* — S. 1879. *Plage de Vasouy* (Calvados) ; — *Côtes de Normandie au crépuscule ;* — *Souvenirs de Bretagne,* quatre dessins ; — *Environs d'Autun,* deux dessins. — S. 1880. *Récolte de varech au sillon de Talberg ;* — *Vallée de Troëmeur (Bretagne)* ; — *Deux dessins d'après nature.* — S. 1881. *L'automne en forêt ;* — *Marée basse, — Clair de lune ;* —

Etudes d'après nature, dessins ; — *Etudes faites à Salin-du-Béarn*, dessin. — S. 1882. *Matinée dans le port de Venise ; — Venise vue du Lido*, aquarelle ; — *Quatre vues de Venise*, aquarelles.

* Champigneulle (Charles), sculpteur, né à Metz (Moselle), élève de M. Cavelier. — S. 1878. *Moïse*, statue plâtre. — S. 1879. *Jeanne d'Arc*, statue plâtre (pour le monument de Bermont, près Domrémy).

* Champin (Mme Amélie),peintre, née à Paris, élève de M. Wappers. — S. 1877. *Enfants*, d'après M. Prud'hon, faïence. — S. 1878. *Amours*, d'après Boucher, émail. — S. 1880. *Pater noster qui es in cœlis*, faïence.

* Champion (Edme-Théodore). peintre, né à Paris, élève de M. Touillon. — S. 1869. *Vue prise en Picardie*. — S. 1870. *L'automne, Normandie. — Plaines en Normandie*. — S. 1874. *Souvenir d'Auvergne*. — S. 1875. *La plaine*. — S. 1876. *Auvergne*. — S. 1877. *Le Sancy ; — Site en Limousin*. — S. 1878. *Vallée de la Rue* (Limousin). — S. 1880. *Vue d'Auvergne; Fleurs de printemps*, aquarelle ; — *Fleurs d'automne*, aquarelle. — S. 1882. *Un chemin en Auvergne*.

* Champlain, architecte. Il vivait dans le dix-septième siècle ; il construisit *l'hôtel Dodun*, rue Richelieu, à Paris. (Lance, *Les Architectes français*.)

* Champollion (Eugène-André),graveur, né à Embrun (Hautes-Alpes), élève de MM. Gaucherel et Hédouin. — S. 1876. *Le papillon*, d'après M. Fortuny, eau-forte ; — cinq eaux-fortes : *En embuscade*, d'après M. Kaemmerer ; — *Allant à l'école*, d'après Mlle J. Bole ; — *Un frère quêteur*, d'après Zamacoïs ; — *Portrait de Mlle R. L...* ; — *Portrait de Mme A. S...* — S. 1877. *Marocains jouant avec un vautour*, d'après M. Fortuny ; (pour l'*Art*, réexp. en 1878). — S. 1878. *La femme hydropique*, d'après Gérard Dow, gravure ; — *Baromètre en bois sculpté, composition de M. Bourdelaye*, gravure (pour l'*Art*). — S. 1879. *Le choix du modèle*, d'après M. Fortuny (pour l'*Art*) ; — *Paysanne italienne*, d'après le même, gravures. — S. 1880. *Portrait de Mlle Sarah-Bernhardt*, d'après M. Bastien Lepage,eau-forte ; — *Dans le coin du jardin*, d'après M. Casanova, eau-forte. — S. 1881. *L'embarquement pour l'île de Cythère*, d'après Watteau, gravure. — S. 1882. *Le décavé*, d'après M. Orchardson, eau-forte (pour l'*Art*) ; — *La glorification de la loi*, d'après M. P. Baudry (pour M. Jouaust), eau-forte.

* Chancel (Abel), architecte, né à Paris, élève de MM. C. Dufeux et Moyaux. —S. 1870. *Projet de reconstruction de la façade de l'église Saint-Eustache à Paris*, trois dessins. — S. 1878. *Relevé de l'église de Gonesse* (Seine-et-Oise), quatre châssis (appartient à l'Ecole des beaux-arts). — S. 1882. *Hôtel de peintre*, trois châssis.

* Chancel (Adrien-Pierre-Anthelme), architecte, né à Paris, élève de MM. C. Dufeux, Joyau et Moyaux ; méd. 3e cl. 1879. — S. 1879. *Projet d'église cathédrale*, cinq châssis.—S. 1880. *Projet de fontaines à l'angle de deux rues*. — S. 1881. *Salle des Pas-Perdus pour une cour d'appel*, deux châssis.— *Projet de monument commémoratif à élever sur l'emplacement de l'Assemblée Constituante de 1789 à Versailles*, deux châssis. — S. 1882. *Intérieur de la cathédrale de Pise*.

Chandelier (Jules),peintre. (Voyez tome Ier.) — S. 1868. *La Seine à Vores ; — Le moulin de Favière*, aquarelle ; — *Venise*, aquarelle.

* Chanet (Henri), peintre, né à Paris, élève de MM. Giard, Bonnat et J. Goupil. — S.1874. *Livres et objets divers*. — S. 1875. *Portrait de Mme V... ; — Jeune seigneur russe*. — S. 1876. *La petite maman..* — S. 1877. *Portrait de l'auteur ; — Portrait de Mme ****. — S. 1878. *Portrait de Mme H. C... ; — Une visite le jour de l'an*. — S. 1679. *Le 24 avril 1617 ; — Portrait « de ma mère »*. — S. 1880. *Un gamin de Paris ; — Poupée improvisée*. — S. 1881. *Le peintre de portraits*. — S. 1882. *Médora* (appartient à M. Thomas).

Chanson (Emile-Charles), peintre. (Voyez : tome Ier.) — S 1870. *Jeune fille*, porcelaine ; — *Hésitation*, faïence. —S. 1872. *La source*, d'après Ingres, émail ; — *L'Alsace*, d'après Henner, émail.

* Chantérac (François de), peintre, né à Paris, élève de M. J. Noël. — S. 1879. *Saint-Claude ; — Chemin de Saint-Claude*. — S. 1880. *Sentier ; — Prairie de Mello.*.

* Chanton(Mme),née Louise baronne Tristan-Lambert, peintre, née à Paris, élève de MM. Jeannin et Bergeret. — S. 1878. *Après la pêche ; — Pivoines blanches*. — S. 1879. *Reines-marguerites ; — Un panier de pommes*. — S. 1880. *Dans la cuisine ; — Pivoines*. — S. 1881. *Un coin de marché*, (Fontainebleau). — S. 1882. *Pivoines* (appartient à M. A...)

* Chantron (Alexandre-Jacques), peintre, né à Nantes (Loire-Inférieure), élève de M. Pirot. — S. 1877. *Le Christ à la colonne* ; — *Un bouquet de fleurs*. — S. 1878. *Loin de la patrie*. — S. 1879. *Jeanne qui rit et Jean qui pleure*. — S. 1880. *Nature morte ; Portrait de M. F. O...* — S. 1881. *Portrait de Mlle S...*. — S. 1882. *Fleurs*.

* Chanut (Alfred), peintre, né à Bourg (Gironde), élève de M. Bonnat. — S. 1878. *Saint Jérôme*. — S. 1879. *Saint Sébastien, martyr*. — S. 1880. *Le bon Samaritain*. — S. 1882. *Chasseurs à l'auberge*.

* Chapelet (Mlle Marie), peintre, née à Pesmes (Haute-Saône), élève de Mme Algrain. — S. 1877. *La faucheuse*, d'après M. Bouguereau, gouache. — S. 1878. *La Vierge et l'enfant Jésus*, d'après M. E. Hébert, gouache.

* Chapelin (Paul-René) architecte, né à Paris, élève de son père et de MM. Boitte et Daumet. — S. 1882. *Nef de l'église de Nogent-le-Roi* (Eure-et-Loir) ; — *Restitution de la voûte en bois à la Philibert Delorme*, par feu A. Chaplin.

* Chaperon (Eugène), peintre, né à Paris, élève de MM. Pil et H. Lehmann. — S. 1878. *Egarés !* — S. 1879. *Un poste à la Cosaque, grandes manœuvres de 1878*. — S. 1880. *A l'aube*. — S. 1881. *En batterie*. — S. 1882 *Waterloo, épisode de la ferme de Hogemont*.

Chaplain(Jules-Clément),graveur en médailles; Méd. 1870 ; méd. 2e cl. 1872 ; ✻ 1877 ; méd. 1re cl. 1878. (E. U.) (Voyez: tome Ier) — S. 1869. *Une jeune romaine*, dessin ; — *Femme de la campagne de Rome*, dessin ; — Médaillons et médailles même numéro: *Médaille commémorative de l'Exposition Universelle de 1867 face et revers* (maison de l'Empereur) ; — *Médaillon plâtre du jeton de présence de la Commission de dessin*

(Préfecture de la Seine); — *Portrait de M. Robert Robert-Fleury*, médaillon bronze; — *Portrait de Mme Carolus-Duran*, médaillon bronze. — S. 1870. *Portraits de Mlle M. B...; — de Mlle N. R...*, dessins mine de plomb. — S. 1872. *Portrait d'une carmélite*, dessin; — *Portrait de M. Joyau*, dessin; — *La résistance de Paris 1870-1871*, médaille modèle plâtre et épreuve argent, face (réexp. en 1878); — *Portrait de Mlle L. V..*, médaillon plâtre. — S. 1873. *Portrait de M. P. T...*, dessin; — *Portrait de Mme***, dessin; — *L'Enseignement primaire*, médaille modèle et épreuve plâtre (appartient au comte Armand); — *Médaille d'honneur des Salons*, modèle plâtre. — S. 1874. *Une muse*, dessin (appartient au docteur Deleschamps); — *Médaille commémorative de la Commission du mètre* (Ministère du Commerce, réexp. en 1878); — *L'Enseignement primaire*, médaille (réexp. en 1878); — *Médaille d'honneur des Salons* (Ministère des Beaux-Arts, réexp. en 1878). — S. 1875. *Portrait de Mlle J. M...*, dessin; — *Armes de la ville de Paris*, modèle plâtre épreuve argent; — *Minerve*, épreuve bronze argenté (pour la Société des études grecques, réexp. en 1878); — *Médaille de récompense pour les actes de dévouement dans les incendies*, épreuve bronze argenté (pour la Commission des monnaies, (réexp. en 1878). — S. 1876. *Portrait de Mlle M. F...*; — *Portrait de Mme L. D...*, dessins; — *Projet de médaille de récompense*, modèle plâtre; — *Médaille commémorative de l'emploi des aérostats pour la défense de Paris*, épreuve face et revers (Préfecture de la Seine, (réexp. en 1878); — *Médaille commémorative de l'église Saint-Ambroise*, épreuve face et revers (Préfecture de la Seine, réexp. en 1878); *Quatre portraits médaillons*. — S. 1877. *Portrait du maréchal de Mac-Mahon* avers et revers (réexp. en 1878); — *Minerve*, médaille de récompense (pour la Commission des monnaies, réexp. en 1878); — *Médaille de récompense pour les écoles de dessin* (Ministère des Beaux-Arts, réexp. en 1878); — *Portrait de Mme D. de F...*, médaille plâtre. — S. 1879. Dans un cadre : *Médaille de récompense de l'Exposition Universelle de 1878*, clichés avers et revers; — dans un cadre : *Médaille de récompense de l'Exposition Universelle de 1878*, modèle du revers, plâtre. — S. 1881. *Portrait de Mme C. M...*, dessin; — *Médaille de récompense pour les lauréats du Conservatoire de musique et de déclamation*, modèle plâtre (Ministère des Beaux-Arts); *Médaille de récompense pour les soins apportés aux enfants du premier âge*, modèle plâtre (Ministère de l'Intérieur). — S. 1882. Un cadre contenant trois médailles : *Médailles de récompense des lauréats de l'Exposition internationale d'Electricité*; — *Médaille de récompense pour les soins apportés aux enfants du premier âge*; — *Médaille de récompense pour les lauréats du Conservatoire de musique et de déclamation*.

* CHAPLIN (Charles), peintre et graveur. (Voyez : tome Ier.) — S. 1869. *Portrait de Mme P...*; — *Premiers liens*; — *La jeune veuve*, dessin (appartient au baron de Boissieu); — *La mandoline*, aquarelle. — S. 1870. *L'enfant*; — *Jeune fille tenant un plateau*. — S. 1873. *Portrait de Mme D...*; — *Haidée*. — S. 1874. *Portrait de Mme***. — S. 1875. *Roses de mai*; — *La lyre brisée*; — *Le lever*, eau-forte. — S. 1876. *Jours heureux*; — *Portrait de Mme la baronne de V...* — S. 1877. *Portrait de Mme***; — *Portrait de M. le duc d'Audiffret-Pasquier*; — *Jours heureux*, aquarelle. — S. 1878. *Portrait de Mme la comtesse de L. B...*; — *Portrait de Miss W...* — S. 1879. *Noce juive*, d'après E. Delacroix, gravure (pour la *chalcographie du Louvre*). — S. 1880. *Tête d'étude*, eau-forte. — S. 1882. *Souvenirs*; — *Portrait de femme*.

* CHAPON (Alfred), architecte, né à Paris, élève de MM. Questel et Ohnet. (Voyez : tome Ier.) — S. 1868. *Avant-projet des expositions de Tunis et du Maroc à l'Exposition Universelle de 1867*; galerie intérieure sur la rue d'Afrique, plan, coupe, élévation; — *Avant-projet du palais du bey de Tunis* (Bardo) *dans le parc de l'Exposition Universelle*, trois dessins, même numéro.

CHAPON (Louis-Léon), graveur. (Voyez : tome Ier.) — S. 1869. *L'Immaculée-Conception*, d'après Murillo, dessin de M. de la Charlerie, gravure sur bois; — *Parrain et marraine*, d'après M. Jundt, dessin de M. Pauquet, gravure sur bois. — S. 1870. Trois gravures sur bois, même numéro; — *Le Père-Éternel chassant le chaos*, d'après Michel-Ange, dessin de M. E. Bocourt; — *La création de l'homme*, d'après Michel-Ange, dessin de M. E. Bocourt; — *La tentation et l'ange expulsant Adam et Eve*, d'après Michel-Ange, dessin de M. Bocourt (pour l'*Histoire des peintres* de M. Ch. Blanc); — Six gravures sur bois même numéro : *Deux portraits*; — *Stratonice*, d'après Ingres; — *L'enlèvement des Sabines*, d'après David; — *Vierge aux rochers*, d'après Léonard de Vinci; — *Les bergers d'Arcadie*, d'après N. Poussin, dessin de M. A. Pasquier, (pour les *Merveilles de la peinture*, par M. L. Viardot); — S. 1872. *L'adoration des Mages*, tryptique de la cathédrale de Cologne, par Stepan Lokner, dessin de M. A Pasquier, gravure sur bois (pour l'*Histoire des peintres*, — S. 1873. *L'Épiphanie*, d'après Cornélius, dessin de M. A. Pasquier, gravure sur bois, (pour l'*Histoire des peintres*). — S. 1874. *Portrait du maréchal de Mac-Mahon*, dessin de MM. E. Bicourt et E. Marin, gravure sur bois (pour le *Monde illustré*, réexp. en 1878). — S. 1875. Cinq gravures sur bois : *Plafond du grand salon d'un hôtel des Champs-Elysées*, d'après M. Baudry (pour la *Gazette des Beaux-Arts*); — Huit gravures sur bois : *Les muses du foyer du Nouvel-Opéra*, d'après M. Baudry (pour le *Monde illustré*). — S. 1876. Trois gravures sur bois : *Moïse*; — *Les tombeaux de Julien et de Laurent de Médicis*, d'après Michel-Ange; — Six gravures sur bois : *La sibylle d'Erythrie*; — *La sibylle de Libye*; — *La sibylle de Delphes*; — *Le prophète Isaïe*; — *Le prophète Daniel*; — *Le prophète Ezéchiel*, d'après Michel-Ange (pour l'*Histoire des peintres*). — S. 1877. *S. S. Pie IX*, dessin de M. Bocourt (pour le *Monde illustré*); — Trois gravures sur bois : *La danse guerrière*, d'après M. G. Boulanger; — *Portrait de Mme Pasca*, d'après M. Bonnat; — *Les hirondelles*, dessin de M. Giacometti (pour le *Monde illustré*). — S. 1878. Six gravures sur bois : *Tête de vieux faune*, d'après Michel-Ange; — *Michel-Ange*, d'après une ancienne estampe; — *Jeanne d'Arc*, d'après un dessin de M. Chapu;

— *Saint Louis et saint Thomas-d'Aquin*, d'après Angelico de Fiesole ; — *Saint Louis rapportant la couronne d'épines*, d'après H. Flandrin ; — *Sainte Claire et sainte Elisabeth de Hongrie*, d'après Martini (pour l'*Histoire des peintres*, pour la *Gazette des Beaux-Arts* et pour une édition de la *Vie de saint Louis*). — S. 1879. Trois gravures sur bois : *Le Paradis perdu*, d'après M. Gautherin ; — *Le Génie des arts*, d'après M. Mercié ; — *Corot*, dessin de M. Bocourt (pour le *Monde illustré*). — S. 1880. *Saint Jérôme*, d'après M. Georges Sauvage (pour le *Monde illustré*) ; — Trois gravures sur bois : *Tombeau de Michelet*, d'après M. Mercié ; — *Le Courage civil*, statue, d'après M. P. Dubois ; — *La Foi*, statue, d'après le même. — S. 1881. *Léon Cogniet*, d'après M. Bonnat, gravure sur bois (pour le *Monde illustré*) ; — Quatre gravures sur bois : *Saint Martin en prières devant le palais de Dacien* ; — *Prédication de saint Martin* ; — *Funérailles de saint Martin*. Dessins de M. L. O. Merson (pour l'*Histoire de saint Martin*). — S. 1882. *Henri de La Rochejaquelein*, d'après M. J. Leblant, dessin de M. J. Lavée, gravure sur bois ; — *Saint Isidore labourant*, d'après M. Luc-Olivier Merson (pour le *Monde illustré*).

* Chaponnay (Guillaume de), architecte juré du roi en l'office de maçonnerie, était, vers 1570, « contrôleur général des bastimens des Thuileries ». Ses gages étaient de 360 livres par an. (Lance, *Les Architectes français*.)

* Chapoton (Grégoire), peintre, né à Saint-Rambert (Loire), élève de MM. Soulay et Reignier. — S. 1870. *Nature morte*. — S. 1872. *OEufs et oignons*. — *Oranges*. — S. 1873. *Pommes cuites et confitures* — S. 1874. *Oseille en fleurs et roses*. — S. 1875. *Les préparatifs du baptême*. — S. 1876. *Fleurs et fruits* ; — *Couronne de roses*, gouache. — S. 1880. *Roses et sureau* ; — *Razzia faite au jardin*. — S. 1881. *Visite au verger* ; — *Tortues indiscrètes*. — S. 1882. *Sans permission*.

* Chappuis (Adolphe), graveur, né à Paris, élève de M. C. Sauvageot. — S. 1869. *Façade principale de l'église primatiale de Tolède* ; — *Entrée principale de la basilique de Saint-Vincent d'Avila* (pour les *Monumentos arquitectonicos de España*). — S. 1870. *Chambre des Lindaraja à l'Alhambra* (pour les *Monumentos arquitectonicos de España*) ; — *Façade de l'église de Saint-Gilles* (Gard), pour l'*Architecture romane*, de M. H. Révoil). — S. 1872. *Statuette* ; — *Châsse* (pour le trésor de Saint-Maurice, par M. Aubert). — S. 1881. *Caisson de plafond, Fontainebleau*, gravure d'architecture.

Chappuy (Victor), sculpteur, né à Grenoble (Isère), élève de M. Toussaint. (Voyez : tome Ier.) — S. 1869. *Le tondeur de moutons*. — S. 1870. *Sara la baigneuse*, statue plâtre. — S. 1872. *Ruth*, statue plâtre. — S. 1874. *Indiana*, statue plâtre. — S. 1875. *J. M. Cabirol*, buste marbre. — S. 1876. *Léda*, groupe plâtre. — S. 1878. *Moïse*, groupe plâtre. — S. 1879. *Moïse*, groupe marbre. — S. 1882. *La Vieillesse*, statuette plâtre.

* Chapron (Lawrence), architecte, né à Paris. — S. 1870. *Études sur l'Exposition Universelle de 1867*, cinquante-six feuilles de dessins, même numéro : *Palais d'exposition* ; — *Génie civil, mécanique, chauffage, etc., etc.*

* Chapron (Mlle Marie-Pauline), graveur, née à Paris, élève de l'École nationale et de MM. Perrichon et Trichon. — S. 1880. *Bergerie*, d'après M. Ch. Jacques. — S. 1882. *Chez les pauvres*, d'après le tableau de M. de Boucherville, gravure sur bois ; — *Cascade de Sillans*, d'après M. J. Coulange fils, gravure sur bois.

Chapu (Henri-Michel-Antoine), sculpteur ; O ✠ 1872 ; méd. d'hon. 1875 et 1877, membre de l'Institut. (Voyez : tome Ier.) — S. 1869. *Portrait de feu M. le comte Duchâtel*, buste marbre ; — *Portrait de feu M. le docteur Civiale*, buste bronze. — S. 1870. *Jeanne d'Arc à Domremy*, statue plâtre ; — *Portrait de M. F. Leplay*, sénateur, buste marbre, (réexp. en 1878). — S. 1872. *Jeanne d'Arc à Domremy*, statue marbre (réexp. en 1878 musée du Luxembourg) ; — *Clytie métamorphosée en tournesol*, statue marbre. — S. 1873. *Le comte de Montalembert*, buste marbre, (réexp. en 1878) ; — *L'abbé Bruyère*, buste marbre. — S. 1874. *Vitet*, buste marbre, (réexp. en 1878) ; — *Portrait de Mlle Sedille*, buste marbre ; — *Portrait de M. H. H...*, buste marbre. — S. 1875. *La Jeunesse*, statue marbre (doit faire partie du monument élevé à H. Regnault et aux élèves des Beaux-Arts tués pendant la guerre) ; — *Portrait de M. Questel*, médaillon bronze. — S. 1876. *Portrait de M. M...*, buste bronze ; — *Alexandre Dumas père*, buste marbre. — S. 1877. *La Pensée*, statue plâtre (modèle d'une statue qui doit être exécutée en marbre pour le monument de Daniel Stern, Mme Dargoult) ; — *Berryer*, statue marbre (pour le palais de justice (réexp. en 1878). — S. 1878. *Portrait de Mme T...*, buste marbre ; — Exposition Universelle de 1878 : *La Sécurité*, statue pierre (pour la préfecture de police) ; — *Monument à la mémoire de Berryer* (pour le palais de justice) marbre. — *Monument à la mémoire de Schneider*, bronze ; — *Portrait du comte B. de K...*, buste marbre. — *Portrait de feu Aristide Boucicaut*, buste marbre ; — *Jeune garçon*, statue marbre. — S. 1880. *Leverrier*, modèle plâtre de la statue érigée par souscription publique en France et à l'étranger ; — *Le génie de l'immortalité pour le tombeau de Jean Reynaud*, figure haut relief, plâtre. — S. 1881. *Duc*, membre de l'Institut, buste marbre ; — *Portrait de Mlle Juliette Massenet*, médaillon marbre. — S. 1882. *Le génie de l'immortalité*, figure haut relief, marbre ; — *Portrait de M. Barbedienne*, buste marbre.

* Chapuis (Hippolyte), peintre, né à Dijon (Côte-d'Or), élève de M. Cabanel. — S. 1870. *Une cuisinière*. — S. 1875. *Les derniers moments de saint Dominique*. — S. 1880. *Portrait de M. G...*

Chapuis (Honoré), peintre. (Voyez : tome Ier.) — S. 1869. *Portrait de Mlle M. C...* ; — *Vendanges dans le Jura*. — S. 1870. *Portrait de Mlle Nanci G...* — S. 1872. *Portrait du capitaine L. Huot des francs-tireurs du Doubs*. — S. 1875. *Portrait de Mlle C...* — S. 1880. *Portrait de Mlle A. C...* — S. 1881. *Mort d'Adonis*, paysage.

* Chapuy (Jean-Désiré-Baptiste-Agénor), sculpteur, né à Francheville (Eure), élève de MM. Calmels et Jouffroy. — S. 1868. *Portrait d'Edmond*

Bénard, buste plâtre. — S. 1869. *Portrait de M. E. B...*, médaillon bronze ; — *Portraits de M. et de Mme Abel de Pujol*, médaillon bronze. — S. 1872. *Portrait de M. A. G...*, médaillon marbre. — S. 1873. *Portrait de Mme la baronne T...*, buste terre cuite ; — *Portrait de M. C. Monginot*, buste terre cuite. — S. 1874. *Rieuse*, buste plâtre ; — *Portrait de Mme****, buste plâtre. — S. 1876. *Portrait de M. G. B...*, buste plâtre. — *Portrait de Mme L...*, médaillon plâtre. — S. 1877. *Portrait de Maurice Labroquère*, buste marbre. — S. 1878. *Portrait de N. André Gill*, buste plâtre. — S. 1879. « *Mon père* » buste plâtre ; — S. 1880. *Portrait de M. le professeur Pajot*, buste bronze. — S. 1881. *Portrait de Mlle A. Molin*, buste plâtre ; — *Portrait de Mme Simon Girard*, buste plâtre. — S. 1882. *Portrait de Mme Giesz*, buste marbre ; — *Rieuse*, buste marbre (appartient à Mme Giesz).

* CHARBONNEL (Jean-Louis), peintre, né à Bélinais-Paulhac (Cantal), élève de MM. Léon Cogniet, Gérôme-Carolus Duran, Farochon et Oliva. — S. 1868. *Apothéose de sainte Marguerite* ; — *Joueur de musette, souvenir d'Auvergne*. — S. 1869. *Jeune fille en prière*. — S. 1870. *Vénus et la colombe péristère*, dessins à la sanguine. — S. 1872. *Deux grigous* ; — *Portrait d'une pensionnaire de Saint-Joseph de Cluny*, dessin. — *Portrait de l'auteur*, peinture. — S. 1873. *La sortie du bain*. — S. 1874. *Aspasie* ; — *Écrivain public*. — S. 1875. *Danaé*. — *Numismates et antiquaires*. — S. 1877. *Portrait de M. B...* ; — *La bonne vieille* ; — *Cinq eaux-fortes* : *Mars et Vénus*, d'après Rubens ; — *Respha*, d'après M. G. Becker ; — *Deux pigeons* ; — *Un orchestre de noces en Auvergne* ; — *Numismates et antiquaires*, d'après les tableaux du graveur. — S. 1878. *Blaise Pascal au milieu de ses contradicteurs* ; — *Med culpâ, étude* ; — *Portrait de Mgr Lamouroux de Pompignac, évêque de Saint-Flour*, dessin ; — *Portrait de Louise*, dessin. — S. 1879. *Saint Jérôme* ; — « *Le père Jean* » ; — *Portrait de Mme Le Senne*, dessin ; — *Portrait de M. Antoine*, dessin ; — *Neuf gravures* : *Portrait de M. R. Frary ;* — *La France se réfugie dans les bras de la République* ; — *Jeune fille arrêtant un essaim d'abeilles* ; — *Un halluciné* ; — *Juliette* ; — *Sonneur de cloches* ; — *Portrait de Mme L...* ; — *Voltaire* ; — *Portrait de M. Frion*, d'après des tableaux du graveur. — S. 1880. *Qu'est-ce que tu as, grand'maman ?* ; — *Vice et innocence* ; — *Portrait de Mme Antoine*, dessin ; — *Mater dolorosa*, dessin ; — *Huit gravures* : *Aspasie* ; — *Le père Godard* ; — *Blaise Pascal* ; — *Juliette hallucinée* ; — *Pauvre mère !* ; — *Jean-Jacques Rousseau* ; — *Qu'est-ce que tu as, grand'maman ?* ; — *Les femmes de l'Arioste*, eaux-fortes. — S. 1881. *Portrait-étude* (appartient à M. Royer) ; — *Portrait de M. Mache*, dessin. — S. 1882. *Portrait de M. Le Saint*.

* CHARBONNIER (Edouard), architecte, né à Paris, élève de MM. Thierry-Lagrange, Cipiez et de l'École centrale d'architecture. — S. 1869. *Projet de l'hôpital Saint-Martin à Saint-B...*, six châssis ; — *Église de Braisnes* (Aisne). — S. 1870. *Abbaye de Vauclair* (Aisne), dix dessins ; — *Moulin à Stors* (Seine-et-Oise), deux dessins. — S. 1872. *État actuel de l'abbaye d'Elne* (Pyrénées-Orientales), huit châssis.

* CHARDIGNY (Jules), sculpteur, né à Londres de parents français, élève de son père. — S. 1868. *Paul et Virginie*, groupe plâtre. — S. 1872. *Portrait de M. A. Bouvier*, buste plâtre. — S. 1875. *Portrait de M. ****, buste terre cuite. — S. 1876. *Gigot*, peinture. — S. 1878. *Portrait de M. A. Jolly des Bouffes-Parisiennes*, buste plâtre teinté ; — *Portrait de M. H. Noël*, buste plâtre teinté. — S. 1879. *Tête de chien terrier* ; — *L'entrecôte*, peintures. — S. 1880. *Portrait de Mme****, peinture ; — *Portrait de M. Crespin aîné*, buste bronze. — S. 1881. *Portrait de M. Alexis Bouvier*, peinture ; — *Portrait de M. Vaillant*, buste plâtre.

CHARDIN (Paul-Louis-Léger), peintre. (Voyez : tome I^{er}.) — S. 1869. *La châtaigneraie de Tresserre, près Aix en Savoie* ; — *Les portes de l'Orangerie à Versailles*, eau-forte (pour l'*Illustration universelle*). — S. 1870. *Portrait de M. L. Kreutzer, compositeur*, eau-forte ; — *Le moulin de Kéringan* (Basse-Bretagne), eau-forte (pour l'*Illustration universelle*) ; — *Effet de matin* ; — *La pointe du Kastelic, près Saint-Brieuc*. — S. 1872. *Intérieur de la chapelle de Kermaria-Nisquit* (Côtes-du-Nord). — S. 1874. *Une chapelle de pêcheurs près Plouha* (Côtes-du-Nord) ; — *La ruelle des Épousées à Gisors* (Eure). — S. 1875. *Monsieur le recteur, souvenir de Basse-Bretagne* ; — *La lande de Kersalie*, (Côtes-du-Nord) ; — *Intérieur de chaumière au Goaz-Bihan* (Côtes-du-Nord).

CHARDON (Jean), sculpteur. (Voyez : tome I^{er}.) — S. 1868. *Portrait de Mlle de****, buste plâtre ; — *Un gamin de Paris*, buste bronze.

* CHARDON (Ernest), architecte, né à Paris, élève de MM. J. André et A. Lenoir. — S. 1872. *Projet de restauration des Tuileries*, sept dessins : — *Complément de la restauration, réunion des bâtiments du Louvre aux Tuileries* (en collaboration avec M. Lambert). — S. 1876. *Saint-Julien-le-Pauvre, aujourd'hui chapelle de l'Hôtel-Dieu*, quatorze châssis (réexp. en 1878) ; — *Projet d'église pour le quartier Montsort à Alençon*, cinq châssis (en collaboration avec M. Mellet (Jules). — S. 1877. *Projet d'une église cathédrale pour Saïgon* (Cochinchine), six châssis, (en collaboration avec M. Mellet) (Jules). — Exposition Universelle de 1878 : *Projet d'un hôtel de ville pour Vienne* (Autriche), onze châssis (ce projet a obtenu un 1^{er} prix au concours international ouvert à Vienne en 1869, appartient à la ville de Vienne (en collaboration avec M. Mellet) (Jules). — S. 1880. *Projet pour une école pratique de hautes études des sciences physiques et naturelles*, cinq châssis.

CHARGEAY (Jean de), architecte. Il était maître des œuvres du duc de Bourgogne, et fit payer, vers le milieu du seizième siècle, à Perrin Griffon, alors prévôt de Gray, la somme de dix livres dix sous qui lui était due à propos de la réfection du pont de Carnuel (Haute-Saône). — (Consultez : Rossignol, *Inventaire*.)

CHARIER (Arsène), architecte, né à Noirmoutier (Vendée), élève de M. Vaudremer. (Voyez : tome I^{er}.) — S. 1868. *Projet de distribution d'eau à Fontenay*, en cours d'exécution, dix châssis.

CHARLEMAGNE (Hippolyte), peintre, né à Toulouse (Haute-Garonne), élève de M. Cabanel. — S. 1879. *Portrait de Mlle A. C...* — S. 1880. — *Portrait de M. le capitaine G...*

* Charlet-Omer (Pierre-Louis), peintre, mort en février 1882. (Voyez : tome Ier.) — S. 1869. *Dernière leçon de saint Thomas d'Aquin.* — S. 1870. *Saint Thomas d'Aquin à la table de saint Louis.* — S. 1873. *Saint Thomas d'Aquin et saint Bonaventure devant le pape Urbain IV.* — S. 1874. *Pêcheurs surpris par la marée;* — *Baigneuses péchant le crabe;* — *Portrait du R. P. Letellier.* — S. 1875. *Le premier départ du mousse;* — *Fille de pêcheur d'Oléron;* — *Le torrent.* — S. 1876. *Orphelines de la mer;* — *Portrait du R. P. C..., dominicain;* — S. 1877. *Maris-Stella.* — S. 1878. *Lune de miel, premier et dernier quartier.* — S. 1879. *Miséricorde.* — S. 1880. *Filer doux.* - La cathédrale de la Rochelle possède de cet artiste : *Martyre de saint Sébastien et le roi saint Louis.*

Charnay (Armand), peintre, né à Charlieu, (Loire), élève de MM. Pil et Feyen-Perrin; méd. 3e cl. 1876. (Voyez : tome Ier.) S. 1868. *Un four à chaux abandonné sur le plateau de Saint-Maurice* (Saône-et-Loire). — S. 1869. *Chasseurs cherchant à rapprocher un vol de canards dans les prairies charolaises, fin de novembre.* — S. 1870 *Retour de la promenade, souvenir du parc de Château-Neuf-sur-Sornin* (Saône-et-Loire); — *Une croix de sinistre sur la Loire, saut du Perron* (Loire). — S. 1872. *La leçon d'équitation, souvenir du château de C...* — S. 1873. *Le jour des Morts.* — S. 1874. *Basse-cour du château de Gastellier près Charlieu.* — S. 1875. *Une représentation sur la plage d'Yport* (Seine-Inférieure); — *L'arrivée des bateaux de pêche à Yport.* — S. 1876. *La pêche à l'épervier;* — S. 1877. *Les derniers beaux jours, parc de Château-Morand* (Loire). — S. 1878. *Pêche à la truite à Gour-Saillant* (Allier). — S. 1879. *Une boucherie à Aurillac* (appartient à M. Jouanne-Thirion); — *Octobre.* — S. 1880. *Au fond du parc.* — S. 1881. *Pluie d'automne, chrysanthèmes.* — S. 1882. *Une rue à Carcenague;* — *Un marché.*

* Charnay-Crozet (Mlle Marie), peintre, née à Mâcon (Saône-et-Loire), élève de Mme Beaudouin et de l'École nationale de dessin. — S. 1877. *La cruche cassée,* d'après Greuze, porcelaine; — *Le fil rompu,* d'après Aubert, porcelaine. — S. 1878. *L'esclave,* d'après M. L. de Châtillon, porcelaine.

* Charodeau (François-Auguste), peintre, né à Issoudun (Indre), élève de M. Bonnat. — S. 1879. *Coquetterie.* — S. 1880. *Petite rieuse.* — S. 1881. *Portrait de ma grand'mère;* — S. 1882. *Petite vendangeuse;* — *Portrait d'un brave homme;* — *Portrait de M. M...,* médaillon plâtre.

* Charpentier (Alexandre-Louis-Marie), sculpteur, né à Paris, élève de M. Ponscarme. — S. 1874. *Portrait de Mme***,* médaillon plâtre. — S. 1879. *Portrait de Mlle J...* médaillon plâtre teinté; — *Huit médaillons plâtre teinté même numéro; Portrait de M. Maisonneuve; — Portrait de M. Mather; — Portrait de M. Jacob; — Portrait de Mme Z. Enaud; — Portrait de Mme J...; — Portrait de M. Hollande; — Portrait de M. Rivet,* médaillon plâtre. — S. 1880. *Portrait de Mme***,* médaillon plâtre. — S. 1881. *Le frondeur,* bas-relief plâtre; — *Cinq médaillons plâtre : Portrait de Mme Amélie B...; — Portrait de Mme Juliette T...; — Portraits de M. et Mme***; — Portrait de Mlle***; — Femme reprisant un bas.* — S. 1882. *Portrait de M. Alfred Poussin,* médaillon plâtre; — *Portrait de Mlle Lina B...,* médaillon plâtre.

Charpentier (Alfred-Simon), peintre, né à Paris, élève de M. Lapito. (Voyez : tome Ier.) — S. 1868. *Le marais de Sucy.* — S. 1869. *Une vieille futaie.* — S. 1870. *Les bords de la Rance, près Caulnes* (Côtes-du-Nord).

Charpentier (Auguste), peintre, né à Paris, mort dans la même ville en mai 1880, élève de M. Ingres. (Voyez : tome Ier.) — S. 1868. *Portrait de Mme X...;* — *Jeune fille des environs de Naples.* — S. 1869. « *Prends garde!...* » — *Jeune Italienne.* — S. 1870. *Sainte Geneviève;* — *Portrait de Mlle M...*

* Charpentier (Edouard), peintre, né à Rouen, (Seine-Inférieure), élève de M. Morin. — S. 1872. *Le savant;* — *Un coin de cuisine,* dessins. — S. 1876. *La veillée,* dessin; — *Un abus de confiance,* dessin. — S. 1880. *Le serment d'Harold;* — *Delphiniums;* — *Bonne vieille,* dessin.

* Charpentier (Eugène-Joseph), architecte, né à Paris, élève de MM. C... Dufeux et Questel. — S. 1874 *Projet de palais de justice pour le Havre,* quatre châssis.

Charpentier (Eugène-Louis), peintre, né à Paris, élève de MM. Gérard et L. Cogniet. (Voyez : tome Ier.) — S. 1868. *Le gué* (Crimée); — *Les tirailleurs, campagne d'Italie.* — S. 1869. *En route pour Valmy;* — *Les buttes Saint-Chaumont.* — S. 1873. *Portrait du général Ducrot.* — S. 1874. *Artillerie montée;* — *Une estafette.* — S. 1875. *Chevaux de halage;* — *La forge.* — S. 1876. *Le convoi;* — *Manœuvres d'automne.* — S. 1877. *Une batterie, pièces d'acier;* — *L'escorte;* — *La redette,* aquarelle. — *Le conseil, armée du Nord, 1792,* aquarelle. — S. 1878. *Retour d'Inkermann, 5 novembre 1854;* — *Campagne d'hiver.* — S. 1880. *Chevaux de trait;* — *Les blessés.* — S. 1881. *État-major.* — S. 1882. *En avant!;* — *La forge.*

* Charpentier (Félix-Maurice), sculpteur, né à Bollène (Vaucluse), en 1838, élève de MM. Cavelier et Doublemard. — S. 1879. *Portrait de M. A. Ducomman,* buste bronze; — *Portrait de M. G. de R...,* buste marbre. — S. 1880. *Portrait de M. le marquis d'Aulan,* buste bronze; — *Buste bronze.* — S. 1881. *Petit baigneur,* statue plâtre; — *Portrait de M. le comte de Cossé-Brissac,* député, buste terre cuite. — S. 1882. *Le repos,* statue plâtre; — *Portrait de M. Raymond,* buste plâtre. — Le musée d'Avignon possède de cet artiste : *Mercure inventant le caducée,* statue plâtre.

* Charpentier (Georges), graveur, né à Paris, élève de MM. Hédouin et Monziès. — S. 1880. *Quatre gravures : Les falaises de Dieppe marée basse;* — *Une ambulance internationale,* d'après M. E. Castres; — *Animaux au pâturage,* d'après Troyon; — *Une des façades du château de Chambord.* — S. 1881. *Deux gravures : Les prés de Bourbel,* d'après M. E. Van Marcke; — *Une halte, souvenir de Menton,* d'après M. H. Zuber; — *Deux gravures : L'hiver, chemin sous bois;* — *Un vieux chêne.* — S. 1882. *Deux eaux-fortes : Vue prise à Richmont* (Angleterre); — *La raune,* d'après M. Van Marcke; — *Deux eaux-fortes : Vue générale de l'Exposition de 1878,* d'après un dessin de M. Linge-Loir; — *Che-*

eaux dans une mare, d'après M. de Vuillefroy.

* CHARPENTIER (Jean), architecte. Cet artiste augmenta les bâtiments du Palais-Bourbon, à Paris, commencés en 1722 par Girardini, Italien, et continués par Lassurance et Barreau. Il fit exécuter des changements et des agrandissements considérables dans l'hôtel de Noailles, et des travaux au château de Champ, appartenant au duc de Penthièvre. — (Lance, *Les Architectes français*.)

* CHARPENTIER (Jean), architecte. Il fut l'un des architectes du grand clocher de l'église Saint-Pierre-de-Béthisy (arrondissement de Compiègne) dont la construction fut commencée en 1520. — (Voyez BRULÉ.)

* CHARPENTIER (Napoléon-Jules), architecte, né à Paris, élève de M. Roland. — S. 1870. *Projet d'église pour Levallois-Perret*, huit dessins, (en collaboration avec M. Hédin).

CHARPENTIER-BOSIO (André-Amédée), lithographe, né à Chartres (Eure-et-Loir), élève de M. Picot. (Voyez : tome Ier.) — S. 1868. *Le marchand de faïence*, d'après Nicot ; — *Duret, statuaire*. — S. 1870. *La grève du Nord à Granville*, aquarelle. — S. 1875. *Le parc de l'Ornoy sur la route de Montlhéry* (Seine-et-Oise), aquarelle. — S. 1877. *Le vice-amiral Tréhouart*. — S. 1879. *Portrait du comte de N...*

* CHARPENTREAU (Armand), sculpteur, né à Paris, élève de M. A. Dumont. — S. 1877. *Portrait de M. P. L...*, buste plâtre. — S. 1879. *Portrait du général comte D. de J...*, buste plâtre.

* CHARPIN (Albert), peintre, né à Grasse (Alpes-Maritimes), élève de M. Gautier. — 1868. *Paysage avec moutons aux environs de Saint-Vallier* (Var). — S. 1869. *Moutons dans un paysage*. — 1870. *Moutons au pâturage, Alpes-Maritimes* ; — *Vue du château Saint-Honorat, île de Lerins*. — S. 1876. *Turc, tête de dogue* (appartient à M. Blanc) ; — *Troupeau sous les pommiers*. — S. 1877. *Troupeau dans les Alpes-Maritimes*. — S. 1878. *Troupeau sur les falaises*. — S. 1879. *Moutons aux champs* ; — *Labourage dans les Alpes-Maritimes*. — S. 1880. *Taureau et vaches* ; — *Le printemps*. — S. 1881. *Troupeau en marche dans la Camargue*. — S. 1882. *Fin d'automne en Camargue*.

* CHARRIER (Henri), peintre, né à Paris, élève de son père et de MM. J. P. Laurens et J. Blanc. — S. 1881. *Portrait de Mme C...* — S. 1882. *Tobie recouvrant la vue*, peinture décorative.

* CHARRIER (Maxime), peintre, né à Paris, élève de MM. L Cogniet et Lemonnier. — S. 1872. *Portrait de M. de P...*, émail ; — *Portrait de Mlle E. de C...*, émail. — S. 1874. *Portrait de Mlle C. L...*, miniature ; — *Portrait de Mme la comtesse P. de N...*, miniature.

* CHARRIER (Pierre-Edouard), sculpteur, né à Niort (Deux-Sèvres). (Voyez : tome Ier.) — S. 1878. *Portrait de M. Lamotte père*, médaillon plâtre ; — *Portrait de M. Lamotte, capitaine au 15e de ligne*, médaillon plâtre. — S. 1879. *Portrait de Mlle L. M...*, médaillon plâtre ; — *Portrait de M. C. L...*, médaillon plâtre. — S. 1880. *Deux portraits*, médaillons plâtre.

* CHARTRAIN (Jules), peintre, né à Paris, élève de MM. Suffert et Lequien. — S. 1875.

La pourvoyeuse, d'après Chardin, porcelaine. — S. 1878. *Portrait de M. J. C...*, porcelaine. — S. 1882. *Portrait de Mlle H...*, porcelaine.

* CHARTRAIN (Saint-Yves), sculpteur, né à Paris, élève de l'Ecole des beaux-arts et de M. A. Dumont. — S. 1873. *Portrait de M. H...*, médaillon plâtre. — S. 1874. *Portrait de Mlle J...*, buste plâtre.

* CHARTANT (Théobald), peintre, né à Besançon (Doubs), élève de M. Cabanel. — S. 1872. *Le corps de Mgr Darboy exposé en chapelle ardente au palais de l'archevêché de Paris, juin 1871*. — S. 1874. *Jeanne d'Arc*. — S. 1875. *Angélique et Roger* ; — *Portrait de M. de R..., président à la Cour de Cassation*. — S. 1876. *Jeune fille d'Argos au tombeau d'Agamemnon*. — S. 1877. *Saint Saturnin, martyr* (pour l'église de Champigny-sur-Marne) ; — *Martyre aux catacombes de Rome*. — S. 1880. *Joueuse de mandore*. — S. 1881. *Le cierge*. — S. 1882. *Portrait de M. le marquis de R...*

* CHARTON (Edouard), peintre, né à Paris, élève de MM. Justin Lequien et Bourgogne. — S. 1880, *Bibelots d'Orient* ; — *Nature morte*. — S. 1881. *Fruits*, étude. — S. 1882. *Pêches et raisins*.

* CHARTRES (Philippe de), architecte. André Colombeau ayant abandonné, en septembre 1518, la direction des travaux de l'église de Brou (Eure-et-Loir), direction qu'il ne reprit qu'après une absence de cinq mois, Philippe de Chartres le remplaça pendant cette absence et conserva longtemps auprès du premier architecte une position secondaire. — (Consultez : Depéry, *Biographie*.)

* CHARTRES (Edmond), peintre, né à Val Saint-Pierre près Varvins (Aisne). — S. 1880. *Dans un bois*. — S. 1881. *Forêt*. (Aisne).

* CHARVOT (Eugène), peintre, né à Moulins (Allier), élève de MM. Giacomotti et Bonnat. — S. 1876. *Un chemin creux* ; — *Un chemin creux*, dessin à la plume. — S. 1879. *Prairies bourbonnaises*. — S. 1880. *Les bords de l'étang de Trivaux* (Meudon). — S. 1881. *Paysanne*. — S. 1882. *Le Bas-Meudon* ; — *Un coin de prairie*.

CHASSELAT-SAINT-ANGE (Henri-Jean), peintre, mort à Paris le 4 avril 1880. (Voyez : tome Ier.) — S. 1868. *La Peinture*, panneau décoratif. — S. 1869. *La Peinture* ; — *La Musique*. — S. 1870. *Ecce-homo* ; — *Mater dolorosa*. — S. 1875. *Chrétiens surpris dans les catacombes de Sainte-Lucie à Naples* ; — *Tibère fait précipiter des chrétiens du haut des rochers de Capri* ; — *Sortie d'une réception à Venise*, aquarelle ; — *Un lavoir dans la Campagne de Rome*, aquarelle.

CHASSEVENT (Marie-Joseph-Charles), peintre. (Voyez : tome Ier.) — S. 1868. *Le bain de Phryné* ; — *Madeleine*. — S. 1869. *La pomme d'or* ; — *Dans la campagne*. — S. 1878. *Marguerite aux perles*. — S. 1879 *Repentir de Marguerite*.

CHASSEVENT-BACQUE (Gustave-Adolphe), peintre. (Voyez : tome Ier.) — S. 1870. *Saint François de Sales* (pour l'église de Vaugirard). — S. 1872. *La Vierge et l'enfant Jésus*. — S. 1873. *Saint-Michel* (pour l'église de Levallois-Perret). — S. 1874. *Le sommeil de l'enfant Jésus* (Ministère des Beaux-Arts). — S. 1875. *Marie sort du tombeau* ; — *Grappe de raisin*. — S. 1876. *Idylle*. — S. 1877. *Le premier président Troplong* (pour la

Cour de Cassation). — S. 1878. *L'annonciation;* — *La visitation.* — S. 1579. *L'annonciation, la visitation, anges,* d'après les peintures de l'auteur exécutées pour l'église Saint-François-de-Sales, dessin. — S. 1881. *Saint Louis rendant la justice* (pour la chapelle du lycée de Saint-Louis).

CHASSIGNY ou CHASSIGNEY (Pierre de), architecte. Il fut l'un des maîtres des œuvres des ducs de Bourgogne. En 1420, il lui fut payé 2 livres pour avoir indiqué les travaux à faire « en la maison de Parlement de Beaune ». De 1426 à 1427 il figura dans un compte en qualité de maitre des œuvres pour les duché et comté de Bourgogne, et recevait, pour son salaire, 4 gros par jour, plus une robe par an. En 1429, il accompagna le visiteur général des ouvrages et forteresses, Jean de Saulx, dans l'inspection qu'il fit de certains travaux exécutés au châtelet et aux halles de Châlon-sur-Saône. (Consultez : Canat, *Maitres des œuvres.)*

* CHAT (Sulpice-Eugène-Alexandre), architecte, né à Paris, élève de M. Isabelle et de l'École des beaux-arts.—S. 1869. *Reconstruction de l'école municipale Turgot sur une partie des terrains de l'ancienne prison des Madelonnettes, rue de Turbigo, en conservant les bâtiments de l'école sur la rue du Vert-Bois* en cours d'exécution, six châssis, même numéro (réexp. en 1878). — S. 1876. *École communale pour 375 garçons avec salle de dessin et logements, construite à Paris, rue des Quatre-Fils,* cinq châssis (réexp. en 1878). — Exposition Universelle de 1878. Mairie du III° arrondissement de Paris, square du Temple, (en collaboration avec M. Calliot).

CHATAUD (Marc-Alfred), peintre. (Voyez tome I^{er}.) — S. 1868. *Citerne romaine en Algérie;* — *Rendez-vous de cavaliers arabes.* — S. 1869. *Intérieur du marabout Sidi-Abder-Rhaman, à Alger; Derniers rayons de soleil, souvenir de Biskra.* — S. 1870. *Vue prise dans la rue Kléber, à Alger;—Bois d'oliviers à Coleah, Algérie.* — S. 1872. *Femme d'Alger allant au bain;* — *Dans les gorges de la Chiffa, Algérie.* — S. 1873. *Fontaine de Taza* (grande Kabylie); *Intérieur de harem à Alger.* — S. 1874. *Danseuse mauresque;* — *Le retour de la fantasia;* — *Dans la rue de la Girafe, à Alger.* — S. 1875. *La grande mosquée à midi.* — S. 1876. *Le molah sortant de la mosquée.* — S. 1877. *Une razzia.* — S. 1878. *Le gardien du sérail.* — S. 1879. *Un mariage maure;* — *Un drame dans le sérail.* — S. 1880. *La lionne et ses petits, souvenir d'Alger.* — S. 1881. *Cancans sur la terrasse, souvenir d'Alger.*

* CHATAIGNIER (Mlle Ama), peintre, née à Lyon (Rhône). — S. 1877. *Portrait du commandant F....* — S. 1878. *Portrait de Mme A...* — S. 1879. *Agar et Ismaël dans le désert; — Ne pleure pas!* d'après M. Bonnat, faïence; — *Portrait de Mme***,* buste plâtre bronzé. — S. 1880. *Une petite médaille, s'il vous plait!...;* — *Portrait de Mme***,* buste plâtre. — S. 1881. *Portrait de M. E. G....* — S. 1882. *Portrait de Mlle Mouchanin de l'Opéra.*

* CHATEAUBRIANT (Alphonse-René-Marie de), peintre, né à Saint-Sulpice (Vendée), élève de MM. Vigot Bernard et Cabanel. — S. 1878. *Souvenirs de Bretagne,* trois croquis, dessins. — S. 1879. *Fruits.* — S. 1880. *Les oranges;* — *Portrait de M. L. R...,* dessin; — *Souvenir de Bretagne,* trois croquis, dessins.

* CHATELAIN (Mlle Joséphine-Cora-Marie), peintre, née à Montrouge (Seine), élève de Mlle Solon. — S. 1880. *Portrait de ma sœur,* dessin. —S. 1881. *Portrait de Mlle F...,* porcelaine. — S. 1882. *Portrait de mon neveu,* miniature.

* CHATIGNY (Joany), peintre, né à Lyon (Rhône), élève de M. Chenavard. — S. 1872. *L'enfant et l'agneau.* — S. 1873. *Célébrités lyonnaises.* — S. 1875. *Portrait de Mme J...;* — *Portrait de Mme P...;* — *Médora.* — S. 1870. *Jeunesse de Jean-Jacques Rousseau.*

CHATILLON (Auguste-Joseph-François de), mort à Paris le 26 mars 1881. (Voyez : tome I^{er}.)

CHATILLON (Mme Laure de), peintre. (Voyez: tome I^{er}.) — S. 1868. *Portrait de M. C. R...;* — *Tête de jeune fille.* — S. 1869. *Jeanne d'Arc voue ses armes à la Vierge.* — S. 1870. *Portrait de Mgr Bauër, protonotaire apostolique;* — *Intérieur d'atelier, portrait de Mlle***.* — S. 1872. *Portrait du général de C...;* — *Portrait de Mme M. Blanc.* — S. 1873. *Salon de la villa*** à Monte-Carlo, près de Monaco, pendant la guerre;* — *Portrait de Mme la vicomtesse de L...* — S. 1874. *Portrait de Mme Vignier;* — *Portrait de Mme M. L...* — S. 1875. *L'esclave.* — S. 1876. *L'option;* — *Le sommeil.* — S. 1877. *Portrait de Mme A. P...;* — *Portrait de M. L. M...;* — *Portrait de Mlle V. A...,* pastel; — *Portrait de Mlle M. H...,* pastel; — S. 1878. *Portrait de Mme L. de C....* — S. 1879. *L'année fatale;* — *Retour de Chine* (appartient au comte de Rochechouart). — S. 1880. *Portrait d'Horace P...;* — *Le travail.* — S. 1881. *Portrait de Mme L. M...;* — *Portrait de Mme A. S....* — S. 1882. *Portrait de M***;* — *Portrait de M. Doublemard,* statuaire.

CHATINIÈRE (Antonin), peintre. (Voyez : tome I^{er}.) — S. 1869. *Tête de femme blonde* (appartient à M. Le François). — S. 1872. *Portrait de M. A. Chatinière.* — S. 1876. *Fantaisie.* — S. 1878. *Portrait « de mon petit garçon »;* — *Portrait de Maurice G....* — S. 1879. *Portrait de Mme L. F. P....* — *Portrait de M. G....* — S. 1880. *Portrait de Mme A. C...;* — *Portrait de Mme C...*

CHATROUSSE (Emile), sculpteur, ✻ en 1879. (Voyez : tome I^{er}.) — S. 1868. *La poudre retourne à la poudre et l'esprit à l'esprit,* bas-relief plâtre. — *La Muse grave et la Muse comique,* statuettes terre cuite. — S. 1869. *Source et ruisseau,* groupe marbre. — S. 1870. *Portrait du docteur Péan,* buste marbre. — S. 1872. *Jeanne d'Arc et Vercingétorix.* — S. 1873. *Héloïse et Abeilard au Paraclet, dernier adieu,* groupe bronze; — *Ange encenseur,* statue pierre (pour la façade sud de l'église Saint-Eustache). — S. 1874. *Les crimes de la guerre,* groupe plâtre; — *Portrait de M. Marius Chaumelin,* buste plâtre bronzé. — S. 1875. *Forster, membre de l'Institut,* buste marbre (pour l'Institut); — *Enfant,* buste marbre; — *Le songeur, Italie quinzième siècle,* buste marbre.—S. 1876. *Les crimes de la guerre,* groupe marbre (réexp. en 1878, Ministère des Beaux-Arts); — *Une jeune Parisienne,* statue plâtre. — S. 1877. *La marquise de Sévigné,* buste plâtre teinté (modèle d'une terre cuite, destinée à la bibliothèque de l'hôtel Carnavalet); —*Une*

jeune contemporaine, statue marbre (réexp. en 1878). — S. 1878. *Portrait du jeune E. Grossœuvre*, buste marbre. — S. 1879. *L'Industrie*, statue décorative terre cuite. — S. 1880. *La lecture*, statue marbre; — *Défense de Paris, décembre 1870*, esquisse plâtre. — S. 1881. *Portrait de M. C...*, buste terre cuite. — S. 1882. *Mme Roland*, statue bronze ; — *Une jeune contemporaine*, statue plâtre. — On doit en outre à cet artiste : *Saint Joseph*, statue pierre pour l'église Saint-Ambroise ; — *Achille de Harlay*, buste marbre, pour le palais de justice à Paris ; — *La Perse*, statue pour le palais du Champ-de-Mars ; — *La Poésie*, statue pierre pour le palais des Tuileries.

CHATROUSSE (Joseph), architecte, né à Cahors (Lot), élève de l'École spéciale d'architecture. — S. 1870. *Le palais des Papes à Avignon*, quatorze dessins (en collaboration avec M. Clet) ; — *Essai de restauration des Thermes de Julien, à Paris*, six dessins. — S. 1872. *Église de village*, trois châssis.

* CHAUBAULT (Nicolas), architecte. En 1561, Charles III, duc de Lorraine, ayant résolu de faire bâtir le jeu de paume de son château sur le même plan que celui du Louvre, envoya à Paris un artiste de Nancy, nommé Claudin Marjollet, pour en relever le plan. L'exécution de cet édifice fut faite sous la direction de Chaubault, maître des ouvrages du duché de Lorraine, lequel fut payé, pendant les 96 jours que dura la construction, à raison de douze gros par jour. (Lepage, *Palais ducal.*)

* CHAUDET (Mlle Henriette-Amélie), peintre, née à Paris, élève de Mlle Solon. — S. 1879. *Portrait de Mlle L. P...*, miniature. — S. 1880. *Portrait de Mme E. G...*, miniature. — S. 1881. *Portrait de Mlle***, miniature. — S. 1882. *Portrait de M. J. H. C...*, miniature.

* CHAUDIN (Pierre), architecte. Il fut maître de l'œuvre de l'église collégiale de Saint-Quentin. — (Consultez : Gomart, *Églises de Saint-Quentin.*)

* CHAUFFART (architecte). Il a construit à Paris, rue Thiroux, vers 1780, l'hôtel de M. de Meulan, receveur général des finances. — (Lance, *Les Architectes français.*)

* CHAUMES (Nicolas de), l'un des architectes de la cathédrale de Sens. De 1319 à 1320, il se rendit à Paris et il y fit un achat de pierres et de colonnes pour la cathédrale. Sa pension était de 10 francs par an. (*Mémoires lus à la Sorbonne*, année 1868. — Lance, *Les Architectes français.*)

* CHAUMONT (Antoine-Bernard), père, sculpteur, né à Aurillac (Cantal) en 1755, mort à Rennes, en 1828. Le musée de Rennes possède des ouvrages de cet artiste. (Note laissée par Bellier de La Chavignerie.)

* CHAUSSÉ (Charles Edouard), architecte, né à La Chappelle-Saint-Denis, (Seine), élève de Garnaud. — S. 1877. *Le château de Nemours* (Seine-et-Marne), sept châssis (commandé par la ville de Nemours.) — S. 1882. *Projet d'école normale*, quatre châssis.

CHAUTARD (Joseph), peintre. (Voyez : tome Ier.) — S. 1868. *Apparition du Christ à Marie-Madeleine* ; — *Portrait de Mlle A. M...* — S. 1869.

Ecce homo ! ; — *Portrait de Mlle***. — S. 1874. *Portrait du jeune Emile.* — S. 1877. *Portrait de Mlle M..* — S. 1880. *Étude* ; — *Portrait de Mme M..* — S. 1881. *Portrait, étude.* — S. 1882. *Portrait de Mlle E. P. J...*

* CHAUTARD (Mlle Thérèse), peintre, née à Paris. — S. 1874. *Portrait de M. P. C...*, miniature ; — S. 1875. *Portrait de Mme***, miniature ; — *Portrait de Mlle***, miniature. — S. 1876. *Portrait de M. A...*, miniature. — S. 1877. *Portrait de Mlle***, miniature ; — *Portrait de Mlle***, miniature ; — *Portrait de Mlle***, miniature. — S. 1878. *Portrait de Mlle***, miniature. — S. 1879. *Portrait de M***, miniature ; — *Portrait d'enfant*, miniature ; — *Portrait de Sainte Chantal*, d'après une gravure, miniature. — S. 1880. *Deux miniatures.* — S. 1881. *Portrait de M. C. H...*, miniature ; — *Portrait de M. C. J...*, miniature. — S. 1882. *Portrait de M. E...*, miniature.

* CHAUTARD (Victor-Saint-Just), graveur en médailles, élève de MM. Guillaume et Ponscarme. — S. 1870. *Graziella*, bas-relief plâtre. — S. 1873. *Théophile Gautier*, médaillon bronze. — S. 1874. *F. Maréchal, ancien maire de Metz*, médaillon plâtre ; — *Auber*, médaille plâtre face et revers. — S. 1876. *F. Maréchal, dernier maire français de Metz*, médaille bronze ; — *Auber*, médaille bronze face et revers. — S. 1877. *Médaille commémorative de Félicien David*, plâtre ; — *Pygmalion*, médaille plâtre. — S. 1878. Dans un cadre : *Félicien David*, médaille bronze ; — *Mme***, médaille plâtre. — S. 1880. Dans un cadre : *Médaille commémorative de la façade du palais du Trocadéro* ; — *Médaille de la République* ; — *Médaillon* ; — *Médaille de M. Grévy.*

CHAUVEL (Théophile), peintre et lithographe ; méd. 1870 ; méd. 2e cl. 1873 et 1878 (E. U.) ; ✱ 1879 ; méd. d'honneur 1882. (Voyez : tome Ier.) — 1868. *Environs de Fontainebleau* ; — *Paysage*, eau-forte. — S. 1869. *Entre chien et loup*, paysage ; — *Au printemps.* — S. 1870. *Environs de Port-en-Bessin* ; — *Souvenir des environs de Pontorson* ; — *Deux lithographies*, d'après MM. Bonington et Diaz, même numéro (pour le *Monde Universel*) ; — *Deux lithographies*, d'après MM. Rousseau et Bonington, même numéro (pour le *Monde Universel*). — S. 1872. *Souvenir des environs de Montpellier* ; — *La veillée*, d'après M. Millet, lithographie. — S. 1873. *Marine*, d'après M. Méryon, lithographie. — *Paysage*, d'après M. Corot, lithographie. — S. 1874. *Chien basset*, d'après Decamps ; — *La chaumière*, d'après Eugène de Tabey, lithographies. — S. 1875. *Aux environs de Précy*, (Seine-et-Oise) ; — *Près de Magny-les-Hameaux* (Seine-et-Oise) ; — *Six eaux-fortes* : *Clair de lune*, d'après Crome le jeune ; — *Paysage*, d'après T. Rousseau ; — *Saulaie*, d'après M. J. Dupré ; — *Coin de bois*, d'après le même ; — *Paysage*, d'après H. Boulanger ; — *A. Samois* (Seine-et-Marne), d'après un tableau de l'auteur (pour l'*Art*, et pour l'*Album Cadart*) (réexp. en 1878). — *Deux eaux-fortes* : *Paysage*, d'après M. Diaz ; — *Paysage d'Italie*, d'après Corot (pour l'*Art*) ; — *Vaches à l'abreuvoir*, d'après Troyon, lithographie. — S. 1876. *Lisière d'un bois* ; — *Paysage*, d'après Corot, eau-forte ; — *Deux eaux-fortes* : *Un village en Suède*, d'après

M. Gegerfelt ; — *Paysage et animaux*, d'après Troyon (pour l'Art et pour la collection de M. E. Lièvre). — S. 1877. Deux eaux-fortes : *La falaise*, d'après M. Van Marcke ; — *Un tronc d'arbre*, d'après Diaz; — Deux eaux-fortes : *La halte, forêt de Fontainebleau*, d'après T. Rousseau ; — *Le printemps*, d'après M. Daubigny. — S. 1878. Deux gravures *La source de Neslette*, d'après M. Van Marcke (réexp. en 1878). — *Souvenir du Berri*, dessin de l'auteur (pour l'Art ; — Deux gravures : *Une écluse dans la vallée d'Opteroz* (Isère), d'après M. Daubigny (réexp. en 1878). — *Les falaises de Dieppe*, d'après M. Guillemet (pour l'Art) ; — *Paysage et animaux*, d'après Troyon, lithographie. — S. 1879. *Camp arabe*, d'après M. Fromentin, lithographie (Ministère des Beaux-Arts) ; — *Vache et paysage*, d'après M. Van Marcke, lithographie; — Deux gravures : *La barque*, d'après M. J. Dupré ; — *Ecossais attendant la nuit*, d'après M. C. Hunter, (pour l'Art) ; — Deux gravures : *Paysage*, d'après Koninck ; — *La charrette de foin*, d'après M. J. Dupré (pour l'Art). — S. 1880. *L'orage*, gravure ; — Deux gravures : *Le retour du bal*, d'après M. Gervex ; — *Paysage*, d'après M. J. Dupré (pour l'Art). — S. 1881. *La saulaie*, d'après Corot, gravure ; — *Le nid de l'aigle*, d'après Th. Rousseau. — S. 1882. *Solitude*, d'après Daubigny, eau-forte ; — *Le batelier*, d'après Corot, eau-forte.

* CHAUVIER DE LÉON (Georges-Ernest), peintre, né à Paris, élève de M. Loubon. — S. 1875. *Crépuscule en Camargue ; — Cabane de gardien en Camargue*. — S. 1876. *L'étang de Saint-Chamas* (Bouches-du-Rhône). — S. 1877. *Solitudes de la Camargue ; — Les pins de la Bocca à Cannes*. — S. 1879. *Matinée au bord de l'étang de Bolason* (Bouches-du-Rhône) ; — *La saline de Mourgues, petite Camargue*. — S. 1880. *Bords d'étang en Camargue*. — S. 1881. *Solitude*.

* CHAUVIGNÉ (Auguste), peintre, né à Tours (Indre-et-Loire), élève de M. Achille. — S. 1868. *Gibier, un faisan*. — S. 1869. *Après la chasse, gibier jeté à terre à l'entrée d'un bois ; — Fruits d'automne, raisins et châtaignes*. — S. 1870. *Dans les bois, gibier déposé devant la maison d'un garde ; — Au château, fruits d'été sur une table*.

* CHAUVIN (Charles), architecte, né à Rome (Italie) de parents français, élève de M. Duban. (Voyez : tome Ier.) — S. 1869. *Salle de spectacle particulière, deux coupes ; — Chapelle des catéchismes*. — S. 1872. Frontispice pour l'ouvrage, *Terre et Ciel*, de Jean Reynaud, aquarelle. — S. 1884. *Etudes décoratives pour le palais de justice d'Agen ; — Etudes décoratives pour la restauration du palais de justice de Rennes*. — S. 1879. *Plafonds à voussures, style Louis XV ; — Etudes de coloration pour la salle des mariages et pour la salle d'assemblées de la mairie de Passy*, deux châssis (en collaboration avec M. Goudebeuf, architecte). — S. 1882. *Plafond d'escalier de la préfecture de police*.

* CHAUVIN (Eugène-Louis-Henri), peintre, né au Mans (Sarthe), élève de M. Paisant-Duclos. — S. 1880. *Peupliers dans la plaine près Bacqueville* (Seine-Inférieure), aquarelle. — S. 1881. *Entrée de village à Velizy* (Seine-et-Oise), aquarelle. — S. 1882. *Vue du Pont-Royal, à Paris*, aquarelle.

* CHAUX (Mlle Blanche). peintre, née à Paris, élève de Mme Fleury et de M. Camino. — S. 1874. *La belle jardinière*, d'après Raphaël, porcelaine. — S. 1876. *Ariane abandonnée par Thésée*, d'après M. Ehrmann, porcelaine. — S. 1878. *Vénus commande des armes à Vulcain*, d'après Boucher, porcelaine. — S. 1881. *Portrait de Mme W...*, porcelaine.

CHAVALLIAUD (Léon-Joseph), sculpteur, né à Reims (Marne), élève de MM. Jouffroy et Roubeaud jeune. — S. 1877. *Portrait de Mme B. P...*, médaillon plâtre. — S. 1878. *Portrait de M. V...*, médaillon plâtre ; — *Portrait de Mlle E. C...*, médaillon plâtre. S. 1879. *Portrait de M. C...*, médaillon plâtre ; — *Portrait de M. E. W...*, médaillon plâtre ; — *Portrait de M. G. O...*, médaillon plâtre. — *Portrait de Mlle M. C...*, buste plâtre. — S. 1881. *Portrait de M. C. N. Farre*, médaillon bronze ; — *Portrait de M. Ambroise Petit*, buste plâtre. — S. 1882. *Portrait de M. Nicolas Grandmaison*, buste plâtre ; — *Portrait de Mme A...*, médaillon bronze.

CHAVET (Victor-Joseph), peintre, né à Aix (Bouches-du-Rhône), élève de MM. Revoil et Roqueplan. (Voyez : tome Ier.) — S. 1869. *Atelier de peinture*. — S. 1870. *Un coin du boulevard ; — La réponse difficile* — S. 1872. *Au coin du feu ; — Le jeune musicien*. — S. 1873. *Jeunes seigneurs de la cour de Henri III ; — Portrait de M. Chenest*. — S. 1874. *Henri III à Saint Cloud, 1er août 1589 ; — Portrait de M. Sivori ; — Le repos du modèle*. — S. 1875. *La confidence ; — Imprudent ; — Illusion*. — S. 1876. *Le repos ; — Portrait de Mlle D...* S. 1877. *Les lavandières de Marney* (Haute-Savoie) ; — *La jeune aquarelliste*. — S. 1878. *La lecture du feuilleton*. — S. 1879. *Une liseuse*.

CHAZAL (Charles-Camille), peintre. (Voyez : tome Ier.) — S. 1869. *Portrait de M. A. T...* ; — *Portrait de M. Gaillard de Kerbertin, ancien pair de France*, (pour la Cour impériale de Rennes). — S. 1870. *La voie douloureuse* ; — *Duellistes et témoins*. — S. 1872. *La reine de Saba*. — S. 1873. *Portrait du jeune A. C..* ; — *Pendant les vêpres au pardon de Notre-Dame-de-Lacour-en-Lantic* (Côtes-du-Nord). — S. 1874. *Portrait de Mlle T. C...* ; — *Portrait de M. L...* ; — *Servante bretonne*.

CHÉDEVILLE (Léon), sculpteur, né à Rosay (Eure), élève de M. A. Millet, mort le 2 février 1883. — S. 1875. *Portrait de M. D...*, médaillon plâtre ; — *Portrait de Mlle S...*, buste plâtre. — S. 1876. *Bianca*, statuette bronze ; — *Portrait du jeune André N...*, buste terre cuite. — S. 1877. *Portrait du jeune Charles E...*, buste plâtre teinté. — S. 1878. *Portrait de M. J. Martin*, médaillon terre cuite. — S. 1879. *Une citharistre*, statue plâtre ; — *Portrait de M. Eugène C...*, buste plâtre teinté. — S. 1880. *Portrait de Mme A. T...*, buste marbre ; — *Portrait du petit Eugène C...*, buste marbre. — S. 1881. *Jeanne*, buste plâtre. — S. 1882. *Nègre*, buste (appartient à M. Aumont-Thiéville).

* CHELLES (Jean de) architecte, né à Chelles (Seine-et-Oise). Il est l'un des architectes de l'église Notre-Dame de Paris. On lui doit les deux portails du transept et les premières chapelles du chœur de cette cathédrale. Au pied du portail méridional, au-dessus du socle, on lit l'inscription

suivante: « *Anno domini, M. CCLVIII. Mense, februario, idus seculo, hoc, fuit, incentum, christi genitris, honore : Kallensi, lathomo, vivente, johann, magistro.* »

CHEMIN (Joseph-Victor), sculpteur. (Voyez : tome I^{er}.)—S. 1868. *Renard au repos*, plâtre ; — *Lièvre blessé*, bronze. — S. 1869. *Chat sauvage d'Amérique*, plâtre. — S. 1870. *Tigre*, cire. — S. 1875. *Chien limier*, plâtre. — S. 1877. *Chien limier*, terre cuite. — S. 1878. *Le singe cuisinier*, groupe cire. — S. 1879. *Chasse au renard*, groupe cire ; — *Singe cuisinier*, bronze. — S. 1880. « *Le loup et la cigogne*, » groupe cire ; — *Chasse au renard*, groupe bronze. — S. 1881. « *Le loup et la cigogne* », groupe bronze ; — *Chien et chat*, groupe plâtre. — S. 1882. *La dispute*, groupe bronze ; — *Chasseur, chien lévrier*, groupe plâtre.

CHENAVARD (Antoine-Marie), architecte, mort à Lyon (Rhône), le 29 décembre 1883, âgé de 96 ans. (Voyez : tome I^{er}.)

* CHENEAU (Jean), architecte, né à l'Ile-Bouchard près Tours (Indre-et-Loire), en 1460. Il fut chargé en 1508, avec son confrère Nicolas Biard, de la reconstruction de la tour nord de la cathédrale de Bourges, qui s'était écroulée le 31 décembre 1506. Ces deux artistes étaient payés chacun 10 sols par jour. Cheneau a travaillé en outre pendant seize ans à la cathédrale d'Auch.

CHENILLION (Jean-Louis), sculpteur, méd. 2^e cl. 1873 ; mort en 1878. (Voyez : tome I^{er}.) — S. 1869. *Portrait de M. Sainte-Beuve*. — S. 1870. *Sainte-Beuve*, buste colossal plâtre. — S. 1872. *Le pêcheur de Villerville*, statuette plâtre ; — *Portrait de M. Viollet le Duc, architecte*, buste plâtre. — S. 1873. *Jeune berger pansant son chien blessé*, groupe plâtre (Ministère des Beaux-Arts). — S. 1874. *Il veille sur le jeune enfant et protège son sommeil*, groupe plâtre teinté ; — *Et la glace s'est rompue sous les pas imprudents de son jeune maître*, plâtre ; — *Brasseur alsacien*, statuette plâtre. — S. 1875. *Portrait de Mme V. Rommelin*, buste plâtre ; — *Portrait du père de l'auteur*, statuette plâtre ; — *Une lecture*, groupe plâtre. — S. 1876. *Jeune berger*, groupe bronze (réexp. en 1878, Ministère des Beaux-Arts).

* CHENNEVIÈRE (Albert-Florimond), peintre, né à Saint-Cyr-du-Vaudreuil (Eure), élève de MM. Pil et Lazerges. — S. 1878. *A l'atelier*. — S. 1880. *A la cantine*.

CHENU (Fleury), peintre, mort en 1875. (Voyez : tome I^{er}.)— S. 1868. *Le coup de l'étrier, effet de neige* ; — *La promenade le soir*. — S. 1869. *La garde*. — S. 1870. *Les traînards, effet de neige*. — S. 1872. *La visite de noces*. — S. 1873. *La Saône*.

* CHÉNEAU (Eugène-Jean), graveur en médailles, né à Mamers (Sarthe), élève de MM. Caillouete et Garreaud. — S. 1877. *Zéphire*, d'après Prud'hon, camée sur onyx. — S. 1878. Dans un cadre : *Milon de Crotone*, d'après Vatinelle, camée sur onyx. — S. 1879. Dans un cadre : *Enlèvement de Psyché*, d'après Prud'hon, camée sur cornaline. — S. 1881. *Psyché*, gravure pierre fine. — S. 1882. *L'aurore*, camée-opaline.

CHERELLE (Léger), peintre, né à Versailles (Seine-et-Oise), élève de M. E. Delacroix.

(Voyez : tome I^{er}). — S. 1870. *Combat acharné*. S. 1872. *La dispute*.

* CHÉRET (Gustave-Joseph), sculpteur, né à Paris, élève de MM. Gallois et Carrier-Belleuse. — S. 1875. *Le Printemps*, vase plâtre. — S. 1876. *L'Automne*, coupe plâtre. — S. 1877. *Le droit du plus fort*, fontaine plâtre ; — *Vase*, terre cuite. — S. 1881. *La petite charmeuse*, groupe plâtre ; — *Portrait de M. C...*, médaillon bronze.

CHÉRIER (Bruno-Joseph), peintre, ancien professeur à l'école de dessin de Tourcoing (Nord), mort le 17 décembre 1880. (Voyez : tome I^{er}.) — S. 1869. *L'enfant Jésus au milieu des docteurs*. — S. 1873. *L'assomption de la sainte Vierge*. — S. 1874. *Tête d'étude*. — S. 1876. *La sainte Vierge est repoussée de l'hôtellerie et réduite à aller se reposer dans l'étable de Bethléem* ; — *Carpeaux*. — S. 1878. *La mort du juste*. — S. 1879. *L'assomption de la Vierge* (pour le château du comte de Nettencourt). On doit à Bruno Chérier : *La Vierge immaculée*, — *La présentation au Temple*, — *L'origine de Notre-Dame-de-Loos*, — *La présentation de la Vierge* (peintures pour l'église Notre-Dame, à Loos) (Nord) ; — *Le ciel, les vierges folles et les vierges sages, le purgatoire* (peintures pour l'église Notre-Dame, à Fives (Nord). Le musée de Valenciennes possède de cet artiste : *Le portrait de Françoise Bullez*, couronnée premier prix Monthyon en 1852 ; — *La Musique adoucissant les mœurs*, esquisse d'un plafond ; — *Tête d'étude*, dessin aux deux crayons ; — *Le portrait de Carpeaux*, grandeur nature, peinture, don fait par Chérier.

CHÉRON (Mme), née Aimée-Julie Jovin, peintre. (Voyez : tome I^{er}.) — S. 1869. *Portrait de Mlle Marguerite Devaux*, miniature ; — *Portrait de Mlle Lucie Férenbach*, miniature. — S. 1870. *Portrait du jeune A. R...*, miniature ; — *Portrait a. M. Paul Chéron fils*, miniature.

* CHÉRON (Mme Anne-Louise-Cécile), peintre, née à Mortagne (Orne), élève de MM. P. Flandrin, Montfort, Vidal et Brunel-Rocque. — S. 1868. *Portrait de Mlle M. E...*, porcelaine ; — *Portrait de M. O. du C...*, porcelaine. — S. 1869. *Portrait de la petite fille de Mme G. de B...*, porcelaine. — S. 1870. *Portrait de Mlle J. G. de B...*, porcelaine ; — *Portrait d'enfant*, faïence. — S. 1872. *Portrait de Mme C...*, porcelaine. S. 1874. *Portrait de M. C...*, d'après une ancienne miniature, porcelaine. — S. 1877. *Portrait de Mme C...*, porcelaine ; — *Portrait de la jeune Alice B...*, porcelaine. — S. 1878. *Trois portraits d'enfants*, porcelaine ; — *La cène*, d'après H. Flandrin, aquarelle. — S. 1879. *Portrait du jeune J. D...*, porcelaine. — S. 1880. *Jeune fille d'Atena*, dessin.

CHÉRON (Mlle Fanny), peintre. (Voyez : tome I^{er}.) — S. 1868. *Portrait de Mme ***, dessin à la sanguine ; — *Portrait de Mlle****, dessin à la sanguine. — S. 1869. *Portrait de M. A. B...*, dessin à la sanguine. — S. 1870. *Portrait de Mlle A. H...*, dessin ; — *Portrait d'enfant*, dessin à la sanguine. — S. 1873. *Portrait de Mme ***, dessin ; — *Réunion de portraits*, d'après Velasquez, aquarelle. — S. 1874. *Portrait de la jeune ****, dessin. — S. 1877. *Portrait de Mme V. D. B...*, dessin (réexp. en 1878) ; — *Portrait de Mme ***, pastel. — S. 1879. *Portrait de*

M. T..., dessin : — *Portrait de M. C...*, pastel. — S. 1880. *Portrait de Mme T...*, pastel. — S. 1881. *Portrait de M. ***, pastel.

* Chéron (Mlle Marie), peintre, née à Lardy (Seine-et-Oise). — S. 1877. *Marine*, d'après M. J. Noël, aquarelle. — S. 1879. *Marine*, d'après M. E. La Vilette, aquarelle.

* Chéronnet-Champollion (René), peintre, né à Paris, élève de M. Cabanel. — S. 1878. *Une Vénitienne*. — S. 1880. *La favorite du pacha*.

* Chérot (Ernest), peintre, né à Nantes (Loire-Inférieure). — S. 1869. *Vallon d'Orvault*; — *La Loire à Nantes en hiver*. — S. 1870. *Le coteau après la pluie*; — *Embouchure de la Loire*, marine. — S. 1873. *Le braconnier, coucher de soleil*. — S 1875. *La plage*; — *Marée basse dans la baie de Bourgneuf* (Loire-Inférieure). — S. 1876. *Une vue de Paris, l'église des Carmes et l'université catholique*; — *Soleil couchant*. — S.1877. *Le coup de canon du stationnaire au coucher du soleil*. — S. 1878. *Un chemin montant*; — *Le médecin de campagne*. — S 1879. *Château de Rambouillet, la cour de François I*er. — S. 1880. *Le soir*; — *Le ruisseau*.

Cherrier (Prosper-Adolphe-Léon), graveur, élève de Lacoste père et de Godard ; né à Flessingue (Hollande) de parents français, le 2 novembre 1806.— S. 1833. *Gravures sur bois*, d'après les dessins de T. Johannot, Grandville, Eug. Forest, Gigoux. S. 1834. S 1835, 1841 et 1845, *Vignettes sur bois*. — Cherrier a collaboré à un grand nombre d'ouvrages illustrés, notamment à l'*Album des jeunes personnes* et à la *Vie de Napoléon*.

Chervet (François-Léon), sculpteur; méd. 2e cl. 1873. (Voyez : tome Ier.) — S. 1868. *Le Giotto*, statue plâtre. — S. 1870. *Le Giotto enfant*, statue marbre (Ministère des Beaux-Arts). — S. 1873. *L'enfant à la conque*, statue plâtre. —S. 1876. *Le buveur*, statue plâtre. — S. 1878. *Le vaincu*, statue plâtre. — S. 1882. *Turgot*, buste marbre (Ministère des Beaux-Arts). — Il a exécuté pour le palais du Trocadéro : *La Navigation*, statue.

* Chesneau (Aimé), sculpteur, né à Paris, élève de MM. Carrier-Belleuse et J. Salmson. — S. 1868. *Portrait de Mlle M. F...*, médaillon bronze; — *Portrait de miss C. White*, médaillon bronze.

Chevalier (Mlle Adelina-Louise), peintre, née à Paris, élève de Mlle Petit-Jean. — S. 1880. *Vue du jardin de Pontoise*. — *Allée du jardin de Pontoise*. — S. 1881. *Nature morte*, aquarelle.

* Chevalier (Antoine), peintre, né à Paris, élève de M. Carantya. — S. 1870. *Dame d'honneur, seizième siècle*, émail ; — *Ecuyer*, émail. — S. 1874. *Les archers*, faïence. — S. 1876. *Scène du moyen âge*, faïence; — *Le désespoir de Vénus*, faïence.

*Chevalier (Mlle Claire), peintre, née à Paris, élève de Mme D. de Cool. — S. 1877. *Fleurs des champs*, d'après M. Bouguereau, porcelaine ; — *Portrait de Mlle Z...*, porcelaine. — S. 1878. *Les fugitifs*, d'après M. L. Glaize, porcelaine. — *Portrait de Mlle A...*, porcelaine. — S. 1879. *Portrait de Mme P...*, porcelaine; — *Portrait de M. M...*, porcelaine ; — *Portrait de M. U. L. K. S...*, porcelaine. — S. 1880. *Portrait de Mme P...*, porcelaine ; — *Portrait de Mlle G...*, porcelaine,

— S. 1881. *Portraits*, porcelaines; — *La sérénade de Méphistophélès*, émail. — S 1882. *Portrait*, miniature ; — *La charmeuse d'oiseaux*, miniature.

* Chevalier (Mlle Eugénie), graveur, née à Paris, élève de Mme Brux. — S. 1870. *Gravure sur bois*, d'après Salvator Rosa ; — S. 1880. *Un ténor de cour*, d'après M. P. Cottin. — S. 1881. Deux gravures sur bois : *Les chats*, d'après M. Lambert.

Chevalier (Hyacinthe), sculpteur. (Voyez : tom. Ier.) — S. 1868. *La Poésie pleurant sur les ruines de l'art antique*, statue plâtre (réexp. en 1878). — S. 1869. « *Il m'aime un peu, beaucoup* », statue plâtre; — *Rossini*, médaillon bronze ; — *Saint Bruno en prière*, d'après le tableau de Lesueur du musée de Lyon, dessin. — S. 1872. *Les martyrs*, groupe plâtre. — S. 1875. *Portrait de Mlle ****, buste plâtre. — S. 1876. *L'enfance de Bacchus*, groupe plâtre. — S. 1877. *Portrait de Mlle ****, buste plâtre. — S. 1878. *Idylle*, statuette marbre. — S. 1879. *Juvénal*, statue plâtre. — S. 1880. *Un coin de la plage d'Etretat*, peinture. — S. 1881. *Les souvenirs*, élégie, statue plâtre. — S. 1882. *Auber*, médaillon plâtre. — On a encore de cet artiste, au Nouvel-Opéra : *La Peinture, la Fumisterie*, statues tympan de l'avant-foyer ; — au théâtre de la Porte-Saint-Martin, façade : *Fronton, cariatides, têtes, masques*; — intérieur : *Le Drame, la Comédie*, cariatides d'avant-scène. — au théâtre du Vaudeville : *Le Génie de la comédie*, fronton de la façade. — Au nouvel hôtel de ville de Paris : *Eugène Sue*, statue en pierre, façade nord.

* Chevalier (Marie-Louis-Jean-Baptiste), peintre, né à Rive-de-Gier (Loire), élève de M. Gérôme. —S. 1876. *La folle aux bleuets*, légende. — S. 1877. *Abel*. — S. 1878. *La forêt en automne*. — S. 1879. *L'aumônier, panneau décoratif* (pour la chapelle de l'Ecole militaire) ; — *A la campagne*, *portrait de Mme A. L...* — S. 1880 *De profundis*! (peinture pour la chapelle de l'Ecole militaire) ; — *Portrait de Mlle Reval*. — S. 1882. *Mort de Viala*.

Chevalier (Mlle Marie-Sophie), peintre. (Voyez : tome Ier, page 254.) Passage de l'Elysée-des-Beaux-Arts, 8, boulevard Clichy. — S. 1875. *Portrait de Mlle ****, émail. — S. 1877. *Portrait de Mlle J...*, émail. — S. 1878. *Portrait de M. A. C...*, émail ; — *portrait de Mme A.C...*, émail. — S. 1879. *Portrait de M. G. de T...*, émail ; — *Portrait de Mme C...*, émail. —S. 1880. *Portrait de Mme C. L ...*, émail ; — *Portrait de M. A****, émail. — S. 1881. *Portrait de Mme T...*, émail ; — *Portrait de Mlle M. M...*, émail ; — *Portrait de M. F. M...*, émail. — S. 1882. *Portrait de M. C...*, émail ; — *Portrait de Mme C...*, émail.

Chevallet (Mme), née Claire-Louise-Charlotte Boverat, peintre, née à Paris, élève de Mme Thoret. — S. 1877. *Portrait de M. B...* ; — *Portrait d'une jeune femme*, d'après une peinture de l'Ecole allemande, porcelaine. — S. 1879. *Portrait de femme*, d'après une peinture de l'Ecole française, porcelaine. —S. 1880. *Portrait de M. Albert C...*, porcelaine.

* Chevandier de Valdrome (Paul), peintre. (Voyez : tome Ier.) — S. 1868. *Le pont de Qui-

berville (Seine-Inférieure) ; — *Un soir dans la vallée d'Hyères* (Var). — S. 1869. *Le lac de Némi ; — Le passage du gué.* — S. 1870. *La vallée de Narni.* — S. 1872. *Un matin à Saint-Raphaël* (Var) ; *Le bac de Fréjus* (Var). — S. 1874. *Un matin dans la vallée des Lauriers-Roses, environs de Fréjus* (Var) ; — *Soleil couché, Saint Raphaël* (Var). — S. 1876. *Le gué de Manny en Normandie.* — S. 1877. *Provence ; — Normandie.*

* Chevarrier (Mme de), née Marie de Pène, peintre, née à Paris, élève de M. de Pommayrac. — S. 1872. *Tête d'étude*, d'après Greuze, miniature ; — *Portrait de Mlle d'A...*, miniature — S. 1873. *Le lever*, miniature ; — *Portrait de Mlle****, miniature. — S. 1874. — *Portrait de Mme H...*, miniature ; — *Portraits des jeunes H...*, miniatures ; — *Portrait de M. le N. des V...*, miniature. — S. 1875 *Portrait de M. H. de P...*, miniature ; — *Portrait de Mme H. de P..*, miniature ; *Portrait de Mlle S...*, miniature. — S. 1876. *Paysanne de la campagne de Rome*, miniature ; — *Portrait de Mme L. M..*, miniature. — S. 1877. *Portrait de Mlle D...*, miniature ; — *Portrait de M. E. R...*, miniature ; — *Portrait de Mme E. R...*, miniature ; — *Portrait du jeune L. C..*, miniature. — S. 1878. *Portrait de M. E. de C...*, miniature ; — *Portrait de Mme de S..*, miniature ; — *Portrait de Mme la comtesse M. de S..*, miniature ; — *Portrait de Mlle H...*, miniature ; — *Portrait de Mlle C...*, miniature. — S. 1879. *Portrait de Mme la comtesse de T...*, miniature ; — *Portrait de la G...*, miniature ; — *Portrait de Mme M F...*, miniature ; — *Portrait de Mme la marquise de B...*, miniature ; — *Portrait de Mlle M. F...*, miniature. — S. 1880. *Six miniatures : Portrait de Mme la comtesse de C...* ; — *Portrait du jeune A. L...* ; — *Portrait du jeune L. M...* ; — *Portrait de Mlle de M...* ; — *Portrait de Mlle P. de M...* — *Portrait de Mlle L. de L...* — S. 1881. *Cinq miniatures : Portrait de Mme N...* ; — *Portrait de Mme M..* ; — *Portrait de Mme L...* ; — *Portrait de Mlle J...* ; — *Portrait du jeune C...* — S. 1882. *Un cadre contenant onze portraits*, miniatures.

* Chevillard (Vincent), peintre. (Voyez : tome Ier.) — S. 1868. *Dans les gorges de Rochefort.* — S. 1869. « *A d'autres !* » — S. 1870. *Une fileuse ; — Nut, chien anglais* (appartient à Mme la baronne de Billing). — S. 1872. *La toilette.*— S. 1873. *Le chemin de la Belle-Marie, à Barbizon, en hiver.* — S. 1874. *La récréation.* — S. 1875. *Avant l'attaque.*— S. 1876. *Souliers neufs ; — Une fiche de consolation.* — S. 1877. *Intérieur d'église* (appartient à M Dobbé) ; *Votre très humble serviteur.* — S. 1880 *A huis clos ; — Le jour de sa fête.* — S. 1881. « *Le lion et le moucheron* » ; — *L'Hygiène.*— S. 1882. *Entr'acte* (appartient à M. Worms).

* Chevreuil (Marie-Léon-Martial), peintre, né à Paris, élève de M. Gérôme. — S. 1877.*Portrait de Mlle M. D....* — S. 1878. *Portrait de M. F. B....* — S. 1880. *Portrait de Mme B...* — S. 1881.*Débarquement de poissons au Pollet à Dieppe ; — Vue prise de la retenue à Dieppe ;* — S. 1882. *Portrait de Mlle A. V....*

* Chevreuse (Mme, née Valentine de Contades, duchesse de), peintre, née à Angers (Maine-et-Loire). — S. 1875. *Marie-Antoinette*, d'après Mme Vigée-Lebrun, pastel. — S. 1879.*Portrait du marquis de Bullion Fervaque*, d'après P. de Champaigne, pastel.

Chevrier Jules), peintre. mort le 2 novembre 1883, à l'âge de 67 ans. (Voyez : tome Ier.) — S. 1868. « *Tout n'est pas rose* », *Nature morte.* — S. 1869. *Portrait de Mlle***.* — S. 1870. *Les rats ; — Flagrante delicto,* (appartient à la Société des Amis des Arts de Lyon . — S. 1872. *Un rat chez un graveur.* — S. 1880. *Rats chez un peintre de voitures ; — Rue du Pont à Châlon-sur-Saône*, eau-forte ; — *Donjon de Taizey, à Châlon-sur-Saône*, eau-forte.

Chezelles (Mme Henri, vicomtesse de), peintre, née à Paris, élève de MM. Chaplin et Lalanne. — S. 1874 .*A Auteuil*, fus ain. — S. 1875. *L'étang de la Ramée dans la forêt de Villers-Cotterets*, fusain ; — *Bat-l'eau de cerf*, fusain. — S. 1876. *Portraits de M de C... et de son fils ; — Les bords de la Seine près du Point-du-Jour*, fusain.

Chibourg (Pierre-Justin-Léopold), peintre, né à Paris, élève de M. Picot. (Voyez : tome Ier.) — S. 1868. *Les bords de la Loire près Amboise ; — La Loire à Lussault aux environs d'Amboise, effet de soleil couchant.* — S. 1869 *Les lavandières, souvenir de Dinard ; — Dinard près Saint-Malo.* — S. 1870. *Souvenir de l'Avre, dans la vallée de Saint-Rémi près Nonancourt*(Eure) ,*après-midi en automne ; — Moulin sur l'Avre, matinée d'automne.* — S. 1872. *Solitude, vallée des Eaux-Bonnes.*

* Chicot (Louis), sculpteur, né à Mâcon (Saône-et-Loire). — S. 1876. *Portrait de M. I. H...*, buste terre cuite. — S. 1877. *Portrait de M. A. Villefort*, buste terre cuite. — S. 1878. *Portrait de Mme A. T...*, buste plâtre. — S. 1879. *Portrait de Mme M. V...*, buste plâtre. — S. 1880. *Portrait de M. H...*, buste plâtre ; — *Portrait de M. J. H..*, *ministre plénipotentiaire*, buste plâtre. S. 1881. *Portrait de Mme B...*, buste plâtre ; — *Portrait de M****, buste plâtre. — S. 1882. *Portrait de Mme B...* , buste marbre ; — *Portrait de M. K...*, buste bronze.

* Chicotot (Georges-Alexandre), peintre. né à Paris, élève de MM. Hanoteau et J. Blanc. — S. 1880. *Le verger ; — Portrait de Mme***.* — S. 1881. *Les fontaines blanches ; — La rentrée des troupeaux le soir.* — S. 1882. *Le viatique.*

Chifflart (François-Nicolas), peintre. (Voyez : tome Ier.) — S. 1868. *Portrait de M. Victor Hugo.* — S. 1873. *Paris assiégé*, dessin ; — « *Benedetta sia la madre !* », *souvenir d'Italie.* — S. 1874. *Campagne romaine* (appartient à M. Thoraille). — *Une nuit fantastique ; — Primavera! Gioventa!*

* Chigot (Alphonse), peintre, né à Gracey (Cher), élève de l'Académie de Valenciennes. — S. 1868. *Jonction de deux colonnes expéditionnaires, souvenir d'Afrique.* — S. 1877. *La résistance.* — S. 1879. *Défense d'un convoi ; — Cernés!* — S. 1880. *Invasion chez l'avare* (armée de la Loire). — S. 1881. *Le dernier roulement, fin des grandes manœuvres de 1880 ; — En tirailleurs.* — S. 1882. *Première faction en pays ennemi.*

Chimay (Mme Marie-Antoinette-Gabrielle, princesse Alphonse de), peintre, née à Paris, élève de MM. Noël et Allongé. — S. 1879. *Ruines,*

fusain ; — *Bois de Pleumont, près de Chimay*, fusain. — S. 1880. *Souvenir de Hainaut, effet de nuit*, fusain ; — *Etang de Vieilles, près Chimay*, fusain.

CHINTREUIL (Antoine), peintre; ✻ en 1870 ; mort 1876. (Voyez : tome I⁰ʳ.) — S. 1868. *Le lever de l'aurore après une nuit d'orage ; — L'ondée*. — S. 1869. *L'espace* (réexp. en 1878, musée du Luxembourg) ; — *Le bois ensoleillé*. — S. 1870. *La lune* ; — *Un rayon de soleil sur un champ de sainfoin*. — S. 1872. *Pommiers et genêts en fleurs* ; — *La chute du jour*. — S. 1873. *Pluie et soleil* ; — *Marée basse*. — S. 1874. *Le bosquet aux chevreuils* (réexp. en 1878, musée du Luxembourg) ; — *Le Bruly* ; — *La route blanche*.

* CHIPIEZ (Charles), architecte, né à Lyon (Rhône), élève de MM. Danjoy, Constant Dufeux et Viollet le Duc. — S. 1870. *Le Sitellarium (maison de vote) élevé par les habitants de Nueva, dans l'État de la Majorique, comme monument de la foi qu'ils professent pour l'urne électorale, symbole de leur dogme social*, sept dessins, (en collaboration avec M. Trélat (Émile) ,architecte. — S. 1872. *Projet d'un monument commémoratif de la bataille de Champigny*. — S. 1875. *Projet pour l'église du Sacré-Cœur à Montmartre*, trois châssis. — S. 1878. *Temple hypèthre*, deux châssis. — S. 1879. *Restauration des tours à étages de l'Assyrie*, deux châssis.

CHOEL (Mlle Fidéline), peintre. (Voyez : tome I⁰ʳ.) — S. 1868. *Portrait de M****, pastel ; — *Portrait d'Isabelle et de Henriette*, pastel. — S. 1869. *Portrait de Mlle de la B...*, pastel. — S. 1870. *Portrait de S. E. Bogos-Bey*, pastel. — S. 1873. *Portrait d'Auguste*, pastel. — S. 1874. *Portrait de Mme du M...*, pastel. — S. 1876. *Portrait de Mlle C...*, pastel. — S. 1878. *Portrait de M. L. Roussel*, peinture.

* CHOISELAT (Ambroise), sculpteur. (Voyez : tome I⁰ʳ.) — S. 1870. *Portrait de M. J. C...*, buste plâtre ; — *Portrait de M. L. D...*, médaillon plâtre teinté. — S. 1878. *Panneau pour coffre de cheminée, époque de Louis XIV*, bas-relief plâtre.

* CHOISNARD (Félix-Jean-Clément), peintre, né à Valence (Drôme). — S. 1878. *Un sentier en Vendée*, fusain ; *Souvenirs de voyage, Boulogne, Palaiseau, Châtenay*, trois aquarelles. — S. 1879. *Une soirée à Antony* ; — *Déjeuner de carême* ; — *Deux fusains* ; — *Environs de Chevreuse*. — S. 1880. *Mes vieux amis* ; — *Le chemin de Barbenoire* ; — *Une ville manufacturière*, fusain. — S. 1881. *Un coin de cave, nature morte*. — S. 1882. *Village des Bas-Quarts* ; — *La ferme du père Pénicault*.

* CHOIZEAU (Mlle Camille), peintre, née à Paris, élève de Mme D. de Cool et de M. Paul Soyer. — S. 1872. *Portrait de Mme L...*, porcelaine. — 1873. *Portrait de M. Daquin, président du Tribunal de Commerce*, porcelaine. — S. 1874. *Portrait du jeune M...*, porcelaine. — S. 1875. *Portrait de M. A. C...*, porcelaine ; — *La Charité*, d'après M. Bouguereau, porcelaine. — S. 1876. *Portrait du docteur Barthez*, porcelaine ; — *Portrait de M. A. Fischer, violoncelliste*, porcelaine. — S. 1877. *Portrait de Mme A. C...*, porcelaine. — S. 1878. *Portrait de M. E. B...*, porcelaine. — S. 1879. *L'Aube*, d'après M. P. Soyer, porcelaine ; — *Portrait de « ma petite amie Jeanne B... »*, porcelaine. — S. 1880. *Portrait de Mlle M. D...*, porcelaine. — S. 1882. *Portrait de M. C...*, porcelaine ; — *Portrait de M. C...*, porcelaine.

* CHOLÉ-MOUTET (Mme Céleste), née à Lunéville (Meurthe), graveur, élève de l'Ecole nationale et de M. Bléry. — S. 1868. Cinq gravures à l'eau-forte même numéro : *Animaux*, d'après Mlle Rosa Bonheur. — S. 1869. *Chevaux*, d'après Mlle Rosa Bonheur, eau-forte. — S. 1870. Deux gravures à l'eau-forte même numéro : *Animaux*, d'après Mlle Rosa Bonheur ; — *Vue de Nemours*, d'après M. Bléry, eau-forte. — S. 1873. *Portrait de Mme C. C. M...*, miniature ; — *Portrait d'enfant*, miniature. — *Portrait de M. M...*, eau-forte. — S. 1880. *Le compliment aux grands parents*, peinture ; — *Les deux amies*, d'après M. Caraud, eau-forte.

* CHOLET (Jean-Antoine), peintre, né à Rosières-aux-Salines (Meurthe), élève de l'Ecole des beaux-arts. (Voyez : tome I⁰ʳ.) — S. 1868. *Temps orageux, paysage aux environs de Rosières* ; — *Beau temps, paysage aux environs de Rosières*. — S. 1869. *Le chemin de bois*. — S. 1870. *Le chemin des Pierrottes, près Montchauvet* (Seine-et-Oise) ; — *Les saules de la Meurthe, effet du matin*. — 1879. *Portrait de Mme F...* ; — *Portrait de Mlle M...*, faïences. — *La cotte des Reines aux environs de Rosières* ; — *La mare du Ravé, aux environs de Rosières*. — S. 1880. *Portrait de Mme H...*, faïence ; — *Portrait de Mlle J. Agamemnon*, faïence.

* CHOLLET (Louis-Edmond), peintre, né à Paris, élève de M. J. Lequien. — S. 1877. *Rivière en Normandie*, dessin à la plume. — S. 1878. *Paysage*, fusain. — S. 1879. *Chemin de village en Normandie*, fusain. — S. 1880. *Ouchy-Lausanne*.

* CHOPPIN (Paul-François), sculpteur, né à Auteuil (Seine), élève de l'Ecole nationale de dessin. — S. 1877. *Portrait de M. G. A...*, buste plâtre. — S. 1879. *Portrait de M. Ad. A...*, buste plâtre ; — *Portrait de Mme C...*, médaillon terre cuite. — S. 1880. *Portrait de Mme A...*, buste terre cuite ; — *Portrait de M. C...*, médaillon plâtre. — S. 1881. *Jeune garçon tirant de l'arc*, statue plâtre ; — *Portrait de M. J. Montariot*, buste plâtre. — S. 1882. *Portrait de M. L. A...*, buste bronze ; — *Portrait de M. S...*, buste plâtre.

* CHOUBRAC (Alfred), peintre, né à Paris, élève de M. Doërr. — S. 1875. *Pivoines*. — S. 1878. *Le récit de Scheerazade*. — S. 1879. *Le prince des Iles-Noires*. — S. 1880. *Une charmeuse aux Indes*.

CHOUPPE (Jean-Henri), peintre. (Voyez : tome I⁰ʳ.) — S. 1868. *Brise-lames à Saint-Malo*, aquarelle. — *Rives du Loiret à Orléans*, aquarelle. — S. 1869. *Les rives de la Loire à Orléans*, aquarelle ; — *Vue prise près Pornic*, aquarelle. — S. 1870. *Un matin en Sologne*, aquarelle ; — *Bords d'étang en Sologne*, aquarelle. — S. 1872. *Vue de Vitré*, aquarelle ; — *Lisière de bois en Sologne*, aquarelle. — S. 1873. *Vue de Royan, route de Saint-Georges*, aquarelle. — S. 1874. *Canal du Loing à Montcresson*, aquarelle ; — *Le biez du Moulin à Montcresson*, aquarelle. — S. 1875. *Vue de Gien*, aquarelle. — S. 1876. *Les rives de la Sarthe à Fresnay*, aquarelle. — S. 1877. *Vieux chemin près Quimperlé*, aquarelle ; — *Bruyères*

près *Pierrefitte-sur-Sauldre* (Loir-et-Cher), aquarelle; — *Bois de sapin près Vouzon* (Loiret-Cher), aquarelle; — *Maison à Dénard*, aquarelle. — S. 1878. *Le vieux Mans*, quatre aquarelles; — *Bourg de Crozant* (Creuse), aquarelle. — S. 1879. *En Sologne*, deux aquarelles; — *En Sologne*, quatre aquarelles. — S. 1880. *En Bretagne*, quatre aquarelles. — S. 1881. *Vues prises à la Ferté-Bernard*, aquarelles. — S. 1882. *Route de la Joquene et route du Moulin à Pornic*, aquarelles.

CHRÉTIEN (Auguste-Clément), peintre. (Voyez: tome I^{er}.) — S. 1868. *Portrait de Mme E. Turpin*; — *Portrait d'enfant*. — S. 1877. *Jeune fille de Grand-Camp*. — 1878. *Portrait de Mlle M. C...*; — *Portrait de M. C...* — S. 1879. *Portrait de Mlle G. B...*; — *Portrait de M. G. B...*; — *Serment d'amour*, d'après M. A. Jourdan, éventail camaïeu. — S. 1880. *Portrait de M. P. C...*; — *Portrait de M. H. C...* — S. 1882. *Vieux pêcheur normand*.

CHRÉTIEN (Eugène-Ernest), sculpteur, né à Elbœuf (Loire-Inférieure), élève M. A. Dumont; méd. 2^e cl. 1874. — S. 1868. *Un suivant de Bacchus*, statue plâtre. — S. 1870. *Bacchante*, statue bronze. — S. 1872. *Un fils de Niobé*, statue plâtre. — S. 1873. *Jeune danseuse*, statue plâtre. — *Portrait de M.***, buste terre cuite. — S. 1874. *Maudit!...*, statue marbre. — S. 1875. *Portrait de Mme L. D...*, buste plâtre. — S. 1876. *La Force prime le Droit*, groupe plâtre. — S. 1878. *Prisonnier de guerre*, groupe marbre. — S. 1879. *Ève*, groupe plâtre. — « *Petit Jean* », buste plâtre. — S. 1880. *Le Printemps*, groupe plâtre. — S. 1881. *Guerrier blessé reforgeant son épée*, statue plâtre. — S. 1882. *Vigarini*, buste marbre (pour l'Opéra). — *Le Printemps*, buste plâtre.

* CHRISTIAN (Paul-Marie-Bernard), peintre, né à Paris, élève de MM. Hesse et Bouguereau. — S. 1876. *Portrait de Mme P. Christian*, fusain. — S. 1879. *Portrait de M. P. de Pitoix Christian de la Tranché*, fusain.

* CHRISTIANI (Fernand-Isidore de), peintre, né à Corbeil (Seine-et-Oise). — S. 1880. *La pêche*; — *Un saule*. — S. 1881. *Le bouquet paysage*; — *Le moulin du Roy à Grey*.

* CHRISTIANI (Georges-Gaston-Dimitri de), peintre, né à Paris, élève de M. Palizzi. — S. 1879. *Pensées* — S. 1881. *La route tournante de la Solle, Fontainebleau*.

* CHRISTOFLE (Mme P.), peintre, née à Paris, élève de M. Lalanne. — S. 1878. *Paysage*, fusain. — S. 1879. *Vue prise à S...*, fusain.

* CHRISTOL (Frédéric), peintre, né à Paris, élève de MM. Jérôme et P. Flandrin. 1874. *Portrait de Mme du B....* dessin. — *Portrait de M. F. C...*, dessin. — S. 1875. *Entre le Breuil et Guerrille, près Mantes*. — S. 1876. *Dans l'île de Limay, près Mantes*. — S. 1877. *A Chatou*; — *Le Tibre et le rocher des Nasons, près Rome*; — *Croquis de voyages, Suisse et Italie*, dessins. — *Portrait de Mme B. J...*, dessin. — S. 1878. *L'école de tambours*; — *Portrait du général de B...* — S. 1879. *Jérusalem, vue de la route de Béthanie*; — *Le mur de Salomon à Jérusalem*. — S. 1880. *La voie douloureuse à Jérusalem*; — *Jérusalem et le mont des Oliviers*.

* CHRISTOPHE (Ernest), sculpteur, né à Loches (Indre-et-Loire), élève de M. Rude. — S. 1876. *Le masque*, statue marbre. — S. 1877. *Portrait de Mme F ..*, buste marbre.

* CHRISTY (Eugène), peintre, né à Paris, élève de MM. Petit et Aumont. — S. 1869. *Fruits d'automne sur un manuscrit*, nature morte. — S. 1870. *Intérieur de garde-manger*, nature morte. — S. 1879. *Fleurs de printemps*; — *Azalées*.

* CHUPPEAUX (Guillaume), architecte. Parmi les tombes de l'église Saint-Gervais, à Paris, se trouvait celle de « Honorable homme Guillaume « Chuppeaux, en son vivant maçon, et l'un des « archers de cette ville de Paris, qui trépassa « le ... » La date n'a pas été gravée, mais sa femme, qui l'a précédé dans la tombe, est morte le 27 septembre 1546. Donc, Guillaume Chuppeaux vivait encore en 1546.

* CIAPPORI-PUCHE, peintre, né à Marseille (Bouches-du-Rhône), élève de MM. Ary Scheffer et Ingres. — S. 1868. *La sibylle du Tibre annonçant à l'empereur Auguste la naissance du Christ*, dessin. — S. 1869. *Marie, mère du Rédempteur*, triptyque, dessin; — *Révélation divine, Dieu et les prophéties de la gentilité*, triptyque, dessin. — S. 1870. *Apothéose de Jeanne d'Arc*, dessin. — S. 1872. *Notre-Dame des Arts et des Sciences*, projet de décoration pour une chapelle, dessin. — S. 1873. *L'Immaculée-Conception*, dessin. — S. 1876. *Ave Maris-Stella* (projet d'une peinture décorative pour Notre-Dame-dela-Garde de Marseille). — S. 1877. *Mission de Jeanne d'Arc*, carton. — S. 1878. *Les enfants de la Gaule*, carton. — S. 1880. *La reine du ciel*, aquarelle (projet d'une peinture décorative).

CIBOT (François-Barthélemy-Michel-Edouard), peintre, né à Paris le 11 février 1799, mort en la même ville le 10 janvier 1877. (Voyez: tome I^{er}.) — S. 1869. *Bois de Meudon, près le cordon de Chaville*; — *Les châtaignes*. — S. 1874. *La vision d'Ezéchiel*; — *Environs de Sèvres*.

CIBOT (Mlle Marie), peintre, née à Paris, élève de Mme Colin-Libour. — S. 1875. *Portrait*, d'après Holbein. — S. 1877. *Une nymphée*, d'après M. Giacomotti, faïence. — S. 1878. *Fantaisie*, d'après Albrecht Durer, faïence. — S. 1880. *Pensées*, aquarelle; — *Portrait de Mlle J. L...*, aquarelle. — S. 1881. *Nature morte*, aquarelle. — S. 1882. *Nature morte*, peinture.

CICÉRI (Eugène), peintre et lithographe. (Voyez: tome I^{er}.) — S. 1869. *Environs de Saint-Mammès*; — Deux lithographies, même numéro: *Panorama près de l'Enlécade* (Pyrénées); — *Panorama près du sommet de l'Enténac* (Pyrénées). — S. 1870. Deux lithographies, même numéro: *Vues prises dans les Pyrénées*. — S. 1872. *Vue à vol d'oiseau de l'Exposition Universelle de 1867*, aquarelle (Dépôt des Archives nationales). — S. 1874. *Six paysages*, lithographies; — Deux *paysages*, lithographies. — S. 1875. *Intérieur de forge*; — *Au bord du Loing*; — *Bords de la Marne*. — S. 1876. *Sous bois*; — *Environs de Menneval* (Eure); — *Croquis à la minute*, lithographie; — *Etudes pour le fusain*, lithographie. — S. 1877. *Au bord de l'eau*; — *Souvenirs de Fontainebleau*, dessin — *Souvenirs de Bretagne*, dessin. — S. 1878. *Un grain*; — *Un lavoir*. — S. 1879. *Une mauvaise drague*; — *Un mauvais pont*. — S. 1880. *Un mauvais temps*; — .

Souvenir de Marne ; — Dans la Maurienne, aquarelle ; — Deux vues de Normandie, lithographies ; — Deux lithographies : Italie et Pyrénées. — S. 1881. Un bout de falaise ; — N'importe où ; — Souvenirs, dessins ; — u bord de l'eau, dessin ; — La chasse, lithographie. — S. 1882. Pas loin de Marlotte ; — Souvenir de Marne ; — Lareuses, dessin ; — Souvenir des Pyrénées, dessin ; — Lithographie : Trois croquis, d'après nature.

CIEUTAT (Hippolyte), peintre, né à Paris. — S. 1870. Cour d'auberge à Couilly (Brie). — S. 1872. Cour de ferme à Couilly, aquarelle. — S. 1879. Église de Couilly, dessin ; — Une rue en Bretagne, dessin.

* CINOT Franck-Jean-Baptiste-Louis), peintre, né à Crécy (Seine-et-Marne), élève de son père et de MM. Servin, Véron et Willems. — S. 1874. Péché d'envie. — S. 1876. Le chemin de Villiers, (Seine-et-Marne). — S. 1878. Aux environs de Crécy, en décembre ; — La plage de Veules. — S. 1879. Le pont de Saint-Germain-en-Brie. — S. 1880. L'annonce du passage des troupes ; — Le coup de l'étrier. — S. 1881. Alerte sous Paris en 1870.

* CINASSE (Joseph), sculpteur, né à Chartres, (Eure-et-Loir), élève de M. Cavelier. — S. 1874. Portrait de M. V. D..., médaillon bronze. — S. 1876. Levrette, plâtre. — S. 1877. Psyché, statue plâtre. — S. 1878. Portrait de M. C..., buste plâtre. — S. 1879 L'Amour discret, statue plâtre. — S. 1880. Portrait de M. D..., buste plâtre. — S. 1881. Portrait de M. D..., buste bronze.

* CLAGNY (Lucien de), sculpteur, né à Saint-Germain-en-Laye (Seine-et-Oise), élève de Mme Bertaux et de M. Lalanne. — S. 1875. Aux environs de Bougival (Seine-et-Oise), fusain ; — S. 1876. Ruisseau sous bois, fusain. — S. 1879. Une scierie, fusain ; — Portrait de M. L..., buste plâtre. — S. 1881. Expatriée, buste bronze ; — Chute d'Invermaid, lac Lomon (Écosse), fusain. — S. 1881. Buste, terre cuite.

CLAIRIN (Georges-Jules-Victor.) peintre, méd. 3e cl. 1882. (Voyez : tome Ier.) — S. 1869. Les volontaires de la liberté, épisode de la révolution espagnole, Madrid 29 septembre 1868. — S. 1874. Le massacre des Abencérages, à Grenade ; — Un conteur arabe à Tanger ; — Vue de Tanger, aquarelle ; — Une rue de Tanger, aquarelle ; — Le patio des lions à l'Alhambra de Grenade, aquarelle. — S. 1876. Portrait de Sarah Bernhardt, de la Comédie-Française ; — Le chérif de Oussan (Maroc) entre à la mosquée. — S. 1877. Portrait de Mlle L. de S. M..., — Portrait de M. B... — S. 1878. Moïse ; — Le fils du cheik. — S. 1882. Froufou ; — Les brûleuses de carech à la pointe du Raz (Finistère). — Cet artiste a peint au Nouvel-Opéra deux plafonds du foyer : Génies de la musique jouant avec les instruments de cuivre ; — Génies de la musique jouant avec les instruments à cordes.

* CLAIRVAL (Mme Marie-Thérèse, vicomtesse H. de), peintre, née à Alger, élève de MM. Signol, Jacquand et Aubert. — S. 1875. La France en deuil de l'Alsace et de la Lorraine. — S. 1876. Portrait de Mlle de S... — S. 1880. Chrétienne allant au martyre ; — Portrait de M. le baron Maurice de B... ; — Portrait de M. Pierre de C..., émail. — S. 1882. Trois dessins, aquarelle et gouache.

* CLAR (Mlle Sophie), sculpteur, née à Montpellier (Hérault), élève de M. Delorme. — S. 1879. Portrait de Mme F. A..., buste plâtre. — S. 1880. Portrait de M. Maurias, capitaine à la Santé, à Marseille, buste plâtre. — S. 1882. Portrait de M. J. B..., buste plâtre.

* CLARIS (Albert), architecte, né à Lezan (Gard), élève de M. Questel. — S. 1878. Hôtel du docteur L.., boulevard Haussmann : Façade, plans, détails d'intérieur. — S. 1879. Avant-projet d'une villa qui doit être construite à Thorisopolis, province de Rio-de-Janeiro, sur la propriété de M. B... — S. 1882. Maison d'habitation.

* CLARIS (Gaston), peintre, né à Montpellier (Hérault), élève de MM. Meissonier et E. Giraud. — S. 1879. Pendant le repos, grandes manœuvres. S. 1880. La corvée du vin, grandes manœuvres. S. 1881. Combat de Juranville, 28 novembre 1870. — Le prisonnier, campagne d'Afrique 1871 ; — Prisonniers allemands, campagne de 1870-71, aquarelle.

* CLARY (Jean-Eugène), peintre, né à Paris, élève de M. C. de Cock. — S. 1878. Bords de l'Epte à Gasny (Eure) ; — Etude de saules à Gasny. — S. 1879. La Marne à Charenton ; — Une vanne à Gasny. — S. 1880. La Seine au Bas-Meudon ; — Dans les cressonnières à Veules. — S. 1881. Le petit bras de la Seine au Bas-Meudon (appartient à M. Borniche) ; — Bords du Loing à Montigny, — S. 1882. Joinville-le-Pont (appartient à M. Borniche) ; — A Montigny (Seine-et-Marne), étude.

* CLASTRIER (Stanislas), sculpteur, né à Marseille (Bouches-du-Rhône), élève de MM. Jouffroy et A. Allar. — S. 1878. Portrait de M. B W..., médaillon plâtre ; — Portrait de « ma sœur », buste plâtre. — S. 1879 Bonheur de vivre, buste plâtre. — S. 1880. Portrait de Mme E. C.., buste plâtre. — 1881. Portrait de M. C. Pelletan, buste plâtre. — S. 1882. La tête du rebelle, médaillon plâtre ; — Le Nervi, buste plâtre.

CLAUDE (le Frère), architecte, religieux du noviciat général des Jacobins, à Paris, vivait dans la première moitié du dix-huitième siècle Il donna les dessins du portail de la chapelle de ce monastère, devenue l'église paroissiale de Saint-Thomas-d'Aquin.

CLAUDE (Eugène), peintre, né à Toulouse (Haute-Garonne). (Voyez : tome Ier.) — S. 1869. Bouquet de pavots ; — Poisson, nature morte. — S. 1870. L'automne, fleurs et fruits, (appartient à M. Delanoy) ; — Armures et chiens lévriers. — S. 1872. Curiosités ; — Fleurs, salsifis sauvages. — S. 1873. Chrysanthèmes ; — Lilas. S. 1874. La cueillette du matin ; — La chasse ; — Le déjeuner. — S. 1875. Un jour de fête ; — Pêches et raisins. — S. 1876. Les asperges (réexp. en 1878, appartient à M. E. Turquet) ; — Fleurs des champs. — S. 1877. Bouquet de chrysanthèmes. — S. 1878. Les harengs, Les huîtres. — Exposition Universelle de 1878 : La cueillette des prunes. — S. 1879. Une vieille bible ; — Un coin de halle, fruits. — S. 1880. Le fromage blanc. — S. 1881. Au marché de la Madeleine ; — Le réveillon. — S. 1882. Oh ! bottes d'asperges ! ; — Commande de fruits.

CLAUDE (Jean-Maxime), peintre, méd. 2e cl.

1872. (Voyez : tome Ier.) — S. 1869. *Rendez-vous de chasse ; — Récit d'un chasseur.* — S. 1870. *Retour de chasse* (réexp. en 1878, appartient à M. Lambert). — S. 1872. *Souvenir de Rotten-Row à Londres ; — L'antichambre.* — S. 1873. *Le repos à Rotten-Row à Londres* (réexp. en 1878, appartient à M. H. Delamarre) ; — *Causerie.* — S. 1874. *Retour de Rotten-Row ; — Promenade à Hyde-Park ; — Conversation.* — S 1875. *Le parc, souvenir de Londres* (réexp. en 1878, appartient à M. André) ; — *La plage* (réexp. en 1878, appartient au comte J. d'Oultremont) ; — *Conversation, souvenir de Rotten-Row à Londres*, aquar·lle. — S. 1876. *Souvenir de Hyde-Park à Londres*, aquarelle (appartient à M. E. Dallemagne) ; — *Musique de chambre*, aquarelle. — S. 1877. « *Ces messieurs sont servis !* » (réexp. en 1878, appartient à M. E. Chardin) ; — *Causerie à Hyde-Park.* — S. 1878. *Un croquis sur la falaise, portrait équestre* (appartient à M. P. Chardis) ; — *Sortie de Hyde-Park par Albert-Gate à Londres* (appartient à M. H Fontans) ; — *Souvenir du Salon de 1874*; aquarelle — S. 1879. *Confidence ; — Portraits équestres de M. et de M. C. D.* — S. 1881. *Propos croisés, souvenir de Rotten-Row ; Sit up right !* (tenez-vous comme il faut !). — S. 1882. *Soleil couchant ; — Au printemps ; — Aux bains de mer, souvenir de Trouville*, dessin (appartient à M. Desfossé) ; — 1 mer basse, souvenir de Villers-sur-Mer, dessin.

* CLAUDE (Victor-Georges), peintre, né à Paris, élève de son père et de M. Gallant. — S. 1879. *Portrait de M L. Gruel.* — S. 1881. *Cour de Bargello à Florence*, aquarelle ; — *Cloître d San Gregorio à Venise*, aquarelle. — S. 1882. *Portrait de Mme L. C...., ; — Portrait de M D...*

CLAUDOT (Max), sculpteur. (Voyez : tome Ier.) — S. 1869. *Jeune fille tricotant*, statue plâtre ; — *Petit Italien*, buste marbre. — S. 1870. *Jeune homme jouant avec un serpent*, statue plâtre ; — *Portrait d'Italien*, buste marbre. — S. 1872. *Robespierre à la Convention le 10 thermidor*, statue plâtre ; — *Enfant à la fontaine*, statue plâtre. — S. 1873. *Enfant jouant avec un oiseau*, statue marbre. — *Faune et satyre*, groupe plâtre. — S. 1874. *Vigneron du Jura faisant des échalas*, statuette marbre ; — *Retour du marché*, statue plâtre ; — *Robespierre à la Convention le 10 thermidor*, statuette bronze. — S. 1875. *Le petit gourmand*, statue marbre (appartient à M. Galichon) ; — *L'épée de la France brisée en leurs mains vaillantes sera forgée de nouveau par leurs descendants*, statue plâtre. — S. 1876. *Portrait de Mme ****, buste marbre ; — *Le jour de la fête de saint Jean-Baptiste*, groupe bronze. — S. 1877 *Hoche enfant*, statue plâtre ; — *Perraud, statuaire, membre de l'Institut*, buste marbre. — S. 1878. *Hoche enfant*, statue bronze ; — *Madame Roland.* — S. 1879. *Enfant pincé par une écrevisse*, statue plâtre. — S. 1881 *L'aïeule*, statue plâtre ; — *Portrait de M J. Marcou, géologue*, buste plâtre. — S. 1882 *Un prélat romain*, buste plâtre. — On lui doit en outre le monument élevé à la mémoire de J. Joséphé Perraud, statuaire, membre de l'Institut (en collaboration avec M. Achille Billot).

* CLAUDIE (Mlle), peintre, née à Paris, élève de M. Chaplin. — S. 1878. *Edmée.* — S. 1879. *Bohémienne ; — Etude.* — S. 1880. *Judith.* — S. 1881. *Une vestale qui s'ennuie ; — Hérodiade.* — S. 1882. *Une captive.*

* CLAUSSE, architecte messin. En 1475, il fut chargé de faire la « portraicture » et le devis de la chapelle de la Victoire ou des Lorrains, élevée en souvenir du triomphe remporté par la ville de Metz sur Berthold Crantz, surnommé la Grande-Barbe, qui avait surpris Metz et tenté de s'en emparer. On fit la dédicace du sanctuaire de cette chapelle le jour de la Saint-Michel 1478. (Bégin, *Cathédrale de Metz.*)

* CLAUSSE (Gustave), architecte, né à Paris, élève de l'Ecole des beaux-arts et de MM. Lebas et Harpignies. — S. 1868. *Une porte de Rome*, aquarelle. — S. 1875. *Projet de théâtre pour la ville de Cherbourg* (Manche), cinq châssis : 1° Façade ; — 2° et 3° Coupes ; — 4° et 5° Plans. — S. 1876. *Château d'Azay-le-Férou* (Berry), aquarelle. — S. 1877. *Château de Bouché-en-Brenne* (Berry), aquarelle. — S. 1878 *Le port de Gênes*, aquarelle ; — *Le grand canal à Venise*, aquarelle ; — *La Giudecca*, aquarelle ; — *Le couvent de San-Michaële*, aquarelle. — S. 1879. *Isola-Bella* (lac Majeur), aquarelle. — *Place publique à Côme*, (Italie), aquarelle. — S. 1880. *Touraine et Normandie*, quatre aquarelles ; — *Etang de la Sinolière* (Touraine), aquarelle. — S. 1882. Quatre aquarelles : *Vues de Normandie et de Touraine.*

* CLAVEAU (Eugène-Pierre), peintre, né à Bordeaux, Gironde, élève de M G. Galard. — S. 1870. *Brouillard dans les Landes.* — S. 1880. *Les pêcheurs*, aquarelle.

* CLAVEL (Emile), peintre, né à Paris, élève de MM. Kuwasseg et Oudry. — S. 1878. *Grève aux environs de Saint-Malo, effet du soleil couchant*, aquarelle. — S. 1879. *Les rochers de Douarnenez.* — S 1880. *Une grève en Bretagne ; — Villeneuve-l'Etang.*

* CLAVEL (Ismaël-Adolphe), peintre, né à Codognan (Gard), élève de M. Cabanel. S. 1880. *Le coin de l'évier.* — S. 1881 *Portrait de M. S...* — S. 1882. *Portrait de M. Chalmeton.*

* CLEDAT-DE-LAVIGERIE (Samuel-Marie), peintre, né à Angers (Maine-et-Loire), élève de M. L. Chéret. — S. 1869. *Les bords de la Marne, vue prise à Charenton*, aquarelle. — S. 1870. *Le pont du Moulin, vue prise à Chorenton.*

* CLEENEWERCK (Henry), peintre, né à Waton (Belgique), de parents français. — S. 1869. *Vue prise dans la forêt vierge de l'île de Cuba* — S. 1870. *Site dans l'île de Cuba.* — S. 1878. *Une vue à Beaulieu à Nice.*

* CLEMANSIN-DUMAINE (Georges), peintre, né à Nantes (Loire-Inférieure), élève de MM. Delaunay et Puvis de Chavannes. — S. 1879. *Portrait de Mme V. C. D...* — S. 1881. *Portrait de Mme la vicomtesse de L...* — S. 1882. *La nymphe du ruisseau surprise par un chevalier.*

CLÉMENCET (Louis), architecte, né à Bligny-sur-Ouche (Côte-d'Or), élève de MM. Zeigler et Suisse. — S. 1870. *Architecture polychrome bourguignonne du moyen âge ; — Restauration du puits des Prophètes de l'ancienne chartreuse de Dijon* (réexp. en 1878).

* CLÉMENCET (Louis-Célestin), peintre, né à Bruxelles (Belgique), de parents français. — S. 1869. *Fleurs*, aquarelle. — S. 1870. *Fleurs et*

feuilles, aquarelle. — S. 1876. *Bouquet de roses*, aquarelle ; — *Bouquet de chrysanthèmes*, aquarelle.

* CLÉMENT (Armand-Lucien), peintre, né à Paris. — S. 1876. *Chardons et insectes*, faïence. — S. 1877. *Houblon et vigne-vierge*, faïence. — S. 1879. *Jeunes sarcelles*, faïence.

CLÉMENT (Mme), née Clara-Anne Lemaitre, graveur, née à Paris, élève de son père. (Voyez : tome I^{er}.) — S. 1873. *Campanile de l'Hôtel-de-Ville avant sa destruction*. — S. 1877. *Une gravure d'architecture : Pendentifs d'une chapelle absidale de l'église Saint-Pierre à Caen*, fac-similé d'un croquis de M. Cambon (pour la *Normandie*, du baron Taylor) ; — *Une gravure d'architecture : Mont-Saint-Michel, façade dite la Merveille*, dessin de MM. Sauvestre et Gautier (pour la *Normandie*, du baron Taylor). — S. 1878. *Cinéraires*, aquarelle ; — *Primerères de Chine*, aquarelle. — S. 1879. *Pied de géranium*, aquarelle. — S. 1880. *Massif de pensées*, aquarelle ; — *Bouquet de roses trémières*, aquarelle.

CLÉMENT (Félix-Auguste), peintre. (Voyez : tome I^{er}.) — S. 1870. *Portrait de Mme H. Chevalier* (réexp. en 1878). — S. 1872. *Marchandes d'eau et d'oranges sur la route d'Héliopolis au Caire* ; — *Portraits de Mlles J. et C. Roques*. — S. 1873. *Marche de mobiles de l'Eure, de l'Ardèche et de la Loire-Inférieure dans la plaine de Bernay, se dirigeant vers le château de Robert-le-Diable* ; — *Le flûteur Mohamed du Caire*. — S. 1874. *Avant le bain, plage de Saint-Gildas, près Préfailles*. — S. 1875. *Enfant dessinant la silhouette de son âne* ; — *Fellah, fille d'un cheikh el bahalède (chef de village) jouant du tambourin*. — S. 1876. *Portrait de Mme A. B...* — S. 1877. *Italienne implorant saint Antoine de Padoue pour son enfant malade* ; — *Portrait du docteur L. Tripier*. — S. 1878. *Mgr Sibour, archevêque de Paris* ; — *La leçon de sinhade, petites cymbales de bronze (Égypte)*. — *Exposition Universelle de 1878. Portrait de « mon père »*. — S. 1879. *Portrait de M. F. Liouville* ; — *Enfant malade* — S. 1880. *Circassienne au harem*. — S. 1881. *Le matin* ; — *Portrait de Mme****. — S. 1882. *Portrait de M. J. P. Manau* ; — *Portrait d'enfant* ; — *Trois dessins d'après nature : Anier du Caire* ; — *Fellah au bord du Nil* ; — *Croquis de jeunes filles du Caire* ; — *Trois dessins d'après nature : Chercheuse de pierres fines à Préfailles* ; — *Italienne et son enfant* ; — *Croquis de Préfailles*.

CLÉMENT (Jules), sculpteur. (Voyez : tome I^{er}.) — S. 1869. *La rêverie*, buste plâtre ; — *Buste d'enfant dans une couronne de fleurs*, médaillon marbre (fragment d'un tombeau). — S. 1870. *Portrait de M. le général de division A. A. M...*, buste bronze ; — *Portrait de Mme V. S...*, buste marbre. — S. 1872. *Portrait de Mme W...*, buste marbre.

* CLERC (Mme Martha), peintre, née à Lyon (Rhône), élève de M. Müller. — S. 1878. *Portrait de Mme C...* — S. 1880. *Une paysanne* ; — *Portrait de M. le docteur F. M...*

CLÈRE (Jacques-François-Camille), peintre. (Voyez : tome I^{er}.) — S. 1869. *La pêche* ; — *La chasse*. — S. 1870. *Portrait de M. le docteur L...* ; — *Hamadryada*. — S. 1872. *Portraits de Mlles D...* ; — *Portrait de Mme L...* ; — *Portrait de Mme C...* — S. 1873. *La sortie du bain*. — S. 1874. *Portrait de Mme B. C...* — S. 1876. *Portrait de Mme Y. C...* — S. 1877. *Portrait de M. L. C...* ; — *Portrait de Mme L. C...* — S. 1878. *Portrait de M. G...* — S. 1879. *Portrait de M. M...* ; — *Portrait de Mlle M...* — S. 1880. *Charlotte Corday*. — S. 1881. *Mme Tuillien* ; — *Portrait de M. E. M...* — S. 1882. *Portrait de Mme B...* ; — *Portraits de Yvonne et Maurice C...*

CLÈRE (Prosper-Georges), sculpteur. (Voyez : tome I^{er}.) — S. 1869. *La petite princesse de Babylone*, statue plâtre ; — *Jeanne d'Arc écoutant ses voix*, statue marbre. — S. 1870. *Bérénice*, buste marbre ; — *Érigone*, buste plâtre. — S. 1872. *Hercule étouffant le lion de Némée*, groupe marbre, socle bronze (appartient à M. de Marnyhac). — S. 1875. *Jeanne d'Arc, vierge et martyre*, statue plâtre.

CLÉRET (Ernest), architecte, né à Sampoux (Pas-de-Calais), élève de M. André. — S. 1882. *Projet de mairie*, six châssis, (en collaboration avec M. Dauphin).

* CLERGET (Émile), peintre, né à Paris, élève de MM. Willems et Masson. — S. 1876. *Nature morte*. — S. 1877. *A l'office*. — S. 1878. *Les pêches* (appartient à M. Pomey). — S. 1879. *Le marché de Sophie* (appartient à M. G. Bonneau). — S. 1880. *Matelote bourgeoise*.

CLERGET (Hubert), graveur. (Voyez : tome I^{er}.) — S. 1873. *Vallée de Chevreuse*, aquarelle ; — *Portique de la pagode en ruine de Semao (Mekong)*, d'après un dessin de M Delaporte, lithographie ; — *Tat-Muong-Luong (Mekong)*, d'après un dessin du même, lithographie.

* CLERMONT (Auguste-Henri-Louis de), peintre, né à Paris, élève de M. Hahn. — S. 1870. *Quatre aquarelles, même numéro : Souvenirs d'Egypte et de Syrie* ; — *Quatre aquarelles, même numéro : Souvenirs d'Egypte et de Syrie*. — S. 1873. *Souvenir du Loiret*, aquarelle ; — *Souvenir du Loiret*, aquarelle. — S. 1874. *Souvenir du Loiret*, aquarelle. — S. 1875. *Entrée de village, souvenir du Loiret*, aquarelle ; — *Entrée de la Pinçonnière, souvenir du Loiret*, aquarelle. — S. 1877. *Une grand' garde le matin*, aquarelle et gouache. — S. 1878. *Chevaux d'omnibus, ligne des boulevards* ; — *Cuirassier allemand dix-huitième siècle*, aquarelle ; — *Chasseur à cheval premier empire*, aquarelle. — S. 1879. *Un chassemange* ; — *L'attaque* ; — *Gardeuse de dindons*, aquarelle ; — *Chasseur de la garde premier empire*, aquarelle. — S. 1880. *Voitures chargeant du poisson* ; — *Le dimanche* ; — *Quatre aquarelles*. — S. 1881. *A l'ombre*, aquarelle ; — *Chevaux et tombereaux à enlever la neige*, aquarelle. — S. 1882. *Vive le Roy ! épisode de la guerre de Sept ans 1760*.

* CLERMONT-GALLERANDE (Adhémar-Louis, vicomte de), peintre, né à Chatoillenot (Haute-Marne), élève de M. Barrias. — S. 1868. *L'heure du repas, étude de cheval normand* ; — *Deux bons amis, étude de cheval allemand*. — S. 1869. *Les vaincus* ; — *L'attente*. — S. 1870. *Noteur et Carignan, étalons anglo-normands du haras impérial du Pin*. — S. 1877. *Un hallali en forêt* ; — *Portrait du général L. B..., commandant le Prytanée militaire de la Flèche*. — S. 1878. *Il vient de passer là-bas* — S. 1879. *Chevaux dans un pâturage*. — S. 1880. *On attend le roi* ; — *Avenue du bois de*

Boulogne le matin. — S. 1881. *Une chasse royale sous la Restauration* ; — *Un lancé intempestif.* — S. 1882. *La messe de Saint-Hubert, 1772* ; — *Giboulée de mars.*

CLÉRY (Pierre-Edouard), peintre. (Voyez : tome 1er.) — S. 1870. *Psyché descendant aux enfers* ; — *Le bain de Diane, paysage.* — S. 1876. *Le guet-à pens, souvenir de Rocadi-Cervara, campagne de Rome* ; — *Jeune Italienne*, dessin aux trois crayons. — S. 1877. *Daphnis et Chloé, paysage* ; — *Baigneuses, paysage.* — S. 1879. *Idylle* ; — *l'automne au pied des Castelli, campagne de Rome* ; — *Sept aquarelles : Souvenirs de voyages.* — S. 1880. *Canal abandonné.*

CLÉSINGER (Jean-Baptiste-Auguste), sculpteur, mort le 6 janvier 1883. (Voyez : tome 1er.) — S. 1869. *Cléopâtre devant César*, statue marbre (appartient à M. de Marnyhac). — S. 1875. *Portrait de Mme Rattazi*, buste marbre. — S. 1876. *La France*, buste bronze (appartient au général de Cissey) ; — *Portrait du général de Cissey, ministre de la guerre*, buste plâtre. — S. 1877. *La danseuse aux castagnettes*, statue bronze. — S. 1878. *La Phryné au vase*, statue marbre ; — *Taureau romain*, marbre. — Exposition Universelle de 1878 : *Enlèvement de Déjanire par le centaure Nessus*, groupe marbre ; — *Délivrance d'Andromède par Persée*, groupe marbre ; — *S. M. François-Joseph, empereur d'Autriche*, statue équestre bronze ; — *La Poésie lyrique*, buste marbre ; — *La Poésie tragique*, buste marbre. — S. 1879. *La Comédie d'Alfred de Musset*, allégorie, terre cuite ; — *Portrait de Mme C...*, buste terre cuite. — S. 1880. *Portrait de M. Henri Houssaye*, buste bronze sans retouches.

* CLET (Germain), architecte, né à Vizilles (Isère), élève de M. Simonet. — S. 1870. *Le palais des Papes à Avignon*, quatorze dessins même numéro : — *Pont de Saint-Bénézet* (en collaboration avec M. Chatroussé) (Joseph).

* CLIQUOT (Mlle Antoinette), peintre, née à Pontoise (Seine-et-Oise), élève de MM. Bonnat, Bargue, P. Flandrin et Chaplin. S. 1877. *Portrait de Mlle L. G...* — S. 1878. *Portrait de Mme F. L...* — S. 1879. *Portrait de Mme C...* ; — *Portrait de M. G...* — S. 1880. *Portrait de Mme B...* ; — *Portrait de Mlle de C...*, pastel.— S. 1881. — *Portrait de Jeanne R...*, fusain. — S. 1882. *Portrait de Mlle Geneviève B...*, pastel.

* CLOCHAR (Pierre), architecte, né à Bordeaux (Gironde) en 1774 ; il remporta deux prix, à Bordeaux en 1801 et en 1809, aux concours ouverts pour la distribution des terrains du Château-Trompette et pour le projet d'un palais à élever sur ce terrain (ces projets ont été gravés). On lui doit, à Paris, *le tombeau de Monge* au cimetière du Père-Lachaise, et aux Chartrons de Bordeaux, *le moulin Teynac*. Il a publié : *Palais, Maisons et Vues d'Italie*, Paris, 1809, in-folio ; — *Monuments et Tombeaux, mesurés et dessinés en Italie*, gravés à l'eau-forte et terminés par P. C. P. Lacour et E. Thierry, 1815, Paris, grand in-folio (une 2e édition parut en 1821 et une 3e en 1833). — (Consultez : Borde, *Histoire des monuments de Bordeaux.*) — (Voyez : tome 1er, page 266.)

CLOUET (Félix), peintre, mort le 20 avril 1882. (Voyez : tome 1er.) — S. 1869. *Gibier*, nature morte ; — *Un héron*, nature morte. — S. 1870. *Lapin et canard*, nature morte ; — *Gibier*, nature morte. — S. 1872. *Gibier d'automne.* — S. 1873. *Lièvre, canards et perdrix* (appartient à M A. Gosselin) ; — *Lapin et sarcelle.* — S. 1874. *Gibier* (appartient à M. E. Leblanc) ; — *Heath-cock* (coq de bruyère). — S. 1875. *Poule de bruyère et gibier d'automne* ; — *Groupe de gibier.* — S. 1876. *Nature morte* ; — *Gibier.* — S. 1877. *Lièvre et faisan* ; — *Canards et lapin.* — S. 1878. *Chien et gibier* (appartient à M. C. Buloz) ; — *Gibier.* — S. 1879. *Nature morte* ; — *Groupe de gibier.* — S. 1880. *Groupe de gibier* ; *Poule de bruyère.* — S. 1881. *Un canard* ; — *Gibier.* — S. 1882. *Gibier* ; — *Gibier.*

CLOUET-D'ORVAL (François), peintre (Voyez : tome 1er.) — S. 1869 *Bouquet d'arbres au bord de la mer.* — S 1875. *Ecluse du moulin Jean, près Avallon* (Yonne) (appartient au comte de Coronel) ; — *Bois de hêtres en novembre* ; — *Une baie en Bretagne, soleil couché.*

* COBLENTZ (Lévy), peintre, né à Lunéville (Meurthe), élève de Lequien — S. 1874. *L'Amour vainqueur*, d'après Chaplin. — 1876. *La cuisine*, d'après M. Mazerolle, émail ; — *Portrait de M. Octave L...*, émail. — S. 1877. *Portrait de M. J. Coblentz fils*, émail ; — *Hélène se réfugie sous la protection de Vesta*, d'après M. F. Barrias, émail. — S. 1878. *Portrait de M. Sang-Sing-Kung, chef de la légation chinoise à l'Exposition Universelle de 1878*, émail. — S. 1879, *Thétis*, émail ; — *Portrait de Mme A...*, émail. — S.1882. *Les Saintes-Femmes au tombeau*, émail, (appartient à M. L. de Cissey).

* COBLENTZ (Jules), fils du précédent, peintre, né à Paris, élève de son père. — S. 1879. *Portrait de M. B...*, émail ; — *Diogène cherchant un homme*, d'après M. Mazerolle, émail. — S. 1880. *Portrait de M. L. Coblentz*, émail. — S. 1882. *Portrait de M. A. Voisin*, émail.

* COCHEY (Claude), mort à Constantine (Algérie) en 1881, sculpteur, né à Nuits (Côte-d'Or), élève de M. Dameron, de l'Ecole des beaux-arts de Dijon et de Cabet. — S. 1874. *Portrait de Mme C...*, buste plâtre ; — *Portrait de M. J...*, buste plâtre. — S. 1875. *Portrait de M. V. Vidard*, buste plâtre. — S. 1876. *Chloé à la fontaine*, statue plâtre ; — *Portrait de M. V. Vidard*, buste terre cuite. — S. 1877. *Portrait de M. A. Chantin*, buste plâtre. — S. 1878. *Portrait de Mme A. C...*, médaillon marbre ; — *Le Deuil*, buste marbre. — 1879. *L'abbé Rey, fondateur des colonies pénitentiaires d'Oullins, de Citeaux et de Saint-Genest-Lerpt*, groupe marbre (pour la colonie agricole de Citeaux) ; — *L' Aurore*, statue plâtre. — S. 1880. *Esclave gauloise sous Jules-César*, statue plâtre ; — *M. le baron Deveaux*, buste terre cuite.

* COCHERY, architecte. Il fut admis à l'Académie royale d'architecture le 5 mai 1699. (Lance, *Les Architectes français*).

* COCLEZ (Arthur), sculpteur, né à Bellicourt (Aisne), élève de l'Ecole des beaux-arts et de MM. J. Salmson et Jouffroy. — S. 1880. *Après le bain*, statue marbre. — S. 1881. *Naufrage*, groupe plâtre. — S. 1882. *Au bord du Nil*, groupe plâtre.

COCQUEREL (Jean-Joseph-Jules), peintre.(Voyez : tome Ier). — S. 1870. *Intérieur de forêt* ; — *Le*

désert près Villers-sur-Mer. — S. 1872. Paysage, effet d'orage. — S. 1873. Bords de l'Eure.

* Cocquerel (Jules - Jacques - Olivier de), peintre, né à Saint - Didier - au - Mont - d'Or (Rhône), élève de M. Bonnefond. — S. 1876. Une truite de la rivière d'Ain ; — Un loup de mer. — S 1877. Une alose. — S. 1878. Un barbeau de la rivière d'Ain. — S. 1879. Carpe et barbeau du Rhône. — S. 1880. Nature morte, poissons. — S. 1881. Cerises.

* Cocteau (Georges–Albert), peintre, né à Melun (Seine-et-Marne), élève de M. Cabanel. — S. 1870. Soir d'automne, aquarelle ; — Quatre aquarelles, même numéro : Le Havre et ses environs. — S. 1874. Portrait de M***.

Coedès (Louis-Eugène), peintre. (Voyez : tome Ier.) — S. 1869. Sommeil, pastel. — S. 1870. Portrait de Mme N..; — Tête d'enfant : — Portrait de M. le docteur L. P..., pastel ; — Murillo, d'après l'original de la collection Standish, dessin. — S. 1872. La prière, pastel. — S. 1873. Rêverie, pastel. — S. 1874. Jeune fille, pastel. — S. 1875. Portrait de Mlle J. L.., pastel ; — Portrait de Mlle L. B..., pastel. — S. 1876. Portrait de Rembrandt, d'après Rembrandt, pastel. — S. 1877. La fuite de Loth, d'après Rubens, aquarelle. — S. 1878. Portrait de Mlle M. G..., pastel. — 1879. Portrait de Mlle ***, pastel ; — L'ange Raphael, d'après Rembrandt, aquarelle.

Coeffier (Mme), née Marie-Pauline-Adrienne Lescuyer, peintre, née à Paris. (Voyez : tome Ier.) — S. 1869 Portrait de M. le docteur P. C ..; — Portrait de Mme Z. Lereux ; — Portrait de Mlle M. P. ., pastel ; — Portrait de Mme A. B.., pastel. — S.1870. Portrait de Mme F...; — Portrait de M. J. G.., pastel ; — Portrait de Mlle J. L..., pastel. — S. 1872. Portrait de Mme A. B. .; — Portrait de M. V... — S 1873 Portrait de Mme H. H... ; — Le dernier morceau de pain. — S. 1874 Portrait de M. J H ..; — Portrait de Mme ••• ; — Portrait de Mme J. de R..., pastel. — S. 1875. Portrait de M. F. W...; — Portrait de Mme C. Hamon ; — Portrait de Mme de la M... — S. 1876. Portrait de Mlle M. G... ; — Portrait de M. V. C... ; — Portrait de Mme la duchesse de D..., pastel ; — Portrait de Jeanne, pastel. — S. 1877 Portrait de M. Clappier, conseiller à la cour d'Aix ; — Portrait de Mme la duchesse d' I..., pastel ; — Portrait de Mlle P. B..., pastel. — S. 1878. Portrait de miss M. P.. ; — Portrait de Mlle M M..., pastel ; — Portrait d'Elise, pastel. — S. 1879. Portrait de Mme C F. W.. ; — Portrait de Mme E C... ; — Portrait de M. M. M..., pastel ; — Portrait de Mme H. S..., pastel. — S.1880. Portrait de M. le docteur A.C.. ; — Lise et Rubis, étude ; — Portrait de Mme V. W.., pastel ; — Portrait de M. le prince A. G..., pastel. — S. 1881. Portrait de Mme M F...; — Portrait de Mme B. H..., pastel ; — Portrait de Mlle E. de la J..., pastel. — S. 1882. Portrait de M. Bruno ; — Portrait de M Carl Carlsson ; — Jacques, Pierre et Jean, pastel.

Coessin de la Fosse (Charles-Alexandre), peintre ; méd. 3e cl. 1873 (Voyez : tome Ier) S. 1869. Ariane abandonnée. — S. 1870. L'homme et la Fortune. — S. 1872. « Le vieillard et les trois jeunes hommes ». — S. 1873. L'ébauche ; — Les politiques au Palais-Royal, le 13 thermidor 1793. — S. 1874. La chanson de Roland ; — Lansquenet. — S. 1875 « Les poissons et le berger » ; — Léda. S. 1876 Les Jacques. - S. 1877. Une noce au bon vieux temps ; — Marthe. — S. 1878. Don Juan et Haidée ; — Bon souper, bon gîte. — S. 1879. Plaisir d'amour ; — Casse-cou! — S. 1880. Portrait de Mme C... ; — Messe des morts dans le Morbihan, (vendémiaire an II). — S. 1881. Partie de campagne à Clamart en 1793. — S. 1882. Les éclaireurs d'Hoche dans le Finistère, désarmement et pacification de l'Ouest.

* Coeurderoy (Mme Marie), peintre, née à Chablis (Yonne), élève de M. L. Cognet. — S. 1868. Tête d'étude. — S. 1869. Intérieur de cuisine. — S. 1870. A Paris ; — Au village ; — Portrait de Mlle M. B..., pastel. — 1874. Portrait de Mme R..., pastel.

* Coeurt (Mary), peintre, né à Amiens (Somme), élève de M. Pallandre. — S. 1879. Etude ; — Chrysanthèmes, faïence. — S. 1880. Faïence petit feu.

* Coeylas (Henri), peintre, né à Joinville-le-Pont (Seine), élève de MM. G. Boulanger et J. Lefebvre. — S. 1879. Portrait de M. C... — S. 1880. Cyparisse ; — Portrait de Mme O... — S. 1881. Portrait de M. J... — S. 1882. Sous les noisetiers.

Coffetier (Nicolas), peintre, mort à Paris le 24 octobre 1884, âgé de 64 ans. (Voyez : tome Ier.) — S. 1872. Portrait de M. Crozet, dessin. — S. 1874. Portrait de M. G. C... — S. 1877. Environs de Gentilly. — S. 1879. La plumeuse de volailles, dessin à la plume.

* Coffinières de Nordeck (Léon-Gabriel), peintre, né à Montpellier (Hérault), élève de M. Meissonier. — S. 1875. Buissons de cactus et de lauriers-roses, aux environs de Tunis, aquarelle. — S. 1876. Ferme et grange de M Debuire à Aquetz (Oise) ; — Eventail, aquarelle. S. 1877. La source du lac de Dampierre, effet de matin ; — La journée d'un homme du monde, éventail aquarelle (appartient à Mme la princesse Mathilde). — S 1878. Le pêcheur matinal, paysage ; — Une ambassade d'Alger sous Louis XVI. — S. 1879. Portrait arabe.

* Cognier (Arthur-Achille), sculpteur, né à Auxonne (Côte-d'Or), élève de MM Ringel et A. Millet. — S. 1878. Portrait de M. L. S .., médaillon bronze. — S. 1879 Portrait de M. A. R..., buste terre cuite.

Cogniet (Léon), peintre, membre de l'Institut, mort à Paris le 20 novembre 1880, âgé de 87 ans. (Voyez : tome Ier.)

Coignard (Louis) peintre, né à Mayenne (Mayenne), élève de M. Picot. (Voyez : tome Ier.) — S. 1870. Le lac, paysage et animaux. — S. 1873. Troupeau sur la lisière d'une forêt ; — Vaches au marais, Normandie (appartiennent à M Failly). — S. 1874. Troupeau de vaches au pâturage dans une futaie des Ardennes belges (appartient à M. Failly). — S. 1875. Un troupeau de moutons, effet de soir ; — Une matinée dans les herbages. — S. 1876. Bœufs au repos, herbage en Normandie ; — Abreuvoir dans une prairie de la vallée d'Auge (appartiennent à M. Chinnery de Londres). — S. 1877. Vaches au repos dans une prairie sur la lisière de la forêt de Fontainebleau.

* Coin ou Coing (Jean), l'un des architectes du Louvre. On présume qu'il bâtit avec Louis ou Isaïe Fournier l'étage supérieur de la Petite

galerie (la galerie d'Apollon). En 1608, il prit part à une expertise avec d'autres jurés du roi, et le 27 octobre 1612, il fut chargé de la conduite des eaux du Rugis à Paris Le 20 mars 1613, il était à Coulommiers, en compagnie de S. De Brosse, de Jean Gobelin et de Charles Du Ry, réunis pour prendre « l'alignement » du château, ce qui doit signifier qu'ils en plantèrent les bâtiments. Cet architecte est mort en 1618. (Berty et Legrand, tome II.)

* COINCHON (Albert), peintre, né à Paris, élève de son père et de MM Pils et Dumont; tué à Buzenval (siège de Paris, 1871). — S. 1868. *Méphistophélès à la taverne*, dessin. S. 1869. *Cavalier grec combattant*, médaillon terre cuite; — *Cavalier égyptien combattant*, médaillon terre cuite. — S. 1870. *Portrait de M. Coinchon*, statuaire, fusain; — *Djinns dansant au clair de lune*, gouache. Exposition posthume. — S. 1872. *Canards*, pastel; — *Une tête de Christ mort*, fusain; — *Cheminée décorative*. *Homère et sujets tirés de « l'Iliade » et de « l'Odyssée »*, architecture; — *Fragments de décoration de l'hôtel Carnavalet*, architecture.

COINCHON (Théodore), sculpteur. (Voyez: tome Ier.) — S. 1869. *L'Aurore*, statue plâtre. S. — 1870. *La Prière*, buste terre cuite; — *Pythagore*, statuette plâtre. — S. 1873 *Portrait de M. R. W...*, médaillon plâtre. — S. 1874. *Berthollet*, buste marbre (pour l'Ecole normale supérieure); — *Portrait du R. P. M...*, buste marbre. — S. 1875. *Le docteur Mathieu*, buste plâtre. — S. 1876. *Hébé*, groupe plâtre. — S. 1877. *Faune dansant*, médaille plâtre; — *Mercure messager*, médaille plâtre. (Cette médaille, au concours des timbres-postes, a obtenu une première mention.) — S. 1878. *Lumen*, statuette plâtre galvanisé; — *Portrait de M. Richard Wallace*, médaillon allégorique, plâtre galvanisé. — S. 1881. *Portrait du vice-amiral Touchard*, buste plâtre bronzé. — Cet artiste a exécuté *le portrait de E. Geoffroy, professeur à l'Ecole de pharmacie*, médaillon en marbre, pour la nouvelle Ecole de pharmacie.

* COINDRE (Gaston-Jean), peintre, né à Besançon (Doubs), élève de Mlle Maire. — S. 1868. *Les premières feuilles*, dessin à la plume; — *En plein été*, dessin à la plume. — S. 1869. *Combe-Noire* (Doubs), dessin; — *Ruisseau du Bois* (Doubs) dessin; — *Vieux Besançon, ancien quai de Battant*, eau-forte — S. 1870. *La Roche de Montfaucon* (Doubs), dessin; — *Vieux Besançon*, eau-forte; — *Intérieur de bois*, eau-forte. — S. 1872 *Paysage*, dessin (appartient à M. Dupuy). — S. 1873. *Revers-Mont vallée du Doubs*, dessin; — *Fouilles du théâtre romain de Besançon, juillet 1870*, eau-forte. — S. 1874. *Poligny au seizième siècle*, reconstruit par l'auteur d'après les croquis de Claude Luc, 1550, eau-forte; — Six eaux-fortes: *Préfecture du Doubs*; — *Platanes de Chamars* (Besançon); — *Château de Cléron* (Doubs); — *Cloître de Montbenoît* (Doubs); — *Château de Valleroy*, (Haute-Saône); — *Eglise de Montigny-les-Nonnes* (Haute-Saône); — Neuf eaux-fortes: *Deux, sous bois*; — *Une place à Baume-les-Dames*; — *Château de Montbéliard*; — *Anciens quais à Besançon*; — *Forges de Gouille* (Doubs); — *Un chantier le dimanche*; — *Vue générale de Besançon*, frontispice; — *Ecluse Saint-Paul à Besançon*. — S. 1875. Deux eaux-fortes: *Le Saut-du-Doubs*; — *La glacière de la Grâce-de-Dieu* (pour Besançon et la Vallée du Doubs); — Onze eaux-fortes: *Ancien pont de Chamars à Besançon*; — *Place à Baume-les-Dames*; — *La route neuve à Mouthiers*; — *Arcane*; — *Château de Bournel*; — *Palais de justice à Besançon*; — *Le fort de Jours*; — *Le château de la Roche*; — *Le cloître du Mont-Benoît*; — *La chapelle de Remonot*; — *Les rapides du Doubs* (frontière suisse) (pour Besançon et la Vallée du Doubs) — S. 1876. *Vue générale de Salins-les-Bains* (Jura), dessin à la plume. — S. 1877. *Les sapins du Doubs*, eau-forte; — Neuf eaux-fortes: *Le quai d'Arènes*; — *Le palais Granvelle en mars 1875*; — *Le logis de Don Grappin*, d'après M. Marnotte; — *Maison de Perrenot de Champigny à Battant*; — *Le moulin de la Ricotte*, d'après M. J. Gigoux; — *Le moulin de Chamars*, d'après le même; *Escalier*, d'après M. Marnotte; — *Chevet de l'ancienne église des Jacobins*; — *Cour du Saint-Esprit*, d'après M. Marnotte (pour Besançon qui s'en va). — S. 1878. *Le quai d'Arènes à Besançon*, dessin; — *Cour à Frotey-lès-Vesoul* (Haute-Saône), dessin. Trois gravures: *Préfecture du Doubs*; — *Eglise de Colombiers* (Haute-Saône); — *L'hiver*, d'après M. Rapin — S. 1881. *Vue panoramique de Besançon en 1875*, prise de la côte de Chaudanne, aquarelle; — *Le parc de Céry* (Doubs), aquarelle. — S. 1882. Trois eaux-fortes: *Le bluvoir de Seep*, d'après M. Français; — *Sierra-Slorena*, d'après M. C. Desménar; — *Carrière à Blontron* (Doubs); — Cinq eaux-fortes: *Rue du Petit-Battant, à Besançon*; — *Rue Pachet*; — *La place des Petits-Bourgeois à Pigon*; — *Davémes à Besançon*; — *L'ancien archevêché*.

* COISEL (Alfred-Isidore), architecte, né à Paris, élève de M. André. — S. 1868. *Projet de palais de justice pour Iyer*, trois dessins, même numéro. — S. 1874. *Eglise de Saint-Michel, à Lille*, exécutée après un concours public, cinq châssis (réexp. en 1878). Exposition Universelle de 1878: *Eglise du Sacré-Cœur, à Montmartre*, cinq châssis (ce projet a été classé au sixième rang au concours public ouvert en 1874, appartient à l'archevêque de Paris). — S. 1881. *Projet de monument commémoratif à l'Assemblée nationale de 1789 à Versailles*

* COLARD DE GIVRY, architecte. Il fut maître des œuvres de la cathédrale de Reims pendant trente ans, et l'ancien jubé qui fermait le chœur de cette église était son œuvre

* COLARD-NOEL, architecte, né à Valenciennes. Il fut l un des architectes de l'église collégiale de Saint-Quentin. Il commença, en 1477, la reconstruction du bras et du portail méridional du transept de cette église, travail qui avait été mal exécuté par Jean d'Ervilliers. Ces ouvrages terminés en 1487 ont été reçus le 10 décembre par les officiers du roi, assistés de plusieurs architectes. On attribue à cet artiste l'hôtel de ville de Saint-Quentin. (Gomart, *Eglises de Saint-Quentin.*)

COLAS (Alphonse), peintre. (Voyez: tome Ier.) — S 1869. *Portrait de M le premier président de la Cour impériale de Douai*. — S. 1872. *La France en 1870-1871* (appartient à M. D...) — S. 1877. *Portrait de M. K...* — S. 1879. *Por-*

trait de *M. A. de N...* — S. 1880. *Portrait de M. E. D...*

* COLAS (Antoine). Voyez: Antoine Colas.
* COLAS (Charles-Tranquille), sculpteur, né à Cambremer (Calvados), élève de M. Gérôme. — S. 1869. *Le Printemps*, buste terre cuite ; — *Le repos de l'Amour*, statue terre cuite. — S. 1870. *Enfant jouant avec un hanneton*, statue plâtre. — S. 1874. *La Pêche*, statuette terre cuite. — S. 1875. *Portrait de M. A. M...*, buste plâtre ; — *Jeune satyre*, buste terre cuite. — S. 1876. *Portrait de M. A. D...*, buste terre cuite. — S. 1877. *Portrait de Mme la baronne de Meyendorff*, buste terre cuite (appartient au général Séniavine). — S. 1878. *Bacchante*, buste terre cuite. — S. 1879. *Portrait de M. J. Grévy*, buste terre cuite. — S. 1882. *Le message*, statuette plâtre.

* COLBERT (Jean), architecte. En 1505, il construisit à Reims la prison qu'on appelait la Belle-Tour et la tour du chœur de l'église Saint-Jacques, en la même ville. Cette dernière partie porte la date de 1548, celle sans doute de la fin des travaux. (Lance, *Les Architectes français.*)

* COLCOMB (Léon), peintre, né à Paris. — S. 1868. *Portrait de Mme C...* — S. 1870. *Le Guildo (Côtes-du-Nord).* — S. 1877. *Le départ de Tobie*, d'après Heemskerk, faïence ; — *Le mariage de Tobie*, d'après le même, faïence.

' COLIGNON, architecte. Sous le règne de Louis XVI, il construisit à Paris, rue du Faubourg-Saint-Honoré, l'hôtel de la Vaubalière, acquis plus tard et habité par M. Molé. (Lance, *Les Architectes français.*)

* COLIGNY (Mlle Jeanne de), peintre, née à Paris, élève de M. Feyen-Perrin. — S. 1881. *Deux émaux sur or gravé : Portrait de M. de C...* — *Portrait de M. B...* — S.1882. *Dame noble du quinzième siècle*, émail ; — *Portrait de Mme A. B...* émail ; — *Les Bohémiens*, d'après Callot, émail ; — *Tête d'homme*, d'après Rembrandt, émail.

COLIN (Alexandre-Marie), peintre, né à Paris, élève de M. Girodet-Trioson ; ✻ en 1873 ; mort en 1875. (Voyez : tome I^{er}.) — S. 1869. *Le Cid après son duel avec le comte de Gormas et son père* ; — *La petite sœur.* — S. 1870 *Portrait de M. A. de B...* ; — *Un coup de vent au bord de la mer.* — S. 1873. *Un drame de la mer.* — S. 1874. *Avant le mariage* ; — *Portrait d'enfant.*

COLIN (Paul-Alfred), peintre, méd. 3^e cl. 1875. (Voyez: tome I^{er}.) — S. 1869. *Vue prise à Yport* ; — *La mare des Hogues* — S 1870. *Un grain, plage d'Yport* ; — *Sentier sur la falaise de Criquebœuf, septembre.* — S. 1872. *Vue prise à Yport, soleil couchant* ; — *Marée basse à Yport.* — S. 1873. *Le chemin du bois à Yport* ; — *A la chapelle Saint-Jean (Seine-et-Oise).* — S. 1874. *Ferme à Yport, effet de matin* ; — *Fleurs* ; — *Habitation de pêcheurs à Yport.* — S. 1875. *Forêt de Fontainebleau près de Barbizon* (réexp. en 1878, appartient à M. A Lopinot) ; — *La ferme Grouël à Criquebœuf.* — S. 1876. *Le plateau de Criquebœuf près Yport* (réexp. en 1878) ; — *Le fossé des Hogues* (appartient à M. C. Depret). — S. 1877. *La route d'Yport, au clair de lune.* — S. 1878. *La maison du charron à Yport.* — S. 1879. *L'allée du Vivier à Valmont (Seine-Inférieure)* ; — *Les bords du Vivier à Valmont.* —

S. 1880. *La vallée d'Yport* ; — *Une petite aumône*, aquarelle (appartient à Mme la comtesse de L...). — S. 1881. *Une rue à Tolède* ; — *Panneau, fleurs.* — S. 1882. *La mare de Criquebœuf.* — On lui doit en outre un *panneau décoratif*, pour être reproduit en tapisserie des Gobelins pour l'escalier du Sénat.

* COLIN (Charles-Alphonse), peintre, né à Paris. S. 1870. *Butor, nature morte*, fusain. — S. 1872. *Sicile, entrée du détroit*, fusain.

* COLIN (François-Joseph), sculpteur, né à Pnix (Haut-Rhin). — S. 1870. *Portrait de M***, buste bois ; — *Portrait de l'auteur*, buste bois. — S. 1879. *Portrait « d'un de mes enfants »*, buste bois.

COLIN (Henri-Gustave), peintre, né à Arras (Pas-de-Calais), élève de M. Dutilleux. (Voyez: tome I^{er}.) — S. 1868. *Entrée du port de Pasage (Espagne)* ; — *Une rue à Fontarabie (Espagne).* — S. 1869. *Le castilla à Pasage.* — S. 1870. *Attelage basque* ; — *Conchita.* — S. 1873. *La récolte du maïs à Uruguna (Basses-Pyrénées)* ; — *Danseuse des rues en Navarre (Espagne)* (appartiennent à M. Mignon). — S. 1874. *Sous les platanes à Ciboure (Basses-Pyrénées).* — S. 1875. *Le matin de la fête d'Uruque (Basses-Pyrénées), Le jeu de paume* ; — *Marie Artinchole, paysanne basque.* — S. 1876. *Matin d'un jour d'été* (appartient à M. Gaudermen) ; — *Marie Sabine au lavoir, pays basque.* — S. 1877. *Le Pasage (Espagne).* — S. 1878. *Deux sœurs.* — S. 1879. *Lamaneurs du golfe de Gascogne* (appartient à M. G. Morel) ; — *L'automne dans le pays basque.* — S. 1880. *La Nive au Pas-de-Roland (Basses-Pyrénées) en octobre* ; — *Ruines de la tour de Bordaguin à Saint-Jean-de-Luz en août* (appartient à M. Mignon). — S. 1881. *Lamaneurs basques en rade, Saint-Jean-de-Luz, gros temps de nord-ouest.*

* COLIN DE NANTES, architecte. En 1460 il est qualifié de maître maçon juré des ouvrages de l'église collégiale de Saint-Quentin ; il visita comme expert la partie méridionale du transept de cette église, construite par Jean d'Ervillers, et déclara que les vices de construction qui existaient dans cet ouvrage pouvaient causer la ruine, au moins partielle, de l'édifice. Cette partie fut reconstruite en 1477 par Colard-Noël, de Valenciennes. (Gomart, *Églises de Saint-Quentin.)*

COLIN-LIBOUR (Mme Uranie), peintre. (Voyez: tome I^{er}.) S. 1868. *Le premier bain froid* : *Le témoin.* — S. 1869. *Un escalier à Port-Marly* ; — *Étude de femme.* — S. 1870. *Italienne* ; — *La leçon de chant.* — S. 1872. *Un invité* ; — *La servante.* — S. 1873. *Un conseil.* — S. 1874. *Le corset.* — S. 1875. *La jeune mère* ; — *Vieux bouquins.* — S. 1876. *Le jour des confitures à la campagne.* — S. 1877. *Un punch* ; — *La leçon de lecture.* — S. 1878. *Filippo* ; — *Une servante.* — S. 1879. *Saïka* ; — *La pensée.* — S. 1880. *Coquetterie* ; — *En attendant son admission, souvenir d'hôpital.* — S. 1881. *Les saltimbanques.* — S. 1882. *Italienne et son enfant* ; — *Portrait de M. Ruggieri.*

* COLINET (Edme-Dominique), peintre, né à Paris, élève de M. Trimolet. — S. 1879. *Moules, casseroles, oignons.* — S. 1881. *Un déjeuner aux huîtres.*

Colla (Joseph), peintre. (Voyez : tome I^{er}.) — S. 1869. Les bords de l'Huveaune. — S. 1879. Trembles, aux environs de Saint-Menet (Bouches-du Rhône). — S. 1880. Ormeaux près de Camp-Major (Bouches-du-Rhône).

* Collard (Charles-André), peintre, né à Paris, élève de M. Ménard. — S. 1878. A Sassetot (Seine-Inférieure), faïence; — Un chemin creux près Granville, faïence. — S. 1880. Une mare, faïence; — Intérieur de ferme, faïence.

Collard (Mme), née Marie-Anne-Hermine-Bigé, peintre, morte le 28 mars 1871. (Voyez : tome I^{er}.) — S. 1872. Exposition posthume : Suzanne au bain.

* Collas (Amédée-Paul), peintre, né à Sèvres, (Seine-et-Oise), élève de MM. Lambinet et Bonnat. — S. 1878. Au Bas-Meudon, le matin, dessin. — S. 1879. Le port de Sèvres, le matin; — Bords de la Seine à Sèvres, fusain; — Dans l'île au Bas-Meudon, dessin. — S. 1880. La plage de Sainte-Adresse; — La Seine aux Moulineaux, fusain; — Le port de Sèvres, le matin, fusain. — S. 1881. La rivière de Rochelet; — Dans l'île Séguin, pastel à la cire. — 1882. Au Perrey, accalmie à l'heure du jusant.

* Collas (Mlle Elise), peintre, élève de Mme Apoil. — S. 1879. L'Aurore, d'après le Guide, émail; — Fleurs, d'après M. Chabal, émail. — S. 1880. Portrait de M. V..., évêque d'Olinda (Brésil), émail; — Un gros chagrin, émail. — S. 1881. Fleurs, émail; — Portrait de Catherine Cornaro, d'après le Titien, émail.

* Colle (Alphonse), sculpteur, né à Charleville (Ardennes), élève de M. Croisy. — S. 1880. Portrait de M. E. R..., buste terre cuite. — S. 1881. Portrait de M. Colle père, buste terre cuite.

* Collet, architecte. Le 23 mars 1748, il fut nommé architecte du roi, contrôleur du département de Chambord et de Blois. Précédemment, il avait été inspecteur des bâtiments du roi à Versailles. (Lance, Les Architectes français.)

* Collet (Pierre), architecte. Il figure dans un compte de dépenses de la fabrique de l'église Saint-Jean, à Troyes, de 1564, en qualité de maître maçon de cette église. (Assier, Comptes de la fabrique de l'église Saint-Jean, à Troyes.)

Collette (Alexandre-Désiré), peintre. (Voyez : tome I^{er}.) — S. 1868. La méditation de saint Jérôme; — Portrait de M. C. B... — S. 1869. Tête d'étude; — Portrait de Mlle J. Collette; — Neuf lithographies à la plume et au crayon, même numéro : Sept portraits; — Deux culs-de-lampe. — S. 1870. Deux têtes d'étude. — S. 1872. Une femme de Savoie. — S. 1873. Jeune mendiant savoyard. — Une petite mère. — S. 1874. Paysan espagnol; — Paysanne de Cernay-la-Ville; — Martyre chrétienne; — Un vieux soldat du premier empire. — S. 1875. L'éducation maternelle; — Une jeune fille, rêverie; — L'étude. — S. 1876 Un sapeur du 92^e régiment de ligne; — Portrait de Mme J. C...; — Un jugement dernier, dessin. — S. 1877. Descendant du chemin de fer; — Une allée du parc de Champigny (Seine), appartient à Mme J. Varmese.

* Collignon (Ennemond), peintre. (Voyez : tome I^{er}.) — S. 1874. Un chien. — S. 1880. Fruits d'automne.

* Collin (Henri), architecte. En 1601, dans un acte de baptême où il figure comme parrain, il est qualifié d'architecte des bâtiments du roi Henri IV, à Fontainebleau, et, en 1606, il prenait le titre d'architecte « maître juré du roi en son château de Fontainebleau ». (L'abbé Tissendier, Registres d'Avon.)

* Collin (Louis-Joseph-Raphaël), peintre, né à Paris, élève de M. Cabanel; méd. 2^e cl. 1873. — S. 1873. Sommeil (réexp. en 1878, musée de Rouen). — S. 1874. Vénitienne; — Jeune fille de Bâle, seizième siècle. — S. 1875. Idylle (réexp. en 1878, musée d'Arras). — S. 1877. Daphnis et Chloé (réexp. en 1878, Ministère des Beaux-Arts); — Portrait de Mlle S... — S. 1878. Portrait de M. C...; — Portrait de M. G... — S. 1879. Portrait de Mlle M...; — Portrait de M. S. H... — S. 1880. Portrait de M. ***. — S. 1881. La Danse, panneau décoratif pour le théâtre de Belfort; — Portrait de M. G... — S. 1882. Idylle; — Portrait de Mlle Salla, de l'Académie nationale de musique. — On doit encore à cet artiste : La Musique, panneau décoratif pour le théâtre de Belfort

Collin (Nicolas-Pierre), peintre. (Voyez : tome I^{er}.) — S. 1869. La collation. — S. 1870. « Les mireuses ».

* Collin (Paul-Louis), peintre, né à Torigny-sur-Vire (Manche). — S. 1877. La Roche-Pointue à Octeville (Manche). — S. 1878. La maison du pécheur à Jersey. — S. 1879. Une rue du Tréport.

* Collinet (Emile), peintre, né à Orléans (Loiret), élève de M. Girard. — S. 1869. Fruits. — S. 1870. Bords de la Nonnette près Chantilly; — Bords de la Nonnette près Chantilly.

* Collinet (Joseph-Jules), peintre, né à Reims (Marne). — S. 1868. Deux portraits d'enfants. — S. 1870. Portrait d'enfant; — La prière du matin.

* Collomb (Mme), née Louise Agassis, peintre, née à Lyon (Rhône), élève de Mlle Alliod et de Mme Compte-Calix. — S. 1879. Portrait de M. F. C. X... — S. 1880. L'attente. — S. 1881. Portrait de M. C... — S. 1882. Portrait de Mme ***.

* Colombel (Mme), née Berthe Pilet, peintre, née à Paris, élève de MM. Beaulieu et Millet. — S. 1879. Mélancolie, éventail, aquarelle. — S. 1880. Nature morte. — S. 1882. Guignol, éventail, gouache.

Colona d'Istria (Pierre), peintre, (Voyez : tome I^{er}.) — S. 1872. Portrait de Mme L... Zi.

* Combarieu (Frédéric-Charles), sculpteur, né à Paris, élève de MM. A. Dumont et Bonnassieux; s'est suicidé en juillet 1884. — S. 1868. Faune, statue plâtre. — S. 1878. Juvénal, statue plâtre.

* Combe-Velluet (Alphonse), peintre, né à Poitiers (Vienne), élève de M. Gérôme. — 1878. Le chemin des Arènes à Saintes. — S. 1879. Le matin à neuf heures au couvent de Parthenay; — Le soir aux environs de Parthenay. — S. 1880. Marais mouillés des Deux-Sèvres, couche de la Belette. — S. 1881. Coteau de Chauvigny, bords de la Vienne. — S. 1882. L'étang de la Fontaine-aux-Loups (Deux-Sèvres).

* Combes (Mlle Marie-Clémentine), peintre, née à Paris, élève de Mme Combes, de Mlle Doumier, de M. Dessart et de Mme Thoret. — S.

1879. *La petite écolière*, d'après M. Bouguereau, faïence. — S. 1880. *Portrait de M. A. C..., porcelaine* ; — *Portrait de M. A. F..., porcelaine.* — S. 1882. *L'Hiver*, d'après M. Felon, faïence.

* COMBLANCHIEN (Belin de), architecte. En 1385, il était maître des œuvres de maçonnerie et de charpenterie du duc de Bourgogne, à Dijon. (Delaborde. *Ducs de Bourgogne.*)

* COMMANVILLE (Mme Caroline), peintre, née à Rouen (Seine-Inférieure), élève de M. Bonnat. — S. 1879. *Portrait du baron Jules Cloquet, membre de l'Institut* ; — S. 1880. *Portrait de Mlle Cécile M...* ; — *Portrait de Mme ****.

* COMMEAU (Louis), architecte. En 1711, il construisit, à Angers, les bas-côtés de la chapelle de la Vierge, la voûte et les grandes croisées du chant de l'église. (Célestin Port, *Inventaire analytique.*)

* COMMERCY (Jacquemin de), architecte. Au quinzième siècle, il acheva le portail de la cathédrale de Toul, commencé en 1447, sous l'épiscopat d'Antoine de Neuchâtel, et il a construit l'église Saint-Martin de Pont-à-Mousson. Jacquemin fut aussi l'un des architectes de la cathédrale de Metz. — (Consultez : *Note historique et descriptive sur la cathédrale de Toul*, de l'abbé Balthasar ; — *Histoire de la cathédrale de Metz*, par Bégin.)

* COMMERCY (Jean de), architecte. Il fut chargé de terminer la chapelle des Évêques à la cathédrale de Metz ; il restait à faire la voûte, les verrières et le pavement de cette chapelle qui était « parfaicte et eschevée » en 1443. — (Consultez : *Histoire de la cathédrale de Metz*, par Bégin.)

* COMMERRE (Léon), peintre, né à Trédon (Nord), élève de MM. Colas, Cabanel et François. — S. 1873. *Portrait de M. J. P...* — S. 1874. *Italienne* ; — *Portrait de M. A. Darcq* — S. 1875. *Cassandre* ; — *Portrait de M.****. — S. 1876. *Portrait de Mme V. D...* — S. 1878. *Jézabel dévorée par des chiens* ; — *Junon* — S. 1879. *Le lion amoureux*. — S. 1880. *Portrait de Mlle G. P.* — S. 1881. *Samson et Dalila*. — S. 1882. *Albine morte* ; — *Une étoile*.

COMOLÉRA père (Paul), sculpteur. (Voyez : tome Ier.) — S. 1869. *Le glaneur, faisan*, groupe plâtre. — S. 1870. *Famille de perdrix*, groupe bronze argenté ; — *Le Gaulois*, groupe plâtre (reexp en bronze en 1878). — S. 1872. *Les deux pigeons*, groupe terre cuite. — S. 1873 *Combat de coqs*, groupe bronze ; — *Bécasses*, groupe bronze argenté.

* COMOLÉRA fils (Paul), sculpteur, né à Paris, élève de son père et de M. A. Dumont. — S. 1870. *Faisan doré*, bronze. — S. 1880. *Chrysanthèmes*, aquarelle.

COMPTE-CALIX (François-Claudius), peintre, mort à Chassey-d'Azergues le 30 juillet 1880 (Voyez : tome Ier.) S. 1869. *L'orpheline* ; — *La prairie*. — S. 1870. *Pauvre amour* ; — *Portrait de Mme ****. — S. 1872. *La leçon de géographie* ; — *Portrait de S. A. R. la princesse Christine de Montpensier*. — S. 1873. « *Pauvre grand-mère* » ; — *Simple histoire*. — S. 1874. *Ne le réveille pas !* (appartient à M. E. Richard) ; — *Adam et Eve* ; — *Souvenir de Cannes*. — S 1875. *Un petit chemin qui mène loin* (réexp. en 1878 ; — *Où diable vont-ils ?...* ; — « *Bonne nuit, voisin !* » — S. 1876. *Venise* ; — *Pas le plus petit frère !* — S. 1877. *Une noce bressane* ; — « *Il m'a dit...* » — S. 1878. « *Conte-moi donc ça ?* » ; — *La recherche de la vérité*. — S. 1879. *Les feuilles mortes* ; — *L'attaque des premiers plans*. — S. 1880. *Suzanne au bain* (appartient à M. J. Normand) ; — *L'infirmière*, souvenir.

* COMPTE-CALIX (Mme Céleste), peintre, née à Paris, élève de M. Decaisne. — S. 1870. *Je vous salue, Marie*. — S. 1873. *Marianne* ; — *Pasqualine*. — S. 1774. *Marie la Brigasque* (appartient à la Société des Amis des Arts de Lyon) ; — *L'enfant de chœur*. — S. 1875. *Les Saintes-Écritures*. — S. 1876. *Pâques fleuries* ; — *Etienvelle*. — S. 1877. *Travail et distraction*. — S. 1878. *Premier rôle de Mirali* ; — *Les tarots*.

COUTRE (Pierre-Charles), peintre, (Voyez ; tome Ier.) — S. 1869. *Bohémiens faisant danser des petits cochons devant Louis XI malade* ; — *Le miroir*. — S. 1870. *Marie Touchet*. — S. 1874. *Les carpes de Fontainebleau, seizième siècle*. — S. 1876. *L'Hiver* (réexp. en 1878). — S 1877. *Les cartes* ; — *La nièce de Don-Quichotte* (réexp. en 1878). — S. 1878 *Le Dante* (réexp. en 1878). — Exposition universelle de 1878 : *La châtelaine* ; — *Le bouquet*. — S. 1879. *L'Amour chasse le Temps* ; — *Le Temps chasse l'Amour*. — S. 1880. *François Ier mettant des anneaux aux carpes de Fontainebleau*.

* COMTOIS (Franc), peintre, né à Lyon (Rhône), élève de MM. Couture et Monginot. — S. 1870. *Portrait de M. M.* — S 1873. *Plumeuse de dindon*. — S. 1875. *Portrait de Mme D...*

* COND'AMIN (Henri-Joseph), peintre, né à Lyon (Rhône), élève de M. Cabanel. — S 1874. — *Portrait de M****. — S. 1879. *Portrait de M. B.* — S. 1880. *La répétition* ; — *Portrait de Mme la baronne de B...* — S. 1881. *Dumalfi*, panneau. — S. 1882. *Jeannette*.

* COND'AMIN (Mlle Jeanne), peintre, née à Lyon (Rhône), élève de M. J Guichard. — S. 1874. *La leçon interrompue* ; — *L'antiquaire*. — S. 1877. *Portrait de M. C...* — S. 1878. *Volontaire d'un an*.

* CONDAMY (Charles-Fernand de), peintre, né à Paris, élève de M. F. Barias. — S. 1878. *Piqueur*, fusain ; — *Portrait de M****, fusain. — S. 1879. *Le rapport*, fusain ; — *Le contre-pied*, fusain. — S. 1880. *Relais en forêt*, aquarelle ; — *Le passage du gué*, fusain. — S. 1882. *Relais*, fusain ; — *Intérieur d'écurie*, aquarelle.

* CONFOLANS (Pierre de), architecte. L'église de Saint-Pierre, de Saintes, autrefois cathédrale, incendiée en 977, fut entièrement restaurée, dans le douzième siècle, par l'évêque Pierre de Confolans. On lui devrait certaines parties du chœur et le bras méridional du transept. (Lance, *Les Architectes français.*)

* CONIX (Alphonse), peintre, né à Paris, élève de MM. Legras et Pinel. — S. 1880. *Nature morte*. — S. 1882. *Futur civet* ; — *La Creuse au pont des Piles* (Indre), aquarelle.

* CONIN (Casimir-Adolphe), architecte, né à Villons-les-Buissons (Calvados), élève de M. Lassus. — S. 1868. *Projet de construction de l'église de l'Immaculée-Conception à Châteauroux*, sept dessins. — S. 1870. *Projet d'église pour Levallois-Perret*, six dessins. — S. 1873. *Projet de reconstruction de la caserne de Atanazaras et*

d'un hôtel pour l'état-major à Barcelone(Espagne), dix châssis ; — S. 1874. Projet de chapelle pour Fort-de-France (Martinique), deux châssis, (réexp. en 1878). — S 1879. Avant-projet de la chapelle de l'archiconfrérie de Saint Joseph à Aizanville (Haute-Marne),deux châssis.

* CONIN (Mlle Jane), peintre, née à Paris, élève de MM. Carbillet et Chevalier. — S.1877. Musique, faïence. — S. 1880. Un coin d'atelier ; — Chrysanthèmes. — S. 1882. Fleurs d'hiver.

* CONSONOVE (François), sculpteur, né à Aix (Bouches-du-Rhône), élève des écoles des beaux-arts d'Aix, de Paris et de Florence. — S. 1872. Laure et Pétrarque, bas-relief marbre (Ministère des Beaux-Arts). — S. 1874. Peiresc, numismate et archéologue, buste marbre (Ministère des Beaux-Arts). — S. 1875. Laure, médaillon bronze ; — Laure et Pétrarque, bas-relief plâtre argenté (offerts par l'auteur au département de Vaucluse à l'occasion du centenaire de Pétrarque) .— S. 1877. Philippe de Girard, buste marbre (pour le Conservatoire des arts et métiers). — S. 1879. Pétrarque, grand médaillon plâtre teinté. — S. 1880. Portrait de Pierre Puget, buste plâtre. — S. 1881. Pierre Puget, buste marbre (Ministère des Beaux-Arts).

CONSTANCIEL (Jean), sculpteur, né à Fleurs (Loire), élève de l'Ecole des beaux-arts. (Voyez : tome I^{er}.) — S. 1869. L'Immaculée-Conception, statuette terre cuite. — S. 1870. Saint Eloi, évêque de Noyon, statuette terre cuite (modèle de statue pour l'évêché de Beauvais) ; — Sainte Pulchérie, impératrice de Constantinople au cinquième siècle, bas-relief plâtre (modèle au 8^e d'exécution d'un ventail en bronze pour un monument du rite grec). — S. 1873. Portrait de M. D..., buste terre cuite. — S. 1874. Le mal vaincu, groupe terre ; — Ange sonnant de l'olifant, statuette terre cuite. — S. 1877. La mise au tombeau, bas-relief plâtre.

* CONSTANT (Amédée), peintre né, à Libourne (Gironde), élève de MM. L. Cogniet et Chifflart. — S. 1874. Lévriers kurdes, faïence. — S. 1875. Les bords du Tage, émail ; — Les marais de Macarèse, campagne de Rome, émail. — S. 1876. Attelage de bœufs au labourage, groupe plâtre.

* CONSTANT (Benjamin), peintre, né à Paris, élève de M. Cabanel ; méd. 3^e cl. 1875 ; 2^e cl. 1876 ; ✻ en 1878 ; méd. 3^e cl. 1878 (E. U). — S. 1869. Hamlet et le roi. — S. 1870. Trop tard. — S. 1872. Samson et Dalila. — S. 1873. Femme du Riff (Maroc). — S. 1874. Coin de rue à Tanger; — Carrefour à Tanger. —S. 1875. Poissonniers marocains ; — Femmes de harem au Maroc ; — Portrait du docteur N. G. de M... — S. 1876. Mahomet II, le 29 mai 1453 (réexp. en 1878, musée de Toulouse) ; — Portrait de M. Emmanuel Arago. — S. 1877. Portrait de Mme B. C... ; — Portrait de Mme J. H... — S. 1878. La soif, prisonniers marocains ; — Le harem, Maroc ; — Hamlet au cimetière, dessin. — S. 1879. Le soir sur les terrasses (Maroc) ; — Les favorites de l'émir. S. 1880. Les derniers rebelles ; — Portrait de Mme P. D... — S. 1881. Passetemps à un Kalife (Séville treizième siècle, appartient à M. Dreyfus) ; — Hérodiade (appartient à M. Rolland Knœdler). — S. 1882. Christ au tombeau ; — Le lendemain d'une victoire à l'Alhambra, Espagne mauresque quatorzième siècle (appartient à M. W. Schaus).

* CONSTANT (Charles), peintre, né à Paris, élève de M. Flament. — S. 1879. Sous bois à Cernay (Seine-et-Oise), fusain. — S. 1880. Marine, fusain.

CONSTANTIN (Auguste-Aristide-Fernand), peintre, né à Paris,élève de M. Couture.(Voyez : tome I^{er}.) — S. 1868. Un coin de cuisine, nature morte. — S. 1869. Portrait de P. J. Prud'hon ; — Fruits, nature morte. — S. 1870. La Discorde, panneau décoratif ; — Vieux marché en Normandie, aquarelle ; — Deux gravures à l'eauforte, même numéro. — S. 1872. Potiron, lièvre ; — Souvenir de Bretagne, aquarelle. S. 1873. — Invasion ; — Marché en Normandie,aquarelle, (appartient à M. Guicheteau). — S. 1874. Les deux larrons ; — Laveuses normandes, aquarelle (appartient au comte de Turenne) ; — Le denier de la veuve, aquarelle. — S 1876. La poupée. — S. 1877. Gibier ; — Un marché en Bretagne, aquarelle. — S. 1879. Un coin de cuisine.

* CONSTANTIN (Charles-Dominique-Vivant), peintre, né à Dijon (Côte-d'Or), élève de M. V. Bertin. — S. 1876. Route des Plaideurs de Pierre-Fonds à Saint-Jean-aux-Bois,forêt de Compiègne ; — Route de Pierre-Fonds à Batigny, forêt de Compiègne. — S. 1877. Cour d'un tonnelier à Abberille, aquarelle.

* CONTE (Mme Hortense),peintre, née à Paris, élève de M. J. Maissiat. — S. 1870. Fruits d'hiver. — S. 1873. Vase, pipe, livres. — S. 1881. Pensée religieuse, nature morte.

* CONTESSE (Charles),architecte. Il construisit, en 1625, la tour de l'église Saint Nicolas-du-Chardonnet,à Paris,ainsi que nous l'apprend l'inscription suivante gravée au-dessus de la porte de cette tour, du côté de la rue des Bernardins: « Charles... Jvré dv Roy ès œvres de maçon- « nerie a faict ce clocher en 1625. » — Le nom de cet architecte rappelant un titre nobiliaire a été supprimé de cette inscription à l'époque de la Révolution, et chose curieuse le mot Roy a été moins maltraité Il serait difficile, dit M. Lance, auquel nous empruntons ces renseignements, il serait difficile de trouver un autre exemple aussi stupide de l'application des principes égalitaires.

CONTOUR (Alphonse-Jules), sculpteur, né à Paris, élève de M. Barye. (Voyez : tome I^{er}.) — S. 1868. Antilope, plâtre ; — Chien basset, plâtre. — S. 1875. Tigre royal du Bengale, plâtre.

COOL (Mme de), née Delphine Fortin, peintre, (Voyez : tome I^{er}.) — S. 1869. Nymphe et Bacchus, d'après M. Lefebvre, porcelaine ; — Portrait de M. de Banville, médaillon bronze ; — Le réveil, groupe décoratif plâtre. — S. 1870. Charité, d'après Andréa del Sarto, porcelaine ; — La Fortune et le jeune enfant, d'après M. Baudry, porcelaine. — S. 1872. La naissance de Vénus, d'après M. Cabanel, porcelaine. — Portrait de Mme de C..., médaillon plâtre. — S. 1873. La naissance de Vénus,d'après M. Cabanel, émail ; — Portrait du commandant L...,émail ; — La Nymphe Echo, statue plâtre. — S. 1874. Triptyque, d'après Rubens, émail ; — Fragment de la dispute du Saint-Sacrement, d'après Raphaël, émail ; — Le billet, émail. — S. 1875. Faune et Nymphe, d'après M. Cabanel, porcelaine ; — Portrait de Mlle de C..., émail. — S. 1876. El

Rosario; — *Portrait de Mlle F...*; — *Portrait de Mme S... porcelaine*; — *La Justice divine poursuivant le Crime*, d'après Prud'hon, émail. — S. 1877. *Portrait du docteur L...*; — *Une jeune orientale*; — *Portrait de Mme S...*, émail; — *Triptyque de l'élévation en croix*, d'après Rubens, émail; — *La Visitation*, d'après Rubens, émail; — *Le Temps et la Vérité*, d'après le même, émail; — *Souvenir du pays*, émail. — S. 1878. *Le vieux toréador*; — *Le printemps*, porcelaine; — *Pieta*, d'après M. D. de Cool, émail; — *Manolita*, émail. — S. 1879. *La curieuse*; — *Portrait de Mme de C...* émail. — S. 1880. *Première peine*; *Sept émaux : Au bord de la mer*; — *Jeune juive*; — *Portraits*. — S. 1881. *La bonne cigarette*; — *Fleurs de mai : Six émaux*. — S. 1882. *A moi le reste*; — *Chez la sorcière*; — *La bonne cigarette*, émail (appartient à M. Salles); *La nuit*, émail; — *Coquelicots*, aquarelles.

* Cool (Gabriel de), peintre, né à Limoges (Haute-Vienne), élève de M. Cabanel. — S. 1875. *Portrait de Mlle N. de C...* — S. 1876. *Portrait de Mme D. de Cool*; — *Mater dolorosa*. — S. 1877. *Portrait de Mlle P...*; — *La lapidation de saint Étienne*. — S. 1878. *Sortie d'église, souvenir d'Espagne*. — S. 1879. *Portrait de Mlle N...*; — *A la porte de l'église*. — S. 1881. *Visite à l'atelier*. — S. 1882. *Etude de vieillard*.

* Copiac (Pierre), architecte. De 1470 à 1473, il répara le pont Juvénal, à Montpellier, construisit la flèche du clocher de l'église Saint-Firmin et la « vis » de Notre-Dame-des-Tables. En 1480, il travailla aux escarpes et contrescarpes des fossés de la ville. Copiac figure dans les registres de la ville de Montpellier jusqu'en 1493.

* Coquand (Paul), peintre, né à Surgères (Charente-Inférieure), élève de M. Ponson. — S. 1873. *Paysage de Provence*. — S. 1874. *Bords du Gapeau*. — S. 1875. *L'étang de Cernay*; — S. 1877. *La solitude des gorges d'Apremont, forêt de Fontainebleau*; — *Le plateau de Belle-Croix, forêt de Fontainebleau*. — S. 1878. *Les sables de Franchart, forêt de Fontainebleau*. — S. 1879. *Aux environs de Dinard*; — *Aux environs de Douarnenez*. — S. 1880. *Embouchure de la Gironde à Port-Maubert* (Charente-Inférieure). — S. 1881. *Plage de Tréboul*. — S. 1882. *Un coin de lande en Bretagne*.

* Coquart (Ernest), architecte, né à Paris, élève de M. Le Bas; prix de Rome 1858; méd. 1865; ✻ en 1876. (Voyez : tome Ier.) — S. 1880. *Forum de Pompéi*, aquarelle; — *Ruines d'Agrigente*, aquarelle. — S. 1882. *Arc d'Adrien à Athènes*, aquarelle.

* Coquau (Jacques), architecte, probablement né à Amboise. Il succéda en 1538 à Pierre Trinqueau, comme architecte du château de Chambord. En 1544, Anne Gedoyn « en présence de Jean Coqueau » passait un marché avec plusieurs maçons et tailleurs de pierre pour l'exécution de différents ouvrages à faire audit château, tels que la construction d'une cheminée, d'une lucarne et d'une petite « vis » (sans doute l'escalier à cariatides de la cour de François Ier). Au mois de juillet 1557, un autre marché était passé à Chenonceaux par devant Philibert Delorme et M. Jacques Quoqueau « controlleur des ouvraiges et réparations de la court de Bloys » Jacques Coqueau était payé à raison de 27 sous 6 deniers par jour, mais à partir de 1556 il reçut, dit Félibien, 400 livres par an, en qualité de « maistre maçon du roy pour avoir la conduite, faire les desseins et les devis de la maçonnerie et de la charpenterie. » — (Consultez : *Archives royales de Chenonceaux*, de l'abbé Chevalier; — *Château de Chambord*, de M. De la Saussaye.)

* Coquelet (Louis), peintre, né à Valenciennes (Nord), élève de MM. Pils, H. Lehmann, J. P. Laurens et Vély. — S. 1877. *Portrait de Mlle M. B.* — S. 1878. *Jeune fille à l'épée, époque de Louis XIII*; — *Portrait de Mlle Jeanne D...*, pastel; — *Portrait de Mlle Suzanne D...*, pastel. — S. 1879. *La favorite*. — S. 1880. *Le jeune page*. — S. 1881. *Mort des derniers Montagnards, prairial 1795*. — S. 1882. *Portraits de Mlles Jeanne et Marguerite G...*

* Coquelet (Mme), née Alexandrine Deprez, peintre, née à Paris, élève de MM. Poitevin et Levasseur. — S. 1879. *Le premier pas*, d'après M. Vély, porcelaine; — *L'Amour et l'Argent*, d'après M. Vély, porcelaine. — S. 1880. *Portrait de Mme A. V...*, porcelaine.

* Coquelin (Gabriel-Marius), sculpteur, né à Aix (Bouches-du-Rhône), élève de MM. A. Dumont, F. Truphème et H. Gibert. — S. 1875. *Portrait de Mme A. T...*, médaillon plâtre. — S. 1876. *Portrait de M. E. Villadier*, buste plâtre; — *Portrait de M. R. Valette*, buste plâtre. — S. 1877. *Mignonne*, buste plâtre. — S. 1879. *J. B. Vanloo*, peintre, buste plâtre.

* Coquet (Adolphe), architecte, né à Lyon (Rhône), élève de M. Questel. — S. 1873. *Projet de mairie pour le IIIe arrondissement de Lyon*, quatre châssis. — S. 1877. *Projet d'un établissement pour la Grande Compagnie hydrominérale de Vals*, deux châssis. — S. 1882. *Projet de monument à la République pour la place Perrache, à Lyon*.

* Corbel (Jacques), architecte. Dans les premières années du seizième siècle, il était architecte du pont Notre-Dame, à Paris. Entre 1507 et 1510, il fut appelé à Angers pour aviser à la reconstruction d'un pilier de la Basse-Chaîne. (Célestin, Port, *Inventaire analytique*.)

* Corbel (Jacques-Ange), sculpteur, né à Paris, élève de MM. Cavelier et J. G. Thomas; méd. 3e cl. 1877. — S. 1877. « *La colombe et la fourmi* », statue plâtre (réexp. en 1878, Ministère des Beaux-Arts). — S. 1879. *Portrait de M. V. C...*, médaillon plâtre bronzé. — S. 1881. *Un tireur d'arc*, plâtre. — S. 1882. *Portrait de Mme C...*, médaillon bronze.

* Corbie (Pierre de), architecte. Il vivait dans les premières années du treizième siècle et travailla à la cathédrale de Cambrai. Cet artiste construisit plusieurs églises en Picardie et il y a lieu de croire qu'il a été l'architecte des chapelles absidales de la cathédrale de Reims. (Viollet le Duc, *Dictionnaire*.)

Corbineau (Charles-Auguste), peintre. (Voyez : tome Ier.) — S. 1869. *Portrait de M. P. J. Prud'hon*; — *Fruits, nature morte*. — S. 1870. *Portrait de M. Harmant, directeur du théâtre du Vaudeville*; — *Fruits et gibier, nature morte*. — S 1872. *Fleurs*. — S. 1874. *La sieste*. — S. 1875. *Marguerite*. — S. 1876. *Etude de femme*. — S. 1877. *Portrait de Mlle J. B...* — S. 1879. *Rêve-*

rie ; — *Portrait de M. L...* — S. 1880. *Portrait de Mlle Julia de Cléry* ; — *Portrait de Mme G. C...* — S 1881. *La prière exaucée* ; — *Portrait M. le docteur T...*

* CORBINEAU (Pierre), architecte. Il éleva, de 1654 à 1658, la tour de la cathédrale de Rennes. (Lance, *Les Architectes français*.)

* CORDEMOY, architecte. Il est l'auteur d'un traité d'architecture théorique et pratique publié à Paris en 1714. (Lance, *Les Architectes français*.)

* CORDIER (E.), architecte, né à Epernay, (Marne). — Exposition Universelle de 1878 : *Groupe scolaire rue du Pont-de-Lodi* ; — *Groupe scolaire avenue Daumesnil.*

CORDIER (Henri-Charles-Joseph), sculpteur, né à Cambrai, élève de M. Rude. (Voyez : tome Ier.) — S. 1869. *Chef arabe d'Egypte*, buste bronze ; — *Fontaine égyptienne, personnification du fleuve Blanc, du fleuve Bleu et du Nil, dans des figures de Nubienne, d'Abyssienne et de fellah*, modèle plâtre. — S. 1870. *Fraternité*, groupe marbre ; — *Fellah lampadaire*, statue marbre onyx et bronze. — S. 1872. *Ibrahim-Pacha, vice-roi d'Egypte*, statue équestre bronze (les bas-reliefs du piédestal représentent : l'un la prise d'Acre, l'autre la bataille de Konieh) ; — *L'Harmonie et la Poésie*, cariatides bronze galvanoplastie (pour le foyer du Nouvel-Opéra). — S. 1873. *Triton et néréide*, groupe plâtre ; — *Portrait de Mme D...*, buste plâtre ; — S. 1874. *Portrait d'Isis jouant de la harpe*, statue bronze émaillée (réexp. en 1878) ; — *Emmanuel Escandon*, statue marbre (pour la ville d'Orizava, Mexique) ; — « *A vingt ans* », statue bronze. — S. 1875. *La danse de l'abeille*, statue marbre ; — *Poésie*, buste polychrome marbre ; — *Grecque moderne*, buste polychrome bronze. — S. 1876. *Christophe Colomb* (réduction en onyx du Mexique et en argent d'un monument élevé à Mexico) ; — *Portrait de M. A Violet*, buste marbre. — S. 1877. *Nymphe et triton*, groupe bronze ; — *Psyché*, statuette marbre. — S. 1878. *L'Aurore*, statuette marbre ; — *Christophe Colomb*, buste colossal plâtre ; — S. 1879. *Portrait de Mme J...*, statue marbre : — *Portrait de Mme L...*, buste marbre. — S. 1880. *Torchère*, onyx et bronze; — *Portrait de Mlle D...*, buste marbre. — S. 1881. *Portrait de Mme M. B...*, buste marbre ; — S. 1882. *Portrait de Mme Edvin Prodgers*, statue marbre ; — *Portrait de Mlle Terka, princesse Jablonowska*, buste marbre.

* CORDIER (Charles-Pierre-Modeste), peintre, né à Paris. — S. 1875. *Un matin de printemps à Sèvres.* — S. 1879. *Plateau de Belle-Croix, forêt de Fontainebleau* ; — *Portrait de M. C...* — S. 1880. *Sous les saules en été* ; — *Plateau de Belle-Croix, coucher du soleil.* — S. 1881. *Un chemin à Palaiseau.*

* CORDIER (Henri-Louis), sculpteur, né à Paris, élève de M. Charles Cordier ; méd. 3e cl. 1879. — S. 1876. *Fernand Cortez*, statue plâtre, — Exposition Universelle de 1878 : *Okabak, Esquimau de Jacobshoon* (poste danois sur la côte occidentale du Groënland), buste plâtre ; — *Brite Okabak, Esquimale*, buste plâtre (études faites au Jardin d'acclimatation). — S. 1879. *Le ralliement*, statue équestre, plâtre. — S. 1880. *Nubien*, buste plâtre ; — *Nubienne*, buste plâtre. — S. 1881. *Salomé*, statue plâtre ; — *Buste* plâtre. — S. 1882. *Etienne Marcel*, statue équestre plâtre ; — *Buste*, marbre.

* CORDIER (Léonce-Lucien), peintre, né à Paris, élève de M. Gleyre. — S. 1868. *Prométhée et les Océanides.* — S. 1869. *La nymphe Echo.* — S. 1870. *Junon demandant sa ceinture à Vénus*, panneau décoratif. — S. 1873. *Le quai des Zattere à Venise.* — S. 1874. *Baptistère de Sainte-Justine à Padoue.* — *Streponti, à Venise.* — S. 1875. *Le vieux doge Foscari* ; — *Le repos.*

* CORDIER (Raoul), peintre, né à Bayeux (Calvados), élève de M. Guillard. — S. 1868. *Vue du Vieux-Bassin à Honfleur*, aquarelle ; — *Vue prise en Auvergne, fin d'automne*, aquarelle. — S. 1872. *La salle des Pas-Perdus après l'incendie, mai 1871*, aquarelle. — S. 1873. *Sur les bords de la Couze* (Auvergne), aquarelle. — S. 1874. *La salle des Maréchaux aux Tuileries en 1872*, aquarelle. — S. 1875. *Une rue de Caudebec* aquarelle. — S. 1876. — *La porte d'Arlette*, aquarelle ; — *Le val d'Ante*, aquarelle. — S. 1877. *La Brèche-au-Diable* (Normandie), aquarelle. — *Au manoir de Bretteville* (Calvados), aquarelle. — S. 1879. *Un lavoir en Normandie*, aquarelle. — S. 1880. *Rouen 1879*, aquarelle. — S. 1881. *Aux environs du manoir de la Lande*, aquarelle. — S. 1882. *Caudebec*, aquarelle.

* CORDONNIER (Alphonse), sculpteur, né à Madeleine-lez-Lille (Nord), élève de M. A. Dumont ; méd. 3e cl. 1875 ; 2e cl. 1876 ; prix de Rome en 1877. — S. 1874. *Persée*, statue plâtre. — S. 1875. *Le Réveil*, statue plâtre. — S. 1876. *Médée*, groupe plâtre. — S. 1881. *Salomé*, haut relief ; — *Jehanne d'Arc sur le bûcher*, statue plâtre. — S. 1882. *Abel allant au sacrifice*, statue plâtre.

* CORET (Mme) née Eugénie Delahays, peintre, née à Paris, élève de Mme de Cool. — S. 1880. *Portrait de M. L. D...*, porcelaine ; — *Portrait de Mlle L. D...*, porcelaine. — S. 1881. *Portrait de Mme V. H...*, porcelaine.

* CORLAND (Guillaume), architecte. Dans les premières années du seizième siècle, il construisit la basilique de Saint-Hilaire de Poitiers, consacrée en 1409. Mais en 1572, d'importantes modifications ont été apportées à la décoration intérieure de cette église, ainsi qu'on peut le voir d'après un plan de l'état primitif de l'édifice qui existe dans les archives de la ville de Poitiers. (E. V. Foucart, *Poitiers et ses Monuments*.)

* CORMERAY (Georges), peintre, né à Angers (Maine-et-Loire), élève de MM. Brunclair et Dauban. — S. 1879. *Une corderie.* — S. 1880. *Portrait de M. E. C...* — S. 1881. *L'arrachage du chanvre en Anjou.*

* CORMIER (Mme Adèle-Emilie), peintre, née à Paris, élève de Mme de Cool et de Mlle de Vaux-Bidon. — S. 1876. *Le Christ sur la croix*, d'après Prud'hon, faïence. — S. 1877. *Saint Jean*, d'après M. Monchablon, faïence ; — *Saint Mathieu*, d'après le même, faïence. — S. 1878. *Tête*, d'après Raphaël, dessin.

* CORMON (Fernand), peintre, né à Paris, élève de MM. Cabanel, Portaëls et Fromentin ; méd. 1870 ; 2e cl. 1873 ; prix du Salon 1875 ; méd. 3e cl. 1878 (E U.). ✻ en 1880. — S. 1868. *Mort de Mahomet.* — S. 1870. *Les noces de Nibelungen.* — S. 1873. *Portrait de Mme D...* ; — *Sita.* — S. 1874. *Une jalousie au réveil.* — S. 1875.

Mort de Ravana (réexp. en 1878, musée de Toulouse) ; — *Une Javanaise* ; — *Portrait de Mlle E. M...* — S. 1877. *Jésus ressuscite la fille de Jaïre* ; — *Portrait de M. Carrier-Belleuse*. — Exposition Universelle de 1878 : *La Naissance, le Mariage, la Guerre, la Mort*, plafond ; — *La Bienfaisance*, panneau grisaille et camaïeu ; — *L'Éducation*, panneau grisaille et camaïeu (pour la mairie du IV° arrondissement de Paris). — S. 1880. *Caïn*. — S. 1881. *Fleurs*.

* CORMON (Jean de) dit Jean de Paris, architecte. En 1472, il construisit, à Montpellier, la sacristie de l'église Notre-Dame-des-Tables, et, en 1491, il fit les armes du roi, lesquelles devaient être « mises sur les murailles ». Il travailla, en 1492, au consulat de la même ville, et fut consulté relativement au percement d'une fenêtre dans la chapelle Saint-Blaise, de l'église Notre-Dame-des-Tables, (Lance, *Les Architectes français*.)

* CORMONT (Thomas de), architecte. Robert de Luzarches étant mort peu de temps après avoir jeté les fondements de la cathédrale d'Amiens, vers 1220, le second maître de l'œuvre fut Thomas de Cormont. Il éleva les constructions de la nef jusqu'à la naissance des grandes voûtes, et il eut pour successeur son fils Renaud. (Viollet-le Duc, *Dictionnaire*.)

* CORMONT (Renaud de), fils du précédent, élève de son père Thomas, auquel il succéda comme architecte de la cathédrale d'Amiens, commencée par Robert de Luzarches. (Voyez ce nom, tome I^{er}, page 1069.) Cormont fils prit l'œuvre à la naissance des grandes voûtes et passe pour l'avoir achevée en 1228, ce qui n'est pas admissible en présence de la différence profonde de style qui existe entre le rez-de-chaussée et les parties hautes du chœur. Les noms de ces trois architectes avaient été conservés dans une inscription en vers français qui se trouvait incrustée dans le labyrinthe du pavage de la nef ; au milieu d'un compartiment de marbre, on voyait les figures de l'évêque Evrard et des trois architectes. Le texte de cette inscription a été conservé dans les archives du département de la Somme. Quant au labyrinthe, il n'existe plus ; il fut détruit, il y a une trentaine d'années, sans qu'une voix, dit M. Viollet-le Duc, soit élevée contre cet acte sauvage. Renaud de Cormont avait aussi élevé, à Amiens, l'église collégiale de Saint-Firmin-le-Confesseur, dont Pierre Tarisel a reconstruit la nef, les bas-côtés et le chœur, vers le commencement du seizième siècle. — (Consultez : Viollet-le Duc : *Dictionnaire* ; — A. Goze, *Rues d'Amiens*.)

CORNET (Alphonse), peintre. (Voyez : tome I^{er}.) — S. 1870. *Madeleine repentante* ; — *Montreur de bêtes au Champ-de-Mars avant la fête du 15 août*. — S. 1872. *Ensevelissement des morts après la bataille de Champigny, le 6 décembre 1870, par les ambulances de la Presse*. — S. 1875. *La fête de Vaugirard*. — S. 1876. *La leçon de musique* ; — *La visite à la petite sœur*. — S. 1878. *Vision de Jean de Bourbon, quinzième siècle*. — S. 1879. *Le tribunal de Velléda* ; — *Jeune femme du seizième siècle*. — S. 1880. *Distribution de soupe à la porte d'une caserne* ; — *Fuite de la reine à la prise de Sichem par l'armée d'Hyrcan*. On doit en outre à cet artiste : *Le temple de la Gloire*, figures décoratives (grand plafond du musée de Riom) ; — *Le triomphe du Printemps*, figures décoratives (petit plafond du vestibule du même édifice).

* CORNET (Joseph), peintre, né à Toulouse, élève de M. Cabanel. — S. 1877. *Pastorale*. — S. 1879. *Joseph explique les songes du panetier et de l'échanson*. — S. 1881. *L'enfant prodigue*.

CORNILLIET (Jules), peintre. (Voyez : tome I^{er}.) — S. 1869. *Pêcheurs normands* ; — *Marée montante à Yport*. — S. 1870 *Le passeur* ; — *La cale de Saint-Servan* ; — *Le pont de Buc*, dessin ; — *Paysage*, aquarelle. — S. 1872. *Portrait de Mme*****. — S. 1873. *Caïques d'Yport*, aquarelle. — S. 1874. *Le favori*. — S. 1876. *Pastorale* ; — *Le déjeuner des chasseurs*. — S. 1877. *Madame la mariée !* — S. 1878. *Halte de Bohémiens* ; — *Juin*. — S. 1879. *Sentier perdu*. — S. 1880. *Portrait de M. S. L...* ; — *Rêverie*. — S. 1881. *Baie d'Anne* ; — *Port, île de Jersey*. — S. 1882. *Les sœurs de Saint-Vincent-de-Paul*.

* CORNILLON (Joannis), peintre, né à Lyon (Rhône), élève de MM. Bonnefond et Vollon. — S. 1868. *Fruits d'automne, fraises et oranges*. — S. 1869. *Une cueillette d'oranges* ; — *Vase de fleurs*. — S. 1870. *Fleurs et fruits* ; — *Nature morte*. S. 1872. *Esclavage et liberté* ; — *Fleurs*. — S. 1873. *Giroflées* ; — *Fleurs des champs*. — S. 1874. *Vase de marguerites*. — S. 1876. *Fleurs et fruits* ; — *Giroflées et narcisse* (appartient à M. C. Lebeau). — S. 1879. *Bassine de fleurs* ; — *Fleurs dans un plat*. — S. 1880. *Fleurs d'automne, une surprise* ; — *Fruits*. — S. 1881. *Les roses*. — S. 1882. *Le banc aux roses, effet du matin*.

* CORNOT (Alexandre), architecte. En 1585, il donna le modèle en « ronde-bosse » du sommet du grand clocher de l'église collégiale de Villefranche-de-Rouergue. Il s'agissait d'une sorte de dôme à élever au-dessus de l'horloge. Ce travail ne fut terminé qu'en 1604. (Advielle, *Les Beaux-Arts*.)

* CORNU (Jean-Jean), peintre, né à Chenôve (Côte-d'Or). — S. 1868. *Les bords du Lizon au printemps près de Nans-sous-Sainte-Anne* (Doubs). — S. 1872. *Paysage à la Clayette* (Saône-et-Loire). — S. 1874. *Dans les carrières de Neuf-Moutier* (Seine-et-Marne) ; — *La plaine de la Côte-d'Or, vue de la montagne de Chenôve*. — S. 1876. *Les noyers de la Combe-Morizot à Chenôve*.

CORNU (Sébastien-Melchior), peintre, mort à Paris en 1871. (Voyez : tome I^{er}.) — S. 1872. Exposition posthume : *Auguste présente, aux députés des trois provinces de la Gaule-Celtique réunis à Lyon (an 15 avant notre ère), la Constitution par laquelle les provinces devront être régies* (pour le Conseil d'État).

* CORNU (Vital), sculpteur, né à Paris le 17 avril 1851, élève de MM. Jouffroy et Delaplanche. — S. 1870. *Portrait*, peinture. — S. 1876. *Portrait de Mlle H. B...*, buste plâtre bronzé ; — *Portrait de M. C. Voisin*, buste bronze. — S. 1877. *Portrait de M. N. F...*, buste plâtre ; — *Portrait de Mlle P. C...*, buste terre cuite. — S. 1878. *Portrait de l'abbé Forgue*, curé de l'église Saint-Jean-et-Saint-François, buste plâtre ; — *Portrait de M. Prud'homme, premier adjoint au maire du IV° arrondissement de Paris*, buste terre cuite. — S. 1879. *Portrait de M. A.*

de *Villiers*, buste plâtre. — S. 1880. *Le ricochet*, statue plâtre. — S. 1881. *Le ricochet*, statue bronze (appartient à la ville de Paris) ; — *Narcisse*, statue plâtre. — S. 1882. *Camille Desmoulins au Palais-Royal donne le signal de la liberté, 12 juillet 1789*, statue plâtre.

CORoENNE (Henri), peintre, né à Valenciennes (Nord), élève de MM. Abel de Pujol et Picot. (Voyez : tome I^{er}.) — S. 1868. *A Paris* ; — *A Rome*. — S. 1869. *Lady X . . faisant les honneurs de sa galerie*. — S 1870. *La réponse* ; — *Portrait de Mlle E. Denis*. — S. 1872. *La sérénade*. — S. 1874. *« A la santé du roy! »* ; — *Les loisirs de l'antichambre*. — S 1876. *Une fileuse de laine à Cayeux-sur-Mer* ; — *Un coin d'atelier*. — S. 1877. *Portrait de M. V. L...* (réexp. en 1878) ; — *Pécheuses de moules à Cayeux-sur-Mer*. — S. 1878. *Bernard Palissy à la Bastille* ; — *Portrait de Mme V. L...* — S. 1879. *Portrait de Jeanne C...* ; — *Une répétition intime*. — S. 1880. *Portrait de M. E. le T...* ; — *Portrait de l'auteur*. — S. 1881. *Portrait de M****.

* CONOLLER (Ernest), peintre, né à Lorient (Morbihan). — S. 1876. *« L'Euménide » allant à Croix, rade à Lorient, au secours d'un navire espagnol pendant la tempête du 10 novembre 1875*. — S. 1877. *Après la tempête, au Loch près de Lorient*. — S. 1878. *Les épaves d'un sloop brisé sur la côte de Saint-Adrien près de Lorient*. — S. 1879. *Le cuirassé de premier rang, « le Redoutable », en préparation d'armement dans le port de Lorient* ; — *Au château d'Orval (Seine et Oise)*, fusain (appartient à Mme Richard-Gallois). — S. 1880. *Toular, rade de Lorient* ; — *La côte du Tala, près Lorient* ; — *Le Port-Ru, près Douarnenez*, fusain. — S. 1881. *Le trou des hirondelles à Doëlan (Finistère)* ; — *Une vague sourde en rade de Lorient*, fusain.

CONOT (Jean-Baptiste-Camille), peintre, mort le 22 février 1875. (Voyez : tome I^{er}.) — S. 1869. *Souvenir de Ville-d'Avray* (appartient à M. Breysse) ; — *Une liseuse*. — S. 1870. *Paysage avec figures*. — S. 1872. *Près Arras* (appartient à M. Szavardy). — S. 1873. *Pastorale* (appartient à M. Cléophas) ; — *Le passeur* (appartient à M. Herman). — S. 1874. *Souvenir d'Arleux-du-Nord* (appartient à M. Robaut) ; — *Le soir* ; — *Clair de lune*. — S. 1875. *Les bûcherons* ; — *Biblis* (réexp. en 1878) ; — *Les plaisirs du soir, danse antique* (réexp en 1878) ; — Exposition Universelle de 1878. Exposition posthume : *Saint Sébastien secouru par les Saintes Femmes* (appartient à M. Gellinard) ; — *Le lac de Garde* (appartient à M. Knyff) ; — *La rive verte* (appartient au même) ; — *Le parc des Lions à Port-Marly* (appartient à M. G. Rodrigues) ; — *Un bateau, clair de lune* (appartient à M. Verdier) ; — *A Ville-d'Avray, chemin près de l'étang* (appartient au même) ; — *Les petits dénicheurs* ; — *Le beffroi de Douai* (appartient à M. A. Robaut).

* COROT (Mme) née Charlotte Paul Bouvais, peintre, née à Abbeville (Somme), élève de Mme Voitellier et de M. Barré. — S. 1875. *Couronne de roses*, gouache ; — *Fleurs des bois*, éventail, gouache. — S. 1876. *Branche de lilas*, aquarelle. — S. 1880. *Roses cent-feuilles et groseilles*.

* COROT (Mlle Marie-Isabelle) ; peintre, née à Paris, élève de MM. Lasellaz, Donzel et Mlle Dupont. — S. 1878. *Pastorale*, d'après Boucher, éventail gouache. — S. 1879. *Pastorale*, d'après Boucher, éventail gouache. — S. 1880. *La fête de la marraine*, éventail gouache. — S. 1881. *Portrait de Mlle M...*, miniature.

COUPET (Etienne), peintre. (Voyez : tome I^{er}). — S. 1869. *Lilas blancs et violettes de Parme* ; — *Fruits et légumes*. — S. 1870. *Le mai galant, fleurs* ; — *Le mai d'affront, fleurs*. — S. 1872. *Feuilles de houx et grenades ; Fleurs et fruits d'hiver*. — S. 1873. *Un rosier*. — S. 1874. *Premier printemps* ; — *Roses trémières*. — S. 1876. *Un mai* ; — *Houx et chrysanthèmes*. — S. 1877. *« Mon jardin d'hiver »* ; — *« Coquelicots »*. — S. 1878. *Une pierre « dans mon jardin »*, *fleurs*. — S. 1879. *Bouquet de fête*. — S. 1880. *Pâquerettes* ; — *Fruits*. — S. 1881. *L'été, roses* ; — *Fleurs sauvages*.

CORPORANDI (Xavier), sculpteur. (Voyez : tome I^{er}). — S. 1869. *La récerie*, statue plâtre bronzé. — S. 1870. *Portrait de M. le docteur Allé, membre de l'Institut*, buste marbre. — S. 1879. *Le compositeur de musique*, statuette marbre.

* CORRÈDE (Jean-Baptiste), architecte, né à Volvic (Puy-de-Dôme), élève de M. André. — S. 1878. *Fête et repas de corps*, deux châssis (appartient à l'Ecole des beaux-arts.) — S. 1879. *Porte monumentale de la Bibliothèque au musée de Riom*.

. CORROYER (Edouard-Jules), architecte ; méd. 1^{re} cl. 1873 et 1878 (E. U.) — (Voyez : tome I^{er}.) — S. 1870. *Projet de construction de l'église de Saint-Bruno à Grenoble*, onze dessins. — S. 1872. *Projet d'un établissement balnéaire sur la Méditerranée*, deux cadres ; — *Fortifications de Dinan (Côtes-du-Nord), état actuel*, treize châssis (pour la Commission des monuments historiques). — S. 1873. *Abbaye du Mont-Saint-Michel (Manche)*, douze châssis (pour la Commission des monuments historiques, réexp. en 1878). — S. 1874. *Abbaye du Mont-Saint-Michel*, cinq cadres (pour la Commission des monuments historiques) (réexp. en 1878) ; — *Calvaires du Finistère*, deux cadres : 1° *Calvaire de Plougastel et de Pleyben* — 2° *Calvaires de Saint-Venec, de Saint-Thégonec, de Quélinen* (pour la Commission des Monuments historiques, réexp. en 1878). — S. 1875. *Projet de restauration générale du Mont-Saint-Michel*, deux cadres, (pour la Commission des monuments historiques). — S. 1876. *Projet de restauration du transept sud de la cathédrale de Soissons (Aisne)* quatre châssis et un cadre (réexp. en 1878). — Exposition Universelle de 1878 : *Le prétoire de Guerlesquin (Finistère)*. — S. 1879. *Le cloître du Mont-Saint-Michel*. — S. 1882. *Comptoir d'Escompte de Paris, rue Bergère*, six châssis et un cadre.

* CORTA (Paul), peintre, né à Dax (Landes), élève de M. Zo. — S. 1877. *Vieille paysanne des environs de Dax*. — S. 1879. *Vaches à l'étable*. — S. 1882. *Une dérideuse landaise*.

COSSMANN (Maurice), peintre. (Voyez : tome I^{er}.) — S. 1869. *Deux amis* ; — *Les adieux*. — S. 1870. *Une vieille mère alsacienne* ; — *La diane, armée autrichienne pendant la guerre de Trente ans*. — S. 1872. *Le nouveau-né*. — S. 1873. *Le petit lever*. — S. 1874. *Une vieille histoire* ; — *« A votre santé! »* ; — *Scène de famille*. — S.

1876. *La lettre.* — S. 1877. *La cinquantaine.* — S. 1878. *La toilette;* — *Portrait de Mme J. A. Pousin,* dessin. — S. 1879. *Une matinée dansante chez le cardinal Richelieu;* — *Portrait de M. E. C...* — S. 1881. *Je vais mieux.* — S. 1882. *Intérieur suisse.*

* Cosson (Paul), peintre, né à Paris, élève de Yon. — S. 1880. *Bords de la Cléry* (Loiret). — S. 1881. *Bords du Loing* (Loiret). — S. 1882. *La brume.*

* Costeau (Georges), peintre, né à Melun (Seine-et-Marne), élève de MM. Dubuffe, Mazerolle, Delaunay, Puvis de Chavannes et Harpignies. — S. 1879. *Le matin à Hérisson* (Allier); — *Environs de Melun, effet de neige.* — S. 1880. *Le matin;* — *Forêt de Fontainebleau.* — S. 1881. *Le soir,* panneau décoratif.

* Costu. (Léonce-Auguste-Alfred), architecte, né au Havre (Seine-Inférieure), élève de MM. Train, Lequeux, Bonnat et Rivey. — S. 1869. *Projet de monument à la gloire des souverains et des artistes qui ont contribué à la magnificence de la ville de Paris.* — S. 1874. *Composition d'architecture, le Présent et l'Avenir.* — S. 1878. *Portrait de M. C...,* peinture. — S. 1879. *Portrait de Mme C...,* peinture.

* Costel (Alphonse), sculpteur, né à Saint-Dié (Vosges), élève de M. Ch. Geefs. — S. 1880. *Portrait de Mlle Gabrielle G...,* buste bronze. — S. 1881. *Le général Asco, né à Saint-Dié, mort en Vendée en 1793,* statue plâtre.

Cot (Pierre-Auguste), peintre, mort à Paris le 2 août 1883; méd. 1870; méd. 2ᵉ cl. 1872; ✱ en 1874; méd. 2ᵉ cl. 1878, E. U. (Voyez: tome Iᵉʳ.) — S. 1869. *Portrait de Mme C...* — S. 1870. *Méditation;* — *Prométhée.* — S. 1872. *Dionisa;* — *Le jour des Morts au Campo-Santo de Pise.* — S. 1873. *Le printemps;* — *Portrait de Mlle P...* — S. 1874. *Portrait de Mme D...* (réexp. en 1878); *Portrait de Mlle H...;* — *Portrait de M. E. T...* (réexp. en 1878). — S. 1875. *Madeleine;* — *Portrait de Mme la marquise d'H. Saint-D...;* — *Portrait de Mlle H...* (réexp. en 1878). — S. 1876. *Portrait de Mme de M..., comtesse de P...;* — *Portrait du vicomte de M...* — S. 1877. *Portrait de M. T..., doyen des notaires de Paris* (pour la Chambre des notaires de Paris). — S. 1878. *Portrait de Mme la baronne O. de L. G...;* — *Portrait de Mme la marquise D. C...;* — *Exposition Universelle de 1878: Portrait de Mme la Maréchale de Mac-Mahon, duchesse de Magenta.* — S. 1879. *Portrait de Mme H. S...;* — *Portrait de Mme de la M...* — S. 1880. *L'orage;* — *Portrait de Mlle de I...* — S. 1881. *Papa, je pose.* — S. 1882. *Mireille;* — *Portrait de Mme B...*

Coté (Hippolyte), peintre, (Voyez: tome Iᵉʳ.) S. 1869. « *Le rat de ville et le rat des champs.* » S. 1872. *Le chien du pauvre.*

Cotelle (Hébert-Amand), peintre. (Voyez: tome Iᵉʳ.) — S. 1869. *Marée basse, souvenir des côtes de Normandie,* aquarelle. — S. 1870. *Environs de Moret;* — *Vue de Melun, prise de la hauteur de Saint-Liesne.* — S. 1872. *Un coup de vent dans l'île de Noirmoutier.* — S. 1876. *Vue prise du pont de Saint-Liesne à Melun.* — S. 1880 *Futaie de la forêt de Fontainebleau.*

* Cottin (Eugène), peintre, né à Strasbourg (Bas-Rhin), élève de MM. Bonnat et V. Dupré.
— S. 1879. *Prise d'armes aux zouaves de marche.* — S. 1880. *Les derniers ordres.*

Cottin (Pierre), graveur. (Voyez; tome Iᵉʳ.) — S. 1869. *Le glacier,* d'après M. Brochart, gravure à la manière noire; — *La grotte,* d'après le même, gravure à la manière noire; — S. 1870. *L'Envie,* d'après M. Brochart, gravure à la manière noire; — *La Gourmandise,* d'après le même, gravure à la manière noire. — S. 1872. *Coin de ferme à Epinay,* peinture. — S. 1873. *Dans la bergerie;* — *Une panique,* peintures; — *Cour de ferme dans la Haute-Marne,* peinture (appartient à M. J. Berchoud) — *Convoitise,* peinture; — *Coin de ferme à Bessancourt* (Seine-et-Oise); — *La leçon,* d'après M. E. Lambert, gravure à la manière noire; — *Après dîner,* d'après le même, gravure à la manière noire. — S. 1876. *Poules;* — *Derrière la ferme,* peintures; — *A Vendre,* dessin; — *Poules,* dessin. — S. 1877. *Poule et coq de Cochinchine,* peinture; — *Sauvés!* dessin. — S. 1878. *Une victime;* — *Le beau Nicolas.* — S. 1879. *Ténor de cour;* — *Une panique,* peintures. — S. 1880. « *Les deux coqs* », fable de la Fontaine; — *Le supplice de Tantale,* peinture. — S. 1881. *Les poules du voisin,* peinture. — S. 1882. *L'invasion;* — *Coq et poules,* peintures.

Coubertin (Charles de), peintre. (Voyez: tome Iᵉʳ.) — S. 1869. *Le départ des missionnaires* (appartient au Séminaire des missions à Paris); — *Pêcheurs de crevettes.* — S. 1872. *Une séance du concile dans Saint-Pierre de Rome.* — S. 1873. *Au bord de la caque.* — S. 1875. *L'armée française à Loigny le 2 décembre 1870* (pour la chapelle funéraire de Loigny près de Patay). — S. 1876 *Louis XVII au Temple.* — S. 1878. *Les frères de Saint-Jean-de-Dieu, fondateurs de l'asile des Enfants infirmes et pauvres de la Seine,* (pour le parloir de l'asile). — S. 1879. *Mort miraculeuse de saint Jean-de-Dieu* (pour la chapelle de l'hospice des Enfants infirmes de la Seine); — *Une ronde chez « grand-père ».* — S. 1881. *Le poète et la muse.* — S. 1882. *La première perdrix;* — *La légende de la via Appia, Rome.* — Cet artiste a peint dans l'église de Loigny, près Patay (Eure-et-Loir): *Le combat;* — *La consécration du drapeau.*

* Coucy (Robert de) fils, architecte, élève de son père. Il fut l'un des architectes de l'église Saint-Nicaise, de Reims. Il commença le transept qui resta toujours inachevé, construisit le chœur, le rond-point et les chapelles.. Son prédécesseur avait élevé le portail, les tours, la nef et les bas-côtés de cette église, commencée en 1229. Robert de Coucy termina sa tâche en 1297 et mourut en 1311, après avoir été aussi l'un des architectes de la cathédrale de Reims. Voici l'inscription qui était gravée sur sa tombe:
« Cy gist Robert de Coucy, maistre de Nôtre-Dame et de Saint-Nicaise, qui trépassa l'an 1311. »
Cette tombe placée dans le cloître de Saint-Denis, à Reims, portait l'effigie en relief de Robert de Coucy. — (Consultez: *Histoire de Reims,* de Guillaume Marlot; — *La Ville de Reims,* Taylor.

Couder (Alexandre), peintre. (Voyez: tome Iᵉʳ.) — S. 1869. *Un bouquet de fleurs d'automne;* — *Intérieur.* — S. 1870. *Un bouquet de fleurs des champs;* — *Retour du marché.* — S. 1872. *Un bouquet de fleurs.* — S. 1873. *Fleurs et fruits.*

— S. 1874. *Retour des champs ;* — *Fleurs des champs.* — S. 1875. *Fleurs des champs.* — S. 1876. *Intérieur.* — S. 1877. *Roses trémières et fruits.* — S. 1878. *Allant au marché.* — S. 1879. *Raisins.*

* Couder (Emile-Gustave),peintre,né à Paris, élève de M. Vasselon. — S. 1869. *Intérieur de cuisine.* — S. 1870. *Fleurs et fruits.* — S. 1873. *Bouquet ;* — *Roses.* — S. 1874. *Fleurs ;* — *Fruits ;* — *Les présents du nouvel an.* — S. 1875. *Prunes ;* — *Pêches ;* — *Seuls à la maison.* — S. 1876. *Roses mousseuses* (appartient à M. A. de Villiers); — *Fruits.* — S. 1877. *Fleurs ;* — *Prunes de reine-claude.* — S. 1878. *Vase de fleurs ;* — *Un panier de raisins.* — S. 1879. *Fleurs ;* — *Fruits.* — S. 1880. *Fleurs de mai ;* — *Le choix de mon jardin.* — S. 1881. *Les préparatifs du dessert*, nature morte ; — *Un repas de pêcheurs*, nature morte. — S. 1882. *Renoncules cariées ;* — *Une table chez la fruitière.*

* Coudray, architecte. Il a construit plusieurs édifices à Weimar et donné les dessins du *Pentazonium-Wimariense*, gravés par Schwerdtgeburth et publiés en 1825. (Dussieux, *Les Artistes français à l'étranger.*)

* Cougny (Antonin), sculpteur, né à Nevers (Nièvre), élève de MM. Gleyre et L. E. Cougny. — S. 1870. *Portrait de M. Paul D...*, buste plâtre ; — *Portrait du jeune Marcel D...*, buste terre cuite.

Cougny (Mme Elisa), peintre. (Voyez : tome 1er.) — S. 1869. Deux miniatures, même numéro : 1° *Portrait de Mlle C. P...* ; — 2° *Portrait de M. C. P...*

* Cougny (Mme), née Julie Morizot, sculpteur, née à Saint-Amand, élève de M. L. E. Cougny. — S. 1879. *Le compositeur Edmond Gaion*, buste plâtre bronzé ; — *Le pamphlétaire Claude Tillier*, buste plâtre (pour son tombeau). — S. 1882. *Trois médaillons*, plâtre.

* Cougny (Louis-Edmond), sculpteur ; méd. 3e cl. 1876 ; 2e cl. 1877. — S. 1869. *Portrait de M. le docteur Déclat*, buste plâtre ; — *Portrait de Mlle Marguerite D...*, buste terre cuite. — S. 1870. *Feu M. F. M...*, médaillon plâtre (modèle du médaillon en marbre exécuté pour son tombeau) ; — *Portrait de M. C. Pearl*, buste plâtre. — S. 1872. *Buffon*, buste marbre (Ministère des Beaux-Arts) ; — *Montesquieu*, buste plâtre (pour l'Ecole normale supérieure). — S. 1873. *Bacchante*, statue plâtre ; — *Portrait de M. P...*, médaillon terre cuite ; — *Portrait du maréchal de Mac-Mahon*, médaillon terre cuite ; — *Portrait du comte de Savigny de Moncorps*, médaillon terre cuite ; — *Le maître de Brict*, buste terre cuite (appartient à M. Hanoteau) (réexp. en 1878). — S. 1875. *Portrait de M. Egger*, membre de l'Institut, buste terre cuite ; — *Portrait de Mlle V. B...*, buste terre cuite ; — *Portrait de M. Hardy*, directeur de l'Ecole d'horticulture, buste plâtre. — S. 1876. *Bacchante buvant à un rhyton*, statue marbre (réexp. en 1878) ; — *Jean de la Quintinye*, statue plâtre (pour l'Ecole d'horticulture). — S. 1877. *Une épave*, statue plâtre (réexp. en 1878). — S 1878 *Portrait du docteur Le Pileur*, buste plâtre. — S. 1878. *Sainte Marie-Magdeleine à la Sainte-Baume*, statue plâtre ; — *Portrait de M. Nadault de Buffon*, avocat général, buste plâtre bronzé. — S. 1879.

Jean de la Quintinye, statue bronze (appartient à l'Ecole d'horticulture) ; — *Après la bataille*, statue plâtre. — S. 1880. *Portrait de M. H. Carnot*, sénateur, buste plâtre teinté ; — *Portrait de M. Castagnary*, conseiller d'Etat, buste plâtre. — S. 1881. *Carnot, membre du Comité du salut public*, statue plâtre (pour le Ministère de la Guerre) ; — *Edgar Quinet*, buste marbre (pour le Collége de France). — S. 1882. *Portrait de Mme S. C...*, buste plâtre teinté ; — *Portrait de J. J. Courland-Diverneresse*, buste plâtre bronzé (appartient à M. Delabrousse).

* Coulange-Lautrec (Emmanuel), peintre, né à Nîmes (Gard), élève de l'Ecole de Nîmes et de Marseille. — S. 1869. *Famille au bain de mer près du cap Brun, le soir.* — S. 1870. *Crepida et pergula d'une villa de Pompéi, sous le règne de Titus, effet de matin en automne.* — S. 1876. *Un monastère.*

* Coulaud (Mlle Léonie), peintre, née à Limoges (Haute-Vienne), élève de Mme Barathon et de M. Loyer. — S. 1876. *Portrait*, porcelaine. — S. 1877. *Portrait*, porcelaine. — S. 1878. *Portrait*, porcelaine ; — *Portrait*, porcelaine. — S. 1880. *Portrait* porcelaine.

* Coulon (Jean), sculpteur, né à Evreuil (Allier), élève de M. Cavelier. — S. 1880. *Mort de Pyrame*, statue plâtre. — S. 1881. *Portrait*, buste plâtre ; — *Portrait*, médaillon plâtre. — S. 1882. *Portrait*, buste marbre.

Coulon (Léo-Paul-Frédéric), peintre. (Voyez : tome 1er.) — S. 1870. *Bords de la Seine ;* — *Saint-Pierre de Rome, coucher du soleil*, fusain ; — *Le pâtre, campagne de Rome*, fusain. — S. 1879. *Bords de rivière ;* — *Dans le Sidobre, près de Castres.* — S. 1880. *Plaine où l'Anio se joint au Tibre.*

* Coupigny (Mlle Louise-Blanche), peintre, née à Paris, élève de Mmes Duckett et de Cool. — S. 1880. *Portrait*, porcelaine. — *Portrait*, porcelaine. — S. 1881. *Portrait*, porcelaine.

* Couqueaux (François-Théophile), graveur en médailles, né à Niort (Deux Sèvres), élève de M. Flandrin. — S. 1882. *Un Christ en argent ciselé ;* — *Médaille de la Société nationale d'encouragement à l'Agriculture* (en collaboration avec M. Lesour).

* Courajod (Alexis), peintre, né à Lyon (Rhône), élève de MM. Guichard et Chatigny. — S. 1868. *Coquillages.* — S. 1869 *Deuil.* — S. 1873. *Paysans à Pompéi.* — S. 1874. *Portrait.* — S. 1875. *David et Bethsabée.* — S. 1876. *Boucherie à Esneh.* — S. 1877. *Paysanne.* — S. 1878. *Le Samaritain.* — S. 1880. *Marie.* — S. 1881. *Sainte Elisabeth de Hongrie.* — S. 1882. *Agar.*

* Courajod (Mlle Louise), peintre, née à Saint-Ouen (Seine). — S. 1877. *Fleurs*, porcelaine. — S. 1878. *Fleurs*, porcelaine ; — *Fleurs*, porcelaine.

* Courant (Maurice-Auguste-François), peintre, né au Havre (Seine-Inférieure), élève de M. Meissonier. — S. 1868. *Bords du golfe Jouan ;* — *La fontaine du Pin près d'Antibes.* — S. 1869. *Barques de pêche du golfe Jouan ;* — *Entrée du port d'Antibes.* — S. 1870. *Les grandes steppes, environs de Poissy.* — S. 1872. *Coin d'étang en hiver.* — S. 1873. *Marine ;* — *Marée basse* (à M. Alexandre Dumas fils). — S. 1874. *Marine* (à M. Benett) ; — *Matinée d'été* (à M. E. Hos-

chedé). — S. 1875. *Gros temps* (à Mme P. Marozeau); — *Marine* (à M. J. Rœderer); — *Marée montante.* — S. 1876. *Avant le grain.* — S. 1878. *L'appareillage des plates*; — *La Roche-aux-Mouettes.* — S. 1879. *Le calme*; — *Au port!* — S. 1881. *La barque à Godebi.* — S. 1882. *La barque de pêche.*

COURAYE-DU-PARC (Léonor Charles-Julien), peintre. (Voyez: tome Ier.) — S. 1870. *Les foins*, fusain; — *Entrée de ferme*, fusain. — S. 1872. *Le Sichon, près de Vichy*, fusain. — S. 1873. *La route un soir de décembre*, fusain; — *Après-midi d'un jour de mars*, fusain. — S. 1874. *Au bord d'un étang après une pluie d'orage*, fusain; — *Soir*, fusain. — S. 1875. *Crépuscule*, fusain; — *Inondation*, fusain; — *La grange*, fusain. — S. 1876. *L'embouchure de la Sienne à marée basse*, fusain. — S. 1877. *The road of the Devil's house to Jersey in September evening*, fusain. — *Avant l'orage, souvenir de Vichy*, fusain. — S. 1878. *Près avant la fenaison par une matinée de juin*, fusain; — *Queue d'étang à Landal*, fusain. — S. 1879. *Souvenir du Vernet près Vichy*, fusain; — *En décembre, soir d'un jour de pluie*, fusain. — S.1880. *Ferme en Basse-Normandie*, fusain; — *Plage d'Annoville*, fusain. — S. 1881. *Le logis de la Ricouvière*, fusain.

* COURAYE-DU-PARC (Mlle Marguerite), peintre, née à Vire (Calvados), élève de son père. — S. 1878. *Nature morte.* — S. 1880. *La poule au pot*; — *Fruits.*

COURBE (Emile-Jean-Claude), peintre. (Voyez: tome Ier.) — S. 1869. *Portrait.* — S. 1870. *Portrait de M. Paul Lacuria*, dessin. — S. 1874. *Portrait.* — S. 1877. *Portrait*, dessin. — S. 1878. *Portrait.* — S. 1880. *Portrait.* — S. 1882. *Portrait de M. Desbarolles.*

COURBE (Mlle Marie), peintre. (Voyez: tome Ier.) — S. 1868. *Nature morte, ustensiles de cuisine*; — *L'Aurore*, éventail, aquarelle. — S.1876. *Pivert, merle.* — S. 1877. *Vanneau, pluvier, gélinotte.* — S. 1880. *Nature morte.*

* COURBE (Mlle Marie-Paule), sculpteur, née à Nancy (Meurthe), élève de MM. Delorme, Hiolle et Chapu. — S. 1869. *Portrait*, buste plâtre; — *Portrait* buste plâtre. — S. 1870. *Portrait de M. Emile Deschanel*, buste plâtre; — *Portrait*, buste plâtre. — S. 1872. *Portrait du jeune A. Hiolle*, buste plâtre; — *Portrait d'enfant*, buste terre cuite. — S. 1873. *Portrait* buste plâtre; — *Portrait*, médaillon plâtre. — S. 1874. *Portrait d'une jeune fille*, buste plâtre; — *Portrait*, buste plâtre. — S. 1875. *Portrait*, buste plâtre; — *Portrait de Mlle M. Duchâtelet*, buste plâtre; — *Portrait de M. Deschanel fils*, buste plâtre. — S. 1876. *Portrait*, buste plâtre teinté. — S. 1877. *Portrait*, buste plâtre teinté.

* COURBE (Mlle Mathilde-Isabelle), sculpteur, née à Nancy (Meurthe), élève de M. Delorme. — S. 1874. *Portrait*, médaillon bronze; — *Portrait* médaillon terre cuite. — S. 1875. *Portrait* médaillon plâtre teinté; — *Portrait de Mlle M. Duchâtelet*, médaillon terre cuite.

* COURBE (Mlle Nathalie-Blandine), peintre, née à Paris, élève de son père. — S. 1876. *Sous le hangar.* — S. 1877. *Calice ayant appartenu à saint François de Sales.* — S. 1882. *Tête de jeune fille*, d'après Greuze, dessin.

COURBET (Gustave), peintre, mort en Suisse, janvier 1878. (Voyez: tome Ier.) — S. 1869. *L'hallali du cerf, épisode de chasse à courre par un temps de neige*; — *La sieste pendant la saison des foins, montagnes du Doubs.* — S. 1870. *La mer orageuse* (réexp. en 1878). (Musée du Luxembourg). — *La falaise d'Etretat après l'orage.*

* COURBET (Jacques), architecte. En 1500, après la chute du pont Notre-Dame, à Paris, il fut appelé avec plusieurs de ses confrères devant les officiers municipaux, pour donner son avis sur le mode de construction à adopter pour l'érection du nouveau pont. (Leroux de Lincy, *Pont Notre-Dame*.)

* COURBOIN (Eugène), peintre, né à La Fère (Aisne), élève de MM. Bonnat et Coninck. — S. 1878. *Bivouac de chasseurs à cheval*; — *Un renseignement*, aquarelle. — S. 1879. *Convoi du duc de Luynes*; — *Coin d'atelier.* — S. 1880. *Portrait du lieutenant C...*

COURCY (Frédéric-Alexandre de), peintre, médaille en 1867. (Voyez: tome Ier.) — S. 1868. *La péri*, d'après M. G. Moreau, émail; — *Deux émaux Mercure et Hersé*; — *Bacchus et Erigone.* — S. 1869. *La Chimère*, d'après M. G. Moreau, émail; — *Mater Dei*, émail. — S.1870. *Prométhée*, d'après M. G. Moreau, émail; — *L'adoration des bergers*, émail. — S. 1872. *Hospitalité*, émail (à Mme J. Bourdonneau); — *Portrait*, émail. — S. 1874. *L'Amour vainqueur*, émail (à M. Christofle); — *Portrait*, émail; — *Portrait*, émail. — S. 1875. *Portrait* émail. — S. 1876. *Portrait de Mme C. Rossigneux*, émail; — *Portrait*, émail. — S. 1878. *La condamnation de Jésus*; — *La mise au tombeau*, émaux (pour l'église Notre-Dame-des-Champs); — *La Paix*, émail; — *Renaissance*, émail. — S. 1879. *Jésus chargé de la croix*; — *Jésus déposé de la croix*, émaux (pour l'église de Notre-Dame-des Champs, commandés par le curé). — S. 1882. *Portrait*, émail; — *Portrait* émail.

COURDOUAN (Vincent-Joseph), peintre (Voyez: tome Ier.) — S. 1869. *Côtes de Provence, effet de matin.* — S. 1870. *Côtes de Provence.* — S. 1873. *Daman'hour*; — *Plage du Brusc, côtes de Provence* (à M. L. Faucher). — S. 1874. *Côtes de Provence* (au docteur Buisson); — *Côtes de la Méditerranée, rade de Toulon*; — *Environs d'Hyères à Giens Pontevès.* — S. 1875. *Soleil couchant après un gros temps sur les côtes de Provence*; — *La vallée aux Loups dans la forêt de Bagnol*, fusain; — *Clair de lune sur les côtes de Provence*, fusain. — S. 1876. *Gorge de Malvoisin aux environs de Fréjus.* — S. 1877. *Le golfe de la Ciotat.* — S. 1878. *La plage d'Hyères, un jour de tir aux pigeons* (à M. A. Gidilliot); — *Solitude, le soir aux environs d'Hyères.* — S. 1879. *Fontaine à Notre-Dame-du-May un jour de fête* (à M. E. Dauphin); — *Camogli, golfe de Gênes* (au même). — S. 1880. *Le soir au bord de la mer, rade de Toulon*; — *Plage de l'Argentière, rade d'Hyères* (à M. le vice-amiral Bonie); — *Golfe de la Napoule près Cannes*, fusain; — *Côtes de Provence, rade de Toulon*, fusain (appartient à M. V. Auban Moët). — S. 1882. *Vue de la rade de Toulon* (à M. Paul Casimir); — *Vue prise à l'entrée de la rade de Toulon* (à M. Lavielle).

* COURMONT (Guillaume); architecte. En 1442,

il travaillait à la cathédrale de Sens et recevait, outre une petite pension annuelle, 3 sous 4 deniers tournois par chaque jour « qu'il besoignait à l'église ». (Quantin, *Notes historiques.*)

* COURMONT (Auguste), sculpteur, né à Paris, élève de M. Weimar. — S. 1869. *Portrait*, bas-relief, plâtre. — S. 1870. *Portrait*, bas-relief marbre ; — *Portrait*, bas-relief, plâtre.

* COURTAT (Louis), peintre, né à Paris, élève de M. Cabanel ; méd. 3ᵉ cl. 1873 et 1874 ; méd. 1ʳᵉ cl. 1875. — S. 1873. *Sieste ;* — *Portrait.* — — S. 1874. *Saint Sébastien.* — S. 1875. *Léda.* — S. 1876. *Portrait de Mlle Lebrun.* — S. 1877. *Agar et Ismaël.* — S. 1878. *Le printemps.* — — S. 1879. *Eve et ses enfants.* — S. 1880. *Nymphe.* — S. 1881. *Portrait ;* — *Petite marchande d'oranges.* — S. 1882. *Odalisque ;* — *Portrait.*

COURTET (Augustin-Xavier M. B.), sculpteur. (Voyez : tome Iᵉʳ.) — S. 1869. *Nymphe*, statue marbre ; — *Egyptien de la suite du roi d'Egypte*, buste bronze. — S. 1870. *Turgot*, buste marbre (préfecture de la Seine) ; — *Troplong, président du Sénat*, buste marbre (Ministère des Beaux-Arts). — S. 1872. *Portrait du général Uhrich*, buste plâtre. — S. 1873. *Portrait*, buste marbre ; — *Luce de Casabianca* buste marbre (Ministère des Beaux-Arts). — S. 1874. *La Fortune*, statuette plâtre ; — *Portrait* buste marbre. — S. 1875. *Portrait de M. Mareuse*, buste marbre ; — *Portrait* buste marbre ; — *La Fortune*, statue bronze. — S. 1876. *Portrait*, buste marbre ; — *Baigneuse*, statue plâtre. — S. 1877. *Ampère*, buste marbre (pour la ville de Lyon) ; — *Portrait de Mme A. Perrin*, buste marbre ; — *Portrait de Mlle A. C...*, pastel. — S. 1878. *Baigneuse*, statue marbre. — S. 1879. *Portrait*, buste bronze ; — *Pâtre soufflant son feu*, statuette bronze ; — *Portrait*, pastel. — S. 1880. *Jeune homme sur un dauphin*, groupe plâtre ; — *Portrait*, pastel. — S. 1881. *Léda*, statuette bronze. — Cet artiste a exécuté pour la façade de l'église Saint-Laurent : — *Saint Simon*, statue pierre ; — *Saint Thadée*, statue pierre.

* COURTIN (Mlle Caroline), peintre, née à Paris, élève de M. A. Defaux. — S. 1875. *Gibier* (à Mme E. Turquet). — S. 1876. *Forêt de Fontainebleau.* — S. 1877. *Une ferme à Honfleur ;* — *Nature morte.* — S. 1878. *Les bords de L'Aven.* — S. 1879. *Un chemin aux environs de Pont-Aven ;* — *Nature morte.* — S. 1880. *Chemin de Grès à Montigny ;* — *Montigny-sur-Loing.* — S. 1881. *Moulin de Montigny-sur-Loing.* — S. 1882. *Saint-Valéry-en-Caux.*

* COURTINES (Alexandre), peintre, né à Montpellier (Hérault), élève de MM. Michel et Cabanel. — S. 1881. *Portrait.* — S. 1882. *Portrait de Mme Marie Laurent ;* — *Portrait.*

* COURTOIS (Gustave), peintre, né à Pusey (Haute-Saône), élève de MM. Gérôme et Jeanneney ; méd. 3ᵉ cl. 1878 ; 2ᵉ cl. 1880. — *Portrait de M. Lecomte du Noüy.* — *Portrait de M. G. Courtois ;* — *Portrait de la mère de l'auteur*, dessins ; — S. 1876. *Mort d'Archimède ;* — *Orphée ;* — *Portrait*, dessin ; — *Portrait de M. Pierre Cléry*, dessin. — S. 1877. *Portrait ;* — *Narcisse ;* — *Portrait*, dessin ; — *Portrait d'enfant.* — S. 1878. *Portrait de Mme de Rochetaillée ;* — *Taïs la Courtisane aux enfers.* — S. 1879. *Portrait de Mme la comtesse de Reculot ;* — *Portrait ;* — *Portrait de M. A. Aublet*, dessin. — S 1880. *Dante et Virgile aux enfers, cercle des traîtres à la patrie ;* — *Portrait*, dessin ; — *Portrait*, dessin. — S. 1881. *Portrait de Mme S. de Torrado ;* — *Portrait de Mlle Guerde.* — S. 1882. *Bayadère* (à M. Goupil) ; — *Portrait de Mlle Henriette Renard.*

* COURTOIS-SUFFIT (Octave-Louis-Albert), architecte, né à Paris, élève de MM. J. Suffit, Pascal et Harpignies. — S. 1879. *Etude*, aquarelle. — S. 1880. *Six aquarelles.* — S. 1881. *Projet de chapelle pour un grand hospice*, trois châssis. — S. 1882. *Huttes de charbonniers* (Sologne), aquarelle ; — *Projet de casino : Façades, coupes, plans* (en collaboration avec M. A. Berger) ; — *Un panthéon à la mémoire des grands hommes*, deux châssis (appartient à l'Ecole des beaux-arts).

COURTOIS-VALPINÇON (Mme Céline), peintre. (Voyez : tome Iᵉʳ.) — S. 1869. *Le ruisseau de la Guais près Dinard*, fusain. — S. 1872. *La chapelle de la Ville-Revault*, dessin. — S. 1873. *Chemin de Villerevant*, dessin. — S. 1875. *La grèce du Prieuré à Dinard*, aquarelle ; — *Le chemin de la Vicomté à Dinard*, aquarelle. — S. 1876. *Prairie de la Baronnais à Dinard*, aquarelle ; — *Vue de Saint-Sercan*, aquarelle. — S. 1877. *Vues prises à Dinard et à Saint-Enogat*, aquarelles ; — *Vue prise à la Vicomté*, aquarelle. — S. 1878. *Vues de Dinard*, neuf aquarelles ; — *Le cimetière de Saint-Enogat*, aquarelle. — S. 1879. *Vues de Dinard*, sept aquarelles ; — *Vues de Dinard*, neuf aquarelles. — S. 1880. *Vue prise à Saint-Lunaire*, aquarelle ; — *Etang de la Crochais*, aquarelle. — S. 1882. *Paysage au bord de la mer, près Dinard*, aquarelle ; — *Menton et ses environs*, neuf aquarelles.

* COURTOISSON (Mlle Berthe), peintre, née à Paris, élève de MM. Poitevin et Levasseur. — S. 1876. *Rêve de bonheur*, d'après Mlle Meyer, porcelaine ; — *Les baigneuses*, d'après Boucher, porcelaine. — S. 1877. *Enfant*, d'après Russel, porcelaine.

* COURTOYS (Geoffroy), architecte, né à Gondrecourt, (Meuse). En 1491, il fut nommé « Masson et regardeur sur les œuvres de Mas- « sonnerie au bailliage de Bussigny, pour cor- « riger les abus et amendes rapportés aux « officiers des lieux ». (Le Page, *Les Offices.*)

* COURTRAY (J.), architecte du chœur de l'église de Charbogne (Ardennes). On lit à l'intérieur de cette église l'inscription suivante : « Lan Vᵉ et uns (1501) fut fait ce dit (un cœur « figuré) par J. de Courtray et son fils. » (*Revue des Sociétés savantes*, 4ᵉ série, tome X.)

COURTRY (Charles-Louis), graveur. (Voyez : tome Iᵉʳ.) — S. 1869. *Trois eaux-fortes.* — S. 1870. *Trois gravures ;* — *Alcibiade chez Aspasie*, d'après M. Gérôme, gravure. — S. 1872. *Vieilles femmes de la place Narone*, d'après M. T. Robert-Fleury, eau-forte. — S. 1873. *Les landes d'Arcachon*, d'après M. Van Marcke (réexp. en 1878) ; — *Gravures ;* — *Portrait de M. Michel, paysagiste.* — S. 1874. *La partie de cartes*, d'après Pieter de Hooch, eau-forte ; — *Deux eaux-fortes* (réexp. en 1878) ; — *Le bain*, d'après M. Gérôme, eau-forte. — S. 1875 *La forêt*, d'après M. Van Marcke (réexp. en 1878) ; — *La*

plame, d'après le même ; — *En Normandie*, d'après M. Troyon (réexp. en 1878. — Trois eaux-fortes ; — Douze eaux-fortes : *Portraits pour les salles d'armes de Paris*. — S. 1876. Deux eaux-fortes, d'après M. Bida ; — Trois portraits à l'eau-forte : — S. 1877. *Un pont sur la Bresles*, d'après M. Van Marcke, eau-forte ; — Deux eaux-fortes. — S. 1878. *L'état-major autrichien devant le corps de Marceau*, d'après M. J. P. Laurens, gravure. — Exposition Universelle de 1878 : *Le marché d'esclaves*, d'après M. Gérôme ; — *Les deux Van den Velde*, d'après M. Meissonier ; — *Le maréchal ferrant*, d'après M. A. Leleux ; — *La mort du colonel Pontmercy*, d'après Brion. — S. 1879. *Milton aveugle dicte « le Paradis perdu » à ses filles*, d'après M. Munkacsy, gravure ; — Deux gravures. — S. 1880. *Hélène Fourment*, d'après M. Rubens, eau-forte ; — *Le gué de Monthiers*, d'après Van Marcke, eau-forte. — S. 1881. *La visite à l'accouchée*, d'après M. Munkacsy, gravure ; — *A la fontaine*, d'après M. Henner, gravure. — S. 1882. *Portrait*, d'après John Sargent ; — *La femme et les enfants d'Holbein*, d'après Hans Holbein, eaux-fortes.

* COURVAUT (Josselin de), architecte. Il suivit Louis IX en Palestine en qualité d'architecte et d'ingénieur. (Joinville.)

* COUSIN (Charles), graveur ; — S. 1831. *Vignettes*, pour des éditions de La Fontaine, J.-J. Rousseau, Walter-Scott et Béranger. — S. 1836. *Vignettes*, pour des éditions de « l'Evangile » et « l'Imitation de Jésus-Christ ». — S. 1837. *Partie d'échec chez un artiste* ; — *La convalescence* ; — *Vignettes pour « les Evangiles »*. — S. 1839. *Portrait d'homme* ; dessin ; — *Moïse*, d'après Philippe de Champaigne. — S. 1840. *Portrait en pied de M. R...*. — *Saint Bazile dictant ses préceptes à ses disciples*, dessin à l'estompe ; — *Saint-Augustin*, dessin ; — *Isaïe* ; — *Saint-Paul*, d'après M. Meissonier ; — *Saint-Bazile et ses disciples*, d'après Herrera le Vieux. — S. 1841. *La Vierge aux anges*, d'après Murillo, dessin ; — *La Vierge aux anges*, gravure d'après Murillo. — S. 1842. *Saint Diégo devant la croix*, d'après Murillo. — S. 1844. *La Mère de douleur*, d'après Murillo. — S. 1845. *Bonheur* ; — *Malheur* ; dessins, d'après M. Louis Gallait — On doit encore à M. Cousin : *Le petit oiseleur*, d'après T. Johannot, pour « les Poésies inédites de Mme Desbordes-Valmore. »

COUSIN (Victor-Gustave), peintre. (Voyez : tome I^{er}.) — S. 1869. *Ponte Nomentana*, campagne de Rome. — S. 1870. *Paysage, novembre* (à M. A. Gentil). — S. 1872. *Une fontaine de la villa Médicis à Rome*. — S. 1875. *La Marne au Bas-Chenneviéres, le matin* (à M. A. Gosselin). — S. 1876. *Un verger*. — S. 1877. *Pomoniers* ; — *A l'août* (réexp. en 1878). — S- 1878. *Après la moisson*. — S. 1879. *Corbeaux ravageant des meules*. — S. 1880. *La fenaison* ; — *Une haie vive*. — S. 1881. *Paysage*. — S. 1882. *La Marne le matin* ; — *Une matinée d'automne*.

* COUSSABEL, architecte. En 1667, il fut chargé avec son confrère Brunel, de refaire à l'abbaye de Bassac (Charente) une des voûtes de la grande Chapelle. Il a bâti dans le même département le château de La Valette. (L'abbé Michon, *Statistique de la Charente.*)

* COUSSIN (Louis-Ambroise) fils et élève de J. Antoine Coussin, architecte, né à Paris en 1798. Il a dessiné les planches du *Génie de l'architecture*, ouvrage publié par son père, et construit l'établissement des Messageries Laffitte, rue Saint-Honoré, à Paris. Il a publié avec Tardieu une nouvelle édition de Vitruve. (Guyot de Fère.)

* COUSTURIER (Césaire), peintre, né à Dôle (Jura), élève de MM. J. S. D. Besson et F. Besson. — 1868. *Etude de fleurs*. — S. 1870. *Le faisan et les raisins*. — S. 1880. *Le vase brisé*. — S. 1869. *Souvenir de Franche-Comté*.

* COUTAN (Jules-Félix), sculpteur, né à Paris, élève de M. Cavelier : Prix de Rome en 1872 ; Méd. 1^{re} cl. 1876. — S. 1876. *Eros*, statue plâtre (réexp. en 1878) ; — *Œdipe et le Sphinx*, bas-relief plâtre. — S. 1878 *Tête de femme*, plâtre. — S. 1879. *Saint-Christophe*, groupe marbre. — S. 1880. *Portrait*, buste plâtre. — S. 1881. *Eros*, statue marbre. — S. 1881. *La porteuse de pain*, statue plâtre.

* COUTEL (Antoine), peintre. (Voyez, tome I^{er}.) — S. 1869. *Le Christ expirant*. — S. 1870 *La Volupté* ; — *Portrait*. — S. 1878. *Portrait d'enfant*.

* COUTIL (Léon-Marie), graveur et peintre, né aux Andelys (Eure), élève de M. Gérôme. — S. 1880. Trois gravures : *Le château Gaillard* ; — *Le lavoir du ruisseau de Paix* ; — *Le moulin Léger*. — S. 1881. *Portrait*, peinture ; — Deux gravures : — *Portrait de Mlle Fel*, d'après Latour ; — *Portrait*. — S. 1882. *Portrait*, peinture ; Deux eaux-fortes ; — *La tentation de saint Antoine*, d'après M. A. Morot ; — *Beau temps*, d'après M. Heilbuth.

COUTURE (Thomas), peintre, mort le 1^{er} avril 1879. (Voyez : tome I^{er}.) — S. 1872. *Le Damoclès* (à M. C. Noël). — S. 1879. *L'homme à la musette* (à M. Barbedienne).

* COUTURIER (Léon-Lucien-Antoine), peintre, né à Mâcon (Saône-et-Loire), élève de l'Ecole des beaux-arts de Lyon et de Paris et de M. Cornu. — S. 1868. *Un coin de mon atelier*. — S. 1872. *Patrouilles de francs-tireurs à la Malmaison* ; — *Souvenir du siège de Paris*, eau-forte (pour l'*Illustration nouvelle*). — S. 1874. *En éclaireurs ! souvenir du siège de Paris, les francs-tireurs des Ternes*. — S. 1875. *Attaque de fusiliers marins, siège de Paris 1870-1871*. — S. 1876. *Affaire d'avant-garde*. — S. 1877. *Une corvée d'eau, guerre de 1870-1871*. — S. 1878. *Le tocsin des chouans* ; — *Le tailleur de Boquenevén*. — S. 1879. *L'école des tambours* ; — *Paysan de Guerchy*. — S. 1880. *Une alerte, guerre de 1870-1871*. — S. 1881. *Le récit, guerre de 1870-1871*.

COUTURIER (Philibert-Léon), peintre. (Voyez : tome I^{er}.) — S. 1869. *L'amour aux champs*. — S. 1873. *Paysan* ; — *Buveurs*. — S. 1874. *Les conscrits de la recrue* ; — *Rhapsode récitant à des matelots un chant de « l'Odyssée »* ; — *La soupe au lard*. — S. 1875. *Babillage* ; — *Dodo, l'enfant do !* » ; — *La petite maman*. — S. 1876. *Jeune fille et volailles* ; — *Conseil tenu par les rats* — S. 1878. *Grand'mère*. — S. 1879 *La fille de la ferme*. — S. 1880. *Un coin de basse-cour*. — S. 1881. *Attendant la pâtée*.

COUTY (Frédéric), peintre, (Voyez : tome I^{er}) — S. 1870. *Ancienne cour du bailliage à Pont-*

Audemer ; — *Les bords de la Risle à Pont-Audemer.* — S. 1872. *Une bergerie, environs de Châtelet-en-Berry* ; — *Raisins, homard, etc.* — S. 1875. *Retour de la chasse* ; — *Le déjeuner.* — S. 1876. *La collation de la chanteuse;* — *Le plateau renversé.* — S. 1877. *Après le déjeuner* ; — *Gibier.* — S. 1878. *Huitres, langouste et crevettes*(à M. Monod). — S. 1879. *Marée* ; — *Fruits.* — S. 1880. *Un envoi d'oiseaux* (à M. Febvre). — S. 1881. *Les asperges.* — S. 1882. *Gibier* (à M. Haymann).

COUVRECHEF, architecte, né à Mathieu, près de Caen (Calvados).Il quitta son village en 1840, comme tailleur de pierres et se rendit à Paris pour y faire ses études. Il devint architecte de la couronne. En 1857, il fut envoyé, par l'impératrice Eugénie, dans la province de Biscaye, en Espagne, pour la restauration du château d'Artiaga. Il mourut pendant cette mission, et ses restes furent rapportés à son village natal, où ils reposent. (*Moniteur universel* du 6 juin 1860.)

* Cox (Raymond), peintre, né à Nantes(Loire-Inférieure), élève de M. Pascal. — S. 1879. *Etudes,* six aquarelles. — S. 1881. *Ile de Noirmoutiers.*

* COZLIN (Joseph), sculpteur, né à Lyon (Rhône), élève de M. Fabisch. — S. 1876. *Bacchante,* buste marbre. — S. 1881. *Portrait,*buste plâtre.

* CRADEY(Jeannot),architecte. Il reçut en 1605 des honoraires pour la direction des travaux exécutés au château de Pau, notamment pour la construction d'une terrasse en pierres de taille. *(Archives royales des Basses-Pyrénées,* série B.)

* CRAFFE ou CARAFFE, architecte.On nommait porte de Craffe ou Caraffe une porte de Nancy bâtie à la fin du quinzième siècle.Elle était appelée aussi porte Notre-Dame ; mais la tradition était que la première appellation venait du nom de l'architecte qui l'avait construite. (D. Camet, *Bibliographie lorraine.)*

* CRAFTY (Victor), peintre, né à Paris, élève de M. Gleyre. — S. 1877. *En route pour les courses,* aquarelle. — S. 1878. *La place Louis XV un jour de courses,* aquarelle (à M. H. Say). — S. 1880. *Retour des courses,* aquarelle.

CRAMBADE (Mlle Anaïs),peintre, née à Paris, élève de MM. L. Cogniet, Galbrund et Lalanne. — S. 1878. *Souvenir des Pyrénées,* fusain. — S. 1880. *Une ferme,* fusain. — S. 1881. *Crypte du Mont-Saint-Michel,* fusain. — S. 1882. *Paysage,* fusain.

CRAUK (Charles-Alexandre),peintre, chevalier de la Légion d'honneur en 1881. (Voyez : tome I*er*.) — S. 1869. *Génies et Amours formant, avec une guirlande de fleurs, le nom de l'impératrice Eugénie* ; — *Portrait* ; — *Les génies des saisons célébrant les fêtes anniversaires de l'Empereur et de l'Impératrice,* aquarelle et gouache.— S. 1870. *Portrait ;*—Quatre aquarelles, même numéro : *Les quatre fins dernières* ; — *Réduction de cartons de verrières pour la paroisse impériale de Compiègne.* — S. 1877. *L'annonciation, l'assomption, la visitation* (esquisses des peintures murales pour l'église Sainte-Anne, à Amiens). — S. 1878. *Saint Vincent de Paul conduit au ciel par la Foi, l'Espérance et la Charité,* peinture à la cire. — S. 1879. *Saint Vincent de Paul remet des orphelins à des sœurs de Charité* ; — *Saint Vincent de Paul, esclave en Afrique,*peintures à la cire. — S. 1880. *Portrait de mon père.* — S. 1881. *Jésus au milieu des docteurs,* aquarelle ; — Neuf aquarelles : maquettes de verrières exécutées. — S. 1882. *Saint François de Sales présente Saint Vincent de Paul aux religieuses de l'ordre qu'il a fondé et l'établit leur supérieur, la reine Médicis préside la cérémonie* (peinture à la cire pour l'église Sainte-Anne, à Amiens) ; — *Invocation à la sainte Vierge,* peinture à la cire (pour l'église Sainte-Anne, à Amiens) ; — *Sainte Geneviève, sainte Solène, sainte Hélène et sainte Clotilde,* maquettes pour verrières, aquarelle. — On doit en outre à M. Charles Crauk : *Les anges célébrant dans le ciel les vertus de la Vierge,* décoration de la voûte de la chapelle de la Vierge de l'église Notre-Dame, à Boulogne-sur-Mer. Parmi les nombreux portraits exécutés par cet artiste, on cite ceux de MM. *Dumas,* chimiste, *Abel de Pujol,* peintre ; *commandant Morin ; baron de la Torre ; baron Thomas Morgan ;* etc., etc. M.Crauk a exécuté un nombre considérable de cartons pour vitraux, destinés à décorer soit des églises, soit des monuments publics en France et à l'étranger.

CRAUK (Gustave) frère du précédent, sculpteur, rapp. de méd. 1re cl. 1878 (E. U.) ; O. ✱ en 1878. (Voyez : tome Ier.) — S. 1869.*Dupeyron,* statue bronze (pour la ville de Piérée-Buffières) ; — *Portrait de M. le comte de Montalivet,* buste marbre. — S. 1870. *Le Crépuscule,* groupe marbre (pour l'avenue de l'Observatoire). — S. 1872. *J. P. Bachasson, comte de Montalivet, ministre de Napoléon Ier,* statue bronze (pour la ville de Valence) ; — *Le général baron Renault, blessé mortellement à Champigny, le 2 décembre 1870,* buste marbre. — S. 1873. *L'intendant d'Etigny,* statue plâtre (réexp. en marbre en 1878, pour la ville de Bagnères-de-Luchon) ; — *Portrait,* buste marbre. — S. 1874. *Portrait du maréchal Mac-Mahon* (Ministère des Beaux-Arts) ; — *Portrait de S.M. le schah de Perse,* buste bronze argenté ; — *Le maréchal Niel,* statue plâtre. — S. 1875. *Portrait du général Changarnier,* buste marbre ; — *E. Gilbert,* architecte, buste marbre ; *Portrait,* buste marbre ;—S. 1876. *Le maréchal Niel,* statue bronze (réexp. en 1878), pour la ville de Muret ; — *Claude Bourgelat, fondateur des écoles vétérinaires,* statue marbre (pour l'Ecole d'Alfort). — S. 1877. *Le maréchal de Mac-Mahon,* statue marbre (réexp. en 1878), Ministère des Beaux-Arts) ;*Samson de la Comédie-Française,*buste bronze, (pour son tombeau). — S. 1878. *Portrait d'enfant,* buste marbre. — Exposition universelle de 1878 : *Tritons,* groupe plâtre (pour la fontaine de la place Médicis) ; — *Portrait de M. Krantz,* sénateur, buste marbre ; — *Portrait de M. Reynart,* administrateur des musées de Lille, buste marbre ; — *Portrait de M. Prugneaux,* buste marbre. — S. 1879. *Portrait* buste marbre (musée de Lille) ; — *Tritons,* groupe bronze, (pour la fontaine Médicis). — S. 1880. *La Jeunesse et l'Amour,* groupe plâtre. — S. 1881. *Portrait de M. Jules Barbier,* buste plâtre ; — *Portrait de M. Michel Perret,* buste marbre. — On voit de lui au musée de Valenciennes : *L'Elégie,* statue en marbre.M. Gustave Crauk a été chargé d'exécuter au palais des

Tuileries (Pavillon Marsan) ; *La Force et la Prospérité renaissant sous le règne de la Loi*, groupe en pierre. Il termine en ce moment le monument commémoratif de l'amiral de Coligny, il sera composé de plusieurs statues et élevé rue de Rivoli, en face du Louvre, adossé au chevet du temple protestant.

* Crauk (Mlle Irma), peintre, née à Paris, élève de M. Charles Crauk, son père, et de M. C. Muller. — Sous son nom de demoiselle : — S. 1872. *Portrait.* — S. 1873. *Portrait.* — S. 1876. *Portrait de M. S. Cuveiller* — S. 1877. *La petite Jeanne ;* — *Portrait.* —Sous le nom de Mme Demarquet : S. 1879. *Portrait ;* — *Portrait* — S. 1880. *Une entrée de village en Picardie ;* — *A la Neuville près Amiens.* — On doit encore à Mme Demarquet une grande toile peinte en collaboration avec son mari pour l'église de la Chaussée-Tirancourt (Somme), et représentant : *L'apparition du Sacré-Cœur à Marie Alacoque.*

* Crépaux (Emile), graveur, né à Charleville (Ardennes), élève de M. Lequien. — S. 1868. Deux gravures sur bois, même numéro : 1° *Ascanio*, dessin de M. Désandrée ; — 2° *La reine Margot*, dessin de M. de Neuville. — S. 1869. Six gravures sur bois, d'après MM. G. Doré, J. Désandré et H. Feelmann. — S. 1870. *Six gravures*, d'après M. Philippoteaux et Gustave Roux.

Crépinet (Alphonse-Nicolas), architecte ; ※ en 1869. (Voyez : tome I^{er}.) — S. 1869. *Projet de transformation de l'hôtel des Invalides et de ses abords*, quatre dessins. — S. 1872. *Paris capitale : Projet de réunion des deux Chambres avec leurs dépendances et des principales administrations de l'État dans un seul édifice, entouré de fossés et érigé sur le Trocadéro*, deux châssis.

* Crès (Charles), peintre, né à Briare (Loiret), élève de M. Gérôme. — S. 1875. *Portrait de l'auteur.* — S. 1876. *La séparation de saint Pierre et de saint Paul au moment d'aller au martyre.* — S. 1878. *Portrait du général Bertrand ;* — *Portrait du colonel Joppé, commandant en second le Prytanée militaire.* — S. 1879. *Portrait de M. Maurice Joppé, capitaine d'état-major.* — S. 1881. *Portrait.*

* Cresonnier (Jean), architecte du duc de Bourgogne Philippe le Hardi. Il avait le titre de « maistre des œuvres et des eaux de Mgr le duc « de Bourgogne ». En 1389, il fit faire des travaux de diverses natures à des chaussées, des étangs et des moulins dépendant des propriétés du duc. (Canat. *Maîtres d'œuvres.)*

Crespelle (Emile), peintre. (Voyez : tome I^{er}.) — S. 1870. *La marchande de peaux de lapins ;* — *La comparaison.* — S. 1876. *Lys.* — S. 1878. *La Pudeur.* — S. 1880. *Le calvaire ;* — *Le mari au cabaret.*

* Crespin (Jean), architecte. Il commença en 1600 la construction de l'église des Feuillants, à Paris, et il eut pour successeur, de 1602 à 1605, Achille Le Tellier. Plus tard, F. Mansart éleva le portail de cette église. (Berty, tome I^{er}.)

* Cressigny (Ferdinand), sculpteur, né à Vernon (Eure), élève de MM. Duret et Guillaume. — S. 1870. *Portrait du jeune Albert Carton*, buste terre cuite. — S. 1874. *François del Sarte*, buste terre cuite. — S. 1878. *Portrait*, buste plâtre ; — *Un artiste*, buste terre cuite. — S. 1879. *Portrait*, buste terre cuite.

* Cresty (Mme), née Buret, peintre, née à Paris, élève de MM. Français et Breyder. — S. 1880. *Falaise fleurie*, éventail, aquarelle. — S. 1882. *Fleurs d'automne*, aquarelle.

* Crété (Guillaume), architecte. En 1596, il fut, avec son frère Olivier, chargé de dresser les plans des travaux qui restaient à faire à l'église Saint-Germain-d'Argentan. Pour salaire des trois jours qu'ils employèrent à ce travail, ils reçurent 11 livres 15 sous. et pour le vin du marché, 3 livres 15 sous. Les officiers de la ville s'engagèrent en outre à leur donner une gratification de 9 livres. En 1598 et 1599, ils dirigèrent l'exécution des travaux dont ils avaient fourni les plans, et reçurent pour salaire, Crété, 33 livres par mois, et Olivier, 25 livres. En 1606, Crété construisit, pour le prix de 1,000 livres, les arcs-boutants du chevet de l'église, et l'année suivante il fit la voûte du chœur pour 678 livres. (L'abbé Laurent.)

Crétineau-Joly (Ludovic), peintre. (Voyez : tome I^{er}.) — S. 1877. *Moïse priant pendant le combat des Hébreux contre les Amalécites*, émail. — S. 1878. *Adoration des Mages*, émail (appartient à M. l'abbé Crétineau-Joly) ; — *Chasse aux lions*, émail. — S. 1882. *La Poésie*, émail.

* Creusy (Mlle Caroline), peintre, née à Paris, élève de MM. Donzel et Camino. — S. 1880. Trois miniatures sur ivoire : *Portrait ;* — *Portrait de Mme C... ;* — *Portrait ;* — *Portrait*, miniature sur ivoire. — S. 1881. *Portrait de Mme G... et de son enfant*, miniature sur ivoire. — S. 1882. *Portrait*, miniature.

* Creuzet (Emile), peintre, né à Bourges (Cher), élève de MM. Hébert et Bonnat. — S. 1869. — *Une famille*, dessin. — S. 1870. *Portrait.*

* Crèveur (Louis de), architecte, abbé de la Trinité, à Vendôme (Loir-et-Cher). L'église de son monastère étant tombée en ruines à la suite des guerres des premiers Valois, le chœur, la nef et les chapelles latérales de cette église furent reconstruits par lui à la fin du quinzième siècle. (De la Saussaye, *Rapport sur les monuments de Loir-et-Cher.)*

Crinier (Georges), peintre. (Voyez : tome I^{er}.) — S. 1869. *Vue du bassin de la Sarthe à Saint-Léonard-des-Bois, soleil levant ;* — *Le ruisseau de l'Épau, près le Mans.* — S. 1870. *Bords de la Sarthe au Mans ;* — *La cour de l'Hopiteau, partie de la vieille ville du Mans actuellement en démolition.*

Crisenoy (Emile-Pierre de), peintre. (Voyez : tome I^{er}.) — S. 1870. *La frégate cuirassée « l'Invincible » naviguant par une grosse mer*, fusain. — S. 1872. *Le vaisseau « le Valmy » entrant en rade de Brest.* — S. 1874. *Une escadre sous Louis XIV*, dessin. — S. 1879. *Vaisseau cuirassé attaqué par des bateaux torpilleurs.* — S. 1880. *Escadre cuirassée forçant une passe défendue par des torpilles.* — S. 1881. *Canot secourant un trois-mâts naufragé.* — S. 1882. *Lac de Gaube*, aquarelle.

* Crochepierre (André-Antoine), peintre, né à Villeneuve-sur-Lot (Lot-et-Garonne), élève de M. Philippes. — S. 1880. *Portrait ;* — *Portrait.* — S. 1881, *Portrait ;* — *Etude.* — S. 1882. *Portrait ;* — *Etude.*

* Croisy (Aristide), sculpteur, en 1840, méd.

CRO

3e cl. 1873 ; 1re cl. et ✶ en 1885. (Voyez : tome Ier.) — S. 1869. *Néréide*, plâtre ; — *Portrait d'Emile Augier*, plâtre. — S. 1870. *La prière d'Abel*, bronze (Ministère des Beaux-Arts) ; — *Psyché abandonnée*, plâtre. — S. 1873. *L'invasion*, plâtre (projet d'un monument à élever aux victimes de la guerre de 1870-1871. Souscription nationale). — S. 1875. *Portrait de M. Lacaille, avocat*, buste bronze. — S. 1876. *Portrait de M. Toupet des Vignes, questeur du Sénat*, buste bronze ; — *Paul Malatesta et Françoise de Rimini*, groupe plâtre, réexp. en 1878 (musée de Charleville). Exposition universelle de 1867 : *Le moissonneur*, statue plâtre ; — *Portrait du général Chanzy*, buste marbre. — S. 1877. *Portrait de M. Gailly, député*, buste marbre ; — *Portrait de M. H. Perrin*, buste plâtre — S. 1878. *Le repos*, statue plâtre ; — *Paul Malatesta et Françoise de Rimini*, groupe marbre. — S. 1879. *La fille aux raisins*, statue plâtre ; — *Portrait*, buste marbre. — S. 1880. *Un nid*, groupe plâtre ; — *Portrait de M L. Détroyat*, buste terre cuite. — S. 1881. *La Dhuys, figure allégorique*, statue pierre (pour la mairie du XIXe arrondissement de Paris). — S. 1882. *Le nid*, groupe marbre (musée du Luxembourg) ; — *Portrait*, buste marbre. — On doit à cet artiste la restauration des sculptures extérieures de la chapelle du palais de Versailles, et de nombreux bustes parmi lesquels on cite celui de M. Philippoteaux, député.

* Cron (Pierre-Etienne), peintre, né à Paris, élève de M. Cron, son père. — S. 1880. *Etude de fleurs*, gouache. — S. 1882. *Fleurs*, aquarelle.

Cros (Henri), sculpteur. (Voyez : tome Ier.) — S. 1869. *Portrait*, buste bronze. — S. 1870. *La résurrection*, statue plâtre ; — *Portrait*, buste cire. — S. 1872. *Portrait*, buste marbre ; — *Portrait de Mme Jeannine Dumas*, médaillon cire. — S. 1873. *Le prix du tournoi*, bas-relief cire ; — *Adolphe Guéroult*, buste bronze. — S. 1874. *La promenade*, bas-relief cire (réexp. en 1878). — S. 1875. *Portrait*, peinture. — *Tête d'étude*, peinture ; — *Voltaire*, buste marbre (pour l'Ecole normale) ; — *La chevauchée*, bas-relief bronze ; — *Isabeau de Bavière*, buste cire. — S. 1876. *Washington*, buste colossal plâtre. — S. 1877. *Les druidesses*, bas-relief plâtre. — S 1878. *Portrait*, buste marbre ; — *La Belle au bois dormant*, figurine cire. — Exposition Universelle 1878 : *La viole*, bas-relief cire (à M. C. Hayen) ; *La rose*, bas-relief cire. — S. 1879. *Celui qui n'a pas deviné*, bas-relief plâtre. — S. 1880. *Dames de Thélème*, bas-relief cire ; — *Les druidesses*, bas-relief marbre (Ministère des Beaux-Arts). — S. 1881. *Remy Belleau*, buste marbre (pour la ville de Nogent-le-Rotrou). — S. 1882. *Gitane des Pyrénées*, buste terre cuite coloré ; — *L'horoscope*, bas-relief cire.

* Crosson (Mlle Esther), peintre, née à Vendôme (Loir-et-Cher), élève de Mlle Keller et de Mme Billot. — S. 1868. *Amour*, d'après Boucher, porcelaine. — S. 1869. *La Vierge à la chaise*, d'après la copie de Raphaël, du musée du Louvre, porcelaine ; — *Portrait de l'impératrice Eugénie*, d'après M. Winterhalter, porcelaine. — S. 1870. *Les joueurs*, d'après David Téniers, porcelaine ; — *Descente de croix*, d'après A. Carrache ; porcelaine. — S. 1872. *Portrait* ;

CUG

— *Portrait*, porcelaines. — S. 1873. *Portrait*, miniature. — S. 1874. *Portrait*, miniature ; — *Portrait*, émail ; — *Portrait*, émail. — S. 1875. *La sainte Vierge*, d'après Murillo, émail ; — *Deux portraits*, miniatures. — S. 1876. *Deux portraits*, miniatures. — S. 1877. *Portrait du docteur H. de Navenne*, miniature ; — *Envoi*, d'après M. Lambert, miniature. — S. 1878. *Quatre portraits*, miniatures ; — *Vierge*, d'après le Guide, miniature ; *Jésus institue l'eucharistie*, émail. — S. 1879. *Quatre portraits*, miniatures : — *Vierge*, d'après Murillo, miniature. — S. 1880. *Quatre portraits*, miniatures.

* Crouan (Mlle Julie), peintre, né à Brest (Finistère), élève de M. Colas. — S. 1876. *Fleurs et fruits d'automne ;* — *Vase de fleurs*. — S. 1877. *Lilas*. — S. 1878. *Le dernier bouquet de l'automne ;* — *Fraises*. — S. 1879. *Le bouquet de la Sainte-Cécile ;* — *Les giroflées*. — S. 1880. *Panier de roses :* — *Groseilles*. — S. 1881. *Poteries et vieux livres*.

Crouzet (Jean-Baptiste), sculpteur. (Voyez : tome Ier.) — S. 1866. *Portrait du fils de l'auteur*, médaillon plâtre. — S. 1879. *Portrait de Mlle Sarah Bernhardt*, médaillon plâtre. — S. 1880. *Deux médaillons* plâtre. — S. 1881. *Portrait*, médaillon plâtre. — S. 1882. *Portrait du fils de l'auteur*, médaillon terre cuite ; — *Portrait de Mlle Sarah Bernhardt*, médaillon terre cuite.

* Crowe (Mlle Eyrielle-Jane), peintre, née à Paris, élève de M. Galimard. — S. 1874. *Portrait*, dessin ; — *Portrait*, dessin. — S. 1875. *Portrait*, pastel.

* Crozet (Mme la marquise de) née Alix de Méré, peintre, née à Paris, élève de M. Soldé. — S. 1869. *Départ pour la chasse*, éventail, aquarelle. — S. 1879. *Portrait*, d'après Largillière, aquarelle.

* Crueyas (Firmin), architecte. De 1414 à 1460, il est nommé trente-sept fois sur les registres de consuls de Montpellier. En 1432, il reçut dix moutons d'or pour les visites faites par lui, cette année-là et l'année précédente, à la tour de l'horloge de l'hôtel de ville, alors en construction, et pour en avoir ordonné les travaux. Son nom se trouve encore, en 1446, sur une liste d'architectes qui firent une expertise au pont Juvénal. Il est mort en 1460, étant consul majeur.

Cugnot (Léon-Louis), sculpteur. (Voyez : tome Ier.) — S. 1869. *Monument à la mémoire de Crespel-Delise, introducteur en France de l'industrie sucrière ;* — *Crespel-Delise*, buste bronze ; — *L'Agriculture et l'Industrie*, statues bronze (pour la ville d'Arras) ; — *Portrait de Mgr Lequette, évêque d'Arras*, buste marbre. — S. 1870. *La république du Pérou défendant son indépendance*, statue bronze (pour le monument à élever à Lima) ; — *Retour d'une fête à Bacchus*, groupe bronze. — S. 1872. *Mgr Parisis, évêque d'Arras*, statue marbre (élection au concours) ; — *Monument commémoratif de la victoire, remportée au Callao, le 2 mai 1866* (en collaboration avec M. E. Guillaume, architecte). — S. 1874. *La Victoire*, plâtre (monument commémoratif de la victoire remportée au Callao). — S. 1875. *Corybante*, groupe marbre (réexp. en 1878). — S. 1876. *Portrait du docteur Maurice*

Dumand, buste plâtre.— S. 1877. *Portrait de M. C. Brunon*, buste plâtre. — S. 1878. *Messager d'amour*, groupe plâtre. — S. 1879. *Messager d'amour*, groupe bronze ; — *Derniers moments de Jeanne d'Arc*, plâtre. — S. 1880. *Portrait*, statuette plâtre bronzé ; — *Portrait*, buste terre cuite. — S. 1882. *Jeanne d'Arc à ses derniers moments*, statue bronze, d'après J. Michelet et une vignette du manuscrit de réserve : *Vigiles de Charles VII*, de la Bibliothèque nationale. — On doit encore à cet artiste : *Le fronton de l'avant-foyer*, au Nouvel-Opéra ; — *La Science*, statue en pierre pour la façade de l'église de la Sorbonne ; — *La Patrie*, statue pour le tombeau des généraux Clément Thomas et Lecomte, au Père-Lachaise.

* CUGNOTET (Ferdinand-Ludovic-Edgard), peintre, né à Dijon (Côte-d'Or), élève de M. Picot et de l'École des beaux-arts d'Anvers. — S. 1868. *Paysan bourguignon* ; — *Portrait* ; — *Intérieur de bois à Morceau*, dessin ; — *Vue prise à Saint-Michel à Dijon*, dessin. — S. 1869. *Portrait* ; — *Portrait*. — S. 1870. *Scène de vendange en Bourgogne*. — S. 1874. *Vue de la combe de Chambolle*. — S. 1876. *Isidore le joueur de vielle* ; — *Une clairière à Chambolle*. — S. 1879. *Portrait*. — S. 1881. *Baie des Anges*.

* CUIRBLANC (Mlle Berthe), peintre, née à Villiers-Charlemagne (Mayenne). — S. 1868. *Geai et petits oiseaux*, nature morte. — S. 1869. *Intérieur de la forêt de Bellebranche, près Sablé-sur-Sarthe* ; — *L'allée des moines de l'ancienne abbaye de la Couture au Mans*. — S. 1870. *Pâturage de l'Epau, près le Mans* ; — *Crysanthèmes et vieux livres*. — S. 1872. *Crysanthèmes et missel* ; — *Crysanthèmes*. — S. 1873. *Fleurs et livres* ; — *Fleurs*. — S. 1874. *Fleurs* ; — *Fleurs et bijoux*.

CUISIN (Charles-Émile), peintre. (Voyez : tome I^{er}.) — S. 1869. *Une avenue de bois*. — S. 1870. *Bords de la Seine*, paysage ; — *Paysage*.

CUSY (Eugène), peintre. (Voyez : tome I^{er}.) — S. 1869. *Faust et Marguerite dans la prison* ; — *Portrait de Mlle Marie Deschamps*, dessin. — S. 1870. *Un cantique à la Vierge*. — S. 1872. *Avant le bal*. — S. 1873. *Une partie de main chaude*. — S. 1874. *La réprimande* ; — « *Sur mon balcon* ». — S. 1875. *Coquetterie* ; — *Trois brunettes*. — S. 1876. *La romance d'amour*.

* CURABEL (Jacques), architecte, né en 1585. Il conduisit, sous la direction de Lemercier, la construction des bâtiments de la Sorbonne. Il passait pour le meilleur praticien de son temps. Curabel publia une critique de la méthode adoptée par Desargues pour la coupe des pierres. (Mariette, *Abecedario*.)

CURZON (Paul-Alfred de), peintre, méd. 2^e cl. E. U. (Voyez : tome I^{er}.) — S. 1869. *Vue prise sur la côte de Sorrente* ; — *Les bords du Clain à Poitiers* ; — *Vue prise dans la forêt de Castel-Fusano, près d'Ostie*, dessin ; — *Vue prise sur l'escalier d'Altrani à Ravello*, dessin. — S. 1870. *La naissance d'Homère* ; — *Au bord de l'Océan*. — S. 1872. *Vue de la rade de Toulon* ; — *Le ruisseau des Moulières, près Toulon*. — S. 1873. *Au bord d'un ruisseau* ; — *Vue de Toulon, prise du fort Napoléon* (réexp. en 1878). — S. 1874. *Le premier portrait* ; — *Sérénade dans les Abruzzes* ; — *Souvenir des côtes de Provence*. — S. 1875. *Triptyque*. — S. 1876. *Ruines du temple de Jupiter, près d'Athènes* ; — *Ruines du portique oriental des Propylées et du palais des ducs d'Athènes, vues du sommet de l'Acropole*, (réexp. en 1878). — S. 1877. *Graziella* ; — *Ruines d'aqueducs dans la campagne de Rome*. — S. 1878. *Près d'un puits public, souvenir d'Amalfi* ; — *Les ruines de l'Acropole d'Athènes en 1852* ; — S. 1878. *Au pied du coteau de Tamaris, près la Seyne-sur-Mer*, fusain ; — *Souvenir des côtes de Provence*, fusain. — Exposition Universelle de 1878 : *Pèlerins dans la chapelle de San-Benedetto, près de Subiaco*. — S. 1879. *Sur l'escalier d'Altrani à Ravello* ; — *Au bord de l'eau, souvenir du lac Larezzano*. — S. 1880. *La jeune fille et son ange gardien* (à Mme Canel-Jackson) ; — *Vue prise au bord du Gardon, près le pont du Gard*. — S. 1881. *Ruines du temple d'Erechthée sur l'Acropole d'Athènes*. — S. 1882. *Au bord de la mer, à Naples, en vue de l'île de Capri* ; — *Vue des côtes de Provence, prise de la presqu'île Sicié, près de Toulon*.

* CUSSER, architecte. Sous l'épiscopat de François d'Estaing, il construisit, de 1510 à 1526, le clocher de la cathédrale de Rodez, lequel s'élève au nord près du chevet. La hauteur totale de ce clocher, l'une des merveilles du midi de la France, est de 82 mètres. (Joanne, *Itinéraire de la France*.)

* CUSTIF (Jean), architecte. En 1562, il exécuta les travaux de réparations à l'église de Candebec (Seine-Inférieure). — (Consultez : L'abbé Cochet, *Église de Candebec*.)

* CUVÉ, architecte. Il a construit la façade, la tour, les flèches et la première travée de la nef de l'église de Clamecy. (Guilbert, *Villes de France*.)

* CUVELIER (Hugues), architecte, mort en 1522. Il fut l'un des architectes de la cathédrale de Sens ; dans les comptes de la construction de cette église, il est appelé *Hamelier*. En 1495, Martin Chambiges, qui construisait les portails du transept, ayant été appelé à Paris, chargea Cuvelier de le remplacer. Ce dernier éleva sur les plans du maître le portail d'Abraham, qu'il acheva en cinq années. De 1498 à 1499, il reçut pour lui et ses maçons, 276 livres. En 1516, il construisit la « librairye » du chapitre. Il était encore maître de l'œuvre en 1521. (Quantin, *Notes historiques*.)

* CUVELIER (Joseph), sculpteur, né à Commines (Nord), mort en 1878. — S. 1868. *Portrait*, médaillon cire (réexp. en 1878). — S. 1869. *Portrait équestre*, cire, (réexp. en 1878). — *Portrait équestre*, cire (réexp. en 1878). — S. 1870. *La sortie du pesage*, cire (réexp. en 1878) ; — *Portrait équestre*, bronze.

* CUVELLIER (Louis-Eugène-Joseph), sculpteur, né à Cherbourg (Manche), élève de M. Carpeaux. — S. 1872. *Portrait du docteur Cuvellier, médecin inspecteur de l'armée*, médaillon marbre. — S. 1873. *Portrait*, buste plâtre. — S. 1875. *Portrait de M. Daustel*, buste marbre. — S. 1876. *Portrait du colonel d'Aubigny*, buste plâtre teinté ; — *Portrait*, buste plâtre teinté. — S. 1877. *Portrait de l'auteur*, buste plâtre. — S. 1880. *Portrait du général Vilmette*, buste plâtre. — S. 1881. *Buste*, plâtre.

* CUVILLIER (Mlle Marie), peintre, née à Paris,

élève de MM. Barré et Lambert. — S. 1868. *Roses-thé et fuchsias*, porcelaine. — S. 1869. *Mûres et reines-marguerites*, porcelaine. — S. 1870. *Fleurs des prés*, porcelaine.

* Cuvillier (Pierre-Victor), architecte, né à Saint-Denis. — S. 1882. *Communs et dépendances, avec potager et verger*, en cours d'exécution au château de la Chesnaye.

* Cuvilliés ou Cuviller d'après Bellier (François), architecte, né à Soissons (Aisne) en 1698, mort à Munich (Bavière) en 1768, élève de Robert de Cotte. En 1725, son maître le fit nommer architecte adjoint à la cour de Bavière. En 1729 il était logé au palais de Maxebourg, et ses émoluments, fixés d'abord à 600 florins par an, furent portés à 1,100. En 1738, il avait le titre de premier architecte de l'électeur de Bavière Maximilien II. En 1745, Charles-Albert, devenu empereur d'Allemagne sous le nom de Charles VII, lui conféra le titre de « conseiller et architecte de Sa Majesté ». Il travaillait alors au château d'Amadienbourg et à la résidence souveraine de Munich. En 1763, il fut nommé directeur des bâtiments de la couronne; en 1764, il fit exécuter des travaux de décoration au château de Nymphenbourg. Cet artiste a élevé en Allemagne un grand nombre d'édifices publics et privés. Il a publié soit seul, soit en collaboration avec son fils; l'ensemble de ces publications forme un total de plus de 700 planches. (Bérard, *Catalogue de l'œuvre de Cuvilliés.*) — (Voyez : tome I^{er}.)

* Cuvilliés ou Cuviller d'après Billier (François), fils et élève du précédent, né à Munich (Bavière) en 1734, mort dans la même ville en 1805. En 1757, il fut attaché, en qualité de lieutenant, au Royal-Régiment français avec 300 florins d'appointements, et il remplissait en même temps auprès de son père les fonctions d'architecte adjoint. Le 1^{er} août, il fut nommé architecte de la cour de Bavière, ingénieur et capitaine au corps du génie. En 1769, son traitement fut porté à 1,200 florins, et en 1773 à 1,400. Il a publié un *Vignole bavarois* et une série d'études de *Monuments propres à divers usages.* (Bérard, *Catalogue de l'œuvre de Cuvilliés.*)

* Cuvillon (Louis-Robert de), peintre, né à Paris, élève de MM. Dubufe et Mazerolles. — S. 1874. *Portrait*, faïence. — S. 1877. *Portrait*; — *Portrait*, faïences. — S. 1881. *Portrait*, aquarelle; — *Portrait*, aquarelle.

* Cuyer (Edouard), peintre, né à Paris, élève de M. Bonnat. — S. 1876. *Fleurs d'automne.* — S. 1877. *Orphée et les bacchantes*; — *Portrait d'enfant.* — S. 1878. *Portrait.* — S. 1879. *Au Gro-Marbot, près de Châteaudun.* — S. 1880. *Portrait*; — *Portrait de « ma mère ».* — S. 1881. *Mendiant.* — S. 1882. *Portrait.*

* Cyboulle ou Cyb (Aman), peintre, né à Paris. — S. 1868. *Cythère*, gouache. — S. 1869. *Fleurs*, gouache; — *Le songe d'une jeune fille*, éventail gouache. — S. 1870. *Raisins et figues du midi.* — S. 1874. *Insectes, réunion électorale*, gouache; — *Printemps*, gouache. — S. 1876. *Les saules.* — S. 1878. *Préparatifs pour l'éclipse*, gouache. — S. 1879. *Roses*; — *A la bonne ville.* — S. 1880. *Amours et roses*, gouache; — *L'assaut*, gouache.

D

* Dabit (Arnaud), architecte. En 1565, il reçut 32 écus d'honoraires comme architecte du roi de Navarre. (*Archives des Basses-Pyrénées.*)

* Dablin (Jean-Marie-Antoine), peintre, né à Saint-Quentin (Aisne), élève de MM. H. Lehmann et Galland. — S. 1879. *Le violon.* — S. 1881. *Portrait de l'auteur*, pastel.

Dadure (Alphonse), peintre, mort à Paris, le 20 mars 1868. (Voyez : tome I^{er}.) — S. 1868. Exposition posthume : *Portrait.*

Dagnan (Isidore), peintre. (Voyez: tome I^{er}.) — S. 1869. *Les vieux arbres de la Gorge-aux-Loups*; — *Le chemin neuf de la vallée de la Sole.* — S. 1870. *Carrefour de Batigny à Pierrefonds*; — *Bords de la Sorgue à Vaucluse.*

* Dagnan-Bouveret (Pascal-Adolphe-Jean), peintre, né à Paris, élève de M. Gérôme; méd. 3^e cl. 1878; 1^{re} cl. 1880. — S. 1875. *Atalante*; — *Portrait*, dessin; — *Portrait*, dessin. — S. 1877. *Orphée et les bacchantes*; — *Bacchus enfant.* — S. 1878. *Portrait de M. de la Rochetaillée*; — *Manon Lescaut.* — S. 1879. *Une noce chez un photographe*; — *Portrait*; — *Nana, parc Monceaux*, dessin. — S. 1880. *Un accident*; — *Au Louvre.* — S. 1882. *Portrait*; — *Bénédiction des jeunes époux, avant le mariage, coutume de Franche-Comté* (à M. Tretiakoff.) — On doit encore à cet artiste : *Saint-Herbland*, pour l'église de Bagneux.

* Daillet (Gustave), sculpteur, né à Cambrai (Nord). — S. 1868. *Silène*, buste terre cuite. — S. 1869. *Jeune enfant attrapant une mouche*, statue plâtre.

* Dailly (Charles-Thierry), architecte. Il a construit plusieurs bâtiments de l'ancienne abbaye Saint-Germain-des-Prés, à Paris, dont la première pierre fut posée le 11 avril 1715 par le cardinal de Bissy, abbé de Saint-Germain-des-Prés. (Hurtault.)

* Dailly (Edouard-Louis), architecte et peintre, né à Paris, élève de MM. Lebas et Genain. — S. 1877. *Eglise de Saint-Gervais près de Magny*, aquarelle; — *Eglise à Bucharest*, aquarelle. — 1878. *Intérieur du Colisée à Rome*, aquarelle; — *Une falaise à Port-en-Bessin près de Bayeux*, aquarelle.

* Dainville (Maurice), peintre, né à Paris, élève de M. Coquart. — S. 1880. *Souvenirs*, aquarelles. — S. 1881. *Une des salles du musée de Cluny*, six aquarelles. — S. 1882. *Etudes*, d'après nature, aquarelle.

* Daisay (Jules), peintre, né à Chambéry (Savoie), élève de MM. Molin et Pils. — S. 1875. *La prière*; — *Portrait de l'auteur.*

S. 1876. *Sortie de bal*, portrait; — *Lectrice*, portrait. — S. 1877. *Portrait de M. Delannoy, artiste du Vaudeville ; — Portrait de M. Bon-Tayoux.* — S. 1878. *L'indiscrète.* — S. 1879. *Portrait.* — S. 1880. *Portrait.* — S. 1882. *Portrait.*

* DALBERT (Mlle Yolande), peintre, née à Paris, élève de M. Cot. — S. 1879. *Le Gourdon*, aquarelle ; — *Vue d'Antibes*, aquarelle. — S. 1880. « *J'ai du bon tabac dans ma tabatière* ». — S. 1881. *Le petit Savoyard.* — S. 1882. *Glaneuse.*

* DALGABIO (Jean-Michel) architecte, né à Riva (Piémont), le 15 septembre 1788, naturalisé Français, mort à Lyon le 31 décembre 1852, élève de Delespine. Il habitait Saint-Étienne, où il construisit : *La Condition des soies ; — Le palais de justice ; — L'hôtel de ville ; — Une caserne de gendarmerie ; — Plusieurs églises.* Il a donné en collaboration avec Maquet : *Les projets d'un théâtre, d'un marché aux grains et d'un hôpital* pour la même ville, mais ils n'ont pas été exécutés. Il a élevé à Feurs (Loire) un monument à la mémoire des victimes de la Révolution.

DALIPHARD (Edouard) peintre ; méd. 3ᵉ cl. 1873 ; mort en 1877. (Voyez : tome Iᵉʳ.) — S. 1869. *Un orage sur l'Allier près Vichy ; — Une briqueterie à Berk-sur-Mer*, crépuscule. — S. 1870. *Bateau ardennois pris en Seine par les glaces ; — Bords de la Seine près le moulin de Migneaux*, effet de crépuscule. — S. 1872. *Le moulin du village Huet à Blangy-sur-Bresle ; — Bords de la Seine à Migneaux près Poissy.* — S 1873. *Souvenir de la forêt d'Eu ; — La ferme inondée environs de Poissy.* — S. 1874. *Le printemps au cimetière, souvenir de Normandie ; — Notre-Dame de Paris ; — La Seine au bac de Juziers.* — S. 1875. *Entrée de village au crépuscule, effet de neige.*

DALLEMAGNE (Adolphe-Jean-François-Marin), peintre. (Voyez : tome Iᵉʳ.) — S. 1870. *Environs d'Alger ; — L'allée des Bellombras au jardin Marengo à Oran*, aquarelle; — *Ravin aux environs d'Oran*, aquarelle. — S. 1872. *La ferme du Mont à Etretat.* — S. 1874. *Chemin de traverse d'Etretat à Fécamp ; — La mare de la ferme du Mont*, aquarelles. — S. 1875. *Cour de ferme*, aquarelle ; — *Environs d'Etretat ; — Environs d'Aix-les-Bains à la Roche du Roi*, aquarelle. — S. 1876. *Un rideau de pins*, aquarelle. — S. 1877. *Vue prise au village de Tresserves, environs d'Aix-les-Bains*, aquarelle. — S. 1878. *Environs d'Aix-les-Bains*, aquarelle ; — *L'entrée de la ferme du Mont à Etretat*, aquarelle.

DALLEMAGNE (Mme Augustine), peintre. (Voyez : tome Iᵉʳ.) — S. 1869. *Portrait de M. le général de Gondrecourt*, pastel ; — *Portrait de M. le docteur H. Roger*, miniature. — S. 1870. *Portrait de Mme la comtesse de Lépine, née Hortense Tascher de la Pagerie*, miniature. — S. 1873. *Deux portraits*, miniatures. — S. 1874. *Deux portraits*, miniatures.

* DALLÉMAGNE (Léon), peintre, né à Bellay (Ain), élève de M. Français. — S. 1870. *Etang de Virieu ; — Sous les tilleuls.* — S. 1873. *Etang à Saint-Paul-de-Varat.* — S. 1875. *La Dombe au commencement d'avril* (à la Société des Amis des Arts de Lyon). — S. 1876. *Décembre.* — S. 1877. *Intérieur de forêt un jour d'hiver.* — S. 1878. *Champ de blé après l'orage ; — Plateaux du haut Blagey.* — S. 1879. *Le matin à Rossillon ; — Le soir à Rossillon.*

* DALLIANCE (Louis), peintre, né à Chevigny (Côte-d'Or), élève de l'Ecole des Gobelins et de A. Fauvel. — S. 1872. *La mare à Dagneau*, fusain. — S. 1876. *La ravine d'Hyères.* — S. 1882. *La causette ; — Le repos du modèle*, d'après M. E. Dantan, gravure sur bois.

* DALLIER (Jules), sculpteur, né à Paris, élève de M. Dupérier. — S. 1879. *Portrait*, médaillon plâtre. — S. 1881. *Portrait*, médaillon plâtre. — S. 1882. *Portrait*, médaillon bronze.

* DALLION (Horace), sculpteur, né à Paris, élève de MM. A. Dumont et A. Millet. — S. 1876. *Portrait*, buste plâtre. — S. 1877. *Etude*, buste plâtre. — S. 1882. *Le réveil d'Adam*, plâtre.

DALOU (Jules), sculpteur. (Voyez : tome Iᵉʳ.) — S. 1869. *Daphnis et Chloé*, groupe plâtre. — S. 1870. *La brodeuse*, statue plâtre.

* DALOUS (Etienne), architecte. En 1426, il construisit le chœur de l'église paroissiale de Saint-Hilaire, près de Bonne-Combe (Rouergue). Il reçut pour cet ouvrage 110 moutons d'or, 36 setiers de seigle, 3 pipes de vin, 3 quintaux de chair salée de porc, une maison garnie de lits, une quantité de bois suffisante, etc. (Marlavagne, *Artistes du Rouergue.*)

* DALPAYRAT (Mme Anna), peintre, née à Limoges (Haute-Vienne), élève de M. L. Dalpayrat. — S. 1868. *La première discorde*, d'après M. W. Bouguereau, porcelaine. — S. 1869. *La source*, d'après Ingres, porcelaine. — S. 1870, *L'enlèvement d'Amymone*, d'après le tableau de M. Giacomotti du musée de Limoges, porcelaine. — *Portrait de Mme de Pompadour*, d'après Nattier, du musée de Limoges, porcelaine. — S. 1873. *Bacchante luttant une chèvre*, d'après M. Bouguereau, porcelaine. — S. 1874. *Madone*, porcelaine.

* DAMAS (Eugène), peintre, né à Remogne (Ardennes), élève de M. Cabanel et de l'Ecole des beaux-arts. — S. 879. *Une plumeuse.* — S. 1882. *La veille du marché ; — « Ten auras pas ».*

* DAMBOURGEZ (Edouard-Jean), né à Pau (Basses-Pyrénées), élève de MM. G. Boulanger et J. Lefebvre. — S. 1880. *Visite aux caveaux de Saint-Denis ; — Pensiée.* — S. 1881. *La salade interrompue.* — S. 1882. *Chez un ami.*

* DAMÉ (Ernest) sculpteur, né à Saint-Florentin (Yonne), élève de MM. Lequesne-Cavelier et Guillaume ; méd. 2ᵉ cl. 1875 ; 3ᵉ cl. 1878 (E. U.). — S. 1872. *Portrait*, buste terre cuite. — S. 1874. *Portrait du docteur A. Lamouroux*, buste terre cuite. — S. 1875. *Céphale et Procris*, groupe plâtre (réexp. en 1878 ; Ministère des Beaux-Arts ; — *Portrait de M. Pennemaker*, buste terre cuite. — S. 1876. *Portrait de M. Lequesne*, buste plâtre. — S. 1877. *Fugit amor !* groupe plâtre (réexp. en 1878). — S. 1878. *Portrait d'enfant*, buste terre cuite. — S. 1879. *Fugit amor !* groupe bronze ; — *Portrait de M. Lefranc*, buste terre cuite. — S. 1880. *Portrait*, buste terre cuite ; — *Portrait*, buste terre cuite. — S. 1881. *Céphale et Procris*, groupe marbre. — S. 1882. *F.-V. Raspail*, buste marbre ; — *Portrait*, buste plâtre.

* DAMERON (Emile-Charles), peintre, né à Paris, élève de M. Pelouse ; méd. 3ᵉ cl. 1878 ;

2ᵉ cl. 1882. — S. 1872. *Cour d'auberge à Cernay-la-Ville.* — S. 1874. *Femmes au lavoir.* — S. 1875. *Les chênes du grand moulin à Cernay-la-Ville ; — Une rue de Fourcherolles.* — S. 1876. *Dans la baie de Pouët-Gouin ; — La ferme de Brohounière aux environs de Granville.* — S. 1877. *Souvenir de Cernay-la-Ville, effet d'hiver* (réexp. en 1778) —S. 1878. *Au bord de l'Aven.* — S. 1879. *Le chemin du bedeau.* — S. 1880. *Ferme de Kerla en, soir ; — Une carrière près Royal.* — S. 1881. *Cabane de bûcheron dans la vallée des Vaux de Cernay en automne.* —S. 1882. *Les fagots.*

* Dameron (François), sculpteur, né à Dijon (Côte-d'Or), élève de M. Jouffroy. — S. 1873. *Portrait,* buste plâtre. — S. 1875. *Portrait de M. Gersant d'Isy,* médaillon bronze. —S. 1881. *Portrait,* buste plâtre

* Damman (Benjamin-Louis-Auguste), graveur, né à Dunkerque (Côtes-du-Nord), élève de MM. Robert-Fleury et Gleyre ; méd. 3ᵉ cl. 1879. — S. 1868. *Portrait d'enfant,* peinture. — S. 1869. *Contemplation,* peinture. — S. 1877. *Le cardinal de Médicis ; — Un architecte,* eaux-fortes (réexp. en 1878) ; — *Deux eaux-fortes* d'après Diaz et Bargue (appartiennent à M. Petit). — S. 1878. *Portrait ; —Portrait de M. Carrier-Belleuse,* d'après M, Cormon ; — *Portrait.* — S. 1879. *La nativité de la Vierge,* d'après Murillo. — S. 1880. *Portrait,* dessin ; — *Portrait de femme,* d'après M. Scal ; — *Portrait ; — Portrait,* d'après M. Walter ; — *W. Ouden ; — Fragment,* d'après Raphaël. — S. 1881. Trois gravures : *Molière dans le « Bourgeois gentilhomme » ; — Job,* d'après M. Bonnat ; —*Portrait ; — Une gravure : —Portrait.* — S.1882. Trois portraits à l'eau-forte ; — *Tobie et l'ange,* d'après Rembrandt, eau-forte.

* Dammand (Jean), architecte. En 1388, il travaillait à la consolidation du clocher de Limoges. (L'abbé Arbelot, *Cathédrale de Limoges.*)

* Dammouse (Albert-Louis), sculpteur, né à Paris, élève de M. Jouffroy. —S. 1869. *Portrait,* buste plâtre. — S. 1870. *Portrait,* buste plâtre.

* Dammouse (Edouard-Alexandre), peintre, né à Belleville-Paris, élève de M. Bracquemond. — S. 1878. *Portrait ; — Portrait ; — Le passe-temps,* dessin. — S. 1879. *« Le Père Devers » ; — En descendant la Seine,* quatre aquarelles. — S. 1881. *Portrait ; — La leçon.*

* Damon (René-Louis), peintre, né à Chédigny (Indre-et-Loire), élève de MM. Lobin et E. Lafon. — S. 1880. *Portrait,* vitrail d'appartement ; — *Portrait,* dessin. — S. 1881. *Portrait,* vitrail. — S. 1882. *Portrait,* dessin.

* Damour (Auguste), peintre, né à Nevy-en-Sancerre, élève de MM. Raguet et Robillard. — S. 1876. *Archer,* d'après A. Guignet, faïence. — S. 1878. *Un brigand,* faïence.

* Damourette (Aristide), peintre, né à Tours (Indre-et-Loire), élève de M. Drolling. — S. 1869. *Portrait.* — S. 1870. *Portrait.*

* Damourette (Mlle Augustine-Agathe), peintre, née à Nantes (Loire-Inférieure), élève de Mlle Marest et de MM. Henner et Carolus Duran. — S. 1879. *Anna.* — S. 1880. *Souvenir de la cour du roi Henri.*

* Damoye (Emmanuel-Pierre), peintre, né à Paris, élève de MM. Corot, Bonnat et Daubigny, méd. 3ᵉ cl. 1879. — S. 1873. *L'hiver.* — S. 1874. *Le soir ; — Le printemps.* — S. 1875. *Les champs ; — Le vieux chemin à Auvers.* — S. 1876. *Le chemin vert à Mortefontaine ; — Les prairies à Mortefontaine en hiver.* — S. 1877. *Les prairies de Mortefontaine* (réexp. en 1878). — S. 1878. *Pâturages de Cucq ; — Les dunes à Cucq.* — S. 1879. *Les champs à Aucers ; — Le moulin de Merlimont.* — S. 1880. *Le carrefour de l'Epine ; — Prairies inondées.* — S. 1881. *Le moulin de Gouillandeur ; — Dans les landes à Carnac.* — S. 1882. *Le sable à Lindemer ; — Ile Saint-Denis en hiver.*

* Dampmartin (Drouet de), architecte. En 1380, il demeurait à Paris « en la rue de Joigny, « vers la porte Baudet, de lez l'ostel maistre « Jean Desmares ». Il fut appelé à Troyes avec deux autres maçons ou architectes pour « visiter la maçonnerie de roc (rose) par devers la court, l'official et toute l'église (cathédrale) autour, tant en haut comme en bas. » Le 10 février 1383, cet artiste fut nommé par Philippe le Hardi, duc de Bourgogne, « maistre général de ses « œuvres dans tous les pays ». Il occupait encore cette charge en 1396. — (Consultez : Canat, *Maistres des œuvres ;* — Gadan, *Comptes de l'église ;* — Leroux de L..., *Comptes des départements.)*

* Dampmartin (Guillot de), architecte. Il fut maître des œuvres du duc de Berry et d'Auvergne, comte de Poitiers. — (Consultez : *Bulletin archéologique,* tome II.)

* Dampmartin (Jean de), architecte de la cathédrale de Tours. Il est porté avec sa femme, Marie de la Byardaine, sur un règlement de la confrérie de Saint-Gatien, conservé à la bibliothèque de Tours, et mentionné ainsi : « Maistre « de l'œuvre de la massonnerie de l'église de « Tours ». Sur une autre pièce de 1453, il est qualifié de « honorable homme maistre Jehan « de Dampmartin, maistre et gouverneur de « l'œuvre de l'église de Tours ». Il habitait la paroisse de Saint-Pierre-des-Corps.

* Dampt (Auguste), sculpteur, né à Venarey (Côte-d'Or), élève de M. Jouffroy ; méd. 2ᵉ cl. 1879 ; méd. 1ʳᵉ cl. 1881. — S. 1876. *Portrait,* buste terre cuite. — S. 1877. *Portrait,* buste terre cuite. — S. 1878. *Portrait,* buste plâtre. — S. 1879. *Ismaël,* statue plâtre. — S. 1880. *Portrait,* buste plâtre ; — *Portrait de M. le général de Curtin,* buste plâtre. — S. 1881. *Saint Jean,* statue marbre. — S. 1882. *Portrait de M. Mazeau, sénateur,* buste bronze.

Dananche (Xavier de), graveur. (Voyez : tome Iᵉʳ.) — S. 1869. *Neuf eaux-fortes ; — Paysages de la Bresse et du Jura.* — S. 1872. *A travers champs,* sept eaux-fortes. — S. 1874. *Animaux,* d'après un dessin de Van de Velde, eau-forte.

* Dangers ou Danjou (Jean), architecte. A propos de la construction d'une cheminée de l'ancien palais des ducs de Bourgogne, on trouve la note suivante conservée dans les archives du département de la Côte-d'Or : « L'an 1504, « le 28 octobre, le président de la chambre « des comptes fait marché avec Jean Dangers, « maçon, de faire la cheminée de la grande « salle de la maison du roi, à Dijon, suivant la

« *pourtraiture en faite* moyennant la somme de
« 120 livres, non compris les matériaux qui lui
« seront fournis... »

DANGUIN (Jean-Baptiste), graveur ; méd. 1re cl. 1872 et 1878, (E. U.). (Voyez : tome Ier.) — S. 1869. *Portrait de l'auteur ;* — *Portrait*, peintures. — S. 1870. *Le rêve du chevalier*, d'après Raphaël, gravure (réexp. en 1878). — S. 1872. *Portrait de femme*, d'après Rembrandt (réexp. en 1878). — S. 1873. *Mgr Dupasquier, archevêque d'Autun*, gravure ; — *J. B. Guimet*, gravure. — S. 1877. *L'ensevelissement de Jésus-Christ*, d'après Andrea del Sarto (réexp. en 1878). — S. 1879. *Saint Sébastien*, d'après une peinture attribuée à Raphaël. — S. 1880. *La danse des Muses*, d'après Mantegna, dessin ; — *La danse des Muses*, d'après Mantegna, gravure (pour la chalcographie du Louvre). — S. 1881. *Portrait*, gravure. — S. 1882. *La Charité*, d'après Andrea del Sarto, gravure.

* DANGUY (Victor-Amédée), graveur, né à Morley (Meuse), élève de M. Chaumont. — S. 1870. *Eglise de la Trinité, façade absidale* (pour la *Monographie de l'église de la Trinité*, par M. Ballu) ; — *Détails d'une maison de la rue Chaptal* (pour l'*Architecture privée au XIXe siècle* par M. César Daly).

* DANIS (Alfred), peintre, né à Valenciennes (Nord). — S. 1879. « *Monsieur est servi* ». — S. 1880. *Le samedi à la ferme.*

* DANJAN (Pierre-Alexandre), architecte expert juré du roi, construisit en 1786, à Paris, le bâtiment contenant la bibliothèque de l'abbaye royale de Saint-Victor. (Thiéry, *Almanach des Bâtiments*, 1789.)

* DANJON (François-Léon), graveur en médailles, né à Paris. — S. 1878. Dans un cadre : 1° *Robespierre*, camée ; — 2° *Pierre Corneille*, camée ; — 3° *Dante-Alighieri*, camée. — S. 1879. Dans un cadre : *Saint-Just*, camée.

* DANJOY (Edouard), architecte, né à Paris, élève de MM. Danjoy et Quesnel. — S. 1873. *Mosquée de Sidi-Brahim et mosquée Dersa-Tachfinia à Tlemcen*, cinq châssis. — S. 1875. *Beffroi de Bergues ;* — *Beffroi de Béthune*, (pour les archives et publications de la Commission des Monuments publics). — S. 1876. *Projet de restauration de l'église de Lillers* (Pas-de-Calais) deux châssis (pour les mêmes) ; — *Restauration du beffroi de Calais* (pour les mêmes) — Exposition Universelle de 1878 : *Eglise de Lillers* (Pas-de-Calais). — S. 1879. *Eglise de Guabecque* (Pas-de-Calais). *Plan* (pour les archives etc.) ; — S. 1881. *Fort Saint-André à Villeneuve-lès-Avignon*, deux cadres.

* DANNEQUIN (Alfred-Joseph), graveur, né à Evry-sur-Seine (Seine-et-Oise). — S. 1869. *La mare à Piat, forêt de Fontainebleau ;* — *Plateau de Belle-Croix, forêt de Fontainebleau*, eaux-fortes (pour l'*Illustration nouvelle*). — S. 1870. *Sous bois au carrefour de l'Epine*, dessin ; — *Plateau de Belle-Croix, effet du soir*, dessin ; — *Sous bois au carrefour de l'Epine*, eau-forte. — S. 1877. *Au mont Chauvet*, peinture. — S. 1878. *Souvenir de la grotte Saint-Léonard près de Besançon*, fusain. — S. 1880. *Soleil couchant, forêt de Saint-Germain ;* — *Après la pluie*, peintures. — S. 1881. *La Seine à Sartrouville*, gravure.

DANTAN aîné (Antoine-Laurent), sculpteur. (Voyez : tome Ier.) — S. 1869. *L'heureux âge*, statue marbre ; — *Portrait de Mme D...*, buste plâtre.

DANTAN jeune (Jean-Pierre), sculpteur, mort à Bade le 6 septembre 1869. (Voyez : tome Ier.) — S. 1869. *Portrait de M. Jacques Mathieu*, buste marbre ; — *Portrait du docteur Edouard Laborie*, buste marbre (appartient à l'Asile de Vincennes). — S. 1870. *Portrait*, buste marbre ; — *Beethoven*, buste marbre. — Cet artiste a exécuté un *Saint-Pierre*, statue pierre, pour l'église de la Trinité, à Paris.

* DANTAN (Joseph-Edouard), peintre, né à Paris, élève de Pils ; méd. 3e cl. 1874 ; 2e cl. 1880. — S. 1869. *Episode de la destruction de Pompéi*. — S. 1870. *Portrait ;* — *Le théâtre improvisé*. — S. 1872. *Portrait*. — S. 1874. *Moine sculptant un christ en bois* (réexp. en 1878, musée de Nantes) : — *Hercule aux pieds d'Omphale*. — S. 1875. *Le jeu du disque*. — S. 1876. *La nymphe Samalais et le jeune hermaphrodite*. — S. 1877. *Vocation des apôtres Pierre et André*. — S. 1878. *Le Christ ;* — *Phrosine et Mélidor*. — S. 1879. *Portrait ;* — *Portraits d'enfants*. — S. 1880. *Un coin d'atelier* (musée du Luxembourg) ; — *Portrait*. — S. 1881. *Le déjeuner du modèle*. — S. 1882. *La Fête-Dieu ;* — *Portraits ;* — *L'atelier de mon père*, aquarelle. — On doit en outre à cet artiste : *La sainte Trinité*, peinture pour la chapelle de la Reconnaissance, près Garches (Seine-et-Oise).

* DANTENA (Pierre), architecte parisien du treizième siècle. Une pierre tumulaire, conservée dans la sacristie de l'abbaye de Saint-Augustin, nous apprend que Dantena a construit l'église de Saint-Augustin-lez-Limoges et qu'il était sacristain de cette église. — (Consultez : *Bulletin archéologique*, tome II ; — l'abbé Texier, *Manuel d'épigraphie*.)

* DANVEAU (Léon-François), peintre, né à Paris, élève de MM. Dussauce, Arbant et A. de Chéquier. — S. 1868. *Nature morte*. — S. 1869. *Portrait ;* — *Perdrix et poissons, nature morte*. — S. 1876. *Lièvre et chaudron*.

* DARAS (Henri), peintre, né à Rochefort (Charente-Inférieure), élève de MM. E. Delaunay et Puvis de Chavannes. — S. 1879. *Le percement du cœur du Christ* (pour l'église Saint-François-de-Sales à Paris.) — S. 1881. *Sainte Hélène et sainte Véronique* (pour la même église). — S. 1882. *Samson*. — Cet artiste a peint un *Saint-Thomas*, pour l'église Saint-François-de-Sales, à Paris.

* DARAS (Mlle Léontine-Julie-Sophie), peintre, née à Abbeville (Somme), élève de Mme D. de Cool. — S. 1878. *Portrait de M. Thiers*, porcelaine. — S. 1880. *Portrait*, porcelaine ; — *Portrait*, porcelaine.

DARASSE (Georges-Paul-Joseph), peintre, né à Paris, élève de M. J. Courny. — S. 1879. « *Mon meilleur ami* ». — S. 1880. *Portrait de Mme D...*

* DARBEFEUILLE (Paul), sculpteur, né à Toulouse (Haute-Garonne), élève de M. Jouffroy. — S. 1880. *Enfant à la coquille*, plâtre. — S. 1881. *Enfant*, buste plâtre. — S. 1882. *Avenir*, statue plâtre.

* DARCQ (Albert), sculpteur, né à Lille (Nord),

élève de M. Cavelier. — S. 1874. *Portrait*, médaillon, marbre. — S. 1875. *Bacchante*, buste plâtre. — S. 1878. *Portrait de N. E. Plaideau*, buste marbre. — S. 1879. *Portrait*, buste plâtre. — S. 1880. *Portrait*, buste marbre. — S. 1881. *Vulcain, travaillant*, statue plâtre ; *Portrait de M. Haudoy*, buste marbre. — S. 1882. *Faucheur au repos*, statue plâtre.

* Darcy (Denis), architecte, né au Cateau-Cambresis (Nord), élève de MM. Lassus, H. Labrouste et Viollet-le Duc ; méd. en 1869 ; méd. 1re cl. 1878 (E. U.) ; ✻ en 1878. — S. 1869. *Le château de Vitré* (Ille-et-Vilaine), quatre châssis (Ministère des Beaux-Arts) (réexp. en 1878). — S. 1870. *Château de Vitré*, deux dessins. — S. 1874. *Reconstruction de la chapelle absidale centrale (chapelle de la Vierge de Notre-Dame, à Saint-Omer* (Pas-de-Calais), deux châssis. — S. 1875. *Ruines du château du Vivier* (Seine-et-Marne) pour la Commission des monuments historiques, réexp. en 1878). — Exposition Universelle de 1878 : *L'église Notre-Dame-du-Pré, au Mans*. — S. 1879. *Monographie de l'église de Mézières-en-Brenne* (Indre) ; pour la Commission etc.)

* Darcy (Georges-Honoré), architecte, né à Paris, élève de son père ; méd. 2e cl. 1878 (E. U.) — S. 1875. *Eglise de Veauce* (Allier). — S. 1876. *Eglise collégiale de Champeaux* (Seine-et-Marne). — S. 1877. *Hôtel de ville de Dreux* (Eure-et-Loir), restauration (réexp. en 1878). — S.1879 *Eglise de Méobecq* (Indre), deux châssis. — S. 1880. *Restauration du transept nord de l'église Saint-Pierre, à Dreux* (Eure-et-Loir), treizième siècle. (Tous ces travaux ont été exécutés pour la Commission des monuments historiques.)

* Dardaillan (Gabriel), architecte, né à Lille, mort en mars 1695. Il est l'auteur du fameux escalier du château d'Aubais (Gard). Vis de Saint-Gilles, moins célèbre que l'autre, mais aussi remarquable, non seulement par son savant appareil, mais par ses proportions grandioses. (*Revue des sociétés savantes*, 3e série, tome I.)

* Dardoize (Louis), architecte, né à Ay (Marne), élève de son père. — S. 1869. *Projet d'une fontaine à ériger sur la nouvelle place à créer devant l'église de Saint-Philippe-du-Roule*. — S. 1870. *Projet de pyramide à élever pour la décoration d'un carrefour à l'entrée d'une propriété*, cinq dessins.

Dardoize (Louis-Emile), peintre, né à Paris. (Voyez : tome Ier.) — S. 1869. *Solitude*, paysage ; — *Souvenir de Marly*, paysage. — S. 1870. *La source*, paysage ; — *La curée*, paysage. Neuf dessins, même numéro ; *Paysages* ; — *Un déversoir sous bois*, fusain. — S. 1872. *Soleil couchant* ; — *Déversoir sous bois*. — S. 1873. *Gué sous bois*. — S. 1874. *Les noisettes* ; — *Le lever de la lune*, fusain ; — *Bords de la Marne*, fusain. — S. 1875. *A Maintenon* ; — *L'étang de Cernay* ; — *Vallée de Cernay* ; — *Notes de voyage*, lithographies — S. 1876. *Lever de lune* ; — *Coucher du soleil, étang des Vaux-de-Cernay* ; — *Sous bois*, fusain ; — *Cascade de Cernay*, fusain ; — *Les grés de Cernay*, eau-forte. — S. 1877. *Laveuses à l'étang de Cernay* ; — *Un nid de pinsons* ; — *Le Ru fondu à Château-Thierry*, fusain. — S. 1878. *De Royat à Fontanas, Auvergne* ; — *Un des chemins de la Mare-aux-Evées* ; — *Notes de voyages, neuf croquis*, fusain. — S. 1879, *L'automne à Cernay*. — S. 1880. *La nuit verte. Ruisseau sous bois* ; — *Soleil couché à Cernay*. — S. 1881. *Le soir* ; — *Un matin sur la Creuse*. — S. 1882. *Crépuscule* ; — *Un coin de Cernay* ; — *Notes de voyage*, dessins.

Darets-d'Arteuil (Henri), peintre, né à Dijon (Côte d'Or), élève de M. Gleyre. (Voyez : tome Ier.) — S. 1869. *Vanneau, nature morte* ; — *Fruits* — S. 1876. *Cerises*. — S. 1879. *Portrait*. — S. 1880. *Portrait*.

* Darey (Louis), peintre, né à Paris, élève de M. E. Van Marke. — S. 1881. *Chrysanthèmes* ; — *Caporal, tête de chien*. — S. 1882. *Chiens français*.

* Dargaud (Paul-Joseph-Victor), peintre, né à Paris. — S. 1873. *Oiseaux morts* ; — *Retour de l'hirondelle*. — S. 1877. *Fleurs*. — S. 1878. *Les balançoires à Montmartre, versant de Saint-Ouen*. — S. 1879. *Les carrières d'Argenteuil et de Sannois*. — S. 1880. *Le Trocadéro*. — S, 1881. *Le chantier de l'hôtel de ville en 1880 (à M. Sabarly)* ; — *Rue du Petit-Cimetière à Marseille*. — S. 1882. *Les travaux du Crédit lyonnais à Paris* (à M. Riffaud) ; — *La rue de l'Echelle à Marseille*.

Dargelas (Henri-André), peintre, né à Bordeaux. (Voyez : tome Ier.) — S. 1869. « *Il faut faire dodo* ». — S. 1870. *La défense du troupeau*. — S. 1872. *Les vacances de Pâques au château de la Légion d'honneur d'Ecouen*.

* Dargent (Alphonse), peintre, né à Verdun (Meuse), élève de M. Cabanel. — S. 1874. *Portrait de moine*. — S. 1876. *Portrait*. — S. 1877. *Etude de femme* (réexp. en 1878). — S. 1880. *Deux portraits* ; — S. 1882. *Deux portraits*.

* Dargent (Ernest), graveur, né à Paris, élève de MM. Trouvé et Thomas. — S. 1881. *Huit gravures sur bois*, dessins de M. Yan et Dargent. — S. 1882. *Le grand-père*, composition de M. Adrien Marie, gravure sur bois (pour le *Monde illustré*).

* Dargent (Mlle Julie), peintre, née à Paris, élève de Mme Jacobert, de l'école Lemonnier et de MM. Leyendecker, Bornschlege. — S. 1880. *Portrait*, porcelaine. — S. 1882. *Environs de Paris*.

Dargent (Yan), peintre, né à Saint-Servais (Finistère). (Voyez : tome Ier.) — S. 1869. *Le Petit-Pouret* ; — *Promenade sur l'Eure à Tachainville, près Chartres*. — S. 1870. *L'intempérance* ; — *Le travail* ; — *Fragments de la décoration de la chapelle des Morts à Saint-Servais*, aquarelle. — S. 1872. *Chanson de Laouic, environs de Landivisiau*. — S. 1873. *Le puits de Santa* ; — *Le sentier aux ramiers à Brézal*. — S. 1874. *Saint Roch dans la solitude* ; — *Korn-Boud, environs de Saint-Pol-de-Léon*. — S. 1875. *Sentier près de Telgruc* ; — *Conversation extatique de saint Corentin et de saint Primel* ; — *Falaise à Goulien à la pointe du Raz*. — S. 1876. *Bords du Scorf-an-Sac'h* ; — *Falaise à Morgat*.

Darjou (Alfred), peintre, né à Paris, mort le 24 novembre 1874. (Voyez : tome Ier.) — S. 1869. *Le rendez-vous* ; — *La prière*. — S. 1870. *Peseur public au Caire* ; — *Arabes descendant la grande pyramide* ; — *Un bazar au Caire*, dessin ; — *Une rue au vieux Caire*, dessin ; — S. 1874. *Une visite au harem* (à M. Malherbes).

* **Darnaudin** ou **D'Annaudin**, architecte, né à Versailles en 1741, grand prix d'architecture en 1763 ; reçu membre de l'Académie royale d'Architecture en 1791, inspecteur des bâtiments du roi sous Louis XVI. (Voyez : tome I^{er}, page 344.) Il construisit à Versailles, en 1776, de nouveaux bâtiments pour l'agrandissement de l'hôpital civil ; en 1780, l'hôtel du Garde-Meuble de la couronne, devenu plus tard l'hôtel de la préfecture, et depuis la construction d'un nouvel hôtel de préfecture, ces bâtiments ont été adjoints à l'hôtel des Réservoirs. Enfin, en 1787, il a bâti l'hôtel de Séran, situé rue des Réservoirs. (Leroy, *Rues de Versailles*.)

Danodes (Louis-Auguste), graveur, né à Paris. (Voyez : tome I^{er}.) — S. 1869. *La Vierge et l'enfant Jésus*, d'après une statue. — S. 1870. *Le pont de Moret près de Fontainebleau*, aquarelle ; — *Saint François d'Assise*, d'après Murillo, gravure. — S. 1873. *La Bruyère*, d'après M. A. Sandoz, gravure. — S. 1874. *Mort de Napoléon I^{er}*, d'après M. Philippoteaux — S. 1876. *Satyre et nymphes*, d'après M. Fesquet ; — *Portrait de M. T. Fix, ancien bibliothécaire au conseil d'État* (réexp. en 1878). — S. 1877. *Portrait de M. J. C. Fernandes Pinheim*, gravure au burin ; — *Portrait d'un vicomte de Castilho*, gravure au burin.

Darras (Paul-Edouard-Alfred), peintre, né à Dijon (Côte-d'Or). — S. 1868. *Un intérieur mexicain à la Piedad*, aquarelle ; — *La place du marché et le couvent de San-Francisco à Choluis* (Mexique), aquarelle. — S. 1869. Quatre aquarelles : *Souvenirs de voyages au Mexique et en Egypte*. — S. 1870. Cinq aquarelles : *Vues de Dijon*. — S. 1873. *Vue prise à l'Ecole militaire*, aquarelle ; — *Escalier d'honneur de l'Ecole militaire*, aquarelle. — S. 1874. *La reconnaissance*, aquarelle ; — *Vue prise au château de Ménars*, aquarelle.

* **Darras** (Pierre), architecte, maître des ouvrages de la ville d'Amiens. En 1386, il assista à un dîner offert par le maïeur et les échevins, à propos de travaux importants exécutés dans la ville, et à cette occasion, il reçut, à titre de présent, « un buffet et un drap pour le couvrir ». (Dusevel, *Recherches historiques*.)

* **Darroux** (Auguste-Victor), peintre, né à Paris, élève de M. V. Géraud. — S. 1878. *Portrait de M. Donato, artiste du Théâtre-Historique*. — 8. 1879. *Marinoca*. — S. 1880. *Intérieur d'atelier* ; — *Portrait*.

Darru (Mme Louise), peintre. (Voyez : tome I^{er}.) — S. 1869. *Haie d'aubépines* ; — *Fleurs des champs*. — S. 1870. *Crysanthèmes*. — S. 1872. *Panier de prunes et de fleurs des champs* ; — *Fleurs d'hiver*. — S. 1873. *Fleurs de serre* ; — *Fleurs des champs*. — S. 1874. *Noisettes et fleurs des bois* (à M. E. Hoschedé) ; — *Bouquet villageois*. — S. 1875. *Le bouquet de la paysanne*. — S. 1876. *Un coin de jardin potager*. — S. 1878. *Camomilles des champs*. — S. 1879. *La valse des roses*.

Dartein (Marie-Ferdinand de), peintre. (Voyez : tome I^{er}). — S. 1870. *Portes, abside et sculptures de Saint-Michel de Pavie*, eau-forte. — S. 1872. *Vue prise aux environs d'Ottrott*, aquarelle. — S. 1873. *Vue prise à Verrières-le-Buisson*, aquarelle. — S. 1874. *Paysage d'été* ; — *Paysage d'hiver*, aquarelles — S. 1875. *Lecture dans la forêt* ; — *Lisière de bois à Verrières* ; — *Scierie dans la vallée du Klingenthal* aquarelle. — S. 1876. *Massif d'arbres dans le parc du château de Verrières* (à M. Dénuelle) ; — *Intérieur d'un bois de hêtres*, aquarelles. — S. 1877. *Eau dormante, vue prise à Verrières-le-Buisson* ; — *Beau temps à Verrières-le-Buisson* ; — *Temps gris à Keremma*, aquarelles. — S. 1878. *Vue de la plage de Keremma* ; — *Rochers dans la vallée de Nieder-Munster près Sainte-Odile*, aquarelles. — Exposition Universelle de 1878 : *Bois de hêtres près Briey* ; — *Rochers dans la vallée de Nabor* ; — *Moulin à Ottroit* ; — *Vue d'une scierie et de son réservoir dans la vallée de Klingenthal* ; aquarelles. — *Saint-Fidèle de Côme, treizième siècle*. — Plans élévation, coupe, vue perspective de l'abside, détails, architecture. — S. 1879. *Bois de chênes à Verrières-le-Buisson* ; — *Pièce d'eau dans le parc de Verrières-le-Buisson*, aquarelles. — S. 1880. *L'abreuvoir, vue prise dans les Vosges* ; — *Bouleaux et sapins, vue prise en Alsace*, aquarelles. — S. 1881. *Etude d'arbres, parc du château de Verrières* ; — *Vues prises à Verrières et à Poissy*, aquarelles. — S. 1882. *Paysages d'été, d'automne et d'hiver* ; — *Vues de mer et vues de plaine*, aquarelles.

* **Dastugue** (Maxime), peintre, né à Castelnau-Magnoac (Hautes-Pyrénées), élève de M. Gérôme. — S. 1876. *Portrait*. — S[.] 1877. *Baigneuse*. — S. 1878. *Portrait de Mlle Carol, artiste de l'Opéra-Comique*. — S. 1879. *Portrait* ; — *Baigneuses*. — S 1880. *Idylle*. — *Portrait*. — S. 1881. *Bacchante et faune*. — *Portrait*. — S. 1882. *Rentrée des foins en Gascogne* ; — *Portrait de M. F. La Fayette, sénateur*.

Dauban (Jules-Joseph), peintre. (Voyez : tome I^{er}.) — S. 1869. *Mme Roland se rendant au tribunal révolutionnaire*. — S. 1873. *Fra Angelico da Fiesole*. — Cet artiste a peint pour l'hospice Sainte-Marie, à Angers : *L'éducation de la Vierge*, et *deux stations du chemin de la croix*.

* **Daubeil** (Jules), peintre, né à Paris, élève de M. J. P. Laurens. — S. 1879. *Rochers*. — S. 1880. *Portrait* ; — *Un ravin dans les Ardennes*. — S. 1881. *Mort de Vanini, 1619*.

Daubigny (Charles-François), peintre. O. ✻ en 1874, mort le 21 février 1878. (Voyez : tome I^{er}). — S. 1870. *Le pré des Graves, Villerville* ; — *Un sentier, fin du mois de mai*. — S. 1872. *Le tonnelier* (réexp. en 1878) ; — *Moulins à Dordrecht*. — S. 1873. *La neige* (réexp. en 1878 à M. Breysse) ; — *Plage de Villerville-sur-Mer, soleil couchant*. — S. 1874. *Les coquelicots* (réexp. en 1878) ; — *La maison de la « mère Bazot » à Valmondois* (réexp. en 1878). — S. 1876. *Le verger* (réexp. en 1878). — S. 1877. *Lever de lune* ; — *Vue de Dieppe*. — S. 1878. *Printemps*. — Exposition Universelle de 1878 : *Lever de lune à Auvers*.

Daubigny (Karl-Pierre) peintre, né à Paris ; médailles en 1868 et 1874. (Voyez : tome I^{er}.) — S. 1869 *Les rochers de la pointe de Pen'march* ; — *Bateaux de pêcheurs au Tréport, Normandie*. — S. 1870. *La ferme Toutain à Honfleur, Normandie* ; — *Barques de pêcheurs à Trouville, Normandie*. — S. 1872. *Retour de la pêche à Trouville* ; — *Les creuniers à Ingouville*. —

S. 1873. *Retour de la pêche à Cancale.* — S. 1874. *La ferme Saint-Siméon à Honfleur* (réexp. en 1878) ; — *Route de Paris, Fontainebleau.* — S. 1875. *La vallée de Portville* (réexp. en 1878) ; — *Effet de neige au soleil levant ;* — *L'embarquement des huîtres à Cancale* (réexp. en 1878). — S. 1876 *La pêche à la Seine à Cancale.* — S. 1877. *L'embarquement des filets pour la pêche aux harengs à Berck.* — S. 1878 *Les croniers à Villerville.* — S. 1879. *Environs de la ferme Saint-Siméon à Honfleur.* — S. 1880. *La chute des feuilles ;* — *Bords de la Seine à Rangiport.* — S. 1881. *Prairie incendiée dans la vallée d'Auge.* — S. 1882. *Le vieux chemin à Anvers ;* — *L'arrivée des pêcheurs à Breck.*

* DAUBRIVE (Mlle Angèle), peintre, née à Fayl-Billot (Haute-Marne), élève de Mme de Cool. — S. 1870. *Le réveil,* d'après Mme de Cool, porcelaine. — S. 1872. *Portrait de M. Jules Janin,* porcelaine. — S. 1874. *Le paradis perdu,* d'après M. Cabanel, porcelaine ; — *Portrait,* porcelaine.

* DAUCOUR, architecte, fut admis en 1680 à l'Académie royale d'Architecture. (Lance : *Dictionnaire des architectes français.*)

* DAUDENARDE (Louis-Joseph-Amédée), graveur, né à Paris, élève de M. Best. — S. 1869. *La Vierge et l'enfant Jésus,* d'après une statue. — S. 1870. *Percement du boulevard Saint-Germain,* gravure sur bois (pour le *Monde illustré*). — S. 1872. *Quatre gravures sur bois* (pour le *Monde illustré*). — S. 1873. *Intérieur suédois,* dessin de M. Lix, gravure sur bois ; — *Le coup de canon,* d'après M. Berne-Bellecour, gravure sur bois (pour la *Mosaïque* et le *Monde illustré*). — S. 1874. *Six gravures sur bois* (pour le *Monde illustré*). — S. 1875. *Quatre gravures sur bois* (pour le *Monde illustré* et la *Mosaïque*) ; — *Une gravure sur bois : Vue panoramique de Versailles* (pour le *Monde illustré*). — S. 1879. *Un poste avancé,* d'après M. Berne-Bellecour, gravure sur bois ; — *Trois gravures sur bois.* — S. 1880. *Panneau de satin blanc brodé,* d'après Boucher (pour l'*Art*). — S. 1881. *Trois gravures sur bois.* — S. 1882. *La Calle-Major à Fontarabie, rue prise de la porte de l'Estacade,* gravure sur bois ; — *Auber,* d'après la statue de M. E. Delaplanche, gravure sur bois.

* DAUDET (Mlle Berthe), peintre, née à Paris, élève de M. T. Robert-Fleury. — S. 1879. *Portrait.* — S. 1880. *Portrait des frères Lionnet.*

* DAUDET (Henri), peintre, né à Paris, élève de MM. A. Segé et H. Santin. — S. 1877. *Un coin de la plaine de Bois-de-Colombes,* fusain. — S. 1879. *Études,* cinq aquarelles. — S. 1880. *La plaine de Gennevilliers ;* — *Paris sous la neige, décembre 1879,* aquarelles. — S. 1881. *Le labour, coteau d'Arcueil ;* — *La cabane du passeur à Epinay.* — S. 1882. *Coup de soleil avant la pluie ;* — *Matinée de juillet.*

* DAUDETEAU (L. René), peintre, né à Fontenay-le-Comte (Vendée). — S. 1869. *La Grand'-Raie,* fusain ; — *Le ruisseau du Déluge,* fusain. — S. 1870. *Un intérieur, sangliers,* fusain ; — *Avant de sortir, cerfs,* fusain. — S. 1876. *La Vendée, à Bruleau ;* — *La Pierre-qui-boit,* fusain ; — *Sauvaget,* fusain. — S. 1877. *Puits dans le désert ;* — *La rivière de Vendée,* fusain ; — *Marée basse à la Bernerie,* fusain. — S. 1878.

Les fonds de Bournereau ; — *La Vendée sous Fontenay ;* — *La rivière sous bois,* fusain ; — *Dans la Bausigière,* fusain. — S. 1879. *Ferme de Kerino.* — S. 1880. *Ile de Boëdie ;* — *Chasse à la bécasse dans un bois en Bretagne ;* — *Vue de Fontenay-le-Comte,* fusain ; — *Vallée bretonne,* fusain. — S. 1881. *Paysage.* — S. 1882. *Vaches dans la prairie de Fontenay-le-Comte ;* — *Le bois de Kerjolivet, bords du Morbihan.*

* DAUGER (Xavier, vicomte), sculpteur, né à Menneval. — S. 1880. *Portrait,* buste marbre. — S. 1881. *Job,* statuette plâtre.

DAULLÉ (Mlle Marie), peintre, morte à Paris en mars 1869. — (Voyez : tome Ier.) — S. 1869. *Exposition posthume. Portrait de Mlle Emilie Van der Mersch.*

DAULLÉ (Natalis-François), architecte, né à Doullens (Somme), le 14 mai 1806. Architecte en chef du département de la Somme. ✳ 14 août 1861.

* DAULNOY (Victor), peintre. (Voyez tome 1er.) — S. 1868. *Ruines du théâtre de Taormine ;* — *Halte pendant l'ascension de l'Etna.* — S. 1869. *Racin de la Riborde ;* — *L'ouverture de la chasse en Gâtinais.* — S. 1870. *Eglise de Pouts ;* — *Dans le parc d'Herry.* — S. 1872. « *Les grenouilles qui demandent un roi* », panneau décoratif ; — *Une boucherie.* — S. 1873. *Un chasseur,* aquarelle. — S. 1874. *Chasse au furet ;* — *Un chasseur ; Mare de Saint-Aubin.* — S. 1875. *Lièvre au débouché ;* — *Terrier de lapins.* — S. 1877. *Perdreaux,* panneau décoratif ; — *Canards sauvages,* panneau décoratif. — S. 1878. *Renard et canards sauvages ;* — « *Les grenouilles qui demandent un roi* », aquarelle. — S. 1880. *Surprise ;* — « *Le lapin et la sarcelle* », — S. 1881. *La visite ;* — *Cascade,* étude ; — *Intérieur et paysages,* six aquarelles.

DAUMAS (Louis-Joseph), sculpteur. — (Voyez : t. Ier.) — S. 1868. *Saint Vincent de Paul mettant sous la protection de la croix l'enfant abandonné,* statue plâtre. — S. 1869. *Annibal montrant l'Italie à son armée,* statue équestre plâtre ; — *Gérin, premier imprimeur de Paris,* buste plâtre (pour la bibliothèque Sainte-Geneviève) ; — S. 1870. *Saint Vincent de Paul mettant sous la protection de la croix l'enfant abandonné,* groupe marbre (Ministère des Beaux-Arts) ; — *Le lendemain de la victoire,* statue plâtre. — S. 1877. *Après la guerre,* statue marbre.

DAUMET (Pierre-Jérôme), architecte, méd. 2e cl. 1878. — (Voyez : tome 1er.) — Exposition Universelle de 1878 : *Le théâtre d'Orange, état actuel,* six châssis ; *Palais de justice de Paris* (en collaboration avec M. Duc (J.-L). — S. 1880. *Acropole d'Athènes, vue du théâtre d'Hérode-Athéno.* — S. 1881. *Propylées de l'acropole d'Athènes,* perspective. — S. 1882. *Nouvelles tribunes des courses à Chantilly.*

DAUMIER (Honoré), peintre. (Voyez : tome 1er.) — S. 1869. *Amateurs dans un atelier ; — Juges de cour d'assises,* aquarelles (à M. le docteur Court) ; — *Les médecins,* aquarelle (à M. le baron de Boissieu).

* DAUMONT (Emile Florentin), graveur, né à Montereau (Seine-et-Marne). — S. 1870. *Vues prises aux environs de Paris,* eau-forte. — S. 1874. *Environs de Saint-Germain-en-Laye,* eau forte. —

S. 1875. *Une rue à Mareil;* — *La rue Bonnemain, à Saint-Germain-en-Laye ;* — *Près l'église d'Elbeuf-en-Bray,* eau-forte. — S. 1877. *Rues de Wattviller ;* — *Le Hirthstein,* eaux-fortes; — S. 1878. *Abreuvoir de Bannalec,* d'après M. C, Bernier. — S. 1879. *Chemin de Rastefeu,* d'après M. Defaux. — S. 1880. *Bords de l'Isole,* d'après M. C. Bernier. — *Life-guards,* petite tenue, d'après M. E. Detaille. — S. 1881. *Le port de Pont-Aven,* d'après M. A. Defaux. — S. 1882. *Etude de paysage,* d'après Th. Rousseau, eau-forte ; — *Vue prise des buttes Monmartre,* d'après A. Defaux, eau-forte.

* Dauphin (Théodore-Louis-Marie), architecte, né à Paris, élève de M. André, méd 2º cl. 1880. — S. 1872. *Relevé du portail de l'église de Onistreham* (Calvados), trois châssis. — S. 1877. *Projet d'une faculté mixte de médecine et de pharmacie pour la ville de Bordeaux,* six châssis ; — *Parallèle des vestibules des époques de Louis XIV, Louis XV et de Louis XVI,* quatre châssis. — S. 1879. *Établissement scientifique au bord de la mer destiné à l'étude de la pisciculture* (concours de 1877 au diplôme d'architecte). — S. 1880. *Projet de cathédrale pour une grande ville,* cinq châssis. — S. 1882. *Projet de mairie,* six châssis (en collaboration avec M. Cléret).

* Dauphin (Eugène-Baptiste-Émile), peintre, né à Toulon (Var). — S. 1880. *Aux Pasquiers, rade d'Hyères.* — S. 1882. *La pêche ;* — *Le parc aux huîtres de Brégaillon.*

* Dautrey (Lucien), graveur, né à Auxonne (Côte-d'Or). — S. 1880. *Souvenir de Bretagne,* d'après M. Ch. Le Roux, eau-forte. — S. 1881. *Souvenir de Soullier,* d'après M. Ch. Le Roux, gravure. — S. 1882. *Lande boisée en Sologne,* d'après M. Th. Rousseau, eau-forte.

Dauvergne (Louis), peintre, élève de Couture. (Voyez : tome I^{er}.) — S. 1868. *La cuisson du pain dans une ferme de la Nièvre ;* — *Le bief de Bicherolles.* — S. 1869. *Laveuses au gué de Bussy;* — *Vue prise à Bicherolles.* — S. 1870. *Baigneuses.* — S. 1872. *Paysannes nivernaises à la fontaine.* — S. 1873. *Bicherolles.* — S. 1874. *Bergère nivernaise ;* — *Le repos de la baigneuse.* — S. 1875. *Le goûter ;* — *Le poirier sauvage ;* — S. 1876. *Étude ;* — *Baigneuse.*

* Daux (Edmond-Charles), peintre, né à Reims (Marne). — S. 1878. *Une sentinelle.* — S. 1879. *Charmeuse ;* — *Rosina.* — S. 1880 *Femme jouant avec des colombes ;* — *Portrait.* — S. 1881. *Cigale ;* — *Trois portraits,* pastel. — S. 1882. *Le jugement de Pâris ;* — *Colombine ;* — *Un coin de jardin,* pastel ; — *Portrait,* pastel (appartient à M. A. Chemin).

* Davau (Victor), graveur en médailles, né à Paris, élève de MM. Burty et Fromentin, Bissinger et Gaillouette. — S. 1875. *Bacchanale,* d'après le Poussin, camée sur pierre. — S. 1876. *La Danse,* d'après Carpeaux, camée sur pierre fine ; — *Portrait de M. Diaz.* — S. 1877. *L'enlèvement de Proserpine,* sardoine (appartient à M. Bissinger). — S. 1878. *Bacchante,* buste sardoine. — S. 1879. *Faune jouant avec une bacchante,* bas-relief, sardoine. — S. 1880. *Les armes de la France* (composition de l'auteur), gravures, pierres fines. — S. 1881. *L'Amour,* bas-relief, d'après Boulanger, sardoine. — S. 1882.

Passez muscade, bas-relief sardoine ; — *L'Amour désarmé,* camée.

* Dave (Mlle Pauline-Aglaé de), peintre, née à Paris, élève de Mme de Cool. — S. 1877. *Les deux jumeaux,* d'après M. Bouguereau, porcelaine. — S. 1878. *L'invocation à la Vierge,* d'après M. Bouguereau, porcelaine ; — *Salomé,* d'après H. Regnault, porcelaine. — S. 1879. *Portrait de ***,* porcelaine ; — *La berceuse,* d'après M. Bouguereau, porcelaine.

* Dave (Daniel), peintre, né à Cambrai (Nord). — S. 1880. *Le chemin du cimetière,* aquarelle. — S. 1881. *L'enfant retrouvé,* aquarelle. — S. 1882. *La visite à la vente,* aquarelle.

* Daveau (Flavien), peintre, né à Romorantin (Loir-et-Cher). — S. 1873. *Pins parasols dans les dunes du golfe Juan ;* — *Un coin du port d'Antibes.* — S. 1875. *La bouillabaisse.* — S. 1878. *Tartanes au mouillage ;* — *Gros temps dans le port.* — S. 1881. *Le quai Saint-Pierre à Cannes.*

* Davi (Jean), architecte. Une chronique de l'église de Rouen *(chronicon triplex et unum)* mentionne sa visite qu'il fit vers la fin du mois de décembre 1278, en qualité de maître des œuvres, au réservoir de la fontaine de l'église. Dans cette chronique, Davi est qualifié de « citoyen de Rouen ». Il fut chargé par l'archevêque Guillaume de Flavacour d'élever le portail nord de la cathédrale. Peut-être lui doit-on également la chapelle de la Vierge, dont les fondements furent jetés en 1302. (Deville : *Revue des architectes.*)

David (Mme), peintre. (Voyez : tome I^{er}.) — S. 1868. *Étude de roses,* aquarelle. — S. 1870. *Fleurs des champs ;* — *Pivoines et pervenches,* aquarelles.

David (Adolphe), graveur en médailles. — (Voyez : tome I^{er}.) — S. 1874. *Apothéose de Napoléon I^{er},* d'après Ingres, camée sardonyx (réexp. en 1878, Musée du Luxembourg). — S. 1875. *Daphnis,* camée sur onyx. — S. 1876. *Phaéton, fils du Soleil, conduisant le char de son père,* camée sur sardonyx (réexp. en 1878). — S. 1878. *Ingres,* buste pierre fine et jade orientale. — S. 1879. *Narcisse à la chasse, entend la nymphe Écho pour la première fois,* camée sur cornaline. — S. 1881. *médaillon,* plâtre.

David (Jacques-Louis-Jules), peintre. (Voyez : tome I^{er}). — S. 1868. *Psyché, panneau décoratif.* — S. 1869. *Portrait.* — S. 1870. *Portrait ;* — Sept gravures à l'eau-forte d'après David (pour l'*Œuvre de J.-Louis David*). — S. 1872 *Douze gravures à l'eau-forte,* d'après David (pour l'*Œuvre de J.-Louis David*). — S. 1873. *Six eaux-fortes,* d'après David (pour l'*Œuvre de J.-Louis David*). — S. 1874. *Trois eaux-fortes,* d'après David (pour l'*Œuvre de J.-Louis David*). — S. 1877. *Le port de Trouville,* aquarelle ; — *Aux environs de Trouville,* aquarelle. — S. 1881. *Six gravures,* d'après David. — S 1882. *Cinq eaux-fortes,* d'après Louis David (pour la publication d'une monographie de ce peintre).

David (Jules), peintre. (Voyez : tome I^{er}.) — S. 1868. *Le soir dans les landes.* — S. 1869. *Henri IV au moulin de Saint-Valery-en-Caux* (à M. Ch. Deslys). — S. 1870. *La diane* (à M. Rouvenat) ; — *Environs de Clamart.* — S. 1874. « *Après le coup !* » ; — *Le marchand d'images.*

— S. 1875. *Le dernier hommage.* — S. 1876. *Un après-dîner.* — S. 1879. *Atelier.* — S. 1881. *La cour de mon boulanger.*

* DAVID (Alexandre-François), peintre, né à Paris. — S. 1870. *Sujet,* d'après Boucher, faïence. — S. 1874. *La convoitise,* d'après Cottin, faïence.

* DAVID (Charles), peintre, né à Paris, élève de MM. A. Leloir, Lefebvre et Boulanger. — S. 1878. *Fleurs,* aquarelle. — S. 1879. *Portrait,* dessin. — S. 1880. *Portraits,* dessin. — S. 1881. *Deux portraits,* dessin ; — *Portrait de M. le vice amiral Cloué,* dessin. — S. 1882. *Portraits.*

* DAVID (Claude-Jules), architecte, né à Paris, élève de M. Nolau. — S. 1880. *Banque Cordier C.* — S. 1882. *Adaptation décorative pour l'hostellerie du Lion d'or, salle des festins.*

* DAVID (Edouard), sculpteur, né à Paris. — S. 1875. *Portrait,* buste terre cuite ; — *Portrait,* médaillon plâtre. — S. 1876. *Portrait,* médaillon plâtre. — S. 1877. *Portrait,* médaillon plâtre. — S. 1878. *Portrait,* médaillon plâtre. — S. 1879. *Portrait,* médaillon plâtre.

DAVID (Ernest), peintre. (Voyez : tome I^{er}.) — S. 1869. *Gigot, nature morte.* — S. 1870. *Ferme de l'île Saint-Denis.* — S. 1873. *Fleurs.* — S. 1874. *Une maladresse ;* — *Fleurs.* — S. 1876. *Un jour d'ouverture de chasse.* — S. 1877. *Une chanson.* — S. 1879. *Idylle villageoise ;* — *Le garçon jardinier.* — S. 1880. *Un mauvais chemin ;* — *Fleurs.* — S. 1881. *A la fontaine.* — S. 1882. *Dans les foins ;* — *A l'abri.*

DAVID (Etienne), lithographe. (Voyez : tome I^{er}.) — S. 1868. *Quatre portraits.* — S. 1869. *Portrait ;* — *Portrait de M. Pouyer-Quertier ;* — *Portrait de M. Latour du Moulin* (pour la galerie des députés du Corps législatif). — S. 1870. *Deux lithographies ;* — *Portrait de M. Maurice Richard, ministre des Beaux-Arts ;* — *Portrait de M. Louvet, ministre du Commerce ;* — *Portrait,* dessin. — S. 1874. *Portrait de M. A. Chevalier.* — S. 1877. *Portrait.* — S. 1880. *Deux portraits.* — S. 1881. *Portrait.* — S. 1882. *Portrait.*

* DAVID (Georges), peintre, né à Limoges (Haute-Vienne), élève de A. Laffond. — S. 1879. *Vénus Anadyomène,* d'après Ingres, porcelaine. — S. 1881. *Portrait.*

DAVID (Gustave), peintre. (Voyez : tome I^{er}.) — S. 1869. *Vue prise à Saint-Michel ;* — *L'embarcadère,* aquarelle. — S. 1870. *Le bouquiniste,* aquarelle ; — *Pivoines et pervenches,* aquarelle. — S. 1872. *Un verre de trop ;* — *La missive,* aquarelle. — S. 1873. *Le collectionneur ;* — *La dernière goutte,* aquarelle. — S. 1876. *Le jardinier et son seigneur,* aquarelle. — S. 1877. *La lecture d'un poème chez un barbier, au dix-huitième siècle,* aquarelle. — S. 1878. *Yorick chez la gantière,* aquarelle ; — *Le duo,* aquarelle. — S. 1879. *Agacerie,* aquarelle ; — *L'attente,* aquarelle ; — *Loisirs de page,* peinture. — S. 1880. *Un avis ;* — *Distraction ;* — *Marche de troupes* (Vendée), aquarelles ; — *Sur la terrasse,* aquarelle. — S. 1881. *Dame du seizième siècle ; — La recommandation,* aquarelles. — S. 1882. *L'aumône du pauvre,* aquarelle ; — *Le billet de logement,* aquarelle.

* DAVID (Léon-Louis), architecte, né à Paris, élève de M. C. Laisné. — S. 1877. *Projet de restauration du château de Lisy-sur-Ourcq,* quatre cadres (réexp. en 1878). — S. 1879. *Château de Crouy-sur-Ourcq.*

* DAVID (Mme Léonie), peintre, née à Paris, élève de Mme Meyzara. — S. 1868. *Nazarena,* d'après un tableau de M. Giacomotti, pastel. — S. 1869. *Tête de vieillard,* d'après une peinture ancienne, pastel. — S. 1870. *Au bal masqué,* d'après M. Giacomotti, pastel.

DAVID (Maxime), peintre, né à Châlons-sur-Marne le 24 août 1798, mort à Paris le 23 septembre 1870. — (Voyez : tome I^{er}, page 358.) — Maxime David fit ses études au lycée de Reims, travailla longtemps dans une étude de notaire, commença son droit après la Révolution de Juillet et fut reçu avocat en 1833. Il avait épousé, l'année précédente, Mlle Carnot. Par ce mariage, il s'alliait à la famille du conventionnel et à celle du savant Monge. Il fréquentait déjà l'atelier de Mme de Mirbel, où il exécuta en miniature quelques portraits d'amis, qu'il exposa pour la première fois en 1835. L'année suivante, il fut nommé juge suppléant au tribunal de Compiègne. Pris pour un peintre de profession par les ducs d'Orléans et de Nemours, qui avaient remarqué ses œuvres au Salon, il fut appelé aux Tuileries, reçut diverses commandes et se consacra dès lors tout entier à la carrière artistique. Outre les expositions citées dans notre premier volume, il exposa encore au S. 1868 deux miniatures : *Portrait de M. Hébert, député de l'Aisne, questeur du Corps législatif ;* — *Portrait de M. Léonce Mesnard, maître des requêtes au Conseil d'Etat.* — S. 1869. *Deux miniatures : Portrait de M*** ; — *Portrait de Mme***.* — S. 1870. *Portrait de M. Goulet Leclerc,* miniature ; — *Portrait de Mme A. P...,* miniature.

* DAVID (Théodore), peintre, né au Mans (Sarthe), élève de M. Callot. — S. 1880. *Mon portrait ;* — *Portrait,* dessin. — S. 1881. *San Remo.* — S. 1882. *La Moletta.*

* DAVID BALAY (Jean), peintre, né à Saint-Etienne), élève de M. Carolus-Durand. — S. 1880. *Chasse à courre.* — S. 1881. *Une inspiration ;* — *Rêverie.* — S. 1882. *Bébé dort ;* — *Le bouquet de bébé.*

* DAVID D'ANGERS (Robert), fils, sculpteur, né à Paris, élève de M. Allassear. — S. 1868. *Portrait de P. J. David d'Angers,* médaillon plâtre. — S. 1869. *Portrait de M. Edouard Pailleron,* buste terre cuite ; — *Portrait de M. G. Bordillon,* médaillon plâtre. — S. 1870. *Portrait de M. Carnot, ancien député de la Seine,* buste terre cuite ; — *Portrait,* médaillon terre cuite. — S. 1872. *L'amour maternel,* épisode du massacre des Innocents, groupe plâtre. — S. 1873. *L. Franchetti, commandant des éclaireurs à cheval* (appartient au cercle des Eclaireurs). — S. 1874. *Portrait de M. Cléry,* buste marbre ; — *Portrait,* médaillon terre cuite ; — *Portrait,* médaillon bronze. — S. 1875. *Jeune fille,* buste marbre ; — *Portrait,* buste marbre. — S. 1876. *Sapho,* statue plâtre ; — *Portrait de M. L. Goupil,* médaillon bronze. — S. 1877. *Portrait de Mlle J. Samary, de la Comédie-Française dans « Petite Pluie »,* buste marbre ; — *Portrait de M. Michel Bouquet,* buste marbre. — S. 1878. *P. J. David d'Angers,* buste plâtre (pour le musée de Versailles) ; — *L'amour maternel,* groupe

marbre. — S. 1879. J. P. David d'Angers, statuaire, membre de l'Institut, buste marbre (pour le musée historique de Versailles) ; — *Portrait de M. Got, sociétaire de la Comédie-Française,* buste marbre. — S. 1880. *Pêcheuse d'Yport,* médaillon bronze. — S. 1882. *Portrait de M. Paul Casimir Perier, député de la Seine-Inférieure,* buste terre cuite.

* DAVID DE MAYRÉNA (Mme), née Clémence-Jeanne-Eymard de Lanchatre, peintre, née à Metz (Moselle), élève de Mlle Bricka. — S. 1880. *Fleurs* ; — *La petite Jeanne,* pastel ; — *Portrait,* pastel. — S. 1881. *Tête d'étude,* pastel. — S. 1882. *Fatime,* pastel.

* DAVID-RIQUIER (Alfred-Hector), peintre et graveur, né à Amiens (Somme), élève de M. Gaucherel et de MM. Cabanel et Ch. Crauk. — S. 1877. *Edith retrouve le corps de Harold.* — S. 1878. *Amateurs.* — S. 1880. *Point d'orgue prolongé.* — S. 1881. *Moine en prière,* d'après M. J.-J. Wertz gravure (pour le journal l'*Art*). — S.1882. *Bethsabée,* d'après G Ferrier, gravure.

* DAVILER, fils de Charles-Augustin Daviler, obtint le grand prix d'architecture en 1730, sur : *Un arc de triomphe.* Bien que fixé à Paris, il travailla à l'abbaye de Saint-Julien et à la manse conventuelle de Saint-Marien d'Auxerre, à l'hôpital général et à l'archevêché de Sens, au séminaire de Langres, à l'église et au presbytère de Trucy, au clocher de l'église de Vincelottes, à l'église et aux bâtiments de l'abbaye de Malôme. (Quentin : *Inventaire des archives de l'Yonne.*) — (Voyez : tome 1er, page 361.)

DAVIOUD (Gabriel-Jean-Antoine) architecte ; O. ✶ le 1er mai 1878, mort à Paris le 7 avril 1881. (Voyez : tome 1er.) — S. 1873. *Projet de reconstruction de l'hôtel de ville de Paris,* huit châssis.(Ce projet a obtenu le troisième prix au concours.) — S. 1874. *Fontaine du Château-d'Eau,* quatre cadres (réexp. en 1878) ; — *Fontaine du Théâtre-Français,* trois cadres (réexp. en 1878) ; — *Fontaine de l'avenue du Luxembourg,* deux cadres (réexp. en 1878, préfecture de la Seine). — Exposition Universelle de 1878 : *Mairie du XIXe arrondissement de Paris,* rue de Crimée, en collaboration avec M. Bourdain (J.) ; — *Théâtre du Châtelet* ; — *Théâtre lyrique.* M. Davioud est l'auteur, avec M. Bourdais, du palais du Trocadéro, où eut lieu l'exposition universelle de 1878.

* DAVOUST (Emile-Hilaire), peintre, né à Orléans (Loiret), élève de MM. Wachsmuth, Chouppe et Lalanne. — S. 1877. *La Trinité,* fusain ; — *Métairie de Kérisper,* fusain. — S. 1878. *A Piriac,* fusain ; — *Une rue d'Orléans,* gravure ; — *Vue prise à Boulogne-sur-Seine,* gravure. — S. 1879.*A Penmarch,* fusain. — S. 1880. *Une rue du vieil Orléans,* fusain ; — Six gravures: *Prix de l'arquebuse* (musée historique d'Orléans) ; — *L'entrée du port du Havre ;* — *Portrait ;* — *Diplôme des lauréats des écoles municipales de dessin d'Orléans ;* — *Rives de la Loire en janvier 1880 ;* — *Sous bois après le verglas en Sologne,* eaux-fortes. — S. 1881. *Hôtel de la Rocheterie à Orléans,* gravure.

* DAVOUST (Léon-Louis), peintre, né à Paris, élève de M. André et de l'Ecole des Beaux-Arts. — S. 1877, *Avignon, vu de l'île de la Barthelasse,* aquarelle. — S. 1879. *La porte méridionale du baptistère de Pise,*huit dessins, aquarelle. — S. 1880. *Château de Chinon,* aquarelle.

* DAVRAY (Henri-Charles), peintre, né à Rennes (Ille-et-Vilaine), élève de M. C. de Cock. — S. 1879. *En Normandie.* — S. 1880. *Etude de saules, environs de Blois.* — S. 1881. *Côte de Grâce, étude d'après nature,* aquarelle. — S. 1882. *Bord du Beuvron ;* — *En forêt,* aquarelle.

* DAVRIL (Eugène), sculpteur, né à Douai (Nord) élève de M. Lequien fils. — S. 1876. *Portrait,* buste plâtre teinté. — S. 1877. *Portrait,* buste plâtre; — *Garçon,* buste plâtre. — S. 1878. *Un charmeur,* statue plâtre.

* DAWANT (Albert-Pierre), peintre, né à Paris, élève de M. J. P. Laurens; méd. 3e cl. 1880. — S. 1879. *Saint Thomas Becket.*—S. 1880. *Henri IV d'Allemagne fait amende honorable devant le pape Grégoire VII en présence de la princesse Mathilde* (Canossa 1077) ; — *Mérowig au tombeau de saint Martin.* — S. 1881. — *Derniers moments de Charles II d'Espagne.* — S. 1882. *L'enterrement d'un invalide.*

* DAWIS (Mlle Germaine), peintre, née à Paris, élève de MM. Yvon et Rivey.—S. 1877. *Portrait de Mme E. Caillard.* — S. 1878. *Portrait d'une jeune fille.* — S. 1879. *Portrait.* — S. 1880. *Avant la séance ;* — *Gentilhomme protestant.* — S. 1881. *Dame flamande.* — S. *Une muse.*

* D'EAUBONNE (Lucien-Louis), peintre, né à Boulogne (Seine), élève de Corot. — S. 1868. *Une sablière à Sèvres.* — S. 1869. *Chemin des Grés à Sèvres.* — S. 1870. *Le phare de Honfleur, marée basse* ; — *Le Poudreux à Honfleur, marée basse le soir.* — S. 1877. *Etang de Ville-d'Avray ;* — *Cressonnière de Veules,* faïence.— *La rue des Grés à Sèvres,* faïence — S. 1878, *Dans les cascades de Cernay,* faïence ; — *La rue de la Garenne à Sèvres,* faïence. — S. 1879. *Honfleur,* effet de matin levée ; — *Marée basse à Villerville,* faïence. — S. 1881. *L'étang des Glacières à Chârille,* faïence.

DEBAT-PONSAN (Edouard-Bernard), peintre. Il a exposé sous le nom de Ponsan-Debat jusqu'en 1879 et exposa sous le nom de Debat-Ponsan depuis 1880. Il a été récompensé sous le nom de Debat-Ponsan. (Voyez : tome 1er.) — S. 1880. *Une porte du Louvre le jour de la Saint-Barthélemy ;* — *Portrait de M. C...* — S. 1881. *Portrait de Mme C... ;* — *Portrait de M. E. C...* — S. 1882. *Portrait de M. Paul de Cassagnac ;* — *Portrait de M. Debrousse.*

* DEBILLEMONT (Mlle Gabrielle), peintre, née à Dijon (Côte-d'Or), élève de MM. A Topart et Pommayrac. — S. 1877. *Portrait de Mlle J. Bresolles,* miniature ; — *Portraits,* miniatures. — S. 1878. *Portrait de Mlle Jeanne Debillemont,* émail ; — *Portrait,* émail. — S. 1879. *Portrait,* miniature. — S. 1880. *Portraits de mon père et de ma mère,* miniatures .

* DEBLOIS (Charles-Alphonse), graveur, né à Paris, méd. 2e cl. 1873. — S. 1868. *L'éducation du Christ,* d'après Bida (pour les *Evangiles).* — S. 1869. *Les petits amis,* d'après M. L. Perrault, eau-forte ; — *Deux portraits,* eaux-fortes. — S. 1870. *La chasse,* d'après M. E. Rudaux ; — *L'A B C,* d'après le même. — S. 1872. *Eau-forte,* d'après M. Bida (pour les *Evangiles)* : — *La pêche,* d'après M. E. Rudaux. — S. 1873. *Les*

cerises, d'après M. de Jonghe (réexp. en 1878).
— S. 1874. *Marguerite*, d'après M. J. Bertrand, gravure (réexp. en 1878) ; — *Ophélie*, d'après le même, gravure (réexp. en 1878) ; — *Les fiancés*, d'après M. A Jourdan. — S. 1876. *Un déjeuner à la campagne*, d'après M. Compte-Cadix, gravure au burin ; — *L'ouvrière*, d'après le même, gravure au burin. — S. 1877. *Jours heureux*, d'après M. Chaplin (réexp. en 1878). — S. 1879. *Le concert*, d'après M. Terburg (pour la Société française des graveurs). — S. 1882. *L'adoration*, d'après M. Ch. L. Muller, gravure.

* DEBLOIS (Charles-Théodore), graveur, né à Fleurines, élève de MM. Henriquel et Cabanel. — S. 1877. *Mort de Francesca de Rimini et de Paolo Malatesta*, d'après M. Cabanel, dessin ; — *Mort de Manon Lescaut*, d'après M. J. Bertrand. — S. 1878. *Virginie*, d'après M. J. Bertrand, gravure. — S. 1880. *Le baiser*, d'après M. Carolus Duran, eau-forte ; — *An ancient custom* (un ancien usage), d'après M. Edwin Long, eau-forte. — S. 1882. *Portrait d'Ange Doni*, d'après Raphaël (galerie Pitti).

DEBOIS (Nicolas-Michel), peintre. (Voyez : tome Ier.) — S. 1870. *Portrait*. — S. 1877. *Portrait d'enfant*, dessin. — S. 1880. *Portrait*, dessin.

* DEBON (Antony), sculpteur, né à Paris, élève de MM. Bra et Jacquant. — S. 1878. *Le Bien et le Mal*, bas-relief bois. — S. 1879. *La Science et l'Art*, bas-relief bois. — S. 1882. *Le Printemps*, bas-relief plâtre.

* DEBON (Edmond), peintre, né à Condé-sur-Noireau (Calvados), élève de M. Carolus Duran. — S. 1877. *Portrait de M. A. Debon*. — S. 1878. *Une dame en noir*. — S. 1879. *Une causerie d'artistes*. — S. 1880. *Portrait*. — S. 1882. *Portrait ; — L'orage s'éloigne sur Granville*, aquarelle ; — *Beau temps sur la falaise*, aquarelle.

DEBON (Hippolyte), peintre, mort en 1870. (Voyez : tome Ier.) — S. 1869. *Fête donnée à Henri III à son passage à Venise* ; — *Le licencié Sédillo*. — S. 1870. *Lutetia* ; — *Philippe IV et Valesquez*.

* DEBON (Mlle Maria), peintre, née à Condé-sur-Noireau (Calvados), élève de Mme Thoret et de M. Dessart. — S. 1879. *L'enlèvement de Psyché*, d'après Prud'hon, faïence ; — *Psyché*, d'après M. de Curzon, faïence. — S. 1880. *Portrait*, porcelaine. — S. 1881. *Mignon*, d'après M. J. Lefebvre, faïence. — S. 1882. *Vierge au perroquet*, d'après Rubens, faïence.

* DEBRAS (Louis), peintre. (Voyez : tome Ier.) — S. 1869. *Tête de mouton*, nature morte ; — *Paysage*, dessin ; — *Paysage*, dessin. — S. 1870. *Nature morte*. — S. 1872. *Episode de chasse* (à M. de Cotès). — S. 1873. *San-Juan-de-la-Rapita* (Espagne). — S. 1874. *Portrait*. — S. 1876. *Une rue à Montmartre*, dessin. — S. 1877. *Portrait* ; — *Une rue à Montmartre*, pastel ; — *Intérieur de cour*, pastel. — S. 1878. *Portrait* ; — *Pommes et raisins*. — S. 1879. *Portrait*. — S. 1880. *Portrait* ; — *Salade d'oranges*. — S. 1881. *Portrait* ; — *Un amateur* ; — *Portrait*, dessin. — S. 1882. *Portrait de Mlle Lucy Leys*.

DEBRIE (Gustave), sculpteur. (Voyez : tome Ier.) — S. 1874. *Le chien de Montargis*, groupe plâtre ; — *Portrait*, buste plâtre. — S. 1875. *Le chien de Montargis*, groupe bronze (Ministère des Beaux-Arts) ; — *Athlète se préparant au combat*, statue plâtre ; — *Portrait de M. A. Montrosier*, buste terre cuite. — S. 1876. *Portrait de M. Jean Dolent*, médaillon plâtre. — S. 1877. *Portrait*, buste terre cuite et marbre. — S. 1881. *Portrait*, buste terre cuite et marbre. — S. 1882. *Halévy*, buste marbre (pour le théâtre de l'Opéra-Comique).

* DE BROSSE (Jean), architecte de Marguerite de France, femme de Henri IV, frère de Salomon De Brosse. Il éleva pour cette princesse l'hôtel qui était situé dans la rue des Petits-Augustins, aujourd'hui rue Bonaparte. Dans les registres de la maison de la reine Marguerite, on trouve la mention suivante : « A Jehan de Brosses, « architecte et secrétaire d'icelle dame, la somme « de trente-trois escus un tiers, pour gages « durant l'année 1578 ». Le nom de J. De Brosse se trouve également dans les comptes de l'année 1579. (A. Jal : *Dictionnaire critique*.)

* DE BROSSE (Paul), architecte. On le trouve sur un état des *gages des officiers du roi Louis XII* pour 1624, aux appointements de 800 livres par an. Il était, en 1636, architecte de la cathédrale de Troyes et avait Lemercier pour collaborateur. Ils firent ensemble les deux lanternons qui couronnent la tour du nord. (*Archives de l'art français*.)

* DEBURLE (Pierre), architecte. Il commença en 1323 la construction de la cathédrale d'Aix ; mais par suite de circonstances malheureuses, les travaux furent interrompus et repris seulement en 1411, pour être achevés en 1427. (L'abbé Bourassé.)

DEBUT (Didier), sculpteur. (Voyez : tome Ier.) — S. 1870. *Sommeil de l'Amour*, statuette marbre ; — *Pêcheur*, statuette plâtre. — S. 1872. *Portrait d'enfant*, buste terre cuite. — *Un quadrige*, bas-relief plâtre. — S. 1875. *Bouvier*, statue plâtre. — S. 1876. *François II, roi de France*, buste plâtre. — S. 1878. *Projet de lampadaire*, statuette terre cuite. — Exposition Universelle de 1878 : *Rollin*, statue bronze (pour le collège Rollin). — S. 1879. *François II, roi de France*, buste bronze ; — *Marie Stuart, reine de France*, statue bronze. — S. 1880. *Portrait de M. Dubeif*, buste marbre. — S. 1881. *Portrait de M. Dujarrier*, médaillon plâtre ; — *L'invention du mors*, médaillon plâtre. — S. 1882. *L'éducation d'Azor*, groupe plâtre.

DECAEN (Alfred-Charles-Ferdinand), peintre. (Voyez : tome Ier.) — S. 1869. *Portrait, Punch et Miss*, panneau décoratif ; — *Portrait du vicomte F. de M...*, *Love and Volp*, panneau décoratif. — S 1870. *Revue de cavalerie passée à Bagatelle par l'Empereur*, mai 1869. — S. 1873. *Translation de la sainte croix de Bourbon-l'Archambault par Mgr de Dreux-Brézé*, dans un reliquaire ; — *Bob, cheval de guerre du capitaine Wallace, souvenir du siège*. — S. 1874. *Souvenir de chasse en Suffolk, chez sir Richard Wallace*. — S. 1875. *Campagne du Maroc, 1870* ; — *Siège de Paris*. — S. 1876. *Le lunch, souvenir de chasse en Suffolk*. — S. 1877. *Une matinée de printemps au bois de Boulogne*. — S. 1878. *Rendez-vous de chasse au carrefour d'Antoigny, forêt de la Ferté*. — S. 1879. *Une écurie de la compagnie des omnibus* ; — *La sieste*. — S. 1880. *Battue de per-*

dreaux dans le comté de Suffolk. — S. 1881. La promenade du matin au bois. — S. 1882. Cuirassiers en cantonnement.

* Decan (Eugène), peintre, et sculpteur. (Voyez : tome 1er.) — S. 1868. Vue du coteau de Villers-sur-Mer ; — Le chemin de Saint-Wast à Villers-sur-Mer. — S. 1869. Vue du fort de la Hougue, marée basse ; — Herbage au bord de la mer, à Villers-sur-Mer. — S. 1870. La cressonnière à Veules ; — Le mont Saint-Michel ; — La parade, groupe terre cuite. — S. 1872. Le moulin de Villiers-sur-Morin ; — Portrait, buste terre cuite. — S. 1873. Les Vaches-Noires à Villers-sur-Mer ; — Plage normande. — S. 1874. Bords du Morin (à M. Bocher) ; — Le retour du marché ; — A la côte. — S. 1875. Corot ; — Le retour des pêcheurs. — S. 1876. Plage de Deauville. — S. 1877. Noce de village en Normandie. — S. 1878. Vue prise à Brunoy (à M. Nadal) ; — Une plage du Calvados à marée basse. — S. 1879. Le moulin d'Angibault. — S. 1880. Le jour du marché à Saint-Maclou ; — Les bords du Tibre à Rome. — S. 1881. Le forum de Pompéi ; — Le retour des pêcheurs. — S. 1882. Herbage au bord de la mer.

De Caus (Salomon), architecte, né en Normandie, probablement à Dieppe ou aux environs, mort vers 1636. Il fut architecte et ingénieur du prince de Galles, Henri, fils de Jacques Ier. En 1611, il fit pour lui des dessins qu'il publia dans son livre intitulé : Raisons des forces mouvantes. La fille du prince de Galles ayant en 1613 épousé l'électeur palatin Frédéric V, il la suivit en Bavière et se fixa à sa cour. L'électeur le chargea de la construction de bâtiments nouveaux au palais d'Heidelberg, et de dessiner et planter un jardin orné de « toutes les raretés que l'on y pourroit faire ». Salomon de Caus avait presque achevé son œuvre en 1619, mais la guerre de Trente ans, à laquelle Frédéric prit une part active, l'empêcha d'y mettre la dernière main. En 1620, il publia à Francfort les dessins de ce jardin, « tant ce qui estoit achevé, que ce qui restoit à faire ». Cet ouvrage est intitulé : Hortus Palatinus, et se compose de trente planches gravées par de Bry. Vers la fin de 1619, il revint en France, après avoir passé sept ans à la cour de Heidelberg et à la suite de son retour, il obtint le titre d'architecte et ingénieur du roi. Il négocia longtemps avec l'échevinage de Rouen, au sujet du pont à jeter sur la Seine pour remplacer celui de Mathilde. Il voulait le construire en pierre, et les échevins le préféraient en bois ; ne pouvant se mettre d'accord, l'administration municipale fit construire, sans la participation de Salomon de Caus, un pont de bateaux. On lui doit les ouvrages suivants : Des forces mouvantes, avec diverses machines tant utiles que plaisantes, auxquelles sont adjoints plusieurs desseings de grottes et fontaines, à Francfort, en la boutique de Jean Norton, 1615, in-fol. ; — La Perspective, avec raison des ombres et miroirs, Londres, Barker, 1612, in fol. avec 63 planches dans le texte ; — Institution harmonique, en deux parties, en la première sont monstrées les intervalles harmoniques, et en la deuxième les compositions d'icelles, Francfort, 1615, in-fol. de 47 planches. Cet ouvrage est dédié, sous la date du 15 septembre 1614, « à la très illustre et vertueuse Dame Anne, royne de la Grande-Bretagne » ; — La Pratique et Démonstration des horloges solaires, avec un discours sur les propositions, tiré de la XXXVe proposition du premier livre d'Euclide, et autres propositions à l'usage de la sphère plate. Paris, Hyerosme Drouart, 1624, in-fol. de 88 planches. Ouvrage dédié au cardinal de Richelieu.

* De Caus (Isaac), neveu de Salomon de Caus, architecte et ingénieur. Il a publié en Angleterre les deux ouvrages suivants : Nouvelles inventions de lever l'eau plus haut que la source avec quelques machines mouvantes par le moyen de l'eau, et un discours de la conduite d'icelles. Londres, 1644, in-fol. de 32 p. avec 26 pl gravées à l'eau-forte. — Wilton garden. Are to be sold by Th. Rowlet, at his shop near Temple-Bar. In-fol. recueil de 26 planches, gravées par Isaac De Caus, représentant les jardins du château de Wilton, appartenant au Combrocke. (Frère, Bibliothèque normande.)

*. Déchand (Pierre-Paul), architecte, né à Paris, élève de M. Guénepin. — S. 1878. Sépulture de la famille H. Oppenheim, au cimetière de Meudon, quatre châssis. — S. 1879. Monument funéraire du seizième siècle, dans l'église de Maignelay.

* Décle (Adam), architecte. En 1549, il dirigea les travaux de la réparation de l'enceinte fortifiée de la ville d'Amiens, et fit deux grands écussons, l'un aux armes du roi, l'autre aux armes de la ville pour être placés aux deux courtines d'un éperon de la même enceinte. (Dusevel, Recherches historiques.)

* Declercq (Albert), sculpteur, né à Boulogne-sur-Mer (Pas-de-Calais). — S. 1874. Portrait, médaillon plâtre. — S. 1875. Portrait, buste plâtre. — S. 1876. Portrait de feu M. Poiqué, médaillon plâtre. — S. 1878. Portrait d'enfant, buste bronze argenté — S. 1879. Portrait, buste plâtre. — S. 1881. Portrait, médaillon cire polychrome.

* Deconchy (Jean-Ferdinand), architecte, né à Paris, élève de M. V. Baltard. — S. 1874. École construite pour la ville de Paris, dans le XVIIIe arrondissement, quatre cadres ; — Exposition Universelle de 1878 : Écoles, rue projetée entre la rue Ordener et la rue Ramey ; — École, rue de Torcy ; — Asile, rue du Sommerard et rue Jean-de-Beauvais ; — École supérieure, place du Trône.

De Coninck (Pierre-Louis-Joseph), peintre ; méd. 3e cl. 1873. Cet artiste a exposé sous le nom de De Coninck et sous celui de Coninck (de). — (Voyez : tome Ier.) — S. 1869. Les moccoli, fin du carnaval à Rome (réexp. en 1878) ; — Portrait — S. 1870. Portrait ; — Le petit charmeur (à la Société des Amis des Arts de Douai). — S. 18.2. Geneviève de Brabant (réexp. en 1878, musée de Douai). — S. 1873. Confidence ; — La bague. — S. 1874. Les confetti, scène de carnaval à Rome ; — Il farniente ; — Petits chats. — S. 1875. Pastorella ; — Ave Maria ; L'amie des petits oiseaux. — S. 1876. Portrait d'un trappiste ; — La petite charmeuse. — S. 1877. Une petite fille studieuse. — S. 1878. Portraits d'enfants ; — Cornélie. — S. 1879. Portrait ; — Mater dolorosa. — S. 1880. Le houblon dans le Nord de la France ; — Portrait de M. Chapu, statuaire. — S. 1882. Lièvre pris au lacet ; — Portrait de la petite Henriette. —

S. 1882. *Une pièce égarée*; — *La pêche à l'anguille*. — Cet artiste a peint pour le Conseil d'Etat le *Portrait de Cambacérès*.

* DECORCHEMONT (Louis-Emile), sculpteur, né à Saint-Pierre-d'Autils (Eure), élève de MM. Millet et A. Dumont; méd. 3ᵉ cl. 1878. — S. 1877. *Jeune martyre*, statue plâtre. — S. 1878. *Oreste poursuivi par les Furies*, statue plâtre. — S. 1881. *L'Eure et ses deux affluents, l'Iton et le Rouloir*, groupe allégorique en pierre (destiné à la fontaine monumentale d'Evreux). — S. 1882. *Dupont (de l'Eure)*, statue plâtre (pour le musée d'Evreux) ; — *Une offrande à Iule*, groupe plâtre ; — *Portrait de M. Henry Gautier* ; — *Portrait de M. Laumonier*, camées ; — *Portrait de M. Picard*.

* DE COTTE (Frémin), architecte de Louis XIII. Il servit comme ingénieur au siège de la Rochelle. (Durgenville.)

* DE COTTE (Frémin), fils du précédent. Architecte, auteur d'un ouvrage intitulé : « *Explication brève et facile des cinq ordres d'architecture démontrée par Frémin De Cotte, architecte du roi* », à Paris, chez l'auteur, rue du Vert-Bois, 1644. Cet ouvrage est dédié à « Monseigneur Antoine de Mesme », dont l'auteur était l'architecte. (Brunet, *Manuel du libraire*.)

* DE COTTE (Louis), fils du précédent et frère de Robert De Cotte. Il fut admis à l'Académie royale d'Architecture le 15 avril 1725, et mourut en 1742.

* DECRÉNICE (Cyr), architecte, né à Lyon vers 1731, fut guillotiné pendant la Terreur, le 21 janvier 1794. C'est sur ses dessins qu'est construit à Lyon le bâtiment de la Manicanterie, commencé le 28 octobre 1768.

DEDREUX-DORCY (Pierre-Joseph), peintre, mort en 1874. (Voyez ; tome Iᵉʳ.) — S. 1869. *La nymphe martyre* ; — *Le ruisseau dans la forêt*. — S. 1870. *Douze dessins et aquarelles*.

* DEDRICQ (Ansel), architecte. En 1510, la restauration du portail de l'église Notre-Dame de Saint-Omer fut confiée à Van der Poële, architecte brugeois, mais en 1514, le 6 octobre, Ansel Dudricq, maître maçon de Saint-Omer, Antoine Leroy, maître maçon de Saint-Bertin, et maître Jean Gosset furent chargés de « visiter l'ouvrage » de Van der Poële. Ce dernier avait projeté de « ravaler le fenestre de sure le portal ». Ce projet fut modifié sur l'avis de Dedricq, « et fu par ledit maistre Ansel Dedricq dit pour le bien et fortification de l'ouvraige que la dite fenestre demeuroit comme elle estoit. » En 1515, il fut appelé au mois de décembre pour visiter « le gros pilier du costé zut » et faire son rapport au chapitre. (Deschamps de P., *Saint-Omer*.)

DEFAUX (Alexandre), peintre ; méd. 3ᵉ cl. 1874; 2ᵉ cl. 1879; ✻ 1881. — (Voyez : tome Iᵉʳ.) — S. 1869. *Le soir* : — *Le printemps*. — S. 1870. *Les premiers beaux jours* ; — *Bords de la rivière d'Yerres*. — S. 1872. *Une belle journée de février au Bas-Meudon* : — *Environs de Granville*. — S. 1873. *Bords de la Loire après les grandes eaux* ; — *Bornage de la forêt de Fontainebleau à Montigny-sur-Loing*. — S. 1874. *Le Chaos à Villers-sur-Mer* ; — *Les bouleaux, forêt de Fontainebleau*. — S. 1875. *Le printemps*, réexp. en 1878, appartient à M. Turquet; — *La ferme du Vieux-Chêne à Chérence* ; — *Environs de Granville*. — S. 1876. *Le plateau de Belle-Croix* ; — *Bords du Loing un jour de neige*. — S. 1877. *De Honfleur à Pennedepie*, réexp. en 1878, (à M. E. Turquet). — S. 1878. *Une matinée de printemps à Cernay* ; — *A Cernay rue prise derrière le moulin Godart*. — S. 1879. *Forêt de Fontainebleau*. — S. 1880. *Un matin à Château-Landon* ; — *Le port du Pont-Aven* (acheté par l'État). — S. 1881. *Les bords du Loing à Montigny-sur-Loing* ; — *L'île de la Grande Jatte à Neuilly*. — S. 1882. *Un chemin à Montigny-sur-Loing* ; — *Vue prise sur la butte Montmartre*.

* DEFER (Mlle Marguerite), peintre, née à Paris, élève de MM. Levasseur et Topart. — S. 1878. *Portrait*, porcelaine. — S. 1879. *Sainte Cécile*, porcelaine ; — *Portrait*, porcelaine. — S. 1880. *Portrait*, émail. — S. 1881. *Portrait*, miniature sur ivoire. — S. 1882. *Le triomphe de Bacchus*, faïence.

* DEFÉTIN (Jean), architecte parisien. Il a construit en 1506 le chœur de l'église Saint-Aspais de Melun.

* DEFEUILLE (Louis-Benjamin-Hubert), peintre, né à Paris, élève de M. Collignon. — S. 1874. *Portrait*, miniature. — S. 1880. *Trois portraits*, miniature. — S. 1881. *Portrait*, miniature.

* DE FOIX (Louis), architecte, né à Paris vers le milieu du seizième siècle, alla s'établir en Espagne et construisit pour Philippe II le palais et le monastère de l'Escurial. A son retour en France, vers 1579, il fut chargé de fermer l'ancien canal de l'Adour, près de Bayonne, et d'en creuser un nouveau pour le port de cette ville. On lui doit encore le phare de Bordeaux, appelé la tour de Cordouan, commencé en 1585 et qui ne fut achevé qu'en 1610. (De Thou, *Histoire universelle*. — Duplex, *Histoire de France*.)

* DEFORCADE (Jean-Baptiste-Etienne), peintre, né à Layrac (Lot-et-Garonne), élève de M. Jacquesson de la Chevreuse. — S. 1868. *La Condoltière*, d'après Antonello de Messine, dessin. — S. 1868. *Portrait d'homme*, d'après Albechi Durer, dessin. — S. 1870. *Gorges d'Apremont*. — S. 1872. *Vue prise aux environs de Layrac*. — S. 1874. *Portrait*. — S. 1876. *Portrait*. — S. 1877. *Toréador*. — S. 1880 *Bacchante*.

* DE FORGE (Jean), architecte. Après le double siège de Nancy, en 1476, on exécuta sous la direction de cet artiste des travaux d'agrandissements au palais ducal de Nancy. Il fit successivement la chambre des Armures du duc, la chambre des Comptes et du Trésor, et « une neuve chambrette » pour la reine. De Forge était maître des œuvres de la ville de Nancy et plus tard du duché de Lorraine. (Lepage. *Trésor des chartres de Lorraine*. — *Palais-Ducal*.)

DEFRANCE (Jean-Pierre), architecte rouennais du dix-huitième siècle, a exécuté de nombreux travaux à Rouen : *la maison abbatiale de Saint-Ouen*, élevée en collaboration avec Le Brument, son compatriote : en 1740, *une salle d'assemblée et des archives*, construite au-dessus du porche de l'église de Saint-Cande ; *la fontaine de la Grosse-Horloge* (1733) ; *les gloires de l'église Saint-Vincent et celles de Saint-Maclou* ; des opérations plus ou moins importantes dans les églises de Saint-Godard, de Saint-Vivien et de Sainte-Croix. Le sieur Albou, prince d'Yvetot,

chargea Defrance d'élever l'église paroissiale de cette ville (1762) ; elle fut livrée au culte en 1771. Il fit, cette même année, les gloires de l'abbaye de Fécamp. (L'abbé Cochet, Eglise d'Yvetot. — De la Querière, Saint-Caude-le Jeune.)

* DEFRENNE (Emile), peintre, élève de Souchon; né à Lille (Nord) en 1817. — S. 1847. Portrait. — S. 1848. Dernière heure d'un trappiste : — Mort de la Madeleine. — S. 1851. Le retour de l'insurgé. — S. 1857. Incendie des drapeaux dans la cour d'honneur de l'hôtel des Invalides, 30 mars 1814. (Maison de l'Empereur.) — S. 1868. Inauguration des eaux de la Lys à Tourcoing, le 23 août 1863 (pour la ville de Tourcoing).

* DEGALLAIX (Louis), peintre, né à Orchies (Nord), élève de MM. Gilliot, Gélibert et Vuillefroy. — S. 1870. Le chemin du moulin.—S. 1877. Le Rocher-Canon, dit le Rocher-Brûlé ; — Sous bois dans les Longues-Vallées. — S. 1878. Funérailles d'un confrère mort au terrier. — La mare Gickha. — S. 1872. Au printemps, plateau de Belle-Croix ; — En forêt par la neige, aquarelle. —S 1880. Route de la Harde ; — Avant l'orage, aux platières de la Belle-Croix ; — La moisson, aquarelle ; — La neige, aquarelle. —S. 1881. Le matin dans la montagne ; — La neige. —S. 1882. Les sables d'Arbonne ; — Sous bois.

* DEGAND (Emile), architecte, né à Lille, élève de M. Thierry-Ladrange. — S. 1869. Abbaye de Longpont (Seine-et-Oise) état actuel trois châssis.

DE GAS (Edgard-Hilaire-Germain), peintre. (Voyez : tome 1er.) — S. 1869. Portrait. — S. 1870. Portrait ; — Portrait, pastel.

DEGEORGE (Jean-Marie-Charles), sculpteur ; méd. 2e cl. 1872 ; 1re cl. 1875 ; 2e cl. 1878 (E. U.) en 1880. (Voyez : tome 1er.) — S. 1870. Bernardino Cenci, buste marbre, réexp. en 1878. (Musée du Luxembourg.) — S. 1872. Jeune Florentine, buste marbre ; — Jeune Vénitien quinzième siècle, buste bronze. — S. 1874. Stanislas Julien, buste marbre (pour l'Institut). — S. 1875. La jeunesse d'Aristote, statue marbre (provient du jardin des Tuileries, réexp. en 1878). — S. 1876. Portrait, buste marbre ; — Henri Régnault, buste bronze ; — Médaille pour la Chambre de commerce de Bordeaux, modèle plâtre, épreuve face et revers. — S. 1877. La France éclairant et instruisant ses enfants, médaille bronze argenté, avers ; — Portrait, buste bronze. Exposition universelle de 1878 : Portrait, buste plâtre ; — Médaille commémorative de la construction de l'église Saint-Pierre de Montrouge ; — Médaille de la Chambre de commerce de Bordeaux ;—La France éclairant et instruisant ses enfants, médaille. — S 1879. Tête d'étude, marbre ; —La chapelle Sixtine, aquarelle. — S. 1880. Portrait, buste terre cuite ; — Médaille commandée par la Société des Amis des Arts de Lyon ; — S. 1881. Portrait de Henri Régnault, médaillon bronze.

* DEGEORGE (Hector-Antoine), architecte, né à Paris, élève de M. Lefuel. — S. 1868. Projet d'un pont monumental en face des nouveaux guichets du Carrousel, esquisse. — S. 1877. Projet d'un collège à la campagne, six châssis.

* DEGLANE (Henri), architecte, né à Choisy-le-Roi (Seine), élève de M. André. — S. 1880.

Projet pour un hôtel de ville à Neuilly, onze châssis : (en collaboration avec M. Dutocq (Victor). — S. 1881. Monument à la gloire de Jean Goujon, un châssis (appartient à l'Ecole des beaux-arts).

* DÉGLISE (Edmond), peintre, né à Paris, élève de M. Yvon. — S. 1868. L'île du Moulin à Champigny ; — Le coteau de Chennevières, matinée d'octobre. — S. 1869. Le bois des Grés à Sèvres, fusain ; — Sente du Garde à Sèvres, fusain. — S. 1870. L'Essonne au pont du Couvent ; — La rue des Fontaines à Sèvres ; — L'heure du boire des vaches d'Essonne, fusain ; — Un bras de l'Essonne à Malesherbes, fusain. — S. 1872. Chennevières, fusain ; — Chennevières, fusain. — S. 1873. L'étang du Moulin-Frou, Sologne, fusain. — S. 1874. Le Loiret à Rouille, fusain. — S. 1877. Le ruisseau de Sars, fusain. — S. 1878. L'étang d'Eppe-Sauvage, fusain ; — « Nos soirées en Sologne », fusain. — S. 1879. L'île des Lanternes, étang de Tricaux à Meudon, fusain ; — Peupliers d'Italie, étang de Chalais, fusain. — S. 1882. Fontaine d'Amour, d'après Fragonard, dessin.

* DEGOUY (Georges), peintre, né à Paris, élève de MM. L. Loir et Truphème. — S. 1880. Une rue de Paris. — S. 1881. Une rue aux environs de Paris. — S. 1882. Avant la pluie.

* DEGRAVE (Jules-Alexandre-Patrouillard), peintre, né à Saint-Quentin (Aisne), élève de MM. Gérôme et Vily. — S. 1875. Aussitôt l'office ; — Les jeunes pâtissiers interrompus. — S. 1876. Salle d'asile de la Charité. — S. 1877. La rentrée ; — Le banc des nouveaux venus. — S. 1878. Une cour d'asile le matin ; — La mise au rang. — S. 1879. Les premières à l'asile — S. 1881. Au pain sec. — S. 1882. La rentrée.

* DEGRÉ (Pierre-Albert), architecte, né à Dijon (Côte-d'Or), élève de M. Laisné. — S. 1872. Ruines de cloître de l'abbaye de Daoulas (Finistère), sept châssis.

* DEHAISNE (Léopold-Barthélemy), peintre, né à Paris, élève de MM. Gérôme, Courbet et Couture. — S. 1876. Portrait. — S. 1880. Fin de déjeuner (à M. E. Bricard). — S. 1882. La souricière, fusain.

DEHARME (Mlle Elisa-Appollina), peintre. — (Voyez: tome Ier.) — S. 1869. Deux portraits, miniatures. — S. 1870. Portrait de M. l'abbé Leblanc, miniature ; — Portrait, miniature.

* DEHAUSSÉ (Charles-Edouard), architecte, né à la Chapelle-Saint-Denis, élève de M. Garnand. — S. 1876. Avant-projet pour la construction d'une église à Forges-sur-Marne, deux châssis. — S. 1878. Abattoir de Louppes, deux châssis. — S. 1879. Restauration du château de Nemours pour l'installation de l'hôtel de ville, quatre châssis.

DEHAUSSY (Mme) née Adèle Douillet, peintre. — (Voyez : tome Ier.) — S. 1868. Jeune Italienne, dessin. — S. 1869. Portrait ; — Tête d'homme dessin ; — Tête de femme, dessin. — S. 1870. Bravo ; — Tête de Christ ; — Annucia, dessin ; —Serafina, dessin. — S. 1872. Portrait, dessin ; — Italienne, dessin. — S. 1874. Jeune fille, dessin. — S. 1876. Portrait ; — L'entamera-t-elle. — S. 1877. Etude ; — Portrait de l'auteur. Exposition Universelle de 1878 : Tête d'homme, dessin. — S. 1879. La Mère de douleurs ; —

Jeune garçon, dessin. — S. 1880. *Imperator*; — *Le Christ consacrant*. — S. 1881. *Tête de jeune homme*, dessin. — S. 1882. *Tête de jeune fille*, fusain.

* DEHAUSSY (Mlle Hélène), peintre, née à Paris, élève de M. Jules Dehaussy — S. 1878. *Tête de femme*, dessin. — S. 1879. *Tête de femme*, étude, dessin. — *Tête d'homme*, étude, dessin. — S. 1880. *Jeune garçon*, dessin ; — *Coquetterie*, dessin.

DEHAUSSY (Jules-Jean-Baptiste), peintre. (Voyez : tome I^{er}.) — S. 1869. *Tête de femme* : — *Jeune Zampognaro*. — S. 1870. *La couseuse* : — *La fileuse*. — S. 1872. *La prière* — *Femme de Taden, environs de Dinan*. — S. 1873. *Une proposition*. — S. 1874. *Brigands italiens en embuscade* : — *La marchande de fruits* ; — *Le nid* ; — *Portrait* aquarelle. — S. 1875. *Le prophète Isaïe* ; — *Portrait* ; — *Portrait de l'auteur*. — S. 1877. *Un chanteur* ; — *En méditation*. — S. 1878. *Portrait* ; — *Etude*. — S. 1879. *Sanctus Tarcisius* ; — *Une bonne capture*. — S. 1880. *Portrait d'enfant*. — S. 1881. *Portrait de M. Henri Lefortier*.

DEHODENCQ (Édouard-Alfred-Alexis), peintre ; mort à Paris en 1881, ✻ en 1870. (Voyez : tome I^{er}.) — S. 1868. *Arrestation de Charlotte Corday* ; — *Portrait de M. Théodore de Banville*. — S. 1869. *L'adieu du roi Boabdil à Grenade* ; — *La sortie du pacha, Maroc*. — S 1870. *Fête juive à Tanger, Maroc* ; — *Portrait*. — S. 1872. *Portrait d'enfant* ; — *Une matinée d'octobre au Luxembourg*. — S. 1873. *Othello* ; — *Portrait*. — S 1874. *Danse des nègres à Tanger* ; - *Enfants arabes jouant avec une tortue* ; — *Une mariée juive à Tanger*. — S. 1875. *Portrait de M. L. Danela* ; — *Le liseur* ; — *Portraits intimes*. — S. 1876. *Jésus-Christ ressuscite la fille de Jaïre*. — S. 1877. *Le conteur marocain, souvenir de Tanger* (réexp. en 1878). — S. 1878. *Bacchus*. — S. 1879. *Départ des mobiles en juillet 1870* — S. 1880. *Les fils du pacha* ; — *Arrestation d'un juif à Tanger*. — S. 1881. *Prisonniers marocains* ; — *Le repas du matin à la ferme*.

* DEHODENCQ (Edmond), fils du précédent, peintre, né à Cadix (Espagne) de parents français, élève de son père. — S. 1873. *Oranges et grenades*. — S. 1876. *Italienne*. — S. 1879. *Deux portraits*. — S. 1881. *Départ pour le labour*. — S. 1882. *Charlotte Corday*, d'après M. Alfred Dehodencq, dessin ; — *Exécution d'une juive à Tanger*, dessin d'après le même.

* DELAAGE (Albert-François-Germain), architecte, né à Paris, élève de M. Gauthier. — S. 1872. *Projet d'église paroissiale pour une ville de 10,000 âmes*. — S. 1875. *Monument élevé au Père-Lachaise à la mémoire d'Auguste Nélaton, membre de l'Institut*. — S. 1881. *Plan, façades, coupe et photographie d'une chapelle funéraire exécutée au cimetière de l'Est*. S. 1882. *Hôtel construit Avenue-de-Villiers*, 66 (en collaboration avec M. Charles Delange)

* DELABORDE (Mathurin), architecte, apparaît pour la première fois en 1535, à la Ferté-Bernard, comme architecte de l'église. Dès son arrivée, il trace ses plans « sur un carreau d'une toise, collé en papier des deux côtés ». Son salaire était de 7 sous par jour. C'est à lui que sont dus les plafonds des chapelles. (Charles, *La Ferté-Bernard et ses monuments*. — *Les Vieilles Maisons*.)

DELABRIÈRE (Édouard), sculpteur. (Voyez: tome I^{er}.) — S. 1869. *Héron de la Louisiane*, plâtre ; — *Chiens braques*, plâtre. — S. 1870. *Chien épagneul et bécassine*, plâtre; — *Chien courant et chevreuil*, plâtre. — S. 1873. *Tiercelet sur perdrix*, bronze. S. 1874. *Taureau*, bronze ; — *Vache et son veau*, bronze. — S. 1875. *Chasse au cerf, l'hallali*, bronze ; — *Coq faisan effrayé par une belette*, bronze. — S. 1876 *Le pas-perdu, chasse au renard*, bronze; — *Taureau et vache*, bronze. — S. 1877. *Retour de chasse, époque de Louis XV*, bronze; — *Chien braque et lièvre*, bronze. — S. 1878. *Chien braque sur lapin*, bronze. — S. 1879. *Lionne d'Afrique*, bronze ; — *Cerf de France*, bronze. — S. 1880. *Arabe improvisateur*, plâtre ; — *Arabe dénicheur*, plâtre. — S. 1881. *Piqueur Charles IX*, bronze. — S. 1882. *Picador*, bronze ; — *Dogue à l'attache*, bronze.

* DELACOUR (Denis-Albert), peintre, né à Paris, élève de MM. L. Davis et Flers. — S. 1868. *La lisière d'un bois*. — S. 1869. *Une maison de garde en Bretagne*.

* DELACROIX (Eugène-Henri), peintre, né à Solesmes (Nord), élève de MM. Robert-Fleury et Cabanel ; méd. 3^e cl. 1876. — S. 1875. *Les deux Foscari*. — S. 1875. *Supplice réservé aux dissipateurs*. — S. 1876. *Les anges rebelles* (réexp. en 1878, Ministère des Beaux-Arts). — S. 1877. *Prométhée*. — S. 1878. *Le Christ au tombeau*. — S. 1879. *La petite rieuse*. — S. 1880. *L'angélus*. — S. 1881 *Orphée déchiré par les bacchantes*. — S. 1882. *Portrait*.

* DELACROIX-GARNIER (Mme Pauline), peintre, née à Paris, élève de MM. J. Garnier, H. E. Delacroix. — S. 1879. *Portrait* — S. 1880. *Un éditeur complaisant* ; — « *Le lion devenu vieux* ».

* DELADEUILLE (Achille), peintre, né à Cambrai (Nord), élève de MM. Bergeret, Cornu et Cabanel — S. 1879. *Portraits*. — S. 1880. *Portrait*.

* DELAFONS (Louis-Charles), graveur, né à Blérancourt (Aisne), élève de MM. Simont, Joliet et Pennemaker. — S. 1879. *Jeune fille à la fontaine*, d'après M. H. Burgers, gravure sur bois. — S. 1880. *Paysage*, d'après M. Ch. Jacques, gravure sur bois.

* DELAFORCE (Philippe), premier architecte du duc d'Orléans, frère de Louis XIV.

* DELAFORCE (Philippe) fils, comme son père, il fut l'architecte du duc d'Orléans. Il construisit l'hôtel de ville de Sainte-Menehould et un certain nombre d'habitations de cette ville.

* DELAFOSSE (Michel), architecte. Il reconstruisit, de 1766 à 1769, la nef et le clocher de l'église d'Iqueville (Seine-Inférieure). — Consultez : Beaurepaire, *Archives*.)

* DELAFOSSE (Nicolas), religieux de l'abbaye de Saint-Ouen de Rouen. Vers le milieu du seizième siècle, ayant été chargé de la continuation de l'église de cette abbaye, il prit pour modèle la première travée de la nef qui avait été construite dans la première moitié du quatorzième siècle par l'abbé Mordargent. — (Consultez : *Deville*.)

DE LA FOULHOUZE (Amable-Gabriel), peintre, (Voyez : tome 1^{er}.) Foulhouze (Amable-Gabriel

De la). — S. 1845. *Le parc.* — S. 1847. *Les loisirs du sérail.* — S. 1864. *Le vendredi de la princesse de X...* — S. 1866. *Un coin au soleil ; — Village troglodyte à Périer près Issoire.* — S. 1868. *Les femmes du jour, panneau décoratif ; — Une Parisienne.* — S. 1870. *Jeunes Anglaises jouant sur la plage de Boulogne ; — Sea-Shore.* — S. 1874. *Un beau dimanche à Bellevue. — Home ! sweet home ! loin du pays ; — La traîne et l'escalier.* — S. 1875. *Au frais et à l'ombre ; — La pêche à l'étang.* — S. 1876. *Sur trois marches de marbre rose.* — S. 1879. *Un gabérien de Bougival ; — Sur les dunes de Berck.* — S. 1880. *La solitude.* — S. 1881. *L'amour de la nature.* — S. 1882. *Sur la côte d'Aval à Villerville.*

* DELAHAYE (Mlle Adrienne), peintre, née à Lacroix (Indre-et-Loire), élève de M. Laugée. — S. 1878. *Fleurs d'oranger,* éventail gouache; — *Vigne vierge,* éventail gouache. — S. 1879. *Bourriche de pensées,* gouache. — S. 1880. *Giroflées et aubépine,* gouache ; — *Violettes et mimosas,* aquarelle gouachée.

* DELAHAYE (Ernest-Emile), peintre, né à Mayenne (Mayenne), élève de M. Gérôme. — S. 1872. *Portrait,* miniature. — S. 1876. *Portrait,* miniature. — S. 1877. *Portrait,* miniature. — S. 1878. *Portrait,* miniature. — S. 1880. *Portrait,* miniature.

* DELAHAYE (Ernest-Jean), peintre, né à Paris, élève de M. Gérôme. — S. 1879. *Portrait.* — S. 1880 *Portrait de M. Hermann.* — S. 1881. *Au tiroir ; — Portrait de M. Maurice Lemarchand.* — S. 1882. *Emballage, Normandie ; — Maréchalerie* (appartient à M. Goupil).

* DELAHAYE (François), peintre, né à Paris, élève de M. Decamps. — S. 1876. *Vue de la Seine à Valvins,* fusain. — S. 1878. *Une basse-cour à Fontainebleau,* fusain ; — *La Seine à Samois,* fusain. — S. 1880. *Forêt de Fontainebleau,* fusain. — *Un coin de basse-cour,* fusain.

* DELAHAYS (Mlle Eugénie), peintre, née à Paris, élève de Mme de Cool. — S. 1874. *Trois portraits,* porcelaine. — S. 1875 *La tricoteuse,* d'après M. E. Hebert, porcelaine ; — *Portrait,* porcelaine. — S. 1876. *Le spectre rouge,* d'après M. Lobrichon, porcelaine ; — *Portraits,* porcelaine. — S. 1877. *Portrait,* porcelaine ; — *Le premier pas,* d'après M. Vely, porcelaine. — S. 1878. *Portrait,* porcelaine ; — *Les trois grâces,* d'après Rubens, porcelaine. — S. 1879. *L'amour et l'argent,* d'après M. Vely ; — *Portrait,* porcelaine.

* DELAHAYS (Mlle Marie), peintre, née à Paris, élève de Mme de Cool. — S. 1874. *La naissance de Vénus,* d'après M. Cabanel, éventail aquarelle. — S. 1877. *Le triomphe de Flore,* d'après Gallet, éventail. — S. 1878. *L'embarquement pour l'île de Cythère,* d'après Watteau, éventail. — S. 1879. *Le droit du seigneur,* d'après M. Garnier, éventail.

* DELAIRE (Edmond-Augustin), architecte, né à Paris, élève de M. Coquart. — S. 1877. *Projet de reconstruction du théâtre des Arts à Rouen,* six châssis. (Ce projet a obtenu le 4e prix au concours, en collaboration avec M. Mizard (Edouard-Ernest).

* DELAISSE (Frédéric-Auguste), peintre, né à Saint-Germain-en-Laye (Seine-et-Oise), élève de M. Rey. — S. 1879. *Dans l'île à Maisons-Lafitte.* — S. 1880. *Sous les saules au Pecq.*

* DELAJOUE (Jacques), architecte. Il construisit en 1698 les nouveaux bâtiments de grenier à sel de Paris, situé rue Saint-Germain-l'Auxerrois, entre la place des Trois-Maries et la rue de l'Arche-Marion. Vers la même époque, il éleva le château de La Chapelle, près Nogent-sur-Seine. — (Consultez : *Jaillot.*)

DELAMAIN (Paul), peintre. (Voyez : tome Ier.) S. 1869. *Chasse au faucon.* — S. 1870. *Le matin au douar, cheval à l'entrave ; — El Selam, mœurs et coutumes arabes du Sud de l'Algérie.* — S. 1876. *Au bureau arabe de Constantine.* — S. 1877. *Fantasia.* — S. 1879. *Chasse aux faucons ; — Un relais de poste.* — S. 1880. *La diffa ; — Ralliement de spahis en tirailleurs.* — S. 1881. *Abreuvoir à Alger.* — S. 1882. *Deux chevaux arabes au piquet* (appartient à M. Cert).

* DELAMAIRE, architecte, mort en 1745, à Chatenay, près Paris. Le prince de Soubise ayant acquis en 1697 les hôtels de Laval et Chanme, situés à Paris, rue du Chaume, il chargea Delamaire de lui construire le palais devenu aujourd'hui *le palais des Archives nationales.* On lui doit aussi *l'hôtel de Pompadour,* qu'il construisit rue de Grenelle Saint-Germain.

DELAMARRE (Théodore), peintre. (Voyez : tome Ier.) — S. 1869. *Lecture chez un mandarin ; — Un mandarin chez lui.* — S. 1870. *Le jeune chasseur à pied, à Pékin.* — S. 1872. *La pipe à opium.* — S. 1874. *Jeune mandarin écrivant au pinceau ; — Pèlerins japonais revenant du mont Fusi-Yama.* — S. 1875. *Le fils du mandarin.* — S. 1876. *Le départ des Béarnais ; — Le mandarin et son fils.* — S. 1877. *Chinoise au marché.* — S. 1878. *Intérieur d'une maison de thé en Chine,* demi-grisaille. — S. 1879. *Chevaux et cavaliers mongols.* — S. 1880. *Portrait,* pastel. — S 1882. *Etudiant chinois.*

* DELAMBRE (Léon-Pierre), peintre, né à Paris, élève de M. J.-B. Boulangé. — S. 1870. *Matinée de printemps en Artois.* — S. 1876. *Dans la vallée de l'Oise au printemps ; — Les bouleaux du Bois-Roy à Auvers.* — S. 1878. *L'Oise le matin à Auvers.* — S. 1879. *Les blés sur la lisière de la forêt de Fontainebleau ; — En forêt.* — 1880. *Les fraudeurs ; — Les Roches-Brulées à Barbizon.* — S. 1882. *Aux Monts-Girard en novembre.*

* DELAMBRE-JOLY (Léon), peintre, né à Bresle (Somme), élève de MM. Cornu et Crank. — S. 1876. *Un ruisseau dans la vallée de la Selle.* — S. 1879. *Un marais à la fin de l'hiver.*

* DELAMONTRE (Mlle Marie-Julie), peintre, née à Mennecy (Seine-et-Oise), élève de Mlle Dantel et de Mmes Basnardet et de Cool. — S. 1875. *S. Em. Mgr. le cardinal Guibert,* miniature. — S. 1877. *Deux portraits,* miniature. — S. 1878. *Deux portraits,* miniature. — S. 1879. *Portrait,* miniature ; — *Souvenir,* miniature.

* DE LA MOTTE (Robert-Philippe), architecte. Il fut en possession de la charge d'intendant et ordonnateur des bâtiments, jardins, arts et manufactures du roi. Il vendit cette charge, le 3 octobre 1749, à Michel Hazon.

* DELANCE (Paul-Louis), peintre, né à Paris, élève de M. Gérôme ; méd. 3e cl. 1881. — S. 1869. *Portrait.* — S. 1874. *La fin d'une sérénade ; — Un coin de table de cuisine.* — S. 1875. *Adam et*

Ecc : — *De bonne heure à la politique.* — S. 1877. *La promenade du Jeudi au Havre.* — S. 1878. *La Foi, l'Espérance, la Charité.* — S. 1879. *Les trois âges, tryptique.* — S. 1880. *Louis XVI et Parmentier.* — S. 1881. *Le retour du drapeau, 14 juillet 1880.* — S. 1882. *Rêverie.*

* Delandre (Alfred), sculpteur, né à Bordeaux (Gironde), élève de M. A. Dumont. — S. 1875, *Galatée*, buste marbre. — S. 1879. *Dom Dérienne*, auteur de « *l'Histoire de la ville de Bordeaux* », buste plâtre.

Delangle (Julien-Firmin), peintre. ✳ en 1878. — (Voyez : tome Ier.) — S. 1873. *La Vierge, les anges et les saints*, d'après une peinture de Mantegna, à San-Zenone de Vérone, dessin. — S. 1874. *La Musique*, d'après Paul Véronèse, aquarelle; — *Le patriarche de Venise*, aquarelle ; — S. 1875. *La Vierge et les Saintes-Femmes*, d'après Mantegna, aquarelle ; — S. 1879. *Paysage* ; — *S. Em. le cardinal Trevisanti* (réexp. en 1878) ; — *Venise*, aquarelle ; — *Saint-Georges à Vérone*, aquarelle — S. 1882. *Portrait de Charles Blanc, de l'Académie française*, dessin.

* Delangle (Anatole-Alfred-Théodore), graveur, né à Paris, élève de son frère. — S. 1869. *Le garde-manger des renardeaux*, d'après M. Hanoteau, gravure sur bois. — S. 1874. *Irlandais sur la Tamise*, dessin de M. Gustave Doré, gravure sur bois. — S. 1880. *Deux gravures sur bois*, d'après Victor Adam. — S. 1881. *Huit gravures sur bois*, dessins de MM. Benett et Geoffroy. — *Printemps*, peinture. — S. 1882. *Coteau de Meudon*, peinture ; — *Le nid des Rapins au Bas-Meudon*, peinture — *Une gravure sur bois*, dessin de M. A. de Neuville.

* Delanoy (Hippolyte-Pierre), peintre, né à Glascow (Ecosse) de parents français, élève de MM. Gleyre, Jobbé Duval, Barrias et Bonnat; méd. 3e cl. 1879. — S. 1868 *Fleurs et plantes*, dessin. — S. 1869 *Fleurs et fruits ; — Fruits.* — S. 1870. *Un coin de jardin, fleurs et fruits ; — Pommes et pensées.* — S. 1872. *Giroflées et violettes.* — S. 1875. *Fleurs d'automne ; — Marguerites, soucis, fleurs des champs.* — S. 1876. *Fleurs et fruits.* — S. 1877. *Orgueil et impudence* (réexp. en 1878) ; — *Giroflées et pensées.* — S. 1878. *Butin de guerre ; — Un déjeuner sur l'herbe.* — S. 1879. *Chez Don Quichotte* (acquis par l'État) ; — *Le coran* (à M. T. Conte). — S. 1880. *Le cellier de Chardin* (à M. Ch. Béranger). — *La force prime le droit* (à M. Léonce Mahon). — S. 1881. *La table du citoyen Carnot* (à M. Turquet) ; — *Les confitures de cerises* (à M. R. Allou) — S. 1882. *Un coin de l'atelier de M. W. Kalf ; — L'évangile.*

* Delanoy (Jacques), peintre. (Voyez : tome Ier.) — S. 1878. *Le torrent du Pique près Juzet.* — S. 1879 *L'allée des Coteaux au Rainey.* — S. 1880. *Les apprêts du déjeuner ; — Pêches et fleurs.* — S. 1881 *Déjeuner.*

* Delaplace (Mlle Marie Joséphine), peintre, née à Paris, élève de MM. E. Hébert et Bonnat. — S. 1878. *Portrait…* — S. 1879. *Tête d'étude ; — Portrait.* — S. 1881. *Portrait.*

Delaplanche (Eugène), sculpteur ; méd. en 1866, 1868, 1870 ; ✳ en 1876 ; méd. d'honneur 1878; méd. 1re cl. 1878 (E. U.). — (Voyez : tome Ier.) — S. 1870. *Eve après le péché*, marbre (musée du Luxembourg). — S. 1872. *Le messager d'amour*, plâtre ; — *Sainte Agnès*, statue pierre (pour l'église Saint-Eustache). — S. 1873 *Sainte Agnès*, statue marbre (Ministère des Beaux-Arts) ; — *Education maternelle*, plâtre. — S. 1874. *Le messager d'amour*, marbre (musée du Luxembourg) ; — *Agar et Ismaël*, marbre ; — *Livie*, marbre. — S. 1875. *Education maternelle*, groupe marbre (square Sainte-Clotilde) ; — *Portrait*, buste marbre ; — *Esquisse d'un monument élevé à la mémoire de Mgr Affreingue à Notre-Dame de Boulogne-sur-Mer*, plâtre ; — *La Bièvre à Verrières-le-Buisson.* — S. 1876. *Portrait de Mme Eugénie Doche*, marbre (réexp. en 1878) ; — *Vierge*, statue pierre. — S. 1877. *La musique*, plâtre. — S. 1878. *La Vierge au lys*, marbre ; — *La musique*, marbre. Exposition Universelle de 1878 : *La musique*, statue bronze argenté. — S. 1879. *Portrait de M. J. Leloir*, buste marbre. — S. 1880. *Ange pour un tombeau, portrait de Mlle P…*, marbre ; — *Enfance d'Orphée.* — S. 1881. *Aubert*, statue marbre. — S. 1882. *L'Aurore*, statue plâtre ; — *Portrait*, buste marbre. — On doit encore à cet artiste : *La Charpente et la Terrasse*, allégories du fronton de l'avant-foyer de l'Opéra ; — *Saint-Joseph ; La Vierge ; L'enfant Jésus*, statues pierre pour l'église Saint-Joseph.

* Delaporte (Augustin), sculpteur, né à Paris, élève de M. Jouffroy. — S. 1883. *Joueur de pipeau*, statue plâtre. — S. 1882. *Mgr de Ségur*, buste plâtre teinté.

* Delaporte (Désiré), peintre, né à Arras (Pas-de-Calais). — S. 1879. *Nature morte.* — S. 1880. *Un coin de cuisine ; — Nature morte.*

Delaporte (Jacques), architecte, a élevé à Rome le portail de l'église Saint-Louis-des-Français. — (Voyez : Dussieux, *Les Artistes français à l'étranger.*)

* De la Roche (Ferdinand), peintre, né à Paris, élève de MM. Signol et Ch. Muller. — S. 1868. *Portrait.* — S. 1869. *Portrait.* — S. 1870. *Portrait*, dessin. — S. 1874. *Le thé.* — S. 1875. *Portrait.* — S. 1877. *Portrait.* — S. 1879. *Deux portraits.* — S. 1880. *Portrait* (au docteur Boucheron). — S. 1881. *Portrait du commandant Rivière.* — S. 1882. *Portrait de M. Emile Worms ; — Petite fille au chien.*

* Delaroche (Victor-Adolphe), peintre, né à Tours (Indre-et-Loire), élève de M. G. Gérard. — S. 1879. *Souvenir de Tanger*, aquarelle. — S. 1880. *Portrait d'enfant*, aquarelle.

Delarue (Jean), architecte. Il a construit, vers le milieu du seizième siècle, les voûtes à clefs pendantes et richement ornées de l'église Saint-André à Rouen. (*Revue des sociétés savantes*, 3e série, tome IV.)

Delarue (J.-B.), architecte, mort en 1753. Il fut admis à l'Académie royale d'Architecture en 1728. (Lance, *Les Architectes français.*)

Delaruelle (Camille-Pierre), peintre, (Voyez : tome Ier.) — S. 1869. — *Portrait.* — S. 1872. *Loin d'une fête.* — S. 1879. *Avant le bal* (à M. Lenos) ; — *Les lilas* (au même). — S. 1880. *Assomption de la Vierge* (à M. Carpentier).

* Delatre (Marie-Auguste), graveur, né à Paris, élève de M. Daubigny. — S. 1868. *Un soir d'automne*, peinture. — S. 1869. *Effet de nuit*, eau-forte. — S. 1870. *Gravures à l'eau-forte.* — S. 1872. *Paris, vue prise de Bicêtre,*

eau-forte. — S. 1876. Une gravure à la pointe sèche : *Solitude*.

* Delattre (Eugène), peintre, né à Paris, élève de M. J. Lewis Brown — S. 1881 *Moulins Debray*. — S. 1882. *Cour de vacherie à Montmartre*.

Delattre (Henri), peintre, mort en juin 1876. — (Voyez : tome I^{er}.) — S. 1869. *Singe*. — S. 1874. *Ânes à l'abreuvoir* ; — *Chevaux à l'écurie* ; — *Taureau*. — S. 1875. *Intérieur d'écurie* ; — *Mouton* ; — *Chèvres et moutons*.

* Delattre (Mlle Thérèse), sculpteur, née à Paris, élève de M. Hégel, de Mme Bertaux et de M. Vasselot. — S. 1879. *Portrait*, médaillon plâtre. — S. 1881. *Deux portraits*, bustes terre cuite. — S. 1882. *Portrait*, buste marbre ; — *Don Pedro II*, médaillon bronze.

Delaunay (Alfred-Alexandre), peintre et graveur, méd. 1870, 2^e cl. 1872 — (Voyez : tome I^{er}.) — S 1869. *Vue prise du pont Marée à Paris*, peinture ; —Cinq eaux-fortes. —S.1870. *Vue de Paris prise des bains Vigier près le Pont-Royal*, peinture ; — *L'église Saint-Pierre à Caen*, eau-forte (réexp. en 1878) ; — Six gravures à l'eau-forte ; — *Ferme en Normandie*. — S. 1872. *Ruines du palais des Tuileries*, eau-forte (réexp. en 1878) ; — *Cinq paysages*, eaux-fortes ; — *Ruisseau sous bois*, fusain (à M. J. Cousin). — S. 1873. *Un torrent*, fusain (au même) ; — *Paysages*, eaux-fortes. — S. 1874. *Roches éboulées dans la vallée de la Marne, aux environs de Château-Thierry*, fusain ; — *Le ravin de Montmillon*, fusain ; — Cinq eaux fortes : *Paysages*. — S. 1875. *Les bords de la Marne le matin*, fusain ; — *Bords de la Marne*, eau-forte ; — Huit eaux-fortes. — S. 1876. *Paysage*, fusain ; — Quatre eaux-fortes : eau-forte. S. 1877. *Le clocher « de mon village »* peinture ; — *La rue de la Grosse-Horloge à Rouen*, eau-forte ; — Quatre eaux-fortes. — S. 1878. *La cathédrale de Reims*, gravure. — S. 1879. *Ruines du palais des Tuileries*, gravure. — S. 1881 *Fontaine Médicis, jardin du Luxembourg*, gravure ; — *Chartres*, gravure. — S. 1882. *Cathédrale d'Amiens*, gravure.

* Delaunay (Arsène-Eugène dit Duval), peintre, né à Paris, élève de MM. Haumont et B. Denon. — S. 1870 *Nature morte*, aquarelle. — S. 1881. *Fruits*, étude.

* Delaunay (Mlle Claire-Léonie),peintre, née à Paris, élève de Mlle Clotilde Guenez. — S. 1880. — *Portrait*, porcelaine ; — *Portrait*, porcelaine. — S. 1882. *Portrait*, porcelaine.

* Delaunay dit Duval (Jules), peintre, né à Paris, élève de MM. Adan, Gourdet, F. Fossey et J. P. Laurens. — S. 1868. *Intérieur d'écurie*. — S. 1869 *Chevaux de poste* ; — *Portrait*, dessin. — S. 1870. *Portrait*. — S. 1872. *Portrait*, dessin. — S. 1874. *Les chevaux en promenade, rue de Montmorency (Seine-et-Oise)*. — S. 1877. *Un dragon, caserne du quai d'Orsay*. — S. 1878. *Manœuvre d'artillerie*. — S. 1879. *« Ah ! malheureuse, je ne puis plus prier ! »* — S. 1880. *Le fils du Titien*. — S. 1881. *Portrait de Mme****. — S. 1882. *Le repos*. — *Tête de femme*.

Delaunay (Jules-Élie), peintre. — (Voyez : tome I^{er}.) — S. 1869. *La peste à Rome* (réexp. en 1878, musée du Luxembourg) ; — *Le secret de l'amour*. — S. 1870. *La mort de Nessus*

(réexp. en 1878, musée du Luxembourg) ; — *Le calvaire*. — S. 1872. *Portrait* (réexp. en 1878) ; — *Diane* (réexp. en 1878, musée du Luxembourg). — S. 1873. *Portrait* (réexp. en 1878) ; — *Portrait* (réexp. en 1878). — S. 1874. *Portrait* (réexp en 1878) ; — *Portrait de M. E. Legouvé, de l'Académie française* (réexp. en 1878). — S. 1875. *Portrait* (réexp. en 1878) ; — *Portrait*. — S. 1876. *Portrait* ; — *Ixion précipité dans les enfers* (réexp. en 1878). — S 1877. *Deux portraits*. — Exposition Universelle de 1878 : *David triomphant* ; — *Deux portraits* ; — *La Marine*, dessin ; — *Les Beaux-Arts*, dessin cartons pour les voussures de la salle des assemblées générales du Conseil d'État. — S. 1878. *Portraits*. — S. 1879. *Portraits*. — S. 1881. *Deux portraits*. — On doit en outre à cet artiste : *L'assomption* ; — *Isaïe et Ezéchiel*, peintures de la chapelle de la Vierge, à l'église de la Trinité ; — *Les quatre grands prophètes : Isaïe, Jérémie, Ezéchiel, Daniel*, peintures du transept de l'église Saint-François-Xavier.

* Delaunay (Louis-Georges), peintre, né à Paris, élève de MM. Cabanel et Cot. — S. 1878. *Comment me trouves-tu ?*. — S. 1880. *Rêverie* ; — *Le petit Salvator*. — S. 1881. *Portrait*.

* De Launay (Jacques), orfèvre et graveur des monnaies. Voici son acte de décès : « Du Dimanche 1^{er} febvrier, Convoy de 30 s. c. de Jacques Delaunay, vivant marchand orphèvre et lieutenant des monoyes en la monoye de Paris du serment de France, près rue des Fossés Reçu 40 liv. 10 sols. » (Registre de Saint-Germain-l'Auxerrois.)

* De La Vallée (Marin), architecte dont nous possédons l'acte de décès : « Le 16^e de may 1655, Convoy et enterrement de Marin de la Vallée, architecte des bastiments de feu la Royne mère, pris rue Mézier au coing, à son logis. » (Registre de Saint-Sulpice.)

Delavault (Alfred), peintre, né à Rochefort (Charente-Inférieure), élève de M. Cabanel. — S 1878. *Portrait*. — S. 1879. *Portraits*. — S. 1880. *Portrait*.

* Delauve (Louis-Émile) sculpteur, né à Contres (Loir-et-Cher). — S. 1881. *Portrait*, médaillon. — S. 1882. *Portrait*, médaillon bronze.

Delbey (Désiré-Théophile), sculpteur, né à Berthen (Nord), élève de l'école de Bailleul (Nord). — S. 1881. *La nuit*, statue bois. — S. 1882. *Mercure formant le caducée*, statue bois.

Delduc (Jean-Prosper), graveur. — (Voyez : tome I^{er}.) — S. 1869. *Don Quichotte*, dessin de M. Gustave Doré, gravure sur bois ; — *Mendiants espagnols*, dessin du même.

Deléchaux (Marcellin), peintre. — (Voyez : tome I^{er}.) — S. 1869. *Le témoin irrécusable* ; — *La première leçon*. — S. 1870. *La prière* ; — *Les conseils de M. l'abbé*. — S. 1878. *Les souvenirs*, dessin.

* Delécluse (Auguste), peintre, né à Roubaix (Nord), élève de M. Carolus Duran. — S. 1880. *Nature morte*. — S. 1881. *Portrait*. — S. 1882. *L'abeille*.

* Delespine (Pierre-Nicolas), architecte, mort en 1709. Dans un arrêt du Parlement du 20 mars 1687, il est mentionné avec Libéral Bruand comme ayant rempli les fonctions d'expert à

propos de l'agrandissement des bâtiments du châtelet de Paris. En 1703, il était architecte des bâtiments du roi, et il fut reçu membre de l'Académie royale d'architecture en 1706. Un projet de décoration pour le terre-plein du Pont-Neuf, à Paris, gravé par J. Marot, est signé : *N. Delespine, architecte du roi.* Cet artiste a construit l'hôtel Gouffier, rue Coq-Héron, à Paris.

* DELESPINE (Jean), architecte, né à Angers, mort dans la même ville et enterré dans l'église des Carmes, élève de Philibert De l'Orme. Vers 1533, il fut nommé commissaire des réparations de la ville d'Angers, et dirigea dans cette ville les constructions du château du Verger ; de l'hôtel d'Anjou ; de la tour centrale de Sainte-Marie (1540), et du clocher de la Trinité. (C. Port, *Inventaire.*)

* DELESPINE (J.), architecte du couvent de la Visitation-Sainte-Marie, à Chaillot. En 1688, il visa un mémoire de travaux exécutés par Claude Taboureux.

DELESSARD (Auguste-Joseph), peintre. — (Voyez : tome Ier.) — S. 1870. *Bords de l'Hudson.* — S. 1873. *Entrée du village de Marlotte.* — S. 1874. *A Marlotte ; — Prunes tombées.* — S. 1875. *Le déclin du jour en décembre dans les rentes à la Reine ; — Une poirade.* — S. 1876. *Ma sœur Anne ; — Un accident.* — S. 1877. *Portrait.* — S. 1878. *Portrait, dessin.* — S. 1879. *Falaises de Vaucotte à marée basse.* — S. 1880. *Mare de ferme à Criquebœuf ; — Plateau des Fées ; — Vue de la forêt de Fontainebleau,* aquarelle ; *— Environs d'Yport,* aquarelle. — S. 1882. *Au bord de l'eau ; — Heures tranquilles ; Vieux chênes,* aquarelle.

* DELETRE (Jacques-Antoine), peintre. Voici l'acte de décès de cet artiste : « Le dit jour (mercredi 11 septembre 1765). M. Jacques-Antoine Delettre, peintre de l'Académie Royale, âgé d'environ 75 ans, décédé d'hier rue des Poissonnières, a esté inhumé au cimetière Saint-Joseph, en présence de Claude-Antoine Delettre, architecte, entrepreneur des bâtimens à Paris, et de Jacques-Antoine Delettre, employé, ses fils. » (Registre de Saint-Eustache.)

* DELEURY (Mlle Laure), peintre, née à Luynes (Indre-et-Loire), élève de M. Lesourd-Beauregard. — S. 1876. *Roses, noisettes, sarrasin,* aquarelle. — S. 1879. *Glaïeuls,* gouache ; — *Roses,* gouache. — S. 1880. *Roses et lilas blanc ; — Fleurs ; — Roses et laurier-cerise,* aquarelle.

DELHOMME (Léon-Alexandre), sculpteur. (Voyez : tome Ier.) — S. 1869. *Démocrite,* statue bronze ; — *Portrait,* buste plâtre. — S. 1870. *Gaulois blessé,* statue marbre. — S. 1872. *Martyre de Jeanne d'Arc,* statue plâtre. — S. 1873. *Portrait du docteur A. Pellat,* médaillon bronze. — S. 1875. *Démocrite et les Abdéritains,* statue marbre (réexp. en 1878). — S. 1878. *Le Défi,* statue plâtre. — S. 1879 *Le Défi,* statue bronze. — S. 1880. *La Maternité,* statue plâtre. — S. 1881. *Portrait de Désiré Bancel,* buste plâtre (pour son tombeau). — S. 1882. *Le docteur Stanislas Laugier,* buste marbre (pour l'Institut).

DELHUMEAU (Gustave-Henri-Eugène), peintre. (Voyez : tome Ier.) — S. 1869. *Deux portraits.* — S. 1870. *Portrait ; — Candeur.* — S. 1873.

Portrait ; — Buses, corbeaux, etc. (à M. Bousson). — S. 1875. *Deux portraits.* — S. 1876. *Deux portraits.* — S. 1877. *Deux portraits.* — S. 1878. *La nymphe Salmacis ; — Portrait.* — S. 1879. *Portrait de Mlle J. Girard, artiste des Folies-Dramatiques ; — Portrait.* — S. 1881. *Portrait de Mlle Céline Chaumont ; — Portraits.* — S. 1881. *Deux portraits.* — S. 1882. *Portrait de M. L. Jacob.*

DELIERRE (Auguste), peintre. (Voyez : tome Ier). — S. 1869. *La matinée du garde-chasse ; — Le parc de Versailles,* dessin. — S 1870. *Souvenir de chasse en Anjou ; — Chien et canard,* aquarelle ; — *Chien et faisan,* aquarelle. — S. 1873. *Parc français* (au comte C. de Vogüé). — S. 1874. *Hallali à l'eau,* d'après Oudry, aquarelle ; — *Le rendez-vous,* d'après le même, aquarelle (au comte H. de Greffulhe). — S. 1875. *Les deux coqs.* — S. 1876. *Paon, paonne et canards ; — Paon et paonne dans le parc, l'automne ; — Les deux coqs,* aquarelle ; — *La poule de Houdan,* aquarelle (à Mme la baronne Latapie). — S. 1877. *Chasse aux oiseaux, grand-duc servant d'appeau ; — Canard surpris,* aquarelle. — S. 1878. *Chien, chat, gibier, oiseaux divers au bas de l'escalier de l'hôtel de*** ; — *Grand coq de bruyère et poule.* — S. 1879. *Le ruisseau de Coiroux dans la Gorge près d'Aubazine ; — Black-coq et grouses.* — S. 1880. *L'oiseau blessé d'une flèche ; — Le chat et le vieux rat ; — Huit gravures* (pour les Fables de La Fontaine). — S. 1881. « *Le singe bibliophile* » ; *Dix-huit gravures* (pour une des Fables de La Fontaine). — S. 1882. *Neuf eaux-fortes pour les Fables de La Fontaine : Compositions de l'auteur.*

* DELISLE, architecte, a construit à Paris l'hôtel du grand prieur de France, que Marot a gravé. (Lance, *Les Architectes français.*)

* DELISLE (Pasquier), architecte. Il fit la tribune de l'orgue de l'église Saint-Jean-en-Grève. (Lance, *Les Architectes français.*)

* DELMAR (Mlle Henriette), peintre, née à Lille (Nord), élève de son père. — S. 1869. *Clair de lune sur les côtes d'Espagne,* marine. — S. 1870. *Bords de la Seine près Vernon.*

* DELMAR, architecte. Le 17 juillet 1508, Delmas, de Cruejouls, et Antoine Salvard, du hameau de Vernet (Aveyron), traiter avec des ouvriers pour la construction du portail de l'église d'Espalion et de la rosace qui le surmonte, moyennant onze livres tournois. Cette église, dont la construction avait été commencée en 1472, fut consacrée par François d'Estaing, évêque de Rodez, le 9 octobre 1524. (H. Affre, *Récits historiques sur Espalion.*)

DELMOTTE (Jules-Adolphe), peintre. (Voyez : tome Ier.) — S. 1869. *Dispute.* — S. 1870. *Nature morte.* — S. 1873. *Marguerites.* — S. 1874. *Le naufrage de saint Maxence au cinquième siècle* (pour l'église de Pont-Saint-Maxence.) — S. 1875. *Ara, armes, faïences etc., panneau décoratif.*

DELOBBE (François-Alfred), peintre ; méd. 3e cl. 1874 ; 2e cl. 1875. (Voyez : tome Ier.) — S. 1869. *Idylle ; — Jeune Vénitien.* — S 1870. *Le coin du bois ; — Jeune fille de Concarneau.* — S. 1872. *N'fissa, femme d'Alger.* — S 1873. *Un baptême au seizième siècle.* — S. 1874. *Musique champêtre ; — Le retour des champs à Saint-*

Briac : — *Marie-Jeanne, souvenir de Concarneau.* — S. 1875. *Pyrame et Thisbé* (réexp. en 1878, musée de Bernaye) ; — *Portrait* : — *Une fille des champs.* S. 1876. *La Vierge et l'enfant Jésus* (pour la chapelle du comte de Beaufort-Spontin) ; — *Portrait.* — S. 1877. *Portrait* ; — *Au printemps.* — S. 1878. *La pêche aux écrevisses* : — *La dernière flèche.* — S. 1879. *La grande sœur, souvenir de Bretagne.* — S. 1880. *Le bain.* — *Dans la prairie.* — S. 1881. *La famille aux champs* : — *Jeune Bohémienne.* — S. 1882. *L'accord* : — « *L'enfant et le miroir* ».

* DELONCHANT (Mlle Amélie), peintre, née à Paris, élève de M. E. Bulot. — S. 1868. *Étude de prunes,* d'après M. E. Bulot, porcelaine. — S. 1869. *Fruits d'hiver,* d'après M. E. Bulot, porcelaine. — S. 1870. *Fruits,* d'après M. E. Bulot, porcelaine. — S. 1875. *Têtes de jeunes filles,* d'après Greuze, porcelaines. — S. 1876. *Jupiter et Léda,* d'après Boucher, porcelaine. — S. 1877. *Portrait,* porcelaine. — S. 1880. *Cueillette de fraises,* porcelaine.

* DELONDRES, architecte, construisit à Paris, vers 1780, l'hôtel de la Bélinaye, situé rue d'Anjou-Saint-Honoré. (Thiéry.)

* DELONIÈRE (Mme), née Marie-Amélie Specht de Rubenheim, peintre, née à Paris, élève de son père. — S. 1876. *Portrait,* pastel. — S. 1880. *Portrait* pastel.

* DELORME (Mlle Berthe), peintre, née à Paris, élève de M. Chaplin. — S. 1870. *Premiers liens* : — *L'indiscrète,* d'après M. Chaplin, faïence. — S. 1872. *Ma sœur n'y est pas,* d'après M. Hamon, faïence. — S. 1874. *Portrait* ; — « *Elle dort!* » — S. 1875 ; *Eaux-fortes,* d'après M. Chaplin. — S. 1876. *Portrait* ; — *Un coin de bazar au Caire* ; — *Portrait,* d'après Chaplin, eau-forte. — S. 1877 ; — *Eaux-fortes* ; d'après M. Chaplin ; — S. 1878. *Portraits.* — S. 1879. *Portraits* ; — S. 1880. *Portraits* ; — S. 1881. *Portraits* ; — S. 1882. *Portraits.*

* DELORME (Mlle Lucie), peintre, née à Paris, élève de M. Chaplin. — S. 1877. *Premier chagrin.* — S. 1878. *Portrait.* — S. 1879. *Rêverie.* — S. 1880. *Portrait d'enfant,* porcelaine ; — *Tête d'étude,* porcelaine.

* DE L'ORME (Jean), sieur de Saint-Germain, frère de Philibert De L'Orme, maître général des œuvres de maçonnerie du roi Henri II. Le 24 février 1552 pendant un voyage qu'il fit en Italie pour « le service du fait des fortifications des places fortes », cette charge passa en d'autres mains. Par une lettre patente d'Henri II, il fut nommé en 1554. « maître architecte et conducteur général des édifices, bâtiments, réparations et fortifications du duché de Bretagne ». En 1555, il commença, pour Diane de Poitiers, au château de Chenonceaux, la construction du pont surmonté d'une galerie qui relie le bâtiment principal à la rive gauche du Cher, et en 1558 il était « commissaire député par le roy sur le fait des édifices et bâtiments » avec 600 livres de gages par an. Il fut chargé en 1564 de mesurer les terrains à vendre par suite de la démolition de l'hôtel des Tournelles, à Paris. Le 11 avril 1566, il résigna sa charge de maître général, qui passa à Étienne Grand-Rémy. (*Archives de l'art français.*)

DELORME (Jean-André), sculpteur. — (Voyez : tome Ier.) — S. 1869. *Education de la Vierge,* plâtre (pour l'église Saint-Gervais à Paris). — S. 1870. *Benjamin,* statue plâtre. — S. 1873. *Sapho,* statuette plâtre. — S. 1884. *Benjamin,* marbre (réexp. en 1878, Ministère des Beaux-Arts). — S. 1875. *Portrait,* buste plâtre. — S. 1876. *Mercure,* plâtre (réexp. en 1878) ; — *Sapho,* marbre. — S. 1877. *Portrait,* buste bronze ; — *Portrait,* buste plâtre teinté. — S. 1878. *Portrait,* buste plâtre. — S. 1879. *Saint Joseph,* plâtre (pour l'église Notre-Dame-des-Champs). — S. 1880. *Mercure,* marbre ; — *Ariane,* plâtre. — S. 1881. *Portrait,* buste plâtre. — S. 1882. *Boileau Despréaux,* statue plâtre (pour l'hôtel de ville de Paris) ; — *Portrait,* statuette, plâtre.

* DELORME (Guillaume-Marie), architecte, né à Lyon le 26 mars 1700, mort le 26 avril 1782. On a de lui : « *Recherches sur les aqueducs de Lyon, construits par les Romains.* » Lyon, 1760, in-12. L'Académie de Lyon conserve dans ses archives un grand nombre de mémoires composés par cet architecte. (*Biographie lyonnaise.*)

* DELORME (Pierre), architecte. Il fut employé, en 1502, par Georges d'Amboise « à conduire l'œuvre des piliers en marbre et appuys de la grande galerie et du préau du jardin » de son manoir épiscopal de Rouen. De 1506 à 1508, il construisit un des quatre côtés de la cour centrale du château Gaillon. Ce bâtiment porta longtemps le nom de celui qui l'avait construit ; dans les comptes de la construction on l'appelle la « Maison de Pierre Delorme ». Il répara le « viel corps d'ostel » commencé par ordre du cardinal d'Estouteville, et éleva ensuite le pavillon carré, dit le *Portail neuf,* qui conduisait à la grande cour. Il fit les talus des fossés au jeu de paume avec « l'acoutoner » en pierre de Vernon, et travailla aussi aux baignoires de la volière et aux croisées du pavillon du jardin. (Deville, *Comptes de Gaillon.*)

* DELORME (Toussaint), fut l'un des architectes du château de Gaillon en 1505. Il décora la galerie et la terrasse de la « Grande-Maison » du côté des fossés. Il eut pour collaborateur dans ce travail Michelet Loir. (Deville, *Comptes de Gaillon.*)

DELORT (Charles-Edouard), peintre. — (Voyez : tome Ier.) — S. 1869. *Le bois résonne,* etc. — S. 1870. *Fauconnier.* — S. 1872. *Une embuscade.* — S. 1873. *Confidence* ; — *Départ pour la chasse.* — S. 1874. *Maraudeurs.* — S. 1875. *L'embarquement de Manon Lescaut.* — S. 1876. *Après le déjeuner, souvenir de mariage.* — S. 1878. *Un hallali dans un marché.* — S. 1880. *Un braconnier* ; — *Une semonce.* — S. 1882. *Prise de la flotte hollandaise par les hussards de la République.*

DÉLOYE (Gustave), sculpteur. — (Voyez : tome Ier.) — S. 1869. *La France portée sur le pavois par la Civilisation, monument commémoratif des expositions universelles de 1865 et de 1867,* groupe plâtre ; — *Portrait,* buste terre cuite. — S. 1870. *Portrait,* buste marbre ; — *Portrait de M. Frédérick Lemaître,* buste colossal marbre (réexp. en 1878). — S. 1872. *Portrait,* buste terre cuite ; — *Phryné,* statuette marbre. — S. 1874. *Portrait de M. E. Petit,* peintre, buste terre cuite ; — *Portrait de M. Darjou,* peintre, buste terre cuite ; — *Portrait,* médaillon

marbre. — S. 1875. *Portrait*, buste marbre (réexp. en 1878). — S. 1876. *Portrait de M. Littré*, buste terre cuite. — S. 1877. *Portrait de M. Ribot*, buste terre cuite ; — *Toujours debout*, statue plâtre. — S. 1878. *Saint Marc*, groupe décoratif plâtre. — S. 1879. *Le Génie des Arts*, statue marbre (à S. A. le prince Jean de Liechtenstein) ; — *La recanche de Galathée*, groupe plâtre. — S. 1880. *Psyché*, statue plâtre ; — *Portrait*, buste plâtre. — S. 1881. *La petite charmeuse*, statue plâtre ; — *Portrait de M. Victor Hugo*, buste plâtre. — S. 1882. *Littré*, buste marbre (pour l'Institut) ; — *La Fortune*, statue marbre (pour le château de la Boissière).

* Delpy (Camille-Hippolythe), peintre, né à Joigny (Yonne). — S. 1869. *Un déjeuner de carême*, nature morte. — S. 1870. *Souvenir de Ville-d'Avray*, effet de matin. — S. 1873. *Champ de coquelicots dans la vallée d'Ancers* ; — *Embarquement d'huitres au parc de Cancale* (à M. Diot). — S. 1874. *Matinée de printemps à Ancers* (à M. P. Fever). — S. 1875. *Le chemin du Moutie à Ancers* ; — *La mare au printemps* ; — *Le boulevard Rochechouart*. — S. 1876. *Vendange nicernaise*, effet de matin ; — *Un coin de la rue des Martyrs*, effet de neige. — S. 1877. *Juillet* ; — *Les bords de l'Anguison à Corbigny*. — S. 1878. *Solitude en novembre*. — S. 1879. *La cour du père Lambin, à Brolles*, effet de neige ; — *Les bords de la Seine à Bois-le-Roi*. — S. 1880. *Récolte d'automne*. — S. 1881. *Entrée de Dordrecht* ; — *Lever de lune à Villercille*. — S. 1882. *Aube* ; — *Crépuscule*.

Delrieux (Etienne), peintre, né à Toul (Meurthe). — S. 1869. *Après la bataille*. — S. 1870. *Naufragés sur un écueil*. — S. 1874. *Charge de cuirassiers*. — S. 1875. *L'invasion*. — S. 1876. *Attaque de nuit d'une maison fortifiée*. — S. 1880. *Intérieur de forge* (à M. Ch. Mathieu).

* Delsart (Mlle Gabrielle-Marie-Valentine), peintre, née à Montigny-sur-Aube (Côte-d'Or), élève de Mlle R. Thévenin, MM. Chaplin et Pierron. — S. 1879. *Portrait*, porcelaine ; — *La lyre brisée*, d'après M. Chaplin, porcelaine. — S. 1880. *Portrait*, porcelaine.

* Del Sarte (Mme Marie-Anne-Elisabeth), sculpteur, née à Paris, élève de M. T. Robert-Fleury. — S. 1868. *Portrait de Mlle Madeleine Del Sarte*, médaillon plâtre. — S. 1869. *Portrait de M. François Del Sarte, père de l'auteur*, médaillon plâtre ; — *Portrait*, buste terre cuite. — S. 1870. *Portrait*, buste plâtre ; — *Portrait de M. Raymond Brucker*, médaillon plâtre. — S. 1872. *Portrait*, médaillon plâtre ; — *Portrait de M. Chamerozzow*, médaillon plâtre. — S. 1873. *Portrait de M. François Del Sarte*, médaillon bronze. — S. 1874. *Portrait*, médaillon plâtre. — S. 1875. *Portrait*, médaillon plâtre ; — *Portrait*, médaillon plâtre. — S. 1876. *Portrait*, médaillon plâtre. — S. 1877. *Portrait*, médaillon plâtre ; — *Portrait de Del Sarte fils*, dessin.

* Del Sarte (Mlle Marie-Madeleine), peintre, née à Paris, élève de M. T. Robert-Fleury. — S. 1878. *Nègre de Tombouctou* ; — *Portrait*, dessin. — S. 1879. *Portrait*, dessin ; — *Etude*, fusain. — S. 1880. *Deux portraits*, dessins. — S. 1881. *Deux portraits au fusain*. — S. 1882. *Tête d'étude* (appartient à M. Julian), dessin ; — *Portrait*.

* Delsescaux (Charles), peintre, né à Mâcon (Saône-et-Loire). — S. 1876. *Roses*. — S. 1877. *Chrysanthèmes*. — S. 1878. *Cueillette de roses*.

Delsol (Théodore), peintre, — (Voyez : tome I^{er}.) — S. 1869. *Vue de l'île de Croissy*, dessin. — S. 1870. *Vue prise à Carrière-Saint-Denis*, dessin

* De Luzi, architecte, admis à l'Académie royale d'Architecture en 1734, mort en 1773.

Delville-Cordier (Mlle Aimée-Eugénie), peintre. — (Voyez : tome I^{er}.) — S. 1869. *Portrait*, miniature ; — *Miniature*, d'après une fresque de Raphaël au Vatican. — S. 1870. *Deux portraits*, miniatures. — S. 1872. *Victoria* ; — *Pasquin*, miniatures. — S. 1873. *Portrait*, miniature ; — *Giocanina*, miniature. — S. 1874. *Portrait*, miniature ; — *Lucia*, miniature. — S. 1876. *Joueuse de mandoline*, miniature ; — *Jeune Moresque d'Alger*, miniature. — S. 1877. *Femme juive d'Alger*, miniature ; — *Portrait*, miniature. — S. 1878. *Portraits* miniatures, — Exposition Universelle de 1878 : *Portrait*, miniature. — S. 1879. *Portrait*, miniature. — S. 1880. *Zorah*, miniature ; — *Trois portraits*, miniatures. — S. 1881. *Six portraits*, miniatures. — S. 1882. *Quatre portraits*, miniatures.

Demaille (Louis-Cosme), sculpteur. (Voyez : tome I^{er}.) — S. 1869. *Portrait*, médaillon plâtre ; — *Portrait*, buste plâtre. — S. 1870. *Portrait*, buste plâtre ; — *Portrait*, buste plâtre. — S. 1872. *Les trois Epoques de l'Art se disputant la couronne*, groupe plâtre. — S. 1873. *La France*, statue plâtre. — S. 1874. *Eleusine*, statue fonte. — S. 1875. *Portrait de Mlle M. Demaille*, buste plâtre ; — *Portrait de Mlle A. Demaille*, buste plâtre. — S. 1876. *Portrait*, buste plâtre. — S. 1877. *Jeune fille tressant une couronne*, statue plâtre. — S. 1878. *Portrait de M. H. Liautaud*, buste plâtre. — S. 1879. *Ulysse*, statue plâtre. — S. 1880. *Viala mourant pour la patrie*, statue plâtre ; — *Portrait de M. Charles Demaille*, buste plâtre. — S. 1882. *Portrait de M. de Blowitz*, buste marbre. — On doit aussi à M. Demaille : *La ville de Rennes*, statue pierre, pour l'hôtel de ville de Paris.

* Demange, architecte, fit un projet de mausolée pour Charles V, duc de Lorraine. En 1755, il donna un plan d'ensemble du monastère et de l'église de la Visitation de Nancy. Il est mort le 9 mai 1781. (P. Morey, *Anciens dessins*.)

* Demangeat (Eugène), architecte. — (Voyez : tome I^{er}.) — S. 1869. *Projet de façades régulières pour la place Saint-Pierre de la ville de Nantes en cours d'exécution*, quatre dessins ; — *Le forum romain*, état actuel.

Demangeot (Sébastien), architecte du duc François III de Lorraine. Le 3 septembre 1730, il lui fut payé des honoraires pour avoir donné des dessins d'illuminations. (H. Lepage, *Architectes de Nancy*.)

* Demarçay (Mme Camille), peintre, née à Paris, élève de Mlle Eugénie Hautier. — S. 1869. *Fleurs d'automne*. — S. 1877. *Portrait*. — S. 1878. *Etude*. — S. 1879. *Portrait*. — S. 1880. *Portrait*.

* Demarest (Albert), architecte, né à Rouen (Seine-Inférieure), élève de l'Ecole spéciale

d'architecture. — S. 1870. *L'arc de triomphe d'Orange*, seize dessins (en collaboration avec M. Brière (Georges).

* Demarest (Adolphe), peintre. (Voyez : tome Ier.) — S. 1870. *Un ravin*, aquarelle; — *Au bord de l'eau*, aquarelle. — S. 1872. *Paysage*, aquarelle.

* Demarest (Guillaume-Albert), peintre, né à Rouen (Seine-Inférieure), élève de MM. J. P. Laurens et J. Lavée. — S. 1879. *L'enlèvement de Psyché*; — *La grand'mère*. — S. 1880. *Voyage in-extremis*. — S. 1882. *Peintures décoratives pour le grand escalier du théâtre de Rouen*, triptyque.

* Demarle (Gustave-Alphonse), peintre, né à Paris, élève de son père. — S. 1879. *Panier de fleurs*, aquarelle ; — *Buisson de fleurs*, aquarelle ; *Mésanges curieuses*. — S. 1880. *La vie*; — *Le bain*. — S. 1881. *Les Bimes-Écouen*, fusain.

* De Marne (Louis-Antoine), architecte et graveur du roi, né à Paris en 1673. Il n'est guère connu que par la publication de l'ouvrage intitulé : *Histoire sacrée de la Providence*, etc. tirée de l'Ancien et du Nouveau Testament, représentée en 500 tableaux, Paris, 1728, 3 volumes grand in-4o. — Il a publié un autre ouvrage sur la défense des places au moyen de contremines, dont il a gravé toutes les planches. (Brunet. *Manuel du libraire*.)

* Demarquet-Crauk (Narcisse-Désiré), peintre, né à Amiens (Somme). élève de M. Ségé et Ch. Crauk. — S. 1880. *Une entrée de village en Picardie*; — *A la Neuville près Amiens*. On doit à cet artiste : *L'apparition du Sacré-Cœur à Marie Alacoque*, grande peinture exécutée en collaboration avec Madame Demarquet pour l'église de la Chaussée-Tirancourt (Somme).

* Demasun (Mlle Marie-Mathilde-Virginie), peintre, née à Strasbourg (Bas-Rhin), élève de M. Faure. — S. 1869. *Portrait*, miniature. — S. 1870. *Portrait*, miniature. — S. 1872. *Marie-Antoinette*, miniature. — S. 1873. *Portrait*, miniature. — S. 1874. *Portrait*, miniature. — S. 1875. *Portrait*, miniature. — S. 1877. *Portrait*, miniature. — S. 1878. *Tête*, d'après Greuze, miniature. — S. 1879. *Portrait*, miniature.

* De Maule (Robert), architecte voyer de Mantes, commis par le roi. En 1366, il paya en cette qualité, par-devant Denis de Neauphle, bailli de Mantes, à Jean de Rouen, maçon, cinquante six francs d'or pour les travaux exécutés à l'église Notre-Dame et au pont de Mantes. (*Archives Joursanvault*.)

* Demésieux (Edouard), architecte, né à Cognac (Charente), élève de M. J. C. Laisné. — S. 1874. *Projet d'hôtel de ville pour la ville de Cognac*, trois châssis. — S. 1876. *Eglise de Notre-Dame de Cluny* (Saône-et-Loire), deux châssis ; — S. 1877. *Projet d'une faculté mixte de médecine et de pharmacie pour la ville de Bordeaux*, trois châssis. — S. 1881. *Ancienne cathédrale d'Alet* (Aude), six dessins.

* Demesnay (Camille), peintre, né à Besançon (Doubs). — S. 1876. *Les Fourches à Clérvon* ; — *La pêche aux écrevisses aux îles Angon sur la Lone, à Clérvon*. — S. 1879. *Le creux des Massottes, dans les bois de Valais*. — S. 1880. *La Sierra-Morena*. — S. 1881. *La mare de Cery*. — S. 1882. *Vue du canal de Menai, Bangor* ; — *Le Démon-Maur*.

* Demonceaux (Mlle Marie), peintre, née à Lyon (Rhône), élève de M. Donzel. — S. 1874. *Le triomphe de Flore*, d'après Callet, porcelaine. — S. 1878. *Tzigane ralaque*, d'après M. Vernet-Lecomte, porcelaine.

* Demont (Adrien-Louis), peintre, né à Douai (Nord), élève de M. E. Breton ; méd. 3e cl. 1879. — S. 1875. *La Glèze près de Spa* ; — *L'église de Saint-Pierre de Montmartre, un soir d'hiver*. — S. 1876. *La rue de Notre-Dame à Douai*; — *La Scarpe sur l'esplanade à Douai*. — S. 1877. *Une chaumière, automne* : — *La lisière d'un bois au mois de juin*. — S. 1878. *Une place de village dans le Pas-de-Calais* ; — *Un canal*. — S. 1879. *L'août dans le Nord* (acquis par l'Etat). — S. 1880. *La briqueterie* ; — *La Scarpe près Douai*. — S. 1881. *Bras de mer à marée basse* : — *Les landes du Finistère*. — S. 1882. *Le moulin* ; — *Une matinée de mars*.

* Demont-Breton (Mme Virginie), peintre, née à Courrières (Pas-de-Calais), élève de M. J. Breton, son père ; méd. 3e cl. 1881. — S. 1880. *La petite source* ; — *Fleurs d'avril*. — S. 1881. *Le pissenlit*; — *Femme de pêcheur venant de baigner ses enfants*. — S. 1882. *Le premier pas* ; — *La famille*.

Demory (Charles-Théophile), peintre. (Voyez : tome Ier.) — S. 1870. *Portrait de M. le général Véron de Bellecourt*. — S. 1876. *Une partie sérieuse, intérieur breton* ; — *Jeune fille bretonne*. — S. 1877. *Intérieur breton dans le Finistère*. — S. 1878. *Il dort !* : — *Un coup disputé, joueurs de boules à Pont-Aven*. — S. 1879. *Un vieux conteur breton* ; — *Le chemin de Kéraz*. — S. 1880. *Un mariage en Bretagne* ; — *Portrait*. — S. 1881. *Femme du Pollet, Dieppe* ; — *Pêcheur raccommodant un filet*. — S. 1882. *Pêcheuse de Granville*.

Demoussy (Auguste-Luc), peintre, mort à Paris en 1879. (Voyez : tome Ier.) — S. 1869. *La lecture* ; — *La méditation*. — S. 1870. *Le conseil* ; — *Le message*. — S. 1872. *Portrait*. — S. 1874. *Le réveil* ; — *Le souvenir*. — S. 1875. *Portraits d'enfants*.

* Demurat (Antoine-Albert), peintre, né à Paris, élève de M. Numa. — S. 1880. *Fleurs d'automne*, aquarelle. — S. 1881. *Branches de roses*, aquarelle.

* Denat (André), architecte, né à Toulouse (Haute-Garonne), élève de M. Lebas. — S. 1868. *Projet de marché couvert à Toulouse*, cinq dessins; — *Projet de halle aux grains, construite à Toulouse*, deux dessins.

* Denéchau (Mme Elisabeth-Félicité), sculpteur, née à Nimes (Gard). — S. 1868. *Faunesse*, buste marbre. — S. 1869. *Faunesse*, buste terre cuite. — S. 1870. *Marion Delorme*, buste terre cuite. — S. 1873. *Portrait de M. Zabban*, buste terre cuite.

Denéchau (Séraphin), sculpteur. (Voyez : tome Ier.) — S. 1869. *André Chénier*, plâtre (d'après le portrait peint à Saint-Lazare par J.-B. Suvée, en messidor, an II); — *Jules César*, statue bronze. — S. 1870. *Le passant*, plâtre ; *Saint Léger*, statue pierre (pour la cathédrale de Moulins). — S. 1873. *Portrait*, buste terre cuite; — *Portrait du chanteur Massol dans*

• *Fernand Cortès*, buste plâtre (pour la ville de Montpellier). — S. 1874. *Le fils du vaincu*, statue plâtre ; — *Portrait*, buste terre cuite ; — *Portrait*, buste terre cuite. — S. 1875. *Portrait*, buste plâtre. — S. 1876. *Le fils du vaincu*, statue marbre (Ministère des Beaux-Arts) ; — *E. Méhul*, buste marbre (pour le Conservatoire de musique). — S. 1877 *Phœbé*, statue plâtre. — S. 1878. *Une étoile*, statue marbre ; — *Phœbé*, statuette marbre. — S. 1879. *La Paix*, statue décorative, plâtre ; — *Portrait*, buste terre cuite. — S. 1880. *Chanteuse du moyen âge*, statue plâtre ; — *Méhul*, compositeur, buste marbre (pour le théâtre de l'Opéra-Comique).

* DENET-CLÉMENT (Charles), peintre, né à Evreux, élève de M. Bonnat. — S. 1877. *Portrait*. — S. 1878. *Nature morte*. — S. 1879. *Job* ; — *Portrait*. — S. 1880. *Ruth et Booz* ; — *Portrait*. — S. 1881. *Christ en croix*. — S. 1882. *Les marins d'eau douce* ; — *Le fils du pêcheur*.

* DENEUX (Gabriel-Charles), peintre, né à Paris, élève de M. Gérôme. — S. 1879. *Le viatique* ; — *Paysages*, huit aquarelles. — S. 1880. *Portrait* ; — *Environs de Caen* ; — *La Seine à Epinay*, aquarelle. — S. 1881. *Au Trocadéro*. — S. 1882. *Une noce aux environs de Paris* ; — *Le chemin du halage, Epinay-sur-Seine*.

* DENIS (Albert), peintre, né à Mehoudin (Orne). — S. 1881. *Le père Boudonnet*. — S. 1882. *Portrait* ; — *Première fleur*.

* DENIS (C.), architecte. Il fut le premier architecte des eaux de Versailles : il fit, sous la direction de Francine, les premiers travaux de distribution des bassins du parc. Il est l'auteur d'un poème descriptif sur Versailles, où se trouvent de curieux renseignements sur les premiers temps de cette ville. (Leroy, *Rues de Versailles*.)

DENIS (Clément), sculpteur, né à Paris, élève de M. Jouffroy. — S. 1868. *Le Giotto*, statue plâtre. — S. 1869. *Portrait*, statue plâtre. — S. 1870. *Portrait*, buste plâtre.

DENIS (Edouard-Auguste), peintre, né à Châteauroux (Indre-et-Loire). — S. 1877. *Souvenir de Sèvres*, aquarelle. — S. 1878. *Un jour d'hiver aux Casseaux*, aquarelle (à M. J. de Hérédis) ; — *Près de Villejust*, aquarelle. — S. 1879. *La rue de la Fontaine à Mulard*, aquarelle ; — *Les Casseaux*, aquarelle ; — *La maison au père Celot*, *près de Palaiseau*, peinture. — S. 1880. *Lisière de bois, Palaiseau*, aquarelle ; — *La Glacière, Paris*, aquarelle. — S. 1881. *Chemin près d'Orsay, l'hiver*, aquarelle. — S. 1882. *Après la pluie*, aquarelle.

DENIS (Eugène), peintre. — (Voyez : tome 1er.) — S. 1875. *Nature morte*. — S. 1876. *Nature morte*. — S. 1877. *Portrait*. — S. 1879. *Portrait*. — S. 1880. *Portrait*.

* DENISE (Alexandre), peintre, né à la Haye-Descartes (Indre-et-Loire), élève de M. Jeannin. — S. 1879. *Roses*. — S. 1880. *Roses*. — S. 1881. *Roses*. — S. 1882. *Un coin de jardin*.

DENNEULIN (Jules), peintre, méd. 3e cl. 1875. (Voyez : tome 1er.) — S. 1868. *Le photographe de village* ; — *La gorge d'Orchimont*. — S. 1869. *Le repos* ; — *Bords de la Cure*. — S. 1870. *Un bureau électoral* ; — *Pont sur la Cure*. — S. 1872. *Une longue confession* ; — *Un gardien de muséum* (à M. J. Breton). — S. 1874. *Soir d'automne* ; — *Le feu sacré*. — S. 1875. *Triste recette*. — S. 1876. *Un repos de chasseurs*. — S. 1877. *Un dîner de noce*. — S. 1878. *La lecture du testament* ; — *Le passage difficile*. — S. 1879. *Quatuor d'amateurs* (à M. Lefrancq) ; — *L'enterrement de M. le maire*. — S. 1880. *La bénédiction* ; — *Le facteur rural*. — S. 1881. *Le retour d'un concours* ; — *Une averse*. — S. 1882. *Chercheuse de vers*.

* DENNEVILLE (Eugène), peintre, né à Paris, élève de M. Gleyre. — S. 1875. *Portrait de M. Lafontaine, dans «la Jeunesse de Louis XIV», rôle de «Mazarin»*, aquarelle. — S. 1877. *Péril en la demeure*, d'après M. Monginot, pastel. — S. 1878. *Nature morte*, pastel. — S. 1879. *Un coin du parc de Pougues*, aquarelle.

* DENOYELLE (Paul-Léonard), peintre, né à Mouy (Oise), élève de M. Bonnat. — S. 1873. *Mandoline et brasero vénitiens*. — S. 1879. *Nature morte*. — S. 1880. *Chrysanthèmes*.

DENUELLE (Alexandre-Dominique), architecte, ✶ en 1874. (Voyez : tome 1er.) — Exposition Universelle de 1878 : *Avant-projet de décoration du chœur et de l'abside de la cathédrale de Strasbourg, coupe longitudinale* ; — *Décoration d'un salon, style de l'époque de Louis XVI, dans l'hôtel Schneider, à Paris* ; — *Peintures de la crypte de la cathédrale d'Auxerre* ; — *Peintures du temple Saint-Jean à Poitiers* ; — *Peintures du réfectoire de l'ancienne abbaye de Charlieu (Loire)* ; — *Peintures du palais des Papes, à Avignon* ; — *Peintures du porche de l'église de Notre-Dame-des-Doms à Avignon* ; — *Peintures de la chapelle de l'hôtel de Jacques-Cœur, à Bourges* ; — *Peintures de l'église des Célestins à Avignon* ; — *Peintures de l'église Saint-Philbert, à Tournus (Saône-et-Loire)*. — On doit encore à cet architecte : *Restauration de la galerie des Cerfs, au palais de Fontainebleau* ; — *Décoration des salons de réception, à la préfecture de Versailles* ; — *La décoration d'ensemble de l'église de la Trinité, à Paris* ; — *La décoration du salons de réception, à la préfecture de Grenoble* ; — *La décoration du pavillon Denon, au palais du Louvre* ; — *Décoration des salles de la Cour d'assises et des appels correctionnels, de la salle de la Cour criminelle de la Cour de cassation*, peinture ; — *Décoration du chœur de l'église Saint-Augustin, à Paris* ; — *Décoration des salles du musée et de la bibliothèque de Grenoble (Isère)* ; — *Restauration de la chapelle et des salles de l'ancien logis de Jacques-Cœur, hôtel Jacques-Cœur, à Bourges* ; — *Décoration des voûtes de la nef, du transept, du chœur et de la chapelle absidiale, à l'église Saint-François-Xavier, à Paris* ; — *Décoration de la chapelle absidiale*, à la cathédrale de Tours ; — *Décoration du chœur et de la chapelle de la Vierge, à l'église de Notre-Dame du Rosaire, à Bordeaux*.

DEPERTHES (Pierre-Joseph-Edouard), architecte. (Voyez : tome 1er.) — S. 1869. *Projet d'hôpital pour la ville de Brest, cinq dessins*. — S. 1870. *Nouvelle église de Saint-Martin, de Brest, en construction, six dessins*. — S. 1872. *Projet d'église pour la paroisse de Languidic (Morbihan), cinq châssis*. — 1874. *Monument en cours d'exécution élevé à Rouen à la mémoire du vénérable J.-B. de la Salle, fondateur des Ecoles chrétiennes, cinq cadres*. — 1876. *Projet de mo-

nument à ériger à Châtillon-sur-Marne (Marne), à Urbain II, premier pape français, trois châssis. — Exposition Universelle de 1878 : Ameublement de la nouvelle église Saint-Anne d'Auray (Morbihan), douze châssis ; — *Eglise Saint-Martin de Brest* (Finistère), six châssis. — En collaboration avec M. Ballu : *Eglise de Jouy-le-Moustier* (Seine-et-Oise), six châssis ; — *Eglise de la Ferté-Alais* (Seine-et-Oise), frontispice ; — *Palais de Justice de Charleroi* (Belgique), huit châssis ; — *Projet de reconstruction de l'église d'Esnandes* (Charente-Inférieure), quatre châssis ; — S. 1881. *Etude comparative de chevets d'églises champenoises aux diverses époques du moyen âge.*

* DEPLECHIN (Valentin-Eugène), sculpteur, né à Roubaix (Nord), élève des Ecoles académiques de Lille. — S. 1877. *Portrait*, buste bronze ; — « *Un rieux de la vieille* », médaillon bronze. — S. 1878. *Portrait*, buste plâtre. — S. 1879. *Portrait*, buste bronze. — S. 1882. *Ahmet-Ali, jeune Nubien*, statue plâtre ; — *Portrait*, buste plâtre.

* DE PRAT (David), architecte. Il fut, avec Barthélemy de Saint-Martin, architecte de Betharram (Basses-Pyrénées), appelé en 1659 par la Chambre des comptes du gouvernement de Navarre, pour visiter le château de Pau et indiquer les travaux à y faire. (*Archives des Basses-Pyrénées.*)

* DEPREZ (Mlle Alexandrine), peintre, née à Paris, élève de M. Poitevin et de Mme Levasseur. — S. 1877. *L'Amour et Psyché*, d'après Gérard, porcelaine. — S. 1878. *Daphnis et Chloé*, porcelaine d'après Gérard, ; — *Le rêve de bonheur*, d'après Mlle Meyer, porcelaine.

* DURAND (François), architecte, né dans le diocèse de Metz en 1588, mort à Agde le 26 octobre 1644. Il entra en 1611 dans la Compagnie de Jésus, et lorsqu'il s'est agi de construire à Paris, pour son ordre, l'église Saint-Louis-et-Saint-Paul, Durand en prépara les plans. Un autre jésuite de Lyon, Martel Ange, présenta concurremment avec lui un projet qui était la reproduction de l'église du Jésu, à Rome; mais la préférence fut accordée à Durand, dont la composition était plus personnelle, et il en surveilla l'exécution. Commencée le 16 mars 1527, cette église fut terminée en 1641. Deux années après, il fit paraitre un traité sur la coupe de pierres, ayant pour titre : *L'Architecture des voûtes ou l'Art des traits et coupes des voûtes, traité très utile, voire nécessaire à tous les architectes, maçons, appareilleurs, tailleurs de pierres, et généralement à tous ceux qui se meslent d'architecture, mesme militaire : par le R. P. Durand, de la Compagnie de Jésus. M. DC. XLIII.* (P. Morey, *Notes sur la vie et les ouvrages de F. Durand.*)

* DERCHE (Charles-Edouard), peintre, né à Paris, élève de l'Ecole nationale de dessin. — S. 1877. *Portrait*, dessin. — *Portrait*, dessin — S. 1878. *Ernest Picard*, dessin ; — *Portrait de Mme Vve Gérard*, dessin.

* DEROCHE (Victor), peintre, né à Lyon (Rhône). — S. 1876. *Parc de Montigny près Vernon.* — S. 1877. *Chemin du facteur rural;* — *Dans les taillis.* — S. 1878. *Les dernières vapeurs du matin sur la Seine ;* — *En battue* — S. 1879. *Les chercheuses de vers du Crotoy ;* —

Le relais. — S. 1880. *Le moulin de l'Espérance, embouchure de la Charente.* — S. 1881. *Aux environs de Fouras ; — Pêche à la Courtine, embouchure de la Charente.* — S 1882. *L'Echiquier, paysage.*

* DEROND (Jacques), architecte. On restaura en 1505 la vieille tour de l'église Notre-Dame de Saint-Omer, et cette restauration fut faite « par le conseil et oppinion de Maistre Jacques Derond, maistre machon de Dieppe ».

DERAVAUX (Adolphe), peintre. — (Voyez : tome I⁰ʳ.) — S. 1869. *Portrait de feu A. Vechte, sculpteur repousseur.* — S. 1870. *Portrait de feu l'amiral Charner.* — S. 1876. *Portrait.*

* D'ERVILLERS (Jean), architecte, éleva vers 1460 le bras méridional du transept de l'église collégiale de Saint-Quentin ; mais, soit que la construction fût mal fondée, soit toute autre cause, cette partie de l'édifice, à peine élevée, menaça ruine. Des experts venus de Paris, d'Amiens, de Laon et de Cambrai déclarèrent que D'Ervillers avait commis de grandes fautes et qu'il y avait nécessité de refaire ce qu'il avait mal fait. (Gomart, *Eglises de Saint-Quentin.*)

* DESACHY (Henri), peintre, né à Paris, élève de M. P. Colin. — S. 1869. *Environs de Fécamp, marée basse.* — S. 1870. *Après une nuit d'orage.*

* DESANDRÉ (Jules-Marie), peintre, né à Paris, élève de M. Girardet — S. 1869. *La bonne pipe, souvenir de Bretagne ; — Portrait*, dessin. — S. 1870. *Souvenir de la baie de Douarnenez.* — S. 1880. *Le lac de Brientz.* — S. 1881. *Clitie mourant.*

* DESARGUES (Girard), architecte, né à Lyon, construisit à Paris, au Palais-Royal, vers 1660, un grand escalier. Il travailla à l'église des Carmélites du faubourg Saint-Jacques, et fit une maison pour un sieur Aubry, rue des Bernardins. Sauval dit à propos de cette maison : « son « entrée la plus superbe du monde, et son « escalier si commode qu'il ne s'en voit point à « Paris qu'on trouve plus tôt, où on entre plus « à l'aise, ni dont l'abord soit plus grand et « plus superbe. » Il fit aussi l'escalier de l'hôtel du marquis de l'Hôpital. (Sauval, tome III, pages 2 et 3.)

* DESAVARY (Charles-Paul), peintre, né à Arras (Pas-de-Calais), élève de MM. Couture et Dutilleux. — S. 1868. *Bouquet champêtre; — Les apprêts du dîner.* — S. 1869. *Saules au bord de l'eau ; — Azalées.* — S. 1870. *Le bazar Kaskir à Suez ; — La troupe de comédie du théâtre du Caire sur le pont du « Morris » le 14 septembre 1869*, dessin. — S. 1872. *Un lavoir, effet d'hiver.* — S. 1873. *Derniers jours d'automne* — S. 1875 *L'entrée des eaux à Arras ; — Le gros noyer.* — S. 1878. *L'élayage au printemps.* — S. 1879. *La fontaine Baudimont ; — Primevères et camélias.* — S. 1880. *Après la promenade ; — La fontaine Rasincourt, à Blangy-lès-Arras ;* — S. 1882. *Le bassin du ricage à Arras ; — Le matin, automne.* On doit encore à cet artiste : *L'Automne ; — L'Hiver ; — Le chemin de la chapelle Saint-Quillien*, à *Lucheux* (Somme).

* DESBEAUX (Mlle Suzanne-Emilie), peintre, née à Paris, élève de Mlle M. Bricka. — S. 1877. *Portrait du docteur Lorain*, fusain. — S. 1878. *Tête d'étude*, fusain. — S. 1879. *Prunes ;*

— *Portrait de M. E. Desbeaux*, fusain ; — *Portrait d'Henry*, fusain.

* DESBIRONS (Mlle Marguerite), peintre, née à Villesnard (Seine-et-Marne), élève de M. Riottot. — S. 1872. *Fleurs*, faïence. — S. 1876. *Reines-marguerites*, faïence — S. 1877. *Fleurs des champs* ; — *Lilas*, faïence.

* DESBŒUFS (Henri-Cantien), architecte juré expert, a été inhumé à Saint-Jean en Grève le 18 juin 1785, âgé de quatre-vingts ans, veuf de Catherine Lefebvre ; en présence de Henri Desbœufs, ancien premier commis des finances, son fils, rue du Temple (paroisse Saint-Nicolas-des-Champs), et de Pierse Nicolas Grégoire Bourbon, avocat au Parlement et procureur au Châtelet, son gendre, rue Bourg-Libourg (paroisse Saint-Paul).

* DESBOIS (Jules), sculpteur, né à Parçay (Seine-et-Marne), élève de M. Cavelier ; méd. 3ᵉ cl. 1875, 2ᵉ cl. 1877. — S. 1875. *Orphée*, statue plâtre. — S. 1877. *Orthryades*, statue plâtre (réexp. en 1878, Ministère des Beaux-Arts.)

* DESBORDES (Mlle Louise-Alexandra), peintre, née à Angers (Maine-et-Loire), élève de M. A. Stevens. — S. 1876. *Un envoi de Nice*. — S. 1877. *Fleurs* (appartient à M. de Knyff) ; — *Fleurs*. — S. 1879. *Fleurs*, panneau décoratif ; — *Souvenir de première communion*. — S. 1880. *La fête de l'absent*. — S. 1881. *Le songe de l'eau qui sommeille* ; — *La nuit* (appartient à M. Georges Petit). — S. 1882. *L'automne* ; — *Les poissons*.

* DESBOUIS (Mme Laure), peintre, née à Paris, élève de M. Chaplin et de Mme D. de Cool. — S. 1880. *Portrait*, porcelaine ; — *Portrait*, porcelaine. — S. 1882. *Portrait*, porcelaine.

* DESBOUTIN (Marcellin-Gilbert), peintre et graveur, né à Cerilly (Allier) ; méd. 3ᵉ cl. 1879. (gravure). — S. 1868. *Portrait de M. Jules Amigne* ; — Deux eaux-fortes. — S. 1873. *Portrait, en costume florentin*. — S. 1874. *Portrait*. — S. 1875. *Un industriel italien* ; — *Portrait* ; — Suite de portraits, gravés à la pointe sèche (pour une collection artistique). — S. 1876. *Portraits*. — S. 1877. Onze gravures à la pointe sèche ; — *Portrait du comte L. Lepic*, pointe sèche ; — *Portrait de M. L. Leclaire*. — S. 1878. *Portrait de M. Henner*, gravure. — S. 1879. *Portrait de M. Dailly dans le rôle de « Mes-Bottes » de « l'Assommoir »* ; *Portrait*, gravure ; — S. 1880. *Portrait* ; — *La famille Loyson*, trois portraits en tryptique ; — *Chien et chat*, gravure ; — *Six portraits*, gravures. — S. 1881. *Portrait* ; — *Portrait de M. Duranty* ; — *Portrait*, gravure ; — *Portrait de M. Coquelin cadet*, gravure. — S. 1882. *Portrait de M. F. Massonnière* ; — *Portrait du docteur Chonnow*, pointe sèche ; — Trois portraits.

* DESROCHERS (Adolphe), peintre, né à Paris, élève de M. G. Desbrosses. — S. 1880. *Falaises d'Houlgate* ; — *Un rocher à Benzeval*. — S. 1882. *L'ardoisière près Vichy* ; — *Un hameau en Normandie*.

DESBROSSES (Alfred-Jean), peintre. (Voyez : tome Iᵉʳ.) — S. 1869. *La femme du maître d'école* ; — *Porteuse d'herbe au repos*. — S. 1870. *La convalescence* ; — *Intérieur campagnard*. — S. 1872. *Faneuse au repos* ; — *Bonsoir au berger*. — S. 1875. *Les bords de la Semois* (réexp. en 1878). — S. 1876. *Le rocher des Commères, lever de lune*. — S. 1877. *Le Mont-Noir*. — S. 1878. *La vallée de Chatelard* ; — *Le Chéron*. — S. 1879. *La côte du Tartaret, le soir* ; — *Les fonds de la Bourboule*. — S. 1880. *Dans les montagnes* (musée de Valenciennes) ; — *Mont-Dore-les-Bains*. — S. 1881. *Les gorges du Chaix* ; — *Le lac de Chambon, soleil couchant*. — S. 1882. *La montée du petit Saint-Bernard* ; — *Monistrol d'Allier*. — (Consultez : F. Henriet, *Peintres contemporains. Jean Desbrosses*.)

DESBROSSES (Léopold), peintre et graveur. (Voyez : tome Iᵉʳ.) — S. 1869. Deux eaux-fortes ; — *Le matin*, peinture ; — *Les ruines du château de Binearille*. — S. 1870. *Le Bois-aux-Roches* ; — *Le vieux moulin*, peintures ; — *Waterloo*, eau-forte. — S. 1874. *Soleil couchant*, eau-forte. — S. 1875. *L'été de la Saint-Martin*, eau-forte. — 1876. *Eau-forte*, eau-forte ; — *Les casseurs de pierres*, d'après M. Courbet, eau-forte. — S. 1877. *Le Bois-aux-Roches*, eau-forte ; — *Les Bohémiens*, d'après Diaz (pour la *Gazette des Beaux-Arts*). — S. 1878. Trois gravures ; — *Le chemin des Hautes-Bruyères en 1870*, gravure ; — *Le chemin de Flacourt*, peinture. — S. 1879. *La plaine de Malcent*, peinture ; — Trois gravures : — S. 1880. *Les lavandières*, d'après Boucher, eau-forte. — S. 1882. *Un vieux verger*, eau-forte.

* DESCA (Edmond), sculpteur, né à Vic-en-Bigorre (Hautes-Pyrénées), élève de M. Jouffroy ; méd. 3ᵉ cl. 1881. — S. 1876. *Portrait*, buste plâtre teinté. — S. 1879. *Portrait*, médaillon plâtre teinté ; — *Portrait du colonel Beaulieu*, buste plâtre. — S. 1880. *Portrait*, buste plâtre. — S. 1881. *Portrait*, buste plâtre ; — *Le chasseur d'aigles*, statue plâtre. — S. 1882. *Brimborion*, statue plâtre.

* DESCAMPS-SABOURET (Mlle Louisa), peintre, née à Paris, élève de Mlle Hautier et de M. T. Robert-Fleury. — S. 1879. *La pêche au vin*. — S. 1880. *Portrait* ; — *Raisins*. — S. 1881. *Gibier*. — S. 1882. *Fruits* ; — *Envoi de fleurs*.

DESCARTES (Léon), peintre, né à Paris, élève de Corot et de Th. Rousseau. — S. 1868. *La route de Nan*. — S. 1869. *Le creux de la Drouette aux grands parcs d. Poyers*, soleil couchant. — S. 1870. *Les fonds de Poyers*, paysage. — S. 1873. *Le mont Valérien et Rueil*, vue prise de la rive de Chatou. — S. 1880. *La caverne de Satan à l'Huisrbon de Pozers, près Rambouillet*.

* DESCAR (Mlle Henriette), sculpteur, née à Carnières (Nord), élève de M. Frère. — S. 1881. * *Ninon* chienne terrier, groupe plâtre ; — *Portrait*, buste plâtre. — S. 1882. *Portrait de M. de Try*, buste bronze ; — *Enfant à l'escargot*, statue plâtre.

* DESCHAMPS (Mme Amélie), peintre, née à Rouen (Seine-Inférieure), élève de Genty. — S. 1878. *Nature morte*. — S. 1879. *Argenterie et vermeil*. — S. 1880. *Un coin d'atelier*.

* DESCHAMPS (Auguste-Maximilien), architecte, né à Savigny-lès-Beaume (Côte-d'Or), élève de M. Laisné. — S. 1875. *Puits, dit de Moïse, à Dijon*, deux châssis. Exposition Universelle de 1878 : *Tombeau de Philippe le Hardi au musée de Dijon, quinzième siècle*.

* DESCHAMPS (Mme Camille), peintre, née à New-York (Amérique), de parents français,

élève de MM. T. Robert-Fleury et C. Müller. — S. 1877. *Portrait* — S. 1878. *Taquinerie.* — S 1879. *Portrait.* — S. 1880. *Jeune artiste ;* — *Saint François d'Assise guérissant un jeune aveugle.* — S. 1881. *Une bonne recette ;* — *Portrait.* — S. 1882. *Petite frileuse.*

* Deschamps (Émile-Marie-Benjamin), peintre, né à Paris, élève de MM. Picot et Cogdès. — S. 1868. *Portrait ;* — *Le combat,* campagne d'Italie de 1859, aquarelle. — S. 1869. *Portrait ;* — *Portrait.* — S. 1870. *Portrait,* pastel. — S. 1878. *Portrait.*

* Deschamps (François-Auguste-Anatole), peintre, né à Tours (Indre-et-Loire), élève de MM. Daverne, Lobin et Yvon. — S. 1872. *Portrait.* — S. 1876. *Naïade.* — S. 1877. *La bonne servante.* — S. 1878. *Portrait ;* — *Portrait.* — S. 1879. *Deux portraits.* — S. 1880. *Deux portraits.* — S 1881. *Portrait ;* — *A votre santé !* — S. 1882. *Un accident ;* — *Portrait.*

* Deschamps (Jean), architecte. En 1400, on trouva dans un tombeau placé près de la porte principale de la cathédrale de Clermont, une inscription attestant que cette église a été construite sur les plans de « Johannes de Campis ». L'édifice fut commencé en 1248, sous l'épiscopat de Hugues de la Tour, qui en posa la première pierre avant de partir pour la Terre-Sainte. En 1285 le chœur était presque terminé. (Gonod, *Notes historiques sur la cathédrale de Clermont.*)

* Deschamps (Julien), peintre, né à Paris, élève de MM. Flers et Vollon. — S. 1877. *Un petit manoir normand du dix-septième siècle.* — S 1878. *Intérieur de cour ;* — *Intérieur de cour.* — S. 1879. *Une habitation champenoise.* — S. 1880. *Habitation champenoise construite en 1677.*

* Deschamps (Louis), peintre, né à Montélimart (Drôme), élève de M. Cabanel ; méd. 3e cl. 1877. — S. 1873. *Enfants et poussins.* — S. 1875. *Moïse sauvé des eaux* (à M. Broët). — S. 1876. *Agar ;* — *La favorite.* — S. 1877. *Portrait du général Chareton,* sénateur (réexp. en 1878) ; — *La pauvrette* (réexp. en 1878). — S. 1878. *Portrait ;* — *Petite cribleuse défendant son grain.* — S. 1879. *Portrait ;* — *Mort de Mireille dans l'église des Saintes-Maries-de-la-Mer.* — S. 1880. *Portrait.* — S. 1881. *Songeuse ;* — *Vincent blessé.* S. 1882. *Résignation ;* — *Le premier pas.*

* Deschamps – Avisseau (Léon - Edouard), sculpteur, né à Tours (Indre-et-Loire), élève de M. Avisseau. — S. 1875. *Portrait de Mlle Frébault,* médaillon terre cuite. — S. 1876. *Portrait de M. Avisseau père,* buste plâtre. — S. 1879. *Cuirassier français,* buste plâtre. — S. 1881. *Enfant,* buste terre cuite.

* Desclos (François-Auguste), sculpteur, né à Bruyères (Vosges), élève de MM. Boyer et Poytatier. — S. 1869. *Portrait,* médaillon marbre. — S. 1870. *Jeune fille faisant une couronne,* statue plâtre.

* Despoirts (Léon), peintre, né à Paris, élève de M. Levasseur. — S. 1879. *Près du bois d'Oingt.* — S. 1880. *Environs d'Épernay ;* — *La neige à Montmorency.* — S. 1882. *Bords de l'Oise à Valmondois.*

* Désesclos (Mlle Caroline-Eugénie), peintre, née à Paris, élève de M. de Pommayrac. — S. 1869. *Deux portraits,* miniatures. — S. 1870. *Portrait,* miniature. — S. 1872. *Portrait,* miniature. — S. 1873. *Portrait,* miniature ; — *Portrait,* miniature. — S. 1875. *Italienne et son enfant,* d'après H. Vernet, miniature ; — *Portrait d'un enfant,* miniature. — S. 1876. *Portrait de l'auteur,* miniature. — S. 1877. *Portrait,* miniature ; — *Portrait,* miniature ; — *Le petit chaperon rouge,* miniature. — S. 1878. *Trois portraits,* miniatures. — S. 1879. *Quatre portraits,* miniatures.

Descoffe (Alexandre), peintre. (Voyez : tome Ier, page 418.) — S. 1868. *Un site près d'Antibes.* — On doit aussi à cet artiste : les *Peintures décoratives de la salle d'étude à la bibliothèque Nationale.*

* Descoffe (Mlle Aline-Jeanne), peintre, née à Vierzon (Cher), élève de Mme Thoret. — S. 1879. *Œillets,* éventail aquarelle. — S. 1880. *Nénuphars et libellules,* éventail aquarelle.

Descoffe (Blaise-Alexandre), peintre, ✻ en 1878 (E. U.) (Voyez : tome Ier.) — S. 1870. *Cristal de roche, agate de Benvenuto,* etc (à M. Ph. de Saint-Albin) ; — *Gibier, sarcelle, pluvier,* etc. — S. 1872. *Casque du roi Henri IV.* — *Pot d'ivoire du seizième siècle,* etc (musée du Louvre). — S. 1874. *Cristal de roche gravé seizième siècle, agates et émaux,* etc (à Mlle Wolf) ; — *Porcelaines de Saxe et autres,* etc, *de la collection du comte Welles de la Valette ;* — *Frise de bois sculpté, tête de bronze,* etc. — S. 1875. *Thé dans une chambre d'artiste ;* — *Un vieux poirier.* — S. 1877. *Le casque et le bouclier de Charles IX* (réexp. en 1878). — S. 1878. *Miroir de Marie de Médicis ;* — *Livre d'heures de Catherine de Médicis ;* — *Fleurs,* etc. — Exposition Universelle de 1878 : *Un coin du cabinet de Louis XVI ;* — *Couronne du sacre des rois de France ;* — *Verres de Venise ;* — *Étoffe japonaise,* etc. (appartient à M. Boucicaut) ; — *Verre en cristal de roche.* — S. 1879. *Buste d'empereur romain à tête d'améthyste*(Tibère) ; — *Médailles grecques*(Alexandre) ; — *Socle de bronze doré ;* — *Table chinoise ;* — *Fleurs,* etc. (à Mme S. P. Avery). — S. 1880. *Croix reliquaire du seizième siècle ;* — *Cristaux de roche avec monture émaillée,* etc. (à M. W. Schauss) ; — *Coupe de Benvenuto ;* — *Petite coupe émaillée ;* — *Table enrichie d'ivoire ;* — *Fruits* (appartient à M. Cardoso). — S. 1881. *Statue équestre, argent et vermeil, sur un fût de colonne, tapisserie ;* — S. 1882. *A royal birthday-gift* (Un cadeau royal pour un anniversaire de naissance).

Deshayes (Charles-Félix-Edouard), peintre. (Voyez : tome Ier.) — S. 1869. *Près Nogent-sur-Marne, effet d'automne.* — S. 1870. *Bords de la Seine, à Saint-Ouen ;* — *Souvenir d'Afrique.* — S. 1872. *Journée d'été dans les cascades de Cernay-la-Ville.* — S. 1873. *Étang sous bois à Villebrun.* — S. 1874. *Dans les cascades de Cernay ;* — *Dans la vallée de Cernay.* — S. 1876. *Effet de soleil sous bois.* — S. 1878. *Un coin de parc à l'Étang la-Ville.* — S. 1879. *Effet de soleil sous bois aux environs de Paris ;* — *Chaudron et pommes.* — S. 1880. *Le bois de Boulogne.* — S. 1881. *Ville de Belgique,* panneau décoratif (appartient à M. Braquenier) ; — *Giroflées,* étude. — S. 1882. *Une rue du vieil Alger.*

Deshayes (Eugène), peintre. (Voyez : tome Ier.) — S. 1869. *Les bords de la Loire ;* — *La vallée, souvenir de la Suisse.* — S. 1874. *Le*

marché de *Dieppe*, dessin; — *Moulin aux environs de la Haye*, dessin (à M. Beaupine). — S. 1875. *La rampe du Saint-Bernard* ; — *Les halles à Rennes*, dessins (à M. J. de Beaupène). — S. 1876. *La chute de l'Ain*, dessin ; — *Les étangs de Saint-Pierre*, dessin. — S. 1877. *Marée basse* ; — *Le marché à Pont-de-l'Arche*, aquarelle. — S. 1878. *Intérieur de forges*, dessin. — S. 1880. *Le pont Notre-Dame, vu du Pont-au-Change*, aquarelle. — S. 1881. *Intérieur de cloître à Laon*, dessin ; — *Intérieur de forge à Montigny-sur-Loing*, dessin (à M. G. Pilon). — S. 1882. *Coin de marché à Limoges* ; — *Cascades de Saint-Gervais*, dessins.

Deshays (Célestin), peintre. (Voyez : tome Ier.) — S. 1867. *Environs de Jargeau*. — S. 1870. *Un chemin dans les blés, environs d'Orléans* ; — *Les premières neiges*. — S. 1875. *Les étangs de Mortefontaine*. — S. 1877. *Les bords de la Marne à Champigny, printemps*. — S. 1879. *Environs de Crémieu*. — S. 1882. *Dans la Gorge-aux-Loups*.

Deshays (Jean-Baptiste-Henri), surnommé *le Romain*, peintre d'histoire, gendre de F. Boucher, né à Colleville près Rouen (Seine-Inférieure) en décembre 1729, mort à Paris le 11 février 1765, paroisse Saint-Eustache ; élève de MM. Collin de Vermont, J. Restout et F. Boucher ; 2e prix de Rome 1749, sur : *Laban donne sa fille à Jacob* ; 1er prix 1751 sur : *Job sur le fumier* ; reçu académicien le 26 mai 1759 sur : *Le corps d'Hector préservé par Vénus et par Apollon sur les rives du Scamandre* (musée de Montpellier) ; adjoint-professeur le 5 juillet 1760. — S. 1759. *Le martyre de saint André au moment où, près d'être attaché sur la croix, on le sollicite d'adorer les idoles* (pour l'église Saint-André de Rouen) ; — *Hector exposé sur les rives du Scamandre, après avoir été tué par Achille et traîné à son char*, *Vénus préserve son corps de la corruption* (morceau de réception de l'auteur) ; — *Une charité romaine* (appartient à M. Depersennes) ; — *Une marche de voyageurs dans les montagnes* ; — *Une figure d'homme, étude* ; — *Deux petits tableaux ovales représentant l'Hiver et l'Été* ; — *Plusieurs têtes*, même numéro. — S. 1761. *Saint André amené par des bourreaux pour être attaché sur un chevalet et y être fouetté* ; — *Saint Victor, jeune capitaine romain condamné au martyre* ; — *Saint Pierre délivré de sa prison* ; — *Saint Benoît près de mourir vient recevoir le viatique à l'autel* ; — *Deux petits tableaux représentant des caravanes* ; — *Sainte Anne faisant lire la sainte Vierge* ; — *Plusieurs tableaux et esquisses*, même numéro. — S. 1763. *Le mariage de la sainte Vierge* ; — *La chasteté de Joseph* ; — *Danaé et Jupiter en pluie d'or* ; — *La Vierge et l'enfant Jésus* ; — *Tête de vieillard* ; — *Tête de jeune femme* ; — *Une caravane*. — S. 1765. *La conversion de saint Paul* ; — *Saint Jérôme écrivant sur la mort* (ces tableaux sont pour l'église à Versailles) ; — *Achille près d'être submergé par le Scamandre et le Simoïs est secondé par Junon et Vulcain, ce dieu lance des feux qui dessèchent les fleuves* (appartient à M. de Persennes) ; — *Jupiter et Antiope* ; — *L'étude* ; — *Le comte de Cominges*, dessin ; — *Artémise au tombeau de Mausole son époux*, dessin ; — *Deux paysages*, dessins. — On voit de cet artiste : au musée d'Angers, *Sainte Anne instruisant la sainte Vierge* ;

— au musée de Besançon, *Martyre de saint Sébastien*, esquisse ; — *Le bon Samaritain*, esquisse ; — *Jeunes chiens jouant devant leur chenil* ; — au musée de Montpellier : *Vénus répand des fleurs sur le corps d'Hector* ; — musée d'Orléans : *Saint Benoît recevant le viatique au pied de l'autel ; il est soutenu par un religieux* ; — au musée de Rouen : *Saint André au tombeau* ; — *Saint André conduit par ses bourreaux pour être flagellé* ; — *Jeanne de France*. — (Consultez sur cet artiste : Mariette, *Abecederio*, tome II, pages 95 et 96 ; — *Lettres sur la vie de Deshays*, par Ch. Nic. Cochin, Paris, 1765, in-12 ; — *Notes historiques sur le musée de peinture de Rouen*, par M. Ch. de Beaurepaire, Rouen, 1854, in-8o.)

Desjardins (Louis-Isnard), graveur. (Voyez : tome Ier.) — S. 1870. *Bataille d'Inkermann*, fac-similé d'aquarelle, d'après M. Jumel de Noireterre, lithographie. — S. 1873. *Velasquez*, d'après Velasquez, lithographie. — S. 1874. *Saint François et le loup d'Agubbio*, d'après M. L. O. Merson, eau forte (appartient à M. C. Hayem). — S. 1875. *Gladiateurs se rendant au cirque*, d'après M. N. Saunier. — S. 1878. *L'invocation de la mariée*, d'après M. L. Enault. — S. 1879. *La première prière*, d'après M. Alix-Louis-Enault, gravure. — S. 1881. *Mélodie*, d'après une esquisse de M. Madrazzo, gravure.

Desjardins (Louis-Léon), peintre. (Voyez : tome Ier.) — S. 1869. *Portrait* ; — *Les bords de la Voneize près Chambon, effet de matin*. — S. 1870. *Portrait* ; — *Ruisseau dans la Creuse*. — S. 1873. *Pont sur la Creuse*. — S. 1874. *Un ravin de la Creuse, effet de matin*.

Desjardins de Morainville (Jules), architecte, membre de la Société centrale des Architectes, né en 1797, mort à Paris le 31 août 1863, boulevard Magenta, 182.

*Deslignières (Marcel), architecte, né à Paris, élève de MM. Questel et Pascal ; méd. 3e cl. 1879 ; méd. 2e cl. 1880. — S. 1876. *Abbaye de Melrose*, aquarelle ; — *Monaco*, aquarelle. — S. 1878. *Échouage de Menton*, aquarelle. — S. 1879. *Vue prise sur le mont Saint-Michel*, aquarelle ; — *Pavillon de l'Union céramique et chaufournière de France*, à l'Exposition Universelle de 1878, cinq châssis. — S. 1880. *Vue de Périgueux*, aquarelle ; — *Relevés d'édifices d'époques différentes dans Périgueux et sa banlieue*, douze châssis (en collaboration avec M. Levicomte) (Paul). — S. 1883. *Tombeau de famille*.

*Desmaisons (Pierre-Émile), lithographe, né à Paris le 19 décembre 1812, mort à Montlignon (Seine-et-Oise), en février 1880 ; élève de MM. Guillon, Lethière et Granger, entré à l'École des beaux-arts le 17 mai 1827 ; méd. 1re cl. 1848 ; rappel 1861 et 1863 ; ✳ en 1863. — S. 1831. *Deux portraits*, peintures. — S. 1833. *Napolitain, étude*, peinture ; — *Portrait*, peinture ; — *Milton dictant son « Paradis perdu » à ses filles*, lithographie ; — *Justine de Lévis écrivant des vers pour Louis de Puylendris*, lithographie ; — *Portrait de M. Phlieta, Polonais*, lithographie. — S. 1835. *Marie Stuart et Henriette d'Angleterre*. — S. 1837. *L'entrée au couvent*, d'après M. J. David ; — *L'absence du maître*, d'après M. A. Devéria ; — *Christine à Fontainebleau*, d'après le même ; — S. 1841. *En serons-nous pire ?* d'après M. Bellangé ; — *La*

protection et la délivrance, d'après M. J. David. — S. 1844. *L'hiver*, d'après M. Wickemberg. — S. 1845. *Tony et Mary*, d'après M. Vidal. — S. 1846. *Amour de soi-même*, d'après M. Vidal ; — *Eva, Frasquita, Noémie.* — S. 1847. *Ismael*, d'après M. Vidal ; — *Marinetti*. — S. 1848. *Deux portraits*, dessins ; — *Portrait en pied*, d'après M. Vidal. — S. 1849. *Linné, botaniste suédois au retour d'une herborisation*, d'après M. Louis Roux. — S. 1851. *Une larme de repentir*, d'après M. Vidal ; — *L'ange déchu* (réexposé en 1855). — S. 1852. *Fatinitza*, d'après M. Vidal ; — *Portrait.* — S. 1853. *Deux portraits*, d'après M. Vidal. — S. 1855. *Christophe Colomb et l'Amérique*, d'après le groupe en marbre de Revelli ; — *Deux portraits*, d'après M. Vidal. — S. 1857. *Portrait*, d'après M. Vidal, pastel ; — *Mariette* ; — *Olympia*. — S. 1859. *Portrait de Mme la marquise de La Tour-Maubourg*, d'après M. Winterhalter ; — *Portrait de M. le comte Boulay de la Meurthe*. — S. 1861. *La prière* ; — *Le repos*, d'après M. Vidal (réexp. en 1867) ; — *Edith* ; — *Hélène*. — S. 1863. *Portrait de S. A. R. Alexandra de Danemark, princesse de Galles*, d'après M. Edouard Frère ; — *La leçon de tambour* ; — *La leçon de flageollet*. — S. 1865. *Le goûter*, d'après M. Edouard Frère. — S. 1868. *La belle chocolatière*, d'après le tableau de Liotard, de la galerie de Dresde. — S. 1870. « *On attend la maîtresse* », d'après M. A. C. Gow. — S. 1872. *Madame veuve Cliquot*, d'après M. L. Cogniet (réexp. en 1878). — S. 1873. « *N'aie pas peur!* », d'après M. Ed. Frère. — S. 1874. *Le duc C. d'Albert de Luynes*, d'après M. L. Cogniet ; — *Il est sauvé!* d'après M. Ed. Frère. — S. 1875. *Enfin, ça mord!* d'après M. Erskine Nicol ; — *Manqué!* d'après le même ; — *Le maître d'école alsacien*, d'après M. Linder. — S. 1877. *La dînette*, d'après M. Ed. Frère. — S. 1877. *Grande représentation*, d'après M. Rudaux. — S. 1878. *L'involontaire d'un an*, d'après M. Rudaux ; — *Sambacuccio d'Alando, premier émancipateur du peuple corse*, d'après Novellini. — S. 1879. *Une grande tentation*, d'après Nicols.

* DESMAREST (Louis), peintre, né à Paris, élève de MM. Gosse, P. Barrias, Cambon, J. Blanc et Jules Breton. — S. 1873. *Portrait* (à M. Dutilleux). — S. 1874. *Portrait*. — S. 1875. *Pétrarque*. — S. 1876. *Le réveil*. — S. 1877. *Portrait d'enfant* ; — *Portrait*. — S. 1878. *Corinne* ; — *Portrait*. — S. 1879. *Deux portraits*. — S. 1880. *Deux portraits*. — S. 1881. *Deux portraits*. — S. 1882. *La dame au camélia*.

* DESMARETS (Louis-François), architecte, né à Compiègne (Oise) le 17 juillet 1814, élève de Vaudoyer ; entré à l'Ecole des beaux-arts le 30 décembre 1836 ; ✻ 14 août 1865 ; architecte diocésain de la Seine-Inférieure. On lui doit : *Les bâtiments de la préfecture qui renferment les bureaux et les archives* ; — *La prison départementale cellulaire au faubourg Bonne-Nouvelle à Rouen* ; — *L'asile départemental des aliénés* ; *La restauration* (avec M. Barthélemy) *de la cathédrale de Rouen* ; — *La restauration de la chapelle de la Vierge à Saint-Ouen de Rouen*, etc.

DESMARQUAIS (Hippolyte-Charles), peintre. (Voyez : tome Ier.) — S. 1869. *Sous bois* ; *Paysage, automne.* — S. 1870. *Dessous de bois* ; — *Un étang.* — S. 1872. *Vue prise de l'île Saint-Germain.* — S. 1875. *Dans la forêt de Fontainebleau.* — S. 1876. *Dans la vallée de Juignes.* — S. 1878. *L'automne.* — S. 1879. *Au bord de la Seine.* — S. 1880. *Etang du Tronchet* ; — *Lisière de bois.* — S. 1881. *Au soleil couchant* ; — *Le pont des Alouettes.* — S. 1882. *Mare aux Grenouilles.*

* DESMIT (Alexandre-Louis-Benjamin), peintre. — (Voyez : tome Ier.) — S. 1869. *Missionnaire en Chine bénissant des enfants trouvés.* — S. 1870. *La sœur de Charité.*

* DESMOULINS (Charles-Emile), peintre, né à Mûre (Isère), élève de M. Diaz. — S. 1878. *Fond des gorges de Franchard*. — S. 1879. *Sur les plattières*. — S. 1880. *Les buttes de Franchard*.

* DESMURS (Mlle Berthe), peintre, née à Paris, élève de l'école professionnelle de la rue Laval, de MM. Carbillet, Bellay, Parvillée et de Mlle Kron Ménil. — S. 1878. *Joies maternelles*, d'après M. Perrault, porcelaine. — S. 1880. *La voluptueuse*, d'après Greuze, faïence. — S. 1880. *Orientale*, faïence ; — *Portrait*, porcelaine. — S. 1881. *Danse du temps de Charles IX*, faïence. — S. 1882. *Soubrette*, faïence ; — *Bachelette*, d'après M. Jacquet, porcelaine.

* DESORIA (Jean-Baptiste-François), peintre, né à Paris en 1758, élève de M. Restout fils, mort à Cambrai (Nord) le 21 septembre 1832, professeur aux lycées d'Evreux, de Rouen et de Metz. — Méd. en 1810. — S. 1791. *Thésée, en présence de sa mère et de son grand-père, levant la pierre sous laquelle étaient l'épée et les brodequins de son père* ; — *Saint Labre* ; — *Diane et Endymion*. — S. 1793. *Des nymphes au bain visitées par un Amour* ; — *Achille reconnu par Ulysse à la cour de Licomède* ; — *Achille rendant Briséis aux députés d'Agamemnon* ; — *Plusieurs têtes, même numéro* ; — *Une tête de vieillard* ; — *Départ de Coriolan*. — S. 1795. *Une femme dans l'attitude du repos* ; — *Jugement de Pâris* ; — *Mariage dans le style antique* ; — *Deux portraits d'homme*. — S. 1796. *Portrait de femme avec son enfant* ; — *Une femme occupée du portrait de son époux* ; — *Le jugement des morts chez les anciens Egyptiens*, dessin. — S. 1798. *Achille délivrant Iphigénie au moment où Calchas allait l'immoler* ; — *Portrait de la citoyenne Pipelot* ; — *Portrait du citoyen Martin* ; — *Portrait du citoyen Letourneur, ex-membre du Directoire*, peint en l'an IV. — S. 1799. *Portrait de la citoyenne G..., fille du poète Boucher* ; — *Portrait de la citoyenne M...* — S. 1801. *Portrait du citoyen Le Rebours, professeur de législation de l'Ecole centrale du département de l'Eure.* — S. 1802. *Portrait en pied du préfet du département de l'Eure*, tableau. — S. 1806. *Plusieurs portraits*, même numéro. — S. 1808. *Portrait de M. Robin, notaire.* — S. 1810. *Arrivée de l'armée française au port de Tentoura en Syrie.* — S. 1812. *Plusieurs portraits*, même numéro. — S. 1814. *Saint Paul devant Agrippa, cathédrale de Rouen* ; — *La mort de Clorinde.* — S. 1817. *Portrait de M. G... dans « l'Avare ».* — S. 1819. *Pierre Corneille chez lui dans une soirée d'hiver* (musée de Rouen). — *L'adoration des bergers.* — S. 1822. *Portrait* ; — *Portraits et tête d'étude*, même numéro. — Cet artiste a pris part aux expositions du *Salon de la correspondance* ; il y avait en 1783 : le *Portrait de M. d'Arnaud fils* ; — *Ariane consolée par Bacchus de la*

fuite de Thésée ; — Alphée vient mêler ses eaux à celles d'Aréthus ; — Portrait d'un écolier ayant son carton sous le bras. — On voit de ce peintre, au musée de Cambrai : *Ulysse et Pénélope ;* — à la cathédrale de Nantes : *Saint Charles Borromée communiant des pestiférés ;* — à la cathédrale de Rodez : *Le martyre de sainte Foi.*

* DESOUCHES (Mme) née Léonie Blondel, peintre, née à Paris. — S. 1870. *Nature morte.* — S. 1872. *Vase, écran et fleurs.* — S. 1874. *Violon, livres et divers objets ;* — S. 1876. *Roses de Noël.* — S. 1877. *Bouquet d'iris.* — S. 1878. *Panneau décoratif.* — S. 1881. *Fleurs et nature morte.*

* DESOUCHES (Charles), sculpteur, né à Paris, élève de M. Geoffroy-Dechaumes. — S. 1868. *Portrait d'enfant,* buste plâtre. — S. 1869. *Portrait,* buste plâtre ; — *Portrait,* buste plâtre. — S. 1870. *Jeune fille faisant une couronne,* statue plâtre. — S. 1872. *Moissonneuse,* statue plâtre. — S. 1873. *Le bouquet,* statue plâtre. — S. 1874. *Portrait de M. P. Boucher,* buste plâtre. — S. 1877. *Forgeron,* groupe plâtre ; — « *Mon bébé* », buste plâtre teinté. — S. 1879. *Idylle,* groupe plâtre. — S. 1881. *Pêcheur normand,* statue plâtre. — S. 1882. *La maman,* groupe plâtre.

* DESPARMET-FITZ-GÉRALD (Xavier), peintre, né à Bordeaux (Gironde). — S. 1880. *Dunes de Sestats, bassin d'Arcachon.* — S. 1881. *Dunes de Cane, bassin d'Arcachon.* — S. 1882. *La plage.*

* DESPLÉCHIN (Édouard-Désiré-Joseph), peintre décorateur du théâtre de l'Opéra, né à Lille (Nord) le 12 avril 1802, mort à Paris le 13 mars 1870 ; ✻ 30 décembre 1854. — Il a pris part aux expositions suivantes : — S. 1844. *Vue prise dans les environs de Dresde,* dessin. — S. 1852. *Un parc, souvenir de Chenonceaux.* Il a produit un très grand nombre de décors pour les théâtres de Paris, des départements et de l'étranger.

* DESPORTES (Mme Mélanie), peintre. — S. 1837. *Portrait.* — S. 1838. *Deux portraits.* — S. 1839. *Portraits.* — S. 1841. *Portrait.* — S. 1842. *Deux portraits.* — S. 1843. *La petite veilleuse savoyarde et sa sœur.* — S. 1844. *Tête de Christ.*

DESPORTES (Alexandre-François) père, peintre, né à Champigneulle (Ardennes) le 16 février 1661, décédé à Paris le 20 avril 1743 aux galeries du Louvre ; élève de Nicasius, reçu à l'Académie le 1er août 1699, sur : *Son portrait en costume de chasseur, avec des chiens et du gibier* (au Louvre) ; nommé conseiller le 17 mars 1704. — S. 1799. *Gibier, nature morte ;* — *Portrait de l'auteur avec du gibier mort à ses pieds* (morceau de réception de l'auteur), musée du Louvre ; — S. 1704. *Deux portraits de filles sous les figures, l'une d'une pèlerine, l'autre d'une musicienne ;* — *Quatre sujets différents d'oiseaux ;* — *Chasse d'un sanglier,* — *Sanglier se reposant* (musée du Louvre) ; — *Portrait du feu roi de Pologne ;* — *Portrait de M. le cardinal d'Arquien ;* — *Fruits ;* — *Faisan et chien ;* — *Cerf aux abois ;* — *Deux chasseurs en différentes attitudes.* — S. 1737. *Un bassin de vermeil ;* — *Deux bas-reliefs peints, l'un en bronze, l'autre en bronze doré ;* — *Un tableau représentant : Une basse de viole, un tapis de velours, du gibier, des fruits, dans un fond de paysage ;* — *Un tableau représentant un cheval richement orné conduit par un nègre, animaux, poissons, plantes, fleurs et fruits des Indes ;* — *Un bas-relief à fond de lapis, avec un tapis vert, orné de figures, de vases, fruits, fleurs, etc. ;* — *Deux tableaux de fleurs, fruits, vaisselle et gibier ;* — *Un singe qui renverse un panier de fruits ;* — *Une fontaine et un bassin de pierre dans lequel un chien boit, des fleurs de pavot, une botte d'asperges et du gibier ;* — *Deux déjeuners, l'un gras, l'autre maigre.* — S. 1738. *Viandes prêtes à mettre en broche ;* — *Fruits et gibier ;* — *Fruits, gibier et un bout de bas-relief ;* — *Fleurs, fruits et gibier qui se trouvent au printemps ;* — *Tigre de la grande espèce combattant un cheval rayé des Indes ;* — *Un tableau représentant une voiture chargée de cannes à sucre, de fruits des Indes, tirée par deux taureaux, etc.* (ordonné par le roi pour être exécuté en tapisserie aux Gobelins). — S. 1739. *Une négresse de distinction portée dans un hamac par deux forts nègres* (ordonné par le roi pour être exécuté en tapisserie aux Gobelins) ; — *Un grand tableau représentant un chasseur indien tenant son arc et se reposant contre un figuier des Indes ;* — *Paysage orné de quelques figures et animaux ;* — *Deux faisans morts, perdrix rouges et grises, derrière un chien couchant qui semble les garder ;* — *Vieillard dans une grotte obscure occupé à lire ;* — *Bas-relief de marbre blanc, sali par le temps représentant des enfants jouant ensemble* (ordonné par le roi etc.). — S. 1741. *Deux grands tableaux qui achèvent la tenture des Indes, composée de huit tableaux* (ordonné par le roi pour être exécuté en tapisserie aux Gobelins) ; — *Tableau représentant du gibier et un rosier chargé de fleurs dans un paysage ;* — *Tableau de fruits et de gibier ;* — *Chien danois qui s'élance de dessus un perron sur une cane effrayée qui a ses petits dans un étang rempli de roseaux ;* — *Groupe de gibier attaché à un clou et un chat ;* — *Un groupe de gibier et un chien.* — S. 1742. *Cerf aux abois assailli par des chiens* (pour le roi) ; — *Chien combattant une chatte renversée sur ses petits ;* — *Perdrix rouges et fruits ;* — *Un petit barbet ayant la patte sur une perdrix* (à Mme Bellocq). — On voit encore de François Desportes au musée du Louvre : *La chasse au loup ;* — *La chasse au sanglier ;* — *La chasse au cerf ;* — *La chasse aux renards ;* — *Diane et Blonde, chiennes de la meute du roi Louis XIV, chassant le faisan ;* — *Bonne, Nonne, Ponne, chiennes de la meute du roi Louis XIV ;* — *Folle et Mite, chiennes de Louis XIV ;* — *Tane, chienne de Louis XLV, arrêtant deux perdrix ;* — *Zette, chienne de la meute de Louis XIV ;* — *Une chienne et deux perdrix ;* — *Pompée et Florissant, chiens de la meute de Louis XIV ;* — *Chiens, lapins, cochons d'Inde et fruits ;* — *Volaille, gibier et légumes, serrés dans une cuisine ;* — *Gibier gardé par des chiens ;* — *Gibier gardé par un chien barbet ;* — *Gibier, fleurs et fruits ;* — *Fleurs, fruits et raisins, sur un banc de pierre dans un paysage ;* — *Oie, coq, poules et paon, dans un paysage.* — Au musée de Rouen : *La chasse au cerf.* — Au musée de Troyes : *Tableau de gibier.* — On trouve des peintures de ce maître dans les musées de Bourg, Rennes, dans les galeries de Carlsruhe, de Brunswick, de Turin, de Stockolm et de l'Ermitage (Russie). —(Voyez sur cet artiste : D'Argenville, tome IV, pages 332-339 ; — Ma

riette, Abecedario, tome II, pages 97-99 ; — *Mercure de France*, juin 1743 ; — Dussieux, *Artistes français à l'étranger*.)

* DESPORTES (Claude-François), fils et élève de François, peintre d'animaux, né à Paris en 1695, mort dans la même ville le 31 mai 1774, reçu académicien le 25 septembre 1723, sur un tableau représentant du : *Gibier, des animaux et des fruits* (au musée du Louvre). — S. 1737. *Deux tableaux représentant des légumes et des animaux étrangers*. — S. 1739. *Lapins sur leur terrier et un lièvre courant dans un paysage*.

* DESPORTES ou DÉPORTES (Francisque), peintre, né à Lyon (Rhône), élève de MM. T. Robert-Fleury, Pils et Lehmannn. (Jusqu'en 1874 cet artiste a exposé sous le nom de *Déporte* et de 1874 à 1882 sous celui de *Desporte*.) — S. 1868. *La halte*; — *Portrait*, dessin. — S 1869. *Don César de Bazan*; — *Jack, ancien cheval de course*; — *Portrait*, dessin ; — *Portrait*, dessin. — S. 1870. *La partie de bésigue*, dessin ; — *La partie de loto*, dessin. — S. 1872. *Mon portrait* : — *Scène de la Saint-Barthélemy, 24 août 1572*. — S. 1874. *Une Alsacienne*. — S. 1875. *Portrait* ; — *Portrait*. — S. 1876. *Le huguenot (1572)* ; *Portrait* ; — *Saint Jean enfant dans le désert*, dessin. — S. 1877. *Portrait*. — S. 1878. *Portrait* ; — *Portrait* ; — *Portrait*, dessin. — S. 1879. *Sainte Madeleine repentante* ; — *Portrait*, fusain. — S. 1880. *Deux portraits* ; — *Portrait*, pastel. — S. 1881. *L'art* ; — *Portrait* ; — *Portrait*, fusain ; — *Portrait*, fusain. — S. 1882. *L'aurore* ; — *Portrait*, aquarelle.

* DESPORTES (Nicolas), neveu de François, peintre d'animaux, élève de son oncle et de Rigaud, né à Busancy (Ardennes) le 17 juillet 1718, mort à Paris le 26 septembre 1787, agréé à l'Académie le 31 mai 1755, reçu académicien le 30 juillet 1757 sur : *Des chiens poursuivant un sanglier*. — S. 1753. *Levreau attaché à une branche de chêne* ; — *Canard lié à un cep de vigne* ; — *Chien blanc flairant du gibier* : — *Un épagneul et un braque qui se désaltèrent dans une fontaine* ; — *Deux gros chiens qui se battent dans une cuisine*. — S. 1755. *Combat de deux chiens de chasse qui se disputent la dépouille d'un sanglier*. — S. 1759. *Un grand chien prêt à se jeter sur un canard déjà saisi par un barbet, une cane et ses canetons se cachant dans les roseaux* : — *Un chien et un chat qui causent du désordre dans une cuisine*. — S. 1761. *Chien blanc prêt à se jeter sur un chat qui dérobe du gibier* ; — *Deux déjeuners* ; — *Tableaux représentant du gibier et des fruits*. — S. 1763. *Quatre tableaux de fruits*, même numéro. — S. 1765. *Plusieurs tableaux d'animaux de gibier et de fruits*, même numéro. — S. 1769. *Fruits et gibier* ; — *Levrette et gibier*. — S. 1771. *Une cuisine*.

DESPREY (Antonin-Louis) scupteur. (Voyez : tome Ier.) — S. 1869. *Portrait*, buste plâtre ; — *Portrait de Mme S. Bertrand*, buste marbre. — S. 1870. *François Bullier*, médaillon marbre (pour son tombeau au cimetière de l'Ouest) ; — *Portrait de M. Botot de Saint-Sauveur, inspecteur des forêts*, buste marbre. — S. 1872. *Portrait*, buste marbre. — S. 1873. *Portrait*, buste marbre. — S. 1874. *La béatitude maternelle*, statuette bronze ; *Portrait*, buste plâtre. — S. 1876. *Une fille de Noé*, statue plâtre. — S. 1877.

Portrait, buste plâtre. — S. 1878. *Portrait*, buste terre cuite. — S. 1879. *Portrait de M. Jules Grévy président de la République*, buste plâtre ; — *Portrait*, buste terre cuite. — S. 1880. *Portrait de M. Hérold*, buste plâtre ; — *Portrait du sergent Hoff*, buste plâtre. — S. 1881. *Portrait*, buste terre cuite ; — *Portrait de M. Camille Lemerle*, buste terre cuite. — S. 1882. *Portrait*, buste plâtre teinté. — On doit encore à cet artiste : *Saint Joseph*, statue pour le Val-de-Grâce ; — *Cicéron*, buste pour la Cour de Cassation.

DESPREZ (Louis), sculpteur, mort à Paris en 1872. (Voyez : tome Ier.) — S. 1869. *Brascassat*, membre de l'Institut, buste terre cuite. — S. 1870. *Brascassat*, membre de l'Institut, buste marbre (pour la ville de Bordeaux). — S. 1872. *La séduction*, statue marbre.

* DESPREZ (Mlle Marguerite), peintre, née à Paris, élève de Mme Trébuchet. — S. 1878. *Fleurs*, éventail gouache ; — *Fleurs*, gouache. — S. 1879. *Azalées*, gouache. — S. 1880. *Roses*, gouache ; — *Lilas*, gouache ; — *Fleurs des champs*, peinture.

DESRIVIÈRES (Mme) née Elisa Le Roy. (Voyez : tome Ier.) — S. 1869. *Portrait du jeune G. Desrivières* ; — *Portrait*, pastel. — S. 1870. *Portrait de M. Caventon* ; — *Portraits*, pastels. — S. 1875. *Portrait de M. Guyhot, conseiller à la Cour de Cassation*. — S. 1876. *Portrait du baron F. de la Fresnaye*, dessin. — S. 1878. *Portrait*. — S. 1880. *Portrait*. — S. 1881. *Portrait*. — S. 1882. *Portrait*, pastel ; — *Portrait de M. Gabriel Desrivières*, pastel.

* DESRIVIÈRES (Gabriel), peintre, né à Paris, élève de M. Gérôme. — S. 1879. *Armes*. — S. 1880. *Narghilés égyptiens*.

DESSAIN (Émile-François), peintre, mort à Valenciennes en octobre 1882, âgé de soixante-quatre ans. (Voyez : tome Ier.) — 1870. *Lisière de bois*, pastel.

* DESSALLES (Julien-Albert), peintre, né à Paris, élève de M. Maugeret. — S. 1877. *Perdrix, mésange, etc*, faïence. — S. 1878. *Nature morte*, faïence. — S. 1879. *Nature morte*. — S. 1880. *Gibier*, faïence (appartient à M. Tugot) ; — *Fruits*, faïence (appartient à MM. Castelli). — S. 1881. *Nature morte* ; — *Poules, nature morte*, faïence.

DESSART (Henry), peintre . (Voyez : tome Ier.) — S. 1872. *Portrait*, porcelaine. — S. 1878. *Portrait de la princesse de Galles*, porcelaine ; — *Portrait de M. Thiers*, d'après M. Bonnat, porcelaine.

* DESSAUX (Mme Berthe-Augustine-Aimée), peintre, née à Castres (Tarn), élève de M. Signol. — S. 1879. *Jeune Bretonne*, pastel. — S. 1880. *Deux sous l'habit*, pastel. — S. 1881. *Portrait de Dony*, crayon noir.

* DESSOURS JEUNE (L.-L.), peintre, né à Paris, élève de M. Ed. Delvau. — S. 1870. *Vue prise à Pont-Audemer* ; — *Vue prise à Pont-Audemer*, dessin à la mine de plomb. — S. 1872. *Station de Montgeron*, dessin.

DESTABLES (Jules), sculpteur, né à Bouconville (Aisne). — S. 1869. *Portrait*, buste plâtre. S. 1870. *Portrait*, buste bronze ; — *Portrait*, buste plâtre. — S. 1872. *Portrait*, buste terre cuite. — S. 1875. *Portrait*, buste bronze. — S.

1877. *Portrait de Mlle Tiersonnier*, buste terre cuite.

* DESTAPPE (François-Jacques-Marie-Maurice), peintre, né à Paris, élève de MM. J. Noël, Victor Dupré et Bin. — S. 1868. *En mer le matin* ; — *Le port de Barfleur à marée basse*. — S. 1869. *Près de Cherbourg, effet de brume* ; — *Le vaisseau « le Soleil-Royal » au combat de la Hogue, 1692.* — *Six eaux-fortes* (pour l'*Illustration nouvelle*). — S. 1870. *Rochers à Pennarch* — *Cinq eaux-fortes, marines.* — S. 1877. *Le port de Saint-Waast-de-la Hougue, effet de matin.* — S. 1878. *Le port de Rotterdam ;* — *Frégate au mouillage dans la rade de Brest.* — S. 1880. *La plaine de Brie-Comte-Robert.* — S. 1881. *Mer basse en Berneval.* — 1882. *Maison annamite à Saïgon.*

* DESTEZ (Paul-Louis-Constant), peintre, né à Paris, élève de M. Bonnat. — S. 1876. *Une salle du musée de Cluny.* — S. 1877. *Les hiérogrammates, scribes égyptiens.* — S. 1878. *La fin du repas en Égypte.* — S. 1879. *Le pansement ;* — *Portrait.* — S. 1880. *L'abandonnée ;* — *Portrait.*

DESTREEZ (Jules-Constant), sculpteur. (Voyez : tome Ier.) — S. 1874. *Judith*, statue plâtre. S. 1875. *Un prisonnier*, statue plâtre. — S. 1876. *Saint Ignace*, statue plâtre (modèle d'une statue destinée à l'école de Saint-Ignace) ; — *Portrait*, buste marbre. — S. 1877. *Portrait de Mlle J. de Rothschild*, buste marbre. — S. 1878. *Portrait, « de ma fille »*, buste plâtre teinté. — S. 1879. *Portrait*, buste plâtre teinté. — S. 1880. *Portrait de M. Thouret, président à la Cour de Cassation*, buste marbre. — S. 1881. *Rêverie*, buste marbre (à Mme la baronne douairière de Rothschild). — S. 1882. *Portrait*, buste plâtre teinté. — Cet artiste a exécuté la statue en pierre de *la ville de Saint-Étienne*, pour le nouvel hôtel de la ville de Paris.

* DESTREM (Casimir), peintre, né à Toulouse (Haute-Garonne), élève de M. Bonnat ; méd. 3e cl. 1879. — S. 1874. *Le retour de l'école.* — S. 1875. *L'oracle.* — S. 1876. *Le repos ;* — *Une rencontre.* — S. 1877. *Portrait ;* — *Un abri.* — S. 1878. *La Saint-Roch, bénédiction des animaux dans la campagne du Languedoc.* — S. 1879. *Jean Calas ;* — *Le dépiquage, campagne du Languedoc.* — S. 1880. *Scène rustique ;* — *Portrait.* — S. 1881. *Le repos du midi ;* — *Portrait.* — S. 1882. *Le père La Brume ;* — *Portrait.*

DESVACHEZ (David-Joseph), graveur, (Voyez : tome Ier.) — S. 1869. *L'apparition de sainte Scolastique à saint Bruno*, d'après le tableau de Lesueur du musée du Louvre (chalcographie du Louvre) ; — *La Vierge glorieuse*, d'après le tableau de F. Bartholoméo du musée du Louvre, dessin. — S. 1870. *Molière*, d'après M. Sandoz. — S. 1873. *Angélique*, d'après Ingres (réexp. en 1878). — S. 1875. *Le Christ entre les deux larrons*, d'après Rubens (réexp. en 1878). — S. 1878. *Un mauvais sujet endurci*, d'après M. Weisz.

* DESVERGNES (Charles-Cléophas), sculpteur, né à Bellegrade (Loiret), élève de MM. Jouffroy et Chapu. — S. 1880. *Portrait*, buste plâtre ; — *Portrait*, buste plâtre. — S. 1882. *Portrait*, buste plâtre; *Portrait de M. Paul Guibé*, buste terre cuite.

* DESVIGNES (Mlle Gabrielle-Marie-Thérèse), peintre, née à Paris, élève de M. F. Besson. — S. 1876. *Légumes, panneau décoratif ;* — *Fleurs d'automne, chrysanthèmes.* — S. 1877. *Portrait d'un général.* — S. 1878. *Les hortensias, souvenir de Normandie.* — S. 1879. *Le dindon.* — S. 1880. *Le vieux pont au Bas-Samois.*

* DETAILLE (Jean-Baptiste-Edouard), peintre, né à Paris, élève de M. Meissonier ; méd. 1869 et 1870 ; méd. 2e cl. 1872 ; ✻ 1873 ; O. ✻ le 14 juillet 1881. — S. 1868. *La halte.* — S. 1869. *Le repos pendant la manœuvre, camp de Saint-Maur en 1868.* — S. 1870. *Engagement entre les Cosaques et les gardes d'honneur, 1814.* — S. 1873. *En retraite* (appartient à M. L. Goldschmidt). — S. 1874. *Charge du 9e régiment des cuirassiers dans le village de Mosbronn, journée de Reichshoffen, 6 août 1870.* — S. 1875. *Le régiment qui passe, Paris, décembre 1874.* — S. 1876. *En reconnaissance.* — S. 1877. *Salut aux blessés ! armée de la Loire 1870-1871* (appartient à M. Hawk de New-York) ; — *Promenade en forêt*, aquarelle (appartient à M. H. Say) ; — *La Croix-Saint-Simon, rendez-vous de chasse*, aquarelle. — S. 1878. *Bonaparte en Égypte ;* — *Le retour de la manœuvre, souvenir de Saint-Germain-en-Laye*, aquarelle ; — *L'inauguration du Nouvel-Opéra, arrivée du cortège du Lord-Maire*, aquarelle. — S. 1879. *Champigny, décembre 1870.* — S. 1881. *La distribution des drapeaux.*

* DETAILLE (Jean-Baptiste-Charles), peintre, né à Saint-Germain-en-Laye (Seine-et-Oise), élève de M. Edouard Detaille. — S. 1875. *Un rendez-vous de chasse*, aquarelle. — S. 1876. *Rallye-papers*, éventail-aquarelle. — S. 1877. *Souvenir du camp de Villeneuve-l'Étang*, aquarelle, (appartient à M. Wilson) ; — *Un hussard, souvenir de 1870*, aquarelle. — S. 1878. *A la campagne*, aquarelle (au vicomte de Ruille) ; — *Promenade du matin*, aquarelle (à Mme M. Verne). — S. 1880. *Hallali du cerf*, aquarelle, — *Piqueur au rendez-vous*, aquarelle.

* DÉTÉ (Eugène), graveur, né à Valenciennes (Nord), élève de MM. Burn-Smeeton et Tilly. — S. 1879. *Six gravures sur bois.* — S. 1880. *Vues prises à Londres, dans l'Inde, en Belgique et en Hollande ;* — *La maison abandonnée ;* — *Un cottage écossais :* — *Vue d'Irlande*, gravures sur bois. — S. 1881. *La petite fille aux mitaines*, dessin de M. A. Girardin, d'après M. Millain. — S. 1882. *Vue prise à Chantilly ;* — *Portrait*, gravures sur bois. — On doit en outre à cet artiste : des gravures sur bois, pour le *Monde illustré*, etc.

DETOUCHE (Laurent-Didier), peintre, élève de Paul Delaroche ; méd. 3e cl. 1841. Voyez : tome Ier. — S. 1868. *Fugitifs après la révocation de l'édit de Nantes ;* — *Portrait.* — S. 1869. *Le médecin des enfants ;* — *La madone flamande.* — S. 1870. *Portrait ;* — *Le Printemps.* — S. 1874. *L'heure de la rançon ;* — *Les conseils de l'aïeul.* — S. 1875 *Blaise Pascal ;* — *Juif marchand de bijoux.* — S. 1879. *La Marseillaise en 1792 ;* — *Prédication du Christ au lac de Génésareth.* — S. 1880. *Épisode des dragonnades (octobre 1685).*

DÉTRIER (Pierre-Louis), sculpteur. (Voyez : tome Ier.) — S. 1868. *L'Innocence et l'Amitié*, groupe plâtre ; — *Portrait*, buste plâtre. — S. 1869. *Tête d'étude*, médaillon plâtre. — S.1870.

Ulysse reconnu par Pénélope, groupe plâtre ; — *Portrait*, buste terre cuite. — S. 1873. *Alsace !* statuette plâtre : — *Portrait*, médaillon bronze. — S. 1875. *L'Innocence et l'Amitié*, groupe bronze. — S. 1876. *Bonne mère*, groupe plâtre ; — *Portrait*, médaillon bronze. — S. 1877. *Portrait*, bas-relief plâtre. — S. 1878. *Bonne mère*, groupe marbre ; — *Bernard de Jussieu*, statue plâtre. — S. 1879. *Le Caprice*, bas-relief bronze. — S. 1880. *Le Matin*, bas-relief plâtre. — S. 1881. *Jeune mère*, groupe plâtre ; — *Portrait de M. de Massey*, médaillon bronze. — S. 1882. *Retour de la glaneuse*, statue plâtre.

* DETROYAT (Louis-Hippolyte), peintre, né à Lorient (Morbihan), élève de M. L. Loir. — S. 1880. *Pointe de rochers près de Larmor, marée basse*. — S. 1881. *L'été de la Saint-Martin, pont de Sèvres.*

* DEULLY (Auguste-Désiré-Louis), peintre, né à Armentières (Nord), élève de M. Léon Cogniet. — S. 1875 — *Un beau désordre*. — S. 1877. *Portrait de Mlle A. Deully*. — S. 1879. *Le désordre forcé*. — S. 1880. *Gibier* ; — *Fruits*.

* DEULLY (Eugène), peintre, né à Lille (Nord), élève de son père et de MM. A. et L. Glaize. — S. 1880. *Pyrame et Thisbé*. — S. 1881. *Une source.*

* DEURBERGUE (Mlle Ida), peintre, née à Paris, élève de MM. Carolus Duran, Henner et de Mme Thoret. — S. 1879. *Portrait*. S. 1880. *Portrait*. — S. 1881. *Portrait ;* — *Portrait*. — S. 1882. *Portrait.*

* DEVAULE DE CHAMBOND (Claude-Fernand-Maximilien), peintre, né à Paris. — S. 1868. *Portrait de Mlle Céline Montaland*, porcelaine. — S. 1872. *Portrait de Mme Patti*, porcelaine ; — *Portrait de Mlle Marrin*, porcelaine.

DEVAULX (Edmond-Georges-Augustin), sculpteur, né à Paris, élève de son père et de M. Hébert. — S. 1880. *Portrait*, médaillon bronze. — S. 1881. *Portrait*, médaillon plâtre. — E. 1882. *Portrait*, médaillon bronze.

* DEVAULX (Ernest-Théophile), sculpteur, né à Paris, élève de son père. — S. 1872. *Feu Devaulx statuaire*, buste plâtre. — S. 1873. *Portrait*, buste marbre ; — *Portrait*, buste plâtre. — S. 1874. *Portrait*, médaillon plâtre ; — *Portrait*, médaillon terre cuite. — S. 1875. *Léonard de Vinci à quinze ans*, bas-relief marbre ; — *Portrait*, médaillon plâtre. — S. 1876. *Samson*, bas-relief plâtre. — S. 1877. *La fiancée*, groupe plâtre. — S. 1878. *Jean de La Fontaine*, médaillon plâtre. — S. 1882. *Portrait*, buste plâtre.

DEVAULX (François-Théodore), sculpteur, (Voyez : tome I^{er}.) — S. 1869. *La veille d'Austerlitz*, statue plâtre. — S. 1872. Exposition posthume : *Le général Bouscarin*, mort à Laghouat (Algérie), le 9 décembre 1852 (pour le musée de Versailles.)

* DEVAULX (Henri-Alexandre), sculpteur, né à Paris ; élève de M. E. Devaulx. — S. 1876. *Portrait*, médaillon plâtre. — S. 1878. *Portrait*, buste plâtre ; — *Portrait*, médaillon plâtre. — S. 1879. *Portrait de M. V. Dumont*, buste plâtre. — S. 1880. *Portrait*, médaillon plâtre. — S. 1881. *Portrait*, buste bronze ; — *Portrait*, médaillon plâtre. — S. 1881. *Portrait*, buste bronze ; — *Portrait*, médaillon plâtre. — S. 1882. *Portrait*, buste plâtre.

* DEVAUX (François-Alexandre), sculpteur, né à Fécamp (Seine-Inférieure), élève de l'école municipale de Rouen. — S. 1870. *Louis Bouilhet, auteur dramatique*, buste plâtre. — S. 1872. *Louis Bouilhet*, buste marbre. — S. 1873. *Portrait*, médaillon bronze. — S. 1874. *Le docteur J. Hélot*, buste plâtre (au docteur P. Hélot). — S. 1875. *Portrait de Mme A. Legrand*, buste marbre ; — *Portrait de M. Massot Régnier, premier président de la Cour d'Appel de Rouen*, buste plâtre. — S. 1876. *M. Legrand aîné*, buste marbre. — S. 1877. *Portrait*, buste marbre. — S. 1878. *Le docteur Pouchet, directeur fondateur du muséum d'histoire naturelle de Rouen*, buste bronze. — S. 1879. *Feu Michel Durand*, médaillon bronze (pour son monument funéraire). — S. 1881. *Portrait du feu frère Epinagre, directeur des écoles de Saint-Maclou*, médaillon bronze (pour son tombeau). — On doit aussi à cet artiste : *La Vierge* ; *saint Michel* ; *saint Pierre* ; *saint Paul*, statues en pierre pour le portail de l'église de Caudebec-lez-Elbeuf (Seine-Inférieure.)

* DEVAUX (Mlle Louise), peintre, née au Havre (Seine-Inférieure), élève de Mme Chéron et MM. Levasseur et M. Donzel. — S. 1875. *Les Saintes-Femmes*, d'après Peschel, porcelaine. — S. 1876. *Jardinière*, d'après Hamon, porcelaine.

* DEVÉ (Mme Agathe), peintre, née à Paris. — S. 1877. *Portrait du docteur Piermé de Forceville.* — 1878. *Portrait de M. Demeur.*

DEVÉ (Eugène), peintre. (Voyez : tome I^{er}.) — S. 1869. *La Seine à Bois-le-Roi, le soir*. — S. 1870. *Vue prise aux environs d'Hyères, en hiver* ; — *Animaux sur les hauteurs de Villers*. — S. 1872. *Aux environs de Nice, au mois de février*. — S. 1873. *Le bois du Var près de Nice, au printemps* ; — *Marée basse à Courseulles*. — S. 1874. *Lisière de la forêt de Rambouillet* ; — *Effet de matin en Provence*. — S. 1875. *Les hauteurs de Cambaiseul* ; — *Intérieur de forêt*. S. 1876. *Sous bois dans la forêt de Montfort-l'Amaury* ; — *Aux étangs de la forêt de Montfort* (Seine-et-Oise). — S. 1877. *Le petit étang de Millemont*. — S. 1878. *Dans les bois de Millemont* ; — *Le soir au bord du Gapeau*. — S. 1879. *Au bord d'un étang* ; — *Dans la vallée de la Catonne*. — S. 1880. *La vieille route des bains à Saint-Honoré* ; — *Une allée à Millemont*. — S. 1881. *Temps orageux sur les côtes du Calvados*. — S. 1882. *Le soir à la Bourboule.*

DEVEAUX (Jacques-Martial), graveur. (Voyez : tome I^{er}.) — S. 1869. *La sainte Vierge prise par les anges*, d'après les peintures de M. E. Signol (préfecture de la Seine). — S. 1873. *Deux portraits*, dessins ; — S. 1874. *Portraits*, dessins ; — *Fileuse d'Alcito*. — S. 1878. *Portrait du docteur Castres*, dessin ; — *La madone dite la Foligno*, d'après Raphaël, gravure. — S. 1880. *Portrait de M. Ch. Garnier*, d'après M. P. Baudry, gravure.

DEVEDEUX (Louis), peintre, mort à Passy-Paris en 1873. (Voyez : tome I^{er}, page 420). — S. 1869. *Un peu... beaucoup...* — S. 1870. *La rose* ; — *L'épine*. — S. 1872. *L'oracle des jeunes filles* ; — *Portrait de Mme E. R...* — S. 1873. *Caravansérail* ; — *Le dimanche dans le Limagne*. — S. 1874. *Elisabeth reine d'Angle-*

terre et sir Arthur Raleigh. — S. 1875. *Le bain à la lame.*

* DEVENET (Claude-Marie), sculpteur, né à Uchizy (Saône-et-Loire), élève de M. A Dumont et de l'École de Lyon. — S. 1879. *Portrait, médaillon plâtre.* — S. 1880. *Une tricoteuse* (1793), *buste plâtre.* — S. 1881. *Ismaël mourant,* statue plâtre. — S. 1882. *Paysanne méconnaise allaitant son enfant,* statue plâtre.

* DEVÉRIA (Achille), peintre, dessinateur, né à Paris en 1800, mort dans la même ville en 1857 ; méd. 2e cl. 1850. — S. 1822. *Cadres renfermant plusieurs portraits et vignettes.*—S.1824.*Portrait de femme vue à mi-corps ;* — *Un cadre contenant des dessins, vignettes, portraits, etc.* — S. 1827. *Philippe le Bon, duc de Bourgogne passant autour du cou de sa maîtresse l'ordre de la Toison d'Or.* — S. 1830. *L'après-dînée chez Bartholo,* aquarelle. — S. 1838. *Le Christ en croix ;* — *Torquato Tasso,* aquarelle. — S. 1839. *La visitation.* — S. 1842. *La Vierge, Zacharie, saint Joseph et saint Jean en adoration devant l'enfant Jésus ;* — *Trois dessins à l'aquarelle pour vitraux.* — S. 1843. *Translation de la sainte case de la Vierge ;* — *Enfants costumés pour une fête de travestissement ;* — *La confession.* — S. 1844. *L'archange saint Michel.* — S. 1845. *Sainte Anne instruisant la Vierge.* — S. 1846. *Repos de la Sainte-Famille en Égypte.* — S. 1850. *Le mariage de la Vierge ;* — *Antiope ;* — *Charité ;* — *Périclès, chez Aspasie, reçoit de Phidias, son esquisse de la Minerve du Parthénon.* — On voit de cet artiste au musée de Versailles : *Le portrait de François-Alexandre-Frédéric duc de La Rochefoucauld-Liancourt,* lieutenant général.

* DEVÉRIA (Eugène-François-Marie-Joseph), jeune. Peintre, né à Pau le 22 avril 1805, mort le 3 février 1865, élève de Lafitte, Girodet, et Achille Devéria, son frère aîné ; entré à l'École des beaux-arts le 28 août 1818 ; ✱ le 9 juin 1838. — S. 1824. *La Vierge allaitant l'enfant Jésus ;* — *Une femme en prison ;* — *Un philosophe ;* — *Un militaire pansé par une sœur de la Charité ;* — *Une scène de famine pendant le règne de Henri IV ;* — *Portrait d'homme ;* — *Portrait en pied de M. Ladvocat, libraire.* — S. 1827. *La lecture de la sentence de Marie Stuart ;* — *La côte des Deux-Amants ;* — *Marc-Botzaris rentre à Missolonghi ;* — *Naissance de Henri IV* (musée du Louvre). — S. 1831. *Serment du roi à la Chambre des Députés le 9 août 1830* (musée de Versailles) ; — *La mort de Jeanne* (musée d'Angers) ; — *Le coadjuteur* (depuis cardinal de Retz) (Palais-Royal) ; — *Bal donné à Christian VII au Palais-Royal en 1768* (Palais-Royal) ; — *Une courtisanne du temps de Louis XIII ;* — *Un portrait de femme.* — S. 1833. *Le lever de la mariée ;* — *Le premier enfant ;* — *Le billet doux ;* — *Une faute, l'enlèvement ;* — *L'abandon ;* — *Le retour dans la famille ;* — *La réparation,* dessins à l'aquarelle ; — *Portrait de femme entourée d'une couronne de fleurs,* aquarelle. — S. 1838. *La fuite en Égypte ;* — *Bataille de Marsaille, le 4 octobre 1693* (musée de Versailles) ; — *Clotilde pleurant ses petits-fils assassinés par leurs oncles ;* — *Bretons en prière devant une croix ;* — *Sujet tiré de « Don Juan » de Mozart ;* — *Portrait du baron Louis ;* — *Portrait ;* — *Portrait de Mme Devéria ;* — *Portrait de Mme A. Devéria ;* — *Portrait ;* — *Scène du « Mariage de Figaro »,* aquarelle. — S. 1839. *Psyché conduite à l'Olympe par Mercure pour épouser l'Amour,* plafond. — S. 1842. *Deux portraits.* — S. 1843. *Portrait* — S. 1844. *La résurrection du Christ* (Ministère de l'Intérieur). — S. 1846. *Inauguration de la statue de Henri IV à Pau.* — S. 1847. *Mort de Jane de Seymour le lendemain de la naissance d'Édouard VI.* — S. 1848. *Femme des Basses-Pyrénées avec son enfant.* — S. 1854. *Les quatre Henri dans la maison de Crillon à Avignon ;* — *La toilette.* — S. 1859. *Mort du fils de la Sunamite ;* — *Une scène de l' « Henri VIII » de Shakespeare ;* — *Halte de marchands espagnols dans une auberge à Pau.* — S. 1861. *Reception de Christophe Colomb par Ferdinand et Isabelle* (Ministère de l'État). — Eugène Devéria est l'auteur des peintures qui décorent la troisième salle du musée du Louvre, le plafond représente : *Le Pujet présentant le groupe du Milon de Crotone à Louis XIV, dans les jardins de Versailles, en présence de la reine ;* les voussures du plafond représentent les sujets principaux du règne de Louis XIV : entre ces cadres, et dans des médaillons, on a rappelé les principales fondations de Louis XIV ; aux quatre angles sont des médaillons qui rappellent les principaux ouvrages du Pujet. — On voit de lui au musée de Versailles : *Levée du siège de Metz, janvier 1553 ;* — *Combat de Fontaine-Française, juin 1595 ;* — *Prise de Saverne le 19 juin 1636 ;* — *Portrait de Philippe de Crévecœur, seigneur des Querdes ;* — *Portrait de Charles de Cossé, comte de Brissac ;* — *Portrait de Philippe le Bon, duc de Bourgogne ;* — au musée de Châteauroux : *une Étude d'atelier ;* — à l'église Notre-Dame de Lorette ; *une Sainte-Geneviève ;* — la *Décoration à fresque de la chapelle de Notre-Dame-des-Dames, d'Avignon.* — (Consultez : *Chronique des Arts et de la Curiosité,* du 26 février 1865, page 78)

* DEVÉRIA (Henri-Victor), peintre, né à Paris, élève d'Eugène et de Achille Devéria. — S. 1859. *Les joueurs d'échecs.* — S. 1866. *Rixe dans un tripot.* — S. 1866. *Louis XV à Marly.* — S. 1868. *L'oraison.* — *Projets de vengeance.* — S. 1872. *Une rue de Rouen.*

* DEVÉRIA (Mlle Laure), peintre, sœur des précédents, née à Paris le 9 octobre 1813, décédée dans la même ville le 16 mai 1838. Méd. 3e cl. 1837. — S. 1836, 1837. *Fleurs et fruits,* aquarelle. — Le musée du Louvre possède trois dessins de cette artiste.

* DEVERIN (Henri), architecte, né à Paris, élève de MM. Daumet, Lisch et de l'École des beaux-arts : méd. 3e cl. 1878. — S. 1869. *Carrefour dans le bois,* aquarelle. — *Un petit chemin, rue de Normandie,* aquarelle. — S. 1878. *Église de Parthenay-le-Vieux,* quatre châssis (pour la Commission des Monuments historiques). — *En Italie et en Sicile,* cinq aquarelles. — *En Italie et en Sicile,* six aquarelles. — S. 1879. *Tombeau dans l'église de l'Ara-Cœli à Rome ;* — *Tombeau dans l'église d'Oiron,* deux châssis (pour la Commission des Monuments historiques). — S. 1880. *Projet de restauration de l'église de Candes* (pour la Commission des Monuments historiques). — S. 1882. *Château de Chinon,* état actuel et études de restauration, huit châssis.

* De Vesly (Léon-Ephrem), architecte, né à Rouen (Seine-Inférieure). élève de l'Ecole des beaux-arts et de M. André. — S. 1870. *Projet de tombeau pour Louis Bouilhet*, trois dessins. Cet artiste a collaboré au *Moniteur des architectes*.

* Devevey (Charles), peintre, né à Demigny (Saône-et-Loire), élève de MM. J. Lefebvre et G. Boulanger. — S. 1879. *Coin de cuisine*. — S. 1880. *Un coin d'atelier* (à M. Gallerand).

* Devienne (Albert). architecte, né à Cléry (Somme), élève de M. Simonet. — S. 1875. *L'abbaye aux Dames à Caen*, sept châssis. — S. 1876 *Projet d'un vase pour l'Opéra*.

Devilly (Louis-Théodore), peintre né à Metz (Moselle). (Voyez : tome I^{er}.) — S. 1870. *Combat d'un centaure et d'une lionne ; — Mazeppa*. — S. 1876. *Chevaux de razzia ramenés par des chasseurs d'Afrique ; — Schlitteur dans les Vosges*. — S. 1878. *Triomphe de Bacchus ; — Souvenir d'ambulance*, aquarelle ; — *Cascade Charlemagne à Retournemer*, aquarelle. — S. 1880 *Estafette arabe attendant une dépêche ; — Entrée d'un café maure ; — Le désert près Villiers, la plage d'Houlgate*, aquarelle ; — *Effet de matin ; — Effet de soir, gare de Guignes*, aquarelle. — S. 1882. *Mort du sergent Blandan au combat de Béni-Méred*.

* Devos (Georges-Louis), graveur, né à Valdampierre (Oise), élève de M. Ch. Barbant. — S. 1881. *Patala (palais du daby d'Alama)*, dessin de M. Taylor, gravure sur bois. — S. 1882. *L'édit contre les juifs*, d'après M. Bida, gravure sur bois ; — *Types*, d'après M. Pranisnikoff, gravure sur bois.

Devosge (Mlle Eugénie). — S. 1837. *Vue de la porte du hameau à Trianon ; effet de matin*. — S. 1838. *Vue du moulin de Gally ; — Vue prise dans les bois de Satory*. — S. 1839. *Vue prise dans la route de ceinture des bois de FausseRepose*. — S. 1840. *Vue prise à Montalais, près Meudon*. — S. 1841. *Vue prise dans l'île du Croissy ; — Vue du pavillon de Breteuil*. — S. 1842. *Soleil couchant ; — Effet de matin*. — S. 1843 *Vue prise aux environs de Versailles ; effet d'automne*. — S. 1844. *Vue prise à Vendôme*. — S. 1847. *Vue prise aux Roches* — S. 1848. *Vue prise en Touraine*.

* Devrez (Désiré-Henri-Louis), architecte, né à Douai (Nord), le 5 décembre 1824, élève de MM. Horeau et Ch. Laisné, entré à l'École des beaux-arts le 13 décembre 1844 ; méd. 2^e cl. 1861 ; ✻ en 1867 ; méd 2^e cl. 1878 (E. U.) ; architecte diocésain du Loiret. — S.1861. *Études d'architecture civile des quinzième, seizième et dixseptième siècles* (insérées dans un ouvrage, chez Claye, in-fol. obl.) — S. 1865. *Projet de chapelles pour le transept de la cathédrale d'Orléans*, quatre dessins ; — *Tombeaux exécutés dans différents cimetières*, cinq dessins.—S.1866. *Le mont Saint-Michel* six dessins. — S. 1870. *Port antique de Rome* trois dessins même numéro : 1°. à 3°. *Eglise NotreDame de Paris ; — 4°. Lanterne de la cathédrale de Coutances ; — 5°. Eglise de Dôle (Bretagne) ; — 6°. Chapiteau de la cathédrale du Mans ; — Détails de peinture*. — S. 1875. *Projet pour l'église du Sacré-Cœur à Montmartre* (fait avant le concours), neuf châssis. — S. 1876. *Grand groupe scolaire construit en 1874, 1875, rue Blomet, XV^e arrondissement*, quatre châssis. — S. 1878. *Etude archéologique sur la ville et le château de Châteaudun*, douze châssis. — *Exposition Universelle de 1878 : Mairie du XV^e arrondissement de Paris*. — S. 1879. *Etude archéologique sur la ville et le château de Châteaudun, donjon de Thibaut le Tricheur, architecture militaire du dix-septième siècle*.

* Devy (Mlle Helen), peintre, née à Londres de parents français, élève de MM. B. Vautier, G. de Bochmann, de Mlle Vautier et de M. F. Willems. — S. 1876. *Tête d'étude ; — Portrait*. S. 1877. *Portrait* dessin. — S. 1878. *Vénitienne* (à M. Van der Lingen) ; - *Henri Berthoud*, fusain ; — *Un paysan*, fusain. — S. 1879. *Jane ; — Reinford*. — S. 1880. *Tête d'étude*. — S. 1881. *Portrait*.

* Deyrolle (Théophile-Louis), peintre, né à Paris, élève de MM. Cabanel et Bouguereau. — S. 1876. *Après la pêche ; — Idylle bretonne*. — S. 1877. *Marchande de poissons sur la grève à Concarneau ; — La leçon de tricot*. — S. 1878. *Le retour après la basse mer au Cabellon, Concarneau*. — S. 1879. *L'écureuse satisfaite ; — Mareyeuse à Concarneau*. — S. 1880. *La fin de la journée au lavoir de Keraorec ; — Portrait*. — S. 1881. *Retour de foire, chemin de Saint-Jean à Concarneau ; — Pêche aux maquereaux au lever du soleil*. — S. 1882. *Repas du travailleur ; — Marine*.

* Dézermaux (Gaston) architecte, né à Ladoix-Serrigny(Côte-d'Or),élève de M. Pascal. — S. 1880. *La Bosco, villa Médicis*, aquarelle ; — *Statue de Colleone (Venise)*, aquarelle. — S. 1881. *Projet de chapelle pour un grand hospice à Saint-Sébastien*. trois châssis (en collaboration avec M. Lacombe).

D'Harlingues (Gustave), lithographe,(Voyez : tome I^{er}.) — S. 1870. *Portrait de M. le docteur Constantin James ; — La Sainte-Famille*, d'après André del Sarte, dessin. — S. 1874. *L'enfance de Bacchus*, d'après M. Tillier. — S. 1875. *Le miroir*, d'après M. P. Tillier. — S. 1876. *Un abruti ; — Portrait de M. P. Cottin*. — S. 1877. *Surprise du jour de l'An*, d'après M. Aussandon. — S. 1878. *Le goûter*, d'après M. C. Moreau. — S. 1879. *L'indiscrète*, d'après M. Daisay ; — *Portrait*. — S. 1880. *Chacun son tour*, d'après M. Grolleron ; — *Portrait*, d'après Mignard. — S. 1881. *Un directeur et sa troupe ; — Portrait*. — S. 1882. *Portrait*

* Dharmenon (Eugène-Scipion), peintre, né à Nîmes (Gard), élève de M. P. Delaroche et E. Delacroix. — S. 1868. *Portrait d'enfant*, dessin ; *Sainte Elisabeth*. — S. 1869. *Cheval de course ; — Portrait ; — Portrait*, dessin. — S. 1870. *Chevaux de ferme*, aquarelle.

* D'Hautel (Virgile), peintre, né à Paris, élève de MM. Lequien et L. Cogniet. — S. 1868. *Fruits ; — Fleurs ; — Panneau décoratif*, dessin au fusain. — S. 1870. *Fruits et groseilles dans une coupe*.

* Dherbecourt, architecte du palais de justice et du dépôt de la préfecture de police, né en 1816, mort subitement sur la place du Panthéon le 24 décembre 1884.

Didée (Hippolyte - Marguerite), peintre. (Voyez : tome I^{er}.) — S. 1876. *Portrait*, pastel et crayon. — S. 1880. *Portrait de Mme Gérardin*, dessin ; — *Portrait*, pastel. — S. 1881. *Deux portraits*, dessins.

DIDIER (Adrien) graveur, méd. 1re cl. 1873. et 1878 (E. U.); ✻ en 1880. (Voyez: tome Ier.) — S. 1882. *La Vierge à l'églantine*, d'après Dominico Chirladanjo, gravure.

* DIDIER (Albert), sculpteur, né à Orléans (Loiret), élève de M. Vital-Dubray. — S. 1877. *Portrait*, buste plâtre. — S. 1881. *Portrait*, buste bronze; — *Portrait de M. Vital Dubray*, buste bronze. — S. 1882. *Portrait*, buste bronze.

DIDIER (Alfred), peintre, né à Paris. (Voyez: tome Ier.) — S. 1880. *Défilé, sur la route de la Corniche, d'un corps d'armée commandé par le général Masséna*, 1792. — S. 1882. *Débarquement à Villefranche de Catherine d'Autriche 1585*.

* DIDIER (Clovis-François-Auguste), peintre, né à Neuilly-sur-Seine, élève de M. Gérôme. — S. 1880. *Portrait*. — S. 1881. *Portrait* — S. 1882. *Portrait de M. le docteur J. Langlebert*.

DIDIER (Jules), peintre, né à Paris. (Voyez: tome Ier.) — S. 1880. *Les deux taureaux et la grenouille ; — Un gué dans le Morvan sur la rivière d'Aron, environs d'Autun ; — Halte sous bois*, aquarelle; — *La leçon d'équitation*, aquarelle. — S. 1881. « *Les femmes et le secret » ; — Etang à Compiègne*, fusain ; — *Moutons*, d'après M. Brissot, lithographie. — S. 1882. *Agriculture, frise décorative*, (pour une école de la ville de Paris, concours de 1880); — *Vaches*, d'après M. Van Marcke, lithographie.

* DIDRY (Pierre), architecte. Il construisit à Villefranche-de-Rouergue la chapelle des Pénitents-Noirs de Sainte-Croix. La première pierre fut posée le 10 janvier 1642, par Jean de Pomayrol, qui occupait le siège présidial de Rouergue. Une truelle d'or fut présentée à ce personnage par Didry, à qui l'on doit le portail de cet édifice. (Advielle, *Les Beaux-Arts*.)

* DIEMER (Mme Berthe-Louis), peintre, née à Beuvrages (Nord), élève de Mlle A. Dubos. — S. 1878. *Lucrèce et Tarquin*, d'après M. Cabanel, faïence ; — *Jeune femme*, d'après le même, faïence. — S. 1882. *Chanson nouvelle*, d'après Mlle Angèle Dubos, pastel.

DIEN (Louis-Félix-Achille), peintre. (Voyez: tome Ier.) — S. 1880. *Un coin de parc à Linières*; — *Lisière de bois*, fusain; — *Avant l'orage*, fusain. — S. 1881. *La pièce d'eau du château de Linières ; — Un chemin*, fusain ; — *Plaine de la Vendée*, fusain. — S. 1882. *Dans le parc de Linières ; — Ciel orageux dans la vallée de Maintenon*, fusain (à Mme Engel Dolfus); — *Bords de l'Yvette*, fusain.

DIÉRICKX (Désiré), peintre. (Voyez: tome Ier.) — S. 1880. *Une maison aux environs de Naples*. — S. 1881. *Un village hollandais*. — S. 1882. *Un moulin*.

DIET (Arthur-Stanislas), architecte; méd. 1re cl. 1878, E. U. (Voyez: tome Ier.) — S 1880. *Restauration de la villa Emma à Rimini*, quatre châssis. — S. 1882. *Plafond d'escalier de la préfecture de police*.

DIÉTERLE (Charles), peintre. (Voyez: tome Ier.) — S. 1880. *Portrait ; — Le rouet*. — S. 1881. *Portrait*. — S. 1882. *Portrait*.

* DIÉTERLE (Mme) née Marie Van Marcke, peintre, née à Sèvres (Seine-et-Oise). — S. 1876. *Un pâturage normand*. — S. 1881. *Le ruisseau*. — S. 1882. *Le pré Caudron*.

DIÉTERLE (Pierre-Georges), peintre (Voyez: tome Ier.) — S. 1880. *Entrée d'un village près Fécamp*. (à Mme Toureille); — *Le chemin du Grand-Chéaume, à Champeaux*. — S. 1881. *La chaumière du bois Saint-Léonard-en-Caux*. — S. 1882. *Le vallon de Gauzeville, pays de Caux ; — Une cour de ferme aux environs de Fécamp*.

* DIETTERLIN (Wendelin), architecte, né à Strasbourg (Bas-Rhin) en 1540 selon les uns, selon les autres en 1534. On a de lui un recueil intitulé : « *Architecturas von den fünf sœulen und aller darauss folgender Kunsdarbeit von Fenstern, Caminen, Thürgernsten, Portalen, Bronen und Epitaphien...* » *Nürnberg, Barth, Caymor*, 1598. (En français : *Architecture de la distribution de la symétrie et des proportions des cinq colonnes et de tous les ouvrages qui y ont rapport, tels que* : fenêtres, cheminées, architraves, portails et épitaphes.) Ce recueil est composé de 209 planches in-folio ; une seconde édition parut, comme la précédente, en 1598; le texte y présente des différences notables. Le livre existe aussi avec un texte latin. Une nouvelle édition a été publiée dans ces dernières années à Liège (Brunet, *Man. du libr.*)

* DIEUDEVANT (Claude), architecte. Il travailla à Paris, sous Thiriot, aux bâtiments du roi et plus tard il retourna en Lorraine pour travailler à la façade du château haut de Commercy, « qui regarde la prairie ». Le cardinal de Retz était alors propriétaire de ce château. (Calmet, *Bibliographie lorraine*.)

* DIEUDONNÉ (Emmanuel de), peintre, né à Genève (Suisse), naturaliste français, élève de M. Cabanel, méd. 3e cl. 1881. — S. 1876. *Djéma-Kébir (grande mosquée d'Alger) la cour des ablutions pendant le Rhamadan*. — S. 1877. *Danse mauresque, souvenir de Médéah*. — S. 1878. *La tarbouka ; — Aux environs de Douarnenez*. — S. 1879. *Fatma ; — Portrait du docteur Quarante*. — S. 1880. *Le spectre de la rose*. — S. 1881. *Tamerlan et Bajazet*. — S. 1882. *Le bazar des célières au Khan-Hall au Caire ; — Carmen*, portrait.

DIEUDONNÉ (Eugène-Paul), peintre. (Voyez: tome Ier.) — S. 1880. *L'indécision*, étude.

DIEUDONNÉ (Jacques-Augustin), sculpteur, mort à Paris en mars 1873. (Voyez: tome Ier.) — S. 1869. *Le général Chapuis*, buste marbre, (maison de l'empereur). — S. 1873. *La reine Marie-Amélie*, buste marbre.

DIEUDONNÉ (Marius-Guillaume), sculpteur. (Voyez: tome Ier.) — S. 1882. *Balechon, célèbre graveur*, buste marbre (pour la bibliothèque d'Arles).

* DIFFE (Mme Anne), peintre, née à Paris, élève de M. Lejeune. — S. 1869. *La branche de houx*. — S. 1880. *Portraits*, dessins.

DIGEON (Antoine-René), graveur, né à Paris. (Voyez : tome Ier.). — S. 1881. *Palais de Fontainebleau, détail du plafond de la chambre à coucher de la reine*, gravure (pour le *Palais de Fontainebleau*, par M. R. Pinor.)

DIGEON (René-Henri), graveur, (Voyez: tome Ier.) — S. 1872. *Elévation principale de la mairie du IVe arrondissement*. — S. 1875. *Lit de parade au château de Fontainebleau* (pour le *Mobilier* par M. R. Pinor.)

* DIJON (Jean de), architecte de la cathédrale de Reims. En 1402, il se rendit à Troyes

pour visiter l'église Saint-Etienne et ordonner « plusieurs choses à faire, qui furent mises par « escript et vehues par M. S. l'évêque et mes- « seigneurs, et demeura par six jours entiers. « auxquels furent donnez par mes dits seigneurs. (Veseuz, *Extrait d'un compte appartenant au British-Museum.*)

* DILIGEON (Charles-Alfred), peintre, né à Saint-Georges (Loir-et-Cher), élève de MM. Morin, Daubigny, et Guillemet. — S. 1880. *Église d'Etretat*; — *Falaise du Pollet à Dieppe*. — S. 1881. *La pointe du Havre*. — S. 1882. *Rouen*; — *Villerville*.

* DILLON (Albert), architecte, né à Pont-à-Mousson (Meurthe). — S. 1875. *Projet pour l'église du Sacré-Cœur à Montmartre*, cinq châssis (en collaboration avec M. Raulin).

DILLON (Henri), peintre. (Voyez : tome I^{er}). — S. 1880. *Portrait de Mme Madeleine Brés, docteur en médecine*. — S. 1881. *Bouquetière*. — S. 1882. *Une séance à l'atelier*.

* DIMANCHE, architecte, maître des ouvrages de maçonnerie de la cité de Toul. Il fut appelé le 3 mai 1475 à Saint-Quentin, pour donner son avis sur la réparation à faire au chœur de l'église collégiale de cette ville (Gomart, *Eglises de Saint-Quentin.*)

DIONIS DU SÉJOUR (Ludovic) architecte. (Voyez : tome I^{er}). — S. 1881. *Projet d'église communale*, deux châssis.

* DIZIEULZ, architecte, lieutenant du maître des œuvres de maçonnerie pour le roi. En 1532, il commença le transept nord de la cathédrale de Senlis, et en 1556 il avait terminé le transept méridional et l'aile gauche. (Grave, *Description de l'arrondissement de Senlis.*)

DOCHY (Henri), graveur. (Voyez : tome I^{er}.) — S. 1882. *Neuf gravures sur bois*.

DOERR (Charles), peintre. (Voyez : tome I^{er}.) — S. 1880. *L'esclave d'Horace* (à M. Leday) ; — *Portrait*.

* DOLHAS (Raymond). architecte. En 1449, l'évêque Guillaume, de la Tour d'Oliergues, qui avait repris les travaux de construction de la cathédrale de Rodez, interrompus depuis plus d'un siècle, donna à construire à Dolhas, du lieu Villecomtal, et à son fils, la dernière croisée de cette église. (Marlavagne, *Artistes de Rouergue.)*

* DOLIGER (Paul), peintre, né au Havre (Seine Inférieure), élève de M. Lhuillier. — S. 1879. *Une mendiante*. — S. 1880 *Portrait*.

* DOLIVET (Edmond-Georges), peintre. né à Paris. — S. 1869. *Nature morte*, aquarelle. — S. 1870. *Fruits*, aquarelle ; — *Fruits*, aquarelle.

DOLIVET (Emmanuel), sculpteur, né à Rennes (Ille-et-Vilaine), élève de M. Cavelier — S. 1877. *Portrait*, buste plâtre ; — *Portrait*, buste plâtre teinté. — S. 1878. *Portrait*, buste plâtre. — S. 1879. *Portrait*, buste plâtre. — S. 1880. *Portrait*, buste plâtre. — S. 1881. *Médaillon* plâtre. — S. 1882. *Madeleine*, statue plâtre ; — *Portrait*, buste plâtre.

* DOMBROWSKA (Mlle Lucia), sculpteur, née à Wilma (Lithuanie) de parents français, élève de Mme Léon-Bertaux et de M. Frémiet. — S. 1881. *Portrait*, buste plâtre. — S. 1882. *Portrait* buste bronze.

* DOMINGUES (Joseph), peintre, né à Paris en 1845. — S. 1879. *Une nonne de Thélème*, faïence. — S. 1880. *Costume renaissance*, faïence ; — *Costume Louis XIII*. faïence. — S. 1881. *La fileuse*, faïence ; — *La rêverie*, faïence. — S. 1882. *La collation* ; — *L'adieu*, faïence.

* DOMINIQUE, architecte. On attribue les portails des églises de Saint-Nicolas, Saint-Nizier, Saint-Frobert et Saint-André, à Troyes, à deux artistes nommés Gentil et Dominique, architectes et sculpteurs; mais on ne sait quelle est la part de chacun. (Grosley, *Ephémérides.*)

* DOMSURE (Gabriel de), peintre, né à Bourg (Ain), élève de M. Hubert. — S. 1880. *Dans la forêt de Fougemagne en novembre*. aquarelle ; — *Un soir de décembre sur les bords du Solnan*, aquarelle. — S. 1881. *Dernières pentes du Jura près Saint-Amour, crépuscule*, aquarelle.

* DONAT DE POINZOU, architecte, maître des œuvres du duc d'Orléans Louis I^{er}. Il fit exécuter en 1393 certains travaux dans l'hôtel de Pierre de Canteleu, payeur du duc. Ses émoluments étaient de 12 livres 18 sous par mois — (De la Borde, *Ducs de Bourgogne.)*

* DONKER-VAN DER HOFF (Mlle Jeanne), peintre, née à Paris le 24 mars 1862, élève de l'École professionnelle de la rue Truffaut et de Mme Lemore. — S. 1879. *Primevères de Chine*, éventail gouache. — S. 1880. *Camélias, lilas blanc et grenade*, aquarelle.

* DONNAT (J. A.), architecte, né en 1741, mort en 1824. Il donna les plans de la place Peyrac, à Narbonne ; il restaura le palais épiscopal de la même ville et la cathédrale d'Alais.

* DONEST (Jean), architecte, maître des œuvres de la ville de Rouen. En 1608, il obtint l'autorisation de se bâtir une maison dans des jardins dépendant de l'hôtel de ville, en s'engageant à ne rien demander pour son logement pendant l'exercice de sa charge. (Ouin-Lacroix, *Anciennes Corporations.)*

* DONNEST (Jean), architecte, petit-fils du précédent. Il était en 1716 maître des œuvres de la ville de Rouen et dirigeait les travaux entrepris pour remplacer l'ancienne flèche du beffroi de la ville. Ces ouvrages, dont Nicolas Bourgeois avait donné les plans consistaient en un dôme surmonté d'un campanile que l'on voit encore aujourd'hui.(Delaquérière,*Ancien Hôtel-de-Ville.)*

* DONNETTE (Casimir-Théophile), peintre, né à Cramont (Somme), élève de M. Pils. — S. 1880. *Deux portraits*. — S. 1881. *Portrait*. — S. 1882. *La leçon de dessin*.

* DOXON (Louis de), architecte, contrôleur des bâtiments du roi. En 1608, il était chargé « d'avoir l'œil ordinairement sur les maçons, « charpentiers, serruriers et autres ouvriers « travaillant aux bâtiments du Roy, tant à « Paris que Saint-Germain-en-Laye, dresser « tous et chascun les rooles et mémoires des « thoisez, parties et réception d'ouvrages, « extraites et certifications ; prendre garde aux « matières et étoffes qui s'employent auxdits « bâtiments, faire serrer aux magasins, tant au « Louvre que autres lieux, ce qui arrive pour « Sa Majesté, tant par eaux que par terre, « comme aussy les boys de charterye, menuise- « ries, serrureries, plombz, victres, et autres « desmolitions provenant desdits bâtiments. » Ses gages étaient de 720 livres par an (Berty et Legrand, *Topographie.)*

Donzel (Charles), peintre.(Voyez : tome Ier.) — S. 1881. *Etudes d'après nature*, dessin. — S. 1882. *Un vieux pont sur la Sarthe, effet de pluie ; — Environs du Havre*, aquarelle.

* Donzel (Mlle Eugénie), peintre, née à Paris le 23 mai 1860, élève de M. J. Donzel son père. — S. 1879. *Deux portraits*, miniatures. — S. 1880. *Portrait*, miniature. — S. 1882. *Portrait*, miniature.

* Donzel (Jules-Pierre), peintre, né à Paris, 1832. (Voyez : tome Ier.) — S. 1882. *Les sept péchés capitaux, éventail*, aquarelle ; — *Au jardin*, aquarelle.

* Donzel (Marie-Antoine-Henri), peintre, né à Besançon (Doubs) élève de M. Charles Donzel. — S. 1877. *Portrait*, dessin. — S. 1882. *Portrait*, miniature.

* Dorange (Jules-Simon), architecte, né à Paris, élève de M. Dardoize. — S. 1882. *Porte de sacristie, restauration faite à l'église Saint-Pierre de Caen*.

* D'Orbais (Jean), architecte, né à Orbais (Marne). Il fut l'un des cinq architectes qui bâtirent la cathédrale de Reims. Son image était incrustée en marbre noir à l'un des angles du labyrinthe dessiné dans le dallage de cette cathédrale. Ce curieux ouvrage fut détruit en 1779 par le chanoine Jacquemart. Jean d'Orbais construisit aussi l'église d'Orbais, son lieu de naissance ; le chœur et la nef de cette église sont la reproduction, dans des proportions plus restreintes, de ceux de Saint-Remi de Reims. Le style architectonique de l'édifice porte tous les caractères de la fin du douzième siècle. (Tarbé, *Notre-Dame de Reims*.)

Dorbay, architecte, fils de François Dorbay, né en 1679 et mort en 1742. Il fut reçu membre de l'Académie royale d'architecture en 1705, et promu à la première classe de cette académie en 1728, nommé contrôleur des bâtiments du roi et chevalier de Saint-Michel.

* Dorbay, fils ou neveu du précédent. Il obtint le grand prix d'architecture en 1739, sur : *Une grande écurie pour un château royal*.

Dordet, architecte. Au château de Montal, près de Saint-Céré (Lot), élégante construction de la Renaissance, toute couverte à l'intérieur d'arabesques, de bustes et de figures ; on lit, au-dessus d'une fenêtre, cette signature sculptée en relief : Dordet, avec le millésime 1534.

Doré (Louis-Christophe-Gustave-Paul), peintre et sculpteur, mort en 1882 ; O. ✻ en 1879. (Voyez : tome Ier.) — S. 1880. *Le crépuscule ; — Souvenir de Lock-Corron ; — Madone*, groupe plâtre. — S. 1881. *Christianisme*, groupe plâtre. — S. 1882. *Le Garry, souvenir des Alpes du Valais ; — La vigne*, vase bronze.

Doriot jeune (Théodore), sculpteur, né à Vendôme (Loir-et-Cher), élève de M. Rude. — S. 1868. *Faune épouse de Faunus*, statue plâtre.

* Dorléans, architecte. Il remporta le grand prix d'architecture en 1767, sur : *Le projet d'une douane*.

Dornois (Albert-Pierre), peintre. (Voyez : tome Ier.) — S. 1880. *Metz ; — Pont Saint-Georges, souvenir de Vérone*, fusains ; — *Thermes de Caracalla, Rome*, fusain. — S. 1881. *La bruyère de Montmorency ; — Près du gouffre à Montmorency*, fusain. — S. 1882. *L'Orne à Putanges ; — Le vieux puits de Bannalec*, fusain.

* Dorval (Jacques), sculpteur, né à Alger, élève de M. Delaplanche. — S. 1881. *Portrait de M. Déglesé*, buste terre cuite ; — *Pauvre aveugle*, statue plâtre. — S. 1882. *Portrait de M. F. Rouvier*, buste terre cuite ; — *Phébé*, statuette bronze argenté.

* Dotzinger (Jacques), l'un des architectes de la cathédrale de Strasbourg (Bas-Rhin), et le second successeur de Jean Hultz. Afin d'établir une ligne de démarcation entre les maçons et les tailleurs de pierre, il organisa, en 1452, ces derniers en une confrérie. Cette séparation fut maintenue jusqu'à la Révolution. En 1459, il construisit le baptistère de la cathédrale de Strasbourg. (Schnéegans, *Les Maîtres d'œuvres*.)

* Douay (Marc-Christophe), sculpteur, né à Cambrai (Nord), élève de l'école de dessin de Cambrai. — S. 1880. *Portrait*, buste terre cuite ; — *Portrait*, buste terre cuite. — S. 1881. *Portrait de mon père*, buste bronze. — S. 1882. *Surprise*, plâtre.

Doublemard (Amédée-Donatien), sculpteur (Voyez : tome Ier.) — S. 1880. *Génies funéraires*, bronze (pour une sépulture au Père-Lachaise) ; — *Portrait*, buste plâtre teinté. — S. 1881. *Portrait de Mlle Croizette de la Comédie-Française*, buste plâtre ; — *Portrait de feu Cham*, buste plâtre. — S. 1882. *Camille Desmoulins* (plâtre d'une statue en bronze, pour la ville de Guise) ; — *Portrait*, buste marbre.

* Doublemard (Charles-Joseph), sculpteur, né à Paris, élève de M. A.-D. Doublemard. — S. 1875. *Portrait de M. Bienvenu*, buste terre cuite. — S. 1881. *Portrait de feu Mme de la Salette-Galiano*, médaillon terre cuite. — S. 1882. *Médaillon*, terre cuite.

* Doucet (Jacques) architecte. Il termina en 1726 l'église Saint-Louis-en-l'Ile, à Paris, commencée en 1664 sur les dessins de Levau, et continuée sur ceux de Gabriel Leduc. (L'abbé Pascal, *Notes sur Saint-Louis-en-l'Ile*.)

Doucet (Lucien), peintre, élève de M. Lefebvre ; méd. 2e cl. 1879. — S. 1877. *Adam et Eve*. — S. 1878. *Atala ; — Portrait de M. R. Julian*. — S. 1879. *Deux portraits*. — S. 1880. *Deux portraits*. — S. 1882. *Portrait*.

* Douchais (Pierre-Jean-Baptiste), architecte né à Versailles. En 1832, il remporta le prix dans un concours ouvert pour la construction d'un abattoir à Versailles et fut chargé de l'exécution des travaux. Il éleva dans la même ville, en 1838, les nouveaux bâtiments du palais de justice, lesquels étaient destinés à la Cour d'Assises, et, en 1844, la nouvelle prison. On lui doit encore la chapelle du petit séminaire et la nouvelle décoration des chapelles de la cathédrale. (Leroy, *Rues de Versailles*.)

Douillard (Marie-Louis-Alexis), peintre. (Voyez : tome Ier.) — S. 1881. *Mort de saint Louis*.

Douliot (Mlle Marie-Anaïs), peintre. (Voyez : tome Ier.) — S. 1880. *Deux portraits*, miniatures. — S. 1881. *Portrait*, miniature. — S. 1882. *Trois portraits*, miniatures.

* Douterrains (Jean), Jean d'Outre-Rhin, sans doute.) En 1411, il travaillait à la nef de l'église collégiale de Saint-Quentin, et en 1429 le chapitre ayant à faire la dépense de la char-

pente du comble et de la couverture de cette église, il fut décidé que, faute de ressources suffisantes, les travaux seraient interrompus pendant toute cette année. Les ouvriers furent donc renvoyés, mais le maître des œuvres, Jean Douterrains, fut conservé pendant ce chômage moyennant seize livres de pension et un pain chaque jour. Il lui fut accordé en outre trois sous par jour quand il travaillerait. (Gomart, *Eglises de Saint-Quentin.*)

DOUTRELEAU (Mme Agathe), peintre. (Voyez: tome I^{er}.) — S. 1878. *Dernier rayon de soleil.* — S. 1880. *Sans mère! Sans foyer!* 1870-1871.

DOUX (Mme Lucile), peintre. (Voyez: tome I^{er}.) — S. 1880. *L'Eté*; — *Réflexions* (à M. Oger). — S. 188 . *Intérieur*; — *Portrait.* — S. 1882. *Etude.*

* DOYAC (Jean de), architecte. En 1500 lors de la reconstruction du pont Notre-Dame, Colin de la Chesnaye et Jean de Doyac furent commis à la « superintendance de l'ouvrage ». Ces deux maîtres portaient un bâton blanc comme marque du pouvoir souverain qu'ils exerçaient sur les ouvriers. Mais la première place appartenait à Jean de Doyac; il est toujours nommé le premier dans les actes qui se rapportent à cette entreprise, et c'est en sa présence qu'étaient faits les marchés avec les entrepreneurs. Ses appointements étaient de 400 livres par an, tandis que ceux de la Chesnaye n'étaient que de 200 livres. Au mois de septembre de la même année, Jean de Doyac, mis en prison pour une cause inconnue, y tomba malade. Le conseil de la ville lui fit néanmoins payer l'arriéré de ses gages et ajouta une légère gratification. (Leroux de L., *Le Pont Notre-Dame.*)

DOYEN (Gustave), peintre. (Voyez: tome I^{er}.) — S. 1880. *Matinée musicale*; — *Portrait.* — S. 1881. *Baigneuse*; — *Jeanne d'Arc.* — S. 1882. *La vieille.*

DOZE (Jean-Marie-Melchior), peintre. (Voyez: tome I^{er}.) — On doit encore à cet artiste: *La mort de saint Joseph*, pour la chapelle de Saint-Joseph, à l'église Sainte-Croix de Montélimar; *La vocation de saint Jean*, pour la chapelle du séminaire de Beaucaire; — *Jésus enseignant*; — *Saint Jean; saint Mathieu; saint Marc; saint Luc; saint Pierre; saint Féréol*, pour le chœur de l'église de Tavel; — *Saint Pierre marchant sur les eaux; saint Pierre pleurant.* (Salon de 1879); — *Jésus confiant son troupeau à saint Pierre*; *saint Pierre guérissant un boiteux à la porte du Temple; saint Pierre délivré de la prison*, pour l'église de Marguerittes (Gard); — *Saint Gilles surpris dans sa retraite par le roi Wamba*, pour l'église Saint-Gilles (Gard); — *Le triomphe de la Croix,* auquel assistent *Marie-Salomée, Marie-Jacobée, Joseph d'Arimathie, Madeleine, Marthe et Lazare*, pour la chapelle de la Croix à l'église de Saint-Gervasy (Gard).

DRAMARD (Georges de), peintre. (Voyez: tome I^{er}.) — S. 1880. *Adam et Eve chassés du paradis.* — S. 1881. *Marchande de poissons*; — *Intérieur de cour.* — S. 1882. *Les apprêts d'un souper.*

DREVET (Mlle Marie-Angélique), peintre. (Voyez: tome I^{er}.) — S. 1880. *Dans les bois de Ville-d'Avray en avril.* — S. 1881. *La mare de Pâtis à Combron* (à M. G. Béraud). — S. 1882. *La cabane abandonnée.*

* DROLLET, architecte, né à Paris le 23 janvier 1805, mort en 1864, élève de Duban. On lui doit la restauration intérieure du théâtre de Nantes. Il a construit dans la même ville un marché aux poissons, un temple protestant, le beffroi de l'église de Sainte-Croix, le monument du général Cambronne, une fontaine publique, un escalier monumental reliant l'église Sainte-Anne au quai de la Fosse. Après la mort de l'architecte Lassus, il fut chargé de la continuation de l'église Saint-Nicolas. (*Revue de l'architecture.*)

* DRIVON (Charles), peintre, né à Montélimart (Drôme), le 9 janvier 1860, élève de M. L. Deschamps. — S. 1879 *Portrait.* — S. 1880. *Marchand de fruit à Sidi-bel-Abbès.* — S. 1881. *La petite habituée du dimanche.*

DROUET (Charles), sculpteur. (Voyez: tome I^{er}.) — S. 1882. *La mère du condamné, souvenir du Nord de l'Espagne.*

* DROUET (Gervais), « maistre architecte de la ville de Thôle (Toulouse) et sculpteur du roy ». Il commença en 1661 la construction du jubé d'Auch mais en 1858, ce jubé fut déposé et remplacé par une décoration en bois sculpté, composée dans le style de Louis XII, par Charles Laisné, architecte diocésain d'Auch. On attribue à Drouet les tours du portail, qu'il aurait achevées vers 1672. (L'abbé Caneto, *Sainte-Marie d'Auch.*)

* DROUIN (Florent), architecte et sculpteur. Dans un compte de 1581, il est qualifié de « maitre maçon du duché de Lorraine ». Le duc Charles IV ayant résolu de faire élever l'église des Bénédictins de Nancy, Drouin fut envoyé à Rome pour en rapporter le plan de l'église des Incurables de cette ville, qui avait été choisie pour modèle. La première pierre en fut posée le 2 juillet 1626, par Antoine de Lenoncourt, primat de Lorraine; mais la mort du duc Charles vint interrompre les travaux et ces constructions restèrent inachevées pendant près d'un siècle. (H. Lepage, *Les Offices.*)

DROUYN (Léo), graveur (Voyez: tome I^{er}.) — S. 1880. *Le Samby*; — *Village de Grateloup*, dessins à la plume; — *Les dragues, cloître de l'abbaye de Valiongnes*, dessin.

DUBASTY (Adolphe-Henri), peintre, mort à Paris le 29 décembre 1884. (Voyez: tome I^{er}.)

* DUBERTEAU (Pierre), sculpteur, né à Caudéran (Gironde), élève de M. Carpeaux. — S. 1870. *Squelette de cheval*, cire; — *Cheval d'attelage anglais-normand*, cire. — S. 1872. *Portrait de M. C. Boissière*, buste plâtre.

DUBOIS (Albert), peintre. (Voyez: tome I^{er}.) — S. 1876. *Poisson et citron.* — S. 1877. *Moules et huîtres.* — S. 1879. *Lilas et giroflées*; — *Roses trémières et iris.* — S. 1880. *Une gerbe de fleurs.* — S. 1881. *Fruits.*

DUBOIS (Alphée), graveur en médailles, né à Paris. (Voyez: tome I^{er}.) — S. 1880. *Médaille pour la Faculté de droit.* — S. 1881. *Médaille de récompense pour la Faculté de droit*; — *Médaille commémorative de la proclamation de la République* (Ministère des Beaux-Arts); — *Médaille effigie de Milne-Edwards* (pour l'Académie des sciences). — S. 1882. *Médaille effigie de*

L. Pasteur (pour l'Académie des sciences); — Médaille commémorative de la proclamation de la République : — Médaille de la Société des auteurs et compositeurs dramatiques, ; — Jeton de la Compagnie « la Clémentine ».

Dubois (Arsène), peintre. (Voyez : tome Iᵉʳ.) — S. 1880. Le soir au village de Crésantignes : — Les coteaux de Javernant, temps orageux. — S. 1881. Paysage. — S. 1882. Bords de l'Allier, clair de lune.

Dubois (Désiré), peintre. (Voyez : tome Iᵉʳ.) — S. 1880. Les noyers de Thomery; — Les saules des bords de la Seine à Thomery. — S. 1881. Dans le marais de Wacrans; — La ternoise de Wacrans. — S. 1882. Dans la prairie Blazy à Teneur; — Dans un marais.

Dubois (Eugène), sculpteur. (Voyez : tome Iᵉʳ.) — S. 1870. Jacques Callot, statue terre cuite (pour le concours de Nancy). — S. 1877. L'Eté, statuette plâtre bronzé. — S. 1881. Angélique, figure terre cuite.— S. 1882. Coquette, moyen âge, buste terre cuite; — Paysanne hollandaise, buste terre cuite.

Dubois (Hippolyte), peintre. (Voyez : tome Iᵉʳ.) — S. 1880. Une rue d'Alger; — Musicien arabe. — S. 1881. Intermède dans l'atelier; — Intérieur mauresque. — S. 1882. Un ravin près d'Alger; — Portrait de Mlle Rosa Ziégler.

* Dubois (H.-J.-Baptiste), architecte, né à Paris, élève de M. L. Vaudoyer et de l'Ecole des beaux-arts. — S. 1881. Parallèle de châteaux du département de Loir-et-Cher (en collaboration avec M. Dubois fils).

* Dubois (Jean Georges), peintre, né à Bar-le-Duc (Meuse), le 11 mars 1856, élève de MM. H. Lehmann et Maréchal.— S. 1879. Portrait. — S. 1880. Portrait de M. le baron de Benoist; — Portrait.

* Dubois (Louis-Auguste-Albert), peintre, né à Paris le 29 octobre 1846. — Rue la Grange-Batelière, 10. — S. 1877. Un coin de table. — S. 1879. Chrysanthèmes.

* Dubois (Mlle Maria), peintre, née à Meaux (Seine-et-Marne). —. S. 1869. Une jeune fille près d'une fenêtre.—S. 1874. Fleur de mai, pastel. — S. 1880. Une laveuse; — Une plumeuse, pastel.

Dubois (Paul), sculpteur et peintre, ✱ 1874; méd. d'honneur 1876; membre de l'Institut 1876; méd. d'honneur 1878 (E.U.), sculpture; — méd. 1ʳᵉ cl. 1876; méd. 1ʳᵉ cl. 1878 (E.U.), peinture. (Voyez : tome Iᵉʳ.) — S. 1880. Portrait; — Etude; — Portrait de M. Pasteur, membre de l'Institut, buste plâtre. — S. 1881. Deux portraits. — S. 1882. Deux portraits; Portrait de M. Paul Baudry de l'Institut, buste bronze; — Portrait de M. A. Cabanel de l'Institut, buste marbre.

* Dubois (Pierre), architecte. Vers 1636, il construisit l'hôpital des Incurables, de la rue de Sèvres, à Paris, et en 1645 ou 1646 il commença les bâtiments de l'ancien séminaire Saint-Sulpice, dont la chapelle fut bénite le 18 novembre 1650. Cet édifice était situé rue du Vieux-Colombier (Pigniol).

Dubois d'Avesnes (Mlle Marguerite Fanny), sculpteur. (Voyez : tome Iᵉʳ.) — S. 1880. Portrait de M. J.-B. Duvernoy, buste terre cuite; — Portrait, buste terre cuite.— S. 1881. En adoration, bas-relief plâtre.

Dubos (Mlle Angèle), peintre. (Voyez : tome Iᵉʳ.) — S. 1880. Azalées; — Portrait. — S. 1881. Portraits. — S. 1882. Portraits.

Dubouchet (Henri-Joseph), peintre et graveur; méd. en 1869 et en 1870. (Voyez : tome Iᵉʳ.) — S. 1880. Portrait; — Deux portraits, dessins. — S. 1881. Portraits, études, dessins; — Six gravures — S. 1882. Composition tirée de Télémaque, gravure; — Vitraux de l'église Sainte-Clotilde, d'après M. A. Galimare, gravure.

* Dubouchet (Alexandre-Louis-Gérôme), peintre, né à Saint-Etienne le 8 mars 1852, mort en 1882. — S. 1878. Une mare dans la plaine de Forez au lever du soleil. — S. 1879. L'ancien rempart d'Abbeville. — S. 1880. L'orage, plaine de Forez. — S. 1881. Crépuscule d'automne; — Environs de Balbigny, plaine de Forez. — S. 1882. Jeune Breton sur une plage.

Douboulan (Mlle Jeanne), peintre, née à Paris le 9 mars 1831, élève de M. A. Mougen. — S. 1879. Portrait. — S. 1880. Un sapeur. — S. 1881. L'invalide.

Duboung (Louis-Alexandre), peintre. (Voyez : tome Iᵉʳ.) — S. 1880. Le financier; — Les barques de pêche de Villerville.

Duboung (Mme Victoria), peintre. (Voyez : tome Iᵉʳ.) — S. 1880. Nature morte. — S. 1881. Bouquets de fleurs; — Fleurs. — S. 1882. Roses, aquarelle; — Deux aquarelles, fleurs.

* Duboust (Nicolas), architecte. Il éleva en 1487 l'église Saint-Macoul, à Vienne (Autriche).

Dubout (Tranquille), peintre. (Voyez : tome Iᵉʳ.) — S. 1879. Portrait, pastel. — S. 1880. Portrait, pastel.

Duboy (Paul), sculpteur. (Voyez : tome Iᵉʳ.) — S. 1878. Portrait, médaillon bronze. — S. 1880. Portrait, médaillon bronze. — S. 1881. Portrait, médaillon bronze. — S. 1882. Ma fille, buste bronze.

Dubray (Vital), sculpteur. (Voyez : tome Iᵉʳ.) — S. 1882. Clodion, buste terre cuite.

Dubray (Mlle Eugénie-Giovana), sculpteur, (Voyez : tome Iᵉʳ). — S. 1880. Portrait, buste plâtre. — S. 1881. Captive, plâtre.

* Dubray (Mlle Séverine), peintre, née à Paris le 29 février 1858, élève de Mme Isbert. — S. 1879. Gentilhomme, d'après une peinture de l'Ecole française du dix-huitième siècle, miniature. — S. 1880. Portrait de M. Ledoux, architecte, miniature; — Portrait de Mme Vital Dubray, miniature. — S. 1881. Portraits, miniatures. — S. 1882. Quatre miniatures : Portrait; — Saint Jean, tête d'étude; — Portrait; — Tête de femme, étude.

* Dubrucq (Jacques), architecte. Il a construit plusieurs édifices à Saint-Omer. En 1634, il a bâti à Mons un couvent pour les moines de Saint-Guillain.

* Dubreuil (Mlle Marie), peintre, née à Domfront (Orne) le 9 novembre 1852. — S. 1877. Portrait. — S. 1878. Espoir. — S. 1879. Insouciance; — Portrait. — S. 1881. Portrait. — S. 1882. La bonne histoire.

Dubucand (Alfred), sculpteur, méd. 3ᵉ cl. 1879. (Voyez : tome Iᵉʳ.) — S. 1880. Le trait du Parthe, groupe plâtre. — S. 1881. Le trait du Parthe, groupe bronze; — Portrait, buste plâtre. — S. 1882. Cavalier et femmes arabes à la fontaine, groupe cire.

DUBUFE (Louis Edouard), peintre, (fils de Claude et père de Guillaume), mort à Paris le 12 août 1883. (Voyez : tome I⁽ʳ⁾.)

DUBUFE (Guillaume); fils, peintre, méd. 3ᵉ cl. 1877; méd. 2ᵉ cl. 1878 (E. U.); (Voyez tome Iᵉʳ. — S. 1879. *Deux portraits*. — S. 1880. *Les saisons*, aquarelle ; — *Concert céleste*, aquarelle. — S. 1881. *Portraits*. — S. 1882. *Musique sacrée et musique profane*, dyptique.

* DUBUISSON (Albert-Lucien), peintre, né à Rouen (Seine-Inférieure), le 23 avril 1850, élève de M. Français. — S. 1879. *Bords de l'Yères près de Varennes*. — S. 1880. *Moulin de Sarcy*. — S. 1881. *Bords de l'Yette*. — S. 1882. *Dans les graves à Villerville* ; — *Le Trocadéro vu du pont de l'Alma*.

DUBUISSON (Claude-Nicolas), architecte des bâtiments du roi. En 1603, il construisit, à Paris, le séminaire des Missions-Étrangères, situé à l'angle des rues du Bac et de Babylone. Il vivait encore en 1710. (Piganiol.)

DUBURG (Mme), née Gabrielle Amélie Dupuy, peintre. (Voyez : tome Iᵉʳ). — S. 1881. *Femme de bailli du village russe*, d'après Ratschkoff, porcelaine; — *Prière maternelle*, d'après Willems, porcelaine. — S. 1882. *Une guerre sans danger*, d'après M. Horowitz; — *L'amour qui vient*, d'après M. Jean Aubert.

DUC (Louis Joseph), architecte, mort à Paris le 25 janvier 1879. (Voyez : tome Iᵉʳ.)

DU CERCEAU (Baptiste Androuet) fils ainé de Jacques. Dans sa jeunesse, en 1575, il fit partie des Quarante-Cinq Gentilshommes, nouvelle garde créée par Henri III. Le roi désirant faire construire une maison de plaisance aux environs de Paris en chargea le jeune Du Cerceau, et en 1578, il remplaça Pierre Lescot, comme architecte du Louvre et des Tuileries, avec le titre d'architecte du roi, de valet de chambre et d'ordonnateur général des bâtiments de Sa Majesté. Cette charge comprenait presque toutes les constructions faites pour la couronne, notamment les travaux de la chapelle des Valois à Saint-Denis, commencés par Bullant. En 1588, les catholiques le forcèrent à quitter Paris. Baptiste Androuet Du Cerceau se réfugia près du roi de Navarre. Plus tard Henri IV le chargea de construire le château de Monceaux pour Gabrielle d'Estrées et d'achever le château de Verneuil. Cet artiste est mort en 1602. On lui attribue le monastère des Capucins, celui des Feuillants à Paris, celui des Bons-Hommes au bois de Vincennes, celui des Pénitents et le couvent des Augustins, et selon Pierre Guéront, il aurait travaillé au château neuf de Saint-Germain-en-Laye. (Brice ; — Berty, *Les Grands Architectes;* — Le Prévost, *Mémoires et Notes.*)

— DU CERCEAU (Jacques Androuet) second fils de Jacques premier du nom, architecte. Il fut un des secrétaires du duc d'Anjou. Dans un acte de 1602, il a le titre de contrôleur et architecte des bâtiments du roi. Comme pensionnaire de Henri IV, il figure ainsi sur les comptes de 1606 à 1609 : « Au Sʳ Du Cerceau, architecte du Roy, pension de 1,200 livres. » Cet artiste est mort en 1614. Voici son acte de décès : « Le « dix-septième jour de septembre 1614, deffunct « Jacques Androuet Du Cerceau, architecte des « bastiments du Roy, estant de la vraie religion, « a esté enterré au cimetière du faubourg Saint- « Germain par Jehan Guillaume, fossoieur dud. « cimetierre, où le corps dud. deffunct a esté « accompagné par ses amis et Archers du Guet. » (*Registres du Temple de Charenton*). — Consultez: *Les Grands Architectes*, de Berty : — *Le Dictionnaire critique*, de Jal.)

DU CERCEAU (Jean Androuet), fils de Baptiste, fut architecte de Louis XIII, le 30 septembre 1617 en remplacement d'Antoine Mestivier. D'après un compte de 1624, ses appointements étaient de 800 livres. En 1630, il avait le titre d'architecte ordinaire du roi. On lui attribue : l'hôtel de Sully, rue Saint-Antoine, à Paris; l'hôtel de Bretonvilliers; celui de Mayenne, devenu l'hôtel d'Ormesson, rue Saint-Antoine; l'hôtel des Fermes du roi, rue de Grenelle, reconstruit pour le duc de Bellegarde en 1645. Il fut chargé en 1639 de la reconstruction du Pont-au-Change, en collaboration avec Denis Laud et Mathurin du Ry. On ignore la date de sa mort, mais on sait qu'il vivait encore en 1649. (Brice ; — Berty, *Les Grands Architectes.*)

DU CERCEAU (Jacques Androuet), troisième du nom de Jacques, fils du second Jacques, architecte. Il est mentionné comme parrain dans un acte de baptême du 29 octobre 1628 et qualifié d'architecte du roi. (Jal, *Dictionnaire critique*.)

DU CERCEAU (Jean Androuet), architecte, du prénom de Jean, architecte, né à Verneuil-sur-Oise en 1623, mort à Paris le 25 septembre 1644. Voici un extrait de son acte de décès : « Jean Androuet Du Cerceau, Vivant archi- « tecte, natif de Verneuil-sur-Oise, fils agé « 21 ans de Moyse Androuet Du Cerceau et de « Madeleine de Courty, a esté enterré à Saint- « Père au cimetière des Saints-Pères, le lundi « 26 septembre 1644. » (Jal, *Dictionnaire critique*.)

DU CERCEAU (Paul Androuet), graveur. Il appartient à la famille des célèbres architectes du même nom. Il a gravé en 1669 des cahiers d'ornements publiés par Poilly. (Berty : *Les Grands Architectes*.)

* DUCHÉ (Michel), sculpteur, né à Herson (Aisne), élève de M. Lequien. — S. 1876. *Portrait*, médaillon plâtre. — S. 1881. *Portrait de bébé*, médaillon plâtre.

DUCHEMIN (Jean), architecte, « maistre des « œuvres pour le roy notre sire en Touraine », visita en 1410, par ordre de Geoffroy de Boucicquaut, les fortifications de la ville de Tours. Il lui fut payé à cette occasion quatre sols tournois « pour luy, un clert en sa compagnie » et les ouvriers qui l'accompagnaient, « pour leur sa- « laire et despens de troys jours entiers qu'ils « ont vacqué à visiter les œuvres nécessaires « estres faites à la cloustre de la dicte ville et « y celles mettre et bailler par escript. » (Grandmaison.)

* DUCHEMIN (Jean), architecte. Est-ce le fils du précédent ? Le 30 janvier 1455, il fut nommé un des maistres des œuvres appelés à remplir les fonctions d'officiers municipaux de la ville de Paris, charge qu'il occupa jusqu'au 2 mai 1469. Il mourut en 1468. Voici l'inscription gravée sur sa tombe au cimetière des Innocents : « Cy gist honnorable homme maistre « Jehan Du Chemin, vivant général et maistre

« des œuvres de massonnerie du Roy notre sire, « qui décéda le vendredi 1er juin de l'an 1468. » (Leroux de L., *Hôtel-de-Ville* ; — P. Lacroix, *Revue universelle des Arts.*)

* Duchemin. (Nicolas), architecte, né au Havre le 6 janvier 1532, mort dans la même ville le 5 mai 1598. Il jeta, en 1574, les fondements de l'église Notre-Dame de cette ville et travailla à cet édifice jusqu'en 1598. Il commença par le chœur, qui fut couvert en 1585, et la nef fut achevée en 1597. Duchemin fut inhumé dans son église. Voici ce qu'on lit sur un des piliers de la nef : « Ci-Gist le corps d'honneste « homme Nicolas Du Chemin, maître maçon, « qui commença le bastiment de ce Temple « l'an 1574 et continua icelui jusqu'à son dé- « cès arrivé le mardi 5 may de l'année 1598. « Pries Dieu pour le repos de son ame. » (L'abbé Cochet, *Notes sur l'église Notre-Dame du Havre.*)

* Duchesne (Vincent), religieux bénédictin, donna les dessins de l'abbaye de Saint-Pierre de Châlons, mais il ne construisit qu'une partie des bâtiments. Il a bâti l'église et le couvent de Morey, en Franche-Comté. (Calmet, *Bibliographie lorraine.*)

Duchesne (Emery), peintre. (Voyez: tome Ier.) — S. 1880. *Charlotte Corday.* — S. 1882. *Deux portraits.*

Duchesne (Mlle Valentine), peintre, née à Nantes (Loire-Inférieure), élève de Mme D. de Cool. — S. 1876. *Allant à l'école*, d'après Mlle J. Bole, porcelaine. — S. 1877. *L'abandonnée*, d'après M. Merle ; — *La pauvre folle*, d'après le même, porcelaine ; — *Portrait de l'auteur*, porcelaine. — S. 1880. *L'heure de la sieste, souvenir d'Orient*, porcelaine ; — *Portrait du R. P. Didon*, porcelaine. — S. 1881. *La Sainte-Famille*, porcelaine.

* Duclos, architecte. En 1822, il a construit, en collaboration avec Gonet, la maison d'arrêt de Versailles, élevée sur l'emplacement de l'ancienne maison Ripaille. (Leroy, *Rues de Versailles.*)

Duclos (Albert-Louis), architecte. (Voyez: tome Ier.) — S. 1870. *Vitrail du quinzième siècle.* — S. 1878. *Architecture bourguignonne*, vingt châssis.

Du Commun du Locle (Henri-Joseph), sculpteur, mort à Rethel (Ardennes), le 19 septembre 1884. (Voyez: tome Ier.)

* Ducros, architecte. Les plans du chevet de la cathédrale d'Auch ayant été modifiés vers 1599, par ordre de l'archevêque Léonard de Trapes, l'exécution de ce travail fut confiée à Pierre Souffron. A peine cet artiste avait-il achevé son œuvre qu'une « visite et vérification » des travaux fut ordonnée au mois de mai 1600. Parmi les experts désignés pour cette opération se trouvait « noble Ducros, architecte général pour le roy en la duchée d'Albret et terres de l'ancien domaine et couronne de France ». Les experts, au nombre de cinq, vaquèrent sept journées et reçurent pour leurs honoraires chacun six écus. (L'abbé Caneto, *Sainte-Marie d'Auch.*)

* Ducnos (Éléonore-Françoise, comtesse), peintre, née à Yèbles (Seine-et-Marne), élève de M. H. Scheffer. — S. 1869. *Portrait.* — S. 1870.

Portrait. — S. 1879. *Portrait.* — S. 1880. *Portrait du général Ducrot.*

* Du Crozet (Roger, marquis), peintre, né au château de Cumignat (Haute-Loire), élève de M. Soldé. — S. 1869. *Un relais de chiens à l'écoute.* — S. 1876. *Chasse à courre*, éventail aquarelle.

Du Devant (Jean-François-Maurice) dit Sand, peintre. (Voyez : tome Ier, page 468.) — Chaussée de la Muette, 16, Passy-Paris. — S. 1879. *La sorcière des landes ;* — *L'île du Vent ; Le rendez-vous*, aquarelle (appartient à M.E. Planchut) ; — *Mime antique*, aquarelle. — S. 1880. *On demande une cuisinière.*

Duez (Ernest-Ange), peintre. (Voyez: tome Ier.) — S. 1880. *Portrait de M. Ulysse Butin.* — S. 1881. *Portrait de M. A. de Neuville ;* — *Le soir.* — S. 1882. *Autour de la lampe.*

* Dufand, architecte. Il a construit le Théâtre-Français de Bordeaux de 1793 à 1800. (Bordes, *Histoire des monuments de Bordeaux.*)

Dufaud (Georges-Achille), peintre, né à Fourchambault (Nièvre), le 25 septembre 1831, élève de M. Lapostolet. — S. 1879. *Bords de la Marne ;* — *Poterie de Cricquebœuf.* — S. 1880. *Les graves à Villerville.* — S. 1881. *Environs d'Ennequeville.* — S. 1882. *Prairies de Cricquebœuf.*

Duffaud (Jean-Baptiste), peintre. (Voyez : tome Ier.) — S. 1880. *Idylle ;* — *Portrait de M. Lestal.* — S. 1881. *Portrait de mon petit ami Pierrot ;* — *Portrait.* — S. 1882. *Mort de saint Pol de Léon, histoire de Bretagne.*

* Dufour (Alexandre), l'un des architectes du château et des jardins de Versailles. En 1811, il dirigea les travaux exécutés en prolongement du boulevard de l'Impératrice jusqu'à la rencontre du chemin de Trianon. En 1819, il donna les dessins du nouveau bosquet appelé Jardin du roi. On lui doit aussi l'entrée principale et les communs du château de Savigny-sur-Orge, ainsi que les moulins qui en dépendent. (Pinard, *Histoire de l'arrondissement de Longjumeau.*)

Dufour (Camille-Emile), peintre. (Voyez : tome Ier.) - S. 1880. *Lisière de bois, environs de Honfleur.* — S. 1881. *Pâturage à Tréboul.* — S. 1882. *La Seine à Bonnières.*

Dufour (Clément-Ambroise), peintre et graveur. (Voyez: tome Ier.) — S. 1880. *Portrait*, — S. 1882. *Marie.*

* Dufour (Edmond-Auguste), architecte, né à Arques (Pas-de-Calais), élève de M. Ch. Chipiez. — S. 1882. *Projet de mairie pour les Lilas (Seine)*, cinq châssis (en collaboration avec M. L. Gravereaux).

* Dufour (Henri-Joseph), peintre, né à Paris. — S. 1879. *Souvenir de Touraine*, fusain. — S. 1880. *Moutons au pâturage*, aquarelle et gouache ; — *Le vieux puits et retour du bois*, fusain. — S. 1881. *Troupeau de moutons aux Roches*, aquarelle. — S. 1882. *Le vieux chemin de la forêt*, gouache.

Duhamel (Edouard), graveur. (Voyez : tome Ier.) — S. 1870. *Seize gravures sur bois d'après Fellmann* (pour les *Fables de La Fontaine);* — *Trois gravures sur bois.*

* Dujardin (Mlle Victoire Augustine), peintre, née à Carven (Pas-de-Calais), élève de M. O.

Mathieu. — S. 1875. *Portraits :* — *Portrait*, fusains. — S. 1876. *Portrait.* — S. 1879. *La rêverie ;* — *Charlotte Corday,* fusain. — S. 1880. *La source ;* — *L'oiseau captif.* — S. 1881. *Le printemps ;* — *Portrait ;* — *Le printemps,* fusain. — S. 1882. *Jeune fille au lévrier.*

* DULAC (Adolphe-Edouard), sculpteur, né à Paris, élève de M. Levasseur. — S. 1877. *Portrait,* médaillon plâtre. — S. 1879. *Dona Sol,* buste marbre. — S. 1880. *Dona Sol,* buste bronze.

DUMAIGE (Etienne-Henri), sculpteur, né à Paris ; méd. 2ᵉ cl. 1880 (Voyez : tome Iᵉʳ.) — S. 1880. *François Rabelais,* statue marbre (pour la ville de Tours). — S. 1882. *Camille Desmoulins,* statue plâtre.

DUMAS (Michel), peintre, mort à Lyon le 24 juin 1885. (Voyez : tome Iᵉʳ.) — Exposition Universelle de 1878 : *L'ensevelissement du corps de saint Denis* (appartient à l'église de Clignancourt). — On lui doit encore les peintures de la chapelle de Notre-Dame-des-Sept-Douleurs, dans l'église de la Trinité : *Mater dolorosa ;* — *Consolatrix afflictorum.*

* DUMAS, architecte. Il construisit à Paris, sous le règne de Louis XVI, la halle à la marée, sur une partie des terrains de la cour des Miracles, et la halle aux cuirs, rue Mauconseil. (*Travaux de Paris.*)

* DUMAS (Paul Eugène), peintre, né à Paris en 1849, élève de MM. Pils, Aumont et Lecoq de Boisbaudran. — S. 1875. *Portrait.* — S. 1877. *Portrait.* — S. 1878. « *Mon oncle !!!* ». — S. 1879. *Portrait.* — S. 1880. *Portrait.* — S. 1881. *Portrait.* — S. 1882. *Portrait ;* — *Gabriel,* portrait.

DUMAX (Ernest-Joachim), peintre. (Voyez : tome Iᵉʳ.) — S. 1880. *Côtes près de Graville.* — S. 1882. *Le Christ au jardin des Oliviers.*

DUMILATRE ou DEMILATRE (Alphonse-Jean), sculpteur ; méd. 1ʳᵉ cl. 1878 (E. U.). (Voyez : tome Iᵉʳ.) — S. 1879. *Le colonel Denfert-Rochereau,* buste plâtre. — S. 1880 *Tombeau de MM. Crocé-Spinelli et Sivel, victimes de la catastrophe du* « *Zénith* », groupe bronze et marbre (érigé au cimetière du Père-Lachaise) ; — *Statue de Montesquieu,* plâtre (pour la Faculté de droit de Bordeaux). — S. 1881. *Le colonel Denfert-Rochereau,* buste marbre (Ministère des Beaux-Arts) ; — *Portrait,* buste bronze. — S. 1882. *Portrait,* buste plâtre ; — *Portrait de M. le pasteur Athanase Coquerel fils,* statuette plâtre bronzé.

DUMONT (Augustin-Alexandre), sculpteur, membre de l'Institut, mort à Paris, en février 1884. (Voyez : tome Iᵉʳ, page 478). — Il faut ajouter à la liste des nombreux travaux déjà cités : *Le général de Tarlas,* statue en bronze pour la ville de Mézin (Lot-et-Garonne), inaugurée le 8 septembre 1872.

* DUMONT (François-Pierre-Jean-Désiré), graveur. (Voyez : tome Iᵉʳ.) — S. 1870. *Scènes de la vie du baron de Trenck,* gravures sur bois (pour le *Journal du Dimanche*) : — *Scènes de la vie du baron de Trenck,* gravures sur bois (pour le même journal). — S. 1877. *Six gravures sur bois: La grotte de Lourdes,* dessin de M. Maillart ; — *Le chouan ;* — *Le chiffonnier ;* — *L'atelier,* dessins de M. Ferat (pour les *Merveilles de la science*) ; — *Le matin,* dessin de M. Lavée ; — *France pittoresque,* dessin de M. Clerget.

* DUMONT (Henri-Julien), peintre, né à Beauvais (Oise), élève de M. Bellavoine. — S. 1880. *Portrait.* — S. 1881. *Fatiguée.* — S. 1882. *Un commissionnaire.*

* DUMONT (Mlle Juliette-Henriette), peintre, née à Paris, élève de M. Coblentz et de Mme Thoret. — S. 1879. *Portrait,* émail. — S. 1880. *Portraits,* émaux. — S. 1881. *Portrait,* émail. — S. 1882. *Etude,* émail.

DUMONT (Louis-Paul-Pierre), peintre et graveur. (Voyez : tome Iᵉʳ.) — S. 1880. *Environs de Veules-en-Caux ;* — *Hauteurs de Sèvres ;* — *Le petit chemin, forêt de Compiègne,* fusain ; — *Sous bois, forêt de Fontainebleau,* fusain ; — *Tête de jeune fille,* d'après le dessin original de Carpeaux, gravure sur bois ; — *Deux gravures sur bois ;* — *Portraits.* — S. 1881. *Le bon Samaritain,* d'après M. Morot, gravure sur bois. — S. 1882. *Le Petit-Trianon à Versailles,* fusain.

* DUMONT (Mlle Marie-Madeleine-Amélie), peintre, née à Paris, élève de Mme L. Langlois et de M. Pierre Dupuis. — S. 1880. *Portrait.* — S. 1882. *Un petit sou.*

* DUMOULIN (Emile), peintre, né à Blaisy-Bas (Côte-d'Or), le 25 avril 1850, élève de MM. Bonnat et Jeanniot. — S. 1879. *Le réveil.* — S. 1880. *Nymphe ;* — *Portrait de M. Richard O'Monroy.* — S. 1881. *L'Oraisly.* — S. 1882. « *Calypso ne pouvait se consoler du départ d'Ulysse.* »

* DUMOULIN (Louis-Jules), peintre, né à Paris, le 12 octobre 1860, élève de M. Gervaix. — S. 1879. *Environs de Fontainebleau, effet de soleil couchant ; Bateau-lavoir à Levallois-Perret.* — S. 1881. *Un triptyque, ville de Morlaix* — S. 1882. *Le canal Saint-Martin ;* — *Une rue d'Héricy.*

DUMOUZA (Paul), peintre. (Voyez : tome Iᵉʳ.) — S. 1870. *Vue de Decize, souvenir du Nivernais,* aquarelle. — S. 1879. *Coin de cellier.*

DUMOUZA (Mlle Pauline), graveur. (Voyez : tome Iᵉʳ.) — S. 1870. *Gravures.* — S. 1881. *Neuf gravures sur bois,* d'après les dessins de MM. Bayard, Bennett et Jeoffroy.

DUNOYER (Simon), architecte à Troyes, fut chargé de reconstruire en 1721 la maison abbatiale de l'abbaye de Boulancourt (Haute-Marne). — (Consultez l'abbé Ch. Leclère.)

DUPAIN (Edmond-Louis), peintre ; méd. 3ᵉ cl. 1875 ; 1ʳᵉ cl. 1877. (Voyez : tome Iᵉʳ.) — S. 1880. *Les girondins Pétion et Bazot le soir du 30 prairial ;* — *Portrait.* — S. 1881. *Le printemps chasse l'hiver ;* — *Portrait de Mme la comtesse de Kersaint-Gilly.* — S. 1882. *Le choix d'une arme ;* — *A la dérive.*

DUPARC (Albert), architecte, chargé de la décoration de la façade de la cathédrale de Toulon (1696). Il dessina les jardins du palais de Victor-Amédée et ceux de la résidence royale près de Turin (1713). (Paroletti, *Turin et ses curiosités.*)

DU PASSAGE (A.-Marie-Gabriel vicomte), sculpteur, né à Frohen (Somme), élève de MM. Farochon et Cavelier. — S. 1868. *Chien terrier devant une ratière,* groupe plâtre. — S. 1860. *Un contrebandier,* cire. — S. 1870. *Le contrebandier picard,* groupe bronze ; — *Deux hirondelles bâtissant leur nid,* groupe bronze.

DU PATI (Léon), peintre. (Voyez : tome Iᵉʳ.) S. 1880. *L'heure du café, grandes manœuvres ;* — *En wagon K.*

* Dupays (Eloi), peintre, né à Séranville en 1841, mort à Nancy le 10 février 1884. — S. 1880. *Fillette*, pastel. — S. 1881. *Portrait de M. Dupont.*

Du Pérac (Etienne), architecte et peintre, né à Paris, mort en la même ville en 1601. On lui attribue les peintures de la salle des bains au château de Fontainebleau. A son retour d'Italie (1582), il devint architecte du duc d'Aumale, qui lui confia tous les travaux de ses châteaux. C'est lui qui traça les jardins du château d'Anet, et en 1595 ceux du Château-Neuf de Saint-Germain-en-Laye. (Mariette, *Abecedario*; — Félibien, *Entretiens*.)

* Duperron (Emile-Auguste), graveur en médailles, né à Paris, élève de M. J. Lambert. — S. 1880. *Christine de Pisan ;* — *Voltaire*, camées. — S. 1881. *Mater dolorosa*, camée. — S. 1882. *Ecce homo*, camée ; — *Agrippa*, cornaline orientale (à M. Fonqueimbert).

* Dupin (Mme Etiennette-Octavie), peintre, née à Lyon (Rhône), élève de M. Lazerges. — S. 1868. *Tête de Christ*, d'après M. Lazerges, dessin au fusain. — S. 1877. *Portrait de M. H. Victor-Séjour.*

Dupire (Jean), architecte, maître des œuvres de la ville de Béthune à la fin du quinzième siècle. Il restaura dans cette ville la fontaine de Saint-Pry. (Melicocq, *Artistes du Nord*.)

* Dupire-Deschamps (Auguste-Dominique-Joseph), achitecte. (Voyez : tome I^{er}.) — S. 1869. *Projet d'hôtel de ville avec tribunal de commerce et musée pour la ville de Roubaix*, quatre châssis. — S. 1881. *Hôtel de ville.*

* Dupire Rozas (Achille-Edonard), architecte, né à Roubaix (Nord), élève de M. Questel. — S. 1881. *Projet d'hospice pour Roubaix.*

* Duplain (Mlle Agathe), peintre, née à Mulhouse (Haut-Rhin), élève de Mlle Mikulska. — S. 1879. *Portrait*, dessin. — S. 1880. *Portrait.*

* Duplessis (Georges), peintre, né à Fontainebleau en 1852, élève de MM. Baron et Comte. — S. 1878. *Portraits*. — S. 1879. *Portrait.* — S. 1880. *Portraits.*

Dupont (François-Félix), peintre et graveur. (Voyez : tome I^{er}.) — S. 1881. *Six gravures* (pour une illustration de *Molière*); — S. 1882. *Portrait du président Garfield*, d'après un dessin de l'auteur, eau-forte.

* Dupont (Mlle Geneviève), peintre, née à Paris, élève de Mme D. de Cool et MM. Camino et Feyen. — S. 1876. *Bruun-Neergaard*, d'après M. Prud'hon, miniature ; — *Portrait.* — S. 1877. *Portraits*, miniatures. — S. 1879. *La source*, d'après Ingres, miniature ; — *Portrait*, miniature ; — *Le roi de Rome*, d'après Gérard, miniature. — S. 1880. *Portrait*, aquarelle ; *Portrait de la petite Hellen*, miniature. — S. 1881. *Portrait ;* — *La cigale*, d'après M. J. Lefebvre, miniature. — S. 1882. *La Fiametta*, d'après M. J. Lefebvre, miniature.

* Dupont (Mlle Julie), peintre, née à Pontoise (Seine-et-Oise), élève de M. Sinet. — S. 1877. *La Vierge à la chaise*, d'après Raphaël, porcelaine. — S. 1879. *Fleurs*, porcelaines. — *Portraits*, porcelaines. — S. 1880. *Fleurs*; porcelaines; — *Portraits*. — S. 1882. *Arlequin*, d'après M. de Saint-Marceaux, porcelaine ; — *Portrait*, porcelaine (appartient à M. Dupont).

* Dupont (Louis), peintre, né à Barcelonnette (Basses-Alpes), élève de M. Richard. — S. 1879. *Portraits*, dessins à la plume. — S. 1880. *Portrait*, dessin à la plume. — S. 1881. *Portrait*, dessin à la plume.

* Dupont (Paul), peintre, né à Paris, élève de M. P. Delaroche. — S. 1869. *La vallée de Borrigo à Menton.* — S. 1870. *Dessous de bois dans le parc de Dijon.* — S. 1881. *Pont Saint-Louis à Menton.*

Dupont-Zipcy (Emile), peintre, mort le 8 juin 1885. (Voyez : tome I^{er}.) — S. 1880. *Jeune fille grecque.* — S. 1881. *Au bord de la mer, souvenir de Biarritz.* — S. 1882. *Portrait.*

* Dupras (Henri-Théodore-Auguste), peintre, né à Domfront (Orne), élève de M. Levasseur. — S. 1880. *Roses*, aquarelle ; — *Roses trémières*, aquarelle. — S. 1881. *Fleurs*, aquarelle. — S. 1882. *Raisins*, aquarelle.

Dupray (Louis-Henri), peintre, méd. 3^e cl. 1872 ; 2^e cl. 1874; ✻ en 1878. (Voyez : tome I^{er}.) — S. 1880. *Le cheval déferré.*

Dupré (Jean), sculpteur, né à Sienne, le 1 mars 1817, de parents français, mort en 1881, méd. 1^{re} cl. 1855 ; ✻ 1867. — On cite parmi ses ouvrages : un *Abel*, — une *Pieta*, le *Triomphe de la Croix*, etc.

Dupré (Gustave), peintre. (Voyez : tome I^{er}.) — S. 1880. *Chemin de la Marette.* — S. 1882. *Brouillard sous bois.*

Dupré (Jean-Baptiste-Pierre), peintre. (Voyez : tome I^{er}.) — S. 1880. *Six dessins.* — S. 1881. *Un intérieur à Nazareth.* — S. 1882. *Portrait d'une mère.*

Dupré (Julien), peintre. (Voyez : tome I^{er}.) — S. 1880. *Faucheurs de luzerne ;* — *Glaneuses.* — S. 1881. *La récolte des foins ;* — *Dans la prairie.* — S. 1882. *Au pâturage* (appartient à MM. Tooth et fils).

Dupré (Thomas Léon), architecte. (Voyez : tome I^{er}.) — S. 1879. *Tombeau d'Edmond Adam.*

Dupressoir (Louis), architecte. Le 10 décembre 1487, il fut appelé avec Gérard Levasseur et Jean Nitard pour donner leur avis sur la reconstruction du bras méridional du transept de la collégiale de Saint Quentin. (Gomart, *Eglises de Saint-Quentin*.)

Dupuich Mlle Blanche), peintre. (Voyez : tome I^{er}.) — S. 1881. *Portrait de M. F. Rohart*, miniature ; — *Portrait de M. X. Dourlens*, miniature. — S. 1882. *Portrait de M. O. Petit-Dourlens*, miniature.

Dupuis (Daniel-Jean-Baptiste), sculpteur ; prix de Rome 1872 ; méd. 2^e cl. 1877 ; 3^e cl. 1878 (E. U.) (Voyez : tome I^{er}.) — S. 1880. *Cadre de douze médaillons bronze.* — S. 1881. *Chloé de la fontaine*, peinture. — S. 1882. *Portrait*, peinture ; — *Etude de femme*, peinture ; — *Dans un cadre : Onze portraits*, médaillons bronze ; — *Portrait*, médaille bronze.

Dupuis (Philippe-Félix), peintre. (Voyez : tome I^{er}.) — S. 1880. *Portrait de sir Frederick Leighton, membre correspondant de l'Institut.* — S. 1881. *Portrait de M. Edmond Lebey.* — S. 1882. *Le drapeau de la France, souvenir du 14 juillet 1880* (Ministère des Beaux-Arts) ; — *Portrait.*

Dupuis (Pierre), peintre. (Voyez : tome I^{er}.) — S. 1880. *Portrait de M. Louis Blanc ;* —

La coupe est vide. — S. 1881. *Portrait de M. Hulot, inspecteur général des finances.* — S. 1882. *Portraits.*

* Dupuy (Alexandre-Édouard), sculpteur, né à Tours (Indre-et-Loire), élève de M. Toussaint. — S. 1874. *Louis XI,* statuette terre cuite. — S. 1875. *Mérovée sur le pavois,* groupe terre cuite. — S. 1876. *Portrait,* statuette terre cuite.

Dupuy (Charles-Armand-Clément), architecte. (Voyez : tome I^{er}.) — S. 1877. *Projet d'une Faculté mixte de médecine et de pharmacie pour la ville de Bordeaux,* six châssis. — Exposition Universelle de 1878 : *Porte du palais archiépiscopal de Sens, seizième siècle,* deux châssis. — S. 1881. *Église construite à Pontonx-sur-l'Adour.*

Dupuy (Mlle Noémie-Marguerite), peintre. (Voyez : tome I^{er}.) — S. 1880. *Portrait;* — *Portrait de feu l'abbé Molton, curé de Saint-Séverin.* — S 1881. *Portrait de Mme Dupuy.* — S. 1882. *Portrait.*

Dupuy-Delaroche (Amédée), peintre. (Voyez : tome I^{er}.) — S. 1880. *Portrait.*

Duquesney, architecte, né en 1800, mort à Paris en 1849. Il construisit à Paris les premiers bâtiments de l'école des Mines et la gare du chemin de fer de l'Est. (Lance, *Les Architectes français.*)

Durand, architecte du treizième siècle. Il y a quelques années, en réparant les voûtes de la cathédrale de Rouen, on put lire, sur la clef de la voûte principale, ces mots gravés dans la pierre : *Durand me fecit.* On croit que ce nom est celui du successeur d'Ingelram, qui fut le premier architecte du monument. (Deville, *Revue des architectes.*)

* Durand (Antoine), peintre, né à Revel (Haute-Garonne), élève de MM. A. Doumenjon et P. Dupuis. — S. 1879. *Portraits.* — S. 1881. *Portrait.*

* Durand (Georges), peintre, né à Paris. — S. 1880. *La pointe du Heurt à Villerville.* — S. 1881. *Marée basse à Villerville.*

Durand (Hippolyte), architecte. (Voyez : tome I^{er}.) — S. 1872. *Chapelle de Notre-Dame de Lourdes,* sept châssis.

Durand (Mlle Honorine), peintre. (Voyez : tome I^{er}.) — S. 1880. *Portrait,* émail; — *Mercure,* émail. — S. 1882. *Apollon,* émail; — *Diane,* émail.

* Durand (Mlle Jeanne), peintre, née à Paris, élève de M. Foulongne. — S. 1881. *Souvenir de La Chapelle,* aquarelle. — S. 1882. *La croix de la Plaigne à Poitainville.*

Durand (Joseph), graveur. (Voyez : tome I^{er}.) — S. 1870. *Fusain,* d'après Salvator Rosa; — *Cavernes fortifiées du palais d'Hyrcan,* d'après M. le comte de Vogüé (pour le *Temple de Jérusalem*).

Durand (Léopold), architecte, religieux bénédictin de Saint-Michel, construisit à Nancy l'église abbatiale de Saint-Léopold, et rebâtit, en 1708, le château de Commercy, dont les principaux bâtiments avaient été détruits par Henri de Vaudemont. Il mourut à Saint-Avold, le 7 novembre 1746. (D. Calmet, *Bibl. lorraine.*)

Durand (Ludovic-Eugène), sculpteur. (Voyez : tome I^{er}.) — S. 1881. *Philippe Pinel enlevant les fers aux aliénés,* groupe bronze. (Offert à la ville de Paris, pour la Salpêtrière.) — S. 1882. *Daubigny,* buste marbre (Ministère des Beaux-Arts).

Durand (Nicolas), architecte, né à Paris en 1739, mort à Châlons-sur-Marne le 23 février 1830. Il a construit à Châlons les édifices suivants : *l'hôtel de l'Intendance,* aujourd'hui à la préfecture (1759), — le *pont de Vaux* (1767), — la *porte Sainte-Croix* (1770), — la *salle de spectacle* (1771), sur les dessins de Coluel, — *l'hôtel de ville* (1772), — la *caserne d'infanterie,* près de la porte Saint-Jacques (1784). On lui doit encore le *portail de l'église de Jucigny,* — le *théâtre de Reims* (1773), — les *casernes de Chaumont* et *l'église de Verzenay* (1786). (Lhote, *Biographie châlonnaise.*)

* Durand-Cambuzat (Mme Lucie), peintre, née à Paris, élève de Mme Thoret et de M. Chaplin. — S. 1880. *Mendiant de Saint-Servan.* — S. 1881. *Portraits,* fusains. — S. 1882. *Portrait de M. Tenaille-Saligny,* sénateur.

Durant (Jean-Alexandre), peintre. (Voyez : tome I^{er}.) — S. 1880. *Un chemin en forêt, Fontainebleau;* — *Étude au Mont-Ussy, Fontainebleau.*

Durangel (Léopold-Victor), peintre. (Voyez : tome I^{er}.) — S. 1880. *Jésus meurt sur la croix;* — *Les papillons,* panneau décoratif (appartient à M. Ch. Rossolin). — S 1881. *Portrait,* buste plâtre; — *La cueillette des olives* (à M. Bégiot); — *Portraits.* — S. 1882. *Le prix de flûte;* — *Portrait.*

Durantel, architecte. L'hôtel de ville de Paris, commencé sous François I^{er} par le Boccador, ayant été suspendu pendant la seconde moitié du seizième siècle, quelques parties de la « Maison aux piliers » subsistaient encore et servaient d'habitation au concierge de l'Hôtel-de-Ville. En 1589, ces restes menaçant ruine, Durantel, maître des œuvres, donna un avis, et, à la suite de son rapport, il fut décidé que ces mesures seraient démolies et les matériaux vendus au profit de la ville. (Leroux de L., *Hôtel-de-Ville.*)

* Durbesson (Félix), peintre, né à Carpentras (Vaucluse), le 17 juillet 1858, élève de MM. Cabanel et Maillard. — S. 1879. *Cri, tête d'étude; Portrait.* — S. 1880. *Portrait.* — S. 1882. *Portraits.*

Durle (Pierre de), sculpteur et architecte du quatorzième siècle. Il dirigea la construction du clocher de l'église Saint-Sauveur d'Aix, en Provence, commencée le 3 juillet 1323. (Lance, *Les Architectes français.*)

Du Rocher (Jean), abbé et architecte. L'abbaye eut beaucoup à souffrir dans les guerres du seizième siècle. L'abbé Jean Du Rocher en répara les bâtiments, notamment la partie supérieure de la tour de l'église. Cette restauration explique la différence de style qu'on remarque dans l'ordonnance de cette tour. (Lance, *Les Architectes français.*)

Durst (Auguste), peintre. (Voyez : tome I^{er}.) — S. 1880. *La Seine au pont de Neuilly, janvier 1880.* — S. 1881. *Visite à la ferme.* — S. 1882. *Poules.*

Durst (Marius), sculpteur. (Voyez : tome I^{er}.) — S. 1880. *Portrait,* buste terre cuite.

Durand (Eugène-Édouard), peintre. (Voyez :

tome Ier.) — S. 1873. Portrait. — S. 1881. La fille au coq. — S. 1882. Au concert.

DURUSSEL (Mlle Jeanne-Louise), peintre. (Voyez : tome Ier.) — S. 1876. L'ange-gardien, d'après M. Bouguereau, porcelaine. — Portrait de « mon père », porcelaine. — S. 18 7. La Sulamite, d'après M. Cabanel, porcelaine; — Salomé, d'après M. H. Régnault, porcelaine. — S. 1879 La lecture, porcelaine.

DURUY (Jean-Alexandre), lithographe. (Voyez: tome Ier). — S. 1877. L'entomologiste, d'après M. Loustaunau ; — Whig and tory, d'après M. Nicolle ; — Portrait. — S. 1879. Le massacre de la Saint-Barthélemy, d'après, M. F. Dubois. — S. 1881. Pie IX sur la terrasse de Castel-Gondolfo.

* DURVILLE (Alexandre), architecte, né à Breteau (Loiret), élève de MM. Normand et Dufeux. — S. 1880. Église de Bléneau, douzième siècle.

* DURVIS (Mlle Marie), sculpteur, née à Paris. — S. 1879. Portraits, médaillons cire. — S. 1880. Portraits, cire. — S. 1881. Bas-relief, cire ; — Médaillon cire. — S. 1882. Trois portraits, médaillons cire.

Du RY (Charles), architecte, d'Argentan (Orne). En 1613, il commença, sur les dessins donnés par Salomon de Brosse, la construction du château de Coulommiers. Il construisit aussi, à la même époque, le couvent des Capucins de la même ville. (A. Dauvergue, Château-Neuf de Coulommiers.)

Du RY (Mathurin), fils du précédent, conseiller et architecte du roi (1649) A la suite de débordements de la Seine qui avaient inondé Paris, il proposa de creuser un canal de décharge en amont de Paris. La prise d'eau devait être faite au-dessus de l'arsenal, et le canal aurait abouti à Saint-Ouen.

Du RY (Paul) fils, de Mathurin, architecte et ingénieur, né à Paris, se réfugia en Hollande après la révocation de l'édit de Nantes. Il y répara les fortifications de Maestricht. En 1687, le landgrave de Hesse le nomma architecte de la ville de Cassel, directeur des bâtiments, et professeur de l'Académie. Il commença, en 1688, les constructions de la Ville-Neuve, et il construisit sur la Wilhemshoche, pour l'électeur de Hesse, une maison de plaisance. C'est à lui que Hesse doit son Orangerie, citée comme l'un de ses plus beaux monuments. (Dussieux, Les Artistes français à l'étranger.)

Du RY (Charles), fils de Paul, exerça, comme son père, l'architecture à Cassel. On manque de renseignements sur ses travaux.

Du RY (Simon-Louis), fils du précédent, architecte. Il se fit une réputation plus grande que celle de son père et exerça une notable influence sur le goût public en Allemagne. Les édifices qu'il a élevés à Cassel sont : le musée Frédéric (1769-1779), — l'église catholique, — l'hôpital français, — l'Opéra, — le palais de la Wilhemshoche, qu'il continua, et qui fut terminé par Jussow. Il est mort en 1792 professeur d'architecture et intendant supérieur des bâtiments de l'État. (Dussieux, Les Artistes français à l'étranger.)

Du RY (Jean-Charles-Etienne), fils de Simon-Louis. Il fut, comme ses ancêtres, architecte et directeur des bâtiments publics de Cassel. Il mourut sans postérité en 1811. (Dussieux, Les Artistes français à l'étranger.)

Du SEIGNEUR (Maurice), architecte. (Voyez : tome Ier.) — S. 1872. La barricade de la rue Saint-Antoine, aquarelle.

* DUSSERRE (René), architecte, né à Bourg, élève de M. Viollet-le Duc. — S. 1879. Église de Saint-Aignan à Orléans, trois châssis (pour la Commission des monuments historiques) ; — S. 1881. Projet de restauration de l'église Saint-Martin d'Ardentes, deux feuilles ; — Projet de restauration de l'église Saint-Marceau à Orléans, six feuilles.

DUSSEUIL (Mlle Léonie), peintre. (Voyez : tome Ier.) — S. 1880. Portrait de S. G. Mgr Bourret ; — Portrait.

DUSSIEUX (Mme Louise-Stéphanie), peintre. (Voyez : tome Ier.) — S. 1880. Chrysanthèmes au salon ; — Chrysanthèmes au jardin. — S. 1881. Les lilas. — S. 1882. « L'ara et le miroir », fable.

DUSYE (Jean), 1594. Ce nom et cette date se lisent sur la tour de l'église de Moret (Seine et Marne.)

* DUTASTA (Louis), peintre. (Voyez : tome Ier.) — S. 1880. Un coin de forêt, automne. — S. 1882. Vieux chêne.

* DUTERTRE (Jacques), architecte. Il fut l'un des architectes de l'église d'Argentan (Orne). En 1500, il reçut 2 sols par semaine pour conduire et surveiller les travaux de cette église. (L'abbé Laurent.)

DUTHEIL (Hippolyte), graveur. (Voyez: tome Ier.) — S. 1875. Gravures sur bois, d'après MM. de Neuville, Ulmann et Worms. — S. 1878. Portraits, gravures sur bois. — S. 1879. Portrait, fusain ; — Le barde gallois, dessin de M. G. Janet, gravure sur bois. — S. 1880. Portrait, fusain ; — Portrait de Victoria Clafin Wood-Hall, gravure sur bois. — S. 1881. Portrait, fusain ; — Gravures sur bois, d'après MM. de Neuville, Worms et Ulmann. — S. 1882. La réprimande, d'après M. Vibert, gravure sur bois.

DUTHOIT (Edmond-Clément-Marie-Louis), architecte. (Voyez : tome Ier.) — S. 1868. Restauration du château de Roquetaillade près Langon, construit en 1312 ; — Architecture pittoresque de la Turquie, trois dessins à la plume. — S. 1879. M'rab de la grande mosquée à Tlemcen, état actuel (pour la Commission des Monuments publics.)

DUTHOIT (Paul), peintre. (Voyez : tome Ier.) — S. 1880. Portrait. — S. 1881. Bey, tête d'étude.

* DUTOCQ (Victor), architecte, né à Paris, élève de MM. André et Paccard. — S. 1880. Projet pour un hôtel de ville à Neuilly, onze châssis (en collaboration avec M. Deglane.

DUTROU (Jean-Baptiste), peintre. (Voyez : tome Ier.) — S. 1880. Un goûter.

DUTUIT (Philippe-Auguste-Jean-Baptiste), peintre. (Voyez : tome Ier.) — S. 1880. Porte du palais Farnèse à Rome.

DUTZSCH-HOLD (Henri), peintre. (Voyez : tome Ier.) — S. 1880. Ruines romaines entre Arles et Martigues ; — Une rue à Villeneuve-lès-Avignon. — S. 1881. A Meudon ; le Valfleury, les Moulineaux ; — A Villeneuve-lès-Avignon, un coin de

rue. — S. 1882. *La Marne, une ondée sur les côteaux de Chennevières.*

* Duval, architecte. En 1780, il éleva à Versailles (Seine-et-Oise) un vaste bâtiment où fut installée, en 1801, une maison d'éducation connue sous le nom de *Gymnase littéraire et des arts.* (Leroy, *Rues de Versailles.*)

* Duval (Charles), peintre, né à Paris, élève de P. Delaroche. — S. 1880. *Trois portraits*, dessin ; — *Souvenirs de l'Appenzell*, aquarelles. — S. 1881. *Paysage à Hundwyleiter* (Appenzell), aquarelle.

* Duval (Colin), architecte. Le 21 septembre 1427, il succéda à Jean Salvart comme architecte de la cathédrale de Rouen. (Deville, *Revue des architectes.*)

* Duval-Gozlan (Léon), peintre, né à Paris, le 7 avril 1853, élève de MM. Cabanel et Japy. — S. 1879. *Coupe de bois* ; — *Ferme à Daubeuf.* — S. 1880. *Aux bords de l'Hon.* — S. 1881. *Dives* — S. 1882. *Le port de Pont-Aven, marée basse.*

Duval (Pierre-Henri-Anatole), architecte. (Voyez : tome Ier.) — S. 1876. *Hôtel de M. C..., avenue Joséphine*, trois châssis. — S. 1877. *Nature morte*, aquarelle.

* Duval (Simon), architecte. Il était, en 1445, maître des œuvres de maçonnerie et de charpenterie de la ville de Paris. (Leroux de L., *Hôtel-de-Ville.*)

* Duvaux (Mme Marie), peintre, née à Nancy (Meurthe), élève de MM. A. Couder et de J. Duvaux. — S. 1877. *La source*, d'après Ingres, porcelaine. — S. 1878. *Hébé*, d'après M. H. Scheffer, porcelaine ; — *Le duc d'Orléans*, d'après M. E. Lami, porcelaine. — S. 1879. « *La Fortune et l'enfant* », d'après M. Baudry, porcelaine. — S. 1880. *Portraits*, porcelaines.

Duvaux (Antoine-Jules), peintre. (Voyez : tome Ier.) — S. 1882 *Episode de la bataille de Rivoli, 15 janvier 1797 ;* — *Régiment royal de carabiniers*, aquarelle.

Duvergen (Théophile-Emmanuel), peintre. (Voyez : tome Ier.) — S. 1880. *Le pitre* ; — *En retenue.* — S. 1881 *Le braconnier* ; — *Avant la messe.* — S. 1882. *Les petits ours.*

* Duvieux (Henri), peintre, né à Paris, élève de M. Marilhat. — S. 1880. *Vue de Constantinople* ; — *Vue de Venise* (à M. A. Rosenquest). — S. 1882. *Campement arabe* (à M. Delarebeyrette).

Duvivier (Albert), peintre. (Voyez : tome Ier.) — S. 1881. *La victime du réveillon*, d'après M. R. Hanoteau, fusain — S. 1882. *Portrait*, d'après M. Urbain Bourgeois, dessin ; — *Quatre eaux-fortes.*

Duvivier (Mme), née Claire Thomas, peintre. (Voyez : tome Ier.) — S. 1881. *Intérieur d'une forge à Villeneuve-sur-Morin*, d'après M. A. Voigt, dessin de M. A. Duvivier, gravure sur bois — S. 1882. *Quatre gravures sur bois.*

E

Echérac (Arthur-Auguste d'), sculpteur. (Voyez : tome Ier.) — S. 1880. *Portrait de M. Lafont*, buste plâtre. — S. 1881. *Jeune fille*, buste plâtre ; — *Portrait de M. Michel Mormy*, buste bronze.

* Edgarth (C. B.), peintre, né à Strasbourg (Bas-Rhin), élève de M. Schutzemberger. — S. 1880. *Le ruisseau d'Agay dans l'Estérel*, aquarelle (à M. le docteur Charrier) ; — *Le château de Spesbourg*, dessin à la plume. — S. 1881 Aquarelles : *Vues prises en Ecosse sur les bords du loch Long et du loch Lomond ;* — *La baigneuse*, d'après M. Schutzemberger, dessin à la plume.

Edouard (Albert), peintre. (Voyez : tome Ier.) — S. 1881. *Etude de tête.* — S. 1882. *Portrait ;* — *Caligula et le cordonnier.*

* Edward (Mlle Berthe), peintre, née à Paris, élève de M. Delobbe. — S. 1880. *Fileuse.* — S. 1881. *Roses de Noël.* — S. 1882. *Portrait.*

Ehrmann (Mme Léonie), peintre. (Voyez : tome Ier.) — S. 1881 *Portrait.* — S. 1882. *Portrait de Mme la comtesse O'Gorman.*

Eliot (Gabriel), peintre. (Voyez : tome Ier.) — S. 1880. *Amitié*, pastel ; — *L'été, nature morte*, pastel.

* El-liur (Geoffroy), peintre, né à Angers (Maine-et-Loire), élève de M. Princeteau. — S. 1880. *Le départ.* — S. 1881. *Promenade au bois*, aquarelle. — S. 1882. *Promenade*, aquarelle.

Elmerich (Charles-Edouard), peintre. (Voyez : tome Ier.) — S. 1880. *Pendant la saisie ;* — *L'écarté ;* — *Au bord de l'Oise*, aquarelle ; — *Le bain*, aquarelle ; — *Au bord de la mer*, groupe plâtre. — S. 1881. *Le soir*, aquarelle ; — *L'entrée d'un moulin près Toulon*, aquarelle. — S. 1882. *Barbizon*, panneau décoratif ; — *Une mère ;* — *Emélie ? ;* — *Deux dessins : Intérieur d'écurie à Barbizon ;* — *La Marne à Champigny.*

Emeric-Bouvret (Mme Honorine), peintre. (Voyez : tome Ier.) — S. 1880 *Bluets et roses*, gouache ; — *Roses-thé*, gouache (à M. Duremberg).

* Enaud (Mlle Zoé), sculpteur, née à Paris, élève de M. A. Charpentier. — S. 1881. *Portrait*, médaillon plâtre. — S. 1882. *Panneau décoratif*, bas-relief plâtre.

Enault (Mme Alix-Louise), peintre. (Voyez : tome Ier.) — S. 1880. *Peines de cœur* (à M. Borniche). — S. 1881. *La guirlande.* — S. 1882. *Fleur de serre.*

Enderlin (Joseph-Louis), sculpteur. (Voyez : tome Ier.) — S. 1880. *Joueurs de billes*, statue plâtre ; — *Buste de la République*, plâtre.

Engrand (Georges), sculpteur. (Voyez : tome Ier.) S. 1880. *Portrait de Mme Druet*, buste plâtre. — S. 1881. *Phaéton foudroyé*, statue plâtre.

* Enguerrand-le-Riche, architecte. En 1338, il fut chargé, par l'évêque Jean Marigny, de con-

tinuer les travaux de la cathédrale de Beauvais, commencés en 1220. (Note de M. Woillez.)

* Ensingen (Ulric-Heintz dit d'), architecte de la cathédrale de Strasbourg. Il éleva la partie supérieure de la tour de cet édifice. Il fut le premier architecte de la cathédrale d'Ulm que ses fils et petits-fils édifièrent en majeure partie dans le cours du quinzième siècle. En 1391, à Milan, il donna des dessins pour la construction du fameux dôme. (Schnéegans, *Maîtres d'œuvres.*)

* Entraygues (Charles-Bertrand d'), peintre, né à Brives, élève de M. Pils. — S. 1876. *L'embarras du choix.* — S. 1880. *La sortie du baptême.* — S. 1882. *La table des enfants.*

Epinette (Mlle Marie), peintre. Voyez : tome I^{er}.) — S. 1881. *Tête de jeune fille*, pastel ; — *Portrait*, pastel.

* Eprémesnil, (Jacques-Louis-Raoul), peintre, né à Paris, élève de M. Lambotte. — S. 1879. *Clématites*, aquarelle. — S. 1880. *Glaïeuls*, aquarelle. — S. 1882. *Œillets, éventail* aquarelle.

* Erard-Maler architecte. La nef de l'église Saint-Thomas, à Strasbourg, étant plus grande que celle de l'ancienne construction, force fut de surélever la tour occidentale de cette église. Erard Maler, « senieur et architecte de l'église », fut chargé de ce travail qu'il termina en 1367. (Schnéegans, *Eglise Saint-Thomas.*)

* Erembertus architecte et sculpteur. Il travaillait, en 995, au monastère de Vaussoire, qu'il orna, dit la chronique, d'ouvrages admirables. (Champollion.)

* Erlin (Jean), architecte, vicaire général de l'évêque Bertholde de Bucheke. On lui doit l'agrandissement de la nef de l'église de son monastère, travail qu'il exécuta en 1330. Il mourut le 29 août 1343. (Schnéegans, *Eglise Saint-Thomas.*)

* Ernulfe, architecte et moine. Il fut chargé de construire une des chapelles de la cathédrale de Cantorbéry. (Dussieux, *Artistes français à l'étranger.*)

* Errard (Jean), architecte, né à Bar-le-Duc. Il fut employé par Henri IV et construisit la citadelle d'Amiens et le château de Sedan. On lui doit : *Le premier livre des instruments de mathématiques méchaniques* : Nancy, 1584 ; — *La Fortification démontrée et réduite en art*, Paris 1694. (Brunet, *Manuel du libraire.*)

Esbens (Etienne-Emile), peintre. Voyez : tome I^{er}.) — S. 1881. *Ecuyer du temps de Charles V*, faïence ; — *Dame noble du quinzième siècle*, faïence. — S. 1882. *Portrait*, aquarelle ; — *Dame noble du seizième siècle*, aquarelle.

Escalier (Mlle Marguerite), peintre. (Voyez : tome I^{er}.) — S. 1881. *Portrait*, fusain.

Escalier (Nicolas), peintre. (Voyez : tome I^{er}.) — S. 1881. *Une surprise pour les habitants du Rialto à Venise ;* — *Un matin au canal San-Trovaso*, aquarelle.

Escot (Charles), peintre. (Voyez : tome I^{er}.) — S. 1880. *Portraits, dessins ;* — S. 1881. *Portrait*, pastel.

Escoula (Jean), sculpteur ; méd. 3^e cl. 1881. (Voyez : tome I^{er}.) — S. 1880. *Rieuse*, buste plâtre ; — *Portrait de Gabrielle*, buste plâtre. — S. 1881. *Le sommeil*, statue plâtre. — S. 1882. *Le bâton de vieillesse*, groupe plâtre.

Escudier (Charles-Jean-Auguste), peintre.

(Voyez : tome I^{er}.) — S. 1881. *Portrait.* — S. 1882. *Le sabbat ;* — *Le premier né.*

* Escullant (Jean d'), architecte. Chargé, en 1499, de la reconstruction du pont Notre-Dame, à Paris, il se rendit à Melun, à Mantes, à Vernon pour visiter les carrières de ces pays et s'assurer si les pierres qu'on en tirait étaient bonnes et « esprouvées en l'eau ». Le 25 novembre 1502, il fut présent à une séance de l'Hôtel-de-Ville pour déterminer la hauteur des arches du pont. (Leroux de L., *Pont Notre-Dame.*)

Esnault (Mlle Louise), peintre. (Voyez : tome I^{er}.) — S. 1880. *Fleurs*, faïence. — S. 1882. *Mignon*, d'après M. J. Lefebvre, faïence.

Espérandieu (Henri), architecte, né à Nimes le 22 février 1820, mort à Marseille le 11 novembre 1874. (Voyez : tome I^{er}, page 522). — Le musée de Nîmes possède de cet artiste : *Projet de l'église Saint-Baudile*, cinq cadres, plan ; façade ouest, coupe transversale ; coupe longitudinale ; façade sud. — *Projet de Notre-Dame-de-la-Garde pour Marseille*, cinq cadres.

Espinet (Mlle Caroline), peintre. (Voyez : tome I^{er}.) — S 1881. *Coin de bois de Keromam ;* — *Temps de brume à Fourche-Blaye.* — S. 1882. *Kervinic ;* — *Lanmor.*

* Espouy (Hector-Jean Baptiste d'), achitecte, né à Sulles-Adour (Hautes-Pyrénées), élève de M. Daumet. — S. 1880. *Bords de la Garonne aux environs de Cazères*, aquarelle ; — *Vue de Roquefort*, aquarelle ; — *Saint-Germain-des-Près, vue prise du boulevard Saint-Germain*, aquarelle. — S. 1881. *Six aquarelles : Etudes de paysages aux environs de Cazères ;* — *Jour de foire à Cazères*, aquarelle. — S. 1882. *Restauration de la façade de l'église de Cazères*, deux châssis.

* Esquié (Pierre), architecte, né à Toulouse (Haute-Garonne), élève de l'école des Beaux-arts et de M. Daumet. — S. 1882. *Porte dite du Bachelier à Saint-Saturnin à Toulouse*, état ancien, un châssis.

* Esquirolis, architecte. Une ancienne inscription placée sur le portail de Combret, canton de Saint-Sernin (Aveyron) établit que cette église fut construite en 1393. (Marlavagne, *Artistes du Rouergue.*)

* Estienne, architecte. Il fut chargé, en 1551, par le chapitre de la cathédrale de Sens, d'une restauration complète de la chapelle Saint-Jean. Le total du devis estimatif de ces travaux était de 1600 livres tournois. (*Architectes de l'Yonne.*)

* Estourneau (Jacques-Mathieu), architecte, né à la Flèche en 1486. Il donna les plans d'un château bâti, en 1540, à Châteauneuf-sur-Cher, par ordre de Françoise, duchesse d'Alençon. Il fut également l'architecte du tombeau que cette princesse fit élever à Vendôme à la mémoire de Charles de Bourbon, son mari, mort en 1537. (Bodin, *Recherches historiques.*)

Etex (Antoine), sculpteur, (Voyez : tome I^{er}). — S. 1880. *Portrait d'Auguste Comte*, buste plâtre ; — *Projet d'un monument à ériger sur une montagne à l'entrée de Paris en l'honneur des Français morts pour la patrie*, plâtre. — S. 1881. *Arnaud de l'Ariège*, buste marbre ; — *Monument commémoratif de l'Assemblée nationale de 1789*, plâtre. — S. 1882. *Portrait*, buste plâtre ; —

Portrait de M Alphonse Karr, médaillon bronze.

* ETIENNE, architecte. La cathédrale de Rhodez, écroulée vers 1275, fut reconstruite par cet artiste. Dans un compte rendu des recettes et dépenses de l'œuvre pour les années 1289 et 1294, il est mentionné plusieurs fois et qualifié de « maitre » à propos de sommes qui lui sont payées pour son salaire. (Marlavagne, *Artistes du Rouergue.*)

* ETIENNE, architecte. En 1771, il commença la construction du palais épiscopal de Bordeaux que la mort l'empêcha d'achever. (O'Reilly, *Histoire de Bordeaux.*)

EUDE (Edouard-Charles), sculpteur. (Voyez : tome Ier.) — S. 1880. *Portrait de Mme veuve Lavalette*, médaillon ivoire. — S. 1881. *Portrait de Mme veuve Tructin*, médaillon ivoire.

EUDE (Louis-Adolphe), sculpteur, né à Arès (Gironde) ; méd. 1re cl. 1877. — S. 1880. *Portrait*, buste plâtre teinté ; — *Portrait*, buste plâtre teinté. — S. 1881. *La fille aux oiseaux*, statue bronze. — S. 1882. *La Revellière-Lepeaux*, buste marbre (Ministère des Beaux-Arts).

EUDES (Pierre), architecte à Nantes. En 1581, il fut appelé par l'administration municipale de Tours pour visiter le pont Sainte-Anne de cette ville et en faire un dessin et un devis. Il reçut pour ses honoraires la somme de 20 écus. (Grandmaison.)

EVMIEU (Bernard-Léon), peintre. (Voyez : tome Ier.) — S. 1881. *Torrent de Contècle*. — S. 1882. *Torrent de Rieussec à Saillans*.

* EZELON ou HÉZELON, architecte et religieux bénédictin. Il est considéré comme le principal constructeur de l'église de l'abbaye de Cluny. (F. Cucherat, *Cluny au onzième siècle.*)

F

* FAGEL (Léon), sculpteur, né à Valenciennes (Nord) le 30 janvier 1851, élève de Cavelier, second grand prix de Rome en 1875 sur : *Homère chantant ses poésies dans une ville de la Grèce*, bas-relief. — 1er grand prix de Rome en 1879, sur : *Tobie rendant la vue à son père*, bas-relief ; — méd. de 3e cl. 1882 ; 2e cl. 1883. — Boulevard Arago, 110. — S. 1882. *Le poète mourant*, bas-relief plâtre (envoi de Rome). Cet artiste est chargé de l'exécution en bronze de la *Statue de Duplaix*, qui sera érigée sur la place d'armes de Landrecies (Nord). Le musée de Valenciennes possède de M. Fagel : *Homère chantant ses poésies sur une place d'Athènes*, bas-relief plâtre ; — *Caton d'Utique*, petite statue plâtre ; — *Le martyre de saint Denis*, grand groupe en plâtre.

* FAIN (Pierre), architecte. Il passa, le 4 décembre 1507, un marché pour la construction de la chapelle du château de Gallion et du grand escalier qui y conduisait. En 1508, il construisit les cuisines. Le cardinal d'Amboise l'employa en 1501 et 1502 à son palais archiépiscopal de Rouen. (Deville, *Comptes de Gallion.*)

* FAIVRE (Jean-Baptiste-Louis-François) architecte, né à Paris le 13 avril 1766. Il obtint le grand prix d'architecture en 1788, sur un projet de *Trésor public*. Il est mort le 7 avril 1798. (Legrand, *Nécrologie de J. B. Faivre.*)

FAIVRE (Léon-Maxime), peintre. (Voyez : tome Ier.) — S. 1880. *Dernière victoire!* — S. 1882. *Portrait de Mme Maurice Montégut ;— La muse au cabaret.*

FAIVRE (Tony), peintre. (Voyez : tome Ier.) — S, 1880. *Portrait ; — En famille.*

FALGUIÈRE (Jean-Joseph-Alexandre), sculpteur et peintre, médaille 2e classe (peinture) 1875 ; membre de l'Institut 1882. (Voyez : tome Ier.) — S.1881. *Portraits*, bustes marbre ; — *Abattage d'un taureau, souvenir d'Espagne*, peinture. — S. 1882. *Diane*, statue plâtre ; — *Portrait*, buste marbre ; — *Eventail et poignard*, peintures.

* FALLON. (Melchior), architecte. Dans un des salons de l'hôtel de ville de Cambrai, se trouve un grand tableau peint à l'huile en 1343, par un maître maçon de ce nom ; ce tableau représente l'ancien monastère de Saint-Géry, dont Fallon fut probablement l'architecte. (Joanne, *Itinéraire du Nord.*)

FANTIN-LA-TOUR (Ignace-Jean-Théodore-Henri), peintre ; méd. 1870 ; 2e cl. 1878 ; ✻ en 1879. (Voyez : tome Ier.) — S. 1880. *Scène finale de Rheingold.* — S. 1881. *Portrait ; — La brodeuse;— Une mélodie de Schumann*, pastel ; — *Tentation*, pastel ; — *Une mélodie de Schumann*, frontispice, lithographie ; — *Manfred*, lithographie. — S. 1882. *Portraits ; — Etude*, pastel.

FANTY-LESCURE (Mlle Emma), peintre. (Voyez : tome Ier.) — S. 1881, *Lilas et musette.* — S. 1882. *Aux champs.*

* FANTY-LESCURE (Gaston), peintre, né à Paris. — S. 1880. *Armure Louis XIII ;— Pommes.* — S. 1881. *Casque de Charles IX.*

FARBAIL (Gabriel-Emmanuel), sculpteur. (Voyez : tome Ier.)— S. 1881. *Portrait de M. le docteur Passama*, buste marbre. — S. 1882. *Type des Pyrénées-Orientales*, buste bronze.

FATH (René-Maurice), peintre. (Voyez : tome Ier.) — S. 1881. *Une matinée de fin d'été à l'étang de la Freste (Seine-et-Oise).* — S. 1882. *Le lavoir de Mesnil-le-Roi ; — Le petit bras de la Seine à Maisons-Laffitte, effet de soir en automne.*

* FAUCHET, architecte du roi. Il fut chargé en 1672 de bâtir à Clichy, près Paris, la chapelle de la maison de plaisance de la présidente Le Fréron. (Lance, *Les Architectes français.*)

* FAUCONNIER (Louis-Charles), architecte, né à Saint-Germain-en-Laye (Seine-et-Oise), élève de M. Paccard. — S. 1882. *Projet d'hôtel de ville pour Meulan*, quatre châssis.

FAUDACQ (Louis), graveur, né à Givet (Ardennes) et non à Dunkerque. (Voyez : tome Ier.) — S. 1880. Quatre gravures : 1°. *Feu flottant de Mardyck (Nord) ; — 2°, 3°, 4°. Aux environs de Paimpol*, marines.

* Faulchot (Girard), architecte. Il commença, en 1517, la construction de l'église du monastère de Montier-la-Celle, à Troyes. Il reconstruisit l'église de Saint-Nicolas de la même ville, en 1534, (Grosley).

* Faulchot (Girard), fils du précédent, architecte. Il succéda en 1577 à Gabriel Favereau, comme architecte de la cathédrale de Troyes et sa pension annuelle fut fixée à 100 sous tournois. Il entreprit en 1588 les travaux de la tour Saint-Pierre, qui étaient restés interrompus depuis 1568. Il mourut en 1666 ou 1667. (Pigeotte, *Cathédrale de Troyes*.)

* Faulchot (Jean), architecte. Il éleva le portail de l'église Saint-Nicolas, à Troyes, et en 1541, le portail de Saint-Yves. (Vallet de V., *Archives*. — Jaquot, *Essais sur les artistes troyens*.)

Fauvel (Hippolyte), peintre. (Voyez : tome I^{er}.) S. 1880. *Le rêve d'une mère*. — S. 1881. *Campagne de Rome*, aquarelle (à M. Danicourt).

* Favariis (Jacques de), architecte. En 1320, il s'engagea d'aller de Narbonne à Girone (Catalogne) six fois par an, et le chapitre de la cathédrale lui assura pour ses honoraires un traitement de 250 sous par trimestre. (Viollet-le Duc, *Dictionnaire*.)

* Favereau (Gabriel), architecte. En 1559, il eut la direction des travaux de la tour Saint-Pierre à la cathédrale de Troyes. Son traitement était de 5 sous par jour, plus une pension annuelle de 20 livres et il était logé gratuitement par le chapitre. (Pigeotte, *Cathédrale de Troyes*.)

* Fayet (Jean), architecte. Il était maître des œuvres de la ville de Lille, et le 3 octobre 1588, il fit la visite de tous les édifices et du beffroi de cette ville. En 1592, il fit un projet pour la reconstruction de l'hôtel de ville. (Houdoy.)

* Félibien des Avaux (André), architecte, né à Chartres en mai 1619, mort à Paris le 11 juin 1696, nommé membre de l'Académie d'architecture lors de sa fondation en 1671. On lui doit les ouvrages suivants : *Tableaux du cabinet du roi avec description*, Paris 1677 ; — *Description du château de Versailles* ; — *Entretiens sur la vie et les ouvrages des plus excellents peintres anciens et modernes*. Paris, 1685, 2 volumes, in-4°. (Brunet, *Manuel du libraire*.)

* Félibien des Avaux (Jean-François), fils du précédent, architecte, né vers 1656 à Chartres et reçu membre de l'Académie d'architecture en 1696 ; mort à Paris le 23 juin 1733. Il était garde des antiques et des bâtiments du Roi. Il a publié : *Recueil historique de la vie et des ouvrages des plus célèbres architectes*. Paris 1687, in-4°. (Brunet, *Manuel du libraire*).

* Félin (Didier de), architecte. En 1500, il fut attaché en qualité de maître des œuvres aux travaux de reconstruction du pont Notre-Dame, à Paris. (Leroux de L., *Pont Notre-Dame*.)

* Félin (Jean de), fils du précédent, architecte. Lors de la reconstruction du pont Notre-Dame, à Paris, en 1502, il remplaça son père en qualité de maître des œuvres de maçonnerie. Il construisit en 1506, à Melun, le chœur de l'église Saint-Aspais. (*Revue des Sociétés savantes*, 5^e série, tome I^{er}.)

* Félix, architecte et moine. Gozelin, abbé du monastère Saint-Benoît, l'envoya à Gauffroy, duc de Bretagne, pour relever les bâtiments de deux monastères en ruines. (Champollion.)

* Félix, architecte de Caen, fut appelé pour s'entendre avec Maurice-Gabriel, architecte de l'église Saint-Germain d'Argentan, sur les mesures à prendre pour réparer une crevasse du mur de face et prévenir d'autres désordres. (L'abbé Laurent.)

Felon (Joseph), peintre, sculpteur et lithographe. (Voyez : tome I^{er}.) — S. 1881. *L'heure du repos*, statue plâtre. — S. 1882. *Un rendez-vous aux Alyscamps, Arles*.

Fermon (Mlle Juliette-Marie de), peintre. (Voyez : tome I^{er}.) — S. 1881. *Portrait de jeune fille*, fusain. — S. 1882. *Portrait*, porcelaine.

Ferogio (François-Fortuné-Antoine), peintre. (Voyez : tome I^{er}.) — S. 1881 : *Instincts précoces* ; — *Un coin de parc* ; — *Exécution sommaire*, aquarelle. — S. 1882. 1°. *Le colporteur* ; — 2°. *Cet âge est sans pitié* ; — 3°. *A travers la lande* ; aquarelles.

* Ferrant (Jean), architecte, maître des œuvres du roi au bailliage de Caen. En octobre 1398, il se rendit à Vire « pour le fait des œuvres et réparations qui ont été faites és moulins de Vire » appartenant au duc de Bourgogne. (Delaborde, *Ducs de Bourgogne*.)

* Ferrey (Mme Coralie), peintre, née à Rennes (Ille-et-Vilaine.) — S. 1880. *Fleurs et fruits d'hiver*. — S. 1882. *Le sac d'une commode, étude de chats*.

Ferrier (Gabriel), peintre. (Voyez tome I^{er}.) — S. 1881. *Printemps, panneau décoratif* ; — *Portrait de M. Claudius Popelin*. — S. 1882. *Portrait* ; — « *Salut roi des Juifs!* »

Ferrières (Louis-François-Georges, comte de), sculpteur. (Voyez : tome I^{er}.) — S. 1880. *Kiss, (baiser) terrier anglais*, cire ; — *Topaze, ponette de chasse, montée par un piqueur*, cire. — S. 1881. *Cheval au dressage*, bronze ; — *Chien couchant en arrêt*, bronze. — S. 1882. *Trois amis*, groupe bronze argenté.

Ferry (Jean-Georges), peintre. (Voyez : tome I^{er}.) — S. 1881. *Une réunion littéraire sous le premier empire*. — S. 1882. *Le visionnaire breton* ; — *Le conférencier*.

Ferville-Suan (Charles-Georges), sculpteur. (Voyez : tome I^{er}.) — S. 1880. *Dame noble, fin du quinzième siècle*, statuette marbre (à Mme Deseglise.) — S. 1881. *Danseuse du dix-septième siècle*, statuette plâtre. — S. 1882. *La cigale*, statue plâtre ; — *Une danseuse au dix-septième siècle*, statuette bronze (à M. Martin).

* Feuchère (Léon), architecte, né vers 1800, élève de Delespine. Il construisit les salles de spectacle d'Avignon et de Toulon. Il a publié : *l'Art industriel, recueil de dispositions et de décorations intérieures, comprenant des modèles pour toutes les industries d'ameublement et de luxe*. Paris, in-folio, 73 planches.

Feuerstein (Martin), peintre, né à Barr (Bas-Rhin). élève de l'Ecole de Munich. — S. 1880. — *L'automne, panneau décoratif*, fusain. — S. 1881. *Pélerinage au mont Saint-Odile*. — S. 1882. *Après-midi du dimanche*.

Feuland (Louis-Alexandre fils), peintre. — (Voyez : tome I^{er}.) — 1881. *Portrait*, miniature. — S. 1882. *Portrait*, miniature.

Feurgard (Mlle Julie), peintre, née à Paris,

élève de MM. Gérôme, Bonnat et P. Delance. — S. 1880. *Portrait*. — S. 1881. *Portrait*. — S. 1882. *A la fenêtre* ; — *Dans les champs*.

Feyen (Jacques-Eugène), peintre. (Voyez : tome I^{er}). — 1881. *La pêche aux huîtres, dite pêche au pied* ; — *Le départ pour la pêche*. — S. 1882. *Repos des moissonneurs* ; — *La marée basse*.

Feyen-Perrin (François-Nicolas-Augustin), peintre. (Voyez : tome I^{er}.) — S. 1881. *Astarté* ; — *La pêche à pied, souvenir de Cancale*. — S. 1882. *Ivresse* ; — *Le chemin de la Corniche*.

Fichel (Benjamin-Eugène), peintre. (Voyez : tome I^{er}.) — S. 1881. *Chez le tailleur* ; — *La carte à payer*. — S. 1882. *La fin du dîner* ; — *Le dernier coup de dés*.

Fichel (Mme), née Jeanne Samson, peintre. (Voyez : tome I^{er}. — S. 1881. *La moisson du matin*. — S. 1882. *La cuisinière*.

Filippi (Mlle Jeanne de), peintre. (Voyez : tome I^{er}.) — S. 1881. *Portrait*. — S. 1882. *Portrait de Mme Elise Picard de l'Odéon*.

* Filleul (Charles-Alexandre), sculpteur, né au Mans (Sarthe), élève de MM. Cavelier et A. Millet. — S. 1881. *Portrait*, médaillon plâtre. — S. 1882. *Portrait*, médaillon marbre ; — *Portrait*, médaillon plâtre teinté.

* Filleul (Jean) architecte, maçon juré du roi. Il est nommé au mois de janvier 1403 dans un arrêt de la Chambre de Paris, qui donne à rente aux blancs-manteaux une tour et partie des anciens murs de la ville de Paris joignant leur monastère. (Lobineau, tome III.)

Fillyon (Jules), peintre. (Voyez : tome I^{er}.) — S. 1880. *Une rue à Quimper*, fusain ; — *Église de Thourotte* (Oise), fusain. — S. 1881. *Un vieux puits*, fusain.

Finot (M. Jules, baron), peintre. (Voyez : tome I^{er}.) — S. 1881. *Cinq aquarelles* : — S. 1882. *Scènes de chasse à courre*, aquarelles.

Fizaine (Mlle Marie-Gabrielle), peintre, née à Metz (Moselle), élève de Mlle Rouen. — S. 1880. *Portrait*, porcelaine. — S. 1881. *Jeanne d'Arc*, d'après Ingres, porcelaine. — S. 1882. *L'Espérance*, d'après Mignard, porcelaine ; — *Graziella*, porcelaine.

Flacheron (Louis), peintre, né à Rome de parents français, élève de MM. Dumas et Cabanel. — S. 1880. *Tireur d'arc* ; — *Intérieur de l'église Saint-Marc à Venise*, aquarelle. — S. 1881. *Idylle*. — S. 1882. *L'Aurore*, figure décorative.

* Flacheron (Louis-Cécile), architecte, né à Lyon, le 9 mai 1772. Il a travaillé dans sa ville natale au palais des Beaux-Arts, à l'hospice de l'Antiquaille, au jardin des Plantes, à l'hôtel de ville. En 1804, l'Académie de Lyon ayant mis au concours l'éloge de Philibert Delorme, elle décerna à Flacheron le premier prix et l'admit dans son sein. (*Biographie lyonnaise*.)

Flahaut (Léon-Charles), peintre. (Voyez : tome I^{er}.) — S. 1881. *Le retour à la ferme*. — S. 1882. *Solitude*.

* Flamant (Charles), peintre, né à Asnières (Seine), élève de M. André. — S. 1881 *Au Bas-Bréau forêt de Fontainebleau*, aquarelle. — S. 1882. *Paysages en Auvergne*, aquarelles.

Flameng (François), peintre. (Voyez : tome I^{er}.) — S. 1881. *Route de Capo-di-Monte à Naples* ; — *Les vainqueurs de la Bastille* (14 juillet 1789).

— S. 1882. *Les bords de la Seine au pont de Meudon*, aquarelle ; — *Sous bois !* ; — *Camille Desmoulins*.

Flameng (Léopold), graveur. (Voyez : tome I^{er}.) — S. 1881. *Rork'es Drift*, d'après M. de Neuville.

Flameng (Marie-Auguste), peintre, né à Metz (Moselle). (Voyez : tome I^{er}.) — S. 1881. *Bateau de pêche à Dieppe* ; — *La Seine aux carrières, Charenton*. — S. 1882. *Sortie d'un trois-mâts au Havre* ; — *Goëlette à quai au Havre*.

Flandrin (Paul-Jean), peintre. (Voyez : tome I^{er}.) — S. 1881. *Souvenir du Bugey* ; — *Etude en Provence* ; — *Portrait de M. P. A...*, dessin ; — *Dessins*, d'après nature. — S. 1882. *Un chemin creux aux environs de Montmorency* ; — *Vue prise des hauteurs de Sèvres près Paris* ; — *Six paysages*, études d'après nature ; — *Portrait*, miniature.

* Fleury (Albert), peintre, né au Havre (Seine-Inférieure), élève de MM. Galbrund et H. Lehmann. — S. 1880. *Le jour des Morts au village* (appartient à M. Clément) ; — *Les pauvres du couvent* (appartient à M. Noël). — S. 1882 *Carrefour de la Madone à San-Francesco-della-Vigna à Venise*.

* Fleury (Mme Fanny), peintre, née à Paris, élève de MM. Henriquel et Carolus Duran. — S. 1880. *Portraits*. — S. 1881. *Portrait*. — S. 1882. *Portrait* ; — *Dans l'atelier*.

Flick (Auguste-Emile), peintre. (Voyez : tome I^{er}.) — S. 1881. *Le garde-chasse, matinée d'automne*, aquarelle. — *La porte Maillot, avenue de Neuilly par un temps de neige*. — S. 1882. *L'avenue de Neuilly à l'entrée du bois de Boulogne par un temps de neige* ; — *Falaise de Villerville et les Roches-Noires, marée montante* ; — *En forêt par un soir d'automne*, aquarelle.

Flick (Félix-Nicolas), peintre. (Voyez : tome I^{er}.) — S. 1881. *Le duc François de Guise, approchant de la ville de Metz, salue la cité qu'il va défendre* (1552), faïence. — S. 1882. *Portrait*, faïence.

* Floag, architecte. En 1519, il fut chargé, par les chanoines de la collégiale de Villefranche, des travaux d'agrandissement de leur sacristie. (Adville, *Les Beaux-Arts*.)

* Florent (Alfred), peintre, né à Boulogne-sur-Mer (Pas-de-Calais.) — S. 1880. *Fleurs* ; — *Nature morte*. — S. 1881. *Fleurs*. — S. 1882. *Fruits*.

* Floria, architecte. Il a construit de 1090 à 1099, les murs de la ville d'Avila en Espagne. Il était Bourguignon. (Du Sommerard.)

Floury (Lucien), peintre. (Voyez : tome I^{er}.) — S. 1880 *Route du Chêne-Pinguet près la mare aux Fées*, dessin ; — *La montée de l'église à Villefranche-sur-Mer*, dessin. — S. 1881. *Tourelle de la rue Vieille-du-Temple, dernier débris de l'hôtel Barbette*, aquarelle. — S. 1882. *Les Vaches-Noires près Villers-sur-Mer*, dessin ; — *Une rue à San-Remo*.

Focillon (Victor-Louis), graveur. (Voyez : tome I^{er}.) — S. 1881. *Un dessert*, d'après M. Justin, eau-forte ; — *Paris, vue prise de Bercy*, eau-forte. — S. 1881. *Le portrait du grand-père*, d'après M. Bastien Lepage, gravure. — S. 1882. *Paysage*, d'après Millet ; — *Le cantonnier*, d'après Raffaelli, eaux-fortes.

* Follin de la Fontaine (Octave comté de), sculpteur, né au Lude (Sarthe), élève de M. Lanson. — S. 1880. *L'Ivresse*, statue marbre. — S. 1882. *Une baigneuse*, statuette marbre.

Foltzer (Jean-Baptiste), peintre, né à Frenigen (Alsace). — S. 1881. *Asperges*, aquarelle. — S. 1882. *Alsace*, deux aquarelles.

Fondin (Evariste), peintre, né à Paris. — S. 1877. *Le quai du Pothuis, à Pontoise.* — S. 1879. *Bords de l'Ourcq.* — S. 1880. *Route de Bondy.* — S. 1881. *Bords de la Blanche.* — S. 1882. *Le parc de Mortefontaine.*

Fontaine (Emmanuel), sculpteur. (Voyez : tome Ier.) — S. 1880. *Portrait*, médaillon bronze. — S. 1881. *Portrait*, buste terre cuite. — S. 1882. *Portrait de M. Vitaux, artiste lyrique*, buste plâtre.

Fontaine, architecte de la ville de Rouen. En 1777, il était encore qualifié de « maître des ouvrages » et avait selon l'ancien usage rouennais son logement à l'hôtel de ville. (Lacroix, *Histoire des Corporations.*)

* Fontan (Joseph-Augustin), peintre, né à Crémens (Gers), élève de M. Carolus Duran. — S. 1880. *Portrait*; — *Les étrennes.* — S. 1882. *Portrait.*

* Fontant (Antoine). Il fut au seizième siècle l'architecte du château de la Rochefoucault (Charente). On lui doit : Les deux portes et l'escalier monumental qui peut être comparé à ceux de Chambord et de Blois. Sur la balustrade de la dernière marche se trouve sculpté le buste de l'artiste avec le millésime de 1528. Dans un cartouche voisin de ce buste, l'auteur a tracé au pinceau sa signature, *A. Frontant*, laquelle devait être vraisemblablement gravée. Dans un autre cartouche, au-dessus de la porte d'entrée, on lit la date de 1528; d'où il faut conclure que cet escalier aurait coûté dix ans de travail. (L'abbé Michon, *Statistique monumentale de la Charente.*)

* Fontenay (Courrat de), architecte. Il est cité, en août 1334, dans une lettre de Philippe de Valois permettant aux blancs-manteaux de Paris de percer sur un certain point le mur de la ville et d'y faire établir une porte. (Lobineau, tome III.)

Fontenay (Léonard-Alexis de), peintre. (Voyez : tome Ier) — S. 1880. *Côtes d'Honfleur*; — *Ferme en Normandie.* — S. 1882. *Ferme en Picardie*; — *Près Villers-sur-Mer.*

Forcade (Raoul-André-Jacques), peintre. (Voyez : tome Ier.) — S. 1881. *Les mauvaises herbes*; — *La fille du garde.* — S. 1881. *Le dernier girondin*; — *L'enfant malade.* — S. 1882. *Frères et sœurs*, portraits (à M. Mathieu); — *Portrait de M. L. Couturier.*

Forceville (Gédéon-Adolphe-Casimir de), sculpteur. (Voyez : tome Ier.) — S. 1880. *Saint Geoffroy, évêque d'Amiens, douzième siècle*, buste plâtre.

Forestier (Mlle Alice de), peintre, (Voyez : tome Ier.) — S. 1881. *Les Tayssières, rives du Tarnon*, aquarelle; — *Etude de roches, forêt de Fontainebleau*, aquarelle. — S. 1882. *Vue prise à Billancourt*, aquarelle; — *Vue prise au Bas-Meudon et dans l'île de Billancourt.*

* Forestier (Charles), peintre, né à Paris, élève de son père et de M. Lepic. — S. 1880. *Plage de Berck.* — S. 1882. *Bateaux abandonnés, plage de Berck.*

Foret (Paul), peintre. (Voyez : tome Ier.) — S. 1880. *La marée* (à M. Bodin). — S. 1881. *L'ordinaire, souvenir de mes treize jours.*

Forgeron (Alfred-Armand), peintre. (Voyez : tome Ier.) — S. 1880. *République française.* — S. 1881. *La leçon.* — S. 1882. *Portrait de Mme Halanzier.*

Forget (Mlle Marie-Thérèse), peintre. (Voyez : tome Ier.) — S. 1881. *Portraits.* — S. 1881. *Portrait.* — S. 1882. *Tête d'étude.*

Formigé (Mlle Emma-Marie), peintre. (Voyez : tome Ier.) S. 1880. *Portraits*; — *Chrysanthèmes*, aquarelles. — S. 1881. *Bourriche de reines-marguerites*, aquarelle; — *Roses*, aquarelle. — S. 1882. *Fleurs*, aquarelle.

Formigé (Jean-Camille), architecte; méd. 3e cl. 1875; 2e cl. 1876 et 1878; méd. d'honneur 1882. (Voyez : tome Ier.) — S. 1880. *Etude pour la restauration de l'église de Conques.* — S. 1881. *Eglise de Coustouges (Pyrénées-Orientales), projet de restauration.* — S. 1882. *Etude pour la restauration de Notre-Dame-la-Grande à Poitiers*; — Quatre aquarelles.

Formstecher (Mlle Berthe), peintre. (Voyez : tome Ier.) — S. 1880. *Portraits*, aquarelles. — S. 1881. *Portrait de M. Germain Casse.*

* Formstecher (Mlle Hélène), graveur, née à Paris, élève de son père et de M. E. Frère. — S. 1880. *La petite laveuse*, d'après M. Edouard Frère, gravure. — S. 1881. *Les petits cuisiniers*, d'après M. Edouard Frère, gravure. — S. 1882. *La leçon de lecture de Lécluse*, gravée d'après Terburg.

* Forney (Mlle Clarisse), sculpteur, née à Paris, élève de Mme Léon Bertaux). — S. 1881. *Portrait de M. A. Dantier*, buste bronze. — S. 1882. *Portrait*, buste plâtre; — *Portrait*, buste plâtre teinté.

* Fortier (Benoit de), architecte. Bien qu'établi à Paris, il fut appelé pour des travaux projetés à l'abbaye Saint-Germain, et chargé aussi de visiter les bâtiments de l'abbaye de Reignes pour reconstruire l'église de ce monastère. (Quantin, *Inventaire.*)

Fossé (Athanase), sculpteur. (Voyez: tome Ier.) — S. 1880. *Jeanne d'Arc prisonnière*, statue bronze (pour la ville de Crotoy). — S. 1881. *Jeanne d'Arc prisonnière*, statue plâtre; — *Barni*, buste bronze (pour sa sépulture au cimetière d'Amiens). — S. 1882. *La vague*, statue plâtre; — *Portrait de bébé*, buste terre cuite.

Fouace (Guillaume-Romain), peintre. (Voyez : tome Ier.) — S. 1880. *L'espoir du pêcheur.* — S. 1881. *La dernière fileuse de mon village.*

Foubert (Emile-Louis), peintre; méd. 3e cl. 1880. (Voyez : tome Ier.) — S. 1880. *Satyre lutiné par des nymphes..* — S. 1881. *La source.* — S. 1882. « *Le satyre et le passant.* »

Foucaucourt (Gaston de), peintre. (Voyez : tome Ier.) — E. 1880. *Les ruines du château de Clisson.* — S. 1881. *Une cavée en Picardie.* — S. 1882. *Le château de* ***.

Fouillouze (Félix), peintre. (Voyez : tome Ier.) — S. 1880. *Sous bois*, aquarelle; — *Paysage près Saint-Dié*, aquarelle. — S. 1882. *Un intérieur de forêt dans les Vosges.*

Foulogne (Alfred-Charles), peintre. (Voyez :

tome Ier.) — S. 1880. *Quatre paysages*, aquarelles. — S. 1881. *Quatre paysages*, aquarelles. — S. 1882. *Quatre paysages*, aquarelles.

Foulquier (Valentin-Jean-Antoine), peintre, méd. 3e cl. 1880, *gravure*. (Voyez : tome Ier.) — S. 1880. *Falaises de Bourg-d'Ault*. — S. 1881. *L'orage*, gravure ; — *Les porteuses de galets*, gravure. — S. 1882. *La rentrée des pêcheurs*, eau-forte ; — *La prière*, eau-forte.

Fouqué (Charles), peintre. (Voyez : tome Ier.) — S. 1880. *Une chanson*. — S. 1882. *Fileuse*.

* Fouques (Henri-Amédée), sculpteur, né à Paris. — S. 1881. *Bacchante*, statue plâtre ; — *Enfant*, buste terre cuite. — S. 1882. *Archiloque*, statue plâtre ; — *Portrait*, buste plâtre.

* Fouquet (Jean), architecte de Rouen. Il travailla au château de Gaillon. En 1503, il fut envoyé à Rouen pour visiter les travaux que le cardinal d'Amboise faisait exécuter à son manoir épiscopal ; on le trouve encore à travailler en 1508. (Deville, *Comptes de Gaillon*.)

* Fourcy (Jean), architecte du bailliage de Vitry. Il fut appelé le 2 mai 1400 par le duc d'Orléans, Louis Ier, pour gouverner les ouvrages de maçonnerie de son chastel de Château-Thierry, de sa maison de Jangonne et des autres lieux où on le fera travailler en sa chatellenie de Château-Thierry. (Delaborde, *Ducs de Bourgogne*.)

Fourié (Albert), peintre. Voyez : tome Ier.) — S. 1881. *Judith* ; — *Un numismate*. — S. 1882. *Etienne Marcel et le dauphin, 20 janvier 1357*.

* Fournier (Fleurent ou Florent), architecte. En 1584, il était juré du roy ès offices de maçonnerie. (Berty, *Les grands Architectes*.)

* Fournier (Isaïe), graveur et architecte. Le 25 février 1602, il assista en qualité d'architecte du roi à une réunion d'artistes appelés à donner leur avis sur un projet de réservoir à établir aux halles. Il fut un des maîtres maçons qui, en 1600, s'associèrent pour bâtir la seconde moitié de la grande galerie du Louvre ; on présume que c'est lui qui construisit, en collaboration avec Jean Coin, l'étage supérieur de la petite galerie (Sauval.)

* Fournier (Louis), architecte juré du roi en l'office de maçonnerie. Il fut assigné au Châtelet au mois de juin 1607 à propos d'une maison, sise près de la tour de Nesle, qu'il avait reçu l'ordre de démolir pendant le siège de Paris. Le 28 mai 1614, il visita en compagnie de plusieurs autres experts une maison de la rue Hautefeuille. (Sauval.)

Fournier (Pierre), peintre. (Voyez : tome Ier.) — S. 1881. *L'apprêt du dîner*. — S. 1882. *Fruits*.

Fournier (Ulysse), graveur. (Voyez : tome Ier.) — S. 1881. *Mendiants allant au devant d'une diligence* (Espagne) ; — *La danse autour de l'enfant mort* (Espagne), gravures sur bois, d'après G. Doré. — S. 1882. *Quatre gravures sur bois*, d'après MM. Pille, Scott, et Maillard.

Fourquet (Léon), sculpteur, méd. 3e cl. 1873 et 1874. (Voyez : tome Ier.) — S. 1881. *Cupidon*, statue marbre. — S. 1882. *La Voulzie, souvenir à Héségippe Moreau*, statue plâtre ; — *Diaz*, buste marbre (pour les galeries de Versailles).

* Fozembas (Charles-Emile), peintre, né à Bordeaux (Gironde.) — S. 1880. *Le lac, bois de Boulogne* ; — *Arcachon, chemin de la Teste*, aquarelles. — S. 1881. *Au bois de Boulogne* ; — *Boissettes* ; — *A Saint-Cloud* ; — *Environs de Melun*, aquarelles. — S. 1882. *Bords de la Seine*, aquarelle.

* Frambie (Jacques), architecte. En 1446, il était maître des ouvrages de la duchesse d'Orléans et de Milan, comtesse de Blois. Dans une pièce conservée aux archives municipales de Blois, il certifie qu'il a « esté délibéré et ordonné estre fait et édifié au chastel des Montils entre les murs de la grant salle et la muraille de la forteresse quatre chambres à cheminée, etc. ». (Delaborde, *Ducs de Bourgogne*.)

Français (François-Louis), peintre, médaille d'honneur 1878. (Voyez : tome Ier.) — S. 1881. *L'ace Maria à Castel-Gandolfo, lac d'Albano, environs de Rome* ; — *Un lavoir à Pierrefond*. — S. 1882. *Villafelépa au-dessus de Villefranche* (à M. A. Hartmann) ; — *Villefranche, vue prise de la colline de Saint-Jean*.

* Francart (J.), architecte. Il a publié un recueil d'architecture sous ce titre : *Diverses inventions de portes*. Paris 1617.

Franceschi (Jules), sculpteur, ✶ en 1874. (Voyez : tome Ier.) — S. 1881. *Portrait*, buste marbre ; — *Portrait de M. Allou*, buste marbre. — S. 1882. *Portrait de M. Emile Augier*, buste plâtre.

* Franchois, architecte, maître des ouvrages de la ville de Bapaume. Le 30 juin 1531, il fut consulté par les échevins, prévôts et mayeur de Béthune sur les travaux à faire à la porte des Fers.

Francia (Angelo), sculpteur. (Voyez : tome Ier.) — S. 1881. *Portrait du général Pitié*, buste plâtre ; — *Portrait de M. Naphégyie*, buste plâtre. — S. 1882. *Projet de fontaine publique*, statue plâtre.

* Francine (Pierre), architecte. En 1662, Louis XIV le chargea de la distribution des eaux de Versailles et il construisit la célèbre grotte de Téthys, laquelle n'existe plus ; elle était placée où se trouve aujourd'hui la chapelle du château. (Leroy, *Rues de Versailles*.)

* François (Bastien), architecte, maître maçon de l'église Saint-Martin de Tours, en 1511. On lui attribue le cloître de la collégiale de Saint-Martin, dont la partie orientale existe encore. Il est l'auteur, avec son frère Martin-François, de la jolie fontaine de Beaune, à Tours. (Grandmaison.)

* François (Jean), fils du précédent, architecte. En 1552, il est « maistre des œuvres pour le roy en Touraine. » En 1554, il succéda à son père dans la direction des travaux du château de Madrid. Il était, en 1586, maître des œuvres de maçonnerie et grand voyer pour le roy au pays et duché de Touraine. (L'abbé Chevalier, *Archives*.)

François (Henri-Louis), graveur en médailles. (Voyez : tome Ier.) — S. 1881. *Portrait*, buste plâtre ; — *Une butineuse*, camée onyx. — S. 1882. *Andromède*, camée onyx ; — *Portrait de M. H. Chapu*, camée cornaline ; — *Portrait de M. le docteur Henri Claisso*, camée cornaline.

* François (Gatien), architecte. Dans un acte du 6 mai 1521, il est qualifié de « maistre des

œuvres de maçonnerie, charpentery et couverture pour le roy ». En 1537, il est associé à Jérôme Della Robbia dans la direction des travaux du château du bois de Boulogne, dit château de Madrid. Gatien François a travaillé au moins 30 ans au château de Madrid, car son nom figure encore en 1561 dans les comptes de cet édifice. (Delaborde, *Château de Madrid.*)

* François (Isaac), architecte, fils du précédent. Il fut, comme son père, grand voyer de Touraine; il était aussi l'architecte de la duchesse de Bar. Il est mort en 1649, laissant un fils, Simon François, peintre distingué. On lui doit la première carte géographique de la province de Touraine. (Chalmel, *Histoire de Touraine.*)

* François (Jean), architecte. Le 4 octobre 1615, les marguilliers de la paroisse Saint-Alpais, à Melun, passèrent un marché avec « honest personne Jéhan François, maistre maçon et tailleur de pierres pour luy et en son nom d'aultre part. » Il s'agissait de l'achèvement de l'église Saint-Alpais, et de monter à la hauteur du chœur les deux pans de la « nef d'icelle église ». (*Revue des Sociétés savantes*, 3^e série, tome IV.)

* François (Martin), architecte de la cathédrale de Tours. On lui attribue le couronnement de la tour du nord de cet édifice, achevé en 1507. En 1515, il reçut la somme de 630 livres tournois pour avoir fait « la voulseure de trois « arches du grans pants de Loire, de ceste « dite ville (de Tours) ». En 1524, Jean Texier dit de Beauce lui transféra un marché, passé par lui, pour la construction de l'église de Marchenoir-lez-Blois. (*Artistes orléanais.*)

* Frankeleu (Jean) dit Temple, architecte, maître des œuvres du roi au bailliage de la ville de Caen. Il certifia, le 10 juillet 1443, devant Guillaume Caudebec, tabellion à Caen, une fourniture de plâtre faite pour les « réparacions du Chastel de Caen ». (Delaborde, *Ducs de Bourgogne.*)

* Franque (François), architecte, né à Avignon dans les premières années du dix-huitième siècle. Il vint à Paris vers 1730. On lui doit la construction du château de Magnan-Ville et du séminaire de Bourges, ainsi que l'achèvement de l'église de l'abbaye de Port-Royal, à Paris, qui avait été commencée en 1749 par Contant. Il fut admis à l'Académie d'architecture le 15 septembre 1756, et il vivait encore à la fin de l'année 1771.(*Archives de l'Art français*, 2^e série, tome II.)

* Franque (Jean-Baptiste), architecte, père du précédent, né en 1683, mort en 1758. Il construisit à Avignon le séminaire Saint-Charles, des marchés, des hopitaux, des monastères, des hôtels, des maisons. En 1730, il fut chargé de la reconstruction de l'abbaye de Montmajour. (Dargenville.)

* Franqueville (Michel), architecte et abbé. Il dirigea la construction du chœur de l'église de Saint-Géry, à Valenciennes, dont la première pierre fut posée le 24 avril 1542, et il eut pour élève Robert de Croy. (Leroy, *Archives historiques.*)

* Franqueville ou Francheville (Pierre de), architecte, peintre et sculpteur, né à Cambrai en 1553, mort à Paris le 25 août 1615. Il éleva sur ses dessins, à Pise, le palais public. En 1604, Henri IV le chargea de faire le modèle de la statue équestre qui devait être élevée sur le Pont-Neuf, à Paris; ce modèle fut envoyé à Jean de Bologne, qui devait l'exécuter en grand et le couler en bronze. Cet artiste étant mort en 1608, ce travail fut achevé par Pierre Tacca, son élève, et le monument inauguré en 1615. (E. Fournier, *Histoire du Pont-Neuf.*)

Frappa (José), peintre. (Voyez : tome I^{er}.) — S. 1881. *Le dîner impromptu*; — *Portrait de M. Jules Garnier, ingénieur.* — S. 1882. *Un agneau parmi les loups*; — *Les indiscrets.*

* Frauler (Jean), architecte, maître des œuvres de la ville de Strasbourg en 1554, et grand maître de la fameuse Confrérie strasbourgeoise des tailleurs de pierre. Il est le plus ancien en date d'une famille d'artistes et de maîtres d'œuvres dont le nom se retrouve jusqu'à la fin du dix-septième siècle. (Schnéegans, *Maîtres d'œuvre.*)

Frémiet (Emmanuel), sculpteur; O. ✸ en 1878. (Voyez : tome I^{er}.) — S. 1881. *Le grand Condé*, statuette équestre bronze; — *Monument élevé à la mémoire de miss Jenny*, bronze et marbre. — S. 1882. *Stéfan-al-Marc, prince de Moldavie*, statue équestre bronze (pour la ville d'Iassy, (Roumanie), souscription nationale; — *Charles V*, buste marbre (pour la Bibliothèque Nationale).

Frémont (Mlle Gabrielle-Caroline-Céline), peintre. (Voyez : tome I^{er}.) — S. 1881. *Deux portraits*, miniatures sur ivoire. — S. 1882. *Portrait*, miniature.

* Frémy (Edouard-Desiré), sculpteur, né à Paris. — S. 1880. *Portrait de M. Gil-Naza dans le rôle de « Coupeau »*, médaillon bronze. — S. 1881. *Trois portraits*, médaillons bronze. — S. 1882. *Portrait de Mlle Louise Pasquier*, médaillon bronze; — *Portrait de Mlle Andréa Louis*, médaillon bronze.

* Frenelles (Robert), architecte, maître de l'œuvre de l'église Saint-André, à Rouen. Il éleva, de 1541 à 1546, sur la tour sud-ouest du portail de cette église, une flèche considérée comme une des merveilles de la Normandie. Elle fut renversée en 1683 par un ouragan. Il existe de cette flèche un dessin que possède la bibliothèque du Vatican. (*Revue des Sociétés savantes*, 3^e série, tome IV.)

Frère (Charles), peintre, né à Paris. (Voyez : tome I^{er}.) — S. 1881. *Hôtel de Heaume, à Paris*; — *Châtaigniers à Blémur*. — S. 1882. *Atelier de M. Pourtarel*; — *Un fardier à Ecouen.*

Frère (Jean-Jules), sculpteur; méd. 3^e cl. 1878. (Voyez : tome I^{er}.) — S. 1881. *Chanteur oriental*, statue bronze (Ministère des Beaux-Arts); — *Conteur*, statue plâtre. — S. 1882. *Source d'Arnoux*, groupe plâtre.

Frère (Théodore), peintre. (Voyez : tome I^{er}.) — S. 1880. *Arabes syriens*, aquarelle; — *Le Khan-Kakil*, aquarelle (à M. Deschars). — S. 1881. *Jérusalem, vue prise de la vallée de Josaphat*; — *Vue prise de Sioul*, aquarelle; — *Une rue au Caire*, aquarelle. — S. 1882. *Le simoun, sphinx et pyramide de Chéops*; — *Le matin, environs du Caire*; — *Un café à Suez*, aquarelle; — *Un soir au bord du Nil*, aquarelle.

* Freredoux (André), architecte de la cathé-

drale de Tours. (*Archives de l'Art français*, tome II.)

FRÉNOT (Mme Marie), peintre. (Voyez : tome I*er*.) — S. 1881. *Portrait*, aquarelle. — S. 1882. *La Vierge au donateur*, d'après une fresque de L. de Vinci au couvent de San-Onofrio, à Rome, aquarelle.

FRESNAYE (Mlle Marie-Alphonsine), sculpteur. (Voyez : tome I*er*.) — S. 1881. *Portrait*, buste plâtre ; — *La République présidant à l'instruction de ses enfants*, médaillon plâtre. — S. 1882. *Captive*, statue plâtre ; — *Charmeur*, statue plâtre.

FRISON (Barthélemy), sculpteur, mort à Paris le 3 mai 1877. (Voyez : tome I*er*.)

FRITEL (Pierre), peintre ; méd. 2*e* cl. 1879.) (Voyez : tome I*er*.) — S. 1881. *Le fifre*. — S. 1882. *La veuve*; — *Le remords*.

FRIZON (Auguste-Joseph-Xavier), sculpteur. (Voyez : tome I*er*.) — S. 1881. *Hercule étouffant Antée*, groupe plâtre. — S. 1882. *Portrait*, buste terre cuite.

* FROGER (Albert), sculpteur, né à Paris. — S. 1881. *Etude*, buste plâtre bronzé. — S. 1882. *Sauveteur des côtes du Havre*, buste plâtre.

FROMENT (Eugène), graveur ; méd. 3*e* cl. 1875. (Voyez : tome I*er*.) — S. 1881. *Le Christ consolateur*, d'après M. Maignan, gravure sur bois. — S. 1882. *Janissaire*, d'après M. Benjamin Constant ; — *Pour Monsieur, Madame et Bébé*, d'après M. Ed. Morta.

* FROMONT (Louis), architecte. Au mois de juillet 1551, il présida avec Jacques Androuet du Cerceau et Louis Martin à la construction des arcs de triomphe et des échafauds « qui furent dressés à Orléans, à l'occasion de l'arrivée dans cette ville de Henri II, Diane de Poitiers et de Catherine de Médicis ». (Buzonnière, *Histoire d'Orléans*.)

* FRONSIÈRE (Philibert), architecte. Le 26 avril 1500, à l'occasion de la reconstruction du pont Notre-Dame, à Paris, une discussion s'étant élevée à l'Hôtel-de-Ville sur la manière dont le môle du nouveau pont serait construit, il fut appelé avec plusieurs autres architectes pour donner son avis. (Leroux de L., *Pont Notre-Dame*.)

* FROSNE, architecte du roi. En 1697, il était contrôleur des châteaux de Meudon et Chaville, appartenant au Dauphin et compris dans les bâtiments du roi. (*Etat de la France*, tome I*er*.)

* FULBERT, architecte, évêque de Chartres, avait étudié l'architecture sous l'abbé Gilbert de Fleury-sur-Loire. En 1020, il entreprit de rebâtir sa cathédrale, qui avait brûlé en 994. Il mourut en 1029, après avoir gouverné son église pendant vingt-et-un ans. Il ne reste de l'église de Fulbert que la crypte. (L'abbé Bulteau, *Cathédrale de Chartres*.)

* FULCONIS (Victor), sculpteur. (Voyez : tome I*er*.) — S. 1881. *La Fortune*, statue bronze. — S. 1882 *Arabe à la fontaine*, statue plâtre.

* FUMEL (Antoine), architecte. En 1562, il construisit le clocher de l'église de Saint-Cyprien au diocèse de Rodez. (Marlavagne, *Artistes du Rouergue*.)

* FUZILLIERS (Henri), architecte, frère convers de l'ordre des Chartreux. Il donna les dessins des stalles du chœur des pères et de celui des frères de la Chartreuse de Paris ; les premières furent faites en 1680, les autres en 1682. (Hurtault et Magny.)

G

* GABRIEL (Ange-Antoine), fils de Jacques-Ange, architecte. En 1761, il fut nommé contrôleur des bâtiments de Marly en remplacement de Billaudel et fut reçu à l'Académie d'architecture le 14 mai 1763. Il est mort en 1781.

* GABRIEL (Jacques I) architecte. Il construisit à Rouen les bâtiments de l'ancien hôtel de ville dont la première pierre fut posée le 28 juin 1607. Ce monument resta inachevé et fut vendu à l'époque de la Révolution. (Delaquerière, *Ancien Hôtel de ville*).

* GABRIEL (Maurice), premier fils de Jacques I*er*, architecte. En 1631, le gros clocher de l'église de Saint-Germain d'Argentan, resté inachevé, Maurice Gabriel fit marché pour la continuation et l'achèvement de ce clocher. Il recevait pour ses honoraires 25 sous par jour. Cette construction fut bientôt suspendue par suite d'un tassement des fondations anciennes. (L'abbé Laurent).

* GABRIEL (Nicolas-Toussaint), architecte, expert juré du roi à Paris en 1789. (*Almanach du bâtiment*.)

* GABRIEL (Maurice), architecte du roi, vivait encore en 1699.

* GADIER (Pierre), architecte, l'un des constructeurs du château de Madrid au bois de Boulogne. Il mourut en 1531. (Delaborde, *Château de Madrid*.)

* GAGNEAU (Paul-Léon), peintre, né à Paris, élève de MM. Pils, H. Lehmann et Laugée. — S. 1879. *Portrait ; — Orphée au tombeau d'Eurydice*. — S. 1880. *Portrait*. — S. 1882. *Un coin d'église*.

GAHÉRY-ULRIC (Mme Angèle), peintre, née à Paris, élève de Mlle R. Thévenin. — S. 1878. *Le miroir aux Amours*, éventail gouache ; — *La Gloire*, éventail gouache. — S. 1880. *Portrait*. — S. 1881. *En prière*. — S. 1882. *Un enfant de chœur ; — Tête d'étude*.

* GAIDE ou GUALDE (Jean), dit Grand-Jean, architecte. Il commença en 1508 le jubé de l'église Sainte-Madeleine, à Troyes, et l'inauguration de ce travail eut lieu le jour de Noël 1517. Il a réparé les fortifications des murailles et des portes de la ville de Troyes en 1512. En 1506, Grand-Jean fut appelé à fournir les plans du portail et des tours de la cathédrale de Troyes (Pigeotte, *Cathédrale de Troyes*.)

GAILLAC (Louis), peintre. (Voyez : tome I*er*.) — S. 1881. *Portrait*. — S. 1882. *Amita*.

GAILLARD (Arthur), peintre. (Voyez : tome I^{er}.) — S. 1881. Portrait. — S. 1882. Portrait.

GAILLARD (Claude-Ferdinand), graveur ; méd. 1^{re} cl. 1872 ; ✻ 1876 ; méd. 1^{re} cl. 1878, E. U. ; méd. 2^e cl. comme peintre en 1872. (Voyez : tome I^{er}.) — S. 1881. Portrait de M. le comte de Melun, gravure. — S. 1882. Portrait de S. S. Léon XIII, peinture.

* GALANT, architecte du roi. Il fut nommé, en 1755, contrôleur des travaux des bâtiments de Saint-Germain et, en 1758, de ceux de l'École militaire.

GALBRUND (Louis-Alphonse), peintre. (Voyez : tome I^{er}.) — S. 1881. Portrait de jeune fille, pastel. — S. 1882. La repriseuse ; — Portrait d'enfant, pastel.

GALBRUNER (Paul-Charles), graveur en médailles. (Voyez : tome I^{er}.) — S. 1881. Portrait, médaillon marbre. — S. 1882. Portrait de feu P. Simonet, camée sardonyx.

* GALÉAN, architecte. Il donna, en 1603, le plan des fortifications de Nancy ; il fut aussi l'architecte de la primatiale de Nancy, commencée en 1603. (D. Calmet.)

GALERNE (Prosper), peintre (Voyez : tome I^{er}.) — S. 1881. Bords du Loir, à Châteaudun ; — Les bas de Saint-Jean, à Châteaudun ; — Le pont de Saint-Jean à Châteaudun.

GALLAH-LEPINAY (Emmanuel), peintre, (Voyez : tome I^{er}.) — S. 1881. Fêtes de Cherbourg, visite du Président à l'escadre. — S. 1882. Rouen.

* GALLET, architecte, inspecteur des bâtiments nationaux à Versailles. Il construisit, en 1793, dans cette ville, une maison nommée le pavillon des pauvres, où le mont-de-piété fut placé jusqu'en 1838. (Leroy, Rues de Versailles.)

* GALLEY (Jean-Baptiste), peintre, né à Saint-Étienne.) — S. 1879. Sous les châtaigniers, à Doizieu. — S. 1880. Dans les vergers. — S. 1881. Les crêts du Pilat.

* GALLIER (Robin), architecte. Il eut la direction des travaux de l'ancien hôtel de ville d'Orléans, commencé sur les dessins de Viart vers 1450. (Buzonnières, Histoire d'Orléans.)

* GALLOT, architecte. Il remporta le grand prix d'architecture en 1727, sur : Un hôtel pour un grand seigneur.

* GALOPIN, architecte. Il construisit, à Paris, pour les augustins-déchaussés, le couvent dit des Petits-Pères, mais l'église de ce couvent n'étant plus assez vaste pour contenir les fidèles qui s'y rendaient, elle fut reconstruite en 1656 par P. Lemuet. (Piganiol.)

GALY (Hippolyte-Marius), sculpteur. (Voyez : tome I^{er}.) — S. 1880. Portrait, médaillon bronze. — S. 1882. Portraits, médaillons bronze.

* GAMARE (Christophe), architecte. Il fut, de 1626 à 1643, maître des œuvres de la ville de Paris ; il commença la construction de l'église Saint-Sulpice, à Paris, en 1646, mais il fut bientôt remplacé par Levau. Les principaux édifices qu'il a construits sont les suivants : L'église des Incurables et le portail de l'Hôtel-Dieu, dont les plans ont été gravés par Marot ; l'église Saint-André-des-Arts ; le portail latéral de l'église Saint-Germain-des-Prés. (Leroux de L., Hôtel-de-Ville.)

GAMBARD (Jean-Hector-Henri), peintre, né à Péronne (Somme), élève de MM. J. Lefebvre Boulanger et Crauk. — S. 1881. Petite mendiante. — S. 1882. Un famille pauvre ; — Souvenir de Menton.

* GANDIER (Pierre), architecte. Un acte portant la date du 11 mars 1527, contient une procuration donnée par Pierre Gandier « maczon, maistre de l'œuvre de l'église de Tours » à Jeanne Meslier, sa femme. On attribue à cet artiste le couronnement de la tour méridionale de la cathédrale de Tours, lequel fut achevé en 1547.

* GANDULF, architecte. Lanfranc, abbé du Bec et depuis archevêque de Cantorbéry, ayant importé l'architecture française en Angleterre, fit venir de France Gandulf, moine de Caen, qui devint évêque de Rochester et fut lui-même l'architecte de sa cathédrale dans la seconde moitié du onzième siècle. (Walpole, Anecd of painting.)

* GANIGART (Jean), architecte. En 1446, il était maître d'œuvres des châteaux et forteresses du sire de Montauban, cousin du duc de Bretagne. (Mélanges d'histoires et d'architecture bretonnes.)

GARAUD (Gustave-Césaire), peintre, (Voyez : tome I^{er}.) — S. 1880. Bords de la Seine ; — Au Bas-Meudon. — S. 1881. Bords du Gapeau près Montrieux (Provence) ; — Les pins de Notre-Dame-sous-Fenouillet ; — Sous les chemins de Montrieux, dessin à l'encre de Chine. — S. 882. Les cascades à Cernay-la-Ville ; — Bords de la Seine à Billancourt, dessin ; Le Gapeau à Montrieux, dessin.

GARCEMENT (Alfred), peintre. (Voyez : tome I^{er}.) — S. 1881. Le chemin du Charme. — S. 1882. La roche ; — L'église abandonnée.

* GARGAULT (A.), architecte et sculpteur. Il construisit, de 1622 à 1623 une galerie à l'hôtel de ville de Bourges. En 1630 ou 1631 il reçut 46 livres pour avoir sculpté une notre-dame et des armoiries au portail d'Auron. (Girardot, Artistes de Bourges.)

* GARIN, architecte. Il a bâti l'église de Verdun, terminée en 1140. (D'Achery-Spicelège.)

GARIOT (Paul-César), peintre. (Voyez : tome I^{er}.) — S. 1880. Vénus au Parnasse (projet de décoration pour une bibliothèque).

* GARNACHE, architecte de la cathédrale de Troyes en 1494 ; il était payé 2 sous 2 deniers par jour et recevait, à titre de gratification annuelle, 60 sous pour une robe. (Pigeotte, Cathédrale de Troyes).

GARNIER (Gustave-Alexandre), sculpteur. (Voyez : tome I^{er}.) — S. 1881. Portrait de ma mère, buste terre cuite. — S. 1882. Portrait de Jules Janin, buste marbre (pour l'Institut) ; — Portrait, buste terre cuite.

GARNIER (Jules-Arsène), peintre. (Voyez : tome I^{er}.) — S. 1881. La distribution des drapeaux, 14 juillet 1880. — S. 1882. Le réveil.

* GARNIER D'ISLE (Jean-Charles), architecte, né en 1697 et mort en 1755. Il était contrôleur général des bâtiments du roi. Le 3 décembre 1730, il reçut son brevet de dessinateur des plans et jardins du roi. Il fut aussi un des architectes de la marquise de Pompadour, et, à ce titre, chargé en 1748 de la création du château et des jardins de Bellevue. En 1724, il entra à l'Académie.

d'architecture. On doit à cet artiste les dessins des jardins du château de Crécy, près de Dreux. (Leroy et Piganiol.)

* Garnier de l'Isle (Charles-Hippolyte), fils du précédent, architecte. Le 3 juin 1756, il fut nommé contrôleur général des bâtiments du roi en remplacement de son père, mort en 1755.

* Garonuau, architecte. En 1690, il bâtit à Rodez le grand séminaire et le portail de la Chartreuse ; à Vabres, le palais épiscopal et le support d'orgue de l'église cathédrale. (Marlavagne, *Artistes du Rouergue.*)

* Garret (Xavier), peintre, né à Vesoul (Haute-Saône). — S. 1880. *Gibier ;* — *Aiguières et armures persanes.* — S. 1881. *Objets orientaux.*

* Garrez (Pierre-Joseph), architecte, né en 1802. Il remporta, en 1830, le grand prix d'architecture sur : *Une maison de campagne pour un prince.* Il est mort à Paris en novembre 1852.

* Garric (Guillaume), architecte. En 1547, il éleva le clocher de Saint-Mémory, à Villefranche de Rouergue, et fit à la même époque dans cette église « trois autels avec sa piscine chacun. » (Advielle, *Les Beaux-Arts.*)

* Gasq (Paul), sculpteur, né à Dijon (Côte-d'Or), élève de MM. Jouffroy et Hiolle. — S. 1880. *Portrait,* buste plâtre. — S. 1881. *Portrait,* buste plâtre. — S. 1882. *Portrait,* buste plâtre.

* Gasse (Etienne), architecte. Indépendamment des travaux qu'il fit avec son frère Louis, il éleva à Naples sur ses dessins l'observatoire de Capo-di-Monte. (Dussieux, *Artistes français à l'étranger.*)

Gassies (Georges-Jean-Baptiste), peintre. (Voyez : tome I^{er}.) — S. 1881. *Aux monts de Fays ;* — *Coin de bois à Barbizon ;* — *Le bois de la Marinière à Chailly ;* — *Le bassin du Commerce au Havre,* aquarelles. — S. 1882. *L'allée de Villeroy à Chailly ;* — *Forêt en hiver,* aquarelle.

Gasson (Jules), peintre. (Voyez : tome I^{er}.) — S. 1880. *Au Louvre.* — S. 1881. *Entre Charybde et Scylla.*

* Gatines (René de), peintre, né à Paris. — S. 1879. *Le chemin vert de Crécy à l'automne.* — S. 1880. *Au printemps ;* — *Un coin à Cretz.* — S. 1881. *Un matin aux champs* — S. 1882. *Dans la plaine de Barbizon.*

Gatti (Antoine), peintre, né à Marseille (Bouches-du-Rhône), élève de M. Du Motel. — S. 1880. *Pêches.* — S. 188 . *Les montagnes de Saint-Rambert-en-Bugey.* — S. 1882. *Picoines,* dessus de porte.

Gatzert (Mlle Louise), peintre. (Voyez ; tome I^{er}.) — S. 1880. *Portrait,* porcelaine. — S. 1881. *Le repas des fiançailles,* d'après M. Leloir, éventail, aquarelle.

* Gaubault (Alfred-Emile), peintre, né à Paris. — S. 1880. *Halte de cuirassiers.* — S. 1881. *Dans la neige.*

* Gaucher de Reims, architecte de la cathédrale de Reims pendant dix-huit ans. Son image en marbre noir, figurait à l'un des angles du labyrinthe, gravée au milieu de la nef dans le dallage de la cathédrale. Ce labyrinthe fut détruit en 1779 par le chanoine Jacquemart. (Tarbé, *Notre-Dame de Reims.*)

* Gaucherel (Léon), graveur, mort à Paris en janvier 1886. (Voyez : tome I^{er}.) — S. 1881. *Le petit Morin,* pastel ; — *Venise,* d'après M. Turner, gravure. — S. 1882. *Portrait de Lhéritier,* d'après M. G. Cain, eau-forte ; — *Eau-forte,* d'après M. Potier.

* Gaudara (Antony), peintre, né à Paris, élève de M. Gérôme. - S. 1881. *Portrait* — S 1882 *Portrait de Mlle Defresne ;* — *Monsieur Normand.*

* Gaudars (Jean), architecte du château Gaillon. En 1507, il travailla à la construction de la grande galerie de ce monument, aux portes du pavillon et aux cabinets du jardin. (Deville, *Comptes de Gaillon.*)

Gaudefroy (Alphonse), peintre. (Voyez : tome I^{er}.) — *Chasse gardée ;* — *Un lablreur.* — S. 1882. *Chien d'arrêt anglais ;* — *Béatitude*

Gaudez (Adrien-Etienne), sculpteur ; méd. 3^e cl. 1879 ; 2^e cl. 1881. (Voyez : tome I^{er}.) — S. 1881. *La nymphe Echo,* statue plâtre ; — *Ciseleur du seizième siècle,* statue plâtre. — S. 1882. *Ciseleur du seizième siècle,* statue bronze.

* Gaudin (Etienne), architecte, maître des œuvres de maçonnerie du duché d'Orléans, en 1418. Il travailla particulièrement aux fortifications de la ville. (Buzonnières, *Histoire d'Orléans.*)

* Gaudin (Jean), architecte. On trouve dans un compte de 1462, la mention suivante : « item « à Jéhan Papin et à Jéhan Gaudin, maistres « des œuvres pour leur vin d'estre allez pour la « dicte ville de Tours veoire comme on receperoit le portal d'emprès l'arche Saint-Ciquault « à Vencay, à Saint-Sauveur et en autres endroiz « des murailles et tours de la dicte ville qu'ils « falloit reparer, et à plusieurs foiz ont eu « 28 sous, 4 deniers tournois. » (Grandmaison).

* Gaudinet ou Godinet, architecte de la cathédrale de Sens. En 1537, il construisit les basses voûtes vers la chapelle Sainte-Croix, du côté gauche de la nef et il acheva la tour de pierre et la lanterne qui la termine. On attribue à Gaudinet le bâtiment principal du palais archiépiscopal de Sens. (Quantin, *Notes historiques.*)

Gaudran (Louis-Gustave), sculpteur. (Voyez : tome I^{er}). — S. 1881. *Joseph Barra,* buste marbre. — S. 1882. *Portrait d'Albert Joly,* buste plâtre (à M. de Basseux).

* Gaudrier (Emile-Joseph), architecte, né à Paris, élève de M. Paccard. — S. 1881. *Projet de mairie pour Pantin,* cinq châssis ; — *Deux aquarelles : Abattoirs généraux ;* — *Fontaine de l'Observatoire* (pour un ouvrage intitulé *Paris*). — S. 1882. *Vue prise à Villerville,* aquarelle.

* Gaujean (Eugène), graveur. (Voyez : tome I^{er}.) — S. 1881. *Les enfants de Charles I^{er},* d'après Van Dyck ; — *Portrait d'Etienne Gardiner,* d'après Hesse Holbein. — S. 1882. *Le greffeur,* d'après M. Millet ; — *Statue de la Prudence* du monument funèbre de Henri II (pour la *Renaissance en France*).

* Gaulard (Félix-Emile), graveur en médailles. (Voyez : tome I^{er}.) — S. 1881. *Phœbus,* camée sur opaline. — S. 1882. *Les dauphins amènent Amphitrite à Neptune,* gravure sur pierre fine.

GAUMEL (Jean-Alexandre), peintre. (Voyez: tome I^{er}.) — S. 1880. *Un matin d'automne à Vétheuil.* — S. 1882. *Le clocher de Limay ;* — *Dans l'île de Moules,* aquarelles.

* GAUQUIÉ (Henri), sculpteur, né à Flers-lès-Lille (Nord), élève de MM. Cavelier et Fache. — S. 1881. *Portraits,* bustes plâtre bronzé. — S. 1882. *Portraits,* médaillons terre cuite.

* GAUSSEL (Jean), architecte. En 1431, il a construit le porche de Saint-Germain-l'Auxerrois, à Paris. Il reçut pour la main d'œuvre 260 livres parisis. (Torche, *Mémoires sur le porche de Saint-Germain-l'Auxerrois).*

GAUTHERIN (Jean), sculpteur ; méd. 3^e cl. 1873 ; 3^e cl. 1878 (E. U.); ✱ en 1878. (Voyez: tome I^{er}.) — S. 1881. *Le paradis perdu,* groupe marbre (appartient à la ville de Paris) ; — *Portrait de M. G. Sagui,* buste bronze. — S. 1882. *Le réveil,* groupe plâtre ; — *Portrait,* buste terre cuite. — On lui doit encore : *La Ville de Paris,* statue pierre, pour la façade l'Hôtel-de-Ville.

GAUTHIER (Charles), sculpteur. ✱ en 1872. (Voyez : tome I^{er}.) — S. 1881. *Portraits,* bustes. — S. 1882. *La cène,* bas-relief marbre (appartient à MM. Jacquier frères) ; — *Fronton de l'horloge du nouvel hôtel de ville de Paris,* modèle demi-grandeur plâtre (préfecture de la Seine).

* GAUTHIER (Jean), architecte de Nantes. Il fut ingénieur et architecte des bâtiments de la ville de Nancy ; sa nomination date du 14 février 1733.

* GAUTIER, architecte. Il construisit, de 1170 à 1185, la cathédrale de Palerme. (Dussieux, *Artistes français à l'étranger.*)

* GAUTIER, architecte de Stanislas, duc de Lorraine. En 1746, il reçut des honoraires pour les plans et devis faits par lui des bâtiments de la nouvelle intendance à Nancy, de la construction des deux grandes écuries pour le service des troupes et de la restauration de l'hôtel Lunati. (Lepage, *Archives de Nancy.*)

* GAUTIER (Anatole), architecte, né à Paris : ✱ 1864.

* GAUTIER (Albert-Clément-Valéry), peintre, né à Lille (Nord.) — S. 1878. *Vieilles maisons de Capri ; Chiens de chasse,* dessin à la plume. — S. 1879. *Souvenir d'Orient, la mosquée Bab-el-Oasir.* — S. 1880. *Graziella ;* — *Portrait.* S. 1881. *Cour d'un cheik arabe.* — S 1882. *Intérieur d'une mosquée, fontaine aux ablutions.*

GAUTIER (Charles-Albert), peintre et architecte. (Voyez : tome I^{er}.) — S. 1880. *Bois de Viroflay,* aquarelle ; — *Charille,* aquarelle. — S. 1881. *La Marne à Champigny ;* — *L'entrée du désert à Ermenonville ; — La falaise de Villers ; — Les Vaches-Noires à Villers ; — Plaine de Charille ; — La ferme du Trou-Salé à Toussus,* aquarelle. — S. 1882. *Châtaigneraie de la Celle-Saint-Cloud ; — Plateau des Sains,* aquarelle.

GAUTIER (Désiré-Amand), peintre. (Voyez : tome I^{er}.) — S. 1881. *La pêche à l'épervier ; — La lessive au couvent.* — S. 1882. *Portrait ; — L'indolence.*

* GAUTIER (Germain), architecte du roi Louis XIII. Il était l'oncle de François Mansart, et il fut son premier maître. (Dargenville.)

* GAUTIER (Lucien-Marsellin), graveur, né à Aix (Bouches-du-Rhône), élève de M. Marius Reinaud. — S. 1881. *La tour de l'Horloge ; — La rue Galande ; — Le boulevard du Palais à Paris,* gravures. — S. 1882. *Entrée du vieux port de Marseille,* eau-forte ; — *Cathédrale de Marseille, intérieur du vieux port,* eau-forte.

* GAUTIER (Saint-Elme), graveur, né à la Rochelle (Charente-Inférieure), élève de M. Gérôme. — S. 1881. *Porcelaine de Chine.* — S. 1882. *Six eaux-fortes (pour l'Histoire de l'art dans l'antiquité) ; — Lion, bronze assyrien,* eau-forte.

GAUTIER (Mme Valérie), sculpteur. (Voyez : tome I^{er}.) — S. 1878. *Tête d'étude,* pastel. — S. 1881. *Son Altesse l'Amour,* statuette marbre.

* GAUTIER le Ménétrier, architecte. En 1448, il fut envoyé à Bruges par le duc de Bourgogne, Philippe le Bon, pour y conduire certains travaux. On attribue à cet artiste le couvent des Cordeliers à Dijon, construit tout en bois. Ce monument curieux a été détruit par le génie militaire. (Canat, *Maîtres des œuvres.*)

* GAUTIER de Saint-Hilaire, architecte de la cathédrale de Rouen, il exerçait ces fonctions en août 1251. (Deville, *Revue des architectes.*)

* GAUZON ou GOUZAN, architecte de monastère de Cluny. C'était un ci-devant abbé de Baume alors retiré à Cluny et sur le point de mourir. Selon la légende, les dimensions et l'ornementation de l'édifice lui furent montrées d'une façon surnaturelle, confirmée par sa guérison subite. Ordre lui fut donné de les bien fixer dans sa mémoire et d'aller les communiquer à saint Hugues, abbé de Cluny. Ceci se passait en 1089. (F. Cucherat, *Cluny au onzième siècle.*)

GAVARNI (Pierre), peintre. (Voyez : tome I^{er}.) — S. 1881. *Steeple-chase ; — Champ de courses,* aquarelle. — S. 1882. *Promenade.*

GAY (Jacques-Louis), peintre. (Voyez : tome I^{er}.) — S. 1880. *Portraits.* — S. 1881. *Méditation.* — S. 1882. *Portraits.*

* GAY (Joseph-Jean-Pascal), architecte, né à Lyon le 15 avril 1775. Il éleva dans sa ville natale plusieurs édifices publics, notamment la « condition » des soies, la halle au blé et la caserne de la gendarmerie. Il mourut le 16 mai 1832. (*Biographie lyonnaise.*)

* GEISSE (Henry), architecte. (Voyez : tome I^{er}.) — S. 1878. *Projet d'hôtel de ville pour Rodez,* cinq châssis.

GÉLIBERT (Gaston), peintre. (Voyez : tome I^{er}.) — S. 1881. *Avant le départ ; — Les amis du veneur ; — Bon accueil ; — Le repos ; — La sortie du cheval,* aquarelle. — S. 1882. *Avant la curée* (à M. Didot).

GÉLIBERT (Jules-Bertrand), peintre. (Voyez ; tome I^{er}.) — S. 1881. *Au rendez-vous ; — Une première affaire ; — Hors du combat,* aquarelle — S. 1882. *Pris ; — En male passe.*

* GENDROT (Edouard), peintre. né à Paris élève de M. J. Hanon. — S. 1881. *Un hiver à Cernay-la-Ville ; — Le charme des cascades à Cernay-la-Ville.* — S. 1882. *Le Bas-Etang, Cernay-la-Ville.*

GÉNOIS (Henri), peintre. (Voyez : tome I^{er}.) — S. 1881. *Dévouement d'Eustache de Saint-Pierre et de cinq autres notables bourgeois de Calais en 1347 ; — Portrait,* pastel. — S. 1882. *La chasse au héron, moyen âge ; — Portrait de M. Auzoux,* pastel.

* Gentil, architecte. On lui attribue les portails des églises Saint-Nicolas, Saint-Nizier, Saint-Frobert et Saint-André de Troyes (Grosey).

* Gentillatre (Léonard), architecte, né à Reims en 1674. Il restaura les deux tours de la cathédrale de cette ville. Il eut la direction de tous les travaux de décoration à l'occasion du sacre de Louis XV, dressa les alignements des promenades, etc. etc. Il a gravé quatre grandes vues de la cathédrale, ainsi qu'un plan de la ville, orné des vues de ses environs. Il mourut en 1732.

* Gentillatre (Timothée), architecte. Son brevet d'architecte du duc de Lorraine fut enregistré le 23 décembre 1719. Il a bâti vers 1730, à Nancy, sur l'Esplanade, les nouvelles halles avec des logements et écuries qui en dépendent. Il est mort le 5 avril 1737, âgé de quarante-huit ans. (Lepage, *Archives de Nancy*.)

Genty (Emmanuel), peintre. (Voyez : tome Ier.) — S. 1881. *Portrait.* — S. 1882. *Portraits*.

Genuys (Charles), architecte. (Voyez : tome Ier.) — S. 1882 *Fontaine décorative élevée sur la place de l'Hôtel-de-Ville d'Evreux*, deux châssis.

Geoffroy (Adolphe-Louis-Victor), sculpteur. (Voyez : tome Ier.) — S. 881. *Panthère de Cochinchine*, plâtre. — S. 1882. *Mon bébé*, buste plâtre.

Geoffroy (Jean), peintre. (Voyez : tome Ier.) — S. 1881. *La petite classe ; — Le quart d'heure de Rabelais ; — Portrait*, aquarelle. — S. 1882. *En quarantaine ; — L'heure du goûter, — Portrait de Mlle Marguerite Duvivier*, aquarelles.

* Geoffroy de Noyers, architecte. Saint Hugues de Bourgogne, devenu évêque de Lincoln (Angleterre), fit construire sa cathédrale par un architecte français du nom et probablement originaire de Noyers (Yonne). Toutefois, la cathédrale actuelle n'est pas l'œuvre de Geoffroy ; l'église élevée par Saint Hugues se serait écroulée par suite de la chute de sa tour centrale, qui s'abattit subitement en 1237.

* Geoffroy, abbé de Saint-Serge, architecte. Il jeta en 1056 les fondements de la cathédrale du Mans et travailla jusqu'en 1065 à la construction de cet édifice. (Marchegay, *Archives de Maine-et-Loire*.)

Georget (Jean-Charles), peintre. (Voyez : tome Ier.) — S. 1881. *Le matin ; — Environs de Melun.* — S. 1882. *L'étang de Boissise-le-Roi près Melun.*

* Gérald, architecte, vingt-deuxième abbé de Saint-Augustin-lez-Limoges, décora son église et fit bâtir le dortoir, la cuisine et le grand réfectoire de son monastère. (L'abbé Texier.)

* Gérard, architecte. Il est considéré comme l'ordonnateur et l'architecte des bâtiments de l'abbaye de Grandmont. (Martenne.)

* Gérard, architecte. Il fut l'un des architectes de l'église Sainte-Croix de la Charité-sur-Loire, en 1056. (*Bulletin archéologique*, tome II.)

* Gérard, architecte. En 1495, les chanoines de l'église de Saint-Omer firent appeler en consultation avec Jean Hermel, architecte de la ville, les maîtres maçons ou architectes, Gérard et Gérard Ledru de Lille et Pierre Tarisel, maître maçon de la cathédrale d'Amiens. (Hermand).

* Gérard (Calixte-Marins), sculpteur, né à Paris ; méd. 2e cl. 1881. (Voyez : tome Ier.) — S. 1881. *Lutte de Jacob avec l'ange*, groupe plâtre. — S. 1882. *Etude*, buste plâtre.

Gérard (Louis-Gaston), peintre. (Voyez : tome Ier.) — S. 1881. *Tête de jeune fille*, aquarelle. — S. 1882. *Jeune fille*, aquarelle ; *Bacchante*, aquarelle.

* Germain (Gustave), sculpteur, né à Fismes (Marne), élève de MM Gumery et Debut. — S. 1881. *Portrait*, médaillon plâtre. — S. 882. *Portrait*, médaillon terre cuite.

* Germain (Laurent), architecte. Il fut, de 1501 à 1503, chargé de diriger certains travaux de construction exécutés à l'église abbatiale de Saint-Michel, à Tonnerre (*Bulletin archéologique*, tome II.)

Germain (Thomas), architecte, sculpteur et orfèvre, né à Paris en 1673. Il a bâti une église à Livourne, et, de retour à Paris en 1704, il fut employé par la cour de France et par plusieurs princes étrangers. En 1738, il donna les dessins de l'église Saint-Thomas du Louvre, qui fut consacrée le 24 août 1744. Il est mort au Louvre le 14 août 1748. (*Biographie universelle*.)

* Germain (Saint), architecte, évêque de Paris, il fut architecte de l'église que Childebert fit construire en l'honneur de saint Vincent. Cette église, devenue depuis la chapelle de l'abbaye Saint-Germain-des-Prés, fut bâtie en 550. (Grégoire de Tours, livre v.)

* Germain le Maçon, architecte de Corbeil, juré maçon de la ville de Paris. Il vérifia les travaux de maçonnerie exécutés au château de Conflans par Thomas de Christeul, le 18 septembre 1316.

Gérome (Jean-Léon), peintre, (Voyez : tome Ier.) — S. 1881. *Anacréon, Bacchus et l'Amour*, groupe plâtre.

* Gérung, architecte. Un plan de l'abbaye Saint-Gille (Suisse), exécuté vers l'année 820, et que possèdent encore les archives de ce monastère supprimé, est attribué à Gérung, architecte de la cour de Charlemagne. Ce plan a été publié par M. Albert Lenoir, dans son *Architecture monastique*.

Gervais (Paul-Jean), peintre, né à Toulouse (Haute-Garonne), élève de M. Gérome. — S. 1881. *Portrait.* — S. 1882. *Portrait ; — Cousin, cousine.*

* Gervais, architecte de l'église Saint-Nazaire de Béziers. (Fauriel, *Histoire des croisades*.)

* Gervais (Raimond), architecte. En 1562, à la suite des dévastations commises dans la cathédrale de Poitiers par les protestants, une visite de l'église ayant été ordonnée pour estimer la valeur des dommages et indiquer les travaux à faire pour les réparer, Raimond Gervais, maître de maçonnerie de la maison commune, fut appelé avec d'autres architectes pour procéder à cette enquête. (*Bulletin archéologique*, tome II.)

Gervex (Henri), peintre, méd. 2e cl. 1874, rap. en 1874. — (Voyez : tome Ier.) — S 1881. *Le mariage civil*, panneau décoratif (pour la mairie du XIXe arrondissement). — S. 1882. *Bassins de la Villette*, panneau décoratif (pour la mairie du XIXe arrondissement (préfecture de la Seine.)

* Gery-Bichard (Adolphe-Alphonse), gra-

veur, né à Rambouillet (Seine-et-Oise), élève de MM. Gaucherel et Hédouin. — S. 1881. Six gravures, (pour une illustration des Contes de l'abbé Voisenon). — S. 1882. Six gravures (pour l'illustration des Contes de Jacques Cazotte.)

Gesne (Jean-Victor-Albert de), peintre. (Voyez : tome Ier.) — S. 1881. Chasse au chevreuil. — S. 1882. Le cerf forcé.

* Geyler de Kaisersberg, architecte. Il fut l'un des architectes de la cathédrale de Strasbourg, en 1486.

Gheest (Maurice-David-Gabrielle de), sculpteur. (Voyez : tome Ier.) — S. 1881. Portrait, buste marbre. — S. 1882. Portrait, buste plâtre.

Giacomotti (Félix-Henri), peintre. (Voyez : tome Ier.) — S. 1881. Portraits. — S. 1882. Portraits. On doit encore à cet artiste les peintures de la chapelle Saint-Joseph, à l'église Notre-Dame-des-Champs, à Paris.

* Giadon, architecte lorrain. Il était, en 1739, à Florence, où il construisit la porte San-Gallo. (Dussieux, Les Artistes français à l'étranger.)

* Giberges (Antoine), architecte. En 1623 et 1629, il fut chargé de faire et parfaire le grand portail de la chapelle de Notre-Dame-de-Pitié, près Villefranche-de-Rouergue. Les consuls de Villefranche le chargèrent en 1631 de faire paver à neuf en pierre de taille de Mauriac cette même chapelle de Notre-Dame de Pitié. (Advielle, Les Beaux-Arts.)

* Gibon (Hippolyte-Louis), peintre. (Voyez : tome Ier.) — S. 1881. Portrait. — S. 1882. Portrait de Mme Vachette.

Gide (François-Théophile-Etienne), peintre. (Voyez : tome Ier.) — S. 1881. Le cavalier et la servante ; — Intérieur d'un cloître à Nice. — S. 1882. Mazarin recevant un messager du général Fabert

Gigoux (Jean-François), peintre ; O. ✻ en 1880. (Voyez : tome Ier.) — S. 1882. Portrait.

* Gilbert, architecte. Il construisit en 1776 un des grands bâtiments de l'hospice général de Rouen. (Almanach historique.)

Gilbert (Achille-Isidore), graveur. (Voyez : tome Ier.) — S. 1881. Le grand cerf, d'après Mlle Rosa Bonheur. — S. 1882. Les sangliers, d'après Mlle Rosa Bonheur, eau-forte.

Gilbert (Victor-Gabriel), peintre ; méd. 2e cl. 1880. (Voyez : tome Ier.) — S. 1881. Le pavillon de la marée aux Halles-Centrales ; — La marchande de soupe le matin à la halle. — S. 1882. Départ pour la pêche de nuit ; — Retour de pêche.

Gile, architecte du treizième siècle. La matrice du sceau de cet artiste existe encore, elle porte cette légende « S. (séel) metre Gile le mason de Conci. » (Conci est situé dans le département de Seine-et-Oise, près Villeneuve-Saint-Georges.) (Bulletin de la Société des Antiquaires, tome XXVI.)

* Gili (Jean), architecte. En 1366, il éleva une chapelle ajoutée à l'église de l'hôpital de Saint-Guilleme et répara la maison claustrale qui en dépendait. Il fut chargé en 1385 de revêtir toute la nef et les voûtes hautes de Notre-Dame-des-Tables. Il prit part, en 1397, à une expertise d'architectes rélative à la construction de la tour du palais, à Montpellier. (Renouvier et Ricard.)

Gill (André), vrai nom Gosset de Guines, né à Paris, le 17 octobre 1840, mort dans la même ville, le 1er mai 1885, peintre et dessinateur caricaturiste. (Voyez : tome Ier.) — S. 1881. Le nouveau-né ; — Portrait de M. Jules Vallès. — S. 1882. Le fou.

* Gilles, architecte. Il reçut 2 livres tournois pour le plan de la porte Saint-Sépulcre, à Cambrai, le 6 juillet 1390. (Lefebvre, Matériaux pour l'histoire des arts.)

Gillon (André-Adolphe-Marie), architecte. (Voyez : tome Ier.) — S. 1881. Menuiserie, porte d'hôtel, serrurerie, poignée et sonnette de la porte d'hôtel. — S. 1882. Salle à manger des Fêtes, façade de la cheminée.

* Giraldus, architecte, à Bourges. Dans un mur d'enclos de la préfecture, il a été encadrée une curieuse porte du douzième siècle, provenant d'une église démolie de Saint-Ursin. Le tympan représente des tables, une chasse à cheval et les signes du zodiaque. Sur le linteau se lit cette inscription : « Giraldus fecit istas portas. » (Joanne, Itinéraire de la Loire et du Centre.)—

* Girard, architecte. Lorsque Marie-Antoinette eut fait l'acquisition du château de Saint-Cloud, en 1782, il fut chargé de réparer la principale façade de ce palais, ainsi que les pavillons. (Dulaure, Environs de Paris.)

Girard (Firmin-Marie-François), peintre ; méd. 2e cl. 1874. (Voyez : tome Ier.) — S. 2881. Fin d'automne ; — Allant au marché. — S. 1882. Une visite à la ferme.

* Girard (Jean), architecte de Philippe d'Orléans, frère de Louis XIV. Il construisit pour ce prince le corps de logis du fond du château de Saint-Cloud. (P. De la Grave, Maisons royales.)

* Girard (Pierre), architecte de la ville de Montpellier, de 1399 à 1412. Il assista en 1410, avec quelques autres artistes, à une opération faite pour s'assurer si l'eau de la fontaine Saint-Clément pourrait être amenée à Montpellier. (Renouvier et Ricard.)

* Girard (Pierre), architecte. Le 16 mai 1557, « Maître Pierre Girard, maître maçon du roi à Fontainebleau, fut parrain d'un fils de Louis Bergeron. » Girard s'était marié à Catherine de l'Orme, fille du célèbre architecte. (Bulletin du Comité, tome II.)

* Girard-Chapeau, architecte, maçon juré du roi. Le sceau de Girard-Chapeau est appendu au devis daté du 15 février 1474, que possèdent les archives nationales, il montre un écu chargé d'un G. dans une couronne de pin et accompagné de trois étoiles, avec cette légende : Girard-Chapeau.

Girardet (Jules), peintre ; méd. 3e cl. 1881. (Voyez : tome Ier.) — S. 1881. Episode du siège de Saragosse. — S. 1882. Le général de Lescure, blessé, passe la Loire à Saint-Florent avec son armée en déroute, 1793.

* Girardin, architecte. Il construisit en 1780, à Paris, pour le receveur général des finances Nicolas Beaujon : une grande serre dans le parc de l'hôtel d'Evreux (aujourd'hui l'Elysée) ; le pavillon dit la Chartreuse, dans le parc situé entre le faubourg du Roule et les Champs-Elysées, et, qui a porté longtemps le nom de ce financier ; la chapelle Saint-Nicolas

du Roule, à Paris, et en 1784 les bâtiments de l'hospice Beaujon. (Thierry.)

* Giraudot (Louis-Auguste), peintre, né à Loulans-les-Forges, élève de MM. Gérôme et P. Dubois. — S. 1881. *Vallée de la Vannes, Aix-en-Othe.* — S. 1882. *Noce au printemps.*

Giraud (Eugène), peintre, né à Marseille (Bouches-du-Rhône), élève de M. T. Jourdan — S. 1881. *Côtes de Provence.* — S. 1882. *Nature morte.* (Voyez : tome I^{er}.)

Giraud (Jules), peintre. (Voyez : tome I^{er}.) — S. 1881. *Fruits et bibelots.* — S. 1882. *Un coin de jardin.*

* Girault, architecte et ingénieur machiniste des spectacles du roi. Il fut chargé, en 1760, par le duc d'Aumont de la restauration et de l'embellissement du théâtre des comédiens italiens à l'hôtel de Bourgogne, rue Mauconseil, à Paris. (Hurtol et Magny.)

Girbaud (Mlle Jeanny), peintre. (Voyez : tome I^{er}.) — S. 1881. *Six portraits,* miniatures. — S. 1882. *Cinq miniatures.*

* Girette (Jean), architecte, né à Paris, élève de MM. C. Garnier Louvet et A. Baudry — S. 1881. *Fontaine décorative exécutée chez M. le baron N. de Rothschild, à Vienne,* un châssis ; — *Projet d'un monument commémoratif de l'Assemblée nationale constituante de 1789, à Versailles.*

Gittard (Alexandre-Charles-Joseph), peintre. (Voyez : tome I^{er}.) — S. 1881. *Un soir, environs de Mans.* — S. 1882. *Bords de la Creuse.*

* Gittard (Daniel), architecte, né à Blandy, bourg de la Brie, le 14 mars 1625. Il était architecte du roi et membre fondateur de l'Académie d'architecture. Il continua en 1670 les travaux de l'église Saint-Sulpice, à Paris. Les parties qui lui sont attribuées sont : la chapelle de la Vierge, le chœur, les bas-côtés tournants, le bras gauche du transept et le portail du même côté. Il continua également l'église Saint-Jacques-du-Haut-Pas, à Paris, commencée en 1630 et dont le chœur seulement avait été élevé. Il termina le château de Saint-Maur pour le cardinal Du Bellay. Gittard mourut à Paris, le 15 décembre 1686. (*Archives de l'Art français.*)

† * Gittard (Pierre), fils du précédent, architecte. Il fut reçu membre de l'Académie d'architecture le 5 mai 1699. En 1712, il était ingénieur en chef pour le service du roi, à Philippeville, et à Lille en 1713. Il mourut dans cette ville en 1746. (*Archives de l'Art français.*)

Glaize (Auguste-Barthélemy), père, peintre. (Voyez : tome I^{er}.) — S. 1881. *Les premiers pas.* — S. 1882. *Vierges folles ;* — *Sujet tiré des « Contes » de Museux* (à M. Poydenot.)

Glaize (Pierre-Paul-Léon), peintre (Voyez : tome I^{er}.) — S. 1881. *Réveil ;* — *Portrait.*

* Glodinon (Émile), sculpteur, né à Besançon (Doubs), élève de M. Rapin. — S. 1881. *Bœuf normand,* cire ; — *Taureau limousin,* cire ; — *Gobelet et poignard indiens,* peinture. — S. 1882 *Bœuf normand,* bronze ; — *Vache hollandaise,* bronze, (à M. Édouard Buisson.)

Gobaut (Gaspard), peintre aquarelliste, militaire, attaché au dépôt du Ministère de la Guerre, né à Paris en 1814, mort dans la même ville, le 7 septembre 1882. (Voyez : tome I^{er}.)

* Gobelin (Jean), architecte. Le 13 juillet 1611, lors de la reconstruction de la chapelle des Saints-Martyrs, dépendant de l'abbaye de Montmartre, fit, en fouillant, la découverte d'une ancienne crypte qui donna lieu à de longues discertations. Un secrétaire de la chambre du roi, Pierre Pochat, visita cette crypte en compagnie de plusieurs personnes notables parmi lesquelles se trouvaient « maistre Jean Gobelin », architecte, et Adam Boisset, peintre et sculpteur. (Du Breul.)

* Gobert, architecte du roi. Il construisit, à Paris, pour les carmes-déchaussés (petits-pères), une galerie dépendant de la Bibliothèque. Il fut reçu en 1699 membre de l'Académie d'architecture. (Piganiol.)

* Gobreau (Jean), architecte. Il fut l'un des architectes du château de Chambord. Il recevait 20 sous par jour pour ses honoraires, et la journée des ouvriers travaillant sous sa direction était de 4, 5 et 6 sous. (De la Saussaye, *Chambord.*)

* Godard (Claude), architecte et sculpteur orléanais. Il fit, vers 1615, l'autel de la chapelle des Minimes, à Orléans, lequel fut orné de sculptures exécutées par le même artiste. (Bazonnière, *Histoire d'Orléans.*)

* Godard (Pierre), architecte. Il exécuta à la fin du dix-septième siècle, à Angers, les travaux de la Poissonnerie. (Port, *Architectes d'Angers.*)

* Gode (Denis) architecte. Il reconstruisit à la fin du quatorzième siècle l'église Saint-Laurent, à Rouen, qui avait été détruite par un incendie. (*Revue des Sociétés savantes,* 4^e série, tome VII.)

* Godeau, architecte. Il reconstruisit, de 1727 à 1731, les bâtiments de l'ancien monastère de Mercy, à Lyon. (*Biographie lyonnaise.*)

Godebski (Cyprien), sculpteur. (Voyez : tome I^{er}.) — S. 1881. *Persuasion,* groupe plâtre ; — S. 1882. *Buste,* terre cuite. — S. 1882. *Fr. Servais,* buste bronze (pour le conservatoire de Bruxelles) ; — *Amour mendiant,* statuette bronze argenté.

* Godefroy, architecte, natif de Nointôt (Seine-Inférieure), religieux de l'abbaye de Saint-Wandrille. Il succéda, en 1255, à Mauriel, comme architecte de l'église de son monastère ; il acheva le chœur de cette église. (L'abbé Cochet, *Les Églises.*)

Godin (Eugène-Louis), sculpteur. (Voyez : tome I^{er}.) — S. 1881. *Portrait de M. A. Morel,* buste plâtre. — S. 1882. *Portrait de Mlle Jenny-Godin,* buste plâtre.

* Godot, architecte du roi, contrôleur des bâtiments du château de Compiègne. Il fut reçu membre de l'Académie d'architecture en 1739, et mourut vers 1760.

* Goelzer (Albert-Charles-Julien), sculpteur, né à Meaulle, (Manche.) — S. 1881. *Portrait,* buste terre cuite. — S. 1882. *Portrait,* buste plâtre.

Goeneutte (Norbert), peintre, né à Paris. (Voyez : tome I^{er}.) — S. 1877. *L'appel des balayeurs ;* — *Le boulevard Rochechouart.* — S. 1880. *La criée.* — S. 1882. *La vannière ;* — *La sœur de lait*

* Gofredus, architecte. Sur le quatrième chapiteau du sanctuaire de l'église de Chauvigny (Vienne), on lit ces mots : « *Gofredus fecit.* » (Mérimée, *Voyage dans l'Ouest.*)

' Gohier (Michel), architecte. Il était en 1488 maitre de l'œuvre de l'église Saint-Ouen de Pont-Audemer, et fut appelé avec Jacques Leroux pour visiter des travaux exécutés aux fortifications de la ville. (Archives de l'Art français.)

' Gombert (Thomas-François-Joseph), architecte, né à Lille, le 5 janvier 1725, mort à Rault (Pas-de-Calais), le 9 octobre 1801 ; élève de Vigny. Il fut chargé en 1772, comme architecte de la ville de Lille, de reconstruire l'hôtel des Monnaies ; en 1781, il transforma le collége des Jésuites en hôpital militaire. (Leroy, Archives historiques.)

' Gomelli (André), architecte. Au mois de septembre 1400, Pierre de Soye, échevin d'Orléans, fut envoyé à Bonneval pour traiter avec Gomelli de la construction des tours de la porte de Bourgogne. (Delaborde, Ducs de Bourgogne. tome I^{er}.) — S. 1881. La Ragazzina. — S. 1882. Portrait d'enfant.

' Gondouin (Florent), architecte. Il fut chargé en 1655 de la construction de l'église Notre-Dame-des-Ardillers, à Saumur. A la même époque, il fut appelé à Angers pour donner son avis sur la construction des grands ponts de cette ville. (Revue des Sociétés savantes.)

' Gonider, architecte. Il fut au dixième siècle, l'architecte de la cathédrale de Tréguier (Côtes-du-Nord). (Mélanges d'histoire et d'archéologie bretonnes.)

Gonse (René), peintre. (Voyez : tome I^{er}.) — S. 1881. Roses ; — Roses. — S. 1882. Iris et roses.

' Gontés (Alphonse-Jean), architecte, né à Montpellier (Hérault), élève de M. Questel. — S. 1882. Projet de théâtre pour Montpellier, concours public ; — Projet de machinerie en fer pour le théâtre de Montpellier (en collaboration avec M. Diosse).

' Gontran, architecte, abbé de Saint-Trudon. Il vivait au onzième siècle, et il est cité comme ayant pris part à de grands travaux d'architecture. (Champollion.)

Gonzalès (Mlle Eve), peintre, née à Paris, morte dans la même ville en mai 1883.—S 1882. Au bord de la mer, pastel (appartient à M. J. Rouam).

' Gonzalès (Mlle Jeanne), peintre, née à Paris. —S. 1879. Fruits d'automne. — S. 1880. Les géraniums ; — La porteuse de pain. — S. 1881. Une fenêtre sur la mer, à Honfleur. — S. 1882. Fleurs et légumes.

Gonzalez (Mme), née Emilie-Catherine Condé, peintre. (Voyez : tome I^{er}.) — Ile Rothschild. — S. 1882. Portrait.

Gorse (André), peintre et graveur. (Voyez : tome I^{er}.) — S. 1881. Le petit bras de la Gave à Balires. — S. 1882. Champignons.

' Gosse (Michel), architecte. On lui attribue la construction de l'église d'Etretral. Son nom a été gravé sur une pierre de l'église (Bulletin archéologique, tome II.)

Gosse (Pierre), architecte. Il a dirigé les travaux de reconstruction de l'église de Gisors. Il mourut le 4 mai 1504, laissant à la fabrique de cette église la modeste somme de 65 sous. (Annales archéologiques, tome XI.)

' Gosset, architecte. Le 6 octobre 1514, il fut appelé avec d'autres architectes pour visiter le grand portail de l'église de Notre-Dame de Saint-Omer.

Gosselin (Charles) peintre, méd. 1870 ; méd. 2^e cl. 1874 ; ✳ 1878. (Voyez : tome I^{er}.) — S. 1881. Lande de Varengeville. — S. 1882. Chevaux dans une prairie.

Goubie (Jean-Richard), peintre ; méd. 3^e cl. 1874. (Voyez : tome I^{er}.) — S. 1881. La calèche des dames, Bien-Aller ; — Visite aux mères. — S. 1882. Un bat-l'eau ; — L'après-midi du dimanche au jardin d'Acclimatation.

' Goudeval (Jean de), architecte, maçon juré du roi. Le sceau de cet artiste, appendu à un acte de 1500, conservé aux Archives nationales, est chargé de trois objets indistincts et accompagné d'une étoile.

Gouet ou Goy (Auguste), architecte, né à Melun (Seine-et-Marne) en 1793. Ses travaux sont : les marchés aux bestiaux de la ville de Poissy et la chapelle de la prison de la même ville. En 1827, il restaura l'évêché de Versailles. (Leroy, Rues de Versailles.)

Goullet (Jules), peintre. (Voyez : tome I^{er}.) — S. 1881. Fleurs, faïence. — S. 1882. Les quatre saisons, faïence.

' Gouin (Jérôme), architecte de l'église Notre-Dame-des-Marais, à la Ferté-Bernard. Il mourut en 1526.

Goupil (Jules-Adolphe), peintre ; ✳ 1881. (Voyez : tome I^{er}.) — S. 1881. Portrait de M. Arthur Picard, député. — Portrait. — S. 1882. Portrait de M. Camille Sée ; — Portrait.

Goupil (Léon-Lucien), peintre. (Voyez : tome I^{er}.) — S. 1881. Femme du seizième siècle.

' Gourdel (Pierre), sculpteur. Voyez : tome I^{er}.) — S. 1881. Charles Nodier, buste plâtre ; — Julien Gourdel, statuaire, buste marbre, (pour le musée de la ville de Rennes).—S. 1882. Portrait de Mme Caillard, buste plâtre ; — Portrait de C. F. Volmez, membre de l'Institut, plâtre.

Gourdet (Pierre-Eugène), peintre. (Voyez : tome I^{er}.) — S. 1881. Coin de cuisine ; — Au Raincy. — S. 1882. Aiguière arabe.

' Goury (Jules), architecte, mort à Grenade en 1834, élève de Leclerc. Il a publié : Plans, Elévations et Coupes de l'Alhambra, avec les Détails de ce magnifique exemple d'architecture mauresque. Paris, 1842, in-folio, 53 planches coloriées.

Goussaincourt (Mme Louise de), peintre. (Voyez : tome I^{er}.) — S. 1881. Chemin creux à Villers-sur-Mer, aquarelle. — S. 1872. Herbage du manoir à Villers-sur-Mer.

' Gousset (Jean), architecte. Au nombre des gouverneurs de la confrérie du Saint-Sacrement, fondée en l'église Saint-Nicolas-des-Champs, à Paris, se trouvait en 1490 « Jéhan Goussel, maistre mason et bourgeois de Paris ». (L'abbé Pascal, Saint-Nicolas-des-Champs.)

' Goust, architecte. Il obtint le 2^e prix d'architecture en 1788. Au mois de janvier 1811, il succéda à Chalgrin, architecte en chef des travaux de l'arc de triomphe de l'Etoile, et suivit fidèlement le projet de son prédécesseur. Interrompus en 1813, les travaux furent repris en 1823 par l'architecte Huyot (Thierry, Arc de triomphe de l'Etoile.)

Gout (Paul-Émile-Antoine), architecte. (Voyez : tome I^{er}.) — S. 1881. *Vue perspective de la place de Saint-Émilion*, aquarelle. — S. 1882. *Les monuments historiques de Saint-Émilion.*

* Graffaut (Jean), architecte. Le 3 décembre 1516, François d'Étaing chargea Graffaut, maçon, de Coussergues, de reconstruire le chœur de l'église de son château de Palmas. (Malavagne, *Artistes du Rouergue.*)

Graillon (Félix-Adrien-Hen.i), sculpteur. (Voyez : tome I^{er}.) — S. 1881. *Marins de Dieppe*, terre cuite polychrome. — S. 1882. *Groupe*, terre cuite.

* Gramain (Pierre), architecte. En 1457, Pierre Gramain, maître des œuvres du roi, ainsi que d'autres jurés, furent consultés pour la continuation de la tour neuve de la cathédrale de Sens, qui était restée inachevée et sans couverture. (Quantin, *Notes historiques.*)

* Grand (Charles), architecte, né à Paris, élève de M. Daumet. — S. 1881. *Monument funéraire inauguré à Bruxelles le 21 novembre 1880.* — S. 1882. *Tombeau de famille.*

Grandhomme, architecte, a construit, faubourg Saint-Honoré, l'hôtel du comte d'Etignac et celui de Madame Levieux.

Grandjean (Edmond-Georges), peintre. (Voyez : tome I^{er}.) — S. 1881. *Automédon.* — S. 1882. *Le tour du lac ; — Un relais d'omnibus sur la place de Passy.*

* Grandmaison (Nicolas), sculpteur, né à Toulouse (Haute-Garonne), élève de MM. Jouffroy et Falguières. — S. 1881. *Portrait de M. Nicolas Théry*, buste plâtre. — S. 1882. *Portrait*, buste plâtre ; — *Portrait de M. E. Grandmaison*, buste plâtre.

Grand-Rémy (Etienne), architecte. Le maréchal de Cossé ayant acquis une maison sise à Paris, rue Saint-Antoine, connue sous le nom d'hôtel ou *logis d'Estampes*, plusieurs architectes, au nombre desquels se trouvait Grand-Rémy, furent chargés de constater l'état de cette maison et d'indiquer les réparations que cet état pouvait exiger. Dans ce rapport, daté du 8 juin 1572, Grand-Rémy est qualifié de « maistre général de maçonnerie du roy ». (*Archives de l'Art français.*)

Grandsire (Eugène), peintre ; ✻ en 1874. (Voyez : tome I^{er}.) — S. 1881. *Port de Dieppe* ; — *Partie du canal au Tréport.* — S. 1882. *Vallée du Baguérot en novembre.*

Grandval (Georges de), peintre. (Voyez : tome I^{er}.) — S. 1881. *Verveines ; — Pavots*, aquarelles. — S. 1882. *Pensées ; — Pivoines et livres*, aquarelles (appartient à M. Singher).

Granet (Pierre), sculpteur ; méd. 2^e cl. 1874. (Voyez : tome I^{er}.) — S. 1881. *Portrait*, buste plâtre. — S. 1882. *Alfred de Musset*, esquisse plâtre ; — *L'enfance de Bacchus*, groupe plâtre.

Granié (Joseph), peintre. (Voyez : tome I^{er}.) — S. 1881. *Portrait.* — S. 1882. *Souvenir de Gascogne.*

* Grappin (Jean), architecte de l'église Saint-Gervais et Saint-Protais de Gisors. Il est mentionné dans les comptes conservés aux archives de cette église à partir de 1539. Il acheva, en 1558, la nef, et jeta les fondements du gros mur. Les honoraires qui lui furent payés en 1572 et 1573, étaient pour la chapelle de la Vierge. (Delaborde.)

* Grappin (Robert), architecte et sculpteur, père du précédent. Il figure dans les comptes des années 1523 et suivantes, pour divers travaux exécutés ou dirigés par lui, en sa qualité de « maistre masson de la dite église. » En 1543, la nef de l'église ayant été renversée par le vent, il fut chargé de la rééditier. (Delaborde.)

Grasset (Edmond), sculpteur, mort en 1881. (Voyez : tome I^{er}.) — S. 1881. *Portrait*, buste bronze ; — *Dédale et Icare*, bas-relief plâtre.

Grateyrolle (Sylvain), peintre. (Voyez : tome I^{er}.) — S. 1881. *Charrette embourbée.* — S. 1882. *La visite du vétérinaire.*

Gratia (Charles-Louis), peintre. (Voyez : tome I^{er}.) — S. 1881. *Portrait de M. Léon Demazure ; — Portrait de Mme Léon Demazure*, pastels. — S. 1882 *L'album ; — Jeune fille au lilas*, pastels.

* Gratta (Antoine), architecte. On lui doit le grand pont jeté sur la Moselle pour relier les deux villes de Pont-à-Mousson. Ce travail fut entrepris en 1589 sous le duc de Lorraine Charles III. (Calmet.)

* Graveton (Balthazar), architecte. Il alla s'établir, vers le milieu du quinzième siècle, à Cordoue. Il exécuta dans cette ville le trophée colossal en marbre, élevé en l'honneur de l'archevêque saint Raphaël. (Dussieux, *Les Artistes français à l'étranger.*)

* Gravigny (Jean-Baptiste-Ulysse), architecte. (Voyez : tome I^{er}.) — S. 1881. *Motifs décoratifs pour la place de la République*, trois châssis (en collaboration avec M. Bouvard J.-Antoine).

Gravillon (Arthur-Antoine-Alphonse de), sculpteur. (Voyez : tome I^{er}.) — S. 1881. *Portrait de Mlle Van Zand*, buste plâtre ; — *Le pilote prévoyant la tempête*, plâtre. — S. 1882. *Portrait de M. le comte de Rauzé, de l'Institut*, buste marbre (Ministère des Beaux-Arts).

* Greffier (Simon), architecte. Il releva le pignon du bas de la nef de l'église Saint-Hilaire, à Tours ; ces travaux étaient terminés en 1696. (Grandmaison.)

Grégoire (Mlle Alice), sculpteur. (Voyez : tome I^{er}.) — S. 1881. *Portraits*, médaillons cire. — S. 1882. *Portraits*, médaillons cire.

* Grégoire (H.), architecte, né à Maubeuge (Nord), en 1791. Il alla s'établir à Rouen, où il devint architecte de la Seine-Inférieure. On lui doit l'hospice des aliénés de cette ville et le nouveau portail de l'église Saint-Ouen. En 1840, il restaura le plafond de la nef et les fausses voûtes de l'église Saint-Étienne, à Fécamp. (L'abbé Cochet, *Églises de l'arrondissement du Havre.*)

Grégoire (Louis), sculpteur. (Voyez : tome I^{er}.) — S. 1876. *Hersilie*, groupe marbre (appartient à M C. La Chambre). — S. 1881. *L'angélus*, groupe marbre ; — *La surprise*, statue bronze. — S. 1882. *La première dent*, groupe plâtre ; — *L'anneau des fiançailles*, groupe bronze.

Grellet (François), peintre. (Voyez : tome I^{er}.) — S. 1881. *Portrait de Jacques ; — Respha*, d'après M. G. Becker, lithographie. — S. 1882. *Portrait ; — Margot Delaye*, d'après le tableau de l'auteur, lithographie.

Grenet de Joigny (Dominique), peintre. (Voyez : tome I^{er}.) — S. 1881. *Château de Gien ;* — *Vue de Montigny*, porcelaines. — S. 1882. *Effet de neige à Montigny-sur-Loing*, porcelaine.

* Greneuse (Thomas), architecte. En 1575, deux maîtres maçons de Paris, Mathieu le Divin et Thomas Greneuse, prenaient la qualité de bachelier en l'art de maçonnerie ; c'étaient évidemment des architectes. (Mélicocq, *Artistes du Nord.)*

* Grétebin, architecte. Il construisit à Paris l'entrepôt des douanes, et mourut en 1846, à l'âge de quarante-cinq ans.

Greux (Amédée-Paul), graveur. (Voyez : tome I^{er}.) — S. 1881. *Portrait de Lesdiguières ;* — *Le braconnier*, d'après M. Roehn ; — *Portrait de Christophe Colomb ;* — *Madame de la Popelinière ;* — *Madame de Pompadour ;* — *Bataille de Champigny*, d'après M. Detaille, gravures.

Greux (Gustave-Marie), graveur. (Voyez : tome I^{er}.) S. 1875. *Eaux-fortes*, d'après Diaz-Delacroix, Suydus, etc. — 1876. *Eaux-fortes*, d'après Corot, Vibert, Brascassat, etc. — 1879. *Trois gravures.* — 1881. *Gravures*, d'après Delacroix, Rubens, Ruysdael, etc ; — *Eaux-fortes*, d'après Millet, Régnault, Watteau, Van der Nier, etc ; — S. 1875. Six eaux-fortes.

* Grignon (Mathurin), architecte. Il succéda, en 1529, à Jean Texier, comme architecte de l'église Notre-Dame de la Ferté-Bernard ; il mourut vers la fin de l'année 1532. (L. Charles, *Notes biographiques sur la Ferté-Bernard.)*

* Grillon (Albert-Fulgence), peintre. — S. 1880. *Trois études.* — S. 1881. *La vallée du Mont-Dore.* — S. 1882. *Une mare au Chailloux.*

* Grillon (Edme-Jean-Louis), architecte, né à Paris, en 1786. Il remporta le 2^e grand prix d'architecture en 1809. Il fut chargé de la construction du monument qui devait être élevé à Louis XVI sur la place de ce nom, aujourd'hui de la Concorde, à Paris, mais la révolution de 1830 fit suspendre l'exécution de ce travail : les fondations jetées par Grillon reçurent, en 1836, le piédestal de l'obélisque.

* Grillot (Nicolas), architecte, né en 1759, mort à Nancy en 1824. Ses principaux travaux sont : à Nancy, le collége, la restauration du palais Ducal, la décoration des salles de spectacles et de bals ; à Epinal, le tribunal et la salle de spectacle. *(Biographie des hommes remarquables de l'ancienne Lorraine.)*

Grison (Francois-Adolphe), peintre. (Voyez : tome I^{er}.) — S. 1881. *L'invité de la ville, réunion de noce ;* — *Les bons amis.* — S. 1882. *Deux héritiers inattendus, l'ouverture du testament ;* — *La dernière bouteille.*

Grivolas (Antoine), peintre. (Voyez : tome I^{er}.) — S. 1881. *Le fond du jardin ;* — *Envoi de fleurs.* — S. 1882. *Le déjeuner de la fleuriste.*

Grivolas (Pierre), peintre. (Voyez : tome I^{er}.) — S. 1881. *Le motet.* — S. 1882. *Les dames de la paroisse.*

Grolleron (Paul), peintre. (Voyez : tome I^{er}.) — S. 1881. *Episode de 1870.* — S. 1882. *Combat dans une usine sous les murs de Paris, 1870.*

Grootaers (Louis-Guillaume), sculpteur, mort à Nantes en 1882. (Voyez : tome I^{er}.) — S. 1881. *Charité chrétienne*, groupe plâtre ; — *Portrait de M. Tessié de la Motte*, buste marbre. — On doit encore à cet artiste : le *fronton en pierre du Musée d'histoire naturelle* et le *fronton en pierre de la Bibliothèque*, à Nantes ; — *huit génies*, en bronze, pour la fontaine de la place Royale, à Nantes.

Gros (Lucien-Alphonse), peintre, méd. 2^e cl. 1876. (Voyez : tome I^{er}.) — S. 1881. *Deux philosophes ;* — *Un gentilhomme.*

Grucby (Gabriel), peintre. (Voyez: tome I^{er}.) — S. 1881. *La vigne.* — S. 1882. *Portrait.*

Gruyère (Théodore-Charles), sculpteur. (Voyez : tome I^{er}). — S. 1881 *Eros et Antéros*, groupe plâtre ; — *Germinal*, buste de femme, marbre. — S. 1882. *Portrait de feu M. Maréchal*, buste terre cuite ; — *Portrait*, buste terre cuite.

Guadet (Julien), architecte. (Voyez : tome I^{er}.) — S. 1881. *Eglise de Monreale.* — S. 1882. *Le Parthénon, perspective de l'état actuel.*

Guay (Julien-Gabriel), peintre ; méd. 3^e cl. 1878. (Voyez : tome I^{er}.) — S. 1881. *Mater amabilis* (à M. Ramen Subercaseaux) ; — *Souvenir de Venise* (à M. Pelletier.) — S. 1882. *La source ;* — *Cosette*

Gueldry (Joseph-Ferdinand), peintre (Voyez : tome I^{er}.) — S. 1881. *Une régate à Joinville, le départ.* — S. 1882 *Course de skiffs, l'arrivée.*

Guenépin (Jean-Baptiste-François), architecte. (Voyez : tome I^{er}.) — S. 1881. *Souvenir d'Italie ;* — *Porte de Pérouse ;* — *Eglise de Civita-Castillana ,* — *Eglise de Spatetto ;* — *Eglise de Saint-François d'Assises,* aquarelles. — S. 1882. *Cloître de Saint-François d'Assises*, sol au niveau de la seconde église ; — *Souvenirs d'Italie, intérieur de palais et d'église;* aquarelles.

Guérard (Amédée), peintre. (Voyez : tome I^{er}.) — S. 1881. *La charité, s'il vous plait ;* — *Le berceau vide.* — S. 1882. *Un passage difficile ;* — *Causerie par-dessus la haie.*

* Guérard (Jean), architecte. Dans le compte des exécuteurs testamentaires du duc Jean de Berry, année 1416, Jean Guérard est qualifié de « maistre de la massonnerie du duc ». *Archives de l'Art français.)*

* Guérard-Hanet, architecte, maître des œuvres de la ville de Béthune. Il se rendit, en 1507, à Arras, avec le maçon Jean Grosset pour y visiter « les ouvraiges du bolewert de la porte Hagerue. » (Melicocq, *Artistes du Nord.)*

* Guérard-Iserman, architecte, maître des œuvres de la ville de Béthune. En 1510 il « res« touppait et remaçonnait les canonières des « remparts de cette ville. » (Mélicoq, *Artistes du Nord.)*

* Guéri-Malpayé, architecte. L'église de l'abbaye de Boulancourt (Haute-Marne), ayant été endommagée pendant l'invasion des Anglais, l'abbé de ce monastère traita, le 7 décembre 1428, avec « maistre Guéri-Malpayé, maçon, demeurant à Bar-le-Duc » pour la restauration de son église. Ces travaux coûtèrent « quatre cents écus d'or, un muid de froment, une émine de pois, une émine de fèves, un cent de lard et six queues de vin. » (L'abbé. Ch. Lablore.)

* Guérin, architecte du treizième siècle, fut enterré à Saint-Denis, près Paris. Sa tombe, retrouvée dans cette ville, porte une inscription gravée en grandes capitales.

* Guérin (Claude), architecte. L'hôpital du Saint-Esprit avait au rez-de-chaussée sa cha-

pelle adossée au bâtiment principal de l'hôtel de ville de Paris. Le prévôt et les échevins ayant obtenu des gouverneurs de l'hôpital l'autorisation de faire construire une chapelle qui serait superposée à la leur, et se trouver ainsi au niveau de la grande salle de l'hôtel de ville, des architectes furent désignés par les parties pour dresser le devis de cette construction, stipuler les conditions imposées à son érection et limiter la servitude consentie par les gouverneurs de l'hôpital. Le procès-verbal, dressé le 21 mars 1608, faisait connaitre le nom des ararchitectes, parmi lesquels se trouvait Claude Guérin. (Leroux de L., *Hôtel-de-Ville*.)

* GUÉRINEAU (Abel), architecte, né à Angers (Maine-et-Loire), élève de l'Ecole des beaux-arts et de MM. Lenormand et H. Dubois. — S. 1881. *Etudes sur l'architecture japonaise.*

* GUERNE, architecte. Il remporta le grand prix d'architecture en 1769, sur une : *Fête publique pour un prince.*

* GUÉRONNEL (Lucas), architecte. Il remplaça, en 1619, Pierre Legenepvois de Rouen, dans la conduite des travaux de l'église de Notre-Dame du Havre. En 1620, il fut envoyé à Paris pour se concerter avec Mercier, architecte du roi, relativement aux travaux de l'église, et il revint au Havre, au mois de juin, avec l'artiste parisien qui fit le toisé des voûtes et piliers.

* GUÉNOULT (François), architecte, né à Rouen, le 4 août 1745, mort le 1er décembre 1804, à Fontaine-Guérard (Seine-Inférieure). Il construisit, à Rouen, tout le côté nord de la rue de Crosne, la salle de spectacle ou théâtre des Arts, une salle de manège dans la rue du Contrat-Social. Lors de la Fédération rouennaise, le 29 juin 1790, il fut chargé de la décoration et de l'illumination de l'hôtel de ville. (Delaquerière, *Ancien Hôtel de ville*.)

GUÉS (Alfred), peintre. (Voyez : tome Ier.) — S. 1881. *La plus belle au plus vaillant, devise des chevaliers tenants à une passe-d'armes du seizième siècle.*

* GUESLIN, architecte. Le 13 avril 1619, il fit un rapport à la cour du Parlement de Paris, sur le danger de la chute du petit pont de cette ville. (Lobineau, tome III.)

GUESNET (Louis-Félix), peintre. (Voyez : tome Ier.) — S. 1882. *La chasse, peinture décorative.*

* GUESNON, architecte du duc Léopold de Lorraine. En 1717, il fut, avec son confrère Révérend, chargé de la direction des travaux d'un des bâtiments du palais ducal de Nancy, désigné sous le nom de chasteau de la Cour. (Lepage, *Palais Ducal*.)

GUGLIELMO (Lange), sculpteur. (Voyez : tome Ier.) — S. 1881. *Jeune mère consolant son enfant*, groupe marbre. — S. 1882. *Giotto*, statue plâtre; — *Raoulx*, statue pierre (pour le musée de Montpellier).

* GUIBAL (Barthélemy), architecte et sculpteur, né à Nîmes, alla s'établir en Lorraine, où le roi Stanislas le nomma son second architecte. On lui doit la statue de Louis XV, érigée sur la place Royale de Nancy. Il est mort à Nancy, le 24 mars 1557, âgé de cinquante-huit ans.

GUIBÉ (Paul), sculpteur. (Voyez : tome Ier.)

— S. 1881. *Portrait*, médaillon plâtre. — S. 1882. *Portrait*, médaillon plâtre.

GUICHARD (Antoine), architecte. Il fut l'un des constructeurs de l'église de Notre-Dame de l'Epine, située près de Châlons-sur-Marne. Cette église fut commencée en 1519 par un Anglais nommé Patrice, qui, tenté par les sommes considérables dont il était dépositaire, s'enfuit un jour, laissant les ordonnateurs de la construction sans ressources pour continuer leur œuvre. En 1429, Charles VII, traversant la Champagne, fit reprendre les travaux, qui ne furent achevés qu'en 1529 par Guichard. Il fut aussi l'architecte de l'église de Courtisoles, située à deux lieues de Notre-Dame de l'Epine. (Verneilh, *Cathédrale de Cologne*.)

* GUIARD (Dominique-Henri), architecte et peintre. (Voyez : tome Ier.) — S. 1882. *Château de Chantilly, salle des banquets*, aquarelle; — *Château de Chantilly, tribune*, aquarelle.

GUIGNARD (Gaston–Alexandre), peintre. (Voyez : tome Ier.) — S. 1881. *L'aurore en automne, forêt de Fontainebleau.* — S. 1882. *Réquisitions en Beauce, campagne de 1870-1871; — Rentrée au parc le soir, landes de Gascogne.*

GUIGNÉ (Alexis-Eugène), peintre. (Voyez : tome Ier.) — S. 1881. *Huit aquarelles.* — S. 1882. *Vues de Paris et de Fontainebleau*, aquarelles.

* GUIGNET (Jean-Baptiste), architecte, né à Versailles en 1776, élève de Heurtier et de Percier, directeur des eaux du château de Versailles. Il construisit, à Paris, le collège Saint-Louis et restaura les bâtiments de la Sorbonne. (Guyot de Fère.)

GUILBERT (Ernest–Charles–Démosthènes), sculpteur, né à Paris; ✱ en 1879. — S. 1881. *Portrait*, buste terre cuite. — S. 1882. *Eve*, statue plâtre; — *Portrait*, buste plâtre.

* GUILHAMINOT ou GUILHEMINOT (Simon), architecte. En 1471, il restaura le clocher de Notre-Dame-des-Tables, à Montpellier. En 1472, il figure dans deux entreprises : un escalier, alors en construction à Notre-Dame-des-Tables, et une visite des travaux faits au pont Juvénal. (Renouvier et Ricard, *Maîtres des œuvres*.)

* GUILLAIN (Guillaume), architecte, maître des œuvres de maçonnerie de la ville de Paris, juré du roi en l'office de maçonnerie. En 1558, comme maître des œuvres de la ville, il fit abattre un mur qui fermait la rue du Petit-Reposoir, lequel avoit donné lieu à un procès qui fut gagné par les appelants. (Paul Lacroix, *Revue universelle des Arts*.)

GUILLAIN (Pierre), architecte. En 705, au mois de novembre, la reprise des travaux de l'hôtel de ville de Paris ayant été décidée par les magistrats municipaux, la direction en fut confiée à Pierre Guillain, maître des œuvres de maçonnerie, et à Charles Marchant, maître des œuvres de charpenterie. Le nom de Pierre Guillain figure encore au mois de mars de la même année sur les registres de l'Hôtel-de-Ville, dans un marché passé, d'après son avis, entre le corps municipal et l'entrepreneur Marin de la Vallée, pour la construction d'un pavillon neuf qui devait surmonter la chapelle du Saint-Esprit, contiguë à l'Hôtel-de-Ville, et compléter l'en-

semble de la grande façade. (Leroux de L., *Hôtel-de-Ville*.)

* GUILLAIN (Auguste), architecte, né à Paris, le 4 janvier 1581. Lors de l'entrée à Paris de Marie de Médicis, le 16 mai 1610, il était déjà désigné pour succéder à son père, Pierre Guillain. En effet, parmi les personnages appelés à faire partie du cortége, on voit « les « sieurs Guillain; le jeune, et Pouriac, receus « à survivance-cz-aux, fils de maistres des « œuvres de masonnerie et de charpenterie de « la dite ville ». Il remplaça son père, comme architecte des travaux de la ville, en 1613. Il mourut en 1636 et fut enterré à l'église Saint-Paul, à Paris. (Paul Lacroix, *Revue universelle des Arts*.)

* GUILLAIN (Augustin), fils du précédent, architecte. De 1636 à 1643, il fut maître des œuvres de maçonnerie de la ville de Paris. (Leroux de L. *Hôtel-de-Ville*.)

GUILLAUME, architecte, a construit à Dijon l'église Saint-Bénigne. (Mabillon, tome VIII.)

GUILLAUME, architecte. A la face externe du chevet de l'église Saint-Etienne, à Caen, on lit l'inscription suivante, gravée en caractères gothiques dans le mur de la chapelle de la Vierge : « *Guillelmus jacet hic, petrarum summus in arte;* — *Iste novum perfecit opus det præmia christus. amen.* » Cette inscription rappelle le nom de l'architecte du treizième siècle, auquel on doit la construction du rond-point de l'église. (Hippau, *Abbaye de Saint-Etienne de Caen*.)

GUILLAUME, architecte, né à Norville (Seine-Inférieure),religieux de l'abbaye de Saint-Wandrille. Il travailla de 1288 à 1304, à la construction du clocher de l'église de son monastère. (Cochet, *Les Églises*.)

GUILLAUME (Claude-Jean-Baptiste-Eugène), sculpteur; C. ✱ en 1875; rap. de méd. d'hon. en 1878. E. U; inspecteur général de l'enseignement des arts du dessin. (Voyez : tome I^{er}.) — S. 1881. *Andromaque*, groupe plâtre ; — *Marc Seguin*, buste marbre. — S. 1882. *Buste en marbre*.

GUILLAUME(Edmond-Jean-Baptiste),architecte des palais du Louvre et des Tuileries. (Voyez : tome I^{er}, page 723). — *Rue Jean-Bart, n° 3*. — S. 1880. *Etude à Pompéi*, aquarelle. — S. 1881 *Athènes, propylées de l'Acropole*, aquarelle. — S. 1882. *Décorations murales à Pompéi et à Stabia*, aquarelle. — En 1880, M. Edouard Guillaume, alors architecte du palais de Versailles, fut chargé de transformer la *salle du Jeu-de-Paume* en un musée historique, rappelant le serment patriotique qu'y prêtèrent les députés de l'Assemblée nationale. On doit encore à cet architecte la découverte et la restauration d'une salle du vieux Louvre, aujourd'hui en sous-sol, de la galerie des Cariatides, au musée des Antiques. En ce moment, il termine, au musée de Peinture du Louvre, la riche décoration de la grande *salle des Etats*,qui va devenir la *Tribune de l'Ecole française*, c'est-à-dire qui va contenir les chefs-d'œuvre des peintres français.

GUILLAUME (Georges-Albert), peintre, neveu du précédent, né à Valenciennes le 17 mars 1852, élève de Jules Léonard, rue Saint-Maurice n° 14. — On cite de cet artiste les plafonds et les panneaux décoratifs de villa et de nombreux hôtels de Lille et de Valenciennes. Il a publié deux ouvrages intéressants, ornés de gravures d'après ses dessins : *La Porte Tournisienne à Valenciennes*, notes et dessins par Georges Guillaume. Valenciennes, Lemaitre, 1834, in-4°. de 47 pages. — *Antoine Watteau, sa vie, son œuvre et les monuments élevés à sa mémoire*, par G. Guillaume, Lille, Banel, 1884, in-4°.

GUILLAUME (Jean-Baptiste-Amédée), graveur. (Voyez : tome I^{er}.) — S. 1881. *Derniers moments de Clodebert*, d'après M. A. Maignan ; — *Portraits*, dessins de M. Pasquier. — S. 1882. *Porche de l'église de Paneran*, dessin de M. Catenacci ; — *Six portraits*, dessins de M. Pasquier.

GUILLAUME (Mlle Noémi), peintre. (Voyez : tome I^{er}.) — S. 1881. *Hymnes de la mer;* — *Portrait.* — S. 1882. *Portraits.*

GUILLAUME (Pierre), architecte, maître des œuvres de la ville de Paris. Le 23 novembre 1602, il lui fut ordonné par le prévôt des marchands et des échevins, de « se transporter, au « premier jour, en larcenacq de la dicte ville, « pour veoir quels ouvrages de maçonnerye il « convient faire pour les rèparations néces- « saires et en faire son rapport. » (Leroux de L., *Hôtel de Ville*.)

GUILLAUME-MARTIN,architecte. La colonne qui est proche de la porte la plus fréquentée dans l'église Saint-André-le-Bas, à Vienne, a sa plinthe et son stylobate de marbre blanc, sur lequel l'architecte de cette église a gravé son nom : « Guillaume-Martin, 1152. » (*Annales archéologiques*, tome XIX.)

GUILLAUMEST (Pierre), architecte et sculpteur. Le 22 mars 1571, il reçut 45 livres tournois pour l'exécution du piédestal qui supporte le monument de la Pucelle, érigé sur le pont d'Orléans. (*Artistes Orléanais*.)

GUILLAUMOT (Auguste-Alexandre), père, graveur. (Voyez : tome I^{er}.) — S. 1881. *Chapiteaux et bas ioniques du Temple d'Apollon, à Didymes* (Asie-Mineure) bronze antique ; — *Château du maréchal de Retz* (1689) *à Noisy, près Versailles*. — S. 1882. *Château du maréchal de Retz, à Noisy*.

GUILLAUMOT (Charles-Axel), né à Stockholm de parents français, le 17 janvier 1730 ; membre de l'ancienne académie d'architecture, premier architecte de la généralité de Paris, inspecteur général des casernes des gardes-suisses, construites sur ses dessins et sous sa conduite ; directeur de la manufacture des Gobelins et de la Savonnerie ; intendant général des bâtiments, jardins, académies et manufactures du gouvernement. Guillaumot mourut à Paris, le 7 octobre 1807. Il a publié plusieurs ouvrages sur l'architecture. (G. Peignot, *Documents authentiques et Détails curieux sur les dépenses de Louis XIV*.)

GUILLE (Louis-Ernest), peintre. (Voyez : tome I^{er}.) — S. 1881. *La toilette du pompier.* — S. 1882. *Après moisson* ; — *Carnaval de Venise*.

GUILLEMIN (Ernest), peintre. (Voyez : tome I^{er}.) — S. 1881. *Le village de Samois.* — S. 1882. *La Seine à Samois*, (à M. Pierre Breysse.)

GUILLEMET (Jean-Baptiste-Antoine), peintre, ✱ en 1880. (Voyez : tome I^{er}.) — *Le vieux Villerville ;* — *La plage de Saint-Vaast-la-Hougue*. —S. 1882. *Morsalines.*

Guillemin (Emile), sculpteur. (Voyez : tome Ier.) — S. 1881. *Aide-fauconnier indien, retour de chasse à la gazelle*, bronze ; — *Jeune fille arabe du Caire*, buste bronze. — S. 1882. *Jeune mulâtresse*, buste bronze ; — *Dame musulmane*, buste bronze.

Guillier (Emile-Antoine), peintre. (Voyez : tome Ier.) — S. 1881. Trois dessins : *Etudes*.— S. 1882. *Marché à la pointe Saint-Eustache*.

Guillot (Adolphe-Irénée), peintre; méd. 2e cl. 1880. (Voyez : tome Ier.) — S. 1876. *Une rue de Vézelay ; — Les noyers de la Cordelle à Vézelay*, dessins. — S. 1882. *Août*.

Guillot (Eugène-Antoine), peintre. (Voyez : tome Ier.) — S. 1881. *Portrait ; — Jésus sur la pierre de l'onction*. — S. 1882. *Portraits*.

Guillot (Louis-Auguste), sculpteur. (Voyez : tome Ier.) — S. 1877. *Pêcheurs de crabes*, statue plâtre ;—*Chienne, pointe Saint-Germain*, statuette plâtre. — S. 1882. *L'impatience, étalon arabe*, statue plâtre ; — *Idylle*, statue plâtre.

Guillot (Dagobert), architecte. Le 26 mars 1492, un marché fut fait entre le gouverneur de la ville et du château d'Angers et « honest « homme Dagobert Guillot, maistre architecte, « demeurant en ceste ville d'Angers, paroisse « Saint-Pierre » Il s'agissait des fortifications du château, notamment du donjon et de la plateforme de la Tour-Breton. (*Revue des Sociétés savantes*, 4e série. tome X.)

* Guillot (Gaetan-Octave), peintre, né à Saint-Lô, Manche). — S. 1881. *Le Havre à Régneville*, fusain — S. 1882. *Le ruisseau de la Hanée, à Périers*, deux fusains.

Guillot (Jean), architecte. « Arrêt de mort « exécuté en la personne de Jean Guillot, lyon-« nais, architecte dûment convaincu de l'hor-« rible calomnie par lui imposée à ceux de la « Rochelle descrit par le sieur Demontmartin ». Paris, 1624. Tel est le titre d'une brochure vendue à Paris, le 16 février 1863.

Guillot (Nicolas), architecte. En 1590, Guillaume Marchant fut nommé maitre général des œuvres de maçonnerie du roi en remplacement de Nicolas Guillot, qui venait de mourir. (*Ordonnances, etc*.)

Guillot (Paul Gabriel), peintre. (Voyez : tome Ier.) — S. 1881. *C'est toujours la même chanson*. — S. 1882. *Portrait ; — « La cigale et la fourmi. »*

* Guillou (Mlle Adrienne), peintre, née à Paris. — S 1881. *Table de cuisine* (à M. Borniche). — S. 1882. *Matinée de novembre, Fontainebleau* (à M. Borniche.)

Guillou (Alfred), peintre ; méd. 2e cl. 1881. (Voyez : tome Ier.) — S. 1881. *Le dernier marin du vaisseau le « Vengeur », Torec, mort en 1858 à Concarneau ; — La pêche à la ligne, souvenir de Concarneau*. — S. 1882. *Départ pour la pêche ;— Retour de la pêche aux crevettes*.

* Guilloux (Alphonse-Eugène), sculpteur, né à Rouen (Seine-Inférieure), élève de MM. Dumont, Falguière et G. Mérin ; méd. 3e cl. 1881. — S. 1881. *Orphée expirant*, statue plâtre. — S. 1882 *Portrait de Mme Fouquier*, buste plâtre.

Guilmard (Henri), peintre (Voyez : tome Ier.) — S. 1881. *Dieppe, le port à marée basse ; — Un coin en Normandie*, fusain.

Guilmet (Albert-Paul), peintre. (Voyez : tome Ier.) — S. 1880. *Jeune veuve ; — Environs de Paris*, aquarelles. — S. 1881. *Coupe de bois taillis*.

Guimard (Mlle Louise-Eudes de), peintre. (Voyez : tome Ier.) — S. 1881. *Le vieux chemin*. — S. 1882. *Portrait ; — Lisière de bois*.

Guinamond, architecte, moine de la Chaise-Dieu. En 1081, il fit aux frais du chanoine Etienne Ithérius le mausolée du premier évêque de Périgueux dans l'église conventuelle attenant à l'évêché. (*Archives de l'Art français*, tome V.)

Guindon (Marius), peintre. (Voyez tome Ier.) — S. 1881. *Un page*. — S. 1882. *Labourage à Ostia, bords du Tibre* ; — *Portrait*.

Guingamps (Jean), architecte. En 1416, une controverse s'éleva au sein du chapitre de la cathédrale de Gironne (Espagne) à propos du plan adopté pour cet édifice. L'évêque Don Dalmatius et les chanoines décidèrent de soumettre la question aux architectes les plus renommés du royaume d'Aragon et à deux artistes travaillant en France : Guillaume Sagrera, maitre des œuvres de l'église de Saint-Jean, de Perpignan, et Jean Guingamps, architecte et bourgeois de la cité de Narbonne. (Lucas, *Notes archéologiques*.)

Guiot (Hector), peintre, (Voyez : tome Ier.) S. 1881. *Église de Ceffonds*, aquarelle. — S. 1882. *Le donjon à Chaumont en Bassigny*, aquarelle

Guirault de Pomier, architecte. Un petit monument funéraire appliqué au mur nord de l'église Sainte-Eulalie, à Bordeaux, conserve la mémoire de cet architecte. (Bordes, *Histoire des monuments de Bordeaux*.)

Gunzo, architecte, moine de Cluny. Il fut l'architecte de la grande église détruite en 1789, laquelle fut consacrée par l'abbé Hugues.

H

Hachet-Souplet (Mme Marie), peintre. (Voyez : tome Ier.) — S. 1881. *Fleurs d'été*. — S. 1882. *Avant le marché ; — Allant au cours*.

Hadamard (Auguste), peintre. (Voyez : tome Ier.) — S. 1881. *Apparition de Marguerite ; — Convoitise*. — S. 1882. *Impresario en voyage ; — Méphistophélès*.

Hadengue (Louis-Michel), peintre. (Voyez : tome Ier.) — S. 1881. *Le raccommodage du filet, Biarritz ; — En hiver*. — S. 1882. *Pêcheurs ; — Plaisirs d'été ; — Intérieur d'atelier*, aquarelle ; — *Souvenir d'Ouchy, lac Léman*, aquarelle.

Halinard, architecte, évêque de Lyon, bâtit un pont sur la Saône en 1050. (L'abbé Lebœuf.)

HALLE (Guillaume), architecte, maçon du roi et juré de la terre du Temple, à Paris, fit le 29 avril 1371 une expertise dont le procès-verbal est conservé aux archives nationales. A cette pièce, est appendu le sceau de cet architecte, lequel représente un marteau de tailleur de pierre et une équerre, accompagné de cette légende : « Séel Guillaume Halle. »

HALLÉ (Louis), peintre. (Voyez : tome I^{er}.) — S. 1881. Portrait, aquarelle. — S. 1882. Portraits, aquarelles.

HALLER (Gustave), sculpteur. (Voyez : tome I^{er}.) — S. 1881. Portrait, médaillon marbre. — S. 1882. La jeune République marchant à la paix universelle, statue plâtre (en collaboration avec M. Fourquet).

HALLINGUES (Étienne), architecte de l'église Notre-Dame du Havre. C'est à lui que sont dus les basses nefs, les chapelles et les portails latéraux. (L'abbé Cochet, Église de Notre-Dame du Havre.)

HAMERER (Jean), architecte de la cathédrale de Strasbourg lors de l'achèvement de la chaire à prêcher de cette église, en 1486. (Du Sommerard, Hôtel de Cluny.)

* HAMMAN (Édouard-Michel-Ferdinand), fils, peintre, né à Paris, élève de son père et de M. Van Marcke. — S. 1881. Un coin d'herbage en Normandie. — S. 1882. Les prés de Surdif, Basse-Normandie (à M. G. Petit.)

HANEUSE, architecte, remporta, en 1733, le grand prix d'architecture sur ce sujet de concours : Une place publique.

HANON ou HANNON, architecte, reconstruisit, de 1539 à 1550, le cloître du monastère des Célestins, à Paris. (Piganiol.)

HANOTEAU (Hector-Charles-Auguste-Octave-Constant), peintre. (Voyez : tome I^{er}.) — S. 1881. L'étang boisé ; — Mon jardin. — S. 1882. Le binage ; — En automne.

HANRIOT (Jules-Armand), graveur. (Voyez : tome I^{er}.) — S. 1881. La jeune fille et la mort, d'après Mlle S. Bernhardt, gravure ; — Portrait, pastel. — S. 1882. Salomé, d'après M. Humbert, eau-forte ; — Eaux-fortes, d'après M. Henner ; — Benjamin Constant ; — J. Lefebvre.

HANSMANN (Mlle Paula), peintre. (Voyez : tome I^{er}.) — S. 1881. Nature morte. — S. 1882. Un envoi à la campagne.

HAPPE, architecte. Il construisit à Paris, en 1791, la maison Batave, rue Saint-Denis ; de 1809 à 1812, le marché de la volaille et du gibier, dit la Vallée, et en 1810 l'abattoir Popincourt. (Roquefort.)

HAQUETTE (Georges), peintre ; méd. 3^e cl. 1880 (Voyez : tome I^{er}.) — S. 1881. Intérieur de la mère Panotte ; — Le père Mazure ; — La mère Monen, aquarelle, (à M. Turquet.) — S. 1882. A la jetée ; — Départ pour Terre-Neuve.

HARDOUIN, architecte. Il fut chargé en 1300 de construire l'église de Sainte-Pétrone, à Bologne.

HARDOUIN (Antoine), architecte, donna les plans de l'hôpital Saint-Louis et Saint-Roch, de Rouen, en 1654. Une perspective de cet édifice a été gravée par Jean Marot.

HARDOUIN (Michel) architecte, père du précédent et frère de Jules Hardouin-Mansart, fut architecte du roi, contrôleur des bâtiments, jardins, arts et manufactures de France.

HARDOUIN (Pierre), architecte et sculpteur. Il est mentionné à la date de 1625 dans des pièces conservées aux archives municipales de Rouen. (Revue des Sociétés savantes, tome II.)

HARDY (Léopold-Amédée), architecte. (Voyez : tome I^{er}.) — S. 1882. Archevêché d'Albi, ancienne forteresse dite de la Berbie, état actuel.

HAREL (Amand-Pierre), sculpteur. (Voyez : tome I^{er}.) — S. 1871. Jean-Baptiste Carpeaux, buste marbre (Ministère des Beaux-Arts.) — S. 1882. Portrait, buste marbre.

* HAREUX (Ernest-Victor), peintre ; méd. 3^e cl. 1880. — (Voyez : tome I^{er}.) — S. 1881. Lever de lune après la pluie à Saint-Aubin, près Quillebœuf. — S. 1882. Les bords de la Creuse à Crozant.

HARLAY (Gilles de), architecte. On trouve dans un épitaphier de la Bibliothèque nationale, l'inscription suivante : « Cy gist honorable homme, « Gilles de Harlay en son vivant maître masson, « juré du roy en l'office de massonnerie lequel « décéda le 24 février 1579 ».

HARMAND, architecte. Sur la plus haute lucarne du clocher vieux de la cathédrale de Chartres, du côté nord, on lit l'inscription suivante : « Harmandus, 1164. » On suppose que ce nom est celui de l'architecte qui éleva la belle pyramide de ce clocher. (L'abbé Bulteau.)

* HARO (Jules), graveur et peintre, né à Paris, élève de son père et de MM. Carolus-Duran, Domingo et Hédouin. — S. 1881. En visite chez l'alcade, Tolède ; — Portrait de M. David, gravure. — S. 1882. L'atelier de mon père.

HARPIGNIES (Henri), peintre ; ✱ 1875 ; méd.2^e cl.1878 E.U ; O. ✱ en 1883.(Voyez : tome I^{er}). — S. 1881. Victime de l'hiver ; — Vallée du Loing à Saint-Privé ; — La Loire à Nevers ; — Souvenir de Saint-Privé, aquarelles. — S. 1882. Les bords du Loing à Saint-Privé ; — La Loire.

HAUBERAT, architecte. Robert de Cotte ayant été chargé de nombreux travaux pour l'électeur de Cologne, Joseph Clément, envoya de Paris plusieurs architectes pour conduire ces travaux. Au nombre de ces artistes se trouvait Hauberat, qui arriva à Bonne en juillet 1716, et fut nommé en 1721 intendant des bâtiments de l'électeur et conseiller à la Cour des Finances. (Dussieux, Les Artistes français à l'étranger.)

HAUDEBOURT, architecte. Il a publié : Palais de Massini à Rome, Paris, 1818 ; — Le Laurentin, maison de campagne de Pline le jeune, restitué d'après la description de Pline ; Paris, 1838, grand in-8°.

HAUDRÉCIES (Colard de), architecte. Il fut appelé, en 1496, à Saint-Omer pour donner son avis sur la restauration du vieux clocher de l'église Notre-Dame. En 1503, il se rendit à Amiens, afin de se consulter avec son confrère Tarisel sur les travaux de consolidation à entreprendre à la cathédrale de cette ville. (Goze, Rues d'Amiens.)

HAUGER (Arthur), graveur, né à Paris. (Voyez : tome I^{er}, page 745.) — S. 1881. Gravures sur bois, d'après les dessins de M. Ferdinandux. — S. 1882 Gravures sur bois, d'après M. G. Bertrand, d'après M. Lobrichon, d'après

M. A. Roubault; — *Portrait de M. Tony Révillon*, gravure sur bois.

HAUSSOULLIER (Guillaume, dit William), graveur (Voyez: tome I^{er}, page 745.) — S. 1881. *La visitation*, d'après Ghirlandajo, gravure. — S. 1882. *Apollon et Marsyas*, d'après M. P. Baudry.

HAUTECLOQUE (Charles de), architecte, était en 1539 maître des œuvres de la ville d'Arras et en 1537 remplissait les mêmes fonctions pour la ville d'Aire. (Mélicocq. *Artistes du Nord.)*

HAYENEUVE (Simon), dit Simon du Mans, architecte, né à Châteaugontier (Mayenne) en en 1450. Il fut curé de Saint-Pater et demeurait ordinairement en l'abbaye de Saint-Vincent, au faubourg du Mans. Il s'y était retiré en 1506, et, après un séjour de 40 années, il y mourut le 11 juillet 1546, à l'âge de quatre-vingt-seize ans. Il était très excellent ordonnateur d'architecture antique. (La Croix du Maine, *Bibliothèque française*; Montaiglon. *Notes sur J. Pélerin*)

HAYON (Léon-Albert), peintre. (Voyez: tome I^{er}.) — S. 1881. *Plumeuse de volailles.* — S. 1882. *La journée faite.*

HAZON (Michel-Barthélemy), architecte. Il remporta le 2^e grand prix de l'Académie d'architecture en 1745. A son retour de Rome, le 30 octobre 1749, il fut mis en possession de la charge d'intendant et ordonnateur des bâtiments, jardins, arts et manufactures du roi. Il fut aussi contrôleur des travaux de l'École royale militaire et admis à l'Académie d'architecture en 1756.

HÉBERT (Antoine-Auguste-Ernest), peintre. (Voyez: tome I^{er}.) — S. 1881. *Sainte Agnes* (à M. le baron de Sellière.) — S. 1882. *Waram* (à M. Hollander); — *Portrait.*

HÉBERT (Pierre-Emile-Eugène), sculpteur. (Voyez: tome I^{er}.) — S. 1882. *François Rabelais*, statue bronze (pour la ville de Chinon.)

HÉBERT (Georges-Jean-Baptiste), peintre. (Voyez: tome I^{er}.) — S. 1881. *Maria Magdalena*; — *La favorite du sultan* (à M. C. Camus.) — S. 1882. *L'esclave blanche.*

HECKLER (Jean-Georges), architecte, fut un de ceux qui construisirent la cathédrale de Strasbourg. En 1654, il construisit la partie supérieure de la flèche. (Schnéegans.)

HÉDIN (Amédée), architecte. (Voyez: tome I^{er}.) — S. 1881. *Maison construite à Montrouge.* — S. 1882. *Marché pour la ville de Flers.*

HÉDOUIN (Pierre-Edmond-Alexandre), graveur et peintre. (Voyez: tome I^{er}.) — S. 1881. *Trois gravures*, (pour une Illustration de *Molière*); — *Sept gravures*, (pour les *Confessions de J.-J. Rousseau*); — *Trois dessins* (pour les œuvres de *Molière*). — S 1882. *Six eaux-fortes* (pour les *Confessions de J.-J. Rousseau*).

HÉLIE (Georges-Delphin-Charles), peintre. (Voyez: tome I^{er}.) — S. 1881. *Oies et oisillons.* — S. 1882. *Oies*; — *Un troupeau de dindons.*

HÉLIN (Pierre), architecte, né à Versailles, élève de Loriot, obtint le grand prix d'architecture en 1754, sur ce sujet de concours: *Un salon des arts.* Il éleva à Paris, rue du Bac, l'église de la Visitation-des-Dames-de-Sainte-Marie, dont la première pierre fut posée par la reine Marie Leczinska, le 30 octobre 1775. (Lazare, *Rues de Paris.)*

HELLEBUCERNE (Robert de), architecte. En 1406, il fut appelé à Rouen pour constater l'état d'avancement des travaux laissés inachevés par la mort de l'entrepreneur. En 1410, Jeanson Salvart ayant été chargé de la reconstruction de la maison des Chevaliers du château de Tancarville, un marché fut passé pour l'exécution des travaux avec un maître maçon nommé Jehan Hornille et en présence de maître Robert de Hellebucerne, maître des œuvres de la ville de Paris et de maître Jeanson Salvart, maître des œuvres du comte de Tancarville. En 1411, il fut nommé maître de maçonnerie de la ville de Paris. (Deville, *Château de Tancarville.)*

HÉNARD (Antoine-Julien), architecte. (Voyez: tome I^{er}.) — S. 1882. *Clef de l'arcade principale de la mairie du XII^e arrondissement*, détail au cinquième de l'exécution.

HENEUX (Paul-Edouard-Julien), architecte. (Voyez: tome I^{er}.) — S. 1881. *Projet rectifié pour l'exécution, concours pour la construction d'un hôtel de ville à la Ferté-sous-Jouarre.*

HENNEQUIN (Gustave-Nicolas), sculpteur. (Voyez: tome I^{er}.) — S. 1881. *Portrait d'enfant*, buste plâtre. — S. 1882. *Portraits*, médaillons plâtre.

HENNER (Jean-Jacques), peintre. (Voyez: tome I^{er}.) — S. 1881. *La source*; — *Saint-Jérôme.* — S. 1882. *Bara*; — *Portrait.*

HENRI, architecte, premier maître maçon dont le nom se trouve dans les comptes des travaux de la cathédrale de Troyes. (1293-1297. Pigeotte, *Cathédrale de Troyes.)*

HENRIET, architecte. Il travailla à l'église Saint-Jean, à Lyon.

HENRIET (Frédéric-Charles), peintre. (Voyez: tome I^{er}.) — S. 1881. *Bords de la Meuse*; — *Le vieux couvent des Dominicains, à Revin*; — *L'abside de l'église de Mezy-Moulins*, aquarelle. — S. 1882. *Le chemin de l'école*; — *Rue de village en Lorraine*; — *Maisons à Liverdun*, aquarelles. — Les musées de Château-Thierry, de Vire, de Laon, de Saint-Quentin, de Pont-de-Vaux, possèdent des œuvres de M. Henriet. Cet artiste a publié: la *Biographie de Jean Desbrosses*, brochure in-8°, 1881; la *Biographie du peintre Eugène Villain*, brochure in-18, 1882; une *Notice sur le graveur Amédée Varin.*

HENRY (Paul-Edmond), peintre. (Voyez: tome I^{er}.) — S. 1881. *Crépuscule, vue prise à la vallée Saint-Hilaire*; — *Vue prise à Bruges*, aquarelle. — S. 1882. *La tour de l'Horloge, vue prise du pont Notre-Dame.*

HÉRAULT (Gilles). « Architecte et conducteur des bâtiments de Mgr l'Eminentissime cardinal de Richelieu.» C'est ainsi qu'il est qualifié dans le contrat de mariage de son fils Bernard Hérault, secrétaire de la chambre du roi.

HERBECOURT (Robert de), architecte. Il exécuta, en 1333, des travaux pour le duc de Normandie « es châteaux et manoirs de la vicomté de Gisors ». (Archives, *Joursanlvault*, n° 3578.)

HERCULE (Benoist-Lucien), sculpteur. (Voyez: tome I^{er}.) — S. 1881. *Buveur*, bas-relief bronze; — *Allégorie de la Liberté*, statue plâtre.

HÉRÉ DE CORNY (Emmanuel) architecte, né à Nancy, le 12 octobre 1705. Ses principaux travaux sont: les tours, l'horloge et la tribune, les orgues de l'église Saint-Rémy de Lunéville,

dans les jardins du château de Lunéville : le pavillon et la cascade du canal ; le kiosque du côté de l'entrée ; le pavillon nommé le Trèfle en face du rocher ; le rocher en bas de la terrasse ; la ménagerie du roi ; — le pavillon royal de Chanteheuy ; le château de la Malgrange, la colonnade hydrolique du pont Canal du même château, etc. etc. Il mourut à Lunéville le 2 février 1763, à l'âge de cinquante-sept ans. (P. Morey, *Héré de Corny.*)

HÉRENDEL (Pierre), architecte. Il fut maître des œuvres de maçonnerie du duc de Bourgogne Philippe le Bon, dans la première moitié du quinzième siècle (Canot, *Maîtres d'œuvre.*)

HÉRICÉ, architecte, exécuta, vers 1728, à Bordeaux, la décoration de la place Royale, dont les plans avaient été fournis par J.-J. Gabriel. (*Archives historiques de la Gironde.*)

HERLUIN, architecte. En 1043, lors de la construction de l'abbaye du Bec, Herluin y travailla comme simple maçon, tout grand seigneur qu'il était, portant sur son dos la chaux, le sable et la pierre. (Lenoir, Albert.)

HERMANN (Léon-Charles), peintre. (Voyez : tome I⁽ʳ⁾.) — S. 1881. *Maternité* ; — *Au loup* : *Tête*, dessin à la plume. — S. 1882. *L'étoile du berger.*

HERMANT (Paul-Antoine-Achille), architecte. (Voyez : tome I⁽ʳ⁾.) — S. 1881. *Maison de répression à Nanterre.*

* HERMANT (René-Jacques), architecte, né à Paris, élève de MM. Hermant et Vaudremer. — S. 1881. *Un hospice pour les enfants malades sur les bords de la Méditerranée.*

* HERNON (Jean), architecte. En 1500, après la chute du pont Notre-Dame, à Paris, il fut appelé en consultation pour délibérer en présence des commis du gouvernement de la ville de Paris, et indiquer le meilleur mode à employer pour sa reconstruction. (Leroux de L., *Pont Notre-Dame.*)

HERPIN (Léon), peintre. (Voyez : tome I⁽ʳ⁾.) — S. 1881. *Le vieux moulin de Bonneuil* (appartient à M. Château) ; — *Le port de la Villette*, fragment d'un concours pour la décoration de la mairie du XIXᵉ arrondissement (appartient à M. Christofle.)

HERST (Auguste), peintre (Voyez : tome I⁽ʳ⁾.) — S. 1881. *Paysage, Espagne* ; — *Vallée de Saint-Marcel, près de Marseille*, aquarelles. — S. 1882. *Martin-au-Socoa* ; — *Environs de Bagnères-de-Luchon*, aquarelles.

* HERVÉ, architecte et évêque de Tours. Il fut l'architecte de sa cathédrale. Son tombeau, qui existait dans cette église, fut détruit en 1767. (*Annales archéologiques.*)

* HERVÉ-BOULARD, architecte En 1530, il construisit une fontaine au château de Nérac. (Raymond, *Inventaire.*)

HERVIER (Aubin), peintre. (Voyez : tome I⁽ʳ⁾.) — S. 1881. *Dante et Giotto*. — S. 1882. *Charles VI dans la forêt du Mans.*

* HESDIN (Jean de), architecte. Les chanoines de l'église Notre-Dame de Saint-Omer, voulant consulter les gens de l'art sur la restauration du clocher de leur église, firent appeler en 1496 plusieurs maîtres d'œuvres parmi lesquels se trouvait Jean, maître maçon de Hesdin.

HESSE (Jean-Baptiste-Alexandre), peintre,

membre de l'Institut, mort à Paris le 10 août 1879. (Voyez : tome I⁽ʳ⁾, page 766.)

HEULLANT (Armand), peintre. (Voyez : tome I⁽ʳ⁾.) — S. 1881. *L'origine du dessin* ; — *L'été*. — S. 1882. *Concert japonais* ; — *Char nuptial, Japon.*

HEYMANN (Mme), née Octavie La Foye, peintre. (Voyez : tome I⁽ʳ⁾.) — S. 1881. *L'hiver*, fusain. — S. 1882. *Fruits d'hiver.*

* HIERLE (Louis), peintre, né à l'Estréchure (Gard). — S. 1881. *Portraits*. — S. 1882. *Un château de cartes.*

HILDEBRAND (Mlle Claire), peintre. (Voyez : tome I⁽ʳ⁾.) — S. 1881. *Un coin d'auberge en Alsace* ; — *Portrait*. — S. 1882. *Jean qui grogne et Jean qui rit* ; — *Portrait.*

HILDEBRAND (Henri-Théophile), graveur. (Voyez : tome I⁽ʳ⁾.) — S. 1881. *Cinq gravures sur bois* (pour le *Tour du Monde*). — S. 1882. *Cinq gravures sur bois* (pour le *Tour du Monde*.)

* HILDUARD, architecte, religieux bénédictin de l'abbaye de Saint-Père, à Chartres. (L'abbé Bulteau.)

HILLEMACHER (Eugène-Ernest), peintre. (Voyez : tome I⁽ʳ⁾.) — S. 1881. *Les frères de Wit, 1672* ; — *Portrait de M. Jules Girard.*

* HINARD (Pierre), architecte du roi Louis XVI, vivait à la fin du dix-septième siècle. Sa sœur Maria épousa, le 25 août 1677, Michel Hardouin, architecte du roi, frère de Jules Hardouin Mansart. (Jal, *Dictionnaire critique.*)

HINGRE (Louis-Théophile), sculpteur (Voyez : tome I⁽ʳ⁾.) — S. 1881. *Le soir, vaches et taureaux*, groupe plâtre ; — *Lapins russes*, groupe plâtre. — S. 1882. *L'inondation, chiens*, groupe plâtre.

HIOLIN (Louis-Auguste), sculpteur. (Voyez : tome I⁽ʳ⁾.) — S. 1881. *Un lieur de blé*, statue plâtre. — S. 1882. *Médaillons* ; — *Statue marbre.*

HIOLLE (Ernest-Eugène), sculpteur. (Voyez : tome I⁽ʳ⁾.) — S. 1881. *Mlle Rousseil*, rôle de *Phèdre*, buste plâtre. — S. 1882. *Une Sabine*, buste marbre ; — *Baigneuse*, statue marbre.

HIOLLE (Maximilien-Henri), sculpteur. (Voyez : tome I⁽ʳ⁾.) — S. 1881. *Portrait*, buste marbre ; — *Portrait*, médaillon.

* HIRON (Ernest-Marie), sculpteur, né à Paris, élève de M. Millet. — S. 1881. *Portrait de Mme Arnoult*, buste marbre. — S. 1882. *Portrait de M. Benedite Masson*, buste plâtre.

HIRSCH (Alexandre-Auguste), peintre. (Voyez : tome I⁽ʳ⁾.) — S. 1881. *Portraits*. — S. 1882. *Mauresque* ; — *Portrait.*

HIRSCH (Alphonse), peintre, mort à Paris le 18 juillet 1884. (Voyez : tome I⁽ʳ⁾.) — S. 1881. *Portrait de M. Ernest Daudet* ; — *Portrait de M. S. Bing*. — S. 1882. *Portraits.*

HITTORF (Jacques-Ignace), architecte, né à Cologne (ancien département de la Roër). Mort à Paris le 25 mars 1867. (Voyez : tome I⁽ʳ⁾.)

* HODEBERT (Léon-Auguste), peintre, né à Saint-Michel-sur-Loire (Indre-et-Loire), élève de M. Galembert. — S. 1881. *Le portrait de grand'mère.* — S. 1882 *Portrait de M. L. Guizy* ; — *Portrait de M. le pasteur E. Roberty.*

* HOGIER (Jacquemin), architecte, né à Commercy, mort à Toul, en 1446 selon certains historiens et beaucoup plus tard selon d'autres. On lui attribue l'érection des tours et du portail de

la cathédrale de Tours. (*Biographie des hommes remarquables de la Lorraine.*)

Homo (Alexandre), peintre. (Voyez : tome I^{er}.) — S. 1881. *Port-en-Bessin.* — S. 1882. *Les bords de la Seine à Villeneuve-la-Garenne.*

* Honnet (Pierre), architecte. Dans les premières années du seizième siècle, il construisit avec Pierre Jhanson le cloître du monastère de Montier-la-Celle, à Troyes. (Grosley, *Éphémérides.*)

* Houdain (André d'), sculpteur, né à Cambrai (Nord), élève de M. Cavelier. — S. 1881 *Dompteur gaulois,* groupe plâtre. — S. 1882. *En chasse,* groupe plâtre.

* Houllet (Jean), architecte. En 1502, il reçut un angelot d'or, valant 66 sous, pour avoir montré, enseigné et marqué les lieux pour faire aucune batterie de terre sur la muraille, à Béthune (Mélicocq, *Artistes du Nord.*)

Houny (Charles-Borromée-Antoine), peintre. (Voyez : tome I^{er}.) — S. 1881. *La danse,* fragment d'un plafond pour le château de Gravenchon. — S. 1882. *Portrait de M. Netter.*

Houssay (Mlle Joséphine), peintre (Voyez : tome I^{er}.) — S. 1878. *Portrait.* — S. 1881. *Méditation ;* — *Jeunesse,* aquarelle. — S. 1882. *Portrait de M. Désiré Nisard de l'Académie française ;* — *Portrait :* — *L'étude,* aquarelles.

Houssin (Edouard-Marie-Charles), sculpteur. (Voyez : tome I^{er}.) — S 1882. *Un page,* figure décorative ; — *Un page,* figure décorative (à MM L. Denonvilliers et fils). — S. 1881. *Portrait,* buste marbre ; — *Enfant à la panthère,* groupe bronze.

* Hovau, architecte. Il commença, en 1610, à la cathédrale du Mans des travaux de restauration qui durèrent trois ans, et il éleva dans cette cathédrale un jubé séparant, comme toujours, le chœur de la nef. Cet ouvrage fut détruit en 1769 par l'ordre de l'évêque Grimaldi. (L'abbé Voisin, *Notre-Dame-du-Mont.*)

Huas (Pierre-Adolphe), peintre. (Voyez : tome I^{er}.) — S. 1881. *La fin d'un lunch.* — S. 1882. *Cigale.*

* Huau (Pierre), architecte. Il construisit à l'entrée du monastère de Beaumont-lez-Tours, deux pavillons dont les plans avaient été dressés par don Luis, religieux feuillant. (Grandmaison.)

Huault-Dupuy (Valentin), graveur. (Voyez : tome I^{er}.) — S. 1881. *Cloître Saint-Martin, quai du Roi-de-Pologne à Angers,* gravures. — S. 1882. *La Maine en reculée ;* — *Une rue des Ponts-de-Cé,* eaux-fortes.

Hubert (Auguste), architecte, élève de Peyre le Jeune. Il obtint le grand prix d'architecture en 1784 sur : *un lazaret.* Il exécuta sous le premier empire des travaux de restauration dans l'église de la Sorbonne. (*Gazette des Beaux-Arts,* tome VII.)

Hue (Pierre), architecte. Il construisit à Orléans la nouvelle chapelle des Bénédictins, qui fut consacrée en 1760. Gabriel Lechartier fut son collaborateur. (Buzonnière, *Histoire d'Orléans.*)

* Huelin (Jean), architecte, maître des œuvres du duc de Bourgogne, Philippe le Bon. Par une quittance datée du 4 février 1447, conservée aux archives de Lille, Huelin et Jean Meuvantier reconnaissent « avoir reçu la somme de 60 sols « tournois pour avoir été voir et visiter si les « fermiers des maisons de Hares et Estoquis en « la forêt de Mourmail les avaient retenuez et « et maintenuez ainsi que à loyal et juste appar-« tient. » (Delaborde, *Ducs de Bourgogne.*)

Huet (René-Paul), graveur. (Voyez : tome I^{er}.) — S. 1881. *Calme du matin, intérieur de forêt,* d'après M. P. Huet. — S. 1882. *L'inondation de Saint-Cloud ;* — *La Meuse à Dordrecht ;* — *Intérieur de forêt,* d'après M. P. Huet ; — *Virginie Water,* d'après le tableau de l'auteur.

* Huez (Jean-Baptiste-Cyprien d'), sculpteur. « Du 8 du 2^e mois de l'an II de la République (8 brumaire an II, 29 octobre 1793). Acte de décès de Jean-Baptiste-Cyprien d'Huez, du 6 de ce mois dans l'après dîner, sculpteur, âgé de 65 ans, natif d'Arras. Domicilié à Paris, rue des Feuilles n° 209, section des Gardes françaises, sur la déclaration faite à la commune, par Charles-Alexandre d'Huez, âgé de 57 ans, architecte, domicilié à Paris, même demeure, frère du défunt, et par Louis-Joseph d'Huez, âgé de 60 ans, négociant à Paris, rue Simon-le-Franc, n° 15, aussi frère du défunt. » — (Reg. de la municipalité de Paris.)

Hugard-de-la-Tour (Claude-Sébastien), peintre. (Voyez : tome I^{er}.) — S. 1881 *Le soir dans les Alpes, vallée de Faucigny ;* — *L'écluse du Morin* (à M. Bouvry) ; — *Chute du Gace, à Gablas,* fusain. — S. 1882 *Coucher du soleil sur la chaine du Mont-Blanc, vallée de Faucigny ;* — *Le canal de l'Ourcq, une cascade à Saint-Gervais,* aquarelle.

Huguelin (Victor-François), architecte (Voyez : tome I^{er}.) — S. 1881. *Restauration du château de Saint-Maclou ;* — *Maisons à Bruges.*

* Huguet (Gérard), architecte. Il donna les dessins de l'hôtel de Duret de Chevry, président de la Cour des comptes, située à Paris, rue Neuve-des-Petits-Champs, à l'angle de la rue Vivienne. Mais cet hôtel, à peine achevé, fut racheté par Jacques Tubœuf et refait en entier par Lemuet.

* Hugot (Nicolas), architecte. En 1444, il résidait à Faucoigney en qualité de lieutenant du maître des œuvres du duc de Bourgogne, Philippe le Bon. Il existe dans les archives municipales de Dijon une quittance certifiée par cet architecte, laquelle est relative à des réparations faites à la maison du Bateault à Faucoignex (Canat, *Maîtres des œuvres.*)

Hugues, architecte, abbé de Montier-en-Der. Il exécuta de grands travaux dans son monastère, vers 1.002. (Champollion.)

Hugues (Dominique-Jean-Baptiste), sculpteur ; méd. 3^e cl. 1878. — (Voyez : tome I^{er}.). — — S. 1881. *Femme jouant avec son enfant,* groupe marbre. — S. 1882. *Œdipe à Colone,* groupe plâtre.

* Huguier (François), architecte. Il fut chargé, en 1679, de la reconstruction de la tour de la cathédrale de Rennes. Il succéda à Corbineau. (*Mélanges d'histoire et d'architecture bretonnes.*)

* Huillard (C. G.), architecte, né à Paris, élève de Victor Baltard ; méd. 3^e cl. 1878 (E. U.) — Exposition Universelle de 1878. *La tour des ducs de Bourgogne :* Frontispice, plans et façades (état actuel, restauration), coupe, vue perspective, détails ; — *Groupe scolaire, rue aux*

Ours, plans, façade, coupe ; — *Nouvelle salle des mariages à la mairie du II*e *arrondissement de Paris, rue de la Banque*, plan du plafond, dessin, plan partiel de la mairie.

* HULIN (Michel), architecte. Il fut chargé, au mois d'octobre 1619, des fêtes et décorations de l'entrée de Marie de Médicis à Angers. (Port, *Inventaire*.)

HUMBERT (Jacques-Ferdinand), peintre, (Voyez : tome I^{er}.) — S. 1881. *Portraits*. — S. 1882. *Portraits*.

Huot (Adolphe-Joseph), graveur. (Voyez : tome I^{er}.) — S. 1882. *La lettre d'amour*, d'après M. A. Toulmouche, gravure au burin.

* HUREAU, architecte. Il fut admis à l'Académie d'architecture le 9 janvier 1757 et mourut en 1763.

* HUQUIER, architecte, né à Orléans, le 26 janvier 1693 et mort le 24 octobre 1756. (*Artistes Orléanais*.)

* HURAY (François), peintre, né à Verdun-sur-Saône (Saône-et-Loire), élève de M. Van Elven. — S. 1881. *Alignements de Carnac*, aquarelle. — S. 1882. *La mer à Quiberon*, aquarelle.

* HURTAULT (Maximilien-Joseph), architecte, né à Huningue, le 8 juin 1765, élève de Mique et de Percier. Employé d'abord à la construction du petit Trianon, il devint ensuite dessinateur de la reine Marie-Antoinette, sous la direction de Mique. Au commencement de l'empire, il prit part comme inspecteur aux travaux d'embellissement exécutés au palais des Tuileries par Percier et Fontaine. Devenu architecte de Fontainebleau, il exécuta la restauration de la galerie de Diane, etc., etc. Sous la Restauration, il fut nommé architecte du roi au château de Saint-Cloud. Il fut élu membre de l'Institut le 13 février 1819 et mourut, à Paris, le 2 mai 1824. (Quatremère, *Notices historiques*.)

HUSSENOT (Jacques-Auguste-Marcel), peintre, méd. 1^{re} cl. 1855, E. U. (Voyez : tome I^{er}.) On doit à cet artiste : Les peintures du *chœur de la chapelle des Orphelins*, à Metz ; — *Décoration et tableaux de l'église Sainte-Constance*, à Metz ; — *Les autels latéraux de l'église de Fontoy* (Moselle) ; — *Les chapelles latérales de l'église Saint-Clément* (R. P. jésuites), à Metz ; — *La chapelle des Enfants-de-Marie*, même maison. — *Les chapelles collatérales dans l'église des R. P. Oblats*, à Nancy ; — *Le chœur et la coupole de l'église du séminaire de Saint-Dié* ; — *La chapelle dédiée au R. P. Fournier*, à Mattaincourt, près Mirecourt ; — *La décoration du chœur et des chapelles latérales de l'église de la Doctrine-Chrétienne*, rue Saint-Dizier, à Nancy ; — *La chapelle des frères chartreux*, à Bosserville, près Nancy ; — *Le chœur de l'église de Peltre*, près Metz ; — *Huit tableaux de l'église Notre-Dame de Metz* ; — *La décoration de l'absise de l'église romane d'Orley* ; — *Le chœur de l'église de Many*, près Faulquemont ; — *La chapelle des Enfants-de-Marie*, à Verdun ; — *Plafond de l'église du Sacré-Cœur*, à Kintzheim, près Colmar ; — *Coupole et chœur de l'église Saint-André*, à Lille ; — *Chœur de Sainte Chrétienne*, à Metz ; — *L'une des chapelles du petit séminaire*, à Montigny-lez-Metz ; — *Chapelle du monastère de la Visitation*, à Metz ; — *Chœur et chapelles latérales de l'église d'Esnes*, près Verdun ; — *Chœur de l'église d'Angevillers* (Moselle) ; — *Chœur et chapelles de l'église paroissiale de Saint-Simon*, à Metz ; — *La chapelle du Sacré-Cœur de Marie*, dans l'église paroissiale d'Etain.

HUTIN (Charles), peintre. (Voyez : tome I^{er}.) — S. 188.. *Le col de Jean Valjean* ; — *Un coin d'abattoir*. — S. 1882. *Il expertise tous les jours*.

Huyot (Jean-Marie-Joseph-Jules), graveur. — (Voyez : tome I^{er}.) — S. 1881. *Gravures sur bois, d'après les dessins de MM. Durand, Pille, Riou et Scott* (pour une édition de Walter Scott.) — S 1882. *Gravures sur bois, d'après les dessins de MM. Maillard, Rion et Durand* ; — *Gravures sur bois, d'après les dessins de MM. Godefroy, Durand, Maillard et Riou*.

I

ICARD (Honoré), sculpteur. — (Voyez : tome I^{er}.) — S. 1881. *Méditation*, buste terre cuite ; — *Femme*, buste terre cuite. — S. 1882. *L'antiquaire du Pont-des-Arts*, buste terre cuite ; — *Laurent Coster, inventeur de l'imprimerie*. (Imprimerie nationale.)

IDRAC (Jean-Antoine-Marie), sculpteur. (Voyez : tome I^{er}.) — S. 1881. *Salammbô*, statue plâtre ; — *Portrait de Madame Comolet*, buste marbre. — S. 1882. *Salammbô*, statue marbre. *L'Amour piqué*, statue marbre.

* IMBERT (Jean), architecte. Dans un procès qu'eurent deux habitants de Sens, en 1524, les experts Pierre de Sens et Jean Imbert furent chargés de visiter les lieux objets du litige. (*Bulletin archéologique*, tome II.)

* IMBERT-GRAND, architecte. Il était venu du diocèse du Gap, s'établir à Montpellier ; il y fit, en 1470, une restauration de la fontaine Saint Bartolomieu. (Renouvier et Ricard.)

* INGELBERT, architecte du onzième siècle. Il a construit le château de la Chaise-le-Vicomte.

* INGELRAM, architecte. En 1224, l'abbé du Bec, Richard de Saint-Léger, chargea cet architecte de construire la nouvelle église de son monastère. Cet édifice fut achevé par Valter de Melan ; il n'existe plus. On attribue à cet artiste la partie du rez-de-chaussée de la tour nord de la cathédrale de Rouen, ainsi que les portails latéraux. (Deville, *Revue des Architectes*.)

INSALBERT (Jean-Antoine), sculpteur. (Voyez : tome I^{er}.) — S. 1881. *Christ*, bronze ; *L'Amour préside à l'Hymen*, plâtre. — S. 1882. *Amour*, marbre ; — *Portrait*, buste marbre.

ISBERT (Mme Camille), peintre. (Voyez : tome I^{er}.) — S. 1881. *Miniatures*. — S. 1882. *Portraits*, miniatures.

ISELIN (Henri-Frédéric), sculpteur. (Voyez :

tome Ier.) — S. 1881. *Portrait du docteur Michel*, buste marbre; — *Gardel,chorégraphe;* buste marbre(pour l'Académie nationale de musique) — S. 1882. *Mirabeau*, buste marbre (pour la salle du Jeu-de-Paume, à Versailles); — *Portrait*, buste marbre.

Isenbert (Emile), peintre. (Voyez : tome Ier.) — S. 1881. *Solitude ;* — *Les tourbières du Bélien*. S. 1882. *Lisière de forêt ;* — *Tourbières dans les montagnes*.

Ista (Auguste), peintre (Voyez : tome Ier.) — S. 1881. *Le bord de la Seine à Saint-Denis*. — S. 1882. *Etang en Sologne;* — *Ferme en Sologne*.

Itasse (Adolphe),sculpteur.(Voyez: tome Ier.) — S. 1881. *Renommée guerrière*, bas-relief plâtre ; — *Amour accordeur*, statuette plâtre. — S. 1882. *Etrennes de l'Amour*, marbre ; — *Amour captif*, statue marbre.

* Itasse (Mlle Jeanne), sculpteur, née à Paris, élève de son père. — S. 1881. *Portrait de M. Hilaire Belloc*, bas-relief plâtre. — S. 1882. *Paysanne*, buste plâtre ; — *Portrait de M. A. Parodi*, médaillon plâtre.

* Itérius le Clerc. En 1120, il restaura le monastère de Saint-Martin d'Auxerre, dont les bâtiments étaient presque entièrement détruits. (Champollion.)

Iwill-Claned (Léon-Marie-Joseph), peintre. (Voyez : tome Ier,) — S. 1881. *La Touque à Trouville, marée basse, flamberge d'un bateau de pêche ;* — *La Touque à Trouville à marée basse,* aquarelle ; — *Le soir, environs d'Alençon*, aquarelle. — S. 1882. *Pornic, l'avant-port à marée basse ;* — *Les bords de la Seine, septembre*, aquarelle.

* Izembardus, architecte. Un des chapiteaux de l'abbaye de Bernay, fondée au onzième siècle par Judith de Bretagne, porte cette inscription : « *Izembardus fecit*. » On présume que ce nom est celui de l'architecte de ce monastère.

J

* Jacme-Satgier, architecte de Monpellier. En 1365, il fut chargé des réparations à faire à la maison des consuls de cette ville ; il travailla aussi au palais et à la maison du consulat de mer, à Lates. (Renouvier et Ricard.)

Jacomin (Alfred-Louis), peintre. (Voyez : tome Ier.) — S. 1881. *La forge du père Rubin*. — S. 1882. *Un coup de Jarnac;* — *Chez le maréchal;* — *L'apothicaire*, aquarelle.

Jacomin (Marie-Ferdinand), peintre. (Voyez : tome Ier.) — S. 1881. *Route de Chêne au Chat, forêt de Marly;* — *Une hutte au Grand-Terrier, forêt de Saint-Germain*. — S. 1882. *Vue du val de Cruye, dans la forêt de Marly*.

Jacott (Jean-Julien),lithographe; méd. 3e cl. 1881. (Voyez : tome Ier.) — S. 1881. *Le bon Samaritain*, d'après M. Aimé Marot. — S. 1882. *Portrait*.

Jacquelin (Mlle Marguerite), peintre. (Voyez : tome Ier.) — S. 1881. *Portrait*. — S. 1882. *Groseilles ;* — *Etude*.

Jacquemart (Mlle Nélie), peintre ; méd. 1870, méd. 2e cl. 1878, E. U. (Voyez : tome Ier.) — S. 1881. *Portrait de S. G. Mgr. Perraud ;* — *Portrait de M. Ancel, sénateur*.

Jacquemin (Raphaël), graveur. (Voyez: tome Ier.) — S. 1881. *Princesse italienne, seizième siècle* (pour l'*Iconographie du costume*, par M. R. Jacquemin.)

* Jacquemin-Ogier, architecte de la cathédrale de Toul; il travaillait en 1440. (Michel. *Biographie des hommes marquants de la Lorraine*.)

* Jacques, architecte, moine de Saint-Bénigne de Dijon. Il figure au nécrologe de son monastère à la date du 9 juillet ; il y est de plus mentionné, comme ayant copié l'Ancien Testament, bâti la chapelle de Saint-Benoit et bâti l'église. (*Histoire littéraire*, page 35.)

Jacquet (Achille), graveur (Voyez : tome Ier.) — S 1881. *La pieta*, d'après Bouguereau. — S. 1882. *Flore et Psyché*, d'après Cabanel.

Jacquet (Jean-Gustave), peintre. (Voyez : tome Ier.) — S. 1875. *La rêverie ;* — *Halte de lansquenets ;* — *Vedette*. — S. 1882. *La France glorieuse ;* — *Portrait de Mme la comtesse Brigode*.

Jacquet (Jules), graveur. (Voyez : tome Ier.) — S. 1881. *Melpomène, Erato et Polymnie*, d'après M. Lesueur. — S. 1882. *Esmeralda*, d'après M. J. Lefebvre ; — *Pygmalion et Galatée*, d'après Diaz, gravures au burin.

Jacquier (Charles-François-Marie), sculpteur, né à Saint-Loup (Haute-Saône), élève de MM. Perrand et A. Dumont. — S. 1881. *Repos de l'Amour*, statue plâtre ; — *Portrait*, buste plâtre. — S. 1882. *Indien en défense*, statue plâtre ; — *Fiammina*, bas-relief, terre cuite.

Jacquier (Mlle Fanny), peintre. (Voyez : tome Ier.) — S. 1881. *Portraits*, miniatures. — S. 1882. *Portraits*, miniatures.

* Jacquin (Etienne), architecte, maître des œuvres de la cathédrale de Sens, à la fin du quatorzième siècle. (*Notes historiques*.)

Jadin (Emmanuel-Charles), peintre. (Voyez: tome Ier.) — S. 1881. *Cerfs bramant ;* — *Vloo ! rloo ! rabat de sanglier, panneau décoratif pour un vestibule*. — S. 1882. *Compagnie de sangliers en été* (à M. J. G. Benned) ; — *Lévriers*.

Jadin (Louis-Godefroy), peintre, né à Paris en 1805, mort dans la même ville le 26 juin 1882 (Voyez : tome Ier, page 816.).

* Jadot (Jean-Nicolas), architecte, né à Lunéville en 1710, mort à Commercy en 1761. Il était architecte ordinaire du duc de Lorraine François III et directeur de ses bâtiments en Toscane. Il éleva, à Florence, un arc de triomphe. En 1736, il fut l'architecte des fêtes données à l'occasion du mariage de François III avec Marie Thérèse. Il éleva à Vienne plusieurs monuments. (Michel, *Biographie des hommes marquants de la Lorraine*.)

Jaffeux (Léon), architecte; méd. 3e cl.

1880. (Voyez : tome I^{er}.) — S. 1881. *Projet de mairie pour Pantin ;* — *Projet d'école pour Levallois-Perret.* — S. 1882. *Projet d'une mairie pour les Lilas.*

JALABERT (Charles-François), peintre. (Voyez : tome I^{er}.) — S. 1881. *Portraits.*

* JAMES (Jean), architecte. A la date du 15 juillet 1431, il était maitre des œuvres de maçonnerie et de charpenterie, et garde des fontaines de la ville de Paris. (Leroux de L., *Hôtel-de-Ville.*)

JAMET (Mme), née Pauline Allain. (Voyez : tome I^{er}.) — S. 1869. *Perdrix perdue,* nature morte ; — *Roses et narcisses.* — S. 1870. *Nature morte ;* — *Roses et troènes ;* — *Fleurs,* fusain ; — *Roses,* fusain. — S. 1879. *Gibier ;* — *Fleurs.* — S. 1880. *Roses églantines.*

* JAMIN (François), architecte, né en 1593. Sa famille, originaire de Lorraine, alla se fixer à Fontainebleau sous François I^{er}. Il fut l'un des architectes du château de cette ville. (L'abbé Tisserand, *Registres d'Avon.*)

JAMIN (Gracieux), architecte, père du précédent, architecte du château de Fontainebleau, sous Henri IV ; il éleva dans cette résidence les bâtiments de la cour des cuisines, qui furent terminés en 1609. (L'abbé Tisserand, *Registres d'Avon.*)

JANE (Mlle Marie), peintre. (Voyez : tome I^{er}.) — S. 1881. *Pivoines, pavots,* aquarelles. — S. 1882. *Camélias,* aquarelle.

JANET (Henri-Auguste), peintre. (Voyez : tome I^{er}.) — S. 1881. *La maréchalerie de Benzeral ;* — *Les falaises d'Houlgate.* — S. 1882. *Crépuscule à Benzeral.*

* JANIN (Joseph), architecte et abbé. En 1789, il termina l'église des Augustins de Lyon, commencée en 1759, par Léonard Roux. Le père Janin, né à Lyon en 1715, mourut sur l'échafaud révolutionnaire le 15 mai 1724. (Leymarie, *Lyon ancien.*)

* JANSON, architecte. En 1787, il construisit pour les princesses Adélaïde et Victoire, tantes de Louis XVI, la galerie septentrionale de l'ancien établissement thermal de Vichy. (Joanne, *Auvergne et Dauphiné.*)

JANSON (Louis-Charles), sculpteur, né à Arcis-sur-Aube (Aube), mort à Paris en mars 1881. (Voyez : tome I^{er}, page 821.)

JAPY (Louis Aimé), peintre. (Voyez : tome I^{er}.) — S. 1881. *Soir d'automne.* — S. 1882. *Matinée de mai ;* — *Soirée d'octobre.*

* JARDE (Robert), architecte des tours de l'église Saint-Rémy, de Rennes, en 1540. (*Mélanges d'histoire et d'archéologie bretonnes.*)

* JARDIN (Louis), architecte, né à Saint-Germain-des-Noyers, en 1730, mort à Copenhague en 1759. Il fut nommé, en 1755, professeur de l'académie de Copenhague. (Dussieux, *Les Artistes français à l'étranger.*)

* JARNAC (Constantin de), architecte. On voit de lui à Périgueux, dans l'église de la Cité, le mausolée de l'évêque Jean d'Assida de Surat.

* JARNAY, architecte, religieux de l'abbaye de la Trinité, à Vendôme. En 1492, il construisit le portail de l'église de ce monastère. (Gilbert, *Histoire des villes de France.*)

* JAVA (Mme Marie-Amélie de), sculpteur, née à Paris, élève de M. Michel. — S. 1881.

Portraits, médaillons plâtre. — S. 1882. *Portrait,* buste plâtre.

JAY (Adolphe-François-Marie), architecte, élève de Percier. Nommé professeur de construction à l'Ecole des beaux-arts en 1825 ; attaché en 1831 à l'agence des travaux des greniers de Réserve de Paris ; architecte de la ville de Paris pour les abattoirs, l'entrepôt des vins, les barrières et le cimetière du Père-Lachaise, il a publié : *Examen des différentes pierres provenant des vallées avoisinant le canal de l'Ourcq ;* — *l'Architecture pratique nouvelle.* (Voyez : tome I^{er} du présent dictionnaire.)

JAZET (Paul-Léon), peintre. (Voyez : tome I^{er}.) — S. 1881. *Le boute-selle ;* — *Aux avant-postes.*

* JEAN, architecte, chanoine ; il construisit au onzième siècle l'église Saint-Jean de la Chaise le-Vicomte.

* JEAN (Antoine), architecte et arpenteur général du département de Metz. On a de lui un *Traité d'architecture,* publié à Trèves, 1758. (Destailleur, *Notices.*)

JEAN (Georges), peintre. (Voyez : tome I^{er}.) — S. 1881. *Costume allemand, seizième siècle,* porcelaine. — S. 1882. *Tête de femme,* d'après Michel-Ange ; — *Dante,* d'après Raphaël ; — *Une Parisienne,* émaux.

* JEAN (Frère) architecte, religieux dominicain. Il reconstruisit, en 1701, l'église Notre-Dame, de Bordeaux, qui datait du treizième siècle. (Joanne, *Loire et Centre.*)

* JEAN, dit le Maçon, architecte. Dans un passage du testament d'Olivier de Clisson, on trouve un legs de 30 livres, fait « à maistre Jehan le « maczon, maistre de l'œuvre du Chasteau de « Jocelin. » On présume que le tombeau d'Olivier et de Marguerite, sa femme, qu'on voit dans cette église, est également l'œuvre de Jean. On lui attribue aussi le chœur de l'église Notre-Dame de Jocelin. (*Notes* de Biseul.)

* JEAN, dit maitre Jean, architecte, bourgeois de Saint-Quentin. Il fut l'architecte du chœur de l'église collégiale de cette ville, achevée en 1257 et consacrée en présence de saint Louis. (Guilbert, *Histoire des villes de France.*)

JEANNIN (Georges), peintre. (Voyez : tome I^{er}.) — S. 1868. *Vase de fleurs.* — S. 1881. *L'écolier ;* — *Intérieur de serre.* — S. 1882. *Corbeille de fleurs,* aquarelle.

JEANSON ou JUANSON (Pierre), architecte. En 1509, il construisit, avec Pierre Honnet, le cloître du monastère de Montier-la-Celle, à Troyes. Le 12 mai 1511, il visita les quatre piliers du chœur de l'église Saint-Jean de la même ville « pour voir ce qui estoit bon à faire « touchant la réédification des dits pilliers. » (Assier, *Comptes de la fabrique.*)

JENNESSON (Jean-Nicolas), architecte du duc François III de Lorraine, né à Nancy ; il travaillait en 1719 au palais ducal de cette ville. Il a donné les plans et dirigé l'exécution de l'église Saint-Sébastien, à Nancy, achevée en 1751. (Calmet, *Bibliographie lorraine.*)

* JESSUYN (Jean), architecte. En 1559, il reçut 11 livres, 19 sols, 4 deniers tournois pour des travaux de réparations exécutés au pont de Saint-Eloi, à Tours. (Grandmaison.)

Jobard (Hippolyte-Henri), peintre. (Voyez : tome I^{er}.) — S. 1881. *Basse-cour dans une châtaigneraie, à Gest.* — S. 1882. *Coin de ferme en mars ; — Rue de Reclasses.*

* **Jobbé-Duval** (Jacques), peintre, né à Paris. S. 1881. *Le lavoir de l'île aux Moines.* — S. 1882. *Portrait de Mlle Jeanne Jobbé-Duval ; — Portrait de l'auteur.*

* **Joffroy**, architecte, maître des œuvres de la comtesse de Flandre et de Bourgogne; il fit exécuter des travaux au château de Bracon, en 1377. (Rossignol, *Inventaire.*)

* **Jolis** (Simon), architecte. En 1438, Charles d'Orléans et de Valois fit donner à Simon Jolis, maître des œuvres du comté de Blois, un arpent de bois à prendre dans la forêt de Blois « pour « iceluy arpent de bois estre par ledit Simon « Jolis, mis et employé en certaines réparations « qu'il convient faire ès ponts-levys, herse et « cloture de la porte des champs du chastel de « Blois ». Il mourut en 1439. (Delaborde, *Ducs de Bourgogne.*)

Joly (Jules), peintre. (Voyez : tome I^{er}.) — S. 1881. *Portrait de Mlle Camille*, pastel; — *Portrait de Mlle Montbazon dans le rôle de « la Mascotte »,* pastel. — S. 1882. *Dame viennoise,* pastel.

* **Jonchery** (Michelin de), architecte. En 1372, cet artiste, qualifié de maçon, s'engagea envers le chapitre de la cathédrale de Troyes de travailler au prix de 3 sous tournois par jour. Il fit, en 1382, un projet de jubé pour cette église. (*Notes sur les registres de l'œuvre de la cathédrale de Troyes.*)

* **Jossenay** (Denis), architecte. Il fut reçu membre de l'Académie d'architecture, en 1717. et nommé, le 4 mars 1730, professeur à la même académie, en remplacement de Courtonne. Il mourut vers le mois d'avril 1748.

Jouandot (Amédée), sculpteur, né à Bordeaux (Gironde), mort en mars 1884, âgé de cinquante-trois ans. (Voyez : tome I^{er}.)

* **Jouas** (Edouard-Etienne), peintre, né à Brie-Comte-Robert, (Seine-et-Marne), élève de M. Rubé. — S. 1881. *Vue de Normandie.* — S. 1882. *Rivière d'Hyères, pont de Saint-Pierre, à Grégy.*

* **Joubert** (Charles), architecte, né à Paris en 1640, a construit, rue de l'Ecole-de-Médecine, l'école gratuite de dessin ; en 1707, l'amphithéâtre de Saint-Côme, rue des Cordeliers, et le portail de l'église des Mathurins, en 1720.

Joubert (Léon), peintre (Voyez : tome I^{er}.) — Rue Chaptal, 19. S. 1881. *Une gorge des montagnes d'Avrets, à Roche-Fort-en-Terre.* — S. 1882. *Le moulin Saint-Yves.*

* **Joubert** (Louis), fils de Joubert Charles, architecte, né à Paris en 1676. Il continua les travaux de l'Ecole royale de dessin, ainsi que les bâtiments dépendants de l'amphithéâtre de Saint-Côme, commencé par son père.

* **Jouenne** (Léon-Michel-Marie), peintre, né à Saint Hilaire-du-Harcoët, (Manche), élève de MM. Lucas et Hanoteau. — S. 1881. *Confitures de mon pays; — Sept gravures sur bois, d'après les dessins de M. Morin ; — Deux gravures sur bois,* d'après les dessins de Mlle Abbéma et de M. Marminin (pour le *Paris-Conférence.*)

Jouffroy (François), sculpteur, membre de l'Institut, est mort à Laval (Mayenne), le 28 juin 1882. (Voyez : tome I^{er}.)

Jouhan (René), peintre. (Voyez : tome I^{er}.) — S. 1881. *Portrait de M. Victor Hugo ; — Portrait de M. Nordenskiold.*

* **Jouin**, architecte. Entre les années 1707 et 1711, l'administration d'Angers traita avec lui pour la restauration des murs d'enceinte de cette ville. (Port. *Architectes d'Angers.*)

Jourdain (Frantz), architecte. (Voyez : tome I^{er}.) — S. 1882. *Salle de billard pour la propriété de M. Garnier-Gur, à Chelles.*

Jourdain (Pierre-Gaston), peintre. (Voyez : tome I^{er}.) — S 1881. *Tambour Louis XV*, aquarelle; — *Faust méditant devant un cadavre* (à M Gallimard.)

Jourdan (Adolphe), fils, peintre. (Voyez : tome I^{er}.) — S. 1881. *Portrait ; — Le premier pas.* — S. 1882. *Portrait ; — Jeune fille à la coquille.*

* **Jourdan** (Hilarion), peintre, né à Salon, (Bouches-du-Rhône), élève de son frère. — S. 1881. *Portrait,* aquarelle. — S. 1882. *Environs de Marseille.*

Jourdan (Théodore), peintre. (Voyez : tome I^{er}.) — S. 1881. *Moutons à l'abreuvoir.* — S. 1882. *Un coin de bergerie ; — Moutons sur la colline.*

Jourdeuil (Adrien), architecte, peintre. (Voyez : tome I^{er}.) — S. 1881. *Chemin creux à Concarneau.* — S. 1882. *Canal de La Villette ; — Patio del Correo* (intérieur de cour.)

* **Jouvelin** (Pierre), architecte du bâtiment de la Chambre des comptes du palais de justice de Paris, lequel bâtiment fut détruit, en 1737, par un incendie et reconstruit par J. J. Gabriel.

* **Jouvin** ou **Saint-Jouvin**, architecte. Il est considéré comme l'architecte de la cathédrale de Coutances, bâtie au treizième siècle.

* **Joyneau**, architecte, maître des œuvres des bâtiments du roi et voyer au bailliage de Sens. Il fit exécuter en 1671, dans cette ville, certains ouvrages pour l'installation de la juridiction consulaire dans les bâtiments de l'hôtel de ville. (Quantin, *Inventaire.*)

* **Jn** (Louis), architecte. Il était au fort Saint-Pierre, à la Martinique, le 31 octobre 1716, lorsqu'il fut admis à l'Académie d'architecture. Il était alors architecte du roi, ainsi que l'atteste un certificat qui existe aux archives nationales : il fut aussi l'architecte du duc d'Orléans, fils du Régent, et construisit pour ce prince un pavillon dans le parc du château de Bagnolet, près Paris. (Pigagniol.)

Juiex (Louis), peintre. (Voyez : tome I^{er}.) — S. 1881. *Portrait de M. Guigue ; — Portrait de M. Lasalle,* pastels. — S. 1882. *Portrait de Victor Hugo ; — Portrait de M. Salomon, de l'Opéra,* pastels.

Juge-Laurens (Mlle Suzanne-Adrienne-Nanny), peintre. (Voyez : tome I^{er}.) — S. 1881. *La rue du Trou-du-Loup, à Beaufort ; — Portrait,* dessin. — S 1882 *En Provence.*

* **Julian** (Victor-Henri), peintre, né à Châlons-sur-Marne (Marne), élève de M. Couture. — S. 1872. *Un oiseleur.* — S. 1881. *Une cour d'auberge; — Memmling blessé est recueilli par les moines de l'hospice Saint-Jean à Bruges.* — S. 1882. *Partie inégale ; — Travaux de rivière.*

Jullien (Amédée-Marie-Antoine). Voyez :

tome I".) — S. 1872. *Le rendez-vous des mouettes sur la plage de Villers;* — *Le ruisseau de Brassy-en-Morvan.* — S. 1875. *Basse-cour;* — *Un pâturage* — S. 1881. *La porte du Crou, à Nevers;* — *Vue de Clamecy*, gravures.

* JUMEL (Robert), architecte Il fut l'un des architectes de l'église Saint-Gervais-et-Saint-Protais de Gisors. En 1504, il succéda à son beau-frère Pierre Gosse, et exerçait encore ces fonctions en 1520. (De Laborde.)

JUNCKER (Frédérick), peintre. (Voyez : tome I".) — S. 1881. *Paysage.* — S. 1882. *Après l'orage;* — *Le crépuscule*, études à la stéarine.

JUNOT (Gaston-Adolphe), peintre, né à Strasbourg (Bas-Rhin), mort à Paris le 15 mai 1884 (s'est jeté par la fenêtre dans un accès de fièvre chaude); ✶ en 1880. — S. 1881. *Retour;* — *Nice surprise par la neige.* — S. 1882. *L'aurore;* — *Le crépuscule.*

* JUSTE (Jean), architecte et sculpteur. On croit qu'il fut employé comme sculpteur par le cardinal Amboise à la construction du château de Gaillon. (Clarac. *Le Louvre.*)

K

KALOW (Paul de), peintre.(Voyez : tome I".) — S. 1881. *Rendez-vous pour la chasse au loup;* — *Après Montbeillard*, aquarelles. — S. 1882. *En vedette;* — *Etude de chevaux*, aquarelles.

* KANICO (Jean), architecte, maître des ouvrages du comté de Blois en 1392. (De Laborde, *Ducs de Bourgogne.*)

KARL-ROBERT (Georges). (Voyez : tome I".) — S. 1874. *La Seine à Croissy*, fusain. — S. 1878. *La Seine à Erry;* — *Bêtes normandes*, fusains. — S. 1879. *Orage;* — *Au bord de l'eau*, fusains. — S. 1881. *Un hêtre, forêt de Fontainebleau*, fusain. — S. 1882. *Au bord de l'eau Bas-Meudon;* — *Dans l'île aux Orties* (Bas-Meudon), fusains.

* KARNOWSKY (Adrien), peintre, né à Paris, élève de MM. Lavastre jeune et J. Lequien. — S. 1881. *Le bras Mignot à Poissy.* — S. 1882. *Marché aux poissons à Blois* (à M. Borniche); — *Etude à Montmartre.*

KELLE (Emile), peintre. (Voyez : tome I".) — S. 1881. *Les bords de la Seine.* — S. 1882. *Avant la pluie;* — *Bords de la Seine à Meudon.*

* KENLE (Lambert de), architecte, religieux de l'ordre des Citeaux, douzième abbé de Notre-Dame-des-Dunes. Il succéda en 1252, comme abbé et comme architecte, à Nicolas de Belle, et continua la construction de son monastère. (Félibien, *Recueil historique.*)

KERMADON (Mlle Adélie-Marie), peintre. (Voyez : tome I".) — S. 1881. *Portrait*, aquarelle (à Mme Pierron). — S. 1882. *Roses*, éventail aquarelle.

KLEY (Louis), sculpteur. (Voyez : tome I".) — S. 1881. *Jeune satyre aux raisins*, groupe plâtre; — *L'Amour mendiant*, statuette plâtre.

* KOCK (Mlle Elisa), peintre, née à Livourne, (Italie), de parents français, élève de M. Janmet et Comte. — S 1881. *Un malheur;* — *Etude.* — S 1882. *Portrait de Mlle Juliette Dodu;* — *Le sucrier de maman.*

KOECHLIN (Jules-Camille-Daniel), peintre. (Voyez : tome I".) — S. 1881. *Plage et falaises de Villers-sur-Mer.* — S. 1882. *Etude d'automne au Val-Noir.*

* KOENIG (Jacques), architecte de la ville de Strasbourg, dans la seconde moitié du seizième siècle. (Schnéegans, *Maîtres d'œuvre.*)

KRABANSKY (Gustave), peintre. — (Voyez : tome I".) — S. 1881. *Caïn et Abel.* — S. 1882. *Portrait.*

* KRAFFT (Mme Laurence), peintre, née à Neuilly (Seine), élève de Mme Flocon et de MM. Feyen-Perrin et Krug. — S. 1881. *Roly.* — S. 1882. *Nizza.*

KREYDER (Alexis), peintre. (Voyez : tome I".) — S. 1881. *Potiron et tomates;* — *Roses trémières* (à M. Malinet). — S 1882. *Au bord d'un champ de blé;* — *Prunes* (à M. Malinet).

KRUG (Edouard), peintre; méd. 3e cl. 1880. (Voyez : tome I".) — S. 1881. *Portraits.* — S. 1882. *Symphorose ayant refusé d'abjurer la religion chrétienne, l'empereur Adrien le condamne au martyre avec ses sept fils;* — *Portrait.*

KRUG (Mlle Marie), peintre. (Voyez : tome I".) — S. 1881. *Portraits.* — S. 1882. *Pendant le repos.*

* KUETENOU, architecte. En 1237, il était l'architecte de l'église des Dominicains de Morlaix. (*Mélanges d'histoire et d'architecture Bretonnes.*)

KUVASSÉE (Charles), fils, peintre. (Voyez : tome I".) — S. 1881. *Falaises, côtes de Bretagne.* — S. 1882. *Vue des falaises de l'île d'Anglesea.*

L

LABARRE (Georges), sculpteur. (Voyez : tome I".) — S. 1881. *Portrait*, médaillon plâtre. — S. 1882. *Portrait*, médaillon plâtre bronzé.

LABAYLE (Charles), peintre. (Voyez : tome I".) — S. 1881. *Une leçon d'histoire.* — S. 1882. *Les peintres verriers.*

* LABBÉ, architecte et inspecteur des bâtiments du roi. En 1748, il commença la construction de l'hôpital des Quinze-Vingts, à Paris.

En 1756, Martin lui succéda et acheva les travaux. (Berty.)

* LANDE (Nicolas), architecte et maître des œuvres de la ville de Paris, en 1414. (Leroux de L., Hôtel-de-Ville.)

LABELYE (Charles), architecte. Il construisit à Londres, le pont de Westminster, qu'il acheva en 1750. Il rentra en France et mourut à Paris en 1762, dans la misère, après avoir légué ses dessins et ses manuscrits au comte de Caylus. (Mariette, Abecedario.)

LABOURET (Mlle Mathilde ou Marthe de), sculpteur. (Voyez : tome Ier.) — S. 1881. *Ma petite amie Madeleine, tête d'enfant, étude,* terre cuite. — S. 1882. *Portrait,* buste plâtre.

LABROUSTE (Pierre-François-Henri), jeune architecte, mort le 27 juin 1875. (Voyez : tome Ier.)

* LABOUVÈRE, architecte du théâtre des Petits-Comédiens, situé avenue de Boulogne, à Passy-lez-Paris, et occupé, en 1785, par la troupe d'Audinot. (Thiéry.)

LACAVE (Désiré), sculpteur. (Voyez : tome Ier.) — S. 1881. *Le petit Georges,* buste plâtre. — S. 1882. *Deux amis,* groupe plâtre; — *Portrait,* buste plâtre.

LACAZETTE (Mlle Amélie), peintre. (Voyez : tome Ier.) — S. 1881. *Portrait;* — *Jeune fille tenant une tourterelle.* — S. 1882. *Portrait.*

* LA CHAPELLE (de), architecte. Dans le siècle dernier, fit les jardins du château de Plaisance, près Nogent-sur-Marne.

* LA CHESNAYE (Colin de), architecte, maître des œuvres de la ville de Paris. En 1499, il fut chargé de la superintendance des travaux de reconstruction du pont de Notre-Dame. Ses appointements étaient fixés à 200 livres par année. (Leroux de L., *Pont Notre-Dame.*)

* LACHEURIÉ (Eugène), peintre, né à Paris. — S. 1881. *Forêt de Montmorency;* — *Un moulin sur le Sauceron, à Valmondois,* aquarelles. — S. 1882. *Le port d'Honfleur à marée basse,* aquarelle. (à Mme Henri Ditte); — *Neuf* aquarelles.

* LACLOTTE, architecte. En 1775, il succéda comme architecte à Étienne pour le palais épiscopal de Bordeaux (O'Reilly, *Histoire de Bordeaux.*)

* LACOMBE (Ernest), architecte, né à Biarritz (Basses-Pyrénées), élève de M. Pascal. — S. 1881. *Projet de chapelle pour un grand hospice à Saint-Sébastien,* trois châssis (en collaboration avec M. Dézermaux (Gaston). — S. 1882. *Projet d'une école normale d'institutrices,* d'après le programme ouvert par la ville de Rennes, six châssis (en collaboration avec M. Pichon).

LACRETELLE (Jean-Édouard), peintre. (Voyez : tome Ier.) — S. 1881. *Œdipe et Laïus se rencontrant dans le chemin étroit,* gouache; — *Portrait,* fusain et sanguine; — *Portrait,* gravure.

* LACROIX (Jacques), architecte. Il construisit avec Parate le grand portail et deux galeries de l'ancien couvent des Dominicains, à Rodez. (Marlavagne, *Artistes du Rouergue.*)

* LA DOUILLE ou LA DOULHE (Guillaume), architecte, abbé de Saint-Wandrille. Il acheva, de 1304 à 1342, le clocher de son église, qu'avait commencé l'un des religieux de l'abbaye, Guillaume de Norville. Il poussa les travaux de l'église jusqu'à la moitié de la grande nef et fit élever sur le transept une tour et une flèche en pierre.

* LAFARGUE (Arsène-Pierre), peintre, né à Blois (Loir-et-Cher). — S. 1881. *Dans la vallée de Chambon;* — *Environs de Blois,* aquarelles. — S. 1882. *Paysage aux environs de Blois.*

LAFAYE (Prosper), peintre. (Voyez : tome Ier.) — S. 1881. *Une messe basse à Saint-Gervais.* — S. 1882. *Saisie expulsive;* — *Complémentaires;* — *Morte-saison,* élections, dessin.

LA FLACHE (François de), architecte. Associé avec Jean Marchand, il commença la construction de la chapelle des Orfèvres, à Paris, en 1551, qui ne fut achevée que quinze ans plus tard.

LAFON (François), peintre. (Voyez tome Ier.) — S. 1881. *Portrait.* — S. 1882. *Ecce;* — *La Samaritaine;* — *Tricoteuse,* dessin.

LAFON (Jacques), peintre. (Voyez : tome Ier.) — S. 1881. *Conversion de la mère de saint Martin;* — *Mort de saint Martin.*

LAFOND (François-Henri-Alexandre), peintre. (Voyez : tome Ier.) — S. 1881. *Le pauvre.* — S. 1882 *Portraits.*

LAFOND (Jean-Marie-Paul), peintre. (Voyez : tome Ier.) — S. 1881. *Le petit pont, à Bizanos,* fusain; — *Le clocher de Saint-Martin, à Pau;* — *Le lycée, à Pau,* aquarelles — *Entrée de ferme,* lithographie. — S. 1882. *En hiver le soir,* fusain.

LA FOULHOUZE (Gabriel-Amable de), peintre. Cet artiste a exposé sous le nom de Foulhouze. (Voyez tome Ier.) — S. 1868. *Les femmes du jour,* panneau décoratif; — *Une Parisienne.* — S. 1870. *Jeunes Anglaises jouant sur la plage de Boulogne;* — *Sea-Shore* (rivage ou rive). — S. 1874. *Un beau dimanche à Belle-Vue;* — *Home! sweet home!* (loin du pays); — *La traîne et l'escalier.* — S. 1875. *Au frais et à l'ombre;* — *La pêche à l'étang.* — S. 1876. *Sur trois marches de marbre rose.* — S. 1878. *Sur la plage de Berck.* — S. 1881. *L'amour de la nature.* — S. 1882. *Sur la côte d'Aral, à Villerville.*

LA FOY, architecte, inspecteur des bâtiments du roi, mourut à Marly en 1759 et fut remplacé par J. R. Billaudel.

LAFRANCE (Jules-Isidore), peintre, mort en 1880. (Voyez : tome Ier.) — S. 1881. *Exposition posthume; Portrait.*

LAGARDE (Pierre), peintre. (Voyez : tome Ier.) — S. 1881. *La Vierge dans le désert.* — S.1882. *L'apparition aux bergers.*

LA GARDETTE (Claude-Mathurin), élève de Paris. En 1791, il remporta le grand prix d'architecture sur une : « Galerie d'un palais. » Il publia : *Les Ruines de Pæstum ou de Positonia, mesurées et dessinées sur les lieux.* Paris, 1791, grand in-folio; — *Nouvelles Règles pour la pratique du dessin et du tacis de l'architecture civile et militaire.* Paris, 1803, in-8°.

LAGIER (Eugène, peintre). (Voyez : tome Ier.) — S. 1881. *Portraits,* pastels — S. 1882. *Portrait de M. le vicomte de Sanderval;* — *Portrait.*

LA GUÉPIÈRE (Jacques de), architecte. Il fut membre de l'Académie française en 1720 et mourut en 1749. Les archives du département de l'Yonne possèdent de cet artiste un devis dressé pour la construction d'une grande partie des bâtiments du château de Noslou, appartenant à l'archevêché de Sens. (Quantin, *Inventaire.*)

LA GUÉPIÈRE (Philippe de), architecte et di-

recteur général des bâtiments du duc de Wurtemberg, Charles-Eugène. En 1750, il publia cet ouvrage : *Plans, Coupes, Élévations de différents palais et églises*, in-folio. Il publia en 1766, à Stuttgard, un recueil d'esquisses d'architecture représentant plusieurs édifices de sa composition. On doit à cet artiste l'hôtel de ville de Montbéliard, construit par lui vers 1775; la décoration intérieure de l'ancienne bibliothèque Sainte-Geneviève et le pavillon de la Ménagerie de Sceaux. (Dussieux, *Artistes français à l'étranger*.)

LAGUILLERMIE (Auguste-Frédéric), graveur; méd. 2ᵉ cl. 1877. (Voyez : tome Iᵉʳ. — S. 1881. *Huit dessins* (pour l'illustration des *Mémoires de Benvenuto Cellini*) ; — *Huit gravures* (pour une illustration des *Mémoires de Benvenuto Cellini*; — *Portrait*, gravure. — S. 1882. *Portrait de M. Jules Grévy, président de la République*, d'après M. Bonnat, eau-forte; — *Les deux familles*, d'après M. Munkacsy, eau-forte.

LAHAYE (Alexis-Marie), peintre. (Voyez : tome Iᵉʳ. — S. 1881. *Marguerite*. — S. 1882. *Portrait*; — *Petit enfant*.

LA HIRE ou LA HIERRE (Jean), architecte, conducteur en 1595 des œuvres de maçonnerie du duc de Lorraine. Il construisit dans les dépendances du palais ducal de Nancy la tour destinée à renfermer le trésor des Chartres. Le 12 février 1612, il fut nommé par lettres patentes « maître et conducteur des bâtiments de son Altesse, en considération de l'expérience, capacité et suffisance qu'il en a en architecture. » En 1601, il fit établir en la chambre de la duchesse de Bar un cabinet artificiel, suspendu et avancé dans le jardin de la Cour. En 1610, il érigea une maison aux Fourrières, devant le quartier de Monseigneur de Vaudemont. (Lepage, *Archives de Nancy*.)

LA HIRE (Gabriel-Philippe de), fils du précédent, architecte, né à Paris en 1697, reçu membre de l'Académie d'architecture en 1706, et nommé professeur à la même académie en 1718. On ne connaît de lui que la chaire de Saint-Étienne du Mont, à Paris, et l'aqueduc de Maintenon, exécuté sous la haute direction de Vauban. (Roquefort.)

LAISSEMENT (Henri-Adolphe), peintre. (Voyez : tome Iᵉʳ.) — S 1881. *Portrait*. — S. 1882. *Portrait de M. Melchissedec de l'Opéra, dans les Huguenots*; — *Portrait de M. Saint Germain*.

LAJARD (Clément-Félix), peintre. (Voyez : tome Iᵉʳ.) — S. 1881. *L'étang de la Barichole*. — S. 1882. *Les bords de la Loire*.

LALANDE (Mlle Louise), peintre. (Voyez : tome Iᵉʳ.) — S. 1881. *Petits quetteurs de rats*. — S. 1882. *Chiens de meute couplés*.

LALANNE (Maxime), graveur. (Voyez : tome Iᵉʳ.) — S. 1881. *Port de Trouville, croquis d'après nature*; — *Un sentier*, fusain. — S. 1882. *Coucher du soleil*, d'après M. Daubigny, eau-forte; — *Clair de lune*, d'après le même, eau-forte ; — *Souvenir d'Angleterre*, fusain ; — *Neuf dessins pour Hollande à vol d'oiseau*.

LALAUZE (Adolphe), graveur. (Voyez : tome Iᵉʳ.) — S. 1881. *Dans mon jardin*; — *Les dernières fleurs*, aquarelle ; — *Molière à la table de Louis XIV*, d'après M. Welter, gravure. — S. 1882. *La sentinelle*, d'après M. Bargue, eau-forte.

LALIRE (Adolphe), peintre, né à Rouvres, (Meuse), élève de l'École nationale des beaux-arts et de MM. Cathelineaux, J. Lefebvre, Henner et Yvon. — S. 1881. *Portrait*; — *Jeune fille*; — *Huit portraits*, dessins ; — *Tête d'étude*, dessin. — S. 1882. *Étude, femme vue de dos*; — *Pomone, déesse des fruits et Vertumne, dieu des jardins*; — *Les Sirènes*, dessin.

LALO (Jean), architecte, qualifié de « maître maçon », architecte dans les comptes des consuls de la ville d'Auch. Il vivait à la fin du seizième siècle. (Lafforgue, *Artistes de Gascogne*.)

LA LYE (Michel), architecte. Le 5 novembre 1532, il succéda comme architecte de la cathédrale de Beauvais à Martin Chambiges. De concert avec Jean Wast fils, il termina le portail sud et continua le transept jusqu'aux voûtes. (Notes de M. Voillez.)

LAMAN (Jacques) architecte. Il fut un des architectes de l'église abbatiale de Saint-Bertin. Il fut chargé en 1407 de l'érection du premier autel derrière celui du chœur et de « l'arriangement des images ». Il travaillait au cloître en 1408.

LAMBERT (Alexandre), architecte En 1780, il construisit à Nancy l'église de la Visitation sur les plans d'Antoine, architecte de l'hôtel des Monnaies, à Paris. (Durival, *Descriptions de la Lorraine*.)

LAMBERT (Émile-Placide-Olivier), sculpteur. (Voyez : tome Iᵉʳ.) — S. 1881. *Portrait de M. A. Lacan*, buste marbre; — *Portrait de jeune fille*, buste marbre. — S. 1882. *La vigne*, statue plâtre.

LAMBERT (Gustave-Alexandre), graveur en médailles. (Voyez : tome Iᵉʳ.) — S. 1881. *Combat d'Hercule et de Nessus*, camée sur cornaline, épreuve cire. — S. 1882. *Salammbô* ; — *Patrocle*, camées cire.

LAMBERT (Jean), architecte, maçon juré du roi, à Paris. Le sceau de cet artiste, conservé aux archives nationales, représente un écu chargé d'un coq accompagné de trois étoiles avec cette légende « Jehan Lambert ».

LAMBERT (Marcel-Noël), architecte. (Voyez : tome Iᵉʳ.) — S. 1882. *Projet d'une Faculté de médecine et d'une École pratique à Toulouse*, sept dessins.

LAMBERT (Pierre), architecte ordinaire du roi, en 1708, contrôleur des bâtiments de Versailles, Trianon et de la Ménagerie, admis à l'Académie d'architecture en 1699, mort en 1709, âgé de 63 ans. (Franklin, *Recherches historiques*.)

LAMOLINAIRE (Augustin), sculpteur né à Montauban (Ille-et-Vilaine), élève de M. Dumont. — S. 1881. *Portrait*, buste plâtre; — *Petits! Petits!* statue plâtre. — S. 1782. *Clio*, statue plâtre.

LAMOTTE (de), architecte. En 1712 il fut nommé premier commis des bâtiments du roi en remplacement de Marignier. Ses appointements se montaient à 1,200 livres, compris les frais de bureau.

LAMOTTE (Alphonse), graveur; méd. 3ᵉ cl. 1877; 2ᵉ cl. 1880. (Voyez : tome Iᵉʳ.) — S. 1881. *Les noces d'argent*, d'après M. Moreau. — S. 1882. *Le centenaire*, d'après M. A. Moreau, gravure au burin.

LAMY (Pierre-Désiré-Eugène-François), peintre. (Voyez : tome Ier.) — S. 1881. Portrait.

LANCELOT (Dieudonné-Auguste), graveur. (Voyez : tome Ier.) — S. 1881. La vallée de Royat ; — Le village de Royat. — S. 1882. Bains de Royat, eau-forte.

LANCELOT (Mlle Marcelle-Renée), sculpteur. (Voyez : tome Ier.) — S. 1881. Portrait, buste plâtre ; — Portraits, quatre médaillons bronze. — S. 1882. Un faune du bois de Clamart, buste bronze.

LANCELOT (Pierre), architecte du duc Henri II de Lorraine. En 1613, il travailla à la porte de « la Grasse » dite depuis porte Notre-Dame, à Nancy. (Lionnais.)

LANÇON (Auguste), peintre et sculpteur. (Voyez : tome Ier.) — S. 1881. Lionne en arrêt, peinture. — S. 1882. La tranchée devant le Bourget, janvier 1871 ; — La dompteuse, souvenir de la foire aux pains d'épices : eaux-fortes.

LANDELLE (Charles), peintre. (Voyez : tome Ier.) — S. 1881. Femme de Siloé à Jérusalem ; — Jeune fillahène du Caire. S. 1882. Une naïade ; — Barkahoum, femme de Boghari.

LANFRIDE, architecte. D'après la légende, Albéric, femme de Raoul, comte de Bayeux, qui vivait au onzième siècle, fit trancher la tête à cet artiste, qui avait été l'architecte du château-fort d'Ivry, pour qu'il n'en pût construire un autre. (Oderic, Vital, livre VIII.)

LANGEVAL (Jules-Louis-Laurent), graveur. (Voyez : tome Ier.) — S. 1881. Un antiquaire à Grenade, d'après M. P. Joris ; — Dans la campagne, d'après M. Lerol. — S. 1882. Au bord de la rivière, par M. Lerol ; — La mort du dernier marin du vaisseau le Vengeur, d'après M. Guillon.

LANGLOIS (Amédée-Henri), peintre. (Voyez : tome Ier.) — S. 1881. Portrait. — S. 1882. La dernière visite à l'hôpital.

LANGLOIS (Mme), née Joséphine-Claire Roelly, peintre. (Voyez : tome Ier.) — S. 1881. Portrait. — S. 1882. Portrait.

LANGLOIS (Paul), peintre. (Voyez : tome Ier.) — S. 1881. Portraits. — S. 1882. Portrait ; L'atelier des émailleurs, chez M. Barbedienne.

LANS (Pierre), architecte. Sur le clocher de l'église cathédrale de Viviers (Ardèche), on lit l'inscription suivante, découverte par M. Revoil, architecte : « Petrus Lans. »

LANSON (Alfred-Désiré), sculpteur. (Voyez : tome Ier.) — S. 1881. Salammbô, médaillon bronze ; — L'étude, modèle de terme, plâtre ; — Portrait de M. Cochery, buste bronze. — S. 1882. L'âge de fer, groupe marbre ; — Aragonaise, buste terre cuite peinte.

LANSON (Ernest), sculpteur. (Voyez : tome Ier.) — S. 1881. Portrait de M. Galineau, buste terre cuite.

LANSON (Mlle Ernestine), sculpteur. (Voyez : tome Ier.) — S. 1881. Oiseau, nature morte, terre cuite.

LANSYER (Emmanuel), peintre ; ✻ en 1881. (Voyez : tome Ier.) — S. 1881. La fin de la tempête ; — Les dunes de Donville près Granville ; — Feuilles de sycomore, éventail aquarelle ; — Pétunias, fuchsias et vigne, aquarelle. — S. 1882. Une belle matinée, côtes de Bretagne ; — Le cloître de l'abbaye du Mont-Saint-Michel.

LAOUST (André-Louis-Adolphe), sculpteur.

(Voyez : tome Ier.) — S. 1881. Portraits, bustes bronze. — S. 1882. Danton, statue plâtre ; — Portrait, buste bronze.

LAPAYRE (Eugène), sculpteur. (Voyez : tome Ier.) — S. 1881. Buste bronze.

LA PENNE (Antoine-Pierre-Philippe), peintre. (Voyez : tome Ier.) — S. 1870. Pan instruisant le jeune Orphée ; — Portrait de M. Léotard. — S. 1882. Supplice de Régulus.

* LAPLAZE (Jean), architecte. Sur le couronnement d'une fenêtre et au sommet d'une tour du château de Losse, aux environs de Périgueux, on lit l'inscription suivante : « Jouhan Laplaze maitre masson de Govrdon a fait cet owre l'an 1570. »

LAPORTE (Alexandre-Gabriel), sculpteur. (Voyez : tome Ier.) — S. 1881. Portrait de M. Tirolier, buste plâtre bronzé. — S. 1882. Portrait de M. Petit-Colin, buste plâtre.

* LAPORTE (Émile), sculpteur, né à Paris, élève de MM. Toussaint, Thomas et Bonnassieux. — S. 1881. Portrait, buste plâtre. — S. 1882. Étude, buste plâtre.

LAPORTE (Marcellin-Jean), peintre. (Voyez : tome Ier.) — S. 1881. Portrait ; — Un connaisseur. — S. 1882. Charmeuse.

LACOSTOLET (Charles), peintre. (Voyez : tome Ier.) — S. 1881. Port de Rouen ; — La pêche des moules. — S. 1882. Environs de Rouen. — Port de Dunkerque, aquarelle.

LARCHER (Émile-André), peintre. (Voyez : tome Ier.) — S. 1881. Le jour des Morts. — S. 1882. Huguenots attaquant un couvent.

LARGENT (Pierre), architecte de la cathédrale d'Amiens. Il éleva les deux tours du portail en 1375, il acheva les deux chapelles du collatéral nord qui sont près de l'entrée. On lui doit aussi trois voûtes du cloître de l'abbaye de Saint-Bertin. (Dusevel, Recherches historiques.)

LAROCHE (Amand), peintre. (Voyez : tome Ier.) — S. 1881. Une promenade. — S. 1881. Portrait ; — L'oiseau bleu.

LA RUELLE (Guillaume de), architecte. Dans un procès-verbal d'estimation d'un hôtel appelé la maison des Lions, sis à Paris, en la rue Saint-Paul et ayant issue en l'hôtel de la Cour de la reine, lequel hôtel a été donné par François Ier à Amé de Regno, son premier huissier, La Ruelle est qualifié de général maistre des œuvres de maçonnerie du Roy. Dans un acte de 1542, il figure comme garde de la voierie et des chemins royaux. (Sauval, tome III.)

L'ASSURANCE (Cailleteau dit), architecte. Ses principaux travaux sont : à Paris, l'hôtel de Montmorency, rue Montmartre, presque en face la rue Feydeau ; l'hôtel du marquis de Rothelin, rue de Varennes ; l'hôtel bâti pour Thomas de Rivier, secrétaire d'État, rue Saint-Marc, Feydeau ; en 1704, l'hôtel d'Auvergne rue Saint-Dominique-Saint-Germain, pour le comte d'Auvergne, père du cardinal de ce nom ; 1708, enfin, les hôtels de Béthune, de Richelieu, de Monbazon, de Châtillon, de Noailles. Il fut admis à l'Académie d'architecture en 1699 et il est mort en 1724. (Thiéry.)

L'ASSURANCE (Jean-Cailleteau dit), fils du précédent, entra le 8 mai 1723 à l'Académie d'architecture et mourut en 1755. Il fut nommé contrôleur du château de Marly en 1723, et

reçut le 3 avril 1749 son brevet d'architecte ordinaire du roi, contrôleur des bâtiments de Fontainebleau. Il a exécuté pour Madame de Pompadour le château de Belle-Vue, commencé le 30 juin 1748 et terminé au mois de novembre 1750. Il a restauré le château de la Celle, près Saint-Cloud ; il bâtit un pavillon appelé le Petit Ermitage dans le petit parc de Versailles. On lui doit aussi l'hôtel de Luxembourg, rue Saint-Marc, à Paris ; l'hôtel de Sens, rue de Grenelle-Saint-Germain ; l'hôtel Molé, dans la même rue. (Jal ; Leroy, *Dépenses de Madame de Pompadour*.)

L'Assurance (Pierre-Cailleteau dit), obtint en 1755 une pension de 2,000 livres comme contrôleur des bâtiments des châteaux de Saint-Germain et de Monceaux ; il succéda à son frère, qui venait de mourir.

Latouche (Gaston), sculpteur. (Voyez : tome I^{er}.) — S. 1881. *Le trépassé* ; — *La rue*, peintures ; — Gravures ; — S. 1882. *L'enterrement d'un enfant à Juvigny-sous-Andaine* ; — *Un incendie à Londres*.

Latouche (Louis), peintre. (Voyez : tome I^{er}.) — S. 1881. *La rue de Berck, rue de la plaine* ; — *La plage de Berck*. — S. 1882. *Départ de pêche à Berck*.

La Tremblaye (Guillaume de), architecte, religieux de l'abbaye Saint Etienne, à Caen. Il fut l'architecte des bâtiments de la manse conventuelle de cette abbaye. Etant en 1685 frère convers de l'abbaye du Bec, il fit élever dans l'église de son monastère un maître-autel avec baldaquin. On attribue également à cet architecte les bâtiments de la Trinité, à Caen et ceux de l'abbaye de Saint-Denis, occupés maintenant par la maison de la Légion d'Honneur. (Leprévost, *Mémoires et notes*.)

Laugée (Désiré-François), peintre. (Voyez : tome I^{er}.) — S. 1881. *Portrait de M. Henri Martin, sénateur* ; — *La question*. — S. 1882. *Portrait de l'auteur*, dessin ; — *Les chœurs* ; — *La tessire*.

Laugée (Georges), peintre ; méd. 3^e cl. 1881 (Voyez : tome I^{er}.) — S. 1881. *En octobre* ; — *Pauvre aveugle*. — S 1882. — *En route pour la moisson*.

Launay, architecte. « Avance de 200 livres au sieur Launay sur le prix des travaux de construction de la pyramide de Sorges. » (Port. *Inventaire*).

* Launay (Camille), peintre, né au Mans (Sarthe), élève de M. Lumenais. — S. 1881. *Rita* ; — *Madeleine*. — S. 1882. *Portrait* ; — *Fleurs*

* Launay (Fernand de), peintre, né à Lyon (Rhône), élève de M. Bonnat. — S. 1881. *Portrait*. — S. 1882. *Portrait*.

Laurens (Jean-Paul), peintre. (Voyez : tome I^{er}.) — S. 1881. *L'interrogatoire*, (apparti nt à M. Trétiakoff) ; — *Portrait* ; — *Le jugement de Hilpéric* ; — *Le monastère de Saint-Martin* ; — *L'arrivée de Théodebert* ; — *L'arrivée de Sighebert* dessins. — S. 1882. *Les derniers moments de Maximilien, empereur du Mexique* ; — *Portrait de M. Auguste Rochin* ; — *Quatre dessins* : *Mort de Sighebert* ; — *Grégoire de Tours* ; — *Les deux réfugiés* ; — *Le tonsuré*.

Laurens (Jules-Joseph-Augustin), peintre,
lithographe et graveur. (Voyez : tome I^{er}.) — S. 1881. *Le fond du ravin à Artemare* ; — *Une rue de Perse* ; — *Etudes d'animaux*, d'après Troyon Rosa Bonheur et Lemmens, *gravures*. — S. 1882 *Souvenir du Bosphore* ; *Portrait*, lithographie.

Laurens (Nicolas-Auguste), peintre. (Voyez : tome I^{er}.) — S. 1881. *Idylle*. — S. 1882. *Stella* ; — *L'âge de la pierre*.

Laurens (Mlle Pauline), peintre. (Voyez : tome I^{er}.) — S. 1881. *Portrait* ; — *Portrait de Mgr Bagnoud, évêque de Bethléem*. — S. 1882. *Portrait*.

Laurent, architecte. Il obtint le grand prix d'architecture en 1735 sur : *Un projet de galerie avec chapelle*. On lui doit les cascades du château de Brunoy et celles du Chanteloup. (Bachaumont, *Mémoires*, tome VII.)

Laurent (Eugène), sculpteur. (Voyez : tome I^{er}.) — S. 1881. *Dalila*, buste plâtre. — S. 1882. *La vague*, statue plâtre.

* Laurent (Jacques), architecte, maître des œuvres du comté de Blois ; il mourut au mois de juin 1363. (De Laborde, *Ducs de Bourgogne*.)

Laurent (Paul-Félix-Simon), graveur. (Voyez : tome I^{er}.) — S. 1881. *Tombeau de Jovin, à la cathédrale de Reims* (pour la Gazette des Beaux-Arts). — S. 1882. *Tombeau de la duchesse Marie de Bourgogne, dans la cathédrale de Bruges*, eau-forte.

* Laurent de Bussi, architecte, maçon juré du roi à Paris. Son sceau, conservé aux archives nationales, représente un marteau accompagné de branchages avec cette légende : « Laurens de Bussy » 1300.

* Lautenschlager ou Lautenschlorger (Joseph), architecte de la cathédrale de Strasbourg vers le milieu du treizième siècle Il fit détruire les sculptures exécutées au treizième siècle dans le chœur de cette cathédrale, lesquelles appartenaient au *Roman du Renard* (Schnéegans, *Maîtres d'œuvres*.)

* La Vacquerie (Jonas de), architecte, maître maçon juré de la ville d'Amiens. Il obtint en 1510 l'office de maître des ouvrages, laissé vacant par la mort de Pierre Tarivel. (Dusevel, *Recherches historiques*.)

* La Vallée (Jean de), architecte, fils de Simon de la Vallée, né en 1620, mort en 1695. Il fut l'architecte des rois Charles X et Charles XI de Suède Il a donné les plans du vieux château royal de Stockholm, brûlé en 16 7, et ceux du tombeau des Charles, élevés en 1685 dans l'église de Riddarholm. Il a construit le temple des francs-maçons de Stockholm. (Ekmarck, *Guide de l'étranger dans Stockholm*.)

* La Vallée (Martin de), architecte, nommé par la reine Christine de Suède inspecteur des édifices royaux. (Dussieux, *Artistes français à l'étranger*.)

* La Vallée (Simon de), architecte. Appelé en Suède par la reine Christine, il a bâti à Stockholm le Riddarhuset, commencé en 1648 et achevé par son fils. On lui doit aussi les églises Hedvige et Eléonore de Sainte-Catherine et de Sainte-Marie, à Stockholm. (Ekmarck, *Guide de l'étranger dans Stockholm*)

* Lavau-Revel (Alexandre), peintre, né à Bordeaux (Gironde), élève de M. Bouguereau. —

S. 1881. *Le soir à la campagne.* — S. 1882. *Le premier-né.*

* LAVÉE (Adolphe-Jules), graveur en médaille, né à Morlaix (Finistère), élève de MM. Degeorge et Dantzel. — S. 1881. *L'Art et l'Industrie avec cartouche aux armes de la ville de Tours* (appartient à M. Desaide); — *Portrait.* — S. 1882. *Portrait de M. Thomas, doyen des notaires de Paris,* médaille bronze; — *Médaille de récompense pour les sociétés de tir* (appartient à M. Desaide).

LAVEZZARI (Emile), architecte. (Voyez : tome Ier.) — S. 1881. *Petite maison normande à Cabourg*, plan et élévations. — S. 1882. *Sépulture de famille au cimetière de l'Est, à Paris.*

LAVIEILLE (Eugène-Antoine-Samuel), peintre. (Voyez : tome Ier.) — S. 1881. *Crue de la Corbionne, à Bretoncelles.* — S. 1882. *Entrée de la forêt de Voré, au Libero, automne;* — *Les sablons près Moret-sur-Loing, la nuit.*

LAVILLETTE (Mme), née Elodie Jacquier, peintre. (Voyez : tome Ier.) — S. 1881. *Marée montante à Port-Louis, près Lorient;* — *Boulevard Brune par un temps de neige, Montrouge.* — S. 1882. *Coup de soleil, île de Croix;* — *Les sables, île de Croix.*

* LAYEVILLE (Robert de), architecte, maçon juré du roi à Paris. Le sceau de cet artiste, conservé aux archives nationales représente une équerre, un marteau de tailleur de pierre et une truelle.

LAYNAUD (Ernest), peintre. (Voyez : tome Ier.) — S. 1881. *Le marché aux poissons du Tréport.* — S. 1882. *Le canal Saint-Martin;* — *Le port du Tréport, à marée basse* (à M. Gay); — *Le quai des bateaux anglais, au Tréport*, dessin.

LAYRAUD (Fortuné-Joseph-Séraphin), peintre. (Voyez : tome Ier.) — S. 1881. *Mort d'Agrippine;* — *Diogène.* — S. 1882. *Inès de Castro;* — *Portrait.*

LAYS (Jean-Pierre), peintre. (Voyez : tome Ier.) — S. 1881. *Bouquet de fleurs variées.* — S. 1882. *Vase de fleurs et de fruits pharmaceutiques* (à M. Cotton).

LAZERGES (Jean-Raymond-Hippolyte), peintre. (Voyez : tome Ier.) — S. 1881. *Jeune Kabyle se rendant à la fontaine.* — S. 1882. *Arabe en marche;* — *Portrait.*

LAZERGES (Paul-Jean-Baptiste), peintre. (Voyez : tome Ier.) — S. 1881. *Portrait;* — *Le repos en Algérie.* — S. 1882 *Voyageurs isolés sur les hauts plateaux, Algérie;* — *Portrait.*

* LÉANDRE (Charles-Lucien), peintre, né à Champsecret (Orne), élève de M. Bin. — S. 1881. *Portrait*, dessin. — S. 1882. *La mère Fanchon.*

LÉACTEZ (Mlle Eugénie-Anna-Marie), peintre. (Voyez : tome Ier.) — S. 1881. *Les Tannelles*, fusain. — S. 1882. *Noyers en Champagne;* — *Le parc de Villebertin en automne*, fusain.

* LEBARON (Jacques), architecte. On lui doit l'église actuelle de Saint-Nicolas, bâtie en 1620. (L. Quénault, *Recherches sur la ville de Coutances.*)

LEBAS (Jean), architecte. Il a construit la tour et la flèche de l'église Saint-Michel, à Bordeaux, dont la hauteur était de cent mètres et qui s'écroula en 1568, faute de réparations qui eussent été peu dispendieuses; la première dégradation qu'elle éprouva date de 1574; elle fut alors atteinte par la foudre qui en détruisit une partie. Le 22 janvier 1608, un événement de même nature en diminua la hauteur; enfin le 8 septembre 1768, un ouragan terrible qui dura 24 heures, en fit tomber une grande partie. (Nolibois, *Notes sur le clocher de Saint-Michel.*)

* LEBASQUÉ (Jean), architecte du Havre. En 1630, il construisit l'église Saint-Martin d'Harfleur et en 1635, il fut chargé d'abattre la vieille tour et de restaurer le comble de la nouvelle église. Il était payé 24 sous par jour. (L'abbé Cochet, *Eglises de l'arrondissement du Havre.*)

LEBEL (Jean-Emile), graveur d'architecture. (Voyez : tome Ier.) — S. 1881. *Palais du Trocadéro*, gravure d'architecture.

LEBEQUE (Adolphe-Paul), sculpteur. (Voyez : tome Ier.) — S. 1881. *République*, buste bronze. — S. 1882 *Portrait*, médaillon bronze.

* LEBESGUE (Pierre), architecte. Il construisit le château du marquisat de Beauregard, en Brie, pour le président Le Cousturier.

* LE BIHAN (Alexandre), peintre. (Voyez : tome Ier.) — S. 1881. *Fileuse bretonne;* — *La prière bretonne.* — S. 1882. *Pauvre aveugle.*

LEBLANC (Mlle Léonide-Joséphine), peintre. (Voyez : tome Ier.) — S. 1881. *Avant le bal, groupe d'enfants;* — *Portraits*, miniatures. — S. 1882. *Portraits*, miniatures.

LE BLANT (Julien), peintre; méd. 3e cl. 1878; 2e cl. 1880. (Voyez : tome Ier.) — S. 1882. *Le courrier des Bleus.*

LEBOEUF (Mathurin), architecte, fut un de ceux de l'église de Caudebec; il dirigeait en 1562 les travaux de restauration de cet édifice. (L'abbé Cochet, *Eglise d'Yvetot.*)

* LEBON, architecte. Il remporta en 1725 le grand prix d'architecture sur : « Une église conventuelle » et fut admis à l'Académie d'architecture le 3 décembre 1741; il mourut le 13 août 1754.

* LE BON (Henri), architecte, abbé de Gorze, vivait au onzième siècle; il exécuta de grands travaux d'architecture, mais sans qu'on puisse dire où il travailla. (Champollion.)

* LEBOUCHER (Jean), architecte. Le 27 janvier 1509, les chanoines de la cathédrale de Rouen chargèrent Jean Leboucher, maître de l'œuvre de Saint-Maclou, « de voir les traicetz faicts pour le dit portail par les architectes de la cathédrale. » (Deville, *Revue des architectes.*)

LEBOUCHER (Maxime-Nicolas), peintre. (Voyez : tome Ier.) — S. 1881. *Dans les blés.* — S. 1882. *Visite de Louis XV à sa fille Madame Louise de France, au Carmel de Saint-Denis.*

* LEBOUTEUX (Michel), architecte et graveur, fut un des artistes appelés en Portugal sous le règne de Jean V. Il a fait une carte de l'Ile de Malte signée « Michael Le Bouteux *architectus regis sculpsist* 1736. (*Dictionnaire des Artistes du Portugal*, 1847.)

* LE BRETON (Gilles), architecte. En 1527, il commença la transformation de l'ancien château de Fontainebleau; il mourut en 1552. (De Laborde, *Château de M.*)

* LEBRETON (Jean), architecte. Sur un des contre-forts de l'église de Saint-Pierre de Coutances, on lit ce nom, gravé en gros caractères gothiques : « *Jehan Lebreton*, 1558. »

* LE BRETON (Regnault), architecte du roi Philippe V et peut-être de Louis X, sous le titre de « masson juré du Roy. » *(Ordonnances, Statuts, etc.)*

* LEBRUMENT (Jean-Baptiste), architecte, né à Rouen, le 7 janvier 1736; il mourut dans la même ville en 1804. Il fut chargé, en 1767, de continuer les travaux de la chapelle de l'hôtel-Dieu de Rouen, devenu l'église paroissiale de la Madeleine. On lui doit l'achèvement du grand bâtiment de l'abbaye de Saint-Ouen, devenu l'hôtel de ville, et l'achèvement des bâtiments de l'abbaye de Blainville. (Lebreton, *Biographie normande*)

* LEBRUN, architecte. En 1780, il construisit à Versailles, sur l'emplacement anciennement occupé par l'infirmerie des Pages du roi, une grande maison où fut installée en 1811 une sorte de collège auquel on donna le nom de Gymnase littéraire et des Arts. (Leroy, *Rues de Versailles.*)

* LEBRUN (Benoit), architecte, né à Paris en 1754, alla se fixer à Orléans. Il éleva dans cette ville, en 1786, près la porte de Bourgogne, une vaste construction destinée à une filature dont le pavillon du maître existe encore et domine la Loire. En 1793, il transforma l'église Saint-Michel en salle de spectacle; en 1797, il abattit l'abside de l'église Saint-Hilaire et convertit le reste de l'édifice en une halle couverte où se tient maintenant le marché au vieux linge. Il est mort à Châteauneuf-sur-Loire, le 29 septembre 1819. (Buzonnière, *Histoire d'Orléans.*)

LE BRUN (Frédéric), peintre. (Voyez : tome Ier.) — S. 1881. *Jeune femme à la fontaine;* — *Portrait*. — S. 1882. *Avant le bain;* — *Figure décorative*.

LE CAMUS (Louis), peintre. (Voyez : tome Ier.) — S. 1881. *L'anse Saint-Laurent*, panneau décoratif; — *Crépuscule sur la côte du Finistère*. — S. 1882. *Le monument, île de Sark;* — *La Seine à Andé*.

* LECARON (Jacques), architecte, né à Vaulx-lez-Bapaume, présenta en 1551 les plans pour la consolidation du beffroi de l'hôtel de ville d'Arras. Il construisit aussi l'abbaye de Marchiennes. (D'Héricourt et Godin, *Les Rues d'Arras.*)

* LECARPENTIER (Nicolas), architecte, maître des ouvrages de la ville de Rouen en 1692, avec un traitement de 1,005 livres, plus un boisseau de sel, deux jetons d'argent aux assemblées municipales et exemption de toutes charges publiques. (Delaquerière, *Ancien Hôtel de ville.*)

* LE CHARTIER (Gabriel), architecte, construisit sur ses dessins, en 1760, à Orléans la nouvelle chapelle du couvent des Bénédictins. (Buzonnière, *Histoire d'Orléans.*)

* LECHAVALIER (Etienne), architecte, dessinateur des bâtiments du roi. Il dirigea la construction de l'arc de triomphe élevé à Tours en 1687 à la gloire de Louis XIV. Ses appointements étaient de 100 livres par mois. Les plans de cet édifice avaient été donnés par Hardouin Mansart. (Grandmaison.)

LECHEVREL (Alphonse-Eugène), graveur en médailles. (Voyez : tome Ier.) — S. 1882. *Bacchus enfant*, intaille topaze; — *Jeune fille se défendant contre l'Amour*, d'après M. Bouguereau, intaille topaze (appartient à M. Provost); — *Poésie*, intaille d'Espagne; *Jean qui pleure et Jean qui rit*, intaille cristal de roche (à M. Boucheron); — *Chien de meute*, d'après Fremiet, intaille sardoine.

LECLAIRE (Victor), peintre; méd. 3e cl. 1879; 2e cl. 1881. (Voyez : tome Ier.) — S. 1881. *Dernières fleurs d'automne* (à M. Objois). — S. 1882. *Fleurs*.

LECLERC (Charles-Alfred) architecte. (Voyez : tome Ier.) — S. 1881. *Saint-François-d'Assise, église basse, perspective*. — S. 1882. *Ville d'Este, perspective*.

* LECLERC (Clément), architecte, né à Bourbon-l'Archambault, maître des œuvres de la duchesse de Bourbon. En 1504, il fut appelé par le chapitre métropolitain de Bourges pour visiter les fondations de la tour du nord de la cathédrale; on l'appela de nouveau en 1596 pour avoir son avis sur la tour méridionale et les voûtes de la cathédrale, qui menaçaient ruines. (Girardot, *Artistes de Bourges.*)

LECOCQ (Adrien-Louis), peintre. (Voyez : tome Ier.) — S. 1881. *Le moulin de Breuil.* — S. 1882. *Le champ dit Entre-Deux-Murs, près de Combs-la-Ville*

* LECOINTE (Jean-François-Joseph), architecte, né à Abbeville en 1783, élève de Belanger. Architecte des rois Louis XVIII et Charles X. En 1823, il restaura le théâtre de Favart et construisit celui de l'Ambigu-Comique; il commença en 1841 la maison d'arrêt, dite prison de Mazas. Il mourut à Versailles le 9 avril 1838.

* LECOMTE, architecte. En 1794, les Cinq-Cents, qui siégeaient dans la salle dite du Manège, à Paris, quittèrent ce local pour aller s'installer au Palais-Bourbon. Gisors et Lecomte furent chargés des travaux d'appropriation du palais et construisirent ensemble la salle d'assemblée des Députés, moins le péristyle, qui ne fut élevé qu'en 1807 par Poyet. (Lazare, *Rues de Paris.*)

* LECOMTE, architecte. Vers la fin de l'année 1689, des frais de voyage lui furent payés comme envoyé de Tours à Angers pour mettre enchère à une adjudication de travaux faite par cette dernière ville. (Port, *Archives d'Angers.*)

* LECOMTE (Charles), architecte, maître des œuvres de maçonnerie et de charpenterie de la ville de Paris. En 1542, il prit part à une expertise relative à la concession faite à un peintre nommé Guyon Ledoux d'une portion des anciennes murailles de la ville. (Sauval, tome IV.)

LE COMTE (Paul), peintre. (Voyez : tome Ier.) — S. 1881. *La berge au-dessous du pont des Arts.* — S. 1882. *Le quai de l'Horloge à Paris;* — *Au bord de l'Étang à Mortefontaine*.

LECOMTE (Victor), peintre. (Voyez : tome Ier.) — S. 1876. *Fleurs*. — S. 1881. *Portrait*. — S. 1882. *Liseur*.

LECOMTE-DUNOUY (Jules-Antoine-Jean), peintre. (Voyez : tome Ier.) — S. 1882. *Homère, tryptique;* — *Les rabbins commentant la Bible le samedi, souvenir du Maroc*.

* LECONTE (Etienne-Chérubin), né en 1766. Il fut un des architectes du roi Murat, il décora le palais royal de Naples. (Dussieux, *Les Artistes français à l'étranger.*)

* LE COQ DE LAUTREPPE (Félicien-William-Albert), sculpteur, né à Paris, élève de M. Henry

Gros. — S. 1881. *Portrait*, buste bronze. — S. 1882. *Portrait*, médaillon marbre.

* Lecourey (Nicolas), sculpteur, né à Gourgeon (Haute-Saône), élève de M. Bobenlick. — S. 1880. *Le baiser*, statue plâtre; — *Enfant assis, la première montre*, statue plâtre. — S. 1882. *Le reproche*, statue plâtre; — *La Fortune*, groupe terre cuite. — S 1882. *Quêteuse*, statue plâtre.

Lecourtier (Prosper), sculpteur, méd. 3ᵉ cl. 1880. (Voyez : tome Iᵉʳ.) — S. 1881 *Sous bois, chien Saint-Hubert*, groupe plâtre; — *Chien contrebandier en alerte*, plâtre. — S. 1882. *Chienne et ses petits*, groupe bronze; — *Punch, chien bull-terrier*, bronze (à M. Belin).

Lecoutreux (Lionel Aristide), graveur; méd. 3ᵉ cl. 1879; 2ᵉ cl. 1880. (Voyez : tome Iᵉʳ.) — S. 1881. *Epagneul et chien de berger*, d'après M. Van Marcke; — *Les botteleurs de foin*, d'après M. Millet; — *La mort de Clodobert*, d'après M. Maignan. — S 1882. Deux eaux-fortes : *Le fauconnier arabe*, d'après Fromentin ; — *Le départ pour la fantasia*, d'après H. Regnault; *La comtesse d'Oxford*, d'après Van Dyck.

Lecueux (Gaston-Alfred), peintre. (Voyez : tome Iᵉʳ.) — S. 1881. *Chrysanthèmes*. — S. 1882. *Un banc de jardin* ; — *L'allée des platanes*.

* L'Ecuyer, architecte, fut en 1715 admis à l'Académie royale d'architecture et mourut en 1720.

* L'Ecuyer (Charles), architecte, fils du précédent. Il fut admis à l'Académie royale d'architecture le 24 juillet 1735 et mourut vers le mois de juin 1776. En 1756, il fut nommé architecte ordinaire du roi.

* Le Danois (Jean), architecte, maçon juré du roi à Paris. Le sceau de cet artiste conservé aux archives nationales, porte une truelle, un marteau et au-dessus une feuille de trèfle.

Le Divin (Mathieu), architecte. En 1715, deux maîtres maçons de Paris prenaient le titre de « bacheliers en l'art de maçonnerie; » l'un de ces deux artistes était Mathieu Le Divin. (Mélicocq, *Artistes du Nord.*)

* Ledreux, architecte, en 1729 construisit sur ses dessins la salle de spectacle de Compiègne. Il fut admis à l'Académie d'architecture en 1742 et mourut en 1752. (L. de Ballyhier, *Histoire de Compiègne.*)

Ledret (Gérard), architecte, maître des œuvres de la ville de Lille. En 1494, il fut appelé à Saint-Omer pour être consulté sur la construction du clocher de la cathédrale. (Deschamps-des-Pas, *Saint-Omer.*)

Le Duc (Arthur-Jacques), sculpteur; méd. 3 cl. 1879. (Voyez : tome Iᵉʳ.) — S. 1881 *A young huntsman (un jeune chasseur)*, portrait de M. F. Fontaine, groupe plâtre; — *Le baiser équestre*, groupe bronze. — S. 1882. *Odette chantant pour calmer Charles VI*, statue plâtre; — *Portrait de M. A. Daudet*, buste terre cuite.

* Leduc (Gabriel), architecte. On lui doit le maître-autel de l'église du Val-de-Grâce. En 1665, il restaura la chapelle haute de l'église Saint-Denis de la Châtre. Il commença en 1679 l'église Saint-Josse, rue Aubry-le-Boucher, et continua l'église Saint-Louis-en-l'Ile commencée par Leveau. Il mourut à Paris en 1704. (L'abbé Pascal, *Saint-Louis-en-l'Ile.*)

* Leduc (Jean), architecte du duc Léopold de Lorraine. Il dirigea, en 1722, la construction des nouvelles écuries du palais ducal de Nancy ; il restaura aussi l'orangerie du même palais. (Lepage, *Palais-Ducal.*)

Leduc (Nicolas), architecte de l'église de Berric (Morbihan).

* Le Duc de Toscane (François), architecte du roi. En 1696, il fut chargé d'indiquer les réparations à faire à la flèche de l'église Notre-Dame de Fontenay-le-Comte (Vendée), menaçant ruine. Son devis s'éleva à la somme de 10,000 livres, plus 300 livres de gratification à l'architecte. On doit aussi à Leduc le dessin du clocher de Luçon et la restauration d'une partie des bâtiments de l'abbaye de Saint-Michel-en-l'Herme. (B. Fillon, *Poitou et Vendée.*)

* Ledux, architecte et abbé de Saint-Wast d'Arras. (Châtillon, *Annales.*)

* Leenhardt (Max), peintre et sculpteur, né à Montpellier (Hérault), élève de MM. Michel et Cabanel. — S. 1879. *Portraits* — S. 1880. *L'aurore*; — *Portrait*. — S. 1881. *Portrait*, buste plâtre; — *La montée de Jacou (Hérault)*. — S. 1882 *Un meurtre au village*. — S. 1882. *Un octogénaire*, buste plâtre.

Lefebvre (Augustin-François), peintre, né à Roubaix (Nord), élève de MM. Mils, Lehmann et Wurts. — S. 1881. *Portrait*. — S. 1883. *Portrait*.

Lefebvre (Ernest-Auguste-Eugène), peintre. (Voyez : tome Iᵉʳ.) — S. 1881. *Gelée de pommes*. — S. 1882 *Les confitures de prunes*.

Lefebvre (Jules-Joseph), peintre. (Voyez : tome Iᵉʳ.) — S. 1881. *La Fiammetta, Boccace*; — *Ondine* (à M. S. P. Avery). — S. 1882. *La fiancée* (à M. Vanderbilt) ; — *Portrait*.

* Leféron (Nicolas), architecte. Des réparations étant à faire à un certain moulin Mareschal, le marché en fut passé en présence de Leféron « maistre juré des œuvres du roy au bailliage d'Evreux, le 18 novembre 1398. » Il était aussi maître des œuvres du roi au bailliage de Beaumont-le-Roger et d'Orbec; il délivra en cette qualité un certificat pour paiement. (De Laborde, *Ducs de Bourgogne.*)

* Lefevre, architecte, maître maçon de la ville de Lille. Son sceau, conservé aux archives nationales, porte un écu au croissant surmonté de deux étoiles avec cette légende : « Jehan Lefèvre 1387. »

Lefèvre (Camille), sculpteur. (Voyez : tome Iᵉʳ.) — S. 1881. *Portrait*, buste marbre ; — *Portrait de M P. Jamin*, buste plâtre.

Lefèvre (Edouard), peintre. (Voyez : tome Iᵉʳ.) — S. 1881. *Vue de la rue Cortot* ; — *Vue de la rue Saint-Vincent* ; — *Vue de la rue des Saules*, aquarelles.

* Lefèvre (Joseph-Elie-Michel), architecte, né à Rouen en 1734. Il remporta en 1760 le grand prix d'architecture sur une « Eglise paroissiale. »

Lefèvre (Théodore), architecte du roi et du duc d'Orléans, maître des œuvres et grand-voyer en le duché et généralité d'Orléans. Il fit en 1618 le portail du nord de la cathédrale de cette ville. Il bâtit pour les carmes déchaussés, à Orléans, une chapelle dont le portail était une copie de celui du Noviciat des jésuites à Paris. Il mourut en 1654. (*Artistes orléanais.*)

* Lefèvre (Théodore), architecte, fils du pré-

cédent, né à Orléans et fut baptisé en 1630. Il mourut dans la même ville en 1718. (*Artistes orléanais.*)

LEFÈVRE-DESLONGCHAMPS (Louis-Alexandre), sculpteur; méd. 3ᵉ cl. 1878; 2ᵉ cl. 1880. (Voyez : tome Iᵉʳ.) — S. 1880. *La pensée*, statue marbre (à M. le baron Thénard); — *Premières joies*, groupe plâtre. — S. 1882. *Portrait de Mme Marie Laurent*, buste plâtre; — *Portrait*, buste cire.

LEFORT (Henri-Emile), graveur; méd. 3ᵉ cl. 1881. (Voyez : tome Iᵉʳ.) — S. 1881. *Portrait de Washington*. — S. 1882. *Une eau-forte*, dessin de M. Benjamin Constant.

LEFORT DES YLOUSES (Arthur-Henri), peintre. (Voyez : tome Iᵉʳ.) — S. 1881. *Marée basse*; — *Le phare*, émaux. — S. 1882. *Les amoureux*, lave émaillée; — *Retour de la pêche*, eau-forte.

LEFORTIER (Henri-Jean), peintre. (Voyez : tome Iᵉʳ.) — S. 1881. *Ruisseau sous bois*; — *Un soir en Picardie*. — S. 1882. *Lisière d'un bois*; — *Un lavoir à Orsay*.

* LEFRANC, architecte, en 1748, reconstruisit le beffroi d'Amiens incendié et détruit par la foudre en 1742. (Goze, *Rue d'Amiens*.)

* LEFRANC, architecte. Il acheva et agrandit la chapelle royale du château de Dreux, commencée en 1816, destinée à la sépulture de la famille d'Orléans. (Joanne, *Normandie*.)

* LEFRANC D'ETRÉCHY, architecte, admis à l'Académie royale d'architecture le 17 septembre 1756; il mourut en 1762, et fut remplacé par Bouillée, le 15 septembre de la même année.

* LE GALLOIS (Pierre), architecte. Le 27 janvier 1509, il fut chargé « de veoir les traictez faicts par maistres Jacques et Roullant dietz Leroux » pour la reconstruction du portail de la cathédrale de Rouen. (Deville, *Revue des architectes*.)

LEGAT (Léon), peintre. (Voyez : tome Iᵉʳ.) — S. 1881. *Souvenir du Dauphiné*. — S. 1882. *Un abreuvoir*.

* LEGENERVOIS (Pierre), de Rouen, architecte, de l'église de Notre-Dame du Havre. Lucas Guéronel, en 1619 lui succéda dans les travaux de ce monument. (L'abbé Cochet, *Notre-Dame du Havre*.)

LE GENTILE (Victor), peintre. (Voyez : tome Iᵉʳ.) — S. 1882. *La Châtaigneraie à Fourneau*; — *La lande à Ribagnac*.

* LEGOUX (Nicolas), architecte, maître des œuvres de la ville de Paris au quinzième siècle; il était en fonction le 18 juin 1473. (Leroux de L., *Hôtel-de-Ville*.)

* LEGRAND, architecte. Il fut admis à l'Académie d'architecture en 1728 et mourut en 1751.

* LEGRAND (Hugues), architecte, maître des œuvres du duc de Bourgogne. En 1353, il taxa les journées employées par des charpentiers aux ouvrages exécutés pour le duc. (De Laborde, *Ducs de Bourgogne*.)

* LEGRAND (Jean), architecte. Il fut désigné en 1494 pour élever une tour contre la vieille muraille de la ville d'Amiens. Il donna à cette tour un aspect si imposant qu'elle reçut le nom de tour Orgueilleuse. (Dutevel, *Recherches historiques*.)

LEGRAND (Louis-René), peintre. (Voyez : tome Iᵉʳ.) — S. 1881. *The crack shot*; — *Chat et poissons*. — S. 1882. *Un billet*; — *Un chouan en sentinelle*, aquarelle.

LEGRAND (Théodore), peintre. (Voyez : tome Iᵉʳ.) — S. 1881. *Chênes à l'automne*; — *Coin de parc*, fusain. — S. 1882. *Loin des siens*; — *Portrait*; — *Bohémienne*, tête d'étude, dessin.

LEGRAS (Auguste-Jean-François-Jean-Baptiste), peintre. — (Voyez : tome Iᵉʳ.) — S. 1881. *Les quatre âges*. — S. 1882. *Carmen*.

LEROUX (Pierre-Adrien-Pascal), peintre. (Voyez : tome Iᵉʳ.) — S. 1881. *Le précurseur*; — *Mars*. — S. 1882. *Le suicidé*; — *En déroute*.

LEROUX (Pierre-François), peintre. (Voyez : tome Iᵉʳ.) — S. 1882. *Intérieur d'un kan*; — *La sieste au champ des morts*.

* LE HUPT (Antoine), architecte, de Dijon. En 1478, il construisit les voûtes de l'église de Gray (Haute-Saône), de 1527 à 1531. (Gatin et Besson, *Histoire de Gray*.)

* LEJUGE (J.), architecte. Il construisit, en 1622, une galerie à l'hôtel de ville de Bourges. En 1630, il reçut 150 livres pour avoir sculpté les armes du roi et celles de la ville au-dessus de la principale porte de l'hôtel-Dieu de Bourges. (Girardot, *Artistes de Bourges*.)

LELEUX (Armand-Hubert-Simon), peintre. (Voyez : tome Iᵉʳ.) — S. 1882. *Andalouse*; — *Le goûter* (appartient au cercle Volnay).

* LELION, architecte, construisit à Paris l'hôtel de Villars, rue Grenelle-Saint-Germain, dont la porte principale fut faite par Boffrand.

* LELOIR, architecte. En 1810, il construisit l'abattoir de Villejuif à Paris. (Lazare.)

LELOIR (Alexandre-Louis), peintre. (Voyez : tome Iᵉʳ.) — S. 1873. *Un baptême* (appartient à M. Oppenheim.)

LELOIR (Jean-Baptiste-Auguste), peintre. (Voyez : tome Iᵉʳ.) — S. 1880. *Silène*. — S. 1882. *Barberine*, aquarelle.

LELOIR (Maurice), peintre. (Voyez : tome Iᵉʳ.) — S. 1882 *La dernière gerbe*.

* LELOUP (Jean), architecte. Il fut pendant seize ans maître des œuvres de la cathédrale de Reims, et il en commença le portail. (Tarbé, *Notre-Dame de Reims*.)

* LEMAIRE, architecte. En 1756, il remporta le grand prix d'architecture sur : « Un pavillon isolé. »

* LEMAIRE (Andriet), architecte. Le 16 juin 1416, il fut envoyé « pour le fait des travaux de Fontainebleau » où il séjourna quatre jours. En juillet suivant, il travailla au château de Saint-Germain. (*Comptes d'Isabeau de Bavière*.)

LEMAIRE (Mlle Camille), peintre, née à Evreux (Eure), élève de M. Lafanne. — S. 1881. *Bords de la Lidoire*, fusain. — S. 1882. *Vue de Herges*, fusain.

LEMAIRE (Hector), sculpteur; méd. 3ᵉ cl. 1877; prix du Salon 1878; méd. 2ᵉ cl. 1878. (Voyez : tome Iᵉʳ.) — S. 1882. *Le matin*, statue plâtre; — *Portrait*, buste bronze.

LEMAIRE (Louis-Marie), peintre. (Voyez : tome Iᵉʳ.) — S. 1882. *Pivoines et lilas*; — *Le Petit-Val, environs d'Etretat*.

LEMAIRE (Edouard-Charles), peintre. (Voyez : tome Iᵉʳ.) — S. 1881. *Portrait*; — *Chemin creux à Alger*. — S. 1882. *Laveuses au bord de la Seine*.

* LEMAISTRE, architecte, admis à l'Académie d'architecture en 1698.

* LEMAISTRE, architecte, fils du précédent ; il fut admis à l'Académie d'architecture en 1699.
* LEMAISTRE, architecte des bâtiments du roi. A partir du 26 février 1709, il reçut une pension de 1,000 livres payées par quartier au trésor royal.
* LEMAISTRE (Jean-Pierre), architecte de 1687 à 1688 des bâtiments du roi, à Maintenon. (Merlet, *Inventaire*.)
* LEMAISTRE (Pierre), architecte. De 1643 à 1657, il fut maître des œuvres de la ville de Paris. On croit qu'il est parent des précédents. (L. de Lincy, *Hôtel-de-Ville*.)
* LEMANCEAU, architecte. L'administration d'Angers, en 1657, ou 1658 lui concéda un terrain « en Boisnet » à la charge de bâtir un quai. (Port, *Archives d'Angers*.)

LE MARIÉ DES LANDELLES (Émile), peintre. (Voyez : tome Ier.) — S. 1882. *Les chênes de Bernay-sur-Orne*.

LEMATTE (Fernand-Jacques-François), peintre. (Voyez : tome Ier.) — S. 1882. *Bourgeois de Reims*.

* LE MELEL (Pierre), architecte. En 1510, il fut consulté par le chapitre de la cathédrale de Saint-Omer sur des constructions faites à cet édifice, et il rédigea un rapport détaillé en 36 articles, qui fut publié en partie par M. Deschamps-de Pas.

LEMÉNOREL (Ernest-Émile), peintre. (Voyez : tome Ier.) — S. 1882. *Mme Jarrethout, cantinière hospitalière des Francs-tireurs de Paris, Châteaudun*.

* LEMERLE (Jean), architecte. Après la chute de la tour septentrionale de la cathédrale de Bourges en 1508 le chapitre de cette église le fit appeler pour voir et visiter la démolition et ruine de la tour et voûtes de la dite église. (Girardot et Durand.)

* LEMOINE (Paul Guillaume), architecte, né à Paris en 1755. Il remporta le prix d'architecture en 1775 sur : « Une école de médecine ». Il fit un projet de restauration du portail et des voûtes de la cathédrale de Sens. On doit à cet architecte l'hôtel de Beaumarchais, boulevard Saint-Antoine, à Paris. (Quantin, *Cathédrale de Sens*.)

LEMOINE, architecte. En 1786 remporta le grand prix d'architecture sur ce sujet de concours : « Un théâtre ».

* LEMOYNE (Claude), architecte. Un marché fut passé avec cet artiste pour le rétablissement de l'auditoire de Saint-Hilaire (comté de Mortain) en 1733. (Dubosc, *Inventaire*.)

* LEMUET (Pierre), architecte, né à Dijon, le 7 octobre 1591. Cet artiste fit en 1616, pour Marie de Médicis, un modèle du palais du Luxembourg, dont Simon de Brosse avait commencé la construction l'année précédente. Il donna les plans de l'église des Petits-Pères. On cite encore de lui : l'hôtel du comte d'Avaux, rue Saint Avoye, à Paris, l'hôtel de Luynes, l'hôtel de l'Aigle et celui du président Tubeuf, le château de Tanlay, le château de Chavigny en Touraine. Il est mort à Paris le 28 septembre 1669. (L'abbé Lambert. — Jal, *Dictionnaire critique*.)

LENOIR (Alfred), sculpteur. (Voyez : tome Ier.) — S. 1882. *Portrait*, buste plâtre ; — *Une orpheline*, buste plâtre.

* LENOIR (Jean), architecte, maître des œuvres du roi au bailliage de Senlis. Le 6 mai 1398, il fut commis pour prendre garde aux ouvrages que le duc faisait faire « en son chastel de Pierrefons » ; en 1400, il signa un certificat de réception pour des verrières exécutées dans la chapelle royale de Notre-Dame-du-Viviers, en Brie. (*Archives*. Joursanvault.)

* LENOIR (Simon), architecte. En 1440, les quatre piliers tournaux supportant la tour centrale de l'église Saint-Ouen de Rouen menaçant ruine, Simon Lenoir fut appelé à donner son avis sur les mesures à prendre pour remédier à cet état de choses. (Quicherat).

* LENONCOURT (Jacquemin de), architecte. D'après un manuscrit que D. Calmet dit avoir vu à Toul, cet artiste serait un des architectes de l'église Saint-Martin de Pont-à-Mousson. (*Bibliographie lorraine*.)

* LENOT (Pascal), architecte de Paris. Il donna en 1782 les plans de l'escalier monumental de l'abbaye de Noirmoutiers, lequel escalier fut construit sous la direction de l'appareilleur Etienne Fournier. (Grandmaison.)

* LE NOURISSIER (Jean), architecte, maître des œuvres de maçonnerie du roi, à Dijon, en 1496. (*Inventaire sommaire*. — *Côte-d'Or*.)

LEOFANTI (Adolphe), sculpteur. (Voyez : tome Ier.) — S. 1882. *Pro Patria mori*, haut-relief plâtre.

LÉON, architecte, abbé de la basilique de Tours, devint évêque de cette ville. Il était très habile ouvrier en bois et savait faire des tours couvertes en or, il se montra aussi fort habile dans d'autres genres d'ouvrages. (Saint Grégoire, *Histoire des Francs*, livre X, page 31.)

* LE PAN, architecte. En 1740, il construisait sur ses dessins des casernes dans l'île de la Monte, appelée *la petite ville d'Épinal* en *Bualménil*. (Duvival, tome II, page 198.)

* LE PAPELART (Michel), architecte. On voit dans la cathédrale de Châlons-sur-Marne une tombe du dix-septième siècle sur laquelle figure un personnage tenant un modèle de construction. Cette tombe est celle de « Michies le Papelart, mort en 1257. » (*Bulletin archéologique*, tome II.)

* LEPÉE ou LESPÉE (de), architecte. En 1737, il construisit le chœur de la nouvelle église Notre-Dame de Bon-Secours, à Paris. En 1728, il fut admis à l'Académie d'architecture et mourut en 1762. (Piganiol.)

* LEPÉE ou LESPÉE (de), architecte, fils du précédent. Il fut admis à l'Académie d'architecture en 1742 et mourut en 1792.

LEPIC (Ludovic-Napoléon, vicomte), peintre, sculpteur et graveur. (Voyez : tome Ier.) — S. 1882. *Mer calme devant Boulogne*; — *Effet de brouillard dans les mers du Nord* (à M. Millot.)

* LÉPINE (Jean de), architecte, né à Angers, dans le quinzième siècle. En 1534, il construisit la coupole ou tour Saint-Maurice, élevée entre les deux flèches de la cathédrale d'Angers. On lui doit aussi le château de Verger, l'hôtel d'Anjou, à Angers. Il mourut dans sa ville natale et fut enterré dans l'église des Carmes. (Bodin, *Recherches sur Angers*.)

LÉPINE (Louis), sculpteur. (Voyez : tome Ier.) — S. 1882. *Portrait de grand'mère*, buste terre

cuite ; — *Portraits de MM. Lyonnet et Couturier*, médailles plâtre.

* Le Potier (Simon), architecte et maître des œuvres de la ville de Béthune. En 1412, il travailla aux fortifications de cette ville. (Mélicocq, *Artistes du Nord.*)

Le Prestre (Blaise), architecte, né à Caen vers la fin du quinzième siècle. Il construisit à Caen le portail latéral sud et quelques autres parties de l'église Saint-Gilles. (Lebreton, *Biographie normande.*)

* Lepreux (Laurent), architecte et religieux de l'abbaye Saint-Martin d'Epernay. En 1520, il fut désigné par son abbé pour diriger les travaux de l'église d'Epernay.

* Le Prévost (Jean), architecte très réputé à Amiens, dans les premières années du quinzième siècle. En 1410, il travaillait à la construction du beffroi de cette ville. (Dusevel, *Recherches historiques.*)

* Leprévot (Jean), d'Amiens, architecte. En 1501, il fut appelé à Saint-Omer pour donner son avis sur la restauration du vieux clocher de l'église Notre-Dame. Il était « maistre machon de l'église de Corbie ». (Goze, *Rues d'Amiens.*)

* Le Proust (Rolland), architecte des bâtiments du roi en 1678.

* Lequeux (Michel-Joseph), architecte, né à Lille le 25 décembre 1756. Il construisit dans cette ville le grand théâtre, l'hôtel des Comptes et l'intendance. Ce dernier édifice causa sa mort ; il fut assassiné le 15 avril 1786, dans les jardins dépendants de cet hôtel, par un jardinier auquel il donnait des ordres relatifs aux travaux. En 1784, il avait donné les dessins du palais de justice de Douai, dont il ne put achever la construction. (Gilbert, *Villes de France.*)

Lequien (Alexandre-Victor), sculpteur, (Voyez : tome I^{er}). — S. 1882. *Camille Desmoulins*, buste marbre (pour la mairie de Guise). — On doit encore à cet artiste : *Villemain*, statue en pierre pour l'hôtel de ville de Paris ; — *Un vigneron*, statue en pierre pour la mairie du XII^e arrondissement.

Le Rat (Edme-Paul), graveur. (Voyez : tome I^{er}.) — S. 1882. *La redette*, d'après M. Meissonier, eau-forte.

* Leroi, architecte. Un projet de l'église Saint-Sulpice lui fut demandé en 1636. Une maison, élevée par cet artiste, rue du Mail à Paris, a été gravée par Marot. (*Archives de l'Art français*, tome VI.)

* Le Roi (Etienne), architecte, né à Versailles en 1737 ; élève de Loriot. Il obtint le grand prix d'architecture en 1759, sur « une École d'équitation. Le 28 août 1760, il eut son brevet d'élève de l'École de Rome.

Leroux (Frédéric-Etienne), sculpteur. (Voyez : tome I^{er}.) — S. 1882. *Rachel avant d'entrer en scène*, statue marbre.

* Leroux (Jacques), architecte, maître des œuvres de maçonnerie de l'église Saint-Maclou à Rouen. En 1488, il fut appelé à Pont-Audemer pour inspecter les travaux de la porte de Bougerue de cette ville. En 1496, il devint architecte de la cathédrale de Rouen. (Deville, *Revue des Architectes.*)

* Leroux (Jean-Baptiste), architecte, élève de Darbay. Il fut admis à l'Académie d'architecture en 1720 ; il a construit à Paris les hôtels de Villeroy, de Rohan-Chabot, de Montbazon. On lui doit aussi la décoration intérieure de l'hôtel Mazarin. Il est mort à Paris en 1740, âgé de soixante-neuf ans environ. (L'abbé de Fontenay.)

Leroux (Louis-Eugène), peintre, né à Paris. (Voyez : tome I^{er}.) — S. 1882. *La sœur aînée* (à M. le duc de Camposellice.)

* Leroux (Martin), architecte. En 1420, il se rendit de Rouen à Tancarville pour inspecter les travaux exécutés au château de ce nom. (Deville, *Château de Tancarville.*)

* Leroux (Roulland), architecte de Rouen en 1510. En 1514, la foudre ayant détruit la tour centrale de la cathédrale, il fut chargé d'en réparer la partie supérieure, qui avait été calcinée par l'incendie. En 1518, l'archevêque de Lyon l'appelait à Angers pour un certain édifice qu'il entendait y faire. Il donna les dessins et construisit, en 1520, le tombeau de Georges d'Amboise, dans la cathédrale de Rouen et ses honoraires pour ce dernier travail furent de 40 écus au soleil, soit 80 livres du temps. Leroux est mort en 1527. (Deville, *Comptes de Gaillon ; Tombeau.*)

* Leroy, architecte, remporta en 1759 le grand prix d'architecture sur ce sujet, « une Ecole d'équitation. »

Leroy (Alphonse-Alexandre), graveur. (Voyez : tome I^{er}.) — S. 1882. Trois eaux-fortes, d'après le Dominiquin, Raphaël et Rembrandt.

* Leroy (Antoine), architecte. Le 6 octobre 1514, il fut appelé pour inspecter les travaux de construction du grand portail de la cathédrale de Saint-Omer. (Hermand.)

* Leroy (Claude-Pierre), architecte. En 1581, il construisit pour Henri de Guise le Balafré, le château d'Eu, qui fut élevé sur les ruines de celui des anciens comtes d'Eu. La date de la mort de cet architecte est donnée par l'inscription tumulaire provenant de l'abbaye d'Eu : « Cy-devant gist et repose honest homme Pierre Claude Leroy, natif de la ville de Beauvais. En son vivant maistre masson de Monseigneur le duc de Guise et Comte d'Eu, et mesureur et arpenteur, qui trépassa le dixième jour de novembre 1582. » (Joanne, *Normandie.*)

* Leroy (Jean), architecte, maître maçon du château de Lille. En 1428 et en 1444, il travailla à l'hôpital Saint-Julien de cette ville.

* Leroy (Jean), architecte de la cathédrale d'Evreux en 1455, ainsi que le prouve le document suivant : « Jourdain Corbin et Robin Chartrain, procureurs des bourgeois, manans et habitans de la ville d'Evreux, à Gilles Lespringuet, receveur pour iceulx bourgeois, salut. Nous vous mandons que des deniers de votre recepte, vous paiez et baillés à Jehan Gresillon, maistre ouvrier de pauey de la dite ville, la somme de cent dix soulz trois deniers tournois, à lui deubz pour XX et un toese de pauey, par lui fait, depuis la Porte Pointe en allant droit aux Petites Halles aux bouchiers, lcelle XX toeses mesurées par maistre Jehan Le Roy, maistre masson juré de l'église Notre-Dame d'Euureux..... » On lui attribue la flèche de cette cathédrale. (Bonnin, *Recueils de documents.*)

* L'Escale (Jean-Guillaume), architecte de Toulouse. Il construisit en 1548 l'église de

Gallan (Hautes-Pyrénées). — (L'abbé Canéto, *Sainte-Marie d'Auch.*)

* Leseron ou Lesenon (Nicolle), architecte. Il dirigea en 1395 des œuvres et réparations faites en la ville et vicomté d'Evreux. « C'est à savoir les maisons, halles, moulins et autres lieux appartenant au roi, notre seigneur, ou dit lieu d'Evreux, etc. » Il était maître des œuvres du roi au baillage d'Evreux. (De Laborde, *Ducs de Bourgogne.*)

* Lesourd (Pierre), architecte, en 1663, de Gaston d'Orléans, frère de Louis XIII. *(Artistes orléanais.)*

* Lestrade (de), architecte. Il fut reçu membre de l'Académie d'architecture en 1768, et mourut en 1770.

* Lesturgez (Antoine), architecte. En 1667, la grande fenêtre du portail de l'église de Roye ayant été ouverte, Lesturgez fut consulté à cette occasion sur la question du savoir si, en pratiquant cette fenêtre en sous-œuvre, la chute du pignon n'était pas à redouter. (Dusevel, *Eglises.*)

* Lesueur (J.) architecte. Il remporta, en 1804, le grand prix d'architecture sur ce sujet de concours : « Palais pour un souverain ».

* Lesveillé (Nicolas), architecte, maître des œuvres de l'église Saint-Riquié. En 1503, il fut appelé à Amiens pour se consulter avec Pierre Tariscl au sujet de travaux de restauration projetés pour la cathédrale. (Goze, *Rues d'Amiens.*)

* Letarouilly (Paul-Marie), architecte, né à Coutances le 8 octobre 1795. Il entra en 1816 à l'atelier de Percier. En 1834, il fut chargé d'étudier un projet de restauration des bâtiments du collège de France, à Paris, et fut nommé architecte de cet établissement. L'œuvre la plus considérable de Letarouilly, c'est le grand ouvrage qu'il a publié sous ce titre : *Les Edifices de Rome moderne.* Ce recueil, commencé en 1823, l'occupa jusqu'à son dernier jour ; il avait préparé la publication d'un autre ouvrage : *Le Vatican et Saint-Pierre de Rome,* resté inachevé. Il reçut la croix de la Légion d'Honneur et mourut en 1855. (Lance, *Notes sur Letarouilly.*)

* Letellier, architecte. En 1702, il construisit les bâtiments du monastère de Saint-Martin-des-Champs, à Paris, occupé aujourd'hui par le Conservatoire des Arts-et-Métiers. (L'abbé Pascal, *Saint-Nicolas-des-Champs.*)

* Letellier (Achille), architecte. Il succéda de 1602 à 1605 à Jean Crépin comme architecte de l'église des Feuillants, à Paris. Dans un compte, il est qualifié de conducteur de la fabrique ou de la besogne ; il recevait, à ce titre, 24 sous par jour. (Berty.)

* Letellier (Guillaume), architecte de l'église de Caudebec ; Letellier, est né à Fontaine-le-Pin. (L'abbé Cochet, *Les Eglises.*)

* Le Texien (Jean), dit Jean de Beauce, architecte, né à Chartres dans la seconde moitié du quinzième siècle. En 1506, le 11 novembre, il traita avec le chapitre de la cathédrale de Chartres pour la reconstruction du clocher du nord de cette église, qui venait d'être détruit par la foudre ; les travaux durèrent de 1507 à 1513 ; en 1514, il commença la clôture du chœur, mais en 1529, époque de sa mort, ce travail n'était pas achevé. *(Archives de l'Art français.)*

* Le Tur (Etienne), architecte. Les archives départementales des Côtes-du-Nord possèdent un parchemin qui a révélé le nom de cet architecte. C'est un acte en date du 3 novembre 1382, par lequel le duc de Bretagne charge Patry, de Château-Giron, de surveiller les travaux de construction du donjon de Dinan, lesquels devaient être exécutés sous la direction d'Etienne Le Tur, maître de l'œuvre.

* Le Vaillant (Jacques), architecte. Dans les comptes des dépenses de la prévôté de Paris, pour les années 1429 à 1431, il est ainsi mentioné : Maître Jacques Le Vaillant, général maistre de maçonnerie du roi. Le sceau de cette architecte porte un, « génie assis, tenant entre ses jambes « un écu chargé d'une face, accompagnée de trois « quintefeuilles. » (Sauval, tome III).

* Levasseur (Gérard), architecte. En 1487, il fut chargé d'examiner la reconstruction du transept sud de l'église collégiale de Saint-Quentin ; il déclara qu'il n'y reconnaissait aucun défaut. (Gomart, *Eglises de Saint-Quentin.*)

* Levasseur (Guillaume), architecte. De 1618 à 1622, Salomon de Caus était en pourparler avec l'archevêque de Rouen, au sujet du pont à jeter sur la Seine. Il eut pour intermédiaire auprès de l'administration municipale, G. Levasseur, qualifié d'architecte, professeur de mathématiques, ingénieur à la mer Océane. Il devint contrôleur du pont de bateaux établi à Rouen et il lui fut payé en cette qualité, pour honoraires, 4,100 livres. *(Revue des sociétés savantes,* 5e série, tome II.)

* Levau (Louis), architecte, frère du suivant. Il fut conseiller du roi, grand voyer et inspecteur général des œuvres des bastiments du roi, à Fontainebleau. Il mourut à Paris, le 14 février 1661.

* Levau (François), fils, architecte. Il fut fort employé par Colbert. En 1662, il répara le pont de l'Ile-Adam. Il seconda son frère ainé dans ses grandes opérations. Il fit sur la demande de Colbert un projet pour la galerie du Louvre. On lui doit l'église des Carmélites de Troyes et l'hôtel bâti à Paris, pour l'abbé de la Rivière, évêque de Langres. Il fut nommé de l'Académie d'architecture en 1771, et mourut à Paris, en sa maison de l'Ile-Notre-Dame. (Sauval.)

* Levé (Pierre), architecte. Vers 1710, il donna les plans de l'hôtel d'Autun, qui devint plus tard la propriété du duc de Richelieu, rue Neuve-Saint-Augustin, à Paris ; l'hôtel du marquis de Creil, rue de Richelieu, vulgairement appelé *l'hôtel des Chiens.* (Piganiol.)

* Levieil (Antoine), architecte. Il reçut le 12 mars 1470, à titre d'honoraires, 6 livres tournois, « pour avoir esté plusieurs fois visiter les « ouvraiges de machonnerie nécessaires à faire « l'hostel de la Salle, à Valenciennes. » (De Laborde, *Ducs de Bourgogne.*)

Le Villain (Ernest-Auguste), peintre. (Voyez : tome Ier.) — S. 1882. *Les vendanges aux environs de Paris ; — Un coin de pré à Combs-la-Ville,* aquarelle ; — *Un étang en novembre,* aquarelle.

* Levillain (Ferdinand), graveur en médailles et sculpteur. (Voyez : tome Ier.) — S. 1882. *Les pommes de pin,* bas-relief, marbre ; — *La mort d'Argus,* médaillon bronze.

* Le Vinchon (Martin), architecte, maître des œuvres de l'église Saint-Wast d'Arras. Il fut

appelé à donner son avis en 1402 sur un différend qu'avait la ville de Béthune avec deux entrepreneurs. (Mélicocq, *Artistes du Nord.*)

Lévy (Émile), peintre. (Voyez : tome Ier.) — S. 1882. *Portrait*, pastel ; — *Portrait de M. Barbey d'Aurevilly;—Portrait de M. J. Jouaust.*

Lévy (Gustave), graveur. (Voyez : tome Ier.) — S. 1882. *Tarquin chez Lucrèce*, d'après M. Cabanel ; — *Le cardinal de Retz*, d'après Sandoz, gravures au burin.

Lhermitte (Léon-Augustin), peintre.(Voyez : tome Ier.) — S. 1882. *La paye des moissonneurs.*

* Lhote, architecte. En 1783, il fit un projet de distribution des terrains du château Trompette, à Bordeaux. En 1790, il était président de l'Académie d'architecture, de sculpture et de peinture de Bordeaux.(Detcheverry, *Théâtres de Bordeaux.*)

* Liegeon, architecte, construisit, sous Louis XVI, l'hôtel de Balincourt, rue de la Pépinière, près celle du faubourg Saint-Honoré. (Thiéry.)

* Liénard de la Rau, architecte limousin. En 1541, il fut l'architecte de l'une des trois chapelles, celle dédiée à saint Pierre, qui servent aujourd'hui de sacristie à l'église Notre-Dame de Fontenay-le-Comte (Vendée). (Fillon, *Documents artistiques.*)

* Lievain, architecte, il continua en 1714 l'église des Théatins, sur le quai de ce nom, à Paris, et qui avait été commencée par Guarini, architecte italien. (Piganiol.)

* Lignier (James-Camille), peintre, né à Aignay-le-Duc (Côte-d'Or), élève de MM. Lehmann et Cabanel. — S. 1881. *Portrait* ; — *Portrait de M. Paul Lamarche.* — S. 1882. *Portraits.*

* Ligny (Thiébault de), architecte du comte de Blois, Louis II. Les archives municipales de Blois possèdent une quittance d'une somme de 10 livres tournois, montant d'un quartier des gages de cet architecte, lesquels étaient de 40 livres par an (1354.)

Linguet (Henri), peintre, né à Paris. — S. 1881. *Le canal Saint-Denis à la Villette.* — S. 1882. *Berge du quai de la Rapée, à Paris.*

* Liot (Paul), peintre, né à Paris, élève de MM. Guillemet, J. Noël et Bennetter. — S. 1881. *Rochers au Tréport, marée basse.* — S. 1882. *La baie de Saint-Briac.*

* Liscu (Jean-Just), architecte. (Voyez : tome Ier.) — S. 1882. *Etat des fouilles des Arènes de Saintes, plan d'ensemble et vue perspective.*

* Lisez ou Lizé (Pierre), architecte. En 1764, il commença la reconstruction de l'église Sainte-Elisabeth de Nancy, laquelle fut bénite par l'évêque de Toul, le 25 mai 1766. On lui doit le portail de la nouvelle église des Sœurs-Grises, de la même ville. (Lionnois-Durival.)

* Lissorges (Guillaume), architecte, surnommé le Sourd de Bournazel. En 1533, il éleva le grand portail, la galerie et les pilastres de la cour intérieure du château de Graves. (Marlavagne, *Artistes du Rouergue.*)

* Lobrichon (Timoléon), peintre. (Voyez : tome Ier.) — S. 1882. *Fantaisie décorative* (à M. Dreyfus) ; — *Portrait.*

Loewe-Marchand (Jules-Frédéric-Adolphe), peintre. (Voyez: tome Ier.) — S. 1882. *Lucrèce et Tarquin* ; — *Etude* (à M. Borniche).

* Lointier, architecte. Il fut envoyé, avec son confrère Lecomte, en 1689 ou 1690, à Tours pour mettre à enchère à l'adjudication des travaux de cette ville. (Port, *Inventaire.*)

Loiseau (Georges), sculpteur. (Voyez : tome Ier.) — S. 1882. *Pécheuses d'écrevisses*, statue bronze ; — *Portrait de M. J. Ortolan*, buste bronze.

Longepied (Léon-Eugène), sculpteur.(Voyez : tome Ier.) — S. 1882. *Pêcheur ramenant dans ses filets la tête d'Orphée*, groupe marbre ; — *L'Immortalité*, groupe plâtre.

* Longuespée (Charles), architecte. Il fut appelé à Béthune en 1540 pour donner son avis sur des travaux à faire aux fortifications. (Malicocq, *Artistes du Nord.*)

* Loppé (Gabriel), peintre, né à Montpellier (Hérault), élève de M. Villevieille. — S. 1881. *Villefranche près Nice.* — S. 1882. *Crevasses et seracs sur le glacier du Géant, val de Chamonix.*

* Lorcignes (Guérin de), architecte. Il érigea le portail de l'église du Saint-Sépulcre, à Paris. (Du Breuil.)

* Lorier (Regnault), architecte, maçon juré du roi, en 1403.

* Loriot, architecte. Il fut admis à l'Académie d'architecture en 1735 ; fut professeur en 1748 et mourut la même année.

Lormier (Edouard), sculpteur. (Voyez : tome Ier.) — S. 1882. *République française*, buste marbre (préfecture de la Seine) ; — *Portrait de M. G. Duprez*, buste plâtre (pour l'Opéra).

Louis (Hubert-Noël), sculpteur, ✻ en 1880. (Voyez : tome Ier.) — S. 1882. *Portrait de M. Jean Gigoux*, buste terre cuite.

* Louis (le frère), architecte et religieux oratorien, construisit dans les premières années du dix-huitième siècle, à Dijon, l'église du couvent des Bernardins, qui fut achevée en 1768, et la chapelle du collège de Beaune. (Courtépée.)

Loustau (Jacques-Léopold), peintre. (Voyez : tome Ier.) — S. 1882. *L'abbé Sicard, fondateur de l'institution nationale des Sourds-Muets de Paris, arraché aux égorgeurs de l'Abbaye par le courageux dévouement de l'horloger Monnot, le 2 septembre 1792* ; — *Dévouement de Mlle Cazette 2 septembre 1792, à l'abbaye Saint-Germain.*

* Luce (Jacques), architecte de Philippe le Bel. Il fut chargé de l'agrandissement des bâtiments du palais de justice, à Paris. (*Recherches archéologiques sur le palais-de-Justice.*)

* Ludeman (Jean), architecte, maître d'œuvres de la ville de Strasbourg. En 1474 et 1478, il fut consulté au sujet des fortifications à élever pour se mieux défendre d'une attaque dont la ville était menacée par Charles le Téméraire. Il construisit dans la même ville le couvent de Sainte-Marguerite. (Schnéegans, *Maîtres d'œuvre.*)

* Lully ou Luilly (Arnoul de), architecte de Louis Ier, duc d'Orléans. En 1394, il lui fut remboursé la somme de 8 livres 10 sous 3 deniers, pour la dépense faite par lui pour « veoir et visiter les œuvres et réparacions nécessaires à faire és contéz de Bloys et Dunoys. » (De Laborde, *Ducs de Bourgogne.*)

Luminais (Evariste-Vital), peintre. (Voyez : tome Ier.) — S. 1882, *Rapt* ; — *Pendant la guerre.*

* Lussault, architecte. Il remporta en 1792 le

grand prix d'architecture sur : « un Palais pour un prince du sang ».

* Lusson (Louis-Adrien), architecte, né à la Flèche le 4 août 1790, élève de Percier. Il mourut à Rome le 9 février 1864. Il légua à la ville du Mans les nombreux dessins rapportés de ses voyages en Italie, en Sicile, en Angleterre, en Belgique, en Hollande et en Espagne.

* Lusurier (Antoine), architecte de la cathédrale de Sens. Il recevait 40 sous tournois pour sa pension. (Quantin, *Notes historiques*.)

* Luzarches (Robert de), architecte, né à l'Ile de France. Il fut l'un des architectes de la cathédrale d'Amiens. Cette église ayant été incendiée en 1218, l'évêque Evrard de Fouilloy chargea, en 1220, Robert Luzarches de la reconstruire.

* Luzy (de), architecte et contrôleur des bâtiments du roi au château de Vincennes. Il fut, en 1734, admis à l'Académie d'architecture et mourut en 1773.

* Lyot (Jean dit Tasse), architecte. Le duc Henri de Lorraine le chargea, en 1612, de construire les nouveaux bâtiments au château de Lunéville. (Lepage, *Palais-Ducal*.)

M

Mabille (Jules-Louis), sculpteur. (Voyez : tome II.) — S. 1882. *Portrait de M. M...*, buste plâtre. — *Tombeau de la famille Foucart*, marbre (pour le cimetière de Valenciennes).

* Maclaurin, architecte. Servandoni ayant échoué dans la composition des tours Saint-Sulpice, à Paris, ou du moins le curé et les marguilliers en ayant jugé ainsi, Maclaurin fut chargé de les reconstruire. Mais, en 1777, les tours de Maclaurin furent condamnées à leur tour ; l'une d'elles seulement, celle du midi, a échappé à la destruction ; celle du nord fut démolie et rectifiée par Chalgrin. Maclaurin a été aussi un des continuateurs de l'église de Saint-Louis-en-l'Ile, commencée par Levau. (l'abbé Pascal, *Ile-Saint-Louis*.)

Magne (Auguste-Joseph), architecte. (Voyez : tome II°.) — S. 1882. *Mont-Saint-Michel, escalier conduisant à l'abbaye*, aquarelle ; — *Mont-Saint-Michel, plate-forme conduisant au cloître*, aquarelle ; — *Vue perspective du théâtre municipal d'Angers*, aquarelle.

* Magnin (Jacques), architecte de la chapelle du château de Chambéry, reconstruite en 1408, sous le règne d'Amédée VIII, duc de Savoie. (*Revue des Sociétés savantes*, 4° série, tome X.)

* Mahon, architecte de la tour de l'église Saint-Pierre à Verberie, sous le règne de François Ier. (Carlier, *Histoire des Valois*, tome II.)

Maignan (Albert-Pierre - René), peintre. (Voyez : tome II°.) — S. 1882. *Le vieux jardin*, aquarelle ; — *Idylle*, gouache (à M. Pernolet) ; — *La répudiée* ; — *Le sommeil de Fra Angelico*.

* Maignant ou Maignand, architecte et chanoine de l'église Sainte-Geneviève de Paris, éleva le portail de son église au douzième siècle.

Maigret (Georges-Edmond), peintre. (Voyez : tome II°). — S. 1882. *Départ de M. Gambetta dans le ballon*, « *l'Armand Barbès* », *siège de Paris 7 octobre 1870*. — *Pêcheurs de moules, Villerville*.

Maillart (Diogène-Ulysse-Napoléon). (Voyez : tome II°.) S. 1882. *Prométhée mis aux fers* ; — *Portrait*.

* Maillet, architecte et chanoine de la cathédrale de Troyes, construisit le portail de l'église Saint-Martin de cette ville dans les dernières années du dix-septième siècle. (Grosley. *Ephémérides*.)

Maincent (Gustave), peintre. (Voyez : tome II°) — S. 1882. *Le jour de la boucherie à Méricourt* (à M. Durand Ruel).

Malbet (Mlle Aurélie-Léontine), peintre, (Voyez : tome II) — S. 1880. *Désespoir, nature morte*. — S. 1882. *L'embarras des richesses* ; — *Tombeau d'enfant à la campagne*.

* Malézieux (Mlle Laure), peintre, née à Saint-Quentin (Aisne). — S. 1881. *Portrait*. — S. 1882. *Jeune martyre* ; — *Tête d'étude*.

* Malin de Fines, architecte. Il fut appelé, en 1493, à Saint-Omer pour donner son avis sur le clocher de la cathédrale en construction. Il lui fut payé pour ses frais de voyage 4 livres 4 sous tournois. (Deschamps-de Pas, *Saint-Omer*.)

Manet (Edouard), peintre, né à Paris en 1833, mort le 30 avril 1883 ; méd. 2° cl. 1881 ; ✻ en 1882. — (Voyez : tome II.) — S. 1882. *Un bar aux Folies-Bergères* ; — *Jeanne*.

* Mangeot, architecte des ducs Léopold et François de Lorraine, né à Nancy. Il alla étudier à Rome. Il éleva dans sa ville natale une fontaine placée d'abord sur la place Carrière et ensuite transportée sur la place Saint-Epvre. Les dessins que la ville de Nancy avait fait faire pour les obsèques du duc Léopold lui furent donnés par Mangeot. (Lionnais.)

* Mangin, architecte. En 1460, il travailla au clocher de l'église Saint-Antoine, à Pont-à-Mousson. (D. Calmet, *Bibliographie lorraine*.)

* Mangin (Charles), architecte, né à Mitry, près Meaux, en 1721. Il construisit, à Paris, une halle au blé ; le cimetière du Saint-Esprit ; le portail de l'église Saint-Barthélemy ; l'église du Gros-Caillou.

* Mansart de Jouy (Jean-Hardouin), fils de Jacques, architecte, né à Paris en 1700. Il commença en 1752 le portail de Saint-Eustache. (Jal, *Dictionnaire critique*.)

* Mansart de Sagonne (Jacques-Hardouin), frère du précédent, architecte. Il devint architecte du roi en 1742. Il construisit à Versailles l'église Saint-Louis, qui fut achevée en 1754. On lui doit encore les bâtiments du monastère des dames religieuses de Saint-Chaumont. Il fut admis à l'Académie d'architecture en 1735, et mourut en 1776. (*Archives de l'Art français*.)

* Maquet (Amable), architecte, né à Paris en 1790, élève de Delespine. Il construisit l'hôtel de

la préfecture au Puy, le palais de justice à Privas, la flèche de la cathédrale de Luçon et la maison d'arrêt de Beaune. Il fut le premier maître d'Abel Blouet. (Guyot de Fère, *Annales des Arts.*)

* Marbourg (Guillaume de), architecte de la collégiale de Saint-Martin, à Colmar; il mourut à Strasbourg le 13 février 1363, il fut enterré dans la ci-devant collégiale de Saint-Pierre-le-Jeune.

Marcellin (Jean-Esprit), sculpteur, mort à Paris le 22 juin 1883. (Voyez : tome II.) — S. 1882. *Le flambeau immortel*, statue marbre ; — *Portrait*, statuette terre cuite (à M. le docteur Ch. Monod).

* Marcello (A.). Nom sous le quel Mme la duchesse Colonna di Castiglione a toujours exposé ses sculptures à nos Salons, depuis 1863 jusqu'en 1876. Cette artiste est morte à Castellamare le 25 juillet 1879. — S. 1863. *Bianca Capello*, buste marbre ; — *Portraits C...*, bustes. — S. 1865. *La Gorgone*, buste marbre. — S. 1866. *Marie-Antoinette à Versailles*, buste marbre ; — *Marie-Antoinette au Temple*, buste marbre. — S. 1869. *Bacchante fatiguée*, buste marbre. — S. 1870. *La Pythée*, statue bronze ; — *Chef abyssin*, buste marbre et bronze. — S. 1875. *Redemptor mundi*, buste marbre ; — *La belle Romaine*, buste marbre. — S. 1876. *Portrait*, buste marbre.

* Marchand (Charles), architecte. Après le pillage de la cathédrale d'Angoulême par les protestants en 1562, il fut appelé pour « mesurer » les dégâts qui concernaient son art et métier de maçonnerie. (L'abbé Chaumet, *Les Protestants.*)

Marchand (Charles), architecte de la ville de Paris. Il a construit le pont des Oiseaux qui, remplaça le pont des Meuniers et qui fut terminé en 1609. (Leroux de L., *Hôtel-de-Ville.*)

* Marchand (Jean), architecte. Il commença, en 1551, la construction de la chapelle des Orfèvres de Paris, qui ne fut achevée que quinze ans plus tard; il s'associa Guillaume de la Flasche. (P. Mantz, *Gazette des beaux-arts, Recherches sur l'histoire de l'orfèvrerie française.*)

* Marchant (Guillaume), architecte, frère du précédent, né vers 1531 ; architectecte du roi. Le 15 septembre 1590, Henri IV lui donna l'office de maître général des œuvres de maçonnerie et édifices royaux de la ville, prévôté et vicomté de Paris. Il était architecte du nouveau château de Saint-Germain, et, en avril 1594, il commençait la construction de la grande terrasse, ainsi que des escaliers qui devaient mettre en communication les jardins du haut et ceux du bas. (Ab. Goujon, *Histoire de Saint-Germain.*)

* Marchant (Louis), fils de Guillaume Marchant. Il fut maître de maçonnerie du roi Henri IV. En 1596, il obtint par lettres-patentes du roi la survivance de la charge de son père. Le 6 décembre 1605, il obtint le droit de justice sur les maçons, tailleurs de pierre, etc. Il cumulait les fonctions d'architecte de la ville et celles d'architecte du roi. Il est mort en 1616.

* Marchant (Pierre), architecte de Louis II, comte de Blois. Le 7 juillet 1366, il reçut 20 livres pour ses gages du terme de Noël de la même année. En 1373, un don lui fut fait « pour « l'aider à fouler ses vins et à réparer sa mai- « son de la chaussée Saint-Victor, que la guerre « a détruite. » Il était encore en fonctions en 1380 et recevait à ce titre des honoraires. (De Laborde, *Ducs de Bourgogne.*)

* Maréchal (François), architecte. Il éleva au-dessus de la partie centrale du transept de la cathédrale de Beauvais, une tour avec pyramide de la hauteur de 450 pieds, y compris la croix ; elle s'écroula en 1573, le jour de l'Ascension, tandis que le clergé et les fidèles étaient en procession. Il fut aussi l'architecte de l'église Saint-Sauveur, de la même ville. (Gilbert, *Notice historique sur la cathédrale de Beauvais.*)

* Maréchaut ou Maréchaux (Charles), architecte, né à Fontainebleau, élève de Gabriel. En 1755, il partagea avec Victor Louis le grand prix d'architecture sur : « une Chapelle sépulcrale. » Le 1ᵉʳ septembre 1757, il reçut son brevet d'élève de l'École de Rome.

* Mariage (Jean), architecte, en 1510, de l'hôtel de ville de Cambrai. (*Revue des Sociétés savantes*, 2ᵉ série, tome V.)

Marie (Adrien-Emmanuel), peintre. (Voyez : tome II.) — S. 1882. *Les pauvres chez le lord-maire le lendemain du grand banquet, à Londres* ; — *Promenade matinale* ; — *Portrait en costume du temps de Louis XIII*, dessin ; — *Portrait en costume d'incroyable*, dessin.

* Mario, architecte de l'église des Frères-Mineurs, à Lons-le-Saulnier, élevée en 1531.

Marioton (Claudius), sculpteur. (Voyez : tome II.) — S. 1882. *Benvenuto Cellini*, statue plâtre ; — *Portrait de M. le vice-amiral Cloué*, buste marbre (pour l'École des arts décoratifs.)

* Marjolet (Claude), architecte. En 1561, Charles III, duc de Lorraine, voulant faire reconstruire le jeu de paume du palais ducal de Nancy, sur le même plan que celui du Louvre, envoya, à Paris, Claude Marjolet pour relever les plans et recueillir les renseignements nécessaires à la réalisation du projet. Il reçut pour son voyage et son travail 64 francs, mais il ne fut pas chargé de l'exécution des travaux. (Lepage, *Palais-Ducal.*)

Marmottan (Pierre-Amond-Joseph), dessinateur, né à Valenciennes (Nord) en 1780, mort à Paris en 1862, élève de Momal et lauréat de l'Académie de Valenciennes. Il n'a pas suivi exclusivement la carrière artistique, mais il a laissé de nombreux dessins à la sanguine, aux deux crayons et à l'estompe, entreautres : *Horace et Virgile*, deux médaillons. On voit de ses œuvres à Valenciennes dans les collections particulières et surtout dans la galerie que son petit-fils, M. Paul Marmottan, a formée dans sa villa de Passy. Consultez le volume que M. Paul Marmottan publie en ce moment à la librairie Renouard : *L'École française de peinture* (1789-1830), c'est l'un des meilleurs livres qu'on ait écrits sur l'École française. Ses jugements sont celles d'un indépendants ; ses appréciations sont celles d'un homme du métier signalant le talent partout où il se trouve, sans engouement, sans antipathie pour tel genre ou telle école de peinture.

* Marot (Jean), père, architecte et graveur, né à Paris vers 1619 ou 1620. Il a construit, à Paris, l'hôtel de Pussort, l'hôtel de Mortenart, l'hôtel

Jabba, le portail de l'église des Feuillantines, l'hôtel du grand audiencier de France, Monceaux. On lui doit aussi le château de Turny, en Bourgogne, celui de Lavardin, dans le Maine. Son œuvre, comme graveur, est considérable. Il a publié : Le magnifique *château de Richelieu*, grand in-folio ; — « *L'Architecture française ou Recueil des plans, élévations, coupes et profils des églises, palais, hôtels et maisons particulières de Paris : des châteaux et maisons de campagne des environs de Paris et de plusieurs autres endroits de France*, 1727-1751, in-folio. (*Manuel du libraire.*)

* Marot (Daniel), fils du précédent, architecte, né à Paris en 1661. Il se retira en Hollande après la révocation de l'Édit de Nantes, en 1685, et devint architecte du prince d'Orange, qu'il suivit à Londres, lorsque ce prince monta sur le trône d'Angleterre, en 1688. Il retourna en Hollande, en 1702, après la mort de Guillaume III. Il dirigea les travaux du nouveau palais de Loo et ceux de la grande salle d'audience de la Haye. Il publia, en 1712, un recueil contenant « plu- « sieurs pensées utiles aux architectes, peintres, « sculpteurs, orfèvres, jardiniers, le tout en faveur « de ceux qui s'appliquent aux beaux-arts, » in-folio de 260 planches. (Dussieux, *Les Artistes français à l'étranger.*)

* Marot (Jean), architecte du roi, de la famille précédente. Il vivait en 1702 et demeurait à Paris, près des Gobelins. (Jal., *Dictionnaire critique.*)

Marquelet (Robert), architecte juré du roi en l'office de maçonnerie et bourgeois de Paris sous Henri IV et Louis XIII.

Marquestre (Laurent-Honoré), sculpteur ; méd. 3ᵉ cl. 1874 ; 1ʳᵉ cl. 1876 ; 2ᵉ cl. 1878, E. U. (Voyez : tome II, page 36.) — S. 1882. *Suzanne*, statue marbre ; — *Cupidon*, statue plâtre.

Marquet, architecte. De 1765 à 1776, il fut architecte du roi d'Espagne. Il a construit à Madrid l'hôtel de la poste. (*Almanach historique.*)

* Marquis, architecte, obtint en 1772 le grand prix d'architecture sur ce sujet : « Palais pour un prince du sang. »

Marre-Lebret (Victor-Alexandre), peintre. (Voyez : tome II.) — S. 1870. *La purification de la sainte Vierge.* — S. 1872. *Les aveugles de Jéricho.* — S. 1873. *Lazare et le mauvais riche.* — S. 1874. *Le dévouement des bourgeois de Calais en 1347.* — S. 1882. *La marraine*, portraits ; — *Portrait d'enfant.*

* Marseil (Michel), architecte. Il fut le second témoin dans le procès de canonisation de saint François de Paule. Il avait travaillé dans sa jeunesse avec un architecte, Jean Bussière, lequel fut son collaborateur pour l'édification du tombeau de saint François. (Grandmaison, *Arts en Touraine.*)

* Marteau (Jean-Baptiste), architecte. Il remporta, en 1731, le grand prix d'architecture, et fut en 1761 appelé, avec Berain, à Saint Quentin pour recevoir les nouvelles orgues de l'église collégiale de cette ville. (Gomart, *Histoire de l'église de Saint-Quentin.*)

Martel (Etienne-Ange), architecte, né à Lyon en 1569. Après un voyage fait à Rome, il entra à vingt et un ans dans l'ordre des Jésuites. Un de ses premiers travaux d'architecture fut la construction de l'église et de la bibliothèque de la Trinité, à Lyon 1617. On lui doit également l'hospice de la Charité, de la même ville. En 1623, il construisit à Orléans l'église des Jésuites et le portail de l'église Saint-Maclou. Il éleva en 1630 l'église du Noviciat-des-Jésuites, située à Paris rue du Pot-de-Fer. Il fit, à Paris, les dessins pour l'église de la maison professe de son ordre, aujourd'hui l'église Saint-Paul, rue Saint-Antoine. (Leymarie, *Lyon ancien.*)

Martelenas (Raymond), architecte. En 1357, il fut chargé des constructions nouvelles faites à l'hôpital Notre-Dame de Saint-Eloi, à Montpellier. Il fit, dans la même ville en 1305, des réparations au palais du Consulat et en 1381, des réparations à une école située dans le district de Sainte-Eulalie. (Renouvier et Ricard.)

Martin, architecte, avec Jean Devaux il fit, en 1555, la tourelle de l'horloge de l'église de Saint-Jean de Troyes. (*Histoire de la ville de Troyes.*)

Martin, architecte, bâtit le château de Sceaux, où il périt d'une chute. (Dussieux et Soulié.)

Martin, architecte. Au milieu du siècle dernier, l'état de vétusté des bâtiments de l'hospice des Quinze-Vingts, à Paris, détermina les administrateurs à le réédifier entièrement. La reconstruction de cet établissement fut commencée en 1748 par Labbe auquel Martin succéda pour la conduite des travaux. (Berty.)

Martin (Claude), architecte du roi Henri IV, en 1608, pour le château de Fontainebleau. En 1611, il fut parrain de l'enfant d'un certain Louis Poisson ; la marraine était Louise de Lorraine, princesse de Conty. (*Bulletins du Comité*, tome II.)

Masgante ou Masgantier (Guillaume), architecte. L'église paroissiale de Laplume, ville du diocèse de Condom, étant devenue insuffisante, les habitants décidèrent qu'elle serait reconstruite sur un plan plus vaste. Deux architectes de Nérac, Masgante et Georges Prince, furent chargés de cette reconstruction. (Laforgue, *Artistes en Gascogne.*)

Massard (Jean-Marie-Raphaël-Léopold), graveur ; méd. 2ᵉ cl. 1874 ; ✻ en 1880. (Voyez : tome II.) — S. 1882. Six eaux-fortes : *Portraits d'artistes ;* — *Portrait de M. Frémy*, gravure au burin.

Masse (Jean), architecte de Compiègne. En 1458, il fut appelé pour donner son avis sur la restauration de la cathédrale de Noyon. (Mélicocq, *Artistes du Nord.*)

* Masson, architecte. En 1721, le monastère des Célestins, de Lyon, fut rebâti sur de nouveaux plans à l'imitation des Célestins de Paris. (Leymarie, *Lyon ancien.*)

* Mathelin, architecte. Vers 1431, il reçut 65 sous « pour la pourtraiture et devis du pourtal de Saint-Nickolas de Nantes ». Il dirigeait les travaux de la cathédrale de la même ville, en 1442. Il est à présumer qu'il fut l'architecte de la flèche élevée au quinzième siècle. (Guépin, *Histoire de Nantes.*)

Mathey (Paul), peintre ; méd. 3ᵉ cl. 1876. (Voyez : tome II.) — S. 1882. *Portrait.*

* Mathieu, architecte, admis à l'Académie d'architecture en 1717.

* Mathieu (Henri), peintre, né à Seignelay

(Yonne). — S. 1881. *Paysans, nobles, soldats*, vitrail. — S. 1882. *Figure renaissance*, éventail, — *Portrait*, vitrail.

Mathieu d'Arras, architecte. En 1344, il commença la cathédrale de Prague et y travailla jusqu'à sa mort, en 1352. Cet artiste avait été appelé en Bohême par le roi Jean et son fils Charles, margrave de Moravie.

Mathieu-Meusnier, sculpteur. (Voyez : tome II.) — S. 1882. *Daguerre*, buste marbre (pour l'Académie nationale de musique) ; — *Portrait*, médaillon bronze.

* Mathurin (Georges), architecte. Il répara les clochers de la cathédrale d'Angers qui avaient été détruits en partie par un incendie en 1511. (*Bulletins archéologiques*, tome II.)

* Maulguin, architecte et moine, construisit au neuvième siècle le tombeau de saint Mayol, à Souvigny.

* Maupin (Simon), architecte et voyer de la ville de Lyon, fut envoyé en 1646, à Paris, pour prendre l'avis des maîtres de cette époque pour construire l'hôtel de ville de Lyon ; en 1655, il était entièrement achevé. En 1702, Jean Mansart en modifia la principale façade. (Leymarie, *Lyon ancien*.)

* Mauvoisin (Rémy), architecte de l'église Saint-Nicolas, à Troyes, de 1575 à 1589. (Jaquot, *Artistes troyens*.)

* Mayeur (Martin), architecte. En 1502, il fut chargé par l'administration municipale d'Arras de l'agrandissement de l'hôtel de ville. Il éleva un bâtiment de quatre-vingt-huit pieds de longueur sur trente pieds de largeur. (D'Héricourt et Godin, *Les Rues d'Arras*.)

* Maynard ou Maynier, architecte des bâtiments de l'abbaye de Villeloin, au onzième siècle. Les registres de l'abbaye constatent ce fait : « *Kal, jan obiit Maynardus ædificator nostri hujus loci.* » (Dussieux.)

Maymu (Michel), architecte. En 1511, il construisit la façade de l'église de Malaville (Charente). On lit l'inscription suivante près de la porte de cette église : « lan mil V. C. et vnze fvt fait se davent de église par moy Michel Maymu. » L'église de Malaville fut restaurée en 1611.

Mazerolle (Alexis-Joseph), peintre, ✶ en 1870 ; O. ✶ en 1879. (Voyez : tome II.) — S. 1882. *Portrait*.

Mazin, architecte, bâtit à Paris l'hôtel de Charrost, situé faubourg Saint-Honoré, et le château d'Asfeld en Champagne (Ardennes).

* Mazy (du), architecte du maître-autel de la cathédrale de Troyes, dont les sculptures furent faites par Girardon. Le chapitre de la cathédrale fit le 2 décembre 1667, la réception des travaux de cet autel. (Vallet de V..., *Archives*.)

* Méguyer (Jean) d'Orléans, architecte. Il fut, avec Pierre Lemerle, son compatriote, et plusieurs autres artistes, appelé à Bourges pour donner leur avis sur la reconstruction de la tour neuve de la cathédrale de cette ville. (*Bulletin archéologique*, tome II.)

* Melbrouche (Michel de), architecte. En 1379, il répara le château de Rodes, appartenant à Yolende, duchesse de Bar. (Champollion.)

* Meldre (Jean de), architecte. Lorsqu'il s'est agi de restaurer la vieille tour de l'église de Notre-Dame-de-Saint-Omer, en 1472, les chanoines prirent l'avis de quatre architectes parmi lesquels Jean de Meldre se trouvait. (Hermand.)

Mélin, architecte de Nancy. De 1782 à 1784, il éleva dans cette ville la porte de la place de Grève et ses dépendances, qui consistaient en deux petits bâtiments, l'un pour le concierge, l'autre pour le corps de garde. (Durival-Lionnois.)

* Mellan, architecte, construisit à Paris, vers la fin du siècle dernier, le Vauxhall, situé rue de Bondy, près le boulevard. (Thiéry.)

* Mellins, architecte. Au quatrième siècle, Saint-Aignan, évêque d'Orléans, fit terminer la cathédrale de cette ville, commencée par son prédécesseur. Mellins fut chargé de la direction de ces travaux. (Lemaire, *Histoire et Antiquités de la ville d'Orléans*.)

* Mellynon ou Mérignon (François), architecte de la ville de Bourges. De 1527 à 1528, il construisit dans cette ville l'École des lois et décrets. (De Girardot, *Artistes de Bourges*.)

* Ménend, religieux et architecte des bâtiments de l'abbaye de la Victoire, près Senlis, fondée par Philippe-Auguste en commémoration de la bataille de Bouvines. L'évêque de Senlis fit démolir une partie de ces bâtiments en 1783 ; les quelques restes que l'on voit attestent une belle ruine qui est souvent visitée.

* Mengin-Chevnon, architecte, maître des œuvres de maçonnerie du comté de Vaudemont, au commencement du seizième siècle. Il mourut en 1505 et fut remplacé par Nicolas de Bar. (Lepage, *Les Offices*.)

* Ménardus, architecte de l'abbaye de Saint-Germain-des-Prés, à Paris, qu'il reconstruisit en 1004. Ce monastère avait été brûlé trois fois. Une tour fut ajoutée aux anciens édifices pour y placer une cloche. (Champollion.)

Mercié (Antoine), sculpteur. (Voyez : tome 2ᵉ) — S. 1882. *Quand même!* groupe marbre (pour la ville de Belfort) ; — *Première étape*, peinture.

* Mercier (Guillaume), architecte, maître de l'œuvre de l'église Notre-Dame-de-Fontenay-le-Comte en 1456. Il avait pour associé Silvestre Enaut. (Fillon, *Documents artistiques*.)

* Meruel (Rodolphe de), architecte. En 1307, il construisit la tour du Pont, à Villeneuve-lez-Avignon. (Achard.)

* Messager (Robert), architecte de la petite église de Saint-Étienne de Chinon, construite au quinzième siècle.

* Métézeau (Jean), fils de Clément Métézeau Iᵉʳ, et frère de Thibaut, architecte. Il est plusieurs fois mentionné « architecteur ». Il fut maître de la conduite de son état pour l'église de Saint-Pierre, à Dreux. Il mourut à Dreux, sa ville natale, le 27 avril 1600. (Berty, *Les Grands Architectes*.)

* Métivier (Antoine), architecte des bâtiments royaux sous Louis XIII. Jean Androuet du Cerceau lui succéda. Il mourut en 16 7. (Berty et Legrand, tome II.)

* Michaud de Loches, architecte. Les clercs, bourgeois et habitants de Troyes se réunirent, en 1412, « en l'ostel de monseigneur l'évesque », pour délibérer sur la construction du clocher de la cathédrale et choisirent maistre Michaud de Loches, lequel a accepté « la charge de savoir

comment l'argent des aides et suffraiges serait dépensé. » (Darbois, *Documents.*)

* MICHEL, architecte. Un ancien compte des travaux faits à la cathédrale de Troyes, à la date de 1506, contient ce qui suit : « A unq nommé Michel, maistre maçon de Saint-Nicolas en Lorraine et à ung autre maçon du duc de Lorraine, pour avoir visité la place qu'il convient faire les tours ou commancer la nouvelle maçonnerie ect. » Cet artiste fut probablement l'architecte de l'église Saint-Nicolas-du-Port (Meurthe). Il avait été appelé à Troyes pour donner son avis sur le projet de Martin Chambiges. (Pigeotte, *Cathédrale de Troyes.*)

* MICHEL (Charles), architecte, bâtit, vers 1600, le château de Boisseleau, « à cinq lieues de Blois, dans la Bausse, » pour Barthélémy Savorni, seigneur de la Claville. (Bornier, *Histoire de Blois.*)

MICHEL (Clément), architecte de l'église Saint-Ouen, de Rouen. Il vivait vers la fin du quinzième siècle.

MICHEL-PASCAL (François), sculpteur, né à Paris, mort dans la même ville en 1882. (Voyez : tome II.) — S. 1882. *Evêque,* statue plâtre ; — *Sainte à l'épée,* statue plâtre (pour la cathédrale de Bergerac).

MICHELIN (Thomas), architecte de la cathédrale de Troyes, en 1401. En 1414 « il pourtrait les pinacles » du clocher central de l'église de Troyes. En l'année 1418, il travailla à l'église Sainte-Madeleine de la même ville et reçut 22 sons 6 deniers pour faire « ung ambenoistier de pierre et le asseoir au pillier, près la porte de l'église, deuers l'ostel maistre Oudart. » (Assier, *Comptes de l'œuvre.*)

MIDEAU (Philippe), architecte, fut un des maîtres d'œuvre du duc de Bourgogne, Philippe le Bon. Il recevait 4 gros par jour et une gratification annuelle. Il fut aussi juré visiteur des ouvrages de maçonnerie de la ville de Dijon. (Canat, *Maîtres des œuvres.*)

MILLET (Aimé), sculpteur, né à Paris, méd. 1re cl. 1867, E. U. ; O ✻ en 1870 ; rapp. méd. 1re cl. 1878, E. U. (Voyez : tome 2e.) — S. 1882. *Portrait,* statue marbre ; — *La Physique,* statue pierre (pour l'observatoire de Nice). — On doit encore à cet artiste : *La Finance* ; — *Le Commerce* ; — *La Prudence,* statues pour la façade du Comptoir d'Escompte de Paris.

MILLIET (Paul), peintre. (Voyez : tome 2e.) — S. 1882. *La Danse,* plafond (pour le foyer du théâtre de Rouen).

* MILLON (Armand), architecte, maître des œuvres et commis à visiter tous les ouvrages « nécessaires estré faiz en la court d'Arras, » en 1461. (De Laborde, *Ducs de Bourgogne.*)

MINERBE (J.), architecte. Vers le milieu du dix-septième siècle, l'église de l'Hôtel-Dieu de Lyon fut construite sur les dessins de cet artiste. (*Biographie Lyonnaise.*)

* MIQUE (Simon), père de Claude et de Richard, architecte. Vers 1745, il réédifia l'aile gauche du château de Lunéville, qui avait été incendiée. (P. Morey, *Richard Mique.*)

* MIQUE (Richard), fils de Simon Mique, architecte, né à Nancy, le 18 septembre 1728. Il fut nommé ingénieur en chef des ponts et chaussées de Lorraine, et, en 1762, directeur général des bâtiments du roi de Pologne. Il fut nommé architecte de la reine Marie-Antoinette, et c'est en cette qualité qu'il fit l'église des Carmélites, à Saint-Denis, près Paris, le couvent des Ursulines, à Versailles. Pendant la Révolution, il fut arrêté et détenu à Paris avec son fils ; ils étaient accusés tous deux d'avoir pris part à une conspiration ourdie pour sauver la reine Marie-Antoinette. Ils furent condamnés à mort, le 7 juillet 1794. (Morey, *Richard Mique.*)

* MIQUE (Claude-Nicolas), architecte du roi Stanislas, né à Nancy, le 19 septembre 1714. Il reçut, en 1762, des honoraires pour la conduite des travaux des bâtiments de la nouvelle intendance. On doit à cet architecte la construction des portes Sainte-Catherine et Saint-Stanislas. Le 5 décembre 1783, il se démit de ses fonctions d'inspecteur de la ville de Nancy en faveur de son fils Louis-Joseph Mique. (Lepage, *Archives de Nancy.*)

* MIQUE (Louis-Joseph), fils du précédent, architecte, né à Nancy, le 22 février 1757. On lui attribue la construction de l'hôtel de ville de Pont-à-Mousson. (Morey, *Notes sur Richard Mique.*)

* MOGNON (Pierre de), architecte et religieux de Cluny, attaché au monastère de l'Ile d'Aix. Il fut chargé au douzième siècle de bâtir l'église de Saint-Barthélemy de la Rochelle. (Arcère, *Histoire de la Rochelle.*)

* MOIRY (Pierre-Joseph), architecte. Il lui fut payé de 1709 à 1730, de la municipalité de Cambrai, 30 florins pour des plans de maisons, et il reçut en 1733, 48 florins pour un « recueil de plans. » (Lefebvre.)

* MOLINOS, architecte, né à Lyon, le 4 juin 1743. En 1782, il fut chargé de couvrir la cour circulaire de la halle au blé de Paris. Sous l'empire, il devint architecte de la ville de Paris et construisit en 1809 le marché de Saint-Honoré sur l'emplacement de l'ancien couvent des Jacobins. Il fut nommé architecte du muséum d'histoire naturelle. Sa dernière œuvre fut le marché de Popincourt. Il fut membre de l'Académie d'architecture le 14 novembre 1829. Il mourut à Paris le 19 février 1831. (Lazare, *Rues de Paris.*)

* MOLLET (André-Armand), fils d'Armand-Claude Mollet, architecte, il fut, en 1718, admis à l'Académie d'architecture et mourut en 1758. Il fut remplacé par Jossenay comme académicien. (Dussieux, *Les Artistes français à l'étranger.*)

* MOLLET (Louis-François), fils d'André-Armand Mollet, architecte, admis à l'Académie d'architecture en 1734, il mourut en 1747. (*Archives de l'Art français.*)

* MONCEAU (Guillaume de), de Thignouville, écuyer, maître des œuvres de massonnerie du duché de Valois pour M. S. le duc d'Orléans, reçut, le 20 février 1481, la somme de 5 livres tournois à lui dues de ses « gaiges du dit office, du terme de Saint Jean Baptiste. » (De Laborde, *Ducs de Bourgogne.*)

* MONSIAUX (Pierre de), architecte, maître des œuvres de la ville de Paris au treizième siècle. Au-dessus de l'une des portes de l'abbaye Saint-Antoine-des-Champs près Paris, se voyait un tableau au bas duquel était l'inscription sui-

vante : « Lan douze cent cinquante-sept par la permission de MM. le préuost des marchands eschouins de la ville de Paris fut enuoyé un nommé Pierre Monsiaux maistre des œuvres de la ville pour abatre l'église de Céans disant par eux avoir à faire de pierre pour la dicte ville. Mais sitost que le dit Mansiaux eut frappé le premier coup de marteau sur l'vn des pilliers du portail de la dite église le dict de Monsiaux fut embrazé du feu Saint-Antoine ». (Du-Breuil.)

* MONSTERET (Jean), architecte, maître des œuvres du duc de Bourgogne Philippe le Bon. En qualité de maçon juré de la ville de Dijon, il fit en 1450 un rapport sur le nivellement du cours du Suzon dans la traversée de cette ville. (M. Canat, *Maîtres d'œuvres.*)

* MONTADER (Pierre-Marie-Alfred), peintre, né à Oran (Algérie). — S. 1881. *Printemps, paysage.* — S. 1882. *Les grands hêtres de Pierrefonds, forêt de Compiègne.*

* MONTAIGNE (Nicolas), architecte, maître des œuvres de maçonnerie du comté de Vaudemont vers la fin du seizième siècle. Il occupait cet emploi en 1583. (H. Lepage, *Les Offices.*)

* MONTAIGU (Nicolas), architecte, bâtit à Bordeaux, en 1744, la porte des Capucins. (Bordes, *Histoire des monuments de Bordeaux.*)

* MONTEREAU (Jean de), architecte, maître des œuvres de maçonnerie du duc de Bourgogne. Le nom de cet artiste figure dans un compte de 1464 à 1465 relatif à la sépulture de Jean sans Peur, dans l'église des Chartreux de Dijon. (Rossignol, *Inventaire.*)

* MONTFORT (Nicolas), architecte. En 1673, « voyer maître des ouvrages de carpenterie et massonnerie pour le roy, » au bailage de Caux (Seine Inférieure). Il fut appelé à visiter l'église de Manneville-ès-Plains, dont la tour venait de s'écrouler. (L'abbé Cochet, *Les Églises.*)

* MONTFORT (de), architecte, construisit sur ses dessins le château de Pont-Saint-Pierre, dans le Vexin normand.

* MONTHEROULT (Pierre), architecte de l'église des Saints-Gervais-et-Protais, de Gisors. Il est mentionné dans les comptes de la construction de cette église et dans un compte de 1055. (*Annales archéologiques*, tome IX.)

* MONTIGNY (de), architecte. Il fut appelé en 1772 à Amiens pour la reconstruction de la halle détruite par un incendie. (Goze, *Les Rues d'Amiens.*)

MONTLUISANT, architecte, inspecteur général des bâtiments et usines du Domaine, à Nancy. En 1766, il fut chargé de restaurer l'hôtel de l'intendant de la province de Lorraine. (Lepage, *Artistes de Nancy.*)

* MONTREUIL (Eudes de), architecte, statuaire et ingénieur militaire. Il vivait sous saint Louis. On ignore l'époque de sa naissance. Il partit pour la Palestine avec saint Louis qui le chargea de construire la forteresse de Jaffa. En 1254, il revint avec ce prince et éleva à Paris les édifices suivants : l'hospice et l'église des Quinze-Vingts, l'église des Chartreux, l'église des Cordeliers et celle de Sainte-Croix-de-la-Bretonnerie etc. On lui attribue aussi l'église de Notre-Dame, de Mantes. Il mourut en 1289. (Em. David, *Vies des artistes.*)

* MONTREUIL (Pierre de, dit de Montereau), architecte, né vers la fin du douzième siècle ou au commencement du treizième siècle. Il mourut à Paris, le 17 mars 1264 et fut enterré dans le chœur de la grande chapelle de la Vierge, à l'abbaye Saint-Germain-des-Prés, qu'il avait construite. (Bouillard, *Histoire de l'abbaye Saint-Germain-des-Prés.*)

* MONTZAIGLE (Aman-Edgard de), peintre, né à Champniers (Charente). — S. 1881. *Portrait de M. Latapie*, dessin à la plume. — S. 1882. *Portrait de Mme Latapie*, dessin.

* MORANZEL (Louis-François Touroux de), architecte et contrôleur des bâtiments du château de Fontainebleau. Le 20 septembre 1756, il fut admis à l'Académie d'architecture et mourut en 1785. En 1753, il construisit pour Madame de Pompadour, dans le parc de Fontainebleau, le pavillon appelé l'Ermitage. (Leroy, *Relevé des dépenses de Madame de Pompadour.*)

* MOREAU, architecte. Il remporta en 1743 le grand prix d'architecture sur : « une chapelle » et reçut, le 6 janvier 1746, son brevet d'élève de l'École de Rome.

* MOREAU (Jean), architecte. A la suite de l'écroulement du pont Notre-Dame, à Paris, le 8 avril 1500, il fut consulté sur le mode de construction à adopter pour le nouveau pont. (Leroux de L., *Pont Notre-Dame.*)

* MOREAU DESPROUX (Pierre-Louis), architecte, élève de Beausire. De 1763 à 1789, il fut maître général des bâtiments de la ville de Paris. Le 7 avril 1762, il fut admis à l'Académie d'architecture ; l'année suivante, il recommença la reconstruction de la salle de l'Opéra et la façade du Palais-Royal, sur la rue Saint-Honoré. En 1773, Moreau fut chargé, par la ville, de construire, sur l'emplacement de l'hôtel de Condé, un théâtre pour les comédiens français. On doit aussi à cet artiste l'hôtel de Chavames et la fontaine du Chaume. Il fut décapité en 1793. (Roquefort.)

MOREAU DE TOURS (Georges), peintre. (Voyez : tome II.) — S. 1882. *La famille* (pour la Mairie du XIe arrondissement) ; — *Un egyptologue*.

MOREAU-VAUTHIER (Augustin-Jean), sculpteur. (Voyez : tome II.) — S. 1882. *Jeune faune*, statue bronze ; — *Tête de femme*, buste ivoire et orfèvrerie.

* MOREL (Pierre), architecte. En 1406, il construisit l'église et le couvent des Célestins d'Avignon. (Achard, *Note sur quelques anciens artistes d'Avignon.*)

* MORET (Jean-Raviés du), architecte et maçon juré du roi, en 1403.

* MORIN (Guillaume), architecte de l'église Saint-Ouen, de Caudebec. Dans un compte de 1501 à 1506, il est fait mention d'une somme de 118 sous tournois à lui payer pour plusieurs causes contenues « en la descharge ». — (*Archives de l'Art français.*)

* MORIS (François), architecte. En 1568, il commença la construction de l'hôtel de ville de Gray (Haute-Saône). Dans un rapport d'experts de la même époque, il est fait mention de lui comme ayant charge de la maçonnerie de la ville. (Gatin et Lesson, *Histoire de la ville de Gray.*)

* MORTAGNE (Etienne de), architecte. Il fut un des premiers architectes de la cathédrale de

Tours, commencée en 1170. On croit qu'il a peut-être construit la grande église de Marmoutier. (*Archives de l'Art français*, tome II.)

* Mostiers (Pierre de), architecte et maître des œuvres de la ville de Montpellier à la fin du quatorzième siècle et au commencement du quinzième siècle. Il répara le pont de Castelnau en 1403. Les archives municipales de cette ville conservent un compte de dépenses concernant cet ouvrage. (Renouvier et Ricard, *Maîtres de pierre*.)

* Mote (Michel), architecte et maçon du roi, à Paris. Les archives nationales mentionnent le nom de cet artiste, conservé dans un acte du 7 février 1372. Un fragment de son sceau, également conservé, représente dans un trilobe, un marteau, une équerre et au-dessus une fleur de lis ; la légende est détruite.

* Moteau, architecte, construisit, à Paris, la fontaine des Haudriettes.

Moteau (Pierre), architecte de la tour de l'Horloge, à Evreux, dont les fondements furent jetés en 1490. (Chassant, *Notes sur la tour de l'Horloge d'Evreux*.)

* Mouret, architecte, né à Moussi-le-Vieux, en 1705. « C'est sur ses dessins que l'on a bâti, en 1761, l'hôtel-Dieu de Madrid, près le Retiro, édifice d'une grandeur, d'une magnificence supérieure à tout ce que nous avons vu jusqu'à présent dans ce genre. » (Blondel, *Cours d'architecture*.)

* Moussard (Jacques), architecte, né à Bayeux en 1670. Il fut architecte du roi et il mourut le 17 août 1750. Un incendie ayant détruit, le 13 janvier, le clocheton en bois qui surmontait la tour centrale de la cathédrale de Bayeux, Moussard remplaça ce clocheton par une lanterne en forme de dôme, d'ordonnance dorique.

* Moussy de Saint-Martin, architecte, maître des œuvres de maçonnerie du Bourbonnais. Il fut l'architecte du château de Dijon, commencé en 1478 et achevé en 1512. (M. de Chambure, *Dijon ancien et moderne*.)

* Moutardier (Robert le), architecte. En 1475, il construisit la tour de la Haye, à Amiens, dont le plan avait été donné par Pierre le Tarisel. Il fut chargé, en 1484, par le mayeur et les échevins d'Amiens, d'abattre la porte du Grand-Pont, qui datait de l'époque romaine. A la même époque, il éleva le clocher des Frères-Prêcheurs. (Dusevel, *Recherches historiques*.)

* Mouton (Adrien), architecte, né à Marseille en 1741. En 1764, il remporta le grand prix d'architecture sur : « un collége » et reçut, le 20 septembre 1765, son brevet d'élève de l'Ecole de Rome.

* Moyne (Antoine), architecte. Il construisit, en 1533, l'oratoire de Notre-Dame-de-l'Espérance ou de Piatat, près Villefranche de Rouergue. (Advielle, *Les Beaux-Arts*.)

* Murrho (Sébastien), architecte. Voici son épitaphe : « Sébastien Murrho, de Colmar, « prêtre et chanoine à Colmar, sa ville natale, « qui n'a eu d'égal ni en architure, ni en musique, ni en quelqu'autre art. Il meurt emporté par la peste, sous Maximilien, roi des « Romains, en l'an du Christ 1495. »

* Musigny (Etienne de), architecte. En 1352, il surveillait les travaux qu'on exécutait au château d'Ecuelle, appartenant au duc de Bourgogne. (Champollion.)

* Musnier, architecte. En 1508, il dirigeait les travaux de la cathédrale de Moulins. (Ramée, *Histoire de l'architecture*.)

* Mynal (Jean), architecte de la ville de Lille. Il fut appelé à Béthume, en 1412, pour recevoir les travaux exécutés à une grosse tour de la forteresse du marché aux chevaux. (Mélicocq, *Artistes du Nord*.)

Mynier (Jean), architecte, « maistre des ouvrages de massonnerie du roy, à Orléans. » (Bussonnière, *Histoire d'Orléans*.)

N

* Nadreau (Jacques), architecte. Il fut chargé, le 14 janvier 1643, par « Messire Louis de Champlay, chevalier seigneur de Courcelles, maréchal des camps et armées du roi, ect, » de construire la porte d'entrée du château de Courcelles (en Lyonnais), ainsi qu'un portique et un escalier au principal corps de logis de ce château. (Lance, *Les Architectes français*.)

* Naquet, architecte de l'église Saint-Etienne, à Beauvais. (Cambry, *Département de l'Oise*.)

* Narbonne (Henri de), architecte. En 1312, le chapitre de la cathédrale de Girone (Espagne), ayant décidé de remplacer sa vieille église romane, les travaux du nouvel édifice commencèrent vers 1316. En 1320, ils étaient dirigés par Henri de Narbonne. Il mourut bientôt après. (Viollet-le-Duc, *Dictionnaire d'architecture*.)

* Nepveu (Pierre), dit Trinqueau, architecte du château de Chambord, en 1536 et 1537. Il était payé à raison de 27 sous, 6 deniers par jour. (De la Saucey, *Chambord*.)

Neuilly ou Nuilley (Jacques de), architecte du duc de Bourgogne, Philippe le Hardi. Il fut appelé en 1376 pour visiter les travaux de l'hôtel du duc, à Dijon, et, en 1387, ceux de la Sainte-Chapelle, du même hôtel. (Canat, *Maîtres des Œuvres*.)

* Neulat (Hue), appelé aussi Gaujot, architecte. En 1510 il commença à bâtir la chapelle Notre-Dame-de-Pitié, dite vulgairement Notre-Dame-des-Treize-Pierres, située à deux kilomètres de Villefranche de Rouergue. Cette chapelle fut élevée en mémoire de la découverte faite au même endroit de treize statues représentant la sainte Vierge et les douze apôtres. Aujourd'hui, cet édifice en ruines est devenu une grange. (Advielle, *Les Beaux-Arts*.)

* Nicolas, architecte et religieux bénédictin, bâtit, en 1710, le portail de l'église Saint-François, à Rouen.

* Nicolas, architecte et sculpteur. Il partit de France pour bâtir l'église Sainte-Croix, à

Coïmbre, en Portugal. Il fut chargé, en 1517, d'élever le portail de l'église de Bélem. (Raczincki, *Dictionnaire des artistes du Portugal.*)

* NICOLAS, architecte, maître des œuvres de la cathédrale de Sens pendant 1360 à 1362. En 1377 il reçut sa pension de 10 livres. (Quantin, *Notes historiques.*)

* NICOLAS-MARIE, architecte du Consulat, à Montpellier. Il fut chargé de la direction des travaux de l'église Notre-Dame-des-Tables. (Renouvier et Ricard.)

* NITARD (Jean), architecte. En 1487, il fut appelé pour donner son avis sur la reconstruction du transept sud de l'église collégiale de Saint-Quentin. (Gomart, *Églises de Saint-Quentin.*)

* NORIS (François), architecte. En 1468, il fut nommé maître des œuvres de la cathédrale de Sens ; il succédait à Symonet Lemercier et fut remplacé dans la même année par Antoine Lusurier. (Quantin, *Notes historiques.*)

* NOBLE (Louis), architecte. En 1624, il dressa les plans et les devis de l'hôtel de ville de Troyes, et commença à exécuter les travaux qui furent terminés en 1670, par Collard.(Aufauvre, *Troyes et les Environs.*)

* NOBLET (François), architecte, fils du suivant, maître des œuvres de la ville de Paris, de 1681 à 1683. (Leroux de L., *Hôtel-de-Ville.*)

NOBLET (Michel), père, architecte, maître des œuvres et garde des fontaines publiques de la ville de Paris, de 1657 à 1681. (Leroux de L., *Hôtel-de-Ville*. — Jal, *Dictionnaire critique.*)

NOBLET (Roger), architecte, qualifié d'*architector*, fit en 1514 la réception des portes du portail de la cathédrale de Rouen, qui avaient été exécutées par Collin-Castille. (Deville, *Revue des architectes.*)

* NOINVILLE (de), architecte, élève de J.-H. Mansart. Il construisit en 1686, à Dijon, la place Royale ; en 1697 le portail élevé jusqu'au niveau de l'œil-de-bœuf de la grande salle de l'hôpital, qui ne fut achevé qu'en 1842. On lui doit aussi l'église de Saint-Étienne, de la même ville, terminée en 1721 et la décoration de la salle des séances de l'Académie. (Courtepée, *Notes sur la ville de Dijon.*)

* NORMAND (Louis), architecte. On voit dans l'église de Chaudun (Aisne) l'épitaphe de « Louis Normand, maître maçon, bienfaiteur de « l'église et de Marie Prioux, son épouse, décédée « le 16 janvier 1610, et ledit Normand le « 10 novembre 1625. » Des outils de maçon encadrent le sommet de la pierre funéraire. (*Bulletin de la Société archéologique de Soissons*, XIX, page 146.)

* NORRY (Charles), architecte, né à Bercy (Seine), en 1756, élève de Rousset et de De Wailly, attaché à l'expédition scientifique d'Égypte et coopéra à la rédaction du grand ouvrage paru à la suite de cette expédition. En 1812, il entra en qualité d'inspecteur général au Conseil des bâtiments civils ; jusqu'en 1829, il siégea dans ce Conseil comme membre titulaire. En 1825, il fut nommé chevalier de la Légion d'honneur. (Gabet, *Dictionnaire des artistes.*)

O

* ODENNHOFEN (Conrad), architecte strasbourgeois du quatorzième siècle. Il mourut le 30 juillet 1328 et fut enterré dans l'église collégiale de Saint-Pierre-le-Jeune, à Strasbourg. Son écusson, gravé sur une dalle tumulaire, était d'or, à la face d'azur, chargé de trois marteaux à manche d'or. (Schnéegans, *Maîtres d'œuvre.*)

* ODNERI (Pierre), architecte. De 1336 à 1342, il dirigea la construction du palais des Papes, à Avignon. (Achard, *Artistes d'Avignon.*)

ODDOT-MAYRE, architecte. De 1612 à 1614, il restaura le clocher de l'église de Brou. Il habitait la ville de Dôle.

* ODILON (Saint), architecte, abbé de Cluny, vivait en la première moitié du quinzième siècle. « Il joignait à la gloire qui vient des vertus in« térieures, un goût tout particulier pour cons« truire les édifices consacrés à la religion. » (Souvigny, *Vie de saint Odilon.*)

* ODO, architecte, demeurait près de Saint-Merry, à Paris, en 1273. On le cite dans un accord entre Philippe le Hardi et les moines de Saint-Merry. (D. Lobineau, tome III, page 12.)

* ODON, architecte et moine de Chivy, près d'Orléans. Il reconstruisit son monastère. (D. Mabillon.)

* OGER, architecte, né à Metz. En 1739, il éleva dans cette ville la salle de spectacle. (A. Terquem, *Guide du voyageur dans Metz.*)

* OGIER-FAIGOT, architecte de la cathédrale de Troyes. En 1419, le portail et les murs de la nef étaient en construction. Ogier surveillait les travaux où ses enfants, Thévenin et Jean, étaient employés. (Assier, *Comptes de l'œuvre.*)

* OGILBERT, architecte. L'évêque de Metz, Thierry, lui donna la conduite de l'édifice de l'abbaye de Saint-Vincent, qui fut remplacée en 1248 par de nouveaux bâtiments. (D. Calmet, *Bibliographie lorraine.*)

* OLIVIER (Mlle Mathilde), peintre. née à Besançon (Doubs), élève de M. Signol. — S. 1880. *Portraits*. — S. 1881. *Portraits*. — S. 1882. *Portrait*.

* OLIVIER (Paul), architecte « maître de peira » de la ville de Montpellier. Dans une charte datée de 1264, il fait « une reconnaissance aux ouvriers de commune clôture d'un terrain au XII pans. » Il est encore nommé dans le livre de privilège des ouvriers de la même ville, en 1269. (Renouvier et Ricard.)

* OUDOT (Jean), architecte. Il fut chargé, en 1511 avec Jean et Huguenin, Bailly et Grand-Jean, ses confrères, de visiter les travaux de l'église Saint-Jean, à Troyes. (Assier, *Comptes de la fabrique.*)

* OUYN (Guillaume), architecte, maître des œuvres de maçonnerie et de charpenterie de la ville de Paris, en 1467. (Leroux de L., *Hôtel-de-Ville.*)

P

* PALANGIER (Pierre), architecte. Il construisit, en 1514 et 1524, l'église et le clocher de Belmont en Vabrais (Avignon), aujourd'hui classée parmi les monuments historiques. (Malavagne, *Artistes du Rouergue*.)

* PALISSOT (Sébastien), architecte ordinaire du duc de Lorraine, fut anobli à Lunéville, le 15 mars 1722. (D. Pelletier, *Nobiliaire*.)

* PANCHARD, architecte de l'église du May, arrondissement de Meaux. Le bas côté sud et la tour furent exécutés en 1511. (*Bulletin archéologique*, tome II.)

* PAPIN (Jean), architecte de la cathédrale de Tours. Voici son épitaphe : « Cy devant gysent honorables personnes Jehan Papin en son vivant maistre des œuvres de l'église de Tours, qui trépassa le 24ᵉ jour de décembre 1404, et sa femme qui décéda précédemment le 3ᵉ jour juing 1403. » (Grandmaison.)

* PARATE (Jean), architecte de Saint-Geniez d'Olt (Rouergue). On lui doit le pont de Saint-Geniez sur le Lot, en 1671, le grand portail et deux galeries de l'ancien couvent des Dominicains de Rhodez, en 1672, et le principal corps du palais épiscopal de Rhodez, en 1704. (Gaujal, *Etudes historiques*.)

* PARINT (Mathurin), architecte. Il était, en 1510, maitre des œuvres de l'hôtel de ville de Cambrai (Nord). (*Revue des Sociétés savantes*, 2ᵉ série, tome V.)

* PARIS (Jean dit Thouvenin), architecte, maitre des œuvres du duché de Lorraine et comté de Vaudemont. Il fut chargé de diriger la construction d'une fontaine décorative à Nancy. En 1547, il était encore au service du duc de Lorraine. (Lepage, *Palais-Ducal*.)

* PARVIS, architecte, en 1748, remporta le grand prix d'architecture sur ce sujet : « une Bourse. »

* PASSIUS (Thomas), architecte du douzième siècle, restaura le vestibule qui précède le portail de l'église de Loches. (*Bulletin Monumental*, tome VII.)

* PASTÉ (André), architecte, était à Dijon, en 1738, maître des œuvres de maçonnerie du duc de Bourgogne, Philippe le Hardi. (De Laborde, *ducs de Bourgogne*.)

* PATAC (Jean), architecte. Le calvinisme ayant détruit, à Genève, l'étude et le goût des beaux-arts, on y appela des artistes étrangers. Parmi ces artistes, on cite J. Patac, originaire de Montélimart, qui fut admis à la bourgeoisie en récompense de ses travaux. (Dussieux, *Les Artistes français à l'étranger*.)

* PAULLE (Pierre), architecte du roi. Voici son épitaphe, qu'on voyait dans l'église des religieux de l'Ave-Maria, à Paris : « Cy-gist noble homme Mᵉ Pierre Paulle, dit l'Italien, architecte du Roy notre Sire, valet de chambre ordinaire dudit Sire, contrôlleur de ses bastiments et concierge des chasteaux de Fontainebleau, Moulins... qui décéda le 18 décembre 1637. Priez Dieu peur son Ame. » (*Epitaphes parisiennes*.)

* PELLEVOISIN ou PELVOYSIN (Guillaume), architecte, né en 1477, maistre maçon du chapitre de la cathédrale de Bourges. En 1508, il prit part aux travaux de la reconstruction de la tour nord de la cathédrale, qui s'était écroulée. (Girardot et Durand, *Artistes de Bourges*.)

* PERRARD-MONTREUIL, architecte, élève de Louis Moreau et de Boullée. Il a été l'un des architectes du comte d'Artois. En 1781, il construisit, à Paris, la rotonde du Temple, où fut établi depuis le marché de ce nom. A la même époque, il fut nommé inspecteur général du dernier mur d'enceinte de Paris, alors en construction. (Legrand et Landon.)

* PETIT, architecte, maitre des ouvrages de maçonnerie du duc de Bourgogne. Vers 1450, il fit réparer le donjon de Châtillon-sur-Seine. (Rossignol, *Inventaire*.)

* PINARD, architecte, remporta en 1723, le grand prix d'architecture sur ce sujet : « Hôtel pour un grand seigneur. »

* POIDEVIN, architecte, acheva la construction de l'abattoir Montmartre, à Paris, qui avait été commencée, par Bélanger. (Roquefort, *Dictionnaire historique*.)

* POINTIER (René), architecte. De 1743 à 1747, il restaura la fontaine Godeline, à Angers, et fut plus tard chargé des travaux de l'Académie d'équitation. (Port, *Archives d'Angers*.)

* POLLEVERT, architecte. Il remporta le grand prix d'architecture, en 1736, sur le projet d' « une maison de campagne. » (*Archives de l'Ecole des Beaux-Arts*.)

* PRÉDOT, architecte. En 1685, il éleva, sur les plans d'Hardouin Mansart, les maisons qui bordent la place de Notre-Dame-des-Victoires, à Paris. (Lobinot, *Histoire de Paris*.)

* PRINCE (Georges), architecte du seizième siècle, habitait Nérac. Il était employé à la cour de Navarre, dont Nérac fut, alternativement avec Pau, le séjour habituel. (Lafforgue, *Artistes en Gascogne*.)

* PUNIC-WALSCH, architecte. Il reconstruisit la flèche du clocher de Thanne (Haut-Rhin). (Aymar, Verdier, *Architectes*.)

Q

*Quesnay (Abraham), architecte. Il se réfugia à Berlin après la révocation de l'Édit de Nantes ; il y construisit la maison des Orphelins et le temple de la Frédérichsstadt. (Dussieux, *Les Artistes français à l'étranger*.)

*Quesnel (Jean), architecte. Le premier château de Gaillon ayant été détruit en partie par les Anglais au quinzième siècle, Guillaume d'Estourville, nommé archevêque de Rouen, en 1524, chargea Jean Quesnel des nouvelles constructions. (Deville, *Comptes de Gaillon*.)

R

*Rabault (Nicolas), architecte. De 1540 à 1541, il travailla à la construction des tours et du portail de la cathédrale de Rennes, dont les fondements avaient été jetés en 1490, sous l'épiscopat d'Yves Mayeux. Par suite de troubles religieux, à l'occasion de la mort de cet évêque, les travaux furent interrompus et repris seulement en 1613 ; ils furent terminés en 1700. (*Mélanges d'histoire et d'architecture bretonne*.)

*Ranconval ou Rangueveaux (Henri de Bouguenon), architecte de la ville de Metz. En août 1444, il dirigeait la construction d'une tour et de nouvelles fortifications de Pont-des-Morts et le pont Thieffroy. (Bégin, *Cathédrale de Metz*.)

S

*Saint-Bourgeois, architecte, maître des œuvres du duc de Bourgogne. Il lui fut, vers la fin du seizième siècle, payé des honoraires pour avoir été inspecter des travaux au château de Faucogney (Haute-Saône). (*Inventaire sommaire, Côte-d'Or*.)

T. U

Théroulde (Thomas), architecte de l'église de Caudebec. (*Archives de l'Art français*.)

*Usmez (le frère), architecte et religieux brigittin. Il fut l'architecte de l'église des Dominicains, à Douai, et restaura la tour de l'église collégiale de Saint-Amé, de la même ville. (Leroy, *Archives historiques*.)

VW

*Valle-Ranfroy ou Val-Renfroy (Jean de), architecte de la cathédrale de Sens ; sa paye était de 10 livres par an, 1342. (Quentin, *Notes historiques*.)

Vercy (Camille de), sculpteur. (Voyez tome II.) — S. 1868. *Portrait*, buste plâtre. — S. 1869. *Saint François Xavier*, statue plâtre ; — *Portrait*, médaillon plâtre. — S. 1870. *Portraits*, médaillons terre cuite ; — S. 1872. *Portrait*, médaillon plâtre teinté. — S. 1873. *Déjà coquette*, statuette plâtre ; — *Portrait*, médaillon plâtre. — S. 1874. *Portraits*, médaillon terre cuite. — S. 1875. *Dieu fait bien ce qu'il fait*, statue marbre. — S. 1876. *Portraits*, bustes plâtre. — S. 1877. *Portrait d'une jeune fille*, buste plâtre ; — *Portrait de M. Vigier*, buste plâtre teinté. — S. 1878. *Portraits*, bustes plâtre. — S. 1879. *Saint-René-Taillandier*, buste plâtre teinté ; — *Portrait de M. Poullain-Deladreue*, buste plâtre teinté. — S. 1880. *Buste*

d'enfant, terre cuite ; — *Portrait*, buste terre cuite. — S. 1882. *La fiancée*, statue plâtre ; — *Portrait*, buste terre cuite.

VERNET-LECOMTE (Emile), peintre. (Voyez : tome II.) — S. 1875. *Jeune fille mauresque ouvrant une grenade.* — S. 1880. *Une Idylle au Liban ;* — *Heureux aveux.* — S. 1881. *Portrait de M. le vice-amiral Paris*, membre de l'Institut. — S. 1882. *Portrait.*

VERSONGNES (Jacques de), architecte. Après la chute du pont Notre-Dame, à Paris, en 1500, il fut consulté pour savoir comment il fallait le reconstruire. (Leroux de L., *Hôtel-de-Ville.*)

VÉTELET (Félix-Alexandre), père, sculpteur, né à Nantes (Loire-Inférieure), le 12 septembre 1826, élève de Suc, à la Rochelle (Charente-Inférieure). On cite de cet artiste : les *Bustes de M. Viand*, — de M. *Méneau* et de *Mgr Landriol.* — On lui doit encore le *monument de l'abbé Courcelles*, et celui M. Soulard ; — des *chaires à prêcher*, des *autels*, et la décoration de plusieurs châteaux et de nombreuses chapelles des départements de Maine-et-Loire, de la Vendée, de Deux-Sèvres, de la Charente-Inférieure.

Vox (Gilles de), architecte, maître maçon du château de Lille, au quatorzième siècle. Le sceau de Gilles de Vox porte un écu au maillet accosté de deux étoiles, avec cette légende incomplète des deux premières lettres : « ... *Ghele Gillis de Vox.* »

WERCIN (Guillaume de), architecte, surnommé l'Aumônier, quinzième prélat de l'abbaye de Vicogne. Il reconstruisit l'église de son monastère, en 1260. (A. Leroy, *Archives historiques.*)

3917. — ABBEVILLE, TYP. ET STÉR. A. RETAUX. — 1886.

TABLE TOPOGRAPHIQUE

DES

ARTISTES FRANÇAIS

AIN
BELLAY.
 Dallemagne (L.), peintre.
BOURG
 Boulay (C.-P. de), peintre.
 Cabuchet (E.), 1819, sculpteur.
 Colin (C.-A.), 1808, graveur.
 Dompsure (G.), peintre.
 Duserre (R.), architecte.
 Fousillon (dit. Larose), architecte.
 Felix (M^{lle}), 1827, peintre.
 Ferrand (M^{me}), 1807, peintre.
 La Boulaye (P. de), peintre.
 Lachassaigne (L.-F.), 1790, peintre.
 Perrodin (A.-F.), peintre.
 Richey (M^{ll}.), peintre.
CERDON.
 Roubaud (F.-F.), 1825, sculpteur.
 Roubaud (L.-A.), 1828, sculpteur.
CHALLEX.
 Badié (M^{me}), 1827, peintre.
LAGNIEU
 Chanay (P.), graveur.
MEIXMIEUX.
 Bar n (V.-A.), 1820, sculpteur.
MIRIBELLE.
 Rollion (J.-M.), peintre.
MONTLUEL.
 Andrieux (J.-V.), peintre.
NANTUA.
 Chabot (E.-D.), peintre.
PONCIN.
 Girard (M.-F.), 1838, peintre.
PONT-D'AIN.
 Blondel (M^{lle}), 1811, peintre.
PONT-DE-VAUX.
 Chintreuil (A.), 1816, peintre.
POUILLY-SAINT-GENIS.
 Pelletier (A.-J.), peintre.
SAINT-JEAN-LE-VIEUX.
 Brun (H.), 1816, sculpteur.
SAINT-RAMBERT.
 David (L.-A.), 1798, peintre.
TRAFFORT.
 Albert (J.), peintre.
TRÉVOUX.
 Epinassy (A. d'), peintre.
 Jubien (L.), peintre.

AISNE
ANISY-LE-CHATEAU.
 Carrier-Belleuse (A.-E.), sculpteur.
BAURAIN.
 Doublemard (A.-D.), 1826, sculpteur.
 Daché (M.), sculpteur.
BELLICOURT.
 Cochez (A.), sculpteur.
BERRY-AU-BAC.
 Diart (E.), peintre.
BLÉRANCOURT.
 Delafons (L.-C.), graveur.
BOUCONVILLE.
 Destables (J.), sculpteur.
BRAISNE-SUR-VELSE.
 Gelhay (E.), peintre.
 Gélibert (P.), peintre.
 Masure (J.), 1819, peintre.
 Morel-Lamy (F.), peintre.
BUIRANFOSSE.
 Alizard (Antoine-Julien), 1827, peintre.
CAPELLE.
 Desnuisson (C.), 1816, architecte.
CHATEAU THIERRY.
 Bligny (A.), peintre.
 Henriet (F.-C.), 1820, peintre.
 Revel (G.), 1643, peintres.
CHAUNY.
 Evrard (J.-M.), 1780, peintre.
 Pinel (A.-F.), peintre.
CHEVRESIS-MONCEAU.
 Grodin (L.), architecte.
COUCY.
 Cesson (V.-E.), 1835, peintre.
 Vergnaux (N.-J.), peintre.
ESSOMMES.
 Pille (C.-H.), peintre.
FÈRE (LA).
 Courboin (E.), peintre.
 Huet (M^{lle}), peintre.
 Lecygne (E.), peintre.
 Lemaitre (M^{lle}), peintre.
 Millet (J.-F.), 1697, peintre.
 Portevin (A.), 1874, sculpteur.
 Saint-Aubin (M^{lle}), peintre.
 Satzard (P.-L.-R.), peintre.
FÈRE-EN-TARDINOIS.
 Dubois (M^{me}), 1840, sculpteur.

FESTIEUX.
 Doyen (G.), 1837, peintre.
HAPPENCOURT.
 Compère (C.-C.-F.), 1796, peintre.
LAON.
 Berthelemy (J.-S.), 1743, peintre.
 Calmelet (H.), 1814, peintre.
 Carouget (M^{lle}), peintre.
 Julien (R.-E.), 1797, peintre.
 Labouret (G.-H.-A.), 1844, peintre.
 Lavoignat (H.), graveur et peintre.
 Lenain (les frères), peintres.
 Marcellin (H.-G. de), graveur.
 Wattiaux (E.-V.), peintre.
LAVERGIES.
 Langlet (C.-A.-N.), sculpteur.
LEME.
 Saintain (J.-E.), 1829, peintre.
MANICAMP.
 Lecerf (L.-A.), 1787, peintre.
MARGIVAL.
 Regnier (J.-D.), graveur.
MARLY.
 Navellier (N.), graveur.
MONCEAU-LES-LOUPS.
 Genaille (F.-F.-R.), 1826, peintre.
MONT-SAINT-PÈRE.
 Lhermitte (L.-A.), peintre.
NAUROY.
 Malézieux (J.-B.), peintre.
NEUILLY-SAINT-FRONT.
 Brigot (E.-P.), 1836, peintre.
SAINT-PIERRE.
 Chaseray (E.), peintre.
SAINT-QUENTIN.
 Berteaux (H.-D.), 1843, peintre.
 Blondel (F.), 1618, peintre.
 Bristart (P.), 1458, peintre.
 Butin (U.-L.-A.), peintre.
 Carlier (F.-L.), graveur.
 Collières (M^{me}), 1785, peintre.
 Dablin (M.-A.-J.), peintre.
 Degrave (J.-A.-P.), peintre.
 Dorigny (M.), 1617, peintre et graveur.
 Hachet-Souplet (M^{me} M.), peintre.
 Latour (M.-G. de), 1704, peintre.
 Lematte (F.-J.-F.), peintre.
 Levan (A.-H.), 1815, peintre.
 Malézieux (M^{lle} C.), peintre.
 Malézieux (M^{lle} L.), peintre.

1

Margottet (H.-E.), peintre.
Midy (E.-E.), peintre.
Papillon (J.), 1661, graveur.
Papillon (J.-N.), 1663, graveur.
Pingret (E.-H.-T.), peintre.
Williot (L.-A.-A.), 1829, peintre.
Zillhardt (M^lle J.), peintre.
SEPTMONTS.
 Hiolin (L.-A.), sculpteur.
SOISSONS.
 Cuvillier (F.), 1698, architecte.
 Dupré (G.), xviiᵉ s., sculpteur.
 Laurent (F.-P.-S.), graveur.
 Lavoine (L.-V.), peintre.
 Marchal (G.-A.), peintre.
 Truchy (D.-F.-C.), architecte.
 Salingre (E.-E.), peintre.
VAILLY.
 Duchesne (L.-C.), 1824, peintre.
 Liévrat (L.-H.), peintre.
 Poiret (U.-R.), 1832, peintre.
VILLERS-COTTERETS.
 Mailly (H.), 1829, lithographe.
 Nicolas (M^lle M.-J.),1846,peintre.
 Tauxier (A.-L.-F.), graveur.

ALLIER

BOST.
 Leclère (J.-L.-E.), architecte.
CÉRILLY.
 Desboutin (M.-G.), peintre et graveur.
CHÉZY.
 Chacaton (J.-N.-H. de), 1813, peintre.
CUSSET.
 Puyplat (J.-J.), graveur.
 Rivoulon (A.), 1810, peintre.
EVREUIL.
 Coulon (J.), sculpteur.
GANNAT.
 Fournier (A.), 1831, peintre.
 Sabatier (L.-A.), peintre.
MONTLUÇON.
 Serre (L.), peintre.
 Thonier-Larochelle, peintre.
MOULINS.
 Allier (A.), 1808, graveur.
 Belin-Dollet (G.-G.), graveur.
 Biton (L.), peintre.
 Charvot (E.), peintre.
 Coinchon (J.-A.-T.), 1814, sculpteur.
 Conny (J. baron de), 1818, sculpteur.
 Debat-Didier, 1824, sculpteur.
 Grelet (L.-A.), peintre.
 Lara (J.), graveur.
 Lemarchand (M^me A.), peintre.
 Leprat (P.), peintre.
 Marlet (L.-J.), peintre.
 Mathonat (A.), 1832, peintre.
 Outin (P.), peintre.
 Pastelot (J.-A.-A.), peintre.
 Peyronnet (L.-H.-J.), 1868, peintre.
 Regnaudin (T.), 1622, sculpteur.
 Sereville (P. de), peintre.
 Seve (G. de), 1645, peintre.
 Seve (P. de), 1623, peintre.
 Vaujoly (M^lle M. J.), peintre.
 Vigier (P.), 1636, sculpteur.
NÉRIS.
 Biton (L.), peintre.
NEUILLY-LE-RÉAL.
 Champelaux (M^lle), peintre.
 Champelaux (M^lle), peintre.

PALISSE (LA).
 Bureau (M^me L.), sculpteur.
POËSAT.
 Ruelles (A.-A. de), peintre.
SAINT-GÉRAND-LE-PUY.
 Pierdon (F.), 1821, peintre et graveur.
SAINT-PONT.
 Larouzière (A. de), peintre.
VICHY.
 Lopisgich (G.-A.), graveur.
 Macé (M^me M.), peintre.
YGRANDE.
 Paulin de Banville (J.-A.), architecte.

ALPES (BASSES)

BARCELONNETTE.
 Dupont (Louis), peintre.
DIGNE.
 Duqueylar (Paul), 1771, peintre.
 Giraud (J.), peintre.
 Martin (P.-P.), peintre.
 Moussu (M^me T.-A.), peintre.
 Pellicot (L.-A.-L.de), 1787, peintre.
ENTREVAUX.
 Bonnelle (A.-L.), 1788, peintre.
FORCALQUIER.
 Mouchette (M^me B), peintre.
RIEZ.
 Foucou (J.-J.), 1739, sculpteur.
SISTERON.
 George (Louis-H.), peintre.

ALPES (HAUTES)

BRIANÇON.
 Morand (J.-A.), 1727, architecte.
EMBRUN.
 Allier (Antoine), 1793, sculpteur.
 Champollion (E.-A.), graveur.
 Ferrary (M.-D.), 1852, sculpteur.
GAP.
 Didier de Roussel (H.), peintre.
 Jullien (H.-A.), sculpteur.
 Marcellin (J.-E.),1821,sculpteur.

ALPES-MARITIMES

GILLETTES.
 Corporandi (X.), 1812, sculpteur.
GRASSE.
 Charpin (A.), peintre.
 Fragonard (A.-E.), 1780, peintre et sculpteur.
 Fragonard (M^me),1745, peintre.
 Fragonard (J.-H.), 1732, peintre.
 Lambert (L.-M.), peintre.
 Nègre (C.), 1820, peintre.
MENTON.
 Bonfils (G.), peintre.
NICE.
 Ardisson (J.-L.), sculpteur.
 Aubry-Lecomte (H.-L.-V.-J.-B.), 1787, peintre lithographe.
 Battaglini (J.-B.-F.), peintre.
 Bosio (F.-J.), 1768, peintre et sculpteur.
 Bosio (J.-F.), 1764, peintre.
 Huet (R.-P.), graveur.
 Legall-Dutertre, peintre.
 Malard (F.), peintre.

Mossa (A.), peintre.
Roubaud (A.-T.), peintre.
Roubaud (M^lle T.), peintre.
Vanloo (C.-A.), 1705, peintre et graveur.

ARDÈCHE

AUBENAS.
 Bouchet (A.), 1831, peintre.
 Serret (C.), lithog.
 Serret (C.-E.), peintre.
 Thibon (J.-M.), peintre.
BOSAS.
 Breysse (R.), 1810, sculpteur.
JOYEUSE.
 Vallant (J.), peintre.
PRIVAS.
 Meyssat (A.-H.-J.-J.), peintre.
SAINT-FORTUNAT.
 Moulin (M^me L.), peintre.
SATILLIEU.
 Girodon de Pralong (A.-J.-A.), 1812, peintre.
TEIL.
 Mallet (J.-X.), 1827, peintre.
TOURNON.
 Caloffe (M^lle), p., supp. page.
 Delhomme (L.-A.), 1841, sculpt.
LES VANS.
 Dufaget (J.-F.-S.), 1776, peintre.
 Du Faget (M^lle), 1811, peintre.

ARDENNES

AIGLEMONT.
 Titeux (E.), peintre.
ALLAND'HUY.
 Puisieux (J.-B. de), 1679, architecte.
 Puisieux (J.-B.),1758, architecte.
ATTIGNY, arr. de Vouziers.
 Baudon (R.-J.), sculpteur.
AUBRIVES.
 Preyat (J.-B.), peintre.
BUSANCY.
 Desportes (N.), 1718, peintre.
CHAMPIGNEULLE.
 Desportes (A.-F.), 1661, peintre.
CHARLEVILLE.
 Cattier (A.-P.), 1830, sculpteur.
 Colle (A.), sculpteur.
 Couveley (J.-B.), 1712, peintre.
 Couveley (A.), 1805, peintre.
 Crépaux (E.), peintre.
 Dervaux (A.), 1825, peintre.
 Matout (L.), 1811, peintre.
 Noël (P.), peintre.
 Prévost (C.-E.), peintre.
 Ramée (J.-J.), 1764, architecte.
CHÂTEAU-PORCIEN.
 Wilbaut (J.), 1729, peintre.
 Wilbaut (M.), 1686, peintre.
ECORDAL.
 Lassaux (J.-M.-P.), sculpteur.
FAGNON.
 Croisy (O.-A.), 1840, sculpteur.
GIVET.
 Blanc-Garin (E.), peintre.
 Fandacq (L.), graveur.
 Longueil (J. de), 1733, graveur.
GIVONNE.
 Goffin (D.), graveur en méd.
GRANDPRÉ.
 Boyer (J.-B.), 1783, sculpteur.

HOUDICOURT.
De Perthes (P.-J.-E.), architecte.
MAUBERT-FONTAINE.
Saint-Yven (P. de), 1666,peintre.
MÉZIÈRES.
Fontallard (J.-F.-G.),1857,peintre.
Puech (M^{me} E.-C.), peintre.
Sabatier (M^{me} A.-A.), peintre.
Villé (R.-F.-B.-L.), 1819, peintre.
MOUZON.
Paté-Desormes (P.), 1777, peintre.
NEUFMANIL.
Durand-Brünner (C.), peintre.
PUILLY.
Devauchelle (J.-A.), 1829, peintre.
REMOGNE (LA).
Damas (E.), peintre.
RENWEZ.
Matout (L.), 1811, peintre.
RETHEL.
Thiérard (J.-B.),1757, sculpteur.
ROCROY.
Moreaux (G.-F.), peintre.
SEDAN.
Broyères (H.), peintre.
Deloye (J.-B.-G.), 1838, sculpteur.)
Dupray (L.-H.), 1841, peintre.
Feart (A.), 1813, sculpteur.
Hertl (M^{lle} A.-M.), 1832, peintre.
Heril (P.), 1826, peintre.
Moreau (E.-J.-B.), peintre.
Polette (C.), 1863, peintre.
Peyre (J.-C.), 1811, peintre.
Véron (M^{me} H.), peintre.
Wacquez (A.-A.), 1814, peintre et graveur.
SERY.
Robert (P.-P.-A.), 1686, peintre et graveur.
VOUZIERS.
Letorsay-Reine (M^{me} V.), peintre.
Mollet (E.), peintre.

ARIÈGE

FOIX.
Darnaud (M^{lle}), peintre.
MOUTARDIT.
Blanchard (C.-R.-E.), 1810, peintre.
SAINT-LIZIER.
Addé (Victor), peintre.
SEIX.
Tournès (E.-F.-L.), peintre.
TOURTOUZE.
Icard (H.), sculpteur.

AUBE

ARCIS.
Aviat (Louis-Auguste), peintre.
Bertaux (J.), peintre.
Bertrand (E.), peintre.
Janson (L.-C.), 1823, sculpteur.
BAR-SUR-AUBE.
Beauvais (P.-A.-F.), 1840, peintre.
Biennoury, (V.-F.-E.), 1823, peintre.
Franceschi (J.), 1828, sculpteur.
Tiffon (C.), 1798, architecte.

Vollier (N.-V.), peintre.
BOULAGES.
Lapayre (E.), sculpteur.
BRIENNE-NAPOLÉON.
Aviat (Jules), peintre.
Monginot (C.), 1825, peintre.
Nizet (C.), architecte.
CHAPELLE-SAINT-LUC.
Briten (D.), sculpteur.
CRÉSANTIGNES.
Dubois (A.), peintre.
DELANCOURT.
Lefranc (P.-B.), architecte.
ERVY.
Pinta (A.-L.), peintre.
ESSOYES.
Carbillet (J.-B.-P.),1804,peintre.
MÉRY-SUR-SEINE.
Thiéblin (M^{lle} R.-J.), peintre.
MUSSY-SUR-SEINE.
Labbé (E.-C.), peintre.
NOGENT-SUR-SEINE.
Boucher (A.), sculpteur.
Dubois (P.), 1829, peintre et sculpteur.
Etienne (L.-C.-F.), architecte.
Mizard (E-E.), architecte.
Rampant (A.-A.), architecte.
PRÉCY-NOTRE-DAME.
Michaut (M^{me} T.-H.), peintre.
RICEYS.
Maison (P. E.-J.), 1814, peintre.
Pinot (G.-N.), peintre.
ROMILLY
Dussart (L.), 1824, peintre.
TROYES.
Arnaud (Anne-François), 1787, peintre.
Avançon (Ernest-Thiérion d'), peintre.
Bailly (F.), peintre.
Baudesson (N.), 1611, peintre.
Berthelin (M.), 1811, peintre.
Boucher (A.), sculpteur.
Boulanger (J.), 1606, peintre et graveur.
Bouland, 1739, architecte.
Carrey (J.), 1649, peintre.
Charpy (E.), gr. xvii^e siècle, sculpteur.
Chatelle (J.), 1645, peintre.
Chollot (J.), peintre.
Cochin (N.), 1610, graveur.
Cochin (No.), 1662, graveur.
Coquin (L.-Cossin), 1797, graveur.
Cuisin (G.), peintre.
Dandeleux (P.-L.),1783,graveur.
Dufour (C.-A.),peintre et graveur.
Duparcy (M^{lle}), 1849, peintre.
Dusaussay (J.-L.),1828, peintre.
Dusaussay (M.), peintre.
Eyriès (G.), peintre.
Fichot (M.-C.), p. architecte.
Flechey (N.-L.-A.), architecte.
Friquet de Vauroze (J.-A.), 1648, peintre.
Gaussin (A.-M.), architecte.
Gauthier (M.-P.), 1790, architecte.
Gérardin (A.), 1630, sculpteur.
Girardin (F.), 1628, sculpteur.
Girault de Saint-Fargeau (M^{lle} A.), peintre.
Gontier (L.), peintre.
Gotorbe (E.-E.), peintre.
Guyot (M^{lle} L.-M.-V.), peintre.
Hutot (G.), peintre.

Herbin (M^{lle} M.), 1837, peintre.
Houzelot (A.-A.), sculpteur.
Jacob (A.), sculpteur.
Keller (E.), peintre.
Léautez (M^{lle} E.-A.-M.), peintre.
Lestain (J.-B.), 1662, peintre.
Lhomme (J.), xvii^e siècle, peintre.
Loncle (E.), peintre.
Lorain (J.-B.-P.), peintre.
Mignard (N.), 1606, peintre et graveur.
Mignard (P.), 1612, peintre.
Moreau (A.), 1841, peintre.
Moreau-Ficatier (M^{me} Rosa) peintre.
Moriset (V.), architecte.
Paillet de Montabon (J.-N.), 1771, peintre.
Paufelier (P.), 1621, peintre.
Pellé de Saint-Maurice (M.-C.-G.), peintre.
Pépin (A.), peintre.
Petit (V.-J.-B.), 1817, peintre et lithographe.
Rondot (L.-J.), 1756, dessinateur et graveur.
Roust (J.-H.), 1795, peintre.
Royer (D.), peintre.
Simart (P.-C.), 1806, sculpteur.
Trochy (C.), 1830, architecte.
Truelle (A.), 1818, peintre.
Thomas (M^{lle} M.), sculpteur.
Thomassin (P.), graveur.
Valtat (E.), sculpteur.
Valton (H.), peintre.
Vaudé (E.), 1819, peintre.
Villars (L.), architecte.
Visien (C.-A. de), peintre.
VAILLANT-ST-GEORGES.
Hotelin (L.), graveur.
VANDEUVRE.
Mennel (C.), architecte.
Sachetel (A.), sculpteur.
VILLCERF.
Condray (F.), 1673, sculpteur.
VILLEMAUR.
Bacquet (P.-E.-V.), sculpteur.
VOSNON.
Vigneron (P.-R.), peintre et lithographe.

AUDE

CARCASSONNE.
Audrieu (Henri), peintre.
Barrau (T.-E.-V.), sculpteur.
Champagne (S.), 1795, architecte.
Fabre (Ferdinand), peintre.
Gamelin (J.), 1738, peintre.
Gill (H.), peintre.
Jalabert (J.), 1815, peintre.
Rives (A.), peintre.
Rolland de Blomac (E. baron), peintre.
Salière (P.-N.), peintre et graveur.
Tissié-Sarrus, 1780, peintre.
Vidal (V.), 1811, peintre.
Vié (E.), peintre.
CASTELNAUDARY.
Amiel (Louis-Félix),1802,peintre.
LAGRASSE.
Benzet (B.), peintre.
Gaida (M.), architecte.
LIMOUX.
Bertrand (L.), peintre.
Gibert (L.), peintre.

Petiet (M^lle M.), peintre.
MONTRÉAL.
　Arzens (Pierre), peintre.
NARBONNE.
　Boussac (P.-G.-H.), architecte.
　Gros (C.-J.-H.), 1810, sculpteur.
　Lazerges (J.-R.-H.), 1817, peintre.
　Maurin (P.), 1816, peintre.
　Olivié (L.), peintre.
PUIVERT.
　Astruc (Frédéric), peintre.
SAINTE-COLOMBE-SUR-HERS.
　Briguiboul (J.-P.-M.-N.), 1837, peintre.
SALELLES.
　Boué (J.-J.), 1784, architecte.

AVEYRON

BOZOULS.
　Puech (D.), sculpteur.
　Vernhes (H.-E.), sculpteur.
CAMARÈS.
　Rimevale (P.), peintre.
CAVALERIE (LA).
　Causse (J.), peintre.
ESPALION.
　Pons (F.), peintre.
MILLAU.
　Aldebert (Emile), sculpteur.
　Peyoret (F.), peintre.
　Richard (T.), 1782, peintre.
RODEZ.
　Aiffre (Raymond-René), 1806, peintre.
　Bompard (M.), peintre.
　Francia (A.), 1833, sculpteur.
　Gayrard (R.), 1777, graveur en médaille, sculpteur.
　Liabastre (M.), peintre.
　Moisson-Desroches (M^lle E.), peintre.
　Molenat (A.-G.), peintre.
　Pons (J.-M.-H.), architecte.
SAINT-AFRIQUE.
　Carrière (A.-F.), 1804, lithographe.
SAINT-BAUZELY.
　Alnus (Déodat), architecte (1254).
SAINT-GENIEZ.
　Boissonade (E.), 1796, architecte.
　Laporte (M.-J.), 1839, peintre.
VILLEFRANCHE.
　Granier (J.-B. baron de B.), 1806, peintre.

BOUCHES-DU-RHONE

AIX.
　Alexis (Victor), peintre.
　Amic (M^lle Clarisse), peintre.
　Angelin (Alphonse), 1815, peintre.
　Aubert (Paul), sculpteur.
　Barras (S.), 1653, peintre.
　Bec (A.-M.-P.), 1799, peintre.
　Beisson F.-J.-E.), 1759, graveur.
　Causet (G.-P.), 1731, sculpteur.
　Cellony (J.), père, 1663, peintre.
　Cellony (J.), fils, 1730, peintre.
　Cellony (J.-A.), 1696, peintre.
　Chardigny (P.-J.), 1794, sculpteur et graveur.
　Chavet (V.-J.), 1822, peintre.
　Clérion (T.-J.), 1796, peintre.
　Constantin (J.-S.), 1793, peintre.

Coquelin (G.-M.), sculpteur.
Coutel (A.-G.), peintre.
Convay (J.), 1622, graveur.
Cundier (J.), XVII^e siècle, graveur.
Dandré-Bardon (M.-F.), 1700, peintre.
Fabisch (J.), sculpteur.
Fauchier (L.), 1613, peintre.
Ferrat (C.-H.-M.), 1830, sculpteur.
Ferrat (J.-J.-H.-B.), 1822, sculpteur.
Gautier (L.-M.), graveur.
Gibelin (E.-A.), 1739, peintre et graveur.
Gibert (L.-M.-H.), peintre.
Giraud (J.-B.), 1752, sculpteur.
Giraud (J.-L.), 1804, peintre.
Granet (F.-M.), 1775, peintre.
Hozeau (E.), sculpteur.
Huot (J.-H.), architecte.
Lamboin (E.-B.), 1787, architecte.
Lath (F.-V.-M.), 1796, peintre.
Lestang-Parade (A. de), peintre.
Lestang-Parade (J.-L.), 1812, peintre.
Loubon (E.), 1809, peintre et graveur.
Martin (R.), 1819, peintre.
Martin (L.), sculpteur.
Peyron (J.-F.-P.), 1744, peintre et graveur.
Pontier (A.-H.), sculpteur.
Quaylard (P. de), peintre.
Raous (J.-M.), 1805, peintre.
Révoil (H.-A.), 1822, sculpteur.
Richard (J.), peintre.
Solari (P.), sculpteur.
Thuaire ou Tuaire (J.-F.), 1794, peintre.
Truphème (A.-J.), 1836, peintre.
Truphème (A.-F.J.), 1820, sculpteur.
Vanloo (J.-B.), 1684, peintre.
Vien (A.-J.-B.), 1811, graveur.
Villevieille (J.-F.), 1821, peintre.
ARLES.
Raléchou (J.-J.), 1719, graveur.
Dieu (J. de), 1727, sculpteur.
Dieu-Donné (M.-G.), 1827, sculpteur.
Fouqué (L.-M.-B.), 1819, peintre.
Heury (J.), 1784, peintre.
Icard (J.-B.), 1845, peintre.
Martel (P.-G.), peintre.
Reattu (J.), 1760, peintre.
Rouillet (J.-L.), 1645, graveur.
Sauvan (P.), 1695, peintre.
Turcan (J.), sculpteur.
BARBENTANE.
Chabry (Marc), 1660, peintre et sculpteur.
Veray (J.-L.), 1820, peintre.
CHARLEVAL.
Fesquet (J.), 1836, sculpteur.
LAMBESC.
Faudran (J.-B.), 1630, peintre.
Julien (G.), peintre.
Liotard de Lambesc (P.), sculpteur.
MALLEMORT.
Prévost-Roqueplan (M^me C.), peintre.
Roqueplan (C.-L.-E.), 1800, peintre et lithographe.
MARSEILLE.
Abel (F.-B.-Marius), peintre.
Alby (Marie-Jules), peintre.

Armand-Delille, (Ernest-Émile), peintre.
Armand-Delille (M^me), peintre.
Arnaud M^lle Joséphine), peintre.
Aubert/Augustin-Raymond, 1781, peintre.
Autran (Augustin), architecte.
Barberoux (P.-F.), sculpteur.
Barrière (D.), 1625, graveur.
Barrigues (P.-F.-J.), 1760, peintre.
Barry (F.-B.), 1813, peintre.
Barry (F.-P.), peintre.
Baugean 1764, peintre et graveur.
Beaudin (M^me), peintre.
Beaume (J.), 1796, peintre.
Belliard (Z.-F.-J.-M.), 1798, peintre.
Bellion (G.-F.), peintre.
Billet (E.), 1821, peintre.
Binet (M^me), peintre.
Bistagne (P.-M.-E.), peintre.
Bonnaud (F.), peintre.
Bonnien (M.-H.), 1740, peintre et graveur.
Bouillon-Landais (P.-L.), 1828, peintre.
Brest (G.-F.), 1823, peintre.
Brun (A.), peintre.
Campion de Tersan (C.-P.), 1736, architecte.
Cartier (G.-F.), 1824, peintre.
Casile (A.), peintre.
Castex-Dégrange (A.), peintre.
Chataud (M.-A.), 1833, peintre.
Ciappo i (C.-J.), 1822, peintre.
Ciappori-Pache, peintre.
Cival (M.), 1817, peintre.
Clastrier (S.), sculpteur.
Colla (J.), peintre.
Conquy (E.), 1800, peintre.
Constentin (J.-A.), 1756, peintre et graveur.
Coraeille (B.), 1812, sculpteur.
Coste (P.-X.), 1787, architecte.
Dagnan (J.), 1790, peintre.
Dassy (J.-J.), 1796, peintre.
Daumier (H.), 1808, peintre.
Delrile (F.), 1817, peintre.
Duffaud (J.-B.), peintre.
Dupare (A.), sculpteur.
Durangel (A.-L.-V.), 1828, peintre.
Engalière (M.), 1825, peintre.
Espercieux (J.-J.), 1758, sculpteur.
Fajon (M^me), 1798, peintre.
Féraud (V.), peintre et lithographe.
Férozio (F.-F.-A.), 1805, peintre.
Fontainieu (A. de), 1760, peintre.
Forty (J.-J.), 1744, peintre.
Galibert (F.), peintre.
Gasson (J.), peintre.
Gatti (A.), peintre.
Gauthier d'Agoty (J.-F.), 1717, peintre et graveur.
Gautier (E.), peintre.
Gautier (F.), peintre.
Giraldon (A.-P.), peintre.
Giraud (E.), peintre.
Guay (J.), 1715, graveur en médailles.
Guérin (P.-J.-P.), 1805, peintre.
Gueyrard (H.-L.), 1824, peintre.
Guichard (J.-A.), peintre.
Guillaume, 1475, peintre.
Guindon (M.), peintre.

Hugues (D.-J.-B.), sculpteur.
Imbert (J.-G.), 1654, peintre.
Laton (H.), peintre.
Lagier (E.), 1817, peintre.
Lamy (J.-A.), 1793, peintre.
Lamy (L.-A.), 1736, peintre.
Landais (P.-L.-M.), peintre.
Laugier (M.-F.), sculpteur.
Laurent (P.), 1809, graveur.
Lebrien (F.-J.-B.-T.), 1769, peintre.
Levenq (P.-M.), architecte.
Lombard (H.-E.), sculpteur.
Magaud (A.-J.-B.-D.), 1817, peintre.
Magaud (M^{lle} M.), peintre.
Maglione (A.), peintre.
Martin (E.-P.), peintre.
Martin (J.), peintre.
Martin (L.), peintre.
Martin (P.), 1799, peintre.
Massé (J.), 1825, peintre.
Maurin (A.), peintre.
Mayan F.-E., peintre.
Milius (F.-A.), graveur et peintre.
Miramond (A.), peintre.
Mouton (A.), 1741, architecte.
Mouton (P.-M.-D.-E.), sculpteur.
Moutte (A.), peintre.
Olive (J.-B.), peintre.
Ollivier (M.-B.), 1712, peintre et graveur.
Ostrowski (L.), peintre.
Papity (D.-L.-F.), 1815, peintre.
Paugoy (E.), sculpteur.
Paul-Martin (J.), 1799, peintre.
Puzat (M.), peintre.
Pillat (A.), peintre.
Ponson (E.-A.), peintre.
Puget (P.), 1622, peintre, sculpteur et architecte.
Quincey (O.), peintre.
Reguler (A.), 1835, peintre.
Reymand (F.), 1825, peintre.
Ricard (L.-G.), 1823, peintre.
Rouff r (A.-A-P.), peintre.
Sabran-Pontavès (E.-M.-E. de), peintre.
Sabran-Pontavès (E.-C.-A. marquis de), peintre.
Salomon (M^{lle} A.-E.), peintre.
Salomon-Laugier (M.-F.), sculpteur.
Segla (A.), 1813, sculpteur.
Simon (F.), 1818, peintre.
Suchet (J.), 1824, peintre.
Tanneur (P.), 1795, peintre.
Thomas (A.-T.-F.), architecte.
Torrents (S.), peintre.
Toutza (M^{lle} J.), peintre.
Vidal (J.-J.-G.), 1795, peintre et lithographe.
Vigaier (F.), peintre.
Viola (F.), peintre.
Viola (F.), peintre.
Volpelière (M^{lle} L.-P.-J.), 1812, peintre.
Washington (G.), 1827, peintre.
MARTIGUES.
Boze (J.), 1744, peintre.
Ponchin (L.), peintre.
ROQUE (LA).
Forbin (Cte de), 1777, peintre.
ROQUEVAIRE.
Roubaud (B.), 1811, peintre.
SALON.
Huard (F.), peintre.
Jourdan (T.), 1833, peintre.

Jourdan (H.), peintre.
Nostradamus (G.), 1555, peintre.
TARASCON-SUR-RHONE.
Amy (Jean-Barnabé), 1839, sculpteur.
TRETS.
Clérion (C.-J.), 1636, sculpteur.
Veyrier (C.), 1637, sculpteur.
VENELLES.
Chabaud (L.-F.), 1824, sculpteur.

CALVADOS

ACQUEVILLE.
Boucherville (A. de), peintre.
AILLY.
Vauquelin (A. de), peintre.
ANISY.
Marie (D.-P.-L.), sculpteur.
AUNAY SUR-ODON.
Hellouin (X.), 1820, peintre.
BAYEUX.
Cordier (R.), peintre.
Delaunay (P.-F.), 1759, peintre.
Lefevre (R.), 1756, peintre.
Le Nourrichel (C.-E.), 1803, peintre et lithographe.
Moussard (J.), 1670, architecte.
Panchet-Bellerose, peintre.
Pezant (A.), peintre.
Robert (L.-P.-J.), peintre.
Rupalley (G. N.), 1745, peintre.
Rupalley (J.), 1718, peintre.
Trébutien (E.-L.), peintre.
BEAUMONT-EN-AUGE.
Langlois (J.-C.), 1789, peintre.
BOURGUEBUS.
Enault (N.), peintre.
BRETTEVILLE.
Bordeaux (M^{lle} M.-M.), peintre.
CAEN.
Basly (E. de), sculpteur.
Belin (J.-B. de F.), père, 1653, peintre.
Blot (M^{lle} A.-E.), peintre.
Bouet (G.-A.), 1817, peintre.
Brunel (L.), 1820, peintre.
Canon (P.-L.), 1787, peintre.
David (E.), 1838, peintre.
Desacres (F.-C.-E.), 1779, peintre.
Despoyers (P.-H.), 1767, graveur.
Edouard (A.), 1815, peintre.
Elouis (J.-P.-H.), 1755, peintre.
Flemian (F.-P.), 1764, peintre.
Fontanes (M^{me}), peintre.
Fortin (M^m), sculpteur.
Georges-Sauvage (A.-A.), peintre.
Guillard (A.), 1810, peintre.
Hébert (L.-G.), 1841, peintre.
Lebaron-Desves (M^{lle} A.), 1801, peintre.
Lecavelier (C.), sculpteur.
Lechesne (A.-J.-B.), sculpteur.
Lechesne (H.), sculpteur.
Lechevalier (P.-P.), peintre.
Lefrançois (G.), 1805, peintre.
Le Masquerier (M^{lle} G.-M.), peintre.
Lemore (P.), peintre.
Lépine (S.-V.-E.), 1836, peintre.
Leroux (E.), 1811, lithographe.
Malherbe (J.), 1813, peintre.
Mallebranche (L.-C.), 1790, peintre.

Méligune (E.-M.), 1807, sculpteur.
Renald, architecte.
Restout (E.), 1668, peintre.
Restout (E.), 1655, peintre.
Restout (J.), 1663, peintre.
Restout (P.), 1666, peintre.
Restout (T.), 1674, peintre.
Ricard, architecte.
Rivey (A.-H.), peintre.
Sohier (H.), xv^e siècle, architecte.
Soyer (M^{me} M.-P.), 1786, graveur.
Thomine-Desmaisons (M.-J.-L.), peintre.
Vautier (M^{lle} L.), peintre.
CAMBREMER.
Colas (C.-T.), sculpteur.
CARPIQUET.
Noury (J.), 1747, peintre.
CONDÉ-SUR-NOIREAU.
Deban (M^{lle}), peintre.
De on (E.), peintre.
DRUBEC.
Krug (E.), peintre.
FALAISE.
Bonnemer (F.), 1637, peintre.
Chennevières (M^{lle} de), 1820, peintre.
Lefébure (G.), peintre.
Maussion (M^{lle} E. de), peintre.
Tiger (J.), 1698, peintre.
GONNEVILLE.
Drumard (G. de), 1839, peintre.
HONFLEUR.
Boudin (E.-L.), peintre.
Carbonneau (J.-B.-C.), 1815, graveur.
Dubourg (L.-A.), 1825, peintre.
Hamelin (J.-G.), 1809, peintre.
Lebouys (A.), 1812, peintre.
Lehmann (L.), architecte.
Marais (A.-C.), peintre.
Motin (P.-A.), peintre.
Picault (M^{me} M.-C.), peintre.
IFS.
Levrac-Tournières (R.), 1668, peintre.
LÉCAUDE.
Legrand (A.), sculpteur.
LINGÈVRES.
Petit-Grand (L.-V.), architecte.
LISIEUX.
Bonnet (A.), 1838, peintre.
Caillon (L.), 1820, peintre.
Coessin (C.-A.), 1829, peintre.
Ducal-le-Camus (P.), 1790, peintre.
Paisant-Duclos (P.-C.), architecte.
Piel (L.-A.), 1809, architecte.
LITTRY.
Lance (A.-E.), 1813, architecte.
LIVAROT.
Hamon (P.-P.), 1817, peintre.
Racine (A.), peintre.
LUC-SUR-MER.
Aubergeon (M^{lle} Marie-Madeleine), peintre.
MALLOUÉ.
P ppassimot (M^{me} E.), peintre.
MATHIEU.
Converchef, architecte.
MOUTIERS.
Gauton (J. de), sculpteur.
OUEZY.
Rame (P.-L.), peintre.
PONT-L'ÉVÊQUE.
Récoult (A.-D.), 1802, peintre.

Piot-Normand (A.), peintre.
REUX.
 Regnault (T.-C.), 1823, peintre et graveur.
ROTS.
 Guérin (Mme M.-L.-A.), peintre.
SAINT-PIERRE-AUX-DIVES.
 Morin (E.-A.), 1824, architecte.
SAINT-PIERRE-LA-VIEILLE.
 Legrand (T.), peintre.
SAINT-SAUVEUR.
 Binet (A.-G.), peintre.
SAINT-SEVER.
 Petitville (H. de), peintre.
TIERCEVILLE.
 Fouqueur (J.-L.), 1786, peintre.
TROUVILLE.
 Caligny (A.-V.), architecte.
VILLONS-LES-BUISSONS.
 Conin (C.-A.), architecte.
VIRE.
 Couray du Parc (Mlle), peintre.
 Guernier (C.-J.), 1820, peintre.
 Legrain (E.), 1820, peintre.
 Mongodin (V.), 1819, peintre.
 Sourdeval (A. de), peintre.
 Turpin (P.-J.-F.), 1775, dessinateur.

CANTAL

ALLANCHE.
 Rougeot de Briel (J.), peintre.
AURILLAC.
 Berand (A.), 1792, peintre.
 Chapsal (J.-E.), 1811, peintre.
 Chaumont (A.-B.), 1755, sculpteur.
 Issarti (J.), 1814, peintre.
 Martin (G.), architecte.
 Polart (Mlle M.-H.), peintre.
BEAULIEU.
 Laforce (H.-C.-A. de), 1830, peintre.
BREZON.
 Paulard (M.), 1855, sculpteur.
MAURIAC.
 Martin (A.-L.), graveur.
PAULHAC.
 Charbonnel (J.-L.), peintre.
SAINT-FLOUR.
 Leroy (Mme L.-M.-P.-H.), peintre.

CHARENTE (LA)

ANGOULÊME.
 Labouret (Mlle M. de), sculpteur.
 Thierry (A.-J.), architecte.
 Verlet (C.-R.), sculpteur.
CHAMPNIERS.
 Montzaigle (A.-E. de), peintre.
COGNAC.
 Arbouin (Sidney), peintre.
 Balmette (J.-J.), peintre.
 Deménieux (E.), architecte.
LA COURONNE.
 Jarraud (L.), peintre.

CHARENTE-INFÉRIEURE

ARS.
 Roullet (G.), peintre.
AULNAY.
 Gallard-Lépinay (P.-C.-E), 1842, peintre.

CHATENET.
 Viollet-le-Duc (V.), peintre.
COZES.
 Boulineau (A.), peintre.
DAMPIERRE-SUR-BOUTONNE.
 Genty (E.), 1830, peintre.
JONZAC.
 Brard (E.-G.), sculpteur.
LALEU.
 Moyneau (J.-A.), architecte.
MARENNES.
 Bruneau (A.-L.), 1831, peintre.
 Geoffroy (J.), peintre.
OLÉRON (ILE D').
 Charlet-Omer (P.-L.), 1809, peintre.
 Montaut (G.-N.), 1798, peintre et graveur.
RÉ (ILE DE).
 Gourmel (J.-V.), peintre.
ROCHEFORT.
 Allard (Mlle Antoinette), peintre.
 Auguin (Louis-Augustin), 1824, peintre.
 Daras (H.), peintre.
 Delavault (A.), peintre.
 Dupont (J.-F.-M.), peintre.
 Lucas (F.-M.-H.), peintre.
 Mercereau (C.), peintre, dessinateur et graveur.
 Ulm (E.), peintre.
ROCHELLE (LA).
 Arnaud (Ch.-A.), 1825, sculpteur.
 Bouguereau (A.-W.), 1825, peintre.
 Bouguignon (E.-L.-P.), 1801, peintre.
 Boulet (J.), peintre.
 Brossard (A.-G.-E.), 1808, peintre.
 Brossard (A.), architecte.
 Brossard de Beaulieu, peintre, graveur.
 Brossard de Beaulieu (Mlle), 1760, peintre.
 Caillaud (A.-B.), peintre.
 Chandelier (J.-M.), peintre.
 Duquenne (A.-P.), 1849, peintre.
 Fanty-Lescure (Mlle), peintre.
 Foulon (Mlle), peintre.
 Fromentin (E.), 1876, peintre.
 Gaultier (L.), 1761, peintre.
 Gautier (S.-E.), peintre.
 Gautier (S.-E.), graveur.
 Huas (P.-A.), peintre.
 Lessieux (E.-L.), peintre.
 Martin (P.-E.), 1783, peintre.
 Pinel (E.), peintre.
 Riondet (A.-H.-F.), peintre.
 Texier (A.-L.-V.), 1777, peintre et graveur.
 Thévenet (J.-B.), 1800, peintre.
 Vételet (F.-Alex.), 1826, sculpteur.
 Vetelet (T.-F.), 1860, peintre.
SAINT-MARTIN (ILE DE RÉ).
 Gigoux de Grandpré (P.-E.), peintre.
SAINTES.
 Augé (Estienne), peintre.
 Caqué (A.-A.), 1793, graveur et sculpteur.
SAUJON.
 Bernard-Doregny (T.), peintre.
SURGÈRES.
 Coquand (P.), peintre.

CHER

AINAY-LE-VIEIL.
 Lavalette (J.), sculpteur.
 Valette ou Lavalette (J.), 1825, sculpteur.
ARGENT.
 Gorin (S.), peintre.
BESSAIS.
 Planet (Mme MM.), peintre.
BOURGES.
 Bailly (J.), 1480, architecte.
 Bouchard (A.-J.-H.), 1817, peintre.
 Bouchier (J.), 1580, peintre et graveur.
 Brateau (J.-P.), sculpteur.
 Callande-de-Champ-Martin, 1797, peintre.
 Cougny (Mlle), peintre.
 Creuzet (E.), peintre.
 Digoin (L.-J.), 1821, peintre.
 Dramond (Mme), peintre.
 Dumoutet (J.), sculpteur.
 Fauconnier (Mme), XVIe siècle, peintre.
 Gaudar-de-la-Verdine (A.-A.), 1780, peintre.
 Morisot (Mlle R.), peintre.
 Regnard (Mlle M.), peintre.
 Tory (G.), 1480, peintre et graveur.
CHEZAL-BENOIT.
 Roszczewski (H.-D.), peintre.
CULAN.
 Conasson (J.-L.), sculpteur.
DUN-LE-ROI.
 Martin (A.), 1828, sculpteur.
FOËCY.
 Caron (A.), 1808, peintre.
 Lachaise (S.), sculpteur.
GARÇAY.
 Bailly (J.), 1634, peintre.
 Chigot (A.), peintre.
MÉRY-SUR-CHER.
 Godebski (C.), sculpteur.
NEUVIS-LE-BARROIS.
 Baffier (E.), sculpteur.
SAINT-AMAND.
 Essards (J.-E. de), peintre.
 Morizot (Mme J.), sculpteur.
SAINT-FLORENT.
 Thouvenel (A.), architecte.
SANCERRE.
 Loriac (Mlle V.), peintre.
VIERZON-VILLE.
 Descoffe (Mlle), peintre.
 Jobard (H.H.), peintre.
 Romieu (L.L.), peintre.
VILLEQUIERS.
 Pothérat (P.), peintre.

CORRÈZE

BORT.
 Bouchon-Brandely (G.), sculpteur.
BRIVE.
 Albrizio (Charles), architecte.
 Entraygues (Ch. B. d'), peintre.
 Marbeau (P.), peintre.
 Vialle (J.-J.), 1824, peintre.
LUBERSAC.
 Teytaud (A.), peintre.
SAINT-GENIEZ-D'OLT.
 Parato (J.), 1671, architecte.

TULLE.
 Dumons (J.-J.), 1687, peintre.
 Lansac (F.-E.de), 1803, peintre.
TURENNE.
 Robert (A.-P.), peintre.
USSEL.
 Allard (M^lle Marie-Mathilde), peintre.

CORSE (LA)

AJACCIO.
 Fournier (J.-B.-F.), 1798, peintre.
 Jouvin (M.-A.), architecte.
 Lanrfanchy (A.), sculpteur.
BASTIA.
 Guasco (C.-F.), 1826, peintre.
 Pellegrini (L.), peintre.
 Péragallo (M^me C.-C.), peintre.
CALVI.
 Escard (M^lle A.-J.-G.), peintre.
LECCI.
 Novellini (P.-M.), peintre.

COTE-D'OR

AISY-SOUS-THIL.
 Vechte (A.), 1868, sculpteur.
ARNAY-LE-DUC.
 Lignier (J.-C.), peintre.
 Marcenay-de-Ghuy (A. de),1721, peintre et graveur.
AUXER-LE-GRAND.
 Garnier (C.), sculpteur.
AUXONNE.
 Cognier (A.-A.), sculpteur.
 Dautrey (L.), graveur.
 Lambert (F.), architecte.
BAIGNEUX.
 Jacob (S.), peintre.
BEAUNE.
 Bazerolle (L.), graveur.
 Dubois (V.), peintre.
 Dussance (A.), 1802, peintre.
 Gourdon (P.), sculpteur.
 Michaud (H.), peintre.
 Montoy (A.), peintre.
 Ziem (F.), 1822, peintre.
BEIRE-LE-CHATEL.
 Renaud (C.), 1756, sculpteur.
BINGES.
 Lardillon (M^lle L.), peintre.
BLAISY-BAS.
 Danioutin (E.), peintre.
BLIGNY.
 Clémencet (L.), architecte.
BRAZEY.
 Antoine (Pierre-Joseph), 1730, architecte.
CHATILLON-SUR-SEINE.
 Carteron (E.), 1580, graveur.
 Desprey (L.-A.-P.), 1832, sculpteur.
 Fleury (A.), peintre.
 Geisso (H.), architecte.
 Rin (M^me L.), sculpteur.
 Vernignet (E.), 1727, architecte.
 Voullemier (M^lle A. N.), 1795, peintre.
CHAZEUIL.
 Tournois (J.), 1830, sculpteur.
CHENOVE.
 Cornu (J.-J.), sculpteur.

CHEVIGNY.
 Dallinace (L.), peintre.
CORSAINT.
 Travaux (P.), 1823, sculpteur.
DIJON.
 Aiselin (M^me Sophie), peintre.
 Ancelot (M^me), 1792, peintre.
 Arnout (Jean-Baptiste), père 1788. peintre.
 Audiffred (Charles - Edouard), 1818, peintre.
 Berthot (P.), sculpteur.
 Billotte (L.-J.), 1815, peintre.
 Bornier (N.), 1808, sculpteur.
 Bourgeois (C.-A.), 1838, sculpteur.
 Budelot (J.-B.), sculpteur.
 Budelot (P.), peintre.
 Camagny (R.-N.), 1804, sculpteur.
 Caumont (J.), 1785, architecte
 Cellerier (J.), 1712, architecte.
 Chamet (C.), 1822, peintre.
 Chapuis (H.), peintre.
 Clerget (H.), 1818, graveur.
 Clerget (J.-J.), 1808, architecte.
 Colomban (A.), 1474, architecte.
 Colson (J.-F.-G.), 1733, architecte.
 Constantin (C.-D.), peintre.
 Constantin (V.), 1804, peintre.
 Coqueau (C.-P.), 1755, architecte.
 Cugnotel (F.-L.-E.), peintre.
 Dameron (F.), sculpteur.
 Darras (P.-E.-A.), peintre.
 Darbois (P.-P.), 1785, sculpteur.
 Darets-d'Ardeuil (P.), 1834, peintre.
 Debellemont (M^lle), peintre.
 Degré (P.-A), architecte.
 Diebolt (G.), 1816, sculpteur.
 Doucaud (M^lle), peintre.
 Dubois (A.), 1619, peintre.
 Dubois (J.), 1626, sculpteur et architecte.
 Escalier (M^lle M.), peintre.
 Faber (M^lle), peintre.
 Focillion (V.-L.), graveur.
 France (J.-B-F.), 1844, peintre.
 François-Moreau (H.), sculpteur.
 Frillié (F.-N.), 1821, peintre.
 Gagneraux (B.), 1756, peintre.
 Gaillac (L.), 1819, peintre.
 Garraud (G.-J.),1807, sculpteur.
 Gasq (P.), sculpteur.
 Guillaume-de-Dijon, architecte.
 Guillaume (N.), 1817, sculpteur.
 Hoin (C.-J.-B.), 1750, peintre et graveur.
 Humblot (M^lle H.), peintre.
 Jouffroy (F.), 1806, sculpteur.
 Jourdy (P.), 1805, peintre.
 Lallemand (J.-B.), 1710, peintre.
 Lally (M^lle M.), peintre.
 Lambert (A.-E.), 1824, peintre.
 Larmié (P.-P.), 1752, sculpteur.
 Lechêne (M^me A.), peintre.
 Lecurieux (J.-J.),1801,peintre et dessinateur.
 Legros (A.), 1837, peintre
 Lezla (A.-J-B.), 1830, peintre.
 Maire (M^lle V.-E), peintre.

 Marillier (C.-P.), 1740, graveur et dessinateur.
 Marnotte (P.), 1797, architecte.
 Masserot (C.), 1821, peintre.
 Masson (B.), peintre.
 Mathieu (A.), 1810, peintre.
 Mathieu (P.), 1657, peintre.
 Mazeau (L.), peintre.
 Menegoz (P.), sculpteur.
 Mettling (I.), peintre.
 Moreau (A.), sculpteur.
 Moreau (A.-M.), sculpteur.
 Moreau (H.-F.), sculpteur.
 Moreau (J. B.-L.-J.), 1797, sculpteur.
 Moreau (M.), 1822, sculpteur.
 Morel-Retz (L.-G.-P -B.), 1825, peintre.
 Murgey (F.-T.), sculpteur.
 Naigeon (J.-C.), 1753, peintre.
 Noinville (de), 1686, architecte.
 Paillot (D.), 1775, peintre.
 Panillard (J.-B.-A.), 1819, sculpteur.
 Paupion (F.-J.), 1854, peintre.
 Peignot (M^lle A.), peintre.
 Pierron (M^lle B.-P.-V.), peintre.
 Pin (M^me A.), peintre.
 Piot (E.-A.), peintre.
 Piron (A.), 1773, peintre.
 Piron (J.), sculpteur.
 Pralon (A.), lithographe.
 Prost (V.), peintre.
 Quentin (N.), 1636, peintre.
 Racle (L.), 1736, architecte.
 Raguet (J.-B.), peintre.
 Rajon (P.-A.), peintre et graveur.
 Ramey (C.), 1754, sculpteur.
 Ronot (C.), 1820, peintre.
 Rothenhaus (C.-E.), peintre.
 Roy (F.-E.), peintre.
 Rude (F.), 1784, sculpteur.
 Rude (M^me S.), 1797, peintre.
 Sarcus (C.-M. de), 1821, peintre.
 Thiénot (E.-E.-O.), peintre.
 Venerault (N.), 1697, peintre.
 Viardot (L.), 1805, peintre.
 Viennois (F.), architecte.
EPOISSES.
 Boabot (E.), 1780, peintre.
FLAMMERANS.
 Vertel (H.-P.-F.), peintre.
FLAVIGNY.
 Breuil (L.-M.), sculpteur.
FLEUREY-SUR-OUCHE.
 Bellot (M^me), peintre.
GEVRAY-CHAMBERTIN.
 Rougeron (J.-J.), 1841, peintre.
LANTENAY
 Monniot (N.-H.), 1814, peintre.
LUSIGNY.
 Rouff (J.), sculpteur.
MAGNY-SAINT-MÉDARD.
 Rouget (A.), peintre.
MARSONNAY-LA-COTE.
 Gaitel (L.-A.), 1836, peintre.
MONTBARD.
 Bardin (J.), 1732, peintre.
 Clément (M^me), 1822, peintre.
 Guillaume (J.-B.-C.-E.), 1822, sculpteur.
 Monthard (G.-C.), graveur.
MONTIGNY-SUR-AUBE.
 Delsart (M^lle), peintre.
MONT-SAINT-JEAN.
 Raverat (V.-N.), 1801, peintre.

NOLAY.
 Beaucé (V.), peintre.
NAN-SOUS-THIL.
 Rouget (F.), graveur.
NUITS.
 Cabet (J.-B.-P.), 1815, sculpteur.
 Cochey (C.), sculpteur.
PONTAILLER-SUR-SAÔNE.
 Laurens (N.), peintre.
POUILLY-SUR-SAÔNE.
 Apparuti (Albert-Léon), peintre.
PRECY-SOUS-THIL.
 Jobard (M^lle C.-J.), peintre.
 Verry (M^lle J.), peintre.
RECEY-SUR-OURCE.
 Sauvestre (H.-G.), architecte.
SAINT-JEAN-DE-LOSNE.
 Kunicka (M^lle A.), peintre.
SALMAISE.
 Fournier (Ch.), 1803, peintre.
SAULIEU.
 Geslin (M.), 1829, peintre.
 Picoche (M^lle M.), peintre.
 Pompon (F.), sculpteur.
SAUTENAY.
 Sauvageot (C.-C.), architecte.
 Sauvageot (L.-C.), architecte.
SAVIGNY-LÈS-BEAUNE.
 Deschamps (A.-M.), architecte.
SAVOISY.
 Bornot (J.-P.-A.), 1809, peintre.
SEMUR.
 Bi ard (F.-A.), 1820, peintre.
SERRIGNY.
 Dezemaux (G.), architecte.
SOUBERNON.
 Bordet (A.), graveur.
VELARS.
 Lapostolet (C.), 1821, peintre.
VENAREY.
 Dampt (A.), sculpteur.
VERREY.
 Nesle (E.-C.), 1819, peintre.
VITTEAUX.
 Mangey (C.-C.), peintre.
 Vallée (E.-M.), peintre.
VIX.
 Mittey (J.), peintre.

COTES-DU-NORD

DINAN.
 Bigot (M^me), peintre.
 Brisou (E.), 1796, peintre.
 Even (J.), peintre.
 Mahéo (T.-J.-M.), peintre.
GUINGAMP.
 Hénaff (F.-A. le), 1821, peintre.
 Lafollie (Y.-A.-M. de), 1830, peintre.
LAMBALLE.
 Longueville (C.), 1829, peintre.
LANNION.
 Baader (L.-M.), 1828, peintre.
 Beaumont (C.-E.), fils, 1821, peintre.
MATIGNON.
 Sébillot (P.), peintre.
PLÉBÉLIAC.
 Hostein (E.-J.-M.), 1804, peintre et lithographe.
PLÉRIN.
 Ogé (P.-M.), 1817, peintre.
PLOUAH.
 Hamon (J.-L.), 1821, peintre.

ROSTRENEN.
 Perrin (O.-S.), 1761, peintre et graveur.
SAINT-BRIEUC.
 Durand (L.-E.), 1832, sculpteur.
 Gouézou (J.-B.), peintre.
 Guibé (P.), sculpteur.
 Le Coursonnois (M^lle A.), peintre.
 Le Coursonnois (M^lle A.-M.-A.), graveur.
 Ogé (F.-M.), sculpteur.
 Poilpot (T.), peintre.
TADEN.
 Petit (L.-J.-A.), 1839, peintre.
TREDREZ.
 Audit ou Audic, architecte.

CREUSE

AUBUSSON.
 Barraband (P.-P.), 1767, peintre.
BOURGANEUF.
 Calinand (L.), architecte.
BOUSSAC.
 Mouneyrac (V.), peintre.
FELLETIN.
 Muray (J.), 1707, peintre.
GUÉRET.
 Boitelet (M^me), peintre.
 Echérac (A.-A.), sculpteur.
 Finot (Jules), peintre.
 Grateyrolle (S.), peintre.
 Morlon (P.), sculpteur.
 Perret (H.-F.), peintre.
SAINT-CHABRAIS.
 Lajoye (S.), 1773, peintre.
SAINT-MÉDARD.
 Guy (E.-M.), architecte.
ST. PRIEST-LA-FEUILLE.
 Gagné (J.), 1820, peintre lithographe et graveur.

DORDOGNE

BEAUMONT.
 Montégut (M^lle J. de), sculpteur.
BERGERAC.
 Dupuy (J.-A.), peintre.
 Laroche (L.-B.-A.), 1817, peintre.
 Vauthier (L.), peintre.
EXIDEUIL.
 Parrot (P.), peintre.
HAUTEFORT.
 Lavergne (A.-J.), sculpteur.
MAREUIL-SUR-BELLE.
 Petit-Brignat (S.-M.), peintre.
MONTIGNAC.
 Broc (J.), 1780, peintre.
MUSSIDAN.
 Bourdery (M.-L.-G.), peintre.
 Lukaszewski (C.), peintre.
NONTRON.
 Mariaud (MM.), architecte.
 Ranvaud (M^lle T.), peintre.
 Verneilh (J. de), graveur.
TERRASSON.
 Ballande (L.-J.), peintre.
 Bosquier (G.), 1759, peintre.
THIVIERS.
 Bouillon (P.), 1776, graveur.
PÉRIGUEUX.
 Beaumont (F.-L.), graveur.
 Foucaud (A.), 1786, peintre.
 Laton (E.-L.), 1817, peintre.
 Legras (A.-J.-F.-J.-B.), 1817, peintre.

Vaux-Bidon (M^lle A. d.), peintre.
Viel-Castel (J.-M.-B.-U. comte de), peintre.
VILLAMBLARD.
 Raymond (P.), peintre.

DOUBS

BANNANS.
 Duré (A.), peintre.
BAUME-LES-DAMES.
 Bardey (A.), sculpteur.
 Briseux (C.-E.), 1680, architecte.
 Champel (A.), peintre.
 Grenier (C.-J.), 1817, peintre.
 Péguignot (J.-P.), 1765, peintre.
 Péronne (E.-L.), architecte.
 Péronne (M^lle L.), lithographe.
 Péronne (M^lle L.), peintre.
BESANÇON.
 Acquel (Jacques-Paul), 1825, peintre.
 Baille (P.-B.-E.), 1814, peintre.
 Baron (H.-C.-A.), 1816, peintre.
 Basset (F.), peintre.
 Beaumont (C.-E.), 1757, architecte.
 Becquet (J.), 1829, sculpteur.
 Besson (C.-J.-B.), 1816, peintre.
 Bigot, peintre.
 Bigot (B.), peintre.
 Boissard (J.-J.), 1533, peintre.
 Bourrelier (G.), 1700, peintre.
 Bovier (C.-A.), peintre.
 Breton (L.-F.), 1731, sculpteur.
 Cadet-de-Beaupré (J.-B.), 1758, sculpteur.
 Chartran (T.), peintre.
 Chazerand (C.-L.-A.), 1751, peintre.
 Clésinger (G.-P.), 1788, sculpteur.
 Clésinger (J.-B.-A.), 1814, sculpteur.
 Coindre (G.-J.), peintre.
 Conscience (F.-A.), 1795, peintre.
 Dargent (P.), peintre.
 Deis (J.), architecte.
 Demesmay (.), 1815, sculpteur.
 Damesmay (C.-F.), architecte.
 Donzel (L.h.), 1825, peintre.
 Donzel (M.-A.-C.), peintre.
 Drouin (J.-P.), peintre.
 Elmerich (C.-E.), 1813, peintre.
 Erpikum (L.), peintre et lithographe.
 Faivre (B.), 1698, peintre.
 Faivre (T.-A.-J.-E.), 1830, peintre.
 Fanart (A.), 1831, peintre.
 Fraguier (A.), peintre.
 Gigonx (J.-B.), 1806, peintre.
 Gl denon (E.), sculpteur.
 Guillemin (L.-N.-V.), 1832, peintre.
 Guillaume (M^lle N.), peintre.
 Isabey (L.-M.), 1821, architecte.
 Isembart (E.), peintre.
 Japy (L.-A.), peintre.
 Jeanneney (V.), 1832, peintre.
 Jourdain (L.-B.-F.), 1715, peintre.
 Lachasse (A.), 1842, peintre.
 Le Bouvier (M^lle E.), sculpteur.
 Lippmann (A.), sculpteur.
 Loisy (J. de), 1603, graveur.
 Loisy (P. de), 1630, graveur.
 Lunteschutz (J.), peintre.

Marquiset (F.-C.), 1835, peintre.
Mayer (C.), peintre.
Mole (J.-B.), 1616, peintre.
Monnot (P.-E.), 1660, peintre.
Morand (J.), 1727, architecte.
Nicole (N.), 1701, architecte.
Nonnotte-Donat, 1780, peintre.
Olivier (Mlle M.), peintre.
Paris (P.-A.), peintre et architecte.
Petit (J.-C.), 1819, sculpteur.
Petua (L.-J.), peintre.
Picard (E.), peintre.
Piépape (C.-J.-B.), peintre.
Roquier (H.-V.), 1758, sculpteur.
Viancin (F.), peintre.
Volpato (J.), 1733, graveur.

CHÂTILLON-LE-DUC.
Villers (A. de), peintre.
DAMBELIN.
Percey (A.-N.), sculpteur.
GERMÉFONTAINE.
Maire (J.-B.), 1789, sculpteur
ISLE-SUR-DOUBS (L').
Grésely (G.), 1710, peintre.
LAC (LE) OU VILLERS.
Bavoux (C.-J.-H.), 1824, peintre.
LODS.
Lancrenon (J.-F.), 1794, peintre et lithographe.
MAIZIÈRES.
Ordinaire (M.), peintre.
Orcelle (M.), peintre.
MONTBÉLIARD.
Chaffault (Mme), peintre
MONTROND.
Crease (A.), 1806, peintre.
MOUTHIERS.
Rith (H.), peintre.
ORCHAMPS-EN-VÊNE.
Pomel (C.-J.), 1780, graveur.
ORNANS.
Courbet (G.), 1819, peintre.
Teste (Mlle V.), peintre.
QUINGEY.
Giacomotti (F.-H.), peintre.
RIGNEY.
Viennot (C.-M.-R.-L.), peintre.
SAINT-HIPPOLYTE.
Courtois (G.), 1628, peintre et graveur.
Courtois (J.), 1621, peintre et graveur.
Courtois (J.-B.), peintre et graveur.

DROME

BUIS-LES-BARONNIES (LE).
Coupon (J.-J.), 1822, sculpteur.
Franque (J.-P.), 1774, peintre.
Franque (J.), 1774, peintre.
CHABEUIL.
Mayan (C.-J.-L.), peintre.
CHÂTEAUNEUF.
Breyual (R.), graveur.
CREST.
Frizon (A.-J.-X.), 1839, peintre.
Ju e-Laurens (S.-L.-M.), peintre.
DONZÈRE.
Clément (Félix-A.), 1826, peintre.
GIGORS.
Didier (A.), 1838, graveur.
MONTÉLIMART.
Drivon (G.), peintre.
Deschamps (L.), peintre.
Faure (A.-B.), 1806, peintre.

Londet (A.), 1836, peintre.
Reymond (A.), sculpteur.
ROCHE-SUR-LE-BUIS (LA).
Layraud (F.-J.-L.), 1834, peintre.
SAILLANS.
Eymieu (L.-B.), peintre.
SAINT-DONAT.
Fournier (L.), sculpteur.
SAINT-UZE.
Bagnon (J.), peintre.
TAIN.
La Sizeranne (M.-M. de), peintre.
VALENCE.
Bertrand-Perrony (A.), peintre.
Blanchard (L.), 1819, peintre.
Choisard (F.-J.-C.), peintre.
Fort (J.-A.-S.), 1793, peintre.
Hennet (Mlle J.), peintre et sculpteur.
Moudon (E.), 1867, peintre.
Pinson (N.), 1840, peintre et graveur.
Roux (L.-F.), architecte.
Varnier (J.), peintre.
Voraie (P.-H.-L.), sculpteur.

EURE

ANDELYS.
Chaplin (C.), 1825, peintre et graveur.
Coutil (L.-M.), peintre et graveur.
Groult de Beaufort (E.-G.), 1800, peintre et lithographe.
Poussin (N.), 1665, peintre.
BERNAY.
Haron (J.-B.-P.), 1761, architecte.
Haron (B.), 1796, architecte.
Selles, peintre.
BEUZEVILLE.
Vauquelin (A.), peintre.
BOURTH.
Hubert (V.), 1786, peintre.
BRETEUIL.
Ribot (A.-T.), 1823, peintre et graveur.
CORMEILLES.
Vastine (A.-T.), peintre.
COUCHES.
Martineau (L.-J.-P.), 1800, peintre.
Soutif (P.-L.), peintre.
ÉVREUX.
Aumont (Pierre-Hippolyte), 1805, peintre.
Denet (C.-C.), peintre
Foret (J.-B.), 1664, peintre.
Lemaire (Mlle C.), peintre.
Papou (V.), peintre.
Passy (Mlle C.), 1833, peintre.
Vaurabourg (J.-M.), architecte.
FRANCHEVILLE.
Chapuy (J.-D.-B.-A.), sculpteur.
GISORS.
Duchesne (M.-A.), 1796, peintre.
Duchesne (J.-B.-J.), 1770, sculpteur.
Destreez (J.-C.), 1831, sculpteur.
Poisson (L.), 1613, peintre.
Turquet (Mme M.), peintre.
GRAND-CAMP.
Clément (J.), 1800, sculpteur.
GRAVIGNY.
Billord (V.-E.), peintre.

LANDE (LA).
Haussmann (Mme L.-J.-B.), peintre.
LANDIN.
Cassagne (A.-T.), 1823, peintre.
LOUVIERS.
Bertenot (N.), 1822, graveur.
Chatillon (Mme), peintre.
Jourdain (B.-J.), 1845, peintre.
Nicole (J.), 1614, peintre.
Prévost-Sébirot (C.-V.), peintre.
NEUFBOURG.
Darra (Mlle), peintre.
PANILLEUSE.
Gence (P.-M.), 1816, architecte.
PONT-AUDEMER.
Bellenger (M.-V.), graveur.
Bongourd (A.), peintre.
Clerion (L.-M.), 1768, peintre.
Drouais (H.), 1699, peintre.
Lecarpentier (C.-L.-F.), 1744, peintre.
Mouilleraux (Mme N.), peintre.
PONT-DE-L'ARCHE.
Bourlet de la Vallée (Mme), 1864, peintre.
Langlois (E.-H.), 1777, dessinateur et graveur.
Langlois (P.), peintre.
RADEPONT.
Zacharie (E.-P.), peintre.
ROSAY.
Chédeville (L.), sculpteur.
SAINT-CYR-DE-VAUDREUIL.
Chennevière (A.-F.), peintre.
SAINT-MARTIN-DU-TILLEUL.
Villers (M.), architecte.
SAINT-PIERRE-D'AUTILS.
Decorchement (L.-F.), sculpteur.
TILLIÈRES-SUR-AVRE.
Ross (A.), sculpteur.
VERNEUIL.
Lesieur (A.), peintre.
VERNON.
Cressigny (F.), sculpteur.
Guichard (Mlle L.-M.), peintre.
Pautrot (J.), sculpteur.
Richard-Cavaro (C.-A.), 1819, peintre.
Perelle (G.), 1675, peintre et graveur.
VIEILLE-LYRE (LA).
Lemasson ou Masson (F.), 1749, sculpteur.
VILLIERS.
Barbai (U.), architecte.

EURE-ET-LOIR

ANET.
Lenfant (P.), 1704, peintre.
Penon (Mlle A.), peintre.
BEAUMONT-LES-AUTELS.
Lejeune (E.), 1818, peintre.
CHARONVILLE.
Moulinet (A.-E.-J.), 1833, peintre.
CHARTRES.
Badufle (A.-P.), sculpteur.
Baret de Condert (Mme), 1832, peintre.
Baret du Condert (Mlle), peintre.
Bellier (F.-P.), 1828, peintre.
Belly (J.), 1609, peintre et graveur.
Bompart (A. de Gosselin), peintre. Voyez (Gosselin).

Charpentier(A.-A.), 1822, peintre et lithographe.
Chauveau (C.), 1651, peintre.
Chauveau (F.), 1656, peintre.
Cirasse (J.), sculpteur.
Clément (J.), 1630, peintre.
Dubois-Duperray, (H.-J.), 1770, peintre.
Galot (T.-A.), 1806, peintre.
Goblin (M^{lle} M.-S.), 1822, peintre.
Guyard (N.), sculpteur.
Hazard-Roux (M^{lle} A.-E.), 1841, peintre.
Guilbert (K.), peintre.
Jattiot (C.), graveur.
Ladmiral (J.-M.-R.), graveur.
Lefèvre (G.-A.-M.), peintre.
Legros (P.), 1629, sculpteur.
Le Texier (J.), 1506, architecte.
Marais (A.-L.), 1826, graveur.
Marchand (J.-A.), peintre.
Marcille (C.-C.), peintre.
Parfait (H.-C.), 1819, sculpteur.
Radefront (L.), graveur.
Richer (P.-P.), graveur.
Robert (C.-J.), 1813, graveur.
Saint-Amand (R. de), peintre.
Sergent-Marceau (A.-F.), 1751, graveur.
Sergent-Marceau (M^{me} E.), 1754, peintre.

CHÂTEAUDUN.
Bérail (F.), 1665, peintre.
Biancé (M^{lle}), sculpteur.
Bianche (M^{lle}), sculpteur.
Boulay (M^{lle}), peintre.
Chapron (N.), 1612, graveur.
Feukrd (J.-P.), 1790, peintre.
Focus (G.), 1641, peintre.
Lejouteux (J.-C.), peintre.
Toutin (J.), peintre.

COURTALAIN.
Ricois (F.-E.), 1795, peintre.

COURVILLE.
Anetin (Jean-Baptiste-Pierre), 1795, peintre.

CRÉCY-COUVÉ.
Magnard (H.-C.-A.), 1822, peintre.
Marie (M^{lle} L.-S.), peintre.

DREUX.
Breuiller (M^{lle}), peintre.
Janvier (L.-L.), architecte.
Maugeant (A.), 1829, architecte et lithographe.
Métézeau (C.), 1581, architecte.
Métézeau (T.), 1550, architecte.
Métézeau (L.), 1533, architecte.
Métézeau (T.), 1559, architecte.
Métézeau (T.), 1533, architecte.
Sondié (A.), architecte.

JANVILLE.
Lair (J.-L.-C.), 1781, peintre.

LEVESVILLE.
Mulotin (M^{lle} E.), sculpteur.

LOUPE (LA).
Rollin (M^{lle} M.), peintre.

MÉZIÈRES-EN-DROUAIS.
Hochereau (E.), 1828, peintre.

MONTAGNY-LE-GANNELON.
Cochereau (L.-M.), 1793, peintre.
Prévost (P.), peintre.

NOGENT-LE-ROTROU.
Filleul (M^{lle}), peintre.

OZOIR-LE-BREUIL.
Morisset (H.-G.), peintre.

PUISET (LE).
Clouet (Félix), peintre.

SAINT-JEAN-DE-RIBERVILLIERS.
Lenfant (G.-N.), architecte.

SAINVILLE.
Tartarat (G.-E.-O.), peintre.

FINISTÈRE

BREST.
Baillet (E.), peintre.
Barret (C.-A.-L.), 1807, peintre.
Blanchard (C.-O.), 1814, peintre.
Bourdais (J.), architecte.
Choquet de Lindu (M.), 1713, architecte.
Côté (H.), 1846, peintre.
Cronan M^{lle}, peintre.
Gibault (E.), peintre.
Gilbert (P.-J.), 1783, peintre.
Jugelet (A.), 1805, peintre.
Legouaz (Y.-M.), 1742, graveur.
Lemonnier (L.), peintre.
Mayer (A.-E.-F.), 1805, peintre.
Oberlin (M^{lle} M.), peintre.
Ozanne (M^{lle} J.-F.), 1735, graveur.
Ozanne (M^{lle} M.-J.), 1736, graveur.
Ozanne (N.-M.), 1728, graveur.
Peslin F.-L.), peintre.
Petit (E.-J.-P.-C.), peintre.
Raub (C.-F.), peintre.
Saint-Germain (P.), peintre.
Thuret (M^{lle} A.-M.-G.), peintre.
Villeneuve (P.-G.), 1803, peintre.
Vincent (A.-H.), 1804, architecte.
Vincent (M^{me} H.-A.), 1786, peintre.
Vincent (M^{me} L.-H.), peintre.

CARHAIX.
Jobbé-Duval (F.-A.-M.), 1821, peintre.
Lambert (A.-L.-M.), sculpteur.

CONCARNEAU.
Guillon (A.), peintre.

CONQUET.
Le Guerrand (E.), 1831, architecte.

GOUESNOU.
Garnier (F.), 1812, peintre et graveur.

LAMBEZELLEC.
Hombron (H.-J.-B.-E.), peintre.

LAMPAUL.
Abgrall (Jean-Marie), architecte.

LANDERNEAU.
Glaizot (L.-A.), 1842, peintre.
Goury (E.), peintre.

MORLAIX.
Beau (A.), peintre.
Breignon (Comte du), graveur.
Lavée (A.-J.), graveur en médaille.

PLEYBEN.
Postec (L.), peintre.

PLOUYÉ.
Villard (J.), peintre.

POULLAOUEN.
Panier-Pernolet (M^{me} Z.), peintre.

QUIMPER.
Duchatellier (P.-A.), 1833, peintre.
Gowland (R.), peintre.
Jonbert (L.), peintre.
Noël (J.), 1815, peintre.
Roussin (V.-M.), 1812, peintre.
Treverret (M^{lle} V.), peintre.

Testard (L.), peintre.
Vuillefroy (G.-J.-E. de), peintre.

QUIMPERLÉ.
Blin (M^{lle}), peintre.

SAINT-SERVAIS.
Dargent (Yan), 1824, peintre.

GARD

AIGUESMORTES.
Theaulon (E.), 1739, peintre.

ALAIS.
Oudart (F.), graveur.
Souchon (F.), 1787, peintre.

BEAUCAIRE.
Anthoine (Louis d'), 1814, peintre.
Vignand (J.), 1775, peintre.

CODOGNAN.
Clavel (J.-A.), peintre.

ESTRICHURE (L').
Hierle (L.), peintre.

LÉZAN.
Claris (A.), architecte.

LOGRIAND.
Cabane (F.-N.), 1831, peintre.

NÎMES.
Arus (Raoul-Joseph), peintre.
Barbier-Walbonne (J.-L.), 1769, peintre.
Bernard (F.), 1814, peintre.
Bosc (A.), 1828, sculpteur.
Bosc (E.), architecte.
Boucoiron (N.), 1805, peintre.
Boulon (M^{lle}), peintre.
Colin (P.-A.), 1838, peintre.
Colona d'Istria (P.-J.), 1824, sculpteur.
Coulange (E.), peintre.
Delord (C.-E.), 1841, peintre.
Deméchau (M^{me}), sculpteur.
Dhar enon (E.-S.), peintre.
Donzil (H.), peintre.
Durand (H.), architecte.
Durien (M^{lle}), 1820, peintre.
Fabre (L.), 1823, architecte.
Ferrier (G.-J.-M.-A.), peintre.
Gandon (A.), peintre.
Guibal (B.), 1557, architecte.
Guibal (D.-B.), 1699, sculpteur et architecte.
Harmenon (S.-E. d'), 1825, peintre.
Ixnard (M. d'), 1723, architecte.
Jalabert (C.-F.), 1819, peintre.
Jourdan (A.), 1825, peintre.
Lacroix (P.), 1783, peintre et lithographe.
Lavastre (J.-B.), 1834, peintre.
Leviche (R.), 1625, peintre.
Loche (E.), 1786, peintre.
Morice (C.), architecte.
Morice (L.), sculpteur.
Natoire (C.-J.), 1700, peintre et graveur.
Natoire (M^{lle}), peintre.
Perrot (A.), peintre.
Rastoux (J.), peintre.
Renaud, 1690, peintre.
Robert (M^{me} M.), peintre.
Rouvière (P.), 1805, peintre.
Sabon (C.), peintre.
Salles (J.), peintre.
Seynes A.), 1786, peintre.
Simel (A.), architecte.
Simel (A.-P.), architecte.
Simel (L.-A.), 1822, peintre.
Souchon (A.), architecte.
Verdeil (P.), 1812, graveur.

Vidal-Navatel (L.), 1831, sculpteur.
ROQUEMAURE.
 Blairat (M.), peintre.
SAINT-AMBROIX.
 Monteil (J.), 1800, peintre.
SAINT-JEAN-DU-GARD.
 Thérond (E.-T.), 1821, dessinateur, graveur et lithographe.
SAINT-LAURENT-DES-ARBRES.
 Tourtin (J.), peintre.
UZÈS.
 Doze (J.-M.-N.), 1827, peintre.
 Meynier (S.), sculpteur.
 Roydet (F.), 1840, peintre et graveur.
 Sigalon (X.), 1788, peintre.
 Subleyras (P.), 1699, peintre et graveur.
VIGAN.
 Bastien-de-Bez (J.-J.), 1780, peintre.
 Montfort (E. de), peintre.

GARONNE (HAUTE)

AUTERIVE.
 La-Penne (A.-P.-P.), peintre.
BAGNÈRES-DE-LUCHON.
 Mengue (J.-M), sculpteur.
BÉAT.
 Mounier (V.-A.), peintre.
BORN.
 Pronha (P.-B.), sculpteur.
CADOURS.
 Lagger (Mme L.-V. de), peintre.
FOURQUEVAUX.
 Laurens (J.-P.), 1838, peintre.
FROUZINS.
 Pajol (J.-M.-G.-V.), 1781, sculpteur.
LAYRAC.
 Deforçade (J.-B.-E.), peintre.
MURET.
 Saint-Jean (G.), sculpteur.
REVEL.
 Durand (A.), peintre.
 Roumégous (A.-F.), peintre.
SAINT-GAUDENS.
 Bezens (B.-A.), peintre.
SAINT-SULPICE-SUR-LEYRE.
 Sévérac (G.-A. de), peintre.
SOUEICH.
 Leré (J.-B.), peintre.
TOULOUSE.
 Assier-de-La-Tour (E. d'), peintre.
 Andrieu (J.-P.), 1821, peintre.
 Bachelier (N.), 1485, architecte.
 Baron (D.), peintre.
 Barthélemy (J.-B.), peintre.
 Barthélemy (R.), 1833, sculpteur.
 Belard (G.), sculpteur.
 Bertrand (F.), 1756, peintre.
 Bézard (J.-L.), 1799, peintre.
 Bida (A.), 1813, peintre.
 Blairsy (A.), peintre.
 Blondel (M.-C.), peintre.
 Boilly (E.), peintre.
 Bonnemaison (G.), peintre.
 Bouteillé (J.-E.), sculpteur.
 Brocas (C.), 1774, peintre.
 Broussard (J.-M.-J.), architecte.
 Calmels (H.), peintre.
 Cammas (L.-F.), 1743, architecte.
 Capoul (C.), peintre.

Castan (P.-E.), 1817, peintre.
Cavaillé (Mme), 1834, peintre.
Charlemagne (H.), peintre.
Claude (E.), 1811, peintre.
Cornet (J.), peintre.
Cazes (R.), 1810, peintre.
Dabos (L.), 1761, peintre.
Darbefeuille (P.), sculpteur.
Danat (A), architecte.
Despax (J.-B.), 1709, peintre.
Destrem (G.), peintre.
Drouet (G.), 1670, architecte et sculpteur.
Durand XVIIe s., peintre.
Durand (G.), 1812, peintre.
Duston (B.), peintre.
Espardès (L.), 1827, sculpteur.
Esquié (J.), 1817, architecte.
Esquié (P.), architecte.
Falguière (J.-A.-J.), 1831, sculpteur.
Faure (J.-F.), 1750, peintre.
Fauré (L.), peintre.
Foulquier (F.-J.), 1744, graveur.
Gamboye (Mme F.), peintre.
Gardot (J.), peintre.
Gareot (P.-L.), 1811, peintre.
Garipuy (J.), peintre.
Gazard (F.-V.), 1823, peintre.
Gervais (P.-J.), peintre.
Grandmaison (N.), sculpteur.
Granié (J.), peintre.
Greffoul-d'Orval (B.), 1788, sculpteur.
Guépin (J.), 1559, sculpteur.
Guibal (Mme), 1781, peintre.
Huyot (J.-J.-M.-J.), graveur.
Idrac (J.-M.-A.), 1849, sculpteur.
Ingres (J.-M.-J.), 1754, peintre et sculpteur.
Jacquesson de la Chevreuse (L.), peintre.
Lacoste (C.), sculpteur.
Lacoste (J.-L.-J.-C.), 1809, graveur.
Laforgue (A.), 1782, architecte.
Lange, 1754, sculpteur.
Laporte (A.-G.), sculpteur.
Larivière-Coiney (J.-B.-P.), peintre.
Lassus (MM. de), peintre.
Lavallez (J), graveur.
Leygue (E.), peintre.
Long (A.), peintre.
Marqueste (L.-H.), sculpteur.
Maurette (H.-M.), sculpteur.
Mercié (A), sculpteur.
Millet (Mlle C.-H.), peintre.
Mongaud (L.), peintre.
Noubel (F.), peintre.
Onladère (J.-E.-R.), peintre.
Pader (H.), 1607, peintre et graveur.
Pascal (P.), peintre.
Pégot (B.), peintre.
Perrot (V.), 1793, peintre.
Peyranne (P.), 1780, peintre.
Ponsan-Debat (E.-B.), peintre.
Poosin-Andarary (G.), 1835, sculpteur.
Prévost (C.-J.-M.), peintre.
Prion (L.), peintre.
Pujol (M.-F.-T.-B.), peintre.
Pujol (P.) architecte.
Raymond (J.-A.), 1742, architecte.

Rivalz (A.), 1667, peintre et graveur.
Rivalz (J.-P.), 1718, peintre.
Rivière (T.), sculpteur.
Roques (G.), 1754, peintre.
Roucolle (A.-N.), peintre.
Saint-Joly (J.), sculpteur.
Salesses (J.-B.), 1817, sculpteur.
Serres (A.), peintre.
Suau (J.), 1758, peintre.
Suau (P.-T.), peintre.
Sul-Abadie (J.), sculpteur.
Teyssonnières (Mlle M.), graveur.
Tournier, 1604, peintre.
Troy (F. de), 1654, peintre.
Troy (J. de), 1640, peintre.
Troyes (N. de), peintre.
Valenciennes (P.-H.), 1750, peintre.
Valette (P.-B.-J.-M.), 1832, graveur.
Veze (J.-C.-C.-P. baron de), 1784, peintre.
Viznes (E.-S.), peintre.
Villemsens (J.-B.), 1806, peintre.
Yarz (E.), peintre.
VERFEIL.
 Maziès (J.-P.-V.), peintre.
VILLEMUR.
 Marly (A.), architecte.

GERS

AUCH.
 Ginovès (V.-J.), 1818, peintre.
 Lasalle-Borjes (G.), 1814, peintre.
 Noguès (M.-J.), 1809, peintre.
 Souffron (P.), architecte.
 Tournier (L.-P.-A.), 1830, peintre.
AVENSAC.
 Danjoy (J.-C.-L.), 1806, architecte.
BEZÉVIL.
 Dagozan (L.-V.), peintre.
CHÂTEAU-DE-LILLE.
 Galard (G. Comte de), 1777, peintre et dessinateur.
EAUZE.
 Anglade (Jean-Baptiste), peintre.
GIMONT.
 Carlès (J.-P.-A.), sculpteur.
ISLE-JOURDAIN (L').
 Boissée (Mlle), peintre.
MIRANDE.
 Delort (J.), 1789, peintre.
PANJAS.
 Lassouguère (J.-P.), 1810, peintre et lithographe.

GIRONDE

ARÈS.
 Eude (L.-A.), sculpteur.
BARSAC.
 Tauzin (L.), peintre.
BASSUNNE.
 Cholet (A.-C.), 1807, peintre.
BLAYE.
 Taillasson (J.-J.), 1746, peintre.
BORDEAUX.
 Abadie (Paul), 1783, architecte.
 Accard (Eugène), 1824, peintre.
 Alaux (Mlle Aline), 1786, peintre.
 Alaux (Daniel), peintre.

Alaux (Jean) dit le *Romain*, peintre et lithographe.
Alaux (Jean-Paul) dit *Gentil*, 1788, peintre et lithographe.
Andrieu (Bertrand), graveur en médailles, 1761.
Annaly (Mme), peintre.
Anjollest-Pagès (François), 1746, peintre
Balat (J.-G.-P.), 1804, peintre.
Bastière (J.-B.-A.), 1792, architecte.
Baudit (A.), peintre.
Bellville (Mme), peintre.
Bergeret (P.-N.), 1782, peintre et graveur.
Beylard (Ch.), sculpteur.
Bonaff (J.), 1823, sculpteur.
Bonheur (F.-A.), fils, 1822, peintre.
Bonheur (I.-J.), 1827, sculpteur.
Bonheur (Mlle R.), 1822, peintre.
Bonheur (R.), père, peintre.
Bopp-du Pont (L.), peintre.
Borchard (E.), peintre.
Bord (J. de), peintre.
Bord (L. de), peintre.
Bornat (J.-E.), peintre.
Brascasat (J.-R.), 1804, peintre.
Brown (J.-L.), 1829, peintre.
Bruneau (Mlle), peintre.
Cabbet (J.), peintre.
Camarozne (C.), peintre.
Cantegrel (F.), peintre.
Casey (D.), peintre.
Caussade (C.), 1837, peintre.
Causse (Mlle), peintre.
Chaigneau (J.), 1830, peintre.
Chabry (L.), 1832, peintre.
Claveau (E.-P.), peintre.
Clochar P.), 1774, architecte.
Cofin (F.), 1798, peintre.
Collas (L.-A.), peintre.
Contant (J.), peintre.
Croneau (A.), 1818, peintre.
Cureau (G.), 1647, peintre.
Dargelas (A.-H.), 1828, peintre.
Dauzatz (A.), 1804, peintre.
Delandre (A.), sculpteur.
Delechaux (M.), peintre.
Desclaux (T.-V.), graveur.
Desparmet (N.), peintre.
Diaz (N.-V.), 1803, peintre.
Dumilatre (A.-J.-E.), 1844, sculpteur.
Dupain (E.-L.), 1847, peintre.
Dupaty (L.-H.-C.), 1771, sculpteur.
Dupeyron (B.), graveur.
Dupont (F.-F.-L.), peintre.
Durant (Mlle), peintre.
Dutasta (L.), peintre.
Duvaux (J.-A.), 1818, peintre.
Duverger (T.-E.), 1821, peintre.
Faure (Mme), peintre.
Fauvelet (J.-B.), 1819, peintre.
Faxon (R.), peintre.
Faxon (Mme), peintre.
Felon (J.), 1818, sculpteur.
Ferry (J.), 1844, peintre.
Formigé (J.-C.), 1845, architecte.
Fort (E.-P.-G.), sculpteur.
Fournier (A.), 1843, peintre.
Fozem as (C.-E), peintre.
Furt (H.), peintre.
Galard (G. de), 1834, peintre.
Gassies (J.-B.), 1786, peintre et graveur.
Gibert (A.-P.), 1806, peintre.
Gintrac (J.), 1808, peintre.
Goethals (T.), peintre.
Grison (F.-A.), peintre.
Gué (J.-M-O.), 1809, peintre.
Guigaard (G.-A.), peintre.
Haute (J.-B.), 1810, peintre.
Honssolle (P.), 1877, sculpteur.
Hugues (V.-L.), 1827, peintre.
Jacquelin (Mlle M.), peintre.
Jouandot (A.), 1882, sculpteur.
Justin (A.-F.), 1847, peintre.
Lacornée (J.), 1779, architecte.
Lacour (P.), 1745, peintre et graveur.
Lacour (P.), 1778, peintre et graveur.
Lafargue (J.-H.), 1788, peintre.
Lalanne (M.), 1827, graveur.
Lambert (E.-P.), 1818, peintre.
Larreguen (F.-P.), sculpteur.
Larme (G.), peintre.
Lasalle (E.), 1813, lithographe et peintre.
Lavau-Revel (A.), peintre.
Lecran (Mlle M.-Z.), 1819, peintre.
Lucihel-Delandre (A.), 1842, sculpteur.
Mamou (Mlle M. R.), peintre.
Marandon de Montyel (E.-F-B.), 1784, peintre.
Marandon de Montyel (Mlle N.), peintre.
Marcellin (A.), 1802, architecte.
Marionneau (C.-C.), 1823, peintre.
Marquet (Mlle M.-L.), peintre.
Matet (C.-P.-F.), 1798, peintre.
Martin (H.), peintre.
Mialhe (P.-T-F.), 1810, peintre.
Mingaud (Mlle C.), peintre.
Montfallet (A.-F.), 1816, peintre.
Mouvoisin (G.-R.-E.), graveur.
Monvoisin (P.-R.-J.), 1794, peintre.
Netscher (T.), 1668, peintre.
Pallière (A.-J.), 1784, peintre.
Pallière (E.-), 1820, peintre.
Pallière (L.-E.), 1787, peintre.
Papin (J.-P.-R.), peintre.
Parada (J. de), architecte.
Parreau (P.), peintre.
Pécou (W-H.), sculpteur.
Peraire (P.-E.), peintre.
Phélippeaux (A.), 1767, graveur.
Philastrée (H.-R.), 1794, peintre.
Plassan (A.-E.), 1817, peintre.
Potevin (P.-A), 1782, peintre et architecte.
Prévot (E.), sculpteur.
Puyreniez (P), 1805, peintre.
Quinsac (P.-F.), peintre.
Ramade (E.), 1802, peintre.
Redon (O.), peintre.
Remconlet (E.), sculpteur.
Rideau-Paulet (Mlle M. T.), peintre.
Roullean (J.-P.), sculpteur.
Roux (J.-L.), peintre.
Saillan (Mlle C.-M.), peintre.
Saint-Lanne (G.), peintre.
Sallé (P.), 1835, peintre.
Salzedo (P.-E.), peintre.
Santa Colonna (E. de), sculpteur.
Sébillan (P.), peintre.
Seignac (P.), 1826, peintre.
Serres (A.), 1828, peintre.
Smith (A.), peintre.
Sprenger (Mme M.-J.), peintre.
Stock (H.-C.), peintre.
Sustrac (N.-A.), peintre.
Taxon (Mlle A.), peintre.
Taxon (R.), peintre.
Thénot (V.-L.), peintre.
Thiac (J.-A.), 1800, architecte.
Toul, peintre.
Troupeau (F.), peintre.
Ulysse-Roy (J.), peintre.
Vergez (E.), peintre.
Vernet (A.-C.-H.), 1758, peintre et lithographe.
Veyssier (P.-E.-A.), peintre.
Vignal (P.), peintre.

BOURG.
Chauut (A.), peintre.

CASTELNAU.
Mollet (Mme C), peintre.

CASSEUIL.
Menou (L.-A.-J. de), sculpteur.

CAUDERAN.
Duberteau (P.), sculpteur.

CENON-LA-BASTIDE.
Ortès (Mme E. baronne d'), peintre.

DORNON.
Granet (P.), sculpteur.

FRONSAC.
Battanchon (E.), 1827, peintre.

IZON.
Orouya (F.-J.L.), 1816, peintre.

LIBOURNE.
Constant (A.), peintre.
Lacaze (T.), 1846, peintre.
Princeteau (R.-P.-C.), sculpteur et peintre.

LUGON.
Ragnine (F. de), peintre.

MÉRIGNAC.
Margotte-des-Guivières (A.-M.-P.), peintre.

MONTFERRAND.
Saint-Angel (P.-C.-G. de), sculpteur.

SAINTE-FOY.
Bonny (P.-P.-C.), 1820, peintre.

HÉRAULT

BÉDARIEUX.
Berthomieu (G.), peintre.
Cot (P.-A.), 1837, peintre.

BÉZIERS.
Biscaye (C.), peintre.
Bouet (P.-H.), peintre.
Fayet (G.), 1832, peintre.
Fayet (L.), 1826, peintre.
Injalbert (J.-A.), sculpteur.
Labor (C.), peintre.
Paul (L.-A.-A.), peintre.
Peret (G.), peintre.
Relin (P.-N.-E.), peintre.
Sylvestre (J.-N.), 1847, peintre.

CAMPLONG.
Durand (A.), architecte.

CASSAGNOLLES.
Brail (A.-T.), peintre.

CETTE.
Michel (M.), peintre.
Roussy (T.), peintre.

GANGES.
Roux (A.-G.), peintre.

LODÈVE.
Moulon (Mlle P.), peintre.
Roger (B.-J.-F.), 1767, graveur.

LUNAS.
 Cayla (J.J.), peintre.
LUNEL.
 Giniez (J.-E.-F.), 1813, architecte.
MARSEILLAN.
 Lion (M^{lle} M.), peintre.
MATELLES (LES).
 Granier (P.), 1635, sculpteur.
MÈZE.
 Thomas (J.), peintre.
MONTAGNAC.
 Faure-Dujarric (L.), architecte.
MONTPELLIER.
 Aigon (Antonin), sculpteur.
 Bad nin (E.), peintre.
 Bazille (J.-F), peintre.
 Bimard (P.-C.-H.), peintre.
 Boissière (S.) 1620, peintre.
 Borély (C.), 1817, peintre.
 Bourdon (S.), 1616, peintre.
 Brun (C.-G.), 1825, peintre.
 Buho (J.), 1827, sculpteur.
 Cabanel (A.), 1824, peintre.
 Cabanel P.), peintre.
 Castellan (A.-L..., 1772, peintre.
 Castelnau (A.-E.), 1827, peintre.
 Chatinière (A.-M.), 1828, peintre.
 Char (M^{lle}), sculpteur.
 Charis (G.), peintre.
 Coffinières (L.-G.), peintre.
 Coronat (P.P.), 1822, peintre.
 Courtines (A.), peintre.
 Coustou (J.), 1719, peintre.
 Delon (J.-F.), 1778, peintre.
 Demoulin (J.-R.), 1758, peintre.
 Dreuille (A.-P.), 1786, peintre.
 Durand (Ch. E.), 1762, architecte.
 Fabre (F.-X.), 1766, peintre.
 Germer-Durand (A.-J.-F.), architecte.
 Gervais (E.), graveur et peintre.
 Glaize (A.-B.), 1807, peintre et lithographe.
 Goutès (J.), architecte.
 Gonzague-Privat, peintre.
 Joly (JJ -B. de), 1788, architecte.
 Laurens (J.-B.), peintre.
 Lernharott (M.), peintre et sculpteur.
 Legentre-Héral (J.), 1795, sculpteur.
 Léonard (J.-P.), 1790, peintre.
 Loppé (G.), peintre.
 Martin (G.), 1737, peintre.
 Marsal (E.-A.), peintre.
 Melon (P.-J.), peintre.
 Michel (E.-B.), 1833, peintre.
 Mittenhoff (A.-F.-A.), peintre.
 Moulinier (J.), 1757, peintre.
 Nizote (J.-C.), peintre.
 Node (C.), 1810, peintre.
 Node (V.), peintre.
 Peyson (F.), peintre.
 Privat (F.), peintre.
 Ranc (A.), peintre.
 Ranç (J.), 1674, peintre.
 Raoux (J.), 1677, peintre.
 Rin (E.), sculpteur.
 Sabatier (E.), peintre.
 Saint-Etienne (F.), peintre.
 Soulacroix (J.-F.-C.), 1825, sculpteur.
 Vilade (M^{lle} G.-MM), peintre.
 Vanderbruch (J.-A.-E.), 1756, peintre.

Vien (J.-M. Comte), 1716, peintre.
Villa (H.), peintre.
Villa (L.-E.), 1836, sculpteur.
Villa-Amil, peintre.
Villiers (C.-F.), 1754, peintre.
Volmane (M^{lle} M.-R. de), peintre.
PEZENAS.
 Deblue (J.-F.-P.), graveur.
 Velter (M^{me} M.-L.), peintre.
PRIVAT.
 Fabreguettes (F.-J.), 1801, peintre.
ROUJAN.
 Fabre (A.-M.), architecte.
SAINT-JEAN-DE-FOS.
 Fabre (A.-M.), architecte.
 Mathieu (O.-P.), peintre.

ILLE-ET-VILAINE.

CHÂTEAUGIRON.
 Gourdel (P.), sculpteur.
DOL.
 Durand-Brager (J.-B.-H.), 1814, peintre.
ERBRÉE.
 La Plesse (A. de), peintre.
FOUGÈRES.
 Doussault (C.), peintre.
 Doutreleau (M^{me}), peintre.
 Harel (A.-P.), peintre.
MONTAUBAN.
 Lamelunaire (A.), sculpteur.
RENNES.
 Aulnette de Vantenet (Louis-Julien-Jean), peintre.
 Bazin (E.), 1799, peintre.
 Bellouin (P.), sculpteur.
 Blin (F.), 1826, peintre.
 Bourgerel (G.-B.-A.), 1813, architecte.
 Bresdin (R.), 1825, peintre.
 Brunellière (P.-A.-M.), 1803, graveur.
 Davray (H.-C.), peintre.
 Delaborde (H.-Vte.), 1811, peintre.
 Dolivet (E.), sculpteur.
 Dubois (L.-C.), 1806, peintre.
 Ferey (M^{lle}), peintre.
 Ferey (M^{me}), peintre.
 Lamo (F.-G.-A.), 1800, sculpteur.
 Léofanti (A.), sculpteur.
 Loyer (S.-A.), 1797, peintre.
 Luczot de la Thébaudais (C.), dessinateur.
 Mellet (J.), architecte.
 Mussard (P.-V.), peintre.
 Parratt (M^{lle} M.), peintre.
 Paviot (M^{lle} C.), peintre.
 Planchet (J.), peintre.
 Quinton (E.), sculpteur.
 Richard (P.-O.-J.), 1801, peintre.
 Robbes (A.), peintre.
 Roy (M^{me} M.), peintre.
SAINT-MALO.
 Deshays (C.), 1817, peintre.
 Duveau (L.-J.-N.), 1818, peintre.
 Kermabon (M^{lle} A.-M.), peintre.
 Rang (M^{me} L.), peintre et lithographe.
 Roudet (M^{me} T.), peintre.
SAINT-SERVAN.
 Dontreleau (V.-L.), 1814, peintre.
 Meslé (J.-P.), peintre.

Michel-Villebranche (A.-M.), peintre.
Rigaud (M^{lle} D.), peintre.
VENEFFLES.
 Gourdel (J.-J.), 1804, sculpteur.
VITRÉ.
 Abraham (Tancrède), 1836, peintre et graveur.
 Moria (N.-F.-L.-C.), architecte.

INDRE

AIGURANDE.
 Blondeau (M^{lle}), peintre.
AZAY-LE-FERRON.
 Cassas (L.-F.), 1756, architecte.
BLANC.
 Apoux (Joseph), peintre.
 Roger-Ballot (E.), peintre.
BOUESSE.
 Merbitz (M^{lle} Marguerite), peintre.
 (Voyez aussi Pinès de Merbitz).
CHÂTEAUROUX.
 Boissard de Boisdenier (J.-F.), 1813, peintre.
 Denis (E.-A.), peintre.
 Desjobert (L.-R.-E.), 1817, peintre.
 Martigné (M^{lle} A. de), peintre.
 Veillat (J.), 1843, peintre.
CLION.
 Latremblais (L.-V.-E. de), peintre.
DÉOLS.
 Guersant (P.-S.), 1789, sculpteur.
ISSOUDUN.
 Bonneofant (L.), 1817, architecte.
 Borget (A.), 1830, peintre.
 Charodeau (F.-A.), peintre.
 Couty (F.), 1829, peintre.
 Jusserand (A.-L.), 1838, peintre.
MERS.
 Parant (L.-B.), 1768, peintre.
PELLEVOISIN.
 Pellevoisin (G.), 1477, architecte.
SAINT-BENOIST-DU-SAULT.
 Vergnijoux (G.-A.), peintre.
TOURNON.
 Sevin (P.-P.), 1650, peintre.

INDRE-ET-LOIRE

AMBOISE.
 Alasonière (Fabien-Henri), graveur.
 Beaubrun (Ch.), 1604, peintre.
 Beaubrun (H.), 1603, peintre.
 Biard (N.), 1450, architecte.
 Bourdon-Leblanc (L.-G.), 1811, peintre.
 Diet (A.-S.), 1827, architecte.
AVON.
 Jacquet (M.), 1550, sculpteur.
BLÉRÉ.
 Bory (L.), sculpteur.
 Legendre (J.-A.), peintre.
CHEDIGNY.
 Damon (Réné L.), peintre.
CHINON.
 Deville (P.-G.), 1815, peintre.
CINQ-MARS.
 Cailloux (M^{me}), peintre.
HAYE-DESCARTES (LA).
 Donise (A.), peintre.
LAC OIX.
 Delahaye (M^{lle}), peintre.

LANGEAIS.
Laurent (F.), peintre.
LOCHES.
Christophe (E.), sculpteur.
Noel (E.-J.), 1843, sculpteur.
LUYNES.
Deleury (Mlle), peintre.
MONTBAZON.
Véron (A.-B.), 1826, peintre.
MONTHODON.
Vignau (G.), architecte.
POCÉ.
Very (P.-A.), peintre.
PREUILLY.
Grasset (E.), sculpteur.
RICHELIEU.
Masson (B.), 1627, sculpteur.
SAINT-MAURE.
Leblanc (S.), peintre.
SAINT-MICHEL-SUR-LOIRE.
Hodebert (L.-A.), peintre.
TOURS.
Avisseau (Charles), 1796, peintre.
Bader (A.), peintre.
Redouet (C.-L.), 1817, peintre.
Berthon (R.-T.), 1776, peintre.
Bery (E.-J.-B.), graveur et sculpt.
Boisseau (Mlle), peintre.
Bossé (A.), 1802, architecte.
Bourdichon (J.), 1457, peintre.
Cheneau (J.), 1460, architecte.
Chauvigné (A.), peintre.
Clouet (F.), 1500, peintre.
Damourette (A.), peintre.
Delaroche (V.-A.), peintre.
Deschamps (F.-A.-A.), peintre.
Deschamps-Avisseau (L.-E.), sculpteur.
Dupuy (A.-E.), sculpteur.
Durand (Mlle), peintre.
Duboy (P.), 1830, sculpteur.
Fautras (A.), 1832, sculpteur.
Fouquet (J.), 1415, peintre.
François (S.), 1606, peintre et graveur.
Gernon (J.-E. de), 1811, peintre.
Gourey (H.-A.-G. comte de), peintre.
Hallez-Triaire (Mme S.), peintre.
Jaudiou (Mme A.), peintre.
Jenfrain (P.), 1772, peintre.
Juste (J.), sculpteur
Lauverjat (G. de), peintre.
Leduc (V.-M.), 1839, peintre.
Lemains (G.), peintre.
Lobin (L.-L.), 1837, peintre.
Marangé (P.-F.), 1836, peintre.
Massé (S.), 1672, peintre.
Maurice (E.), peintre.
Moret (A.), peintre.
Maraton (A.), 1824, peintre.
Pannetier (A.), graveur.
Perrot (A.), peintre.
Picou (R.), peintre et graveur.
Pordonneau (J.), peintre.
Racène (E.-H.), architecte.
Raffet (P.-S.), architecte.
Rousseau (L.), graveur.
Ruhièvre (Mlle M.-M.), peintre.
Triaire-Hallez (Mlle J.), peintre.
Valence (P.), architecte.
Vallée (P.), peintre.
Verdier (A.), architecte.
Vidal (M.-L.-P.), 1849, graveur.
Vignon (C.), 1693, peintre et graveur.
VERETZ.
De Méré (P.-E.), 1820, peintre.

ISÈRE

ALLEVARD.
Rambaud (J.-B.), peintre.
Rambaud (J.-P.), sculpteur.
BOURGOUIN.
Bellet du Poisat J.-P.-J.-A.), 1823, peintre.
Berthon (L.-M.), peintre.
Bouvart (J.-A.), architecte.
Raynaud (A.-J.), peintre.
CHAVANOZ.
Thévenin (L.-V.), peintre.
CLELLES.
Blanc (C.-J.), 1818, peintre.
CRÉMIEUX.
Thévenin (C.-M.), 1800, peintre.
CROLLES.
Richard (F.-P.), sculpteur.
DORNÈNE.
Bastet (T.), peintre.
GRAND-LEMPS.
Virieu (P.), 1880, sculpteur.
GRENOBLE.
Apvril (Édouard d'), peintre.
Basset (U.), sculpteur.
Bernard (C.-J.), architecte.
Bernard (J.), peintre.
Blanc (C.-D.), peintre.
Blanc-Fontaine (H.), peintre.
Burdy (H.-A.), 1833, graveur et sculpteur.
Chappay (V.-F.), 1832, sculpteur.
Diaz (M.), sculpteur.
Fantin la Tour (J.-H.-T.), 1836, peintre.
Faure (E.), 1822, peintre.
Gautier (P.), 1877, peintre.
Guédy (E.), peintre.
Guédy (L.), peintre.
Guillaudin (E.), peintre.
Hébert (A.-A.-E.), 1817, peintre.
Jacquet (A.), sculpteur.
Larroque (Mlle M.), peintre.
Laure (J.), 1806, peintre.
Mécou (A.), 1774, graveur.
Mollard (A.-M.-C.), peintre.
Mollard (A.), peintre.
Mollard (J.-G.-H.), graveur.
Perret (F.), peintre.
Pirodon (E.-L.), peintre et lithographe.
Pollet (C.), 1858, peintre.
Raoult (D.), 1819, peintre.
Raveuat (T.), peintre.
Recoud (M.), architecte.
Richier (J.), 1641, architecte et sculpteur.
Rubin (A.), sculpteur.
Rubin (H.), 1830, peintre.
Rumilly (Mme V.-A.-A.), 1739, peintre.
Sappey (P.-V.), 1801, architecte et sculpteur.
Savoye (C.), peintre.
Savoye (D. de), 1654, peintre.
Tournier (V.), sculpteur.
Vagnat (L.), peintre.
Viallet (H.), architecte.
MURE (LA).
Cassien (M.-J.), architecte.
Desmoulins (C.), peintre.
PONT-DE-BEAUVOISIN.
Jouve (J.), peintre.
RIVE.
Bellion (Mlle), peintre.
SABLONS.
Borione (G.), 1817, peintre.

SAINT-HILAIRE DE LA COTE.
Jay (L.-J.), 1755, peintre.
SAINT-LAURENT-DE-MURES.
Poncet (J.-B.), peintre et graveur.
SAINT-MARCELLIN.
Merle (H.), 1823, peintre.
Pachot d'Arzac (A.-P.), peintre.
SAINT-PIERRE-DE-BRESSIEUX
Bérard (D.), peintre.
SAINT-SYMPHORIEN.
Loubet (J.-L.), peintre.
THEYS.
Bariot (Mlle), peintre.
THODURE.
Mémoz (J.-B.-A.), peintre.
VIENNE.
Butavand (L.), 1808, graveur.
Grellet (A.), peintre.
Grellet (F.), 1838, peintre.
Marmonier (Mlle A.), peintre.
Parmentier (Mlle M. de), peintre.
Pilhard (J.), peintre.
Pillement (V.), 1766, dessinateur et graveur.
Remillieux (P.-E.), 1856, peintre.
Roujat (E.-A.-J.-E.), 1822, peintre.
Saunier (N.), peintre.
Zac (T.), peintre.
VINAY.
Bouvier (L.), peintre.
VIZILLE.
Clet (G.), architecte.
VOREPPE.
Achard (Jean-Alexis), 1807, peintre et graveur.
Debille (A.), 1805, peintre.
Gay (J.-L.), peintre.
Picard (H.), peintre.

JURA

AMANGE.
Guyard (Mme A.), peintre.
ARBOIS.
Huguenin (A.-A.), peintre.
Moréal-de-Brévans (A.), peintre.
Pointelin (A.-E), peintre.
Viennet (J.), sculpteur.
CHAMPAGNOLE.
Mareschal (E.), peintre.
Progin (H.-L.), peintre.
CORNOD.
Lobrichon (T.), 1831, peintre.
COULIÈGE.
Buenin (M.), peintre.
CUISIA.
Reverchon (M.-E.), peintre.
DÔLE.
Amoudru (A.), 1739, architecte.
Attiret (Cl.-A.), 1751, architecte.
Attiret (C.-F.), 1728, architecte.
Attiret (J.-D.), 1702, peintre.
Baudelot (M.), sculpteur.
Besson (F.) fils, 1821, peintre.
Besson (J.-S.-B.) père, sculpteur.
Coustarier (C.), peintre.
Damesnay (C.-F.), 1736, architecte.
Faivre (F.), peintre.
Fourquet (N.), 1807, sculpteur.
Huguenin (J.-P.-V.), 1802, architecte.
Lefranc (A.-C.), sculpteur.
Machera (F.), 1776, peintre.
Marie (V.), peintre.
Petit (H.), peintre.

Valdahon (marquis de), 1772, peintre.
Valdahon (J. Comte de), peintre.
ÉTREPIGNAY.
Cornu (J.-A.), 1755, peintre.
LONS-LE-SAUNIER.
Bidot (C.-A.), 1833, peintre.
Billot (A.), 1834, peintre.
Bouillon (L.), peintre.
Chapuis (H.), 1817, peintre.
Henriet (C.-L. d'), 1829, graveur et lithographe.
Lebœuf (L.-J.), 1867, sculpteur.
Pluniet (H.), 1829, peintre.
Regnault de Maulmain (E.), 1836, peintre.
Vernier (E.-L.), lithographe et peintre.
MONAY.
Perraud (J.-J.), 1819, sculpteur.
MORBIER.
Paget (G.), peintre.
NOZEROY.
Combettes (J.-M.), peintre.
Valle (J.-A.-A.), peintre.
POLIGNY.
Escalier (Mme E.), peintre.
Mouchot (L.-H.), 1847, peintre.
Niel (Mlle C.-M.), graveur.
RUFFEY.
Coiville (A.), 1793, peintre.
SAINT-AMOUR.
Chambard (L.-L.), 1812, sculpteur.
Dananche (X.), graveur.
Fontaine (A.-V.), sculpteur.
SAINT-CLAUDE.
Lançon (A.), peintre et graveur.
Lançon (A.), peintre et sculpteur.
Rosset (J.), 1776, sculpteur.
SALINS.
Claudet (M.), 1840, sculpteur.
Grandmaison (Mlle L.), peintre.
Lafrery (A.), 1512, graveur.
SAMPANS.
Machard (J.-L.), 1839, peintre.
SELLIÈRES.
Billot (A.), 1834, peintre.
VADANS.
Dejoux (C.), 1732, sculpteur.

LANDES

DAX.
Corta (P.), peintre.
Grateloup (J.-B.), 1735, graveur.
MONT-DE-MARSAN.
Sibien (A.), architecte.
MONTFORT.
Duclerc (Mlle), peintre.
SAINT-JUSTIN.
Mathieu (J.), 1796, sculpteur.

LOIR-ET-CHER

AVERDON.
Chahumeau (F.), graveur.
BLOIS.
Bonnet (S.), 1683, peintre.
Bunel (J.), 1858, peintre.
Burat (Mlle), 1838, peintre.
Charpentier (F.-P.), 1734, graveur.
Charpentier (Mlle), 1843, sculpteur.
Chéreau (F.), 1688, graveur.
Chéreau (J.), graveur.
Dupuis (D.-J.-B.), 1819, sculpteur.
Forget (Mlle), peintre.
Grillon (A.-F.), peintre.
Halou (A.-J.-B.-P.), 1820, sculpteur.
Lafargue (A.-P.), peintre.
Lecomte de Roujou (L.-A.-G.), peintre.
Lefebvre (L.-V.), peint.e.
Legendre-Tilde (L.-J.), 1811, peintre.
Lenail (M.-J.-E.), peintre.
Maigreau (Mlle C.), peintre.
Malherbe (Mlle P.-M.), 1822, peintre.
Marcneil (M.-L.), peintre.
Mosnier (J.), 1600, peintre.
Mosnier (P.), 1641, peintre.
Ribbrol (L.-F.-H.), peintre.
Sauvage (B.-C.), peintre.
Torlat (J.), peintre.
CHAPELLE-VENDÔMOISE.
Pichot (E.-J.), peintre.
CONTRES.
Delbauve (L.-E.), sculpteur.
COUR-CHEVERNY.
Renouard (E.-A.), peintre.
Renouard (L.-H.-E.), 1835, peintre.
Renouard (P.), peintre.
HAYE-DESCARTAS (LA).
Balue (P.-E.), peintre.
MER.
Loison (P.), 1816, sculpteur.
MONDOUBLEAU.
Lefebvre (Mlle A.), peintre.
Pétard (F.), peintre.
MONTOIRE.
Busson (C.), 1822, peintre.
NOUAN-SUR-LOIR.
Bodon (Mlle R.), peintre.
OUCQUES.
Guétrot (F.-R.), sculpteur.
ROMORANTIN.
Daveau (F.), peintre.
Dalarue (S.), 1822, sculpteur.
Gouget (Mlle M.), peintre.
Pinçon (A.), lithographe.
Raimond (Mlle R.), peintre.
SAINT-AGIL.
Verdier (F.-E.), peintre.
SAINT-DYÉ.
Thibault (Mlle MM.), 1836, peintre.
SAINT-GEORGES.
Deligeon (C.-A.), peintre.
SAINT-GERVAIS.
Robert-Houdin (G.), peintre.
VENDÔME.
Eguilar de Margaret (Mlle Elisabeth-Berthe d'), peintre.
Crosson (Mlle), peintre.
Doriot (A.-A.), 1824, sculpteur.
Doriot (T.), sculpteur.
Galembert (D.-C.-M. Comte de), peintre.
Irvoy (A.-C.), 1824, sculpteur.
Pornin (J.-A.-J.), peintre.
Queroy (M.-L.-A.), graveur.
Valzria, architecte.
VINEUIL.
Baudet (E.), 1636, graveur.

LOIRE

CHARLIEU.
Chabal-Dussurgey (P.-A.), 1815, peintre.
Charnay (A.), 1844, peintre.
Millet (F.), 1786, peintre.
CHAZELLES-SUR-LYON.
Jaley (L.), 1763, graveur.
Séon (A.), peintre.
FEURS.
Constanciel (J.), 1829, sculpteur.
MONTBRISON.
Epinat (F.), 1764, peintre.
Lombard (Mlle C.-M.), peintre.
Majoux (L.-F.), peintre.
Parrocel (B.), 1609, peintre.
PANNISSIÈRE.
Bonnassieux (J.-M.), 1810, sculpteur.
Froget (P.-M.), 1814, sculpteur.
RIVE-DE-GIER.
Chevalier (M.-L.-J.-B.), peintre.
Lelauze (A.), graveur.
ROANNE.
Noirot (E.), peintre.
Rambert (J.), 1819, peintre.
ROCHETAILLÉE.
Marquis (E.), peintre.
SAINTE-AGATHE-EN-DORZY.
Delorme (J.-A.), 1829, sculpteur.
SAINT BARTHÉLEMY-LISTRA.
Lays (J.-P.), 1827, peintre.
SAINT-BONNET-LE-CHÂTEAU.
Chevalier (J.-M.-H.), 1825, sculpteur.
SAINT-CHAMOND.
Perrier (A.), peintre.
SAINT-ETIENNE.
Berthon (A.), peintre.
Boyhon (G.), 1730, graveur.
David-Balay (J.), peintre.
Dubouchet (A.), 1852, peintre.
Dumarest (J.), 1760, graveur.
Faverjon (J.-M.), 1823, peintre.
Frappa (J.), peintre.
Galle (A.), 1761, graveur en médailles.
Galley (J.-B.), peintre.
Gauder-Chennevière (Mme C.-D.), 1851, peintre.
Jouve (B.), architecte.
Merley (L.), 1815, graveur en médailles.
Moine (A.-M.), 1796, peintre et sculpteur.
Montagny (C.), 1730, graveur.
Montagny (F.), 1760, graveur.
Montagny (P.), 1732, graveur.
Montagny (E.), 1816, sculpteur.
Montagny (J.-P.), graveur en médailles.
Olanier (J.), 1742, graveur en médailles.
Penel (L.), 1829, sculpteur.
Piaud (A.-A.), graveur et peintre.
Robert (D.-B.), architecte.
Vasselon (M.), peintre.
SAINT GALMIER.
Riquier (C.), peintre.
SAINT-GERMAIN-LAVAL.
Bonnet (G.), 1820, sculpteur.
Ducros (J.), 1815, sculpteur.
SAINT-MARCEL-DE-FELINES.
Fontenelle (C.-C.), 1815, sculpteur.

SAINT-RAMBERT.
Chapoton (G.), peintre.
VILLERS.
Peyraud (C.), peintre.

LOIRE (HAUTE-)

BLESLE.
Onslow (E.-A.), peintre.
BRIOUDE.
Allnys (François), peintre.
PUY (LE).
Boyer (M.), 1668, peintre.
Crozatier (C.), 1795, sculpteur.
Cubisole (J.-A.), peintre.
Du Crozet (R. M??), peintre.
Michel (R.), 1720, sculpteur.
Robert (V.), peintre.
Sommy (J.-P.-M.), 1831, peintre.
MONASTIER.
Badioux-de-Latronchère, 1826, sculpteur.
SAINT-PAUL-DE-TARTAS.
Tyr (G.), 1817, peintre et lithographe.
SAINT-PAULEIN.
Julien (P.), 1731, sculpteur.

LOIRE-INFÉRIEURE

ANCENIS.
Magne (M^{lle} A.), peintre.
COUËRON.
Leray (P.-L.), 1820, peintre.
NANTES.
Adrien (M^{lle} Marie), peintre.
Aubert (Joseph), peintre.
Babonneau (H.-V.-M.), peintre.
Bachot (H.), 1635, architecte.
Barbet (P.), 1798, peintre.
Barré (J.-G.), 1807, sculpteur.
Beguyer-de Chancourtois, 1757, architecte.
Belloc (J.-H.), 1786, peintre.
Bessy (A.), peintre.
Boffrand (G.), 1667, architecte.
Boissier (A.-G.), 1760, peintre.
Bouchaud (P.-L.), 1817, peintre.
Boucher (A.-J.), peintre
Bournichon (F.-E.), peintre.
Bournichon (J.-D.), 1818, architecte.
Cacault (P.-R.), 1744, peintre.
Caille (J.-J.-M.), sculpteur.
Chaillon (N.), peintre.
Chalot (A.), peintre.
Chantron (A.-J.), peintre.
Chataignier (A.), 1772, graveur.
Chenantais (J.-F.), architecte.
Chérot (E.), peintre.
Chevalier (M^{lle}), 1838, peintre.
Cholet (S.-J.-J.), 1749, graveur.
Clemausin-Dumaine (G.), peintre.
Colin-de-Nantes, 1460, architecte.
Cox (R.), peintre.
Crucy (M.), 1749, peintre.
Damouret (M^{lle}), peintre.
Dandiran (F.), peintre et lithographe.
De Bay (A.-H.), 1804, peintre et sculpteur.
Dechâteaubourg, peintre.
Delaunay (J.-E.), 1828, peintre.
Demangeat (E.), 1818, architecte.
Dubois (H), peintre.

Duchesne (M^{lle}), peintre.
Du Commun (H.-J.), 1804, sculpteur.
Dufresne-de-Postel, 1610, peintre.
Dupré (J.), 1812, peintre.
Errard (C.), 1601, peintre et architecte.
Gendron (M^{lle} G.-M.), peintre.
Grootaers (L.-G.), 1816, sculpteur.
Guesdon (A.), peintre et lithographe.
Guilbaud (G.), 1842, sculpteur.
Guillaume (L.-M.-D.), sculpteur.
Horrie (G.-T.-C.), graveur.
Houssay (M^{lle} J.), peintre.
John (E.), 1817, peintre.
Joyau (J.-S.-A.), 1831, architecte.
Labouchère (P.-A.), 1807, peintre.
Lacoste (M^{me} E.-L.), 1821, peintre.
Landrin (H.-C.), peintre.
Larabrie (G.-E., de), architecte.
Lebourg (C.-A.), 1829, sculpteur.
Lecadre (A.-E.-F.), 1821, peintre.
Ledue (C.), 1831, peintre.
Lefebvre (C.-A.), 1827, peintre.
Le Roux (C.), 1827, peintre.
Le Roux (M.-G.-C.), 1815, peintre.
Leroux (M.-G.-C.), 1815, peintre.
Libaudière (E.), peintre.
Libaudière (J.), peintre.
Limorlan (V. de), peintre.
Lourmand (H.), sculpteur.
Luminois (E.-V.), 1822, peintre.
Marielle (M^{me}), peintre.
Maris (E.), peintre.
Ménard (A.-R.), 1805, sculpteur.
Merson (C.-O.), 1822, peintre.
Meuret (P.), 1800, peintre.
Moreau (Ch.-N.), peintre.
Morin (M^{me} E.), peintre.
Nugent (M^{me} M.-A.-A. de), peintre.
Nugent (M^{lle} M. de), peintre.
Ogier (C.-J.), sculpteur.
Orliac (M^{me} E.), peintre.
Philippon (G.), peintre.
Picou (E.), peintre.
Pitron (R.), 1681, architecte.
Portail (J.-A.), 1759, peintre.
Raffegeau (S.), sculpteur.
Richard (F.), sculpteur.
Rousseau (P.), 1750, architecte.
Roy (L.), peintre.
Saint-Gervais (M^{lle} C. de), sculpteur.
Savary (A.), 1799, peintre.
Sébault (F.-L.), 1771, architecte.
Séeanne (C.-A.-M.), peintre.
Toste (J.-A.), peint u.
Thomas (F.), 1815, architecte, peintre et graveur.
Tissot (J.-J.-J.), 1836, peintre.
Trébard (C.-H.), sculpteur.
Toché (C.), peintre.
Totain (N.-F.-L.), peintre.
Toulmouche (A.), 1829, peintre.
Toulmouche (R.), peintre.
Vautier (A.-V.), peintre.
Villaine (H.), 1813, peintre.
Wartel (M^{me} G.-A.), 1796, peintre.
NOZAY.
Peraud (P.), architecte.
PAIMBŒUF.
Cazin (M^{me}), peintre.
PLAINE (LA).
Rousse (A.), peintre.

REZÉ.
Dubois (H.-P.-R.), 1837, peintre.
SAINT-NAZAIRE.
Caravanier (A.-A.), sculpteur.

LOIRET

AILLANT-SUR-MILLERON.
Rousset (J.), 1840, peintre.
AUDONVILLE.
Genty (J.-B.), peintre.
BEAUGENCY.
Laurenceau (M^{lle} A.), peintre.
Muraton (M^{me} E.), peintre.
BEAUNE-LA-ROLANDE.
Rapène (M.-H.-F.), graveur.
BELLEGARDE.
Desvergnes (C.-C.), sculpteur.
BONNY.
Brissard (G.), peintre.
Hanequand (M^{me} L.), peintre.
Lubin (J.-D.), peintre.
Mac-Nab (M^{me} M.), peintre.
BRETEAU.
Durville (A.), architecte.
BRIARE.
Crès (C.), peintre.
CHATEAURENARD.
Moreau (C.), 1830, peintre.
Moreau (G.), peintre et architecte.
CONFLANS.
Triqueti (H. baron de), peintre et sculpteur.
COURTENAY.
Toupillier (M^{me} L.-E.-A.), peintre.
FERTE-SAINT-AUBIN.
Reille (M^{me} A. comtesse), peintre.
GIEN.
Marois (E.-A.), peintre.
JARGEAU.
Adam (Michel), architecte.
LOURY.
Masson (A.), 1636, graveur.
MONTARGIS.
Aubry Gaston, peintre et architecte.
Girodet de Rougy-Trioson (A.-L.), 1767, peintre et lithographe.
Guès (A.), peintre.
Ravant (A.-B.), 1766, peintre et lithographe.
Testard (J.-A.), 1810, peintre.
Trouillet, peintre et dessinateur.
OLIVET.
Delamarre (H.-L.), 1829, peintre.
ORLÉANS.
Antigna (Jean-Pierre-Alexandre), 1817, peintre.
Baugin (L.), 1610, peintre.
Beaudouin (C.), 1732, architecte.
Beauvais de Bréan (C.-H.), 1732, architecte.
Bettinger (G.), peintre.
Bomberault (B.), sculpteur.
Bondard (M.), peintre.
Bourdin (V.), 1623, sculpteur.
Bruneau (L.-A.), sculpteur.
Buzonnière (L. de), sculpteur.
Champeaux (O.), 1727, peintre.
Chartier (J.), 1500, graveur.
Chasteau (G.), 1635, graveur.
Choppe (J.-B.), 1817, peintre.
Colliuet (E.), peintre.
Corneille (M.), 1601, peintre et graveur.
Davoust (E.-H.), peintre.

Delaperche (J.-M.), 1780, peintre.
Desfriches (A.-T.), 1715, graveur.
Didier (A.), sculpteur.
Du Cerceau J.-A., 1515, architecte.
Dupuis (P.), 1833, peintre.
Fouquet (L.-V.), 1803, peintre.
Gervais J., 1622, peintre.
Grandsire (P.-E.), 1825, peintre.
Halphen (A.-L.), 1821, peintre.
Hubert (N.), 1670, sculpteur.
Huquier (G.), 1695, graveur.
Imbault (L.-E.), 1843, peintre.
Jubert (G.-J.-L.), peintre.
Juliard (A.), 1817, peintre.
Lanson (A.-D.), sculpteur.
Lanson (E.), 1836, sculpteur.
Lanson (Mlle E.), sculpteur.
Lefèvre, 1695, architecte.
Lurat (A.), graveur.
Marchand P.-E.-A., peintre.
Marcille (M.-F.), 1790, peintre.
Masson T., architecte.
Meunier (J.), architecte.
Meunier J.-B., 1786, peintre.
Monceau (C.-A.), 1827, sculpteur.
Monvel (L.-M.-B. de), peintre.
Moyreau (J.), 1690, graveur.
Noüel de Buzonnière (L.-M.-C.), sculpteur.
Pagot (F.-N.), 1783, architecte.
Perdoux (J.), 1739, graveur.
Planson (J.-A.), 1793, peintre.
Porcher (C.-A.), 1831, peintre.
Quillerier (N.), 1594, peintre.
Rey (L.), 1816, peintre.
Riballier-Chouppe (H.), peintre.
Richard (Mlle L.-A.), peintre.
Salmon (J.-P.-F.), 1781, peintre.
Saunier (Mlle C.), peintre.
Seigneuret (A.-L.), sculpteur.
Simonneau (C.), 1645, graveur et dessinateur.
Simonneau (L.), 1654, graveur.
Thibault (J.), 1637, sculpteur.
ORVILLE.
Pallière (Mlle L.), peintre.
PATEY.
Galerne (P.), peintre.
PITHIVIERS.
Blanchard (Jules), 1832, sculpteur.
PUISEAUX.
Blanchard (J.), 1824, sculpteur.
Garnier (A.-J.), peintre.
Lecomte (H.), 1781, peintre.
SAINT-AY.
Pidrac G.-M.-R. de, peintre.
SULLY-SUR-LOIRE.
Morlon (P.-E.-A.), peintre.
Perrandeau (C.), peintre.
Suffit J.-E.-P., architecte.
THIGNONVILLE.
Bizemont (A. Cte de), 1785, peintre.
Bizemont-Prunelle, 1752, graveur.

LOT

CAHORS.
Chatrousse (J.), architecte.
Valette (J.), peintre.

LOT-ET-GARONNE

AGEN.
Bourrières J.-B.-E., 1812, peintre.

Bourou (Mlle), peintre.
Gonzet J., peintre.
Lapoque (J.), peintre.
Sabatier (F.-V.), architecte et peintre.
ASTAFFORD.
Dubosq (J.-L.), 1800, peintre.
MARMANDE.
Werlé (F.), architecte.
MEZIN.
Mélignan (L.), 1780, peintre.
NÉRAC.
Seignoret (A.), peintre.
TONNEINS.
Pons (P.), 1806, sculpteur.
VILLENEUVE.
Anvenjue (A.-J.-B.), architecte.
Calbet (A.), peintre.
Crochepierre (A.-A.), peintre.
Leygues J.-J., peintre.
Philipes (P.-L.), peintre.
Youllet (Mme J.), peintre.

LOZÈRE

MENDE.
Pomaret (Mlle G. de), peintre.

MAINE-ET-LOIRE

ANDARD.
Chardon J., 1819, sculpteur.
ANGERS.
Appert Eugène, 1814, peintre.
Aridas Auguste, peintre.
Astruc Zacharie, 1835, peintre.
Badault, 1710, architecte.
Bolin J.-F., 1766, architecte.
Bodinier G., 1795, peintre.
Bonnemère L., sculpteur.
Briand Jules, peintre.
Brioux H.-L., peintre.
Brioux L., peintre.
Brunaeau C., peintre.
Cadeau R., 1782, peintre.
Cammade G., peintre.
Cammas G., architecte, XVIIIe s.
Chaillery E.-L., peintre.
Chevreuse Mlle, peintre.
Clédat (S.-M.), peintre.
Cormeray G., peintre.
Druiville E.-L., 1823, architecte.
David-d'Angers (P.-J.), 1789, sculpteur.
Delespine J., architecte.
Denichau S., 1831, peintre.
Desbordes Mlle, peintre.
Edeline E., peintre.
Gilbert L., architecte.
Grabowski F., 1817, sculpteur.
Guérineau (A.), architecte.
Guifard (D.-H.), 1858, peintre et architecte.
Huault-Dupuy (V.-R.), graveur.
Huldia E.-A., 1830, peintre.
Jouhan (R.), 1835, peintre.
Lenepveu J.-E., 1819, peintre.
Lépine J., 1554, architecte.
Livache (V.), 1851, peintre.
Luthscher F., peintre.
Méaule F.-L., graveur.
Moll E., 1877, architecte.
Orgebin A., peintre.
Pignerolle C., peintre.
Bésédah G., sculpteur.
Roullet A., sculpteur.

Saint-Genys (M.C.-A. marquis de), peintre.
Soldé (A.), peintre.
Taluet (F.), 1820, sculpteur.
Terres (M. P.-C. de), peintre.
BAUGÉ.
David (A.), graveur sculpteur.
BEAUFORT.
Beignet (A.-A.-E.), architecte.
Beiloc (Mlle), peintre.
Besnard (J.), peintre.
BLAISON.
Nautreux A.-J.-B., 1829, peintre.
CHAMPTOCEAUX.
Maindron E.-H., 1801, sculpteur.
CHEMELLIER.
Bouriche (H.-J.-J.), 1826, sculpteur.
CHOLET.
Luzeau F.-A., peintre.
Trémollières P.-C., 1703, peintre.
JALLAIS.
Gazeau (A.-X.-G. de), peintre.
Labouére-Gazeau A.-G.-T. de, 1801, peintre.
MORANNES.
Morain (P.), 1821, peintre.
PARÇAY.
Dubois J., sculpteur.
POUANCÉ.
Saintaire (H.), peintre.
ROCHEFORT.
Chaillerie (Mlle), peintre.
SAINT-CHRISTOPHE-DU-BOIS.
Audfray Etienne, peintre.
SAINT-LAMBERT-DU-LATTAY.
Ritoit Mlle B.-M., peintre.
Simonet (Mme B.-M.), peintre.
SAINT-MICHEL.
Roux J., 1836, sculpteur.
SAUMUR.
Alexandre Léon, peintre.
Beaurepaire Quesnoy de, peintre.
Corbineau C.-A., 1835, peintre.
Fromageau J.-E., 1822, architecte.
Kock L.-E.-C. de, peintre.
Quesnay de Beaurepaire (A.), 1830, peintre.
Rousseau (T.-A.), peintre.
Tresières J., peintre.
Xainte P., peintre.
TRELAZÉ.
Roard L., architecte.

MANCHE

AGON.
Adelus (Jean-Baptiste), 1801, peintre.
AVRANCHES.
Fouqué C., peintre.
Quincey A.-D. Conte de, sculpteur.
Robiquet (Mlle M.-A.), peintre.
BRÉHAL.
Heneux (P.-E.-J.), peintre et architecte.
BRICQUEBEC.
Levrel (A.), sculpteur.
CHERBOURG.
Cuvellier (L.-E.-J.), sculpteur.
Dufour (Mme), peintre.
Fleury J.-A.-L., 1815, peintre.
Fréret (A.-A.), peintre.
Hemy (B.-T.), 1766, peintre.

Laurent-Desrousseaux (M^{lle} L.-A. 1836, peintre.
Laval (M.-A.), peintre.
Lefèvre-Deslongchamps (L.-A., sculpteur.
Mangin (M.-P.-M.-S.), peintre.
Martineau-des-Chesnez (M^{lle} H., peintre.
Merme (C.), 1869, peintre.
Michel (M^{me} de , 1796, peintre.
Moret (H.), peintre.
Onfroy (E.), peintre.
Ribet (J.-C.), peintre.
Saffrey (M^{lle} L.-M.), peintre.
Tener (R.), 1816, peintre.
COUTANCES.
Fougère (M^{lle} 1821, peintre.
Granier de Mailhac (M^{lle} J., peintre.
Martin (H.), peintre.
Quesnel (B.), peintre.
Quesnel (J.-F.), 1803, peintre.
Quesnel (L.), peintre.
GENETS.
Lesrel (A.-A.), 1839, peintre.
GOUVILLE.
Colus (G.-L.-A.), 1818, peintre.
Delannay (A.), 1830, graveur.
GRANVILLE.
Bataille (E.), 1817, peintre.
Herpin (L.), peintre.
Lhuillier (C.-M.), peintre.
GRÉVILLE.
Millet (J.-F.), 1814, peintre.
Millet (J.-B.), peintre.
HAYE-DU-PUITS (LA).
Lottier (L.), 1815, peintre.
LESSAY.
Bigaux (L.-F.), peintre.
MEAUFFE.
Gœlzer (A.-C.-J.), sculpteur.
MORTAIN.
Langlois de Chevreville (L.-T.-A.-S.), peintre.
NÉHOU.
Forestier, 1755, peintre.
PONTORSON.
Le Marié des Landelles (E., peintre.
RÉVILLE.
Fonage (G.-R.), 1827, peintre.
SAINT-HILAIRE-DU-HARCOUET.
Bazire (E.-M.-V.), peintre.
Jouenne (L.-M.-M.), peintre.
SAINT-LÔ.
Cornicel (N.-M.), 1668, peintre.
Dubois (A.), 1835, peintre.
Guillot (G.-O.), peintre.
Saint (E.), 1778, peintre.
Valette (R.-G.), sculpteur.
SAINT-MALO.
Courage du Parc (C.-J.-L.), peintre.
SAINTE-MÈRE-ÉGLISE.
Villoteau (M^{lle} L.), peintre.
SAINT-PIERRE-DE-SEMILLY.
Tréfeu (J.), 1788, architecte.
SOURDEVAL.
Albrède (Charles d'), peintre.
Millet (F.-L.-A.-G.), 1810, peintre.
Palix (V.-E.), peintre.
THORIGNY-SUR-VIRE.
Collin (P.-L.), peintre.
Le Duc (A.-J.), sculpteur.
Potier de la Varde (B.-P.), peintre.
VALOGNES.
Brehot (F. H.), peintre.

VAST.
Lenordez (P.), sculpteur.
VILLEDIEU.
Chrémé (A.), peintre.

MARNE

ANGLURE.
Tissandier (A.), architecte.
AY.
Dardoize (L.), architecte.
BERZIEUX.
Tilloy (J.-B.), sculpteur.
BOULT-SUR-SUIPPES.
Saint-Èvre (G.), peintre.
CHÂLONS-SUR-MARNE.
Aubriet (Claude), 1655, peintre.
Chalmandrier (H.), architecte.
Chastillon (C.), 1547, graveur.
Chedel (Q.-P.), 1705, graveur.
David (M.), 1798, peintre.
Joglar (V.-H.), 1826, peintre.
La Perelle-Poisson, peintre.
Maillard (H.), sculpteur.
Montarlot (P.), graveur.
Navlet (G.-A.), sculpteur.
Navlet (J.), 1821, peintre.
Navlet (V.), peintre.
Olivier (L.-C. d'), 1827, peintre.
Regnier (M^{me} V.), 1824, peintre.
Sauvage (N.), peintre.
Varin (C.-N.), 1741, dessinateur et graveur.
Varin (J.-B.), 1714, graveur.
Varin (J.), 1740, graveur.
Varin (J.), 1796, graveur.
Varin (F.-A.), 1821, graveur.
Varin (P.-A.), 1810, graveur.
Willette L.-A.), peintre.
CHAMERY.
Parseval (A.), 1715, peintre.
CHANGY.
Jeanpierre (J.-C.-A.), graveur.
DORMANS.
Ledoux (M^{me} E.), peintre.
Ledoux (C.-N.), 1736, architecte.
EPERNAY.
Cordier (E.), architecte.
Cruchy (G.), peintre.
Massoulle (P.-A.), sculpteur.
Poteriat, 1802, peintre.
Varin (M^{me} C.-E.), 1820, graveur.
Varin (E.-N.), 1831, graveur.
FÈRE-CHAMPENOISE.
Jacquin (G.-A.), peintre.
FISMES.
Germain (G.), sculpteur.
Germain (J.-B.), peintre.
GIZAUCOURT.
Bouquet (H.), 1765, graveur.
HAUTVILLERS.
Dédron (A.), 1806, peintre.
LOISY-SUR-MARNE.
Lavidière (A.), peintre.
MONTMIRAIL.
Pillet (J.-L.), peintre.
NEUVILLE-AU-PONT.
Collin (E.), 1790, graveur.
Rouyer (E.), architecte.
ORBAIS.
Norbais (J.), architecte.
PIERRY.
Aubryet (Maurice), peintre.
REIMS.
Alexandre (Louis), 1759, peintre.
Aubry (Girard), 1620, peintre.
Bailli (G.), 1518, sculpteur.

Baran (E.), peintre.
Baussonnet (G.), 1580, graveur.
Beaujoint (J.), 1833, graveur.
Boba, 1530, peintre et graveur.
Bonfflay (M^{me}), peintre.
Chevallland (L.-J.), sculpteur.
Colin (J.), graveur.
Collinet (J.-J.), peintre.
Coucy (R. de), 1311, architecte.
Daux (E.-C.), peintre.
Delbrouck (J.-L.-E.), 1819, architecte.
Deperthes (J.-B.), 1761, peintre.
Delouche (L.-D.), 1815, peintre.
Germain (J.-B.-L.), 1782, peintre.
Gosset (A.), 1835, architecte.
Griffon (R.-R.), 1840, peintre.
Guillet (G.-P.), peintre.
Hellart (J.), peintre.
Herbé (C.-A.), 1801, peintre.
Huilliot (C.), 1632, peintre.
Jabreaux (J.), 1831, peintre.
Lallemant (P.), 1663, peintre.
Leblan (H.-E.), 1819, architecte.
Liénard (J.-B.), peintre.
Maréchal (H.), architecte.
Marquani-Voyel (P.-A.), peintre.
Masson (S.), sculpteur.
Mulotin (E.), 1810, sculpteur.
Mulotin de Mérat (E.), sculpteur.
Mutel (M^{lle} L.-H.), 1811, peintre.
Nanteuil (R.), 1623, peintre et graveur, t. 2^e p. 148.
Paris (M^{lle} J.), peintre.
Périn (L.-L.), 1753, peintre.
Picard (L.-F.), peintre.
Portevin (P.-L.), 1810, peintre.
Regnesson (N.), 1630, dessinateur et graveur.
Reimbeau (A.), 1820, architecte.
Robillard (R.), peintre.
Saint-Marceau (R. de), sculpteur.
Seillières (F.), peintre.
Sutaine (M.), 1803, peintre.
Tisserand (J.), peintre.
Wendling (H.-F.), sculpteur.
SAINTE-MENEHOULD.
Chastillon ou Châtillon, 1639, peintre.
Le Deschault (E.), architecte.
SEZANNE.
Lancelot (D.-A.), lithographe.
Langlois de Sezanne (C.-L.), 1757, peintre.
Prou (J.-H.), 1817, peintre.
VERTUS.
Staal (P.-G.-E.), 1771, peintre.
VERZY.
Roulange (L.-J.-B.), 1812, peintre.
VIENNE-LE-CHÂTEAU.
Vasseur-Lombard (A.), sculpteur.
VITRY-LE-FRANÇAIS.
Grasset (A.), peintre.
Herment (V.), peintre.

MARNE (HAUTE-)

AUBERIVE.
Corbillet (J.-F.), 1766, peintre.
BOURBONNE-LES-BAINS.
Bezu (O.), peintre et lithographe.
BOURMONT.
Boulian (M^{lle}), peintre.
BROUSSEVAL.
Mathieu (A.), peintre.

CHATOILLENOT.
 Clermont-Gallerand (A.-L.), peintre.
CHAUMONT.
 Berry (L.), peintre.
 Boisselier (F.), 1776, peintre.
 Bouchardon (E.), 1698, sculpteur.
 Bouchardon (J.-P.), 1711, sculpteur.
 Bourgeois (J.-J.), peintre.
 Bovenet (E.), 1767, graveur.
 Gaillard (A.), peintre.
 Guyard (L.), 1723, sculpteur.
 Lambert (E.), architecte.
 Perrard, sculpteur.
CREVILLON.
 Aubry (Claude-Guillot), 1705, architecte.
COURCELLES.
 Hussenot (J.-M.-A.), 1798, peintre.
ECLARON.
 Pelletier (J.-L.), 1813, peintre.
FAYS-BILLOT (LE).
 Daubrive (M^{lle}), peintre.
 May (M^{me} A.), peintre.
FRAMPAS.
 Quilliard (G.), peintre.
ISOMES.
 Morlot (A.-A.), peintre.
JOINVILLE.
 Geoffroy C.-M.), 1816, graveur.
 Geoffroy (J.), 1793, graveur.
 Gillet (F.), peintre.
 Jacquemin (C.), graveur.
 L'Espingola (F.), 1705, sculpteur.
LANGRES.
 Berger (J.), 1798, peintre.
 Boillot (J.), 1560, peintre et graveur.
 Dubuisson (J.), 1764, peintre.
 Duvet (J.), 1485, graveur.
 Gillot (C.), 1673, peintre et graveur.
 Guiot (H.), 1825, peintre.
 Hudelot (H.-P.), sculpteur.
 Lescorné (J.-S.), 1799, sculpteur.
 Lhuillier (D.-A.), peintre.
 Menestrier (E.), sculpteur.
 Mermet (M^{me} C.), peintre.
 Mermet (M^{lle} J.-A.), peintre.
 Michelin (J.), 1623, peintre.
 Pechiné (A. M.), sculpteur.
 Petitot (P.), 1751, sculpteur.
 Richet (E.), peintre.
 Rigollot (J.-J.), sculpteur.
 Robert (N.), 1610, peintre.
 Royer (C.), peintre.
 Selmersheim (P.), architecte.
 Tassel (R.), 1580, peintre sculpteur et architecte.
 Tassel (P.), 1521, peintre.
 Tassel (R.), 1588, architecte et peintre.
 Tassel (J.), 1608, peintre.
 Thirion (C.-V.), 1833, peintre et graveur.
 Vittaly (J.-L.), peintre.
 Wildenberg (C. de), peintre.
 Ziégler (J.-C.), 1804, peintre.
MONTIER-EN-DER.
 Benault (M^{lle} D.), peintre.
 Thibaut (J.-T.), 1751, architecte et peintre.
MONTOT.
 Lebel (A.), 1705, peintre.

PIERREFAITE.
 Beaujeu (P.-F.-M.), 1822, peintre.
RECOURT.
 Rougeron (C.), sculpteur.
RIMAUCOURT.
 Moreau (J.-C.), 1785, architecte.
SAINT-DIZIER.
 Longchamps (M^{lle} H. de), peintre.
 Monnet-Leverpilière (M^{me} E.), peintre.
TRÉMILLY.
 Petit (F.-C.-S.), 1878, peintre.
VASSY.
 Pernot (F.-A.), 1793, peintre.
 Renard (H.), p. t. 2 peintres.
VIGNORY.
 Thierry-Ladrange (F.), 1825, architecte.

MAYENNE

AVESNIÈRES.
 Beauvais (H.), 1826, peintre.
BONCHAMP.
 Lebreton (J.-F.), 1761, peintre.
CHÂTEAU-GONTIER.
 Aubois (Auguste), 1795, peintre.
 Moreau E., peintre.
COSSÉ-LE-VIVIEN.
 Dupré J., 1843, peintre.
GORRON.
 Sauvage N., graveur.
LAVAL.
 Burette A., 1806, peintre.
 Gaudin M^{lle} A., peintre.
 Georget F., architecte.
 Landelle C., 1821, peintre.
 Lastic J.-E. vicomte de, peintre.
 Leprince-Ringuet (A.-E.), peintre.
 Libour E.-A., 1874, peintre.
 Massé M^{lle} R.-E., peintre.
 Messayer (A.-B.), peintre.
 Velay (A.-J.), peintre et sculpteur.
MAYENNE.
 Guignard L., 1810, peintre.
 Delhaye E.-E., peintre.
 Godmer (E.-J.-B.), 1830, sculpteur.
 Latouche L.-de, 1811, peintre.
 Rousselin-Corbeau de Saint-Albin M^{me} H.-C., 1817, peintre.
 Thébault M.-J., peintre.
 Vezeais J.-B., peintre.
VILLIERS.
 Curblanc M^{lle}, peintre.

MEURTHE

BACCARAT.
 Gridel J.-E., 1830, peintre.
 Hallion E., peintre.
 Laurent J.-A., 1763, peintre.
BEY-SUR-SEILLE.
 Feyen J.-C., 1815, peintre.
 Feyen (J.-J.-F.), peintre.
BLAMONT.
 Lièvre J., graveur.
BOUVRON.
 Cotte (N.), 1828, sculpteur.
BRULAY.
 Weber (A.), 1812, peintre.

CHOLOY.
 Larcher J., peintre.
DOMNON.
 Manzin (A.), peintre.
JARVILLE.
 Jacques N., 1780, peintre.
LUNÉVILLE.
 Bertrand G., 1737, peintre.
 Bour C., graveur et lithographe.
 Cholé-Montet M., peintre.
 Coblentz L., peintre.
 Dubos M^{me}, 1763, peintre.
 Dumont (F.), 1751, peintre.
 Dumont (N.-A.), 1752, peintre.
 Guibal (N.), 1725, peintre.
 Lassaux, 1731, peintre.
 Lemire (A.-S.), 1773, peintre.
 Monnac (M^{me} A.-J.), peintre.
 Moutel-Cholé M^{me} C., graveur.
 Osbach J., sculpteur.
NANCY.
 Adam (François-Gaspard-Balthasar), 1710, sculpteur.
 Adam Jacob-Sigisbert), 1670, sculpteur.
 Adam (Lambert-Sigisbert), 1700, sculpteur.
 Adam (Nicolas-Sébastien), 1705, sculpteur.
 Bagard (C.), 1639, sculpteur.
 Bellangé J., 1594, peintre et graveur.
 Bernard (M^{lle}), peintre.
 Bertrand E., peintre.
 Bertrand L., peintre.
 Blaize C., 1795, peintre.
 Botzel M^{lle}, graveur.
 Callot J., 1592, peintre et graveur.
 Caron (E.-J.-B.), peintre.
 Charles C., 1661, peintre.
 Chatelain C.-F., 1802, architecte.
 Chéron C.-F., 1639, sculpteur.
 Clère G.-P., 1829, sculpteur.
 Collignon F., 1621, graveur.
 Combe M^{lle}, sculpteur.
 Courbe M^{lle}, sculpteur.
 Courtois J.-B., 1819, peintre.
 Decort H.-F., 1715, peintre.
 Demange P.-A., 1802, peintre.
 Deruet C., 1588, peintre.
 Drouin F., 1647, sculpteur.
 Ducreux J., 1737, peintre et graveur.
 Durand J., 1693, peintre.
 Dusseuil M^{lle}, 1843, peintre.
 Duvaux M^{me}, peintre.
 Faivre-Duffer (L.-S.), 1818, peintre.
 Ferrand J.-G., peintre.
 Feyen-Perrin (F.-N.-A.), 1826, peintre.
 François J.-C., 1717, graveur.
 Geniole A.-A., 1813, peintre.
 Gomien C., 1811, peintre.
 Gomien P., 1799, peintre.
 Gose J.-F., 1827, peintre.
 Granville (J.-J.-J.-G.), 1803, dessinateur.
 Goussaincourt (M^{me} L. de), peintre.
 Guirard E.-C.-F., 1821, peintre et lithographe.
 Guéry (J.-A.), peintre.
 Hardy J., 1653, sculpteur.
 Henriet (J.), 1608, graveur.
 Henry (M.), peintre.

Houssot (L.), 1824, peintre.
Isabey (J.-B.), 1767, peintre et lithographe.
Ivel (M⁽ᵐᵉ⁾ K.), sculpteur.
Jacquot (G.), 1794, sculpteur.
Laballe C.-D.-O.), peintre.
Lalaisse (C. de), 1811, graveur.
Lalaisse (F.-H.), 1812, peintre.
Lallemand (G.), peintre.
Leclerc (J.), 1588, peintre et graveur.
Leclerc (M⁽ˡˡᵉ⁾ M.), peintre.
Lépy (N.), 1785, sculpteur.
Lévy (H.-L.), 1810, peintre.
Lorrain (F.), sculpteur.
Maillot (N.-S.), 1781, peintre et graveur.
Mangeot, architecte.
Mansion, peintre.
Maurice (L.-J.), 1730, peintre.
Mélin, 1782, architecte.
Mennessier (A.), peintre.
Mique (C.-N.), 1714, architecte.
Mique (L.-J.), 1757, architecte.
Mique (R.), 1728, architecte.
Mique (S.), 1794, architecte.
Morey (M.-P.), 1803, architecte.
Morot (A.-N.), 1850, peintre.
Moyse (E.), 1827, peintre.
Natoire (F.), 1667, architecte.
Nivard (C.-F.), 1714, peintre.
Noclet (J.), 1617, peintre.
Parrent-des-Barres (M⁽ᵐᵉ⁾ P.-M.-A.), peintre.
Pérignon (N.), 1727, peintre et graveur.
Pierre D., 1807, peintre.
Rouchier (M⁽ᵐᵉ⁾ M.-M.-F.), 1782, peintre.
Saint-Urbain (F.), architecte.
Schmitz (E.), peintre.
Scitivaux-de-Greische (R. de), 1830, peintre.
Scitivaux-de-Greische (A. de), 1820, peintre.
Sellier C.-F., 1830, peintre.
Silvestre (F. de), 1620, dessinateur et graveur.
Silvestre (G.), 1590, peintre.
Silvestre (S.), 1621, dessinateur et graveur.
Tanchette (E.), sculpteur.
Vierling (A.), peintre.
Villevieille (M⁽ˡˡᵉ⁾ M. de), peintre.
Voirin (J.-A.), peintre.
Voisin (L.-J.), peintre.
Walter (P.-F.-F.), 1816, peintre.
NIDERVILLER.
Deutsch F.-J., 1784, peintre.
Walcher (C.), sculpteur.
PHALSBOURG.
Gangloff (G.), peintre.
PONT-À-MOUSSON.
Dillon (A.), architecte.
Very (A.), sculpteur.
RÉMÉNOVILLE.
Bailly (C.-E.), 1830, sculpteur.
ROSIÈRES AUX-SALINES.
Cholet (J.-A.), 1833, peintre.
SAINT-CLÉMENT.
Viard-Jhorné, sculpteur.
ST-NICOLAS-DU-PORT.
Joby (A.), 1706, peintre.
SAINT-QUIRIN.
Chevaudier-de-Valdrome (P.), 1817, peintre.
SARREBOURG.
Baudon (J.-E.-A.), architecte.

Bernard (V.), 1817, sculpteur.
Lefrançois (M⁽ˡˡᵉ⁾ J.), peintre.
TOUL.
Dusaulchoy (C.), 1781, peintre.
Gilbert (C.-C.-E.), peintre.
Gillée (C.), 1600, peintre.
Goutière (T.), 1808, graveur.
Levy (G.), (1819, graveur.
Tilly (A.), graveur.
Tilly (P. E.), graveur.
Train (E.), architecte.
Walter (E.), peintre.
VIC.
Morize (J.), architecte.
VILLACOURT.
Thiébert (J.), 1804, architecte.

MEUSE

ANCERVILLE.
Poinsignon (A.), sculpteur.
BAR-LE-DUC.
Armand (Charles), 1635, peintre.
Bevelet (M⁽ᵐᵉ⁾), peintre.
Buhu (L.), sculpteur.
Caunois (F.), 1787, sculpteur.
Dubois (J.-G.), 1856, peintre.
Errard (J.), 1694, architecte.
Houzeau J., 1624, sculpteur.
Pastel (E.-G.), peintre.
Trouville(L.-F.), 1817, peintre.
Vaines (M. de), 1815, peintre.
COMMERCY.
Genet (A.), peintre.
CONSANCELLES.
Jacques (P.-N.), sculpteur.
DAMVILLERS.
Bastien-Lepage (J.), peintre.
DARMONT.
Scheffer (A.), 1795, peintre.
ETAIN.
Broux (P.), peintre.
GREMILLY.
Lecourtier (P.), sculpteur.
MOIREY.
Collin (N.-P.), 1820, peintre.
MONTMÉDY.
Dubois-Tosselin (F.), 1832, graveur.
Lagosse (A.), architecte.
Poinsot (M⁽ˡˡᵉ⁾ E.), peintre.
MORLEY.
Angay (Victor-Amédée d'), graveur.
NEPVAUT.
Lorin (N.), peintre.
NEUVILLE-SUR-ORNE.
François (A.), peintre.
RAMBUCOURT.
Prat (J.), lithographe.
ROSIÈRES-DEVANT-BARRE.
Sauvage (A.-S.), peintre.
ROUVRES.
Lalire (A.), peintre.
Lalyre (A.), peintre.
SAINT-MIHIEL.
Danjean (G.), peintre.
STENAY.
Morin (A.), 1841, peintre.
Nouviaire (F.), 1805, peintre.
VARENNES.
Carré (J.-B.-L.), 1749, peintre.
VERDUN.
Christophe (J.), 1662, peintre.
Colson (J.-B.-G.), 1630, peintre.
Cumberworth (C.), 1811, sculpteur.

Daly (C.), 1811, architecte.
Dargent (A.), peintre.
Leroux (L.-H.), 1829, peintre.
Paquin (J.-J.), lithographe.
Rudeaux (E.-A.), peintre.
Watrinelle (A.), 1818, sculpteur.
VILLE-ISSEY.
Barrois (J.-B.), peintre.
VILLERS-LES-MANGIENNES.
Marchal (M⁽ˡˡᵉ⁾ L.), peintre.
WARCQ.
Cathélineaux (C.), 1819, peintre.

MORBIHAN

HENNEBONT.
Le Sénéchal de Kerdréoret (G. E.), 1860, peintre.
JOSSELIN.
Queverdo (M. F.), 1748, dessinateur et graveur.
LANGONNET.
Le Bihan (A.), peintre.
LORIENT.
Bouquet (M.), 1807, peintre.
Coroller (E.), peintre.
Culvès (M.), peintre.
Detroyat (L.-H.), peintre.
Glaize (J.-B.-E.), peintre.
Le Déberder (E.-M.), 1852, peintre.
Mazois (F.), 1783, architecte.
Nayel (A.-J.-F.), 1845, sculpteur.
Olliot (M⁽ᵐᵉ⁾ S.), 1808, peintre.
Richard-Gallois (M⁽ᵐᵉ⁾), peintre.
Soc (E.-N.-E.), 1802, sculpteur.
MOLAC.
Coué (F.), graveur.
NAPOLEONVILLE.
Noid (M⁽ˡˡᵉ⁾ H.), peintre.
NOYAL-PONTIVY.
Arcquat (M⁽ᵐᵉ⁾ L.-M.), peintre.
Bazin (M⁽ᵐᵉ⁾), peintre.
Robert (J.), peintre.
PLOËRMEL.
Bellée (L. de), peintre.
Garson (V.-R.), 1796, peintre.
VANNES.
Autissier (Jean-François), 1772, peintre.
Brunet-Debaines (C.-F.), 1799, architecte.
Brunet-Debaines (C.-F.-L.), 1801, architecte.
Lagarde (L.), peintre.
Lerock (J.), 1825, peintre.
Pédrin (B.), peintre.
Roux (E.), peintre.
Tanguy (E.), peintre.
Voisin (C.), peintre.

MOSELLE

CONS-LA-GRANVILLE.
Lavigne (H.), 1818, sculpteur.
EINCHEVILLE.
Yvon (A.), 1817, peintre.
FAULQUEMONT.
Berveiller (E.), graveur.
FORBACH.
Lacretelle (J.-E.), 1817, peintre.
Léonardy (H.-C.), sculpteur.
Spor (J.), peintre.
Staub (L.-F.), peintre.

GOUZE.
 Cofletier (N.), 1821, peintre.
 Gentil (J.-F.-L.), architecte.
 Suisse (J.-P.), 1807, architecte.
HAYANGE.
 Balthasar (G.-V.-A. de), 1811, peintre.
HERSERANGE.
 Valérien, 1819, peintre graveur et lithographe.
KOENISGMACHER.
 Mellinger (M.), peintre.
LONGWY.
 Aubé (J.-P.), 1837, sculpteur.
 Fannière (A.-F.), 1818, sculpteur.
METZ.
 Aderer (M^{lle}), peintre.
 Barillot (L.), peintre.
 Bastien (D.-E.), peintre.
 Beauchat (L.-E.), peintre.
 Bitonnier (A.), peintre.
 Boilvin (E.), peintre.
 Benvalet (M^{me}), peintre.
 Bonvalet (M^{lle}), peintre.
 Bourgault-Ducoudray (M^{me}), peintre.
 Ceres (M^{me}), 1799, peintre.
 Champigneulle (C.), sculpteur.
 Cuny (F.-E.), 1839, peintre.
 David (M.), peintre.
 Devilly (T.), 1818, peintre.
 Dumortier (P.), 1789, graveur.
 Ehrmann (M^{lle} L.-L.), peintre.
 Eymard de Lanchastris(M^{lle}), peintre.
 Faivre (P.-E.-D.), 1821, peintre.
 Fantin-la-Tour, peintre.
 Fery (M^{lles}), 1848, peintre.
 Fezaine (M^{lles}), peintre.
 Flameng (M.-A.), 1848, peintre.
 Flick (A.-E.), peintre.
 Flick (F.-N.), peintre.
 Fratin (C.), 1810, sculpteur.
 Gillet (N.-F.), 1709, sculpteur.
 Gras (J.-M.), 1810, peintre.
 Guénot (F.), 1825, peintre.
 Hadamar (A.), 1823, peintre.
 Haillecourt (M^{lle} C.-A.), 1817, peintre.
 Hanaux (E.), sculpteur.
 Hennequin (G.-N.), 1831, peintre et sculpteur.
 Hirsch (E.), peintre.
 Hurel (J.), graveur.
 Hussenot (J.), 1827, peintre.
 Isnard (M^{lle} D.-V.), peintre.
 Jacob (M^{lle} A.), peintre.
 Jacott (J.-J.), lithographe.
 Jadelot (M^{me} S.), 1820, peintre.
 Jaulert (A. de), peintre.
 Jouanneau, 1827, peintre.
 Kienlin (J.-G.), peintre.
 Lallement (M^{lle} M.-A.), peintre.
 Leclerc (S.), 1637, dessinateur et graveur.
 Leprince (J.-B.), 1733, peintre et graveur.
 Lucy (A.), peintre.
 Magy (J.-E.), peintre.
 Malardot (C.-A.), 1817, graveur.
 Marc (A.), 1818, peintre.
 Maréchal (L.-C.), 1801, peintre.
 Metz, architecte.
 Meyret (L.-A.), peintre.
 Michel (E.-F.), peintre.
 Nancy (A.), peintre.
 Nathan (A.), architecte.

 Oger, 1739, architecte.
 Paigne (M^{lle} M.), 1817, peintre.
 Pêtre (C.), 1828, sculpteur.
 Poerson (C.), 1609, peintre.
 Renard de Buzelet (M^{me} M.-A.), sculpteur.
 Reumaux (M^{me}), peintre.
 Ronen (M^{lle} A.-M.), peintre.
 Saint-Jacques (M^{lle} T.), peintre.
 Salle (S.-E.), 1812, graveur.
 Simon (L.-J.-B.), peintre.
 Sturel (M^{me} M.-O.), 1819, peintre.
 Swebach (J.-F.-J.), 1769, peintre.
 Teste-Gognon (M^{me}), peintre.
 Tournier (M^{me} M.), peintre.
 Valentino (M^{lle} A.), peintre.
 Weis e (L.), peintre.
PATTALANGE.
 Simon (F.), graveur.
REMILLY.
 Rolland (A.), 1797, peintre.
SANCY.
 Héré de Corny (E.), 1705, architecte.
SIERCK.
 Bornschlegel (V. de), 1820, peintre.
 Lanfant (F.-L.), peintre.
THIONVILLE.
 Barrault (J.-A.), peintre.
 Lemud (F.-J.-A. de), peintre, graveur et lithographe.
 Lemud (F. de), peintre.
 Serrier (G.-P.-L.), peintre.
TROMBORN.
 Kremer (J.), sculpteur.
VAUX.
 Pomba (J.-G.), peintre.
VILLERS.
 Poney (F.-A.), 1797, peintre.

NIÈVRE

CHATEAU-CHINON.
 Lavaud (H.-L.), peintre.
CLAMECY.
 Jullien (A.-M.-A.), peintre.
 Simpol (C. de), 1716, peintre.
 Simpol (C.), 1709, peintre.
 Thomas-Maraucourt (E.), peintre.
CORBIGNY.
 Pail (E.), peintre.
 Poitreau (E.), 1693, peintre.
COSNE.
 Jouanin (A.-A.), 1806, graveur.
DECIZE.
 Hanoteau (H.-C.-A.-O.-C.), 1823, peintre.
DOMPIERRE-SUR-NIÈVRE.
 Montaigner (J.), peintre.
FOURCHAMBAULT.
 Dominique (M.), 1829, architecte.
 Dufand (G.-A.), 1831, peintre.
 Dumouza (M^{lle}), 1850, graveur.
GUIPY.
 Ronneau (E.), peintre.
LORMES.
 Fauton (E.-C.), peintre.
LUZY.
 Beauvais (M^{me}), peintre.
 Bidault (H.), peintre.
NEVERS.
 Bergeron (M^{lle}), peintre.
 Bourgeois (L.-P.-V.), 1842, peintre.

 Caruelle-d'Aligny (C. F.-T.), 1798, peintre.
 Chabrot (M^{lle}), peintre.
 Cougny (A.), sculpteur.
 Cougny (L.-E.), 1831, sculpteur.
 Duvivier (A.), 1812, peintre.
 Faure-Beaulieu (E.), peintre.
 Ferrier (H.), peintre.
 Gall (J.), 1807, peintre.
 Huck (A.-E.), peintre.
 Leblanc-Bellevaux (C.), peintre.
 Louvemont (F. de), 1648, graveur.
 Mathieu (M^{lle} M.-A.), 1838, peintre.
 Passet (G.-A.), 1797, peintre.
 Penauille (E.), peintre.
 Riglet Dubaux (M^{lle} MM.), peintre.
 Robelin (G.), 1787, architecte.
 Signoret (M^{me} L.), sculpteur.
 Thelinge (M^{lle} M.), peintre.
 Thomas (A.-V.-G.), peintre.
 Tiersonnier (A.), 1797, peintre.
 Tixier (L.-L.), 1839, peintre.
OUROUX.
 Gautherin (J.), 1840, sculpteur.
POUILLY.
 Lespinasse (L.-N. de), 1734, peintre.
SAINTE-COLOMBES.
 Bidault (H.), peintre.
SAINT-PIERRE-LEMOUTIER.
 Adam-Vivard (M^{lle}), graveur.
 Germain de Saint-Pierre (J.-N. E.), graveur.
SAINT-SAULGE.
 Duvergne (L.), peintre.
 Michault (M^{me} P.), peintre.
VARZY.
 Boisseau (C.-A.), sculpteur.
 Garcement (A.), peintre.
 Goulard (V.), peintre.

NORD

ARMENTIÈRES.
 Denlly (A.-D.-L.), peintre.
AVESNES.
 Barry (G.-E), peintre.
 Couvin (M^{lle}), peintre.
 Chamerlat (J.-M.), 1828, peintre.
 Prisse d'Avesnes (A.-E.-T.), architecte.
 Rossignon (L.-J.-T.), 1781, peintre.
 Tordeux (C.-E.), peintre.
BAILLEUL.
 Carne (C.-D.), peintre.
 Winter (P.-A.-L. de), peintre.
BANTHOUZEL.
 Tourneux (J.-F.-E.), 1809, peintre.
BASSÉE (LA).
 Boilly (L.-L.), père, 1761, peintre.
BAVAY.
 Lecomte (L.), 1811, peintre.
BERGUES.
 Peene (A.), sculpteur.
BERTHEN.
 Delhey (D.-T.), sculpteur.
BEUVRAGE.
 Diemer (M^{me}), peintre.
BOUCHAIN.
 Borchot (M^{me}), peintre.
 Desbrosses (L.), 1821, peintre et graveur.

CAMBRAI.
Auvray (Alexandre-Hippolyte), 1798, peintre.
Auvray (Joseph-Félix-Henri), 1800, peintre.
Carlier (E.-J.-N.), 1819, sculpteur.
Carrière (A.), 1808, peintre.
Chambray (R.-F.), 1675, architecte.
Cordier (C.-H.-J.), 1827, sculpteur.
Daillet (G.), sculpteur.
Darcy (B.), architecte.
Dave (D.), peintre.
Deladeuille (A.), peintre.
Deligne (A.-J.), 1818, peintre.
Douay (M.-G.), sculpteur.
Dowa (E.-F.), 1811, peintre.
Fillatreau (B.), 1813, peintre.
Francheville (P. de), 1548, peintre et architecte.
Frère (J.-J.), sculpteur.
Houdain (A. d'), sculpteur.
Marsy (B.), 1628, sculpteur.
Marsy (G.), 1624, sculpteur.
Marsy (B.), XVIe siècle, sculpteur.
Parent (A.-J.), 1754, architecte et sculpteur.
Peiole (H.), sculpteur.
Parassin (A.), peintre.
Pinchart (E.-A.), peintre.
Quecq (J.-E.), 1790, peintre.
Saint-Aubert (A. F.), 1715, peintre.
Saint-Aubert (A.-L.), 1794, peintre.
Saint-Aubert (L.-J.-N.), 1755, peintre.
Vaillant (Mme L...), peintre.
Wauquière (E.), peintre.

CANTIN.
Billet (P.), peintre.

CARNIÈRES.
Bescat (Mlle), sculpteur.

CASSEL.
Rafcop (A.), 1804, peintre.
Elias (M.), 1658, peintre.
Ruyssen (N.-J.), 1757, peintre.

CATEAU (LE).
Bonaiface (Mme), peintre.
Lefort des Ylouses (A.-H.), 1848, peintre.

COMMINES.
Cuvelier (J.), sculpteur.

CONDÉ.
Finard (N.-D.), 1797, peintre.
Housez (C.-G.), 1822, peintre.
Houssaye de Léoménil (Mme L.), 1806, peintre.
Peslouan (Mlle M. de), peintre.
Thérin (A.-E.), 1821, architecte.

CYSOING.
Masquelier (L. J.), 1741, graveur.

DOUAI.
Aved (J.-A.), 1702, peintre.
Bellegambe (J.), 1510, peintre.
Bommart (P.-A.-J.), 1750, architecte.
Bra (E.-M.-J.), fils, 1772, sculpteur.
Bra (F.-J.), père, 1749, sculpteur.
Bra (T.-F.-M.), petit fils, 1797, sculpteur.
Calot (E.-E.), sculpteur.
Corbet (C.-L.), 1758, peintre.
Crespelle (E.), 1834, peintre.
Davril (E.), sculpteur.

Demont (A.-L.), peintre.
Desbordes (C.), 1761, peintre.
Devrez (D.-H.-L.), 1824, architecte.
Dupont-Zipcy (E.), 1829, peintre.
Dutert (C.), 1845, architecte.
Dutert (A.), 1839, architecte.
Dutilleux (H.-J.-C.), 1807, peintre.
Fache (B.), 1816, sculpteur.
Guerne (J.-G.-M.), peintre.
Houssin (E.-C.-M.), sculpteur.
Lavoust (A.-L.-A.), 1843, sculpteur.
Lebrun (L.), 1770, architecte.
Lecoute (E.), peintre.
Ledru (H.), 1769, peintre.
Lenglet (A.-A.), 1812, peintre.
Lepollart (C.), 1820, peintre.
Moricourt (L.), 1830, peintre.
Parent (D.-H.-B.), 1809, sculpteur.
Pennequin (A.), peintre.
Pepe (A.-A.), architecte.
Petit (F.-C.), 1819, peintre.
Potiez (L.), 1816, peintre.
Robaud (A.-E.), 1830, lithographe.
Robaud (F.-F.), 1799, lithographe.
Ronnier (Mlle M.-L.), peintre.
Seulbert (J.), peintre.
Stiévart (F.), 1680, peintre.
Selva (C.-E. de), 1818, peintre.
Tesse (P.), peintre.

DUNKERQUE.
Angélis (Pierre), 1685, peintre.
Bourel (A.), peintre.
Chéquier (A. de), 1817, peintre.
Damman (B.-L.-A.), graveur.
Descamps (J.-B.), 1706, peintre.
Desmit (A.-L.-B.), 1812, peintre.
Elshoecht (J.-J.-C.-V.), 1797, sculpteur.
Frappaz (J.-M.-F.), 1813, peintre.
Lemaire – Dequersonnier (H.), 1795, peintre.
Lequeutre (H.-J.), 1793, peintre.
Reyn (J. de), 1610, peintre.
Saint-Jean (J.-H.), 1793, peintre.
Urréza (Mme L. de), peintre.

FLAMENGRIE.
Mils (C.), peintre.

GRAVELINES.
Renaud (E.), 1808, architecte.
Robert (Mlle H.-J.), peintre.

HOLLAIN.
Hollain (L.), 1813, sculpteur.

HONNECOURT.
Vilard-de-Honnecourt, architecte.

HORNAING.
Beurlet (Mlle), peintre.

LAMBERSART.
Serrur (H.-A.-C.-C.), 1794, peintre.

LANNOY.
Rossert (A.-L.-P.), peintre.

LEWARDE.
Momal (J.-F.), 1754, peintre et graveur.

LILLE.
Agache (Alfred-Pierre), peintre.
Aigremont (Louis-Narcisse-Jacob, marquis d'), 1768, peintre.
Arnold (Georges-Alexandre-Rodolphe), architecte.
Batteur (C.-F.), architecte.
Blomet (Mlle), peintre.
Bedendeck (R.), sculpteur.
Boissière (Mme), peintre.
Bonnier (J.), 1792, peintre.
Bouchiez (C.), 1811, peintre.
Brochard (C.-J.), 1816, peintre.
Bury (A.), peintre.
Caloine (P.-J.), 1818, architecte.
Caron (A.-A.), 1797, graveur.
Carpentier (Mlle), peintre.
Colas (A.), 1818, peintre.
Cordonnier (A.), sculpteur.
Danvin (Mme), 1810, peintre.
Darcq (A.), sculpteur.
Dardaillon (G.), 1695, architecte.
Defrenne (E.), 1817, peintre.
Degand (E.), architecte.
Degand (E.), 1829, peintre.
De la Riva (N.), 1755, peintre.
Delabarre (E.), 1835, architecte.
Delarue (Y.-A.), 1790, architecte.
Delemer (L.-D.-J.), 1814, graveur.
Delmar (Mlle), peintre.
Demailly (A.-H.-C.), 1790, peintre.
Denneulin (J.), 1835, peintre.
Desains (C.-P.-A.), peintre.
Descamps (G.-D.), 1779, peintre.
Desmadryl (N.-C.-J.), 1801, peintre.
Desplechin (E.-D.-J.), 1803, peintre.
Deully (E.), peintre.
Dierikx (D.), 1826, peintre.
Dochy (P.), graveur.
Ducornet (L.-J.-C.), 1806, peintre.
Duran (C.-A.-E.), 1837, peintre.
Duthoit (P.), 1836, peintre.
Feragu (A.-F.-J.), 1816, peintre.
Fichu (Mme), peintre.
Frémont (Mlle), peintre.
Gautier (A.-C.-V.), peintre.
Gauquié (H.), sculpteur.
Gautier (D.-A.), 1825, peintre.
Gautier (Mme V.), sculpteur.
Gombert (T.-F.-J.), 1725, architecte.
Grohain (J.), 1781, peintre.
Hallez (L.-J.), 1804, peintre.
He'man (J.-S.), 1743, graveur.
Herlin (A.), 1815, peintre.
Hurtrel (A.-C.-N.), 1817, peintre.
Jolly (A.-E.-L.), architecte.
Lanwick (A.-A.F.), 1823, peintre.
Lelièvre (M.-C.-M.), peintre.
Lemaire (H.), sculpteur.
Léonard (A.), 1841, sculpteur.
Leroy (A.-A.), 1821, graveur.
Lobbedez (C.-A.-R.), 1825, peintre.
Masquelier (N.-F.-J.), 1760, peintre.
Merlin (V.-L.), peintre.
Monnoyer (J.-B.), 1631, peintre.
Moral (A.-H.-A.), peintre.
Mottez (V.-L.), 1809, peintre.
Pinart (H.-A.), peintre.
Printemps (J.-L.), sculpteur.
Porret (H.-D.), 1800, graveur.
Regnart (E.), 1802, peintre.

Roland (J.-F.-J.), 1804, peintre.
Rouvré (B.-L.-M.-P.), sculpteur.
Salomé (E.), 1833, peintre.
Sauvaige (L.-P.), sculpteur.
Savary (A.-A.), peintre.
Schoutetten (I.), 1833, peintre.
Seveste (C.-E.), sculpteur.
Signel (L.-E.), 1809, peintre.
Vaillant (A.), 1629, graveur et peintre.
Vaillant (B.), 1625, peintre.
Vaillant (J.), 1624, peintre.
Vaillant (W.), 1623, peintre et graveur.
Vallaert (P.), peintre.
Van-Blarenberghe (H.-D.), 1734, peintre.
Verly (C.), 1794, architecte.
Verly (F.), 1760, architecte.
Verly (L.), 1769, architecte et peintre.
Wallaert (P.), peintre.
Wamps (B.-J.), 1689, peintre.
Wateville (M^{me} F. de), peintre.
Wattier (E.), 1793, peintre et lithographe.
Wicar (J.-B.), 1762, peintre.
Wuge (A.), 1789, peintre.

MARCQ.
Roland (P.-L.), 1746, sculpteur.

MAROILLES.
Meurant (G.), architecte.

MAUBEUGE.
Gossart de Maubeuge (J.), 1470, peintre.
Grégoire (H.), architecte.
Pétremant (E.), sculpteur.

MÉRIGNIES.
Mussault (E.), peintre.

MERVILLE.
Caille (L.-C.), 1836, peintre.

METEREN.
Coninck (P.-L. de), peintre.

NEUVILLE.
Lebrun (P.), peintre.

ORCHIES.
Degallaix (L.), peintre.
Deléchez (L.-A.-J.), 1841 sculpteur.

QUESNOY.
Droux (L.-R.), architecte.

ROUBAIX.
Balteau (C.), peintre.
Delécluse (A.), peintre.
Deplechin (V.-E.), sculpteur.
Dupire-Deschamps (A.-J.), 1815, architecte.
Dupire-Rozas (A.-E.), architecte.
Krabansky (G.), peintre.
Lefebvre (A.-F.), peintre.
Prins (A. de), peintre.
Weerts (J.-J.), 1847, peintre.
Woillez (P.), architecte.

SAINT-AMAND.
Baizier (P.-F.-J.), 1800, peintre.
Donve (J.-F.), 1736, peintre.
Petiau (H.), peintre.

SOLESMES.
Delrue (E.-H.), peintre.
Meunier (L.), sculpteur.
Richet (L.), peintre.

TEMPLEUVE.
Bonnier (L.), peintre.

THIENNES.
Penet (L.-F.), peintre.

TOURCOING.
Bodin (A.), 1838, peintre.

Leblan (L.), architecte.
Lemaire (A.-A.-J.), peintre.

TRÉLON.
Commerre (L.), peintre.

VALENCIENNES.
Auvray (Louis), 1810, sculpteur.
Batigny (J.-L.), 1838, architecte.
Bécar (E.), 1812, peintre et lithographe.
Bex (J.-M.-H.), 1805, peintre.
Bougenier (H.-M.-A.), 1799, peintre.
Bricoux (C.), peintre.
Canier (B.), sculpteur.
Carpeaux (J.-B.), 1827, sculpteur.
Carpentier (G.-P.), 1794, peintre.
Cellier (C.), 1715, peintre.
Cellier (F.-P.), 1768, peintre.
Cellier (J.-H.), 1826, peintre.
Chérier (B.-J.), 1819, peintre.
Chérier (C.), 1829, architecte.
Cléro (J.-F.), 1825, peintre.
Coliez (A.-N.-J.), 1754, peintre.
Coquelet (Louis), peintre.
Coroënne (H.), 1822, peintre.
Crauk (C.), 1819, peintre.
Crauk (G.), 1827, sculpteur.
Crauk (M^{lle}), peintre.
Danezan (J.-B.-J.), 1733, sculpteur.
Dangréaux (A.-D.), 1804, peintre.
Danis (A.), peintre.
Dessain (E.-F.), 1808, peintre.
Desvachez (D.-J.), graveur.
Dété (E.), graveur.
Dubois (C.), peintre.
Dumont (J.-P.), 1745, sculpteur.
Dumont (P.), 1660, sculpteur.
Duvet (F.-J.), 1742, peintre.
Eisen (C.-D.-J.), 1720, peintre.
Fagel (L.), sculpteur.
Gellé (J.), peintre sculpteur.
Gillet (J.-P.), 1734, sculpteur.
Gilliot (E.), peintre.
Gran (M^{me} E.), 1821, peintre.
Guillaume (E.-J.-B.), 1825, architecte.
Guillaume (G.), peintre.
Harpignies (H.), 1819, peintre.
Hiolle (M. H.), 1843, sculpteur.
Hugueny (L.-N.), 1767, peintre.
Laurent (H.-A.-L.), peintre.
Le Hardy (C.-A.-F.-J.), 1733, peintre.
Lemaire (P.-J.), 1798, sculpteur.
Le May (O.), 1734, peintre et graveur.
Locoge (A.-J.), 1803, peintre.
Lussigny (J.), 1690, peintre.
Mabille (J.-L.), sculpteur.
Macaré (P.-J.), 1758, peintre.
Mascart (J.-J.), peintre.
Médard (J.-F.), peintre.
Meurice (A.-J.-B.), 1819, peintre.
Milhomme (F.-D.-A.), 1758, sculpteur.
Moreau-Deschanvres (A.), peintre.
Morisot (M^{lle} E.), peintre.
Mousry (E.), sculpteur.
Moyaux (C.), 1835, architecte.
Noël (P.-J.-J.), 1801, architecte.

Nonclercq (E.), peintre.
Otelin, peintre.
Parent (H.-J.-A.), 1819, architecte.
Parent (F.-C.-J.), 1823, architecte.
Pater (A.-J.), 1670, sculpteur.
Pater (J.-B.-J.-), 1695, peintre.
Pater (J.-F.), sculpteur.
Petiaux (C.), 1807, architecte.
Pluchart (H.-E.), peintre.
Pujol (A.-A.-D. de) 1785, peintre.
Pujol de Morty (A.-D.-J. baron de la Grave), 1737, peintre.
Quinart (C.-L.-F.), 1788, peintre.
Rossy (L.-A.) 1817, peintre.
Saint-Quentin (D.), peintre.
Saly (J.-F.-J.), 1717, sculpteur.
Schleiff (P.), 1644, peintre.
Teinturier (L.-F.-V.), 1825, peintre.
Truffot (E. L.), 1843, sculpteur.
Vallez (T.-B.), 1813, architecte.
Vieuzhels (N.), 16.9, peintre.
Wallet (A.-C.), peintre.
Watteau (J.-A.), 1684, peintre.
Watteau (L.-J.), 1731, peintre.
Watteau (L.-F.), 1758, peintre.

ZEGGERS-CAPPEL.
Doncre (G.-D.-J.) 1748, peintre.

ZUYTPEENE.
Schrevere (D.-F.), peintre.

OISE

ACY-EN-MULTIEN.
Parisy (E.-F.), peintre.

BEAUMONT.
Poussin (M.), peintre.

BEAUVAIS.
Barré (D.-H.-A.), sculpteur.
Borjel (V.-M.), père, 1809, graveur.
Brard (E. L.), sculpteur.
Brispot (H.), peintre.
Brun (N.-A.), 1798, peintre.
Carbonnier (F.-C.), 1787, peintre.
Caron-Lauclois (M^{lle}), peintre.
Dallemagne (M^{me}), peintre.
Dumont (H.-J.), peintre.
Duval (C.), 1800, architecte.
Duval (C.-J.-A.), architecte.
Echard (A.-D.-J.), peintre.
Hardiviller (C.-A.-d'), 1795, peintre.
Leclerc (A.-J.-H.), sculpteur.
Parquet (C.-G.), 1826, peintre.
Rabel (J.), 1540, peintre et graveur.
Sircuy (A.-L.-J.), 1831, lithographe.

BOURSONNE.
Romanne (M^{me} V.), peintre.

BOURY.
Bertaux (L.), 1827, sculpteur.

BRAISNES.
Mazure (J.), peintre.

BRETEUIL.
Golde (E.-H.), 1781, architecte.

BUCAMP.
Labarre (E.-E.), 1764, architecte.

CHANTILLY.
Boguet (N.-D.), 1755, peintre et graveur.
Guillemet (J.-B.-A.), peintre.
Hollier (J.-F.), 1815, peintre.

Robert (J.-F.), 1778, peintre et lithographe.
CLERMONT.
Carlin (E.-C.), 1808, peintre.
Nicolo (M^{lle} A.), peintre.
Saint-François (L.-J.de),peintre.
Sevrette (J.-A.), peintre.
COMPIÉGNE.
Aracheqnesne (1793), peintre.
Béra (A.-P.-J.), peintre.
Desmarets(L.-F.)1814,architecte.
Drulin (A.), 1832, peintre et lithographe.
Escuyer (J.), 1798, peintre.
Fillyon (J.), 1821, peintre.
Godebœuf (A.-J.-E.), 1809, architecte.
Legrand (M^{lle} M. M.), peintre.
Lisle (M^{me} M.), peintre.
Oudry (G.), peintre.
Robida (A.), peintre.
Souplet (L.-U.) 1819, peintre.
Vallois (M^{lle} M.), peintre.
Vivenel (A.) 1793, architecte.
CONTEVILLE.
Turpin (E.-E.), graveur en médailles.
CRAMOISY.
Ruffin (M^{me} P.), peintre.
CREIL.
Hamlet-Griffeths (C.-E.), peintre.
Hamlet-Griffeths (C.-J.), peintre.
Hamlet-Griffeths (T.), 1848, peintre.
CREPY.
Gobron (A.-L.), peintre.
ELINCOURT-SAINTE-MARGUE-RITE.
Hennon-Dubois (D. F.), 1791, peintre.
Hennon-Dubois (R.-A.), 1799, peintre.
ETOUY.
Queste (P.-L.-M.), sculpteur.
FITZ-JAMES.
Guesnet (L.-F.), 1843, peintre.
GRANVILLIERS.
Blot (E.), 1830, sculpteur.
GUISCARD.
Bourgeois F.-F.-C., père, 1767, peintre.
HAINVILLIERS.
Flon (J.-N.), 1838, architecte.
LIANCOURT.
Leroy de Liancourt. F., 1741, peintre.
MAIGNELAY.
Geffroy (E.-A.), peintre.
Taurel (H.), 1843, peintre.
MAIMBEVILLE.
Lefebvre (A.), 1868, peintre.
Thierry (L.-R.), peintre.
MARSEILLE.
Converchel (A.), 1834, peintre.
MELLO.
Romagny (C. E.), 1828, peintre
MÉRU.
Rangillon (E.), 1826, sculpteur.
Petit (J.E.), sculpteur.
MOUY.
Bandon (A.A.), peintre.
Denoyelle (P.-L.), peintre.
NANTEUIL-LE-HAUDOUIN.
Lejenne (A.-A.), architecte.
NOYON.
Balmy-d'Avricourt (L.G.), peintre.
Dieudonné (E.-P.), 1825,peintre.
Laminoy (S. de), 1623, peintre.

Sarrazin (J.), 1588, sculpteur et peintre.
Sarrazin (P.), 1601, peintre.
ORMOY.
La Barre, 1764, architecte.
PRÉCY-SUR-OISE.
Toupié (H.-A.), peintre.
SAINT-FIRMIN.
Bourgeois (G.), peintre.
SAINT-LEGER-AUX-BOIS.
Maillart(D.-U.-N.),1810,peintre.
SAINT-PAUL.
Bouvier (A.), architecte.
SENLIS.
Beldame (J.), 1823, peintre.
Caron (M^{lle}), peintre.
Couture (T.), 1815, peintre.
Delmotte (J.-A.), 1810, peintre.
Guillemer (E.), 1839, peintre.
Guillemot (E.-E.), 1818, peintre.
Lemmens (T.-V.-E.), 1821, peintre.
Morguiez (J.), sculpteur.
TILLÉ.
Beaugrand (E.), peintre.
TRACY-LE-MONT.
Guillermet (M^{me} E.), peintre.
VALDEMPIERRE.
Devos (G.-L.), graveur.
Millondo Montherlant(F.),peintre.
VERNEUIL-SUR-OISE.
Brosse (Salomon de) 1626, architecte.
VERSIGNY.
Lucas (A.), 1813, peintre.
Lucas (H.), peintre.
VEZ.
Crenon (P.-M.), 1770, peintre.
Tassart (J.-E.), peintre.
VILLENEUVE-SUR-VERBERI E.
Potier (A.-J.), 1796, peintre lithographe.

ORNE

ALENÇON.
Aiguier (Ernest), sculpteur.
Clouet-d'Orval (F.), 1840,peintre.
Godard (P.-F.), 1797, graveur.
Godard (P.-J.), 1768, graveur.
Hédia (A.), 1842, architecte.
Humbert (L.), 1835, peintre.
Lisch (J.-J.), architecte.
Meunier (P.-L.), 1780, peintre.
Poirot (P.-A.), peintre.
ARGENTON.
Dufresne (C.), 1675, peintre.
Eudes de Guimard (M^{lle} L.), peintre.
Guimard (M^{lle} L.-E. de), peintre.
Lefèvre-Deumier (M^{me} M.-L.), 1877, peintre.
Pesne (A.-A.), sculpteur.
Sancy (E. de), peintre.
Viger (J.-L.-V.), 1819, peintre.
BELLÊME.
Massard (J.), 1740, graveur.
CHAMPSECRET.
Léandre (C.-L.), peintre.
CHANU.
Leharivel-Durocher (V.-E.), 1816, sculpteur.
DAMIGNY.
Oudinot (A.), 1820, peintre.
DOMFRONT.
Dubreuil (M^{lle}), 1852, peintre.
Dupras (H.-T.-A.), peintre.

Leharivel-Durocher (A. P.),1824, architecte.
ECOUCHÉ.
Leroux (F.-E.), 1836, sculpteur.
FAVEROLLES.
Guérin (C.-E.-G.), 1814, architecte.
FERRIÈRES-LA-VERRERIE.
Morand (C.-L.-E.), peintre.
FLERS.
Bourdet (J.-D.), 1826, peintre et graveur.
Le Brun (F.), peintre.
IGÉ.
Balleroi (A. de), 1828, peintre.
JOUÉ-DU-BOIS.
Leveillé (A.-H.), graveur.
LAIGLE.
Dubos (M^{lle}), 1845, peintre.
Leman (J.-E.), 1829, peintre.
Mazier (H.-F.), peintre.
LONRAI.
Allard (G.-J.), sculpteur.
MAISON-MAUGIS.
Moncheron (E.-L. V^{te} de), sculpteur.
MEHOUDIN.
Denis (A.), peintre.
MERLERAULT.
Manne (M^{me} T.-V.), 1780, peintre.
MORTAGNE.
Chaplain (J.-C.), 1839, sculpteur.
Chéron (M^{me}), peintre.
Chéron (M^{lle}), 1830, peintre.
Giroux (A.), 1820, peintre.
Gueroust(J.-F.-E. de), architecte.
Lamy (G.), 1689, peintre.
Leloup (E.), 1814, peintre.
Monanteuil (J.-J.-F.), 1785, peintre.
Pau de Saint-Martin (A.), peintre.
MOULINS-SUR-ORNE.
Ledien (M.-A.), 1813, peintre.
NEUVY.
Pelvey (A.), peintre.
NONANT.
Landon (C.-P.), 1760, peintre.
REMALARD.
Melguin (A.-J.), peintre.
SENTILLY.
Yerlif (M^{lle} J. de), peintre.
SÉRIGNY.
Dornois (A.-P.), peintre.
TRUN.
Gislain (P.-C.), 1826, peintre.
VIMOUTIERS.
Guérin des Longrais (P.-C.), peintre.

PAS-DE-CALAIS

AIRE.
Compagnon (L.-C.-H.-G.), 1822, architecte.
Engrand (G.), sculpteur.
Errard (N.), 1807, sculpteur.
Wagrez (E.-L.-M.),1815,peintre.
ARQUES.
Dufour (E.-A.), architecte.
ARRAS.
Beffara (P.-L.),1712,architecte.
Bois-le-comte (E. de), peintre.
Boisville (E.), peintre.
Boutry (J.-L.), graveur.
Boyenval (V.-A-C.),1832,peintre.
Colin (G.-H.), peintre.

Collette (A.), 1814, peintre.
Daverdoing (C.-A.-J.), 1813, peintre.
Delaporte (D.), peintre.
Demory (G.-T.), 1833, peintre.
Demory (E.), peintre.
Desavary (C.), peintre.
D'Haez (J.-B.), sculpteur.
Dourlens (X.-J.), 1826, peintre.
Dufour (E.-A.), architecte.
Duriez (E.-P.-J.), lithographe.
Eli (P.-J.), lithographe.
Gautier (P.-L.-J.), 1796, peintre.
Grigoy (A.-C.), 1815, architecte.
Hédin (L.), 1818, peintre.
Leclercq (E.), peintre.
Lefèvre (E.-A.-L.), graveur.
Morel (E.), peintre.
Petit-Wéry (G.), peintre.
Retz (E.-A.-F. de), peintre.
Thépaut (J.), peintre.
Toursel (A.), 1812, peintre.
Turlure, peintre.

BAPAUME.
Boniface (E.-D.-D.), 1820, peintre.
Fanvel (A.), 1822, peintre.

BÉTHUNE.
Dufay (J.-A.), 1822, peintre.
Hutrelle (S.), 1648, sculpteur.
Tisseron (J.-A.), peintre.

BOULOGNE-SUR-MER.
Ballin (C.-A.), peintre.
Bénard (H.-E.), 1834, peintre.
Benvignat (C.-C.), 1806, architecte.
Berne-Bellecour (E.-P.), 1838, peintre.
Bétencourt (J.-C.-E.), 1817, peintre.
Bonnefoy (A.-H.), 1839, peintre.
Chauveau (C.), 1826, peintre.
Declercq (A.), sculpteur.
Delacroix (A.), 1809, peintre.
Flamchon (A.-A.-O.), 1821, peintre.
Florent (A.), peintre.
Geneau (M¹¹⁰ L.), 1838, peintre.
Gresy (P.-J.), 1804, peintre.
Guérinot (A.-G.), architecte.
Hédouin (P.-E.-A.), 1820, peintre et graveur.
Jeanron (P.-A.), 1810, peintre.
Laston (Mme L.), peintre.
Lejeune (A.-F.), peintre.
Lhote (I.-J.-M.), peintre.
Poleanti (G.-M.-V.), peintre.
Puysoye (Mlle P.-M.-L.), peintre.
Yvart (B.), 1610, peintre.

CALAIS.
Brébant-Peel (A.), peintre.
Capron (Mlle), 1805, peintre.
Fontaine (J.-L.), 1817, peintre.
Francia (A.-T.), 1815, peintre.
Francia (F.-T.-L.), 1772, peintre.
Guerlain (E.), sculpteur.
Tesson (H.), peintre.

CARVIN.
Dujardin (Mlle), peintre.

COURRIÈRES.
Breton (E.-A.), peintre.
Breton (J.-A.-L.), 1827, peintre.
Demont-Breton (Mme), peintre.

FAMPOUX.
Cléret (E.), architecte.

FLEURBAIX.
Dubois (D.), peintre.

FRÉVENT.
Letellier-Belledame (D.-J.-F.), 1809, peintre.

GUINES.
Leclercq (L.), peintre.

HESDIN.
Delalleau (C.-J.-E.), 1826, peintre.
Leverd (L.-A.), peintre.

MERCAMP.
Bouloy (B.-J.-F.), peintre et graveur.

MONTEGNY-EN-GOHELLE.
Bohin (P.), architecte.

MONTREUIL-SUR-MER.
Bar (P.-A.-de),peintre et graveur.
Fresnay (Mlle), sculpteur.
Leroy (N.), 1777, peintre.

NÉDONCHEL.
Engramelle (M.-D.-J.), 1727, graveur.

RUMINGHEM.
Noël (E.-H.), sculpteur.

SAINT-AUSTREBERTHE.
Demarest (L.-A.), 1812, peintre.

SAINT-INGLEVERT.
Husselin (A.-L.-P.), peintre et graveur.

SAINT-OMER.
Bailly (L.-C.-A.), 1826, peintre.
Belly (L.-A.-A.), 1827, peintre.
Blanchard (E.-T.), 1795, peintre.
Chiffart (F.-N.), 1825, peintre et graveur.
Cochet (Mlle), 1788, peintre.
Cuvelier (H.), 1703, peintre.
Delattre (H.), 1811, peintre.
Flamen (A.), 1647, peintre.
Lormier (E.), 1857, sculpteur.
Louis (H.-N.), 1839, sculpteur.
Monnecove (G. de), peintre.
Neuville (A.-M. de), 1835, peintre.
Sturne (E.-H.), sculpteur.
Villeneuve L.-J., 1813, peintre.
Vuez (A. de), 1642, peintre.

SAINT-POL.
Bacler d'Albe (L.-A.-J.), 1761, peintre.

SAMER.
Dupont (Mlle), 1849, peintre.

SAMER.
Cazin (J.-C.), peintre.

PUY-DE-DOME

BLANZAT.
Degeorge (C.-T.), 1786, peintre.

CLERMONT-FERRAND.
Baquentin (Mlle), peintre.
Berny-d'Ouville (C.-A.-C.), peintre.
Chalonnax (J.-B.), sculpteur.
Chevalier (C.-G.), 1803, peintre.
Dela Foulhouze (A.-G.), peintre.
Devedeux (L.), 1820, peintre.
Foulhouze (G.-A.), peintre.
Gayard (P.), 1853, sculpteur.
Imbert (H.-E.), architecte.
La Foulhouze (G.-A. de), peintre.
Lamy (P.-D.-A.-F.), peintre.
Ledru-Gauthier de Biauzat (L.), architecte.
Levy (L.), 1845, peintre.
Mallay (J.-E.-B.), architecte.
Morel-Ladeuil (L.), sculpteur.
Mouly (F.-J.-J.), sculpteur.

Peghoux (M.), peintre.
Thévenot (E.-H.), peintre.
Thibaud (H.), sculpteur.
Versepny (E.), peintre.

COMBRONDE.
Roux (A.), peintre.
Roux (A.), peintre.

COURNON.
Duperelle (F.), peintre.

ENNEZAT.
Mombur (J.-O.), sculpteur.

FORIE (LA).
Jamizier (C.-A.), 1818, peintre.

GELLES.
Tallon (P.), peintre.

ISSOIRE.
Pardinel (J.-C.), 1808, graveur.
Tinayre (J.-J.).
Verzeges (H.-J.-B. de), peintre.
Verzegès (P.-H. de), peintre.

MAUZUN.
Foulhouze (A.), architecte.

RIOM.
Cornet (A.), peintre.
Jacob (Mlle E.), peintre.
Vallet (P.-J.), peintre.
Vallet (J.-P.-E.), peintre.

SAINT-MYON.
Bonneval (André), peintre.

THIERS.
Goutay-Riquet (M.), peintre.
Marilhat (P.), 1811, peintre.
Vincelet (V.), peintre.

VOLVIC.
Corrèle (J.-B.), architecte.

PYRÉNÉES (BASSES-)

BAYONNE.
Batsellières (E.), peintre.
Bonnat (L.-J.-F.), 1833, peintre.
Feillet (Mlle), peintre et lithographe.
Fuhr (C.-J.), 1832, lithographe.
Gallier (A.-G.), peintre.
Julien (B.-R.), 1802, peintre.
Lagatinerie (Mme E. baronne de), peintre.
Le Lib n (P.), sculpteur.
Mège (S.-L.), peintre.
Serres (W.-A. de), architecte.
Zo (J.-B.-A.), 1826, peintre.

BIARRITZ.
Lacombe (E.), architecte.

GUICHE.
Saubès (L.-D.), peintre.

JURANÇON.
Latapie (J.), 1781, architecte.

PAU.
Bordes (E.-D.), peintre.
Butay (J.-B.), 1760, peintre.
Dambourgez (E.-J.), peintre.
Dartegnenave (P.-G.), 1815, peintre.
Gauean (E.), graveur.
Gorse (A.), peintre et graveur.
Rimbez (Z.), sculpteur.
Vallon (C.), sculpteur.

PYRÉNÉES (HAUTES-)

BAGNÈRES.
Escoula (J.), sculpteur.
Gélibert (J.-B.), 1834, peintre.

CASTELNAU-MAGNOAC.
Dastugue (M.), peintre.

LOURDES.
 Capdevielle (L.), peintre.
 Gélibert (G.), 1850, peintre.
MONBOURGUET.
 Ricau (L.), peintre.
SALLES-ADOUR.
 Espouy (H.-J.-B.), architecte.
TARBES.
 Bellotte (R.), 1815, peintre.
 Caddau (Z.), architecte.
 Gaye (J.), 1803, peintre.
 Latour (J.-J.), 1812, architecte.
 Saunhac (M.-A. de), peintre.
 Wolfincher (A.), peintre.
VIC-EN-BIGORRE.
 Descu (E.), sculpteur.

PYRÉNÉES-ORIEN-TALES

PERPIGNAN.
 Amouroux (J.), peintre.
 Capdebos (P.-F.), 1795, peintre.
 Falio (A.-C.-E.), peintre.
 Guerre (A.), 1666, peintre.
 Llanta (J.-F.-G.), 1807, lithographe.
 Maurin (A.), 1793, peintre et lithographe.
 Maurin (E.), peintre.
 Maurin (N.-E.), 1799, peintre et lithographe.
 Rigaud (G.), 1660, peintre.
 Rigaud-y-Ros (H.-F.-H.-M.-P.), 1659, peintre.
 Sales (A.-P.), sculpteur.
 Vuillier (G.-C.), peintre.
SAILLAGOUSE.
 Oliva (A.-J.), sculpteur.
SAINT-LAURENT DE LA SALANCHE.
 Frigola (L.-J.-J.), peintre.
SAINT-MARSAL.
 Farrail (G.-E.), sculpteur.
VILLEFRANCHE.
 Boher (F.), 1769, sculpteur et architecte.

RHIN (BAS-)

ANDLAU.
 Kreyder (A.), peintre.
PARR.
 Feuerstein (M.), peintre.
BOUXVILLER.
 Haucké (C.-H.), 1808, peintre et lithographe.
DIEMERINGEN.
 Ringel (J.-G.-A.), peintre.
 Ringel (M.-V.), sculpteur.
FEGERSHEIM.
 Meyer (L.), peintre.
MARMOUTIER.
 Levy (A.), peintre.
SARREGUEMINE.
 Renaud (J.-M.), graveur en médailles.
SAAR-UNION.
 Boetzel (Ch.), graveur.
 Boetzel (P.-E.), peintre et graveur.
 Cannissie (J.-B.), 1799, architecte.
SAVERNE.
 Heller (F.-A.), sculpteur et peintre.

 Laville (E.), 1804, peintre.
SCHLESTADT.
 Latruffe-Colombe (M^{lle}), peintre.
 Reiber (E.-A.), 1826, architecte.
 Wormser (E.), 1814, peintre.
STRASBOURG.
 Adorno de Tscharner (M^{lle} L.-E.). Voyez Eytér, peintre.
 Bannes du Port (F.-C.-E. de), 1824, peintre.
 Barbier (M^{lle}), peintre.
 Bein (J.), 1789, graveur.
 Bernardt (G.), architecte.
 Beyer (E.), 1817, peintre.
 Boswilwald (E.), 1815, architecte.
 Cless (J.-H.), peintre.
 Colson (C.-J.-B.), 1810, peintre.
 Cottin (E.), peintre.
 Dartein (de), 18.8, peintre.
 Demasur (M^{lle}), peintre.
 Dietterlin (W.), 1540, architecte.
 Dietz (F.), peintre.
 Doré (G.), 1833, peintre et sculpteur.
 Durig (J.-J.), 1750, graveur.
 Edzarth (C.-B.), peintre.
 Ehrmann (F.-E.), 1833, peintre.
 Ensfelder (E.), peintre.
 Fauverge (M^{lle}), peintre.
 Forest (E.-H.), 1808, peintre et graveur.
 Framin C.), 1701, sculpteur.
 Gerhardt G.-A.), 1844, architecte.
 Gimbel C.), peintre, graveur.
 Gimbel G., peintre.
 Greuter (M.), 1564, graveur.
 Guérin (A.), 1758, dessinateur et graveur.
 Guérin J.), 1760, peintre.
 Guérin J.-B.), 1798, peintre.
 Haffner (F.), 1818, peintre.
 Heimlich D., 1773, peintre.
 Holtzapfel J., 1866, peintre.
 Hugelin V.-F., 1826, architecte.
 Humbert J.-E., 1821, peintre.
 Jundt G.-A., 1830, peintre.
 Jung T., 1803, peintre.
 Kalow P. de, 1834, peintre.
 Kirstein (F.), sculpteur.
 Kirstein (F.), sculpteur.
 Knecht F.-E., sculpteur.
 Klein, peintre.
 Lavillette M^{me} E., 1843, peintre.
 Leblanc T., 1801, peintre.
 Lix (F.-T.), 1830, peintre.
 Loutherbourg J.-P., 1740, peintre.
 Marion (P.-F.-E.), peintre.
 Mayer, 1747, peintre.
 Muller (H.-C.), 1784, graveur.
 Netter B., 1811, peintre.
 Obernhsiln C., 1328, architecte.
 Petit-Gérard P., peintre.
 Pradelles H., peintre.
 Ranch C., 1794, peintre.
 Riehl T., peintre.
 Rocherer (E.), architecte.
 Rose A.-A., peintre.
 Rose V.-A., peintre.
 Saglio C., peintre.
 Schella F.-J., peintre.
 Schomberg C. de), peintre.
 Schuler (C.-A.), 1804, graveur.

 Schuler (J.-T.), 1821, peintre.
 Schutzemberger (L.-F.), 1825, peintre.
 Steinheil (L.-C-A.), 1814, peintre.
 Telory (A. L.-H.), peintre.
 Touchemoulin (A.), peintre.
 Van-Géenen (M^{lle} P.) peintre.
 Weiss (G.), peintre.
 Weyler (J.-B.), 1749, peintre.
 Wencker (J.), peintre.
 Wissant (G.), peintre.
 Zorel (M-F.-H.), architecte.
SUNDHAUSEN.
 Schmidt (F.-A.), peintre.
VOLNHEIM.
 Grass (P.), 1801, sculpteur.
LAWALK.
 Matthis (C.-E.), peintre.
WASSELONNE.
 O'Connel (M^{me} F.-A.), peintre.
WISSEMBOURG.
 Zoegger (A.), sculpteur.

RHIN (HAUT-)

ALTKIRCH.
 Gluck (L.-T.-E.), 1820, peintre.
 Lhuilier (V.-G.), graveur.
 Muller (C.-E.-E.), 1824, peintre.
 Ritter (M^{lle} L.), peintre.
AMMERSCHWIHR.
 Wipf, peintre.
BELFORT.
 Abram (C.), peintre.
 Dauphin (F.-G.), 1804, peintre.
 Monségur (A.), 1849, sculpteur.
 Heim (F.-J.), 1787, peintre.
BERENTZWILLER.
 Henner J.-J. 1829, peintre.
BLOTZHEIM.
 Ulmann (B.), 1829, peintre.
BONHOMME.
 Claude (V.), 1814, peintre.
BOUFFACH.
 Landwerl n (B.), 1817, peintre.
CERNAY.
 Gros-Renaud (E.), peintre.
COLMAR.
 Adorno Tscharner (Antoine-Charles), peintre.
 Barthodi (F.-A.), 1834, sculpteur.
 Bernier (C.), 1823, peintre.
 Bohly (M^{lle}), peintre.
 Boug d'Orschwiller (H.), 1783, peintre.
 Bronner (N.), peintre.
 Casimir-Karpff (J.-J.), peintre.
 Etinger (F.), 1640, peintre.
 Hildebrand (M^{lle} C.), peintre.
 Junière-Gilgeugrantz (M^{lle} A.), peintre.
 Karcher (G.), 1831, peintre.
 Koppelin (G.), peintre.
 Lebert (H.), 1852, dessinateur.
 Maupeau (M^{me} C. vicomtesse de), peintre.
 Meister (P.), 1814, peintre.
 Meyer (E.), 1836, peintre.
 Mezzara (M^{me} F.), peintre.
 Muller (C.), peintre.
 Mourrho (S.), 1495, architecte.
 Niederchaussern-Kocchlin (J.-F. de), peintre.
 Ortlier (D.), architecte et peintre.
 Pabst (C-A.), peintre.
 Ravenez (M^{lle} H.-A.), peintre.

Rossbach (M.), 1787, dessinateur et graveur.
Rothmuller (J.), 1804, dessinateur et lithographe.
Saltzmann (M¹¹ᵉ A.), peintre.
Saltzmann (A.), peintre.
Saltzmann (H.-G.), peintre.
Schmulz (G.), peintre.
Wofling (E.-E.), architecte.
ENSISHEIM.
Weinzorn (E.), peintre.
GUEBWILLER.
Benner (J.), 1796, peintre.
Bourcart (E.), peintre.
Kreutz-Berger (L.), peintre.
Laquis (D.), 1816, sculpteur.
HARSHEIM.
Faller (L.-C.), 1819, peintre.
HORBOURG.
Perboyre (P.-E.-L.), peintre.
HUNINGUE.
Hurtanit (M.-J.), 1765, peintre.
Spindler (L.), 1800, peintre.
MULHOUSE.
Benner (E.), frères, 1836, peintre.
Benner (J.), peintre.
Duplais (M¹¹ᵉ), peintre.
Engelmann (G.), 1788, dessinateur.
Gagliardini (J.-G.), peintre.
Heitmann (J.-G.), 1748, peintre.
Hirn (J.-G.), 1777, peintre.
Koechlin (A.), 1845, peintre.
Koechlin (M¹¹ᵉ E.), peintre.
Koechlin (M¹¹ᵉ F.), peintre.
Koechlin (G.-C.-D.), peintre.
Koechlin (N.), 1838, peintre.
Koechlin-Schwartz (A.), peintre.
Luttringhshaus (E.-Z.), 1783, peintre.
Ravenez (M¹¹ᵉ M.-L.), peintre.
Renner (C.), peintre.
Ringel (E.-J.-C.-P.-D.), sculpteur.
Schlumberg (Mᵐᵉ C.-E.), peintre.
Schmitt (E.), peintre.
Stuppler (H.), peintre.
Thurner (G.-E.), peintre.
Triponel (Mᵐᵉ M.), peintre.
Wachsmuth (F.), 1802, peintre.
Zipelius (E.), 1840, peintre.
MUNSTER.
Pierrat (N.-C.), lithographe et peintre.
NEUF-BRISSACH.
Biller (J.), peintre.
Noirot (L.), peintre.
NIEDERBRUCK.
Kohler (M.), peintre.
OBER-HERGHEIM.
Drolling (M.), 1752, peintre.
LE PUIX.
Colin (F.-J.), sculpteur.
RIBEAUVILLE.
Friedrix (A.), 1798, sculpteur.
RIXHEIM.
Zuber (J.-H.), peintre.
SOULTZ.
William (J.-B.), peintre.
THANN.
Fuchs (J.), peintre.
Krenic (M.-J.), peintre.
TURCKHEIM.
Hertrich (M.), 1811, peintre.
WASSERBOURG.
Gros (L.-A.), peintre.
Lauron (A.-F.), peintre.

WEEGSCHEID.
Arbeit (François-Joseph-Eugène), peintre.

RHONE.

ANSE.
Pin (P.), peintre.
CALUIRE.
Dubouchet (H.J.), 1833, peintre.
FRONTENOS.
Danguin (J.-B.), 1823, graveur.
GIVORS.
Perrichon (H.), peintre.
Perrichon (Mlle M.), peintre.
LA GUILLOTIÈRE.
Blanchard (H.-P.-P.), 1805, peintre.
LIMONEST.
Bail (C.-J.), peintre.
LYON.
Adelsward (G. d'), peintre.
Advinent (E.-L.), 1707, peintre.
Agassis (J.-M.), peintre.
Allard (J.-P.-E.), 1829, peintre.
Allemand (G.), peintre, 1809.
Allemand (L.-H.), peintre.
André (A.-L.), peintre.
André (G.), architecte.
André (J.), 1811, peintre.
Appian (A.), 1819, peintre et graveur.
Arlin (J.), peintre.
Aubert (P.), sculpteur.
Aubertier (A.-F.), 1827, peintre.
Aubertier (E.), peintre.
Audran (B.), 1661, graveur.
Audran (C.), jeune, 1639, peintre.
Audran (C.), peintre.
Audran (G.), 1631, graveur.
Audran (J.), 1667, graveur.
Audran (C. II), 1658, graveur.
Audran (L.), 1670, graveur.
Bail (A.), peintre.
Bail (J.-J.), 1819, peintre.
Baron (S.), 1832, peintre.
Beauchard (Mᵐᵉ), peintre.
Beaujeu (J. de), 1556, architecte.
Beauverie (C.-J.), 1839, peintre.
Bélair (F.), peintre.
Bellay F., peintre et graveur.
Bellemainy (A.), architecte.
Bellivaux (L.), 1821, peintre.
Beltrand (T.), peintre et graveur.
Berjon (A.), 1754, peintre.
Bernier (B.), peintre.
Bernoud (L.), peintre.
Berthelier (J.-M.), peintre.
Bertrand (J.), peintre.
Beyle (P.-M.), peintre.
Biard (A.-F.), 1798, peintre.
Blaise (B.), 1738, sculpteur.
Blum (M.), 1832, peintre.
Bocquin (J.-B.), lithog.
Boisseau (J.-J.), 1736, peintre et graveur.
Bonirote (P.), peintre.
Bonnefond (J.-C.), 1796, peintre.
Bouchard (P.-L.), peintre.
Bouquet (E.), 1819, peintre.
Bouvier-Pelleon (M¹¹ᵉ), peintre.
Brunet du Boyer (A.-N.), peintre.
Bruyas (E.), sculpteur.
Bruyas (M.), 1821, peintre.

Burdin (Mᵐᵉ), 1831, peintre.
Cagnard (E.), peintre.
Capet (M¹¹ᵉ), 1761, peintre.
Carles (J.-P.), graveur.
Carries (J.), sculpteur.
Carron (L.), peintre.
Cars (L.), 1699, graveur.
Cartier (J.-B.), 1784, peintre.
Cassel (P.-A.), 1801, peintre.
Cazlin (J.), sculpteur.
Chancel (B.), 1819, peintre.
Charmeton (G.), 1619, peintre.
Charrin (M¹¹ᵉ), peintre.
Charrin (M¹¹ᵉ), sœur, peintre.
Charvet (A.), 1830, architecte.
Chataigniez (M¹¹ᵉ), peintre.
Chatigny (J.), peintre.
Chenavard (A.), 1798, peintre.
Chenavard (A.-M.), 1798, architecte.
Chenavard (P.-M.-J.), 1808, peintre.
Chenu (F.), peintre.
Cherpin (M¹¹ᵉ), 1834, peintre.
Chevalier (H.), peintre.
Chevron (B.-J.), 1824, graveur.
Chinard (P.), 1756, sculpteur.
Chipiez (C.), architecte.
Chirat (B.), 1795, peintre.
Cinier (A.-C.-P.), peintre et graveur.
Clair (P.), 1821, peintre.
Clerc (Mᵐᵉ), peintre.
Cochet (C.-E.-B.), 1760, architecte.
Cogniet (Mᵐᵉ), 1813, peintre.
Colloa h (Mᵐᵉ), peintre.
Compte-Calix (F.-C.), 1813, peintre.
Comte (P.-C.), 1823, peintre.
Comtois (F.), peintre.
Cond'Amin (H.-J.), peintre.
Cond'Amin (M¹¹ᵉ), peintre.
Coquet (A.), architecte.
Coran (S.-M.), 1804, peintre.
Cornillon (J.), peintre.
Courajod (A.), peintre.
Courbet (N.-B.-A.), 1821, sculpteur.
Coustou (G.), père, 1677, sculpteur.
Coustou (N.), 1658, sculpteur.
Coysevox (A.), 1640, sculpteur.
Dantzel (J.), 1805, sculpteur.
Dardel (R.), 1796, architecte.
Daudet R., père, graveur.
Daudet (R.), fils, 1737, graveur.
Degeorge (C.), 1837, sculpteur.
Delcazette (M¹¹ᵉ), 1771, peintre.
Delestre (J.-B.), 1800, peintre.
De l'Orme (P.), 1515, architecte.
Delorme (G.-M.), 1700, peintre.
Demonceaux (M¹¹ᵉ), peintre.
Déportes (F.), peintre.
Deroche (V.), peintre.
Devizet, architecte.
Desargues (G.), architecte.
Desjardins (A.), 1814, architecte.
Desrochers (E.-J.), 1661, graveur.
Detaille fils (J.-B.), peintre.
Domer (J.), peintre.
Drevet (C.), 1710, graveur.
Drevet (P.), 1564, graveur.
Drojat (M¹¹ᵉ), 1828, peintre.
Dubost (J.), 1769, peintre.
Dubuisson (A.), 1805, peintre.
Duclaux (A.-J.), 1783, peintre.

Dumas (M.), 1812, peintre.
Dumont (J.-C.), 1825, peintre.
Dumont (J.-F.), peintre.
Dupla (M^{me}), peintre.
Dupré (G.), peintre.
Dupuis (P.-F.), 1821, peintre.
Durenice (C.), 1731, architecte.
Dury (A.), 1819, peintre.
Duseigneur (G.), peintre.
Esplnet (M^{lle} C.), peintre.
Fabisch (P.), sculpteur.
Falconnet (F.), 1785, architecte.
Farjat (B.), 1646, graveur.
Favard (A.-G.), 1829, peintre.
Favre (L.), 1824, peintre.
Fichel (M^{me}), peintre.
Flachat (A.), peintre.
Flachéron (J.), 1806, peintre.
Flachéron (J.-F.-C.-A.), graveur.
Flachéron (L.-C.), 1772, architecte.
Flandrin (A.-R.), 1804, peintre.
Flandrin (J.-H.), 1809, peintre.
Flandrin (J.-...), 1811, peintre.
Fleury (C.-M.), architecte.
Fonville (H.), 1832, peintre.
Fournier (P.), peintre.
Frenet (J.-B.), 1814, peintre.
Gallet (J.-B.), 1820, peintre.
Gancel (A.-F.), architecte.
Gaudez (A.-E.), 1815, sculpteur.
Gay (J.-J.-P.), 1875, architecte.
Génod (M.-P.), 1796, peintre.
George (G.), 1823, architecte.
Gérard (M^{lle} G.), peintre.
Gignoux (R.), peintre.
Girardon (P.-G.), 1821, peintre.
Girier (S.-G.), 1837, peintre.
Gonaz (F.), peintre.
Gravillon (A.-A.-A. de), sculpteur.
Grobon (E.-O.), 1720, peintre.
Grobon (F.-F.), 1815, peintre.
Grobon (M.), 1778, peintre et graveur.
Grognard (A.), 1765, peintre.
Guichard (J.-B.), 1806, peintre.
Guillemet (D.), 1827, peintre.
Guilliand (E.), 1824, peintre.
Guillot (J.), architecte.
Guindrand (A.), 1801, peintre.
Guy (L.), 1824, peintre.
Hayet (L.-H.), 1813, sculpteur.
Hayette (F.-C.), 1838, peintre.
Hénault (A.), 1810, peintre.
Hirsch (A.-A.), 1833, peintre et lithographe.
Huret (G.), 1610, graveur.
Imlé (H.-J.), peintre.
Jacomin (J.-M.), 1789, peintre.
Jacquand (C.), 1805, peintre.
Jance (P.), peintre.
Jannot (H.-F.), 1814, peintre.
Jay (F.-M.), 1789, architecte.
Jenoudet (P.-L.-S.), peintre.
Joannin (G.), peintre.
Jumelin (P.), architecte.
Jumon (M^{lle} A.), peintre.
Jumont (M^{lle} A.), peintre.
Jouve (A.), peintre.
Joyard (A.), peintre.
Juillerat (M^{me} P.-C.), 1806, peintre.
Junicus (C.), architecte.
Lafargue (M^{me} A.-L.-G. de), peintre.
Lagrange (J.), 1830, graveur en médailles.

Lajard (C.-F.), 1831, peintre.
Lamothe (L.), 1822, peintre.
Lanéry (A.), sculpteur.
Laplanche (P.), sculpteur.
Larsonneur (M^{lle} M.), peintre.
Laurent (E.-J.), peintre.
Launay (F. de), peintre.
Lavanden (A.), 1796, peintre.
Lavergne (C.), 1815, peintre.
Lechevalier-Chevignard (E.), 1825, peintre.
Lecomte-Cherpin (M^{me} M.-A.), 1834, peintre.
Lehmann (A.) 1822, graveur.
Lemot (F.-F., baron), 1771, sculpteur.
Lenoir (V.), 1805, architecte.
Lepage (F.), 1796, peintre.
Lepagney (F.), peintre.
Lombard (L.-A.), peintre.
Loriot (L.), peintre.
Louvier (A.-G.), architecte.
Magaud (A.-J.-G.), peintre.
Maissiat (J.), 1824, peintre.
Malaval (D.), 1834, peintre.
Malval (E.-B. de), peintre.
Manglard (A.), 1695, peintre et graveur.
Maniquet-Batjon (A.), peintre.
Marquet (A.-B.), 1797, peintre et lithographe.
Martel (E.-A.), 1569, architecte.
Martin (M^{lle} S.), peintre.
Massif (M^{lle} M.), peintre.
Matabon (C.), sculpteur.
Mazeran (S.-A.), peintre.
Meillan (J.), 1792, peintre.
Meissonier (J.-L.), 1815, peintre.
Mercadier (A.), peintre.
Michallon (C.), 1751, sculpteur.
Micheau (E.-E.), peintre.
Miciol (P.), 1833, graveur.
Million (A.), peintre.
Molinos (J.), 1743, architecte.
Montony, 1765, sculpteur.
Morel (J.-M.), 1728, architecte.
Morel-Retou (J.-A.-H.), architecte.
Montessuy (F.), 1804, peintre.
Meyxre (J.-G.), peintre.
N... (M^{lle} E.), peintre.
Pascal (A.), peintre.
Pascalon (F.), 1803, architecte.
Pascalon (P.), architecte.
Payen (E.), peintre.
Péchoux (L.), peintre.
Pedet (P.-E.), 1804, peintre.
Perrache (M^{lle} A.-M.), peintre.
Perrache (A.-M.), 1726, sculpteur.
Perrache (M.), 1686, sculpteur.
Perrachon (A.), peintre.
Perret (A.), 1817, peintre.
Perret (A.-L.), peintre.
Perret (J.-B.), peintre.
Perrin (G.), peintre.
Perrin (J.), sculpteur.
Perrin (S.-M.), peintre.
Petit-Jean (M^{me} A.), 1795, peintre.
Petit de Meurville (H.), peintre.
Peyronnet (J.-G.), peintre.
Piziens (J.-A.), 1830, sculpteur.
Philippon (C.), 1802, dessinateur et lithographe.
Pillement (J.), 1727, peintre et graveur.
Pinet (C.), peintre.

Pupier (B.), peintre.
Puvis de Chavannes (P.), 1824, peintre.
Ranvier (J.-V.), peintre.
Rave (J.), 1827, peintre.
Ravel de Malval (E.), peintre.
Raymond (A.), peintre.
Razuret (J.), architecte.
Regnier (J.-M.), 1796, peintre.
Regnier (J.), 1815, peintre.
Revel (C.), peintre.
Reverchon (A.), 1808, peintre.
Revoil (P.-H.), 1776, peintre.
Rey (E.), 1789, peintre, graveur et lithographe.
Reymard (F.), architecte.
Richard (F.-F.), 1777, peintre.
Richard (J.), peintre.
Riveire (F.), peintre.
Robert (M^{lle} M.), peintre.
Roche (M^{lle} J.), peintre.
Rolland (S.-T.), peintre.
Roman (E.), peintre.
Rondelet (J.), 1734, architecte.
Rondelet (J.-B.), 1743, architecte.
Rouillac (L.-F.), 1695, sculpteur.
Roullier (G.-H.), peintre.
Roy (M.), peintre.
Saint-Eve (J.-M.), 1810, graveur.
Saint-Jean (P.), peintre.
Saint-Jean (S.), 1808, peintre.
Saladini (A.), peintre.
Samson (M^{lle} J.), peintre.
Servandony (J.-N.), 1695, peintre et architecte.
Servant (A.), peintre.
Sicard (L.-A.), 1807, peintre.
Sicard (N.), peintre.
Soulary (C.), 1792, peintre.
Stella (A.-B.), 1637, peintre.
Stella (M^{lle} A.-B.), 1641, graveur.
Stella (M^{lle} C.-B.), 1636, peintre et graveur.
Stella (F.), 1603, peintre.
Stella (M^{lle} F.-B.), 1638, graveur.
Stella (J.), 1595, peintre.
Stengelin (A.), peintre.
Sublet (A.), peintre.
Sury (G.), peintre.
Thévenin (M^{lle} M.-A.-R.), peintre.
Thierriat (A.-A.), 1789, peintre.
Thierry (A.), 1869, sculpteur.
Thiers-Récamier (A.-L.), peintre.
Thollet (B.), 1817, peintre.
Tranchard (J.), peintre.
Trévoux (J.), peintre.
Trimolet (A.), 1798, peintre.
Tuffet (H.), sculpteur.
Valantin (P.), peintre.
Vergnolet (T.), peintre.
Vernay (F.), peintre.
Vibert (O.), peintre.
Vibert (J.-L.-J.), 1815, peintre.
Vietty (C.-M.-E.), 1791, sculpteur.
Vignon (B.), 1762, architecte.
Vignon (H.-F.-J. de), 1815, peintre.
Villebesseyx (M^{me} J.), peintre.
Villard (B.-F.), peintre.
Vivien (J.), 1657, peintre.
Vollon (A.), peintre.
Wagner (P.-F.), peintre.

Werg (V.), peintre.
Wulliam (G.-L.), lithographe et architecte.
Zing (R.), peintre.
OULLINS.
 Orsel A.-J.-V.), 1795, peintre.
SAINT-DIDIER-AU-MONT-D'OR.
 Squarcel (J.-J.-O.), peintre.
SAINT-ÉTIENNE.
 Trouilleux (J.-J.-J.), graveur.
VERNAISON.
 Dupuy-Delaroche, 1819, peintre.
VILLEFRANCHE.
 Laval (E.), 1818, architecte.
 Lav (J.-B.-G.-E. , 1818, architecte.
 Pasquier P., 1731, peintre.
 Robin (L.), 1845, peintre.

SAONE (HAUTE-)

AILLEVANS.
 Carteaux (J.-F.), 1751, peintre.
ARC.
 Berger (Mlle), graveur.
CHAMPLITTE.
 Gerbaulet (J.), 1819, peintre.
 Jeunniot (P.-A.), 1826, peintre.
CHAUVEREY-LE-CHÂTEL.
 Gauthier (G.), 1831, sculpteur.
CLAIREGOUTTE.
 Iselin (H.-F.), sculpteur.
 Iselin (L.-E.), sculpteur.
FONTENAI-LES-LUXEUIL.
 Marquiset (G.), peintre.
FRESNE-SAINT-MAMES.
 Schuffenecker C.-E., architecte.
GOURGEON.
 Lecourey (N.), peintre.
GRAMMONT.
 Saligo (C.-L.), 1804, peintre.
GRAY.
 Billardet (L.-M.-J.), 1817, peintre.
 Denis (P.-E.), 1832, peintre.
 Gremilly (F.), architecte.
 Gray (H.-M. de), peintre.
 Henry de Gray (N.), 1822, peintre.
 Laurent E.), 1772, sculpteur.
 Mouchet (F.-N.), 1750, peintre.
 Prévost (J.), peintre, sculpteur et graveur.
 Renoir (J.-A.), 1811, sculpteur.
 Robert (A.), 1790, architecte.
 Roux (J.), peintre.
 Wislin (G.), peintre.
HÉRICOURT.
 Bretegnier (G.), peintre.
JOUVELLE.
 Adam (Mme), peintre.
 Fabre (Mlle), 1846, peintre.
LOULANS-LES-FORGES.
 Girardot (L.-A.), peintre.
LURE.
 Méa (Mlle S.), peintre.
 Monnier (J.), architecte.
 West (Mme E. J.), sculpteur.
MAGNY-VERNOIS.
 Bobinet (P.), peintre.
MAILLEZ.
 Burney (F.-E.), graveur.
MIÉLIN.
 Schmidt (L.-L.-J.-B.), 1825, peintre.
NOROY-LE-BOURG.
 Rapin A., peintre.

PESMES.
 Chapelet (Mlle), peintre.
 Perron F., peintre.
PORT-SUR-SAONE.
 Thévenot A.-J. B., peintre.
PUSAY.
 Courtois (G.), peintre.
RUPT.
 L'empereur F., sculpteur.
SAINT-LOUP.
 Jacquier (Ch.-F.-M.), sculpteur.
VAIVRE (LA).
 Estignard A., peintre.
VESOUL.
 Abraham Paul, peintre.
 Coringe P.-C., 1823, peintre.
 Davout S., peintre.
 Garret N., peintre.
 Gérôme J.-L., 1824, peintre.
 Guyard Mlle H., peintre.
 Lebœuffe T., peintre.
VOUGECOURT.
 Détrier (P.-L.), 1822, sculpteur.

SAONE-ET-LOIRE

AUTUN.
 Brunet-Kessel Mme, sculpteur.
 Guizard J.-B., 1810, peintre.
 L'hommé de Mercey B., sculpteur.
 Marillier C.-P., peintre.
 Maret J.-H., 1774, peintre, graveur et lithographe.
 Peirel J.-B., peintre.
 Petit Mme S., peintre.
BONNAY.
 Bonnardel P.-A.-H., 1824, sculpteur.
CHÂLON-SUR-SAONE.
 Baulouin A.-A., peintre.
 Bernard F.-C., architecte.
 Borcent G., 1735, sculpteur.
 Briand (B.), 1823, sculpteur.
 Chevrier A., peintre.
 Couturier (P.), 1823, peintre.
 Delangle J.-F., 1834, peintre.
 Denon baron, peintre graveur.
 Denard H., peintre.
 Goyet E., 1798, peintre.
 Goyet J.-B., 1779, peintre.
 Gricourt Mlle Z., peintre.
 Huna C. de, peintre.
 Mage F., sculpteur.
 Narjoux F., architecte.
 Raffort (F.), 1802, peintre.
 Richard (A.), peintre.
 Roguet (F.), architecte.
 Tavernier (J.), peintre.
 Thesmar (A.), peintre.
 Thier (Mlle J.), peintre.
 Vizer (Mme P.), peintre.
CHARCEY.
 Trmaux (P.), 1818, architecte.
CHARNAY.
 Crouzet (J.-B.), 1825, sculpteur.
CLUNY.
 Carand (J.), 1821, peintre.
 Prud'hon (P.), 1758, peintre.
 Sain (E. A.), 1830, peintre.
CORMATIN.
 Bernard (J.-F.-A.-F.), 1853, peintre.
 Bullet (F.), 1789, peintre.
DEMIGNY.
 Devevey (Ch.), peintre.
DONZY.
 Captier (C.-F.), 1812, sculpteur.

FONTAINE.
 Protheau (F.), 1823, sculpteur et peintre.
GIVRY.
 Baron (P.), peintre.
LOUHANS.
 Boilla (H.), 1821, peintre.
 Gambey (A.), peintre.
MÂCON.
 Arbant (Louis), peintre.
 Brély (A. de), peintre.
 Cartellier (J.), 1813, peintre.
 Charnay-Crozet (Mlle), peintre.
 Chirot (L.), sculpteur.
 Couturier (L.-L.-A.), peintre.
 Dujussieux (H.-B.-F.), 1828, peintre.
 Delseseaux C., peintre.
 Doty (C.), 1838, peintre.
 Glachant Mlle A., peintre.
 La Brély Mlle, peintre.
 Martin (P.), graveur.
 Montpetit (A.-V. de), peintre.
 Olagnon (L.-V.), 1816, peintre.
 Pascal A., 1803 peintre.
 Perrier (G.), 1600, peintre et graveur.
 Reaunt (J.), peintre.
 Rouzier (Mlle J.), peintre.
 Valfert (C.), peintre.
OUROUX.
 Jaillot (P.-S.), 1631, sculpteur.
PARAY-LE-MONIAL.
 Trouillou T., peintre et lithographe.
PIERRE.
 Jolyet P., 1842, peintre.
RULLY.
 Thorley C., 1801, peintre et lithographe.
SAINT-GENGOUX.
 Simyan V. E., sculpteur.
SUIN.
 Voisin L.-L., peintre.
TOULON-SUR-ARROUX.
 Hainel aîné J.-F., sculpteur.
TOURNUS.
 Deschamps J.-B., 1741, peintre.
 Greuze J.-B., 1725, peintre graveur.
 Rouzelet Mlle E. J., sculpteur.
 Rouzelet B., sculpteur.
TRAMAYES.
 Chervet F.-L., 1839, peintre.
UCHIZY.
 Devenet C.-M., sculpteur.
VAROSVRES.
 Roulliet N.-A., 1810, peintre.
VERDUN-SUR-SAONE.
 Hurey (F.), peintre.

SARTHE

BEAUMONT-SUR-SARTHE.
 Maignan (A.-P.-R.), peintre.
 Sergent (C.), peintre.
BERNAY.
 Bernard (Mme), 1825, peintre.
BONNÉTABLE.
 Letrone (L.), peintre.
 Sauvestre (E.-S.), architecte.
CHÂTEAU-DU-LOIR.
 Guilmet (A.-P.), peintre.
 Maurépas (Mlle M. de), peintre.
 Royer (L.-N.), peintre.
FERTÉ BERNARD (LA).
 Moulinneuf (G.), 1719, peintre.

FLÈCHE (LA).
 Estourneau (J.-M.), 1486, architecte.
 Jousso (M.), 1607, architecte.
 Lasson (L.-A.), 1790, architecte.
 Vialt de Sorrier, architecte.
FRESNAY.
 Dugasseau (Ch.), peintre.
LUDE (LA).
 Follin de la fontaine (O), sculpteur.
 Huguet (V.-P.), 1835, peintre.
MAMERS.
 Chéreau (E.-J.), sculpteur.
MANS.
 Amenon (Mlle Juliette d'), peintre.
 Biardeau, architecte et sculpteur.
 Boinard (J.), 1627, peintre et graveur.
 Bourdon (A.), peintre.
 Chauvin (E.-L.), peintre.
 Crinier (G.), 1808, peintre.
 David (T.), peintre.
 Ende (N.), 1672, peintre.
 Ferville-Suan (C.-G.), sculpteur.
 Filleul (C.-A.), sculpteur.
 Garnier (G.-A.), 1834, sculpteur.
 Granval (G. de), peintre.
 Guillebault (S.), 1636, peintre.
 Jolivard (A.), 1787, peintre.
 Labarre XVIᵉ siècle, sculpteur.
 Lalande (C.-L. de), 1836, peintre.
 Lalande (Mlle L.), 1834, peintre.
 Launay (G.), peintre.
 Lechesne (A.), 1861, sculpteur.
 Lecouteux (L.-A.), peintre.
 Leroy (J.), 1833, peintre.
 Lusson (A.-L.), 1862, architecte.
 Martin (J.), peintre.
 Milliet (P.), peintre.
 Moutel (P.), peintre.
 Potteu (L.-L.), peintre.
 Tourtain (P.), 1645, peintre.
PARCÉ.
 Verdier (J.-R.), 1819, peintre.
SABBÉ.
 Gaulois (J.), peintre.
SAINT CALAIS.
 Lambron-des-Peltières (A.-A.-M.-E.), 1836, peintre.
 Landron (E.), 1820, architecte.
 Rault (L.-A.), sculpteur.
SAINT-GERMAIN D'ARCÉ.
 Damiens (P.), 1821, sculpteur.
VAAS.
 Chabassol (Mlle, peintre.
 Le Gust (A.), peintre.

SAVOIE

CHAMBÉRY.
 Chabrod (J.), 1786, peintre.
 Daisay (J.), peintre.
 Drevet (Mlle), peintre.
 Gamen-Dupasquier (A.-C.-F.), 1811, peintre.
 Guiand (J.), 1811, peintre.
 Meyer (J.), peintre.
 Mezzi (P.), peintre.
 Molin (B.-H.), peintre.
 Peytavin (J.-B.), peintre.
 Simon (O.), peintre.
MONTMEILLAN.
 Crétin (G.), 1812, architecte.
MOTTE-EN-BEAUGES (LA).
 Dagand (M.), sculpteur (naturalisé).

SAINT-GENIX-D'AOST.
 Berthier (J.-A.), peintre.
SAINT-MARTIN DE BELLE-VILLE.
 Borrel (J-A.-E.), architecte.

SAVOIE (HAUTE-)

ANNECY.
 Cabaud (P.), peintre.
 Guignot (J.-A.), 1816, peintre.
 Pettex (E.), peintre.
 Pierre (Mme C.), peintre.
CLUSES (LA).
 Hugard de la Tour (C.-S.), peintre.
MANIGOD.
 Burgat (E.), peintre.
SAMOËNS.
 Milliet (Mlle L.), peintre.

SEINE

ASNIÈRES.
 Flamant (C.), peintre.
BAGNOLET.
 Favray (A.), 1706, peintre.
BOULOGNE.
 Choërme (J.-A.), 1797, peintre.
 D'Embonne (L.-A.), peintre.
 Ellival (G.-E.-N.), peintre.
 Leconte (L.), 1644, sculpteur.
 Moore (Mlle M.), peintre.
 Trichon (Mlle A.), graveur.
CHAMPIGNY.
 Labille (V.-A.), architecte.
CHAPELLE SAINT-DENIS (LA).
 Chaussé (Ch.-E.), architecte.
 Cottin (P.), 1823, graveur.
 Delaussé (C.), architecte.
 Edard (Mlle A.), peintre.
 Lafage-Laujol (G. de), 1830, peintre et lithographe.
 Peret (J.-E.), peintre.
 Perret (H.-J.-F.), peintre.
 Pillard (E.), sculpteur.
CHARENTON.
 Power (J.-B.-C.-E.), sculpteur.
CHATILLON.
 Bernemont (Mlle), peintre.
 Philindrier (G.), 1505, architecte.
 Rodrigues (G.), peintre.
CHOISY-LE-ROI.
 Chrétien (A.-G.), 1835, peintre.
 Deglane (H.), architecte.
 Gauché (F.-T.), 1766, architecte.
 Gauché (F.-T.), 1766, architecte.
 Gilbert (F.-A.-G.), 1816, sculpteur.
 Mayre (C.-E.-N.), peintre.
CLAMART.
 Gaume (H.-R.), 1834, peintre.
CLICHY-LA-GARENNE.
 Laverdit (M.-G.), 1816, peintre.
 Noel (A.-N.), 1792, peintre.
 Maes (J.-A.), sculpteur.
COLOMBES.
 Meunier (E.-J.-C.), graveur.
COURBEVOIE.
 Gabet (C.-H.-J.), 1793, peintre.
 Jacquet (A.), graveur.
DRANCY.
 Oulevay (H.-C.), peintre.
ÉPINAY.
 Cacheux (J.-P.), peintre.

 Terrien (L.-P.-A.), sculpteur.
FONTENAY-AUX-ROSES.
 Cambray (Mlle), peintre.
 Latsné (J.-G.), architecte.
 Bibot (Mlle L.-A.), peintre.
GENTILLY.
 Gaudefroy (A.), peintre.
 Ostolle-Decage (H.), architecte.
 Rose (L.-V.), peintre.
ISSY.
 Girennerie (A.-R.-E.), vicomte de la, peintre.
 Lefèvre (C.), sculpteur.
 Vimont (A.), peintre.
IVRY.
 Contant (P.), 1777, architecte.
 Knaner (H.-A.), sculpteur.
 Moreau de Tours (G.), peintre.
JOINVILLE-LE-PONT.
 Coeylas (H.), peintre.
 Lapito (L.-A.), 1803, peintre.
MAISONS-ALFORT.
 Desprez (C.-L.-E.), 1818, peintre.
NEUILLY-SUR-SEINE.
 Didier (C.), peintre.
 Grimaud (A.-L.), 1825, peintre.
 Jaffeux (L.), architecte.
 Krafft (Mme L.), peintre.
 Lacave (D.), sculpteur.
 Loisel (A.-F.), 1783, peintre.
 Marie (A.-E.), peintre.
 Martin (C.-M.-F.), 1814, sculpteur.
 Martin (F.), peintre.
 Martin (C.-L.-G.), sculpteur.
 Parmentier (V.-M.-J.), 1831, architecte.
 Tamisier (C.), graveur.
 Tynaire (J.-P.-L.), peintre.
NOGENT-SUR-MARNE.
 Vache (A.), peintre.
PARIS.
 Aaron (Mlle R.), peintre.
 Abadie (P.), fils, 1812, architecte.
 Abary (Mlle M.-M.), peintre.
 Acloque-de-Saint-André (L.-V.-A.), 1811, peintre.
 Acoqant (Mme L.-M.), peintre.
 Adam (Mlle C.), peintre.
 Adam (H.-B.), 1808, peintre.
 Adam (J.-V.), 1801, peintre et lithographe.
 Adam (L.-E.), 1839, peintre.
 Adam (Mlle L.-S.), sculpteur.
 Adam (P.-M.), 1799, graveur.
 Adan (P.-L.), peintre.
 Adan (X.-E.), peintre.
 Adler-Mesnard (E.-E.), graveur.
 Adrea (Mlle J.), sculpteur.
 Adrien (Mlle C.), 1816, peintre.
 Agard (J. d'), 1640, peintre.
 Aguero (P.-E. d'), peintre.
 Aguttes (J.-G.), peintre.
 Aidrophe (A.-P.), architecte.
 Aimée (Mlle L.), peintre.
 Aizelin (E.-A.), 1821, sculpteur.
 Alaine (F.), peintre.
 Alavoine (J.-A.), 1776, architecte.
 Albert (E.), peintre.
 Albert-Lefeuvre (L.-E.-M.), sculpteur.
 Alboy-Rebouet (A.), 1811, peintre.
 Albrier (J.), 1791, peintre.
 Albuféra (Mme M. duchesse d'), peintre.
 Aldrophe (A.-P.), 1834, architecte.

Aliès (A. F.), 1797, graveur.
Alexandre (L.-D.), 1817, peintre.
Aliot (M^lle M.), graveur.
Alix (J.-B.), 1801, sculpteur.
Aliz (S.), 1540, architecte.
Allain (L.), graveur.
Allais (J.-A.), 1762, graveur.
Allais (P.-P.-E.), 1827, graveur.
Allan (M^lle M.), peintre.
Allard Cambray (C.), peintre.
Allasseur (J.-J.), 1818, sculpteur.
Allégrain (G.-G.), 1710, sculpteur.
Allégrain (E.), père, 1644, peintre et graveur.
Allégrain (G.), 1779, peintre.
Alliet (J.-C.), 1668, graveur.
Allimer (M^lle C.), peintre.
Alliot (N.), sculpteur.
Allongé (A.), 1833, peintre.
Allou (A.-R.-H.), peintre.
Allon (G.), 1670, peintre.
Allouard (E.), peintre.
Allouard (H.-E.), 1844, sculpteur.
Alophe (M.-A.), 1812, peintre.
Amand (J.-F.), 1639, peintre.
Amaury-Duval (E.-E.), 1808, peintre.
Ambroise (J.-F.-A.), peintre.
Ampenot (C.-G.-F.), peintre.
Anastasi (A.-P.-C.), 1820, peintre.
Ancelet (G.-A.), 1829, architecte.
Anders (M^me M.-J.-H.), peintre.
André (M^me A.-G.) Viardot, peintre.
André (A.), graveur.
André (C.), sculpteur.
André (C.-H.), peintre.
André (J.), 1662, peintre.
André (J.), 1807, peintre.
André (L.-J.), 1819, architecte.
Andrée (M^lle M.), peintre.
Andrieux (C.-A.), 1829, graveur.
Anetal (M^lle V. d'), sculpteur.
Angilo (M^me M.), sculpteur.
Anger (E.-A.), architecte.
Angran-Campenon (M^lle S.), 1837, peintre.
Annadouche (J.-A.), 1833, graveur.
Anselin (J.-L.), 1754, graveur.
Ausseau (J.), peintre.
Anthenume (M.-X.), 1838, peintre.
Antiq (J.-C.), 1824, peintre.
Antoine (J.-C.), 1733, architecte.
Apeldoorn (M^lle C.), peintre.
Appe (M^me P.-L.), 1810, peintre.
Arago (A.), 1816, peintre.
Arbuy (P.), peintre.
Arcet (M^lle J. d'), peintre.
Archenault (A.-F.-T.), 1825, peintre.
Arera (M^lle E.-L.), peintre.
Argenge (E. d'), peintre.
Armand (A.), 1805, architecte.
Armand (E.), 1794, peintre.
Armand-Dumaresq (C.-E.), 1826, peintre.
Arnaldus, architecte, XIII^e s.
Arnoud (C.), peintre.
Arnont (L.-J.), 1814, peintre.
Arnoux (C.-A. d'), dit Bertail, 1820, peintre.
Arnoux (M.), 1833, peintre.
Arsenne (C.-L.), 1780, peintre.

Arson (A.-A.), 1822, sculpteur.
Arson (M^lle O.), 1814, peintre.
Artanières (C. comte d'), sculpteur.
Artaud (M^lle F.), peintre.
Arthus (L.-A.), peintre.
Arveuf (A.-A.), architecte.
Astoud-Trolley (M^me L.), 1828, sculpteur.
Astruc (M.-T.), peintre.
Attendu (A.-F.), peintre.
Attout-Tailfer (P.-A.), peintre.
Auband (M^lle M.-J.), peintre.
Aubert (E.-J.), 1824, graveur.
Aubert (P.-E.), 1789, graveur.
Aubert (M^me S.), peintre.
Aubin (E.-G.), 1821, peintre.
Aublet (A.), peintre.
Aublet (M^me M.-F.), peintre.
Aublet (N.), 1838, sculpteur.
Aubry (A.-P.-V.), 1808, sculpteur.
Aubry (L.-F.), 1770, peintre.
Audiat (M^me F.), peintre.
Audibran (F.-J.-B.), 1810, graveur.
Audouin (P.), 1768, graveur.
Audran (C.) dit Karle, 1594 graveur.
Audran (C.), 1597, graveur.
Audry (F.), graveur.
Audy (J.), peintre.
Aufray (A.-E.), 1836, peintre.
Aufray (A.-L.), peintre.
Angé (M^lle M.), peintre.
Auger (M^lle A.), peintre.
Auger (C.), peintre.
Auger (F.), 1696, architecte.
Augustin (M^me P.-D.), 1821, peintre.
Aumont (M^lle M.-S. d'), peintre.
Aurel (P.), peintre.
Aurèle (M.), peintre.
Aussandon (H.-J.-N.), 1836, peintre.
Autereau (J.), père, 1657, peintre.
Autereau (L.), fils, 1692, peintre.
Auteroche (A.-E.), 1831, peintre.
Auteroche (M^lle E.), peintre.
Auzou (M^me P. née de Marquest-la-Chapelle), 1795, peintre.
Aveline (P.-A.), 1710, graveur.
Avril (J.-J.), père, 1744, graveur.
Avril (J.-J.), fils graveur.
Azam (J.-B.) peintre.
Aze (V.-A.-L.), 1823, peintre.
Bacari (A.), 1755, sculpteur.
Bacenet (P.), 1798, peintre.
Bach (A.-Er.), peintre.
Bachelier (G.-C.), peintre.
Bachelier (J.-J.), 1724, peintre.
Bachereau-Reverchon (V.), 1842, peintre.
Badinier (A.-L.), 1793, architecte.
Badin (J.-J.), peintre.
Baduel (P.-A.), peintre.
Bagnès (E.-J.-A.), peintre.
Bail (F.-A.), peintre.
Bailles (A.-E.), 1823 architecte.
Bailly (A.-N.-L.), 1810, architecte.
Bailly (N.), 1659, peintre.
Bal (J.-B.-E.), peintre.
Balaire (C.), graveur.
Baldus (E.), 1820, peintre.
Ballavoine (J.-F.), peintre.
Ballet (L.-V.), peintre.

Ballin (C.), 1615, graveur.
Ballot (M^me C.), peintre.
Ballu (A.), architecte.
Ballu (T.), 1817, architecte.
Ballue (H.-O.), 1820, peintre.
Ballue-Genevay (M^me B.), peintre.
Baltard (L.-P.), 1764, architecte.
Baltard (V.), 1805, architecte.
Balzac (L.-C.), 1752, architecte.
Bance (L.-C.-J.-A.), peintre.
Baptiste (M.-S.), 1791, peintre.
Baquoy (J.-C.), 1721, graveur.
Baquoy (P.-C.), 1764, graveur.
Bar (M^lle C. de), 1807, peintre.
Baraban (L.-V.), 1839, architecte.
Barbant (A.), graveur.
Barbant (C.), graveur.
Barbé (J.-E.-D.), peintre.
Barbet (A.), 1832, sculpteur.
Barbet (A.-L.), architecte.
Barbey (J.-E.), architecte.
Barbier (D.), 1822, peintre.
Barbier (N.)(A.), 1789, peintre.
Bard (J.-A.), 1812, peintre.
Bardel (L.-T.), 1804, peintre.
Bardoux-Marelle (C.-G.), peintre.
Barene (C.), lithographe.
Barilier (E.-M.), architecte.
Barmont (J.-H.-M. de), 1770, peintre.
Barmont (H.), 1810, peintre.
Barnouvin (J.-B.-P.-A.), architecte.
Baron (M^lle M.-C.), peintre.
Baron (C.-J.-A.), 1783, architecte.
Baron (E.), peintre.
Barre (J.-J.), 1793, graveur en médailles.
Barre (J.-A.), 1811, sculpteur.
Barre (D.-A.), 1818, peintre.
Barrias (F.-J.), 1822, peintre.
Barrias (L.-E.), 1841, sculpteur.
Barriat (C.), 1821, peintre.
Barrois (F.), 1659, sculpteur.
Barrois (J.-P.-F.), 1786, peintre.
Barsac (M^me M.), peintre.
Barsac (M^lle Z.), 1809, peintre.
Barthélemy (E.), architecte.
Barthélemy (C.), peintre.
Barye (A.), sculpteur.
Barye (A.-F.), 1795, sculpteur.
Basan (P.-L.), 1723, graveur.
Baschet (L.), peintre.
Basseport (M.-F.), 1701, peintre.
Bastard (E.-G.), 1786, architecte.
Bastard (L.), lithographe.
Baston (A.), peintre.
Bataille (J.-A.-E.), 1818, peintre.
Batifaud-Vaur (P.), peintre.
Bauchard (L.-G.), 1630, peintre.
Bauchery (M^lle F.), peintre.
Baude (C.), graveur.
Bauderon (B.), 1809, peintre.
Baudessan (J.-F.), 1640, peintre.
Baudouin (M^me E.-L.-N.), peintre.
Baudouin (A.-L.), peintre.
Baudouin (P.-A.), 1723, peintre.
Baudran (A.-A.), 1823, graveur.
Baudrier (H.-L.), peintre.
Baudry de Balzac (M^me T.), 1774, peintre.
Baubry-Vaillant (M^me M.-A.), 1820, peintre.
Baume (L.-M.-E.), architecte.
Baumes (A.-L.-M.), 1820, peintre.

Baury (C.-M.), 1827, sculpteur.
Bausbach (A.), sculpteur.
Bayard de la Vingtrie (P.-A.), sculpteur.
Baye (A.-P.), peintre.
Bazin (C.-L.), 1802, sculpteur.
Bazin (P.-J.), 1797, peintre.
Bazin (P.-E.-H.), peintre.
Banger (A.), 1829, peintre.
Beau (E.), 1810, lithographe.
Beancé (J.-A), 1818, peintre.
Beaufen (P.-A.), peintre.
Beaufort (J.-A.), 1721, peintre.
Beaufort (M^{me} J. de), peintre.
Beaugrand (A.-V.), 1819, graveur.
Beaujanot (A.), peintre.
Beaulieu (A.-H. de), 1819, peintre.
Beaunetz (H.-C.-E.), peintre.
Beaumont (P.-F.), 1719, graveur.
Beaumont-Castries (M^{me} J. de), sculpteur.
Beauvais (N.-D. de), 1668, graveur.
Becar (P.-L.), 1792, peintre.
Becker (A.), peintre.
Becker (G.), peintre.
Becœur (C.-J.), 1807, peintre.
Becq de Fouquières (M^{me} L.-M.), 1825, peintre.
Bédard (J.-M.-E.), peintre.
Bègue (F.), graveur en médaille.
Béguin (V.-L.), peintre.
Belbeys (M^{me} E.-C.), peintre.
Béliard (E.), peintre.
Belin de Fontenay (J.-B.), 1688, peintre.
Belin (C.-A.), peintre.
Bellain (M^{lle} E.), peintre.
Bellangé (J.-L.-H.), 1800, peintre.
Bellanger (F.-J.), 1744, architecte.
Bellenger (G.-F.), 1853, peintre.
Bellanger (M^{lle} R.-S.), peintre.
Bellardel (N.-J.), 1831, peintre.
Bellay (P.-C.-A.), 1826, peintre et graveur.
Belle (A.-S.), 1674, peintre.
Belle (A.-L.), 1757, peintre.
Belle (C.-L.-M.-A.), 1722, peintre.
Bellel (J.-J.), 1816, peintre et lithographe.
Bellicard (J.-C.), 1726, architecte et graveur.
Bellier (J.-F.-M.), 1715, peintre.
Bellier (G.), 1796, peintre.
Balloz-Rodelsperger (M^{me} L.), peintre.
Bemont (A.), architecte.
Benard, architecte.
Benard (A.-S.), 1810, peintre.
Benard (H.), peintre.
Benard (P.), architecte.
Benoist (M.-G.), peintre.
Benouville (J.-A.), 1815, peintre.
Benouville (F.-L.), 1321, peintre.
Bentabole (L.), peintre.
Ber (F.-A.), 1796, sculpteur.
Béranger (A.), 1785, peintre.
Béranger (J.), peintre.
Bérard (E.), architecte.
Berfer (A.), architecte.
Berger (A.), architecte.
Bergne (T.-F. de), 1820, peintre.
Bermond (P.-F.), 1827, peintre.
Bermont-Dardoize (J.), peintre.

Bernard (A.-L.), 1821, sculpteur.
Bernard (M^{lle} D.), peintre.
Bernard (M^{lle} E.), peintre.
Bernard (M^{lle} M), peintre.
Bernard (S.), 1615, peintre et graveur.
Bernard (S.-A.), 1613, peintre.
Bernard (T.), 1650, graveur en médaille.
Bernard (M^{lle} S.), peintre et sculpteur.
Bernable (P.-E.), 1820, peintre.
Bernier (P.-A.), peintre.
Bernier (S.-L.), architecte.
Berruer (P.), 1734, sculpteur.
Bertaux (H.), peintre.
Bertaux (M^{me} L.-H.), 1825, sculpteur.
Berteuil (M^{lle} M.), peintre.
Berthault (L.-M.), 1771, architecte.
Berthelin (E.), 1829, peintre.
Bertherand (M^{me} A.), peintre.
Berthet (C.-J.), 1828, peintre.
Berthier (P.), peintre.
Berthier (P.-M.), 1822, peintre.
Berthon (N.), 1831, peintre.
Berthon (M^{lle} S.), 1817, peintre.
Berthoud (A.-H.), 1829, peintre.
Bertier (E.), peintre.
Bertier (F.-L.), 1809, peintre.
Bertin (A.-A.), sculpteur.
Bertin (D.), 1556, architecte.
Bertin (F.-E.), 1797, architecte.
Bertin (J.-V.), 1775, peintre.
Bertin (M^{lle} M.), peintre.
Bert'n (N.), 1668, peintre.
Bertonnier (P.-F.), 1791, graveur.
Bertrand (A.-E.), peintre.
Bertrand (A.-V.), 1823, graveur.
Bertrand (G.-J.), peintre.
Bertrand (G.), peintre.
Bertrand (L.-M.), peintre.
Bertrand (P.), 1661, sculpteur.
Bervic (J.-G.-B.), 1756, graveur.
Besnard (E.), 1789, graveur.
Besnard (M^{me} L.), 1816, peintre.
Besnard (P.-A.), peintre.
Besnard-Dubray (M^{lle} C.-G.),
Besnus (M.-A), 1831, peintre.
Bessa (P.), 1779, peintre.
Besselièvre (C.-J.), peintre.
Bessey (M^{lle} G. de), peintre.
Bessières (L.-D.), architecte.
Besson (H.-F.), peintre.
Besson (J.-H.), peintre.
Besson (M^{lle} M.-H.), peintre.
Bethmont (C.-H.), graveur.
Béthume (H.-G.), peintre.
Bétrix (C.), peintre.
Beuvalet (A.-G.), 1779, peintre.
Bianchi (M^{lle} M.), peintre.
Biard (P.), 1559, sculpteur et graveur.
Biard (P.), 1592, sculpteur et graveur.
Bibron (M^{me} F.), 1816, peintre.
Bichebois (L.-P.-A.), 1801, peintre et lithographe.
Bienvette (G.), peintre.
Biet (M^{lle}), peintre.
Biet (L.-M.-D.), 1785, architecte.
Bignon (F.), 1620, graveur.
Bigot (G.-F.), graveur.
Bigot (E.), peintre.
Bilcoq (M.-M.-A.), 1755, peintre.

Bilhaud (E.-C.), peintre.
Billon (P.), 1821, peintre.
Billy (C.-B de), peintre.
Bin (J.-D -P.-E.), 1825, peintre.
Binet (M^{me} A.-M.), 1835, peintre.
Binet (L.), 1744, dessinateur et graveur.
Bion (F.-M.), 1811, graveur.
Bion (L.-E.), 1807, sculpteur.
Bion (M^{lle} L.-A.), peintre.
Bion (P.-L.), graveur en médailles.
Biva (H.), peintre.
Biot (G.), peintre.
Bisson (E.), peintre.
Bisson (H.-L.), peintre.
Bisson (J.-F.), 1846, peintre.
Biva (P.), peintre.
Bizet (M.-A.-M.), architecte.
Blanc (D.-F.), 1816, peintre.
Blanchard (A.-J.-B.-M.), 1792, graveur.
Blanchard (A.-T.-M.), 1819, graveur.
Blanchard (M^{lle} C.), peintre.
Blanchard (E.-T.), 1844, peintre.
Blanchard (J.), 1600, peintre.
Blanchard (J.-B.), 1595, peintre.
Blanchard (T.-C.), 1812, peintre.
Blanche (M^{lle} E.), peintre.
Blanche (J.-E.), peintre.
Blanchon (E.-H.), peintre.
Blandin (A.), 1804, peintre.
Blangy (M.-C.-O. de), peintre.
Blard (M^{me} D.), peintre.
Blayn (F.), peintre.
Blazy (L.-P.), peintre.
Blondel (M^{lle} G.), peintre.
Blondel (J.-B.), 1825, architecte.
Blondel (M.-J.), 1781, peintre.
Blondel (P.), architecte.
Blot (M.), 1753, graveur.
Blouet (G.-A.), 1795, architecte.
Blu (C.-N.-J.), peintre.
Boc-du-Breuil-de-Saint-Hilaire (J.-L.-J.-C.), 1809, peintre.
Bocher (R.-P.-E.), peintre.
Bocourt (E.-G.), 1821, dessinateur.
Bocourt (M.-F.), 1819, dessinateur.
Bocquet (L.-A.-H.), peintre.
Bodem (A.-L.), 1790, peintre.
Bodin (A.), 1825, graveur.
Boduy (E.-A.), peintre.
Bodt (J. de), 1674, architecte.
Baeswilvad (P.-H.), architecte.
Bogino (E.-L.-D), sculpteur.
Bogino (F.-L.-D.), 1831, sculpteur.
Boiserard (G.-L.), peintre.
Boilly (J.-L.), 1796, peintre et lithographe.
Boilly (A.), 1801, graveur.
Boileau (L.-C.), 1837, architecte.
Boileau (L.-A.), 1812, architecte.
Boileau (F.-L.), 1720, peintre.
Boisseau (J.-M.), 1794, graveur.
Boisselat (J.-F.), 1812, peintre.
Boisselier (F.), 1790, peintre.
Boissonade (M^{me} J.), peintre.
Boitel (J.-B.), 1812, sculpteur.
Boitte (F.-P.), 1830, architecte.
Boizot (A.), 1702, peintre et dessinateur.

Boizot (A.-H.-L.), peintre.
Boizot (L.-S.), 1743, sculpteur.
Boizot (M^lle M.-L.-A.), 1744, graveur.
Bolé (M^lle J.), peintre.
Bologne (J. de), 1817, sculpteur.
Bonaparte (M^lle J.), graveur.
Bondy (O.), peintre.
Bonet (M^me M.), peintre.
Bonheur (G.-R.), peintre.
Bonhomme (F.-I.), 1809, peintre et lithographe.
Bonnard (C.-J.), 1765, peintre et architecte.
Bonnart (J.-F.), 1646, peintre et graveur.
Bonnefoy (A.-A.), peintre.
Bonnemaison (J. de), 1809, peintre.
Bonnet (L.-M.), 1723, dessinateur et graveur.
Bonnet (M^lle L.), sculpteur.
Bonnet (P.-E), 1828, architecte.
Bonnevie (E. J.), 1783, architecte.
Bonnot (A.-L.), peintre.
Bonnuit (M^me E.-F.), peintre.
Bonomé (M^lle A.), peintre.
Bonvin (F.), 1817, peintre.
Bonvin (F.-L.), 1834, peintre.
Bonvoisin (J.), 1752, peintre et graveur.
Bonvoisin (M^me C.), 1788, peintre.
Boquet (M^lle M.-V.), peintre.
Boquet (P.-J.), 1751, peintre.
Boquet (S.-L.), 1750, sculpteur.
Bordier-du-Bignon (J.-C.), 1771, peintre.
Born (P.-M.-I.), peintre.
Bornait-Logneule (C.-T.), peintre.
Borrel (A.), graveur en médailles.
Bosio (A.-L.), 1793, sculpteur.
Bosquier (C.-J.), 1824, peintre.
Bossé (M^me H.), 1831, peintre.
Bost (M^me M.), peintre.
Bost (M^lle W.), peintre.
Botté (L.-A.), sculpteur.
Bouchard (L.-P.), peintre.
Bouchardy (E.), 1797, peintre.
Bouché (A.), 1823, peintre.
Boucher, 1798, peintre.
Boucher (F.), 1703, peintre.
Boucher (J.-N.), 1736, dessinateur et architecte.
Bouchet (J.), architecte.
Bouchet (J.-F.), 1799, architecte.
Bouchet (L.-A.-G.), peintre.
Bouchet-Doumeas (H.), peintre.
Bouchon (F.-J.), peintre.
Bouchot (F.), 1800, peintre.
Bouchot (L.-J.), 1817, architecte.
Bouchu (L.), graveur.
Bouclier (M^me M.-L.-C.), peintre et lithographe.
Boudier (E.-L.), peintre.
Boudillay (J.-M.-N.), 1796, peintre.
Boudin (A. F.), architecte.
Bouffé (M^lle P.), sculpteur.
Bougein (J.-L.), 1798, sculpteur.
Bouilh (M^lle M.-B.), peintre.
Boulanger (C.), 1805, peintre.
Boulanger (G.-R.-C.), 1824, peintre.
Boulard (A.), peintre et graveur.

Boulard (M^lle M.), peintre.
Bouliar (M^lle M.-G.), 1772, peintre.
Bouillé (E.-L.), 1728, architecte.
Bouilliet (J.-A.), sculpteur.
Boullongne (L.), 1609, peintre et graveur.
Boullongne (B.), 1619, peintre et graveur.
Boullongne (M^lle G.), 1645, peintre.
Boullongne (L. de), 1654, peintre et graveur.
Boullongne (M^lle M.), 1646, peintre.
Bouly (L.-A.-A.), 1805, sculpteur.
Bounneau (J.-F.), peintre.
Bourdet (J.-J.-G.), 1799, peintre.
Bourdon (M.), 1609, sculpteur.
Bourdon (M^lle A.), peintre.
Bourdon (L.-J.-B.), 1806, peintre.
Bourdon (P.-M.), 1778, peintre.
Bouret (E.), sculpteur.
Bouret (G.-P.-M.), 1817, peintre.
Bourgeois (A.), 1798, peintre.
Bourgeois (M^me A.-L.), peintre.
Bourgeois (B.-E.), 1791, graveur.
Bourgeois (L.-M.), 1839, sculpteur.
Bourgeois (P.-J.), 1811, peintre.
Bourgeois (M^lle P.-E.-L.), peintre.
Bourgeois (P.), peintre.
Bourgeois-de-Mercey (F.), 1805, peintre.
Bourgoin (A.-G.-A.), 1824, peintre.
Bourgoin (M.-D.), 1839, peintre.
Bourgonnier (C.-C.), peintre.
Bourguignon (L.-E.), graveur.
Bourjot (F.), 1768, architecte.
Bourmangé (J.-P.), peintre.
Bourne (J.-B.-C.), peintre.
Bourreill (L.-J.), sculpteur.
Bourse (M^lle M.-L.-M.), peintre.
Boursenot (A.-E.-F.), peintre.
Boutard (J.-B.-B. marquis), 1771, architecte.
Bouteillier (M^lle L.), 1783, peintre et lithographe.
Boutelie (L.), graveur.
Boutigny (E.-P.), peintre.
Boutin (M^me A.-M.-A. de), peintre.
Boutin (L.-M.), 1781, peintre.
Bouyer (M^lle M.), peintre.
Bouvenne (A.), graveur.
Bouvet (C.), 1755, sculpteur.
Bouvet (L.-C.), 1808, graveur en médailles.
Bouvier (A.), peintre.
Boverat (M^lle M.-A.), peintre.
Bowes (M^me M.), peintre.
Boyé (M^me R.-M.-E.), peintre.
Bracony (A.-E.), 1825, peintre.
Bracquemont (J.-A.), 1833, graveur en médailles.
Bralle (J.-M.-N.), 1785, peintre.
Bramtot (A.-H.), peintre.
Branche (P.-A.), 1805, graveur.
Brandon (J.-E.-E.), 1831, peintre.
Brandt (P.), peintre.
Braun (H.), peintre.
Brazier (A.-A.), peintre.
Brazier (M^me M.-J.), peintre.
Bréauté (A.), peintre.

Brébant (L.-A.), 1810, peintre.
Brebes (J.-B.), 1720, architecte et graveur.
Bréham (P.-H.), peintre.
Breil (M^me O.), peintre.
Brémont (M^lle A.), 1831, peintre.
Brémont (J.-F.), 1807, peintre.
Brémont (L.-J.), peintre.
Brémont (M^lle T.-M.), peintre.
Brenet (N.-G.), 1728, peintre.
Brenet (L.), 1798, graveur en médailles.
Brenet (N.-G.-A.), 1846, graveur en médailles.
Breton (A.-M.), 1828, architecte.
Breton (M^me C.-S.-A.), 1787, peintre.
Breton (L.-P.), peintre.
Breton (M^lle M.-M.-L.), peintre.
Briard (G.), 1725, peintre.
Briant (J.), 1760, peintre.
Bricard (H.), peintre.
Bricka (M^lle B.), peintre.
Bricon (M^lle F.-C.), peintre.
Bridan (P.-C.), 1766, sculpteur.
Brielman (J.-A.), peintre.
Brielman (M^lle J.-E.), peintre.
Brière (G.), architecte.
Brière (P.), peintre.
Brillet (M^lle L.-H.), peintre.
Brion (L.-H.), 1799, sculpteur.
Brion (L.-A.), peintre.
Brisedon (S.), peintre.
Brisset (E.), peintre.
Brisset (P.-N.), 1810, peintre.
Brocas (E.-M.), 1813, peintre.
Brochard (E.-J.), peintre.
Brochard-Legost (M^me), peintre.
Brocq (P.-J.), 1811, peintre.
Brodbeck (M^me M.), peintre.
Brongniart (A.-T.), 1739, architecte.
Brongniart (E.-C.-F.), 1830, peintre.
Brossard (A.), peintre.
Brosset (M^lle M.-L.), 1817, peintre.
Brossier (M^lle L.-E.), peintre.
Bret (A.-G.), 1786, architecte.
Brot-Lemercier (M^me M.), peintre.
Bruand (F.), 1668, architecte.
Bruand (J.), 1664, architecte.
Bruand (J.), 1663, architecte.
Bruand (L.), 1637, architecte.
Bruandet (L.), 1755, peintre et graveur.
Bruck (C.-L.), graveur.
Bruelle (G.), peintre.
Brulé (P.), peintre.
Brun (J.-B.-F.), peintre.
Brun (S.-A.), 1792, sculpteur.
Brunaud (L.-E.), peintre.
Brune (A.), 1802, peintre.
Brune (C.), 1793, peintre.
Brune (M^me C.), 1803, peintre.
Brune (E.), 1836, architecte.
Brunel (A.-A.), peintre.
Brunel (M^lle S.), peintre.
Brunel-Rocque (L.), 1822, peintre et lithographe.
Brunet (F.-J.), graveur.
Brunner-Lacoste (E.-E.), peintre.
Brunot (J.-N.), 1763, sculpteur.
Brux (M^me O.), graveur.
Bruxelles (H. de), 1382, architecte.
Bruyer (L.), sculpteur.

Bruyère (Mme E.-L.), 1776, peintre.
Bruyerre (L.-C.), architecte.
Buache (P.), 1700, architecte.
Buffières (Mme A.-M. comtesse de), peintre.
Buhner (Mme M.), peintre.
Buhot (L.-C.-H.), 1815, sculpteur.
Bugarel (E.), peintre.
Bugnicourt (E.), peintre.
Buisson (G.), peintre.
Buland (E.-J.), graveur.
Buland (J.-E.), peintre.
Buland (J.-M.), graveur.
Bullet (P.), 1639, architecte.
Bullier (A.-A.-C.), 1824, sculpteur.
Bullot (L.-E.-D.), architecte.
Buquet (E.-C.), architecte.
Burdet (A.), 1798, graveur.
Bure (F.-E.), peintre.
Bureau (P.-I.), 1827, peintre.
Burgain (Mlle J.), peintre.
Burgean (Mlle B.), peintre.
Burlet (A.), 1810, peintre.
Burowa (H.-A.), peintre.
Burty (P.), 1830, peintre.
Bury C.-J.), graveur.
Bury (J.-B.-M.), 1808, graveur.
Bury (Mme L. de), peintre.
Bury (P.-L.), graveur.
Buttura (A.-E.-E.),1841,peintre.
Buttura (E.-F.), 1812, peintre.
Cabaillot-Lasalle (C.-L.), 1839, peintre.
Cabaillot dit Lasalle (L.-S.), 1810, peintre.
Cabane (E.), peintre.
Cabart (Mme M.-E.), 1812, peintre.
Cabat (L.), 1812, peintre.
Cachier (G.), peintre.
Cadit (F.-C.), 1821, graveur.
Cadolle (A.-J.-B.-A.), 1782, peintre et lithographe.
Caffières (J.-J.), 1725, sculpteur.
Cagniart (E.), peintre.
Caillard (J.), peintre.
Caillonette (L.-D.), 1790, sculpteur.
Caïn (A.-N.), 1822, sculpteur.
Caïn (G.-J.-A.), peintre.
Calamatta (Mme J.), peintre.
Calinot (E.-M.), architecte.
Calla (M.-P.-F.), 1810, architecte.
Callamard (C.-A.), 1776, sculpteur.
Callet, 1755, architecte.
Callet (A.-A.), 1793, peintre.
Callet (A.-F.), 1741, peintre.
Callet (F.-E.), 1791, architecte.
Callias (Mme B. de), peintre.
Callias (H. de), peintre.
Calliat (P.-V.), 1801, architecte.
Callot (A.-J.-B.), 1830, peintre.
Callot (G.), peintre.
Calmant (E.-M.), peintre.
Calmels (C.-A.), 1822, sculpteur.
Calmettes (F.), peintre.
Calon (A.-A.), peintre.
Calon (A.-A.), peintre.
Calot (Mlle M.), peintre.
Cals (A.-F.), peintre.
Calvès (L.-G.), peintre.
Camba de Reydour (J.-A.), 1846, peintre.

Cambon (C.-A.), 1802, peintre.
Cambray (H.-F.-M.), peintre.
Caminade (A.-F.), 1783, peintre et lithographe.
Campes (G.), peintre.
Camproger (Mlle J.), graveur.
Camus (A.-A.), sculpteur.
Camus (F.), peintre.
Camus (G.), peintre.
Camut (J.-F.-E.), architecte.
Cana (F.), sculpteur.
Canoby (Mme), peintre.
Canon (L.-J.), 1809, peintre et lithographe.
Canu (J.-D.-E.), 1708, graveur.
Capellaro (C.-R.), 1826, sculpteur.
Capelli (A.), peintre.
Capelli (Mlle B.), graveur.
Caplin (J.-F.-J.), 1779, graveur.
Capellaire (Mlle H.-J.), peintre.
Capy (E.), 1829, sculpteur.
Caquet (J.-G.), 1840, graveur.
Caraffe (A.-C.), 1762, peintre et graveur.
Carbonnier (J.-P.-C.), graveur.
Cardinaux (Mlle S.), peintre.
Cardon (A.-A.), 1821, peintre.
Cardon (Mlle D.), peintre.
Carême (M.-A.), 1784, architecte.
Caresme (C.-F.), 1709, dessinateur.
Caresme (P.), 1754, peintre et graveur.
Carey (C.-P.-A.), 1824, graveur.
Carlier (E.), 1827, peintre.
Caron (Mlle A.), peintre.
Caron (J.-A.), peintre.
Caron (J.-L.-T.), 1790, graveur.
Caron (J.), peintre.
Caron (L.-J.-G.), peintre.
Carot (H.-A.), peintre.
Carot (J.), dessinateur.
Carot (J.-E.), peintre.
Carré (J.-M.), 1651, peintre.
Carré (Mlle N.), peintre.
Carré (J.), 1651, peintre.
Carrel (L.-D.), graveur.
Carrier (A.-J.), 1800, peintre.
Carrier (Mme C.-J.), peintre.
Carrier-Belleuse (Mlle H.), peintre.
Carrier-Belleuse (L.-R.), peintre.
Carrier-Belleuse (P.), peintre.
Carroges (L.), 1717, peintre.
Cartand (J.-S.), 1775, architecte.
Cartellier (P.), 1757, sculpteur.
Carteron (E.), peintre.
Carteron (Mme M.-Z.), 1815, peintre.
Cartier (F.-K.), peintre.
Cartier (L.), sculpteur.
Carnchet (E.), peintre.
Cassard (F.-A.), 1787, peintre.
Cassas (C.-H.), 1800, peintre.
Castille (C.-A.), 1867, peintre.
Cataneo (C.-H.) sculpteur.
Catelin (H.), peintre.
Cathelin (L.-J.), 1739, graveur.
Cature (G.-A.), peintre.
Caucannier (J.-D.-A.), peintre.
Caudron (J.-D.), 1816, peintre.
Caumont (Mlle C.), peintre.
Cavé (Mme M.-E.), 1810, peintre.
Cavelier (P.-J.), 1814, sculpteur.
Caylus (A.-C.-P.), 1692, dessinateur et graveur.
Cayot (C.-A.), 1662, sculpteur.
Cazamajor (Mme V.), peintre.

Cazaux (C.), architecte.
Caze (L.), peintre.
Cazes (P.), 1676, peintre.
Cazin (J.-B.-L.), peintre et graveur.
Cellié (Mlle J.), peintre.
Cellier (P.-A.), 1826, peintre.
Cely (C.), peintre.
Cendrier (F.-A.), 1803, architecte.
Cérémonie (J.-A.), sculpteur.
Chabal (P.), 1827, architecte.
Chabert (P.-A.), architecte.
Chabrié (C.), sculpteur.
Chabrillan (G.-R.), 1804, peintre.
Chabrol (F.-W.), 1835, architecte.
Chazot (E.), 1832, peintre.
Chaignon (A.), 1828, peintre.
Chaise (C.-E.), 1759, peintre.
Chalambert (M.-A.-A.), peintre.
Chalamet (P.-L.V.), 1805, peintre.
Chalgrin (J.-F.-T.), 1739, architecte.
Challamel (P.-J.), 1813, peintre et lithographe.
Challes (C.-M.-A.), 1718, peintre et architecte.
Challes (S.), 1719, sculpteur.
Chalon (L.), peintre.
Chambellan (V.-A.), 1810, peintre.
Chambord (F.-M. de), peintre.
Chamouin (J.-B.-M.), 1768, graveur.
Champein (Mme A.), peintre.
Champin (Mme A.); peintre.
Champin (Mme E.-H.), peintre.
Champion (E.-T.), peintre.
Chancel (A.-P.-A.), architecte.
Chancel (A.), architecte.
Chanet (H.), peintre.
Chanson (E.-C.), 1820, peintre.
Chantérac (F.), peintre.
Chantereine (Mme C. de), 1847, peintre.
Chanton (Mme L.-T. baronne), peintre.
Chapelin P.-R.), architecte.
Chaperon (E.), peintre.
Chaperon (P.-M.), 1823, peintre.
Chapon (L.-E.-A.), architecte.
Chapon (L.-L.), 1836, graveur.
Chappuis (A.), graveur.
Chapron (L.), architecte.
Chapron (Mlle M.-P.), graveur.
Chapuy (J.-B.), 1760, graveur.
Chapuy (N.-M.-J.), 1790, architecte.
Charbonnier (E.), architecte.
Chardin (C.-F.), 1841, sculpteur.
Chardin (G.-G.), 1814, peintre.
Chardin (J.-B.-S.), 1699, peintre.
Chardin (P.-L.-L.), 1833, peintre.
Chardin (S.), sculpteur.
Chardon (E.), architecte.
Charle (C.), 1772, peintre.
Charlet (N.-T.), 1792, peintre dessinateur et lithographe.
Charlet de Courcy (A.-F. de), 1832, peintre.
Charon-Lemérillon (B.-T.),1807, peintre.
Charpentier (A.-L.-M.),sculpteur.
Charpentier (A.-S.), 1825, peintre.
Charpentier (A.), 1815, peintre.

Charpentier (Mme C.-M.), 1767, peintre.
Charpentier (E. J.), architecte.
Charpentier(E.-L.),1811,peintre.
Charpentier (G.), graveur.
Charpentier(J.-B.),1728,peintre.
Charpentier(J.-B.),1779,peintre.
Charpentier (N.-J.), architecte.
Charpentier(R.), 1723, sculpteur.
Charpentier(R.J.),1770,graveur.
Charpentier (T.),1797,architecte.
Charpentreau (A.), sculpteur.
Charrier (H.), peintre.
Charrier (M.), peintre.
Charton (E.), peintre.
Chartrain (J.), peintre.
Chartrain (S.-Y.), sculpteur.
Chasselat (C.-A.), 1782, peintre.
Chasselat (P.), 1814, peintre.
Chasselat-Saint-Ange (H.-J.), peintre.
Chassevent (M.-J.-C.), peintre.
Chassevent-Bacque(G.-A.),1818, peintre.
Chastanier (Mlle F.), peintre.
Chastanier (Mlle M.-V.), 1813, peintre.
Chastelain (C.), 1672, peintre.
Chat (S.-E.-A.), architecte.
Chatelain(J.-B.), 1710, graveur.
Chatelain (MlleJ.-C.-M.), peintre.
Chatelet (C.-L.), 1753, peintre.
Chatillon (A.-M.), 1782), architecte.
Chatillon (A.-J.-F. de), 1808, peintre.
Chatillon (H.-G.), 1780, graveur.
Chatrousse (E.-F.), 1829, sculpteur.
Chaudet(A.-D.), 1763,sculpteur et peintre.
Chaudet (Mlle H.-A.), peintre.
Chauffourier (J.), 1670, peintre et graveur.
Chautard (Mlle T.), peintre.
Chauveau (F.), 1613, graveur.
Chauveau (R.), 1663, architecte, dessinateur et graveur.
Chauvel (T.-N.), 1831, peintre et lithographe.
Chauvier-de-Léon (G.-E.), peintre.
Chaux (Mlle B.), peintre.
Chaveau (E.), 1660, peintre.
Chazal (A.), 1793, peintre et graveur.
Chazal (C.-C.), 1825, peintre.
Chemin (J.-V.), sculpteur.
Chenillon (J.-L.), 1810, sculpteur.
Chenu (MlleM.-M.),1829,peintre.
Chenu (P.), 1730, graveur.
Chéret (G.-J.), sculpteur.
Chéron (Mlle E.-S.), 1648, peintre et graveur.
Chéron (L.), 1655, peintre et graveur.
Chéron(MlleM.-A.),1649,peintre.
Chéronnet-Champollion(R.),peintre.
Cherpitel (M.), 1736, architecte.
Chéry (P.), 1759, peintre.
Chesneau (A.), sculpteur.
Chevalier (Mme C.-L.),peintre.
Chevalier (Mlle A-L.), peintre.
Chevalier (A.), peintre.
Chevalier (Mlle C.), peintre.
Chevalier (Mlle E.), graveur.

Chevalier (H.-G,-S.), 1801, dessinateur.
Chevarrier (Mme M. de), peintre.
Chevin (V.-J.), graveur.
Chevotet (J.-M.), 1698, architecte.
Chevreuil (M.-L.-M.), peintre.
Chezelles (Mme H. vicomtesse de), peintre.
Chibourg (P.-J.-L.), peintre.
Chicotot (G.-A.), peintre.
Chimay (Mme M.-A.-G., princesse A. de), peintre.
Choffard (P.-P.), 1730, graveur.
Choiselat (J.-F.), 1815, sculpteur.
Choizeau (Mlle C.), peintre.
Chollet (A.-J.), 1793, graveur.
Chollet (L.-E.), peintre.
Chonet (G.), 1819, peintre.
Choppin (P.-F.), sculpteur.
Choubrac (A.), peintre.
Christian (P.-M.-B.), peintre.
Christiani (G.-G.-D. de), peintre.
Christofle (Mlle P.), peintre.
Christol (F.), peintre.
Christy (E.), peintre.
Cibot (F.-B.-M.-E.), 1799 peintre.
Cibot (Mlle M.), peintre.
Cicéri (E.), 1813, peintre et et lithographe.
Cieutat (H.), peintre.
Cior (P.-C.), 1769, peintre.
Civeton (C.), 1796, peintre et graveur.
Clairin (J.-G.-V.), 1843,peintre.
Clarac (C.-O.-F.-J.-B.), 1777, peintre.
Clary (J.-E.), peintre.
Claude (J.-M.), 1821, peintre.
Claude (V.), peintre.
Claudié (Mlle.), peintre.
Clausse (G.), architecte.
Clavareau (N.-M.), 1757, architecte.
Clavel (E.), peintre.
Clémens(Mme M.-J.), 1755, peintre.
Clément (Mme A.-C.), 1826, graveur.
Clément (A.-H.), peintre.
Clément (A.-L.), peintre.
Clément (J.-F.),1768, architecte.
Clerc (J.-B.), peintre.
Clerget (C.-E.), 1812, dessinateur et graveur.
Clerget (E.), peintre.
Clérisseau(C.-L.), 1722, peintre et architecte.
Cléry (P.E.), peintre.
Coblentz (J.), peintre.
Cochin (G.-N.), 1688, graveur.
Cochin (C.-N.), 1715, graveur.
Cochin (Mme L.-M.), 1686, peintre.
Coedès (L.-E.), 1810, peintre.
Coeffier (Mme M.-P.-A.), 1814, peintre.
Cognict (L.), 1794, peintre.
Cognict (Mlle M.-A.), 1798, peintre.
Coigniet(J.-L.-P.),1798, peintre.
Coignet (Mlle M.-G.), 1793, graveur.
Coinchon (A.), peintre.
Coiny (J.), 1795, graveur.
Coisel (A.-J.), architecte.
Colcomb (L.), peintre.

Colibert (N.), 1750, graveur.
Coligny (Mlle J. de), peintre.
Colin (A.-M., 1798, peintre.
Colin (C.-A.), peintre.
Colin (C.-F.), 1795, peintre.
Colin (P.H.), 1801, sculpteur.
Colin-Libour (Mme U.-A.), 1833, peintre.
Colinet (E.-D.), peintre.
Collard (C.-A.), peintre.
Collard (Mme M.-A.-H.), peintre.
Collard (Mme M.-A.-G.), peintre.
Collas (A.), 1794, graveur.
Collet (J.-C.), 1792, peintre.
Collier (A.-A.S.), 1817, peintre.
Collignon (E.), 1822, peintre.
Collin (L.-J.-R.), peintre.
Colomban de l'Isère (Mme L.), 1798, peintre.
Colombel (Mme B.), peintre.
Colson (G.-F.), 1785, peintre.
Combarieu (F.-C.), sculpteur.
Combes (Mlle M.-C.), peintre.
Comoléra (A.-J.-L. de), 1817, peintre.
Comoléra (P.), 1818, peintre.
Comoléra (P.), sculpteur.
Compte-Calix (Mme C.), peintre.
Condamy (C.-F.), peintre.
Conin (A.), peintre.
Conin (Mlle J.), peintre.
Constant (B.), peintre.
Constant (C.), peintre.
Constantin (A.-A.-F.), peintre.
Constantin (A.), 1790, architecte.
Conte (Mme H.), peintre.
Contoar(A.-J.),1811, sculpteur.
Coquart (E.-G.),1831, architecte.
Coquelet (Mme A.), peintre.
Coquerel (J.-J.-J.), 1822, peintre.
Coqueret (P.-C.) 1761, graveur.
Corbel (J.-A.) sculpteur.
Corbet (E.), 1815, peintre.
Cordier (C.-P.-M.), peintre.
Cordier (H.-L.), sculpteur.
Cordier (L.-L.), peintre.
Cordier (L.), 1823, peintre.
Coret (Mme E.), peintre.
Cormier (Mlle A.-A.), peintre.
Cormon (F.), peintre.
Cormon (¹. de), 1472, architecte.
Corneille (J.-B.), 1649, peintre et graveur.
Corneille (M.), 1642, peintre et graveur.
Coran (J.), 1650, sculpteur.
Cornu (G.), 1763, peintre.
Corot (J.-B.-C.), 1796, peintre et graveur.
Corot (Mlle M.-S.), peintre.
Corpet (C.-E.), 1831, peintre.
Corplet (C.-A.), 1827, peintre.
Corplet (E.-C.), 1781, peintre.
Corréard (L.-F.), 1815, peintre.
Cortot (J.-P.), 1787, sculpteur.
Cosson (P.), peintre.
Coster (Mme A.), 1741, peintre.
Cotelle (J.), 1645, peintre et graveur.
Cotte (J.-R. de), 1683, peintre.
Cotte (R. de), 1656, architecte.
Cottran (F.), 1799, peintre.
Couard(F.-A.), 1762, architecte.
Coubertin (C.-L.-F. de), 1822, peintre.
Couché (L.-F.), 1782, graveur.
Couchery (V.), 1790, sculpteur.
Conder (E.-G.), peintre.

Couder (J.-A.-R.), 1808, peintre.
Couder (J.-B.-A.), 1797, dessinateur et architecte.
Couder (L.-C.-A.), 1790, peintre.
Couder (Mme S.-D.), peintre et graveur.
Coudray (P.), 1713, sculpteur.
Couet (Mme L.-S.), 1792, peintre.
Coulet (A.-P.), 1736, graveur.
Coupé (A.-J.-B.), 1784, graveur.
Coupigne (Mlle L.-B.), peintre.
Courbe (E.-J.-C.), 1815, peintre.
Courbe (Mlle M.-E.-E.), 1841, peintre.
Courbe (Mlle N.-B.), peintre.
Courmont (A.), sculpteur.
Courlat (L.), peintre.
Courtin (Mlle C.), peintre.
Courtois (N.-A.), 1734, peintre.
Courtois (P.-F.), 1736, graveur.
Courtois-Sanit (O.-L.-A.), architecte.
Courtois-Valpinçon (Mme C.) peintre.
Courtoisnon (Mlle B.), peintre.
Courtonne (J.), 1671, architecte.
Courtry (C.-L.), 1816, graveur.
Cousin (G.-V.), 1836, peintre.
Coussin (J.-A.), 1770, architecte.
Coussin (L.-A.), 1798, architecte.
Coustou (C.-P.), 1721, architecte.
Coustou (G.), 1716, sculpteur.
Coustou (A.-P.) 1792, peintre.
Coutan (J.-F.), sculpteur.
Couturier (E.-F.), 1809, peintre.
Crafty (V.), peintre.
Crambade (Mlle A.), peintre.
Crauk (Mlle J.), peintre.
Creil (C.-P. de), 1633, architecte.
Crépin (L.-P.), 1772, peintre.
Crépinet (A.-N.)1827, architecte.
Cresty (Mme), peintre.
Creusy (Mlle C.), peintre.
Croisur (Mlle M.-A.), 1765, graveur.
Crou (P.-E.), peintre.
Croutelle (L.), 1765, graveur.
Crowe (Mlle E.-J.), peintre.
Crozet (Mme A. marquise de), peintre.
Coypel (A.), 1661 peintre et graveur.
Coypel (N.), 1628, peintre et graveur.
Coypel (N.-N.), 1690, peintre et graveur.
Cugnot (L.-L.), 1835, sculpteur.
Cuisin (C.-E.), 1832, peintre.
Cuisinier (L.), 1832 lithographe et peintre.
Cuny (L.-P.-V.), 1800, peintre.
Cupper (L.-F.) 1813, peintre.
Curty (C.-J.-E.), 1799, peintre.
Cuvilier (Mlle M.), peintre.
Cuvillon (L.-R. de), peintre.
Cuyer (E.), peintre.
Cybouille (A.), peintre.
Cypierre (C. de), 1783, peintre.
Dadure (M.-M.-A.), 1804, peintre.
Dagnan-Bouveret (P.-A.-J.), peintre.
Dailly (E.-L.), peintre et architecte.
Daillion (H.), sculpteur.
Dainville (M.), peintre.
Dalbert (Mlle Y.), peintre.

Dalige de Fontenay (L.-A.),1813, peintre.
Dallier (J.), sculpteur.
Dalou (A.-J.), 1838, sculpteur.
Damame-Demartrais (M.-F.),1763, peintre.
Dameron (E.-C.), peintre.
Damery (E.-J.), 1823, peintre.
Dammouse (A.-L.), sculpteur.
Dammouse (E.-A.), peintre.
Damour (C.), 1813, graveur.
Damours (H.), 1797, graveur.
Damoye (E.-P.), peintre.
Dampierre (Mme E. comtesse de), peintre.
Dandrillon (P.-C.), 1757, peintre.
Danjou (F.-L.) graveur en médailles.
Danjoy (E.), architecte.
Danloux (H.-P.), 1753, peintre et graveur.
Danois (A.-C.), 1797, graveur.
Dantan (J.-P.), 1800), sculpteur.
Dantan (J.-E.), peintre.
Danveau (L.-F.), peintre.
Darasse (G.-P.-J.), peintre.
Darche (C.), 1810, peintre.
Darcy (G.-H.), architecte.
Darcy (L.), peintre.
Dardel (L.-H.-F.), 1814, peintre.
Dardel (R.-G.), 1749, sculpteur et graveur.
Dardoize (L.-E.), 1826, peintre.
Daret de Cazeneuve (P.), 1604, graveur et peintre.
Dargaud (P.-J.-V.), peintre.
Dargent (E.), graveur.
Dargent (Mlle J.), peintre.
Darjou (A.), 1832, peintre.
Darjou (V.), 1804, peintre.
Darondeau (S.-H.-B.),1807, peintre.
Darrouy (A.-V.), peintre.
Dauban (J.-J.), 1822, peintre.
Daubeil (J.), peintre.
Daubigny (Mme A.),1796, peintre.
Daubigny (C.-F.), 1817, peintre et graveur.
Daubigny (E.-F.), 1789, peintre.
Daubigny K.-P.), 1846, peintre.
Daubigny (J.), 1858, peintre.
Daudenarde (L.-J.-A.), graveur.
Daudet (Mlle B.), peintre.
Daudet (E.), 1809, peintre.
Daudet (H.), peintre.
Daullé (Mlle C.-M.), 1827, peintre.
Daumet (P. J.-H.), 1826, architecte.
Dauphin (T.-L.-M.), architecte.
Dautel (Mlle H. V.), 1803, peintre.
Davau (V.), graveur en médailles.
Dave (Mlle P. de), peintre.
David (A.-F.), peintre.
David (C.), 1600, graveur.
David (G.), peintre.
David (C.-J.), architecte.
David (E.), sculpteur.
David (Mlle E.-T.), 1823, peintre.
David (F.-A.), 1748, graveur.
David (G.), 1821, peintre.
David (J. L.), 1748, peintre.
David (J.-J.), 1829, peintre.
David (J.-L.), 1792, peintre.
David (J.), 1808, peintre.
David (L.), architecte.
David (Mme L.), peintre.
David d'Angers (R.), sculpteur.

Daviler (A.-C.), 1653, architecte et graveur.
Davin (Mme C.-H.-F.), 1773, peintre.
Davioud (G.-J. A.), 1824, architecte.
Davioust (L.-L.), peintre.
Davy de Chavigné (F.-A.), 1717, architecte.
Dawant (A.-P.), peintre.
Dawis (Mlle G.), peintre.
Dayet (L.-A.), 1825, graveur.
Debacq (C.-A.), 1804, peintre.
Debar (B.), 1700, graveur.
De Bay (Mme C.-L.-E.), 1809, peintre.
Deblois (C.-A.), graveur.
Debois N.-M.), 1804, peintre.
Debon (A.), sculpteur.
Debon (F.-I.), 1707, peintre.
Debon (Mme S.), 1787, peintre.
Debray (A.-H.-C.), 1799, peintre.
Debret (F.), 1777, architecte.
Debret (J.-B.), 1768, peintre.
Debrie (G.), 1812, sculpteur.
De Bucourt (L.-P.), 1755, peintre et graveur.
Decan (E.), 1829, peintre et sculpteur.
Decaen (A.-C.-F.), 1820, peintre.
Dechard (P. P.), architecte.
Decouchy (J.-F.), architecte.
Decourcelle (L. - E.), 1819, sculpteur.
Dedéban (J.-B.), 1781, architecte.
Dedreux (A.), 1810, peintre.
Dedreux (P.-A.), 1788, architecte.
Dedreux-Dorcy (P.-J.), 1789, peintre.
Defaux (A.), 1826, peintre.
Defer (J.-B.), 1674, sculpteur.
Defer (J.-J.-J.), 1803, peintre.
Defert (Mlle M.), peintre.
Defeuille (L.-B.-H.), peintre.
Dellabé (L.-J.), 1797, peintre.
De Foix (L.), XVIe siècle, architecte.
Degalaisse (Mlle A.), 1821, peintre.
De Gas (H.-G.-E.), peintre.
Degeorge (H.-A.), architecte.
Déglise (E.), peintre.
Degoux (C.), peintre.
Dehaisne (L.-B.), peintre.
Deharme (Mlle E.-A.), peintre.
Dehaussy (Mlle H.), peintre.
Dehodencq (E.-A.-A.), 1822, peintre.
Dejuinne (F.-L.), 1844, peintre.
Delaage (A.-F.-G.), architecte.
Delaage (C.-F.-H.), architecte.
Delabrière (P.-E.), 1829, sculp.
Delacluze (J.-E.-P. M.), 1778, peintre.
Delacour (D.-A.), peintre.
Delacroix-Garnier (Mme P.), peintre.
Delafontaine (P.-M.), peintre.
Delaforge (A.), 1817, graveur.
Delafosse (J.-C.), 1734, architecte.
Delagardette (P.-C.), 1745, graveur.
Delahaye (E.-J.), peintre.
Delahaye (F.), peintre.

Delahaye (G.-N.), 1725, graveur.
Delahays (M^lle E.), peintre.
Delahays (M^lle M.), peintre.
Delaire (E.-A.), architecte.
Delaistre (L.-J.-D.), 1800, graveur.
Delamain (P.), peintre.
Delamarre (T.-D.), 1824, peintre.
Delambre (L.-P.), peintre.
Delamonce (J.), 1670, peintre et architecte.
Delance (P.-L.), peintre.
Delangle (A.-A. T.), graveur.
Delannoy (F.-J.), 1735, architecte.
Delannoy (M.-A.), 1800, architecte.
Delanoy (J.), 1820, peintre.
Delaperche (C.), 1790, peintre et sculpteur.
Delaplace (M^lle M.-J.), peintre.
Delaplanche (E.), 1836, sculpteur.
Delaporte (A.), sculpteur.
Delaporte (M^me R.-A.), 1807, peintre.
De la Roche (C.-F.), peintre.
De la Roche (F.), peintre.
Delaroche (H.), 1797, peintre.
Delaroche (J.-H.), 1795, peintre.
De la Rue (L. F.), 1720, sculpteur.
De la Rue (P.-B.), 1718, peintre.
Delatre (E.), peintre.
Delatre (M.-A.), graveur.
Delattre (M^lle T.), sculpteur.
Delaunay (A.-E.), peintre.
Delaunay (M^lle C.-L.), peintre.
Delaunay (L.-G.), peintre.
Delaunay (N.), 1739, graveur.
Delaunay (R.), 1749, graveur.
Delaville (H.), graveur.
Delaye (C.-C.), 1693, peintre.
Delécluse (E.-J.) 1781, peintre.
Delespine (P.-J.), 1756, architecte.
Delessard (A.-J.), 1827, peintre.
Delierve (A.), peintre.
De Ligny (C.-F. T.), 1798, peintre.
Delmout (F.), 1794, peintre.
Delobbe (F.-A.), 1835, peintre.
Delobel (N.), 1693, peintre.
Delonchaut (M^lle A.), peintre.
Delorière (M^me M.-A.), peintre.
Delorme (A.), 1633, graveur.
Delorme (M^lle B.), peintre.
Delorme (M^me E.), peintre.
Delorme (M^lle L.), peintre.
Delorme (P.-C.-F.), 1783, peintre.
Del Sarte (M^me M.-A.-E.), peintre.
Del Sarte (M^lle M.-M.), peintre.
Delsol (T.), 1819, peintre.
Deltil (J.-J.), 1791, peintre.
Delton (E.-A.) 1806, architecte.
Del-Vaux (R.-H.-J.), 1748, graveur.
Delville-Cordier (M^lle A.-E.), peintre.
Demalus (E.-A.), 1801, peintre.
Demarçay (M^me C.), peintre.
De Marchy (P.-M.), 1823, peintre et graveur.
Demarcy (M^lle A.-L.), 1788, peintre.
Demarle (G.-A.), peintre.

De Marne (L.-A.), 1673, architecte.
Demarquay (E.-B.), 1818, peintre.
Demoussy (A.-L.), 1809, peintre.
Deneux (G.-C.), peintre.
Denis (C.), sculpteur.
Denizard (C.-J.), 1816, peintre.
Denné (M^lle R.), peintre.
Denneville (E.), peintre.
Dentigny (M^me H.), peintre.
Denuelle (A.-D.), 1818, peintre.
Depaulis (A.-J.) 1790, graveur en médailles.
Deprez (M^lle A.), peintre.
Dequevauviller (F.-J.), 1783, graveur.
Derche (C.-C.), peintre.
Derigny (A.-A.), 1816, peintre.
Deroy (I.-L.), 1797, peintre et lithographe.
Derrey (J.-B.), peintre et graveur.
Desachy (H.), peintre.
Desalles (J.-A.), peintre.
Desandré (J.-M.), peintre.
Desbabolles (A.), 1801, peintre et lithographe.
Desbœufs (M^lle S.-E.), peintre.
Desbœufs (A.), 1793, graveur en médailles.
Desbouis (M^me L.), peintre.
Desbrochers (A.), peintre.
Desbrosses (J.-A.), 1835, peintre.
Descamps-Sabouret (M^lle L.), peintre.
Descartes (L.), peintre.
Deschamps (E.-M.-B.), peintre.
Descostels (G.-C.), peintre.
Descourtis (C.-M.), 1753, graveur.
Desdouets (L.), peintre.
Deseine (L.-P.), 1759, sculpteur.
Desenclos (M^lle C.-E.), peintre.
Desenne (A.-J.), 1785, dessinateur.
Desgodets (A.-B.), 1652, architecte.
Desgoffe (A.), 1805, peintre.
Desgoffe (B.-A.), 1830, peintre.
Desgrange (J.-B.-C.), 1821, peintre.
Deshayes (E.), 1828, peintre.
Deshayes (J.-E.), 1848, peintre.
Desmaisons (P.), architecte.
Desmaisons (P.), 1812, lithographe.
Desmaisons (F.), 1814, peintre.
Desmarets (F.-A.), sculpteur.
Desmarets (L.), peintre.
Desmoulins (F.-B.-A.), 1788, peintre.
Desmurs (M^lle B.), peintre.
Desnos (M^me L.-A.), 1807, peintre.
Désoria (J.-B.-F.), 1758, peintre.
Desouches (C.), sculpteur.
Desouches (M^me L.), peintre.
Despierres (M^me A.), 1837, peintre.
Despois (M^me), 1795, peintre.
Desportes (C. F.), 1695, peintre.
Desportes de la Fosse (M^me A.-E. F.), 1810, peintre.
Desprez (L.), 1799, sculpteur.
Desprez (M^lle M.), peintre.
Desrais (C. L.), 1746, peintre.
Desrivières (G.), peintre.
Dessart (C.-H.), 1832, peintre.

Dessèrins (L.-H.), peintre.
Destailleur (F.-H.), 1787, architecte.
Destailleur (H.-P.-A.), 1816, peintre.
Destapes (F.-J.-M. M.), peintre.
Destez (P. L. C.), peintre.
Destigny (M^lle L.), peintre.
Destouches (L.-N.-M.), 1789, architecte.
Desvignes (M^lle G.-M.-T.), peintre.
Detaille (J.-B.-E.), peintre.
Detournelle (A.), 1766, architecte.
Detreez (A.), 1811, peintre.
Deurbergue (M^lle A.), peintre.
Devaule de Chambord (C.-F.-M.), peintre.
Devaulx (E.-G.-A.), sculpteur.
Devaulx (E.-T.), sculpteur.
Devaulx (F.-T.), 1808, sculpteur.
Devaulx (H.-A.), sculpteur.
Deveaux (J.-M.), 1825, graveur.
Devé (M^lle A.), peintre.
Devéria (A.), 1808, peintre et dessinateur.
Devéria (E.-F.-M.-J.), 1805, peintre.
Devéria (H.-V.), peintre.
Devéria (M^lle L.), 1813, peintre.
Deveria (H.), architecte.
Devicqne (J.-H.), 1821, peintre et lithographe.
Devilliers (H.-R.), 1808, peintre.
Devoir (L.-L. V.), 1809, peintre.
Devonges (L.-B.-M.), 1770, peintre.
Deyrolle (T.-L.), peintre.
Deyrolles (L.-F.), 1809, peintre.
Dezallier-d'Argenville (A.), 1680, peintre.
Dezallier-d'Argenville (A.-N.), 1790, peintre.
D'Harlinnes (G.), 1839, lithographe.
D'Hautel (V.), peintre.
Didiée (H. M.), peintre.
Didier (A.), 1840, peintre.
Didier (M^me E.), 1807, peintre.
Didier (J.), 1831, peintre et lithographe.
Dien (C.-M.-F.), 1787, graveur et peintre.
Dien (L.-F.-A.), 1832, peintre.
Dien (L.-J.-C.), 1817, peintre.
Diéterle (C.), 1817, peintre.
Diéterle (J.-P.-M.), 1811, peintre.
Diéterle (P.-G.), 1844, peintre.
Dieu (A), 1662, peintre.
Dieudonné (J.-A.), 1795, sculpteur.
Diffe (M^me A.), peintre.
Digeon (A.-R.), 1814, graveur.
Digeon (R.-H.), graveur.
Dimier (A.), 1794, sculpteur.
Dimier (M^lle C.), peintre.
Dion (A.-L.), 1827, sculpteur.
Doerr (C.-A.-V.), 1823, peintre.
Doix (F.-J.-A.), 1777, peintre.
Dolivet (G.-E.), 1843, peintre.
Dollet (J.-F.-V.), 1815, peintre.
Dolly (M^lle S.), peintre.
Domard (J.-F.), 1792, graveur en médailles.
Domenchin de Chavanne (P.-S.), 1673, peintre.

Domingues (J.), peintre.
Don Ker Van Der Hoff (M^lle J.), peintre.
Doncaud (J.-E.), 1834, peintre.
Donnet-Thurninger (M^lle T.), peintre.
Donzel (M^lle E.), 1860, peintre.
Donzel (J.-P.), 1832, peintre.
Dorange (J.-S.), architecte.
Dorbay (F.), 1697, architecte.
Dorigny (L.), 1654, peintre.
Dorigny (N.), 1658, peintre et graveur.
Dornier (A.-C.), 1788, graveur.
Derodes (L.-A.), 1809, peintre et graveur.
Dorotte (J.-L.), 1657, architecte.
Dossier (M.), 1685, graveur.
Doublemard (C.-J.), sculpteur.
Doucet (L.), peintre.
Douchin (J.-G.), 1793, graveur.
Douet (E.-J.-B.), peintre.
Douillet (A.-A.), sculpteur.
Doulot (M^lle M.-A.), 1834, peintre.
Doux (M^lle L.), peintre.
Doyen (G.-F.), 1726, peintre.
Doyère (E.-G.), architecte.
Dozange (M^lle B.), peintre.
Drée (A.-A. comte de), 1817, peintre.
Drevet (J.-A.), 1819, peintre.
Drevet (P.-J.), 1697, graveur.
Driollet (1805), architecte.
Drolling (M.-M.), 1836, peintre.
Drouais (F.-H.), 1727, peintre.
Drouais (J.-G.), 1763, peintre.
Drouet (D.), 1836, sculpteur.
Drouet (T.-T.), graveur.
Droz (A.-G.), 1822, peintre.
Droz (J.-A.), 1804, sculpteur.
Duban (F.-J.), 1797, architecte.
Dubasti (F.-P.), peintre.
Dubasty (A.-H.), 1814, peintre.
Dubien (P.-H.), 1825, peintre.
Dubois (A.), 1785, architecte.
Dubois (A.), 1834, graveur en médailles.
Dubois (E.-J.), 1851, peintre.
Dubois (E.), 1825, sculpteur.
Dubois (F.), 1790, peintre.
Dubois (H.-J.-B.), architecte.
Dubois (J.-E.), 1795, graveur en médailles.
Du Bois (J.-C.-T.), 1804, peintre.
Dubois (L.-A.), peintre.
Dubois (M^lle M.), peintre.
Dubois d'Avesnes (M^lle M.-F.), 1832, sculpteur.
Dubois de l'Estang (M^me A. comtesse), 1868, peintre.
Dubois (M^lle M.-J.-R.), 1720, graveur.
Duboulan (M^lle J.), 1864, peintre.
Dubouloz (J.-A.), 1800, peintre.
Dubourg (M^lle V.), 1840, peintre.
Dubourjal S.-E.), 1795, peintre.
Dubray (V.-G.), 1813, sculpteur.
Dubray (M^lle C.-G.), 1855, sculpteur.
Dubray (M^lle S.), 1858, peintre.
Dubreuil (J.), 1825, peintre.
Dubucand (A.), 1828, sculpteur.
Dubufe (E.), 1819, peintre.
Dubufe (C.-M.), 1864, peintre.
Dubufe (G.), peintre.
Dubut (L.-A.), 1769, architecte.
Duc (A.-L.), 1811, peintre.

Duc (J.-L.), 1802, architecte.
Ducasse (J.-E.), graveur.
Duchange (G.), 1662, graveur.
Duchemin (C.), 1630, peintre.
Duchemin (M^me V.), peintre.
Duchenne (J.-E.), 1817, peintre.
Duchesne (A.-A.), 1797, peintre.
Duchesne (C.), 1823, peintre.
Duchesne (E.), 1817, peintre.
Ducis (L.), 1773, peintre.
Duckett (M^lle M.), 1844, peintre.
Ducler (L.-F.), peintre.
Duclos (A.-L.), 1844, architecte.
Duclos (A.-J.), 1742, graveur.
Duclos-Cahon (M^me), peintre et graveur.
Ducluzeau (M^me M.-A.), 1787, peintre.
Du Derant (J.-F.-M.), 1823, peintre.
Duez (E.-A.), 1843, peintre.
Dufau (F.), 1770, peintre.
Dufay (F.-F.), lithographe.
Duflos (C.), 1662, graveur.
Duflos (P.-F.), 1710, peintre et graveur.
Duflos (P.), 1701, graveur.
Dufour (C.-E.), peintre.
Dufour (H.-J.), peintre.
Dufrency (M^me M.-A.), peintre.
Dufresne (A.-H.), 1820, peintre.
Dufresne (M^lle A.), 1789, peintre.
Dufresnoy (C.-A.), 1614, peintre.
Du Guernier (L.), 1614, peintre.
Du Guernier (D.), 1624, peintre.
Duhamel (E.), graveur.
Dulesme (G.-J.-M.-G.), peintre.
Duhme (A.), 1847, sculpteur.
Dujardin (A.), 1817, sculpteur.
Dulac (A.-E.), sculpteur.
Dulac (S.), 1802, peintre.
Dulin (P.), 1669, peintre.
Dulong (A.-L.), 1812, peintre.
Dumaige (E.-H.), 1830, sculpteur.
Dumarest (A.-R.), 1820, peintre.
Dumas (V.), peintre.
Dumas (P.-E.), 1819, peintre.
Dumas des Combes (J.-M.), 1813, peintre.
Dumax (E.-J.), 1811, peintre.
Duménil (P.-C.-B.-C.), 1779, peintre.
Dumesnil (J.), 1836, peintre.
Dumesnil (M^lle M.), 1850, peintre.
Dumont (A.-A.), 1801, sculpteur.
Dumont (F.-P.-J.-D.), 1831, graveur.
Dumont (G.-P.-M.), 1820, architecte.
Dumont (J.-E.), 1761, sculpteur.
Dumont (J.), 1701, peintre et graveur.
Dumont (M^lle J.-B.), peintre.
Dumont (L.-P.-P.), 1822, peintre et graveur.
Dumont (M^lle M.-M.), peintre.
Dumotel (C.-J.-B.-P.), 1815, peintre.
Dumoulin (C.-E.), 1816, peintre.
Dumoulin (D.-J.), peintre.
Dumoulin (L.-J.), 1860, peintre.
Dumoulin (P.-A.-G.), peintre.
Du Moustier (D.), 1571, peintre.
Du Moustier (E.), 1520, peintre.
Dumoustier (N.), peintre.
Dumoustier (H.), 1565, peintre.

Dumouza (P.), 1812, peintre.
Dumurat (A.-A.), peintre.
Dunony (A.-H.), 1757, peintre.
Du Pati (L.), peintre.
Dupays (E.), 1841, peintre.
Dupéra (E.), 1560, peintre architecte et graveur.
Dupéric-Pellou (P.-L.), peintre.
Duperron (E.-A.), graveur en médailles.
Dupeux (P.), peintre.
Duplessis-Bertaux, 1747, graveur et peintre.
Duplessy (J.-A.), 1817, peintre.
Dupoachel (M^lle M.-L.), peintre.
Dupont (M^me A.), peintre.
Dupont (E.), 1825, peintre.
Dupont (M^lle G.), peintre.
Dupont (P.), peintre.
Dupré (M^lle F.), peintre.
Dupré (F.-X.), 1803, peintre.
Dupré (G.), 1827, peintre.
Dupré (J.), 1851, peintre.
Dupréau (P.), xvi^e siècle, sculpteur.
Dupressoir (F.-J.), 1800, peintre.
Duprez (M^lle M.), peintre.
Dupuich (M^lle B.), peintre.
Dupuis (G.), 1685, graveur.
Dupuis (D.-J.), 1810, architecte.
Dupuis (N.-G.), 1698, graveur.
Dupuis-Colson (H.-J.), 1820, peintre.
Dupuy (C.-A.-C.), architecte.
Duphy (M^lle M.-N.), 1850, peintre.
Duramcau (L.-J.), 1733, peintre.
Durand (C.-A.), 1829, peintre.
Durand (E.-P.-G.), 1806, peintre.
Durand (G.), peintre.
Durand (M^me H.), 1844, peintre.
Durand (M^lle H.), peintre.
Durand (H.-L.), architecte.
Durand (M^lle J.), peintre.
Durand (J.-N.-L.), 1760, architecte.
Durand (J.), 1816, graveur.
Durand (J.), graveur.
Durand-Cambuzat (M^me L.), peintre.
Durand-Darsonval, peintre.
Durau (H.), graveur.
Duran (L.), graveur.
Durst (F.-J.), 1804, sculpteur.
Durrand (E.-E.), peintre.
Durst (A.), 1842, peintre.
Durst (M.), 1832, sculpteur.
Durupt (J.-B.-C.), 1819, peintre.
Durussel (M^lle J.-L.), peintre.
Durny (J.-A.), lithographe.
Durvis (M^lle M.), peintre.
Dusanssay (A.), peintre.
Duseigneur (J.-B.), 1808, sculpteur.
Du Seigneur (M.), architecte et peintre.
Dusillion (P.-C.), architecte.
Du Terrier (M^lle J.-F.-A.), 1803, peintre.
Dutheil (H.), graveur.
Dutocq (V.), architecte.
Dutron (J.-B.), 1814, peintre.
Dutron (J.-L.), 1819, architecte.
Dutuit (P.-A.-J.-B.), peintre.
Dutzschold (H.), 1811, peintre.
Duval (M^lle A.), 1848, peintre.
Duval (A.-E.), peintre.
Duval (C.), peintre.

Duval (E.-S.-G.), 1845, peintre.
Duval (E.-F.), peintre.
Duval (J.-B.), architecte.
Duval (V.), peintre.
Duval le Camus (J.-A.), 1814, peintre.
Duval-Gozlan (L.), 1853, peintre.
Duvidal de Montferrier (Mme L.-R. comtesse), 1797, peintre.
Duvieux (H.), peintre.
Duvivier (P.-S.-B.), 1730, graveur en médailles.
Ecman (J.), 1741, peintre.
Edelinck (N.), 1739, peintre.
Edouard-Fournier (P.-J.-A.), graveur.
Edward (Mlle B.), peintre.
Edwarmay (L.), peintre et lithographe.
Egasse (J.-D.-F.), 1845, peintre.
Egmont (T.-J. d'), 1806, peintre.
Elie (Mme), peintre.
Eliot (G.), peintre.
Elle (L.), 1612, peintre et graveur.
Elle (P.), xviie siècle, peintre.
Ely-Rodrigues (Mlle J.-E.), peintre
Emeric (J.-T.), peintre.
Emon (Mlle B.), peintre.
Empis (Mme E.), 1806, peintre.
Enault (Mlle Z.), sculpteur.
Enault (Mme A.-L.), peintre.
Enfantin (A.), 1793, peintre.
Eprémesnil (J.-L.-R. d'), peintre.
Esbrat (R.-N.), 1809, peintre.
Escalier (N.-F.), peintre.
Escudier (C.-J.-A.), 1818, peintre.
Esménard (Mlle J. d'), peintre.
Esnault (Mlle L.), peintre.
Esnée-Perrin (Mme M.), 1845, peintre.
Estienne (A.), 1794, peintre.
Etex (A.), 1809, sculpteur peintre et architecte.
Etex (L.-J.), 1810, peintre.
Eustache (C.-F.), 1820, peintre et lithographe.
Evrard (E.), 1835, peintre.
Eylé (Mlle G.), peintre.
Faconnet (Mlle M.-A.-E.), sculpteur.
Fagard (Mlle V.), 1820, peintre.
Fagnion (J.), graveur.
Faivre (J.-B.-L.), 1766, architecte.
Faivre (L.-M.), peintre.
Falkonet (E.-M.), 1716, sculpteur.
Falconet (P.-E.), peintre.
Falconet (Mme P.-E.), 1748, sculpteur.
Falcoz (A.-A.), 1813, peintre.
Famin (A.-P.-S.-M.), 1776, architecte.
Famin (C.-V.), 1809, architecte.
Fanty-Lescure (G.), peintre.
Farochon (J.-B.-E.), 1812, graveur en médailles.
Farochon (P.-A.), 1845, architecte.
Fath (R.-M.), 1850, peintre.
Fauchery (Mme A.), 1803, peintre.
Fauchery (J.-C.-A.), 1798, peintre.
Fauchon (P.-A.), peintre et lithographe.

Fauginet (J.-A.), 1809, graveur en médailles.
Faucher (G.), 1827, sculpteur.
Faure (V.-A.), 1801, peintre.
Faure de Boussé (V.-D.), sculpteur.
Fay (A.), peintre.
Fayolle (Mlle A.-L.), peintre.
Fayolle (Mlle E.-M.), peintre.
Fehrenbach (Mlle L.), peintre.
Félix (D.), peintre.
Felly (J.), peintre.
Férand (P.-H.), architecte.
Feret (A.), lithographe.
Fermon (Mlle J.-M. de), peintre.
Fernier (Mlle G.), peintre.
Ferrand de Monthelon (A.), 1752, peintre.
Ferrère (Mlle C.), 1847, peintre.
Ferréol (A.), peintre.
Ferrière (E.-A.), 1815, peintre.
Ferrières (L.-G.-F. comte de), 1837, sculpteur.
Ferry (J.-G.), peintre.
Fessard (P.-A.), 1798, sculpteur.
Feuchère (J.-J.), 1807, sculpteur.
Feugère des Forts (V.-E.), 1825, sculpteur.
Feulard (L.-A.), 1813, peintre.
Fichel (B.-E.), 1826, peintre.
Fieuzal (D.-L.-N. F.), 1768, sculpteur.
Filhol (Mlle S.-A.), 1806, peintre.
Filippe (Mlle J. de), peintre.
Fillet (P.-H.), peintre.
Fines (F.-E.), 1826, peintre.
Fiquet (E.), 1731, graveur.
Fischer (G.-A.), 1820, peintre et lithographe.
Flahaut (L.-C.), 1831, peintre.
Flameng (F.), peintre et graveur.
Flament (E.-H.), peintre.
Flamet (J.-M.-E.), graveur.
Flanneau (L.), 1837, peintre.
Flers (C.), 1802, peintre.
Fleuret (L.-L.), graveur.
Fleury (E.), peintre.
Fleury (Mme F.), peintre.
Fleury (F.-A.-L.), 1804, peintre.
Flipart (C.-F.), 1773, graveur.
Flipart (J.-J.), 1714, graveur.
Flipart (J.-C.), 1700, graveur.
Florence (J.-P.), peintre.
Floury (L.-F.-L.), peintre.
Foirestier (Mlle L.-M.), peintre.
Fondin (E.), peintre.
Fontaine (A.-V.), 1815, peintre.
Fontaine (J.-M.), 1791, graveur.
Fontaine (P.), 1833, peintre.
Fontallard (J.-H.), peintre.
Fontenay (E.), 1821, peintre.
Forestier (Mlle A. de), peintre.
Forestier (Mlle A.-M.-J.), peintre.
Forestier (C.), peintre.
Forestier (C.-A.), 1789, peintre.
Forest (J.-B.), 1636, peintre.
Foret (P.), peintre.
Forgeron (A.-A.), 1812, peintre.
Forget (C.-G.), 1807, peintre.
Formstecher (Mlle B.), peintre.
Formstecher (Mlle B.), peintre. 1848.
Formstecher (Mlle A.), graveur.

Forney (Mlle C.), sculpteur.
Fort-Siméon (Mme E.), peintre.
Fortier (C.-F.), 1775, graveur.
Fortin (A.-F.), 1763, peintre, sculpteur et lithographe.
Fortin (C.), 1815, peintre.
Fortin (P.), peintre.
Fossey (F.), 1826, peintre.
Fosseyeux (F.), 1793, graveur.
Fossin (J.-B.), 1786, peintre et sculpteur.
Fossin (J.-J.-F.), 1808, sculpteur.
Fouard (M.-J.-B.), 1650, graveur.
Foubert (E.-L.), peintre.
Foucaucourt (G. de), 1835, peintre.
Fouet (Mlle L.-B.), peintre.
Fougère (Mlle I.-L.), peintre.
Fougues (H.-A.), sculpteur.
Foulquier (V.-J.-A.), 1822, peintre et graveur.
Fouquet (E.-F.), 1817, sculpteur.
Fouquet (Mlle F.), 1845, peintre.
Fouquet (L.-S.), 1795, peintre.
Fourau (H.), 1803, peintre.
Fourau (Mme L.), 1808, peintre.
Fouré (L.-E.), peintre.
Fourgard (Mlle J.), peintre.
Fourié (A.-A.), peintre et sculpteur.
Fournaux (C.-A.), graveur en médailles.
Fournier (Mme E.), peintre.
Fournier J.-S.), peintre.
Fournier (P.-E.), 1847, graveur.
Fournier (P.-N.), 1747, architecte.
Fournier-Desormes (C.), 1777, peintre.
Fournier-Sarlovèze (Mme M.), 1845, sculpteur et peintre.
Fonssereau (J.-M.), 1809, peintre.
Fragonard (H.-E.-E.), 1806, peintre.
Francey (A.-A.), peintre.
Franco (J.-N.), 1811, peintre.
François (A.), 1814, graveur.
François (C.-E.), 1821, peintre.
François (J.), 1809, graveur.
François (T.), 1837, peintre.
Franquelin (J.-A.), 1798, peintre.
Fréchon (C.), peintre.
Frédeau (A.), 1589, peintre.
Freeman (W.-H.), peintre.
Frémiet (E.), 1824, sculpteur.
Frémiet (Mlle M.), peintre.
Frémin (B.), 1672, peintre.
Frémin (M. de), 1567, peintre.
Frémy (E.-D.), 1820, sculpteur.
Frémy (J.-N.-M.), 1782, peintre et graveur.
Frère (C.-E.), 1837, peintre.
Frère (C.-T.), 1814, peintre.
Frère (P.-E.), 1819, peintre.
Fréret-de-Montizon (Mlle T.-J.), 1792, peintre.
Frérot (Mme M.), peintre.
Frétel (P.), peintre.
Fribourg, peintre.
Frilley (J.-J.), 1797, graveur et dessinateur.
Frœlicher (C.-M.-A.), architecte.

Froide-Montagne (G. de), 1685, peintre.
Froidure-de-Pellport (Mme E.), peintre.
Froger (A.), sculpteur.
Fromanger (A.-H.), 1805, sculpteur.
Fromont (J.-V.-E.), 1820, peintre.
Fromentin (J.), 1844, peintre.
Frontier (J.-C.), 1701, peintre.
Frosté (N.-I.), 1790, peintre.
Froullé (A.-A.), 1821, sculpteur.
Frutier (J.-J.), peintre.
Gabé (N.-E.), 1814, peintre.
Gabilliet-Van-Parys (Mme L.), peintre.
Gabriel (J.), 1667, architecte.
Gabriel (J.), XVIIe siècle, architecte.
Gabriel (J.-A.), 1699, architecte.
Gabrielle (Mlle M.), peintre.
Gagey (A.), 1809, peintre.
Gazey (A.), 1778, peintre.
Gagnant (J.-N.-V.), 1767, peintre.
Gagneau (P.-L.), peintre.
Gagné (P.-A.), peintre et sculpteur.
Gagnery (J.-A.), peintre.
Gahery-Ulric (Mme A.), peintre.
Gaildrau (C.-V.), peintre.
Gaildrau (J.), 1816, peintre.
Gaillard (C.-F.), 1834, graveur.
Gaillard (Mme M.), peintre.
Galbrund (L.-G.), 1809, architecte.
Galbrund (L.-A.), 1810, peintre.
Galbrunner (P.-C.), 1823, graveur en médailles.
Galimard (C.-O.), 1719, graveur.
Galimard (N.-A.), 1813, peintre et lithographe.
Gallaud (Mlle C.), peintre.
Galloche (L.), 1670, peintre.
Galtier-Boissière (Mlle E.-M.-V.-Z.), graveur.
Galwey (Mlle E.-H.), sculpteur.
Garin (J.-B.-J.-L.), 1822, peintre.
Garnaud (A.-C.), 1830, sculpteur.
Garnaud (A.-M.), 1796, architecte et lithographe.
Garneray (A.-L.), 1783, peintre.
Garneray (A.), 1785, peintre.
Garneray (J.-F.), 1755, peintre.
Garnier (C.-F.), 1800, peintre.
Garnier (E.-B.), 1759, peintre.
Garnier (J.-L.-C.), 1825, architecte.
Garnier (J.-A.), 1817, peintre.
Garnier (Mme T.), peintre.
Garrez (P.-J.), 1802, architecte.
Garron (J.-P. de), graveur.
Gasc (C.-J.), 1822, peintre.
Gascar (H.), 1635, peintre.
Gassies (G.-J.-B.), 1829, peintre.
Gaston (P.-M.-B.), 1786, peintre.
Gatines (R. de), peintre.
Gatteaux (J.-E.), 1788, graveur en médailles.
Gatteaux (N.-M.), 1751, graveur en médailles.

Gatzert (Mlle L.), peintre.
Gaubault (A.-E.), peintre.
Gauchard (F.-J.), 1825, graveur.
Gaucher (C.-E.), 1740, graveur.
Gaucherel (L.), 1816, graveur.
Gandara (A.), peintre.
Gaudefroy (P.-J.), 1801, peintre.
Gaudin (Mlle H.), peintre.
Gaudran (L.-G.), 1829, sculpteur.
Gaudrier (E.-J.), architecte.
Gaufernan (Mlle L.-M.), peintre.
Gangiran-Nantenil (C.), peintre.
Ganlard (F.-E.), 1812, graveur en médailles.
Gault-de-Saint-Germain (P.-M.), 1754, peintre.
Gaumel (J.-A.), peintre.
Gaumier (Mme L.), peintre.
Gautherot (C.), 1769, peintre et sculpteur.
Gauthier (L.-A.), 1822, peintre.
Gauthier-d'Agoty (J.-F.), 1739, graveur.
Gautier (C.-A.), peintre et architecte.
Gautier (Mlle E.), peintre.
Gautier (L.-A.), graveur.
Gavarni (P.), peintre.
Gavarret (Mlle E.), peintre.
Gavet (C.), peintre.
Gay-Vallien (G.-J.-B.), peintre.
Gechter (J.-F.-T.), 1796, sculpteur.
Gelée (A.-F.), 1796, graveur et lithographe.
Gely (Mlle M.), 1850, peintre.
Gendron (E.-A.), 1817, peintre.
Gendrot (E.), peintre.
Genevay (Mme C.), 1833, peintre.
Gengembre (J.-Z.), peintre.
Genlis (Mlle P.), peintre.
Génois (H.), 1847, peintre.
Gennys (C.-L.), peintre et architecte.
Geoffroy (A.-L.-V.), 1844, sculpteur.
Geoffroy (E.), sculpteur.
Geoffroy-de-Chaume (A.-V.), 1816, sculpteur.
George (A.), 1838, sculpteur.
George (E.-S.), 1833, sculpteur.
Georget (C.-J.), peintre.
Gérard (C.-M.), sculpteur.
Gérard (Mlle C.-J.), peintre.
Gérard (Mlle E.), peintre.
Gérard (E.), peintre.
Gérard (Mlle E. C.), peintre.
Gérard (F.-A.), 1760, sculpteur.
Gérard (L.-F.), 1833, peintre.
Gérard (L.-A.), 1820, graveur.
Gérard (S.-L.), 1793, graveur.
Gérard-Séguin (J.-A.), peintre.
Gérardin (Mme T.), peintre.
Géraut (P.-N.), 1786, graveur.
Gerbet (Mlle A.), peintre.
Gerbier (L.-A.), graveur en médailles.
Gérente (A.), 1821, peintre.
Gergonne (J.-A.), sculpteur.
Germain (A.-J.), sculpteur.
Germain (P.), 1647, graveur.
Germain (T.), 1673, architecte et sculpteur.
Germain (T.), 1846, peintre.
Germiny (Mme J. comtesse de), peintre.

Gérôme (Mlle J.), peintre.
Gérôme (Mlle P.), peintre.
Gérôme-Regnard (Mme P.), peintre.
Gervex (H.), peintre.
Geslin (J.-C.), 1814, peintre et architecte.
Gesuo (J.-V.-A. de), peintre.
Gevelot (F.-V.), 1791, sculpteur.
Ghérardi (T.), 1816, peintre.
Gheest (M.-G. de), sculpteur.
Giacomelli (H.), peintre.
Giacomelli (Mme S.), 1788, peintre.
Gibert (H.-E.), 1818, graveur.
Gibon (H.-L.), peintre.
Gide (F.-T.-E.), 1822, peintre.
Gierckens (E.-F.), architecte.
Giffart (P.), 1723, graveur.
Gilbert (A.-I.), 1828, graveur.
Gilbert (C.-C.), 1838, peintre.
Gilbert (E.-J.), 1793, architecte.
Gilbert (Mme F.), 1820, peintre.
Gilbert (Mme F.-A.), 1804, peintre.
Gilbert (G.-C.), 1842, peintre.
Gilbert (V.-G.), peintre.
Gill (A.), 1810, peintre.
Gillet (E.), peintre.
Gillon (A.-A.-M.), 1830, architecte.
Ginain (L.-E.), 1818, peintre.
Ginain (P.-R.-L.), 1825, architecte.
Ginesty (Mlle D.-J.-A.), graveur.
Ginoux (C.), sculpteur.
Gion (P.-A.), architecte.
Girard (C.), 1836, sculpteur.
Girard (E.-J.-A.), 1813, peintre.
Girard (Mlle M.), peintre.
Girard (N.-A.), 1816, sculpteur.
Girard (P.-A.), 1839, peintre.
Girard (P.), 1806, peintre.
Girard (P.-L.), peintre.
Girardet (E.-A.), peintre.
Girardet (J.), peintre.
Girardin (A.-F.-L. comte de), 1767, peintre.
Girardin (A.), 1820, architecte.
Girardin (Mme P.), 1818, peintre.
Girardot (A.), peintre.
Girardet (A.-A.), 1815, peintre.
Giraud (P.-F.-E.), 1806, peintre.
Giraud (S.-C.), 1819, peintre.
Giraud (V.-J.), 1810, peintre.
Girbaud (Mme A.-E.), peintre.
Girbaud (Mlle J.), peintre.
Giritte (J.), architecte.
Giroux (A.), 1801, peintre.
Gisors (A.-J.-B.-G. de), 1762, architecte.
Gisors (A.-H. de), 1796, architecte.
Gissey (H. de), 1612, dessinateur.
Gittard (A.-C.-J.), 1832, peintre.
Glaize (P.-P.-L.), 1842, peintre.
Glaudieu (J.-D.), 1807, architecte.
Gloria (Mlle J.-B.), peintre.
Gobaut (G.), 1814, peintre.
Gobert (A.), peintre.
Gobert (A.-T.), 1822, peintre.
Gobert (Mlle E.-M.), 1844, peintre.

Gobert (M.), 1860, peintre.
Goblain (A.-L.), 1779, peintre.
Godde (J.), 1812, peintre.
Godefroid (M¹¹ᵉ M.-E.), 1849, peintre.
Godefroy (A.-P.-F.), 1777, graveur.
Godefroy (P.-A.), peintre.
Godet (J.-M.), peintre.
Godon (J.-J.-J.), 1839, peintre.
Godonesche (N.), 1701, graveur.
Goeneutte (N.), peintre.
Gois (E.-E.-F.), 1765, sculpteur.
Gois (E.-P.-A.), 1731, sculpteur et graveur.
Gomez (M¹¹ᵉ D.), peintre.
Gomier (M¹¹ᵉ M.-E.), peintre.
Goncourt (J. de), graveur.
Gonon (E.), 1814, sculpteur.
Gontier (A.-A.), peintre.
Gontier (P.-C.), peintre.
Gonzalès (M¹¹ᵉ E.), 1850, peintre.
Gonzalès (M¹¹ᵉ J.), peintre.
Gonzalez (Mᵐᵉ E.-C.), peintre.
Goquelot (Mᵐᵉ M.), peintre.
Gossart G.), architecte.
Gosse (G.-F.-L.), 1833, peintre.
Gosse (N.-L.-F.), 1787, peintre.
Gosselin (C.), 1834, peintre.
Gosset (A.-F.), 1815, peintre.
Gossin (L.), sculpteur.
Goubie (J.-R.), 1812, peintre.
Goudalier (J.-E.), peintre.
Goujon-de-Villiers (A.-A.), 1784, graveur.
Goulet (N.), 1745, architecte.
Goulu (A.-F.) 1795, graveur.
Goupil (J.-A.), 1839, peintre.
Goupil (L.-L.), 1834, peintre.
Goupil (M¹¹ᵉ M.-M.), peintre.
Gourdet (P.-E.), peintre.
Goureau (C.), 1797, peintre.
Gourler (C.-P.), 1786, architecte et graveur.
Gourlier (L.-C.-A.), 1816, peintre.
Gourlier (P.-D.), 1813, peintre.
Goustain (C.-E.), 1685, peintre.
Gout (P.-E.-A.), 1852, architecte.
Gouvion-Saint-Cyr (H.), peintre.
Graff (P.-E.), peintre.
Grailly (V. de), 1804, peintre.
Grainadorge (M¹¹ᵉ M.), 1842, peintre.
Grand (C.), architecte.
Grandfils (L.-S.), 1810, sculpteur.
Grandjean (E.-G.), 1844, peintre.
Grandjean (E.), 1842, sculpteur.
Grandjean (J.-C.-D.), peintre.
Grandjean-de-Montigny (A.-H.-V.), 1776, architecte.
Grandmaison (C.-G.-P.-M. de), sculpteur.
Granger (J.-P.), 1779, peintre.
Granier (M¹¹ᵉ A.), peintre.
Gravigny (U.-J.-B.), architecte.
Grébert (J.), peintre et peintre.
Grégoire (M¹¹ᵉ B.), peintre.
Grégoire (L.), 1840, sculpteur.
Greil (T.), 1826, sculpteur.
Grenaud (H.), 1830, peintre et graveur.
Grenier-Saint-Martin (F.), 1793, peintre et lithographe.
Grenier-de-Saint-Martin (H.-A.), peintre.

Grenier-de-Saint-Martin (Y.-T.-R.), peintre.
Greux (A.-P.), 1836, peintre.
Greux (G.-M.), 1848, peintre et graveur.
Grévedon (P.-L.), peintre et lithographe.
Grevenbroek (H.), 1670, peintre.
Grillet (A.), 1826, peintre.
Grillon (E.-J.-L.), 1786, architecte.
Grimoin (G.), 1839, peintre.
Grisart (J.-L.-V.), 1797, architecte.
Grosielliez (M. de), 1837, peintre.
Grolleau (A.-C.), 1825, peintre.
Gros (A.-J. baron), 1771, peintre.
Gros (J.), peintre.
Grosso (M¹¹ᵉ H.), peintre.
Grosset de Vercy (C.), 1838, sculpteur.
Gruyer (H.-L.-C.), 1843, peintre.
Gruyer (H.-N.), 1826, peintre.
Gruyère (T.-C.), 1814, sculpteur.
Gruyer-Brielman (Mᵐᵉ E.), peintre.
Guadet (J.), 1834, architecte.
Guay (J.-G.), peintre.
Gudin (J.-L.), 1799, peintre.
Gudin (J.-M.), 1782, graveur.
Gudin (T.), 1802, peintre et lithographe.
Gueldry (J.-F.), peintre.
Guemied (L.-E.), 1816, peintre.
Guénepin (A.-J.-M.), 1780, architecte.
Guenez (M¹¹ᵉ B.), peintre.
Guenez (M¹¹ᵉ C.), 1848, peintre.
Guenot (Mᵐᵉ C.-F.-M.), 1812, peintre.
Guérard (C.-J.), 1790, peintre et lithographe.
Guérard (H.-C.), peintre et lithographe.
Guérie (P.-F.), 1819, peintre.
Guérin (F.-P.-A.), 1825, peintre.
Guérin (F.), 1791, peintre.
Guérin (G.), 1606, sculpteur.
Guérin (J.-M.-P.), 1838, peintre.
Guérin (N.), sculpteur.
Guérin (P.-N., baron), 1774, peintre.
Guéritte (V.), peintre.
Guérou (P.-J.), peintre.
Guesno (M.-H.), 1802, graveur.
Guiard (Mᵐᵉ A.), 1849, peintre.
Guiaud (G.-F.), 1810, peintre.
Guichard, sculpteur.
Guigou (A.-E.), 1839, peintre.
Guignery (L.-J.), 1818, peintre.
Guilbert (A.), peintre.
Guilbert (E.-C.-D.), 1818, sculpteur.
Guilbert d'Anelle (C.-M.), peintre.
Guillain (A.), 1636, architecte.
Guillain (A.), 1581, architecte.
Guillain (P.-I.-L.), 1603, architecte.
Guillain (S.), 1581, sculpteur et architecte.
Guillaume (E.-A.), 1831, peintre.
Guillaume (J.-B.-A.), 1822, graveur.
Guillaumet (G.-A.), 1840, peintre.
Guillaumet (A.-A.), 1815, graveur.
Guillaumot (A.-E.), graveur.

Guillaumot (C.-N.-E.), graveur.
Guillaumot (L.-E.), graveur.
Guille (L.-E.), peintre.
Guillemard (M¹¹ᵉ S.), 1780, peintre.
Guillemin (A.-M.), 1817, peintre.
Guillemin (E.), 1844, sculpteur.
Guilleminot (A.), peintre.
Guilleminet (C.), 1821, peintre.
Guillier (E.-A.), peintre.
Guillois (Mᵐᵉ A.), peintre.
Guillois (F.), 1764, sculpteur.
Guillon (A.-J.), 1829, peintre.
Guillon (M¹¹ᵉ A.), peintre.
Guillon (E.-A.), 1834, peintre.
Guillon (L.-A.), sculpteur.
Guillon (P.-E.), lithographe.
Guillot M¹¹ᵉ B.-A.), 1846, peintre.
Guillot (M¹¹ᵉ J.) peintre.
Guillot (Mᵐᵉ M.-Z.), 1807, peintre.
Guilmard (Mᵐᵉ L.), peintre.
Guionnet (A.), sculpteur.
Guiraud (M¹¹ᵉ J.-H.), peintre.
Guizard (Mᵐᵉ C. de) 1816, peintre.
Guscar (H.) 1635, peintre.
Gusmand (A.) 1821, graveur.
Guy (E.), 1795, architecte.
Guyot (A.-P.), 1787, peintre.
Guyard (J.-B.), 1787, graveur.
Haas (M¹¹ᵉ L.), peintre.
Habert (A.-L.), sculpteur.
Habert (E.), peintre.
Hadin (M¹¹ᵉ F.-A.-E.), 1799, peintre.
Hadingue (L.-M.), peintre.
Hagène (M¹¹ᵉ F.), peintre.
Halinbourg (M¹¹ᵉ J.-J.), peintre.
Halévy (Mᵐᵉ L.-H.), sculpteur.
Hallé (C.-G.), 1652, peintre.
Hallé (J.-F.), graveur en médailles.
Hallé (N.), 1711, peintre et graveur.
Haller (G.), sculpteur.
Hallier (N.), 1635, peintre et sculpteur.
Hallou (L.-M.), 1730, graveur.
Halzomann (Mᵐᵉ J.), peintre.
Hamman (E.-M.-F.), peintre.
Hamon (M¹¹ᵉ L.-A.), peintre.
Hanssmann (M¹¹ᵉ P.), peintre.
Haquette (G.), peintre.
Haquette-Bouffé (M¹¹ᵉ J.), peintre.
Hara (H.), peintre.
Hardon (A.-L.), 1819, peintre.
Hardy (M¹¹ᵉ A.-M.), peintre.
Hanly (L.-A.), 1829, architecte.
Hareux (E.-V.), 1847, peintre.
Harlingue (H.), lithographe.
Haro (E.-F.), 1827, peintre.
Haro (J.), graveur et peintre.
Harouard (E.-A.), sculpteur.
Harvey (Mᵐᵉ M.-C.), peintre.
Hasenfratz (A.), peintre et sculpteur.
Haudebourg (L.-P.), 1788, architecte.
Haudebourg (Mᵐᵉ A.-C.-H.), 1874, peintre.
Hauger (A.), graveur.
Haussard (J.-B.), 1680, graveur.
Houssoullier (G.), peintre et graveur.
Haussy (A.-D. d'), 1830, peintre.

Hant (Mme M.-J. de), peintre.
Hautel (V. d'), 1816, peintre.
Hautier (L.-H.), 1801, peintre.
Hayon (L. A.), 1810, peintre.
Hazard (Mlle M.), peintre.
Hazé (F.-A.), 1803, peintre.
Hébert (E.-E.-P.), 1821, peintre.
Hébert (P.-E.-E.), 1828, sculpteur.
Hébert (T.-M.), 1829, sculpteur.
Hée (J.), graveur.
Heim (J.-E.), 1830, architecte.
Heince (Z.), 1611, peintre et graveur.
Heizler (H.), 1829, sculpteur.
Hélé (G.-D.-C.), peintre.
Helnis (Mme C.), peintre.
Hémar (E.), peintre.
Hénard (G.-C.-E.), architecte.
Hénault (C.), peintre.
Henriet (A.-P.), 1815, peintre.
Henry (Mme C.), sculpteur.
Henry (Mlle C.), peintre.
Henry (H.-F.), peintre.
Henry (P.-E.), peintre.
Henry (Mme P.), peintre.
Henriquel (B.-L.), 1732, graveur.
Henriquel (L.-P.), 1797, graveur.
Hérard (L.-P.) 1815, architecte.
Hérault (C.-A.), 1641, peintre.
Herbert (L.-H.), peintre.
Hereau (J.), 1839, peintre et graveur.
Héret (L.-A.-J.), architecte.
Hérisson (C.-F.), 1811, peintre.
Hermain (J.-A.), 1846, architecte.
Hermann (L.), peintre.
Hermant (P.-A.-A.), 1823, architecte.
Hermant (R.-J.), architecte.
Herpich (V.-F.), sculpteur.
Herson (E.-A.-F.), peintre et lithographe.
Hersent (L.), 1777, peintre.
Hersent (F.-E.), 1823, peintre.
Hervé (Mlle J.), peintre.
Herviet (L.-A.), peintre.
Hervier (L.-H.-V.-J.-F.-A.), peintre.
Herviet (A.), lithographe.
Hervy (G.), peintre.
Hesse (A.-A.-B.), 1806, peintre.
Hesse (H.-J.), 1781, peintre.
Hesse (Mme L.), peintre et sculpteur.
Hesse (N.-A.), 1795, peintre.
Heullant (F.-A.), 1834, peintre.
Heurtier (J.-F.), 1739, architecte.
Heurteloup (H. baron), peintre.
Heurteloup (A.-V. baron), 1802, architecte.
Heuzé (Mlle R.-C.), peintre.
Hewitt (Mme C.), peintre.
Heyman (Mme O.), peintre.
Heyrault (L.-R.), peintre.
Hibon (A.), 1780, graveur.
Hierthès (F.), peintre.
Hillmacher (E.-E.), 1818, peintre.
Hildebrand (H.-T.), 1824, graveur.
Himmes (Mlle H.), peintre.
Hiolle (E.-E.), 1833, sculpteur.
Hirou (E.-M.), sculpteur.
Hirsch (A.), 1813, peintre.
Hoart (J.-B.-A.), 1800, peintre.
Holfeld (H.-D.), 1804, peintre.

Homo (A.), peintre.
Honcin (A.-C.-N.), 1811, peintre.
Honiste (F.), 1794, graveur.
Honnet (A.-B.), peintre.
Horaux (L.), peintre.
Hooghstoel (J.-M.), 1765, peintre.
Horcholle (A.), graveur.
Corsin-Déon (L.), peintre.
Hortemels F., 1688, graveur.
Horvatte (L.-E.), graveur en médailles.
Houasse (M.-A.), 1680, peintre.
Houasse (R.-A.), 1645, peintre.
Houbron (F.-A.), peintre.
Houdé (P.-A.), peintre.
Houel (F.), 1819, peintre.
Huard (P.), 1817, peintre.
Hubert (J.-B.-L.), 1801, peintre.
Hubert (N.), 1660, graveur.
Hublier (Mme C.), 1817, peintre.
Hue (E.), graveur en médailles.
Huet (J.-B.), 1745, peintre.
Huet (N.), 1770, peintre.
Huet (P.), 1803, peintre et graveur.
Hugo (L.-A.), sculpteur.
Hugot (L.-E.), peintre.
Huguet (Mme F.-F.), 1809, peintre.
Huguet (J.-G.), 1815, graveur.
Huillard (G.-G.), architecte.
Huillard (G.-G.), architecte.
Huilliot (P.-N.), 1774, peintre.
Hullin-Boischevallier (A.-L.-F. de), 1818, peintre.
Humbert (J.-F.), 1812, peintre.
Huot (A.-J.), 1839, graveur.
Huot (G.-E.), graveur.
Huot (L.-E.), peintre.
Huppé (H.), sculpteur.
Huquier (J.-G.), 1725, peintre et graveur.
Hurel (L.), 1831, sculpteur.
Husson (F.), 1828, architecte.
Husson (H.-J.-A.), 1803, sculpteur.
Husson (Mme J.-E.), 1767, peintre.
Hutean (A.-F.), peintre.
Hutea (Mme C.), peintre.
Hutin (C.), peintre.
Hutin (C.-F.), 1715, dessinateur sculpteur et graveur.
Hutinot (P.), 1610, sculpteur.
Huyot (J.-N.), 1780, architecte.
Huzel (Mme L.), peintre.
Hyon (G.-L.), peintre.
Iguel (A.-V.), 1830, sculpteur.
Iguel (J.-F.-M.), 1827, sculpteur.
Imbault, peintre.
Imbert (J.-F.), 1787, peintre.
Inemer (F.-V.), 1801, peintre.
Ingouf (P.-C.), 1746, graveur.
Ingouf (F.-R.), 1747, graveur.
Isambert (A.), 1818, peintre.
Isbert (Mme C.), 1825, peintre.
Ista (A.), peintre.
Ista (E.), peintre.
Itasse (Mlle J.), sculpteur.
Iwill Claned (M.-J.-L.), peintre.
Jabiot (C.-E.), dessinateur et lithographe.
Jacob (Mlle J.), peintre.
Jacob (N.-H.), 1782, dessinateur et lithographe.
Jacob-Desmalter (G.-A.), architecte.

Jacomin (A.-L.), 1843, peintre.
Jacomin (M.-F.), peintre.
Jacot (P.), 1798, architecte.
Jacott-Cappelaere (Mme H.), peintre.
Jacottet (L.-J.), peintre.
Jacottet (L.-J.), 1806, peintre et graveur.
Jacottet (L.), 1863, peintre.
Jacque (C.-E.), 1813, graveur et peintre.
Jacque (L.), graveur.
Jacquemard (J.-F.), peintre et graveur.
Jacquemart (A.), 1808, peintre.
Jacquemart (H.-A.-M.), 1824, sculpteur.
Jacquemart (Mlle H.), peintre.
Jacquemin (R.), peintre.
Jacques (F.-J.-N.), 1801, sculpteur.
Jacquet (J.-G.), 1846, peintre.
Jacquet (J.), 1811, graveur.
Jacquier (Mlle F.), peintre.
Jacquinot (L.-F.), graveur.
Jacquinot (Mlle V.-T.), peintre.
Jacta (Mlle L.-A.), peintre.
Jadin (E.-C.), peintre.
Jadin (L.-G.), 1805, peintre.
Jahyer (O.-E.-J.), 1826, graveur.
Jaime (J.-F.), peintre.
Jal (A.-J.), 1823, architecte.
Jalabert (Mme M.), peintre.
Jaley (J.-L.-N.), 1802, sculpteur.
Jamet (Mme P.), 1822, peintre.
Jamin (D.-J.), peintre.
Jandelle (E.-C.), peintre.
Janet-Lange (A.-L.), 1815, peintre et lithographe.
Janet (H.-A.), peintre.
Jaquotot (Mme M.-V.), 1778, peintre.
Jardin (P.-C.), graveur.
Jardinier (C.-D.), 1726, graveur.
Jauga (J.-C.), 1854, peintre.
Java (Mme M.-A. de), sculpteur.
Jazet (A.-J.-L.), 1814, graveur.
Jazet (L.-P.), 1815, graveur.
Jazet (J.-P.-M.), 1788, graveur.
Jazet (P.-L.), 1848, peintre.
Jean, peintre.
Jean (G.), peintre.
Jeannest (L.-F.), sculpteur.
Jeannin (G.), peintre.
Jeanron (A.), peintre.
Jehotte (L.), sculpteur.
Jetot (E.-C.), sculpteur.
Joannis (Mlle A.), 1831, peintre.
Job-Vernet (J.), peintre.
Jobbé-Duval (J.), 1815, peintre.
Jobert (Mme S.), peintre.
Joigny (A.-L.), architecte.
Joinville (A.-V.-E.-M.), 1801, peintre.
Joliet (A.), graveur.
Joliet (L.), 1843, architecte.
Jollain (M.-B.), 1732, peintre.
Jollivet (P.-J.), 1794, peintre.
Jolly (A.-G.), 1826, sculpteur.
Jolly (A.-E.), peintre.
Joly (A.-V.), 1798, peintre.
Joly (E.-J.-B.-T.-R. de), 1824, architecte.
Jomeau (L.), peintre.
Jonche ie (H.-F.), 1824, peintre.
Jonnard-Pacel (P.), graveur.
Joquières (V.-P.-A. de), peintre.

Jorand (J.-B.-J.), 1788, peintre et lithographe.
Joret (H.), architecte.
Joret (L.-J.-P.), peintre.
Jouanin (C.-V.), graveur en médailles.
Jouatte (A.), peintre.
Joubert (J.-F.), 1810, graveur.
Joubert (Mme L.), 1797, peintre.
Jouffroy (Mlle M. de), peintre.
Joulin (H.), 1812, peintre.
Jourdain (A.), graveur.
Journault (A.-A.), peintre.
Journault (M.), peintre.
Jouy (J.-M.), 1809, peintre.
Joyant (J.), 1803, peintre.
Jozan (S.-F.), 1797, peintre.
Juilliot (S.-L.), 1827, sculpteur.
Juliard (N.-J.), 1715, peintre.
Julien (P.-F.), 1840, architecte.
Jullien (M.), 1846, peintre.
Junnel de Noireterre (A.-V.), 1824, peintre.
Jumilhac (A. de), 1817, peintre.
Juncker (F.), peintre.
Kang (G.), peintre.
Karbowsky (A.), peintre.
Karl-Robert (G.), peintre.
Kelle (E.), peintre.
Keller (Mlle D.-G.), 1836, lithographe et peintre.
Kester (Mlle C.), peintre.
Kieffer (Mlle E.), peintre.
Kierdorf (Mlle C.), peintre.
Kietz (E.-B.), peintre.
Kinnen (Mlle A.-C.), peintre.
Kinsburger (S.), sculpteur.
Klagmann (J.-B.-J.), 1810, sculpteur.
Klagmann (H.), 1842, peintre.
Kloss (B.), peintre.
Knauer (G.-F.), sculpteur.
Knetel (R.), peintre.
Koel (A.-E.-J.-B.), graveur.
Kossak (A.-H.), peintre.
Krasno (H.), peintre.
Krathe (C.-L.), peintre.
Kreyenbelh (Mlle O.), peintre.
Krug (Mlle M.), peintre.
Kugler (Mme L.), peintre.
Kurten (J.-G.), peintre.
Labadye (J.-B.-A.), 1777, peintre.
Labadye, peintre.
Labadye (J.-B.-A.), 1777, architecte.
Labarre (A.), peintre.
Labarre (G.), sculpteur.
La Basselière (Mme Comtesse la de), peintre.
Labat (A.-V.), peintre.
Labbé (Mlle A.), peintre.
Labbé (L.-C.), peintre.
Laberge (C.-A. de), 1805, peintre.
Labois (Mlles MM.-L.), peintre.
Laborne (E.-E.), 1837, peintre.
Labrouste (F.-M.-T.), 1799, architecte.
Labrouste (P.-F.-H.), 1801, architecte.
Laby (A.-F.), 1784, peintre.
Lacaille (T.), 1825, peintre.
Lachenal-Chesalet (G.), peintre.
Lacheurie (E.), peintre.
Lacoste (J.), peintre.
Lacoste (P.-E.), peintre.
Lacour (A.), peintre.

Lacroix, 1779, peintre.
Lacroix (E.-J.), 1814, architecte.
Ladey (J.-M.), 1710, peintre.
Laere (M.-E. de), peintre.
Lafage (A. de), lithographe.
Laffolye (A.-J.), architecte.
Lafflié (H.-L.), peintre.
Lafitte (L.), 1770, peintre et dessinateur.
Lafitte (T.), 1816, peintre.
Lafon (F.), peintre.
Lafon (V.), peintre.
Lafond (C.-N.-R.), 1774, peintre.
Lafond (F.), peintre.
Lafond (F.-H.-F.), 1815, peintre.
Lafont (Mlle M.), peintre.
La Forest (Mlle P. de), 1849, peintre.
Lafosse (Mlle C.-B.), peintre.
Lafosse (C. de), 1636, peintre.
Lafosse (J.-B.-J. de), 1721, graveur.
Lafosse (J.-B.-A.), peintre et lithographe.
Lafourcade (Mlle H.-M.), peintre.
Lafrance (L.-J.), 1841, sculpteur et peintre.
Lagapile (F.), peintre.
La Grenerie (R. de), peintre.
Lagrenée (A.-F.), 1775, peintre.
Lagrenée (J.-J.), 1740, peintre.
Lagrenée (L.-J.-F.), 1724, peintre.
La Guillermie (F.-A.), graveur.
Lahaye (A.-M.), peintre.
Lahens (E.-J.-B.), 1836, peintre.
La Hire (G.-P.), 1797, architecte.
La Hire (L. de), 1606, peintre et graveur.
Lainé (A.), peintre.
Lainé (A.), peintre.
Lainé (V.), peintre.
Laissement (H.-A.), peintre.
Laitié (C.-R.), 1782, sculpteur.
Lajoye (Mlle H.), peintre.
Lalande (A.), architecte.
Lalève (A.-L. de J.), 1725, peintre et graveur.
L'Allemand (Mme A.), 1807, peintre.
Lallemand (A.-J.), 1810, graveur.
Lalone (G.-E.), peintre.
Lambelin (Mme V.), peintre.
Lambert (E.-P.), 1855, sculpteur.
Lambert (F.-A.), sculpteur et graveur.
Lambert (H.), peintre.
Lambert (L.-E.), 1825, peintre.
Lambert (M.-N.), architecte.
Lambert (M.), 1630, peintre.
Lambquin (Mlle B.), peintre.
Lami (A.), 1822, peintre.
Lami (E.-L.), 1800, peintre.
Lami de Nozan (E.), 1801, peintre.
Lamy (P.), graveur.
Lamy (P.-A.), 1827, graveur et lithographe.
Lanave (H.-A.), peintre.
Lancelet (L.), graveur.
Lancelot (E.), 1830, sculpteur.
Lancelot (Mlle M.-R.), sculpteur.
Lançon (H.), peintre.

Lanceret (N.), 1690, peintre.
Landais (Mlle M.-M.), peintre.
Landon (C.-H.), 1791, architecte.
Landré (Mlle L.), peintre.
Landry (E.-A.), peintre.
Landry (P.), 1630, graveur.
Landry (P.-N.), architecte.
Lane (C.-A.), peintre.
Lanessan (Mlle C. de), peintre.
Laneuville (J.-L.), 1826, peintre.
Langellier (Mlle M.-L.), peintre.
Langeval (J.-L.-L.), graveur.
Langlacé (J.-B.-G.), 1786, peintre.
Langlois (A.-H.), peintre.
Langlois (A.-P.), architecte.
Langlois (E.), peintre.
Langlois (J.-M.), 1779, peintre.
Langlois (Mme J.-C.), peintre.
Langlois (P.-A.), 1851, peintre.
Langlois (P.), peintre.
Langlois (P.-G.), 1754, graveur.
Langlois (V.-M.), 1756, graveur.
Langrand (Mme A.), peintre.
Langronne (E.-P.), peintre.
Lanjallet (Mlle M.), peintre.
Lannes de Montebello (M.-C.-C.), 1855, peintre.
Launier (L.), peintre.
Launay (M.-A. de), 1800, architecte.
Lanté (L.-M.), 1789, peintre.
Lapène (Mlle M.), peintre.
Laperrière (Mme A.-J. Comtesse de), peintre.
Lapierre (L.-E.), 1817, peintre.
Lapinclais (M.-N.-B. de), peintre.
Laplanche (J.-A.), architecte.
Lapointe (Mlle J.), peintre.
Laporte (Mme A.), peintre.
Laporte (E.-H.), 1841, peintre.
Laporte (E.), sculpteur.
Laporte (H.-E.), 1819, peintre.
Lapret (P.), 1839, peintre.
Larcher (E.-A.), peintre.
Larcher (J.-P.), 1791, graveur.
Larchevêque (P.-H.), 1721, sculpteur.
Largillière (N. de), 1656, peintre.
Larivière (C.-P.-A. de), 1798, peintre.
Larmesses (N. de), 1684, graveur.
Laroque (A.), sculpteur.
Larue (J.-D.), sculpteur.
Lasalle (L.-C.), peintre.
Lasalle (L.-S.), 1815, peintre.
Lasellaz (G.-F.), peintre.
Lasnier (L.-P.), lithographe.
Lasnier (Mlle M.-M.), peintre.
Lassus (J.-B.-A.), 1807, architecte.
Latapie (V.-A.), 1823, peintre.
Latoison-Duval (P.-C.-G.), 1813, peintre.
Latour (Mlle A.), peintre.
Latraverie (C.-F. de), 1778, peintre.
Latrie (Mlle A.), sculpteur.
Latteux (E.), 1850, peintre.
Laucérisque (P.-L.), architecte.
Launay (N. de), 1739, graveur.

Launay (R. de), 1754, graveur.
Laurens (M^lle P.), peintre et graveur.
Laurent (C.), sculpteur.
Laurent (M^lle F.), peintre.
Laurent (J.-J.-C.), 1800, peintre.
Laurent (M^me M.-P.), 1805, peintre.
Laurent (P.-L.-H.), 1779, graveur.
Laurent-Daragon (C.), 1833, sculpteur.
Laurent-Desrieux (M^lle M.), peintre.
Lauret dit Vernet, 1797, peintre.
Laval (P.-L. de), 1790, peintre.
Lavalard (E.), peintre.
Lavalard (O.), peintre.
Lavalley (A.), architecte.
Lavalley (P.), architecte.
Lavastre (M^lle E.), graveur.
Laverne (C.-D. de), 1814, peintre.
Lavezzari (E.), architecte.
Lavieille (E.-A.-S.), 1820, peintre.
Lavieille (J.-A.), 1818, graveur.
Lavigne (E.-E.), peintre.
Lavit (J.-B -O.), 1771, peintre.
Laynaut (F.-L.), peintre.
Lawrence (A.), peintre.
Lazerges (P.-J.-B.), 1845, peintre.
Lebaillif (A.-G.), peintre.
Lebas (G.-H.), peintre.
Lebas (J.-P.), 1707, graveur.
Lebas (L.-H.), 1782, architecte.
Lebas (P.-V.), sculpteur et graveur en médailles.
Lebayle (C.), peintre.
Lebel (C.-M.-L.-A.), 1772, peintre.
Lebel (J.-E.), graveur.
Lebègue (A.-P.), sculpteur.
Le Bègue (S.-L.-A.), architecte.
Leblan (J.-B -A.), 1825, architecte.
Leblanc (A.-J.-B.), 1679, architecte.
Leblanc (J.-C.), 1815, peintre.
Leblant (J.), peintre.
Leblond (J.), 1645, peintre.
Leblond (J.-B.-A.), 1679, peintre et dessinateur.
Lebois M^lle G.), 1852, peintre.
Lebossé (H.-V.-G.), sculpteur.
Leboucher (M -N.), peintre.
Lebour (A.-X.), 1801, graveur et lithographe.
Le Bonteillier (M^me J.-E.), peintre.
Lebouteux (D.), 1819, architecte.
Lebouteux (P.), 1683, peintre.
Lebroc (J.-B.), 1825, sculpteur.
Lebrun (B.), 1754, architecte.
Lebrun (C.), 1619, peintre graveur et architecte.
Lebrun (J.-B.-P.), 1748, peintre.
Lebrun (C.-D.), peintre et lithographe.
Lecamus (L.), peintre.
Le Camus de Mezières (N.), 1721, architecte.
Lecaron (J -A.), peintre.
Lechenet (M^me C.-A.-A.-M.), peintre.
Lechenelier (A.-C.-V.), 1796, peintre.

Lechevrel (A.-E.), graveur en médailles.
Leclaire (L.-L.), 1829, peintre.
Leclaire (V.), 1830, peintre.
Leclerc (A.-F.-R.), 1785, architecte.
Leclerc (A.-T.), 1788, peintre et lithographe.
Leclerc (G.-A.), 1813, architecte.
Leclerc (S.), 1676, peintre.
Leclerce (J -E.), graveur.
Lécluse (M^lle H.-A.), peintre.
Lerocq (A.-L.), 1832, peintre.
Lecocq (E -V.), 1831, peintre.
Lecointe (C.-J.), 1824, peintre.
Lecointe (L.-A.-J.), 1826, sculpteur.
Lecomte (A.-E.), architecte.
Lecomte (F.), 1737, sculpteur.
Lecomte (M^me M.), 1719, graveur.
Lecomte (N.), 1794, graveur.
Le Comte (P.), 1812, peintre.
Lecomte (P.), peintre.
Lecomte (V.), peintre.
Lecomte-Dunouy (J.-J.A.), 1842, peintre.
Lecomte-Vernet (E.-C.), 1821, peintre.
Lecomte (M^lle J.), peintre.
Lecoq (M^lle M.-C.-A.), peintre.
Lecoq de Boisbaudran (P.), peintre.
Lecoq de Lautreppe (F.-W.A.), sculpteur.
Lecreux (G. A.), peintre.
Lecreux (M^lle L.), peintre.
Lecuyer (L.-L.), peintre.
Ledoux (A.-L.-C.), 1816, peintre.
Ledoux (E.), 1811, peintre.
Ledoux (F.-A.), graveur.
Ledoux (M^lle J.-P.), 1767, peintre.
Ledoux (L.-S.-A.-P), 1788, peintre.
Le Dru (A.-F.), peintre.
Ledru (L.-L.), peintre.
Lefebvre (E.-C.-V.), 1805, peintre.
Lefebvre (E.-P.), sculpteur.
Lefebvre (M^lle F.), peintre.
Lefebvre (M^lle J.), peintre.
Lefèvre (A.-D.), 1798, graveur.
Lefèvre (C.), peintre.
Lefèvre (E.), peintre.
Lefèvre (M^lle M.-Z.), peintre.
Lefèvre (S.), graveur.
Lefman (F.), graveur.
Lefol (J.-), architecte.
Lefort (H.-E.), graveur.
Lefort (L.-A.), 1797, peintre.
Légat (L.), 1829, peintre.
Legendre (L.-A., peintre.
Legendre (L.-F.), 1794, peintre.
Legénisel (G.-H-A.), graveur.
Le Gentile (V.-L.), 1815, peintre.
Leger (A), peintre.
Legois (M^lle B.), peintre.
Legrain (J.-A.), peintre.
Legrand (A.), 1822, peintre.
Legrand (M^lle A.), peintre.
Legrand (J.-G.-J.), 1713, peintre.
Legrand (M^lle J.), peintre.
Legrand (L.-A.), peintre.
Legrand (L. R.), 1847, peintre.
Legrand (M^lle A.-E.), graveur.
Legrand de Saint-Aubin (M^lle A.) 1798, peintre.

Legros (J), 1771, peintre.
Legros (P.), 1666, sculpteur.
Leguay (E.), 1822, graveur.
Lehaut (M^lle M.), 1816, peintre.
Lehnert (P.-F.), 1811, lithographe, graveur et peintre.
Lehongre (E.), 1628, sculpteur.
Lehoux (A.-P.), 1844, peintre.
Lehoux (P.-F.), 1803, peintre.
Lehoux (R.), 1812, architecte.
Leisner (N.-A.), 1787, graveur.
Lejeune (L.-G.), 1851, architecte.
Leleux (B.-P.), 1812, peintre.
Leleux (A.-H.-S.), 1818, peintre.
Leloir (A.-L.), 1843, peintre.
Leloir (M^lle E.), 1811, peintre.
Leloir (J.-B.-A.), 1800, peintre.
Leloir (M.), peintre.
Lelong (M^lle K.), peintre.
Le Lorrain (L.-J.), 1715, peintre et graveur.
Le Lorrain (N.) 1666, sculpteur.
Lelu (P.), 1741, peintre.
Lemaire (A.), graveur en médailles.
Lemaire (M^me A.-E.), peintre.
Lemaire (M^lle A.), graveur.
Lemaire (L.-M.), peintre.
Lemaistre (A.), peintre.
Lemaitre (A.-F.), 1797, lithographe et graveur.
Lemaitre (M^lle A.), peintre.
Lemasle (L.-N.), 1788, peintre.
Lemasson (E.), peintre.
Lemée (M^me L.), peintre.
Leménorel (E.-E.), peintre.
Lemercier (C.-N.), 1795, peintre.
Lemire (C.-G.-S.), 1741, sculpteur.
Lemire (M^lle E.-E.), peintre.
Lemoine (A.-F.), 1824, lithographe.
Lemoine (C.), 1839, sculpteur.
Lemoine (G.), graveur.
Lemoine (F.), 1688, peintre.
Lemoine (M^lle M.-V.), 1754, peintre.
Lemonnier (A.), peintre.
Lemonnier (M^lle C.), peintre.
Lemonnier (H.), 1837, peintre.
Le More (M^me G.), peintre.
Lemoyne (J.), 1638, peintre.
Lemoyne (J.-B.), 1704, sculpteur.
Lemoyne (J.-B.), 1679, sculpteur.
Lemoyne (J.-L.), 1665, sculpteur.
Lemoyne (P.-A.), 1605, peintre.
Lemoyne (P.-H.), 1748, architecte.
Lemoyne (Saint-Paul), sculpteur.
Lempereur (S^t S.), 1728, graveur.
Lennevaux (L.-G.), peintre.
Lenoir (A.-A.), 1801, architecte.
Lenoir (A.-C.), 1761, peintre.
Lenoir (M^me A.-A.) 1771, peintre.
Lenoir (A.), sculpteur.
Leno'r (A.-P.), peintre.
Lenoir (C.), sculpteur.
Lenoir (N.), 1720, architecte.
Lenoir (N.), 1726, architecte.
Lenoir (G.-F.), architecte.
Lenoir (P.), 1826, architecte.
Lenoir (P.-M.), peintre.
Le Noir (S.-B.), 1729, peintre.
Lenormand (C.), architecte.

Le Notre (A.), 1613, architecte.
Léonard (G.), architecte.
Léonard (L.-A.), 1821, sculpteur.
Lepautre (A.), 1621, architecte.
Lepautre (A.), 1644, architecte.
Lepautre (P.), 1630, sculpteur.
Leparmentier (J.-A.), peintre.
Lepee (C.), 1830, peintre.
Lepeintre (C.), peintre.
Le Père (A.-E.-A.), sculpteur.
Lepère (F.), 1824, sculpteur.
Lepère (J.-B.), 1761, architecte.
Lepère (L.-A.), peintre.
Lepeut (Mme A.), peintre.
Lépic (L.-N. vicomte), 1839, sculpteur et graveur.
Lépicié (B.), 1700, graveur.
Lépicié (N.-B.), 1733, peintre.
Lépine (L.), sculpteur.
Leportevin (E.-E.-E.), 1806, peintre.
Lepreux (F.-L.), 1796, architecte.
Leprince (A.-X.), 1799, peintre.
Leprince (C.-E.), 1784, peintre et lithographe.
Leprince (G.), 1810, peintre.
Leprince R.-L.), 1800, peintre.
Leprix (P.-D.), graveur.
Leprompt (Mlle M.-A.-L.), peintre.
Lequesne (E.-L.), sculpteur.
Lequeux (P.-E.), 1806, architecte.
Lequien (A.-W.), 1822, sculpteur.
Lequien (J.-M.), 1796, sculpteur.
Lequien (J.), 1826, sculpteur.
Lerambert (L.), 1614, sculpteur.
Le Rat (T.-E.), 1819, graveur.
Leray (E.-A.), graveur.
Lerolle (A.) sculpteur.
Lerolle (H.), peintre.
Lerolle (T.), peintre.
Lerouge (J.-N.), peintre.
Leroux (A.), 1825, peintre.
Leroux (J.-B.), 1681, architecte.
Leroux (J.-M.), 1788, graveur.
Leroux (L.), peintre.
Leroux (L.-E.), 1833, peintre.
Leroux de Liney (Mme G.-E.), peintre.
Leroy (A.), graveur.
Leroy (Mlle C.), peintre.
Leroy (Mlle E.), peintre.
Leroy (Mlle D.-S.), 1832, peintre.
Leroy (E.), 1828, peintre.
Le Roy (H.), peintre.
Leroy (J.-B.), 1768, architecte.
Leroy (J.-J.), 1797, graveur.
Leroy (L.-J.), 1812, graveur et peintre.
Le Sacré (G.), peintre.
Lesage (Mlle H.-G.), peintre.
Lesage (L.), peintre.
Lesaint (C.-L.), 1795, peintre.
Lescène (L.), 1817, architecte.
Le Secq (H.), 1818, peintre et graveur.
Lesc t (P.), 1510, architecte.
Lescuyer ((Mlle L.), peintre.
Lescuyet (Mlle L.), peintre.
Lesourd-Beauregard (A.-L.-G.), 1800, peintre.
Lespagnandelle (M.), 1619, sculpteur.

Lessore (E.-A.), peintre.
Lessore (H.-E.), graveur.
Lessore (J.), peintre.
Le Sueur (E.), 1617, peintre.
Lesueur (J.-P.), 1737, peintre.
Lesueur (N.), 1690, graveur.
Lesueur (P.), 1786, peintre.
Lethorel (A.-L.), architecte.
Letouta (J.), peintre et lithographe.
Letourneau (E.), sculpteur.
Letourneau (E.), architecte.
Letourneau (E.), peintre.
Letourneau (L.-A.), peintre.
Leu (T. de), 1570, graveur.
Leulie (C.-A.), 1826, sculpteur et graveur en médailles.
Leullier (L.-F.), 1811, peintre.
Levade (G.-H.), peintre.
Leyallois (P.-E.), peintre
Levasseur (A.-A.-G.), peintre.
Levasseur (A.-L.), graveur.
Levasseur (E.), 1822, peintre.
Levasseur (J.-C.), sculpteur.
Levasseur J.-G.), 1823, graveur.
Levasseur (L.), peintre.
Levasseur (Mlle M.-F.-A.), peintre.
Levé (L.-C.), 1828, sculpteur.
Leveau (A.), peintre.
Leveau (L.), 1612, architecte.
Leviel (J.-A.), 1806, architecte.
Le Verloys (C.-F.-R.), 1710, architecte.
Levesque (Mlle G.), peintre.
Levesque (Mlle M.), peintre.
Levesque (Mlle S.), peintre.
Levicomte (P.-F.), peintre.
Levieil (P.), 1708, peintre.
Le Villain (E.-A.), peintre
Levillain (F.), graveur en médailles et sculpteur.
Levilly (P.-S.), 1803, lithographe.
Levolle (H.), peintre.
Lévy (Mlle A.), peintre.
Lévy (C.-O.), sculpteur.
Lévy (E.), peintre.
Lévy (H.-M.), peintre.
Lévy (Mlle M.), peintre.
Lévy-d'Orville (H.-E.), graveur.
Lewis-Marty (Mlle H.), peintre.
Leyendecker (P.), 1812, peintre.
Leyssalle (P.-E.), sculpteur.
Lezaire (Mlle N.), peintre.
Lhérice (F.), graveur.
Lhotellier E.), 1833, peintre.
Lhuir (J.-J.), peintre.
Lieonis (L.), sculpteur.
Liesse (Mlle S.-A.), peintre.
Liénard (E.), 1779, peintre.
Ligier de la Prade (J.-F.-E.), peintre.
Lignon (E.-F.), 1779, graveur.
Lillo (Mlle G. de), peintre.
Lingée (C.-L.), 1751, peintre.
Lingée (Mme T.-E.), 1753, peintre.
Linguet (H.), peintre.
Lionnet (Mlle M.), 1813, peintre.
Lipart (Mme C.), peintre.
Liot (P.)., peintre.
Lobin (Mme L.-A.), peintre.
Lock (F.), graveur.
Loewe-Marchand (F.-J.-A.), peintre.
Loir (A.), 1712, sculpteur et peintre.

Loir (Mlle M.), peintre.
Loir (N.), 1624, peintre et graveur.
Loir (L.-A.-H.), 1821, peintre et lithographe.
Loizeau (F.-E.), peintre.
Lombard (L.), 1831, peintre.
Lombard (P.), 1648, graveur.
Lonez (Mlle E.), peintre.
Longepied (L.-E.), sculpteur.
Longueville (M.), peintre.
Lordon (J.-A.), 1801, peintre.
Lorentz (A.-J.), peintre.
Lorichon (C.-L.-A.), 1800, graveur.
Lorimier (E.), 1759, peintre.
Lorimier (Mlle H.), peintre.
Lorsay (L.-A.-E.), 1822, dessinateur et peintre.
Lort (Mlle H. de), peintre.
Lorta (J.-P.), 1752, sculpteur.
Lorthon (Mlle E.), 1800, peintre.
Lottin (A.-F.), 1710, graveur.
Lou s (Mlle L.), peintre.
Louis (Mlle P.), graveur.
Louis (V.), 1735, architecte.
Lourdel (Mme H.), peintre.
Loustau (Mme M.-E.), 1831, peintre.
Loustauneau (L.-A.), 1846, peintre.
Louveau (Mlle M.), graveur.
Louvet (L.-V.), 1822, architecte.
Lourrier de Lajolais (J.-A.-G.), peintre.
Loviot (B.-E.), 1849, architecte.
Loyeux (C.-A.-J.), 1823, peintre.
Loyer (Mlle E.), 1846, peintre.
Loyr (A.), 1640, graveur.
Loysel (L.-F.), peintre.
Lozier (G.-C.-A.), peintre.
Lubin (J.), 1637, graveur.
Lucas (L.), 1823, peintre.
Lucas (L.), graveur.
Lucas (P.-J.), peintre.
Luce (L.-H.), 1635, graveur.
Lucotte de Champmont (Mlle A.-A.), peintre.
Luminais (Mme H.), peintre.
Luna (V. de), peintre.
Lusault (P.-M.), 1785, architecte.
Mabhoux (H.-L.), peintre.
Macaire (H.-A.), 1814, peintre.
Macé (C.), 1633, dessinateur et graveur.
Machault (P.), sculpteur.
Macquet (E.-G.), 1839, graveur en médailles.
Madeleine (Mlle J.), peintre.
Magel (P.-A.), peintre.
Magne (L.), architecte.
Magnier (Mlle B.-M.), peintre.
Magnier (L.), 1618, sculpteur.
Magnier (P.), 1647, sculpteur.
Magnus (C.), peintre.
Maignin-de-Sainte-Marée (D.-A.-C.), 1794, peintre.
Maigret G.-E.), peintre.
Mailand (N.-H.-G.), 1810, peintre.
Maille-Saint-Prix (L.-A.), 1796, peintre.
Maillet (J.-L.), 1823, sculpteur.
Maillet (C.-D.-C.), 1819, peintre.
Maillot (T.-P.-N.), 1826, peintre.
Maincent (A.), architecte.
Maincent (G.), peintre.
Maitre (A.), sculpteur.

Malapeau (C.-A.-E.), 1827, peintre.
Malapeau (C.-L.), 1795, peintre.
Malbet (M¹¹ᵉ A.-L.), peintre.
Malbet (M¹¹ᵉ O.-D.), peintre.
Malbeste (G.), 1754, graveur et dessinateur.
Malcor (Mᵐᵉ M.-A.-A.), 1823, peintre.
Malécy (A.-J.-L. de), 1799, peintre.
Malivoire (P.), peintre.
Mallon (Mᵐᵉ C.), peintre.
Maloisel (E.-F.), peintre.
Malpièce (A.-J.), 1789, architecte.
Manceau (F.), 1786, graveur.
Manet (E.), 1833, peintre.
Mangeant (E.-P.), peintre.
Manguin (P.), 1815, architecte.
Manigaud (J.-C.), 1825, graveur.
Maniglier (H.-C.), 1826, graveur.
Mansard (F.-N.), 1598, architecte.
Mansart (F.), 1598, architecte.
Mansart (J.-A.), 1646, architecte.
Mansion 1773, sculpteur.
Mansny-Dotin (Mᵐᵉ L.), peintre.
Maquet (A), 1790, architecte.
Mar (L.), 1825, peintre et graveur.
Marchais (J.-B.-E.), 1818, lithographe.
Marchal (C.-F.), 1825, peintre.
Marchand (M¹¹ᵉ A.), peintre.
Marchand (J.), 1769, graveur et lithographe.
Marchand (J.-B.-E.), sculpteur.
Marchaux (A.), peintre.
Marcel (L.), 1807, graveur.
Marcilly (E.-M. de), 1816, sculpteur.
Mare (T. de), peintre.
Maréchal (A.-C.-A.), peintre.
Maréchal (R.-A.), 1818, sculpteur.
Marentiné (J.-B.-J.), peintre.
Mareschal (M¹¹ᵉ P.), peintre.
Marest (M¹¹ᵉ J.), peintre.
Mariana (M¹¹ᵉ), peintre.
Maricot (J.-A.), 1789, peintre.
Marie (A.-L.), graveur.
Marie (M¹¹ᵉ L.), peintre.
Marie (M¹¹ᵉ L.), peintre.
Marie (R.-E.), peintre.
Marigny (M.), 1795, peintre.
Marin (J.-C.), 1759, sculpteur.
Marin-Lavigne (L.-S.), 1797, peintre, dessinateur et graveur.
Marinier (E.), peintre.
Marinier (M¹¹ᵉ J.-A.), peintre.
Mariotin (C.), 1814, sculpteur.
Mariotte (E.), peintre.
Marneuf (A.-A.), 1796, sculpteur.
Marny (P.), lithographe.
Marolle (L.-A.), peintre.
Marot (D.), 1661, architecte.
Marot (F.), 1666, peintre.
Marot (J.), 1619, architecte.
Marquerie (G.-L.), 1825, peintre.
Marquet (A.), 1797, peintre.
Marquet (G.-C.), peintre.
Marzocchi de Bellucci (N.), peintre.
Marsaud (Mᵐᵉ M.-M.), peintre.
Martin (M¹¹ᵉ E.-E.-P.), peintre.
Martin (E.), 1838, peintre.

Martin (F.), peintre.
Martin (G.), peintre.
Martin (J.-B.), 1659, peintre.
Martin (M¹¹ᵉ J.), 1775, peintre.
Martin (P.-H.), 1819, peintre.
Martin (V.), peintre.
Martin-Delestre (A.-A.), 1823, peintre.
Martinet (A.-L.), 1806, graveur.
Martinet (A.), graveur.
Martinet (L.), peintre.
Martinez (P.), peintre.
Martinez-Del-Rio (P.), 1838, peintre.
Marty (M¹¹ᵉ H.), peintre.
Marx (A.), peintre.
Mary (M¹¹ᵉ J.), peintre.
Mary (L.-A.), 1793, peintre.
Mary (M¹¹ᵉ N.), peintre.
Mas (E.), peintre.
Masquelier (C.-L.), 1781, graveur.
Massard (J.-B.-R.), 1795, graveur.
Massard (J.-B.-L.), graveur.
Massé (J.-B.), 1687, peintre et graveur.
Massias (G.), lithographe et peintre.
Massias (Mᵐᵉ M.-H.), peintre.
Masson (A.-C.), 1814, peintre et graveur.
Masson (A.-J.), sculpteur.
Masson (C.-E.), 1838, sculpteur.
Masson (E.), peintre.
Masson (F.-B.), 1669, sculpteur.
Masson (M¹¹ᵉ G.), peintre.
Massy (H.-E.), peintre.
Mathey (P.), peintre.
Mathey (P.), peintre.
Mathieu (Mᵐᵉ A.), peintre.
Mathieu (A.), peintre.
Mathieu (J.-J.), peintre.
Mathieu (P.-A.-F.), architecte.
Mathieu-Meusnier (R.), 1824, sculpteur.
Mathon (E.-L.), peintre.
Matley (M¹¹ᵉ E.-M.), peintre.
Maucherat-de-Longpré (R.-V.-M.), peintre.
Mauder (E.), peintre.
Mauperche (H.), 1602, peintre et graveur.
Maurand (C.), graveur.
Maurice-Ourudon (A.-G.), 1822, architecte.
May (M¹¹ᵉ A.-M.), peintre.
Mayer (L.), peintre.
Mayeux (P.-H.), architecte.
Mazeau (M¹¹ᵉ C.-L.-J.), peintre.
Mazerolle (A.-J.), 1826, peintre.
Mazière (S.), 1643, sculpteur.
Médard (E.), peintre.
Mélard (Mᵐᵉ V.), peintre.
Médine (A. de), 1826, peintre.
Mégret (L.-N.-A.), 1829, sculpteur.
Mégret (M¹¹ᵉ F.), peintre.
Meissonier (J.-C.), peintre.
Méjanel (P.), peintre.
Mélin (J.-U.), 1814, peintre.
Mélingue (E.-L.), peintre.
Mélingue (G.-G.), peintre.
Mellé (L.-A.), 1816, peintre.
Mélois (L.), graveur.
Mélotte (E.-A.), peintre.
Ménager (J.-F.-J.), 1783, architecte.

Ménard (L.), 1822, peintre.
Ménard (R.-J.), 1827, peintre.
Ménault (Mᵐᵉ M.-M.), peintre.
Mène (P.-J.), 1816, sculpteur.
Ménétrier (F.-L.), graveur en médailles.
Menjaud (A.), 1773, peintre.
Mongin (C.-A.), peintre et sculpteur.
Mongin (P.-E.), sculpteur.
Menon (M¹¹ᵉ M.), peintre.
Méquillet (G.), peintre.
Mercier (C.-J.), peintre.
Mercier (M¹¹ᵉ L.), peintre.
Mercier (V.), 1833, peintre.
Merelle (P.), 1713, peintre.
Mérimée (L.-J.-F.), peintre.
Merle (G.-H.), peintre.
Merlieux (L.-P.), 1794, sculpteur.
Merson (L.-C.), 1846, peintre.
Méry (A.-E.), 1824, peintre.
Méry (M¹¹ᵉ E.), peintre.
Meryon (C.), 1821, graveur.
Mesgrigny (C.-F.-A. de), peintre.
Mesgrigny (F. de), peintre.
Mesnard (J.), sculpteur.
Metzmacher (E.-P.), peintre.
Metzmacher (P.-G.), 1815, graveur.
Meunier (J.-T.), peintre.
Meurent (M¹¹ᵉ V.-L.), peintre.
Meyer (A.), peintre.
Meyer (E.), peintre.
Meyer-Heine (J.), peintre.
Meyer-Heine (T.), graveur.
Meynier (C.), 1768, peintre.
Meynier (J.-J.), 1816, peintre.
Meynier (Mᵐᵉ L.-Z.), peintre.
Meyron (C.), graveur.
Meys (M.-P.), peintre.
Mezzara (Mᵐᵉ A.), peintre.
Mezzara (C.), peintre.
Mezzara (F.), peintre.
Micas (M¹¹ᵉ J.-S.-N.), peintre.
Michallon (A.-E.), 1776, peintre.
Michaud (A.-F.), 1786, graveur en médailles.
Michaud (C.), 1822, sculpteur.
Michaux (M¹¹ᵉ L.), peintre.
Michel (C.), peintre.
Michel (C.-A.), graveur.
Michel (C.), 1738, sculpteur.
Michel (G.), peintre.
Michel (C.-F.), sculpteur.
Michel (H.-N.), peintre.
Michel (J.-B.), 1748, graveur.
Michel (L.-H.), peintre.
Michel-Pascal (F.), sculpteur.
Michelez (C.-L.), lithographe.
Michelez (A.), 1830, peintre.
Michelin (J.), 1870, peintre.
Michon (M¹¹ᵉ C.), peintre.
Midy (Mᵐᵉ L.-A.), peintre.
Migneret (A.-J.-A.), 1786, graveur.
Mignot (P.-P.), 1715, sculpteur.
Miguel (C.-A.), peintre.
Mikulska (M¹¹ᵉ J.), peintre.
Millet (A.), 1819, sculpteur.
Millet (E.-H.), peintre.
Millet (E.-L.), 1879, architecte.
Millet (F.), peintre.
Millet (J.), 1666, peintre.
Millet-de-Marcelly (E.-F.), sculpteur.

Millet-de-Marcelly (E.-G.-L.), sculpteur.
Millin (D.-A.), 1803, graveur.
Millochau (J.-E.), peintre.
Milon (A.), peintre.
Milot (R.), 1749, sculpteur.
Mimey (M.), 1826, architecte.
Mineur (F.-E.), peintre.
Miramon (M^{me} M., comtesse de), sculpteur.
Misbach (C.), 1808, peintre.
Miseroole (M^{lle} E.-L.-M), peintre.
Mocquart (M^{lle} A.-J.), peintre.
Modera-Dotémar (M.-A.-E.), peintre.
Mœnch (C.-V.-F.), 1784, peintre.
Moillon (S.), 1614, peintre.
Moirand (M^{lle} E.), peintre.
Moisy (A.), 1763, graveur.
Moitte (A.), 1750, peintre.
Moitte (J.-B.-P.),1754,architecte.
Moitte (J.-G.), 1746, sculpteur.
Moitte (F.-A), 1790, graveur.
Moitte (P.-E.), 1722, graveur.
Molher (G.-J.-L.),1836,peintre.
Monblond (C.), peintre.
Monchanin (L.), sculpteur.
Mondat (M^{lle} M.), peintre.
Monet (C.), peintre.
Mongez (M^{me} M.-J.-A.), 1775, peintre.
Mongin (A.), graveur.
Mongin (A.-P.), 1761, peintre.
Monnet (C.), 1732, peintre.
Monnier (H.-B.), 1855, dessinateur.
Monnin (M.-A.-C.), 1806,graveur
Monnoyer (J.), 1735, peintre.
Monot (M.-C.), 1733, sculpteur.
Mons (E.-A.), graveur.
Monsian (N.-A.), 1754, peintre.
Mont (M^{me} C.), peintre.
Montagny (E.-H.), 1864, peintre.
Montargis (E.), peintre.
Montenard (F.), peintre.
Montesquiou (C.-E.-A. marquis de), peintre.
Montferrand (A.-P), 1786, architecte.
Montfort (A.-A.), 1802, peintre.
Montbelier (A.-J.), 1804, peintre et lithographe.
Montholon (F.-R. de), peintre.
Montholon-Galtée (M^{me} E. de), peintre.
Montpellier (M^{lle} E.), peintre.
Montpezat (H. comte de), peintre.
Montion (M^{lle} J.), peintre.
Montion (M^{lle} J.-F. de), 1792, peintre.
Montzon (M^{lle} F. de), peintre.
Mony (A.-S.), sculpteur.
Moraine (L.-P.-R. de), 1816, peintre et lithographe.
Moreau (A.-L.), sculpteur.
Moreau (A.-F.), 1827, peintre.
Moreau (E.-A.-J.), 1831, peintre.
Moreau (M^{me} C.), peintre.
Moreau (F.-C.), 1781, sculpteur.
Moreau (G.), 1826, peintre.
Moreau (J.-L.-A.), architecte.
Moreau (J.-M.), 1441, dessinateur et graveur.
Moreau (L.-G.), 1740, peintre.
Moreau (M^{lle} M.-E.), peintre.
Moreau (N.), peintre.
Moreau-Vauthier (A.-J.), sculpteur.

Morel (A.-A.), 1765, graveur.
Morel (A.-P.), peintre.
Morel (M^{lle} F.-L.), peintre.
Morie (J.-A.), peintre.
Morillion (A.), peintre.
Morin (A.-L.), peintre.
Morin (C.-A.-F.), 1810, architecte.
Morin (J.), 1609, peintre et graveur.
Morin (L.), sculpteur.
Morin (L.-M.), sculpteur.
Morin (M^{me} M.-E.), peintre.
Morot (E.-V.-P.), peintre.
Morse (A.-A.), graveur.
Mortemart-Boisse (E. baron de), 1817, peintre.
Mortemart-de-Marie (P. comte de), peintre.
Mosnier (J.-L.), 1746, peintre.
Motte (H.-P.), peintre.
Mouard (E.), graveur.
Mouchon (E.-L.), graveur.
Mouchot (L.-C.), 1830, peintre.
Mouchy (E.-E.), 1802, peintre.
Mouchy (L.-P.), 1734, sculpteur.
Mougeot (J.-J.), 1780, graveur en médailles.
Mouillard (A.-F.), peintre.
Mouillard (L.), peintre.
Mouilleron (A.), 1820, lithographe.
Moulin (J.-H.), 1832, sculpteur.
Moulin (S.-M.-L.-H.-H.), lithographe.
Moulinet (E.-A.), sculpteur.
Moullé (A.), graveur.
Mouret (A.-E.), peintre.
Mourland (P.-J.-A.),1789, peintre et lithographe.
Mousset (N.), peintre.
Mouton (V.), 1828, peintre.
Moynet (J.-P.), 1819, peintre.
Moynier (A.-L.-D.), peintre.
Mozin (C.-L.), 1806, peintre.
Muri (A.), peintre.
Munié (A.-J.), peintre.
Mun (M^{me} C.-P. marquise de), 1829, peintre.
Multzer (P.), peintre.
Mulotin de Mérat (M^{lle} B.), sculpteur.
Mulard (M^{lle} H.), peintre
Mulard (F.-H.), 1830, peintre.
Muller (C.-F.), 1789, peintre.
Muller (C.-L.), 1875, peintre.
Muller (M^{lle} Marie), peintre.
Munier (E.), 1810, peintre.
Muzelli (E.-R.), graveur.
Nadaillac (M^{me} la Comtesse de), peintre.
Naigeon (J.-G.-E.), 1797, peintre.
Naissant (J.-C.-E.), peintre.
Nambur (L. de), 1693, peintre.
Nancy (M^{me} C.), peintre.
Nanteuil (C.-F.-L.), 1792, sculpteur.
Nanteuil-Lebœuf (C.-F.), 1813, peintre et lithographe.
Nanteuil (C.-G.), 1811, peintre.
Nanteuil-Gaugeran (C.), 1811, peintre.
Nanteuil (P.-C.-L.-L.), 1837, peintre.
Naples (P.-F.), 1844, architecte.
Nargeot (A.-J.), graveur.
Nargeot (J.-D.), 1795, graveur.

Nargest (M^{me} C.-A.), 1829, peintre.
Nast (G.-L.), 1826, sculpteur.
Nattier (M.), 1642, peintre.
Nattier (J.-B.), 1686, peintre.
Nattier (J.-M.), 1685, peintre.
Naudet (M^{lle} C.), 1775, peintre.
Naudet (T.-C.), 1773, peintre et graveur.
Naudin (J.-A.-F.), 1817, peintre.
Navier (G.), peintre.
Née (F.-D.), 1732, graveur.
Née (M^{me} M.), peintre.
Neiter (M^{lle} G.), peintre.
Nelaton (J.), 1805, peintre.
Nénot (H.-P.), architecte.
Nepveu (E.-C.-F.), architecte.
Nepveu (F.-E.), architecte.
Neraudeau (A.-J.), peintre.
Nettencourt-Vaubecourt (M^{me} M. Comtesse de), peintre.
Niclaus (M^{me} L.), graveur.
Nicod (P.), peintre.
Nicolet (M^{lle} F.), sculpteur.
Nicolle (E.-P.), peintre.
Nieuwerkerke (A.-E. comte de), 1811, sculpteur.
Niomo (M.), peintre.
Niquevert (A.-A.), 1776, peintre.
Nobecourt (E.), 1840, peintre.
Nocq (M^{me} M.-V.), peintre.
Nocret (J.-C.), 1617, peintre.
Noé (A.-C.-H. de), 1819, dessinateur.
Noël (A.-L.), 1807, lithographe.
Noël (E.-A.-P.), lithographe.
Noël (G.-J.), 1823, peintre.
Noël (H.), 1828, peintre.
Noël (P.), architecte.
Noël (P.-F.-F.), graveur.
Noël-Masson (C.-E.), graveur.
Nœuvéglise (M^{lle} M.), peintre.
Nogaro (M^{me} M.-T.), peintre.
Nogent (J. Comte de), 1813, sculpteur.
Noguet (L.), 1835, architecte.
Nolin (J.-B.), 1657, graveur.
Norberg (M^{me} A.-L.-E.), peintre.
Norgeu (M^{me} L.-M.), peintre.
Normand (N.), peintre.
Normand (C.-V.), 1814, graveur.
Normand (V.), peintre.
Normand-Saint-Marcel (E.),peintre.
Norris (C.), architecte.
Norry (C.), 1756, architecte.
Notré (P.-J.), 1803, peintre.
Nougnez (P.-J.-L.-E.), peintre.
Nouveaux (E.-A.),1811, peintre.
Nozal (A.), peintre.
Nyon (P.-M.), graveur.
Och (G.), 1798, peintre.
Odier (E.-A.), 1890, peintre.
Olagnon (P.-V.), 1786, peintre.
Olivier (C.), peintre.
Olivier (M^{lle} L.-E.), peintre.
Olmade (M^{me} E.), peintre.
Oppenordt (G.-M.), 1772, architecte.
Oppenordt, 1672, architecte.
Orbigny (H. d'), architecte.
Orgeval (M^{me} C. d'), peintre.
Orry (P.-M.), graveur.
Ortmans (F.-A.), 1827, peintre.
Osbert (A.), peintre.

Osborne-O'Hagan (M^{lle} M.-H.), peintre.
Otemar (E.-M.-A. d'), peintre.
Ottin (A.-L.-M.), 1811, sculpteur.
Ottin (L.-A.), peintre.
Oudart (P.-L.), 1796, peintre.
Oudet (J.-T.), 1703, architecte.
Oudet (M^{me} M.) peintre.
Oudiné (E.-A.), 1810, graveur en médailles.
Ondry (J.-G.), 1720, peintre.
Oudry (J.-B.), 1686, peintre et graveur.
Oury (C.), graveur.
Ousay (A. Comte d'), sculpteur.
Ouvrié (P.-J.), 1806, peintre.
Paccard (A.), 1819, architecte.
Pagnest (A.-L.-C.), 1790, peintre.
Pagnon (M^{me} M.), peintre.
Paillard (P.-H.), graveur.
Paillet (A.), 1626, peintre.
Paillet (B.), sculpteur.
Pajol (C.-P., Comte de), sculpteur.
Pajou (A.), 1830, sculpteur.
Pajou (A.-D.), 1800, peintre.
Pajou (J.-A.-C.), 1766, peintre.
Palade (M^{lle} F.), peintre.
Pallez (L.), sculpteur.
Palloy (P.-F.), 1754, architecte.
Panis (J.-E.), peintre.
Pannier (C.-H.-E.), peintre.
Pannier (J.-E.), 1802, peintre et graveur.
Pannier (M^{me} M.-L.), graveur.
Panzel (M^{lle} M.), peintre.
Papillon (J.-B.-M.), 1720, graveur.
Papillon (J.-M.), 1698, graveur.
Paradis (L.-G.), 1797, peintre et graveur.
Paradis (N.-M.), 1792, graveur.
Paral-Javal (M^{lle} T.), peintre.
Parent (U.), peintre.
Paris (A.), sculpteur.
Paris (C.-A.), peintre.
Paris-Persenet (M^{me} C.), peintre.
Parissot (A.-G.), peintre.
Parizeau (E.-G.), 1782, peintre.
Parmentier (M^{lle} A.), 1852, peintre.
Parmentier (D.), 1612, peintre.
Parmentier (E.-E.-E.), peintre.
Parmentier (H.-M.), peintre.
Parmentier (J.), 1658, peintre.
Parmentier (M.-F.), 1821, peintre.
Paroy (J.-P.-G. le G. marquis de), 1750, peintre.
Parrocel (C.), 1688, peintre et graveur.
Parrocel (J.-J.), 1682, dessinateur.
Parrocel (M^{lle} T.), 1745, peintre.
Pascal (E.-E.), sculpteur.
Pascal (F.-M.), 1810, sculpteur.
Pascal (J.-L.), 1837, architecte.
Pascal (M^{lle} L.), peintre.
Passerat-Laplace (M^{me} B.), peintre.
Patas (C.-E.), 1744, graveur.
Pataud (M^{me} F.-D.), peintre.
Pataud (M^{lle} H.), peintre.
Paté (M^{me} F.-L.), 1854, peintre.
Paté-Desormes (M^{me}), 1788, peintre.
Patey (H.-A.-J.), sculpteur.

Patin (L.-J.-A.), peintre.
Paton (M^{lle} J.), peintre.
Paton (E.), sculpteur.
Patoueille (C.), architecte.
Patry (A.-L.), 1810, peintre.
Patte (P.), 1723, architecte et graveur.
Pau (P.-J.), peintre.
Pau-Gallet (M^{lle} C.), graveur.
Pau-de-Saint-Martin (P.-A.), peintre.
Paul (L.-E.), 1822, sculpteur.
Paulin (E.-J.-B.), architecte.
Pauly (V.), peintre.
Pauquet (H.-L.-E.), 1797, graveur.
Pauquet (P.-J.-C.), 1799, peintre et graveur.
Pavant (E. de), peintre.
Peck (P.-V.), peintre.
Pecqueur (M^{lle} H.), peintre.
Pecron (G.), sculpteur.
Péduzzé-Cavallo (E.-G.), peintre.
Peiffer (A.-J.), sculpteur.
Peigney (J.-C.), architecte.
Peise (L.), peintre.
Pelez (F.), peintre.
Pelez (R.), peintre.
Pelez-de-Cordova (F.), 1820, peintre.
Pélissier (J.-J.), peintre.
Pelleport (M^{me} E. de), peintre.
Peltier (I..), peintre.
Pene (M^{lle} M. de), peintre.
Penel (J.), 1833, graveur.
Penel (L.-F.), graveur.
Penguilly-l'Haridon (O.), 1811, peintre.
Penne (C.-O. de), 1831, peintre.
Pensoti (M^{me} C.), peintre.
Pépin (E.-F.-A), sculpteur.
Percheron (M^{lle} M.-A.-P.), peintre.
Percier (C.), 1774, architecte.
Perdriclle (C.-M.-A.), peintre.
Perdrion (M^{lle} A.), peintre.
Perelle (N.), peintre et graveur.
perfetti (M^{me} E.), graveur.
Pérignon (A.-J.), peintre.
Pérignon (A.-N.), 1785, peintre.
Périnet (J.-T.), 1744, peintre.
Perlet (M^{lle} A.), peintre.
Péron (L.-A.), 1776, peintre.
Péronard (M.), graveur et peintre.
Perrault (C.-A.), sculpteur.
Perrault (C.), 1613, architecte.
Perrault (E.-L.), sculpteur.
Perrey (L.-A.), 1811, sculpteur.
Perrey (P.), peintre.
Perrichon (G.-L.-A.), peintre et graveur.
Perrichon (P.), graveur.
Perrié (M^{me} C.-M.-B.), peintre.
Perrin (J.-C.-N.), 1754, peintre.
Perroneau (J.-B.), 1715, peintre.
Perrot (A.-M.), 1787, peintre.
Perrot (G.), peintre.
Perruchot (G.), peintre.
Persin (M^{lle} E.), peintre.
Persin (G.-J.), peintre.
Persin (M^{lle} M.), peintre.
Pertuisot (V.), architecte.
Pesne (A.), 1683, peintre.
Pesnelle (C.-A.), peintre.
Peter (V.), peintre et sculpteur.
Pétillon (J.), peintre.
Petit (A.), peintre.
Petit (A.), peintre.
Petit (A.), peintre.

Petit (A.-B.), 1800, peintre.
Petit (H.), architecte.
Petit (J.), peintre.
Petit (J.-L.), 1795, peintre.
Petit (J.-C.), 1830 ; peintre.
Petit (L.), peintre.
Petit (L.-M.), 1794, sculpteur et graveur en médailles.
Petit (M^{lle} M.-C.), peintre.
Petit (N.-A.), peintre.
Petit (P.-A.), 1827, peintre.
Petit-Jean (M^{lle} J.), 1838, peintre.
Petit-Radel (L.-F.), 1740, architecte.
Petitpas (M^{lle} E.-M.), peintre.
Petitot (L.-M.-L.), 1794, sculpteur.
Peyre (A.-F.), 1739, architecte et peintre.
Peyre (A.-M.), 1770, architecte.
Peyre (M.-J.), 1730, architecte.
Peyrol (A.-F.-H.), sculpteur.
Peyrol (M^{me} J.), 1830, peintre.
Phalipon (A.), peintre.
Phelippon-Delacroix (P.-F.-N.), 1784, architecte.
Philip (E.), peintre.
Philip (M^{lle} G.-A.), peintre.
Philippe (A.-T.-P.), 1797, peintre.
Philippis (C.-F.), 1867, peintre.
Philippine (J.-F.), 1771, peintre.
Philippon (A.-C.), graveur.
Philippon (P.-N.-F.), 1784, architecte.
Philippaut (M^{lle} J.), 1780, peintre.
Philippoteaux (H.-F.-E.), 1815, peintre.
Philippoteaux (P.-D.), peintre.
Picard (A.-N.), 1813, peintre.
Picard (M^{lle} A.), peintre.
Picard (A.), peintre.
Picard-Jousse (E.-E.), peintre.
Picard-Foubert (E.-E.), peintre.
Picart (B.), 1673, peintre et graveur.
Picart (E.), 1631, graveur.
Picault (E.-L.), sculpteur.
Pichat (O.), peintre.
Pichard (E.-P.), graveur.
Pichiot (E.-L.), peintre.
Pichon (M.), architecte.
Pichon (M^{lle} M.), peintre.
Pichon (M^{lle} M.-P.), peintre.
Picon (M^{lle} C.), peintre.
Picospe (M^{lle} C.-E.), peintre.
Picot (E.-E.), 1786, peintre.
Pidoux (H.-J.-A.), 1809, peintre et lithographe.
Piedagnel (M^{lle} B.), peintre.
Piedanna (M^{me} L.), peintre.
Piéron (G.), peintre.
Pierre (J.-B.-N.), 1713, peintre et graveur.
Pierre (M^{lle} M.-H.-J.-N.), peintre.
Pierron (A.), 1785, peintre et architecte.
Pierron (J.-J.-B.), peintre.
Pigal (E.-J.), 1798, peintre graveur et lithographe.
Pigalle (J.-B.), 1714, sculpteur.
Pigalle (J.-M.), 1792, peintre.
Pigalle (J.-P.), 1796, sculpteur.
Pigalle (P.), peintre.
Pigeot (C.-H.), graveur.
Pigeot (F.), 1775, graveur.

Pilot (M^{lle} B.), peintre.
Pilet (L.), sculpteur.
Pillaut (M^{lle} C.), peintre.
Pillaut-Reisher (M^{me} R.), peintre.
Piton (G.), 1535, sculpteur.
Pilotte (E.), peintre.
Pils (J.-A.-A), 1815, peintre.
Pinaigrier (T.), 1616, peintre.
Pinchon (J.-A.), 1850, peintre.
Pineau (F.-N.), 1716, architecte.
Pénédo (E.), sculpteur.
Pinel (M^{me} A.), peintre.
Pinel de Grandchamp (L.-E.), peintre.
Pinel de Grandchamp (V.), 1822, peintre.
Pinel (P.-H.), peintre.
Piot (A.), peintre.
Piot (M^{me} J.-A.), peintre.
Piquet de Brienne (A.), 1789, peintre.
Pitau (N.), 1670, graveur.
Pitolet (M^{lle} A.-M.), peintre.
Pitolet (M^{lle} F.-J.), peintre.
Pittoud (M^{lle} J.-L. de), peintre.
Place (H.), 1812, peintre.
Plante (M^{lle} H.), peintre.
Platte-Montagne (N. de), 1631, peintre.
Planit (M^{lle} M.), peintre.
Plé (H.-H.), 1853, sculpteur.
Plée (A.-L.), peintre.
Plée (M^{lle} A.-G.), peintre.
Playette (A.V.), 1820, peintre.
Poerson (C.-F.), 1653, peintre.
Poggi (R.), peintre.
Poilleux-Saint-Ange (G.-L.), peintre.
Poilpot (T.), peintre.
Poilly (J.-B. de), 1669, graveur et dessinateur.
Poilly (N. de), 1675, peintre et graveur.
Poinet (M^{me} J.-L.-M.), peintre.
Poinsot (H.-M.), peintre.
Poirier (C.), 1656, sculpteur.
Poirier (P.-T.), peintre.
Poirson (M.), peintre.
Poissonnier (A.-P.), architecte.
Poitevin (A.-F.), sculpteur.
Poitevin (M^{lle} E.-A.), peintre.
Poitevin (G.-E.), peintre.
Poitevin (M^{lle} M.-J.), peintre.
Poitevin (M^{lle} M.-L.), peintre.
Polax (M.), peintre.
Pollet (V.-F.), 1811, peintre et graveur.
Pollissard (A.-C.), peintre.
Polonceau (M^{me} B.), peintre.
Pomey (L.-E.), peintre.
Pommeret (H.), peintre.
Pommier (H.), peintre.
Pompadour (M^{me} J.-A. marquise de), 1721, peintre.
Pompon (C.), peintre.
Ponce (N.), 1740, graveur.
Ponce (C.-M.-N.), 1778, peintre.
Poncet (A.-E.), sculpteur.
Pont-Jest (M^{lle} R. de), peintre.
Popelin (G.-A.-L.-M.), peintre.
Popelin-Ducarre (C.-M.), peintre.
Portail (A.-L.), graveur.
Portalin (R.-P.-C. baron de), sculpteur.
Portier (L.-A.), graveur.
Portier de Beaulieu (A.), graveur.
Potemont (A.-T.-J.-M.), 1828, peintre et graveur.

Poterin-Dumotel (C.-J.-B.), peintre.
Potier (H.-J.), 1803, peintre.
Pottier (M^{lle} C.), peintre.
Pottier (M^{lle} E.), peintre.
Pottin (L.-A.H.), 1820, peintre graveur et lithographe.
Pouget (J.-A.), graveur.
Pouillet (M^{lle} L.), peintre.
Poullet (M^{lle} C.-M.-M.), peintre.
Poupart (A.-A.), 1788, peintre.
Poussielgue (E.), 1796, peintre.
Poussin (P.-C., 1819, peintre.
Poyet (B.), 1742, architecte.
Pozier (C.-A.), 1879, peintre.
Pozier (J.), peintre.
Pradier (J.-A.), 1810, sculpteur.
Préaux (E.), peintre.
Preschez (M^{lle} C.), peintre.
Pressigny (A. de), peintre.
Prévost (A.-C.-G.), peintre.
Prévost (E.-S.), sculpteur.
Prévost (J.-B.), peintre.
Prévost (N.), peintre et graveur.
Prévost (N.), peintre.
Prévost (Z.), 1797, graveur.
Prignot (A.-E.), architecte.
Prignot (E.), peintre.
Prilleux (-E.-), peintre.
Prillieux (P.-V.), peintre.
Prieur (E.), peintre.
Prieur (F.-L.), peintre.
Prieur (G.-E.), peintre.
Prins (E.-P.), sculpteur.
Profit (G.-E.), peintre.
Protain (J.-C.), 1769, architecte.
Protain (P.-A.), 1826, peintre.
Prou (J.), 1655, sculpteur.
Provost (J.-L.), 1781, architecte.
Provost-Dumarchais (H.-A.-D.), peintre.
Pruche (C.), peintre.
Prudhomme (H.), 1793, graveur.
Prunaire (A.-C.), graveur.
Puechmagre (L., peintre.
Pull (J.-L.), sculpteur.
Puissant (A.), peintre.
Quantin (M^{me} E.), 1820, peintre.
Quantin (M.-J.), 1810, peintre.
Quillain (L.-E.), peintre.
Quesnel (D.-M.), graveur.
Quesnel (J.), 1624, peintre.
Quesnel (N.), 1632, peintre.
Quesnel (N.), 1816, peintre.
Quesnel (J.-E.), peintre.
Questel (C.-A.), 1807, architecte.
Questroy (M^{me} E.), peintre.
Queverdo (J.-L.), 1788, graveur.
Quillet (E.-P.-N.), sculpteur.
Quilliard (P.-A.), 1711, peintre et graveur.
Quinet (C.), peintre.
Quinier (M^{lle} A.), peintre.
Quinton (C.), peintre.
Quoy (H.), peintre.
Rabel (D.), 1578, dessinateur et graveur.
Rabigot (G.-J.-L.), 1753, peintre.
Rahon (N.), 1642, peintre.
Rabouille (C.-A.-F.), graveur.
Rabouille (E.-A.), 1880, graveur.
Racinet (A.-C.-A.), 1825, dessinateur.
Raffet (D.-A.-M.), 1804, peintre dessinateur et lithographe.
Rafflin (L.-E.), peintre.

Ragot (J.), peintre.
Ragu (E.-A.), peintre.
Raimbault (M^{lle} L.), peintre.
Ramé (A.-A.), peintre.
Ramey (E.-J.), 1796, sculpteur.
Ramus (E.-J.), 1822, graveur.
Ranchon (G.), architecte.
Ransonnette (C.-N.), 1793, graveur et peintre.
Ransonnette (P.-N.), 1745, graveur.
Raon (J.-), 1631, architecte.
Rascalon (G.-J.), 1786, peintre.
Rase (M^{me} M.-A.), peintre.
Rasetti (G.), peintre.
Rathelot (J.), peintre.
Raraut (R.-G.), peintre.
Raveau (M^{me} E.), 1785, peintre.
Ravel (J.), 1826, peintre.
Ravenel (J.-A.), graveur.
Ravergie (H.), 1815, peintre.
Ravrio (A.-A.), 1759, dessinateur.
Ray (A.-P.), peintre.
Ray (M^{me} E.), peintre.
Raysac (M^{me} B.-E. de), peintre.
Real (F.-H.), graveur.
Rebel (M^{me} E.-S.), 1790, graveur.
Rebeyrol (M^{lle} C.), peintre.
Rehoul (J.-A.-C.), architecte.
Reliquet-Alloy (A.-M.), 1841, peintre.
Recipon (G.), sculpteur.
Redelsperger (C.-L.-E.-J.), peintre.
Redelsperger (M^{me} L.), peintre.
Regamey (F.-E.), peintre.
Regamey (F.), lithographe.
Regamey (C.), 1875, peintre.
Regina (M^{lle} V.-G.), peintre.
Reginart (L.-F.), peintre.
Regnault (A.-G.-H.), 1843, peintre.
Regnault (E.), 1646, peintre.
Regnault (J.-B. baron), 1754, peintre.
Regnault-Delalande (F.-L.), 1762, peintre et graveur.
Regnier (A.), peintre.
Regnier (E.-L.-I.), graveur.
Regnier (F.-J.), 1802, peintre.
Regnier (H.-J.), 1803, sculpteur.
Regnier (J.-A.), 1787, peintre.
Reicke (M^{lle} H.), peintre.
Relin (M^{me} M.), peintre.
Rémond (M^{lle} C.), peintre.
Rémond (J.-G.-J.), 1792, peintre.
Rémy (L.-J.-M.), 1702, peintre.
Renan (A.), peintre.
Renard (M^{lle} A.-V.), peintre.
Renard (A.-E.), 1802, peintre et dessinateur.
Renard (M^{me} C.), peintre.
Renard (E.), graveur.
Renard (F.-A.), 1744, architecte.
Renard (F.-X.), peintre.
Renard (J.-A.), 1744, architecte.
Renard (M^{lle} M.-L.), peintre.
Renard (M^{me} E.), graveur.
Renaud (M.-H.), 1797, peintre.
Renaudot (F.-E.), peintre.
Renaudot (J.-F.-G.), sculpteur.
Renault (E.), 1829, peintre.
Renaux (F.), peintre.
Renié (J.-E.), peintre.
Renié (N.), 1808, peintre.
Renou (A.), 1731, peintre.
Renouf (E.), peintre.

Renoux (C.-C.), 1795, peintre.
Restoux (J.-B.), 1732, peintre et graveur.
Reveil (E.-A.), 1800, graveur.
Revel (A.), 1865, graveur.
Revel (J.), 1684, peintre.
Reverchon (C.), graveur en médailles.
Reverchon (Mme L.), graveur en médailles.
Révillon (A.-J.), 1823, sculpteur.
Révillon (J.-B.), 1819, sculpteur.
Revon (Mlle L.), peintre.
Rey (Mlle A.-C.-M.), peintre.
Rey de Sarlat (C.), 1819, peintre.
Reyen (A.-G.), peintre.
Reys (Mme J.-A.), 1798, peintre.
Ribault (A.-L.-F.), graveur.
Ribault (Mme), 1781, peintre.
Ribault (J.-F.), 1767, graveur.
Ribault (Mlle M.-C.), peintre.
Ribe (Mlle M.), peintre.
Ribera (E.-A.), peintre.
Ribot (G.-T.-C.), peintre.
Ricard (A.), 1786, architecte.
Richard (A.-P.), sculpteur.
Richard (Mme C.-J.), 1791, peintre.
Richard (Mme C.), peintre.
Richard (F.), peintre.
Richard (Mme H.), peintre.
Richard (J.), peintre.
Richard (J.), sculpteur.
Richard (Mme M.), sculpteur.
Richard (P.-L.), peintre.
Richard (Mme O.), peintre.
Richard-Boullé (Mme B.), sculpteur.
Riché (Mlle A.), 1791, peintre.
Richemond (A.-P.-M.), peintre.
Richier (L.-V.), peintre.
Richomme (J.-T.), 1785, graveur.
Richomme (J.), 1818, peintre.
Richter (E.-F.-W.), peintre.
Riehl (P.-T.), peintre.
Riésener (H.-F.), 1767, peintre.
Riesener (L.-A.), 1808, peintre.
Riesener (Mlle R.), peintre.
Riffaut (A.-P.), 1821, graveur.
Rigaud (Mme E.), peintre.
Rigault (N.-E.), 1841, architecte.
Riglet (F.-V.-A.), architecte.
Rigo (J.-A.-V.), 1810, peintre.
Rimbod (C.), peintre.
Riollet (Mlle M.-C.), 1755, graveur.
Riottot (A.), peintre.
Risler-Kestner (C.), peintre.
Rivalta (Mme M.-L.), peintre.
Rivaud (E.), peintre.
Riverin (G.-A.), sculpteur.
Rivoy (A.), sculpteur.
Rivière (Mlle), peintre.
Rivière (F.), peintre.
Robert (A.-P.-E.), dessinateur et lithographe.
Robert (E.), peintre.
Robert (E.), sculpteur.
Robert (Mlle F.), peintre.
Robert (H.), 1733, peintre et graveur.
Robert (L.), peintre.
Robert (P.), peintre.
Robert-Fleury (T.), 1838, peintre.

Robert (A.-H.), 1819, peintre.
Roberton (A.), sculpteur.
Robichon (J.-P.-V.), peintre.
Robillard (A.), peintre.
Robin (J.-B.-C.), 1734, peintre.
Robineau-Sallard (F.-D.), 1823, peintre.
Robinet (P.-A.), 1814, sculpteur.
Robinet (S.), 1799, sculpteur.
Rochard (S.-J.), 1788, peintre.
Rochard (Mme S.), 1810, peintre.
Roche (A.-M.), 1823, peintre.
Roche (C.-F. de la), peintre.
Roche (G.-M.), peintre.
Rochet (C.), peintre et sculpteur.
Rochet (L.), 1813, sculpteur.
Rodin (A.), 1840, sculpteur.
Rœdeler (L.), peintre.
Rœhn (A.-E.-G.), 1780, peintre.
Rœhn (J.-A.), 1799, peintre.
Rœttiers (J.-C.), 1692, graveur en médailles.
Rœttiers (C.-N.), 1720, graveur en médailles.
Roger (N.-A.), architecte.
Rohault de Fleury (C.), 1801, architecte.
Rohault de Fleury (G.), 1835, architecte.
Rohault de Fleury (H.), 1777, architecte.
Rohault de Fleury (H.), peintre.
Roland (E.), graveur.
Roland (F.-L.), sculpteur.
Roll (A.-P.), 1847, peintre.
Roller (J.), 1798, peintre et sculpteur.
Rollet (L.-R.-L.), 1809, graveur.
Rollet (Mlle B.), peintre.
Rollet (Mlle E.), graveur.
Romagnesi (J.-A.), 1776, sculpteur.
Roman (J.-B.-L.), 1792, sculpteur.
Romanet (A.-L.), 1748, graveur.
Romieu (L.-E.-L.), peintre.
Rondeau (Mme L.), peintre.
Rondelet (A.-J.-B.), 1785, architecte.
Ronjon (L.-A.), 1809, peintre.
Rooke (H.), peintre.
Roques (H.), peintre.
Rosabel (Mme C.), peintre.
Rose (F.-L. de), peintre.
Rosier (H.), peintre.
Roslin (Mme E.), peintre.
Roslin (Mme M.-S.), 1734, peintre.
Rosotte (C.-J.-E.), 1827, graveur.
Rossignon (Mlle O.), peintre.
Rothschild (Mme N. baronne de), peintre.
Roty (L.-O.), 1846, graveur en médailles.
Rouargue (A.), 1810, peintre.
Rouart (S.-H.), peintre.
Rouen (A.-J.-B.), sculpteur.
Rougé (B. comte de), sculpteur.
Rougé (R. de), peintre.
Rougemont (Mme E.), peintre.
Rouget (Mme E.-C.), peintre.
Rouget (Mlle M.-L.-C.), peintre.

Rouillard (J.-S.), 1789, peintre.
Rouillard (P.-L.), 1820, sculpteur.
Rouilleau (Mme A.), peintre.
Rouillet (F.), peintre.
Rouillon (Mme E.), peintre.
Rous (Mlle S.-B.), graveur.
Rousseau (Mme D.), peintre.
Rousseau (E.), 1815, peintre.
Rousseau (H.), peintre.
Rousseau (H.), lithographe.
Rousseau (J.), 1630, peintre, architecte et graveur.
Rousseau (J.-C.), 1813, sculpteur.
Rousseau (J.-J.), peintre.
Rousseau (Mlle L.), peintre.
Rousseau (P.), 1816, peintre.
Rousseau (P.-D.), peintre.
Rousseau (T.), 1812, peintre.
Roussel (A.), 1829, peintre.
Roussel (P.-M.), 1804, peintre.
Rousselet (J.), 1656, sculpteur.
Rousselet (G.), 1610, graveur.
Rousselin (A.), peintre.
Rousselin (H.), peintre.
Rousselot (E.), peintre.
Roussi (C.-G.), architecte.
Roussigneux (C.-F.), 1818, dessinateur.
Rousson (C.-A.), graveur en médailles.
Roux (P.-L.-J.), peintre.
Roux (L.-P.), 1817, peintre.
Roux (Mlle M.), peintre.
Roux (P.), peintre.
Roy (J.-A.), peintre.
Rozet (R.), sculpteur.
Rozier (J.-C.), 1821, peintre.
Rozier (D.), peintre.
Rudder (L.-H. de), 1807, peintre.
Rue (F.-L. de la), 1750, peintre.
Rue (P.-B. de la), 1748, peintre.
Ruel (P.-L.-H.), peintre.
Ruffo (Mme M.), peintre.
Ruhierre (E.-J.), 1789, graveur.
Rumeau (P.), peintre.
Ruprich-Robert (V.-M.), 1820, architecte.
Ruy (J.-A.), architecte.
Sabaud (Mlle M.), peintre.
Sabatier (L.-J.-B.), lithographe.
Sachy (H.-E. de), peintre.
Sacré (Mme M.-C.), peintre.
Sage (A.-J.), 1829, peintre.
Saint-Ange Chasselat (H.-J.), peintre.
Saint-Ange des Maisons (A.-H.-L.), graveur.
Saint-Aubin (A. de), 1736, graveur.
Saint-Aubin (G.-J. de), 1724, peintre.
Saint-Aubin (C.-G. de), 1724, dessinateur et graveur.
Saint-Aubin (L.-M. de), 1731, peintre.
Saint-Aubin (Mlle G. de), peintre.
Saint-Edme (L.-A. de), peintre.
Saint-Germain (J.-B.-P.), peintre.
Saint-Marcel Cabin (C.-E.), peintre.
Saint-Marcel (E.-N.), 1840, peintre.

Saint-Marcel (E.), peintre.
Saint-Paul (Mlle H.), peintre.
Saint-Plancard (Mlle E.-A.), peintre.
Saint-Priest (Mme M. de), sculpteur.
Saintain (L.-H.), 1846, peintre.
Sainte-Marie (A.), peintre.
Salard (G.), architecte.
Sales (J.-G.), peintre.
Salleron (C.-A.-L.), architecte.
Sallion (M.-A.), 1788, peintre.
Salmon (A.-A.), 1802, peintre.
Salmon (A.-F.-F.), 1816, architecte.
Salmon (E.-F.), graveur et sculpteur.
Salmon (L.-A.), 1806, peintre et graveur.
Salmon (T.-F.), 1811, peintre.
Salmson (J.-J.), sculpteur.
Sangnier (A.), peintre.
Sanlot-Baguinault (R.), peintre.
Sanzel (F.), 1829, sculpteur.
Sardent (Mlle M.-G.), peintre.
Sargent (A.-L.), 1828, graveur.
Sarrabat (D.), 1666, peintre.
Sarrazin (B.), 1692, peintre.
Saulfroy (A.), architecte.
Saunier (Mme M.-L.-M.), peintre.
Saunier (O.-A.), peintre.
Saurfely (L.), peintre.
Sautjeau de Pontjoly (E.-P.), architecte.
Sauvageau (L.), sculpteur.
Sauvageot (C.-T.), 1826, peintre.
Sauvageot (D.-F.), 1793, peintre.
Sauvageot (D.-C.), 1800, peintre.
Sauvagnac (J.), peintre.
Sauvé (J.-J.-T.), 1792, graveur et lithographe.
Saux (Mme S.-J. de), 1829, peintre et graveur.
Sauzay (A.-J.), peintre.
Sauzay (L.-C.-V.), peintre.
Savery (B.-F.), peintre.
Savreux (H.-E.), sculpteur.
Scaillet (E.-P.), sculpteur.
Schaal (L.-J.-N.), 1800, peintre et graveur.
Schendler (L.), architecte.
Schey (J.), 1791, sculpteur.
Schiff (Mlle J.-M.-H.), graveur.
Schilt (A.), 1820, peintre.
Schilt (L.-P.), 1790, peintre.
Schitz (J.), 1817, peintre.
Schlesinger (E.), peintre.
Schmalt (P.), peintre.
Schmidt (A.-J.), peintre.
Schmitt (Mlle G.), peintre.
Schmitt (P.-L.-F.), peintre.
Schmitz (A.-G.), 1788, peintre.
Schneider (A.-C.), peintre.
Schneider (L.-A.), graveur et peintre.
Schneit (A.-H.), peintre.
Schœnewere (A.), 1820, sculpteur.
Schopin (E.-L.), peintre.
Schopin (G.), peintre.
Schreider (C.-B.), peintre.
Schryver (L. de), peintre.
Schulz (A.), peintre.
Schuppen (J. Van), 1670, peintre.
Schwartz (Mme T.), peintre.
Scotin (G.), 1643, graveur.
Séchan (P.-C.), 1874, peintre.
Sedaine (M.-J.), 1819, architecte.

Sédille (C.-J.), 1807, architecte.
Sédille (P.), architecte et peintre.
Seeming (R.), peintre.
Segé (A.), peintre et graveur.
Seguin (E.), peintre.
Seguin (G.), 1820, peintre.
Ségur (G. de), 1820, peintre.
Sellier (F.-N.), graveur.
Senart (L.-H.), sculpteur.
Senties (P.-A.), 1801, peintre.
Séraphin (J.), peintre.
Serre (P.-L.-A.), peintre.
Serres (H.-C. de), 1823, peintre.
Servin (A.-E.), 1829, peintre.
Servoisier (Mlle Z.-H.), 1821, peintre.
Seurre (B.-G.), 1795, peintre.
Seurre (C.-N.-E.), 1798, sculpteur.
Sewrin-Bassompierre (A.-H.-E.), 1809, peintre.
Sibre (E.), peintre.
Sieffert (Mme E.), peintre.
Sieffert (L.-E.), peintre.
Sieurai (H.), 1825, peintre.
Signol (E.), 1804, peintre.
Sill (Mlle E.), peintre.
Silvestre (A.), 1672, graveur.
Silvestre (A.-F. baron de), 1762, peintre et dessinateur.
Silvestre (C.-F. de), 1667, dessinateur, graveur et peintre.
Silvestre (J.-A.-de), 1719, peintre et dessinateur.
Silvestre (L.), 1675, peintre.
Silvestre (N.-C. de), 1698, peintre, dessinateur et graveur.
Silvestre (S.-E.), 1694, graveur.
Silvy (Mme), peintre.
Siméon (A.-C.), peintre.
Simon (A.), peintre.
Simon (Mlle A.), graveur.
Simon (C.), 1799, peintre.
Simon (E.-C.), peintre.
Simon (J.-M.-A.-H.), graveur en médailles.
Simon (L.-Th.), 1759, graveur.
Simonet (A.-J.), 1791, graveur.
Simonet (Mlle A.-C.), peintre.
Simonet (J.-J.-F.), graveur.
Simonet (J.-C.), architecte.
Simonet (L.)s peintre.
Simonin (H.-A.), peintre.
Sinibaldi (J.-P.), peintre.
Sisco (L.-H.), 1861, graveur.
Sisley (A.), peintre.
Sixdenniers (A.-V.), 1795, graveur.
Slodt (R.-M.), 1705, sculpteur.
Slodtz (P.-A.), 1702, sculpteur.
Slodtz (S.-A.), 1754, peintre.
Smith (E.-J.), peintre.
Sobre (F.-H.), 1793, peintre.
Sobre (H.-P.), 1826, sculpteur.
Sobre (J.-N.), architecte.
Soclet (A.-N.-L.), peintre.
Sokolowski (B.), peintre.
Sol (A.), peintre.
Soldi (E.-A.), 1846, graveur en médailles, sculpteur.
Sollier (P.-L.-E.), sculpteur.
Sorelle (Mme M.), peintre.
Sornet (E.-J.-L.), 1802, sculpteur.
Sotain (N.-E.), 1816, graveur.
Soubiran (E.), peintre.
Soudain (A.-N.), graveur.
Soules (E.-S.), 1876, peintre.

Soulié (Mlle M.), peintre.
Soupey (A.-A.), graveur.
Soyer (A.), sculpteur.
Soyer (P.-C.), 1823, peintre et graveur.
Soyer (T.), peintre.
Specht (P.-A.), peintre.
Spihler (P.), peintre.
Stehlinger (Mlle E.), peintre.
Steiner (C.-L.), sculpteur.
Steinheil (A.-C.-E.), peintre.
Stella (E.-A.), sculpteur.
Steuben (A.-J. baron de), 1814, peintre.
Stener (B.-A.), sculpteur.
Stilliere (C.-A.), architecte.
Storelli (F.-M.), peintre.
Storelli (A.), peintre.
Stouf (A.-V.-M.), 1788, sculpteur.
Stouf (J.-B.), 1742, sculpteur.
Stréson (Mlle A.-M.-R.), 1651, peintre.
Sturler (A.-F.), 1802, peintre.
Suarès (Mlle B.), peintre.
Suasso (A.), architecte.
Suisse (C.-A.), peintre.
Suisse (C.-L.), peintre et architecte.
Sulpis (J.-J.), graveur.
Surge (B.-M.), sculpteur.
Surugue (L.), 1686, graveur.
Surugue (P.), 1728, sculpteur.
Surugue (P.-E.), 1698, sculpteur.
Surugue (P.-L.), 1716, graveur.
Sutat (A.-J.-F.), 1814, peintre.
Swagers (Mlle C.), 1808, peintre.
Swagers (E.), 1811, peintre et lithographe.
Swagers (Mme E.), 1837, peintre.
Swiback (B.-E.), 1800, peintre et graveur.
Tabar (F.-G.-L.), 1818, peintre.
Tabar (Mme A.), peintre.
Taiée (J.-A.), graveur.
Taigny (E.), peintre.
Tanneur (J.-F.), graveur.
Tantet (Mlle V.), peintre.
Tanze (L.), peintre.
Taraval (J.-G.), 1767, peintre.
Tard (E.), peintre.
Tardieu (A.), 1788, graveur.
Tardieu (Mme E.-C.), 1731, graveur.
Tardieu (J.-N.), 1716, graveur.
Tardieu (J.-B.-P.), 1746, graveur.
Tardieu (J.-C.), 1765, peintre.
Tardieu (Mme J.-L.-F.), 1719, peintre.
Tardieu (N.-H.), 1674, graveur.
Tardieu (P.-A.), 1756, graveur.
Tardieu (P.-F.), 1714, graveur.
Tassaert (N.-F.-O.), 1800, peintre.
Tasset (E.-P.), graveur en médailles.
Taunay (A.), 1803, peintre.
Taunay (A.), 1769, sculpteur.
Taunay (N.-A.), 1755, peintre.
Taurel (A.-B.), 1794, graveur.
Tavernier (E.-L.), graveur.
Tavernier (F.-D.), 1659, peintre.
Tavernier (J.), peintre.
Tavernier (P.), peintre.

Taylor (T.), 1844, peintre et graveur.
Tazzini (L.-L.-F.), graveur.
Tclingé (L.-J.), peintre.
Ternisien (M^lle J.-B.), peintre.
Terrier (J.-L.), sculpteur.
Tessier (P.-L.), peintre.
Testarot (F.-M.), graveur.
Testelin (H.), 1616, peintre.
Testelin (L.), 1615, peintre et graveur.
Tetaz (J.-M.), 1818, architecte.
Texier (J.-E.), 1829, sculpteur et peintre.
Thadone (E.-J.), peintre.
Thénot (J.-P.), 1803, dessinateur et lithographe.
Thérasse (V.), 1796, sculpteur.
Théria (A.-F.-T.), 1791, peintre.
Théry (C.-E.-R.), peintre.
Thévenin (C.), 1764, peintre.
Thévenot (A.-F.), peintre.
Thibault (M^lle E.), peintre.
Thibault (J.), peintre.
Thibaut (C.-E.), 1835, peintre et graveur.
Thiboust (J.-P.), 1763, peintre.
Thiébault (A.), sculpteur.
Thiébault (H.), sculpteur.
Thiénon (L.-D.), 1812, peintre et graveur.
Thierrié (E.-S.), 1810, peintre.
Thiery (H.), 1796, sculpteur.
Thierry (C.-A.), 1830, architecte.
Thierry (C.-S.), 1755, architecte.
Thierry (E.-J.), 1787, graveur.
Thierry (J.-E.), 1750, architecte.
Thierry (J.-F.-D.), 1812, peintre.
Thiollet (A.), 1824, peintre.
Thiriat (H.), graveur.
Thirion-Duval (A.), architecte.
Thivet (A.-A.), peintre.
Thivier (E.-L.), peintre.
Thivier (E.), 1845, sculpteur.
Tholer (R.), peintre.
Thomas (A.-J.-L.), peintre.
Thomas (A.-F.), peintre.
Thomas (A.-J.-B.), 1791, peintre.
Thomas (M^lle A.-E.), peintre.
Thomas (C.-A.), peintre.
Thomas (A.-F.), 1795, sculpteur.
Thomas (C.-T.), 1825, architecte.
Thomas (E.-E.), 1817, sculpteur.
Thomas (G.-J.), 1824, sculpteur.
Thomas (L.-F.), peintre.
Thomas-de-Barbarin (E.-H.-F.), 1824, peintre.
Thomas-de-Thomon, 1756, architecte.
Thomassin (S.-H.), 1688, graveur.
Thomire (P.-P.), 1751, sculpteur.
Thorel (M^me M.-C.), peintre.
Thoria (F.), peintre.
Thornley (G.-W.), peintre.
Thurneyssen (H.-T.-A.), peintre.
Thurwanger (M^me J.-F.), peintre.
Tierceville (E.-V.-de), 1816, peintre.
Tillier (J.-M.), 1824, peintre.
Timbal (L.-G.), 1821, peintre.
Tiniel (J.), peintre.
Tiolier (G.-N.), 1784, graveur en médailles.
Tirard (M^lle A.-P.), peintre.
Tirémois (L.-A.-J.-A. de), peintre.

Tissier (J.-B.-A.), 1814, peintre.
Titeux (P.-A.), 1812, architecte.
Tocqué (L.), 1696, peintre.
Topart (A.-P.), 1833, peintre.
Topart (M^lle L.), peintre.
Tortebat (F.), 1616, peintre et graveur.
Tortebat (J.), 1652, peintre.
Totain-Delacoste (L.-A.), 1796, architecte.
Toudouze (M^me A.), 1822, peintre.
Toudouze (M^lle J.), peintre.
Tougard-de-Boismilon (E.-V.), architecte.
Tourcaty (J.-F.), 1763, graveur et dessinateur.
Tourfaut (L.-A.), graveur.
Tourgueneff (P.-N.), sculpteur.
Tourmont (M^me M. de), peintre.
Tournachon (A.), peintre.
Tournade (A.), architecte.
Tournier (G.), peintre.
Tourny (M^me E.), peintre.
Tourny (J.-G.), 1817, graveur.
Tourny (L.-A.), 1835, peintre.
Toussaint (C.-H.), graveur.
Toussaint (F.-C.-A.), 1806, sculpteur.
Touzard (M^lle M.), peintre.
Touzin (M^me J.), sculpteur.
Trazin (P.-D, 1812, sculpteur.
Travers (L.-P.), 1814, architecte.
Trayer (J.-B.-J.), peintre.
Trébuchet (M^me L.-M.), peintre.
Trélat (E.), 1821, architecte.
Tremblai (J.-L.), peintre.
Trémisot (L.), peintre.
Trézal (P.-F.), 1782, peintre.
Trichon (M^lle E.), graveur.
Trichon (A.), graveur.
Trilhe (F.-E.), 1828, architecte.
Trimolet (A.-L.-P.), peintre et graveur.
Trimolet L.-J.), 1812, peintre et graveur.
Trinocq (A.), peintre et architecte.
Trinquier (M^me L.), graveur.
Tripier-Lefranc (M^me E.), peintre.
Triquet (A.-M.), 1828, architecte.
Trotin (C.), graveur en médailles.
Trouard (L.-F.), 1729, architecte.
Trouillard (G.), sculpteur.
Trouillebert (M^me C.), peintre.
Trouvé (N.-E.), 1808, peintre.
Troy (J.-F. de), 1679, peintre.
Truchon (M^lle M.-B.), peintre.
Turgan (M^me C.), peintre.
Turlin (H.-J.), peintre.
Turpin de Crissé (L.-T. comte de), 1781, peintre.
Ubelesque (A.), 1649, peintre.
Uchard (T.-F.-J.), architecte.
Uchard (S.-F.-J.), 1844, architecte.
Ulysse (D.), peintre.
Unternahrer (M^lle S.), peintre.
Usquin (H.), peintre.
Vacquer (L.-T.), architecte.
Vaffard (P.-A.-A.), 1777, peintre.
Vaillant (A.), peintre.
Valadon (J.-E.), 1826, peintre.
Valbrun (A.-L.-L.), 1803, peintre.
Valenciennes (L.-N.), 1827, peintre.
Valentine (M^lle T.), peintre.
Valérie (M^lle B.), sculpteur.

Valette (L.-A.), 1787, peintre.
Vallet (C.), peintre.
Vallet (G.), 1633, graveur.
Vallet (J.), graveur.
Vallot (C.), peintre.
Valls (F.-A.-E.), peintre.
Valmon (M^lle L.), peintre.
Valois (A.-J.-E.), 1785, sculpteur.
Valori-Bustuhelle (G.-F.-L. marquis de), peintre.
Valpinçon (P.), peintre.
Valton (E.-E.), 1836, peintre.
Vanault (M^lle L.), peintre.
Van-Cleemputte (P.-L.), 1758, architecte.
Van-Clève (C.), 1645, sculpteur.
Van-del-Broel (M^lle E.), peintre.
Vanderburck (J.-H.), 1796, peintre.
Vangoff (H.-N.), peintre.
Vanloo (J.-C.-F.), 1715, peintre.
Vanloo (M^me S.-A.), 1827, dessinateur.
Vaquez (E.-M.-N.), peintre.
Varcollier (M.-E.), architecte.
Varenne (C.-S. de), 1763, peintre.
Varenne (M^lle D.-S. de), 1604, peintre.
Varenne (M^lle L.-E. de), peintre.
Varlet (M^lle J.), peintre.
Vassé (L.-C.), 1716, sculpteur et dessinateur.
Vasselot (A. M. de), sculpteur.
Vasserot (C.), 1804, architecte.
Vatinelle (U.-), 1798, graveur en médailles.
Vauchelet (T.-A.), 1802, peintre.
Vaudescal (H.-E.), sculpteur.
Vaudet (A.-A.), graveur en médailles.
Vaudoyer (A.), architecte.
Vaudoyer (A.-L.-T.), 1756, architecte et graveur.
Vaudoyer (L.), 1803, architecte.
Vaudremer (J.-A.-E.), 1829, architecte.
Vauréal (H. comte de), sculpteur.
Vauthier (J.), 1774, peintre.
Vauthier-Galle (A.), 1818, graveur en médailles.
Vauthier-Gaudfernan (M^me M.-L.), peintre.
Vautier (L.), sculpteur.
Vautier (M.), 1828, architecte.
Vautrin (M^lle J.-J.), peintre.
Vavoque (F.), 1764, peintre.
Vaysse (M^me R.), peintre.
Vazella (A.), peintre.
Venot (C.-F.), 1808, sculpteur.
Venot-d'Auteroche (M^lle E.), peintre.
Ventadour (J.-N.), peintre.
Verard (A.), 1513, peintre.
Vercy (C. de), sculpteur.
Verdé-Delisle (M^me M.-E.-A.), 1805, peintre.
Verdier (F.), 1651, peintre et graveur.
Verdier (M.-A.), 1817, peintre.
Verdot (C.), 1667, peintre.
Vergues (C.-V.), lithographe.
Vergnion (F.-J.), peintre.
Vergnon (A.), architecte.
Vernansal (J.-F.), sculpteur.
Vernaz-Vechte (E.-C.-L.), sculpteur.
Vernaz-Vechte (M^me H.), sculpteur.

Vernet (A.), peintre.
Vernet (E.-J.-H.), 1789, peintre.
Vernet (P.-M.-J.), 1797, peintre.
Vernet-Lecomte (E.), peintre.
Vernhes (Mme E.), peintre.
Vernier (E.-S.), 1832, sculpteur.
Vernier (P.-B.), 1830, peintre et lithographe.
Vernon (P.), peintre.
Verny (P.), 1631, architecte.
Véron (A.-P.-J), 1773, peintre.
Véron-Faré (J.-H.), peintre.
Véronique (Mlle B.), peintre.
Véroust (Mme M.-J.), peintre.
Verreaux (L.-L.-N.), peintre.
Verselin (J.), 1616, peintre.
Vetter (J.-H.), 1820, peintre.
Veugny (M.-G.), architecte.
Veyrassat (J.-J.), 1828, peintre et graveur.
Verwaest (Mlle B.), peintre.
Viard (G.), peintre.
Vibert (J.-G.), 1840, peintre.
Vibert (P.-A.), architecte.
Vibert (V.-J.), 1799, peintre.
Vicaire (Mlle E.), peintre.
Victor-Meunier (R.), peintre.
Vidal (E.), peintre.
Videcoq (Mlle L.-M.), peintre.
Vieilh-Varenne, dessinateur peintre et graveur.
Viel (J.-M.-V.), 1796, architecte.
Viel (P.), peintre.
Viel de Saint-Maux (C.-F.), 1745, architecte.
Violcazal (C.-L.), 1825, peintre.
Vien (Mme M.-T.), 1728, peintre.
Vien (J.-M.), 1761, peintre.
Vient (G.), peintre.
Vierne (H.-M.-C.), peintre.
Vignat (C.), architecte.
Viénaud (Mme M.-A.), 1825, peintre.
Vigné (J.), 1796, peintre.
Vigneron (Mlle M.), peintre.
Vignon (C.-F.), 1634, peintre.
Vignon (Mme C.-N.), sculpteur.
Vignon (P.), 1634, peintre.
Vigogne (Mlle C.), peintre.
Vigouret (J.-C.-A.), architecte.
Viguier (J.), 1799, peintre et dessinateur.
Vilain (N.-V.), 1818, sculpteur.
Viblien (H.), architecte.
Vilin (H.), peintre.
Villain (E.-M.-F.), 1821, peintre.
Villain (F.-A.), 1798, architecte.
Villain (G.-B.), peintre.
Villebesseyx, peintre.
Villeminot (L.), sculpteur.
Villemsens (J.-F.), graveur.
Villeneuve (L.-J.-F.), 1796, peintre et lithographe.
Villereret (Mlle M.), peintre.
Villerey (A.-C.-F.), 1754, graveur.
Villerey (N.-S.-A.), 1801, graveur.
Villers (J.-L.-F.), 1791, architecte.
Villesicil (L.), 1826, peintre et graveur.
Villiers (H. de), peintre.
Vimont (E.), 1846, peintre.
Vinache (J.-B.), 1696, sculpteur.
Vincard (C.), peintre.
Vincens (Mlle M.-T.), peintre.
Vincent, architecte.

Vincent (A.-M.), 1776, architecte.
Vincent (A.-P.), peintre.
Vincent (F.-A.), 1746, peintre.
Vincent (P.), peintre.
Vincent d'Arasse (Mme M.), peintre.
Vincent (A.-J.-B.), 1789, peintre.
Vinchon (B.-A.), 1835, peintre.
Vinet (Mme A.), peintre.
Vinet (A.-A.), graveur.
Vinet (H.-N.), peintre.
Vinet (C.-L.), 1866, architecte et peintre.
Violet (G.-E.-F.), sculpteur.
Viollet le Duc (E.-E.), 1814, architecte.
Viollet le Duc (E.-A.), 1817, peintre.
Vion (A.-J.-B.), 1826, peintre.
Vion (H.-F.), graveur.
Vion (Mme J.), peintre.
Virlez (H.-E.), peintre.
Virloys (C.-F.-R. de), 1716, architecte.
Vitasse (J.-L.-N.), 1792, peintre.
Viton de Jassaud (Mlle M.), peintre.
Vivier (M.-N.-M.), 1788, graveur en médailles.
Viviers (H. de), peintre.
Vogt (P.-C.), peintre et lithographe.
Voiart (Mme E.), peintre.
Voillemot (A.-C.), 1823, peintre.
Voinier (A.), architecte.
Voirot, 1723, peintre.
Voitellier (Mme M.-T.), peintre.
Vouet (A.), 1599, peintre.
Vouet (S.), 1590, peintre.
Voulquin (G.), graveur.
Voyez (E.), sculpteur.
Vuillefoy (F.-D.), 1841, peintre.
Wable (C.), architecte.
Wagrez (J.-C.), peintre.
Wagrez (Mme J.-A.), peintre.
Wagrez (Mlle M.), peintre.
Wailly (C. de), peintre et architecte.
Walcher (J.-A.-A.), 1810, sculpteur.
Walcher (J.-F.), 1793, sculpteur.
Wallon (P.-A.), architecte.
Waltner (C.-A.), 1846, graveur.
Wannez (E.-A.), peintre.
Watelet (C.-H.), 1718, dessinateur.
Watelet (Mlle E.-S.), 1780, peintre et lithographe.
Waterneau (Mlle H.), peintre.
Wattier (C.-E.), 1800, peintre et lithographe.
Weber (A.-J.), 1797, peintre et lithographe.
Weber (A.-C.), peintre.
Weber (L.), architecte.
Weber (Mlle L.-M.), peintre.
Werlimber (Mlle M.), peintre.
Wery (P.-N.), 1770, peintre.
Wiet (Mlle M.), graveur.
Wiraille (G.-E.), 1802, sculpteur.
Wilkinson (C.), sculpteur.
Wille (P.-A.), 1718, peintre.
Wismes (J.-B.-H.-O. baron de), 1814, graveur.
Woets (F.-F.), 1822, peintre.
Worms (J.), 1832, peintre.
Wymbs (Mlle M.), peintre.

Yardin (P.-B.), peintre.
Yon (E.-C.-J.), 1836, graveur.
Yon (Mme M.-F.), peintre.
Yriarte (C.), 1832, architecte.
Ytasse (P.-E.), peintre.
Yung (A.-R.), 1789, graveur.
Zabarowska (Mme E.-C.), peintre.
Zier (Mlle D.-A.), peintre.
Zier (F.-E.), peintre.
Ziwny (H.), sculpteur.

PUTEAUX.
Monge (T.-A.), 1821, architecte.
Villemin (Mlle H.-H.), peintre.

SAINT-DENIS.
Avé (E.-G.), peintre.
Cuvillier (P.-V.), architecte.
Gaultron (H.-C.), peintre.
Roth (Mme C.), peintre.
Rouzé (A.), peintre.
Specht (W.-E.-C.-A. de), 1843, peintre.
Tinthoin (L.-J.), 1822, peintre.
Tumeloup (N.-A.), 1804, architecte.
Yvert (M.-H.), 1808, peintre.

SAINT-MANDÉ.
Gérard (L.-G.), peintre.
Viteau (Mlle M.-A.), peintre.
Voisin (H.-L.), graveur.

SAINT-MAUR.
Berthault (J.-P.), peintre et graveur.

SAINT-MAURICE.
Delacroix (F.), 1798, peintre.
Daulnoy (V.), 1824, peintre.

SAINT-OUEN.
Courajod (Mlle), peintre.
Gondouin (J.), 1737, architecte.
Thérenot (P.), peintre.

SCEAUX.
Champin (J.-J.), 1796, peintre.
Follet (E.), graveur.
Gambard (H.-A.), 1819, peintre.
Grant (E.-R.), peintre.
Trévise (H. de), peintre.
Schmitt (Mlle N.), peintre.

VILLEJUIF.
Parmentier (C.-J.-G.), 1818, sculpteur.

VINCENNES.
Fournier (J.-A.), 1770, peintre.
Girard (A.-F.), 1789, graveur.
Menjot de Dammartin (S.-E.-J.-A.), peintre.
Pingenet (Mlle C.-D.), graveur.
Rosset-Granger (E.), peintre.

VITRY-SUR-SEINE.
Morblant (C.), sculpteur.

SEINE-ET-MARNE

AUFFERVILLE.
Lemaire (F.), 1620, peintre.
BARBIZON.
Bodmer (F.-H.-A.), peintre.
Laveille (Mme M.-E.), peintre.
Luniot (E.-L.), 1851, peintre.
BRAY-SUR-SEINE.
Gouget (E.-J.-A.), sculpteur.
BRIE-COMTE-ROBERT.
Jouas (E.-E.), peintre.
Noël (A.-J.), 1752, peintre.
BUSSY-SAINT-GEORGES.
Giroust (J.-A.-T.), 1753, peintre.
CHAMIGNY.
Tott (F. baron de), 1732, peintre.

CHAMPEAUX.
　Morizot (J.-M.-R.), 1767, architecte.
CHARRETTES.
　Berton (P.-E.), peintre.
CHÂTELET.
　Gautier (J.), sculpteur.
CHELLES.
　Bouchacourt (J.-B.), peintre.
CHEVRY-COSSIGNY.
　Jean (A.-E.), peintre.
COULOMMIERS.
　Berthault (C.-A.-L.), peintre.
　Boullogne (J. de), peintre.
　Dauvergne (A.), 1812, peintre.
　Proal (Mlle O.), peintre.
　Varennes de Goddes (E. de), 1829, peintre.
CRÉCY.
　Cinot (F.-J.-B.), peintre.
CRISENOY.
　Crisenoy (baron de), peintre.
DAMMARTIN.
　Barbeu (E.), peintre.
　Moreau (L.-F.), peintre.
DAMPMART.
　Rozier (P.-R.), peintre.
　Rozier (R.), architecte.
FERTÉ-GAUCHER.
　Bourgeois (Mlle), peintre.
　Prieur (R.-E.-G.), 1806, peintre.
FERTÉ-SOUS-JOUARRE (LA).
　Adam-Salomon (A.-S.), 1818, sculpteur.
　Bayard (E.-A.), 1837, peintre.
　Halbou (E.), peintre.
　Latouche (L.), 1829, peintre.
　Lefèvre (A.-R.), peintre.
　Lemoine (A.-C.), lithographe.
　Vallet (L.), peintre.
FONTAINEBLEAU.
　Barthélemy (A.), 1633, peintre.
　Bléry (C.), 1805, peintre et graveur.
　Bourlier-Dubreuil (P.-E.), 1788, architecte et lithographe.
　Cloquet (J.-B.-A.), 1828, peintre.
　Dubois (J.), 1602, peintre.
　Duplessis (G.), 1852, peintre.
　Gobert (P.), 1662, peintre.
　Hamel (A.), 1820, peintre.
　Hénard (Mme E.), peintre.
　Hénard (A.-J.), 1811, architecte.
　La Haie (C. de), 1611, graveur.
　Lefebvre (C.), 1632, peintre.
　Lefont (L.), peintre.
　Lheureux (L.-E.), peintre et architecte.
　Marchand (C.), 1755, architecte.
　Michel (J.), peintre.
　Mocha (Mme A. de), peintre.
　Petit (L.-M.), 1784, peintre.
　Pouyé (H.), peintre.
　Quinton (P.-E.), peintre.
　Vicost (E.), 1804, peintre.
FRESNES.
　Buguet (H.), 1761, peintre.
HÉRICY.
　Boyer (A.), 1824, peintre.
LAGNY.
　Bernard (E.), peintre.
　Papillon (E.), peintre.
LUZANCY.
　Bouché (L.-A.), 1838, peintre.

MAGNY-LE-HONGRE.
　Couteau (Ch.-A.), 1824, architecte.
MEAUX.
　Bedel (M.-A.-M.), peintre.
　Chéron (H.), 1781, peintre et graveur.
　Cotelle (L.), 1610, peintre et graveur.
　Dehaussy (Mme), 1823, peintre.
　Dubois (Mlle), peintre.
　Dutautoy (J.-L.), 1817, peintre.
　Garnier (J.), 1632, peintre.
　Guet (C.-O.), 1801, peintre.
　Huc (C.-D.), peintre et lithographe.
　Martin (Mlle L.), peintre.
　Renard (Mme L.-G.), peintre.
　Rosier (A.), 1831, peintre.
MÉE (LE).
　Chapu (H.-M.-A.), 1833, sculpteur.
MELUN.
　Antigna (Mme Hélène), peintre.
　Anthiat (Eugène Alfred), peintre.
　Baillarge (A.-J.), architecte.
　Beaunier (F.-H.), 1782, peintre.
　Cocteau (J.-A.), peintre.
　Costeau (G.), peintre.
　Cotelle (M.-A.), 1827, peintre.
　Couturier (Ch.-), 1768, peintre.
　Desbirons (Mlle), peintre.
　Devaux (J.-E.), 1837, peintre.
　Emeric-Bouvret (Mme), 1814, peintre.
　Godin (E.-L.), 1823, sculpteur.
　Gouet (A.), 1822, architecte.
　Goy (A.), 1793, architecte.
　Gros (J.), 1832, architecte.
　Guyot (V.-B.-E.), 1856, peintre.
　Lafenestre (G.-E.), 1841, peintre.
　Raulin (G.-L.), architecte.
　Villequin (E.), 1619, peintre et graveur.
MISY-FAULT-YONNE.
　Noblin-de-la-Gourdaine (J.-P.), 1745, peintre.
MITRY.
　Leclerc (J.-B.-J.-A.), architecte.
　Mangin (C.), 1721, architecte.
MOISSY-CRAMAYEL.
　Ringel (Mme H.-J.), sculpteur.
MONTEREAU.
　Carré-Souliran (V.), peintre.
　Daumont (F.-E.), graveur.
　Pierre-de-Montereau, 1296, architecte.
MONTIGNY-LENCOUP.
　Lecnyot (L.-S.), sculpteur.
MONTILS.
　Raulin (Mlle G.), peintre.
MONTINY.
　Saghot (O.), sculpteur.
MORET.
　Rodet (Mlle A.-C.), peintre.
MOUSSY-LE-VIEUX.
　Mouret, 1705, architecte.
NEMOURS.
　Baron (Mme), peintre.
　Billiart (N.), peintre.
　Magne (E.-E.), 1802, graveur.
　Miger (S.-C.), 1736, graveur.
OCQUERRE.
　Luire (L.-E.), peintre.
PROVINS.
　Housseaux (A.), peintre.

QUINCY.
　Ledieu (A.), peintre.
　Manger (G.), peintre.
ROZOY-EN-BRIE.
　Fabre (Mlle), peintre.
　Maricot (Mlle Z.-A.), peintre.
SAINT-GERMAIN-LES-NOYERS.
　Jardin (N.-H.), 1728, architecte.
SAINT-JEAN-LES-DEUX-JUMEAUX.
　Gaudri (S.-F.), sculpteur.
SAINT-MESMES.
　Guet (E.-G.), 1829, peintre.
SAMOREAU.
　Prunaire (Mme F.), graveur.
SAVIGNY-LE-TEMPLE.
　Rouillon (P.-P.), sculpteur.
SEINE-PORT.
　Richon (H.-L.), sculpteur.
SOLERS.
　Philippe (D.), 1823, peintre.
TOURNAN.
　Lecuire (A.), sculpteur.
　Lefebvre (J.-J.), 1834, peintre.
VAUDOUÉ.
　Rapine (H.), architecte.
VILLE-SAINT-JACQUES.
　Fournier (U.), graveur.
YÈBLES.
　Ducros (Comtesse), peintre.

SEINE-ET-OISE

ANDRESY.
　Benoît (L.-A.), peintre.
ANGERVILLE.
　Vauzelle (J.-L.), 1776, peintre.
ARGENTEUIL.
　Contant (J.-L. D.), 1776, graveur.
　Macaigne (Mlle L.-E.-M.), peintre.
ARNOUVILLE.
　Soulié (H.), 1826, peintre.
ARPAJON.
　Hauriot (J.-A.), graveur.
BAILLY.
　Lemaire (G.-H.), graveur en médaille.
BELLEVUE-MEUDON.
　Bocquillon (Mlle), peintre.
　Reverchon (F.-J.-C.), 1829, graveur en médailles.
　Scellier (L.-H.-G.), architecte.
　Tournoux (J.), sculpteur.
　Tournoux (A.), sculpteur.
BIÈVRE.
　Choël (Mlle), peintre.
BOINVILLIERS.
　Huvé (J.-J.), 1742, architecte.
BOISSY-SAINT-LÉGER.
　Guéret (D.-D.), 1828, sculpteur.
　Tilloy (Mme M.), peintre.
　Vallon de Villeneuve (J.), 1795, peintre graveur et lithographe.
BOUGIVAL.
　Brilay (Mlle), peintre.
　Lafosse (J.-G.), peintre.
　Méry (C.-I.), peintre.
　Méry (P.-A.-L.), peintre.
BOURAY.
　Desmarquais (C.-H.), 1823, peintre.
BROUY.
　Massard (J.-M.-R.-L.), 1812, graveur.

BRUNOY.
 Bronel (L.-F.), peintre.
 Herbelin (Mme J.-M.), 1820, peintre.
CHALO-SAINT-MARS.
 Hénin (A.), 1793, peintre.
CHAMPLAN.
 Bigand (A.), 1803, peintre.
CHATOU.
 Deblod (E.), 1824, peintre.
CHEVREUSE.
 Baget (G.-P.), 1810, peintre.
 Bourdier (A.-C.), architecte.
 Brouty (C.-V.), 1828, architecte.
 Roye (H.), peintre.
CLAIREFONTAINE.
 Lesueur (C.-J.-B.), 1784, architecte.
CONFLANS-SAINTE-HONORINE
 Robert (M.-M.-A.), sculpteur.
CORBEIL.
 Calot (Mme), peintre.
 Christiani (F.-J.), peintre.
 Loisel (G.), peintre.
 Mauzaisse (J.-B.), 1784, peintre et lithographe.
 Robert (C.), peintre.
CORMEILLE-EN-PARISIS.
 Daguerre (L.), 1787, peintre.
DAVRON.
 Artus (Mlle L.), peintre.
DRAVEIL.
 Kuvassee (C.-E.), peintre.
ECOUEN.
 Bullant (J.), 1578, architecte.
 Dutocq (L.-S.), graveur.
 Hingre (L.-T.), sculpteur.
 Ingres (T.), 1832, sculpteur.
ÉTAMPES.
 Abbema (Mlle L.), peintre.
 Berchère (N.), 1819, peintre.
 Bizemont-Prunelle (A.-G.),1752, peintre.
 Bizemont (A. comte de), 1785, peintre.
 Bunel (C.), peintre.
 Dufresne (A.-J.), 1788, peintre.
 Godin (C.-H.), peintre.
 Le Gendre (Mlle L.-V.), 1824, peintre.
 Legendre (N.), 1619, sculpteur.
 Magne (A.-J.), architecte.
 Métivet (Mme M.), peintre.
 Robert (L.-V.-E.), sculpteur.
ÉTRÉCHY.
 Janicot (E.), 1820, architecte.
ÉVRY-SUR-SEINE.
 Dannequin (A.-J.), graveur.
 Leblanc (F.), architecte.
FONTENAY-FLEURY.
 Renault (G.), peintre.
 Renault-des-Graviers (V.-J.), peintre.
FORGES.
 Hutel (Mlle C.-E.), peintre.
 Vuitel (Mme C.-H.), 1827, peintre.
GARCHES.
 Ancelot (E.-J.), peintre.
GONESSE.
 Gérard (J.-B.-S.), graveur.
GOURNAY-SUR-MARNE.
 Carrière (E.), peintre.
HOUDON.
 Licherie (L.), 1629, peintre.
ISLE-ADAM.
 Lebel (F. de), peintre.

JOUY.
 Maroy (L.), 1815, graveur.
LARDY.
 Chéron (Mlle), peintre.
LISSE.
 Guillon (Mlle M.), peintre.
LIVRY.
 Delaistre (J.-A.), 1690, peintre.
 Fillian (C.-C.), 1812, peintre.
MAGNY.
 Damesme (L.-E.-A.), 1757, architecte.
 Santerre (J.-B.), 1658, peintre.
 Tuyer (L.-E.), peintre.
MANTES.
 Apoil (C.-A.), 1809, peintre.
 Brebiette (P.), 1598, peintre et graveur.
 Chaussat (Mlle), 1810, peintre.
 Durand (L.-A.-P.), 1813, architecte.
 Husson (P.-L.), 1830, peintre.
 Laurence (L.-M.), graveur.
 Mention (L.-T.), peintre.
 Pinçot (H.-A.), lithographe.
MAREUIL-MARLY.
 Rolla (L.), peintre.
MARGENCY.
 David (P.-L.), 1760, sculpteur.
MARINES.
 Mandar (C.-M.-F.), 1757, architecte.
MARLY-LE-ROI.
 Péton (C.), peintre.
MASSY.
 Sergent (L.), peintre.
MENNERY.
 Delamontre (Mlle), peintre.
MEULAN.
 Guillot (D.), peintre.
 Guillot-Saguez (Mme A.), peintre.
 Mercier (M.-L.-V.), 1810, sculpteur.
 Ravanne (L.-G.), peintre.
MÉZY.
 Duran. (J.-A.), peintre.
MONTFERMEIL.
 Penlot (J.-A.), 1827, graveur.
MONTFORT-L'AMAURY.
 Dupuis (P.), 1610, peintre.
 Lepippre (E.-M.-S.), peintre.
 Toring (G.-D.-H. de), peintre.
MONTGERON.
 Michelin (F.), architecte.
MONTIGNY.
 Girard (A.-F.-J.), 1836, architecte.
MONTLHÉRY.
 Saunier (C.), peintre.
MONTLIGNON.
 Pigny (J.-B.-M.), 1821, architecte.
MONTMORENCY.
 Béguin (M.), 1793, sculpteur.
 Balfourier (A.-P.-E.), 1816, peintre.
 Delaroche (H.-G.), 1804, peintre.
MORSANG-SUR-ORGE.
 Bruneau (E.), architecte.
NEAUPHLE-LE-CHÂTEAU.
 Richard (E.-C.), peintre.
NOISY-LE-GRAND.
 Fontaine (C.-A.), peintre.
OBLAINVILLE.
 Bunot (C.-R.-A.), 1848, architecte.

ONCY.
 Lantara (S.-M.), 1729, peintre.
ORSAY.
 Archangé (J.-L.), architecte.
 Marinier (A.-H.), peintre.
 Pépin (Mlle C.-A.), peintre.
 Tripet (A.), peintre.
 Verrier (N.-P.), peintre.
PALAISEAU.
 Leblanc (L.-J.), architecte.
 Masson (J.-A.-A.), sculpteur.
 Rozer (A.), 1800, peintre.
PERRAY.
 Renoult (D.-L.-A.), peintre.
PIERRELAYE.
 Pelouse (L.-G.), peintre.
PLESSIS-CHENET.
 David (E.), 1819, peintre et lithographe.
POISSY.
 Julien (B.), sculpteur.
 Lemaître (E.-C.), peintre.
 Louvet (E.-A.), architecte.
 Parrot-Lecomte (P.), peintre.
 Restout (Mlle P.-E.), peintre.
PONTOISE.
 Cliquot (Mlle), peintre.
 Dallemagne (A.), 1811, peintre.
 Dupont (Mlle), peintre.
 Fontaine (P.-F.-Z.), 1762, architecte.
 Lemercier (J.), XVIe siècle, architecte.
 Mouligaon (H.-A.-L. de), 1819, peintre.
 Rousseau (L.), peintre.
 Truffaut (G.), peintre.
QUEUE-EN-BRIE (LA).
 Affert (L.-A.-T.), architecte.
RAMBOUILLET.
 Bichard (A.-A.), graveur.
 Bichard (A.-J.), peintre.
 Géry-Bichard (A.-A.), graveur.
 Séguin (Mlle C.), peintre.
 Trocbu (F.-J.), architecte.
RIS-ET-ORANGIS.
 Hiron (A.), 1823, sculpteur.
ROISSY.
 Lochon (R.), 1636, graveur.
 Olivier (A.), graveur.
RUEIL.
 Hervet (Mlle M.), peintre.
SAINT-ARNOULD-EN-YVELINES.
 Huc (J.-F.), 1751, peintre.
SAINT-BRICE.
 Brunard (J.), peintre.
SAINT-CLOUD.
 Caron (C.-F.), 1774, peintre.
 Chelles (J. de), architecte.
 Cicéri (P.-L.-C.), 1782, peintre.
 Dantan (A.-L.), 1798, sculpteur.
 Erat-Oudet (Mme), peintre.
 Garnier (M.), peintre.
 Latouche (G.), sculpteur.
 Picq (H.-D.), architecte.
 Schneider (Mme F.), 1831, peintre.
SAINT-CYR.
 Atoche (L.-J.-M.), 1685, peintre et lithographe.
 Buliot (E.), peintre.
 Grisée (L.-J.), 1822, peintre.
 Laroche (A.), 1826, peintre.
SAINT-FORGET.
 Fourguet (L.-C.), 1841, sculpteur.

SAINT-GERMAIN-EN LAYE.
Clagay (L. de), sculpteur.
Comairas (P.), 1803, peintre.
Comperot (C.-F.), 1786, sculpteur.
Delaisse (F.), peintre.
Eudes (H.-E.), architecte.
Fauconnier (L.-C.), architecte.
Ferret (P.-C.), 1801, peintre.
Mahieu (J.), peintre.
Rœttiers (J.), 1707, graveur en médailles.
Tanguerel (C.-J.-G.), 1733, architecte.
Truchet (A.-G.), 1837, peintre.
Van-Berkelaer (Mlle J.), peintre.
SAINT-LEU-TAVERNAY.
Arnoult (L.), peintre.
Breuiller (B.), architecte.
SAINT-OUEN-L'AUMÔNE.
Bouquet (P.-A.), 1800, peintre.
SARCELLES.
Brunet (E.-C.), 1828, sculpteur.
SEPTEUIL.
Barbery (Mlle), peintre.
Boirleau (Mlle), peintre.
SÈVRES.
André (M.-A.-E.-J.), peintre.
Apoil (Mme E.-S.-B.), peintre.
Apoil (Mlle R.-A.), peintre.
Baanger, 1825, peintre.
Béranger (C.), peintre.
Béranger (E.), peintre.
Béranger (J.), fils, 1814, peintre.
Binet (V.-F.-D.), 1798, peintre.
Celos (H.), peintre.
Celos (Mme), peintre.
Collas (A.-P.), peintre.
Diéterle (Mlle), peintre.
Laplante (C.), graveur.
Lefortier (P.-J.), 1819, peintre.
Legnay (E.-C.), 1762, peintre.
Marcke (E.-V.), peintre.
Meunier (L.-E.), graveur.
Moriot (Mlle E.-M.), peintre.
Penet (J.-H.), peintre.
Reboulleau (M.), peintre.
Regouin (L.), peintre.
Renard (J.-S.-L.), peintre.
Renard (E.), peintre.
Riocreux (A.), peintre.
Robert (A.), 1807, peintre.
Schaerdel (Mlle A.-J.), peintre.
Thory (Mme M.-M.), peintre.
Troyon (C.), 1810, peintre.
Vau-Marcke (Mlle M.), peintre.
Van-Marcke (E.), 1827, peintre.
Weydinger (Mlle P.-A.), 1805, peintre.
SOISY-SOUS-ÉTIOLLES.
Bertrand (N.-F.), graveur.
Ménard (F.), peintre.
TAVERNY.
Buret (Mlle), 1841, peintre.
THIVERVAL.
Bartholomé (P.-A.), peintre.
Gilbert (P.-V.), 1801, peintre.
TRAPPES.
Manceau (A.-D.), 1817, graveur.
VERSAILLES.
Aubry (E.), peintre.
Avard (Mlle B.), peintre.
Bailly (J.), fils, 1701, peintre.
Barascut (Mlle), peintre.
Bataille (Mlle), peintre.
Beauplan (A. de), 1790, peintre.

Bernard (Mlle), peintre.
Blot (Mme), peintre.
Bluteau (A.), peintre.
Boichard (H.-J.), 1783, peintre.
Bouillard (J.), 1774, peintre et graveur.
Boulanger (E.-T.), architecte.
Bourdier (A.), peintre.
Bourdier (D.-R.), 1794, peintre.
Bourdier (Mlle), peintre.
Boutin (Mlle), peintre.
Cartier (V.-E.), 1811, peintre.
Charon (L.-F.), 1783, graveur.
Chérelle (L.), 1816, peintre.
Chrétien (G.-L.), 1754, graveur.
Coiny (J.-J.), 1781, graveur.
Cornilliet (J.-B.), 1806, graveur.
Cornilliet (J.), 1830, peintre.
Coupin (M.-B.), 1773, peintre.
Darmandin 1741, architecte.
Delorme (J.-P.), 1788, peintre.
Douchain (P.-J.-B.), architecte.
Duplessis (C.-M.), peintre.
Dupré (L.), 1789, peintre.
Dussieux (Mlle), peintre.
Errani (C.), peintre.
Favier (P.-L.-P.), architecte.
Favier (V.), 1824, peintre.
Fleury (L.), architecte.
Fontaine (Mlle P.), peintre.
Gaillot (B.), 1780, peintre.
Garreau (A.), 1792, peintre.
Gastellier (Mlle Z.-J.), 1824, peintre.
Gaume (Mlle M.-M.), peintre.
Gents (C.), 1795, peintre.
Gérard (L.-A.), 1782, peintre, graveur et lithographe.
Giard (Mlle C.), peintre.
Girardet (P.-A.), graveur.
Girardet (T.-O.), graveur.
Giroust (A.-L.-C.), peintre.
Glycys (A.), peintre.
Gouillet (J.), 1826, peintre.
Guilmard (H.), 1849, peintre.
Guinet (J.-B.), architecte.
Houdon (J.-A.), 1741, peintre.
Horeau (H.), 1801, peintre.
Hoyeau (V.), architecte.
Huguenet (J.-J.), 1815, graveur.
Huvé (J.-J.-M.), 1783, architecte.
Jousselin (M.), 1758, peintre.
Kock (Mlle J. de), peintre.
Kock (Mlle Y. de), 1842, peintre.
Lanoue (F.-H.), 1812, peintre.
Larpenteur (B.-C.), peintre.
Leborne (L.), 1796, peintre et lithographe.
Leboucher (A.-J.-B.), 1793, peintre.
Lechenetier (B.), peintre.
Lefuel (H.-N.), 1810, architecte.
Legros (S.), 1754, graveur.
Lejeune (J.-F.), 1776, peintre.
Lemire (Mme S.), 1785, peintre.
Lenormand (L.), 1801, architecte.
Lepaulle (F.-G.-G.), 1804, peintre.
Lepenois (P.-J.-B.-E. de), 1779,
Leroy (E.), 1737, architecte.
Lestoquoy (L.-J.), peintre.
Letellier (L.-A.), 1780, peintre.
Mars (L.-P.), 1780, peintre.
Massard (J.-L.), peintre.

Mercier (J.-M.), 1788, peintre.
Mès (F.-C.), peintre.
Mornard (Mme L. de), peintre.
Muret (J.-B.), 1795, dessinateur.
Naturel (B.), architecte.
Ollivier (E.-E.), 1800, architecte.
Ouri (A.-A.-J.), peintre.
Pallier (A.-O.), sculpteur.
Papillon (D.-G.), graveur.
Peytel (Mme A.), peintre.
Pipard (C.), peintre.
Piquenot (A.), 1819, peintre et graveur.
Sabazin de Belmont (Mme L.-J.), 1790, peintre et lithographe.
Saintain (J.-E.), architecte.
Scapre-Pierret (Mme J.), peintre.
Schnetz (J.-V.), architecte.
Simonet (P.-L.), peintre.
Texier (C.-F.-M.), 1802, architecte.
Thurot (Mme B.-L.), 1786, peintre.
Uzanne (J.), peintre.
Valentin (J.-A.), peintre.
Vincent (L.), peintre.
VERT-LE-PETIT.
François (H.-L.), graveur et sculpteur.
VIARMES.
Blandin (Mme), peintre.
VIGNY.
Ternisien (A.), peintre.
VILLARÉ.
Hebert (P.), 1804, peintre.
VILLE-DU-BOIS.
Bourgeron (E.), 1804, peintre.
VILLENEUVE-SAINT-GEORGES
Leroy (G.-G.), peintre.
VILLIERS-LE-BEL
Legray (G.), peintre.
Sauvage (P.-F.), peintre.
VIROFLAY.
Doré (Mlle), peintre.

SEINE-INFÉRIEURE

AUFFRANVILLE.
Durand (A.), 1807, lithographe.
BEC-DE-MORTAGNE.
Lemire (A.-B.), 1823, peintre.
BOLBEC.
Blondel (H.-H.), sculpteur.
BOUILLE (LA).
Maillet-du-Boullay (C.-F.), 1795, architecte.
CAUDEBEC.
Sébron (H.-V.-V.), 1801, peintre.
DIEPPE.
Berson (Ch.), sculpteur.
Blard (T.), sculpteur.
Broutelles (P. de), peintre.
Forcade (R.-A.-J.), peintre.
Graillon (F.-A.), sculpteur.
Graillon (P.-A.), 1807, sculpteur.
Morel-Sartrouville (V.-A.), 1794, peintre.
Mélicourt-Lefebvre, peintre.
Mélicourt (A.-C.), peintre.
DURNETAL.
Lambert (A.), 1823, peintre.
ELBEUF.
Chrétien (E.-E.), sculpteur.
Grandin (J.-L.-M.), peintre.

Haag (J.), peintre.
Lezé (C.), peintre.
Massé (E.-A.), peintre.
Vauquelin (L.-E.-F.), peintre.
ETOUTEVILLE.
Gonse (R.), peintre.
EU.
Anguier (F.) aîné, 1604, sculpteur.
Anguier (G.), frère, 1628, peintre.
Anguier (M.-A.), jeune, 1614, sculpteur.
Bourderel (D.), sculpteur.
Legrand (C.-E.-J.), architecte.
Sargeat (L.), graveur.
FÉCAMP.
Bertin (A.), peintre.
Devaux (F.-A.), sculpteur.
Hamel (V.), peintre.
Lemettay (P.-C.), 1726, peintre.
Mettais (P.-J.), 1728, peintre.
Thurin (S.-A.), 1797, peintre.
FORGES-LES-EAUX.
Brevière (L.-H.), 1797, graveur.
GODERVILLE.
Bernard (H.-J.-E.), 1844, architecte.
GOURNAY-EN-BRAY.
Maugendre (E.), sculpteur.
GRAND-QUÉVILLE.
Mallet (P.-L.-N.), sculpteur.
HAVRE (LE).
Amphoux (E.-P.), peintre.
Bailly (M^{lle}), peintre.
Beauvallet (P.-N.), 1750, sculpteur et peintre.
Brunet-Debaines (A.-L.), 1845, peintre.
Costil (L.-A.), architecte.
Courant (A.-M.-F.), peintre.
Daliger (P), peintre.
Fleury (A.), peintre.
Galwey (M^{lle} A.-C.), peintre.
Hermann (L.-C.), 1833, peintre.
Isabelle (C.-E.), 1800, architecte.
Julien (M^{lle} I.-C.), 1850, peintre.
Julien-de-la-Rochenoire (E.-C.), peintre.
Lahure (E.), peintre.
Lamotte (A.), graveur.
Lattochenoire (E.-C.-J.), 1825, peintre et graveur.
Larocque (A.-M. de), architecte.
Lefebvre (E.-A.-E.), peintre.
Martin (E.-P.), peintre.
Morin (E.), peintre.
Mulot (A.-F.), peintre.
Nel-Dumonchel (J.), peintre.
Peau (E.), sculpteur.
Rabon (P.), 1683, peintre.
Rocque (A.-M. de la), architecte.
Sarabon (L.-A.), peintre.
Scott (H.-L.), peintre.
Simonet (M^{lle} A.), peintre.
Smith (G.), peintre.
Thomasse (A.), peintre.
Vauvrey (A.-B.), peintre.
Vintrant (F.), graveur.
Wahist, peintre.
LUNERAY.
Lemaître (N.), 1831, peintre.
MAROMME.
Laugée (E.-F.), 1823, peintre.
Rhem (E.-J.), peintre.

MONTVILLIERS.
Bonvoisin (B.), 1862, peintre.
Laugée (G.), peintre.
Saffrey (H.-A.), graveur.
NEUVILLE-CHAMP-D'OISEL.
Le Poitevin (L.), peintre.
NORVILLE.
Guillaume, architecte.
OFFRANVILLE.
Eude (E.-G.), sculpteur.
PETIT-COURONNE.
Marre-Lebret (V.-A.), peintre.
ROUEN.
Adeline (L.-J.), 1845, architecte et graveur.
Aillaud (A.-A.), peintre.
Balan (L.-E.), 1809, peintre.
Barthélemy (J.-E.), 1790, peintre.
Baudouin (P.-A.), peintre.
Bellangé (E.), fils, 1837, peintre.
Bellangé (M.-B.), 1726, peintre.
Bellenger (G.), 1819, peintre.
Berthélemy (P.-E.), 1818, peintre.
Berthélemy (V.-E.) fils, peintre.
Biard (J.), 1790, peintre.
Binet (V.-J.-B.), peintre.
Blondel (F.), 1683, architecte.
Blondel (J.-F.) fils, 1705, architecte.
Blondel (J.-F.), père, 1681, architecte.
Bonel (J.), 1817, peintre.
Boutillier (L.), 1820, peintre.
Cabasson (G.-A.), 1814, peintre.
Cailloux (de), 1788, architecte.
Cap lle (E.-A.), 1834, peintre.
Carlier (E.-A.), peintre.
Cauchors (E.-H.), peintre.
Chardigny (B.-F.), 1757, sculpteur.
Charpentier (F.), peintre.
Colombel (N.), 1646, peintre.
Commanville (M^{me}), peintre.
Constantin (G.), 1755, peintre.
Court (J.-D.), 1797, peintre.
Couture (G.), 1732, architecte.
Daliphard (E.), 1833, peintre.
Delamare (V.), 1811, peintre.
Delapierre (A.), 1816, peintre.
Demarest (A.), architecte.
Demarest (G.-A.), peintre.
Descamps (J.-B.), 1742, peintre.
Deschamps (M^{me}), peintre.
Deshays (J.-B.-H.), 1729, peintre.
Devé (E.), 1826, peintre.
De Vesly (L.-E.) architecte.
Dori (N.-J.), architecte.
Duvivier (F.), peintre.
Dubuisson (A.-L.), 1850, peintre.
Dujardin (L.), 1808, graveur.
Epinette (M^{lle} M.), peintre.
Faucha (M^{lle} M.), peintre.
Finck (A.-D.), 1802, peintre.
Foulogne (A.-C.), 1821, peintre.
Géricault (J.-L.-A.-T.), 1791, peintre.
Godefroy (F.), graveur.
Gomont (M.-A.), 1839, peintre.
Gnéroult (F.), architecte.
Guilloux (A.-E.), sculpteur.
Guilloux (B.), sculpteur.
Guttenguer (G.), peintre.
Hallé (D.), 1675, peintre.
Hauguet (J.), peintre.

Hébert (J.-B.-G.), peintre.
Hédou (J.-P.-E.), 1833, peintre.
Hénault (L.-C.), 1836, peintre et lithographe.
Houel (J.-P.-L.-L.), 1735, peintre et graveur.
Hurault-de-Ligny, peintre.
Jouffroy (R.-V.), 1749, graveur en médailles.
Jouvenet (F.), 1664, peintre.
Jouvenet (J.), 1675, peintre.
Jouvenet (J.), 1600, peintre.
Jouvenet (L.), 1616, peintre.
Jouvenet (N.), 1693, peintre.
Jouvenet (N), 1698, peintre.
Lachèvre (H.), peintre.
Lafond (P.-J.-M.), peintre.
Lanse (M.), 1613, peintre.
Larible (M^{lle} B.), peintre.
Lavallée-Poussin (E. de), 1710, peintre.
Leburbier (J.-J.-F.), 1733, peintre.
Le-Boulanger-de-Boisfremont C., 1793, peintre.
Lecarpentier (A.-M.), 1709, architecte.
Lecarpentier (P.-C.-M.), 1787, peintre et sculpteur.
Lefébure (M^{lle} C.), peintre.
Lefevre (E.-A.), 1814, peintre.
Lefèvre (J.), 1731, architecte.
Lefebvre (F.-G.), peintre.
Legal (G.-D.), 1794, peintre.
Legrand-de-Sérant (P.-N.-S.), peintre.
Legrip (F.), 1817, peintre et lithographe.
Le Ledier (M^{lle} M.), peintre.
Le Mire (N.), 1724, graveur.
Lemoine (J.-A.-M.), 1752, peintre.
Lemonnier (A.-C.-G.), 1743, peintre.
Lenoir (M^{me} M.-J.), peintre.
Lepesquier (H.-F.), peintre.
Lesueur (P.), 1636, peintre.
Letellier (A.), sculpteur.
Letellier (J.), 1614, peintre.
Levieil (G.), 1676, peintre.
Levy (E.), architecte.
Liénard (M^{me} E.), peintre.
Loutrel (V.-J.-B.), peintre.
Lucas (J.-R.-N.), sculpteur.
Malassis (C.), peintre.
Malenson (P.), peintre.
Marc (F.), 1819, peintre.
Martin (G.), peintre.
Martin (J.-L.-G.-A.), peintre et lithographe.
Mauduit (C.-L.-V.), 1788, graveur.
Mauss (C.-E.), architecte.
Mazeline (M^{lle} J.), peintre.
Michel (G.-C.-P.), graveur en médailles.
Midy (E.-A.), 1797, graveur.
Milon (A.-P.), 1784, peintre.
Minet (L.-E.), peintre.
Miret (M^{me} A.), peintre.
Morel (G.-M.-L.), lithographe.
Morel-Fatio (A.-L.), 1810, peintre.
Morin (M^{lle} E.), peintre.
Morin (G.-A.), 1809, peintre.
Moutier (F.), sculpteur.
Nicolle (E.-F.), peintre.
Octavien (F.), peintre.

Odérieu (M^{lle} A.), peintre.
Papillon (J.), 1710, graveur.
Parelle (J.-B.) 1790, peintre.
Parmentier (M^{me} A.-E.), 1875, peintre.
Perrin (E.), peintre.
Pesne (J.), 1623, peintre et graveur.
Pigeon (R.), peintre.
Poisson (P.), 1786, peintre.
Pottier (H.-A.), peintre.
Quévremont (H.), peintre.
Rafin (E.-A.), peintre.
Renault (H.), peintre.
Restout (J.), 1708, peintre.
Riault (P.), graveur.
Roumy (G.-F.), 1786, peintre.
Rosa (A.-A.), graveur.
Selim (M^{me} H.), peintre.
Senault (G.), architecte.
Soreuil (J.), 1824, peintre.
Tierce (J.-B.), 1741, peintre.
Tillot (C.-V.), 1825, peintre.
Vallois (P.-F.), peintre.
Vincent-Calbris (M^{me} S.) 1822, peintre.
Wyatt-du-Vivefay (M^{me} E.-C.), peintre.

ROUVRAY.
Deleau, 1788, architecte.

SAHURS.
Piaud (M^{me} S.), peintre.

SAINT-VALÉRY-EN-CAUX.
Auger (A.-V.), 1787, peintre.

YVETOT.
Duboat (T.), 1817, peintre.
Valentin (H.-A.), 1822, graveur.

SÈVRES (DEUX-)

BRESSUIRE.
Errard (Ch.), 1570, peintre et graveur.

FÉNIOUX.
Lafond-de-Fénion (M^{lle} A.-E. de), peintre.

MÉNIGOUTE.
Banjeault (J.-B.), 1828, sculpteur.
Broussard (A.-P.-H.), sculpteur.
Challié (M^{lle}), peintre.

MOTHE-SAINTE-HÉRAYE.
Ranglet (C.), peintre.

NIORT.
Chambinière (M.), peintre.
Charrier (P.-E.), 1820, sculpteur.
Chavassieu (M^{lle}), 1788, peintre.
Conqueaux (F.-T.), sculpteur.
D'Agesey (B.), 1757, peintre.
Desrivières (M^{me}), peintre.
Germain (L.), peintre.
Jouneau (P.), sculpteur.
Lasseron (G.-A.), architecte.
Mainchain (G.), sculpteur.
Mathé (M^{lle} E.), peintre.
Paillet (F.), peintre.
Pénevère (M^{lle} E.-A.-A.-C.) 1796, peintre et lithographe.
Philippain (M^{lle} M.-E.-E.), peintre.
Piette-Montfoucault (L.), 1826, peintre.
Segretain (P.-T.), 1798, architecte.
Velluot (A.), peintre.

PARTHENAY.
Loquet (G.-L.-B.), architecte.

SOMME

ABBEVILLE.
Aliamet (Jacques), 1726, graveur.
Beauvarlet (J.-F.), 1732, graveur.
Blin de Bourbon (M^{me}), peintre.
Bridoux (F.-E.-A.), 1813, graveur.
Caudron (E.), peintre.
Corot (M^{me}), peintre.
Coulhé (Y.), 1759, graveur.
Danzel (J.-C.), 1735, graveur.
Daras (M^{lle}), peintre.
Daullé (J.), 1707, graveur.
Dehérain (M^{me}), 1798, peintre.
Delatre (J.-M.), 1746, graveur.
Delegorgue (J.), 1781, graveur.
Dennel (L.), 1741, graveur.
Dequevauviller (F.), 1745, graveur.
Elluin (B.), xvii^e s., graveur.
Fontaine (E.), sculpteur.
Hocquet (R.), 1693, graveur.
Hubert (F.), 1744, graveur.
Lecointe (J.-F.-J.), 1783, architecte.
Lecomte (L.), 1681, sculpteur.
Leroy (A.), peintre.
Lestudier-Lacour (G.-L.), 1800, graveur.
Levasseur (J.-C.), 1734, graveur.
Levêque (E.), 1814, sculpteur.
Mairet (C.-F.-A.), 1750, graveur.
Mellan (C.), 1598, peintre et graveur.
Nadaud (A.), sculpteur.
Poilly (F. de), dessinateur et graveur.
Poilly (N. de), 1686, dessinateur et graveur.
Richmer (L.-P.-E.), peintre.
Rousseaux (E.-A.), 1831, graveur.
Thomas (L.-C.), graveur.
Trancart (M.-F.-J.), peintre.
Voyez (F.), 1746, graveur.
Voyez N.-J., 1742, graveur.

ALBERT.
Salanson (M^{lle} E.-M.), peintre.
Sciro (O.-L.), peintre.

ALLONVILLE.
Fossé (A.), sculpteur.

AMIENS.
Auselin (Louis-Julien), peintre.
Bienaimé (P.-T.), 1765, architecte.
Blasset ou Blassel (N.), 1587, architecte.
Boquet (J.-C.), peintre.
Bourgeois (C.-G.-A.), 1759, peintre et graveur.
Bourgeois (E.), graveur.
Bullant (J. fils), architecte.
Calland (P.-M.-V.), 1806, architecte.
Caron (A.), 1719, graveur.
Cœurt (M.), peintre.
Corroyer (E.-J.), 1835, architecte.
Crinier (L.), 1790, peintre.
Croy (R. de), 1797, peintre.
David-Riquier (A.-H.), peintre et graveur.
Demarquet-Crauk (N.-D.), peintre.
Demarquet-Crauk (M^{me}), peintre.
Desjardins (L.), peintre.
Desmoulins (J.-E.), 1793, peintre.
Dufourmantelle (F.), 1839, peintre.
Duthoit (A.), sculpteur.
Duthoit (Al.), sculpteur.
Duthoit (E.), architecte.
Fauvel (H.), 1835, peintre.
Fériol (L.), peintre.
François (C.), 1615, peintre.
Hénault (M^{me} S.), peintre.
Joly (J.), peintre.
Laloue (F.-H.), 1801, peintre.
Lebel (E.), 1834, peintre.
Lommelin (A.), 1637, graveur.
Lotiquet (E.-L.), 1844, peintre.
Malifas (L.), peintre.
Porion (C.), peintre.
Ricquier (G.-E.), peintre.
Ricquier (M^{lle} A.), peintre.
Rubempré (M^{lle} M. de), peintre.
Sautai (P.-E.), peintre.
Seigneurgens (E.-L.-A.), peintre.
Soulange-Teissier (L.-E.), 1814, lithographe.
Terral (P.-L.-A.-A.), peintre.
Thuillier (P.), 1799, peintre.
Wallet (R.-L.-A.), 1818, peintre.

BEAUQUESNE.
Lepinoy (P.), 1792, peintre.

BERNY.
Vestier (P.), 1796, architecte.

BRAY-SUR-SOMME.
Cabuzel (A.-H.), peintre.

BRESLE.
Delambre-Joly (L.), peintre.

CLÉRY.
Devienne (A.), architecte.

COISY.
Sauvé (J.), peintre.

COMBLES.
Caudron (T.), 1805, sculpteur.

CROTOY.
Gamain (L.-H.-F.), 1803, peintre.

DOULLENS.
Chatillon (C.), peintre.
Daullé (N.-F.), 1806, architecte.
Traviès (E.), 1809, peintre.

DESTRÉES-LES-CRÉCY.
Poissant (T.), 1605, sculpteur et architecte.

FINS.
Michel (C.-H.-H.), 1817, peintre.

FORCEVILLE.
Couchy (M^{me}), peintre.

FOUCAUCOURT.
Foucaucourt (baron de), 1800, peintre.

FRANCIÈRES.
Morgan (J.-J.), 1756, sculpteur.

FRESNE.
Levaillant de Brusle (C.-C.-A.-M.), peintre.

FROHEN.
Du Passage (A.-G.), sculpteur.
Passage (M.-G.-A. vicomte du), sculpteur.
Passage (M.-C. vicomte du), sculpteur.

GOYENCOURT.
Normand (C.-P.-J.), 1765, architecte.

HAM.
 Estouilly (O. d'), peintre.
 Férat (J.-D.), 1829, peintre.
 Gomart (C.-M.-G.), peintre.
HEILLY.
 Bertier (L.-M.), 1769, peintre.
 Bocourt, 1783, graveur.
HUPPY.
 Poullier (J.), 1653, sculpteur.
MONTDIDIER.
 Aclocque (Paul-Léon), peintre.
 Delaruelle (C.), 1840, peintre.
 Rioult (L.-E.), 1780, peintre.
 Trouvain (A.), 1656, graveur.
NESLE.
 Mage (H.-L.), peintre.)
PÉRONNE.
 Debras (L.), peintre.
 Dehaussy (J.-B.), 1812, peintre.
 Donnette (C.-T.), peintre.
 Gambard (J.-H.-H.), peintre.
 Sinet (L.-R.-H.), peintre.
 Tattegrain (F.), graveur.
 Tattegrain (G.-G.), sculpteur.
 Turpin (J.), architecte.
RONSOY.
 Vely (A.), 1838, peintre.
SAINT-MAULVIS.
 Forceville-Duvette (J.-A.-C.), sculpteur.
VRAIGNES.
 Crinon (H.), 1808, sculpteur.

TARN

ALBI.
 Guercy (R.), peintre.
 Pasquion-Quivoron (M^{lle} M.-A.), peintre.
 Sudre (J.-P.), 1783, lithographe.
 Teysonnière (P.), 1834, peintre.
CASTRES.
 Batut (F.), peintre.
 Blanc (C.-A.-P.-A.), 1813, graveur.
 Cambos (J.-J.), sculpteur.
 Coulon (P.-F.), 1830, peintre.
 Dessaux (M^{me}), peintre.
 Guibert (E.), peintre.
 Olivier J.-J.), graveur.
 Valette (J.), peintre.
 Valette J.-C.-A.), peintre
CORDES.
 Agnassa (J.), 1503, architecte.
GAILLAC.
 Escot (C.), 1831, peintre.
 Loubat (H.-J.-P.), peintre.
 Salabert (P.), peintre.
 Serres (P.), sculpteur.
LAUTREC.
 Alaux (J.-P., aîné), peintre.
MOUZENS.
 Arcis (M.), 1651, sculpteur.
RABASTENS.
 Prouho (P.), peintre.
RÉALMONT
 Bodiron de Vemeron (M^{me}), peintre.
 Napon (F.-H.), 1821, peintre.
SAÏX.
 Golse (G.), 1830, peintre.
SORÈZE.
 Pichon (P.-A.), 1816, peintre.

TARN-ET-GARONNE

CAUSSADE.
 Damas (M^{lle}), peintre.

DUNES.
 Tournayre (L.-A.), peintre.
GRISOLLES.
 Chambert (G.), 1774, peintre et graveur.
LAUZERTE.
 Cavaillé (P.-P.), 1827, peintre.
MOISSAC.
 Bouisset (M.), peintre.
 Boulvent (J.), peintre.
MONTAUBAN.
 Albrespy (A.), 1823, peintre.
 Cambon (H. J.-A.), 1819, peintre.
 Debia (B.-P.), peintre.
 Ingres (J.-A.-D.), 1780, peintre.
 Monziès (L.), graveur.
 Poisson (M^{lle} M.-L.), peintre.
 Solon ((M^{lle} M.-J.), peintre.
 Valette-Falgous (J.), 1710, peintre.

VAR

AUPS.
 Rameaux (J.), peintre.
BRIGNOLLES.
 Gabriel (J.-J.), peintre.
 Parrocel (J.-B.), 1631, peintre.
 Parrocel (J.), 1646, peintre et graveur.
 Parrocel (L.), 1635, peintre
FRÉJUS.
 Guédy (T.), 1837, peintre.
GRASSE.
 Gérard (M^{lle} M.), 1761, peintre.
 Mallet (J.-B.), 1759, peintre et graveur.
HYÈRES.
 Bouys (A.), 1710, peintre et graveur.
 Emeric-Tamagnon (A.-J.), 1822, peintre.
 Garcin (L.), peintre.
 Tamagnon (J.-J.-A.), peintre.
LUC (LE).
 Giraud (P.-F.), 1783, sculpteur.
PIGNANS.
 Lauret (F.), 1868, peintre.
SAINT-CEZAIRE.
 Gamatte (E.-J.), 1802, peintre.
SAINT-MAXIME.
 Bertrand (J.-F.), 1798, peintre.
 Collé-Lemaire (M^{me}), peintre et graveur.
 Poitevin (P.), 1831, sculpteur.
SEYNE (LA).
 Vassé (A.-F.), 1683, sculpteur.
SOLLIES-PONT.
 Ponson (L.-R.), peintre.
TOULON.
 Aignier (L.-A.-L.), 1819, peintre.
 Allar (A.-J.), 1845, sculpteur.
 Bertrand (P.), peintre.
 Blanc (J.-B., 1835, peintre.
 Bonnefay (L.), peintre.
 Bonnegrace (C.-A.), 1808, peintre.
 Bordes (G.), 1773, peintre et lithographe.
 Buisson (E.), peintre.
 Cauvin (E.), 1817, peintre.
 Chouvet (M^{me}), peintre.
 Clinchamp (F.-E.-V.), 1787, peintre.
 Coix (M.), peintre.
 Courdouan (V.-J.-F.), 1810, peintre.

Daumas (L.-J.), 1801, sculpteur.
Dauphin (E.-B.), peintre.
Deshayes (C.-F.-E.), 1831, peintre.
Fanelli-Sémar (J.), 1805, peintre.
Gaillan L.-G.-V.-O.), peintre.
Garaud G.-C.), peintre.
Gensollen (V.-E.), peintre.
Ginoux (C.), peintre.
Guérin (P.-J.-B.), 1783, peintre.
Guglielmo (L.), sculpteur.
Guillaume (V.), sculpteur.
Hercole (B.-L.), sculpteur.
Hubac (L.-J.), 1776, sculpteur.
Julien (S.), 1735, peintre.
Lalande (P.), peintre.
Lange (G.), 1839, sculpteur.
Lassus (A.-V. de), 1781, peintre.
Laugier (A.), 1816, peintre.
Laugier (J.-N.), 1785, graveur.
Lauvergne (B.), 1805, peintre.
Lebrun (M^{me} M.), peintre.
Montagne (P.-M.), 1828, sculpteur.
Noble Pijeand (M^{me} C.-J.), peintre.
Nouvelle (E.-J.), 1830, peintre.
Pellegrin (L.-A.-V.), peintre.
Pezons (J.), peintre.
Poitevin (M^{lle} E.-R.), peintre.
Prudent (F.-P.-V.), peintre.
Roze (P. de la), 1635, peintre.
Saurin (C.), peintre.
Taurel (J.-J.-F.), 1757, peintre.
Tournemine (C.-E. de), 1814, peintre.
Volaire (J.-A.), 1820, peintre.

VAUCLUSE

APT.
 Dortan (F. de), peintre.
 Dubois (P.-G.), peintre.
 Rochereau (M^{me} V.-A.), peintre.
AVIGNON.
 Grivolas (P.), 1824, peintre.
 Grivolas (A.), peintre.
 Imer (E.), 1820, peintre.
 Lacroix (J.-J.), peintre.
 Moron (P.), lithographe.
 Mignard (P.), 1639, peintre.
 Mignard (P.), 1640, architecte
 Nicolas (M^{lle} M.), peintre.
 Ollivier (A.), 1819, peintre.
 Parrocel (E.), 1696, peintre.
 Parrocel (S.-J.), 1667, peintre.
 Parrocel (M^{lle} J.-F.-P.), 1734, peintre.
 Parrocel (J.-J.-F.), 1704, peintre et graveur.
 Parrocel (P.), 1670, peintre et graveur.
 Parrocel (P.-S.), 1702, graveur.
 Raspay (J.-P.), 1718, peintre.
 Ruffier (N.), sculpteur.
 Sain (P.-J.-M.), peintre.
 Sicard (L.), 1825, peintre.
 Tourtin (E.), peintre.
 Valerne (E. de), peintre.
 Vernet (A.-F.), 1730, peintre.
 Vernet (F.-G.), 1728, peintre.
 Vernet (C.-J.), 1714, peintre et graveur.
 Vernet (A.-J.), 1726, peintre.
BOLLINE.
 Bastet (V.-A.), sculpteur.

Charpentier (F.-M.), sculpteur.
CARPENTRAS.
 Bidauld (J.-P.-X.), 1745, peintre et graveur.
 Bidauld (J.-F.-X.), 1758, peintre.
 Dumont (H.-C.-J.), 1809, peintre.
 Duplessis (J.-S.), 1725, peintre.
 Durbisson (F.), 1858, peintre.
 Laurens (J.-J.-B.), peintre.
CHÂTEAUNEUF-CALCERNIER.
 Reboul (J.-B.), 1810, peintre.
GIROND.
 Demaille (L.-C.), 1837, sculpteur.
GORDES.
 Vayson (P.), peintre.
LAPALUD.
 Julian (R.), 1839, peintre.
LOURMARIN.
 Stasse (A.), sculpteur.
MAZAN.
 Bermes (J.), 1650, sculpteur.
ORANGE.
 Renett (H.-L.), peintre.
 Duplat (J.-L.), 1757, graveur.
PERTUIS.
 Arnaud (M^lle Marie-Félicie), sculpteur.
 Giraudon (H.-M.), peintre.
VILLARS.
 Guigou (P.-C.), 1872, peintre.

VENDÉE

BOUIN (L'ILE).
 Lansyer (E.), 1835, peintre.
BOUPÈRE.
 Tillier (P.-P.), 1831, peintre.
CHATAIGNERAIE.
 Lionnat (F.), peintre.
CUGAND.
 Brillaud (F.-E), peintre.
FONTENAY-LE-COMTE.
 Allix (M^lle Bathilde), peintre.
 Allix (M^lle Thérèse-Mirza), peintre.
 Crétineau (Joly.-L.), peintre.
 Daudeteau (L.-R.), peintre.
 Fraysseix (marquis de), 1838, peintre.
 Lesauvage (M^lle M.-H.), peintre.
 Rochebrune (O.-G. de), 1824, graveur.
 Tessier (F.), peintre.
 Valotte (M^lle O.), peintre.
LUÇON.
 Bouilh (M^lle), peintre.
 Bousseau (J.), 1681, sculpteur.
 Verteuil (H.-M.-B.), sculpteur.
MOUTIERS-LES-MAUXFAITS.
 Delhumeau (J.-H.-E.), 1836, peintre.
NAPOLÉON-VENDÉE.
 Baudry (A.-A.), 1838, architecte.
 Baudry (P.-J.-A.), 1828, peintre.
 Bidau (E.), peintre.
 Birotheau (F.), 1819, peintre.
 Gaston-Guitton (V.-E.-G.), sculpteur.
 Guitton (G.-V.-E.), sculpteur.
 Loué (V.-A.), 1836, architecte.
NOIRMOUTIER.
 Charier (Arsène), 1828, architecte.
 Palvadeau (F.), peintre.

SABLES D'OLONNE.
 Morland (V.-A.), peintre.
SAINT-GILLES.
 Quintar (A.-J.), peintre.
SAINT-SULPICE.
 Chateaubriant (A.-R.), peintre.

VIENNE

AVANTON.
 Faye (M^lle), peintre.
CHATAIN.
 Brouillet (P.-A.), 1826, sculpteur.
CHÂTELLERAULT.
 Gressot (M^lle M.-C. de), peintre.
 Naintié (M^me E. de), peintre.
CHAUVIGNY.
 Gomy (P.), sculpteur.
LOUDUN.
 Roynet (E.), XVII^e s., architecte.
 Roy (P.), peintre.
 Trouvillé (A.-C.), peintre.
LUSIGNAN.
 Magne (A.), peintre.
MAGNE.
 Curzon (M.-P.-A. de), 1820, peintre.
MONTAMISÉ.
 Fennebresque (M^lle), peintre.
MONTMORILLON.
 Fautepeau de la Carte (Vicomte de), sculpteur.
POITIERS.
 Beni-Gruié (V.), peintre.
 Rodin (F.), peintre.
 Boutillier du Retail (M^lle), peintre.
 Brouillet (P.-A.), peintre.
 Brunet (J.-B.), peintre.
 Combe-Veluet (A.), peintre.
 Deschamps (P.-H.-A.), 1784, peintre.
 Girouard (J.), 1657, sculpteur.
 Kownacka (M^me M.-G.), peintre.
 Le Natier (J.-M.), peintre.
 Neymark (G.-M.), peintre.
 Ollendon (M^me C. d'), peintre.
 Pascault (J.), peintre.
 Pautrot (F.), sculpteur.
 Penchaud (M.-R.), 1772, architecte.
 Perrault (L.-R.), peintre.
 Perviuquière (H. baron), peintre.
 Raymond (G.), peintre.
 Rive (P.), peintre.
 Thiollet (F.), 1782, architecte.
 Valade (J.), 1709, peintre.
 Van-Der-Broch-d'Obrenan (M^me V.), peintre.
 Véron (J.-T.), peintre.

VIENNE (HAUTE-)

BELLOC.
 Pétrus-Martin (J.-F.), peintre.
 Rongier (P.-A.), peintre.
CHÂTEAUNEUF.
 Leblanc (A.), 1793, peintre.
LIMOGES.
 Belleroy (C. de), peintre.
 Beunassé (M^lle), peintre.
 Chabrol (P.-J.), 1812, architecte.
 Cool (M^me de), peintre.
 Cool (G. de), peintre.
 Coulaud (M^lle), peintre.
 Dalpayrat (M^me), peintre.
 David (G.), peintre.
 Dignat (E.), peintre.
 Dubouché (A.), peintre.
 Duburg (M^lle), peintre.
 Dupré (L.-V.), 1816, peintre.
 Ferru (F.), sculpteur.
 Gabriel (vicomte), peintre.
 Gardel (J.-B.), 1818, peintre.
 Génestel (J.-B.-A.-F.), peintre.
 Gorse (L.), peintre.
 Henriet (M^me M.), 1837, peintre.
 Lagarde (M^me A. de), peintre.
 Lage (M^lle M. de), 1869, peintre.
 Nivet-Fontaubert (M^me A.), peintre.
 Perrus (C.-F.), 1826, peintre.
 Picard (M.), peintre.
 Plainemaison (M^lle L.-M.), peintre.
 Potigny (M^lle N.-C.), peintre.
 Renoir (P.-A.), peintre.
 Thabart (A.-M.), sculpteur.
 Tixier (J.-P.), architecte.
 Yvetot (M^lle E.), peintre.
ROCHECHOUART.
 Régeon (M^me A.-R.-H.-J.-G.), peintre.
SAINT-JUNIEN.
 Niolet (B.-A.), 1740, graveur.
 Roguet (L.), 1824, sculpteur.

VOSGES

BELMONT.
 Ponscarme (F.-J.-H.), sculpteur et graveur en médailles.
BLEURVILLE.
 Rollin (E.), sculpteur.
BRUYÈRES.
 Desclos (F.), sculpteur.
CORCIEUX.
 Cadé (C.), sculpteur.
DARNEY.
 Perreaud (L.), peintre.
ÉPINAL.
 Bouton (J.-C.), graveur.
 Claudot (J.-B.-C.), 1733, peintre.
 Dutac (A.), 1787, peintre.
 Duvivier (M^me), 1846, graveur.
 Girard (J.-G.), 1635, peintre.
 Pensée (C.-F.), 1799, peintre.
 Pinot (C.-F.), peintre.
MIRECOURT.
 Demay (J.-F.), 1798, peintre.
 Gérardin (F.-A.-A.), peintre.
NEUFCHÂTEAU.
 Petit-Jean (E.-M.), peintre.
NOMEXY.
 Bernard (P.-J.-B.), 1823, peintre.
PARGNY.
 Berger (P.), 1783, peintre.
PLOMBIÈRES.
 Français (F.-L.), 1814, peintre.
 Girardin (F.), peintre.
RAMBERVILLERS.
 Gratin (C.-L.), 1815, peintre.
 Roger (F.), peintre.
 Vandechamp (J.-J.), 1790, peintre.
RÉMIREMONT.
 L'Hernault (J.), peintre.
 Waidman (P.), peintre.

ROTHAU.
 Brion (G.), 1824, peintre.
SAINT-DIÉ.
 Augustin (Jean-Baptiste-Jacques), 1759, peintre.
 Costet (A.), sculpteur.
 Fouillouze (F.), peintre.
 Ioux (C.), graveur.)
SAULEY (LA).
 Bazellaire (M^lle), peintre.
SENONES.
 Bazin (C.-E.), architecte.
VITTEL.
 Thomas (M^lle C.), graveur.
 Thomas (E.), graveur.

YONNE

ANCY-LE-FRANC.
 Falconnier (L.), 1811, sculpteur.
 Nickels (E.), peintre.
 Thiercy (M^me M.-V.), peintre.
ARMANÇON.
 Forgeot (F.-H.), architecte.
AUXERRE.
 Badin (P.-A.), 1805, peintre.
 Carillon (P.-V.), sculpteur.
 Crapelet (L.-A.), 1822, peintre.
 Desprez (J.-L.), 1743, architecte.
 Dionis du Séjour (L.), architecte.
 Faillot (E.-N.), sculpteur.
 Fevre (G.-H.), 1828, architecte.
 Horiot (M^lle M.), peintre.
 Philipard (C.), peintre.
 Prévost (E.), peintre.
 Ragonneau (E.-G.), sculpteur.
AVALLON.
 Bidault (F.-C.-M.-E.), 1825, peintre.
 Bidault (M^lle), peintre.
 Bourgeois (M.-A.-A.), 1821, architecte.
 Caristie (A.-N.), 1783, architecte.
 Dafer (M^me), peintre.
 Luost (E.), peintre.
 Vestier (A.), 1740, peintre.
BLACY.
 Cadoux (M.-E.), sculpteur.
CARISEY.
 Goliurierski (J.-B.-J.), peintre.
CEZY.
 Lefebvre (G.), peintre.
CHABLIS.
 Cœurderoy (M^me), peintre.
 Faye (M^me), peintre.
 Martin-Chablés (J.-E.), peintre.
CHEU.
 Michaut (L.-A.), peintre.
COULANGES-LA-VINEUSE.
 Hugot (E.-C.), 1815, peintre.
CRY.
 Boussard (J.-M.), architecte et graveur.
FLOGNY.
 Flogny (E.-V.), 1825, peintre.
FOISSY.
 Despois (A.-J.-A.), 1787, peintre.
JOIGNY.
 Delpy (C.-H.), peintre.
 Ferrand (J.-P.), 1833, peintre.
 Galichet (M^lle L.-L.), peintre.
 Grenet de Joigny (D.-A.), 1821, peintre.
 Vassero (J.), peintre.

JULLY.
 Cornesson (L.-C.), 1831, architecte.
MONT SAINT-SULPICE.
 Lafaye (P.), 1806, peintre.
NANCY.
 Soufflot (J.-G.), 1713, architecte et peintre.
NOYERS.
 Carré (J.), peintre.
 Patrois (J.), 1815, peintre.
PERRIGNY.
 Merlet (E.-J.), peintre.
PRÉCY-LE-SEC.
 Ducrot (A.), 1814, peintre.
RAVIÈRES.
 Bridan (C.-A.) père, 1730, sculpteur.
SAINT-AUBIN.
 Renaud (H.), peintre.
SAINT-FARGEAU.
 Marlier (C.-B.), 1798, graveur.
SAINT-FLORENTIN.
 Damé (E.), sculpteur.
SAUVIGNY-LE-BOIS.
 Loiseau (G.), sculpteur.
SEIGNELAY.
 Gibier (C.-A.), peintre.
 Grolleron (P.), peintre.
 Passepont (J.-J.), peintre.
SENS.
 Boucheron (A.), sculpteur.
 Challard (A.-A.), peintre.
 Courtin (J.-F.), 1672, peintre.
 Cousin (J.), 1501, peintre sculpteur et architecte.
 Deligand (L.-A.), 1815, sculpteur.
 Froment (E.), graveur.
 Goyrand (C.), 1662, peintre et graveur.
 Guérard (A.), peintre.
 Guillaume de Sens, 1174, architecte.
 Guillaume de Sens, architecte.
 Horsin-Dion (S.), 1812, peintre.
 Kley (L.), 1833, sculpteur.
 Lefort (L.), architecte.
 Louzier (S.-A.-A.), architecte.
 Patigot (E.), graveur en médailles.
 Pompon (P.), peintre.
 Roger (E.), 1807, peintre.
 Tisserand (M^me L.-M.-S.), graveur.
TANLAY.
 Dumée (E.), 1792, peintre.
THEIL-SUR-VANNES.
 Bassard (M^lle), peintre.
TONNERRE.
 Berthiet (J.-B.), 1721, architecte.
 Gauthier (C.-G.), 1802, peintre.
 Grandpierre-Deverzy (M^lle C.-M.-L.), peintre.
 Marquis (P.-C.), 1798, peintre.
 Pujol (M^me), 1798, peintre et lithographe.
VARENNES.
 Lefebvre (L.), peintre.
VERMENTON.
 Leclaire (E.-M.-L.), 1827, sculpteur.
 Leclaire (M^lle M.-E.-L.), peintre.
 Morin (M^me M.), peintre.
VÉRON.
 Brissot-Warville (F.-S.), 1818, peintre.

VÉZELAY.
 Colin, peintre.
VILLENEUVE-L'ARCHEVÊQUE.
 Jourdin (P.-G.), peintre.
VILLENEUVE-SUR-YONNE.
 Peynot (E.-E.), sculpteur.
 Prévot (M^lle M.), peintre.
VIVIERS.
 Bardoux (M^me), peintre.

ALGÉRIE

ALGER.
 Avril (Edouard-Henri), peintre.
 Bilco (C.-J.), peintre.
 Clairval (M^me), peintre.
 Dorval (J.), sculpteur.
 Fulconis (V.-L.-P.), sculpteur.
 Galy (H.-M.), sculpteur.
 Laurenty (M^lle E.), peintre.
 Léon (M^lle A.-S.), peintre.
 Martin, graveur.
 Mathieu (M^me M.), peintre.
 Pierrey (M.-L.), peintre.
 Salvaire (E.-J.-V.), peintre.
ORAN.
 Cesbron (Ach.-T.), peintre.
 Montader (P.-M.-A.), peintre.
 Raissiguier (P.-E.), sculpteur.
TLEMCEN.
 Petros (M^me M.-L.), peintre.

COLONIES

LA GUADELOUPE.
 Budan (A.), 1827, peintre.
 Gibert (J.-B.-A.), 1803, peintre.
 Lethière (G.-G.), 1760, peintre.
 Lordon (P.-J.), 1780, peintre.
 Racine (J.-E.), peintre.
 Rolland (B. de), 1777, peintre.
LA MARTINIQUE.
 Bosguerard (M^lle), peintre.
 Lucy-Fossarieu (L.-G. de), 1820, peintre.
 Malençon (G.), architecte.
RÉUNION (ILE DE LA).
 Pierson (M^lle), peintre.
 Pottier (M^lle), peintre.
 Roussin (G.), peintre.
SAINT-DOMINGUE.
 Gué (J.-M.), 1789, peintre.
 Laforesterie (L.-E.), sculpteur.

ARTISTES FRANÇAIS DONT ON IGNORE LE LIEU DE NAISSANCE. — ARTISTES NÉS A L'ÉTRANGER DE PARENTS FRANÇAIS, — ARTISTES ÉTRANGERS NATURALISÉS FRANÇAIS, — ARTISTES ÉTRANGERS ÉLÈVES DE L'ÉCOLE FRANÇAISE ET FIXÉS EN FRANCE.

Abeille, architecte XVIII^e siècle, sculpteur.
Abot (E.), graveur.
Adam, architecte du XII^e siècle, sculpteur.
Adam (C.), 1745, architecte.
Adam (J.), père graveur.
Adam (J.-N.), graveur.
Adam-Courtois, 1518, architecte.
Adelard, architecte, du XI^e siècle, sculpteur.

Agricol, architecte du v° siècle, sculpteur.
Alaux (Mlle), peintre.
Alestra (G.), 1273, architecte.
Alix (S.), 1540, architecte.
Allais, architecte.
Allais (L.-J., père), graveur.
Allart (Mlle), peintre.
Allaume, 1608, architecte.
Allier (Mlle), peintre.
Alviringe, 1477, architecte.
Almans (J.), peintre.
Amélins de Boulogne, architecte.
Andart (N. d'), peintre.
André, architecte.
André, 1704, architecte.
André, 1778, architecte.
Ango (R.), 1499, architecte.
Anker (A.), peintre.
Année (C.-A.-M.), 1812, peintre.
Anquetil de Petitville, 1218 architecte.
Ansiaux (J.-J.-E.-A.), 1764, peintre.
Ansté, 1245, architecte.
Antissier (J.), 1616, architecte.
Antoine-Colas, 1472, architecte.
Araynes (J.-F.-M.),1781, peintre.
Ardemans (T.), 1709, architecte.
Armand, 1742, architecte.
Arnaldus, XIIIe siècle, architecte.
Arnaut (D.), XIIIe siècle, architecte.
Arnaut (G.), XIIIe siècle, architecte.
Arquinvilliers (Mme d'), peintre.
Arrasse (J.), 1533, architecte.
Arrault (M.), 1509, architecte.
Arter (P.), fils, 1343, architecte.
Artique (A.-E.), peintre.
Asselineau (Mlle A.), 1811, peintre.
Atabours (J.), 1398, architecte.
Aubelet (J.), 1464, architecte.
Aubelet (J.), 1490, architecte.
Aubert, 1780, architecte.
Aubert (J.), 1720, architecte.
Aubery (J.), peintre.
Aubuisson (marquis d'), peintre.
Audran (G.), graveur.
Aumont (J.), 1737, architecte.
Aurioust (P.), 1667, architecte.
Avisart (R.), 1400, architecte.
Avito (S.), architecte.
Axenfled (H.), 1778, peintre.
Azon, architecte du XIe siècle.
Baboust (A.), sculpteur.
Baccarit, 1744, architecte.
Bachelor, 1416, architecte.
Bachetin (A.), peintre.
Bacon (H.), peintre.
Bacot (E.), peintre.
Bacquet, 1584, architecte.
Badoureau (J.-F.), graveur.
Baducl, 1515, architecte.
Bail, 1464, architecte.
Bailly (A.), peintre.
Baise (J.), 1410, architecte.
Bairo (W.-B.), peintre.
Balla (J.), peintre.
Balze (B.-J.-A.), peintre.
Balze (P.-J.-E.), 1815, peintre.
Ballin (J.), graveur.
Bar (N.), 1515, architecte.
Baragney, 1815, architecte.
Barat (Mlle L.), peintre.
Barat (J.), 1762, sculpteur.
Barbault (J.), 1705, graveur.
Barbet, 1642, architecte.
Barbier de Blignier, 1742, architecte.
Babcock (W.), peintre.

Barde (vicomte de), peintre.
Bardin (Mlle M.), peintre.
Bardon (T.), peintre.
Barré, architecte.
Barreau de Chef de ville (F.-D.), 1725, architecte.
Basset de Bellavalle (L.), peintre.
Barthélemy, 1688, architecte.
Baudoche (C.), architecte.
Baudouin (J.), 1534, architecte.
Baudran (E.-L.), 1794, graveur.
Baudrot (G.), 1620, architecte.
Bauducr (G.), XVe siècle, architecte.
Baufaulu (J.-B.), sculpteur.
Baugniès (E.), peintre.
Bausson, sculpteur.
Bayeux, 1732, architecte.
Bayeux, XVIIIe siècle, architecte.
Bayeux (G. de), 1398, architecte.
Bayeux (J. de), 1405, architecte.
Bayle (B.-G. de), 1788, architecte.
Bayot (A.-J.-B.), 1810, peintre.
Bazin, peintre.
Beau (L.), peintre.
Beaufils (J.), 1487, architecte.
Beaujeu (S. de), 1440, architecte.
Beaueux (P. de), 1468, architecte.
Beaujouan (J.-L.-A.), peintre.
Beaulieu (B.), 1572, architecte.
Beaumont, 1399, architecte.
Beaumont (J.-B.), 1768, sculpteur.
Beauneveu (A.), 1364, sculpteur et peintre.
Beaunyez (J.), 1527, architecte.
Beauregard, architecte.
Beausire 1743, architecte.
Beausire (J.-B.-A.), 1764, architecte.
Beausire, 1704, architecte.
Becker (A. de), peintre.
Becquet (R.), 1544, architecte.
Bedion (N.), 1572, architecte.
Befort (Mme), peintre.
Beinhein (J. de), 1397, architecte.
Bélangé (J.), 1598, architecte.
Bélier (C.), 1592, architecte.
Bélin (A.), 1509, architecte.
Bélisart, 1776, architecte.
Belle (N.), XIIIe siècle, architecte.
Belloche (J.-J.), peintre.
Belons (J.-J.), peintre.
Belyveau (J.), 1497, architecte.
Benazet (S.), 1463, architecte.
Benassi-Desplantes (N.-A.), peintre.
Benneter (J.-J.), peintre.
Benoist (A.), 1632, peintre et sculpteur.
Benoist (P.), 1813, peintre graveur et lithographe.
Benoist (Mme M.-G.), 1768, peintre.
Benoit, 1801, architecte.
Benouville (P.-L.-A.), architecte.
Benouville (Mme N.), peintre.
Berain (J.), 1673, architecte dessinateur et graveur.
Berain (J.), 1761, architecte.
Beranger-Cornet, 1258, architecte.
Berard (E. de), peintre.
Bérard (L.-D.), peintre.
Beraud-Gallier, 1468, architecte.
Berger (Mme J.), peintre.
Bergeron (A.), 1660, architecte.
Berkeim (J.-A. de), architecte.
Berkeim (J.-A. de), 1429, architecte.
Bermond de la Combe (Mme J.), peintre.
Bernard, architecte.
Bernard (A.), 1502, architecte.
Bernard (A.), peintre

Bernard (Mme D.), peintre.
Bernard (E.), 1550, architecte.
Bernard (L.), 1556, architecte.
Bernard (P.), 1556, architecte.
Bernard (P.), 1761, architecte.
Bernard (S.), 1528, architecte.
Bernard architecte.
Bernard architecte.
Bernard de Worms, 1510, architecte.
Bernardeau (J.), 1543, architecte.
Berneval (A. de), 1419, architecte.
Berneval (Colin de), architecte.
Berré, peintre.
Berser (P.), 1380, architecte.
Bertaut (Mlle M.-H.), peintre.
Berthelot (G.), 1648, sculpteur.
Bertrand (Mlle E.), peintre.
Bertrand (J.), 1531, architecte.
Bertrand (V.), peintre.
Bertrand de Dreux, 1578, architecte.
Bertrandus, 1201, architecte.
Besnouard (G.), 1511, architecte.
Beteau, 1698, architecte.
Beville (C.), 1651, peintre.
Bichebien (P.), architecte.
Bienvenu (J.), 1545, architecte.
Bigot (A.-C.), peintre.
Bilco (C.-J.), peintre.
Billaudel (J.R.), 1786, architecte.
Billaudel, 1737, architecte.
Billion (E.), 1537, architecte.
Birat (Mme A.), 1812, peintre.
Bischof-d'Algesheim (P.), XIVe siècle, architecte.
Bitter, 1832, peintre.
Blanc (B.), 1692, architecte.
Blanc (P.-E.), peintre.
Blanchet (L.-G.), 1827, peintre.
Blavier (E.-E.-V.), sculpteur.
Blezer (J.-C. de) sculpteur.
Bloc (Mlle E.), peintre.
Blondel (E.), peintre.
Blondel (H.), architecte.
Blot (Mlle M.), peintre.
Bocquet (R.), 1609, architecte.
Boederer (E.), peintre.
Boelle, architecte.
Boichot, peintre et dessinateur.
Boillevin, 1178, architecte.
Boisricheux (A. de), 1852, peintre.
Boissier (Mme J.-M.), peintre.
Boisson (A.), peintre.
Boitard (L.-P.), 1770, graveur.
Boizot (F.-M.-A.), 1739, architecte, dessinateur, peintre.
Boldère (P.), architecte.
Boldoytre (M.), 1536, architecte.
Boltz (L.-M.), architecte.
Bon (J.), architecte.
Bonaventuré (N.), XVIe siècle, architecte.
Bonaventure (P.), 1388, architecte.
Boncoury, 1724, architecte.
Bonfin 1715, architecte.
Bonhomme (P.), peintre.
Boniface (P.), 1388, architecte.
Bonington (R.-P.).
Bonnard (J.), 1572, architecte.
Bonnavaine (N.), 1377, architecte.
Bonne-Ame (G.), 1070, architecte.
Bonneau (Mme), peintre.
Bonneau architecte.
Bonnelaine (N.), 1377, architecte.
Bonnemaison (F.), 1827, peintre et lithographe.
Bonnet, architecte.
Bonnet (L.), peintre.
Bonneuil (E. de), 1827, architecte.

Bordes (A.), architecte.
Bordeuse (A. de), architecte.
Boré (J.), architecte.
Borgenhon (M.); 1181, architecte.
Borgonhon (P.), 1478, architecte.
Bosc (J.), 1455, architecte.
Bosc (J.), graveur.
Bosc (J.), 1380, architecte.
Bosery 1726, architecte.
Bossance (M^{lle} P.), peintre.
Bosselman, graveur.
Bosselman, peintre.
Bouchardy, (M^{lle} P.), peintre.
Boucher, 1762, sculpteur.
Boucher (M^{lle}), peintre.
Bouchet (C.), peintre.
Bouchet (J.-B.), peintre.
Boudard (J.-B.), 1732, sculpteur.
Boudet (P.), 1800, peintre.
Boudin (T.), 1637, sculpteur et architecte.
Boudiot (G.), 1634, architecte.
Bouffret (de), peintre.
Bougon (L.-E.), graveur.
Bouillet (M^{me} A.), 1866, peintre.
Boulanger (M^{lle} A.), peintre.
Boulanger (F. J.-L.), peintre.
Boulanger (H.), architecte.
Boulanger (L.), peintre.
Boulanger (M.), architecte.
Boulard (C.-F.), 1793, architecte.
Boulard (H.), 1562, architecte.
Boulard (J.), 1583, architecte.
Boulat (P.), peintre.
Boullogne (P. de 1836, architecte.
Bourard (J.), architecte.
Bourdict (P.), 1700, architecte.
Bourdin (T.), sculpteur.
Bourdon (A.), peintre.
Bourdon (A.), 1581, architecte.
Bourdon (C.), peintre.
Bourée (J.), 1395, architecte.
Bouret (J.-L.-A.-M.), peintre.
Bourgeois (A.-A.), 1777, graveur.
Bourgeois (M^{lle} H.), 1833, peintre.
Bourgeois (J.), xiii^e siècle, architecte.
Bourgeois (J.), 1400, architecte.
Bourgeois (N.), 1711, architecte.
Bourgeois (V.), 1611, architecte.
Bourgeois de Castelet, peintre.
Bourgine (A.), peintre.
Bourgoin (F.-J.), peintre et graveur.
Bourlot (J.), sculpteur.
Boursier, 1730, architecte.
Boussant (S.), 1476, architecte.
Boussignon, 1735, architecte.
Bouteiller (H.), peintre.
Boutemont, 1720, dessinateur et graveur.
Bouteron (J.), 1100 architecte.
Boutibonne (C.-E.), 1816, peintre.
Bouvier, peintre.
Bouvot (D.-E.), peintre.
Bouwens-Van-Der-Boyen (W.-O.W.), architecte.
Bovar, peintre.
Boyy (A.), 1795, graveur en médailles.
Boyer (E.), peintre.
Boyer (J.-L.), sculpteur.
Boyer (M^{me} M.-L.), sculpteur.
Boyer (R.), 1370, architecte.
Boynet (E.), 1654, architecte.
Boys, graveur.
Boytte (R.), 1555, architecte.
Boyvin, xvii^e siècle, architecte.
Boze (M^{me} F.), 1856, peintre.
Brabis de Lyon (F.-N.), 1706, architecte.

Bracquemont (M^{me} M.), peintre.
Bradel (P.-J.-B.), xvii^e siècle, graveur.
Bralle, 1806, architecte.
Brandt (H.-F.), graveur en médailles.
Brasseur (A.), peintre.
Brazier (M^{lle} M.-C.), peintre.
Bréa, peintre et graveur.
Brébion (M.), 1736, architecte.
Brême (F.), peintre.
Brenet (A.), 1792, sculpteur.
Breton (F.-P.-H.-E.), 1812, dessinateur.
Brice (M^{me} L.), peintre.
Briceau (C.), graveur.
Brichard (E.), peintre.
Briot (N.), 1650, graveur.
Brioux (M^{me} R.), peintre.
Brisset (P.), architecte.
Brisson (N.-H.), 1788, peintre.
Bronquart (J.-B.-A.), peintre.
Brout (N.), 1458, architecte.
Broutel, architecte.
Bruand (S.) architecte.
Brulé (J.), 1520, architecte.
Brulley, 1620, peintre.
Brun, 1707, architecte.
Brunel, 1677, architecte.
Brunel (P.), architecte.
Brunet-Honard (P.-A.), peintre.
Brunner (G.), peintre.
Buchon (M^{me} R.), peintre.
Bucquet (L.), peintre.
Bugniet (P.-G.), 1806, architecte.
Burette (J.), 1631, sculpteur.
Bulens (R.), sculpteur.
Bullant (C.), 1573, architecte.
Bullant (J.), 1521, architecte.
Bullet (J.-B.), 1699, architecte.
Burcard-Keltener, 1313, architecte.
Busset (M^{me}), peintre.
Bussière (J.), 1507, architecte.
Buyster (P. de), 1598, sculpteur.
Cabanne (M^{me} Pauline), peintre.
Cabarteux (J.-J.-F.), graveur.
Cachant (T.), 1518, architecte.
Cadolle (A.-J.), peintre.
Caigny (M^{lle} J. de), peintre.
Cailhou (J.), 1629, architecte.
Caille (M^{lle} F.), peintre.
Caillet (M^{me} E.), peintre.
Caillot, peint e.
Caiza, peintre.
Callaut (M^{me}), peintre.
Calmis (N. de), 1319, architecte.
Caloigne (J.), 1805, sculpteur.
Camino (G.), peintre.
Campanosen (J.), 1399, architecte.
Camus (V.), 1680, architecte.
Cana (L.-E.), sculpteur.
Canard (C.), peintre.
Canetel (B.), 1397, architecte.
Canot (P.-C.), 1710, graveur.
Cany (J.-B. de), peintre.
Canzi (A.), peintre.
Capmartin (D.), xvi^e siècle, architecte.
Caqué (P.), 1745, architecte.
Caqueton (L.), 1529, architecte.
Caramau (M^{me} de), peintre.
Caravaque (L.), 1732, peintre.
Cardin (G.), 1528, architecte.
Carica (P. de), architecte.
Carlier (F.), 1742, architecte.
Cavon, architecte.
Caron (J.), architecte.
Carou (P.-F.), 1817, graveur.
Carré, peintre.

Carré (J.), 1539, architecte.
Carrié (M^{lle} T.), peintre.
Casanova (J.) et 1375, architecte.
Casati (A.), peintre.
Casier, archit ete.
Cassagnis, 1758, architecte.
Castand (G.), peintre.
Castand, 1740, architecte.
Castellani (C.-J.), peintre.
Castiglione (J.), peintre.
Cataline (M.), 1532, architecte.
Catenacci (H.), peintre.
Catoire (L.), 1827, architecte.
Caullet (C.-A. J.), 1741, peintre.
Causse, peintre.
Cayart 1701, architecte.
Cazahon (M. de), 1814, peintre.
Cazenave, graveur.
Ceineray, architecte.
Celers (Z.), architecte.
Cederstom (G. baron de), peintre.
Ceribelli (C.), sculpteur.
Cermak (J.), peintre.
Césaire (C.), peintre.
Chabanne (F.), peintre.
Chailly (V.), peintre.
Chaine (A.), 1884, peintre.
Chaine (H.), peintre.
Chaine (J.), sculpteur.
Chaineaux (L.-N.), peintre.
Chalmandrier (N.), graveur.
Champagne (N. de), 1617, architecte.
Chamant (J.), peintre, architecte et graveur.
Chambriges, architecte.
Chambry (M.), xvi^e siècle, architecte.
Chamois, xvii^e siècle, architecte.
Champ (S.-E.), peintre.
Champagne (J.), xvii^e siècle, architecte et sculpteur.
Champaigne (J.-B.-de), 1631, peintre.
Champaigne (H. de), 1602, peintre.
Champlain xvii^e siècle, architecte.
Chaponnay (G. de), 1756, architecte.
Chardigny (J.), sculpteur.
Chardon (A.), peintre.
Chargeay (J. de), xvi^e siècle, architecte.
Charles (M^{me}), peintre.
Charlier (C.-H.-L.), peintre.
Charlier (J.), peintre.
Charlin (J.-L.-A.), graveur.
Charmeil (M^{me} E.), peintre.
Charpentier (A.), peintre.
Charpentier (C.), sculpteur.
Charpentier (J.), peintre.
Charpignon (C.), graveur.
Chartres (P. de), architecte.
Charue (M^{me} P.), peintre.
Chassegny (P. de), 1420, architecte.
Chasseriau (T.), 1819, peintre et graveur.
Chatelin (N.-A.), peintre.
Chaubault (N.), 1561, peintre.
Chaudin (P.), architecte.
Chauffart, architecte.
Chaumes (N. de), 1319, architecte.
Chautard (V.-S.-J.), graveur en médailles.
Chauvin (C.), architecte.
Chegnay (H.-M.), peintre.
Chenou (M^{me} C.), peintre.
Chéradame (M^{me}), peintre.
Chéron (M^{me} A.), peintre.
Cherrier (P.-A.-L.), 1806, graveur.
Chéry (L.), peintre.
Chevillard (J.-L.), 1680, graveur.
Chevillard (V.-J.-B.), peintre.

Chézi-Quivanne (Mme), peintre.
Chitier (A.), peintre.
Choppe (N.), peintre.
Choquet, peintre.
Chovot (J.), peintre.
Chrétien (D.), peintre.
Chrétien (N.), peintre.
Chuppeaux (G.), architecte.
Claude (le frère), xviiie siècle, architecte.
Clausse, 1745, architecte.
Clenewerck (H.), peintre.
Clément (Mme S.), peintre.
Clémence (J.), 1798, architecte.
Clémence (L.-C.), peintre.
Clerget (Mme A.), peintre.
Cloistre (M.), xvie siècle, sculpteur.
Claussin (J. de), 1795, graveur.
Cobletz (L.), peintre.
Cochery, architecte.
Cœuré (S.), 1768, peintre.
Coffre (B.), 1692, peintre.
Coggiola (A.), 1763, sculpteur.
Coin (J.), 1608, architecte.
Colard-de-Givry, architecte.
Colard-Noel, 1477, architecte.
Colbert (J.), 1505, architecte.
Colignon, architecte.
Collas (Mlle E.), peintre.
Collet, 1748, architecte.
Collet (J.-A.), 1774, sculpteur.
Collet (J.-B.), peintre.
Collet (P.), architecte.
Collignon (C.), peintre.
Collignon (F.-J.), 1850, peintre et graveur.
Collignon (J.), 1816, peintre et graveur.
Collin (H.), 1601, architecte.
Collin (Mme L.), peintre.
Collinet (H.), sculpteur.
Colombet (Mlle M.), peintre.
Columb (M.), 1430, sculpteur.
Combes 1781, architecte.
Comblanchien (B. de), 1835, architecte.
Commeau (L.), 1711, architecte.
Commercy (J. de), xve siècle, architecte.
Commercy (J. de), architecte.
Comoléra (Mlle M. de), peintre.
Comte (Mlle V.), peintre.
Confolan (P. de), architecte.
Consians (L.-A.-L.), peintre.
Constant-Dufeux (S.-C.), 1801, architecte.
Constantin (A.), 1785, peintre.
Contesse (C.), architecte.
Copia (L.), graveur.
Copiac (P.), 1470, architecte.
Coqueau (J.), 1538, architecte.
Coqueret (A.), architecte.
Coqueret, peintre.
Corbel (J.), architecte.
Corbie (P. de), architecte.
Corbin (Mlle A.), peintre.
Corbineau (P.), 1654, architecte.
Cordelier de la Noue (Mme A.), peintre.
Cordier (N.), 1567, sculpteur.
Cordemoy, architecte.
Corland (G.), peintre.
Cormier (J.-P.), peintre.
Cormont (T. de), architecte.
Corneille (C.), peintre.
Cornet (A.), 1585, architecte.
Corot (J.), 1822, graveur.
Corps (F.-A.), peintre.
Corrège (J.), 1751, peintre.

Cossard, peintre.
Cossmann (H.-M.), 1824, peintre.
Coste (J.), 1391, peintre.
Coste (J.-B.), peintre.
Cotard (C.), peintre.
Cotelle (A.), peintre.
Cottard (P.), xviie siècle, architecte.
Cottave (F.), peintre.
Cotton, sculpteur.
Couchaud (A.), architecte.
Coucy (R. de), architecte.
Coudray, architecte.
Cougny (Mme J.), peintre.
Coulon (J. de), 1696, peintre.
Coupan (J.-A.), peintre.
Courbes (J. de), 1592, graveur.
Courbet (J.), 1500, architecte.
Courmont (G.), 1442, architecte.
Courtelle, peintre.
Courtin (I.), peintre.
Courtoys (G.), 1494, architecte.
Courtray (J.), architecte.
Couvrant (J. de), architecte.
Cousin (C.), graveur.
Cousinet, sculpteur.
Coussarel, 1647, architecte.
Coustel (J.), 1694, peintre.
Coutance (Mlle J.), peintre.
Cradey (J.), 1605, architecte.
Craff, xve siècle, peintre.
Cresonnier (J.), architecte.
Crespin (J.), architecte.
Cressent, xviie siècle, sculpteur.
Crété (G.), 1596, architecte.
Cretey (A.), xviie siècle, peintre.
Crétien (L.), peintre.
Creveur (L. de), architecte.
Croissilliot (J.-E.), architecte.
Croizier, peintre.
Croizier (J.-P.), xviie siècle, graveur.
Crueyas (F.), 1460, architecte.
Curabel (J.), 1535, architecte.
Curie (Mlle A.), peintre.
Cusset, architecte.
Cussin (C.), 1688, architecte.
Custif (J.), 1562, architecte.
Cuvé, architecte.
Cuvelier (H.), 1522, architecte.
Cavillier (F.), 1734, architecte.
David (A.), 1565, architecte.
Dagand (Mme A.), 1861, peintre.
Dagomer, 1762, peintre.
Dailly (C.-T.), architecte.
Dailes, sculpteur.
Dalgabie (J.-M.), 1788, graveur.
Dalgario (J.-M.), 1788, architecte.
Dalous (E.), 1426, architecte.
Dalton (W.), peintre.
Damery (J.), xviie siècle, graveur.
Damis (A.-G.), peintre.
Dammand (J.), 1388, architecte.
Damour (A.), peintre.
Dampmartin (D. de), 1380, architecte.
Dampmartin (G. de), architecte.
Dampmartin (J. de), architecte.
Dangers (J. de), architecte.
Daniel (J.-J.), sculpteur.
Danjan (P.-A.), architecte.
Dansse-de-Romilly (Mme), peintre.
Dantena (P.), xiiie siècle, peintre.
Darbois (Mme), peintre.
Darcis (J.-L.), 1801, graveur.
Daret (J.), 1613, peintre et graveur.
Darley, peintre.
Darmancourt (J.-A.), 1774, peintre.
Darras (P.), architecte.
Dartiguenave (V.), peintre.

Dassonneville (J.), peintre et graveur.
Datif, architecte.
Dauby (Mlle M.), peintre.
Daucour, 1680, architecte.
D ugier (X. vicomte), sculpteur.
Daujon, 1809, sculpteur.
Dauphin (C.-C.), 1677, peintre.
Dauphin (O.), 1693, peintre et graveur.
Dauphin-de-Beauvais (J.-P.), 1781, sculpteur.
Davesne (P.) 1764, peintre.
David, 1753, peintre.
David (J.), architecte.
David (C.), 1650, architecte.
David (C.), 1720, sculpteur et graveur.
David (J.), xviie siècle, graveur.
Daviller, architecte.
Debat-Pousan (E.-B.), peintre.
De-Bay (J.-B.-J.), 1779, sculpteur.
Debesse, architecte.
Deblois (C.-T.), graveur.
Debourge, 1727, architecte.
Debourge (A.-J.), 1761, architecte.
Debrie (G.-F.-L.), xviiie siècle, graveur.
De Brosse (J.), architecte.
De Brosse (P.), architecte.
Debuigne (L.-A.), xviiie siècle, graveur.
Decaric (P.), architecte.
Decaisne (H.), peintre.
De Cans (L.), architecte.
De Caus (S.), 1636, architecte.
Decaux (Mme F.), peintre.
Decaux (Mme L. vicomtesse de), 1780, peintre.
Dècle (A.), 1549, architecte.
De Cotte (F.), architecte.
De Cotte (L.), architecte.
Decourcelle, peintre.
Decret (Mlle E.), peintre.
Dedricq (A.), 1510, architecte.
Defétin (J.), 1506, architecte.
De Forge (J.), architecte.
Defrance (J.-P.), xviiie siècle, architecte.
Deharme (Mme), peintre.
Dehodencq (E.), peintre.
Delaborde (M.), 1535, architecte.
Delaborde, 1683, peintre.
Delabrière, architecte.
Delacroix (C.-F.), 1782, peintre.
De la Fleur (N.-G.), xviie siècle, peintre.
Delafontaine (J.-M.-D.), 1850, peintre.
Delafontaine (Mlle R.), peintre.
Dlaforce (P.), peintre et architecte.
Delafosse (M.), 1766, architecte.
Delafosse (N.), architecte.
De la Joue (J.), peintre.
Delamaire, 1745, architecte.
De-la-Motte (R.-P.), architecte.
Delangre (F.), peintre.
Delanoé (F.), peintre.
Delanoy (H.-P.), peintre.
Delaporte (H.), lithographe.
Delarue (J.), peintre.
Delarue (J.), xvie siècle, architecte.
Delarue (J.-B.), 1743, architecte.
Delatour (A.), architecte.
Delaunay (A.), 1856, peintre.
Delaunay (J.), graveur.
Delaunay (P.-L.), peintre.
De-la-Vallée (M.), 1655, architecte.

Delaville (L.), sculpteur.
Delespie, peintre.
Delespine (J.), architecte.
Delespine (P.-N.), 1709, architecte.
Delestres (Mlle C.), peintre.
Delettre (J.-A.), 1765, peintre.
Deley, sculpteur.
Delf (C.), 1456, peintre.
Delignon (J.-L.), XVIIIe siècle, graveur.
Delions (A.), peintre.
Delisle, architecte.
Delisle (P.), architecte.
Delisle (R.), 1419, peintre.
Delmas, 1508, architecte.
Delou (Mlle A.-A.), peintre.
Delon (J.), peintre.
Delondres, 1780, architecte.
Delor (J.-M.), peintre.
Delorme (F.), peintre.
De l'Orme (J.), architecte.
Delorme (P.), 1502, architecte.
Delorme (T.), architecte.
De Luzy, architecte.
Delyen (J-F.), 1684, peintre et graveur.
Delzinger (J.), architecte.
Demadières (Mlle J.), peintre.
Demange, architecte.
Demangeat (S.), architecte.
Demarne (J.-L.-D.), 1744, peintre et graveur.
De Maule (N.), 1366, architecte.
Demontreuil (J.), sculpteur.
Deneux (C.-A.), peintre.
Denis (C.), architecte.
Dennel (A.-F.), 1760, graveur.
Denois (Mlle L.), peintre.
Depelchin, peintre.
De Prat (D.), architecte.
Derond (F.), 1644, architecte.
Derond (J.), peintre.
D'Erviliers (J.), 1460, architecte.
Désangiers (Mme E.), peintre.
De Saulx, graveur.
Desbaptistes, sculpteur et peintre.
Deshœufs (H.-A.), 1785, architecte.
Descarcin (R.-F.), peintre.
Deschamps (J.), 1400, architecte.
Deschamps (Mme C.), peintre.
Deseine, sculpteur.
Desforts (J.), peintre.
Deshayes (J.), graveur.
Desjardins de Morainville (J.), 1797, architecte.
Desmaisons, peintre et graveur.
Desmarets, architecte.
Despagne (A.) peintre et sculpteur.
Desperrières (Mme), peintre.
Desperroys (M.), architecte.
Desportes (Mme M.), peintre.
Desprez (A.), peintre.
Devienne (A.), peintre.
Devillers (G.), peintre.
Deviosges (Mlle E.), peintre.
Devy (Mlle H.), peintre.
Dherbecourt, architecte.
Didier, peintre.
Didry (P.), architecte.
Diébolt, 1779, peintre.
Diébolt, 1821, peintre.
Dieu, peintre.
Dieu (J. de), peintre.
Dieudevant (C.), architecte.
Dieudonné (E. de), architecte.
Digonnet (M.), peintre.
Dijon (J. de), 1402, architecte.
Dijon (P. de), XIVe siècle, peintre.

Dillon (H.), peintre.
Dimanche, architecte.
Dirat (G.), peintre.
Dissard, graveur.
D'Ivry (baron), peintre.
Dizieulz, architecte.
Dodin, XVIIIe siècle, peintre.
Dolle (Mlle), peintre.
Dolpas (R.), 1449, architecte.
Dombrowska (Mlle L.), sculpteur.
Dominique, peintre.
Dommey (E.-T.), 1801, architecte.
Dommey (F.), 1801, peintre.
Donat-de-Binzon, architecte.
Donne (F.), peintre.
Donnest (J.), architecte.
Donnier (Mlle M.-C.), peintre.
Donnat (J.-A.), 1741, architecte.
Donon (L. de), 1608, architecte.
Dorbay, 1679, architecte.
Dorbay, XVIIIe siècle, peintre.
Dordet, architecte.
Doré (Mlle), peintre.
Dorigoy (C.-T. frères), XVIe siècle, peintre.
Dorléans, architecte.
Dorly, peintre.
Dorus (Mme E.), peintre.
Douait, peintre.
Doucet (J.), 1720, architecte.
Doucet-Suriny, peintre.
Douet (J.), peintre.
Doulx (J.), XVIIe siècle, peintre.
Dourneau (E.-C), peintre.
Douterrain (J.), 1411, architecte.
Doyac (J. de), architecte.
Dropsy (J.-F.), sculpteur.
Drouin (Mme), sculpteur.
Drouin (F.), 1584, architecte et sculpteur.
Droz (J.-P.), 1746, graveur.
Dubasty (J.), peintre.
Dubasty (Mme), peintre.
Dubic, XVIIe siècle, peintre.
Duboc (F.), peintre.
Dubois (A.-J.), peintre.
Dubois (A.), 1513, peintre.
Dubois (E.-J.), graveur en médailles.
Dubois (F.), peintre.
Dubois (F.), peintre.
Dubois (J.), 1694, peintre.
Dubois (L.), 1702, peintre.
Dubois (L.), peintre.
Dubois (P.), 1636, architecte.
Dubois-Drahonet (A.-J.), 1834, peintre.
Dubosq, peintre.
Dubouché (Mlle T.), peintre.
Dubouloz (Mlle S.), peintre.
Duboureq (P.-L.), peintre.
Dubourcq, peintre.
Duboust (N.), 1487, architecte.
Dubray (Mlle E.-G.), sculpteur.
Dubreau (Mme L.), peintre.
Dubreucq (J.), architecte.
Dubucourt, graveur.
Duhofe (Mme J.), sculpteur.
Dubuisson (C.-N.), 1665, architecte.
Dubuisson (E.), peintre.
Duchateau (Mme), peintre.
Duchesse-Villiers (F.-R.), architecte.
Duclain XIXe siècle, peintre.
Duclozeau (Mlle Z.-M.), peintre.
Ducq (J.-F.), 1762, peintre.
Ducreux (Mlle R.), 1802, peintre.
Dudot (R.), 1653, peintre et graveur.
Dufard, architecte.
Dufeux (C.), 1871, architecte.
Dufey, peintre.

Duflocq (H.), peintre.
Dufour (H.), peintre.
Dufourneau, peintre.
Dufourny, architecte.
Dufourny (L.), av. 1760, architecte.
Dugastin (A.-P.), peintre.
Dughet (G.), 1613, peintre.
Dughet (J.), peintre et graveur.
Du Guernier (F.), 1660, peintre.
Du Guernier (L.), 1550, peintre.
Du Guernier (J.), graveur.
Duguet (Mme), peintre.
Duhameau (C.-P.-R.), architecte.
Duhen, architecte.
Dujardin (Mlle L.), peintre.
Dulong (A.), peintre.
Du Lys (C.), peintre.
Dumandué, sculpteur.
Dumanet, architecte.
Dumas, peintre.
Dumas, peintre.
Dumay (P.), peintre.
Domée (G.), peintre.
Dumée (T.), 1626, peintre.
Dumeray (Mme), peintre.
Dumesnil, peintre.
Dumesnil (P.-L.), 1698, peintre.
Dumet (J.-P.), 1814, peintre.
Dumoncel (T.-A.), lithographe.
Du Moustier (C.), 1581, peintre.
Du Moustier (G.), 1537, peintre.
Dumont, architecte.
Dumont (Mme), peintre.
Dumont (A.), peintre.
Dumont (Mme), peintre.
Dumoulin, peintre.
Dumoutier (A.), peintre.
Dunepart (P.-N.), 1851, sculpteur.
Dunoyer (S.), architecte.
Dupain (Mlle E.), peintre.
Dupan (Mlle M.), peintre.
Duparc (A.), architecte.
Duparc (A.), architecte.
Duparcq, graveur.
Dupasquier (L.), architecte.
Du Pavillon (J.-P.), 1856, peintre.
Du Perac, architecte.
Duperré (G.), peintre.
Duperreux (A.-L.-R.-M.), peintre.
Duperluy (M.), architecte.
Dupire (J.), architecte.
Dupirre (B.), XVe siècle, peintre.
Duplat (P.-L.), 1795, peintre.
Duplessis (J.-G.), 1700, peintre.
Duplessis (J.), peintre.
Dupont, sculpteur.
Dupont (A.), peintre.
Dupont (F.-L.), 1756, peintre.
Dupont-Pingenet (J.-M.), peintre.
Duprat (Mlle S.), peintre.
Dupré, graveur en médailles.
Dupré (A.), graveur.
Dupré (J.), 1817, sculpteur.
Dupré (N.-F.), 1720, sculpteur.
Dupré (T.-L.), architecte.
Dupré de la Roussière (E.), peintre.
Duprebel, graveur.
Dupressoir (I.), architecte.
Duprez (Mlle A.-J.), peintre.
Dupuis (A.), 1854, peintre.
Dupuis (E.), peintre.
Dupuis (F.), peintre.
Dupuis (F.), peintre.
Dupuis (F.-N.), peintre.
Dupuis (J.-B.), 1699, sculpteur.
Dupuy (Mme E.), peintre.
Dupuy (N.-P.), peintre.
Duquesney, architecte.

Duquesney (F.-A.), architecte.
Duquesnoy, architecte.
Duran (J.-B.), xviiiᵈ siècle, peintre.
Duran (Mᵐᵉ P.-C.-M.), peintre.
Durand, architecte.
Durand (A.), graveur en médailles.
Durand (D.), peintre.
Durand (Mˡˡᵉ F.), peintre.
Durand (F.), peintre.
Durand (J.-N.-L.), architecte.
Durand (L'oparl), architecte.
Durand (P.), architecte.
Durand-Billon, architecte.
Durand-Duclos, peintre.
Durantel architecte.
Duret, architecte, xviiᵉ siècle.
Durieux (Mᵐᵉ M.-A.), peintre.
Durle, architecte.
Du Rocher, architecte.
Duroisseau, graveur.
Duruy (C.), architecte.
Du Ry (C.), architecte.
Du Ry (J.-C.-E.), architecte.
Du Ry (M.), architecte.
Du ry (P.), architecte.
Du Ry (S.-L.), architecte.
Du Sommerard (E.), peintre.
Dussent (J.), 1752, peintre.
Dusye, architecte.
Du Temple, architecte.
Dutertre (A.), 1753, graveur en médailles.
Dutertre (J.), architecte.
Duthoit (frères), sculpteur.
Duthoit (Mᵐᵉ F.), sculpteur.
Dutilleul, peintre.
Dutillois (A.), graveur.
Dulrech (P.), peintre.
Dutrié, sculpteur.
Duval, architecte.
Duval (C.), architecte.
Duval (Mˡˡᵉ C.), peintre.
Duval (F.), architecte.
Duval (L.-H.-P.), graveur.
Duval (P.-H.-A.), peintre.
Duval (P.-J.), peintre.
Duvernois (C.-F.), peintre.
Duvivier, 1820, peintre.
Duvivier (Mˡˡᵉ A.), peintre.
Duvivier (J.), 1758, peintre.
Duvivier (J.), 1687, graveur en médailles.
Duvivier (P.-B.), 1702, peintre et graveur.
Duvivier (P.-C.), 1761, peintre.
Edelinck (G.), 1611, graveur.
Egensviller, sculpteur.
Egger (M.), peintre.
Eliaerts (J.-F.), 1761, peintre.
Elle (F.), 1600, peintre.
Eloy (J. de S.), xivᵉ siècle, peintre.
Emerie (A.), peintre.
Emy (Mˡˡᵉ J.), peintre.
Ender (E.), peintre.
Enderlin (J.-L.), sculpteur.
Enfantin, peintre
Enguerrand le Riche, 1338, architecte.
Ensingen (U.-H. dit d'), 1391, architecte.
Equer (F.), architecte.
Erard-Maler, 1367, architecte.
Erasme-Théault, peintre.
Erembertus, 995, architecte et sculpteur.
Erlin (P.), 1343, architecte.
Ernulfe, architecte.
Esbens (E.-E.), peintre.

Esbrot (P.), xviᵉ siècle, peintre.
Eschard (C.), peintre.
Eschbach, peintre.
Escullant (J. d'), 1499, architecte.
Eléonore, 1551, architecte.
Esménard (Mˡˡᵉ N. d'), peintre.
Espailly (H.), architecte.
Espérandieu, architecte.
Esquirolis, 1393, architecte.
Estachon (L.-A.), peintre.
Estain (J.-N. de l'), 1654, peintre.
Estève (R.), graveur.
Estocart (C. l'), xviiᵉ siècle, sculpteur.
Etang (H. de l'), peintre.
Etienne, 1289, architecte.
Etienne, 1771, architecte.
Eudes (P.), 1284, architecte.
Eugène (G.), peintre.
Euler (H.), peintre.
Eustache-Lorsay (L.-A.), peintre.
Evans xviiiᵉ siècle, peintre.
Everard (P.-L.-F.), architecte.
Evrard (G.-G.), sculpteur.
Evry (J.-d'), peintre.
Eymar, graveur.
Ezelon, xiᵉ siècle, architecte.
Fablert, architecte.
Fabre (C.), peintre.
Fabre (J.-J.-E.), 1810, peintre.
Fabre-d'Olivet (Mˡˡᵉ J.), peintre.
Fache, peintre.
Faquet (Mˡˡᵉ A.), peintre.
Faija (G.), peintre.
Failly (O. baron de), peintre.
Fain, architecte.
Falibien, architecte.
Faller (Mˡˡᵉ E.), peintre.
Fallon, peintre.
Famal, architecte.
Famin (A.-P.), sculpteur.
Fanoli (M.), lithographe.
Fantel (Mˡˡᵉ S.), peintre.
Farcy (A.), peintre.
Farjon (J.-F.), peintre.
Farjat, architecte.
Fau (J.-P.), peintre.
Fauchery, dessinateur et lithographe.
Fauchet, architecte.
Fanchier (Mᵐᵉ H.), peintre.
Faulchot, architecte.
Faulchot, architecte.
Fauquet (Mᵐᵉ L.), peintre.
Faure (L.), peintre.
Fauveau (Mˡˡᵉ F. de), sculpteur.
Fauveau (H. de), architecte.
Fauvel (Mˡˡᵉ L.), peintre.
Favane (H. de), 1668, peintre.
Favareau, architecte.
Favart, peintre.
Favart (Mᵐᵉ), peintre.
Favas (J.-D.), 1813, peintre.
Faverie (Mᵐᵉ N.), peintre.
Faverus, architecte.
Fayolle (P.-G.), peintre.
Fechner (E.), peintre.
Feillet (P.-J.), 1794, peintre.
Feldmann, peintre.
Felin, architecte.
Felin, architecte.
Felin, architecte.
Felin (E.-M.), architecte.
Felix (H.-A.), peintre.
Feneau, sculpteur.
Fenouille, peintre.
Férand (Mᵐᵉ), peintre.

Ferey (P.), peintre.
Ferguson-Teppet (L.-E.), sculpteur.
Fermenin (A.), architecte.
Fernel (Mˡˡᵉ C.), peintre.
Fernex, sculpteur.
Ferrand (A.), architecte.
Ferrant, architecte.
Ferrey (Mᵐᵉ F.), peintre.
Ferri (V.), 1787, sculpteur.
Ferrière (Mᵐᵉ de la), peintre.
Ferriers, architecte.
Fery, architecte.
Fessard (E.), 1714, graveur.
Feuchère (L.), 1852, architecte.
Feugère-des-Forts, architecte.
Feuillet (J.-B.), 1784, architecte.
Feytaud (Mᵐᵉ), peintre.
Fidide (Mᵐᵉ M.-M.), peintre.
Fiévée (A.-J.-L.-T.), peintre.
Filhol (A.-M.), 1769, graveur.
Filleul (J.), architecte.
Finot, peintre.
Fixon (L.-P.), sculpteur.
Flacheron (A.), peintre.
Flacheron (L.), peintre.
Flameng (L.), 1831, graveur.
Flament (Mˡˡᵉ A.), peintre.
Flandrin (E.), 1809, peintre.
Flatters (J.-J.), 1786, sculpteur.
Flatters (H.-E.), peintre.
Flechery, architecte.
Fleury (A.-C.), peintre.
Fleury (Mˡˡᵉ A.), peintre.
Florac, architecte.
Florin, architecte.
Flotart, architecte.
Flotte (S.-J. de), peintre.
Foix (L. de), xviᵉ siècle, architecte.
Folleville (L.), peintre.
Foltzer (J.-B.), peintre.
Fontan (J.-A.), peintre.
Fontaine, architecte.
Fontaine, architecte.
Fontaine (Mˡˡᵉ), peintre.
Fontaine (J.-J.), peintre.
Fontaine (J.-M.-D. la), peintre.
Fontallard (C.), peintre.
Fontant, architecte.
Fontenay, architecte.
Fontenay (L.-A. de), peintre.
Fontenay (L.-H. de), peintre.
Forestier (A.), peintre.
Forestier (H.-J. de), 1790, peintre.
Forey (P.), peintre.
Forget, peintre.
Formerie, architecte.
Formstecher (A.-W.), graveur.
Formster (A.), graveur.
Fornier de Violet (Mˡˡᵉ C.), peintre.
Forster (F.), 1790, graveur.
Fort (T.), peintre.
Fortier, architecte.
Forvètu (J.), peintre.
Foucault (G.-L.), peintre.
Foullon (B.), peintre.
Foullon (Mᵐᵉ L.), peintre.
Foullon (P.), 1538, peintre.
Fouquet, architecte.
Fouquet (A.), 1793, peintre.
Fouquières (J.), 1580, peintre.
Fouquet (J.), peintre.
Fourdrin (A.), sculpteur.
Fourdrin (Mᵐᵉ C.), peintre.
Fourey, architecte.
Fourmond (Mˡˡᵉ C. de), peintre.
Fournier, architecte.
Fournier, sculpteur.

Fournier (A.-N.), 1830, graveur.
Fournier (A.), peintre.
Fournier (E.), peintre.
Fournier (M^{lle} F.), graveur.
Fournier (J.), architecte.
Fournier (J.), 1765, peintre.
Fournier (L.), architecte.
Fournier de Belleville (C.), peintre.
Fourrean, sculpteur.
Foyatier (D.), 1793, sculpteur.
Fradel (de), peintre.
Francart, architecte.
France (P.), peintre.
Franchet (A.), peintre.
Francheville, architecte.
Francheville (G. de), XIV^e siècle, peintre.
Franchine, architecte.
Franchois, architecte.
Francin (G.), 1741, sculpteur.
Francis, lithographe.
François, architecte.
François, architecte.
François (H.-J.), peintre.
François (J.), architecte.
François (J.), architecte.
François (J.), 1513, architecte.
François (M.), architecte.
Franki (C.-J.), peintre.
Frankelin, architecte.
Franquebalme (M^{me} H.), peintre.
Franqueville, architecte.
Frappart (M^{me} F.), peintre.
Frary (S.-J.), peintre.
Fratrel (J.), 1730, peintre et graveur.
Fravadoux, architecte.
Fréart, architecte.
Fréchot, architecte.
Frédeau (M.), XVII^e siècle, peintre.
Frelon (J.), lithographe.
Frémy (M^{lle} Z.), peintre.
Frenelles, architecte.
Fressinat (J. de), peintre.
Frey (J.-P.), graveur.
Frezonis (F.), peintre.
Frillet de Châteauneuf (M^{lle} A.), peintre.
Frison (B.), 1816, sculpteur.
Fritscher, peintre.
Fromont, architecte.
Frondat (T. de), peintre.
Frontbare, architecte.
Frooler, architecte.
Frosac, architecte.
Frouque, architecte.
Frouque (J.-B.), architecte.
Fumerand, peintre.
Furet, peintre.
Fuzillier, architecte.
Gabourd (M^{lle} J.), peintre.
Gabriel (A.-A.), 1761, architecte.
Gabriel (J.-A.), 1667, architecte.
Gabriel (J.), 1607, architecte.
Gabriel (J.-J.), 1667, architecte.
Gabriel (J.), 1637, architecte.
Gabriel (L.), graveur.
Gabriel (M.), 1699, architecte.
Gabriel (N.), 1789, architecte.
Gadbois, peintre.
Gadier (P.), 1531, architecte.
Gagné (P.), architecte.
Gaide (J.), 1508, architecte.
Gaillard (M^{me}), peintre.
Gaillard (R.), 1792, graveur.
Gairiot (J.), peintre.
Gaitte, graveur.
Galaud, sculpteur.

Galant, 1756, architecte.
Galant, 1758, architecte.
Galéon, 1603, architecte.
Galle, lithographe.
Gallé (G.), peintre.
Gallé (L.-O.), peintre.
Gallet, 1793, architecte.
Gallier (B.), 1450, architecte.
Galopin, XVII^e siècle, architecte.
Gallois (P.-M.), architecte.
Gallot, 1727, architecte.
Galmier-Bay, peintre.
Gamare (C.), 1626, architecte.
Gamboge (E.), peintre.
Gambs, peintre.
Gandulf, XI^e siècle, architecte.
Gandier (P.), 1527, architecte.
Ganigard (J.), 1416, architecte.
Garand, 1780, peintre.
Garbet (F.-E.), architecte.
Gardanne (A.), peintre.
Gardel (L.), sculpteur.
Gardie (M^{me}), peintre.
Gargault (A.), 1622, architecte.
Garin, 1140, architecte.
Garnache, 1494, architecte.
Garnaud (A.-M.), 1796, architecte.
Garnier (A.), peintre.
Garnier (A.-L.), peintre.
Garnier (F.-L.), peintre.
Garnier (F.-A.), graveur.
Garnier (J.-N.), XVII^e siècle, peintre.
Garnier (N.), peintre.
Garnier d'Isle (J.), 1697, architecte.
Garnier d'Isle (C.), 1756, architecte.
Garobreau, 1690, architecte.
Garrie (G.), 1547, architecte.
Gascar (G.), 1665, peintre.
Gasse (L.), 1799, architecte.
Gasse (E.), architecte.
Gasson, peintre.
Gasté (P.), architecte.
Gastal (M^{me}), peintre.
Gastel (C.-F.-X.), architecte.
Gau (F.), 1790, architecte.
Gaubert (P.), 1701, peintre.
Gaucher-de-Reims, architecte.
Gaucher XVI^e siècle, graveur en médailles.
Gaudars (J.), 1397, architecte.
Gaudin (E.), 1418, architecte.
Gaudin (J.), 1462, architecte.
Gaudinet, 1532, architecte.
Gauffier (M^{me} P.), peintre.
Gaugé (M^{lle} E.), peintre.
Gaule (E.), 1770, sculpteur.
Gault-de-Saint-Germain (M^{me}), peintre.
Gaussel (J.), 1431, architecte.
Gauthier (J.), 1733, architecte.
Gauthier-d'Agoty (A.-E.), 1791, graveur.
Gauthier-d'Agoty (E.), 1784, graveur.
Gauthier-d'Agoty (J.-B.), 1786, graveur.
Gauthier, 1170, architecte.
Gauthier, 1716, architecte.
Gautier (G.), architecte de Louis XIII.
Gautier (F.), peintre.
Gautier-le-Ménétrier, 1418, architecte.
Gautier de Saint-Hilaire, 1251, architecte.
Gauzon, 1089, architecte.
Gavard (C.), peintre.
Gay (V.), architecte.
Genant (M^{me} C.-I.), peintre.
Génain (A.), peintre.

Geneste (M^{lle} E.), peintre.
Genève (L.), peintre.
Génillon (J.-B.-F.), 1829, peintre.
Génin (A.), peintre.
Génisson (J.-V.), peintre.
Genret, peintre.
Gensoul-Desfonts (J.), peintre.
Gensouls-Desfonts (M^{me} A.), sculpteur.
Gentil, architecte.
Gentillatre (L.), 1674, architecte.
Gentillatre (T.), 1719, architecte.
Geoffroy, 1056, architecte.
Geoffroy-de-Noyers, architecte.
Georget (J.) 1760, peintre.
Géraldy (M^{lle} F.), peintre.
Gérard, 1263, architecte.
Gérard, architecte.
Gérard, 1056, architecte.
Gérard, 1195, architecte.
Gérard, graveur.
Gérard (C.-L.), graveur en médailles.
Gérard (E.-M.), 1782, peintre.
Gérard (F.-P.-S. baron), 1770, peintre et lithographe.
Gérard (M.), XVI^e siècle, peintre.
Gérault-de-Langalais, architecte.
Géré (A.), 1107, peintre.
Géria (J. d'), peintre.
Germain (J.), peintre.
Germain (L.), sculpteur.
Germain (L.), 1501, architecte.
Germain-le-Maçon, 1816, architecte.
Germain (S.), 550, architecte.
Germidon (T.), architecte.
Gerong, 820, architecte.
Gervais, époque des Croisades, architecte.
Gervais (R.), 1562, architecte.
Geyler, 1486, architecte.
Giadod, 1739, architecte.
Giberges (A.), 1628, architecte.
Giboy, graveur.
Giddens (H.), peintre.
Giesler (P.), architecte.
Gilbert, architecte.
Gilbert, 1776, architecte.
Gilbert (C.), graveur.
Gilbert (F.), architecte.
Gile XIII^e siècle, architecte.
Gile (J.), 1357, architecte.
Gilis (A.), sculpteur et peintre.
Gilles, 1390, architecte.
Gilles (P.-E.), sculpteur.
Gillet (E.-C.), 1735, peintre.
Gindroz (F.), peintre.
Giot, peintre.
Giral, 1710, peintre.
Giraldon (A.), peintre.
Giraldus, XII^e siècle, architecte.
Girard, 1782, peintre.
Girard, peintre.
Girard (J.), architecte.
Girard (M^{me} L.), peintre et graveur.
Girard (P.), 1399, architecte.
Girard (P.), 1357, architecte.
Girard-Chapeau, 1474, architecte.
Girardet (A.), 1764, graveur.
Girardet (C.-S.), 1780, graveur.
Girardet (E.), 1819, peintre et graveur.
Girardet (K.), 1813, peintre.
Girardet (P.), graveur.
Girardin, 1780, architecte.
Girardin (A.), peintre.
Giraud (H.), sculpteur.
Giraud (M^{lle} N.), peintre.
Giraud (P.), architecte.

Giraud (P.), 1768, architecte.
Girault, 1760, architecte.
Girault-de-Prangey, peintre.
Giroud (G.), peintre.
Gisler (L.), peintre.
Gisors (A.-J.-B.-G. de), 1779, architecte.
Gittard (D.), 1625, architecte.
Gittard (D.), 1699, architecte.
Glain (L.), peintre.
Glatigny (M!!e M. de), peintre.
Gleyre (C.), 1807, peintre.
Glize (A.), architecte.
Gobelin (J.), 1611, architecte.
Gobert, 1699, architecte.
Gobert (A.), peintre.
Gobert (H.-T.), peintre.
Gobert (M!!e J.), peintre.
Gobin (M.), xvIIe siècle, peintre.
Goblain (M!!e E.), peintre.
Goblain (M!!e B.), peintre.
Gobreau (J.), architecte.
Godard (A.), graveur.
Godard (M!!e A.), peintre.
Godard (C.), 1615, architecte.
Godard (P.), xvIIe siècle, architecte.
Godde (D.), xIVe siècle, architecte.
Godde (E.), architecte.
Godeom, 1727, architecte.
Godefroy, 1255, architecte.
Godefroy, 1519, peintre.
Godefroy (C.), peintre.
Godefroy, 1848, peintre.
Godefroy (J.), 1771, graveur.
Godefroy (J.-F.-F.), 1729, peintre.
Godefroy (L.-F.), peintre.
Godineau (H.-A.), architecte.
Godot, 1802, architecte.
Goetz (Mme M.), peintre.
Gofredus, architecte.
Gohier (M.), 1488, architecte.
Gomelli (A.), 1400, architecte.
Gonault, graveur.
Gondar (E.), peintre.
Gondouin (F.), 1655, architecte.
Gonidier xe siècle, architecte.
Gonneau-de-la-Brouce (M.), xve siècle, architecte.
Gontier (J.), peintre.
Gontran, xIe siècle, architecte.
Gosse (M.), xvIe siècle, architecte.
Gosse (P.), xvIe siècle, architecte.
Gosset, 1514, architecte.
Gorbaud (L.-L.), 1847, peintre.
Goudival (J.), 1500, architecte.
Gouin (N.), 1526, architecte.
Goujon (M!!e E.), peintre et graveur.
Goujon (J.), sculpteur et architecte.
Goujon (M!!e P.), peintre.
Goulade (T.), xvIIe siècle, peintre.
Gounod (F.-L.), peintre.
Goupil-Fesquet (F.), peintre.
Gourdet (M.-G.-G.), peintre.
Gourment (J.-de), 1557, peintre et graveur.
Goury (J.), 1831, architecte.
Gousset (J.), 1490, architecte.
Goust, 1788, architecte.
Gouzier (R.), peintre.
Goyet (M!!e J.-Z.), 1869, peintre.
Grand, peintre.
Graffaut (J.), 1516, architecte.
Graincourt, peintre.
Gramain (P.), 1457, architecte.
Grandhomme, architecte.
Grand-Rémy (E.), 1572, peintre.
Grandsire (M!!e C.), peintre.
Grappin (J.), 1539, architecte.

Grappin (B.), 1521, architecte.
Grasset (M!!e A.), peintre.
Gratta (A.), 1580, architecte.
Graveton (B.), xvIIIe siècle, architecte.
Greffier (S.), 1696, architecte.
Grégoire (M!!e A.), sculpteur.
Grégoire (P.), peintre.
Gregorius, peintre.
Grelot (G.-), 1630, dessinateur.
Greneuse (T.), 1575, architecte.
Gréterin, 1846, architecte.
Greuter (J.), 1600, graveur.
Grevenbroeck (G.-L.), xvIIIe siècle, peintre.
Grevenich (F.-A.), 1817, sculpteur.
Grignon (M.), 1529, architecte.
Grille-de-Beuzelin, (E.), peintre.
Grillot (N.), 1759, architecte.
Grimou (J.-A.-A.), 1680, peintre.
Gringonneur (J.), xIVe siècle, peintre.
Grollier (N.-D. marquis de), 1712, peintre.
Gros (J.-B.-L.), peintre.
Grosclaude (L.-F.), peintre.
Grosclaude (L.), peintre.
Gros-de-Plangey (Mme E.), peintre.
Grossard (M!!e), peintre.
Grosset (L.-J.), peintre.
Grootaërs, architecte.
Grouet (M!!e M.-C.), peintre.
Gudin (F.), peintre.
Guédé, architecte.
Guénepin (J.-B.-F.), 1807, architecte.
Guérard (J.), 1416, architecte.
Guérard-Hanet, 1307, architecte.
Guérard-Iserman, 1510, architecte.
Guerchy (L.-R. marquis de), 1780, architecte.
Guéret (M!!e), peintre.
Guéri-Malpaye, 1428, architecte.
Guérin (C.), 1608, architecte.
Guérin (G.-C.), 1790, peintre.
Guérin (S.), 1812, peintre.
Guérin, xIIIe siècle, architecte.
Guérin (M!!e S.), peintre.
Guerne, 1769, architecte.
Guéronnel (L.), 1619, peintre.
Gueslin, 1619, architecte.
Guesne (J.-M.), peintre.
Guesnon, 1717, architecte.
Gugenheim (Mme C.-A.), peintre.
Guiard (L.), sculpteur.
Guichard (A.), 1429, architecte.
Guichard, sculpteur.
Guichard (J.), peintre.
Guiguet (J.), graveur.
Guilbeau (L.), peintre.
Guilhaminot (S.), 1471, architecte.
Guillain (G.), 1549, architecte.
Guillain (P.), 1605, architecte.
Guillaume, architecte.
Guillaume (A.), peintre.
Guillaume (M!!e E.), peintre.
Guillaume (P.), 1602, architecte.
Guillaume-Martin, 1152, architecte.
Guillaumest (P.), 1571, architecte.
Guillaumot (C.-A.), 1730, architecte.
Guillaumot (A.-C.), 1786, peintre.
Guillaumot (J.), peintre.
Guillerot, xvIIe siècle, peintre.
Guillet, sculpteur.
Guillon, peintre.
Guillot (A.), sculpteur.
Guillot-Dampert, 1592, architecte.
Guillot (J.), architecte.
Guillot (N.), 1530, architecte.

Guillot de Montreuil (C.), peintre.
Guillot-d'Oisy (Mme A.-V.), peintre.
Guimet (Mme), peintre.
Guinamand, 1081, architecte et sculpteur.
Guinamond, 1802, architecte.
Guingamps (J.), 1416, architecte.
Guirault de Paloniers, architecte.
Guilton (G.-V.-E.), sculpteur.
Gunzo, 1789, architecte.
Guyon (G.), peintre.
Guyot (L.), graveur.
Guyot (M!!e L.), peintre.
Habert (M!!e M.), peintre.
Hachuert, peintre.
Haghe, lithographe.
Hainault, architecte.
Halinard, 1050, architecte.
Hall (P.-A.), 1739, peintre.
Halle (G.), 1371, architecte.
Halle (L.), peintre.
Hallez (J.), peintre.
Hallingues, architecte.
Hamerer (J.), 1486, architecte.
Hammerer (J.), architecte et sculpteur.
Haneuse, 1733, architecte.
Hangar-Mauge (E.-J.), lithographe.
Hanon, 1539, architecte.
Happe, 1791, architecte.
Hardouin, 1300, architecte.
Hardouin (A.), 1654, architecte.
Hardouin (J.-M.-A.), 1703, architecte.
Hardouin (M.), architecte.
Hardouin (P.), 1625, architecte.
Harlay (G. de), 1579, architecte.
Harmand, 1164, architecte.
Haron-Romain, 1779, architecte.
Harriet (F.-J.), 1805, peintre.
Harvey (Mme E.), peintre.
Hauberat, 1716, architecte.
Haudebourt, 1818, peintre.
Hauer (J.-J.), 1751, peintre.
Hauguet (F.), peintre.
Hauré, sculpteur.
Hauré (Mme de), peintre.
Haudrécies (C. de), 1496, architecte.
Hauser (E.), peintre.
Hauser (O.), peintre.
Hauterloque (C. de), 1539, architecte.
Havée (J.), peintre.
Havez, 1793, architecte.
Hawke (P.), peintre.
Hayet (M!!e C.), peintre.
Hayeneuve (S.), 1450, architecte.
Hébert, peintre.
Hébert (C.-A.), graveur.
Heigel, peintre.
Heilbuth (F.), peintre.
Hélin (P.), 1754, architecte.
Helle, peintre.
Hellebucarne (R. de), 1406, architecte.
Hémon (J.-M.), peintre.
Hénard, peintre.
Hénique (L.), sculpteur.
Hennequin (M.-C.-M.), peintre.
Hennequin (V.), peintre.
Henri, 1293, architecte.
Henriet, architecte.
Henriet (le), peintre.
Henriet (P.), sculpteur.
Henry (G.), architecte.
Hérault (J.), 1640, architecte.
Hérault (C.), peintre.
Herbecourt (A. de), 1332, architecte.
Herbelot (A.-E. d'), dessinateur.
Herbès (F. d'), peintre.
Herbsthoffer (P.-R.-C.), 1821, peintre.

Héré de Carmy (E.), 1705, architecte.
Hérendel, (P.), xv° siècle, architecte.
Hérice, 1728, architecte.
Herlouin, 1533, architecte.
Herman, sculpteur.
Hermand-Bastion, architecte.
Hermon (J.), 1500, architecte.
Héron (P.), peintre.
Hervé-Boulard, architecte.
Hervé, 1530, architecte.
Hesdin (J. de), 1496, architecte.
Heurtier (J.-F.), 1739, architecte.
Heuss (E.), peintre.
Hervier, peintre.
Hervier, architecte.
Hervilly (Mlle d'), peintre.
Hervy (P.), peintre.
Hibon (Mlle M.), peintre.
Hilaire (J.-B.), peintre.
Hildnard, 1150, architecte.
Himély (S.), 1801, peintre.
Hinard (P.), xvii° siècle, architecte.
Hipolite (A.), peintre.
Hittorf (J.-J.), 1793, architecte.
Hocquart (E.), graveur.
Hoffmann (C.-A.), peintre.
Hoffmann (Mlle E.-M.), peintre.
Hogier (J.), 1446, architecte.
Hagler, sculpteur.
Hoguet (C.), peintre.
Hollain (N.-F.-JI), peintre et sculpteur.
Homme (J.-L.), xvii° siècle, peintre.
Honnet (P.), xvi° siècle, architecte
Hooy (C. de), peintre.
Hooy (J. de), 1545, peintre.
Horsdubois, peintre.
Houllet (J.), 1522, architecte.
Houry (C.-B.-A.), peintre.
Housel-Trébuchet (Mme L.-M.), peintre.
Houssaye (F.), 1827, sculpteur.
Houssaye-de-Léoménil (A.), 1808, peintre.
Housseau (A.), peintre.
Houtelet (J.-W.), architecte.
Houseau, peintre.
Hoyau, 1610, architecte.
Huau (P.), 1053, architecte.
Huber (L.-E.), peintre.
Hubert (A.), 1781, architecte.
Hubert, peintre.
Hubert, architecte.
Hubert, sculpteur.
Hubert (S.), peintre.
Hubert (Mlle S.), peintre.
Hue (P.), 1700, architecte.
Hue (A.-L.), peintre.
Hue (A.-A.-A.), architecte.
Hue (A.), peintre.
Hue-de-Bréval (Mlle), peintre.
Huelin (J.), 1447, architecte.
Huet (C.), 1750, peintre.
Huet, peintre.
Huet (H.), graveur.
Huet (H.-C.), architecte.
Huet (N.), peintre.
Huet (V.), peintre.
Huez (J.-B.-C. d'), 1793, sculpteur.
Hugel, graveur.
Huget (J.), architecte.
Hugot (N.), 1414, architecte.
Hugues, 1002, architecte.
Hugues (F.), 1679, architecte.
Huin (Mlle), peintre.
Huite (J.), peintre.
Hulin (M.), 1619, architecte.
Hulot, sculpteur.
Humbert (Mlle A.), peintre.

Humbert (Mlle C.), peintre.
Hnot (E.), peintre.
Hupeau, 1756, architecte.
Huquier, 1693, architecte.
Hurtault (M.-J.), 1765, architecte.
Hurteau (A.L.-M.), peintre.
Hussard (L.-C.), 1857, peintre.
Hustencur (J. de), xv° siècle, peintre.
Hutin (J.-B.), peintre.
Huvé (J.-J.), 1770, architecte.
Huvé (J.-J.), 1783, architecte.
Huyot (J.-N.), 1780, architecte.
Huyot (E.), 1808, graveur en médailles.
Hyppolyte (A.), peintre.
Imbert (H.), 1867, peintre.
Imbert-Grand, 1470, architecte.
Imbert (J.), 1521, architecte.
Ingelbert, xi° siècle, architecte.
Ingelram, 1214, architecte.
Isenmann (G.), 1463, architecte.
Itérius, 1120, architecte.
Iung, peintre.
Ivernois (J.-F.-J. d'), 1823, peintre.
Ivry (Mlle d'), 1723, architecte.
Ivry (baron d'), architecte.
Ixmard (N. d'), 1723, architecte.
Izenbordus, xi° siècle, architecte.
Jacme-Salgier, 1365, architecte.
Jacob (J.), peintre.
Jacob (J.-P.), peintre.
Jacobber, 1786, peintre.
Jacot, 1798, architecte.
Jacqne (L.), peintre.
Jacquemart (N.), sculpteur.
Jacquemin (C.), 1815, architecte.
Jaquemin-Ogier, 1440, architecte.
Jacquemot, peintre.
Jacques, architecte.
Jacques d'Angoulême, sculpteur.
Jacquet (Mlle M.-E.), peintre.
Jacquet de Valmont (Mme C.), peintre.
Jacquin (E.), xiv° siècle, architecte.
Jacquinet, 1753, peintre.
Jacquinet, peintre.
Jadot (J.-N.), 1710, architecte.
Jaillot (A.-H.), xvii° siècle, sculpteur.
Jallier, 1738, architecte.
Jamar (L.-A.), peintre.
Jame (A.), peintre.
Jamès (J.), 1431, architecte.
Jamin (F.), 1593, architecte.
Jamin (G.), 1609, architecte.
Jamont, graveur.
Janot (Mlle A.), 1877, peintre.
Janin (J.), 1759, architecte.
Janinet (F.), graveur.
Janinet (Mlle J.), graveur et peintre.
Jannois (A.) peintre.
Junson, 1787, architecte.
Jarde (R.), 1540, architecte.
Jardin (L.-H.), 1730, architecte.
Jardin (N.-H.), 1720, architecte.
Jarnac (C.), xii° siècle, architecte.
Jarnay, 1492, architecte.
Jary de Mancy (Mme A.), 1794, peintre.
Jassaud (baron de), peintre.
Jassagne (L.), peintre.
Jasson (Mlle J.), peintre.
Jaunez (Mlle), peintre.
Jauvin (A.), peintre.
Jay (A.-M.-F.), 1789, architecte.
Jean, xi° siècle, architecte.
Jean (A.), 1758, architecte.
Jean xiii° siècle, architecte.
Jean le Maçon, 1409, architecte.
Jean-Maître-Jean, 1257, architecte.

Jean de Limoges, xiii° siècle, architecte.
Jean d'Avesne, peintre.
Jean d'Oriéans, peintre.
Jean (C.), architecte.
Jeandon (J.-J.-A.), peintre.
Jeanniot (P.-G.), peintre.
Jeanne-Julien (H.), peintre.
Jeanron (Mme D.-A.), peintre.
Jeanson (B.), 1828, architecte.
Jeaurat (E.), 1699, peintre.
Jeaurat de Bertry (N.-H.), peintre.
Jehenne (J.-B.), lithographe.
Jehotte (A.), graveur.
Jennesson (J.-N.), 1729, architecte.
Jensayn (J.), 1559, architecte.
Jessé (G.), peintre.
Joannis (L.-A.), peintre.
Joannis (Mlle V.), peintre.
Jodin (Mme A.-C.), peintre.
Joffroy, 1377, architecte.
Johannot (E.), graveur.
Johannot (C.-E.), peintre.
Johannot (C.-H.-A.), 1800, graveur et peintre.
Johannot (T.), 1803, graveur et peintre.
Jolimont (de), peintre.
Jolis (S.), 1438, architecte.
Jollain (P.), 1720, peintre.
Jolly (F.-A.), architecte.
Joly (Mme A.-V.), peintre.
Joly (H.), peintre.
Joly (Mlle V.), peintre.
Joly de la Vaubignon (A.), peintre.
Joncherie (G.-G.), peintre.
Jonchery (M.), 1372, architecte.
Jongkind (J.-B.), 1822, peintre.
Jonnes (A.-de), peintre.
Joplère, sculpteur.
Joron (A.), peintre.
Josquin (A.), peintre.
Jossenay (D.), 1686, architecte.
Jossinay (D.), 1717, architecte.
Jouanin (J.-M.), graveur en médailles.
Joubert (C.), 1640, architecte.
Joubert (L.), 1676, architecte.
Jouet, peintre.
Jouin 1707, architecte.
Jourdain (C.-J.), architecte.
Jourdain (F.), architecte.
Jourdain (J.), architecte.
Jourdan (J.-S.), architecte.
Jourdeuil (A.), architecte et peintre.
Jourjon (T.), peintre.
Journet (Mlle E.-M.-T.), 1866, peintre.
Jousse (M.), 1607, architecte.
Jousselin (A.), peintre.
Jouvelin (P.), 1486, peintre et architecte.
Jouvenet (J), peintre.
Jouvenet (J.), 1580, peintre et sculpteur.
Jouvenet (Mlle M.-M.), peintre.
Jouvin, xiii° siècle, architecte.
Jouy, sculpteur et graveur en médailles.
Jayneau, 1671, architecte.
Ju (L.), 1716, architecte.
Judlin, peintre.
Juhel, peintre.
Julien (J.-A.), 1736, peintre.
Julien (R.), lithographe.
Jumel (R.), 1504, architecte.
Jumelle, sculpteur.
Juramy (Mlle), peintre.

Juste (J.), architecte.
Juste (J.-J. d'Egmont), peintre.
Justin (M.), sculpteur.
Justus (P.), peintre.
Kampf (L.-E.), sculpteur.
Karico (J.), 1392, architecte.
Kellin (N.-J.), 1789, peintre.
Kenle (L.), 1252, architecte.
Kettener, architecte.
Kinson (F.), 1770, peintre.
Kiorboe (C.-F.), peintre.
Knip (M^me P.), peintre.
Kock (M^lle E.), peintre.
Kœnig, architecte.
Kœrner (F.-A.), peintre.
Krauss, peintre.
Kruger, peintre.
Krumhole (F.), peintre.
Kuctehou, 1237, architecte.
Kurten (A.), peintre.
Kuvasseg (C.-J.), peintre.
Kwiatowski (T.-A.), 1871, peintre.
Labastide, peintre.
Labastide (L.-F.), peintre.
Labbé, 1748, architecte.
Labbé (J.-F.), 1750, architecte.
Labbé (N.), 1111, architecte.
Labely (C.), 1750, architecte.
Laborde (L. de), architecte.
Laborey (M^me F.), peintre.
La Bouille (G.), 1304, architecte.
Labouret (M^me A.), peintre.
Labrière (A. de), sculpteur.
Labroue (A. de), 1792, peintre.
La Bruyère, 1785, architecte.
Laby (A.), peintre.
Lacatte (J.-B.), peintre.
Lacazette (M^lle A.), peintre.
Lacépède (M^me A. de), 1796, peintre.
Lachaisnes (P.-J.-R.), peintre.
Lachapelle architecte.
Lachassaigne (M^lle A.), peintre.
Lachaume (J.-L.), peintre.
Lachesnaye (C.), 1499, architecte.
Laclaverie (J.-L.), peintre.
Laclotte, 1775, architecte.
La Coretterie, dessinateur.
Lacombe, dessinateur.
Lacoste, graveur.
Lacoste (J.-L.), peintre.
Lacoste-Fleury, peintre.
Lacour-Lestudier, graveur.
Lacroix (J.), architecte.
Lacroix (E.), peintre.
Lacroix (G.-J.), 1810, peintre.
Lacroix (J.-L.-F.), peintre.
Lacroix (M^me M.), peintre.
Ladatte (F.), 1706, sculpteur.
Ladmiral (J.), 1680, graveur.
Ladurner, peintre.
Laederich, peintre.
Laemlin (A.), 1813, peintre et lithographe.
Lafaye (N.-R. de), 1656, dessinateur et graveur.
La Ferrière (M^me de), peintre.
Laflasche (F.), 1551, architecte.
Lafont (M^me C.), peintre.
Lafontaine, peintre.
Lafontaine (L.-T.), architecte.
Lafontaine (M.-D.-D.), peintre.
La Foy, 1759, architecte.
La Fuente (M^lle de), peintre.
Lagacho (M^me M.), peintre.
La Gardette (C.-M.), 1791, architecte.
Lagardette (C.-M. de), architecte.
Lagardette (R.-J.-A.-E. de), peintre.

Lagardon (J.-L.), 1801, peintre.
Lagarrigue, peintre.
Lagauchie (A.), peintre.
Lagneau xvii^e siècle, peintre et dessinateur.
Lagnirt (J.), xvii^e siècle, graveur.
Lagrange (M^lle C. de), peintre.
Lagrenée (J.-B.), peintre.
Lagrenée S.-S.), peintre.
La Guipière (J.), 1720, architecte.
La Guipière (P.), 1750, architecte.
Lahaye, architecte.
La Hire (J.), 1595, architecte.
Lahogue (L.), peintre.
Lainé, peintre.
Laisné (M^lle A.), peintre et graveur.
Lajoue (J.), 1687, peintre.
Lallemand (H.), peintre.
Lallié, peintre.
Lalo (J.), architecte.
Lalos (J.), architecte.
Laloue (M^lle C.), peintre.
Laloue (A.), peintre.
Lalye (M.), 1532, architecte.
La Madeleine (M^me Z.), peintre.
Laman (J.), 1407, architecte.
Lamanière (G.), peintre.
Lamarre (F.-R. de), 1638, peintre.
Lambert, peintre.
Lambert, graveur.
Lambert (A.), 1780, architecte.
Lambert (J.), 1438, architecte.
Lambert (I.-B.-P.), peintre.
Lambert (P.), 1708, architecte.
Lami (G.-E.), peintre.
Lamoisse (E.), peintre.
La Morinière (M^lle de), peintre.
Lamotel, peintre.
Lamotte, 1712, architecte.
Lamotte (J.), peintre.
Lamoureux (A.-C.), sculpteur.
Lamy-Naldi (E.), sculpteur.
Lamy (M^lle L.), peintre.
Lancel (P.), peintre.
Lancelot (P.), 1615, architecte.
Landry (L.), peintre.
Langle (V.), peintre et lithographe.
Langlois (F.), 1718, graveur.
Langlois (J.), graveur.
Langlois (J.), peintre.
Langlois (N.), graveur.
Langlois (P.), graveur.
Langlumé, lithographe.
Languille (M^lle A.), peintre.
Lanon de la Couperie (G.), peintre.
Lanouelle, peintre.
Lans (P.), architecte.
Laperdrix (M.), xvii^e siècle, sculpteur.
Lapierre (P.-M.), 1737, sculpteur.
Lapierre (R.-O.), peintre.
Laplaze (J.), 1570, architecte.
Larac (E. de), peintre.
L'arbalestrier (G.), graveur.
Larché (L.-A.-A.), peintre.
Larcher, peintre.
Largent (P.), 1370, architecte.
Larmessis (M. de), 1640, graveur.
Larocque (P.-A.), peintre.
Lartigue (P.), architecte.
Larue (N.-P.), sculpteur.
Laruelle (G.), 1542, architecte.
Lasserie (F.-J.), 1770, dessinateur et graveur.
L'Assurance (C.), 1704, architecte.
L'Assurance (J.), 1723, architecte.
L'Assurance (P.), 1755, architecte.
Lasteyre (F. comte de), dessinateur et lithographe.

Latil (M^me E.), 1808, peintre.
La Tremblaye (G.), 1702, architecte.
Laubersihlayer (J.), architecte.
Laudin (J.), 1616, peintre.
Laudin (J.), 1667, peintre.
Laudin (N.), 1657, peintre.
Lauhay (de), sculpteur.
Launey, architecte.
Laurasse (A.), peintre.
Laurencel (le Chevalier de), 1830, peintre.
Laurens (J.-J.-A.), 1825, peintre lithographe et graveur.
Laurent, 1735, architecte.
Laurent (A.), peintre.
Laurent (A.), 1720, graveur.
Laurent (E.), sculpteur.
Laurent (F.-N.), 1828, peintre.
Laurent (J.), 1363, architecte.
Laurent (J.), sculpteur.
Laurent (P.), peintre.
Laurent (P.), graveur.
Laurent (T.), peintre.
Laurent (V.-A.), 1830, peintre.
Laurent de Bussi, 1500, architecte.
Lautz (M^lle F.), peintre.
Lauzier (M^lle A.), peintre.
La Vacquerie (J.), 1510, architecte.
Laval (M^lle A. de), peintre.
Lavalard (M^me V.-J.-B.), peintre.
Lavallée (J.), 1620, architecte.
La Vallée (M.), architecte.
La Vallée (S.), 1648, architecte.
Lavalette-d'Egisheim (J.-M.-J.-G.), sculpteur.
Lavaud (M^me), peintre.
Laverdine (de), peintre.
Laville-Leroux (M^lle), peintre.
Laviron (G.-J.-H.), peintre.
Laviron (P.), 1652, sculpteur.
Lavis (L.-B.), sculpteur.
Layeville (R.), 1433, architecte.
Lazarus (M^me A.), peintre.
Le Bailly, peintre.
Lebaron (J.), architecte.
Lebas (J.), architecte.
Lebasque (J.), 1630, peintre.
Lebasque (P.), architecte.
Lebé-Gigun (A.-M.) peintre.
Lebeau, peintre.
Lebel (C.-J.), peintre.
Leberthais, peintre.
Leblanc (J.), 1677, graveur.
Leblanc (C.-L.), peintre.
Leblond de la Tour (A.), peintre.
Lebœuf (M.), 1562, architecte.
Lebon, 1725, architecte.
Le Bon, xi^e siècle, architecte.
Leborgne (D.-L.), architecte.
Lebosso (C.), architecte.
Leboucher (J.), 1509, architecte.
Lebour (A.), peintre.
Lebouteux (M.), 1730, architecte.
Le Breton (G.), 1527, architecte.
Lebreton (J.), 1558, architecte.
Lebreton (L.), 1866, peintre.
Le Breton-Regnault, 1317, architecte.
Lebrument (J.-B.), 1730, architecte.
Lebrun, 1780, architecte.
Lebrun (A.), peintre.
Lebrun (A.), sculpteur.
Lebrun (E.), peintre.
Lebrun (M^lle H.-P.), peintre.
Lebrun (H.), peintre.
Lebrun (J.), peintre.
Lebrun (P.), peintre.
Lebrun (T.), peintre.
Lecaron (J.), 1551, architecte.

Lecarpentier (A.), 1709, architecte.
Lecarpentier (B.-L.), peintre.
Lecarpentier (N.), 1692, architecte.
Lecerf, graveur.
Lechantré (C.), peintre.
Lecharpentier (G.), 1750, architecte.
Lechevalier (E.), 1687, architecte.
Leclerc (C.), 1504, architecte.
Le clerc, peintre.
Leclerc, sculpteur.
Leclerc ((M^{lle} A.), peintre.
Leclerc(J.-S.), 1734, peintre et graveur.
Leclerc (P.-T.), peintre.
Leclerc (R.), peintre.
Leclère (A.-F.-R.), 1785, architecte.
Leclère (P.), peintre.
Leclercq (H.), peintre.
Leclercq (J.-A.), peintre.
Leclercq (M.), peintre.
Lecocq (M^{lle} M.), peintre.
Lecœur, architecte.
Lecointe (J.-F.-J.), 1783, architecte.
Lecomte, 1789, architecte.
Lecomte, 1794, architecte.
Lecomte (C.), 1542, architecte.
Lecomte L.-H.), peintre.
Lecomte (N.), 1748, peintre.
Lecomte (E.), 1766, architecte.
Locoq (G.), peintre.
Lecoq de Boisbaudran (M^{lle}), peintre.
Lecourt, peintre.
Lecourt, peintre.
Lecrosnier, peintre.
Lécuyer, 1715, architecte.
Lécuyer (C.) 1735, architecte.
Ledanois (J.), 1477, architecte.
Ledart, architecte.
Ledieu (P.), peintre.
Le Divin (M.), 1715, architecte.
Ledoux (E.-V.), peintre.
Ledreux, 1729, architecte.
Ledru (L.-C.-F.), architecte.
Ledrut (G.), 1494, architecte.
Leduc (M^{lle} A.), peintre et lithographe.
Leduc, peintre.
Leduc (G.) 1665, architecte.
Leduc (J.), 1722, architecte.
Leduc (M^{lle} L.), peintre.
Leduc (N.), 1639, architecte.
Leduc de Toscane (F.), 1696, architecte.
Leduin, architecte.
Lefebure sculpteur.
Lefebvre (M^{me}), peintre.
Lefebvre, peintre.
Lefebvre, peintre.
Lefebvre (R.), 1608, peintre.
Leféron (N.), 1398, architecte.
Le Fèvre, 1357, architecte.
Lefèvre, architecte.
Lefèvre, peintre.
Lefèvre (T.), 1618, architecte.
Lefèvre (T.), 1630, architecte.
Lefèvre de Vernon (P.-E.), peintre.
Leflier (R.), peintre.
Lefranc, 1718, architecte.
Lefranc, 1816, architecte.
Lefranc (V.), peintre.
Lefranc d'Elrechy, 1756, architecte.
Lefrançois (M^{lle} L.), peintre.
Legallois (P.), 1509, architecte.
Legay (S.), 1540, architecte.
Legeay M.), 1754, architecte.
Legeay (J.), architecte.
Legenepvois (P.), 1619, architecte.
Legenisel (L.-F.-E.), 1855, peintre.
Legentil (M^{me}), peintre.

Legenvre, peintre.
Legeret (J.), sculpteur.
Legillon (J.-F.), 1797, peintre.
Legoux (M.), 1473, architecte.
Legoupil, sculpteur.
Legrand, peintre.
Legrand, 1751, architecte.
Legrand (H.), graveur.
Legrand (H.), architecte.
Legrand (J.), 1743, architecte.
Legrand (J.), 1794, architecte.
Legrand L.-A.), lithographe.
Legros (M^{me} A.), peintre.
Legros (F.-A.), peintre.
Legros (J.-M.), peintre.
Legros d'Anezy, peintre.
Leguay (M^{me} C.), peintre.
Leguay (M.), 1410, architecte.
Lehmann (A.-G.-L.), peintre.
Lehmann (C.-E.-R.-H.-S.), 1814, peintre.
Le Hupt (A.), 1527, architecte.
Lejeune (E.-E.-E.), graveur.
Lejeune (H.), peintre.
Lejeune (N.), peintre.
Lejeune (T.-M.), 1817, peintre.
Lejuge (J.), 1622, architecte.
Lelen (D.), peintre.
Leleux (M^{me} A.-E.), peintre.
Lelièvre, graveur en médailles.
Lelièvre (C.-J.-B.), peintre.
Lelion, architecte.
Leloir, 1810, architecte.
Lelong (P.), 1801, architecte.
Leloup (J.), architecte.
Lemainier (A.), peintre.
Leminier, sculpteur.
Lemaire, peintre.
Lemaire, 1756, architecte.
Lemaire (A.), 1416, architecte.
Lemaire (P.), 1597, peintre.
Lemaistre, 1698, architecte.
Lemaistre, 1699, architecte.
Lemaistre (J.), 1687, architecte.
Lemaistre (P.), 1657, architecte.
Lemaistre, 1709, architecte.
Lemonceau, 1657, architecte.
Lemarchand, peintre.
Lemarchant (M^{lle} L.), peintre.
Lemaréchal (B.-A.), 1808, peintre.
Lemarriez, sculpteur.
Le Mêlé (P.), 1510, architecte.
Lemercier, peintre.
Lemercier, architecte.
Lemercier (A.-L.), lithographe.
Lemerle (J.), 1508, architecte.
Lemez (J.), architecte.
Lemire (C.), peintre.
Le Moine (J.), 1488, architecte.
Le Moine (P.), 1753, architecte.
Le Moine (R.-J.), peintre.
Lemoine-Benoit (V.-P.-F.), peintre.
Lemoine, 1786, architecte.
Lemort, peintre.
Lemoyne (C.), 1733, architecte.
Lemuet (P.), 1616, architecte.
Lenglet, sculpteur.
Lenglet (H.), peintre.
Lenné (E.), architecte.
Lenoble, sculpteur.
Lenoble (A.), peintre.
Lenoir (A.), peintre.
Lenoir (J.), 1397, architecte.
Lenoir (S.), 1440, architecte.
Lenoir (V.-B.), 1800, architecte.
Lenoncourt (J.), architecte.
Lenot (P.), 1782, architecte.
Lenourisseur (J.), 1496, architecte.
Léon, architecte.

Léon (C.), peintre.
Léonard (J.), peintre.
Léonard (L.), graveur.
Le Pan, 1740, architecte.
Lepaon (J.-B.), 1738, peintre.
Le Papélart (M.), XVIII^e siècle, architecte.
Le Pécheur, peintre.
Lepée, 1737, architecte.
Lepée (J.-B.), 1737, architecte.
Lepelle (M^{me} M.), peintre.
Lependry, peintre.
Lepetit (A.), graveur.
Lépine, graveur.
Lépotier (S.), 1442, architecte.
Lepreux (L.), 1520, architecte.
Le Prestre (A.), XVI^e siècle, architecte.
Leprévost (J.), 1410, architecte.
Le Prévost (M^{me}), peintre.
Leprévot (J.), 1501, architecte.
Le Proust (R.), 1678, architecte.
Lequeux (M.), architecte.
Lerambert (J.), XVI^e siècle, peintre.
Le Rée (A.), peintre.
Leriche (J.-F.-J.), sculpteur.
Leriverend (M^{me} A.), peintre.
Lernay (M^{me} O.-M. de), peintre.
Leroho (H.-L.), peintre.
Le Roi, 1615, architecte.
Le Roi (M^{lle}), peintre.
Leronge (E.-N.), graveur.
Leroux (E.), graveur.
Leroux (E.), peintre.
Leroux (J.-B.), architecte.
Leroux (J.), 1488, architecte.
Leroux (J.-B.), 1720, architecte.
Leroux (M.), 1420, architecte.
Leroux-Roullaud, 1503, architecte.
Leroy, 1759, architecte.
Leroy (A.), 1584, architecte.
Leroy (E.), 1581, architecte.
Leroy F.), peintre.
Leroy (J.), 1441, architecte.
Leroy (J.), 1455, architecte.
Leroy (J.), peintre.
Leroy (S.), peintre.
Lesage, peintre.
L'Escale (J.), 1548, architecte.
Lescot (P.), 1515, architecte.
Lesieur, peintre.
Lesparda (M^{lle} L. de), peintre.
Lesourd (P.), 1663, architecte.
Lesourd-Delisle (M^{lle} A.), peintre.
Lespinay, peintre.
Lessent, dessinateur.
Lessieux (E.-A.), peintre.
Lestrade, 1768, architecte.
Lestrade (G.-T.), sculpteur.
Lestrade (Y.), peintre.
Lestrerger (A.), 1667, architecte.
Lesueur (J.), 1804, architecte.
Lesueur (C.-A.), peintre.
Lesueur (M^{lle} A.-C.), peintre.
Lesueur (P.-E.), peintre.
Lesveillé (N.), 1503, architecte.
Letarouilly (J.-M.), 1795, architecte.
Letellier, peintre.
Letellier, peintre.
Letellier (F.-J.), 1702, architecte.
Letellier (A.), 1602, architecte.
Letellier (F.-J.), peintre.
Letellier (G.), 1517, architecte.
Letellier (L.), architecte.
Letermillier, architecte.
Letort (M^{lle} V.), peintre.
Letourville (de), peintre.
Le Tur (E.), 1382, architecte.

Leuler (A.), lithographe.
Levaillant (J.), 1420, architecte.
Levasseur, architecte.
Levasseur (F.), peintre.
Levasseur (G.), 1487, architecte.
Levasseur (J.), 1618, architecte.
Levau (F.), 1662, architecte.
Levau (L.), 1661, architecte.
Levau (L.), 1612, architecte.
Levé (P.), 1710, architecte.
Leveau (A.), peintre.
Leveillé (C.-S.), peintre.
Le Vieil (A.), 1470, architecte.
Levilly, lithographe et peintre.
Le Vinchon (M.), 1402, architecte.
Levis (Mlle J.), peintre.
Leydet (J.), peintre.
Leyendecker (J.), peintre.
Leyendecker (M.), peintre.
Leys (H.), peintre.
L'Hopital, peintre.
L'Hopital (Mlle L.), peintre.
L'Hôte, 1773, architecte.
Lhote, peintre.
Lhuillier (L.), graveur.
Libergier (H.), 1229, architecte.
Libergiers (H.), 1263, architecte.
Liegeon, architecte.
Liénard (Mlle S.), peintre.
Lievain, 1714, architecte.
Ligeois, peintre.
Liger, peintre.
Ligeret (Mlle A.), peintre.
Ligny (T.), 1354, architecte.
Ligny (A. de), peintre.
Linard de la Riou, 1541, architecte.
Linder (P.-J.), peintre.
Linet (Mlle L.), peintre.
Linssen, peintre.
Lion (J.), lithographe.
Liotard, peintre.
Lisez (P.), 1764, architecte.
Lissorges (G.), 1533, architecte.
Lochin (N.), xviie siècle, graveur.
Loeillot, peintre.
Logerot (Mme L.), peintre.
Logerot (Mlle P.), peintre.
Loidon (J.-A.), peintre.
Lointier, 1689, architecte.
Loir (L.), peintre.
Loir (Mlle M.), peintre.
Loiseau (E.), peintre.
Loisel (R.), sculpteur.
Lombard, peintre.
Lombard (Mlle C.), peintre.
Longa (L.-A.), 1809, peintre.
Longuespée (C.), 1540, architecte.
Longuet (A.-M.), 1850, peintre.
Lopés (de), peintre.
Loquet (V.), peintre.
Lorcignes (G. de), 1326, architecte.
Lorin (H.), 1403, architecte.
Loriot, 1735, architecte.
Lorette, peintre.
Lorrain, peintre.
Lorthier, graveur.
Lottin-de-Laval (P.-V.), peintre.
Lottman, 1621, sculpteur.
Louis, 1670, architecte.
Louis, 1768, architecte.
Louis (J.-B.), peintre.
Lousier (Mme S.), peintre.
Lousteau (J.-L.), 1815, peintre.
Louveau (Mlle C.), peintre.
Louvot (Mlle E.), peintre.
Loyer (Mlle M.-A.), peintre.
Lubercaze (P.-L.), peintre.
Lucas, peintre.

Lucas, peintre.
Lucas (A.), peintre.
Lucas (A.), 1685, peintre.
Lucquin (Mme H.), 1819, peintre.
Lucy (C.), peintre.
Ludemon (J.), 1471, architecte.
Lully (A. de), 1394, architecte.
Lundberg (G.), peintre.
Lundeschutz (H.), peintre.
Lussault, 1792, architecte.
Lussault, architecte.
Lussy (E.), peintre.
Lusurier (A.), 1468, architecte.
Lusurier (Mlle C.), 1781, peintre.
Lutzenkircher, peintre.
Lyon (J.-F.), peintre.
Lyon (L.), peintre.
Luyot (J.), 1612, architecte.
Luzarches (R. de), xiie siècle, architecte.
Liezy (de), 1734, architecte.
Macé (J. de), 1672, sculpteur.
Maclaurin, 1777, architecte.
Madarasz (V. de), peintre.
Madrassi (L.), sculpteur.
Maes, peintre.
Maggesi, (D.), sculpteur.
Maginel (A.), peintre.
Magnin (J.), 1408, architecte.
Magnin (A.), 1794, peintre.
Maguès (S.-J.-B.), peintre.
Maguet, peintre.
Mahon, architecte.
Maignant, xiie siècle, architecte.
Maile (G.), graveur.
Maillard (P.-E.), 1800, peintre.
Maillet, xviie siècle, architecte.
Maillier, architecte.
Mailly (C.-J. de), peintre.
Maison (C.-A.), peintre.
Maison (G.), peintre.
Maissiat (J.), peintre.
Maitre (Mlle A.), peintre.
Maitre (A.-L.), peintre.
Malaine (J.-L.), 1745, peintre.
Malard (S.), peintre.
Malankiewicz (C.), peintre.
Malathier (A.), peintre.
Malbet (Mlle L.), peintre.
Malbet (W.-D.), peintre.
Malin-de-Fines, 1493, architecte.
Mallée (de), peintre.
Malte-Brun (C.), peintre.
Mame (E.), peintre.
Mamouna (P.-D.), architecte.
Manara (H. de), peintre.
Mandevare (A.-N-M.), xviiie siècle, peintre.
Mangeon (E.), 1869, architecte.
Mangin (1460, architecte.
Mannier (C.), peintre.
Mansart-de-Sagonne (J.-H.), 1704, architecte.
Mansson (T.-H.), 1859, peintre.
Mansuy, peintre.
Manteley, peintre.
Manzini (C.), peintre.
Marais (H.), graveur.
Marais (Mlle S.), peintre.
Marbourg (G. de), 1363, architecte.
Marc-Henri (J.), peintre.
Marcel, peintre.
Marcello (A.), sculpteur.
Marchais (P.-A.), 1763, peintre.
Marchais-des-Gentils, peintre.
Marchais (C.), peintre.
Marchand (C.), 1562, architecte.

Marchand (Mme C.), graveur, dessinateur et lithographe.
Marchand (D.), peintre.
Marchand (J.), peintre.
Marchand (J.), peintre.
Marchand-Dubois d'Hault (J.), peintre.
Marchant (C.), 1607, architecte.
Marchant (G.), 1531, architecte.
Marchant (J.), 1551, architecte.
Marchant (L.), 1596, architecte.
Marchant (P.), 1366, architecte.
Marcol (Mlle E.-J.-C.), peintre.
Maréchal (F.), 1366, architecte.
Maréchal, peintre.
Maréchal (C.-R.), peintre.
Maréchal (E.-R.), peintre.
Mareschal (O.), peintre.
Margerin (C.), peintre.
Margry (A.), peintre.
Mariage (J.), 1510, peintre.
Marie-Louise, 1791, peintre.
Marigny (Mlle E.), 1868, peintre.
Marigny (Mlle L.), peintre.
Mario, 1531, architecte.
Maris (J.), peintre.
Maris (M.), peintre.
Maritain (Mlle G.), peintre.
Marjalet (C.), 1361, architecte.
Marlet (H.), 1729, sculpteur.
Marly, architecte.
Marochetti (C. baron), 1803, sculpteur.
Marolin (F.), peintre.
Marolles, dessinateur.
Marotte (L.), peintre.
Marot (J.), 1702, architecte.
Marquelet (R.), 1601, architecte.
Marquet, 1765, architecte.
Marquet (A.), peintre.
Marquis, 1772, architecte.
Marquis (J.), peintre.
Marteau (J.-B.), 1731, architecte.
Marteau (P.-A.), peintre.
Martaz, peintre.
Martelenas (R.), 1357, architecte.
Martens (J.-B.), sculpteur.
Martesing (L.), peintre.
Martin, 1555, architecte.
Martin, peintre.
Martin, graveur.
Martin, architecte.
Martin, 1748, architecte.
Martin (Mlle A.), peintre.
Martin (Mlle A.), peintre.
Martin (A.), architecte.
Martin (A.), peintre.
Martin (C.), 1608, architecte.
Martin (Mme E.), peintre.
Martin (F.), peintre.
Martin (J.), peintre.
Martin (L.), 1551, architecte.
Martin (P.-D.), 1673, peintre.
Martin (S.), peintre.
Martin-Buchère (Mme C.), peintre.
Martincourt, sculpteur.
Martinet, peintre.
Marsand (A.), peintre.
Marsail, architecte.
Marx (A.), peintre.
Marzocchi-de-Bellua (T.), 1800, peintre.
Masché (E.), peintre.
Masganto (G.), 1510, peintre.
Massé (F.), peintre.
Massé (D.), sculpteur.
Masse (J.), 1458, architecte.
Masseras (Mlle M.), peintre.
Masson (1721), architecte.

Masson (F.), peintre.
Masson (H.), peintre et lithographe.
Mathelin, 1431, architecte.
Mathey (U.), peintre.
Mathieu, 1717, architecte.
Mathieu (L.), peintre.
Mathieu d'Arras, 1344, architecte.
Mathieu-Saint-Hilaire (Mme), peintre.
Mathilde (S.-A.-J. princesse), 1820, peintre.
Mathis (A.), peintre.
Mathurin (C.), 1511, architecte.
Matis (A.-J.), peintre.
Mauduit (Mlle L.), peintre.
Maugendre (A.), peintre.
Maulet, peintre et lithographe.
Maulgrin, IXe siècle, architecte.
Mauperin, peintre et graveur.
Maupin (S.), 1616, architecte.
Maurice, (F.), peintre.
Maurin (J.-A.-L.), peintre.
Maussion (A. de), peintre.
Mauvoisin (R.), 1575, architecte.
May (E.), 1825, peintre.
Mayer (C.-F.), 1849, peintre.
Mayer (Mlle C.), 1778, peintre.
Mayer (E.), sculpteur,
Mayer (F.-B.), peintre,
Mayeur (M.), 1502, architecte.
Maynard, XIe siècle, architecte.
Mayun (M.), 1511, architecte.
Maze, peintre.
Mazin, architecte.
Mazot (Mlle A.), peintre.
Mazy (du), 1667, architecte.
Méchin (Mlle C.), peintre.
Mège (Mme L.-M.), peintre.
Melbrouche (M. de), 1379, architecte.
Meldre (J. de), 1472, architecte.
Mélick (J.), architecte.
Mellan, architecte.
Mellier (A.), peintre.
Melling (A.-J.), 1763, peintre.
Mellins IVe siècle, architecte.
Melliny (C.), graveur.
Mellynon (E.), 1527, architecte.
Melo (B. de), XVIIe siècle, sculpteur.
Ménageot (F.-G.), 1744, peintre,
Ménard (A.), peintre.
Ménend, 1783, architecte.
Mengin-Chevron, 1505, architecte.
Menier, peintre.
Menier (L.-A.), peintre.
Menn (B.), peintre.
Menn (C.-L.), sculpteur.
Meradus, 1004, architecte.
Mérard (P.), sculpteur.
Mercadier (L.), peintre.
Mercier (Mlle H.), peintre.
Mercier (G.), 1456, architecte.
Merelle, peintre.
Mérindol (J.-C.-J. de), architecte.
Merino (S.), peintre.
Merlet, peintre.
Merlin, peintre,
Mersié-Santrago (C.), sculpteur.
Méruel (R.), 1307, architecte.
Meslier (E.), peintre.
Mesnard (A.), peintre.
Mesnayer (R.), XVe siècle, architecte.
Messier (J.-L.), peintre.
Messonnier (J.-A.), 1750, architecte.
Métezeau (L.), 1514, architecte.
Métezeau (C.), 1581, architecte.
Métezeau (J.), 1600, architecte.
Métezeau (L.), 1594, architecte.
Métivier (A.), 1617, architecte.
Métoyen (Mme), peintre.

Métoyen (F.), peintre.
Mettais (C.-J.), peintre.
Meulien, peintre.
Meunier (A.), peintre.
Meuron (de), peintre.
Meuron (A. de), peintre.
Meyer, peintre.
Meyer (E.), peintre.
Meyer (F.), peintre.
Meyer (G.), peintre.
Meyer (L.), peintre.
Meyerstein (B.), peintre.
Mezière peintre.
Mezzara (Mlle C.), peintre.
Mezzara (J.), sculpteur.
Michallon, sculpteur.
Michaud de Loches, 1412, architecte.
Michel, sculpteur.
Michel, 1506, architecte.
Michel (Mme A.), peintre.
Michel (C.), 1630, architecte.
Michel (C.), XVe siècle, architecte.
Michel (M.-O.), graveur.
Michel (S.-F.), 1728, sculpteur.
Michel-Lévy, (H.), peintre.
Michel de Toulon, peintre.
Michelin (T.), 1401, architecte.
Michelini (L.), sculpteur et graveur en médailles.
Micheux (M.-N.), 1733, peintre.
Mideau (P.), 1421, architecte.
Midy (C.), peintre.
Miéville (Mlle), peintre.
Mignot (J.), 1399, architecte.
Mignot (J.), 1346, architecte.
Milbert, sculpteur.
Milbourne (H.), peintre.
Miller (Mlle C.-M.), 1828, peintre.
Millet (E.), 1851, peintre.
Millet (H.), 1647, peintre.
Millet (J.-F.), 1644, peintre et graveur.
Millon (A.), 1461, architecte.
Millot, peintre.
Milot (Mme), sculpteur.
Mimerel (J.), XVIIe siècle architecte.
Mirecourt (A.), peintre.
Miroglio, peintre.
Moillon (Mme L.), 1630, peintre.
Moity (P.-J.), 1719, architecte.
Moitte (Mlle R.-A.), graveur.
Moles (P.-P.), graveur.
Molknecht (D.), 1793, sculpteur.
Moller (J.), peintre.
Mollet (C.), 1563, architecte.
Mollet (A.), 1651, architecte.
Mollet (A.-A.), 1718, architecte.
Mollet (C.), 1692, architecte.
Mollet (A.-C.), 1692, architecte.
Mollet (L.-F.), 1734, architecte.
Moncean (G. du), 1484, architecte.
Monchevel (T.), peintre.
Mondelet, peintre.
Monginot (F.-A.), peintre.
Monnoyer (B.), peintre.
Monsaldy, graveur.
Monsanto (L.-M.), peintre.
Monsiaux (P. de), 1257, architecte.
Monsteret (J.), 1450, architecte.
Moutaigue (N.), 1583, architecte.
Montaigu (A.), 1744, architecte.
Montereau (J. de), 1464, architecte.
Montferrand (H.), architecte.
Montford de Marguerie (Mlle V. de), peintre.
Montfort (de) architecte.
Montfort (N.), 1673, architecte.
Montheroudt (P.), 1552, architecte.

Montigneul (E.), graveur.
Montigny (de), 1772, architecte.
Montjoie, peintre.
Montjoie (J.-J.), peintre.
Montluisont, 1750, architecte.
Mon'pellier (Mlle A.), peintre.
Montpellier, sculpteur.
Montrenil, architecte.
Montreuil (E.), 1254, architecte.
Montreuil (J. de), sculpteur.
Montreuil (P.), 1264, architecte.
Montrignier (L.), peintre.
Monvoisin peintre et lithographe.
Monvoisin (J.-F.-M.), architecte.
Monvoisin (Mme P.), peintre.
Moranzel (L.-F.), 1756, architecte.
Moré (Mlle O.), peintre.
Moreau, graveur.
Moreau (Mme), peintre.
Moreau, 1743, architecte.
Moreau (A.), graveur.
Moreau (Mlle A.), peintre.
Moreau (J.), 1500, architecte.
Moreau-Desproux (P.-L.), 1754, architecte.
Moreaux (A.), peintre.
Moreaux (R.), peintre.
Morel (T.), peintre.
Morel-Fatio (L.), peintre.
Morel de Saint-Domingue, peintre.
Moret (J.), 1403, architecte.
Moret (C.), architecte.
Moret Saint-Hilaire (C.-A.), 1849, peintre.
Moreth, peintre.
Morghen (R.), graveur.
Morin (G.), 1501, architecte.
Moris (F.), 1568, architecte.
Morlaix (Mme), peintre.
Morlot (C.-R.), peintre.
Morlot (Mme F.), 1798, peintre.
Morlot d'Arcy (Mme A.), peintre.
Mortagne (E.), 1170, architecte.
Mortemart (L. de), peintre.
Mortier-Desnoyers (L.-J.), peintre.
Mosca, peintre.
Mosle (H.), peintre.
Mosmann, sculpteur.
Mosnier (J.), peintre.
Mosnier (M.), sculpteur.
Mostiers (P. de), 1403, architecte.
Mote (M.), 1372, architecte.
Moteau architecte.
Moteau (P.), 1490, architecte.
Motel (J.-B.-C.-P. de), peintre.
Motelet, peintre.
Motte (C.), lithographe.
Mottet (C.), peintre.
Mouard (L.-B.), sculpteur.
Mouchy (T.-L.), peintre.
Moudrux (Mlle), peintre.
Moulin, peintre.
Moulinon (L.), peintre.
Moulive (J.-P.), sculpteur.
Mourad (M.), peintre.
Mouricault, peintre.
Mourlot (A.-J.-B.), peintre.
Moussy de Saint-Martin, 1484, architecte.
Montardier (R. de), 1475, architecte.
Moutier (G.-J.-E.-F.), peintre.
Mouton (P.-E.), architecte.
Moya (F.), peintre.
Moyne (A.), 1533, architecte.
Moynier (A.), peintre.
Mugnier (J.), peintre.
Muller (Mlle), peintre.
Muller (C.-V.-L.), 1880, peintre.

Muller (C.), sculpteur.
Muller (C.), peintre.
Muller (E.-R.), peintre.
Muller (J.-G.), graveur.
Munier, peintre.
Mulon (M^{me} E.), peintre.
Mulot (M^{me}), sculpteur.
Muncret, peintre.
Munié (J.-B.), peintre.
Munoz-Degrain (A.), peintre.
Murat, sculpteur.
Musigny (E), 1352, architecte.
Musnier, 1508, architecte.
Mutuel (M^{me} A.), peintre.
Mutin (J.-P.), 1789, peintre.
Myrs (S.-D.), 1742, peintre et graveur.
Mynal (J.), 1412, architecte.
Mynier (J.), 1536, architecte.
Nadreau (J.), 1643, architecte.
Nahl, peintre.
Naigon (E.), peintre.
Naquet, architecte.
Narbonne (H. de), 1312, architecte.
Nardeux (H.), peintre.
Nattier (M^{me} M.), peintre.
Naudin (C.), 1786, architecte.
Naurissart, sculpteur.
Navarré (M^{lle}), peintre.
Nebel, peintre.
Neef (M^{lle} E. de), peintre.
Negelen (J.-M.), 1792, peintre.
Neemke (C.), peintre.
Neuilly (J.), 1476, architecte.
Nepveu (M^{me} A.-M.), peintre.
Nepveu (P.), 1536, architecte.
Neulat (H.), 1510, architecte.
Neuve (M^{lle}), peintre.
Neveu (F.-M.), peintre.
Nicolas, 1360, architecte.
Nicolas, 1495, architecte.
Nicolas 1710, architecte.
Nicolas (J.), peintre.
Nicolas (L.), peintre.
Nicolas (M), 1470, architecte.
Nicolas d'Arras, sculpteur.
Nicolas de Bar, peintre.
Nicole (N.), architecte.
Nicolet, peintre.
Nicolle, architecte
Niery (de) 1744, dessinateur.
Nifencker (C.), peintre.
Niffecher (C.-J.), peintre.
Niquet graveur.
Niquet (A.-G.), 1802, graveur.
Niquet (C.), graveur.
Nitard (J.), 1487, architecte.
Nittis (J. de.), peintre.
Nobis (F.), 1168, architecte.
Noble (L.), 1624, peintre.
Noblet (F.), 1081, architecte.
Noblet (M.), 1657, architecte.
Noblet (R.), 1514, architecte.
Noël, peintre.
Noël (A.), architecte.
Nogaro (C.), peintre.
Noireterre (M^{lle} de), peintre.
Noleau (F.-J.), architecte.
Norblin (S.-L.-W), 1796, peintre.
Normand, peintre.
Normand (L.), 1625, architecte.
Noter (D.-E.-J. de), peintre.
Noter (M.-D.-M. de), peintre.
Notté (C.-G.), peintre.
Novion (de), peintre.
Noyal (L.-J.), peintre.
Numa (P.), peintre.

Nyon (E.), graveur.
Oberein (M^{lle} A.-P.), peintre.
Obriri (B.), 1336, architecte.
Ochard, peintre.
Oddot-Meyre, 1612, architecte.
Odérisuis, sculpteur.
Odevaere (J.-D.), 1778, peintre.
Odier (M^{me} A.), peintre.
Odilon (S.), xv^e siècle, architecte.
Odo, 1273, architecte.
Odon, 1078, architecte.
Odon, architecte.
Ogé (C.-J.-F.), peintre.
Ohmacht (L.), 1760, sculpteur.
Ogier (C.), peintre.
Ogier-Faigot, 1419, architecte.
Ogilbert, 1248, architecte.
O'Hagan (M^{lle} H.), peintre.
Olhy, peintre.
Olive (A.), sculpteur.
Olive (J.), peintre.
Olivier (J.-C.), peintre.
Olivier (P.), 1264, architecte.
Oortman, graveur.
Orlandi (B.), sculpteur.
Orléans (S.-A.-R.-M.-C.-A.-C.-F.-L.), peintre.
Ormancey (A.), peintre.
Orsin (J.), peintre.
Orsiral (M^{me}), peintre.
Oster (M.), peintre.
Othon (N.), peintre.
Oudinet (G.), architecte.
Oudot (J.), 1511, architecte.
Outhwaite (J.-J.), graveur.
Ouyn (G.), architecte.
Oyon (M^{me}), peintre.
Ozanne (M^{lle}), peintre.
Palaisseaux, peintre.
Palangier (P.), 1514, architecte.
Paliante (C.-M.-B.), peintre.
Palien-d'Astory, peintre.
Palissot (S.), 1722, architecte.
Pallière (Le chevalier), peintre.
Pallière (J.-L.), peintre.
Palluy (M^{lle} M.-C.), 1860, peintre.
Palmerini, peintre.
Panchart, 1511, architecte.
Pannemaker S.), peintre et graveur.
Pannemaker (A.-E.), graveur.
Pannetier (A.-C.), 1772, peintre.
Panseron (P.), 1736, architecte et graveur.
Pantin (M^{lle}), peintre.
Papeleu (V. de), 1810, peintre.
Papin (J.), 1478, architecte.
Pardot, peintre.
Paré (R.), 1415, architecte.
Parent (M.), 1510, architecte.
Parent, peintre.
Parent (M^{lle}), peintre.
Paris (A.), peintre.
Paris (E.), peintre.
Paris (J.), 1511, architecte.
Paris (J.-F.), 1784, peintre.
Paris (P.), architecte.
Parizeau (P.-L.), dessinateur et graveur.
Parke, peintre.
Parmentier (V.-M.-J.), 1831, architecte.
Parmentier, sculpteur.
Parmentier (M^{lle} C.), peintre.
Parnet (L.), peintre.
Parran (M^{me} R.), peintre.
Parrocel (M^{lle} M.), 1713, peintre.
Parvis, 1748, architecte.
Pascal (M^{lle} M.), peintre.

Pasiat (A.), lithographe et peintre.
Pasqualini (J.), peintre.
Pasque (M^{lle} E.), peintre.
Pasquier de l'Isle, 1322, peintre.
Pasquier, peintre.
Pasquier (A.-L. de), sculpteur.
Passepont (A.-B.), peintre.
Passnis (E.), xii^e siècle, architecte.
Pasté (A.), 1738, architecte.
Pastour (M^{me}), peintre.
Pastier (J.-B.-E.), peintre.
Pastor, peintre.
Pastureau (M^{me}), peintre.
Pastel (A.-P.), 1618, peintre et graveur.
Patac (J.), architecte.
Patel (P.), 1620, peintre.
Paternoster (L.), peintre.
Patin (J.), peintre et graveur.
Patx (C.), peintre.
Paul, peintre.
Paul (C.-G.), peintre.
Paul (P.), peintre.
Paul (J.), peintre.
Paulinier (M^{me} A.), peintre.
Paulle (P.), 1637, architecte.
Paulmier (C.), peintre.
Paulmier (C.), peintre.
Paulus (C.), peintre.
Panquet (P.), graveur.
Pécheux (B.), 1779, peintre.
Pécheux (C.), peintre.
Peigne (A.-M.), architecte.
Peigne (M^{me}), peintre.
Pelée (P.), graveur.
Pelin (L.-J.), peintre.
Pellegrin (M^{me}), peintre.
Pellenc (A.-C.), peintre.
Pelletier, peintre.
Pelletier (J.), 1551, architecte.
Pelletier (A.-J.), peintre.
Pellier (P.-E.-L.), peintre.
Pellin, peintre.
Penavère (M^{lle} H.), lithographe et peintre.
Penicaud (J.), xv^e siècle, peintre.
Penicaud (J.), xvi^e siècle, peintre.
Penicaud (P.), 1515, peintre.
Penin (O.), peintre.
Penlay (M.), peintre.
Penmantier (A. comte de), graveur.
Penner, peintre.
Pepin (E.-A.), peintre.
Perard de Montreuil, architecte.
Perdoux (E.-J.), peintre.
Perdreau (M^{lle} P.), peintre.
Perdriaux, graveur.
Péréal (J.), 1528, peintre.
Perée (J.-L.), 1769, dessinateur et graveur.
Pérèse (L.), peintre.
Péri-Daspanchais, 1331, architecte.
Périaux (A.), architecte et peintre.
Périé, peintre.
Périer (J.), 1362, architecte.
Périer (A.), sculpteur.
Périer (M.-F.), peintre.
Périn (A.), 1798, peintre.
Pérint (C.), peintre.
Pérint (T.), peintre.
Perlet (F.-A.), peintre.
Pernet, peintre.
Peroane (C. de), peintre.
Perrard-Montreuil, 1784, architecte.
Perrault (A.), 1703, architecte.
Perrault (C.), 1626, architecte.
Perreal, 1523, architecte.
Perreno, peintre.

Perret, architecte.
Perret (L.), peintre.
Perrier, peintre.
Perrier (F.), 1590, peintre et graveur.
Perrin (C.), architecte.
Perrot (M^{me} C.), peintre.
Persenet (M^{lle} E.), peintre.
Persuis (M^{me}), peintre.
Pertrand (M^{lle} C.), peintre.
Peters (J.-A. de), 1740, sculpteur.
Pétiniaud-Dubos (C.), peintre.
Petit, peintre.
Petit, graveur.
Petit, 1450, architecte.
Petit, 1562, architecte.
Petit (A.), 1639, architecte.
Petit (E.), peintre.
Petit (F.), 1562, architecte.
Petit (J.-S.), peintre.
Petit (N.), 1444, architecte.
Petit (P.-J.), peintre.
Petit (S.), peintre.
Petit-Coupray, peintre.
Petit-Gérard (B.), peintre.
Petit de Villeneuve (C.-F.-R.), 1820, peintre.
Petiteau (E.), peintre.
Petitot (E.-A.), 1745, architecte.
Petitot (E.-A.), 1730, dessinateur et architecte.
Petitot (J.), 1607, peintre.
Petitville (E.), peintre.
Peuvrier, graveur en médailles.
Peyrin, 1397, peintre.
Peyron (J.-G.-A.), peintre.
Peytavin (V.), peintre.
Peytrel (J.), 1675, architecte.
Pfenninger (M^{lle} E.), 1772, peintre.
Pfnor (R.), architecte et graveur.
Phalipon (A.), peintre.
Phalipon, peintre.
Phalipon (M^{me} L.), peintre.
Philatre, xviii^e siècle.
Philipeaux (L.-M.), peintre.
Philippe, 1500, architecte.
Philippe (A.-F.-A.), peintre.
Philippe de Bourgogne, 1500, architecte.
Philippe de Bourgogne, architecte et sculpteur.
Pic de Léopold, lithographe.
Picard (M^{lle} C.), peintre.
Picard (M.), peintre.
Picard-Wasset (M^{me} A.), peintre.
Pichon (M^{me} A), peintre.
Pichorel (M^{lle} E.), peintre.
Picolet (A.-V.), architecte.
Picot, 1551, architecte.
Picon (H.-Z.), peintre.
Picourt, peintre.
Picquet (H.), 1640, graveur.
Picquet (T.), graveur.
Piedoie, xviii^e siècle, architecte.
Pidoux, architecte.
Pied (L.-C.), peintre.
Piedra (L.-A. de la), peintre.
Pierdon (A.), peintre.
Pierre, xi^e siècle, architecte.
Pierre (D.), peintre.
Pierre de Boulogne, architecte.
Pierre (J.-A.), peintre.
Pierre (L.), sculpteur.
Pigage (N.), 1721, architecte.
Pigeory (F.), 1812, peintre.
Pigeot, graveur.
Pigny (J. de), 1487, architecte.

Pihourt (T.), 1527, architecte.
Pils (E.-A.), peintre.
Pillon, sculpteur.
Pillon (M^{lle} A.), peintre.
Pillon (E.), peintre.
Pillot (M^{me} C.), peintre.
Pilon (G.), 1595, sculpteur.
Pilon (J.), 1606, sculpteur.
Pilon (R.), 1560, sculpteur.
Pinaigrier (J.), peintre.
Pinaigrier (L.), peintre.
Pinaigrier (R.), xv^e siècle, peintre.
Pinard, 1723, architecte.
Pinchon (J.), 1447, peintre.
Pineau (D.), 1718, peintre.
Pineau du Pavillon, peintre.
Pinelle (A. de), peintre.
Pingray (L.-J.), peintre.
Pingret (J.-A.), 1798, sculpteur.
Pinot (E.), peintre.
Pinson (M.), 1746, peintre.
Pinson (M^{me} J.), peintre.
Piogi, peintre.
Piquoys, 1537, architecte.
Piringer, peintre et graveur.
Pisan (H.), peintre et graveur.
Pison, x^e siècle, architecte.
Pissara (C.), peintre.
Pitau (N.), dessinateur et graveur.
Pithoin, sculpteur.
Pithon, sculpteur.
Pithou (D.), peintre.
Pitois (G.-C.), peintre.
Pitou, architecte.
Placen (J.), 1338, architecte.
Plagin (H.), 1236, architecte.
Planat (P.), 1792, peintre.
Planet (M.-F.-X.-L. de), peintre.
Platte-Montagne (M. de), peintre et graveur.
Plée, graveur.
Pleja (M.), peintre.
Plessis (G. de), peintre.
Plessix, peintre.
Plinval (M^{lle} Z.), peintre.
Pluyette (H.), 1756, architecte.
Pochon (H.), peintre.
Poictevin, 1698, architecte.
Poidevin, architecte.
Poidevin (J.-F.), peintre.
Poillevé, xvii^e siècle, peintre.
Poillevé, xvi^e siècle, peintre.
Point, peintre.
Pointier (R.), 1743, architecte.
Pointurier, lithographe et graveur.
Poireau (L.), 1512, architecte.
Poirel (N.), 1522, architecte.
Poirier (C.), peintre.
Poirot (E.), peintre.
Poirson, architecte.
Poissant (A.), sculpteur.
Poissant (M^{lle} A.), peintre.
Poisson (P.), 1643, peintre.
Poitevin, 1719, architecte.
Poitevin (A.), 1617, peintre.
Poix, architecte.
Polet (A.), 1353, architecte.
Pollet, sculpteur.
Pollet (J.-M.-A.), 1814, sculpteur.
Pollevert, peintre.
Pommayrac (P.-P. de), peintre.
Pommier (A.), 1801, architecte.
Ponceau (P.), peintre.
Poncelet-Paroissien, 1550, architecte.
Poncet (H.), xvi^e siècle, peintre.
Ponche (N.-C.), peintre.
Poncot, peintre.
Pons, xi^e siècle, architecte.

Pons de l'Hérault (M^{lle} H.), peintre.
Pons de l'Hérault (M^{lle} P.), peintre.
Ponsart, peintre.
Pontef (J.), 1478, architecte.
Pontifz (G.), 1462, architecte.
Pontoise (P. de), 1317, architecte.
Poppleton (G.-B.), peintre.
Populus (L.), peintre.
Porporati (G.), 1743, graveur.
Porteletie (H.), peintre.
Portier, peintre.
Pose (E.-W.), peintre.
Post (P.), architecte.
Postelle (G.), peintre.
Postelle (L.-E.), peintre.
Potain (N.-M.), 1738, architecte.
Potain (V.-R.), peintre.
Potier, 1753, architecte.
Potrelle, graveur.
Potter (A.), peintre.
Pottier, peintre.
Poublan (P.-H.), peintre.
Pouchet, peintre.
Pouget, 1678, architecte.
Pougin de Saint-Aubin (C.), 1782, peintre.
Poulet (P.-M.), peintre.
Poulet (P.-N.), sculpteur.
Poulette, architecte.
Ponpart (J.), peintre.
Pouquet, graveur.
Pourcelly (J.-B.), peintre.
Pourmarin (M^{me} A.), peintre.
Pourvoyeur (J.-F.), graveur.
Pousin (M^{me} H.), peintre.
Poutrel, peintre.
Poyet (B.), architecte.
Poyet (L.), 1797, peintre.
Pradier (C.-S.), 1786, graveur.
Pradier (J.), sculpteur.
Précorbain (M^{me}), peintre.
Prédot, 1685, architecte.
Préfontaine (A.-F.), peintre.
Prévost, 1702, peintre.
Prévost, xviii^e siècle, sculpteur.
Prévost, peintre.
Prévost (J.-E.), peintre.
Prévost (J.-L.), peintre.
Prévost (V.), lithographe.
Prévost-Thibault, peintre.
Prévot (J.-E.), peintre.
Prieur, architecte.
Prieur (B.), 1611, sculpteur.
Prin (M^{lle} L.), peintre.
Prince (L.), xvi^e siècle, architecte.
Prinetti (P.), peintre.
Prinssay (M^{me} J.), peintre.
Prosper (E.), peintre.
Prot (L.), peintre.
Protain, peintre.
Protat (H.), sculpteur.
Prout, peintre.
Provandier (M^{lle} L.), peintre.
Prudhomme, peintre.
Prudhomme (J.), 1686, peintre.
Prudhomme (J.), 1795, peintre.
Prudhomme (J.), peintre.
Prunelée (M^{me} la vicomtesse de), peintre.
Puget (F.), 1707, peintre et architecte.
Pugin (A.), 1769, architecte.
Pugin (A.-W.-N.), 1811, peintre.
Pujol (A.-A. de), peintre.
Pujos (A.), 1788, peintre.
Punig-Walsch, 1430, architecte.
Putman, sculpteur.
Putmans, peintre.

Puyrocho-Wagner (M^me E.), 1828, peintre.
Quaglia (F.), 1780, peintre.
Quantinet (A.-T.), 1667, architecte.
Quenet (L.), peintre.
Quesnay (A.), architecte.
Quesnel (F.), 1544, peintre.
Quesnel (P.), peintre.
Quesnel (T.), peintre.
Quesnet, peintre.
Quesnet (C.), peintre.
Quesnel-Quesnel (J.), 1524, architecte.
Quillebœuf (S.-M. de), peintre.
Quinier, peintre.
Quinsac (C.-A.-C.), peintre.
Rabasse (J.), dessinateur et graveur.
Rabault (N). 1540, architecte.
Rabillon (P.-P.), peintre.
Radou (M^me A.-M.-E.), peintre.
Raggi (N.-B.), 1790, sculpteur.
Raguenet (N.-J.-B.), peintre.
Rainaud (M^lle L.-E.), peintre.
Rainot (A.- F.-C.), sculpteur.
Rallu (T.-J.), peintre.
Rameau (M^lle), peintre.
Ramée (D.), 1806, architecte.
Ramelot (C.), peintre.
Ranconval (H. de B.), 1444, architecte.
Ranconval (J.), 1468, architecte.
Randon, peintre.
Randon (C.), 1679, graveur.
Ranlot (D.), 1495, architecte.
Rataban (A. de), 1670, architecte.
Rateau (G.-F.-E.-S.), peintre.
Rathelot (J.), peintre.
Rathier (L.), peintre.
Ratquin (H.), architecte.
Raulin, peintre.
Raulin (M^me E.), peintre.
Rault, lithographe.
Ravenean (M^me R.), peintre.
Ravier (J.), 1403, architecte.
Ravy (J.), architecte.
Ray (M^lle N.), peintre.
Raymond, 1719, architecte.
Raymond (G.), 1562, architecte.
Raymond (J.-A.), architecte.
Raymond (J.), dessinateur.
Raymond (M.), xvi^e siècle, dessinateur.
Raymond (P. de) xvi^e siècle, peintre.
Raynaud (B.), peintre.
Rayol, xvii^e siècle, sculpteur.
Reaulme (M.), 1492, architecte.
Reaulme (G.), 1526, architecte.
Recourt (J. de), 1449, architecte.
Reculé (J.), 1515, architecte.
Redouté (A.-F.), 1756, peintre.
Redouté (H.-J.), 1766, peintre.
Redouté (P.-J.) 1759, peintre et lithographe.
Regis (P.), peintre.
Regnard (J.), 1474, architecte.
Regnauld (V.), architecte.
Regnault (M.), 1410, architecte.
Regnier, sculpteur.
Regnier (C.), lithographe.
Regnier (A.-M.), peintre.
Regnoulx. 1559, architecte.
Regoy (A. de), 1875, peintre.
Reinhard (A.), peintre.
Reinhard (J.-B.), 1778, peintre.
Reinhart (M^lle E.), 1809, peintre.
Rémy (A.), peintre.
Rémy-Collin, 1600, architecte.
Renald, architecte.

Renard (F.-A.), architecte.
Renaud (M^lle), graveur en médailles.
Renaudin (M^me R.), 1824, peintre.
René, peintre.
Renié (A.-R.), 1790, architecte.
Renié (A.-M.), 1789, architecte.
Renout (P.), peintre.
Restou (E.), 1743, architecte.
Restout (M^lle), peintre.
Restout (J.), peintre.
Restout (M.), 1616, peintre.
Restout (M.), peintre.
Rève (J.-B.), peintre.
Revel (A.), peintre.
Reverdy (J.-B.-E.), peintre.
Revérend, 1701, architecte.
Revest (M^lle C.-L.), 1795, peintre.
Reville, graveur.
Révillon (G.-J.), peintre.
Rey (A. de), 1849, peintre.
Rey-Laurasse, peintre.
Reynard (M^me F.), peintre.
Reynold, graveur.
Ribeiro (M^me J.), peintre.
Ribellier (N.), sculpteur.
Ribera (C.-L.), peintre.
Ribier, sculpteur.
Richard. xvii^e siècle, peintre.
Richard (A.), 1659, peintre.
Richard (A.), architecte.
Richard (E.), peintre.
Richard (L.), peintre.
Richard (W.), peintre.
Richard, architecte.
Richard, architecte.
Richardot (C.-J.), peintre.
Richer, architecte.
Richer (M.), 1610, architecte.
Richier (G.), 1452, architecte.
Richier (L.), 1500, sculpteur.
Richter (A.), peintre.
Ricourt, sculpteur.
Ricquier (L.), peintre.
Ried (M^lle E.), peintre.
Riedinger, xvii^e siècle, peintre.
Riedinger (J.), 1587, architecte.
Rieux, architecte.
Riffault, architecte et peintre.
Rigo (M.), 1875, peintre.
Rimbault. (M^me A.), peintre.
Rimbaut (L.-A.), architecte.
Rince (A.), peintre.
Riot (M^lle), peintre.
Risambourg (F.-V.), 1866, peintre.
Risbracq, peintre.
Risler (M^me E.), peintre.
Risler (M^lle H.), peintre.
Riss (F.), peintre.
Riss (M^me P.), peintre.
Rivalz (B.), 1602, peintre et graveur.
Rivalz (J.-P.), 1625, peintre et architecte.
Rivard (M.), 1631, architecte.
Rivit, 1700, architecte.
Rivière (M^me), peintre.
Rivière (A. de), peintre.
Rivière (E. de), peintre.
Robart, peintre.
Robelin, architecte.
Robelot (J.-P.), 1862, peintre.
Robert, ix^e siècle, architecte.
Robert, xix^e siècle, sculpteur.
Robert (A.), peintre.
Robert (G.), peintre.
Robert (L.-P.), peintre.
Robert (L.-L.), 1794, peintre et graveur.

Robert (L.-R.), peintre.
Robert (M^me L), peintre.
Robert (P.), architecte.
Robert-Fleury (J.-N.), 1797, peintre
Roberts (J.), peintre.
Robertus, architecte.
Robin (A.), 1505, architecte.
Robin (J.), 1474, architecte.
Robin (P.), 1400, architecte.
Robin-Violette, peintre.
Robillard (J.), peintre.
Robillion, peintre.
Robineau (A.), graveur et peintre.
Robineau (M^me G.), peintre.
Robiquet (H.), peintre.
Robitaille (R.), 1524, architecte.
Roch (C.), graveur.
Rocquemont (E.), peintre.
Rodsin, architecte.
Roeser, peintre.
Roettiers (G.), 1749, graveur en médailles.
Roettiers (J.), 1639, graveur en médailles.
Roettiers (N.), 1666, graveur en médailles.
Rogat (E.), sculpteur et graveur en médailles.
Rogeard (M^me), peintre.
Roger, peintre.
Roger, graveur.
Roger (A.), peintre.
Roger (C.), peintre.
Roger (L.), xvii^e siècle, sculpteur.
Roger (L.), xvii^e siècle, sculpteur.
Roger (P.-L.), peintre.
Roger (P.), peintre.
Rogerin, architecte.
Rogier (C.), peintre, graveur et lithographe.
Rogier, xiii^e siècle, architecte.
Rogier (J.), xv^e siècle, architecte.
Rogier (R.), 1657, architecte.
Rogniat (L.), architecte.
Roguin (L.), peintre.
Roland (O.), peintre.
Roland-de-la-Porte (H.-H.), peintre.
Rolland (C.-A.), peintre.
Rolland (F.-A.), peintre.
Romagnesi, lithographe.
Romagnesi (M^me), peintre.
Romain (F.), 1735, architecte.
Romany (M^me A.), peintre.
Romégas (J.-B.), 1867, peintre.
Romualde, 827, architecte.
Rompinlir, 1380, architecte.
Rondé (P.), peintre.
Roquelin, architecte.
Rosalbin de Buncey (M^me M.), peintre.
Rosier (J.), peintre.
Roslin (A.), 1718, peintre.
Roslin d'Ivre, peintre.
Ross (C.), peintre.
Rosset de Cercy (A.-L. marquis de), peintre.
Rosset d'Elourville (A.-F.-C.), 1820, peintre.
Rossignol (M^lle A.), peintre.
Rossignol (F.), peintre.
Rostan (M^lle A.), peintre.
Rouargue (E.), dessinateur et graveur.
Rouen (J.), architecte.
Rouen (J.), xvi^e siècle, architecte.
Rouette (G.), xviii^e siècle, peintre.
Rougeot (G.-E.), peintre.
Rouget (G.), 1784, peintre.
Rouhier (C.), 1624, architecte.

Roulin (L.-F.-M.), peintre.
Roullequin, 1475, architecte.
Roumier (F.), sculpteur.
Rouquet (A.), 1703, peintre.
Rousseau (C.) 1561, architecte.
Rousseau (J.), peintre.
Rousseau (P.), peintre.
Rousseau de Corbeil, xvıı° siècle, sculpteur.
Roussel, peintre.
Roussel (Mlle A.), peintre.
Roussel (Mlle J.), peintre.
Roussel (F.), xvı° siècle, sculpteur.
Roussel (J.), 1447, architecte.
Roussel (J.), 1663, graveur en médailles.
Roussel (M.), sculpteur.
Rousset (P.), 1756, architecte.
Routé (G.-G.), sculpteur.
Rouvier, peintre.
Roux (A.-J.-S.), peintre.
Roux ((G.), dessinateur.
Roux (J.), 1508, architecte.
Roux (L.), graveur.
Roux (L.), 1725, architecte.
Roux (N.-H.), graveur et lithographe.
Roux (P.), peintre.
Rouyer (L.-V.), peintre.
Rouyr (J.-A.), peintre.
Rouzière (de la), peintre.
Roy, 1630, architecte.
Roy (Mlle F.), peintre.
Royanney de Valcourt (Mme A.), peintre.
Royer (P.), peintre et architecte.
Royer (P.-A.), 1787, peintre.
Rozé (de) 1701, architecte.
Roze (H.), architecte.
Roze (J.-B. de la), sculpteur et peintre.
Roze (J.), graveur.
Rubio (L.-C.), peintre.
Rullier (Mme), peintre.
Rulmann, peintre.
Ruolz (L. de), sculpteur.
Ruotte, graveur.
Rutscheil (H.-J.), 1780, sculpteur.
Ru:é (de), 1701, architecte.
Sabatier (J.-B.), peintre.
Sabaud (Mlle C.), peintre.
Sablet (J.-H.), 1749, peintre.
Sablet (J.-F.), 1745, peintre.
Sache (J.), peintre.
Sacio, peintre.
Sadordi, 1355, architecte.
Saint-Aubin, peintre.
Saint-Aubin (P. de), 1751, peintre.
Saint-Ange de Lahamayde, peintre.
Saint-Aulaire (F.-A.-B), 1801, peintre et lithographe.
Saint-Bonnet, 1701, architecte.
Saint-Bourgeois, xvı° siècle, architecte.
Saint-Estienne (Mme), peintre.
Saint-Etienne, peintre.
Saint-Fulgent (A. de), peintre.
Saint-Germain, 1624, architecte.
Saint-Jean (de), peintre.
Saint-Marc (G. de), 1423, architecte.
Saint-Martin (Mlle de), peintre.
Saint-Martin (A. de), 1499, architecte.
Saint-Ours (J.-P.), 1752, peintre.
Saint-Phar, architecte.
Saint-Priest (C.), peintre.
Saint-Quentin, peintre.
Saint-Rémy (V.), peintre.
Saint-Urbain-Vital, architecte.

Saint-Vidal (F. de), sculpteur.
Saint-Yon (Mlle E.-H. de), peintre.
Sainte-Chapelle (Mlle L. de), peintre.
Sainte-Marie (Mme E.-H. de), peintre.
Salamo, 1277, architecte.
Salles-Wagner (Mme A.), peintre.
Sallin (M.), 1760, sculpteur et graveur.
Salmson (H.), peintre.
Salmson (J.-B.), 1866, graveur en médailles.
Salvage, graveur.
Salvank (A.), 1513, architecte.
Salvank (J.), 1561, architecte.
Salvart (J.-P.), 1398, architecte.
Sambat (J.-B.), peintre.
Sandoz, peintre.
Sané, 1780, peintre.
Saneguey, architecte.
Sanson (J.), peintre.
Sansonette (V. de), peintre.
Sant (E.), peintre.
Sarrazin (J.-B.), peintre.
Sarrazin, peintre.
Saulnier (Mme A.-E.), peintre.
Saulnier (J.), architecte.
Saulnier (Mme), 1867, peintre.
Saunier (M.), peintre.
Sautray (C.-G.), sculpteur.
Sauvage (J.-B.), xvıı° siècle, peintre.
Sauvage (P.-J.), 1747, peintre.
Sauvat (F.), 1616, architecte.
Sauzay (de), peintre.
Savard (J.), peintre.
Savary (Mlle A.), peintre.
Savignac (C. de), peintre.
Savoie (B.), 1406, architecte.
Savouré (E.), peintre.
Savoye (Mme A.), peintre.
Saxoine (G. de), 1056, architecte.
Saxoine (H. de), 1473, architecte.
Saxoni (C.), peintre.
Scecmacher, sculpteur et architecte.
Sceto (J.), sculpteur.
Schaefer, peintre.
Scheidecker (P.-F.), peintre.
Scheffer (J.-G.), 1797, peintre.
Scheffer (H.), 1798, peintre.
Schell, peintre.
Schencé (A.-F.-A.), peintre.
Scheneau (J.-E.), 1745, peintre.
Scherrer (J.-J.), peintre.
Schinker, graveur.
Schlegel (Mme E.-L.), peintre.
Schlegle (J.-G.), peintre.
Schlesinger (H.-G.), peintre.
Schloesser (C.), peintre.
Schmid, peintre.
Schmids (C.), peintre.
Schmidt, graveur.
Schmit (J.-P.), 1790, graveur et lithographe.
Schmitz (J.-L.), peintre.
Schneyder, 1813, peintre.
Schommer (F.), peintre.
Schongauer (M.), 1420, peintre et graveur.
Scnopin (H.-F.), peintre.
Schuler (J.-C.-P.), peintre.
Schwind (E.), peintre.
Schwind (Mlle E.), peintre.
Schwiter (L.-A. baron de), 1865, peintre.
Sébastiani (T.), peintre.
Sébille (E.-C.), architecte.
Secard (L.), peintre.
Segaud, peintre.
Séguin, peintre.

Séhault, architecte.
Seignoret, peintre.
Sekatz, peintre.
Semah, peintre.
Senave (J.-A.), 1775, peintre.
Sené, peintre.
Senevas (baron de), peintre.
Senevas de Croix-Mesnil (Mme J. baronne de), peintre.
Sennquier, 1868, peintre.
Sens (G.), peintre.
Serangeli (G.), peintre.
Sergril (J.), sculpteur.
Serin, architecte.
Serlio (S.); 1475, peintre et architecte.
Serre (M.-G.-J.), 1658, peintre.
Sertier, sculpteur.
Servais (J.), peintre.
Servan (F.), peintre.
Servierres (Mme E.-M.-H.), 1786, peintre.
Sette (J.), peintre.
Sevaux (C.), 1751, peintre.
Sevin, peintre.
Seyfert, peintre.
Seyfert, peintre.
Seymour-Damer (Mme A.), 1812, sculpteur.
Sieurac (F.-J.-J.), peintre.
Silvestre, architecte.
Silvestre (Mme), peintre.
Silvestre (L.), 1669, peintre.
Silvestre (Mlle R.), peintre.
Simiand, sculpteur.
Simiane (Mme J.-D.-F.), peintre.
Simon (C.), architecte.
Simon (G.), peintre.
Simon (H.), graveur en médailles.
Simon du Mans, xııı° siècle, architecte.
Simon (P.), sculpteur.
Simmonet, 1712, architecte.
Singry, peintre.
Sinoquet (J.-B.), peintre.
Sisson (A.), peintre.
Sittel (C.), peintre.
Sivel (J.), peintre.
Six, architecte.
Skelton (J.), graveur.
Skoda (J. de), peintre.
Slodtz, sculpteur.
Smargiasse (G.), peintre.
Smith (T.), graveur.
Sohier (Mlle), peintre.
Soinard (F.-L.), peintre.
Soiron (F.), 1755, peintre.
Soiron (D.), peintre.
Soissons (J. de), 1531, architecte.
Soldini, peintre.
Solié (Mlle E.), peintre.
Soleil (A.-F.), peintre.
Sollier, peintre.
Sollier (Mlle C.-M.-L.), 1843, peintre.
Sollier d'Apt (J.-N.-E.), sculpteur.
Solminiac (A. de), architecte.
Somme (Mme F.), peintre.
Sommière (B. de), peintre.
Soquet, architecte.
Sorlay (J.), peintre.
Sotta (L.), peintre.
Souart, architecte.
Soufflot (le Romain), architecte.
Soulages (J.), sculpteur.
Soulange-Tessier (Mme), peintre.
Souleillon (Mme A.), peintre.
Soulignac (G. de), architecte.
Souliol (Mlle), peintre.
Soye (Mlle C.), 1873, peintre.

Soyer, architecte.
Soyer (J.-B.), peintre.
Soyer (M^{me} E.), peintre.
Spiegel (J.), architecte.
Spisseken (J.), architecte.
Spoede, peintre.
Spol (C.), peintre.
Sprenger (A.), lithographe.
Stablin (J.), graveur.
Stack (J.-M.), peintre.
Stahl (E.), peintre.
Stagnon (A.-M.), dessinateur et graveur.
Staller, 1772, architecte.
Stamm (J.-J.), architecte.
Stattler (H.-A.), peintre.
Steene (G. de), architecte.
Steinbach (E. de), architecte.
Steinbach (J.), architecte.
Stella (F.), 1563, peintre.
Stella (J.), peintre.
Steniere (P.-M.-N.), 1790, architecte.
Sterbecque (J.), architecte.
Steuben (C.-G.-H.-A.-F.-L. baron de), 1788, peintre.
Stevens (A.), 1828, peintre.
Stevens (J.), 1819, peintre.
Stieler, peintre.
Stober (F.), graveur.
Storelli (F.-M.-F.), 1778, peintre.
Storez (M.-S.), architecte.
Strasbeaux, peintre.
Straub (M^{lle}), peintre.
Straub (S.), peintre.
Strahberg (M^{lle} L.), peintre.
Stubbs (G.), peintre.
Sturn (P.-H.), 1756, peintre.
Subercaze (L.), peintre.
Subro, peintre.
Suebach, (J.-F.), 1769, peintre.
Salmont, peintre.
Surugue (M^{lle}), peintre.
Surugue (M^{lle}), peintre.
Susémil (T.), peintre.
Sutter (D.), peintre.
Sutter (J.), peintre.
Suvée (M^{me}), peintre.
Suvée (J.-B.), 1743, peintre.
Suys (T.-F.), architecte.
Suzanne (F.-M.), sculpteur.
Swagers (C.), 1792, peintre.
Swagers (L.-F.), 1756, peintre.
Symon, architecte.
Tabaget (G.), architecte.
Tabary, peintre.
Tabours (J.), architecte.
Tabutin (A.), peintre.
Taconet (P.-L.-C.), peintre.
Taillefer (F.-A.), 1869, architecte.
Talandier (M^{lle} M.), peintre.
Talec (F.), peintre.
Tanéra (M^{lle}), peintre.
Tanière (A.), 1789, architecte.
Tanner (A.-W.), peintre.
Tannevereau (M.), 1762, architecte.
Tanty (E.-L.), peintre.
Tappes (M^{me} A.), peintre.
Taraval (L.-G.), 1737, peintre et graveur.
Taraval (T.-B.), peintre.
Tardieu (J.), architecte.
Tardif (H.), peintre.
Taré, peintre.
Tarisel (P.), 1475, architecte.
Tasset (G.-C.), peintre.
Tassin de Langres, xvııı^e siècle, sculpteur.
Tassin (N.), 1609, architecte.

Tassy (J.), peintre.
Taupin (M.-H.-E.), 1795, peintre.
Taurigny (B.), xvı^e siècle, sculpteur.
Taurin (M^{me} L.), peintre.
Taverne (A. de), peintre.
Taverne (E. de), peintre.
Tavernier (M.), graveur.
Tavernier (P.-J.), 1787, graveur.
Taylor (J.-J.-S. baron), 1789, peintre et graveur.
Teichel (F.), peintre.
Teillard, sculpteur.
Tellier, peintre.
Tellos, peintre.
Tenier (J.-Ch.), 1787, architecte.
Tessart-Merlin, 1376, architecte.
Tessier, sculpteur.
Tesson (M.), 1572, architecte.
Testard (M^{me}), peintre.
Teste (A.), peintre.
Tetard d'Elven (P.), peintre.
Théodon (J.-B.), 1680, sculpteur.
Théodoric, xı^e siècle, architecte.
Thérouhle (T.), 1501, architecte.
Thersbouch (M^{me} A.-D.), 1728, peintre.
Thévenin (J.-C.-B.-G.), 1819, graveur.
Thine (J.-B.), architecte.
Thibault (J.), 1521, architecte.
Thibault (L.-G.), graveur.
Thibault (M.), 1634, peintre.
Thibière (J.-M.-G.), 1758, architecte.
Thiedrick (J.), 1573, peintre.
Thiémet, peintre.
Thiénon (C.), peintre.
Thierret, sculpteur.
Thierry (M^{lle} C.), peintre.
Thierry (J.), 1380, architecte.
Thierry de Sierck, 1400, architecte.
Thiéry, architecte.
Thimart, 1361, architecte.
Thiolet (P.), sculpteur.
Thiollet, peintre et graveur.
Thionville (I.), peintre.
Thiriot (J.), architecte.
Thivet (M^{lle} A.-C.), peintre.
Thomece (C.), 1101, architecte.
Thomas, 1365, architecte.
Thomas (H.), sculpteur.
Thomas (J.), peintre.
Thomas (J.), graveur.
Thomas (L.), peintre.
Thomas (M^{me} M.), peintre.
Thomas (N.), peintre.
Thomas de Caudebec, 1513, architecte.
Thomas de Metz, 1630, architecte.
Thomasset, peintre.
Thomassin (L.), peintre.
Thomasse, peintre.
Thorel (M^{me}), peintre.
Thorelli (J.-J.), peintre.
Thorigny (F.), peintre.
Thouesny, peintre.
Thouron (J.), 1737, peintre.
Thuillier (A.-C.), 1789, sculpteur.
Thuilliez (E.), peintre.
Tieck (F.), sculpteur.
Tiersonnier (L.-S.), 1718, peintre.
Tiger (A.), peintre.
Tiger (M^{me} F.), peintre.
Tillard (J.-B.), 1813, graveur.
Tilly, graveur.
Tilly (J.-N.), 1784, sculpteur.
Tinant (L.-F.-E.), sculpteur.
Tingry-Lehuly, architecte.
Tintillier (C.), architecte.

Tiolier (P.-J.), 1763, graveur en médailles.
Tirant (A.), architecte.
Tirepeanne (J.-L.), 1831, peintre et lithographe.
Tissot (A.-A.), 1869, peintre.
Topin (S.), architecte.
Toro (J.-B.), 1671, sculpteur et dessinateur.
Touché (M^{lle}), peintre.
Toudouze (E.), peintre.
Toufaire, 1782, architecte.
Toulouse (G.), peintre.
Tour (C. de la), xvıı^e siècle, peintre.
Tournant (A.), peintre.
Tournier, graveur.
Tournier, architecte.
Tourrette (V.), architecte.
Toussaint (M^{lle} H.), peintre.
Touze (J.), peintre.
Touze (J.-H.), peintre.
Tramblin (D.-C.), peintre.
Tramblot (S.), peintre.
Traversier (H.), peintre.
Traviès des Villers (C.-J.), 1804, peintre.
Trayer, peintre.
Trébuchet (P.), architecte.
Tremel, peintre.
Trestan (S.), 1160, architecte.
Trevières (S. de), 1316, architecte.
Tricot (C.), 1697, architecte.
Trimolier, peintre.
Trinquesse (L.), peintre.
Trinquier (L.-J.), graveur.
Tripon (J.-B.), lithographe.
Tristan, xvı^e siècle architecte.
Tristan, 1460, architecte.
Trocard (J.-G.), peintre.
Trocard (T.), peintre.
Trodoux (H.-E.-A.), sculpteur.
Troisvallet (S.), peintre.
Troivaux (J.-B.-D.), 1788, peintre.
Tronceni (J.-F.), 1784, peintre.
Tronquoy (A.), architecte.
Trouard (L.-A.), 1780, architecte.
Trouvé (M^{lle} A.), peintre.
Truchet, 1823, peintre.
Truchy (M^{lle} P.-M.), peintre.
Truquet (A.), peintre.
Trutat (F.), peintre.
Tuby (J.-B.), 1635, sculpteur.
Tudot (L.-E.), peintre et lithographe.
Tugal-Carist, 1610, architecte.
Tuite (J.-T.), peintre.
Turcaty (G.-A.), peintre.
Turenne, architecte.
Turpin-de-Crissé (marquis de), peintre.
Ulin (N.-d'), 1670, architecte.
Ulmer, graveur.
Ulrich (J.), peintre.
Umbert, 1003, architecte.
Umbert, xı^e siècle, architecte.
Umbertus, xı^e siècle, architecte.
Unger, peintre.
Usmez, architecte.
Vaban, architecte.
Vacherot (E.-F.), peintre.
Vachette-Granville, architecte.
Vaillières, peintre.
Valadier (G.), architecte.
Valadier (J.), dessinateur.
Valence (G.), 1511, architecte.
Valence (M.), 1515, architecte.
Valence (C. de C.), 1539, architecte.
Valentin (J.), peintre.
Valentini (A.-M. de), peintre.
Valéry (C.-J.-B.), peintre.

Valette (A. comte de), architecte.
Valfenière (F. de), 1536, architecte.
Valfenière (M.-A.-R. de), 1584, architecte.
Valfenière (F. de), 1666, architecte.
Valfenière (P. de), 1660, architecte.
Valin, peintre.
Vallain (M^{lle} N.), peintre.
Vallardi, peintre.
Valle (H.-L.), peintre.
Vallée, peintre.
Valle-Renfort (J. de), architecte.
Vallet-de-Villeneuve (M^{lle} C.),peintre.
Vallier (M^{lle} L.), peintre.
Vallin (J.-A.), peintre.
Vallin de la Motte, 1767, architecte.
Vallois (N.-F.), 1738, sculpteur.
Vallot (P.-J.-A.), graveur.
Vallot (S.), 1800, architecte.
Valmy (Marquis de), peintre.
Valnay-Desrolles (J.), peintre.
Van-Elven (P.), peintre.
Vandael (J.-F.), 1764, peintre.
Van-Den-Bogaert (M.), 1640, sculpteur.
Van-Der-Berghe, peintre.
Van Der-Brughen (L.), 1615, peintre.
Van-Der-Lyn (J.), peintre.
van-Der-Meulen (A.-F.), 1631,peintre.
van-Der-Wosrt (M.), sculpteur.
vanhue (J.), 1432, architecte.
vanloo (A.-L.), 1611, peintre.
vanloo (C.-A.), 1718, peintre.
vanloo (J.), 1614, peintre.
van-Mol (P.), 1580, peintre.
van-Ol (J.-J.-G.), 1861, peintre.
van-Parys (L.), peintre.
van-Spaendonck (C.), 1756, peintre.
van-Spaendonck (G.), 1746, peintre.
van-Waegenbergh, 1756, sculpteur.
Varenne (de), peintre.
Varennes (Marquis de), peintre.
Varcollier (M^{me}), peintre.
Varcollier (O.), 1820, peintre.
Varillat (M^{me}), peintre.
Varin (J.), 1604,graveur en médailles.
Varlet (M^{lle} F.), peintre.
Vassal (J.), 1350, architecte.
Vasselin, peintre.
Vasselon (M^{lle} A.), peintre.
Vasseur (L.-J.-B.), peintre.
Vassor (A.), peintre.
Vatinelle, peintre.
Vatinelle, (T.), peintre.
Vattier, peintre.
Vaucanu (M^{lle} B.-A.), peintre.
Vaucouleurs (J. de), 1508, architecte.
Vaulot (C.), peintre.
Vauquelin 1785, architecte.
Vauthier, peintre.
Vauthier (A.-C.), peintre.
Vauthier (P.-L.-L.), peintre.
Vavin (E.), peintre.
Vaxiller, peintre.
Veeck (C.), sculpteur.
Vegnier (T.), 1430, architecte.
Vellefaux (C.), architecte.
Velquez (L.), peintre.
Vendenheim (L. de), 1493, architecte.
Vendome (J. de), XII^e siècle, architecte.
Vennes, 1707, architecte.
Venties (T.), lithographe.
Venture (M^{me} T.-M.), peintre.
Verani-Moreau, 1439, architecte.
Verbeckt (J.), 1771, sculpteur.
Verdier (J.-L.A.), peintre.

Verdussin (J.-B.), 1763, peintre.
Verger, graveur en médailles.
Vergier (T.), architecte.
Vermay (J.-B.), 1833, peintre.
Vernet (J.), sculpteur.
Vernet (J.), 1843, peintre.
Vernet (P.), peintre.
Vernet (L.-F.-X.), 1784, sculpteur.
Vernezobre, peintre.
Vernezobre (J.-N.), peintre.
Vernezobre (M^{me}), peintre.
Verrier-Maillard (M^{me}), peintre.
Versonynes (J. de), 1500, architecte.
Verzy (J.-B.), peintre.
Viafetes-de-Montarieu (J.-P.),peintre.
Vialis, peintre.
Viard (G.), peintre.
Viard (C.), 1543, architecte.
Vidal, graveur.
Vidal (L.), peintre.
Vidal (V.), peintre.
Viel, architecte et peintre.
Viet (R.-J.-J.-G.), 1561, architecte.
Vieuville (G. de), 1415, architecte.
villii, sculpteur.
Vigé, peintre.
Vignali (J.-B.), peintre.
vignardonne (M^{lle} A.), peintre.
vigneux, peintre.
Vignon (P.), architecte.
Vigny (de), architecte.
Viguier (E.), 1500, architecte.
Viguier (U.-J.), peintre.
Vilar de Colombiez, 1462, architecte.
Vilar de Moyrazès, architecte.
Vildé (M^{lle} C.), 1875, peintre.
Villain, lithographe.
villebois, peintre.
Villedo (F.), 1665, architecte.
Villedo (M.), 1639, architecte.
Villemon (G.), lithographe.
Villeneuve (de), 1730, architecte.
Villeret (F.-E.), 1800, peintre.
Villers, peintre.
Villers (M^{me}), peintre.
Villers (A. de), peintre.
Villers (M^{lle} L.), peintre.
Villers (P. de), peintre.
Villon (C.), architecte.
Villo (E.), peintre.
Villot (F.), peintre et graveur.
Villot (N.-J.), architecte.
Viltain (M^{lle} M.), peintre.
Vimel de l'Etain, peintre.
Vincelot (P.), peintre.
Vincenceux (J.-B.), sculpteur.
Vincenot, sculpteur.
Vincent (F.-E.), 1708, peintre.
Vincent (P.), peintre.
Vincent (J.) 1331, architecte.
Vincent de Bourg-la-Reine, architecte.
Vins-Paysac (M^{me} la marquise de), peintre.
Vinsac (G.), peintre.
Viot (A.), 1866, peintre.
Viquet, peintre.
Viriau (N.), 1578, architecte.
Visconti (H.-T.-J.), architecte.
Visone (J.), sculpteur.
Viteeq (S.), 1527, architecte.
Vitry (P.), peintre.
Vitry (P.-F.-C.), peintre.
Vitry (U.) architecte.
Vitton, peintre.
Vivens (M^{lle} E. de), peintre.
Vivroux (C.-F.-J.), sculpteur.
Vizé (J.), 1570, architecte.
Vogreuaud, peintre.

Voiriot (G.), peintre.
Voison, peintre.
Voiseux, peintre.
Voland, 1701, architecte.
Volemar (C.), peintre.
Vollert, peintre.
Volmar (J.), peintre.
Voruz (M^{lle} E.), peintre.
Voselle (G. le), 1384, architecte.
Vouet (C.), peintre.
Vouet (J.), peintre.
Vouet (L.), peintre.
Vox (G. de), 1387, architecte.
Vuagnat (F.), peintre.
Vuillemot (J.-J.), peintre.
Vyard (A.), peintre.
Wacreux, sculpteur.
Wagner (M^{lle} A.), peintre.
Wagner (A.), peintre.
Wagner (M^{lle} E.), peintre.
Wagon (C.), peintre.
Wailly (L. de), peintre.
Walcher (J.-F.-M., comte de), 1766, peintre.
Waleran (H.), 1500, architecte.
Walfort (C.), peintre.
Walter (F.), sculpteur.
Walter (H.), peintre.
Wan Marck (M^{me} C.), peintre.
Wanpool, peintre.
Warlang, peintre.
Warlencourt (J.), peintre.
Waroqueer (L. de), peintre.
Wartel, peintre.
Wasselonne (J. de), XVI^e siècle, architecte.
Wasset (M^{lle} A.), peintre.
Wast (J.), 1500, architecte.
Waultier de Meulan, architecte.
Weiller (M^{lle} L. de), peintre.
Welper (J.-D.), peintre.
Wendling de Mutzig (M.), XV^e siècle, architecte.
Wercin (G. de), 1260, architecte.
Werner, peintre.
Wery (C.), peintre.
Weyet (M^{me} A.), peintre.
Weyer, architecte.
Weyler (M^{me}), peintre.
Wiber (F.), graveur.
Wiber (M^{me} J.), peintre.
Wiederkerr (J. de), peintre.
Wiesener (P.-F.), graveur.
Wild, peintre.
Wilde (C.), architecte.
Wilde (J.-F. de), peintre.
Will, peintre.
Willard, peintre et sculpteur.
Wille (J.-G.), 1715, graveur.
Willenigh (M.), architecte.
Willogue (R.), 1532, architecte.
Wilmaire (A.), 1177, architecte.
Windenmaker (N.), 1552, architecte.
Windisch (M^{me}), sculpteur.
Winterhalter (F.-X.), peintre.
Winterhalter (H.), peintre.
Wintz (P.), peintre.
Wiriot (J.), architecte.
Wirmbolde, 1078, architecte.
Witasse (N.), 1574, architecte.
Wolff, peintre.
Wurth (J.-N.), graveur en médailles.
Wust (W.), peintre.
Wyllemer (J.), 1410, architecte.
Wyrsch (J.-M.-J.), 1732, peintre.
Ymbert (O.), 1577, architecte.

Yon (G.-P.), sculpteur.
Ysabeau (L.-G.), sculpteur.
Yserman, architecte.
Yves, 1115, architecte.

Zamacois (E.), 1870, peintre.
Zanth (L. de), architecte.
Zeith (M.-J.), 1550, architecte.
Zing (A.), peintre.

Zier (V.-C., 1822, peintre.
Zix, peintre.
Zuler-Buhler, (F.), peintre.
Zwinger, peintre.

FIN DE LA TABLE.

4102. — ABBEVILLE, TYP. ET STÉR. A. RETAUX. — 1886.

RÉSUMÉ PAR DÉPARTEMENT DE LA TABLE TOPOGRAPHIQUE DES ARTISTES FRANÇAIS[1]

DÉPARTEMENTS	Peintres.	Sculpteurs.	Architectes.	Graveurs.	Lithographes.	TOTAUX
Ain	20	5	2	2	»	29
Aisne	64	10	4	9	1	88
Allier	28	7	2	5	»	42
Alpes (Basses-)	9	1	»	»	»	10
Alpes (Hautes-)	1	4	1	1	»	7
Alpes-Maritimes	17	2	1	»	»	20
Ardèche	11	2	»	»	1	14
Ardennes	35	10	4	1	»	50
Ariège	4	1	»	»	»	5
Aube	61	17	15	7	»	100
Aude	21	3	4	»	»	28
Aveyron	13	5	3	»	1	22
Bouches-du-Rhône	156	36	8	10	»	210
Calvados	87	10	13	3	1	114
Cantal	8	2	1	1	»	12
Charente	4	2	2	»	»	8
Charente-Inférieure	44	4	2	1	»	51
Cher	24	10	2	»	»	36
Corrèze	8	1	2	»	»	11
Corse	6	1	1	»	»	8
Côte-d'Or	100	43	22	9	1	175
Côtes-du-Nord	18	3	1	1	»	23
Creuse	9	2	2	»	»	13
Deux-Sèvres	17	4	3	1	»	25
Dordogne	17	2	1	3	»	23
Doubs	65	14	7	4	1	91
Drôme	22	4	1	2	»	29
Eure	42	10	6	2	»	60
Eure-et-Loir	43	8	10	8	»	69
Finistère	39	2	5	5	»	51
Gard	48	6	10	3	»	67
Garonne (Haute-)	82	25	11	6	»	124
Gers	9	1	2	»	»	12
Gironde	137	23	8	5	1	174
Hérault	73	9	8	3	»	93
Ile-et-Vilaine	32	9	3	1	»	45
Indre	17	1	3	»	»	21
Indre-et-Loire	52	12	9	2	»	75
Isère	59	12	6	3	»	80
Jura	35	14	4	5	»	58
Landes	2	1	1	1	»	5
Loir-et-Cher	38	10	1	6	1	56
Loire	27	14	2	7	»	50
Loire (Haute-)	8	4	»	»	»	12
Loire-Inférieure	76	13	14	2	»	105
Loiret	64	16	10	12	»	102
Lot	1	»	1	»	»	2
Lot-et-Garonne	12	1	3	»	»	16
Lozère	1	»	»	»	»	1
A reporter	1766	396	221	131	8	2522

[1] L'artiste s'étant adonné à différents arts est porté à la branche où il s'est principalement illustré.

DÉPARTEMENTS	Peintres.	Sculpteurs.	Architectes.	Graveurs.	Lithographes.	TOTAUX
Report.....	1766	396	221	131	8	2522
Maine-et-Loire............	48	13	13	2	»	76
Manche	52	8	2	1	»	63
Marne	56	14	14	19	»	103
Marne (Haute-)	43	12	7	5	»	67
Mayenne	21	1	1	1	»	24
Meurthe.................	88	23	15	13	»	139
Meuse	28	9	3	4	»	44
Morbihan	23	2	3	2	»	30
Moselle	73	11	6	7	1	98
Nièvre..................	37	5	2	5	»	49
Nord	218	59	40	10	2	329
Oise	73	9	12	3	1	98
Orne	38	7	6	3	»	54
Pas-de-Calais	77	13	9	3	2	104
Puy-de-Dôme	28	6	5	1	»	40
Pyrénées (Basses-)	13	3	3	2	1	22
Pyrénées (Hautes-)........	9	2	3	»	»	14
Pyrénées-Orientales	11	4	»	»	1	16
Rhin (Bas-)..............	68	9	9	9	»	95
Rhin (Haut-).............	80	6	2	3	1	92
Rhône..................	247	29	14	25	1	316
Saône (Haute-)	32	10	4	2	»	48
Saône-et-Loire	56	16	4	1	»	77
Sarthe	34	9	8	»	»	51
Savoie	11	1	2	»	»	14
Savoie (Haute-)..........	7	»	»	»	»	7
Seine	3022	543	439	256	38	4298
Seine-Inférieure...........	167	20	22	13	2	224
Seine-et-Marne...........	89	10	18	6	2	125
Seine-et-Oise.............	228	25	36	24	1	314
Somme	63	17	13	28	1	122
Tarn...................	18	3	1	3	»	25
Tarn-et-Garonne	13	»	»	1	»	14
Var....................	54	11	»	1	»	66
Vaucluse	37	6	1	2	1	47
Vendée	21	3	3	1	»	28
Vienne	28	5	3	»	»	36
Vienne (Haute-)	29	3	2	1	»	35
Vosges.................	21	6	1	3	»	31
Yonne	41	11	14	4	»	70
Algérie	11	4	»	1	»	16
Colonies	11	1	1	»	»	13
Artistes français dont on ignore le lieu de naissance; — artistes nés à l'étranger de parents français; — artistes étrangers naturalisés français; — artistes étrangers élèves de l'Ecole française et fixés en France.	2005	263	1179	159	59	3665
TOTAUX....	9095	1608	2141	755	122	13721

www.ingramcontent.com/pod-product-compliance
Lightning Source LLC
Chambersburg PA
CBHW071618220526
45469CB00002B/387